공재 윤두서 일가의 회화

새로운 시대정신을 화폭에 담다

2014년 11월 20일 초판 1쇄 찍음
2014년 12월 8일 초판 1쇄 펴냄

지은이 차미애

편집 김천희, 박서운
마케팅 이영은, 이경화, 홍은혜, 조서연
디자인 김진운, 황지원
본문 조판 디자인시

펴낸곳 (주)사회평론아카데미
펴낸이 윤철호

등록번호 2013-000247호(2013년 8월 23일)
전화 02-2191-1133
팩스 02-326-1626
주소 서울특별시 마포구 월드컵북로12길 17(2층)

ISBN 979-11-85617-20-6 93650

공재 윤두서 일가의 회화

새로운 시대정신을 화폭에 담다

차미애 지음

사회평론

책을 펴내면서

공재 윤두서(1668~1715)는 조선 후기의 새로운 시대정신을 화폭에 담아 세상이 우러러볼 만한 경지에 이른 '거장'이다. 윤두서와 정선(1676-1759)의 회화는 조선 후기 화단을 이해하는 두 개의 프레임이다. 18세기 벽두 조선 후기 화단에 참신한 변화를 이끌었던 윤두서와 정선은 각기 남인과 노론이라는 다른 당파를 배경으로 하고 있었다. 윤두서는 조선의 풍물을 담은 풍속화를 개창하고, 정선은 조선의 아름다운 경치를 담은 진경산수화를 개척하고 정립시키는 데 크게 기여했다. 이 두 거장이 없었더라면 조선 후기 회화의 흐름이 어떻게 변했을까?

이 책은 윤두서를 시발점으로 하여 낙서 윤덕희(1685-1766), 청고 윤용(1708-1740) 등으로 이어지는 해남윤문 삼대 문인화가의 회화를 계통적으로 고찰하고, 이들이 일구어낸 예술적 성취가 당대 및 후대에 미친 영향을 거시적인 관점에서 총괄해봄으로써 윤두서 일가의 회화 특성을 규명해보고자 한 것이다.

필자의 석사학위논문인 「낙서 윤덕희 회화 연구」와 박사학위논문인 「공재 윤두서 일가의 회화 연구」, 그리고 그간 학계에 제출한 소논문 12편을 통합하여 수정하고 다듬어서 세상에 내놓게 된 이 책은 15년여 동안 흘린 땀방울로 버무려진 것이다. 윤두서는 만학도인 필자의 무지를 깨우쳐준 훌륭한 스승이다. 그의 심오한 예술세계를 간파하기에는 필자의 공부가 턱없이 부족하다고 생각한다. 그러한 의미에서 이 책을 세상에 내놓는 일은 참으로 보람된 일이면서도 두려운 일이다.

이 책은 네 가지 관점을 주목하여 쓴 것이다. 첫째로 윤두서가 조선 후기 화단의 선구자로 성장하게 된 기반들이 무엇인가를 해명하기 위해 가계·예술적 기반의 실체를 밝히고자 했다. 윤두서가 이서(1662-1723), 이만부(1664-1732) 등 근기남인 예술동호인과 예술 활동을 펼치면서 서화가로 급성장하게 되는 과정과 소론계 서화감상우에 의해서 화단에 명성이 알려지게 된 면면을 분석한 점은 본 연구의 성과로 꼽

을 수 있다. 독자들은 윤두서의 시대를 꿰뚫어보는 깊은 통찰력과 당파를 초월하여 예술로 우정을 나눈 열린 지식인으로서의 면모에 매료될 것이다.

둘째로 윤두서가 조선 후기 회화의 방향을 선구적으로 이끌 수 있었던 원동력을 해명하기 위해 그가 섭렵한 중국출판물의 범위를 추적했다. 1927년과 1928년 사이에 일본인들이 조사·작성하여 펴낸 『해남윤씨군서목록』(국립중앙도서관 소장)에는 중국 명·청대에 간행된 귀중한 책들이 무려 2,600여 종이나 실려 있다. 그 가운데 윤두서가 열람했던 화보, 역대 문인화가들의 문집 및 화론서들이 망라되어 있는 점이 주목된다. 윤두서는 '그림이란 무엇인가'에 대한 탐구가 넓고 깊어 당시 새로운 흐름인 국제화시대에 발맞추어 중국 회화의 진적과 다양한 중국출판물 등 새로운 문물 수용에 적극적이었던 혁신적인 화가이자 진보적이고 개방적인 지식인이라는 점에서 이전 시기의 화가들과 크게 변별성을 지닌다.

셋째로 윤두서 일가의 예술적 특질을 두 가지 창을 통해 투영하고자 했다. 하나는 옛 법을 존중하고 탐구하면서도 스스로 변통의 능력을 길러 그들만의 화풍으로 발전시켜 나갔다는 점이다. 여기서 그들이 추구하는 옛 법이란 우리나라에 국한하지 않고 중국까지 아우른다.

다른 하나는 자신에 대한 깊은 성찰과 조선인이라는 자각의식에서 비롯된 '사실성'과 '현실성'을 추구하는 예술정신을 기반으로 조선 후기의 새로운 예술 방향을 제시한 점에 주목했다. '현재의 나는 누구인가'라는 자신에 대한 깊은 성찰과 '조선인'이라는 자각의식에서 비롯된 '현실성'을 추구하는 예술정신은 지금 존재하는 나, 내가 사는 집, 내 주변의 인물과 사물, 조선의 국토를 대상으로 직접 관찰하고 참모습을 그려내는 '사실성'과 '현실성'을 동시에 추구하는 예술정신으로 이행되었다. 이러한 그의 예술정신이 구현된 초상화, 자화상, 풍속화, 기물도, 진경산수화, 지도, 사생화 등

은 조선 후기를 대표하는 새로운 시대 예술이다. 이는 그가 남긴 가장 괄목할 만한 업적이다. 이 책에는 이러한 예술정신을 기반으로 한 대표적인 예인 윤두서의 〈동국여지지도〉와 〈일본여도〉의 제작 시기와 이 지도에 대한 새로운 정보도 실려 있다.

넷째로 윤두서 일가의 회화가 당대와 후대에 얼마만큼 영향을 미쳤는지 추적해 보고자 노력했다. 이를 통해 윤두서와 정선의 예술적 파급력을 객관적으로 비교 평가할 수 있는 계기가 될 것으로 기대한다.

필자는 이 책에서 녹우당 소장 윤두서 일가의 회화 관련 자료들의 가치를 조명하는 데 상당한 분량을 할애했다. 그 가운데 필자미상으로 알려진 중국 역대 성현초상화첩인 『조사』 3책과 중국 명말청초에 황정이 편찬한 천문서적인 『관규집요』의 필사본이 윤두서가 제작한 것임을 밝히게 되었다. 또한 필자는 윤덕희가 1747년에 쓴 기행산문인 『금강유상록』을 해남 녹우당에서 발견했을 때의 그 감동을 지금도 생생하게 기억한다.

필자는 공재 서거 300주년을 맞이하기 한 해 전에 이 책을 펴내고, 국립광주박물관은 공재 윤두서 서거 300주년 기념 특별전과 학술 심포지엄을 개최하고, 광주 MBC 창사특집으로 「공재 윤두서」를 다큐멘터리로 제작하는 등 그야말로 '공재의 예술을 조명하는 대향연'이 펼쳐지니 윤두서를 연구한 필자로서는 감회가 남다르지 않을 수 없다.

부족하나마 이 책을 완성하기까지 많은 은혜를 입은 분들께 감사의 마음을 전하고 싶다. 윤형식 해남 녹우당 당주님의 전폭적인 유물열람 협조와 대학 은사님이신 이태호 명지대학교 교수님, 박은순 덕성여자대학교 교수님, 이내옥 전 국립춘천박물관 관장님 등 선학들의 체계적인 연구는 이 책을 내는 데 큰 힘이 되었다. 이 자리를 빌려서 이분들께 감사드린다.

또한 한국 회화의 안목을 넓혀주신 안휘준 국외소재문화재재단 이사장님의 가르침과 방대한 양의 한국회화사 연구서들도 논문을 쓰는 데 큰 지침이 되었다. 석사논문과 박사논문을 자상하게 지도해주신 한정희 교수님과 깊고 넓게 조망하는 학문 방법에 대한 귀한 가르침을 주신 김리나 교수님, 박사논문의 논지에 도움이 되는 많은 가르침을 주신 홍선표 교수님, 박정혜 교수님, 조인수 교수님께 깊이 감사드린다. 그밖에 한문 번역을 도와주신 하영휘 성균관대학교 동아시아학술원 교수님과 자료지원을 해주신 유준영 교수님, 김대현·이선옥 전남대학교 교수님을 비롯하여 국립중앙박물관, 서강대학교박물관, 병와종친회 관계자 분들의 배려에도 깊이 감사드린다.

무엇보다도 이 책의 출간을 추천해주신 안휘준 이사장님의 애정 어린 격려를 잊을 수 없다. 아울러 제작비와 공력이 많이 드는 이 방대한 책의 출간을 선뜻 허락해주신 윤철호, 김천희 사회평론아카데미 대표님을 비롯한 출판사 여러분과 마무리 교정을 도와준 연세대학교 대학원 사학과 김선민·김세림·이재빈·지관순 씨에게도 감사드린다.

끝으로 오랜 기간 동안 연구에만 전력할 수 있게 버팀목이 되어주신 박화동 님과 남상애 님, 고 차종갑 님, 선이순 님 등 양가의 부모님과 남편 박해창 님, 동생 차인배 박사를 비롯한 모든 가족들에게 이 부족한 책이 작은 보답이 되길 바란다.

2014년 10월 필운동에서
차미애

차례

I

들어가며

조선 후기 해남윤씨(海南尹氏) 가문의 공재(恭齋) 윤두서(尹斗緒, 1668-1715), 낙서(駱西) 윤덕희(尹德熙, 1685-1766), 청고(靑皐) 윤용(尹愹, 1708-1740)은 3대(代)를 전승한 대표적 문인화가였다. 17세기 남인(南人)의 중견인물인 고산(孤山) 윤선도(尹善道, 1587-1671)의 후손인 이들은 해남 백련동(白蓮洞, 현재 전라남도 해남읍 연동)에 가계의 본거지를 두었지만 주로 한양을 무대로 예술 활동을 펼쳤던 근기남인(近畿南人) 계열로 분류된다. 조선시대 문화의 절정기인 숙종·경종·영조 연간에 걸치는 약 100년간 세가를 형성했던 해남윤씨가의 문인화가들은 새로운 문화적 변화를 체감하고, 능동적으로 남종산수화, 풍속화, 진경산수화 등 새로운 회화 경향을 추구함으로써 18세기 전반기 화단에서 차지하는 위상이 매우 크다.

윤두서는 특히 조선 후기의 기점인 1700년 무렵에 새로운 회화를 견지한 '조선 후기 화단의 선구자'였으며,[1] 겸재(謙齋) 정선(鄭敾, 1676-1759)·현재(玄齋) 심사정(沈師正, 1701-1769)과 더불어 삼재(三齋)로 칭해졌다.[2] 그는 26세(1693) 때 진사시(進士試)에 합격하였으나 1694년(숙종 20) 갑술환국(甲戌換局)으로 서인이 집권하게 되자 이후 정치권에서 소외된 채 재야 지식인으로 살면서 수많은 서적들의 섭렵을 통해서 경학 및 제자백가뿐만 아니라 서학과 실용적인 학문을 추구한 진보적인 지식인이었다. 또한 여기(餘技)로 했던 회화에도 창조적 역량을 발휘하여 영조(英祖)가 우리나라의 명화가로 일컬을 만큼 조선 후기 화단에서 크게 위상을 떨친 문인화가였다.[3] 그는 48세의 나이로 일찍 세상을 떠났지만 짧은 생애 동안 말 그림과 인물화로 화명을 떨쳤으며, 남종산수화, 풍속화, 진경산수화, 사생화, 자화상, 서양식 음영법 등 조선

1 　이 책에서는 安輝濬,『韓國繪畫史』(一志社, 1980)에서 제시한 조선 초기(약 1392~약 1550), 조선 중기(약 1550~약 1700), 조선 후기(약 1700~약 1850), 조선 말기(약 1850~1910) 등으로 분류된 조선시대 회화의 시기구분법을 따랐음을 밝혀둔다.

2 　조선시대 화가들 중 '삼재(三齋)'는 '공재 윤두서, 겸재(謙齋) 정선(鄭敾), 현재(玄齋) 심사정(沈師正)'을 말하기도 하고 윤두서 대신 관아재(觀我齋) 조영석(趙榮祏)이 들어가기도 한다. 세키노 다다시(關野貞)는 '정선, 조영석, 심사정을 세상에서는 사인명화(土人名畵) 삼재로 불렀다"고 하였다. 關野貞,『朝鮮美術史』(朝鮮史學會, 1932); 關野貞 지음, 沈雨晟 옮김,『朝鮮美術史』(동문선, 2003), p. 329. 오세창도 조영석을 삼재에 포함시켰다. 吳世昌,『槿域書畵徵』, '趙榮祏'條(啓明俱樂部, 1928). 이에 반해 고유섭은 윤두서를 삼재에 포함시켰다.『國史辭典』第1冊(富山房, 1938); 高裕燮,『高裕燮全集』4(通文館, 1993), p. 324에 재수록. 김용준도 조영석은 화법이 능하지 않음을 지적하고 "겸재를 중심으로 하여 사인명화 삼재를 고른다면, 인품과 화품이 동시에 높은 공재 윤두서를 넣어서 공·겸·현의 삼재로 병칭하는 것이 타당하다"고 보았다. 金瑢俊,「謙玄 二齋와 三齋說에 대하여—朝鮮時代 繪畫의 中興祖」,『新天地』(1950)(이 글은 김용준,『조선시대 회화와 화가들』近園 金瑢俊全集 3권, 열화당, 2001, pp. 61-90 재수록).

3 　"上曰 尹斗緒 我國名畵也.",『承政院日記』英祖 11年(1735) 7月 28日(乙丑).

후기의 새로운 회화 경향을 시도하여 당시 화단에 괄목할 만한 족적을 남겼다. 또한 독자적인 회화이론을 펼친 화론가였으며, 탁월한 감식안을 지닌 서화비평가였다. 서예 분야에서도 17세기 한호(韓濩, 1543-1605)의 석봉체(石峯體)에서 탈피하여 이서(李漵, 1662-1723)와 함께 왕희지체(王羲之體)를 근간으로 조선 후기 새로운 서체를 시도하였다.

　윤두서의 예술적 재능은 이후 아들인 윤덕희와 손자인 윤용으로 전승되어 해남 윤씨는 3대에 걸쳐 문인화가의 일문(一門)을 형성하며 조선 후기를 대표하는 문인화가 가문으로서의 입지를 확보하였다. 윤두서의 장남인 윤덕희는 18세기 초·중반에 활동한 문인화가였다. 82세까지 장수하였던 그는 1748년 숙종의 어진(御眞)을 이모(移模)하는 일에 화원들을 감독하는 직책인 감동(監董)으로 참여했을 만큼 화재(畵才)를 인정받았다. 이로 인해 사옹원주부(司饔院主簿), 동부도사(東府都事), 정릉령(貞陵令) 등을 제수받아 2년여 동안 관직생활을 하였다. 그는 부친의 회화 경향을 계승하여 남종산수화, 진경산수화, 풍속화, 서양화법 등 조선 후기에 새롭게 유행했던 다양한 화풍에 관심을 보였다. 그는 특히 말 그림과 도석인물화로 이미 당대에 화명을 떨쳤다. 윤덕희의 둘째아들인 윤용은 문장에 남다른 재주가 있었으며, 조부와 부친을 이어 화가로서 대성할 수 있는 자질을 갖추었으나 마음껏 기량을 펼치지 못하고 33세의 나이로 요절하였다. 그러나 그가 남긴 예술적 성취는 당대 및 후대의 문인들 사이에 회자되었다. 그는 조부와 부친의 화업을 이어받아 산수화, 풍속화, 도석인물화, 초충·화훼 등에서 재능을 발휘하였다.

　조선 후기 문인들은 해남윤문(海南尹門) 삼대 문인화가를 주목하여 이들 회화의 장단점을 논했다. 가장 이른 시기에 이들을 평가한 인물은 회화평론가인 남태응(南泰膺, 1687-1740)이다. 그는 윤덕희가 한양에서 본격적으로 회화 활동을 시작한 1732년에 "윤두서의 아들 윤덕희 또한 그림을 세습하여 화명을 세상에서 얻었으나 아버지 재주의 공교함만 얻었을 뿐 그 신묘함을 얻지 못함이 마치 창강(滄江) 조속(趙涑) 부자(父子)와 같았다. 윤덕희 아들 윤용 또한 재주가 빼어나 앞으로 나아감을 아직 헤아릴 수 없을 정도다. 다만 그 성공이 어떠할까 기다릴 뿐이다"라고 하였다.[4] 조선 후

4　"恭齋子德熙 亦世其畵名于世 而得父之工其妙則不傳 如滄江父子之焉 子愹亦有絶才 其進未可量也 姑俟其成就之如何耳.", 南泰膺, 「畵史」, 『聽竹漫錄』 別冊. 이 책에서 인용한 『청죽만록』의 번역문은 유홍준, 「南泰膺 『聽竹畵史』의 解題 및 번역」, 李泰浩·兪弘濬 編, 『조선후기 그림과 글씨』(학고재, 1992), pp. 137-156을 참조함.

기 문인화가 진재(眞宰) 김윤겸(金允謙, 1711-1775)은 당대 화가로는 최초로 윤두서 일가(一家)를 주목하여 "우리나라 사람의 옛 그림 배움은 윤두서에게서 시작하니 예전에 볼 수 없었던 일이 처음으로 출현하였다. 윤덕희 (중략) 화필은 그 아버지와 극히 닮아 숙련됨이 거의 능가하였다. 다만 부드러운 속기가 있으면서도 골기가 있다. 손자 윤용 (중략) 그림은 가정의 영향을 받았다. 재능과 품격이 점점 발전하였으나 요절하여 이루지 못했다"고 평하였다.[5] 심재(沈鋅 1722-1784)는 "우리나라 중엽 이상에서 명수로 일컬어지는 사람들의 그림은 졸렬하고 메마르고 거칠고 엉성했는데, 비로소 윤공재로부터 처음으로 길이 열렸고 연옹(蓮翁, 윤덕희의 호)이 그 뒤를 이었다. 신선과 말을 그려 세상에서 쌍절(雙絶)이라고 일컬었으나 필법이 나약(懦弱)하였다"고 평하였다.[6] 비슷한 시기에 이규상(李奎象, 1727-1799)은 "사인(士人) 윤두서와 아들 윤덕희의 말 그림은 온 나라에 이름을 떨쳤다"고 하였다.[7] 윤두서의 외증손인 정약용(丁若鏞, 1762-1836)은 "공재의 그림은 성스러우면서 원숙하고, 낙서의 그림은 현(賢)하면서도 원숙하며, 청고의 그림은 신령스러우나 원숙하지 못하니, 그것은 그가 젊었을 때에 돌아갔기 때문이다"라고 평하였다.[8]

이처럼 조선 후기 문인들은 해남윤문 삼대 문인화가들을 일가로 묶어 평가하는 경향을 보였다. 그러나 그들이 18세기 전반기 회화의 발전에 적지 않은 공헌을 하였음에도 불구하고 지금까지 연구에서는 윤두서 일가의 회화에 대해 종합적으로 논의된 바 없었다.

윤두서의 회화에 관해서는 그동안 수많은 연구 성과물들이 축적되었다. 윤두서에 대한 선행연구는 자료의 공개와 연구 심화에 따라 크게 3시기로 구분하여 정리할 수 있다. 우선 1930년대부터 1960년대까지의 제1기는 자료 소개의 시기로 윤두서에 대한 단편적인 글들과 해남 연동에 있는 윤씨 종택인 녹우당(현 고산 윤선도 유물전시관)에 소장된 윤두서의 화첩이 처음으로 공개된 시기이다.[9] 김용준은 제1기 조선 초,

5 "東人之學古畫 自孝彦始 其可謂破天荒也 德熙 (中略) 畫筆克肖其父 而鍊熟殆過之 但頓俗之骨氣 孫愹 (中略) 畫得家庭濡染 有才品步驟 早夭不成.", 金克讓, 「跋恭齋畫帖」, 『棠岳文獻』 6冊 海南尹氏文獻 卷16 恭齋公條.

6 "東華中葉以上 所稱名手者 拙澁廳率 始自尹恭齋 初開門路 蓮翁繼之 畫仙畫馬 世稱雙絶 而筆法懦弱.", 沈鋅, 『松泉筆譚』. 吳世昌, 東洋古典學會 譯, 『國譯 槿域書畫徵』 하권(시공사, 1998), pp. 677-678 再引.

7 "尹士人斗緒 及其子進士德熙馬 (中略) 俱名一國.", 李奎象, 「畫廚錄」, 『一夢稿』.

8 許鍊 著, 金泳鎬 譯, 『小癡實錄』(瑞文堂, 2000), p. 82.

9 1930년대부터 1960년대까지의 글은 關野貞, 『朝鮮美術史』(朝鮮史學會, 1932); 文一平, 「朝鮮 畫家誌」, 『조

중기 그룹인 북종화 시기의 화가로 비정하였다. 맹인재는 1964년 4월 초 해남윤씨 종택(宗宅)에서 윤두서의 화첩을 배관하고,《윤씨가보(尹氏家寶)》의 〈선차도(旋車圖)〉를 당대 풍속의 일면을 제시한 그림으로 소개하였다.

　다음으로 1970년대부터 1980년대까지의 제2기는 연구의 확산기로 녹우당에 소장된 문헌과 서화첩이 공개되면서 윤두서 회화 연구의 본격적인 시발점을 이룬 시기이다.[10] 이동주(李東洲), 최순우(崔淳雨), 안휘준(安輝濬) 등의 여러 학자들이 좌담한 내용을 게재한 글(1979년)은 윤두서의 실학적 학문 경향이 그의 회화의 사실주의적 요소에 반영된 점이 중점적으로 조명되었다. 안휘준은 윤두서를 조선 중기와 후기가 교체하는 전환기에 살았던 화가로 자리매김하였으며, 허련(許鍊)과 같은 후대 화가에 미친 영향이 적지 않았음을 지적하였다. 『한국회화사』(1980년)에서는 풍속화의 선구자로 한국회화사에서 차지하는 그의 위상을 정립시켰다. 1982년에는 윤두서의 문집인『기졸(記拙)』과 해남윤씨 집안의 문헌인『당악문헌(棠岳文獻)』등이 안휘준에 의해서 신문지상에 보고되면서부터 윤두서 연구에 가속도가 붙게 되었다. 1983년에 이태호는 『기졸』에 수록된 「화평(畵評)」을 분석하여 윤두서의 회화관을 최초로 조명하는 귀중한 연구업적을 남겼다. 1984년 이영숙의 석사학위논문은 윤두서를 남종화풍, 풍속화, 서양화법 등 조선 후기의 회화 경향을 예시해주는 선구적인 화가로 평가함으로써 이전의 연구에서 조선 중기 화가로 비정된 윤두서의 회화사적 위치를 재정립하였다는 점에서 큰 의의를 지닌다. 이 시기의 연구에서는 생애와 회화관 등이 조명되었

선일보』, 1937. 7. 25 - 12. 10;『朝鮮史料集眞續』第三輯(朝鮮總督府, 1937) 도 20 및『朝鮮史料集眞續解說』第三輯(朝鮮總督府, 1937), p. 48; 高裕燮, 앞의 책; 金瑢俊, 앞의 글; 孟仁在, 「恭齋의 旋車圖」,『考古美術』第47·48號(韓國美術史學會, 1964), pp. 544 - 545; 劉復烈 編著,『韓國繪畵大觀』(文教院, 1969), pp. 308 - 317.

10　1970년의 글은 李乙浩, 「恭齋 尹斗緒行狀」,『美術資料』第14號(국립중앙박물관, 1970), pp. 1 - 5; 김과정, 「나의 아버지 尹恭齋」,『讀書新聞』1976년 4월 25일, 5월 2일, 5월 9일, 5월 16일 등 총 4회 연재; 「처음으로 공개하는 恭齋畵帖」,『讀書新聞』1976년 5월 16일; 柳惠銀, 「恭齋 尹斗緒의 繪畵研究」(홍익대학교대학원 회화과 석사학위논문, 1979); 同著, 「恭齋 尹斗緒의 繪畵研究」,『月刊文化財』1982년 5월호; 李東洲·崔淳雨·安輝濬, 「좌담: 恭齋 尹斗緒의 繪畵」,『韓國學報』第17輯(一志社, 1979. 겨울), pp. 167 - 181; 許英桓, 「새로 발견된 공재 윤두서의 작품들」,『畵廊』(裕奈畵廊, 1979. 겨울), pp. 62 - 64; 『棠岳文獻』,『조선일보』1982년 3월 4일; 『記拙』,『동아일보』1982년 3월 9일. 1980년대이 연구는 李泰浩, 「恭齋 尹斗緒 ─ 」의 繪畵論에 대한 硏究 ─」,『全南(湖南)地方의 人物史硏究』(全南地域開發協議會 硏究諮問委員會, 1983.12), pp. 71 - 122; 李英淑, 「恭齋 尹斗緒의 繪畵 硏究」(홍익대학교대학원 미술사학과 석사학위논문, 1984); 同著,「尹緒의 繪畵世界」,『美術史硏究』創刊號(홍익미술사연구회, 1987), pp. 65 - 102; 權憙耕,『恭齋 尹斗緒와 그 一家畵帖』(曉星女子大學校出版部, 1984).

고, 남종화풍, 풍속화, 서양화법 등 조선 후기의 회화 경향을 예시해주는 선구적인 화가로서의 위상이 정립되었으며, 실학적(實學的) 학문 경향이 그의 회화의 사실주의적 요소에 반영된 점이 중점적으로 조명되었다.

마지막으로 1990년대부터 현재까지의 제3기는 연구 심화기로 윤두서의 회화 및 문헌자료들과 필사자료들이 추가로 발굴되면서 보다 심도 높은 연구가 진행 중이다.[11] 윤두서의 회화를 종합적으로 고찰한 이내옥(李乃沃)은 윤두서의 학문과 예술 경향이 실학과 일치한다고 보고, 그의 예술을 통해서 그의 실학적인 태도를 규명하는 데 연구의 목적을 두어 풍속화, 진경산수화, 문인화, 서구적인 성격의 정물화 등과 그가 재능을 발휘했던 말 그림과 인물화 등 총 43점을 선별하여 분석하였다. 다만 그의 화풍 전반의 특성을 조감하지 못한 점이 아쉽다. 박은순은 윤두서에 관한 4편의 논문과 단행본을 출간하여 윤두서의 회화 연구를 더욱 심화·발전시키는 데 크게 기여하였다. 2010년에는 윤두서의 일생을 미시사적·연대기적으로 복원하면서 삶의 여정에 따라 형성된 회화를 기년작을 중심으로 화풍의 특징과 회화사적인 의의를 살피는 데

11 兪弘濬,「공재 윤두서: 조선후기 사실주의 회화의 선구」,『역사비평』 계간 11호(역사비평사, 1990년 겨울), pp. 324-351; 同著,「南泰膺의『聽竹畫史』의 회화사적 의의」,『美術資料』 第45號(국립중앙박물관, 1990), pp. 71-97; 同著,「南泰膺『聽竹畫史』의 解題 및 번역」, 앞의 책, pp. 137-156; 李乃沃,「恭齋 尹斗緒의 學問과 繪畫」(國民大學校大學院 博士學位論文, 1994). 이 박사학위논문을 보완한 단행본은 同著,『공재 윤두서』(시공사, 2003). 박사학위논문의 선행 연구로는 同著,「恭齋 尹斗緒 自畫像硏究 小考」,『美術資料』 第47號(국립중앙박물관, 1991), pp. 72-89; 同著,「恭齋 尹斗緒의 交友」,『歷史學硏究』 5호(전남사학회, 1991); 同著,「朝鮮後期 風俗畫의 起源—尹斗緒를 中心으로」,『美術資料』 第49號(국립중앙박물관, 1992), pp. 40-63; 同著,「공재 윤두서의 교유」,『歷史學硏究』 12호(전남대학교사학회, 1993); 同著,「恭齋 尹斗緒의 학문」,『美術資料』 第51號(국립중앙박물관, 1993), pp. 23-37 등이 있다. 그 밖에 同著,「공재 윤두서—고뇌와 좌절 속에서 피워낸 선구적 예술세계」,『인물로 보는 한국미술사 한국의 미술가』(사회평론, 2006), pp. 95-121.『海南尹氏家傳古畫帖』 3冊; 朴銀順,「恭齋 尹斗緒의 繪畫: 尙古와 革新—海南尹氏 家傳古畫帖을 중심으로—」, 같은 책 第1冊(문화체육부 문화재관리국, 1995). 송일기, 노기춘 편,『海南綠雨堂의 古文獻』 第1·2冊(태학사, 2003); 차종천,「녹우당 소장『揚輝算法』의 位相」, 같은 책 第1冊, pp. 137-156; 李完雨,「海南 綠雨堂 소장 書藝資料의 檢討」, 같은 책, pp. 257-299; 노기춘,「孤山 尹善道 家門의 印章使用考」, 같은 책, pp. 301-327. 朴銀順,「恭齋 尹斗緒의 繪畫:《家物帖》과 畫論」,『人文科學硏究』 6집(덕성여자대학교 인문과학연구소, 2001), pp. 141-163; 同著,「恭齋 尹斗緒의 書畫: 尙古와 革新」,『美術史學硏究』 206호(한국미술사학회, 2001), pp. 101-130; 同著,「恭齋 尹斗緒의 畫論:《恭齋先生墨蹟》」,『美術資料』 第67號(국립중앙박물관, 2001. 12), pp. 89-117; 同著,「恭齋 尹斗緒의 生涯와 書畫」,『溫知論叢』 제21집(온지학회, 2009), pp. 371-422; 同著,『공재 윤두서: 조선 후기 선비 그림의 선구자』(돌베개, 2010). 車美愛,「海南 綠雨堂 소장 筆寫本『管窺輯要』의 考察」,『歷史學硏究』 제31집(호남사학회, 2007), pp. 31-70; 同著,「恭齋 尹斗緒의 중국출판물의 수용」,『美術史學硏究』 263호(韓國美術史學會, 2009. 12), pp. 95-126.

주력한 단행본이 출간되었다. 필자는 윤두서의 중국출판물의 필사 및 수용 사례를 소개한 두 편의 논문을 발표하였다. 이 연구를 통해 윤두서가 조선 후기 새로운 회화 경향을 선도할 수 있었던 원동력 중 하나가 중국의 회화 관련 이론서와 화보들을 체계적으로 탐구하고 주체적으로 수용한 데 있었음을 밝혔다. 그 밖에 윤두서의 회화이론에 관한 몇 편의 논문들이 출간되었다.[12]

윤덕희는 조선 후기 화단에서 비중이 큰 문인화가임에도 불구하고 오랫동안 연구가 이루어지지 않다가 2001년에 윤덕희의 필사본 유고(遺稿)인 『수발집(溲勃集)』과 2008년에 금강산기행문인 『금강유상록(金剛遊賞錄)』 등이 녹우당에서 추가로 발견되면서 필자에 의해서 본격적으로 연구가 진행되었다.[13]

이상 방대한 연구 성과물들은 윤두서 일가의 회화를 이해할 수 있는 든든한 토대를 제공했다는 평가에도 불구하고 향후 연구에서 해결해야 할 과제들이 무궁하다.

이 책은 필자의 박사학위논문을 발전시킨 것으로 윤두서의 회화를 개별적으로 파악한 선행 연구들과 논점을 달리하여 거시적인 관점에서 해남윤문 삼대가를 계통적(系統的)으로 고찰함으로써 윤두서의 회화 및 윤두서 일가 회화에 대한 특성을 동시에 규명하는 데 목적을 두고자 한다.[14] 필자는 윤두서가 조선 후기 화단의 선구자로 성장하게 된 기반들이 무엇인가 하는 점, 윤두서 회화 및 그 일가의 회화의 예술적 특질은 무엇인가 하는 점, 그리고 윤두서 일가의 회화가 조선 후기 화단에 구체적으로 어떠한 영향을 끼쳤는가 하는 점 등 세 가지에 대한 문제제기로부터 논의를 출발할

12 文貞子, 「恭齋 尹斗緖의 시세계에 대한 시론적 고찰」, 『한문학논집』 22호(근역한문학회, 2004), pp. 5-30; 同著, 「恭齋 尹斗緖의 易의 思惟와 美學槪念」, 『東洋藝術論集』 제8집(2004); 정혜린, 「恭齋 尹斗緖의 문인화관 연구: 남종문인화의 수용을 중심으로」, 『한국실학연구』 13(한국실학회, 2007), pp. 333-364; 崔重蔓, 「恭齋 尹斗緖 書畵美學思想 硏究」(성균관대학교 유학대학원 동양사상문화학과 석사학위논문, 2007).

13 윤덕희의 회화에 관해서는 車美愛, 「駱西 尹德熙 繪畵 硏究」(홍익대학교대학원 미술사학과 석사학위논문, 2001. 12); 同著, 「駱西 尹德熙 繪畵 硏究」, 『美術史學硏究』 240(한국미술사학회, 2003. 12), pp. 5-50; 同著, 「近畿南人書畵家 그룹의 金剛山紀行藝術과 駱西 尹德熙의 『金剛遊賞錄』」, 『美術史論壇』 제27호(韓國美術硏究所, 2008), pp. 173-221.

14 이 책은 차미애, 「恭齋 尹斗緖 一家의 繪畵 硏究」(홍익대학교대학원 미술사학과 박사학위논문, 2010)을 수정보완한 것으로 박사학위논문 이후에 학계에 발표한 同著, 「近畿南人 書畵家 그룹의 系譜와 藝術 活動 ─17C 말·18C 초 尹斗緖, 李溆, 朱萬數를 중심으로」, 『인문연구』 제61호(영남대학교 인문과학연구소, 2011), pp. 109-150; 同著, 「18세기 초 소론계 문인들의 윤두서서화 수장」, 『한국학연구』 제37집(고려대학교 한국학연구소, 2011), pp. 259-293; 同著, 「恭齋 尹斗緖의 國內外 地理認識과 地圖作成」, 『역사민속학』 제37호(한국역사민속학회, 2011), pp. 312-349: 同著, 「恭齋 尹斗緖의 聖賢肖像畵 硏究」, 『溫知論叢』 제36집(溫知學會, 2013), pp. 248-292 등을 반영한 것이다.

것이다.

이러한 문제를 해명하기 위해 기존의 연구 경향을 비판적으로 수용하면서 새로 발굴된 윤두서의 회화와 회화 관련 문헌자료까지 모두 포괄하여 윤두서의 다양한 회화 세계를 세분화시켜 그 회화의 특성과 예술정신을 재점검하는 데 중점을 둘 것이다. 선행 연구에서 상세히 규명되지 않았던 선구적인 회화 경향의 수용 시기와 습득 경로도 부족하나마 실증적으로 밝히는 데 노력을 기울이고자 한다. 또한 윤두서의 회화와 예술정신은 가계로 전승되면서 윤두서 일가의 화풍이 형성되고, 이 화풍과 예술 정신을 계승한 후대 화가들이 형성되어 있어 윤두서 일가의 회화가 일정 부분 화파 (畵派)로서의 성격을 지니고 있는 점도 조심스럽게 논의해볼 것이다. 특히 윤두서, 이서, 이만부 등이 연대하여 펼친 근기남인의 예술 활동이 윤덕희로 이어지고 18세기 후반 성호가(星湖家)의 인물들과 유경종(柳慶種, 1714-1784)·강세황(姜世晃, 1713-1791)의 예술 활동으로 계승되며, 계속하여 윤두서의 외증손인 정약용과 이 가문의 방계혈족이자 정약용의 외손인 윤정기(尹廷琦, 1814-1879)까지 이어지는 조선 후기 화단의 중요한 예술적 계맥(系脈)이 형성되어 있는 점을 밝히고자 한다.

이 책에서는 다양한 회화 경향을 이끌었던 윤두서의 예술정신을 고인(古人)의 법을 배워 스스로 변통할 줄 아는 '학고지변(學古知變)' 및 '사실성(眞)과 현실성(今)의 추구'로 보고 그의 화풍 전반을 세밀하게 재조명할 것이다. 윤두서를 시발점으로 하여 윤덕희, 윤용 등으로 이어지는 해남윤문 삼대 문인화가의 회화를 계통적으로 고찰하여, '윤두서 일가의 회화 전통'의 특성과 이들이 일구어낸 예술적 성취가 당대 및 후대에 미친 영향을 거시적인 관점에서 총괄해봄으로써 윤두서 일가의 회화가 조선 후기 화단에서 차지하는 위상을 아래와 같이 자세히 논구해볼 것이다.

제II장에서는 조선 후기 해남윤문 삼대 문인화가의 탄생과정을 거시적으로 조명 해볼 것이다. 먼저 윤두서·윤덕희·윤용 등 3대에 걸친 문인화가를 배태시킨 토양인 해남윤문의 앞 세대 선조들의 정치적·경제적·예술적 기반을 검토할 것이다. 이어서 17세기 후반에서 18세기 전반에 걸쳐 학맥, 당색, 혼맥으로 이어진 윤두서와 윤덕희 부자, 이서, 이만부를 중심으로 구축된 '근기남인 서화가 그룹'의 형성과정을 검토하고, 이 그룹의 핵심인물인 이서와 윤두서가 18세기 서단과 화단에서 주도했던 예술 활동의 실체를 파악하는 데 주력할 것이다. 다음으로 3대에 걸친 문인화가들의 예술 가로서의 삶의 족적, 교유했던 인물들, 예술을 펼쳤던 생활공간, 그들이 선호했던 지적 관심사 등을 문헌기록, 기년작, 그리고 당시 가문이 처한 시대상황과 접목시켜 연

대기적으로 복원해볼 것이다. 또한 이들의 서화감상우와 서화수장층을 파악해봄으로써 당시 윤두서 일가의 회화가 화단에서 차지하는 위상을 점검해보고자 한다.

제III장 윤두서가의 중국출판물 수용에서는 국립중앙도서관 소장 『해남윤씨군서목록(海南尹氏群書目錄)』과 현재 녹우당에 소장된 중국출판물들을 통해서 윤두서가의 수장실태와 중국의 출판물들을 시차 없이 수용하는 윤두서의 개방적인 학문태도를 가늠해보고, 이러한 출판물들이 그의 학문과 조선 후기 새로운 회화 경향을 촉발시키는 데 영향을 미친 부분을 논구할 것이다. 또한 학문과 예술에 대한 관심으로 중국의 천문서와 중국의 화론서를 필사한 윤두서의 사례를 통해 당시 지식인들의 학문과 예술의 학습법을 가늠해보고자 한다.

제IV장에서는 '고인(古人)의 법을 배워 스스로 변통할 줄 아는〔학고지변〕' 윤두서의 예술정신과 윤두서의 서화감평가 및 회화이론가로서의 면면을 짚어볼 것이다. 이어서 이러한 예술정신이 남종산수화, 동물화, 도불(道佛) 취향의 인물화, 고사인물화, 여협도, 채색인물화, 화조화, 고목죽석도 등 다양한 화목에서 구현된 면모와 이와 같은 회화 경향을 윤덕희와 윤용이 어떻게 계승했는지 구체적으로 논의할 것이다.

제V장에서는 초상화의 '형사적(形似的) 전신(傳神)' 및 '사물에 대한 관찰'의 중요성과 '현재의 나는 누구인가'라는 자신의 깊은 성찰에서 시작된 '진'과 '금'을 추구한 윤두서의 예술정신을 점검하고, 이러한 예술정신을 기반으로 한 성현초상화, 초상화, 풍속화, 지도 및 진경산수화, 사생화, 서양식 음영법의 수용 등과 같은 새로운 회화 경향을 선구적으로 시도한 면모와 윤덕희·윤용이 이와 같은 회화 경향을 계승·발전시킨 점을 심층적으로 논구할 것이다.

끝으로 제VI장에서는 윤두서 일가의 회화가 조선 후기 화단에 미친 영향을 조명할 것이다. 이어서 윤두서의 외증손인 정약용, 방계혈족이자 정약용의 외손자인 윤정기 등 가계로 전승되었던 면면과 19세기 호남화단에 미친 영향을 짚어봄으로써 해남 윤씨 서화가 가문이 조선 후기 화단에서 차지하는 위상을 정립하고자 한다.

이를 통해 윤두서와 이서를 주축으로 한 근기남인 서화가의 예술적 성취와 정선(鄭敾, 1676-1759)과 조영석(趙榮祏, 1686-1761) 등 이른바 백악사단(白岳詞壇)에서 이룩한 예술적 업적을 객관적으로 비교 평가할 수 있어 18세기 화난을 보다 균형적이고 다각적으로 살필 수 있는 계기가 될 것으로 기대한다.

II

조선 후기 해남윤문 삼대 문인화가의 탄생

해남윤씨 가문은 윤선도를 비롯해 윤두서, 윤덕희, 윤용 등 17-18세기 문학과 예술 분야에서 중요한 위치를 차지한 인물들을 배출하였다. 여기에서는 해남윤문이 삼대 문인화가를 배출할 수 있었던 토양인 선조(先祖)들의 정치적·경제적·예술적 기반, 18세기 근기남인 서화가 그룹의 예술 활동, 해남윤문 삼대 문인화가의 예술가적 삶, 그리고 그들의 서화감상우와 서화수장층을 차례로 고찰해볼 것이다.

1. 해남윤씨 선조들의 정치적·경제적·예술적 기반

해남윤문 삼대 문인화가의 탄생에는 선조들의 정치적·경제적·예술적 기반이 적지 않게 영향력을 미쳤다. 해남윤씨 가문은 조선 초기부터 대대로 고관을 지낸 명문벌족 이면서 해남에 막대한 사유토지를 경영하며 재력적인 기반을 가진 국부(國富)로 알려 져 있었다.

 해남윤씨 가계는 고려 중엽의 인물로 전해지는 윤존부(尹存富)로부터 발원하였 다. 윤두서 가문은 어초은공파(漁樵隱公派)에 속한다. 윤두서의 직계 7세조인 어초은 윤효정(尹孝貞, 1476-1543)은 해남을 본관으로 정하고 가문의 학문적·경제적 기틀 을 다졌으며, 호남 사림(士林)의 중추적인 인물이다(부록 1).[1] 그는 선대(先代)의 거주 지인 강진군 도암면(道岩面) 덕정동(德井洞)에 살다가 13세 때 김종직(金宗直, 1431- 1492)의 문인이었던 최부(崔溥, 1454-1504)에게 학문을 배우기 위해 해남 미암(眉岩) 아래로 이사하였으며, 이후 해남 백련동(白蓮洞, 지금의 연동)을 세거지로 삼았다.[2] 26 세(1501) 때 생원시에 합격하였으나 당시는 1498년 무오사화(戊午士禍)로 인해 상당 수의 사림들이 희생된 뒤라 벼슬에 나아가지 않고 향촌에서 교육에 힘썼다. 당대의 뛰어난 도학자이자 명문장가인 박상(朴祥, 1474-1530), 소학실천윤리가인 김안국(金

1 이 책에서 참고한 해남윤씨 가계에 관한 문헌자료는 『棠岳文獻』 1-6冊 海南尹氏文獻 卷1-18; 尹愇, 『海 南尹氏文獻』 1-4冊; 海南尹氏兵曹參議公派門中, 『海南尹氏(德井洞)兵曹參議公派世譜(漁樵隱公派)』 1-5책 (精微文化社, 1998). 해남윤씨 가계에 관해서는 鄭求福, 「解題」, 『古文書集成 —海南尹氏篇 正書本—』(한 국정신문화연구원, 1986), pp. 3-16; 이원택, 「孤山 尹善道 家門의 家系와 家學」, 『海南 綠雨堂의 古文獻』 第一冊(태학사, 2003), pp. 15-31.

2 백련동으로 이사한 기록은 尹泳杓 編, 『綠雨堂의 家寶 —孤山 尹善道 古宅』(1988), p. 244.

安國, 1478-1543)과 교분이 두터웠다.[3] 그는 해남의 대부호인 해남정씨(海南鄭氏) 귀영(貴瑛 혹은 貴英)의 장녀와 혼인함으로써 막대한 부와 사회적 지위를 누리게 되는 재지사족(在地士族)으로 부상하는 계기를 마련하였다.[4]

해남윤문은 16세기 윤효정의 아들 대에 이르러 중앙의 요직을 두루 역임함으로써 호남을 대표하는 명문가로 성장하였다. 윤효정의 장남 귤정(橘亭) 윤구(尹衢, 1495-1549)는 안당(安瑭)과 조광조(趙光祖)를 추종하던 사림파의 일원으로 기묘사화(己卯士禍, 1519) 때 훈구파에 의해 숙청되어 기묘명현으로 올라 있는 인물이다.[5] 22세(1516) 때 식년문과에 을과로 급제하고 퇴계(退溪) 이황(李滉, 1501-1570)과 함께 사가독서(賜暇讀書)하였으며, 1518년 예조좌랑 재직 시에 서장관(書狀官)으로 연경에 다녀왔다. 기묘사화에 연루되어 26세(1520)에 영암 녹산(祿山)으로 유배되었다. 44세(1538)에 직첩(職牒)이 다시 환급된 이후 전라도사와 순창군수 등을 역임했다. 그는 경륜(經綸), 문장(文章), 절행(節行) 등에 뛰어나 광양의 최산두(崔山斗, 1483-1536)와 해남의 유성춘(柳成春, 1513-1577)과 더불어 '호남의 삼걸'로 일컬어졌다. 윤효정의 셋째아들 졸재(拙齋) 윤행(尹行, 1508-1592)은 1558년에 명나라 사신을 접반하는 일을 맡았으며, 나주목사·광주목사 등을 역임하였다. 넷째아들 행당(杏堂) 윤복(尹復, 1512-1577)은 충청도관찰사를 지냈다. 그는 아들 윤강중(尹剛中, 1545-1627), 윤흠중(尹欽中, 1547-?), 윤단중(尹端中, 1550-1608)을 이황에게 보내 유학하게 하였으며, 자신도 만년에 퇴계의 학맥을 이어 주자학에 심취하였다.[6]

3 "公與慕齋金公安國相善." 앞의 1冊 海南尹氏文獻 卷1, 漁樵隱公條; 金安國, 「尹進士友衡之往海南 付寄
 尹同年孝貞希參暨其子尹佐郎衢亭仲」, 『慕齋集』 卷5; 朴祥, 「次尹希參韻」, 『訥齋續集』 卷2.

4 나두동(羅斗冬)이 쓴 「海南鄭氏略譜」(앞의 1冊 海南尹氏文獻 卷1, 漁樵隱公條에 수록)에 의하면, 해남정씨
 는 여말선초 원기(元基 혹은 元琪)의 4세손인 귀영의 1남 2녀 중 장녀임이 확인된다. 최부는 나주에서 태
 어났으나 1470년(성종 1) 해남정씨 귀영의 동생 귀감(貴瑊)의 딸과 혼인을 하고 처가인 해남에 거주하면
 서 후학을 길렀으니 최부와 윤효정은 사제지간이자 사촌 동서지간이기도 하였다. 해남정씨의 경제적 기
 반에 관해서는 安承俊, 「16-18世紀 海南尹氏家門의 土地·奴婢所有實態와 經營─海南尹氏古文書를 中心
 으로」, 『淸溪史學』 6(한국정신문화연구원 청계사학회, 1989), pp. 163-166.

5 윤구에 관해서는 尹斗鉉 編, 朴浩培·尹在振 옮김, 『橘亭先生 遺稿』(精微文化社, 2005)에 실린 尹在振의
 「귤정공행장」(1998); 朴浩培의 「橘亭尹公神道碑銘」(2005); 앞의 1冊 海南尹氏文獻 卷1, 橘亭公條; 『己卯
 錄補遺』 上卷 「尹衢傳」 등. 안현주, 「橘亭 尹衢의 生涯와 『橘亭遺稿』에 관한 연구」, 『書誌學硏究』 第43輯
 (한국서지학회, 2009), pp. 263-288.

6 "尹安東名復 字元禮 號杏堂 爲人純靜 莅安東 送三子剛中 欽中 端中 受業於門 將還 先生寄詩.", 「答柳仁
 仲」, 『退溪先生文集攷證』 卷4; "晩從退溪 聞爲學之方 耽讀程朱子書 忘寢食者累年.", 文緯世, 「杏堂尹公行
 狀」, 『楓菴遺稿』. 그 밖에 이황의 문인록인 『陶山及門諸賢錄』 참조. 이에 관한 자세한 언급은 고영진, 「이

윤구의 장남 윤홍중(尹弘中, 1518-1572)은 예조정랑과 영광군수를 역임하였고 을묘사변(乙卯事變)으로 왜적(倭賊)이 침입하자 해남현감 변협(邊恊, 1528-1590)과 협력하여 성을 지켜냈던 기개와 절의가 있는 선비로 알려져 있다.[7] 윤구의 차남 낙천 (駱川) 윤의중(尹毅中, 1524-1597)은 36세(1559)에 동지사(冬至使)로서 명나라에 다 녀왔고, 42세(1565)에 호조참판(종2품)에 올라 이듬해 안주영위사(安州迎慰使)가 되 어 명나라 사신을 맞았으며, 경상도관찰사, 평안도관찰사, 공조판서, 지중추 등 정2품 관직까지 오른 사림의 중심인물이었다.[8] 1575년 무렵 시작된 동서의 대립적 붕당은 시간이 지남에 따라 당파 간의 사화(士禍)로 확대됨으로써 동인(東人)에 가담한 그는 서인들에 의해 축재(蓄財) 혐의로 탄핵을 받았으며, 동인의 영수였던 외조카 이발(李 潑, 1544-1589)의 정치적 비호가 있다고 비난받았다.[9] 1581년(선조 14) 그가 형조판 서에 제수되었을 때 일생 동안 산업을 영위하여 자신만을 살찌웠으므로 부(富)가 호 남에서 제일이며, 이발의 외삼촌으로 성세가 한창 치성했기 때문에 좌상 노수신(盧守 愼)과 우상 강사상(姜士尙)이 추천하였다는 이유를 들어 서인들이 반대하였으나 선조 임금은 이 논박에 윤허하지 않았던 일이 그것이다.[10] 이발은 1589년(선조 22) 기축옥 사(己丑獄事)에 연루되어 장살(杖殺)되었다. 기축옥사 이후 동인이 북인과 남인으로 각각 분화되는 과정에서 해남윤씨가는 남인으로서 정치적 행보를 걸었다.[11]

윤두서의 고조부인 창주(滄洲) 윤유기(尹唯幾, 1544-1619)는 윤의중의 차남이었 으나 큰아버지인 윤홍중의 양자로 들어갔다. 그는 1595년(선조 28) 4월부터 9월까지 세자(광해군) 주청서장관(奏請書狀官)으로 명나라 연경에 다녀와서 연행일기를 썼으

황학맥의 호남 전파와 유학사적 의의」,『한국의 철학』32호(경북대학교 퇴계연구소, 2003), pp. 82-89.

7 윤홍중에 관해서는 앞의 1冊, 海南尹氏文獻 卷2 正郎公條.

8 윤의중에 관해서는 앞의 1冊, 海南尹氏文獻 卷2 駱川公條.

9 1575년 김효원(金孝元)과 심의겸(沈義謙)의 알력으로 동서분당이 발단되었다. 이를 계기로 서경덕, 이황, 조식 학파 등은 동인으로, 이이, 성혼 학파 등은 서인으로 정치적·학문적으로 양분되었다. 윤의중, 이중 호, 이발은 동인으로 서경덕 계열에 속했다. 金文澤, 「16-17세기 나주지방의 士族 動向과 書院鄕戰」,『淸 溪史學』11(한국정신문화연구원, 1994), pp. 133-134; 고영진, 앞의 논문, p. 76.

10 『선조실록』14년(1581) 5월 1일(계해).

11 尹悼,『海南尹氏文獻』2冊 맨 뒷면에는 동인에서 남인으로 이어진 해남윤씨 인물들의 계보를 간략하게 정리해두어 참고가 된다. 동인의 시조는 김효원이며, 그의 밑으로 배열된 동인에 속한 16인 중에는 윤의 중과 이발이 포함되어 있다. 다시 선조대에 남인과 북인으로 분파되었는데, 남인의 시조를 유성룡으로 북인의 시조를 이산해로 분류하였다. 여기서 윤의중은 이수광과 함께 남인으로 분류되어 있으며 이발은 북인으로 분류되어 있다.

며, 1604년 강원도관찰사를 지냈다. 그는 젊었을 때 문장으로 이름을 날렸는데 당대 일류 문사인 이호민(李好閔, 1553-1634)과 더불어 이름을 나란히 하였다.[12]

윤두서의 증조부인 고산 윤선도는 윤유심(尹唯深, 1551-1612)의 차남으로 태어났으나 윤유기에 입후되어 종통을 이었다. 조선 중기 남인을 대표하는 문신이었던 그는 정치적인 시련을 겪으면서도 가사문학의 대가, 시조의 제1인자, 음악가로 손꼽힐 만큼 괄목할 만한 문학적·예술적 성취를 이룩하였다.[13] 85세라는 긴 생애에 비하면 그다지 길지 않았던 약 10여 년간의 관직생활 중 그가 오른 최고의 관직은 정3품 당상관 예조참의였다.[14] 그는 도리에 어긋나는 행위에 대해서는 참지 못하고 국왕에게도 숨김없이 진언하였으며, 광해군 시기 대북정권의 핵심인물인 이조판서 이이첨(李爾瞻)의 전횡을 날카롭게 탄핵하는 상소를 올렸다. 서인의 핵심 권력자인 원두표(元斗杓, 1593-1664), 송준길(宋浚吉, 1606-1672), 송시열(宋時烈, 1607-1689) 등에 맞서 왕권강화와 북벌론 반대를 주장하였다. 예학에도 깊은 조예가 있어 서인과 맞서 복제론(服制論)의 논쟁을 벌일 만큼 남인의 거두가 되었다. 1659년에 효종의 국상 때 인조의 계비인 자의대비(慈懿大妃) 조씨(趙氏)의 복상기간을 둘러싸고 서인과 남인 사이에 크게 논란이 벌어진 기해예송(己亥禮訟, 1차 예송)이 일어났을 때, 그는 허목(許穆, 1595-1682), 윤휴(尹鑴, 1617-1680)와 함께 자의대비의 상복을 삼년복제(三年服制)로 할 것을 주장하였다.[15] 이듬해 4월에 서인 송시열이 제기한 기년복제(朞年服制)를 비판하는 「논례소(論禮疏)」를 올려 치열한 '예송'을 치르다가 결국 서인의 세에 밀

12 "公少以文章鳴 與李五峯好閔齊名 ……." 앞의 1冊 海南尹氏文獻 卷3, 滄洲公條.

13 尹善道에 관한 문헌은 앞의 2책-5책 海南尹氏文獻 卷4-卷14 忠憲公條;『孤山先生年譜』;許穆,「海翁尹參議碑」,『記言別集』卷19. 윤선도에 관한 연구는 元容文,『尹善道文學硏究』(國學資料院, 1989); 이종범,「孤山 尹善道의 出處觀과 政論」,『대구사학』제74집(대구사학회, 2004), pp. 29-58; 이영춘,「孤山 尹善道의 학문과 예론」,『국학연구』제9집(한국국학진흥원, 2006), pp. 77-114.

14 윤선도는 37세(1623)에 의금부도사, 42세(1628)부터 47세(1633)까지 5년간 봉림대군(鳳林大君, 후에 효종)과 인평대군(鱗坪大君)의 사부를 하면서 그사이 공조정랑, 호조정랑, 사복시첨정, 한성부서윤, 예조정랑, 관서경시관, 세자시강원문학 등 청요직을 역임하였으며, 48세(1634)부터 49세(1635)까지 2년간의 성산현감, 66세(1652)에 성균관사예, 승정원동부승지, 예조참의, 71세(1657)에 첨지중추부사, 72세(1658)에 공조참의 등을 거쳤다.

15 효종의 국상에 인조의 계비인 자의대비 趙씨가 복제에 적용할 민안 조항이『국소오례의』에 실려 있지 않음으로써 남인과 서인 간에 1차 예송논쟁이 발생하게 되었다. 3년상을 주장한 허목, 윤선도 등은 송시열과 송준길이 이끄는 서인 진영의 1년상 이론이 효종의 적통·종통을 부정한 것이라며 맹공을 강행했다. 기해예송에 관한 자세한 논의는 한국역사연구회 17세기 정치사연구반 편,『조선중기 정치와 정책』(아카넷, 2003), pp. 213-229.

려 함경도 삼수(三水)에서 세 번째 유배생활을 하였다. 삼수에서 5년여를 보내고 광양으로 옮겨 2년 반을 지낸 81세(1667) 때 풀려나 고향으로 돌아왔다. 그가 올린 수많은 상소들은 서인들로부터 화근을 일으킨 흉인으로 지목되는 계기가 되었다. 충의 강직한 그의 성품으로 인해서 20여 년의 유배생활과 19년의 은거생활을 하였다.

윤선도는 주자성리학만을 고집하는 획일주의에 빠지지 않고 경사(經史), 제자백가(諸子百家), 의약(醫藥), 복서(卜筮), 음양(陰陽), 지리(地理) 등에 이르기까지 배척 없이 연구하여 박학풍의 학문과 사상에 두루 관심을 가졌다.[16] 그 밖에도 시(詩)·예(禮)·악(樂), 노장(老莊)·불가(佛家)·도가(道家) 등에도 심취했다. 그의 박학풍의 태도는 근기남인(近畿南人)의 학풍과도 관련된다.

윤두서의 조부 뇌치헌(牢癡軒) 윤인미(尹仁美, 1607-1674)는 부친 윤선도의 영향을 받아 박식하여 천문·지리·의학에 능통했으며, 명필가였다.[17] 윤선도가 삼수에서 귀양살이를 할 때 1662년 문과에 급제하였으나 아버지 때문에 13년간 벼슬을 못하는 금고(禁錮)를 받아 관리가 될 수 있는 자격을 박탈당했다.[18]

윤인미의 독자이자 윤두서의 양부인 윤이석(尹爾錫, 1626-1694)은 문예에 이름을 떨쳤으나 당쟁의 여파로 관직에 오르지 못하다가 숙종 때 문음으로 선공감역관(繕工監役官)이 되고, 1678년 이산(尼山, 지금의 논산)현감을 제수받아 1680년 가을까지 역임하였으며, 1689년(숙종 15)에 사복시주부(司僕寺主簿)를 거쳐 한성부판관(漢城府判官), 종친부전부(宗親府典簿) 등을 지냈다.[19]

이 가문은 '부가 호남 제일' 혹은 '윤가지부 명어일국(尹家之富 名於一國)'[20]이라 할 정도로 탄탄한 재력이 뒷받침되어 정치적 시련 속에서도 명문사대부가의 기틀을 확고히 유지할 수 있었다. 해남윤씨 대종가의 재산은 시기마다 얼마간의 차이는 있으나 노비 500-600여 구, 전답 1000-2300두락(斗落)의 재산을 소유하였다.[21] 이 집안

16 "聰明善學 博讀經史 百家 如醫藥 卜筮 陰陽 地理 無所不究.", 許穆,「海翁尹參議碑」,『記言別集』卷19.

17 "度量宏才博識 無所不通 至於天文地理醫藥之類 亦皆精通文章渾渾 筆翰如飛.",「湖南丙子倡義錄」, 앞의 책 海南尹氏文獻 卷15, 牢癡軒公條.

18 윤인미에 관해서는 앞의 5冊 海南尹氏文獻 卷15 牢癡軒公條, "長男仁美 亦以多學聞有名譽 公謫居三水時 登第 擯斥於分館 禁錮十三年.", 許穆,「海翁尹參議碑」, 위의 책 卷19.

19 윤이석에 관해서는 위의 5冊 海南尹氏文獻 卷15 典簿公條; 尹斗緖,「先考典簿府君誌石文」,『記拙』;『숙종실록』4년(1678) 8월 2일(경오).

20 『古文書集成 ─海南尹氏篇 正書本─』(한국정신문화연구원, 1986),「報狀」3, p. 437.

21 安承俊, 앞의 논문, p. 219.

은 경제력과 풍부한 노동력을 통해 16세기에서 18세기에 걸쳐 해남 현산(縣山) 백포 (白浦), 해남 화산 죽도, 진도 굴포, 완도 노화도 등지의 서남해 연안 지역과 도서지방을 중심으로 광범위하게 해언전(海堰田)을 간척하여 대규모의 토지를 확보하였으며, 진도 맹골도와 완도 보길도 등의 섬을 직접 경영하였다.[22]

다음으로 윤두서가 예술가로 성장할 수 있었던 가계의 예술적 기반을 가늠해보자. 윤두서의 선조들의 예술적 기반은 지금까지 알려진 바 없지만 윤두서의 6세조인 윤구와 그의 동생 윤행, 증조부 윤선도 등은 서화애호 취미가 있었던 인물들이다. 윤구는 서화감식안과 서화감상 취미가 있는 인물로 상당수의 서화를 수장한 적이 있었던 것으로 보인다. 그는 조선 초기 문인화가인 신잠(申潛, 1491-1554), 양팽손(梁彭孫, 1488-1545) 등과 교유하였다.[23] 이 세 사람은 서화에 관심이 많았을 뿐만 아니라 기묘명현이라는 동질감이 형성되어 더 깊이 교유한 듯하다.

윤구와 가장 절친했던 신잠은 신숙주(申叔舟, 1417-1475)의 증손자로 문장에 능하고 서화를 잘하여 삼절로 일컬어졌다. 난초와 대나무, 포도 그림을 잘 그렸으며, 해서·초서·예서·팔분체(八分體)에 명성을 얻었다.[24] 31세(1521)에 안처겸(安處謙)의 옥사에 연루되어 죄를 입고 장흥부(長興府)에서 17년 동안이나 귀양살이를 하였으며, 1537년 양주로 옮겨졌다가 사면되었다. 1543년에 복직되어 태인현감, 간성군수를 거쳐 상주목사에 이르렀다. 그는 장흥 유배시절에 윤구와 그림을 감상하고 시를 창수하며 교유하였다. 두 사람의 긴밀한 교유는 신잠의 시문집에 실린 21수의 시들을 통해서 추급된다.[25] 이 시 가운데 신잠이 안사(安師)가 소장한 〈청산백운도〉를 윤구와 함

22 정윤섭, 「조선후기 海南尹氏家의 海堰田개발과 島嶼·沿海 經營」(목포대학교대학원 한국지방사학과 박사학위논문, 2011).

23 양팽손이 문인화가임을 알 수 있는 기록은 "그림을 잘 그렸다"는 『동국문헌록(東國文獻錄)』의 화가편에 적힌 내용을 인용한 오세창(吳世昌)의 『근역서화징(槿域書畵徵)』과 양성훈(梁聖訓) 소장 〈연지도(蓮芝 圖)〉에 첨부된 이이장(李彛章, 1703-1764)의 화찬시(畵讚詩)에서 확인된다. 양팽손의 회화에 관해서는 朴鍾錫, 「學圃 梁彭孫의 藝術과 史的 考察」(조선대학교대학원 순수미술학과 석사학위논문, 1993).

24 신잠에 관해서는 『己卯錄補遺』, 申潛傳; 魚叔權, 『稗官雜記』 卷2; 『海東雜錄』 卷4; 南泰膺, 「畵史」, 『聽竹漫 錄』 別冊; 李肯翊, 「畵家」, 『燃藜室記述 別集』 卷14; 李德懋, 「申尙州」, 『青莊館全書』 卷68 寒竹堂涉筆上.

25 申潛, 「送尹亨仲赴全羅幕」, 『高靈申氏世稿續編』 卷1; 「十七夜遇橘亭飮酒有感用貞曜先生韻書示」, 「是夜橘 亭出示景仰所贈一絶次韻以示」 「載次橘亭香奩韻以亂夫遺意噉此豈善爲諸者耶」, 「書懷二首奉寄橘亭兼示 仁補」, 「仲春初與亨仲子潤會奉訥齋先生遊寶林寺西溪」, 「頃承訥齋先生和韻不勝欽歎之至仍綴荒句以成七 言三律送寄尹亨仲之行奉呈訥齋案下用希斤正」, 「橘亭惠豆詩以謝焉」, 「次橘亭感春香奩韻五絶」, 「風雪中橘 亭欲還爲賦一絶挽之」, 「丙申除夕意甚悽惋夜久不寐遂賦七律明日錄奉橘亭(1536)」, 「人日後日橘亭挽佑之馳 書約與我共尋白蓮社余喜甚遂以詩先之云一幷小序」, 「與亨仲約會于白蓮社以雨不至作此寄之」, 「萬德山中馬

께 감상한 사실도 확인된다. 아래 박상의 글에는 윤구가 신잠의 〈묵죽도〉를 소장했음을 알 수 있는 기록이 보여 주목된다.

하늘은 노안(老眼)이 와서

이분이 바다 먼지에 시달리게 하였다.

어찌 한번 돌아보고 불쌍해하지 않고

어느덧 여기에 고인을 보내었는가?

취하여 묵죽부를 읊으니

온 눈에 대밭의 봄이라네.

남쪽 땅에서는 서리에 푸르른 대나무를 천하게 여겨

베어 치워버리니 높은 대나무가 없도다.

울타리 허리엔 곧은 대나무 묶어놓고

끓는 솥 밑에서 굳센 정신 지닌 대나무를 사른다.

영천(靈川, 신잠의 호)은 분통이 터져

종이 펼치고 천진(天眞)을 옮겨놓았다.

(대의) 자손은 불어서 많고

갖가지 대나무 화폭마다 새롭네.

머나먼 문동(文同)과

하루아침에 격해서 만난 듯하네.

귤정(橘亭, 윤구의 호)이 이를 얻어 기뻐하고

몰래 스스럼없는 친구로 삼았네.

이제부터 굴원(屈原)의 귤송(橘頌)은 그만두고

온갖 보물도 보배가 되기는 어렵다네.[26]

上次亭仲韻口號示之」,「有僧自嶺南而來所持詩軸有雲卿景仰亭仲叔奮等作余見而喜之遂次韻贈之」,「奉寄橘亭」,「吉甫還鄕橘亭詩以贈之余玩吟數三遂用其韻錄奉行軒」,「秋思三篇錄石川先生兼簡橘亭主人求和」,「送驪子于橘亭」,「尹亭仲妻氏挽章」,「題安師所藏靑山白雲圖示橘亭」,同著, 같은 책 卷3. 앞의 1冊 海南尹氏文獻 卷1 橘亭公條에는 신잠의 문집에서 발췌한 몇 편의 시가 실려 있으며, 尹惇, 『海南尹氏文獻』 제2권에는 「尹亭仲妻氏挽章」만 제외하고 모두 수록되어 있다.

26 "皇天有老眼 此君黴海塵 豈不一眷閔 於焉遣高人 醉哦墨竹賦 滿目淇園春 南土賤霜碧 斬伐無長身 籬腰束直節 爨下燒勁神 靈川所憤痛 拂箋移天眞 子孫蕃且象 種種幅幅新 遙然文與可 邂逅如隔晨 橘亭得之喜 暗結虛心親 自玆廢屈頌 萬寶難爲珍.", 朴祥,「和尹亭仲求題申元亮墨竹韻」,『訥齋集』卷1.

이 시의 내용을 보면, 신잠은 장흥에 유배와서 보니 이곳 사람들이 대나무를 천하게 여겨 베어버리거나 울타리로 사용하거나 불쏘시개로 이용하고 있는 실태를 몹시 한탄하였다. 신잠은 이에 분통이 터져 대나무의 천진한 모습을 여러 폭 그렸는데, 이 그림을 윤구가 소장하고 최고의 보물로 여겼다고 한다. 박상은 신잠의 〈묵죽도〉를 북송대(代) 묵죽화가 문동(文同, 1018-1079)의 〈묵죽도〉에 비유했다.

윤구는 신잠으로부터 성종이 그린 난 그림 한 폭을 얻어 보고 이 그림을 높이 칭송한 「화란지(畵蘭志)」라는 긴 글을 남겼다.

성종께서 난 한 폭을 그리고 윗면에 스스로 팔분체로 지은 육언이절(六言二絶)을 써 놓은 것이 있는데 손때가 아직 새로운 듯하였다. 신(臣)이 처음으로 신의 친구 신잠 (申潛)에게서 얻어 보고 구부려서 세 번이나 반복하여 보고 우러러서 길게 탄식하여 말하기를 우리나라 신민(臣民)들은 성종의 필적을 모두 보배로 여겨 그것을 소장했을 뿐만 아니라 돈 많은 집에서도 그것을 많이 소장하고 있다. 신이 얻어 본 것은 약간의 병풍과 약간의 족자인데 이루 다 기록할 수 없다. 그러나 삼절이 함께 한 폭에 있는 것은 세상에 보기 드문데 여기에 겨우 있을 뿐이다. (중략) 신이 이제야 그림은 시가 아니면 그 뜻을 전할 수 없고 시는 그림이 아니면 그 흥을 붙일 수 없다는 것을 알았노라. 시는 그림으로 인연하여 짓게 되고 그림은 시를 기다려 나타나게 되니 임금의 그림과 시를 보건대 그 일세(一世)를 다스린 규모와 기상이 저절로 가릴 수 없다. (중략) 신은 그러므로 그림이라고 다 그림이 아니요 시라고 다 시가 아니라고 말할 수 있다. 다만 그 형상이나 보아서 얻고 그 정취를 쏟을 것 같으면 수양제의 시도 심오하고 송나라 휘종의 그림도 오묘하다.[27]

위의 글에 따르면 윤구는 신잠으로부터 얻어 본 성종의 〈묵난도〉뿐만 아니라 성종의 병풍과 족자도 얻어 본 적이 있었다. "그림은 시가 아니면 그 뜻을 전할 수 없고 시는 그림이 아니면 그 흥을 붙일 수 없다"고 하는 구절은 그가 시화일률론을 견지했

27 "宣陵畵蘭一幅 上面有御書八分 御製六言二絶 手澤如新 臣始獲見於臣之友申潛所俛 而三復仰而長吁曰 成廟筆蹟 吾東方臣民咸寶藏之 不啻若萬金者 家多有之 臣所得見 若屏若簇 个叵暉記 然其三絶 具三在一幅者 世所罕見 而此僅有焉 (中略) 臣然後知畵非詩 其意不傳 詩非畵 其興無寓 詩以畵而作 畵待詩而著 觀畵與詩 而其御一世規模 氣像自不可掩 (中略) 臣故謂畵非徒畵而已 詩非徒詩而已 若但兒得其形肖 陶寫其情趣 則 隋煬之於詩 非不工也 宋徽之於畵 非不妙也.", 尹衢, 「畵蘭志」, 『橘亭遺稿』(『聯芳集』2冊). 尹斗鉉 編, 朴浩培·尹在振 옮김, 『橘亭先生 遺稿』(精微文化社, 2005), pp. 236-242.

음을 의미한다. 또한 앞서 살펴본 바와 같이 서장관으로 연경에 다녀온 바 있는 그는 북송대 휘종(徽宗, 1082-1135)의 그림에 대해서만 언급을 했을 뿐인데, 중국 그림에 대한 식견이 어느 정도인지 가늠할 수 있는 문헌 기록이 남아 있지 않다. 다만 「화란지」의 글을 통해 윤구가 신잠과 성종의 그림을 감상한 서화애호가였음을 알 수 있다.

윤구와 양팽손은 1516년 식년문과에 함께 급제하였으며, 기묘명현이었다. 양팽손은 파직된 이후인 34세(1521)부터 생을 마감한 58세(1545)까지 고향인 전라도 능성현(綾城縣) 쌍봉리(지금의 화순군 이양면 쌍봉리)의 학포당(學圃堂)에서 은거했는데, 이 기간에 양팽손, 윤구, 신잠 등이 함께 교유했음을 알 수 있는 기록이 『학포집(學圃集)』에 보인다.[28]

윤구의 동생인 윤행은 「제도연명의장청전수도(題陶淵明倚杖聽田水圖)」, 「제사호위기도(題四皓圍碁圖)」, 「제동시효빈도(題東施效矉圖)」 등 3편의 제화시를 남겼다.[29] 「제도연명의장청전수도」의 내용 중 "서쪽 이랑의 농사일을 바라보니, 잘 자란 모가 벌써 무성하구나. (중략) 초연하게 육척 지팡이 의지하니, 그윽한 생각이 귓가에 머무네"라는 구절을 살펴보면, 이 그림은 도연명(陶淵明, 365-427)의 「귀거래사(歸去來辭)」 중 "농부가 나에게 봄이 되었다고 알려주니, 장차 서쪽 밭이랑을 갈아야겠네[農人告余以春及, 將有事於西疇]"라는 구절과 연관된 화제(畫題)로 「귀거래사」의 내용을 그린 것임을 알 수 있다.[30]

또한 네 노인이 바둑 두는 장면을 그린 그림에 쓴 제화시는 건당 문 위에 걸려 있는 〈상산사호도〉를 보고 매우 사실적으로 읊은 것이다.[31] 제화시에 서술된 내용으로

28 양팽손이 신잠과 교유한 사실을 알 수 있는 기록은 梁彭孫의 『學圃集』 卷1의 「贈申靈川潛二首」, 「附次韻二首」, 「次申靈川贈別韻二首」, 「附原韻二首」, 「贈申靈川潛二首」, 「附次韻二首」 등이며, 양팽손이 신잠에게 지어준 이 시들 가운데 「附原韻二首」에는 "橘亭이 몹시 생각나니 그대 가면 소식이나 좀 전해주게[橘亭相憶苦 君去好音傳]"라는 구절이 있어 양팽손, 신잠, 윤구 등 세 사람의 교분이 각별했음을 알 수 있다. 梁東日 發行, 『國譯 學圃集 全』(부성출판사, 1993), pp. 52-57 참조. 또한 앞의 1冊 海南尹氏文獻 卷1, 橘亭公條에는 『學圃集』에서 발췌한 「次韻學圃」가 실려 있으나, 이 시는 梁東日 發行, 위의 책에는 실려 있지 않다.

29 이 세 편의 시는 『聯芳集』 제2冊 중 『拙齋遺稿』; 拙齋公派宗中 編, 『拙齋先生遺稿』(精微文化史, 2000)에 실려 있다. 이 유고는 1922년 여름에 보성군 죽천동(竹川洞)에서 여기저기 흩어진 문헌을 목판화(木版化)한 것을 2000년 졸재공파 종중에서 원문에 번역문을 추가하여 출간하였다.

30 "觀農西疇畔 良苗已薿薿 (中略) 儵然倚六尺 幽思在側耳.", 尹行, 「題陶淵明倚杖聽田水圖」, 『拙齋遺稿』.

31 "一幅小障子 挂在巾堂楣 揮毫與潑墨 覽之起幽思 脩竹夾古松 密葉間低枝 下有四偉叟 皓首兼秀眉 二人靜對局 注目不暫移 黑白隨手落 磊落復參差 一人睡已熟 抱膝縮巾攲 一人負手步 昻看白雲披 復有一小僮 行採磵中芝 云是商山隱 鏟跡築城時 東宮綠樹深 誰保褓襁兒 嗟哉張子房 願從無處知.", 尹行, 「題四皓圍碁圖」,

추급해보면 이 그림은 대나무 사이 고송 밑에서 네 명의 늙은이들이 바둑을 두는 장면이다. 두 사람은 바둑에 열중하고 있으며, 한 사람은 무릎을 껴안고 깊은 잠에 빠져 있고, 다른 한 사람은 뒷짐 지고 소요하고 있으며, 동자는 계곡에서 지초를 캐고 있는 모습을 그린 것이다. 이 시는 윤행이 소장한 〈상산사호도〉의 유형을 알 수 있는 자료가 되며, 윤두서의 《가전보회(家傳寶繪)》의 〈신선위기도(神仙圍碁圖)〉〔도 4-161〕와 관련된 주제이기도 하다.

「제동시효빈도」는 중국 춘추시대 월(越)나라의 미인인 서시(西施)가 심한 속앓이로 양미간을 찡그리곤 했는데, 이를 본 마을의 못생긴 동시(東施)가 눈을 찌푸리면 아름답게 보이는 줄 알고 흉내를 내 더욱 못나게 보였다는 『장자(莊子)』, 「천운(天運)」편에 나오는 고사를 그린 그림에 쓴 제화시이다.[32] 이 화제는 조선시대 화가들의 그림에서는 찾아볼 수 없어 중국 그림일 가능성이 높다.

이상 윤행이 쓴 제화시의 그림들에는 모두 중국의 문학작품과 고사를 다룬 것이 있어 그가 명나라 사신을 접반하는 일을 맡았을 때 중국의 사신에게 선물받은 그림일 수 있음을 짐작하게 한다.[33] 정약용이 이 그림들을 보았던 사실로 미루어보면 윤두

앞의 책.

32 윤행의 「題東施效矉圖」는 정약용의 「題東施效矉圖」와 몇 글자만 다르고 거의 동일하여 이 시를 지은 원작자에 대한 의구심이 든다. 윤행의 시와 정약용의 시는 拙齋公派宗中 編, 『拙齋遺稿』, 13-14; 丁若鏞, 「題東施效矉圖」, 『與猶堂全書』第1集 詩文集 卷5. "靑裙踽僂彼何人 苧羅山下鑑湖濱 蓬頭亂髮紅拳曲 齦唇歷齒靑輪困 膚革定帶三斗垢 閨房不減千斛塵 背腹(㙮)仍是蝦蟆族 胡囊恰似淘河群 出街輒受揶(揶)揄弄 投門苦遭猂呀(吽牙)狺 陋腹藏穢不直意 臨風作態一欠伸 頰皮漸起彎弓勢 眉稜忽作盤茶(茶)呻 勇者拍掌怯(㤼)者走 九子魔母此降神 自言此法有所受 里閈西與西施隣 西施本好矉(矉)亦好 汝矉不若守天眞 吁嗟效矉(效矉)豈唯汝 我見世俗(路)多此矉 江左盡跼高齒屐 鄰下皆載折角巾 虎刻鵠恬不愧 細腰尺鬒那足嗔 邯鄲不如壽陵故 倉孟終非鳶敖倫 天生體質各有分 胡爲殉物舍吾身." 괄호 속의 글자는 정약용의 시에 실린 다른 글자이다. 이 시의 번역문은 宋載邵, 『茶山詩硏究』(창작과비평사, 1986), pp. 154-155 참조. 이 시 외에도 윤행의 『졸재유고』에 실린 「採藥詞」와 「烏鰂魚行」 등도 정약용의 『여유당전서』에 거의 동일한 글이 실려 있다. 이처럼 정약용의 글과 해남윤씨문중 인물들의 글이 겹치게 된 원인은 정약용이 강진 유배시절 동안 외가인 해남윤씨 후손들과 긴밀하게 교유했기 때문이다. 이 시가 실린 윤행의 『졸재유고』는 1922년 13세 종손 윤관하(尹觀夏, 1841-1926)의 서문이 있는 『聯芳集』제2책에 실려 있다. 윤행이 시기적으로 앞설 뿐만 아니라 윤행과 정약용의 두 책의 간행연대로 보아, 윤행의 『졸재유고』 발간이 앞서기 때문에 정약용이 윤행이 지은 시를 약간 교정하여 채록헤둔 깃을 1934년부터 1938년까지 『여유당전서』를 간행할 때 정약용의 유고로 알고 실었을 가능성이 높다.

33 辛泳周, 「17세기 문인들의 趣의 구현과 서화금석에 대한 관심」(성균관대학교대학원 한문학과 박사학위논문, 2006), p. 32에 따르면, 통상적으로 중국 사신들은 국내에 들어올 때 서책, 글씨, 그림, 향, 차 등을 예물로 가져왔다.

서도 이 그림들을 당연히 접했을 것이다.

윤선도는 서화를 수장하였으며, 서화감상 취미도 있었다. 그는 46세(1632) 11월 한성서윤과 대군사부를 그만둘 때 필자미상의 〈설산도(雪山圖)〉 두 폭과 명주 2필 등을 받아 소장하였다.[34] 47세(1633) 때에 읊은 「묵매(墨梅)」라는 오언율시에서는 "사물의 이치엔 감상할 것이 있어 매화를 버리고 묵매를 취했네"라는 구절이 있어 윤선도가 묵매도를 감상하였음이 확인된다.[35] 또한 기록에 따르면 북송대 이성(李成, 919-967)의 〈산수도〉와 필자미상의 〈연강첩장도(煙江疊嶂圖)〉를 소장하였다고 하나 실제로 이성의 그림은 진품이 아니었을 것으로 여겨진다.[36]

이상에서 살펴본 바와 같이 윤두서 집안은 사림파에서 동인으로, 동인에서 남인으로 정치적 행보를 거치면서 숱한 정치적 시련을 겪었다. 남인의 중견인물인 윤선도가 서인들과 치열하게 대립하게 됨으로써 그의 후손들은 서인들의 비방과 견제를 받아 관로진출의 어려움을 겪었다. 서인과 남인이 여러 번 환국을 거듭한 정치적 대격변기인 숙종 재위 기간에 살았던 윤두서는 윤선도의 후예로 지목되면서 서인이 집권한 갑술환국 이후 관로의 진출이 어렵게 되자 자아실현의 욕구를 학문과 서화로 풀면서 재야 지식인으로 살아야만 했다. 윤두서가 관계에 진출하지 않고도 수많은 서책과 화보들을 구입해가면서 학문과 시문서화에만 전념할 수 있었던 것은 조선 초기부터 유지해온 가문의 넉넉한 경제적 기반을 통해서 가능했다.

윤두서의 직계 6세조인 윤구, 윤구의 동생 윤행, 윤두서의 증조부인 윤선도 등은 그림들을 상당수 소장하고 있었으며 서화감상 취미도 지니고 있었다. 특히 윤구는 서화감식안과 서화감상 취미가 있었던 인물이다. 윤구, 신잠, 양팽손 등은 기묘명현이라는 동질감이 형성되어 시문서화로 교유하였다. 그는 신잠과 성종의 그림을 감상하였으며 문인화론인 시화일률론을 견지했다. 이와 같은 선조들의 예술적 기반도 윤두서가 문인화가로 성장하는 데 일정 부분 밑거름이 되었을 것으로 여겨진다.

34 尹柱玹·朴浩培 共譯, 「孤山先生年譜」, 『孤山 尹善道文學選集』(경미문학, 2003), p. 375.

35 "物理有堪賞 捨梅取墨梅 含章知至美 令色豈良材 自晦追前哲 同塵避俗猜 回看桃與李 猶可作輿臺.", 尹善道, 「墨梅 月課」, 『孤山遺稿』 卷1.

36 "休展營丘水墨圖 且看嵐翠大屯鋪 朝昏異態從他畫 可使群峯乍有無 右大屯嵐光.", 尹善道, 「再次鄭子羽韻詠黃閣老松棚八景 右大屯嵐光」, 尹善道, 위의 책 卷1 중 제2수; "曾見煙江疊嶂圖 恨煙無捲却長鋪 爭如此 岫嵐光好 時以施行時以無.", 同著, 「又次鄭子羽韻詠黃閣老松棚八景 大屯嵐光」, 같은 책 卷1 중 제2수.

2. 근기남인 서화가 그룹의 계보와 예술 활동

윤두서는 선조들의 정치적·경제적·예술적 기반 외에 근기남인 예술동호인과 예술 활동을 펼치면서 서화가로 급성장할 수 있었다. 윤두서를 비롯하여 옥동(玉洞) 이서 (李漵, 1662-1723), 식산(息山) 이만부(李萬敷, 1664-1732)는 17세기 말·18세기 초 붕당정치가 난무한 시기에 살았던 남인계 재야 지식인이자 서화가였다. 윤두서는 어린 시절부터 해남으로 이주한 46세(1713) 때까지 한양을 무대로 예술 활동을 펼쳤다. 연안이씨(延安李氏) 가문의 이만부는 태어나서 경상도 상주로 이거했던 34세(1697) 때까지 한양 서호(현 서울 수색) 근처에서 살면서 이모부인 윤두서와 성호가(星湖家) 인물들과 학문·예술로써 교유하였다.¹ 여주이씨(驪州李氏) 가문의 이서는 이하진(李夏鎭, 1628-1682)의 3남으로 1661년 12월 3일 한양 소정동(小貞洞)에서 태어났으나 10세(1671) 때 숙부 이주진(李周鎭, 1623-1721)에게 입후된 이후 한양 명례동에서 살았다. 그는 독서와 강학에 전념하면서 윤두서와 함께 서도(書道)를 탐구하였으며, 거문고에도 조예가 깊었던 인물이다.² 이 세 가문은 17세기 후반에서 18세기 초반경 근기남인(近畿南人) 계열의 대표적인 명문가로 손꼽힌다.

17세기 청남계의 허목과 윤휴의 뒤를 이어 이서, 윤두서, 이만부, 윤두서와 이서의 자질(子姪) 등은 17세기 후반에서 18세기 전반에 걸쳐 한양에 살면서 17세기 근기남인의 학풍을 계승하여 학맥을 형성하고 서화취미를 공유하는 예술동호인적(藝術同好人的) 성격을 지니고 있는 점이 뚜렷하게 보인다. 따라서 여기에서는 이들을 편의상 '근기남인 서화가 그룹'으로 부르고자 한다(표 2-1).³

1 　이만부의 생애, 서화가로서의 측면, 사상·문학에 관한 대표적인 연구는 權泰乙, 『息山 李萬敷의 文學 硏究』(文昌社, 1996); 이선옥, 「息山 李萬敷(1664-1732)와 『陋巷圖』 書畵帖 硏究」, 『美術史學硏究』 227(한국미술사학회, 2000), pp. 5-38; 金南馨, 「『地行錄』에 나타난 息山 李萬敷의 作家意識」, 『한국한문학연구』 21(한국한문학회, 1998), pp. 273-296; 同著, 「식산 이만부의 기행시에 대하여」, 『한문교육연구』 12(한국한문교육학회, 1998), pp. 313-331; 신두환, 「息山 李萬敷의 敎育思想 硏究」, 『한문교육연구』 29호(한국한문교육학회, 2007), pp. 409-443.

2 　이서의 생애와 학문연원, 서체, 금강산기행문에 관한 대표적인 연구는 문성자, 『옥동과 원교의 동국진체 탐구』(도서출판 다운샘, 1993); 윤재환, 「玉洞 李漵의 금강산 기행시문 연구」, 『대동한문학』 21(대동한문학회, 2004), pp. 203-237; 同著, 「梅山과 玉洞의 금강산 기행시문 비교 연구—『金剛途路記』와 『東遊錄』, 「東遊篇」을 중심으로」, 『동양학』 38(단국대학교 동양학연구소, 2005), pp. 89-112.

3 　그간 학계에서는 17세기 후반 서울과 경기를 중심으로 활동했던 허목, 윤휴, 허적 등을 '근기남인' 혹은

표 2-1 근기남인 서화가 그룹의 계보

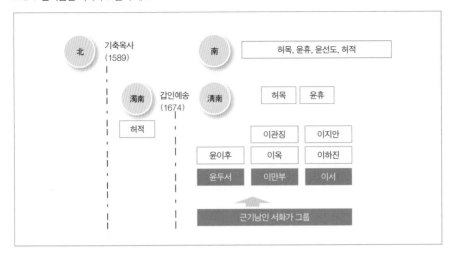

근기남인 서화가 그룹은 18세기 전반에 예단을 풍미했던 노론계의 김창협(金昌協, 1651-1708)과 김창흡(金昌翕, 1653-1722) 형제, 이병연(李秉淵, 1671-1751), 정선(鄭敾, 1676-1759), 조영석(趙榮祏, 1686-1761) 등의 문인 그룹인 이른바 '백악사단(白岳詞壇)'으로 불리는 예술가들과 쌍벽을 이루는 그룹으로 이들보다 약간 이른 시기에 활동하였다.

'경기남인'이라고 칭하며, 그 다음 세대인 이만부, 이익, 정약용 등을 '근기실학파'라 칭한다. 한편 이만부는 생애 중 전반기인 34세까지는 한양에서 근기남인으로 활동하였지만, 후반기에는 영남에 살게 되면서 '영남 남인계 학인'으로 분류되기도 한다. 여기에서는 윤두서, 이서, 이만부 등이 한양에서 예술 활동을 펼쳤던 내용을 중점적으로 다루기 때문에 이만부를 '근기남인'으로 분류하여 고찰하고자 한다. 17세기 근기남인의 학풍과 사상에 관한 연구는 유봉학, 「18세기 南人 分裂과 畿湖南人 學統의 성립─『桐巢漫錄』을 중심으로」, 『한신대 논문집』 1(1983), pp. 5-19; 韓永愚, 「許穆의 古學과 歷史認識」, 『韓國學報』 40집(一志社, 1985), pp. 44-87; 鄭玉子, 「眉叟 許穆의 學風」, 『朝鮮後期知性史』(一志社, 1991), pp. 97-126; 申炳周, 「17세기 중·후반 近畿南人 학자의 학풍─허목, 윤휴, 유형원을 중심으로─」, 『한국문화』 19(서울대학교 한국문화연구소, 1997), pp. 157-192; 고영진, 「17세기 후반 근기남인학자의 사상」, 『조선시대사상사 어떻게 볼 것인가』(풀빛, 1999), pp. 293-320 외 다수. 18세기 근기실학파의 예술론에 관해서는 金南馨, 「朝鮮後期 近畿實學派의 藝術論 研究─李萬敷, 李瀷, 丁若鏞을 중심으로─」(고려대학교대학원 국어국문학과 박사학위논문, 1988). 이만부의 '영남 남인'으로서의 활동상을 고찰한 연구는 權泰乙, 앞의 책; 김주부, 「息山 李萬敷의 學問形成과 交遊樣相 一考察─嶺南 南人係 學人을 中心으로─」, 『한문학보』 19(한국한문학회, 2008), pp. 375-429. 근기남인 서화가 그룹의 금강산기행예술(金剛山紀行藝術)에 관한 연구는 車美愛, 「近畿南人書畫家 그룹의 金剛山紀行藝術과 駱西 尹德熙의 『金剛遊賞錄』」, 『美術史論壇』 제27호(韓國美術研究所, 2008 상반기), pp. 173-221.

그간 학계에서는 17세기 후반·18세기 전반 백악사단의 예술 활동에 대한 공적을 밝히는 연구들이 많이 축적된 반면, 또 다른 문화의 축을 형성했던 윤두서, 이서, 이만부 등이 연대하여 펼친 근기남인 서화가 그룹의 예술 활동상을 전체적으로 포괄하여 이해하고자 한 시도가 적었다. 이들은 조선 후기 서화단의 혁신을 모색한 인물들이며, 다음 세대인 윤덕희와 윤용, 18세기 후반 성호가의 인물들, 유경종(柳慶種, 1714-1784)과 강세황(姜世晃, 1713-1791)의 예술 활동에 영향을 미친 점에서 연구의 필요성이 제기된다.

그간의 선행 연구에서는 윤두서, 이서, 이만부에 관한 개별적인 연구들이 상당 부분 축적되었으며, 이익(李瀷, 1681-1763)의 실학적 요소의 근원이 이익의 이복형들과 윤두서 형제들의 교우에서 많은 영향을 받았던 점을 시사한 연구와 윤두서가 이서, 이잠(李潛, 1660-1706), 이익, 이만부 등과 교유한 상황을 소상하게 밝힌 연구 등이 있었다.[4]

이 글에서는 기존의 연구들을 기반으로 한 단계 발전시켜 이들의 예술동호인으로서의 공통적인 성격을 도출하여 근기남인 서화가 그룹의 계보와 예술 활동에 대해서 거시적으로 조명할 것이다. 이에 17세기 후반에서 18세기 전반에 걸쳐 당색, 혼맥으로 이어지는 윤두서, 이서, 이만부를 중심으로 구축된 '근기남인 서화가 그룹'의 형성 배경 즉 정치적 부침과 가문적 연대를 검토해보고, 이 그룹에 참여한 구성원들의 학맥과 학문 심화 과정 그리고 구체적인 예술 활동의 실체를 파악하는 데 주력하고자 한다.

1) 근기남인 서화가 그룹의 형성 배경

윤두서를 대표로 한 해남윤씨 가문, 이서를 대표로 한 여주이씨 가문, 이만부를 대표로 한 연안이씨 가문은 대대로 명문벌족이었으나 17세기 후반부터 18세기 전반에 걸쳐 정치적 열세에 있던 근기남인 계열 가운데 청남(淸南)의 노선을 취해 서인들의 집요한 견제와 탄핵을 받은 공통점을 지니고 있다.[5] 이 가문들은 선대부터 당색, 학맥,

4 李東洲·崔淳雨·安輝濬, 「좌담: 恭齋 尹斗緒의 繪畫」, 『韓國學報』 第17輯(一志社, 1979), pp. 167-181; 이내옥, 『공재 윤두서』(시공사, 2003); 金南馨, 앞의 논문.
5 여주이씨 가문은 이서의 증조부인 이상의 때 크게 번성하였다. 이상의는 좌찬성을 지냈으며, 조부인 이지안은 형조좌랑과 부윤 등을 역임하였으며, 부친 이하진은 대사헌을 지냈다. 연안이씨 삼척공파(三陟公

혼맥으로 이어져 학문적·예술적 네트워크를 형성하였다.

17세기 후반 남인을 대표한 인물인 허목이 송시열을 중심으로 하는 서인에 대항하는 남인의 영수로서 예송(禮訟)의 주도자임은 주지의 사실이다. 갑인예송(1674) 이후 남인이 집권을 통해 자파(自派)의 정책목표를 실현할 단계에 이르자 대서인(對西人) 대응방식과 송시열 등의 오례(誤禮)주장자의 처벌문제를 둘러싸고 근기남인은 다시 청남(淸南)과 탁남(濁南)으로 분열되었다. 1678년 초 유배 중이던 송시열에 대한 처벌을 강화하는 문제로 영의정 허적(許積, 1610-1680)과 의견이 갈려 허목과 윤휴는 강경파 청남의 영수가 되고, 허적은 온건파 탁남의 영수가 되어 대립되었다.

이에 따라 이수광의 손자 이동규(李同揆, 1623-1677)와 이상의(李尙毅, 1560-1624)의 손자 이하진(李夏鎭, 1628-1682), 윤선도의 손자 윤이후(尹爾厚, 1636-1699), 그리고 이관징(李觀徵, 1618-1695) 등과 이들의 자손인 윤두서, 이만부, 이서 등은 청남 계열로 편입되었다.[6] 이들은 허목을 정치적·학문적 종주로 삼았을 뿐만 아니라 대를 이어 교유한 흔적들이 발견된다.

허목과 해남윤씨가의 세교를 살펴보면, 윤선도는 기해예송(1659) 때 허목, 윤휴와 함께 서인과 맞서 복제론 논쟁을 한 남인의 핵심인물이었다. 뒤이어 윤두서의 생부인 윤이후는 청남과 탁남이 분기된 1676년에 우의정 허목이 소를 올려 사직하고 동쪽 교외로 나갈 때 허목을 다시 소환할 것을 요구하는 상소를 올렸으며, 그가 국자감 생원으로 충원된 해인 1679년 허목에게 윤선도의 행장을 가지고 가서 신도비명(神道碑銘)을 부탁하는 등 허목과 끈끈한 유대관계를 맺었다.[7] 허목이 윤이후에게 보낸 안부 편지와 1681년 5월 28일에 지어 보낸 시고(詩稿)가 녹우당 소장 《경모첩(景慕帖)》에 실려 있는 것을 통해서 둘 사이의 교분을 짐작할 수 있다.[8]

허목과 여주이씨가의 인연도 각별했다. 이서의 조부인 이지안(李志安, 1601-1657)은 정언창(鄭彦窓)의 문하에서 허목 등과 함께 수학하였다. 이지안의 형인 이지

派)에 속한 이만부도 조선 중기 남인의 대표적인 명문으로 이만부의 조부인 이관징은 예조판서, 이조판서에 이어 판중추부사를 지냈으며, 부친인 이옥은 경기도관찰사와 예조참판을 지냈다.

6　청남과 탁남으로 분기된 기사는 『承政院日記』숙종 2년(1676) 4월 17일(기사); 『숙종실록』 2년(1676) 4월 17일(기사); 李肯翊, 『燃藜室記述』卷33.

7　『숙종실록』 위의 기사; 許穆, 「海翁尹參議碑」, 앞의 책 卷19.

8　"老人今年八十有七 旣耄荒 又病聾 無人事 鳥獸不驚 山居閑暇 作四言詩長作 其詩曰 山氣龍媛 山曲崔嵬 林木絓鬱 巖谿碨礧 深山谷遠 人事亦稀 麋鹿不驚 峨峨濊濊 邈矣神農 肇我稼穡 土正先穡 句龍后稷", 許穆, 「百濟西望海謠 九関五十九句 其謠曰」, 위의 책 卷58.

정(李志定, 1588-1650)도 허목과 종유하였다. 이서의 부친인 이하진은 숙종대 초반 정국 속에서 허목, 윤휴와 함께 청남계로 활동하였다. 허목이 궤장(几杖)을 받은 교서(敎書)도 이하진이 제진(製進)하였으며, 이익은 허목의 신도비명을 쓰면서 허목을 '선생'으로 호칭하였다.[9]

또한 허목과 연안이씨 가문과의 친분관계도 긴밀했다. 이관징(李觀徵, 1618-1695), 그의 아들 이옥(李沃, 1641-1698), 그의 손자 이만부는 허목의 문하에 출입하여 예학을 익혔다. 이만부의 조부인 이관징은 기해예송으로 쫓겨난 허목을 구제하려다가 전라도도사로 좌천되었다. 이관징과 허목이 주고받은 편지를 엮은《미로수적첩(眉老手蹟帖)》이 이만부가에 전해졌음이 기록에 남아 있다.[10] 이옥은 1678년 송시열의 극형을 주장하다 탁남 허적당의 반대로 삭직되었고, 북청(北靑)에 유배되었다가 1689년 기사환국으로 풀려났다.

해남윤씨, 여주이씨, 연안이씨 세 가문은 우리나라에 서학(西學)을 도입한 이수광(李睟光, 1563-1628) 가문과 가교(家交) 및 혼맥(婚脈)으로 이어지면서 더욱 결속력을 갖게 되었다. 전주이씨인 이수광 가문과 여주이씨가는 선대부터 교유가 있었다. 이서의 증조부 이상의는 소북계(小北系)로서 광해군대 대북정권에 적극 참여하였던 인물이다.[11] 1597년 진위사(陳慰使)의 서장관으로, 1611년 가을에 동궁고명면복주청사(東宮誥命冕服奏請使)로 두 차례에 걸쳐 명나라에 다녀왔는데, 1611년 주청사로 중국에 갔을 때 이수광이 부사였다.[12] 두 가문은 이익 대(代)에 이르기까지 세교하게 되어 이익은 이수광의 5대손인 이계주(李啓胄)의 아들 이극성(李克誠)을 사위로 맞아들였다.[13]

윤두서, 이옥, 윤세희(尹世喜, 1642-?)는 이수광의 손자 이동규의 사위들이었으며, 이옥의 차남 이만부와 윤세희의 아들인 윤순(尹淳, 1680-1741)은 윤두서의 이질이었다(표 2-2).[14]

9 鄭玉子, 「眉叟 許穆의 學風」, 앞의 책, p. 109.

10 "閔家藏 眉老手蹟裝成一帖 其頌一記一外札牘 皆與我王考曁先子往復者也.", 李萬敷, 「敬書眉老手蹟帖後」, 『息山集』卷18.

11 이상의에 관해서는 「小陵集 解題」, 『近畿實學淵源諸賢集』2(대동문화연구원, 2002), pp. 1-8.

12 이상의의 『소릉집(少陵集)』과 이수광의 『지봉집(芝峯集)』에는 함께 사행했을 때 화답한 시들이 상당수 남아 있다.

13 韓㳓劤, 『星湖李瀷研究』(서울대학교출판부, 1980), p. 47; 원재린, 『조선후기 星湖學派의 학풍 연구』(혜안, 2003), pp. 25-26.

14 李萬敷, 「外王考贈嘉善大夫吏曹參判兼成均館祭酒 世子侍講院贊善 行通政大夫承政院左副承旨兼經筵參贊官混泉先生墓誌銘」, 『息山續集』卷6.

표 2-2 이수광 가문의 혼맥[15]

연안이씨가와 해남윤씨가의 인연은 여기서 끝나지 않았다. 윤두서의 백부인 윤
이구(尹爾久, 1631-1665)는 이관징의 누이와 결혼하였으며, 윤이구가 25세의 일기로
요절하자 이관징이 그의 묘갈명을 썼다.[16] 윤이구의 딸은 이현수와 혼인했으며, 이현
석의 사위는 윤선도의 외증손인 심득행(沈得行)이다.

해남윤씨가와 여주이씨가도 선대에 이미 혼맥으로 이어져 있었다. 윤두서의 조
부인 윤예미(尹禮美, 1619-1669)가 이지완(李志完, 1575-1617)의 차남인 이숙진(李叔

15 표 2-2는 李萬敷, 「外王考贈嘉善大夫吏曹參判兼成均館祭酒 世子侍講院贊善 行通政大夫承政院左副承旨
兼經筵參贊官混泉先生墓誌銘」, 위의 책 卷6; 『棠岳文獻』 5冊·6冊; 海南尹氏兵曹參議公派門中, 앞의 책 卷
1 등을 참고하여 정리함.

16 李觀徵, 「學生尹公爾久墓碣」, 앞의 5책 海南尹氏文獻 卷15.

표 2-3 해남윤씨가와 여주이씨가의 혼맥

鎭)의 딸과 혼인하게 되면서 두 가문 간에 인척관계가 성립되어 윤두서와 이서의 형
제들은 유대관계가 더욱 돈독해졌다(표 2-3).

　이처럼 이 세 가문들은 당맥과 혼맥으로 결집된 청남계의 핵심 가문이었던 만큼
이 가문들의 구성원들은 1694년 갑술환국으로 남인이 실권하자 서인으로부터 탄핵
과 비방을 받아 극심한 시련을 겪으면서 출사를 포기하고 자아실현의 욕구를 학문과
예술로 풀면서 살았다.

2) 근기남인 서화가 그룹의 구성원과 학문 활동

17세기 후반부터 18세기 초반에는 해남윤씨가와 여주이씨가를 대표하는 윤두서와 이서를 중심으로 그들의 형제, 친척, 자제들이 모여 소규모의 그룹을 형성하여 학문 활동을 한 점이 포착된다.

이 그룹에 속한 인물은 이잠과 이서 형제와 그 자제들, 윤창서(尹昌緖, 1659-1714)·윤흥서(尹興緖, 1662-1733)·윤두서 삼형제와 윤덕희를 비롯한 그 자제들, 윤두서의 이질 이만부, 윤두서의 재종(再從)동생 심득경(沈得經, 1673-1710) 등이다. 비슷한 연배와 같은 처지의 소외된 남인들로 구성된 이 그룹은 정치적 상황과 맞물려 여러 풍상을 겪으면서 관직에 연연하지 않고 평생 포의로 살면서 함께 모여 독서와 강학, 저술에 몰두하였으며, 여가시간에는 그림과 한묵(翰墨)을 즐기면서 자신들의 불행한 현실을 극복하려고 하였다. 또한 이들은 서로의 자질(子姪)들을 교육시켜 두 가문 간의 결속력이 더욱 강해졌다.

윤창서, 윤흥서, 윤두서, 이잠, 이서, 심득경 등이 함께 학업을 연마한 사실은 1839년에 심득경의 삼종손(三從孫) 심영석(沈英錫)이 윤흥서의 유집에 쓴 서문에서 잘 드러난다.

> 옥동(玉洞, 이서의 호), 서산(西山, 이잠의 호) 등 이선생 형제와 용재(容齋, 윤창서의 호), 현파(玄坡, 윤흥서의 호), 공재 등 윤선생 삼형제 및 나의 종조고 정재(定齋, 심득경의 호)선생은 함께 한 시대에 태어나서 서로 더불어 그 덕업을 갈고 닦았다.[17]

이들은 이 그룹의 핵심구성원들로 윤흥서가 아래의 글에서 '우리 당(吾黨)'이라는 용어를 사용한 것으로 보아 소규모 그룹의 성격을 지니고 있었음을 짐작하게 한다.

> 하늘의 재앙이 우리 당에게 이와 같이 혹독하였다. 백씨(윤창서)는 충직하고 순후하고 근검하고, 공재는 총명한 재능과 지혜가 있고, 정재는 바르고 어질고 공손하였다.[18]

17 "玉洞西山李先生之兄弟 容齋玄坡恭齋尹先生之三兄弟 曁不佞之從祖考定齋先生 並生一時 相與進修磨琢其德業.", 沈英錫, 「玄坡先生遺集序」, 앞의 6冊 海南尹氏文獻 卷17 玄坡公條.

18 "天之厄吾黨 若是之酷耶 伯氏之忠厚勤儉 恭齋之聰明才智 定齋之端潔仁恭.", 尹興緖, 「祭玉洞先生文」, 위의 6冊 海南尹氏文獻 卷17 玄坡公條.

옛날에 심군(심득경)이 우리 당에 있을 때를 회고해보면, 단정하고 엄숙한 모습이 있고, 가슴속 생각이 담박하고 막힘이 없었다.[19]

이 그룹은 언제부터 형성되었을까? 윤두서가 1713년에 해남으로 내려온 이후에 이서가 윤두서를 그리워하며 지은 시에서 "사십 년을 서로 만나 불과 열흘이나 한 달도 서로 떨어지지 않았네"라고 하였다.[20] 또한 이서는 윤두서의 맏형인 윤창서의 제문에서도 "나는 공과 더불어 사십 년을 교유하여 내 마음이 공의 마음이고 공의 몸이 내 몸이고 마음이 통했다"고 하였다.[21] 1718년 윤두서의 묘를 이장할 때 이서가 지은 윤두서의 제문에는 다음과 같은 언급이 있다.

공은 나보다 여섯 살이 적은데, 나는 약관 때부터 공과 서로 친하였고 추종해 강마하기가 40여 년이 되었다. 공은 나의 마음을 믿고 나는 공의 도량을 좇았다. 내가 그것을 아교와 칠이라 말하면 군은 금란이라 일컬었고, 내가 관포라 하면 군은 범장이라 했다. 마음이 서로 거스르지 않았으나, 구차하게 합하지도 않았다. 한 마을에서 같이 늙어가기를 기대했더니 뜻하지 않게 가난으로 인해 남쪽으로 내려가게 되었다. 장차 살아 되돌아와 서로 만나자고 했으나 갑자기 세상을 떠나 영원히 헤어지게 되었다. 오호라. 하늘이 나를 돕지 않는구나. 어찌 제2의 나를 빼앗아 가는가. 어찌 나의 몸 반쪽을 잘라가는가. 오호라. 이제 다시는 마음을 합할 친구가 없으며, 다시는 마음 깊은 얘기를 털어놓을 수 없으니, 쓸쓸해서 하늘과 땅 사이에 홀로 외롭고 갈팡질팡하도다.[22]

이상 이서의 글 세 편을 종합해보면, 윤창서와 윤두서는 이서와 40년 동안 교분을 맺었음을 파악할 수 있다. 윤두서와 열흘이나 한 달도 떨어지지 않을 정도였다면

19 "憶昔沈君在吾黨 有儀儀表賀懷澹無累.", 尹興緒, 「定齋沈公士常」, 위의 6冊 海南尹氏文獻 卷17 玄坡公條.

20 "相從四十年 旬月不相離.", 李漵, 「寄恭齋」, 『弘道先生遺稿』 卷4.

21 "我與公交于四十春 我心公心公身我身 心之好矣.", 李漵, 「祭尹孝徵文」, 위의 책 卷5.

22 "公少我六世 吾自弱冠 與公相好 追逐講磨者四十有餘年矣 公信我心 我眼公量 吾謂之膠漆 君謂之金蘭 吾以爲管鮑 君以爲范張 心雖莫逆而亦不苟合 將期同老於一闉 不意因貧而南下也 將謂生而相逢 不虞其死 未永訣也 嗚呼 天不祐我耶 何奪吾第二我也 何割吾一半身也 嗚呼 從玆不復有會心之友 不復盡訴抱之蘊 空自踽踽倀倀於天地之間矣.", 李漵, 「祭尹恭齋文」, 앞의 책 卷5(앞의 6冊 海南尹氏文獻 卷16 恭齋公條에도 수록됨).

윤두서가 일찍부터 한양에 살았을 가능성이 크다. 이서가 쓴 제문에 윤두서를 '40년 지우(知友)'라고 한 점과 1678년에 양부 윤이석이 생애 처음으로 문음으로 선공감역관으로 제수된 점 등을 고려해보면, 윤두서는 8세(1675)부터 11세(1678) 사이에 한양으로 이사했을 것으로 추정된다.[23] 그러나 1678년 8월에 양부가 다시 이산현감으로 제수되었기 때문에 윤두서도 함께 이산으로 내려갔다가 면직된 1680년부터 한양에서 살았다. 따라서 윤두서와 이서는 윤두서가 한양으로 이사했던 시기(1675-1678년 사이로 추정)에 처음 만났을 것으로 짐작되며, 1680년부터는 윤두서와 이서가 만나 본격적으로 교유했을 것으로 보인다. 이즈음 이서는 생부 이하진이 평안도 운산(雲山)으로 유배되어 우울하게 보내고 있었을 때이다. 이들이 모이는 장소는 종현(鐘峴)에 있는 윤두서 집과 명례동(明禮洞)에 있는 이서의 집이었다(도 2-1).[24]

또한 위의 글에는 이서가 친구를 소중히 여기는 붕우의식이 잘 나타나 있다. 이서는 심득경에게 "제2의 나(第二吾)"라는 표현을 썼고,[25] 이서는 윤창서에게 "내 마음이 공의 마음이고 공의 몸이 내 몸(我心公心 公身我身)"이라고 하였으며,[26] 윤두서에게는 '제2의 나(第二我)', '나의 몸의 반쪽(吾一半身)'이라고 할 만큼 세 사람은 둘도 없는 벗이었다. 이서의 이와 같은 언급은 마테오 리치(Matteo Ricci, 利瑪竇, 1552-1610)의 『교우론(交友論)』에서 언급된 "제2의 나"에서 유래한 것으로 보인다.[27]

윤두서의 재종동생인 심득경은 윤두서 집에서 이서를 처음 만나 오랫동안 친교를 맺었다.[28] 심단(沈檀, 1645-1730)의 둘째아들인 그는 21세(1693)에 윤두서와 함께 생원시에 합격하였으나 과거를 포기하고 윤두서 형제들과 이서 형제들과 함께 학문

23 "上戊午以門陰拜繕工監役.", 尹斗緖, 「先考典簿府君誌石文」, 앞의 책. 박은순, 『공재 윤두서』(돌베개, 2010), pp. 336-337 「윤두서 연보」에는 윤두서가 출생하여 해남 백련동에 살다가 1680년 윤이석이 이산현감을 면직하고 윤두서와 함께 한양으로 이주하여 종현 고택에서 거주한 것으로 보았다.

24 이서는 1661년 12월 3일 한양 소정동(小貞洞)에서 출생하였으나 10세(1671) 때 숙부 이주진(1623-1721)에게 입후된 이후 명례동에서 살았다.

25 "失一人間第二吾 源源天地作癡愚 從今莫向鐘崖舍 相對悽然兩白鬚.", 李漵, 「挽沈定齋」, 앞의 책 卷4.

26 李漵, 「祭尹孝徵文」, 앞의 책 卷5.

27 박수밀, 「18세기 友道論의 문학·사회적 의미」, 『한국고전연구』 8(한국고전연구학회, 2002), p. 92에서 박지원이 「회성원집발(繪聲園集跋)」에서 벗을 '제2의 나'라고 언급한 것은 마테오 리치의 『교우론』에서 기인한 것으로 보았다. 이수광이 주청사로 연경에 갔을 때 이 책을 가져와 이후 이 책을 읽은 많은 지식인들이 벗은 '제2의 나'라는 견해를 수용한 것으로 보았다. 이경화, 「윤두서의 〈定齋處士沈公眞〉 연구─한남인 지식인의 초상 제작과 友道論」, 『미술사와 시각문화』(사회평론, 2009), pp. 172-173에서도 이서가 사용한 '第二我'·'吾一半身'은 마테오 리치의 『교우론』을 수용한 것으로 보았다.

28 "吾初與公相遇於鐘涯之舍 傾肝吐膽恨 其相交之晚也.", 李漵, 「祭定齋處士沈公得經文」, 앞의 책 卷5.

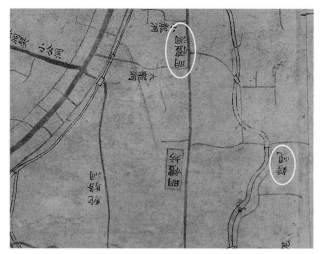

2-1 〈한성대지도〉 중
'종현과 명례동', 18세기,
지본채색, 188×213cm,
서울역사박물관

을 닦았다.[29] 남태응은 "윤두서는 사인 심득경과 금석(金石) 같은 사귐을 하였다"고 하였다.[30]

이 구성원들은 함께 모여 구경(九經)의 깊은 뜻,[31] 예(禮)·악(樂)·사(射)·어(御)·서(書)·수(數) 등의 육예, 유가(儒家)·도가(道家)·음양가(陰陽家)·법가(法家)·명가(名家)·묵가(墨家)·종횡가(縱橫家)·잡가(雜家)·농가(農家) 등의 구류(九流)와 이외의 수많은 학파인 백가의 원류를 모두 탐구하였다.[32] 이익은 이 학통을 이어 제자들을 양성하여 성호학파가 형성되었다고 생각된다.

윤두서와 이서가 이웃에 살면서 자주 만나 토론했던 학문은 주로 경서의 지닌 뜻, 삼황(三皇), 삼왕(三王), 오제(五帝), 오패의 도, 상수학, 예와 악의 규범, 역대의 흥망

29　심단은 3세 때 아버지를 여의고 외조부인 윤선도 밑에서 교육을 받고 자랐으며 1673년 정시문과에 병과로 급제하고 이조판서·예조판서·한성판윤·우참찬·형조판서·판의금부사·판중추부사·도총관 등을 역임하였다. 자신을 길러준 외가의 은공에 보답코자 해남윤씨족보인 『임오보(壬午譜)』를 제작하여 1702년에 완성하였다. 沈檀, 「海南尹氏族譜序文」, 『壬午譜』.

30　"斗緖與士人沈得經 爲金石交.", 南泰膺, 「畫史補錄 下」, 앞의 책.

31　구경(九經)은 『역경(易經)』, 『서경(書經)』, 『시경(詩經)』, 『예기(禮記)』, 『악기(樂記)』, 『춘추(春秋)』, 『논어(論語)』, 『효경(孝經)』, 『소학(小學)』 등이다. 구경의 경전 구성에 관해서는 이견이 있는데, 『역경』, 『서경』, 『시경』, 『주례』, 『의례』, 『예기』, 『춘추』, 『효경』, 『논어』 등으로 보는 경우와 『역경』, 『서경』, 『시경』, 『수례』, 『의례』, 『예기』, 『좌씨전(左氏傳)』, 『공양전(公羊傳)』, 『곡양전(穀梁傳)』 등으로 보는 경우도 있다.

32　"而九經之旨 六藝之科 無不探其奧 而極其妙九流之語百氏之文 無不詳其源 (中略) 其後星湖李先生以玉洞釋弟 繼其道 而彰明之爲世宗儒 其私淑之徒 至今不絶 爲吾道正脉.", 沈英錫, 「玄坡先生遺集序」, 앞의 6冊 海南尹氏文獻 卷17 玄坡公條.

사, 각 인물의 품평, 당시의 일 등이다.[33]

윤두서의 이질인 이만부도 이 그룹에 속한 인물로 청년기인 34세까지 서호 근처에서 사는 동안 윤두서 및 이서와 학문을 논하면서 지냈던 것으로 파악된다.

이만부는 이서와 종유하여 40년간 교분을 쌓았으며, 1697년 상주로 이사하고도 지속적으로 서신을 주고받으면서 교유가 이어졌다.[34] 이만부가 1701년 가을 서울에 돌아와서 윤두서의 집인 종현을 방문하여 이서가 그린 〈금강산도〉를 감상하고 쓴 글에는 이만부와 이서가 그동안 함께 쌓았던 학문의 내용이 잘 드러난다.

대저 나와 이서는 천하의 일들을 많이 논했다. 성정, 음양, 귀신 등의 이(理), 수기치인의 방법, 고금의 치란득실의 자취, 나아가 벼슬하는 일과 머물러 집에 있는 일에 관한 의리, 의약, 복서, 천문, 지지(地誌)의 설 등을 함께 강구하지 않음이 없었다.[35]

이서가 62세로 타계하자 문하의 제자들이 모두 소복을 입고 심상(心喪) 3년을 지냈으며, 제자들이 모여 시호(諡號)를 논의하였다. 이때 심단이 '명도(明道)'가 실로 선생에게 합당한데 정명도(程明道)가 있으니 '정도(正道)'로 하자고 건의하였으며, 이만부는 이서가 학문과 도덕으로 유도를 크게 넓혔으니 '홍도(弘道)'가 좋겠다고 하였는데, 결국 이만부의 의견을 받아들여 '홍도선생'으로 사시(私諡)를 정했다.[36]

이만부가 1697년 상주로 이거할 때 쓴 윤두서의 전별시에는 이만부의 학문의 높음을 칭송하고, 주자의 뜻을 잘 알고 있는 이질과의 헤어짐을 아쉬워하는 내용이 담겨 있다.

여러 해 동안 학문을 쌓아 삼경에 깊이 통달했는데
하늘의 뜻이 당신에게 주어져 나의 뜻이 남쪽으로 가네.
공맹(孔孟)의 뜻은 여기 있는데 당신은 멀리 가니

33 원문은 부록 3 尹德熙, 「恭齋公行狀」 참조.
34 "昔在洛中時 與李澄叔相從遊.", 李萬敷, 「答瓶窩李令」, 앞의 책 卷4; "我心公知 公言我聞 (中略) 定交四十年 (中略) 我之子與公之子 苟知二父之志 亦將繼之修其好.", 同著, 「祭李澄叔文」, 같은 책 卷19.
35 "夫余與澄叔 論天下事多矣 性情陰陽鬼神之理 修己治人之方 古今治亂得失之跡 出處之義 醫藥卜筮天文地誌之說 無不與之講究.", 李萬敷, 「書李澄叔東遊篇後」, 위의 책 卷18.
36 李是鈇, 「行狀草」, 『弘道先生遺稿』 附錄.

주자의 남은 뜻을 감당할 수 있을까?[37]

이만부는 영남으로 내려가 1708년에 동국의 성리대전으로 평가되는『도동편(道東編)』을 저술할 정도로 성리학에 몰두한 대학자였으며, 육경을 바탕으로 백가의 제설까지 두루 섭렵하였다.[38]

해남윤씨가와 여주이씨가는 선대에 이미 인척관계였기 때문에 이잠, 이서, 이익, 이서의 아들 이원휴(李元休, 1696-1724)는 윤두서가의 인물들과 친분이 더욱 두터웠다. 윤두서의 이질인 이만부, 윤두서의 재종동생 심득경도 여주이씨가의 인물들과 절친하게 지냈다. 이서는 윤창서, 윤홍서, 윤두서, 심득경, 이만부 등과 폭넓게 교유했다. 이익은 이만부의 행장에서 '오학(吾學)의 종장(宗匠)'이라고 일컬을 정도로 이만부를 스승으로 존경하였다.[39] 이익의 형제들은 '칭찬할 만한 재주가 있고 높이 살 만한 뜻을 가지고 있는 사람이다'는 윤두서의 칭찬을 듣고 자신감을 가지게 되었으며, 이익은 윤두서가 죽자 붕우의 도가 외롭게 되었고, 새로운 말을 듣지 못하게 됨을 몹시 애통해하는 것을 보면, 그는 윤두서로부터도 학문에 대한 자문을 구했던 것으로 보인다.[40]

윤홍서와 윤두서는 모든 자질들을 이서에게 보내 경례(經禮)를 배우게 하였다. 윤덕희는 20세 이전에 이서에게서 학문을 배웠으며, 윤홍서의 맏아들 윤덕근(尹德根, 1681-1744)은 제일 뛰어난 제자가 되었다고 한다.[41] 이서가 윤홍서의 차남 윤덕상(尹德相, 1684-1708)의 제문을 써주고 윤종서의 아들 윤덕부(尹德溥, 1687-1754)와 시를 주고받은 것을 보면 윤덕상과 윤덕부도 이서에게서 학문을 배운 듯하다.[42] 이서의 외아들인 이원휴의『금화집(金華集)』에는 윤두서 집안 인물들과 교유한 내용이 보인다. 그는 윤두서가 죽자 제문을 썼으며, 윤덕근에게 시를 지어주었다.[43] 윤두서의 형인

37 "多年積學深通三 天意付君吾道南 鄒魯卽今先輩遠 考亭餘靑可能堪.", 尹斗緖,「寄贈李仲舒之嶺南 同年八月」,『記拙』.

38 "看君造詣深 大抵藝嗽經.", 李衡祥,「次贈李仲舒」,『瓶窩集』卷1; "其爲學 原本六經 輔以百家諸說.", 丁範祖,「碣銘」, 李萬敷, 앞의 책 附錄 上.

39 李瀷,「李萬敷行狀」, 李萬敷, 위의 책 附錄 上.

40 "哀然肯許曰可與共學也 不佞兄弟不自信 而得公言爲重 (中略) 公沒而友道孤矣 無從而聞所未聞矣.", 李瀷,「祭尹進十斗緖文」,『星湖全集』卷57.

41 "玉洞李先生 與恭齋公爲道義之交 遂令諸子姪就學焉 時公年未弱冠.", 尹奎常,「駱西公行狀」, 앞의 6冊; "初公以諸子姪託于玉洞 師受經禮 而德根爲高弟.", 尹鍾河,「玄坡公行狀」, 같은 책 海南尹氏文獻 卷17 玄坡公條.

42 李漵,「祭尹文仲文」, 위의 책 卷5; 同著,「次尹德溥詠燈火韻」, 같은 책 卷4.

43 李元休,「祭尹恭齋斗緖文」,「贈尹貞伯」2수,『金華集』.

윤흥서는 이원휴가 14세에 혼인을 할 때 "정보(貞甫)"라는 자(字)를 지어주었다. 이원휴가 윤흥서에게 이 자의 뜻을 묻자 그 뜻을 알려고 하면 알 수 있다고 답하였다. 그는 후에 『주역』의 「건(乾)」에서 자의 뜻을 깨닫고서 학문에 매진하도록 이끈 것임을 알게 되었다고 한다.[44]

　이상과 같이 이들은 함께 모여 학문을 강마하면서 경전의 본뜻을 밝히고 학문이 날로 진보하여 정주학에 몰두하였으며, 허목 계열의 근기남인 학풍을 이어 육경고학, 천문, 지리, 역사, 의약, 복서, 음악에 이르기까지 박학풍을 추구하였다. 이들의 학문 방법은 '실득(實得)'과 '자득(自得)'이었다.[45] 이러한 모임을 통한 심도 있는 학문 논의와 집안에 장서된 수많은 중국 서적들의 독서를 통해서 윤두서는 경학 및 제자백가 등을 두루 섭렵하였으며, 더 나아가 서학과 실용적인 학문을 추구하였다.[46]

3) 근기남인 서화가 그룹의 예술 활동

근기남인 서화가 그룹 중 윤두서, 이서, 이만부는 예술적 재능이 뛰어나 그림과 글씨로 일가를 이루었으며, 함께 예술 활동을 펼치면서 새로운 문화적 변화를 체감하고, 능동적으로 조선 후기 서화단이 나아가야 할 방향을 깊이 고민하고 새로운 방향 모색을 시도함으로써 18세기 전반기 화단에서 차지하는 위상이 크다. 이들은 그림에 감식안이 뛰어나 감평 활동을 했으며, 국토에 관심이 많아 진경산수화 및 지도나 기행문을 남겼으며, 성현초상화 제작에 관심을 갖는 등 동질성을 지니고 있다.

① 새로운 서체의 모색
조귀명(趙龜命, 1693-1737)은 "우리나라 서법은 대략 세 번 변하니 국초에는 촉체를 배우고, 선조·인조 이후에는 한체를 배웠으며, 근래에는 진체(晉體)를 배운다"고 하

44 　"往者余十四歲始冠時 尹公興緖爲賓三加禮畢 尹公字余曰貞甫 尹公吾家君執友也 宏識而博禮備而奧 余乃跪而請曰 先生字小子以貞敢問其義 公正色曰 汝用力於知此則知此矣 余恐其讀不敢復問 後讀周易至乾之象 乃悟所敎之義.", 李元休, 「字說」, 위의 책.

45 　윤두서의 실득적 학문태도에 대한 논의는 이 책의 p. 179 참조. 이하진, 이서, 이익, 이만부의 자득적 학문관에 관해서는 원재린, 앞의 책.

46 　윤두서의 학문 경향에 대한 자세한 논의는 이 책의 pp. 177-183.

였다.[47] 이서와 윤두서는 17세기 한호(韓濩, 1543-1605)의 석봉체(石峯體)에서 탈피하여 왕희지체(王羲之體)를 근간으로 조선 후기 새로운 서체를 시도하여 당시 서단에서 주목을 받았던 인물들이다. 이서는 당대에 17세기의 한호체를 극복하고 진체(晉體) 즉 왕희지체를 바탕으로 새로운 서체를 창안한 인물로 평가받았다. 이잠의 양자인 이병휴(李秉休, 1711-1777)도 "우리나라 서법의 변화가 이서로부터 시작되었는데, 그는 왕희지법을 신묘하게 변화시켰다"고 하였다.[48]

이서의 서체인 옥동체가 윤두서, 윤순, 이광사(李匡師, 1705-1777)로 맥이 이어졌음은 이서의 현손 이시홍(李是鈜, 1789-1862)이 쓴 「행장초(行狀草)」에서 확인할 수 있다.

나라 사람들이 글자마다 보배로 여기며 옥동체라 불렀다. 우리나라의 참다운 서체〔東國眞體〕는 선생이 실제 창시했고, 그 뒤 공재 윤두서, 백하 윤순, 원교 이광사는 모두 그 계통이다.[49]

이 글에서 언급된 '동국진체(東國眞體)'라는 용어는 고유명사로 사용되어 '한국적인 특성이 강한 서풍' 혹은 옥동을 위시한 계파를 지칭하는 용어로 사용되기도 한다. 그러나 '동국진체'란 용어가 학술용어로서 적합하지 않음이 지적된 바 있으며,[50] 술어적 표현인 '동쪽 나라의 참다운 글씨체'로 보아야 한다는 견해도 있다.[51] 18세기 평론가들은 이서의 서체에 '옥동체'라는 용어를 사용하고 있어 필자도 위의 학자들의 견해에 동의한다. 이서와 윤두서는 영자팔법(永字八法)을 함께 연구하여 윤덕희에게 전해주었다.[52] 윤덕희는 "우리나라 서예가 중 가장 높이 평가되는 김생(金生)과 왕희지의 법을 전적으로 공부했다고 스스로 말하는 한석봉 등은 왕희지의 진수를 파악

47 "我朝書法 大約三變 國初學蜀 宣仁以後 學韓 近來學晉.", 趙龜命, 「題從氏家藏遺敎經帖」, 『東谿集』卷6.

48 "東國之筆 以石峯爲巨擘 其變而中國 則自玉洞先生始 先生刻意右軍 神而化之 一傳而恭齋 再傳而白下 今人皆之黜韓蠠王 先生之功也.", 李秉休, 「跋玉洞先生書」, 『貞山雜著』4冊.

49 "國人得之 字字實貴 謂之玉洞體 東國眞體 自玉洞始 而其後尹恭齋斗緖 尹白下淳 李圓嶠匡師 皆其緖餘.", 李是鈜, 「行狀草」, 앞의 책 卷12.

50 任昌淳, 「序文: 員嶠李匡師展에 부침」, 『員嶠李匡師展』(예술의 전당, 1994), pp. 4-6.

51 李完雨, 「海南 綠雨堂 소장 書藝資料의 檢討」, 송일기·노기춘 편, 『海南綠雨堂의 古文獻』第1冊(태학사, 2003), pp. 270-271.

52 부록 3 尹德熙, 「恭齋公行狀」.

하지 못했으나 스승인 이서는 왕희지의 법을 얻었다"고 하였다.[53]

윤두서는 활쏘기, 말 타기, 산수(算數)의 법, 전서, 예서, 팔분, 초서에 이르기까지 모두 익혀 절묘한 경지에 이르지 않은 것이 없었다.[54] 그는 종요와 왕희지의 글씨를 법으로 취했으며, 해·행·초서에만 국한하지 않고 진한(秦漢) 이래 간행된 금석문자를 많이 수집하여 연구하고 완상하여 고전(古篆)과 팔분법을 자득하였으며, 아울러 도장에 새기는 전체(篆體)까지 묘미를 터득하였다고 한다.[55] 윤흥서는 동생을 "필법에 정통해서 초예분전(草隸分篆) 각각 최고의 경지에 올랐고, 그림에 있어서도 한번 마음먹으면 붓놀림이 정묘하고 신묘의 경지에 이르렀다"고 평하였다.[56] 윤두서와 절친했던 최익한(崔翊漢)은 그의 묵희호휘(墨戲毫揮)를 오히려 외국에서 경탄하였다고 하였다.[57] 이하곤은 윤두서가 전서와 예서를 잘하였는데 특히 육법에 뛰어났으며, 풍류가 넓고 크고 빼어나서 진(晉)·당(唐)의 인물들과 같았다는 평을 남겼다.[58] 윤두서의 서화감상우였던 서인계 소론 출신의 이사량(李師亮, 1660-1719)은 "전서, 예서, 팔분, 초서에 이르기까지 익혀 절묘한 경지에 이르지 않은 것이 없었다"고 평했다.[59]

윤두서 선조들의 서풍은 대략 16세기에는 송설체(松雪體)에 바탕을 두었다가 17세기로 갈수록 석봉체를 수용하는 경향을 따르는 조선 중기 서예사의 흐름을 보인다.[60] 그러나 윤두서는 해서와 행서에서 이서의 서풍인 '옥동체'를 따르는 경향이 뚜렷하지만 초서에서는 전한시대의 장지(張芝)를, 예서에서는 진대(秦代)의 정막(程邈)을 종으로 삼아 격조 높은 서체미를 추구하였으며, 전서에서는 허목의 고전체(古篆體)의 서맥을 이어 금석문체를 근간으로 하면서 자연스런 곡선을 가미하여 자신만의

53 "吾東以金生爲甲 盖得右之法而 亦倚一偏 石峯自謂傳學右軍而 見識不明 未免於依樣 其餘才格出群者有之而 得其法則未聞也 邇者克悔李先生 闡明千古不傳之法而 余自孩提受業於先生 兼聞八法之緒餘.", 尹德熙, 「書帖序」, 『渡劤集』上卷. 이 글의 번역문은 車美愛, 「駱西 尹德熙 繪畵 硏究」(홍익대학교대학원 미술사학과 석사학위논문, 2001), pp. 188-189.

54 "以言其藝能 則射御算數之法 篆隸八分草聖之書 岡不服習 而臻其妙.", 李師亮, 「祭文」, 앞의 6冊 海南尹氏文獻 卷16 恭齋公條.

55 부록 3 尹德熙, 「恭齋公行狀」.

56 "精於筆法 草隸分篆 各臻其極 至於繪事 未嘗經意而漫筆 揮酒精妙逼神.", 尹興緒, 「第四弟恭齋君墓碣銘」, 앞의 6冊 海南尹氏文獻 卷16 恭齋公條.

57 "墨戲毫揮轉作外國之驚歎.", 崔翊漢, 「祭文」, 위의 6冊 海南尹氏文獻 卷16 恭齋公條.

58 "海南尹孝彦爲人博雅 工篆隸 尤妙於六法 風流弘長 絶類晉唐間人.", 李夏坤, 「題柳汝範所藏尹孝彦扇譜後」, 『頭陀草』15冊.

59 "篆隸八分草聖之書 岡不服習 而臻其妙.", 李師亮, 「祭文」, 위의 6冊 海南尹氏文獻 卷16 恭齋公條.

60 李完雨, 「海南 綠雨堂 소장 書藝資料의 檢討」, pp. 260-262.

온화하고 독특한 서풍을 형성하였다.[61]

이만부는 어릴 때부터 글씨로 이름이 세상에 알려졌으며, 허목의 고전체(古篆體)를 충실하게 계승하여 고전팔분체(古篆八分體)에 일가를 이루었다.[62]

② 성현초상화, 지도와 진경산수화에 대한 관심

그들이 함께 추구하는 예술은 이들의 성리학, 지리 등과 같은 학문의 지향점과 불가분의 관계를 맺고 있다.

그들의 성리학에 대한 몰두는 성현초상화의 제작으로 이어진다. 이만부는 이 그룹 가운데 비교적 이른 시기에 성현초상화를 그린 것으로 짐작된다. 이만부가 송나라 주돈이(周敦頤), 정호(程顥)와 정이(程頤) 형제, 장재(張載), 주희(朱熹) 등 오현을 한 화폭에 그린 그림을 보고 쓴 글에 "나는 어렸을 때 군신도상을 구하여 본 뒤 열 사람의 성현 진영을 모사하고 바라보며 공경하였다"고 밝히고 있어 일찍이 군신도상을 그렸음이 확인된다.[63] 다른 기록에도 그가 《군신도상첩》을 취해 그 가운데 공자로부터 주자까지 〈십성현상〉을 추려 모사하여 한 권의 화첩을 만들었고, 그 아래쪽에 고금의 여러 유학자들이 열 분의 성현들에 대해 논찬한 말을 수집하여 부기하고 부친 이옥에게 발문을 부탁하자 이에 부친은 아들로 하여금 성현의 가르침을 내려두고 성현의 화상만을 섬기지 않도록 경계하였다는 언급이 있다.[64] 이 기록의 정확한 연대를 알 수 없지만 이만부가 제작한 《십성현화첩》은 이옥의 몰년인 1698년 이전에 제작된 것만은 확실하다.

또한 정범조(丁範祖, 1723-1801)가 쓴 이만부의 묘갈명에는 "주렴계, 정호·정이의 여러 글들을 즐겨 보았으며, 특히 정호·정이 및 주자의 학문을 독실하게 신뢰하여 의지로 삼았다. 일찍이 주렴계, 장횡거, 정호·정이, 주희 등 오현의 진상들을 그려 사

61 윤두서는 서예 분야에서도 괄목할 만한 업적을 남겨 해남 녹우당에는 그의 서예 유물이 상당수 전해진다. 이 분야에 대한 체계적인 연구는 후일을 기약하고자 한다.

62 이만부의 서풍에 관해서는 이선옥, 앞의 논문.

63 "余少也 得君臣圖像 手模十聖賢眞 以瞻敬焉.", 李萬敷, 「五賢圖識」, 앞의 책 卷20. 이만부가 본 〈오현도〉는 노영구 기탁 상주박물관 소장 〈五賢影幀〉임을 알려주신 조인수 교수님께 감사드린다. 『선비, 그 이상과 실천』(국립민속박물관, 2009), 도 17.

64 "余之仲子萬敷 以我無教 猶能好學志古 近取君臣圖像帖拈十聖賢像 上自夫子 下止朱先生 摹成一帖 又採古今諸儒論贊十聖賢者說 附之下方 請余跋之 (中略) 今使萬敷不貴旨教 但事績綵 何以異乎瞽者之觀畫也.", 李沃, 「敬書十聖賢畫像贊說序」, 『博泉集』 卷4.

모의 정을 깃들였다"고 하였다.[65]

　윤두서도 성현초상화를 많이 그렸는데, 대표적인 작품으로는 두 번째 부인의 작은아버지인 이형상(李衡祥, 1653-1733)을 위해 기자(箕子), 주공(周公), 공자(孔子), 안자(顔子), 주자(朱子)를 각각 한 폭씩 그린 오성진(五聖眞)[도 5-3~7]와 이잠을 위해 그린《십이성현화상첩(十二聖賢畵像帖)》[도 5-10~12, 15], 그리고 〈소동파진(蘇東坡眞)〉[도 5-17] 1폭 등이 알려져 있다.[66]

　또한 윤두서, 이서, 이만부는 조선 국토에 관심이 많아 금강산이 천하 최고의 명산이라는 인식이 있었으며, 윤두서를 제외한 나머지 사람들은 금강산 유람에 따른 금강산기행 예술작품을 남겼다.

　윤두서가 26세(1693) 때 이형상이 소장한 김명국의 〈금강산족자〉를 실견하고픈 열망을 담은 두 통의 편지를 보낸 점으로 보아 일찍부터 금강산도에 관심이 있었음을 알 수 있다.[67] 윤두서는 조선 지도인 〈동국여지지도(東國輿地之圖)〉[도 5-57]와 진경산수화인 〈별서도(別墅圖)〉[도 5-75]를, 이서와 윤덕희는 금강산기행문과 〈금강산도〉를, 이만부는 금강산기행문과 진경산수화를 남겼다.[68]

　이서는 서예가였지만 조선 후기 시발점인 1700년 8월 17일부터 10월 12일까지 57일 동안 금강산 탐승을 통해 「동유록(東遊錄)」을 저술하였으며 〈금강산도〉를 화폭에 옮겼다.[69] 이서의 〈금강산도〉에 대한 내용은 이만부의 「서이징숙동유편후(書李澄叔東遊篇後)」에서 확인된다.

　1701년 가을 나는 영남에서 서울로 돌아와 종현에 있는 윤공재의 집을 방문하였다. 공재가 자리의 모퉁이에 있는 산수도를 가리키며, 평을 듣기를 원한다고 하였다. 대저 공재는 그림에 깊이 통달하였는데, 나에게 평을 요구하는 것은 무엇 때문인가?
　빼어난 것은 봉우리요, 험준한 것은 바위요, 푸르게 우거지고 꾸불꾸불 무성한

65　"樂觀濂洛諸書 而尤篤信 兩程氏及朱子之學 爲依歸 嘗繪周, 張, 程, 朱五賢眞像以寓慕.", 李萬敷, 附錄「上」碣銘「丁範祖」, 앞의 책.
66　윤두서의 성현초상화에 관한 자세한 논의는 이 책의 pp. 498-519.
67　김명국의 〈금강산족자〉에 관한 자세한 논의는 이 책의 pp. 597-599.
68　근기남인 서화가 그룹의 금강산기행예술에 관해서는 車美愛, 「近畿南人書畵家그룹의 金剛山紀行藝術과 駱西 尹德熙의 『金剛遊賞錄』」, pp. 173-221에서 다루었기 때문에 이 책에서는 자세한 논의를 생략한다.
69　李漵, 「東遊錄」, 앞의 책 卷5. 이 기행록과 별도로 「東遊篇 贈高城使君 權汝仰 暨弟汝重 汝久」라는 긴 장편의 시가 이 문집 卷3에 실려 있다.

것은 기이한 풀과 나무이다. 그 가운데 하얀 물이 가로로 끊어져 옥구슬을 뿜어내는 듯하고 콸콸 흐르는 소리를 듣는 듯하니, 높은 폭포와 거센 급류의 만남이다. 또 물가에 삐죽삐죽 솟아오르고 넓디넓어 끝이 없는 듯한 것은 높은 해안과 긴 모래사장이며, 우뚝 솟아 적막하며 신비로운 기운이 휘감아 모습의 변화가 무궁한 것은 거대한 바다요, 바닷가의 여러 경치다. 내가 말하기를 "그 기세가 웅장하고 그 의취는 원대하며 뜻은 분방하되 고상하고자 하고 힘써 모두 형용하고자 하였으니 직접 답사하고 두루 보아 그 정취를 깊이 얻은 자가 아니면 아마 여기에 이르지 못했을 것이다. 그러나 붓은 먹과 어울리지 않으며, 먹은 종이와 어울리지 않으며, 손은 마음을 따르지 못했으니 그림을 배운 자는 아닌 듯하다"고 했다. 공재가 손바닥을 치면서 말하기를, 이것은 다른 사람이 아닌 바로 청보가 그린 것이라고 했다. 청보는 나의 친구 이징숙〔이서〕이다.

일찍이 징숙〔이서〕에게 이런 기량이 있었던가? 아니다. 이자(李子)는 작년에 금강산을 보고 동해를 두루 유람하고 돌아왔다. 그 경치를 잊지 못하여 힘들여 그것을 그렸으니, 어찌 기량이라고 하겠는가? 그 후 징숙의 이른바 「동유편」을 얻어 이를 읽었는데 무려 수백 언(言)이었다. 망라된 것이 장대하고 글의 기세가 높고 낮음을 반복하며, 글은 질박하고 뜻은 크며, 말은 거칠고 기백은 호방하여 귀신이 만들고 베푼 듯하며, 훈지(塤篪)가 서로 화합하는 듯하여 나도 모르는 사이에 망연자실했다.[70]

이 글은 이서가 1700년에 금강산 유람을 다녀온 후에 경치를 잊지 못하여 그리게 되었고 이 그림을 윤두서가 소장하였으며, 1701년 가을 감식안이 뛰어난 이만부가 영남에서 종현에 있는 윤두서 집을 방문하자 이 그림을 보여주고 품평한 내용을 담고 있다. 이 그림은 이서가 1700년 10월 12일에 금강산 유람을 마치고 난 이후에 그린 것이다. 윤두서는 26세(1693)에 김명국(金明國)의 〈금강산도〉를 와유(臥遊)의 목

70 "二十有七年秋 余自嶺南入都 訪尹恭齋于鐘峴第 恭齋指座隅山水圖曰 願聞評之 夫恭齋深通繪事 待余而徵何也 蓋峯巒者峰 巃嵸者巖 蔥芊穆鬱者奇草與異木 中有白道橫截 如噴玉瀜瀜然疑聞其響 則懸瀑激湍之會也 又如瀵湧蕩滃漭漾汪瀁 若不可涯 高岸長洲 嶇寂歷 紫氣鞗軋 變態無窮者 爲巨浸 爲海上諸勝也 曰 其執壯 其致遠 意放卹欲尚 刀能形容而粉盡 非足蹢日歷以探得其情 殆介及也 雖然 筆不調墨 墨不調素 手不能從心 似非素攻者歟 恭齋抵掌曰 此非他人爲之 只出清浦之手 清浦者 吾友李澄叔是已 曾謂澄叔有此伎倆乎 曰 非也 李子前年觀金剛 轉遊東海歸 有眷眷者存 强爲糢(模?)之 豈曰伎焉 其後 得澄叔所爲東遊篇者讀之 無慮數千百言 包羅張大 抑揚反覆 言質而旨大 辭野 鬼設神施 尤不覺茫然而自失 尤不覺茫然而自失." 李萬敷, 「書李澄叔東遊篇後」, 앞의 책 卷18.

적으로 감상하고 싶어 했지만 결국 그 뜻을 이루지 못하였는데, 약 11년이 지난 후에 이서의 금강산 그림을 소장하게 된 것이다.

이만부가 서술한 내용에 따르면 이 그림은 금강산의 봉우리, 바위, 풀과 나무, 폭포와 계곡뿐만 아니라 높은 해안과 긴 모래사장까지 그린 점으로 보아 금강산과 관동까지 한 화면에 담아낸 '해악전도식(海嶽全圖式)'으로 그려졌음을 감지할 수 있다. 그러니까 금강산 유람을 다녀온 후 본인이 유람했던 지역을 한 화면에 모두 옮긴 것이다. 전도형식의 금강산도는 조선 초기부터 그려졌지만 금강산과 관동을 모두 포괄하여 한 화면에 그려낸 방식은 이전에도 이후에도 찾아보기 힘들다. 이만부는 이 그림이 현장 경험을 바탕으로 형사(形寫)하려는 의도가 엿보이지만 그림을 배운 사람이 아니라 필력이 부족하다고 평했다. 이만부는 이 그림을 볼 당시에는 아직 금강산을 가지 않았지만 앞서 언급한 바와 같이 그가 직접 그려서 자신이 소장하였다고 전해지는《좌관황굉첩(坐觀荒紘帖)》2권 중에는 중국의 명승과 도성(都城) 등을 그린 21폭이 전해지고 있어 중국 명승지에 대한 이해를 바탕으로 절친한 친구가 그린 〈금강산도〉를 감평할 수 있었다고 본다.[71]

이서의 문집에는 윤두서에게 그려준 〈금강산도〉에 관한 언급은 없지만 「제금강산도(題金剛山圖)」라는 제화시가 실려 있다.

> 금강산 아름다운 만이천 봉,
> 조물주는 언제 이런 선경을 만들었나.
> 만폭동은 넓어 여러 골짜기의 어머니요,
> 비로봉은 커 뭇 봉우리의 아버지로다.
> 끊임없이 흘러 모여 서남해를 이루고
> 우뚝 솟아 기미궁(箕尾宮)을 바치네.
> 정양사 밝은 달은 정말 아름다워,
> 맑은 빛이 선경(仙境)을 만 리 밖까지 씻네.[72]

이 시는 누구의 그림에 쓴 것이라고 밝히지 않아 자신이 그린 것에 쓴 것인지 다

71 이 지도첩에 관해서는 이선옥, 앞의 논문, p. 22.

72 "金剛山萬二千芙蓉 眞宰何時雲此中 萬瀑洞宏諸洞母 毘盧峯大衆峯翁 常流瀰作西南海 特立撑支箕尾宮 好是正陽明月夜 淸光萬里洗瑤空." 李漵, 「題金剛山圖」, 앞의 책 卷2.

른 화가가 그린 것에 쓴 것인지 판단하기 힘들다. 시의 내용으로 볼 때 이 그림은 달밤에 정양사에서 굽어본 금강산의 경치를 그린 것으로 파악되어 윤두서에게 그려준 〈금강산도〉에 쓴 제화시로 보기는 어려울 듯하다.

이상과 같이 윤두서는 비록 세상 일이 바빠 금강산을 유람하지 못했지만 1693년 경부터 금강산 그림에 대한 관심이 높아지면서 금강산 그림을 와유의 목적으로 감상하고자 했으며, 이서가 1700년 금강산을 유람하고 온 후에 그린 〈금강산도〉를 소장하여 벽에 걸어두고 와유하였고, 이만부로 하여금 이 그림을 감평하게 하였다.

현재 진경산수화의 개념정의를 놓고 학자들 간에 논의가 분분하지만 대체적으로 진경산수화의 시점을 18세기로 잡고, 진경산수화의 화풍을 이룩한 화가는 정선이라는 점에 어느 정도 합의점을 이루고 있다.[73] 지금까지 기록으로만 전해오는 근기남인 서화가 그룹이 남긴 금강산도는 18세기 진경산수화의 논의에서 빠져 있었다. 이 그룹에서 동국진체, 풍속화, 서양화법, 남종문인화 등의 새로운 회화 경향을 추구한 것과 같이 금강산 유람을 통한 기행예술도 백악사단보다 더 일찍 모색한 점을 간과할 수 없다. 18세기부터 진경산수화가 유행했다고 보았을 때 비록 서예가가 그린 그림이긴 하지만 이서의 〈금강산도〉는 조선 후기 진경산수화의 범주에서 논의되어야 한다. 기행문학과 함께 금강산도가 제작된 점, 자신이 유람했던 금강산과 관동을 한 화면에 그린 새로운 형식의 해악전도라는 점, 이 작품을 윤두서가 소장하고 이만부가 감평한 점 등 이서의 〈금강산도〉를 중심으로 이 그룹에서 새로운 예술 경향이 자리를 잡았기 때문이다. 백악사단에서는 1711년 정선이 금강산 그림을 그리기 시작하면서 이와 같은 예술 경향이 나타난다. 최완수 선생은 "김창흡의 문인인 이하곤은 당색이 다른 남인 문인화가인 윤두서와 교유하면서 백악사단이 추구하던 진경문화의 신경향을 그에게 전하였다"고 하였다.[74] 그러나 이하곤은 21세 때인 1697년에 김창협의 문인으로 들어가 1714년에 금강산을 유람하였지만 윤두서는 1693년경부터 꾸준히 금강산도에 대한 관심이 이어졌기 때문에 이하곤으로부터 진경문화의 영향을 받았다고 보기 힘들다.

이상과 같이 근기남인 서화가 그룹은 백악사단과 달리 성현초상화와 지도 제작에 관심을 가졌으며, 진경산수화라는 조선 후기 새로운 회화 경향을 백악사단과 함께 개척하고 견인하였음을 알 수 있다.

73 지금까지 학자들이 언급한 진경산수화에 관한 정의는 박은순, 「眞景山水畵 硏究에 대한 비판적 검토— 眞景文化·眞景時代論을 중심으로—」, 『韓國思想史學』 28집(한국사상사학회, 2007), pp. 71-129.

74 崔完秀, 「조선 왕조의 문화절정기, 진경시대」, 최완수 외, 『진경시대』 1(돌베개, 1998), p. 28.

③ 그림 감상, 감평 등의 활동상

윤두서, 이서, 이만부는 여가시간에 함께 모여 그림으로 서로 우정을 나누었다. 윤두서는 이 그룹의 인물들에게 그림을 그려주었으며, 이만부는 서화감식안이 뛰어나 윤두서의 그림에 평을 남겼다.

윤두서는 재종동생인 심득경이 죽자 그의 초상화를 그려 망인의 가족들에게 위로를 표했다〔도 5-19〕. 또한 윤두서와 성호가 인물들의 예술적 교유는 윤두서가 그림을 그리고 이서와 이잠이 그림에 제화시로 화답하는 방식으로 이루어졌다. 1704년 6월에 그린 《가전보회》의 〈석양수조도(夕陽水釣圖)〉〔도 5-24〕에는 윤두서와 이서가 함께 제화시를 남겼으며, 여름에 그린 《가전보회》의 〈유림서조도(幽林棲鳥圖)〉〔도 4-235〕에는 이잠, 윤두서, 이서의 시가 함께 실려 있다.

이 두 작품은 윤두서의 이른 시기 기년작인 점을 감안해보면, 윤두서가 그림을 시작할 때부터 이서가 윤두서의 서화감상우였다는 사실을 알 수 있다. 이서는 윤두서의 〈신룡도(神龍圖)〉를 감상하고 「신룡도가(神龍圖歌)」를 지어 윤두서의 용 그림에 대한 재능을 칭송하였다.[75]

그 밖에도 이서가 남긴 제화시 중 일부는 윤두서가 즐겨 그린 화제와 연관된 점이 있어 윤두서의 그림에 남긴 제화시일 가능성이 높다.[76] 「제해선방호로기도(題海仙放葫蘆氣圖)」의 "호로병 속에 음양을 품어 호연히 한 기운이 길게 뻗치네. 푸른 바다는 끝이 없고 정신은 아득하게 빠져드네〔壺裡藏陰陽 浩然一氣長 滄海極無際 精神入杳茫〕"라는 제화시의 내용으로 미루어보면 이 그림은 바다 위의 신선 이철괴를 그린 것이다. 윤두서는 〈이철괴도〉를 비롯한 신선을 소재로 한 그림을 많이 그리고 있어 윤두서의 작품에 대한 제화시일 가능성이 높다 하겠다.

이만부는 그림에 대한 감식안이 높아 윤두서의 그림에 다음과 같은 평을 남겼다.

우리나라로 말하자면 석양공자〔이정〕의 대나무 그림과 어씨〔어몽룡〕의 매화 그림, 김사포〔김시〕의 소와 말 그림, 이씨〔이경윤으로 추정〕의 산수화가 한쪽으로 치우쳐 홀로 지극함에 이르렀다. 오늘날 공재가 사람을 그리면 고운 사람과 미운 사람, 늙은 이와 어린아이가 바람에 날리는 터럭도 느낄 정도로 정밀함이 넘친다. 산수를 그리면

75 李溆, 「題恭齋尹孝彦神龍圖歌」, 앞의 책 卷3. 이 글의 원문과 번역문은 이 책의 p. 369 참조.
76 윤두서의 그림에 남긴 제화시로 추정되는 「題烟樹釣漁圖」, 「題山檻怡神圖」, 「題海仙放葫蘆氣圖」, 「題三敎圖」, 「題仙俠弄劒圖」, 「題壯士勒馬圖」, 「見道士怪松圖有感」 등은 李溆, 앞의 책 卷2-卷4에 실려 있음.

산과 골짜기, 바위와 여울, 개펄과 교각(橋閣)은 지척이 천리임을 완연히 드러냈다. 매화의 휘어진 것과 여윈 것, 소나무의 굽은 것과 높이 솟은 것, 대나무의 성긴 것과 굳센 것, 짐승과 초목의 고르지 않은 것, 귀신, 괴물, 풍운, 안개비 등의 황홀하고 허무한 변화 등 모든 것들을 붓끝으로 희롱하지 않은 것이 없다. 뛰어난 재주로 깊이 얻고 널리 취하지 않았으면, 이럴 수 있겠는가? 가히 넓고 또 정밀하다고 일컬을 만하다. 오늘날에는 눈들이 어두워 도학에서 곡예(曲藝)에 이르기까지 모두 옛것에 미치지 못한다. 오늘의 사람으로 능히 초연하여 옛것을 따르는 자는 오직 공재의 그림에서 볼 뿐이다. 그래서 상세히 논한다.[77]

이만부는 윤두서의 다양한 화목을 열거하고 있어 윤두서의 오랜 서화감상우로서 윤두서의 그림을 대부분 보았음을 살필 수 있다. 그는 윤두서가 인물화의 경우 전신(傳神)을 잘했음을 높이 평가하고 산수, 매화, 소나무, 대나무, 짐승, 초목 등과 귀신, 괴물, 풍운, 안개비 등 작은 것까지도 모두 그 이치에 맞게 그렸다고 평하였다. 이렇게 할 수 있었던 주요한 요인은 재능이 뛰어날 뿐만 아니라 그림에 대해 굉박(宏博)하고 깊이 천착했기 때문으로 보았다. 또한 고법을 추구하는 윤두서의 예술정신을 정확히 간파하였다.

이와 같이 윤두서, 이서, 이만부는 진경산수화, 풍속화, 서양식 음영법, 지도 등을 시도하고, 왕희지체를 기반으로 새로운 서체를 창안하는 등 18세기 서화단에 혁신을 모색하는 역할을 하였다.

④ 예술 활동의 다음 세대로의 전승
근기남인 서화가 그룹은 조선 후기 화단의 중요한 예술적 계맥(系脈)의 중심축이 되었다. 이들의 예술 경향은 한양을 중심으로 활동했던 윤두서의 장남 윤덕희와 손자 윤용, 안산을 중심으로 활동했던 이서의 이복동생 이익, 윤두서의 막내사위 신광수(申光洙, 1712-1775), 강세황(姜世晃, 1713-1791), 유경종 등으로 전승되었으며, 계속하

77 "以我東言之 石陽公了之於竹 魚氏之於梅 盦可圖之於牛馬 李氏之於山水 偏勝獨至而已 今恭齋 畫人則娟醜老少 毛吹精流 畫山水 則巒堅巖端 浦潋橋閣 宛然咫尺而千里 梅之槮瘦 松之偃挺 竹之踈爽 禽獸草木之不齊 鬼神怪物 風雲煙雨 慌惚虛無變化 無不弄諸毫端 非才之長得之深取之廣 能如是乎 可謂博而又精乎 今世賀賀 自道學下至曲藝 皆不及古 以今人而能超然追古者 獨於恭齋畫見之 故爲之備論焉.", 李萬敷, 「尹恭齋畫評」, 앞의 책 卷20.

여 윤두서의 외증손인 정약용과 정약용의 외손인 윤정기까지 이어지게 되었다는 점에서 주목을 요한다.

이익은 근기남인 서화가 그룹의 학문과 예술 경향을 강세황·정약용에게 연결시켜주는 중요한 가교자이다. 2세 때인 1682년에 부친 이하진이 유배지인 운산군에서 별세한 이후부터 어머니 권씨와 함께 선영이 있는 경기도 안산군 첨성촌(瞻星村, 당시 광주부 첨성리)에서 살면서 근기남인 서화가 그룹의 학풍을 계승·발전시켰다. 35세(1715) 이후부터는 그에게서 학문을 배우는 제자들이 늘어나면서 성호학파가 형성되었다. 또한 소북계 남인인 강세황과 남인 출신의 문인묵죽화가인 유덕장(柳德章, 1675-1756) 등과 긴밀하게 교유하였다.[78]

1744년부터 1773년 동안 처가인 안산에서 살았던 강세황은 이익과 성호가의 인물들과 폭넓게 교유하였다. 성호가와 강세황의 교유에 결정적인 역할을 했던 인물은 강세황의 처남인 유경종이었다. 이익은 강세황에게 〈도산도(陶山圖)〉와 〈무이도(武夷圖)〉를 부탁하였으며, 서로 집을 오가며 교유하였다.[79] 강세황은 여주이씨의 인물들과 함께 시회, 유람, 예술 비평을 하였다. 이들의 시 창작과 비평, 그림 감상과 같은 문예 취미를 공유한 면모는 최근《성고수창록(聲皐酬唱錄)》,《섬사편(剡社編)》,《단원아집(檀園雅集)》 등과 같은 시회첩의 연구들을 통해서 밝혀지게 되었다.[80] 여주이씨가 주

78　유덕장(柳德章)에 관해서는 탁현규, 「峀雲 柳德章(1675-1756)의 墨竹畵 硏究」, 『美術史學硏究』 238·239(한국미술사학회, 2003), pp. 149-181. 이익은 유덕장의 〈묵죽도〉를 여러 본 소장하였다. 이 두 가문의 가계도를 확인해본 결과 이정환(李晶煥, 1726-1764)의 장인 유태장(柳泰章, 1674-?)이 유덕장의 육촌형인 것으로 보아 이익과 유덕장의 교유는 두 가문의 혼맥관계가 영향을 미쳤을 것으로 짐작된다.

79　강세황과 성호가의 교유에 관해서는 邊英燮, 『豹菴 姜世晃 繪畵 硏究』(一志社, 1988), pp. 39-40; 丁殷鎭, 「『聲皐酬唱錄』을 통해 본 豹菴 姜世晃과 星湖家의 교유 양상」, 『東洋漢文學硏究』 제22집(동양한문학연구회, 2006), pp. 337-374.

80　박용만, 「18세기 安山과 驪州李氏家의 문학활동—『剡社編』을 중심으로—」, 『한국한문학연구』 제25집 (한국한문학회, 2000), pp. 289-316에서는 시회첩인 『섬사편』을 통해서 1754-55년에 이광휴(李光休), 이광환(李光煥), 이현환(李玄煥), 강세황 등이 충청도 예산군 덕산면 장천리에서 개최한 시회가 있었음을 밝혔다. 『섬사편』에 실린 시회장면을 묘사한 〈시회도〉는 이철환(李嘉煥)이 그렸다. 이광휴(李廣休)의 장남인 이철환은 이익의 문하에서 수학했으며, 당시 강세황의 그림과 비교할 만하다고 평을 받았을 정도였다고 한다. 이철환에 관해서는 吳賢淑, 「李嘉煥의 詩會圖」, 『문헌과 해석』 제9호(문헌과해석사, 1999), pp. 182-185; 김영진, 「例軒 이철환의 생애와 『象山三昧』」, 『민족문학사연구』 27호(민족문학사연구회, 2005), pp. 109-147. 丁殷鎭, 「『檀園雅集』에 대하여」, 『한문학보』 제9집(한국한문학회, 2003), pp. 387-413에서는 『단원아집』을 통해서 안산 단원에서 이재덕, 이현환 등 여주이씨 인물 및 강세황 등이 시회를 가졌음을 밝힌 바 있다. 丁殷鎭, 「『聲皐酬唱錄』을 통해 본 豹菴 姜世晃과 星湖家의 교유 양상」, pp. 337-374에서는 시회첩인 『성고수창록』의 자료를 분석하여 이익의 족손 이재덕(李載德)을 중심으로 1753년

축으로 모임을 가졌던 시회에는 강세황, 허필, 유경종이 참여하였다. 강세황이 윤두서가의 사람들과 직접적으로 교유했던 기록은 보이지 않아도 그들의 회화와 예술 정신의 영향을 받을 수 있었던 것은 윤두서가와 친인척간인 이익, 신광수, 유경종 등의 역할이 컸을 것으로 짐작된다.[81]

윤두서의 막내사위인 신광수와 윤두서가와 인척간인 유경종은 윤두서 일가 중 서화에 대한 감식안이 높았던 인물들이다. 신광수는 유경종, 허필(許佖)과 함께 안산 15학사에 속한 인물로,[82] 이익, 이용휴 등 성호가의 인물들, 최북, 유덕장·강세황·허필 등과 교유하였다. 그는 "당세의 짙푸른 수운(유덕장)의 대나무는 속세를 벗어나 그 기세가 드높다"고 높이 평하였으며, 최북에게 그림을 요청한 것으로 보인다.[83] 그가 남긴 4수의 시들은 허필을 형상했다.[84] 또한 강세황을 노래한 작품이 다수 보여 밀접하게 교유한 사실을 입증할 수 있다.[85] 그의 동생 신광연(申光淵, 1715-1778)·신광하(申光河, 1729-1795) 등도 역시 뛰어난 시인들로 이익, 이용휴 등과 교유하였다. 신광하가 「최북가(崔北歌)」를 지었을 정도로 이 집안은 최북과 친밀한 교유가 있었다.[86]

해암(海巖) 유경종은 강세황의 처남으로 이익의 문하에서 학문과 예절을 배웠으며, 이익, 이용휴, 안정복(安鼎福), 이맹휴(李孟休), 신광수 등과 교유하였다.[87] 진주유씨(晉州柳氏) 가문과 해남윤씨 가문 간에는 유경종의 백부인 유모(柳謀, 1683-1733) 대

부터 1767년까지 약 15년가량 이루어졌던 여주이씨가의 시화활동을 기록한 것으로, 여기에는 강세황, 허필, 유경종 등이 참여한 사실을 밝힌 바 있다.

81 윤두서 일가의 회화가 강세황에게 미친 영향에 관해서는 이 책의 pp. 652-653 참조.

82 '안산15학사'에 관해서는 강경훈, 「重菴 姜彝天 文學 硏究」, 『古書硏究』 제15집 (1997), pp. 12-40. 신광수에 관한 연구는 李起炫, 「石北文學硏究」(한양대학교대학원 국어국문학과 박사학위논문, 1996).

83 "當世蒼蒼岜雲竹 塵埃掃出勢崢嶸 滿堂不盡瀟湘色 五月如聞風雪聲 少阮江山衝雨送 故人滄海待秋生 無勞長報平安使 病裏", 申光洙, 「題岜雲畫竹障」, 『石北集』 卷1; "崔北賣畫長安中 生涯草屋四壁空 閉門終日畫山水 琉璃眼鏡木筆箭 朝賣一幅得朝飯 暮賣一幅得暮飯 天寒坐客破甂上 門外小橋雪三寸 請君寫我來時 雪江圖斗尾 月溪騎寒驢 南北靑山望皎然 漁家壓倒釣航孤 何必灞橋孤山風 雪裏但畫孟處士林處士 待爾同汎桃花水 更畫春山雪花紙.", 同著, 같은 책 卷6.

84 申光洙, 「寄許汝正」·「又寄許烟客佖」·「又贈汝正」·「又寄兩絶」, 위의 책.

85 강세황에 관한 시는 申光洙, 「與姜豹菴世晃」·「寄姜光之世晃」·「景三約話瓢菴先至庵僧失報不得會詩以謝之」·「四月與仲範兄弟光之會而吉甫船遊瓶浦」·「其二首韻與光之吟仲範家」·「水標橋 約仲涵道行 騎馬赴會 觀燈 歸路 向司圃署姜豹菴世晃直廬 豹菴悄然倚枕 一笑相對 張燈軟話 呼韻各賦」, 위의 책.

86 申光河, 「崔北歌」, 『震澤文集』 卷7.

87 유경종에 관해서는 김동준, 「海巖 柳慶種의 詩文學 硏究」(서울대학교대학원 국어국문학과 박사학위논문, 2003); 丁殷鎭, 「姜世晃의 安山生活과 文藝활동─유경종과의 교유를 중심으로」, 『한국한문학연구』 제25집(한국한문학회, 2000), pp. 367-396; 姜世晃, 「海巖柳公行狀」, 『豹菴遺稿』 卷6.

에 이미 혼맥에 의한 친척관계가 맺어져 있었다(표 2-2). 윤두서는 이수광의 증손자 이현수(李玄綏, 1649-?)의 여동생과 혼인하였고, 윤두서의 생부 윤이후의 맏형인 윤이구의 딸이 이현수와 혼인하였다. 그사이에 낳은 딸이 유경종의 백부인 유모와 결혼함으로써 유모는 윤두서의 처조카 사위가 되었다.

그뿐 아니라 유경종의 조부이자 유모의 아버지인 유명현(柳命賢, 1643-1703)은 탁남으로 1694년 갑술옥사 때 흑산도로 유배되어 1699년에 고향으로 돌아갔다. 윤두서가 1697년에 해남에 내려갔다가 11월에 유배중인 유명현을 찾아갈 정도로 두 사람은 각별한 사이였다.[88] 또 유명현은 이듬해인 1698년에 윤이후에게 시를 쓴 것이 있어 두 사람의 교유관계도 파악된다.[89] 이처럼 두 집안 간의 교유로 유경종이 윤두서 일가의 서화들을 수장할 수 있었던 것으로 짐작된다.[90]

이관휴(李觀休, 1692-?)는 그림과 글씨를 방대하게 수장한 여주이씨가의 대표적인 서화수장가이자 전서에 뛰어난 서예가이기도 하였다.[91] 이관휴와 윤덕희가 교유했음을 알 수 있는 확실한 근거는 이관휴가 1736년에 이상의의 간독들과 윤덕희가 모사한 〈이상의초상(李尙毅肖像)〉〔도 5-20〕을 성첩한 《소릉간첩(少陵柬帖)》에서 찾을 수 있다. 그 밖에도 윤덕희는 이익의 아들인 이맹휴와도 교유한 기록이 있어 윤두서가와 여주이씨가는 대를 이어서 교유했음이 확인된다.[92]

윤두서의 외증손인 정약용은 성호학파에 합류하여 이들을 통해서 서학을 연구하였으며, 이삼환(李森煥, 1729-1813)과 이가환(李家煥, 1742-1801), 이용휴 등과 가깝게 지냈다. 가학을 바탕으로 서구의 과학문명을 적극적으로 섭취한 이가환은 이익의 학풍을 정약용이 잇게 하는 중계자 역할을 한 인물이다. 이삼환은 성호학파의 한 사람으로 예서와 문장으로 남인 문인들의 추앙을 받았다. 그는 정범조나 정약용으로부터 문학과 경학설을 인정받았다. 이삼환이 1795년 10월 온양 서암(西巖)의 봉곡사에서 사우들과 함께 이익의 『질서(疾書)』를 교정하고 학문을 강론하고 있을 무렵 주문

88 "金生翊夏自京隨余南下留 一月入黑山島 見謫居柳尙書 又一月出來卽 轉向嶺南 余方將復路而不能與之同.", 尹斗緖, 「敬次柳尙書韻送金尙甫轉之嶺南 十一月」, 앞의 책.

89 柳命賢, 「答尹正言寄詩」, 「送毛冠」, 「又和前韻」, 앞의 6冊 海南尹氏文獻 卷15 支菴公條.

90 유경종가의 윤두서 일가의 서화수장에 관해서는 이 책의 pp. 153-154, p. 162.

91 이관휴의 서화 수장과 서예가로서의 면모를 밝힌 논고는 丁殷鎭, 「謹齋 李觀休의 書畫收藏 考察―성호 학맥의 서화에 대한 관심」, 『성호학보』 제3호(성호학회, 2006), pp. 191-230; 황병호, 「朝鮮後期 驪州李 氏家의 書畫收藏 硏究」, 『동양한문학연구』 27(동양한문학회, 2008), pp. 437-465.

92 〈이상의초상〉에 관한 자세한 논의는 이 책의 pp. 523-525 참조.

모(周文模) 사건의 여파로 충청도 금정도(金井道) 찰방(察訪)으로 좌천되어왔던 정약용도 『질서』의 교정과 강학에 참여하였다.[93]

　　지금까지 서술한 바와 같이 윤두서는 선조들의 예술적 기반 외에 근기남인 예술 동호인들과의 예술 활동을 통해서 서화가로 성장할 수 있었다. 윤두서의 해남윤씨 가문, 이서의 여주이씨 가문, 이만부의 연안이씨 가문은 선대부터 당색, 학맥, 혼맥으로 이어져 학문적·예술적 네트워크를 형성하였다. 해남윤씨, 여주이씨, 연안이씨 세 가문은 이수광 가문과 가교 및 혼맥으로 이어지면서 근기남인 서화가 그룹을 형성하게 되는 새로운 국면으로 전환되었다. 근기남인 서화가 그룹의 구성원들은 이잠과 이서 형제와 그 자제들, 윤창서·윤흥서·윤두서 삼형제와 그 자제들, 윤두서의 이질 이만부, 윤두서의 재종동생인 심득경 등이다. 비슷한 연배와 같은 처지의 소외된 남인들로 구성된 이 그룹은 정치적 상황과 맞물려 여러 풍상을 겪으면서 관직에 연연하지 않고 평생 포의로 살면서 함께 모여 독서와 강학, 저술에 몰두하였으며, 여가시간에는 그림과 글씨를 즐기면서 자신들의 불행한 현실을 극복하려고 하였다. 윤두서와 이서는 서로의 자질들을 교육시켜 두 가문 간의 결속력이 더욱 강해졌다. 이들이 모이는 장소는 종현에 있는 윤두서 집과 명례동에 있는 이서의 집이었다.

　　근기남인 서화가 그룹 중 윤두서, 이서, 이만부는 서예로 일가를 이루었을 뿐만 아니라 여기로 그림을 그리거나 서화 감평을 하였으며, 조선 국토에 대한 관심이 많았던 공통점을 지닌다. 18세기 전반 영조시대에 예단을 풍미했던 이병연, 정선, 조영석 등 이른바 백악사단으로 불리는 예술가들과 쌍벽을 이루는 이 그룹은 백악사단보다 약간 이른 시기인 17세기 후반부터 18세기 초반에 걸쳐 활동하면서 진경산수화, 풍속화, 서양식 음영법, 지도 등을 시도하고, 왕희지체를 기반으로 새로운 서체를 창안하는 등 18세기 서화단에 혁신을 모색하는 역할을 하였다. 윤두서와 이만부는 지도와 진경산수화를 제작하고, 이서와 이만부는 금강산기행문을 남겼으며, 이서는 조선 후기 화가로는 가장 이른 시기에 〈금강산도〉를 남겼다.

　　이들의 예술 활동은 윤두서의 장남인 윤덕희와 손자인 윤용, 윤두서의 막내사위인 신광수, 이익, 강세황, 유경종으로 전승되었으며, 계속히여 윤두서의 외증손인 정약용과 정약용의 외손자인 윤정기까지 이어지게 된 점에서 중요한 시사점을 지닌다.

93　심경호, 「李森煥 少眉山房藏 解題」, 『近畿實學淵源題賢集』 2, pp. 1-15.

3. 해남윤문 삼대 문인화가의 예술가적 삶

1) 윤두서의 예술가로서의 삶

윤두서, 윤덕희, 윤용의 삶은 고스란히 그들의 예술에 투영되었다. 여기에서는 이들의 예술가로서의 삶의 족적, 교유했던 인물들, 예술을 펼쳤던 생활공간, 그들이 선호했던 지적 관심사 등을 문헌기록, 기년작, 그리고 당시 가문이 처한 시대상황과 접목시켜 연대기적으로 복원해보고자 한다.

윤두서는 1668년(현종 9) 5월 20일 향저(鄕邸)인 해남 백련동에서 태어나 1715년(숙종 42) 11월 26일 백련동에서 48세의 일기로 세상을 떠났다.[1] 본관은 해남이며, 자(字)는 효언(孝彦), 호(號)는 공재(恭齋)·종애(鍾崖)이며, 작품에 남긴 인장과 관서(款書)에는 동해상인(東海上人), 청구자(靑丘子), 청구보로(靑丘父老)라는 별호(別號)를 사용한 예들이 보인다. 공재는 자신의 재실(齋室)에서 유래된 것이며, 종애는 종현(鍾峴)의 깎아지른 곳에 위치한 한양 집에서 유래된 것이다.[2] '공재'라는 호를 인장으로 사용한 가장 이른 시기의 작품은 1704년작 〈석양수조도(夕陽水釣圖)〉("恭齋"(ⓒ))와 〈세마도(洗馬圖)〉("恭齋之記")이다(부록 8).[3]

1 윤두서의 생애는 윤두서의 『기졸(記拙)』과 『당악문헌(棠岳文獻)』 6책 해남윤씨문헌 권16 공재공조에 실린 윤덕희, 「공재공행장」 및 윤흥서(尹興緖), 「제4제공재군묘갈명(第四弟恭齋君墓碣銘)」을 중심으로 복원하였다. 이하 「공재공행장」 내용은 원문 인용을 생략하였으며, 원문과 번역문은 부록 3에 수록되어 있다. 생애에서는 윤두서와 관련된 대표적인 사건만 기술하였으며, 나머지는 연보를 참조하기 바란다.

2 윤두서의 행장 초본인 『공재공가장초(恭齋公家狀草)』에는 "종애(鍾崖)"라는 그의 호가 적혀 있지만 정서본에는 이 호가 생략되어 있다. 이 호를 자신이 직접 사용한 예는 1708년작 《가전보회》의 〈수변누각도(水邊樓閣圖)〉의 관서(款書)에서 발견된다. 이서와 이하곤은 윤두서를 지칭할 때 이 호를 자주 사용하였다. 또한 "鍾崖" 대신 "鍾厓"로 불린 예도 있다. 녹우당에는 "종애사인(鍾厓私印)"(부록 8)이라는 주문방인이 전하며, 윤흥서가 쓴 「백씨용재공(伯氏容齋公)」(앞의 6冊 海南尹氏文獻 卷17 玄坡公條)에도 "鍾厓"라는 명칭이 나온다. 《가전유묵(家傳遺墨)》 제4첩 17면의 끝에 적힌 "歲丁亥(1707)孟冬九日書于恭齋"라는 관서에는 자신의 재실을 "恭齋"라고 칭했다. 李乃沃, 앞의 책(2003), pp. 33-34에 따르면, 공재라는 호는 해남윤씨 가문의 학문적 전통을 확립한 윤선도와 윤두서에게 영향을 준 이서가 군자의 중요한 덕목으로 한결같이 '恭'을 강조한 점을 들어 윤두서도 그와 같은 유교적 덕목을 지향하고 추구하고자 했던 의미가 내포되어 있다고 한다.

3 박은순, 앞의 책(2010), p. 65에서는 1692년에 지은 「休徵病樏作二聯示余是成一律」 중 윤두서의 시의 끝에 "恭齋"라고 명기된 점을 들어 20대 전반에 이 호를 사용했음을 밝힌 바 있다. 그러나 이 시는 『기졸』에

윤두서는 10남 3녀의 자제를 두었는데, 아들들은 모두 과거시험을 보지 않았다.⁴ 장남인 윤덕희는 부친의 화업을 이어 조선 후기를 대표하는 문인화가로 성장하였다. 윤덕렬(尹德烈, 1698-1745)의 차녀는 정재원(丁載遠, 1730-1792)에게 출가하여 약현(若鉉), 약전(若銓), 약용(若鏞)과 1녀를 낳았다. 막내딸은 조선 후기 대표적인 문필가인 신광수와 혼인하였다.

윤두서의 한양 주택에 관해서는 학자들마다 견해 차이가 있다. 이동주는 윤두서가 살았던 종현이 지금의 종로거리라고 하였다.⁵ 이내옥은 윤두서가 살았던 곳을 연화방(蓮花坊)이라고 하고 지금의 명동이라고 하였다.⁶ 필자는 윤두서의 종현집은 종로거리가 아니라 현재 명동 1가·2가·충무로 2가에 걸쳐 있는 마을에 위치한 곳임을 밝혔고, 연화방은 지금의 종로구 연지동에 해당되는 지역으로 지금의 명동과는 전혀 관련성이 없음을 주장하였다. 또한 윤선도가 1587년(선조 20)에 한성부 동부 연화방에서 아버지 윤유심과 어머니 순흥안씨의 둘째아들로 태어났으나 8세(1594)에 그의 숙부인 윤유기의 양자로 갔기 때문에 윤선도의 집은 연화방이 될 수 없다는 의견을 제시한 바 있다.⁷

최근 박은순은 "회동(會洞)에 있던 전부택(윤이석의 집)의 집을 팔고 재동(齋洞)으로 옮겨 살게 되었다"는 윤두서의 생부인 윤이후의 『지암일기(支菴日記)』의 1694년 10월 18일조 기록을 통해 윤두서의 양부인 윤이석이 죽기 전까지 회동의 저택에서 살았음을 밝혔다. 따라서 윤두서도 윤이석과 회동에서 살았을 것으로 추정하였다.⁸

는 실려 있지 않고『공재유고(恭齋遺稿)』에만 실려 있는데, 제목 밑에 "辛未"라고 적혀 있어 1692년작이 아니라 1691년작임을 알 수 있다. 또한 필자가 확인한 바에 따르면『공재유고』는 윤두서 사후에 시만 따로 묶은 시고집(詩稿集)으로 판단되어 이 시에 적힌 "恭齋"는 후에 필서한 사람이 썼을 가능성이 있다고 본다.『기졸』과『공재유고』의 해제는 이 책의 부록 10 참조.

4 윤두서는 전주이씨(1667-1689) 사이에서 덕희와 덕겸(1687-1733) 두 아들과 한 명의 딸을 얻었으며, 재취인 완산이씨(1674-1716)로부터 덕훈(1694-1757), 덕후(1696-1750), 덕렬(1698-1745), 여섯째아들 요절, 덕렴(1702-1754), 덕현(1705-1772), 덕휴(1710-1753), 덕증(1714-1778) 등 8명의 아들과 두 명의 딸을 얻었다. 재취인 완산이씨에 대해서는 윤덕희,「공재공행장」정서본에는 '완산이씨'로「공재공행장」당악문헌본과 海南尹氏兵曹參議公派門中, 앞의 책 卷之一에는 '전주이씨'로 기재되어 있다. 이 책에서는 '완산이씨'로 표기하였음을 밝혀둔다.

5 李東洲·崔淳雨 安輝濬, 앞의 논문, p. 164.

6 李乃沃, 앞의 논문(1994), p. 63.

7 車美愛, 앞의 논문(2001), p. 19. 윤선도에 관해서는「孤山年譜」; 許穆,「海翁尹參議善道碑」,『記言』卷19.

8 "會洞典簿宅家舍 移寓於齋洞.", 尹爾厚,『支菴日記』1694年 10月 18日條. 이에 대한 언급은 박은순, 앞의 책(2010), pp. 41-44.

또한 1706년 남부 명례방 진사택(進士宅) 곧 윤두서 집의 노비 을룡이 관에 올린 서류, 1710년 이서의 「만심정재(挽沈定齋)」에 '종애사(鍾崖舍)'라는 용어를 사용한 점[9] 등의 기록들을 추가로 발견하여 윤두서는 한양에 올라온 이후 회동, 재동, 종현에서 거주했다고 밝혔다.

지금까지 필자가 조사한 윤두서의 한양 주택에 관한 문헌기록들을 정리해보면 다음과 같다.

① 『동국문헌비고(東國文獻備考)』: 윤선도의 집은 명례방 종현에 있다. 지금도 주춧돌에 먹으로 쓴 "여산부동(如山不動)"이라는 네 글자가 있어, 바람과 비에 씻기지 않았다. 혹은 허목의 글씨라고도 하며 집터는 연소형(燕巢形)이라고 한다.[10]

② 『임하필기(林下筆記)』: 종현의 깎아지른 곳에 고사(古舍) 하나가 있다. 터가 좋은 곳으로 일컬어지니, 장안이 굽어보이고 시야가 탁 트인 곳이다. 미수(眉叟)가 섬약한 글씨로 "여산부동" 네 글자를 고전(古篆)으로 돌기둥에 썼고, 우암(尤庵)이 '부동루(不動樓)' 세 글자를 반해서(半楷書)로 써서 누각 처마에 걸었다. 집의 뒷벽에는 〈산수도〉가 있는데 바로 고산 윤선도의 손자가 그린 것으로, 단청이 아직도 먼지와 곰팡이 속에서 은은하다. 전해오는 말에 한 번이라도 손상되면 그 주인이 불길하게 된다고 하지만, 어찌 그럴 리가 있겠는가.[11]

③ 윤흥서(尹興緖), 「백씨용제공(伯氏容齋公)」: 남동(南洞)에서 밤에 강연(講研)하였다. 종애정 즉 종현은 우리집 구재(舊齋)이다.[12]

④ 이서, 「만심정재(挽沈定齋)」: 한 사람이 제2의 나를 잃었다. (중략) 앞으로는 종애의 집을 찾지 못하겠네.[13]

⑤ 이서, 「제정재처사심공득경문(祭定齋處士沈公得經文)」: 내가 처음 종애의 집에서 서로 만나 속마음을 털어놓으면서 사귄 지 오래되었다.[14]

⑥ 이만부, 「서리징숙동유편후(書李澄叔東遊篇後)」: 1701년 가을 나는 영남에서 한양

9 李溆, 「挽沈定齋」, 앞의 책 卷4.
10 『東國文獻備考』第2篇, 「漢城府」, '第宅'.
11 李裕元, 「不動樓」, 『林下筆記』卷29.
12 "南洞夜講研 鍾厓亭 卽鍾峴也 吾家舊第也.", 尹興緖, 「伯氏容齋公」, 앞의 6冊 海南尹氏文獻 卷17 玄坡公條.
13 "失一人間第二吾 (中略) 從今莫向鐘崖舍.", 李溆, 「挽沈定齋」, 앞의 책 卷4.
14 "吾初與公相遇於鐘崖之舍 傾肝吐膽恨 其相交之晚也.", 李溆, 「祭定齋處士沈公得經文」, 위의 책 卷5.

으로 돌아와서 종현에 있는 윤
공재의 집을 방문하였다.[15]

⑦「남부명례동거윤진사택노을룡
(南部明禮洞居尹進士宅奴乙龍)」:
1706년 남부 명례방 진사택 노
비 을룡이 관에 올린 서류.[16]

⑧ 1708년《가전보회》의 〈수변누
각도(水邊樓閣圖)〉의 관서: "戊
子夏鍾崖彦爲尹洲輝作."

⑨ 이하곤(李夏坤),「송인지군호남
(送人之郡湖南)」: 1708년 이하
곤이 윤두서가 사는 종애를 언
급함.[17]

2-2 윤선도 선생 집터 표비, 서울 명동성당 정문 건너편

『동국문헌비고』의 기록은 윤선도의 한양집이 종현임을 입증해주는 기록이다. 이
기록을 토대로 한국관광공사에서는 1988년 12월 서울 명동성당 정문 건너편 한국증
권금융과 한국YWCA회관 건물 사이에 고산집터 표비를 세웠다(도 2-2).『임하필기』
의 기록은『동국문헌비고』의 내용과 거의 유사하지만, 종현에 있는 옛집 뒷벽에 윤선
도의 손자가 그린 〈산수도〉가 있음을 추가로 더 소개하였는데, 이는 윤선도의 증손자
인 윤두서를 손자로 오기(誤記)한 것으로 보인다. 윤흥서가 쓴 윤창서의 제문에서는
"종애정 즉 종현은 우리집 구재(舊齋)이다"고 밝히고 있어 주목된다. 윤덕희는 조선
초기부터 있었던 해남 세거지인 연동집을 구제(舊第)라고 부르고 있어 종현을 "구재"
라고 부르는 것도 윤선도 대부터 오랫동안 소유하고 있었던 한양집을 의미한 것으로
사료된다. 윤창서는 1714년에 사망할 때까지 사직동에 살면서 종현에 있는 동생집에
서 학문을 강마했음이 확인된다.[18] 이서의 「만심정재」부터 이하곤의 「송인지군호남」

15 "二十有七年秋 余自嶺南入都 訪尹恭齋于鐘峴第.", 李萬敷,「書李澄叔東遊篇後」, 앞의 책 卷18.
16 『古文書集成 — 海南尹氏 正書本 』, p. 97.
17 "枸杞籬前初識面 鍾崖席上更淪心 君今南郡看梅去 我獨寒齋對雪吟 中歲離懷元作惡 深宵缺月已 生陰 他
 時倘記梨花會 能復春來數寄音.", 李夏坤,「送人之郡湖南」, 앞의 책 3冊. 이 시의 번역은 이 책의 p. 132
 참조.
18 "甲午正月卒於社稷洞寅第五十六.", 尹興緖,「伯氏容齋公墓碣銘」, 앞의 6冊, 海南尹氏文獻 卷17 玄坡公條.

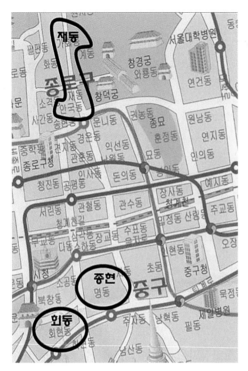

2-3 윤두서가의 한양집 소재지

까지의 기록은 윤두서가 1701년부터 심득경이 사망한 1710년까지 종애에서 살았던 사실을 입증해주는 기록들이다.

이상의 기록들을 종합해보면, 윤선도 대부터 있었던 한양의 구재인 종현집은 팔지 않고 윤두서 대까지 존재하고 있었을 것으로 보인다. 또한 윤두서의 집은 일관되게 종현이라는 기록만 전한다. 그의 호인 종애는 윤선도 대부터 세거했던 종현에 있는 집에서 유래한 것이다. 한성부 남부 명례방(明禮坊)에 위치한 종현은 정유재란 때 명나라 장수 양호(楊鎬)가 이곳에 진을 치고 남대문에 있던 종을 옮겨 달아 북달재라고 부르던 고개가 있어 마을 이름도 북달재라고 하였고, 한자명으로 종현동이라고 한 데서 유래되었다.[19] 1694년에 회동(會洞)에 있던 전부택의 집을 팔고 재동으로 옮겨 살게 되었다는 『지암일기』의 기록은 구재인 종현 외에 종가 소유의 집 한 채가 더 있음을 의미한 것으로 보인다. 윤덕희는 다섯 살 때인 1689년에 어머니 전주이씨를 여의고, 양할머니 청송심씨(靑松沈氏, 1629-1712) 밑에서 자랐다.[20] 이 기록으로 볼 때 윤두서가 1690년에 두 번째 부인인 완산이씨(이형징의 딸)를 맞이하면서 전처의 소생인 윤덕희는 양할머니인 청송심씨와 함께 회동에서 따로 살다가 1694년에 다시 재동으로 이사 갔음을 알 수 있다. 필자는 『수발집』의 「역회동구거(歷會洞舊居)」를 읊은 시를 근거로 윤덕희가 회동에서 살았음을 언급한 바 있다.[21] 회동은 중구 회현동 1가, 2가, 충무로 1가, 남대문로 1가에 걸쳐 있는 마을이며, 재동은 안국동, 가회동에 걸쳐 있던 마을로 갯골을 한

19 현재의 지명은 『서울지명사전』(서울특별시사편찬위원회, 2009)을 참조함.
20 "先妣己巳早卒 公時年五歲 沈淑人自鞠之.", 尹奎常, 「駱西公行狀」, 앞의 6冊 海南尹氏文獻 卷18 駱西公條.
21 車美愛, 앞의 논문(2001), p. 19.

자명으로 표기한 데서 마을 이름이 유래되었다.

　결론적으로 윤두서는 한양으로 이사한 시기(8세인 1675년－11세인 1678년 사이로 추정)부터 해남으로 낙향한 1713년까지 종현에서 살았던 것으로 보이며, 윤덕희는 어머니를 여읜 1689년부터 양할머니의 손에 자랐으며, 1690년에 새어머니가 들어오자 양할머니와 함께 회동으로 이사했고, 1694년 다시 재동으로 이사 간 것으로 추정해볼 수 있다〔도 2-3〕.

　윤두서의 생애는 대략 3시기로 나눌 수 있다. 제1기(1668-1697)는 과거시험 몰두와 서화 입문기, 제2기(1697-1713)는 과거를 포기하고 학문과 서화에 전념한 시기, 제3기(1713-1715)는 해남으로 낙향하여 회화론을 정리한 시기 등으로 구분하여 살펴보고자 한다.

① 제1기(1668-1697): 과거시험 몰두와 서화 입문기

제1기는 과거시험에 몰두하면서 서화에 입문한 시기로 5-6세경부터 글씨를 쓰고 어린 시절부터 『당시화보(唐詩畵譜)』, 『고씨화보(顧氏畵譜)』 등 화본첩을 모사하면서 그림을 자득(自得)하였다.

　1713년에 쓴 「화평」 중 '자평(自評)'에는 "나는 어려서 그림을 좋아하였다"는 언급이 있어 그가 일찍부터 그림을 그렸을 것으로 짐작되나 이 시기에 해당되는 현전하는 작품은 없고 29세(1696)에 지은 제화시 한 편만이 남아 있다.[22] 시의 내용으로 보면 한 나그네가 밤중에 외나무다리를 건너 폭포가 있는 깊은 산중으로 들어가는 모습을 그린 〈산수도〉이다.

　윤두서는 1668년(현종 9) 해남 백련동에서 아버지 윤이후(尹爾厚, 1636-1699)와 어머니 전의이씨(全義李氏)의 5남 1녀 중 넷째아들로 태어났다(부록 1).[23] 윤선도는 장손인 윤이석이 43세가 되어도 종통을 이을 후사가 없자 윤이후의 아들 중 가장 길한 점괘가 나온 윤두서를 양자로 삼게 했다. 그는 태어나자 양모인 청송심씨가 즉시 강보에 받아서 돌아와 양부모의 보살핌을 받으면서 성장하였다.

22　尹斗緖,「題畵」,『記拙』. 이 시는 이 책의 p. 249 참조.

23　윤이후는 용재(容齋) 윤창서(尹昌緖, 1659-1714), 현파(玄坡) 윤흥서(尹興緖, 1662-1733), 윤종서(尹宗緖, 1664-1697), 윤두서, 윤광서(尹光緖, 1670-?) 등 5남을 두었다. 윤흥서와 윤두서는 진사시에, 윤종서는 생원시에 합격하였다. 그러나 이들은 평생 동안 정치권에서 소외된 채 재야문인으로 살면서 성호 이익의 형들인 이잠과 이서 등과 함께 모여 학문을 연마하였다.

그는 15세(1682)에 지봉 이수광의 증손녀인 전주이씨(全州李氏, 1667-1689)와 결혼하여 윤덕희와 윤덕겸(尹德謙, 1687-1733) 그리고 딸 하나를 얻었지만 22세(1689) 10월 23일에 부인과 사별하였다.[24] 23세(1690)에 그는 의금부도사(義禁府都事) 이형징(李衡徵, 1651-1715)의 여식인 완산이씨(1674-1716)를 재취하였다.[25] 이형징의 모친인 파평윤씨는 조선 중기 문인화가인 윤정립(尹貞立, 1571-1627)의 손녀이다. 이형징 가문은 이수광 가문과도 친교가 두터웠다.[26] 이 두 가문과의 인연은 윤두서의 학문과 예술에 지대한 영향을 미친다.

윤두서는 문예로 이름을 날렸던 양부인 윤이석의 영향을 받아 어릴 때부터 글을 잘 지었다고 한다. 5-6세에 큰 글씨(大字)와 초서를 쓰기 시작했는데, 큰 글씨를 얻은 사람들은 가보(家寶)로 전했다고 한다.[27] 윤두서가 한양으로 이사한 시기는 앞서 살펴본 바와 같이 8세(1675)부터 11세(1678) 사이로 추정된다.[28]

윤두서가 11세 때인 1678년에 양부인 윤이석이 비록 음직(蔭職)이긴 하지만 종9품인 선공감역관(繕工監役官, 건축에 관한 사무를 맡는 일)에 오른 것은 오랫동안 관로 진출이 막혀 있었던 가문에 모처럼 만에 찾아온 경사스러운 일이었다.[29] 윤두서는 그 해 8월에 이산현감(尼山縣監)을 제수 받은 양부를 따라갔다가 면직된 1680년에 한양으로 돌아왔다.

윤두서는 이때부터 본격적으로 이서와 함께 학문을 연마하면서 화보를 구입하여 여기로 그림을 연습한 것으로 짐작된다. 예술에 입문하게 된 계기나 누구에게 그림을

24 전주이씨의 부친은 승지承旨 이동규(李同揆, 1623-1677)이고 조부는 이성구(李聖求, 1584-1644), 증조부는 이수광(1563-1628)이다.

25 해남윤씨문중문서 중 윤이석이 쓴 『혼서(婚書)』는 1690년 11월 5일에 윤이석이 이형징으로부터 그의 딸을 며느리로 삼게 해주겠다는 허락을 받고 아들 윤두서를 결혼시키기 위해 이형징 댁에 납폐(納幣)하면서 보낸 것이다. 이하 해남윤씨문중문서들은 한국학중앙연구원 왕실도서관 장서각 디지털 아카이브(http:yoksa.aks.ac.kr)를 참고함.

26 『병와연보』에서 확인된 이형상과 이수광 가문의 후손과 서신을 주고받은 해를 보면 다음과 같다. 李玄錫: 1689, 1690, 1692, 1693, 1695, 1697, 1701, 1703, 1704, 1707, 1718. 이현일: 1681, 1685, 1701, 1703, 1704, 1712. 이현기: 1680, 1687, 1689, 1690, 1691, 1692, 1693, 1697, 1698, 1702.

27 부록 3 尹德熙, 「恭齋公行狀」; "五六歲已操筆 作大字 得之者傳以爲寶 綴文有驚人語 旣長才智過人.", 尹興緖, 「第四弟恭齋君墓碣銘」, 앞의 책 6冊 海南尹氏文獻 卷16 恭齋公條.

28 이에 관해서는 이 책의 pp. 41-42 참조.

29 1674년에 효종(孝宗)의 비 인선왕후(仁宣王后)의 상(喪)에 대한 자의대비의 복상문제가 쟁점이 된 갑인예송에서 남인이 승리하여 집권하게 되면서 오랫동안 출세의 길이 막혀 있었던 이 가문에도 관료진출의 기회가 생긴 것이다.

배웠다는 내용을 본인이 직접 밝히지 않았으나 남태응은 "본래 그림에 대해서는 듣고 보아 익힌 바나 선생에게 배워 전수받은 바가 없었고 어렸을 적에 우연히 『당시화보』, 『고씨화보』 등 화본첩을 보고서 마음에 꼭 들어 머리를 숙이고 열심히 베끼면서 연습하여 무릇 점 하나 소홀하게 지나쳐버리지 않고 반드시 그와 똑같이 되기를 기대하면서 연습하였다"고 하였다.[30] 윤덕희의 셋째아들 윤탁(尹倬, 1718-1756)의 부인 의령남씨(1716-1752)는 남태응과 육촌간인 남태화(南泰和)의 딸이다.[31] 혼인관계로 맺어진 두 가문의 인연으로 보아 남태응의 윤두서에 관한 자세한 증언은 간혹 잘못된 기록이 보이긴 하나 어느 정도 신뢰성이 있다고 본다.

25세(1692)에 입춘을 맞아 지은 시에는 "부귀공명을 바라지도 않고 공명은 때가 있으니 위아래 가족들에게 우환이 없기를 바란다"는 내용을 담고 있어 관직에 나아갈 뜻이 없음을 내비추고 있으며 여전히 불안한 정국의 소용돌이에 휘말려 가족들이 가혹한 당화를 입을까 노심초사하는 심경이 깔려 있다.

그는 매일 문사(文詞)에도 게을리 하지 않아 장인 이형징, 내종형(內從兄) 안징원(安徵遠), 학관(學官) 종조(從祖) 윤직미(尹直美) 등과 모임을 가지면서 여러 편의 시를 남겼다. 두보(杜甫)와 백거이(白居易)의 시에 차운한 시를 짓거나 인왕산과 경기도의 덕사(德寺), 남양주군 별내면 수락산 흥국사)와 누원(樓院)을 여행하면서 시를 짓기도 하였다.[32] 인왕산 동계에서 우연히 읊은 시에는 산행을 통해 자신의 외로운 처지에 대해 마음을 정화시키는 내용이 담겨 있다.

> 홀로 가다가 홀로 앉고 홀로 읊다 돌아가는데,
> 골짜기와 숲을 찾아가면 마음에 꺼림이 없네.
> 다만 인연으로 잊기 어려운 곳에 이끌렸는데,
> 산은 저절로 울창하고 물은 저절로 소리를 내네.[33]

30 "於畵本無聞見之習師資之傳 而少時偶閱 唐詩顧氏兩畵譜等帖 稧然心契 屈首臨習 凡一點一劃無散放過 期於必似 如是者.", 南泰膺, 「畵史」, 앞의 책.

31 海南尹氏兵曹參議公派門中, 앞의 책 卷之一, p. 66에는 尹怡로 적혀 있다. 필자는 尹怡, 「祭文」, 앞의 6冊 海南尹氏文獻 卷18 靑皐公條에 준하여 尹怡이라는 이름을 사용하였다.

32 尹斗緒, 「德寺有作 春」, 「次杜工部 以下 四首月課代司書舅氏作」, 「次杜工部」, 「次白香山初冬卽事」, 「次白香山晚歲旅望」, 「仁王東溪偶吟」, 「樓院路中作 壬申」, 앞의 책.

33 "獨行獨坐還獨吟 訪壑搜林不憚深 只緣會意難忘處 山自岩岩水自音.", 尹斗緒, 「仁王東溪偶吟」, 위의 책.

행장에 따르면 그는 성시(省試)에 합격하여 1693년에 비로소 상상(上庠)에 오르니 사람들은 그의 출세가 너무 늦음을 한탄했다고 한다. 그와 평생을 교유한 최익한(崔翊漢)은 윤두서를 회고하기를 "문장은 스스로 여사(餘事)라고 했지만 일찍부터 펼쳐 예원에서 명성을 얻을 정도로 뛰어났으며, 상서성(尙書省)에서 시험을 치를 때 몇 번이나 여러 유생들의 기상을 꺾었다"고 하였다.[34]

26세(1693) 3월 1일 진사시(進士試)에 3등으로 합격하였는데, 이 시험지는 이른 시기의 그의 서체를 파악할 수 있는 귀중한 자료가 된다.[35] 그해 이형상이 소장한 김명국의 〈금강산족자〉를 실견하고픈 열망을 담은 두 통의 편지를 보냈다.[36]

양부 윤이석이 별세한 해인 1694년에 폐비민씨 복위운동을 반대하던 남인이 화를 입어 실권(失權)하고 서인이 재집권하게 된 갑술환국이 일어났다.

28세(1695)에 지은 「두신론(痘神論)」은 신귀(神鬼)가 존재하지 않듯이 두신 역시 없음을 깨우치게 하고 자신의 집안에서 무당의 말을 듣고 두신의 신위를 설립해놓고 조석으로 비는 미신적인 행위를 중단할 것을 당부한 글이지만 천연두에 대한 구체적인 치료법을 제시하지 못했다.[37] 천연두 치료법에 관한 책의 유입은 이기양(李基讓)이 1799년에 얻어온 『종두방(種痘方)』이 최초이다. 현재 녹우당에 소장된 『두방류집(痘方類集)』(필사본 1책)에는 정약용의 「종두설」에서 「종두방」의 내용을 인용한 것과 유사한 내용이 담겨 있다.[38] 개략적인 내용을 살펴보면, 천연두를 잘 앓은 환자의 얼굴에 붙은 딱지 7-9개를 사기(沙器) 그릇에 넣고 버드나무 가지로 맑은 물 한 방울을 떨어뜨린 다음 그것을 으깬다. 기구를 사용해서 그 즙액을 적셔 콧구멍에 넣는다. 남자는 왼쪽 콧구멍에, 여자는 오른쪽 콧구멍에 넣는다. 그 다음날 그것을 빼고 7-8일이

34 "實自餘事於文章 早闢大名於藝苑 騰蛟起鳳矣 (中略) 芹宮校藝 幾見群儒之氣沮.", 崔翊漢, 「祭文」, 앞의 책 6冊 恭齋公條.

35 윤두서는 숙종 19년(1693) 계유 식년시(式年試) 진사 삼등 50위(『司馬榜目』). "斗緖以合格初試中進士.", 尹爾厚, 『支菴日記』 1693年 3月 1日條. 해남윤씨문중문서 중 『시권(試券)』에는 1693년 진사시에 응시하여 쓴 시(詩) 1편과 부(賦) 1편이 실려 있다. 「일방포구부난평시(一方逋寇不難平詩)」는 한 지방에 떠도는 도적떼를 평정하기란 어렵지 않다는 점을 읊은 시이다. 「일아이송부(日哦二松賦)」는 날마다 두 그루의 소나무를 대하여 시를 읊조리면서 자연과 더불어 한가하게 지내는 모습을 묘사한 것이다. "蓮榜題名果 致妙年之聲藉 金繩鐵索充允爲一代之模楷.", 崔翊漢, 「祭文」, 앞의 책 6冊 恭齋公條.

36 김명국의 〈금강산족자〉에 관한 자세한 논의는 이 책의 pp. 597-599.

37 尹斗緖, 「痘神論」, 위의 책. 이내옥, 앞의 책, pp. 17-18에는 「두신론」을 천연두 치료법에 대한 저술이라고 하였으나 이 글에는 천연두 치료법에 대해 언급되어 있지 않다.

38 丁若鏞, 「種痘說」, 『與猶堂全書』 第一集 詩文集 卷10.

지나면 통증이 시작되고 태열 증상이 있다고 하였다. 이 책은 중국에서 출판된 종두법에 관한 책을 필사한 것으로 필사자가 권말에 "歲壬戌書于白蓮洞綠雨堂蓮菴手墨"라고 적어놓았는데 여기서 임술(壬戌)은 1682년, 1742년, 1802년 등으로 추정해볼 수 있으나 1682년은 윤두서가 15세 때이므로 이 시기에 썼다고 보기는 힘들고, 1742년에는 윤덕희가 한양에 살고 있었다. 종두법에 관한 중국 책이 18세기 후반에 조선에 유입된 점을 감안하면 1802년에 누군가가 필사했을 가능성이 높다.[39]

② 제2기(1697-1713): 학문과 서화 전념기

제2기는 과거공부를 포기하고 학문에 몰두하였을 뿐만 아니라 왕성하게 작품 활동을 하여 그의 명성이 널리 알려지게 된 시기이다. 현전하는 작품 중 기년작은 1704년부터 1711년까지 집중되어 있다(표 4-1). 이 시기에는 근기남인 서화가들과 학문과 서화로 교류함과 동시에 서인 출신의 서화감상우들과도 당파를 초월하여 교유하면서 그의 명성이 세상에 알려지게 되었다.

　　윤두서가 학문과 서화에 본격적으로 전념하게 된 시기는 30세(1697)에 일어난 이영창(李榮昌) 옥사(獄事)사건을 기점으로 한다. 셋째형인 윤종서는 1696년 4월 연서(延曙, 현 연신내)의 묘소에 변고가 있었음을 알리는 상소의 소초를 지은 죄목으로 12월 16일 거제도로 유배갔다가 이듬해 3월 18일 의금부로 소환되어 국문을 받다 4월 5일 34세의 나이로 불행한 삶을 마쳤다.[40] 이와 함께 이영창 옥사사건에는 윤두서 자신을 포함하여 큰형 윤창서, 종숙부 심단(1645-1730)의 큰아들 심득천(1666-?), 장인 이형징 등 집안의 인물들이 연루되었다.[41] 결국 이 사건은 숙종의 첫째 왕비인 인경왕후(仁敬王后) 김씨(1661-1680)의 친정조카인 김춘택(金春澤, 1670-1717)이 장희빈을 물러나게 하려고 꾸며낸 것으로 밝혀졌다. 이 집안 인물들이 서인 측의 경계

39　李乃沃, 앞의 책, pp. 17-18에는 『두방류집』을 윤두서의 저술로 소개하였으나 이 책은 윤두서의 저술로 볼 수 없다.

40　"丙子黨獄起 辭連君至考掠竟無實 竄巨濟縣 縣在嶺南 海中羅織之議久益肆 丁丑更逮以終得年三十四.", 尹興緒, 「第三弟進士君墓誌」, 앞의 책 6冊 玄坡公條; 『숙종실록』22년(1696) 7월 26일(경진), 12월 16일(무술); 『承政院日記』肅宗 23年(1697) 閏3月 18日(戊戌).

41　『숙종실록』(補闕正誤) 23년(1697) 2월 16일(정유). 이영창 사건은 서얼 출신 이영창이 금강산의 승려 운부(雲浮)와 전국의 승려들과 결탁하고 구월산 화적인 장길산(張吉山)을 끌어들여 조선을 멸한 후 정몽주(鄭夢周)의 후손인 정씨를 임금으로 세우고, 청나라를 공격해 최영(崔瑩) 장군의 후손인 최씨를 임금으로 세우려 했다는 역적모의 사건이었다.

대상이 된 것은 송시열과 예송논쟁을 벌인 증조부 윤선도의 후손이기 때문이었다.

당화(黨禍)가 동기간에 미치자 윤두서는 이때부터 더욱 세상에 마음이 없어져 집안의 크고 작은 모든 일에 상관하지 않고 학문에만 전념하였다. 행장에 따르면 이때부터 세상과 단절하고 초야에 묻혀 고대의 전분(典墳, 중국 오제 때 책인 오전과 삼황 때의 책인 삼분), 경전자사(經傳子史), 백가(百家)의 여러 가지 기예를 가진 무리들, 병서 등을 깊이 탐구하고 기술, 상위(천문), 점술, 양천척지법(量天尺地法), 거갑(車甲), 병인(兵刃), 전진(戰陣), 공수(攻守)의 도구를 고증하였다. 이러한 실득적인 학문과정에서 《윤씨가보》의 〈주례병거지도(周禮兵車之圖)〉〔도 5-46〕와 〈선차도(旋車圖)〉〔도 5-49〕가 제작될 수 있었다.

그나마 그해 8월에 이질이자 함께 학문을 연마했던 이만부가 상주(尙州) 노곡(魯谷)으로 떠나게 되어 적적함이 더했을 것이다. 이만부와 이별하고 얼마 후 해남에 갔다가 9월 9일 생부 윤이후를 만났다. 윤이후의 『지암일기』에 따르면, 그가 역관 김익하(金翊夏)와 함께 고향에 내려온 이유는 곡식을 사고 유배지에 있는 여러 사람들을 만나보기 위해서였다.[42] 행장에는 양모인 숙인심씨의 명을 받아 향장(鄕庄)의 묵은 빚을 받으러 갔다는 또 다른 목적이 적혀 있다. 윤두서는 9월 18일 해남 연동으로 들어갔는데, 빚진 사람들이 너무 가난하여 채권문서에 기재된 수천 냥의 돈을 돌려받을 수 없음을 알고 그 문서를 불태웠다.[43]

1700년 10월 12일에는 이서가 금강산 유람을 마치고 돌아와 〈금강산도〉를 그려 윤두서에게 선물하였다. 이듬해 가을 영남에 살고 있는 이만부가 윤두서의 종현에 있는 집을 찾아와 윤두서가 소장한 이서의 〈금강산도〉를 품평하였다. 36세(1703) 겨울에 권중숙(權仲叔)에게 그려준 〈춘산고주도(春山孤舟圖)〉는 현전하는 가장 이른 시기의 기년작이다〔도 4-40〕.

윤두서의 의식과 회화에 새로운 변화의 조짐이 보인 것은 37세(1704) 때이다. 이때부터 본격적으로 그림을 그리기 시작하였으며, '조선인'이라는 자각의식이 싹터 작품에 '청구자(靑丘子)'라는 별호를 사용하였다. 6월에 그린 〈세마도(洗馬圖)〉〔도 4-124〕와 《가전보회》의 〈석양수조도(夕陽水釣圖)〉〔도 5-24〕는 가장 이른 시기의 말 그림과 풍속화이다. 〈석양수조도〉에는 자작시와 이서의 제화시가, 가을에 그린 《가전

42 "斗緒自京來 譯官生(?)主簿益夏 以來蓋爲貿穀及歷謁諸適居也.", 尹爾厚, 앞의 책 9월 9日條. 박은순, 앞의 책(2010), p. 104에서는 8월 9일이라고 적혀 있는데 9월 9일의 오기(誤記)로 보인다.

43 "斗緒入蓮洞.", 尹爾厚, 위의 책 1697年 9월 18日條; 부록 3 尹德熙, 「恭齋公行狀」.

보회》의 〈유림서조도(幽林棲鳥圖)〉[도 4-235]에는 자작시와 이잠·이서의 제화시가 있어 이 시기에는 윤두서가 그림을 그리면, 이잠과 이서가 그림을 감상하고 제화시를 쓰는 방식으로 예술적 교유가 이루어졌음을 알 수 있다.

그해 두 번째 부인의 작은아버지 이형상은 1702년 6월부터 1703년 6월까지 1년여간 제주목사를 마치고 경상도 영천(永川)의 호연정에 돌아왔는데, 윤두서가 편지로 제주도의 고적에 대해서 묻자 제주의 역사, 지리, 자연생태, 풍습, 물산 등을 37개 항목으로 기록한 『남환박물(南宦博物)』을 저술하여 보내주었다.[44] 이형상은 경적, 천문, 지리, 예학서수(禮學書數), 유경벽서(幽經僻書), 패사소설에 이르기까지 관통했던 대학자이기 때문에 윤두서는 평소 의문난 점이 있으면 서신으로 가르침을 청했다.[45]

39세(1706) 여름에는 이형상에게 기자, 주공, 공자, 안자, 주자를 각각 한 폭씩 그린 오성도를 그려주었다[도 5-3~7]. 그해 9월 25일, 이잠은 청남계를 대표하여 장희빈을 사사시킨 일을 고묘(告廟, 나라나 왕실에 큰일이 있을 때 종묘에 아룀)해야 한다고 주장하고, 원자(장희빈의 아들, 후일 경종)의 책봉을 반대하는 노론 김춘택(金春澤, 1670-1717)을 제거하지 않으면 종사가 위태롭다는 상소문을 올렸다가 장살(杖殺)당했다.[46] 이잠이 상소문 앞에 쓴 「대학통문(大學通文)」에는 자신을 따르는 학인들에게 흉인 김춘택을 토벌하고 세자를 구해야 함을 촉구하는 내용이 다음과 같이 담겨 있다.[47]

흉인 김춘택은 죄악이 가득 차 귀신과 사람이 함께 분노한다. (중략) 만약 김춘택으로 하여금 하루라도 천지 사이에 용납하여 받아들인다면 종묘의 사직이 위태로워지고 인물이 끊어질 것이니 나라가 보존되고 망하는 것을 분별할 수 있을 것이다. 엎드려 생각건대 여러분들은 모두 대대로 국록을 받은 집안의 후예들이고 다 함께 인재로 키워준 교화를 입었으니 세자를 위해 죽기를 바라는 마음과 흉인과 하늘을 함께하고

44 이형상은 이 책에 "효언이 탐라의 고적에 대해 편지로 묻고 또 이르기를 널리 다른 것을 듣고자 하니, 『남환박물』 13,850여 말을 써서 주었다[孝彦書問耽羅古蹟 且曰 將以廣異問 作南宦博物一萬三千八百五十餘言書贈]"라고 밝혔다.

45 "則自中年嘉遯以來 專心性理 (中略) 公探究性理 枕胙經籍 自天文地志禮樂數書 以至幽經僻書稗史小說 靡不淹貫洞曉.", 『甁嵓先生李公行狀』, 李衡祥, 『甁窩集』 卷18. 이형상의 지리에 대한 관심은 『江都誌』와 1703년 제주목사 시절에 저술한 『耽羅巡歷圖』, 『南宦博物』(1704) 등의 지리서 저술에서 확인할 수 있다.

46 『肅宗實錄』 숙종 32년(1706) 9월 17일(임신); 『肅宗實錄補闕正誤』 숙종 32년(1706) 9월 24일(기묘).

47 해남 녹우당에는 「大學通文」과 상소문이 합본되어 『莫浪傳』(필사본)이라는 이름으로 전한다. 『莫浪傳』은 송일기·노기춘 편, 앞의 책 第2冊, pp. 284-285.

있다는 것에 대한 부끄러움이 반드시 마음속에 분명하게 자리하고 있을 것이다. 엄히 토벌해야 하는 의리를 널리 떨치고 나라의 은혜를 입었음을 드러내어 분명히 밝힌다면 내 감히 조용히 뒤를 따르지 않고 그 뜻을 받들어 주선할 것이다. 엎드려 바라건대 여러분들은 실로 도모할지어다.[48]

친형제나 다름없는 친구에게 처참한 당화가 미치자 윤두서는 더욱더 세상에 나아갈 뜻을 버렸던 것으로 보인다. 이잠이 9월 25일 사망 전에 요청했던《십이성현화상첩》[도 5-10~12, 15]을 정성을 다하여 완성하여 집으로 보냈다. 이런 불행을 겪었음에도 불구하고 학문을 게을리 하지 않고 그해 겨울에 남송(南宋)대 양휘(揚輝)가 저술한 수학서인『양휘산법(揚輝算法)』을 필사했다[도 3-3].

41세(1708)에는 서인계 인물들과 당파를 초월하여 서화로 교유하였다. 가을에는 서인계 서화감상우인 민용현(閔龍見 혹은 閔龍顯)의 장남인 민창연(閔昌衍)에게 〈신선위기도(神仙圍碁圖)〉[도 4-161]를 그려주었고, 11월 17일에는 이하곤(李夏坤)의 집에서 서화를 품평하는 모임을 가졌으며, 그 자리에서 〈모옥관월도(茅屋觀月圖)〉를 그렸다. 이 모임에는 이하곤의 동생과 윤두서의 아들 윤덕겸, 그리고 권환백(權桓伯)과 남휘(南徽) 등도 함께 자리하였다. 그해 겨울 윤두서가 해남에 잠시 내려가자 이하곤은 그를 위해 송별시를 지어주었다.[49]

43세(1710) 8월에 윤두서의 재종동생인 심득경이 38세의 젊은 나이에 세상을 떠나자 초상을 그려 죽은 동생의 가족들을 위로했다. 44세(1711) 6월 3일에는 일본에 파견할 통신사 별천(別薦) 명단에 올랐으나 끝내 낙점되지 않은 기록이 있다.[50] 윤두서가 일본 역사에 대한 지식이 많았기 때문에 추천된 듯하다. 자식 중에 유일하게 여덟째아들 덕현(德顯)에게 〈우여산수도(雨餘山水圖)〉를 선물하였으며[도 4-29], 장인 이형징의 회갑연에 참석하여 〈연유도(宴遊圖)〉를 그려주었다.[51]

윤두서는 45세(1712) 여름 양모 심숙인(沈淑人)의 별세로 해남으로 내려갈 결심

48 "兒人春澤 罪惡貫盈 神人共憤 (中略) 伏惟僉尊 俱以世祿之裔 共沐菁莪之化 爲世子願死之心 與兒人其天之
 恥 亦必耿耿於中矣 儻奮嚴討之義 明陳沐浴之章 則不佞敢不恭瀝趨後塵 奉以周施 伏望僉尊其實圖之.", 李潛,
 「大學通文」,『剡溪遺稿』乾(『近畿實學淵源諸賢集』2冊, 21). 번역문은 尹載煥,「剡溪 李潛 詩世界의 一斷
 面」,『漢文學報』第9輯(韓國漢文學會, 2003), p. 168 再引.
49 이하곤과의 교유에 관한 자세한 논의는 이 책의 pp. 127-133 참조.
50 『國譯備邊司謄錄』숙종 37년(1711) 6월 3일조.
51 이에 관한 언급은 이 책의 p. 146 참조.

을 하였다. 그해 5월 15일에 조선과 청이 합의하여 백두산 10리 지점에 백두산정계비가 세워졌는데, 그가 그린 〈동국여지지도〉[도 5-57]에 백두산정계비가 그려져 있다. 이를 근거로 보면 이 지도는 1712년 이후부터 1715년 사이에 제작되었음을 알 수 있다. 〈일본여도〉[도 5-68] 역시 비슷한 시기에 제작되었다.

1713년 2월에 이도경(李道卿)을 위해 송나라 소옹(邵雍, 1011-1077)의 『격양집(擊壤集)』권12의 「인귀음(人鬼吟)」을 해서와 고문(古文)으로 크게 쓰고, 「안분음(安分吟)」을 예서로 써주고 봄에 해남으로 낙향하였다.[52]

윤두서는 한 차례 세마(洗馬)에 천거된 적이 있는데 행장에는 다음과 같이 기록되어 있다.

공은 비록 스스로 겸허했지만 명예가 날로 퍼져 부녀자, 중들까지도 모두 칭송을 했다. 노인이 되지 않았는데도 사람들은 장로(長老)로 대접했으며 자신은 평민인데도 세상에선 공보(公輔, 대관)로서 기대했다. 마침 그때 요직에 있는 재상(宰相, 초본에는 "崔相錫鼎"이 추가됨)이 공의 이름을 조정에 천거했다. 이어서 병조를 맡고 있는 사람이 공을 장차 세마에 임명하려고 했다. 공이 그 소식을 듣고 친한 사람을 통하여 여러 가지로 설득하여 그 계획을 중지시키니 그 일이 마침내 취소되었다.

이동주는 "윤두서가 해남으로 낙향해 있을 때 조정에 잠깐 남인들이 세력을 잡았던 때가 있다. 이때도 윤두서가 재주가 있으니 세마로 쓰자는 말이 있었는데, 결국 중도에 흐지부지되었다"고 하였으나 이 언급은 선생의 견해를 가미하여 행장의 기록을 재해석한 것으로 보인다.[53] 박은순은 『해남윤씨덕정동병조참의공파세보(海南尹氏德井洞兵曹參議公派世譜)』권1 '윤두서'조에 1713년 윤두서가 종가 소유의 백포 주변의 땔감을 베어 염전을 만들어 수백 호의 주민이 굶어죽지 않았다는 미담을 언급한 다음에 적힌 "당시 재상 최석정은 세마로 의천(擬薦)하였으나 공은 힘껏 발망(拔望)을 만류하였다[時宰崔錫鼎擬薦洗馬公力挽拔望]"라는 기록을 "해남군수였던 최석정(崔錫鼎, 1646-1715)이 1713년 기근이 든 백성들을 구제해준 윤두서의 공을 치하하면서

52 이도경에게 써준 글씨는 《가전유묵(家傳遺墨)》제2첩 9-15면에 실려 있으며, 15면 마지막 부분에는 "癸巳仲春恭齋彦書贈"이라 적혀 있다. 이 서첩과 그 해제는 한국학중앙연구원 編, 『海南 蓮洞 海南尹氏 孤山(尹善道)宗宅篇』(韓國學中央研究院, 2008), pp. 154-160, p. 253 참조.

53 李東洲·崔淳雨·安輝濬, 앞의 논문, p. 169.

세자익위사의 세마직을 명명하도록 추천했으나 윤두서가 사양하였다"고 원문의 내용과 다르게 해석하였다.[54] 이 족보의 기록은 「공재공행장」의 주요한 내용을 부분적으로 발췌한 것으로, 행장에는 최석정이 재상(정3품 당상관 이상으로 임금을 보좌하여 국무를 처리하는 관직에 있는 사람)으로만 적혀 있다. 영의정을 지낸 최석정이 1713년에 종4품 외관직인 해남군수를 역임했을 리 없으며, 최석정이 1713년에 백성들을 구제해준 공적으로 천거했다는 기록도 보이지 않는다. 최석정은 윤두서뿐만 아니라 윤두서와 절친했던 이서와 이만부를 천거한 바 있다. 최석정과 박세채가 이서의 나이 30세(1691)가 지나 명망이 두텁고 경학이 고명함을 천거하여 기린도찰방(麒麟道察訪)에 제수되었으나 출사하지 않았다.[55] 또 최석정은 영의정으로 재직할 당시인 1706년에 이만부를 학술(學術)로 천거하였다.[56] 이처럼 최석정이 이서와 이만부를 천거한 시기가 1691년과 1706년인 점, 그가 윤두서의 처 작은아버지 이형상과 절친한 사이인 점, 이하곤과 최석정이 친척간인 점, 영의정을 재임한 시기가 1710년 2월까지인 점 등의 정황으로 판단할 때 윤두서가 세마로 추천된 시기도 1710년 이전일 것으로 추정된다.

③ 제3기(1713-1715): 해남으로 낙향하여 회화론을 정리한 시기

제3기는 해남으로 낙향한 46세(1713) 봄부터 생을 마감한 48세(1715) 음력 11월 25일까지이다. 약 2년 8개월 남짓한 이 시기에 윤두서는 자신의 회화론을 총정리한 「화평(畵評)」을 남겼을 뿐 그림에 그다지 열중하지 않았다. 1713년에 쓴 「화평」 중 '자평'에는 "나는 어려서 그림을 좋아하였으나 정성스럽게 익히지 못하고 싫어서 그만두었으니 또한 수년이 지났다"고 하였으며,[57] 1715년 사촌에게 보낸 편지에는 "한양에 있을 때부터 그림을 포기한 지 이미 오래되었는데 해남에 와서는 마음도 메마르고 시력도 약해져 글씨와 그림에 전념하지 않았다"고 하였다.[58]

1712년 양모 심숙인의 상을 당한 후 46세(1713) 봄에 그는 궤연(几筵, 삼년상 동

54 박은순, 앞의 책(2010), pp. 245-246.

55 이에 관해서는 문정자, 앞의 책, p. 27.

56 『숙종실록』32년(1706) 3월 1일(기미).

57 이에 대한 기록은 이 책의 p.241 참조.

58 尹斗緖, 「畵評」, 앞의 책; 吳世昌 編輯, 「賢從奉謝」, 『槿墨』第5卷 信(성균관대학교박물관, 2009), pp. 283-284.

안 신주를 모셔두는 곳)을 받들고 해남 옛집으로 돌아갔다.[59] 가족이나 지인들은 낙향한 이유에 대해서 경제적인 어려움을 들었다.

행장에 따르면 "내려올 때 몇 해만 참고 기다려 집안 형편이 조금이라도 좋아지게 되면 바로 북쪽으로 다시 돌아가 경기도 내의 조용한 곳을 택하여 형제가 모여서 살자. …… 만년에는 매우 화락(和樂)하게 살아보자"고 하였으며, "숙인의 대상을 마친 뒤로는 가세가 점점 기울어져 여러 식구를 먹여 살릴 계책이 없었다. 어쩔 수 없이 먹고살기 위하여 계사년(1713) 봄에 온 집안이 남쪽 해남으로 내려갔다"고 하였다. 「낙서공행장」에도 이와 유사한 내용이 언급되어 있으며,[60] 이서가 쓴 제문에도 "한 마을에서 같이 늙어가기를 기대했더니 뜻하지 않게 가난으로 인해 남쪽으로 내려가게 되었다"고 하였다.[61] 이사량 역시 "양모가 상을 당한 여파로 한양생활을 꾸려나갈 수 없어 생계를 위해서 남쪽으로 내려갈 계획을 세웠다"고 했다.[62]

그러나 남태응은 윤두서가 낙향한 계기에 대해 아래와 같이 전혀 다른 이유를 언급하였다.

숙종 말년에 임금의 초상을 그리려고 그림으로 유명한 사람이면 벼슬아치거나 선비거나 막론하고 모두 청역(廳役, 어용청)에 예속시켰다. 그때 윤두서는 마침 상중이었는데, 임금이 기복(起復)시켜 그것을 시키려고 대신들에게 의견을 들었더니 전임대신인 남구만이 의견을 말하기를 "예기(禮記)에 말하기를 군자는 남의 친상(親喪)을 빼앗지 아니하며 또 친상을 빼앗겨도 안 되지만 오직 전란(戰亂) 때에만 불가피하다고 하였습니다. 지금 어용을 모사하는 일이 비록 중하기는 하나 전란의 위급함과는 다름이 있을까 하옵는 바 전하께서 (윤두서를) 꼭 기복시키는 것은 남의 친상을 빼앗는 것이며, 신하가 왕명을 받들면 이것은 친상을 빼앗김이 될 것이오니 결단코 좋은 시대에 있을 일이 아닙니다. 전란이라 할지라도 『공양전(公羊傳)』에서는 임금으로서 (상중

59 "壬辰丁沈淑人憂 癸巳春 奉几筵歸海南舊居 鄕黨矜式焉.", 尹興緒, 「第四弟恭齋君墓碣銘」, 앞의 책 6冊 海南尹氏文獻 卷16 恭齋公條.

60 "壬辰夏遭祖妣沈淑人喪 克襄之後 恭齋公慮其家力之益削 以癸巳春擧室捲下于南鄕.", 尹奎常, 「駱西公行狀」, 앞의 책 6冊 海南尹氏文獻 卷18 駱西公條.

61 "將期同老於一閈 不意因貧而南下也.", 李漵, 「祭尹恭齋文」, 앞의 책 卷5; 이 글은 위의 책 6冊 海南尹氏文獻 卷16 恭齋公條에도 수록됨.

62 "蓋爲喪故之餘 不能自振於洛中 姑爲此就食江南之計.", 李師亮, 「祭文」, 위의 책 6冊 海南尹氏文獻 卷16 恭齋公條.

의 신하를) 기복시키는 것은 잘못이나 (상중의 신하라도) 임금의 명대로 거행함은 예라 하였는데 하물며 전란이 아닌데도 신하를 기복시킬 것입니까. 국가를 유지함은 예법을 엄하게 하는 데 있으니, 경솔하게 변경하고 문란하게 하여서는 안 됩니다. 또 명을 내린 뒤에 명을 받은 자가 마침내 그대로 받들지 아니하면 한갓 국가 체면만 손상되고 일에 무익하오니 이 점도 염려하지 아니할 수 없습니다. 신의 얕은 견해로는 온당치 못한 일이라 생각하옵니다"라고 하였다. 윤두서는 크게 부끄럽게 여겨서 해남으로 아주 돌아가서 화필을 끊고 다시는 그림을 그리지 않았으며 얼마 후에 세상을 떠났다. 그때 어용을 그린 화가는 화사 진재해였다.[63]

이 글은 이긍익(李肯翊, 1736-1806)의 『연려실기술(燃藜室記述)』 별집 권14 화가(畫家) '윤두서조'에도 그대로 인용되어 『근역서화징』에 재수록되었다. 초기 연구자들인 에블린 맥퀸(Evelyn McCune)과 유혜은은 이 기록을 수용하였다.[64] 이동주는 『연려실기술』을 쓴 이긍익이 서인이면서 소론이었기 때문에 소론 집안에 내려온 이야기를 기록한 것으로 전혀 근거가 없는 이야기라고 하였다.[65]

그런데 남태응의 글에 인용된 남구만(南九萬, 1629-1711)이 언급한 내용은 그의 문집에 「기복사어용의(起復寫御容議)」라는 제목으로 실려 있다.[66] 남구만의 이 글은 1688년에 작성된 것이며 남구만의 몰년 또한 1711년이어서 윤두서가 낙향한 1713년과는 전혀 무관하다. 1688년에는 태조어진의 모사가 있었는데, 이때 조지운(趙之耘)이 감조관으로 참여하였다.[67] 남태응은 의도적이든 실수이든 간에 1688년에 쓴 남구만의 글을 따와 윤두서의 일로 만든 반면 1713년에 어용을 그렸던 화가가 진재해(秦再奚)라고 한 것은 올바른 정보이다.

63 "肅廟末年 將摸御容 苟以畫名 無論朝士韋布 皆隷于廳役時 斗緒適居憂 上欲起伏召之 議大臣 南九萬議略曰 今御容摸寫 事體雖極重 似與金革有異 上之使之 是謂奪人之親 下之承命 是謂奪親 決非盛世之所宜有也 斗緒恥之 大歸海南 仍絶筆不作 未幾沒 其時畫 御容者畫師秦再奚也.", 南泰膺, 「畫史」, 앞의 책.

64 Evelyn McCune, 『朝鮮美術圖史』(美術出版社, 1963), p. 279; 柳惠銀, 「恭齋 尹斗緒의 繪畫研究」(홍익대학교대학원 회화과 석사학위논문, 1979), p. 14.

65 李東洲・崔淳雨・安輝濬, 앞의 논문, p. 169.

66 "禮曰君子不奪人之親 亦不可奪親 唯金革之事無避 今御容摹寫 事體雖極重 似與金革之急有異 上之使之 是爲奪人之親 下之承命 是爲奪親 決非盛世之所宜有也 至於金革之事 公羊傳猶以爲君使之非也 臣行之禮也 而況非金革 而可以使之乎 國之維持 在於禮防之嚴 不可輕有所變壞 且命下之後 當之者終不承命 則徒損國體 無益於事 此亦不可不慮 臣之淺見 竊以爲未安矣.", 南九萬, 「起復寫御容議」, 『藥泉集』 卷13.

67 『太祖影幀摸寫都監儀軌』(규장각 소장).

최완수는 이 기록이 1688년에 있었던 김진규(金鎭圭, 1658-1716)의 태조어진모사사건을 윤두서로 잘못 기록한 것으로 결론지으면서 그의 낙향한 이유에 대해서 새로운 견해를 제시하였다.[68] 그는 "1712년에 자제군관으로 청나라 연경에 간 김창업(金昌業, 1658-1721)이 1713년 2월 18일 중국에서 정선, 조영석, 화가 이치의 산수화와 윤두서의 승려를 그린 인물화를 마유병(馬維屏)에게 내보이자 정선의 그림이 가장 뛰어나다고 한 데 반해 윤두서의 그림은 의문(衣紋)이 생경함을 단점으로 지적한 것"이 윤두서가 낙향한 주요 원인이라고 하였다. 이에 심기가 불편해진 윤두서는 마침내 1713년 4월 10일에 어용도사도감(御容圖寫都監)이 설치되어 어진을 그리라는 왕명을 받자 양모인 청송심씨의 복상중(服喪中)에 이런 기복의 명을 받은 것은 사대부로서 참을 수 없는 수치라 하여 전 가족을 이끌고 해남으로 귀향해버렸다고 하였다.[69]

낙향한 시기가 봄인데 공교롭게 숙종어진 제작 시기도 비슷한 시기인 4월 10일부터 5월 22일까지 43일 동안 행해졌다. 그러나 윤두서가 1713년에 어진을 그리라는 왕명을 받았다는 근거는 찾아볼 수 없다. 4월 11일에 전현감(前縣監) 정유승(鄭維升)이 감조관(監造官)이 되었으며, 어진도사에 참여한 화원화가로는 주관화사(主管畵師) 진재해, 동참화사(同參畵師) 김진여(金振汝), 장태흥(張泰興), 장득만(張得萬), 수종화사(隨從畵師) 진재기(秦再起), 허숙(許琡) 등이 선발되었다.[70]

해남으로의 낙향은 그의 삶에서 이영창 사건에 이어 두 번째로 찾아온 인생의 전환점이다. 그는 한양에서 이룩한 학문적·예술적 기반도 없어질 뿐만 아니라 절친한 친구 이서와도 만날 수 없게 되어 자아상실이 컸을 것이다. 자신의 삶의 중요한 기반들을 포기할 만큼 중요한 계기가 더 있었을지도 모르나 양부모가 모두 세상을 떠났기 때문에 자신이 대종가의 가솔들을 이끌어나가야 했으며, 오랜 한양생활로 가산이 기울어 고향의 종가 소유의 막대한 장토와 노비를 직접 관리해야 할 필요가 있어 이사를 감행한 것으로 보인다.[71]

행장에 따르면 해남에는 백련동과 바닷가에 위치한 백포(白浦, 해남군 현산면 백포리)에 장(庄)이 있었고, 여기에는 모두 전택(田宅)과 장호(庄戶)가 있었는데, 백포는

68 崔完秀, 「眞景山水畵考」 3, 『澗松文華』 29호(한국민족미술연구소, 1985), 주 86.

69 崔完秀, 『眞景山水畵』(汎友社, 1993), p. 282.

70 宗親府(朝鮮) 編, 『御容圖寫都監儀軌』, 1713년(숙종 30)(奎13995, 규장각 소장).

71 조금 늦은 시기 기록이지만 해남윤씨문중문서 중 1765년 「해남현에서 윤덕희에게 윤덕희가의 호적을 등서(謄書)하여 발급한 준호구」를 보면, 수백 구의 솔거노비가 기재되어 있는데, 이는 한 가문이 소유한 노비로는 그 보유 규모가 엄청난 수준이다.

큰 바다에 닿아 있어 풍기가 매우 좋지 않았기 때문에 윤두서는 백련동을 본가로 삼고 백포는 별저로 사용했다고 한다(도 2-4).

30세(1697) 때 해남에 내려와 채권문서를 모두 불태워버린 선행이 해남 일대의 사람들에게 널리 알려져 있어 그가 고향으로 돌아오자 친척들과 노복들이 모두 좋아하고 떠받들었다고 한다. 때마침 해남에는 해일(海溢)이 일어 바닷가 각 고을은 모두 곡식이 떠내려가 백성들이 심한 기근을 겪고 있었다. 그의 장토가 있는 백포는 바닷가에 있기 때문에 그 재해가 특히 심해 인심이 흉흉하고 관청에서 구제책을 썼으나 별다른 혜택이 없었다. 윤두서가 백포 주변 종가 소유의 산들에 있는 나무들을 벌채하여 소금을 구워 기근에 허덕이는 수백 호의 주민들을 구제했던 일은 윤덕희가 행장을 쓴 1741년까지 미담으로 전해오고 있었다고 한다.[72]

이때 고을의 성주에게 보낸 두 편의 편지도 이와 관련된 내용이다. 10월에 쓴 편지는 사양산(私養山, 나무나 풀 따위를 베지 못하게 하면서 사사로이 가꾸던 사유지인 산)의 경우 벌목을 무조건 금지하지 말고 죽어가는 백성을 살리기 위한 용도와 잡목에 대해서는 벌목을 허가해줄 것을 건의한 것이다.[73] 11월에 쓴 편지에서 그는 가난한 자를 도와주기 위해서 조금 넉넉한 자에게 쌀을 징수하는 방법은 조금 넉넉한 사람들마저 흔들리게 하는 일이니 이는 임시방편일 뿐이라고 지적하면서, 백성을 구휼하는 가장 좋은 방법은 백성들이 흔들리지 않고 자활(自活)에 전력할 수 있도록 해주는

72 부록 3 尹德熙, 「恭齋公行狀」.

73 "故朝家有私養山 不許檀伐之令 所以防奸細重禁令也 豈使民或毋敢下手於其所自養爲養生喪死者 至於雜木 又不在此科也.", 尹斗緖, 「上城主書 癸巳 十月」, 앞의 책.

것이라고 언급하였다.[74]

30세에는 채권문서를 태우는 일에 그쳤지만 낙향한 후에 그는 백포의 별장 주변 종가 소유의 산에 있는 나무들을 벌채하여 얻은 수입으로 염전을 만들어 그 지역 수백 호의 주민들을 구제해주는 매우 현실적인 구휼방법을 실행했다.[75]

그해 윤두서는 조선 역대화가들의 화평, 중국 화가들의 작품 평, 자신의 그림에 대한 평 등을 남겼다.[76] 해남에 돌아온 이듬해인 1714년 정월에 큰형인 윤창서마저 한양 사직동 집에서 56세로 세상을 떠나자 그는 비탄에 잠겨 머리의 절반이 하얗게 되었다고 한다. 형의 식솔들도 생부가 살았던 옥천에 있는 집에서 살게 했다.

형을 잃은 후 9월에 그린 〈수하휴식도(樹下休息圖)〉〔도 4-95〕와 〈선면수하노승도(扇面樹下老僧圖)〉〔도 4-194〕는 고목 밑에 앉아 쉬고 있는 노옹이라는 다분히 탈속적인 소재를 화면에 담고 있는데, 이는 자신의 초탈한 심회가 함축된 것으로 볼 수 있다.

1714년 가을에는 한양에 두고 온 친구 이서를 1년 넘게 보지 못한 그리움을 시에 의탁하였다.

樹寒聲起	높다란 나무 차가운 소리 내니
秋容已許闌	가을은 이미 깊었도다.
天將離思杳	계절은 장차 떠날 생각에 아득하고
霜入鬢毛班	서리 내린 귀밑머리 반백이네.
皎日酣哀葉	밝은 햇살은 애처로운 잎새에 드리우고
輕陰近遠山	엷은 구름 끼어 먼 산이 가깝게 보이네.
永懷空佇立	오랫동안 생각에 잠겨 우두커니 서서
手把菊花看	국화를 손으로 쥐고 바라보네.[77]

이 시의 제목에서 언급된 '한양에 두고 온 친구'는 도연명을 좋아한 이서로 짐작된다. 이 시에서는 도연명의 상징인 국화를 이서로 표현한 듯하다. 윤두서는 낙향한

74 "或以爲微米於稍能自食者 以活流離濱死之民 爲宜此則不然 (中略) 不撓其民使專力於自活爲.", 尹斗緖,「上城主書 同年至月」, 앞의 책.

75 부록 3 尹德熙,「恭齋公行狀」.

76 尹斗緖,「畵評」, 앞의 책. 이에 관한 논의는 이 책의 pp. 231-244 참조.

77 尹斗緖,「懷漢中親舊」, 위의 책.

이후 마음을 의탁할 친구를 잃었고 정력도 급격히 떨어져 생기를 잃었다. 게다가 수질과 풍토에도 역시 적응하지 못했던 터라 평생지기인 이서에 대한 그리움은 더욱 간절했을 것이다.

이즈음에 이서가 쓴 시에도 윤두서를 그리워하는 애절한 마음이 절절이 묻어난다.

我有會心人	내 마음 알아줄 이
乃在海之涯	그는 바다 근처에 살고 있네.
心之不見處	마음 보이지 않은 곳까지
非子誰得知	그대 아니면 누가 알아줄까.
相從四十年	사십 년을 서로 만나
旬月不相離	불과 열흘이나 한 달도 떨어지지 않았네.
如何各牽故	어찌하여 끌려
千里遙相思	천리나 먼 곳에서 그리워하네.
(下略)[78]	

이서가 윤두서를 자신의 분신이라고 말하였던 만큼 두 사람의 이별은 감당할 수 없는 깊은 외로움을 안겨준 듯하다.

그해 가을 윤두서는 모처럼 만에 붓을 들어 〈상암몽리신도(商岩夢裡臣圖)〉를 그렸다.[79] 이 화제는 상(商)나라 고종(高宗)이 꿈에서 훌륭한 신하를 보고는 화가를 모아서 자신이 꿈에서 본 얼굴을 묘사하여 이 사람을 찾아오라고 시킨 고사를 그린 것인데 현재 전하지 않는다. 그해 겨울에는 해남 주변의 아름다운 풍광들을 시로 읊었다.[80] 이 여러 편의 시들 중에는 아래와 같이 읊은 「녹우당(綠雨堂)」이라는 시가 있다.

四面濃陰合	사방이 녹음 짙게 우거져
長時作雨聲	쉼 없이 빗소리를 내네.

78 李漵, 「寄恭齋」, 앞의 책 卷4.

79 尹斗緖, 「留畫商岩夢裡臣 甲午秋」, 앞의 책. 이 시에 대한 자세한 논의는 이 책의 pp. 476-478 참조.

80 尹斗緖, 「白蓮雜咏 甲午冬」, 앞의 책. 이 시는 25수로 되어 있으며, 德蔭巖, 振鳳山, 鷹場峯, 白沙岡, 立岩, 廣岩, 華場, 籠岩, 杏堂, 居士泉, 書齋, 綠雨堂, 赤楡, 紫薇樹, 臺山, 蒜山, 竹陰寺, 白蓮陂, 行大山, 大屯山, 金鎭洞, 門岩, 大坪, 癰川, 石龕 등의 풍광을 읊은 것이다.

細塵飛不到　　세세한 먼지 날아들지 못하거니
琴書盡日淸　　거문고와 책은 온종일 맑아라.

　　이 시의 제목에 등장하는 '녹우당'이라는 명칭은 필자가 파악한 가장 이른 시기의 것이다. 윤두서는 해남 연동 사랑채에 앉아 있으면 녹음이 우거진 수풀에서 내는 바람 소리가 빗소리를 연상케 해서 당호를 이렇게 붙인 듯하다.[81] 이서가 쓴 '녹우당'이라는 현판은 해남 종가 사랑채에 걸려 있는데, 윤두서가 이 시를 지어 이서에게 보내준 이후에 제작된 것으로 짐작된다(도 2-5). 녹우당은 오늘날 해남 종가를 부르는 명칭으로 사용하고 있다.

　　1715년 새해에 쓴 시에는 야인으로 살아가는 소박한 소망을 담고 있다.

野人意望小　　야인의 소망이 작으니

祝春何所求　　봄을 경축하며 무엇을 구하리오.

老妻病良已　　늙은 아내 병 말끔해지고

兒孫無疾憂　　아이와 손자들은 병과 근심이 없다네.

於人本無於　　본래 사람에게 구하는 바 없으니

求天更何望　　하늘에 더 이상 무엇을 바라리오?

但願風時雨　　다만 바람이 있다면 제 때에 바람 불고 비 내리면

81　海南尹氏兵曹參議公派門中, 앞의 책 上卷, p. 696에 따르면, 녹우당은 사랑채 문을 열고 앉아 있을 때 뒷산의 비자나무 숲이 바람에 스쳐 나는 소리가 흡사 비오는 소리와 같다는 뜻에서 연유한 것이다. 해남 종가에 대대로 내려온 이 의미는 윤두서의 이 시에서 유래한 것으로 보인다.

2-6 이서, 〈초서
증이당산인〉, 《가전보회》,
18세기, 지본수묵,
25.4×70.2cm, 녹우당

| 鼓腹歌擊壤 | 배 두드리며 격양가를 부르고 싶구나.[82] |

그가 해남으로 내려온 이래 계속되는 흉년으로 농사일이 잘되지 않았는데 1715 년만큼은 풍년이 들기를 염원하는 윤두서의 소망이 엿보인다.

그해 정월에 강진군 파산(波山)에 살고 있는 청승주인(淸勝主人)에게 지어준 시에 서는 그가 살고 있는 집을 "왕응거제운림결(王凝居第雲林潔)"이라 묘사하였다. 시 밑 에 "왕응(王凝)[83]의 출입문과 문으로 들어가는 좁은 길에는 과일나무가 즐비하고 예 찬(倪瓚)은 결벽증이 있다〔王凝門巷果木必方列 元倪瓚號雲林有潔癖〕"고 주를 달아두었 다.[84] "예찬은 결벽증이 있다"는 내용은 예찬의 『청비각집(淸閟閣集)』 가운데 장단(張 端)이 쓴 「운림예선생묘표(雲林倪先生墓表)」에 언급되어 있다.

4월에 이서는 부채에 초서로 당나라 중기 유명한 시인 대숙륜(戴叔倫, 732-789) 의 「증이당산인(贈李唐山人)」을 써서 친구 없이 살아가는 외로운 자신의 심회를 담아 보낸다〔도 2-6〕.

此意靜無事	내 가슴 속에 생각은 고요하고 아무 일도 없어
閉門風景遲	문 닫고 방안에 앉았으니 봄 풍경 더디게 느껴지네.
柳條將白髮	버드나무 가지는 백발처럼 흰 꽃가루 날려 보내고

82 尹斗緒, 「春帖 乙未元日」, 앞의 책.

83 왕응은 당(唐)나라 때 학자로 예부시랑(禮部侍郎)을 지냈으며, 지방의 관찰사가 되었을 때 왕선지(王仙 芝)의 반란을 만나 끝까지 성(城)을 지켰던 인물이다.

84 尹斗緒, 「淸勝主人 金秦器居康津波山 乙未正」, 위의 책.

相對共垂絲 서로 마주서 함께 실가지를 아래로 늘어뜨린다.

5월 12일에 이름을 알 수 없는 사촌에게 보내는 윤두서의 답장 편지에는 해남에서의 삶의 고초를 고스란히 담고 있다.

서신이 끊어진 지 오래되었다. 그립고 서글픈 생각이 늘 마음에 간절하던 차에, 갑자기 편지를 받아 황홀하기가 마치 한바탕 만나 한바탕 이야기하는 것 같으니, 이만한 위로가 어디 있겠느냐. 비향(庇鄕)[85]은 한양에 비하여 며칠 일정이 더 가까운데 소식이 통하기 어려운 것은 한양에 비교할 바가 아니니, 답답하고 서운함을 어찌 말할 수 있겠느냐. 나는 여전히 그럭저럭 지내고 있으나, 기후가 아직 익숙하지 않아 아이가 병이 잘 들어 고생하여 걱정이다. 편지에 쓴 말 뜻은 잘 알았다. 내가 한양에 있을 때부터 이 일을 포기한 지 이미 오래되었으며, 남쪽으로 돌아온 후 계속 더욱 마음이 메마르고 시력 또한 흐려져 글씨 쓰는 일도 몹시 멀어졌는데, 하물며 그림 그릴 마음을 어찌 낼 수 있겠느냐. 애써 화첩을 보냈는데, 매우 부끄럽고 안타깝지만 무슨 수가 있겠느냐. 더욱 건강하기 바라며 할 말을 잊어 이만 줄이고, 답장을 보낸다. 1715년 5월 12일 복중의 사촌 두서 씀.[86]

이 편지는 비향에 살고 있는 사촌이 윤두서에게 그림을 청하여 화첩과 함께 답장을 써서 보낸 것이다. 이 화첩이 생애 마지막 작품으로 보이나 현재 전하지 않는다.

5월에 지은 시에는 가난에 찌든 민초들의 삶을 애처롭게 여기고 관리들의 세금 독촉을 아래와 같이 냉소적으로 비판하고 있다.

모기는 일어나고 파리는 잠드니 날이 저무는 게 두렵구나.
설익은 보리로 밥을 지을 수도 없는데
이웃집 개는 짖고 외상 술빚은 급한데

85 소선시내의 비인현(庇仁縣), 지금이 서천군 비인면을 가리키는 것으로 보임.
86 "書信之闕然亦久矣 戀慘之懷 常切于中 忽得手書 怳若一場面談 何慰如之 庇鄕比京頗近數日程 而消息之難通 非京比 鬱悵何可言 從厪保昔拙而 風氣猶未習 兒小苦善病 悶事 示意備悉 蓋自在京時 於此事 拋棄已久 南歸以後 尤一味牢落 眼力亦又就差茫 凡於鉛槧疎濶殆甚 況於描寫事 何以提起 致勞送帖 深用愧歎 奈何 餘望自愛萬萬 忘言 不宣 奉謝 乙未五月十二 服從 斗緖告.", 吳世昌 編輯, 尹斗緖, 「賢從奉謝」, 『槿墨』第5卷 信, pp. 283-284.

2-7 윤두서의 묘소, 전라남도
해남군 현산면 백포리

고을 관리마저 세금을 재촉하러 깊은 밤 문 앞에 이르렀구나.[87]

　　10월에 장인 이형징이 타계하여 만사를 썼으며,[88] 그해 겨울에 우연히 감기를 앓다가 마침내 11월 26일 백련동의 옛집에서 48세를 일기로 세상을 떠났다.[89] 윤흥서는 그의 죽음에 대해서 생선구이를 즐기다가 바람과 번개처럼 갑자기 변해서 하룻저녁에 타계했다고 언급하였다.[90] 그의 묘소는 현재 해남군 현산면 백포리 소재 백포 별장 뒤쪽에 있다(도 2-7).[91]

87　"蚊起蠅眠昃日曛 靑黃麥飯不成饌 隣家犬吠忙賒酒 縣吏催租夜到門 麥熟而猶催租記異也.", 尹斗緖, 「田家書事 五月」, 앞의 책. 번역문은 이태호, 『조선후기회화의 사실정신』(학고재, 1996), p. 154.

88　尹斗緖, 「龍山宗丈晚 十月 徵舅氏」, 위의 책.

89　부록 3 尹德熙, 「恭齋公行狀」.

90　"鱠炙之嗜 風雷示變 一夕云亡.", 尹興緖, 「第四弟恭齋君墓碣銘」, 앞의 책 6冊 恭齋公條.

91　1716년 봄, 강진 백도면 간두리에 있는 귤정공의 묘 아래에 임시로 장사지냈다. 무술년(1718)에 가평 조종면 원통산 아래로 이장했다. 대체로 공재공의 유의(遺意)가 남부지방에 오래 머물러 있고 싶지 않았기 때문에 아들들로서는 감히 그 뜻을 저버리지 못하여 이처럼 새로 옮긴 것이다. 그 뒤에 풍수가들이 거의 모두 그 땅이 불길하다고 하기에 기유년(1729) 김포 강가 구복정으로 옮겼다. 또 손을 대는 사람이 있어 병인년(1746)에 파주 신속면 우미리 사좌(巳坐) 해향(亥向)되는 곳으로 옮겼다. 임신년에 종가에서 남부 1천 리 밖으로 이사하였다. 철따라 제사도 못 지내고 벌채에 대한 금지도 마음대로 할 수 없었으며, 산에 손을 대는 사람이 많았기 때문에 여러 자손이 의논하여 임인년(1782) 봄 강진 덕정동으로 옮겼다. 겨울에 족인(族人) 홍호(興豪), 상래(商來), 동도(東都) 등이 자신들의 묘에 손을 댔다고 항의하여 계묘년(1783) 봄에 연동 어초은 묘 아래 갑좌(甲坐)로 옮겼다. 그러나 그곳 또한 풍수가 좋지 않다 하여 갑진년(1784) 초여름 영암군 옥천면 죽천리 도림정 갑좌(甲坐) 경향(庚向)으로 다시 옮겼다. 첫째부인을 왼편에 부장하고 둘째부인을 오른편에 부장하여 모두 같은 무덤에 부장했다. 이상은 행장에 수록된 내용이다.

1718년 윤두서의 묘를 이장할 때 이서는 제문에서 그를 다음과 같이 회고한다.

하늘은 이미 공에게 재상(宰相)의 국량(局量)을 주고 적을 방어할 수 있는 장수의 재능을 주지 않았던가. 공의 인후하고 관대한 덕과 공평하고 정직한 의지, 그리고 두루 통하고 민달(敏達)한 지혜, 광박(宏博)한 지식, 또한 뛰어난 예능을 지금 이 세상 어디에서 다시 찾아볼 수 있겠는가?[92]

끝으로 윤두서의 숭조의식(崇祖意識)은 가전유묵을 정리하는 데서 드러난다. 윤두서는 선조들을 숭모하는 의미로 선조들의 묵적들이 흩어져 있는 것들을 모아 장첩하거나 모사했는데, 이와 같은 사례는 표 2-4와 같다.

표 2-4 윤두서가 장첩한 선조들의 필첩 및 가전유묵 모사본[93]

서첩명	내용
《영모첩(永慕帖)》4권	《영모첩》은 윤두서의 선조들의 필적을 모아 장첩한 것이다. 원(元): 7대조인 윤효정(1), 6대조 윤구(5) 형(亨): 5대조 윤홍중(1), 5대 숙조 윤의중(3), 고조 윤유기(5) 이(利): 백증조 윤선언(1), 증조 윤선도(9), 조고 윤인미(3) 정(貞): 조고 윤인미(1), 중조고 윤의미(1), 계조고 윤례미(1), 선고 윤이석(2), 본생고 윤이후(1)
《해남윤씨가세유묵(海南尹氏家世遺墨)》	《해남윤씨가세유묵》은《영모첩(永慕帖)》4권을 장첩하고 이에 수록되지 않은 윤유기, 윤선도, 윤인미 등의 필적을 모아 장첩한 것으로 추정된다.
《경모첩(景慕帖)》	《경모첩》에는 주로 윤선도가 교유한 인물들에게 받은 필적이 수록되어 있다. 윤복(1), 이상의(1), 윤돈(尹暾)(2), 유항(柳恒)(1), 정세규(鄭世規)(2), 이원진(2), 이하진(2), 심광수(沈光洙)(2), 이보만(李保晩)(1), 이동규(1), 허엽(許曄)(1), 이해창(李海昌)(1), 이경흥(李敬興)(2), 조경(趙絅)(1), 유시정(柳時定)(1), 허목(2), 조중여(趙重呂)(1), 최유연(崔有淵)(1), 이서
〈서총대친림연회도(瑞蔥臺親臨宴會圖)〉	〈서총대친림연회도〉는 윤의중이 1560년(명종 15) 9월 19일에 명종이 창덕궁 서총대에서 재상과 대신들에게 베푼 연회 장면을 그린 궁중연향도를 윤두서가 다시 모사한 것이다.

선세유묵을 수집 정리하여 가보로 소중히 다루는 전통은 허목, 이만부, 윤두서, 윤덕희, 이관휴 등 근기남인들에게 뚜렷하게 나타난다.

윤이석은 조부 윤선도의 편지식 가훈서를 "충헌공가훈(忠憲公家訓)"이라는 표제

이후 1823년 12월 해남군 현산면 백포리로 다시 이장하였다.

92 "嗚呼 天未欲安斯世耶 何奪公之速也 天旣賦公以宰相之器 又卑公以禦敵之才 仁厚寬弘之德 公平正直之志 周通敏達之智 宏博之識 絶類之藝 不見於今世矣.", 李漵,「祭尹恭齋文」, 앞의 책 卷5. 이 구절은 윤덕희가「공재공행장」에 발췌 인용하였다.

93 이상의 묵적들은 한국학중앙연구원 篇,『海南 蓮洞 海南尹氏 孤山(尹善道)宗宅篇』참조. 이 묵적들의 해제는 沈永煥,「해남윤씨 녹우당 필첩의 성격」, 같은 책, pp. 246-256 참조.

2-8 윤두서, 〈서총대친림연회도〉, 18세기, 견본채색, 26.2×28.5cm, 녹우당

2-9 필자미상, 〈서총대친림사연도〉 그림 부분, 1560년~1564년, 견본채색, 122×123.8cm, 국립중앙박물관

로 책자를 꾸미는 등 가전유물을 보존하는 일을 처음으로 시도하였고, 이러한 가통은 윤두서와 윤덕희로 이어진다. 윤두서는 양부 윤이석에 이어 가전 유물의 보존에 힘썼다. 행장에 따르면 윤두서는 선대의 행적 중 집안에서 보고들은 것과 노인들이 전하는 바를 수집하고 믿을 수 있는 문적(文籍)들을 수집·조사하여 가승(家乘)을 만들었다고 하나 이사 도중 망실해 현전하지 않는다고 한다. 그 밖에 선대의 생전 글을 수집하여 한 권의 책을 별도로 만들어 세상에 전하고자 하였으나 그 책의 완성을 보지 못하고하고 별세하였다고 한다.

윤두서의 선조들에 대한 숭조의식은《영모첩》에 군데군데 찍힌 "윤씨가보(尹氏家寶)"라는 백문방인,《해남윤씨가세유묵》에 "해남윤씨가승유묵(海南尹氏家乘遺墨)"이라고 예서체로 쓴 부분, 각 글마다 찍힌 "윤씨가보(尹氏家寶)"라는 백문방인 등을 통해서도 살필 수 있다.

윤두서의 선조들에 대한 숭조의식을 알 수 있는 좋은 예는〈서총대친림연회도(瑞蔥臺親臨宴會圖)〉이다〔도 2-8〕. 이 기록화의 원본은 윤선도의 조부인 윤의중(尹毅中, 1524-1590)이 1560년(명종 15) 9월 19일에 명종이 창덕궁 뒤뜰에 있는 서총대에 행차하여 재상과 대신들에게 베푼 연회 장면을 그린 궁중연향도(宮中宴饗圖)이다.[94] 홍섬(洪暹, 1504-1585)이 쓴 서문에는 이 그림이 제작된 배경과 경위가 소개되어 있다. 명종은 이날 서총대에 장전(帳殿, 임금이 행차를 위해 휘장을 쳐서 만든 임시 궁전)을 세우고 문신들에게 어제를 내려 시를 짓게 하고, 무신들에게는 짝을 지어 활쏘기를 하게 하였다. 그리고 어찬(御饌)을 내리고, 날이 저물자 호랑이와 표범 가죽, 말을 지위가 높은 신하들에게 하사하였다. 또한 화원들로 하여금 그날에 일어난 일들을 족자로 그리게 하였는데 4년이 지난 1564년에야 완성되었다.

좌목에 따르면 윤의중은 당시 절충장군(折衝將軍) 행용양위대호군(行龍驤衛大護軍) 지제교(知製敎)로서 참여하였다. 이 연회에 참석한 윤의중이 이때 받은 가장본(家藏本)이 마모되자 윤두서가 생전에 원본을 바탕으로 새롭게 이모한 것이다. 또한 윤덕희는 후에 윤두서가 모사한 그림을 "서총대친림연회도"라는 표제를 달아 화첩으로 엮었다. 첫 장에는 "서총대친림연회도서(瑞蔥臺親臨宴會圖序)"라고 쓴 다음 "윤덕희인(尹德熙印)"이라는 주문방인과 "경백(敬伯)"이라는 백문방인을 찍고 다시 줄을 바

94 〈서총대친림연회도〉에 관해서는 박정혜, 『조선시대 궁중기록화 연구』(일지사, 2000), pp. 103-113; 『國立中央博物館 韓國書畵遺物圖錄』 제18집 조선시대 궁중행사도 1(국립중앙박물관, 2010), pp. 154-163 참조함.

2-8-1 윤두서, 〈서총대친림연회도〉 부분 2-8-2 윤두서, 〈서총대친림연회도〉 부분

꿰서 "녹우당진병(綠雨堂珍幷)"이라 쓰고 그 뒤에 그림과 서문, 좌목을 함께 첨부하여 보관하였다. 화면의 왼쪽 상단에는 "윤두서인(尹斗緖印)"(Ⓚ) 인장이 찍혀 있다(부록 8). 이 인장은 오직 이 작품에만 찍혀 있어 모사한 시기를 추정하기 어렵다. 『당악문헌』 2책 낙천공조(駱川公條)에도 윤두서가 그렸다는 기록이 있다.[95]

이 궁중연향도의 원본인 1560년~1564년작 국립중앙박물관 소장 〈서총대친림사연도〉(도 2-9)와 비교해보면 윤두서의 모사본은 세로의 길이를 더 확장하여 그렸는데, 행사 장면은 원작에 가깝게 재현했다. 화면의 중앙에는 차일이 쳐진 전각 앞에서 연향이 벌어지고 있는 장면이 묘사되어 있다. 나머지 부분은 윤두서가 자신의 화풍을 가미하여 실제의 공간처럼 재구성한 그림임을 알 수 있다. 행사 장면은 뒤로 더 물러나게 하고, 앞쪽 공간과 좌우 공간을 더 넓게 확보하여 그렸으며, 더 높은 곳에서 내려다본 시점으로 잡아 차일 지붕의 자연스럽게 굴곡진 형태까지 모두 드러나 보이게 했다. 차일 뒤로 드리운 화려한 오색구름과 구름에 가려진 나무까지 표현되었다. 가장 눈에 띄는 변화는 행사장의 앞쪽과 양 측면에 건물과 언덕과 수목들을 추가시켜 실제의 공간처럼 재구성한 점이다. 화면의 왼쪽 하단에 지붕만 보이는 건물은 행사를 준비하는 임시건물로 보이며, 이곳에서 무엇인가를 들고 행사장으로 향하고 있는 두 인물도 그려 넣어 지금 행사가 진행 중이라는 현장감을 살렸다(도 2-8-1). 소나무와 바위는 녹, 갈색, 먹, 분홍색을 혼합하여 그리고, 언덕과 바위 주변에는 녹색 태점을 찍었다. 원본에는 화면의 좌우에 놓인 대에 늘어뜨려진 호피와 표피, 기둥에 매어진 말이 한 필, 그리고 엎드려 있는 관원 한 명으로 표현된 데 반해, 윤두서

95 "明廟嘗宴羣臣於瑞蔥臺 公以軍職與焉 世稿有公應製詩 家藏帖有恭齋所摸圖本.", 앞의 2冊 駱川公條.

의 모사본에는 세 필의 말들이 자연스런 포즈를 취하고 있으며, 세 명의 마부도 추가되어 있다[도 2-8-2]. 또한 화면의 중앙에는 물이 흐르는 시내와 시내 주변에 핀 꽃들과 나무들도 추가시켰다.

2) 윤덕희의 예술가로서의 삶

윤덕희(尹德熙, 1685-1766)는 1685년(숙종 11) 윤두서의 장남으로 태어나 1766년(영조 42)까지 82세의 긴 생애를 살았다.[96] 자는 경백(敬伯)이며, 호는 낙서(駱西)·연포(蓮圃)·연옹(蓮翁)·현옹(玄翁)이며, 그의 작품에는 연생(蓮生), 연로(蓮老), 연포(蓮逋) 등을 관서로 사용하였다.[97] 연옹은 해남윤씨의 종가인 연동에서, 낙서는 낙산(駱山)의 서쪽에 있는 한양집에서 각각 유래한 호이다.

앞서 살펴본 바와 같이 윤덕희는 종현에서 아버지와 살다가 어머니 전주이씨를 여읜 1689년부터 양할머니의 손에 자랐다. 필자는 앞서 1690년에 새어머니가 들어오자 그는 양할머니와 함께 회동으로 이사했고, 1694년 다시 재동으로 이사 간 것으로 추정한 바 있다[도 2-10].

1731년에 그가 상경했을 당시 주거지는 명확하지 않지만 행장에 따르면 두 살 손아래 동생 덕겸이 그전에 미리 한양에 살았기 때문에, 윤덕희는 동생 집 근처에 거처를 마련하였다. 그곳에 옛 친구들이 아직 많이 남아 있어서 수시로 모여 지난날의 이야기로 꽃을 피웠다고 한다. 옛 친구들이 남아 있었다는 언급이 있는 것으로 볼 때 그가 상경하여 거주한 곳은 이전에 살았던 종현 근처인 듯하다.

1738년 한성부에서 작성된 윤덕희 호(戶)의 인구현황을 기록하여 발급한 준호구(准戶口, 호적)에는 윤덕희가 부인 안씨(安氏), 덕렴(德廉), 덕휴(德烋), 덕증(德烝) 등 동생 식구들과 윤종, 윤용, 윤탁의 식구들 등과 여러 노비들과 함께 동부 건덕방(建德坊)으로 이사한 사실이 기재되어 있다.[98] 윤덕희 기록 앞에 이 집이 전 승지(承旨) 여선

96 윤덕희의 생애는 그의 문집인 『수발집(溲勃集)』 상·하권과 「행장」의 기록을 토대로 하였다. 尹奎常, 「駱西公行狀」은 앞의 6冊 海南尹氏文獻 卷18 駱西公條에 실려 있으며 이 책의 부록 4에 원문과 번역문이 실려 있어 이하 행장 원문은 생략한다. 『수발집』의 해제는 이 책의 부록 10 참조.

97 『棠岳文獻』 6冊 駱西公條 '附錄'; 朴熙永·金南碩, 『韓國號大辭典』(啓明大學校出版部, 1997), 551; 吳世昌, 東洋古典學會 譯, 앞의 책 하권, p. 677.

98 『古文書集成』 3 海南尹氏篇 正書本, 35. 박은순, 앞의 책(2010), p. 44에서는 이 문헌을 근거로 윤덕희가

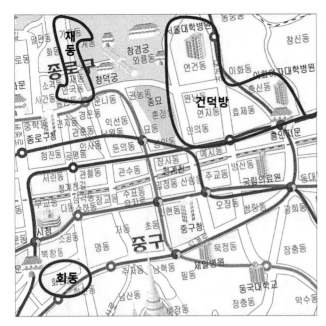

2-10 윤덕희의 한양집
소재지

장(呂善長, 1686 - ?)가에 대신 들어갔다는 기록이 있다.[99]

　　필자는 선행 연구에서 '낙서'라는 호는 명례방 근처에 있는 낙동(駱洞, 현 충무로 1가)에 위치한 낙봉의 서쪽인 회동(지금의 회현동)에 살았기 때문에 붙여진 것으로 보았다.[100] 그러나 윤덕희가 1739년부터 낙서라는 호를 사용한 점, 이병연(李秉淵, 1671-1751)이 1747년에 윤덕희의 집을 방문하여 지은 칠언시에도 '낙봉(駱峰)'을 언급하고 있는 점으로 보아[101] '낙서'라는 호는 건덕방으로 이사한 이후에 사용된 듯하다. 건덕방은 원남동, 인의동, 연건동, 연지동, 효제동, 종로 6가 각 일부와 창신동 일대로 낙산의 서쪽에 위치하기 때문에 '낙서'라는 호는 '낙산의 서쪽'을 의미한다.[102]

　　윤덕희는 평생 동안 대략 20년 안팎을 주기로 1713년 한양에서 해남으로, 1731년 해남에서 한양으로, 그리고 1752년 다시 한양에서 해남으로 거주지를 이동하면서

　　건덕방에서 살았음을 밝힌 바 있다.

99　이에 관해서는 한국학중앙연구원 왕실도서관 장서각 디지털 아카이브(http:yoksa.aks.ac.kr)의 해남윤씨문중문서 중 해당조 해제를 참조함.

100　車美愛, 앞의 논문(2001), 19- 20. 낙동은 타락골 혹은 타락동이라고도 칭함. 한국학회, 『한국지명총람』 I -서울편(한글학회, 1966), p. 260, p. 280 참조.

101　이 시는 이 책의 p. 98 참조.

102　『서울지명사전』, p. 32.

살았다. 그는 살고 있는 터전의 이주에 따라 삶의 태도·회화의 경향·교유관계 등의 변화가 뚜렷해 그의 생애는 초년기·중년기·노년기·만년기 등 네 시기로 나누어 고찰해볼 수 있다.

① 초년기(1685-1713): 한양생활과 서화 입문기

초년기는 29세(1713)까지로 한양에 살면서 서화에 입문했던 시기이다. 초년기 서화형성에 가장 크게 영향을 준 인물들은 윤두서와 이서이다. 21세(1705) 때 부채 그림에 쓴 제화시가 『수발집』에 실려 있어 그가 이즈음부터 화업을 시작했음을 살필 수 있다. 초년기의 작품으로는 해남으로 이사 가기 직전인 29세(1713) 정월에 그린 〈누각산수도(樓閣山水圖)〉〔도 4-69〕 1폭만이 현전한다. 이 시기 그는 서도에도 입문하게 되었는데, 이서와 윤두서는 영자팔법(永字八法)을 그에게 처음으로 전수하였다.

윤덕희는 1685년 6월 11일에 경기도 과천(果川)현감을 지내고 있었던 외삼촌 이현기(李玄紀, 1647-1714)가 근무하는 처소에서 윤두서의 10남 3녀 중 장남으로 태어났다. 그는 청송심씨(靑松沈氏, 1685-1711)와 광주안씨(廣州安氏, 1691-1758) 사이에서 5남 4녀를 두었다.[103]

당시 종가에 아들이 귀한 터라 양할머니인 심숙인(沈淑人)은 윤덕희가 태어났다는 소문을 듣고 기뻐서 자신도 모르는 새 춤을 추었다고 한다. 그는 양할아버지가 이산현감을 사임한 1680년 가을 이후부터 해남으로 내려가는 1713년 봄까지 줄곧 한양에서 살았다.

종가의 장손이었던 윤덕희는 다섯 살 때인 1689년에 어머니 전주이씨를 여의고, 양할머니 밑에서 자랐다. 젊은 시절부터 양할머니의 명에 따라 과거시험을 준비했으나, 당시 과거시험장에 혼란이 있어 응시하지 않았고 아버지인 윤두서도 강요하지 않았다고 한다. 16세(1701)에 청송심씨와 혼인하자 양할머니는 노비 5구를 별급해주었다.[104]

이서와 윤두서는 도의지교(道義之交)를 맺고 있었기 때문에 윤두서는 자질들을

103 청송심씨는 슬하에 종(悰, 1705-1757)과 용(愡) 등 2남을 두고 27세(1711)의 나이로 요절하였다. 그 뒤로 광주안씨가 재취로 들어와 탁(怺, 1718-1756), 굉(恮, 1728-1793), 저(㤖, 1730-1802) 등 세 아들과 딸 둘을 낳았다.

104 해남윤씨문중문서 중 「1701년(숙종 27)에 윤이석 처 청송심씨가 장손 윤덕희에게 노비 5구를 별급한 분재기」 참조.

이서에게 보내어 수업을 받게 했다. 20세 이전에 그는 스승인 이서에게서 학문을 배워 성리학뿐만 아니라 다른 분야에도 식견을 넓혔다. 이로 인해서 어린 시절부터 뛰어난 품격, 호방한 성격, 법도를 잘 지키는 생활습관, 우수한 재능을 가지고 있었다. 그림에 대해서는 부친이 가르치기를 달갑게 여기지 않았지만 가정에서 자득하였다고 한다.

윤덕희는 일찍부터 진경(眞景)에도 관심을 보여 25세(1709)에 사촌 윤덕부(尹德溥)에게 삼각산 팔경 중 하나로 뽑힌 '백운대'를 부채에 그려주었다. 이 부채 그림에 그가 차운한 시에서 그는 '진상(眞像)' 및 '진경(眞景)'이라는 용어를 처음으로 사용하였다.[105]

초년기에 그는 이서·이하곤·허욱(許煜)·최익한(崔翊漢) 등 부친과 교유했던 인물들과 이종사촌형 윤순·사촌 윤덕부 등과 친교하였다. 이서의 글씨가 새겨진 거문고에 서예가 윤순이 글씨를 쓰고, 이하곤이 이를 새기고, 윤두서와 윤덕희가 낙관을 새긴 기록이 있는 것으로 볼 때 윤덕희는 한양에 거주할 때 이하곤, 윤순과도 모임을 가졌음을 알 수 있다.[106]

② 중년기(1713-1731): 해남생활과 선친의 서화유물 정리 및 서화수련기
29세(1713)부터 47세(1731)에 해당되는 중년기는 다양한 경험을 했던 한양 생활을 마치고 해남에 내려와 살면서 선친의 서화유물을 정리하고 틈틈이 서화를 수련했던 시기이다.

행장에 따르면 윤덕희는 해남으로 이사 온 뒤에도 간혹 인편이 있을 때면 스승인 이서에게 서신으로 학문하는 방법과 일을 처리하는 요령을 물었으며, 받은 답장은 반드시 깊이 간직하고 수시로 펼쳐보면서 심신을 닦는 자료로 삼았다고 한다.

『수발집』에는 부채 그림에 쓴 제화시와 해남 인근 사찰의 스님으로 추정되는 태철상인(太哲上人)으로부터 그림 청탁을 받고 그에 응하면서 그린 그림의 제화시가 전한다. 1713년 태철상인에게 그림을 그려주고 쓴 제화시에는 오랫동안 승경(勝景)을 대하면서 살아온 스님이 승경에 미치지 못한 자신의 그림을 구하는 것에 대한 겸손함이 아래와 같이 표현되어 있다.

105 이에 관한 자세한 논의는 이 책의 pp. 483-485.
106 이에 관해서는 이 책의 pp. 132-133 참조.

오랫동안 청산의 승경을 대했는데,

어찌 필묵을 볼 필요가 있으리오.

후에 서로 만나면,

마땅히 옛 얼굴을 기억하리라.[107]

그러나 해남으로 온 지 약 2년 8개월 만인 1715년 겨울에 부친상을 당했는데, 상
중에 집안이 온통 전염병에 시달려 상례(喪禮)를 제대로 행하지 못할 정도였다고 한
다. 그 이듬해에 계모인 전주이씨가 세상을 떠나자 그는 장차 집안을 이끌어나갈 가
장으로서의 막중한 책무를 맡게 되었다. 이 두 번에 걸친 초상이 뜻밖의 일이어서 장
례의 모든 절차를 약식으로 치러야 했는데, 이는 그의 일생에 한으로 남게 되었다고
한다. 34세(1718)에는 분재하면서 비교적 비옥한 땅은 어린 동생들에게 나누어주고
자신은 황량하고 묵은 땅을 차지했다.[108]

그는 선친이 세상을 떠난 약 4년 만인 1719년에 선친의 그림을 모아《가전보회
(家傳寶繪)》와《윤씨가보(尹氏家寶)》두 권의 화첩을 꾸몄다[도 2-14, 15]. 1722년 이
하곤은 강진으로 귀양간 장인 송상기(宋相琦, 1667-1723)를 찾아가는 길에 호남지방
을 유람하다가 11월 16일 해남 백련동에 들러 이 화첩을 감상하고, 11월 18일 윤덕
희의 동생 덕훈(德熏)과 덕후(德煦)가 살고 있는 백포까지 들렀다.

16일 (중략) 저녁에 해남 백련동에 이르러, 윤효언의 집에 들렀다. 효언(孝彦, 윤두서
의 자)은 세상을 떠난 지 오래되었다. 그 아들 덕희 경백이 반갑게 맞아주어 서로 따
스한 정을 나누었다. 밤에 녹우당에서 잠잘 채비를 하고 나서, 경백이 그 부친의 화
권(畫卷)을 보여주었는데, 이것들은 평생의 득의의 필이다. (중략) 또 생황 및 당금(唐
琴)을 보여주는데, 체제가 극히 정교하나 다만 우리나라 거문고와 약간 다르다. 경백
이 주안상을 마련했으나 나는 술을 좋아하지 않아 억지로 몇 잔을 마셨다. 주인인 경
백이 가노(家奴)를 불러 비파를 연주케 하여 즐겁게 해주었다.[109]

107 "長對青山勝 何須筆墨看 他日如相見 應記舊時顔.", 尹德熙, 「太哲上人求畫戱題其尾」, 앞의 책 上卷.
108 『同生和會文記』이 14개 규정 중 일곱 번째 규정 '分財則戊戌所爲而中間或分移于京 且多事故 至於四十年
之久 而今年始成文劵事'에 따르면 분재를 한 시기는 무술년(戊戌年) 즉 1718년이고 1760년에 분재의 내
용을 『同生和會文記』라는 문서로 작성했음을 알 수 있다.
109 "十六日 (上略) 夕至海南白蓮洞 過尹孝彦家 孝彦歿已久矣 其子德熙敬伯延入相歎 夜宿綠雨堂 敬伯出示其
父畫卷 是生得意筆也 (中略) 又示笙簧及唐琴 制度極精巧 但與東琴少異 敬伯爲余設酒 余素不善飲 强擧

윤덕희는 한양에 살 때 이미 이하곤과 면식이 있었기 때문에 이하곤이 망우의 집을 방문할 생각을 한 것으로 짐작된다.

선친(先親) 대부터 친교를 맺었던 동생 덕겸의 처남인 허욱(1681 - ?)은 1720년에 남원군(南原君) 이설(李橑, 1691 - ?)과 함께 해남을 방문했으며, 최익한도 1720년과 1728년 두 차례에 걸쳐 윤덕희를 방문했다.[110]

37세(1721)에 동식물을 그린 부채 그림에 쓴 아래의 제화시에는 그가 작품구상에 대해 고민한 흔적이 보인다.

> 종이를 설지(雪地, 종이에 흰 안료를 먹여 바탕을 희게 만든 것)하고,
> 먹을 찍어 동물과 식물을 머릿속에 그리네.
> 의장을 고심하여 열심히 구상을 하는데,
> 이 심정을 남이 누가 알겠는가?[111]

1728년에 지은 시에는 "우리 집 백연리에서, 군이 고아성으로 돌아가네. 갈림길에 들어서자 차마 헤어지지 못하고, 서로 전송하다가 또 한길이 나오네"라고 하여 매제인 신광수와 이별하는 아쉬움을 잘 드러내고 있다.[112] 가난에 찌든 신광수를 떠나보내는 윤덕희의 심회가 이 시에 고스란히 담겨 있다.[113] 부친이 세상을 뜨자 막내여동생을 키워 신광수에게 출가시켰으니, 그는 장인이나 다름없는 손위처남이었다. 윤덕희의 막내여동생은 유순하여 부덕(婦德)을 지니고 있었으나, 5남 3녀를 남긴 채 남편보다 20여 년 앞선 1756년에 세상을 떴다. 특히 신광수는 가난으로 인해 부인과 아이들을 처가에 보내기도 하였다.

한편 윤덕희는 유학자가 지니는 회화관의 한계성을 드러내는 말예관(末藝觀)을 보이고 있다. 46세(1730) 때 쓴 「제자사화소서(題自寫畵小序)」에서 그러한 인식을 확인할 수 있다.

數杯 主人出家奴彈琵琶佐歡.", 李夏坤, 「南遊錄(二)」, 앞의 책 18冊.
110 이상은 『溲勃集』 上卷, 1713년부터 1731년까지 쓴 시에 언급된 인물을 참조하여 정리함.
111 "借紙爲雪地 落墨幻動植 意匠入悋澹 此情人誰識.", 尹德熙, 「題畵筆」, 앞의 책 上卷.
112 "我家白蓮里 君歸古鵝城 臨岐不忍別 相送又一程.", 尹德熙, 「馬上口號別妹郎申聖淵」, 위의 책 上卷.
113 윤덕희가 신광수를 위해 지은 전별시는 「走草留別申聖淵」(1740)이 더 있다.

(상략) 내가 어려서 그림 그리기를 좋아하여 가정에서 그림 그리는 기술을 대략 익혔으나 재주가 둔하고 아는 것이 없어서 감히 스스로 그림을 그린다고 말할 수 없었으며, 나이가 많아서는 도리어 그림을 그릴 수 없다는 것을 깨달았다. 나의 그림을 구하는 사람들이 많이 모여들었으나, 나 자신을 속이고 남을 속이는 것이 부끄러워서 감히 가볍게 그려주지 않았다. 지금 아이들이 그 아버지가 직접 그린 그림을 가보로 삼으려고 하는 것 또한 부끄러운 일은 아니나 정성들여 그려주어도 몹시 흡족하지 않다. 하물며 완물소기를 어찌 자손을 위하여 전할 수 있겠는가?[114]

윤덕희는 그림을 청하는 자들에게 그림을 그려주는 것조차 자신과 남을 속이는 것으로 생각하고 함부로 하지 않았으며, '완물소기'인 그림을 자손에게 전하는 것을 스스로 부끄럽게 여겼다는 관습적인 표현을 썼다. 이러한 성리학자들의 말예적 가치관은 18세기 문인화가들에게 지속적으로 내재되어왔으며 윤덕희도 예외는 아니었다. 조선시대에 들어와 성리학의 가치체계에 기반을 둔 사대부들은 숭유중도적(崇儒重道的)인 시각에서 상대적으로 그림을 '말기(末技)' '말예(末藝)', 또는 '소기(小技)'와 '천기(賤技)'의 하나로 여겼는데, 이는 회화 자체를 천시하는 것이 아니라 본말(本末)이 전도되어서는 안 된다는 경계를 지적하고 있는 말이다.[115]

마침내 47세(1731)가 되던 해 봄 그는 다시 자신이 태어나 자란 한양으로 되돌아가기로 결심한다. 행장에는 그가 상경을 결심하게 된 이유를 다음과 같이 언급하고 있다.

그가 시골에 산 지 오래되고 거센 바닷바람에 견디며 살아간다는 것이 어려웠을 뿐아니라 선친의 묘소와 여러 대의 선산이 모두 경기지방에 있어 성묘도 제때 할 수 없었고, 혼사를 치를 때도 어려운 점이 많아 1731년 봄 가족을 거느리고 다시 한양으로 돌아갔다.

114 "(上略) 余小少愛此技 略得糟粕於家庭而 才鹵識蔑 未敢以能自居 老大而轉覺其不能也 人之求之者坌集而 愧其自欺而欺人也 不敢輕許也 今兒曺以爲 其父兒手蹟 欲爲傳家之謀則 亦無怪矣 黽勉寫與而 深有所縮焉 況玩物小技 何足爲子孫傳哉.", 尹德熙, 「顧自寫畵小序」, 위의 책 上卷.

115 洪善杓, 「朝鮮初期 繪畫觀」, 『第3回國際學術會議論文集』(한국정신문화연구원, 1984), pp. 598-599; 同著, 「朝鮮後期의 繪畵觀―實學派의 繪畵觀을 중심으로」, 安輝濬 監修, 『山水畵』下 韓國의 美 12(중앙일보·季刊美術, 1982), pp. 221-222; 同著, 「朝鮮初期 繪畫의 思想的 基盤」, 『朝鮮時代繪畫史論』(文藝出版社, 1999), pp. 194-198 참조.

이와 같이 그는 해남 풍토에 적응하지 못한 점, 선친의 묘소가 경기지방에 있는 점, 자녀들 혼사 문제 등의 이유로 18년간의 긴 해남 유거생활을 정리하고 다시 한양으로 이사하였다.

③ 노년기(1731-1752): 상경 후의 왕성한 작품 활동

47세(1731)에 한양으로 돌아와 다시 해남으로 낙향하는 68세(1752)까지 약 21년간은 윤덕희의 생애 중 가장 왕성하게 작품 활동을 했던 시기이다. 상경한 해인 47세(1731)부터 51세(1735)까지의 작품들이 가장 많이 현존하고 있는 것은 이 시기에 가장 왕성하게 작품 활동을 했음을 알려준다(표 4-3).

윤덕겸은 언행과 학문적 재능이 사문의 추존을 받았는데, 재회한 지 겨우 두 해만에 세상을 떠나자 윤덕희는 조카를 자신이 낳은 자식과 다름없이 돌보았다.

51세 때인 1735년에 둘째아들 윤용이 자식들 가운데 유일하게 진사시에 합격하여 집안에 큰 기쁨을 안겨주었다. 같은 해 연경에 가는 친구 이설에게 지어준 송별시에는 그림에 필요한 도구와 골동품 등을 조심스럽게 요청한 내용이 있다.

게 발톱처럼 뾰족뾰족한 그림을 그리는 붓,
도장과 주묵은 통속에 가득히 담겨 있고,
옛날 화로와 구리 술잔은 모두 기막히게 아름다운데
은근히 부탁하는 이 성심을 혹시 기억해줄 건가?[116]

이 시의 내용을 통해서 윤덕희가 서화고동취미가 있었음을 감지할 수 있다.

같은 해 조정에서는 영희전(永禧殿)의 영정을 다른 곳으로 옮기기 위해 세조(世祖)의 어진(御眞)을 중모(重摹)하고자 했다.[117] 이 어진모사에는 화사인 박동보(朴東普), 장득만(張得萬), 양희맹(梁希孟), 이태(李珆), 김익주(金翊冑) 등과 문인화가인 윤덕희와 조영석 등이 적극 천거되었다. 이 어진중모와 관련된 내용은 「낙서공행장」에 다음과 같이 기술되어 있다.

116 "蟹爪尖尖描畵筆 印章朱墨匣中盛 古爐銅爵俱奇絶 倘記慇懃托付誠.", 尹德熙, 「奉贐南原君赴燕之行」, 앞의 책 上卷.

117 영조대의 어진제작에 관해서는 陳準鉉, 「英祖, 正祖代 御眞圖寫와 畵家들」, 『서울대학교박물관연보』 6(서울대학교박물관, 1994), pp. 19-72.

을묘년(1735) 나라에서 영희전의 영정을 이모(移摹)하는 일이 있었는데, 공의 그림 솜씨가 우수하다고 임금에게 천거한 사람이 있어서 입궐하라는 명을 받았다. 합당한 부름이 아니면 나아가는 것이 옳지 않다고 의심하는 이가 있었다. 공은 말하기를 "이 일이 얼마나 막중한 일이기에 군신의 분의로 보나 감히 앉아서 임금의 명을 어길 수 있으랴" 하고 곧 입시하여 나이가 많아 눈이 어둡다는 이유로 사양하니, 임금이 그의 실지 정상을 살펴보시고는 참여를 강요하지 않으셨다.

또한 『승정원일기(承政院日記)』에는 윤덕희의 세조어진중모에 발탁되면서부터 집필을 거부했던 과정까지에 대한 내용이 상세하게 적혀 있다.[118] 즉 7월 28일에 영희전의 세조어진이모(移摹)를 위해 도감이 설치되었다. 이 모사의 일에 참여할 문인 화가로는 조영석과 윤덕희가 추천되었다. 좌부승지(左副承旨) 홍경보(洪景輔, 1692-1745)는 사인 중 화법을 잘 아는 윤덕희를 천거하였다.[119] 8월 7일 윤덕희는 당시 관직이 없었기 때문에 군직인 부사용(副司勇)을 제수받았다. 8월 20일 그가 입시하지 않자, 영정모사도감에서는 그 집안의 하인을 가두어 재촉하였으나 나가지 않았으며, 8월 21일에도 나가지 않았다. 8월 23일 임금은 조영석과 윤덕희에게 집필하지 않고 동참만을 명했다. 8월 27일 조영석은 끝내 입시하지 않았고 윤덕희는 입시하여 이치와 김익주의 경합을 참관하였다. 결국 이치의 정본이 채택되었다.

그는 어진모사의 집필은 화사나 다름이 없다고 생각해서 거부했지만 같은 해 여주이씨 이관휴가 집안에 소장한 〈이상의초상〉의 원본을 다시 모사해줄 것을 부탁하자 선뜻 응해주었다[도 5-20]. 숭조의식이 강했던 윤덕희는 이상의의 외후손이었기 때문에 이를 허락한 것이다.

몇 년이 지난 후 56세(1740)에는 둘째아들 윤용이 요절하자 묘를 마련하기 위해 해남에 내려갔다. 아들을 잃은 슬픔 때문인지 대흥사를 방문하고 글을 남겼다.[120] 1741년까지 해남에 머무르면서 겨울에 〈선면설경산수도〉 한 폭을 그리고 "대지와 산

118 이상의 내용은 『承政院日記』 영조 11년(1735) 7월 28일(乙丑), 8월 19일(己巳), 8월 20일(丙戌), 8월 21일(丁亥), 8월 23일(己丑), 8월 27일(癸巳) 참조.

119 『承政院日記』 영조 11년(1735) 7월 28일(乙丑). 홍경보는 洪萬重의 손자로 본관은 풍산(豊山), 사는 대이(大而), 호는 창애(蒼厓)이다. 1723년 증광문과에 병과로 급제하고, 1734년 동지부사(冬至副使)가 되어 청나라에 다녀왔다. 1736년 이후 도승지를 이어 호조참판, 공조참판, 병조참판, 형조참판 등 요직을 거쳐 1743년 대사간이 되었다.

120 尹德熙, 「留題大興寺示四衆」, 앞의 책 上卷.

하가 온통 흰데, 만 리에 밝은 흰 달이 뜨네. 우뚝우뚝 솟은 누각 밖의 봉우리들이, 마치 고드름을 거꾸로 꽂은 것 같네"라는 제화시를 썼다.[121] 그는 부친의 행장인 『공재공가장초(恭齋公家狀草)』 8장으로 된 소책자를 손수 쓰고 다시 한양으로 올라왔다. 이 표지에 "1741년 섣달 그믐날[辛酉除夕]"이라 적혀 있어 부친이 별세한 지 26년 만에 행장의 초본이 작성되었음을 알 수 있다.

그는 63세인 1747년 3월 22일부터 4월 27일까지 총 35일 동안 종실 순의군(順義君) 이훤(李煊, 1708 - ?)과 함께 금강산, 관동, 설악산 일대를 탐승한 여정을 하루도 빠짐없이 일기형식으로 기록한 기행산문인 『금강유상록(金剛遊賞錄)』[도5-79]을 남겼다. 이 책의 내용에는 그가 금강산의 경치를 현장에서 직접 사생한 기록이 있어 주목된다.[122]

같은 해 노론계 인사인 사천 이병연과도 만나 서로 시를 주고받는 등 당파를 초월한 다양한 교유가 이루어졌다. 이병연은 1747년에 윤덕희의 집을 방문해 둘이 서로 시를 주고받은 적이 있어 주목된다. 윤두서가 정선·이병연·신정하 등과 밀접하게 교유한 이하곤을 통하여 간접적으로 그들과 교유했을 가능성을 시사한 견해가 있었으나 확실한 근거는 없다.[123] 그러나 1747년 윤덕희가 사천 이병연과 만나 서로 시를 지어준 일이 있음을 알려주는 기록이 있다. 윤덕희에게 지어준 사천 이병연의 칠언시가 그것이다.

북두의 남쪽 푸른 바다는 넓고,
곤붕(장자에 나오는 거대한 물고기와 새)의 기이한 변화가 바로 문전에서 일어나는구나.
서쪽에서 온 겸소[124]는 한양에서도 귀한데,
한 시대의 풍류를 부자(父子)가 전했구나.
깨끗한 자리 성긴 주렴이 친구들을 머물게 하고,
남은 기름, 남은 향기가 운무 속으로 흩어지네.
낙봉을 슬프게 바라보니 내 발을 잡아매고,
꽃 지고 꾀꼬리 우니 또 반년이 가는구나.[125]

121 "大地山河白 萬里皓月升 立立樓外峯 倒挿屋溜氷.", 尹德熙, 「題自寫雪景畫簇」, 위의 책 上卷.

122 이에 관한 자세한 논의는 이 책의 pp. 611-615.

123 이영숙, 앞의 논문(1984), p. 11.

124 서화를 그리는 데 바탕으로 쓰이는 합사로 짠 흰 비단.

125 "北斗以南滄海濶 鷗鵬奇變卽門前 西來練素京師貴 一代風流父子傳 淸簟疎簾留友客 殘膏剩馥散雲烟 駱峰悵望糜余足 花落鸎啼又半年 槎川 李一源 秉淵.", 李秉淵, 「奉寄駱西幽居」, 앞의 6冊 海南尹氏文獻 卷18 駱

이 시를 통해서 이병연은 6월경에 친구들과 함께 윤덕희의 집을 방문해서 모임을 가졌음을 알 수 있다. 특히 윤덕희가 그림을 그리기 위해 서쪽에서 온 귀한 합사로 된 비단을 구한 것을 이병연이 언급하고 있다. 이에 윤덕희는 「차사천이일원(次槎川李一源)」이라는 칠언시로 차운했다.

세상의 많은 사옹의 소문을 익히 들어서
정신적인 교류는 마주보고 이야기하기 전에 이미 허락했노라.
집은 백악 삼청동 가까운 깊은 곳,
시는 청구에 나와서 많은 사람의 입에 구전되네.
고요한 밤 산 위 하늘에 밝은 달이 떠오면,
저녁 숲에 문을 닫고 앉아서 차를 끓이네.
세상 사람들아 동성로(東城老, 이병연)[126] 묻지 마라.
쓸쓸한 풍진 세상의 칠십 년 세월을.[127]

그는 이병연을 만나기 전에 이미 정신적인 교류를 하였다고 자신의 마음을 고백하였다. 이 두 사람이 어떤 경로로 만나게 되었는지 궁금하다. 윤덕희는 1746년의 기록에서도 이병연에 대해 언급하고 있다. 그때 그는 이병연의 제자 '석로(石老)'라는 시인을 만나 3수의 시를 읊고 있어 석로를 매개로 이병연과 교유했을 것으로 짐작된다.[128]

그런데 64세(1748)에 숙종어진중모(肅宗御眞重模)에 감동(監董)으로 발탁되기 바로 전 윤덕희가 그림을 연마하는 과정을 살필 수 있는 낙서장 『자학세월(字學歲月)』이 해남 종가에서 발견되어 주목된다. 이 책은 원래 1744년(건륭 9) 달력이었는데, 이후 그는 이 달력 위에 인물·산수·수지, 암석법 등을 연습하였다.[129] 또 평소에 관심을 두었던 여러 가지 내용을 기록해두는 낙서장으로 이용한 것으로 추정된다. 이 책에 실린 인물 초상을 연습한 그림은 이 시기 그의 초상화 실력을 알 수 있는 자료이다[도 2-11].

西公條.
126 동성은 사천의 옛 명칭이다.
127 "慣聽槎翁殷世聞 神交已許笑談前 栖深白岳三淸近 詩出靑丘萬口傳 靜夜山空生皓月 晩林門揜坐茶烟 人間莫問東城老 牢落風塵七十年.", 尹德熙, 「次槎川李一源」, 앞의 책 上卷.
128 尹德熙, 「與詩人石老」·「次石老韻」·「又次石老韻」, 위의 책 上卷.
129 윤덕희가 습작한 그림들은 車美愛, 앞의 논문(2001), 도 18 참조.

2-11 『자학세월』 내 윤덕희의 인물 습작, 녹우당

64세(1748)에 그는 숙종의 어진을 이모하는 일에 화원을 감독하는 직책인 감동(監董)으로 선발되어 이에 대한 공로로 처음으로 관직을 제수받았다. 1748년(영조 24) 1월 19일에 선원전(璿源殿)에 봉안된 숙종어진의 얼굴에 점흔(點痕)이 생겨서 모사중수도감(模寫重修都監)이 설치되어 이를 이모하게 되었다. 1월 23일 설채를 맡을 화가를 논의하면서 영조는 윤덕희의 그림은 거칠고 승려의 그림이 많은 점을 들어 조영석을 지목하였고, 이에 대신들이 심사정도 그림을 잘 그린다고 하자 두 사람에게 군신도를 모사하고 설채를 해보도록 하명하였다.[130] 그러나 결국 윤덕희는 조영석(趙榮祏, 1686-1761), 심사정(沈師正, 1707-1769)과 함께 감동의 지위를 얻게 된다. 그러나 심사정은 역신(逆臣) 심익창(沈益昌, 1652-1725)의 손자라 하여 원경하(元景夏)의 소청(疏請)으로 유생 감동의 직임을 박탈당했다. 이때 참여한 화원화가로는 장경주(張敬周)·장득만(張得萬)·진응회(秦應會)·김희성(金喜誠)·함세휘(咸世輝)·정홍채(鄭弘采)·박태환(朴泰煥) 등이다.[131] 그가 감동으로 임명되었다는 것은 당대(當代)의 화안(畵眼)으로서 화격이 높고, 선화로 이름이 높은 선비로 인정을 받았다는 의미이다.

이때 도감에서 조영석을 낭청(郎廳)으로 삼자고 하였으나, 임금은 같은 문인화가인데 혼자만 낭청으로 제수하는 것은 매우 공평치 못하다고 하여, 결국 낭청을 줄이고 둘 모두 군아(軍衙)에 임명하였다. 윤덕희는 부사용(副司勇)을, 조영석은 부사과(副

130 "上曰, 尹德熙見之 其人其麤粗 而多沙彌之說則然矣 (中略) 上曰, 趙榮福, 畵像酷肖 而細絹帶猪皮鞘亦巧矣 予意 則難捨趙榮祏 而設彩 圖畵署最勝矣 榮祏旣入之後 雖曰難於執筆 渠安敢辭乎 沈尹畵畵 未可知矣 諸臣皆曰 沈是名畵 而於趙榮祏爲次矣 上曰 榮祏之畵 決無疑矣 予曾見鄭惟升之畵 而不過儒畵矣 上曰 事甚重大 此輩一指揮 頗有益, 而予亦以榮祏爲第一矣 設彩予敢先試之 君臣圖像中 小像移摸施彩 試畵後 畵師之不緊者 欲刪去矣.", 『承政院日記』 영조 24년(1748) 1월 23일(戊申).

131 『영조실록』 영조 24년(1748) 1월 20일(乙巳).

司果)를 각각 제수받았다.[132] 조영석은 1735년 당시 의령현감이었으나 당시 세조어용모사 참여를 거부했다는 이유로 파직되어 둘 다 관직이 없는 상태였기 때문에 군직을 주었던 것이다. 이때의 상황에 대해 「낙서공행장」에는 다음과 같이 기록되어 있다.

공은 지난날과 같이 늙어서 정신이 흐리다는 이유로 사양하니 임금이 이르기를, "이는 내 집의 대사인데, 무식한 화원에게 맡길 수 없는 일이다. 곁에서 감동하고 지휘만 해주길 바랄 뿐이지 직접 집필하라고 강요하고 싶지는 않다"고 하시니 공은 감히 사양하지 못하고 날마다 입참하였다. 보좌의 지척에서 종일토록 모시니, 임금께서 '선비의 솜씨'라고 일컬으시고 '너'라고 부르지 않으셨으며 대소범절을 하나하나 공에게 물으셨다. 간혹 한가롭게 이야기하다 술잔을 기울이게 되었는데, 공의 별호를 물으셨다. 공이 황공하여 대답하지 못하자 곁에 있던 신하가 대신 사뢰었다. 이 소문을 들은 사람들은 모두 전에 볼 수 없던 특이한 예우라고 하였다. 이보다 전에 공을 부르고자 할 때에 액예(掖隸)를 시켜 밀감을 하사하시며, 입시한 뒤에는 각종 하사품을 푸짐하게 주셨다. 또 영정을 거의 다 그려갈 무렵에 어전에서 선온(宣醞, 임금이 신하에게 내려주는 술)을 하사하시고 몸소 참관하셔서 연중에 하교하기를 "'시험해본 뒤에 그만두라'는 옛사람의 말도 있지만 오늘에야 비로소 이 사람을 알겠구나"라고 하시었다.

숙종어진의 모사를 마치고 영희전으로 모실 때 윤덕희는 차비관(差備官)으로서 어가를 수행하였다. 그날 밤 영조는 경현당에서 양 도감의 제조 이하 관원들을 앞에 불러놓고 연회를 베풀었다. 영조는 영정의 봉안시를 지은 뒤, 여러 신하들에게 화답시를 올리도록 명하였는데, 이때 윤덕희가 제일 늦게 도착했다. 다른 신하들은 이미 글을 지어 올렸기 때문에 임금은 윤덕희에게 구창을 명하여 윤덕희는 운에 따라 지어 올리고 물러나왔다. 그 뒤 도감에서 등서(謄書)하여 시첩을 만들어 입시했던 제신들에게 보냈다.

이 도감에 참여했던 흔적을 알 수 있는 《경현당갱재첩(景賢堂賡載帖)》이 현재 해남 종가에 소장되어 있다. 이 첩은 1748년 5월 7일 영조가 경현당에서 연회를 베풀 때 도감에 참여했던 사람들이 임금의 명에 의해서 시 한 수씩 지어 올려 시첩으로 꾸

132 尹奎常, 「駱西公行狀」; 『承政院日記』 영조 24년(1748) 2월 3일(丁巳).

2-12 《경현당갱재첩》 중 윤덕희(좌)와 조영석(우)의 시, 녹우당

민 것이다. 사용원주부 윤덕희의 시는 당시 감동으로 함께 참여했던 조영석의 시와 나란히 배치되어 있다[도 2-12]. 이 시는 『수발집』 상권에도 수록되어 있다. 이 시는 영정 봉안 후에 임금이 술을 내릴 때 임금의 명에 응해서 지은 것이다.

痴氓初覲	어리석은 백성이 처음 뵈올 때,
惟知輸中	오직 마음을 다할 줄만 알았습니다.
大禮克襄	대례를 무사히 끝내고 나니,
慶溢吾東	경사가 우리나라에 넘칩니다.
慶溢之極	경사의 넘침이 극에 이르니,
君臣樂同	군신이 즐거움을 함께합니다.[133]

영조 24년 2월 26일 어진을 완성하고 도감이 해체되자 임금은 창경궁으로 돌아

133 尹德熙, 「影幀奉安後 宣醞時應 製」, 앞의 책 上卷.

와 윤덕희와 조영석에게 그 공로를 인정해 품계를 올려주었다. 이때 윤덕희는 6품직인 사옹원주부를 제수받았다.[134] 여기서 '치맹(痴氓, 어리석은 백성)'이라는 시구는 『수발집』 상권의 제1면 "낙서(駱西)"와 함께 찍혀 있는 "산야치맹(山野痴氓)"이라는 백문방인에서도 나온다(부록 8).

그는 감동으로 참여한 것도 부득이한 일이었고 관직에 있게 된 것은 더욱 원하지 않은 일이었다. 윤덕희는 사옹원주부를 거쳐 동부도사(東府都事)를 제수받았으나 나이가 많고 기력도 쇠진하다는 이유를 들어 출사하지 않았다. 그해 겨울 영조는 재차 "윤덕희와 조영석은 공로가 같은 사람인데, 한 사람은 이미 수령이 되었고 한 사람은 체직(遞職)됨은 공도가 아니니 즉시 상당한 직을 제수하라"고 명했다. 그는 겨울에 재차 사포서별제, 이듬해인 1749년 봄에 사옹원주부로 옮겼고, 이어서 정릉령(貞陵令)이 되었으나 이해 겨울 병으로 사임하면서 2년 동안의 관직생활을 마감하였다.

다음 두 편의 제화시는 66세(1750)에 그린 〈산수도〉와 〈빈록도(牝鹿圖)〉에 남긴 것이다.

고요하게 수많은 나무들이 서 있고,
기러기가 하늘에 비스듬히 날아드니 서리 소식을 재촉한다.
지팡이 짚고 느릿느릿 걷는 나그네.
공손히 조심스럽게 모시는 동자.[135]

소나무 늙으니 그 이끼 희고,
바위가 예스러우니 구름이 쉽게 생기네.
사슴이 울어서 그 짝을 구하니
산림의 자연스런 모습이로고.[136]

이후 그는 수년 동안 유유자적하면서 살았으나 10여 년 동안 혼사와 상례를 여러 번 치르느라 가계가 다시 어려워졌다. 그는 생계를 모색하기 위해서 68세(1752) 봄에 부인 안씨를 먼저 고향으로 보냈다. 이어서 자신도 가을에 한양 집을 큰아들 공

134 『영조실록』 24년(1748) 2월 26일(庚辰).
135 "蕭蕭萬木立 雁橫霜信催 緩步携筇客 珍重候僮來.", 尹德熙, 「走題自寫畫幀」, 앞의 책 下卷.
136 "松老艾納白 石古雲易生 呦呦求其侶 山林自在情.", 尹德熙, 「題自寫牝鹿圖」, 위의 책 下卷.

(悰)에게 맡기고 모든 권솔을 거느리고 다시 해남으로 내려왔다. 이때 그는 이미 연로하여 본래의 지병인 요통(腰痛)이 더욱 심해져 걸음걸이가 불편할 정도였다고 한다.

④ 만년기(1752-1766): 낙향 이후 시작(詩作)에 몰두
68세(1752)부터 82세(1766)에 해당되는 만년기는 해남으로 낙향하여 시를 짓는 일에 몰두한 시기이다. 이때 한쪽 눈을 실명하였기 때문에 작품 활동에 주력하지 못하고 시를 짓는 것으로 적적함을 달랬다.

　　한양에서 내려온 68세(1752)에 그는 부채 그림 한 폭을 그렸다.[137] 1752년부터 1766년 사이에 장첩되었을 것으로 추정되는 화첩은 녹우당 소장《서체(書體)》이다. 이 첩의 앞면에는 한호의 대자를 목판에 새긴 것으로 8면 16자가 있으며, 그 뒤쪽 6면에는 윤덕희의 그림이 덧붙여 있다.[138]

　　72세(1756)에는 셋째아들 윤탁과 장손 윤지정(尹持貞)이 죽고, 이듬해 장자 윤종도 세상을 떠나버려 종사를 맡길 곳도 없게 되었다. 이렇듯 2년 동안 불행이 이어지자 윤덕희는 몸이 약해졌으며, 왼쪽 눈마저 실명하였다. 74세(1758) 때 부인 안씨마저 세상을 떠나자 그의 쓸쓸함은 더욱 커져만 갔다. 75세(1759)에 한호원(韓浩源)에게 그려준 10폭 그림에 쓴 후발은 평생을 그림에 대해 어떤 생각을 갖고 임했는지 추급해볼 수 있다.

　　내가 어릴 때부터 그림에 취미가 있어서 대략 조잡한 기술을 집에서 배웠으나 육법·오기(五忌)에 대해서 깨우치기에는 아직 멀다. 그래서 감히 그림에 능하다고 스스로 자처할 수 없는데 세상에 그림을 모르는 사람들이 그림을 잘 그렸는지 못 그렸는지는 모르고서 억지로 내 그림을 구하는 사람이 수없이 모여들었다. 마음으로 스스로 부끄러워하여 사양하지만 할 수 없으면 사람의 귀천이나 친소(親疎)를 따지지 않고 종이나 시전지나 비단이나 흰 베 등을 가리지 않고 몇 폭 그려주었다. 8폭 그림을 끝내 그려주지 않는 것은 그것이 공장(工匠)의 일에 가까운 것이어서 싫어하기 때문이

137　"禪家無一事 携琴過松林 明月如有情 來照望洋心.", 尹德熙,「題自作畫筵」, 앞의 책 下卷.
138　《서체》는 가로 28.5cm, 세로 35cm의 크기로 되어 있으며, 뒤쪽에 실린 윤덕희의 그림은 둥근 원으로 된
　　1745년작〈산수도〉2점, 1713년작〈누각산수도〉(도 4-69), 당시오절 1점이 있다. 이 서화첩에 관한 논의
　　는 車美愛,「綠雨堂主 尹德熙의 文集 및 畫帖」, 송일기·노기춘 편, 앞의 책 第1冊, pp. 233-237 참조. 李
　　完雨,「海南 綠雨堂 소장 書藝資料의 檢討」, pp. 259-260에서 이《서체》의 앞면에 있는 글씨가 한호의 글
　　씨임을 밝힌 바 있다.

다. 최근 8·9년 내에 이 시골구석에 내려와서 사방을 돌아보니 적막하여 소일거리가
없었는데, 수영(水營)은 우리 백련장에서 거의 백 리 가까이 되는 데도 불구하고 일
때문에 전남 우수영 우후(虞侯)인 한호원 씨가 들렀다. 그 정성이 아주 돈독하고 그가
나를 저버리지 않는 데에 나는 감동했다. 그가 어느 날 10폭의 종이로 나에게 그림
을 부탁하니 내가 폭이 많다고 사양하지 못하고 평소에 지키던 뜻을 지키지도 않고,
세속적인 생각은 모두 버리고 단지 마음을 붓과 종이에만 쏟았다. 그래서 적막 무료
한 중에 한 폭 두 폭 뜻에 따라 그려가서 몇 달 만에 열 폭이 다 찼다. 장차 한양의 친
지들이 반드시 나를 욕하기를 '늙은 말년에 소기로 남의 부림을 당했다'며 아마 노할
것이다. 몇 자를 병풍 뒤에 써서 한우에게 준다. 기묘년 여름이다. 늙은 친구 낙서 윤
경백이 제하다. 때는 75세.[139]

이처럼 그가 8폭 이상의 그림을 그려주지 않은 것은 기예로서 남의 부림을 당하
는 것을 싫어했기 때문이라고 밝히고 있다. 또한 그가 10폭의 그림을 그리는 데 소요
된 기간이 짧지 않다는 점과 작품 제작에 있어 세속적인 생각을 버리고 오직 뜻에 따
라 그렸다고 언급한 점은 문인 여기화가로서의 창작태도를 보여준다.

또한 그는 76세(1760)에 지은 「자탄(自歎)」에서 소기로 이름을 떨친 자신의 삶이
공허했음을 탄식하고, 다시 도를 구하는 유학자로 돌아와 강호자연에서 유유자적하
는 삶을 희구한 노년의 심경을 아래와 같이 읊었다.

그림은 소기인데 어찌 칭할 만하겠는가?
인간 세상에서 헛되게 이름을 얻는 것이 가소롭구나.
치국과 신민에 보탬이 됨이 없고,
수신과 명덕 또한 이룸이 없네.
어찌 안빈낙도를 아름답다 할 것이며,

139 "余自小癖於繪事 略得糟粕於家庭而 於六法五忌則未聞遠矣 不敢以能自居 世無知畫者 不辨工拙 强求者坌
集 心自愧焉而辭 不能得則 不論人之貴賤親疎 不擇紙箋縑素 惟以數幅點汚而已 至於八幅則終不許矣 惡其
近於工匠也 近者八九年來 落此窮陬 四顧落落無以消遣矣 韓友浩原氏適爲至南石小伯之佐貳 水營距吾白蓮
庄殆百里而 因事迂訪情款旣篤 且感其不我棄也 日者以十幅紙屬余揮灑 余不以幅多爲辭 似不守平昔素定之
志而 世念都灰 只寄情毫素 乃於寂寞無聊之中 一幅二幅隨意點綴 閱數月而十幅滿矣 他日京漢親知必咎我
而 衰老之末未免爲技能所使人 或怒之耶 聊記數題于屛背歸于韓友 卽己卯季夏也 老友駱西尹敬伯題 時年
七十五.", 尹德熙, 「題韓浩源屛後」, 앞의 책 下卷.

부귀영화는 또 어찌 다스릴 수 있으리오.

만사가 이제 모두 공허하니,

청산녹수에 깊은 정을 맡긴다.[140]

같은 해에 쓴 「술회(述懷)」에도 당시 심경이 잘 그려져 있다.

나이 많아 세상살이가 감당하기 힘든데,

아주 미약한 외로운 발자취를 어디에다 의지할까?

충분한 음식과 편안한 잠을 모두 얻을 수 없으니,

긴 노래와 마음껏 마시는 술이 어찌 가능하겠는가?

망망한 바다 끝에 손님이 없고,

막막한 깊은 산중에 머리 긴 중이 있네.

서울을 떠나고 친구와 헤어지니 늘 우울하여,

고향 사투리와 다른 풍속들을 들으면 도리어 가증스럽구나.[141]

이 시에서 윤덕희는 의지할 친구 없이 지내는 적적한 고향생활에 적응하지 못하고, 스님과 다를 바 없는 자신의 처지를 한탄하고 있다. 그 때문인지 특히 1759년과 1760년에 지은 시들이 많다. 예컨대 그는 본가 백련동, 녹우당, 별서가 있는 백포 등 자신의 거주지를 노래한 시들과 정원에서 일상적으로 보이는 닭·분국(盆菊)·매화 등 주변의 경물을 사실적으로 묘사한 시 등을 지었다.[142]

79세(1763) 1월에 전조(銓曹)가 통정대부(通政大夫)로 그를 승진시켜 첨지중추부사에 배(拜)해졌고 은자도 받았다.[143] 해남에 내려와서 그는 절필까지는 아니더라도 왼쪽 눈의 실명으로 작품 활동을 원활하게 할 수 없었다. 현존하는 이 시기의 작품은

140 "雕虫小技豈稱說 可笑人間浪得名 治國新民非有補 修身明德忘亦無成 甘貧樂道斯爲美 安富尊榮那可營 萬事而今皆廓落 靑山綠水寄幽情.", 尹德熙, 「自歎」, 앞의 책 下卷.

141 "老年身世苦難勝 渺渺孤蹤奚倚憑 足食穩眠皆不得 長歌痛飮亦何能 茫茫窮海無家客 漠漠深山有髮僧 去國離群恒鬱悒 鄕音異俗聽還憎.", 尹德熙, 「述懷」, 위의 책 下卷.

142 尹德熙, 「盆菊」·「盆菊」·「咏鷄」·「又步菊韻」·「又次盆菊」「庚辰元日見庭梅初開」·「白蓮閑屋」·「綠雨堂」·「綠雨堂八景」·「泛舟白浦」, 앞의 책 下卷.

143 1763년(건륭 28) 1월에 '尹德熙爲折衝將軍僉知中樞府事者', 1월 1일에 '尹德熙爲通政大夫者 乾隆二十八年正月初一日 年八十推 恩加資事承傳'이라는 교지를 받았다.

감색(紺色) 한지로 표장된 서화첩《보장(寶藏)》에 장첩된 79세(1763) 때의 그림 4점과 글씨 2점 등이다.[144] 이 화첩의 맨 마지막 면에 적힌 "계미(1763) 7월에 낙서 늙은이가 어렵게 만들어 군을 좇아 버금가기를 힘씀으로써 적막하고 힘든 마음을 위로한다(歲癸未流火月 駱西耋翁艱作 以從君勉仲 慰寂寞悲鬱之懷)"라는 후제를 통해서 이 화첩이 79세에 제작된 작품임이 밝혀지게 되었다.《보장》제3면 〈도담절경도(島潭絶景圖)〉(도 5-80)는 한쪽 눈의 실명으로 인해 전체적으로 세련되지 않은 필묵법으로 진경을 그리고 있으나 그가 남긴 유일한 진경산수화란 점에서 의의가 있다. 또한『수발집』에 의하면 이 시기에 10폭 병풍과 〈수성도(壽星圖)〉를 비롯한 3점의 그림을 그린사실도 확인된다.[145]

81세(1765) 때까지 필을 놓지 않았음은 제화시를 통해서도 살필 수 있다. 이때 그린 그림은 이끼 낀 소나무 밑 바위에 앉아 바다에 나는 학을 무심하게 바라보고 있는 산수도임을 유추해볼 수 있다.[146] 그해 작성된 호적 문서에는 윤덕희가 당시 동거하는 가족으로는 부인 이씨와 아들 2명, 며느리 2명, 손자 1명, 종자 2인과 종자부(從子婦) 1인 등과 수백 구의 솔거노비와 살고 있었음이 확인된다.[147] 이 문서에는 부인이 이씨로 적혀 있는데 해남윤씨족보에는 기재되어 있지 않다. 1758년 광주안씨가 사망하자 후처를 얻은 것으로 보인다.

82세(1766)에 그는 추은(推恩)되어 가선대부(嘉善大夫)로 승진되었으며, 곧이어 가의(嘉義)로 승진되었다. 그러나 이해 섣달 몸져누워 백련동에서 82세의 나이로 세상을 떠났다. 그리고 그해 동지중추부사에 배해졌으나 전조에서 계품(啓稟)하지 않은 탓으로 장례를 치른 뒤 교지가 내려졌다. 그리고 이듬해 안씨 부인의 묘에 합장되었다. 윤덕희의 묘소는 현재 해남군 화산면(花山面) 관선불(觀仙佛)에 있다(도 2-13).[148]

윤덕희도 윤두서의 영향으로 선세유묵을 수집 정리하여 가보로 전하고자 하였다

144 《보장》은 1면은 글씨(26×14.5cm), 2면은 〈월하탄금도〉(20.7×26cm), 3면은 〈도담절경도〉(21.8×17.2cm), 4면은 〈수하독서도〉(26.7×20.7cm), 5면은 〈노승도〉(26.7×20.7cm), 6면은 글씨(26×14.5cm), 7면은 후제(26.3×15) 등의 순서로 장첩되어 있다.《보장》서화첩의 모든 작품은 윤덕희 19세(癸未) 때 그린 것을 35세 때 장첩한 것으로『녹우당의 가보』에 소개된 바 있다. 그러나 필자는 후제에 "낙서질옹(駱西耋翁)"이라 되어 있어 그보다 60년을 더한 79세 때의 작품으로 보았다.

145 尹德熙,「題便面」(1759),「壽星圖贈人爲壽」(1760),「題自寫畵」(1765), 위의 책 下卷.

146 尹德熙,「題自寫畵」, 위의 책 下卷. 이 시의 번역문은 이 책의 p. 382.

147 해남윤씨문중문서 중「해남현에서 윤덕희에게 윤덕희가의 호적을 등서하여 발급한 준호구」.

148 묘비에는 "嘉義大夫 同知中樞府事 海南尹公德熙之墓 贈貞夫人靑松沈氏祔 贈貞夫人廣州安氏祔"라 적혀 있다.

2-13 윤덕희의 묘소,
전라남도 해남군 화산면
관선불

표 2-5 윤덕희가 장첩한 가전유묵[149]

《전가고적(傳家古蹟)》	중시조 광전(光琠)이 1354년 아들에게 노비를 사여(賜與)할 때의 문서를 1755년에 장첩함.
《가전유묵(家傳遺墨)》	윤두서의 필적을 모은 서첩임.
《서총대친림연회도첩》	윤의중이 명종 15년(1560)에 서총대연회에 참석한 기념으로 받은 궁중연향도인 〈서총대친림연회도〉를 윤두서가 모사하고 윤덕희가 화첩으로 엮음.
《가전보회(家傳寶繪)》	1719년 8월에 윤두서 그림 22폭과 글씨 2폭, 이서 글씨 1폭을 모아 꾸민 윤두서의 서화첩임.
《윤씨가보(尹氏家寶)》	1719년 9월에 윤두서의 그림 44폭과 글씨 4폭을 모아 꾸민 윤두서의 서화첩임.
《옥동선생묵필(玉洞先生墨筆)》	옥동 이서의 필적을 모은 서첩(초서, 해서, 행서).
《보완(寶玩)》	옥동 이서의 필적(해서와 초서).

(표 2-5).

　《전가고적》은 중시조 8세 광전이 1354년에 아들에게 노비를 사여할 때의 문서인 「지정십사년노비문서(至正十四年奴婢文書)」를 장첩한 것이다. 이 문서는 소지(所志) 6 장, 입안(立案) 2장으로 모두 8장으로 되어 있으며, 오랜 연대를 내려오는 동안 좀이 먹어서 훼손된 것을 그가 71세(1755)에 다시 첩으로 꾸몄다. 이 첩의 끝에 윤덕희는 "종중(宗中)에 보관되어 있던 것을 다시 첩으로 꾸며놓았으니 후손들은 전가지보(傳 家之寶)로 소중히 여겨야 된다"는 발문을 써놓았다.[150]

　윤덕희는 선친이 세상을 떠난 지 4년 만인 35세(1719)에 《가전보회》와 《윤씨가

149　이상의 묵적들은 한국학중앙연구원 篇,『海南 蓮洞 海南尹氏 孤山(尹善道)宗宅篇』참조. 이 묵적들의 해제는 沈永煥,「해남윤씨 녹우당 필첩의 성격」, 같은 책, pp. 246-256 참조.

150　이 문서는 보물 제483호로 지정되었다. 고대의 문서가 희귀한 오늘날 이 문서는 송광사의 노비첩과 함께 현재 알려진 유일한 고려시대 유물이다. 이 문서에 발문은 車美愛, 앞의 논문(2001), pp. 38-39.

2-14 《가전보회》 표지, 녹우당(보물 제481-2호)　　　　2-15 《윤씨가보》 표지, 녹우당(보물 제481-1호)

보》 화첩을 만들어 후세에 전하고자 하였다.[151] 전서로 쓴 "윤씨가보(尹氏家寶)"와 행서로 쓴 "해남윤씨자손지보(海南尹氏子孫之寶)는 윤덕희의 글씨이다. 그해 8월에 장첩한 《가전보회》는 윤두서의 부채 그림 22폭, 액자 글씨 2폭, 이서가 1715년 4월에 쓴 초서 글씨 한 폭으로 구성되어 있다(도 2-14).[152] 이 화첩에 실린 7폭의 기념작은 1704년부터 1708년까지의 윤두서의 회화 경향을 가늠할 수 있는 기준작들이다. 윤덕희가 선친의 화첩에 이서의 글씨를 포함시킨 것은 자신의 스승이었던 이서를 자신의 아버지와 다름없이 여겼기 때문인 것으로 짐작된다.

　9월에 성첩한 《윤씨가보》에는 윤두서의 그림 44폭과 윤두서의 글씨 4폭이 실려 있다(도 2-15).[153] 이 화첩은 남종산수화, 말 그림, 도석인물화, 풍속화, 정물화 등 윤두

151　해남윤씨가전고화첩(海南尹氏家傳古畵帖)은 문화체육부 문화재관리국으로부터 1968년 12월 19일 보물 제481호로 지정되었다. 1995년 《가전보회》(제1책)와 《윤씨가보》(제2책)가 영인되었으며, 박은순은 해제본(解題本)(第3冊)을 썼다.

152　윤덕희는 《가전보회》의 끝장에 "歲在己亥八月裝于白蓮洞谷 便面凡廿十有二葉額三葉"이라고 장황기를 기재해두었다. 장황기에는 부채 그림을 '편면'으로, 부채 글씨를 '액'으로 칭했으며, 부채 그림과 글씨를 세는 단위는 '엽'이라는 용어를 사용하였다.

153　윤덕희는 《윤씨가보》의 끝에 "己亥九月裝于白蓮洞 畵凡四十幅額四幅"이라고 장황기를 썼다가 나중에 "六"자를 넣어 "畵凡四十六幅"으로 고쳤다. 그러나 장황기의 기록과 달리 44폭의 그림이 실려 있다. "필정묵묘(筆精墨妙)"를 한 면에 한 글자씩 쓴 윤두서의 대자 글씨를 "액사폭(額四幅)"으로 간주한 것으로 보아 〈유하백마도〉와 〈주례병거지도〉는 2면을 할애하여 그려진 것이니 46폭이 된다.

서의 선구적인 회화 경향을 한눈에 파악할 수 있는 득의작들이 망라되어 있기에 오늘날에도 소중히 여기고 있다.

윤덕희가 이 화첩을 꾸미기 위해 부친의 서화들을 수집한 경위에 대해서는 이하곤이 1722년 11월 16일 해남 백련동에서 윤두서의 화권을 감상했던 글을 통해 파악할 수 있다.

경백(敬伯, 윤덕희의 자)이 그 부친의 화권(畫卷)을 보여주는데, 이것들은 평생의 득의의 필(筆)이다. (중략) 경백이 다른 그림을 가지고 취득한 사람 집에 소장한 것을 바꿔와서 그중 가작(佳作)을 모아 화권을 만들었으며 하나의 범필(凡筆)도 없다고 한다.[154]

이 글에서 이하곤이 실견한 윤두서의 화권은 윤덕희가 1719년에 만든 두 권의 화첩이었으며, 윤덕희는 다른 작품을 가지고 가서 선친의 그림을 되찾아와 그중에서 좋은 작품만 가려 화첩으로 꾸민 사실을 확인할 수 있다. 이렇게 만들어진 화첩들을 통해 그가 선친 사후에도 지속적으로 화법을 익혀 가전화풍을 확립할 수 있었을 것이다. 그 밖에 윤두서의 필적을 모은 서첩인《가전유묵(家傳遺墨)》총 4첩과 집안에 전하는 이서의 필적을 모은《옥동선생묵필(玉洞先生墨筆)》,《보완(寶阮)》을 장첩하였다.

《가전유묵》4첩은 윤두서의 필적과 그림을 모은 것으로 윤덕희가 장첩하고 표제를 쓴 것으로 여겨진다. 제1첩의 앞쪽에는 윤두서의 자서(自序)로 보이는 행서로 쓴 글씨와 범준(范浚)의 잠명(箴銘, 삶의 지침이 되는 경계의 글)을 해서로 쓴 필적이 있고, 이어서 주자(朱子)의『회암집(晦庵集)』의 명구와 오언절구 1수, 이백(李白), 대유공(戴幼公), 진여의(陳與義)의 오언절구 3수 등을 초서로 쓴 필적이 실려 있다. 뒤쪽에는 작은 종이에 행서로 필사한 윤두서가 지은 여러 수의 시들이 실려 있다. 제2첩은 전, 예, 해서로 명구들을 쓴 것이다. 이 첩의 끝에는 1713년(癸巳) 2월 이도경(李道卿)을 위해 써준다고 적혀 있다. 제3첩은 속표지에 "해행양체(楷行兩體)"라고 되어 있어 윤두서의 해서와 행서를 모아 장첩한 필적임을 알 수 있다. 해서는 경전 구절이고, 행서는 송대 이기경(李耆卿)이 육경(六經)에 대해 설명한『문장정의(文章精義)』가 실려 있다. 이 첩에는 윤두서의〈누각산수도(樓閣山水圖)〉와〈수하필서도(樹下筆書圖)〉2폭이 들어 있다. 제4첩의 첫 번째 필적은 윤선도(尹善道)의『고산유고(孤山遺

154 "敬伯出示其父畫卷 是平生得意筆 (中略) 敬伯以他畫易取人所藏 擇其佳者 合成此卷 以此無一凡筆云.", 李夏坤,「南遊錄」11月 16日條, 앞의 책 卷17.

稿)』에 실려 있는 「송장한귀강동서(送張翰歸江東序)」를 초서로 필사한 것이다. 마지막에 "세정해맹동구일서우공재(歲丁亥孟冬九日書于恭齋)"라 쓰여 있어 1707년 겨울에 쓴 필적임을 알 수 있다. 두 번째 필적은 행서로 쓴 칠언율시 1구를 필사한 것이다. 마지막 필적은 도연명의 「시작진군참군경곡아작(始作鎭軍參軍經曲阿作)」을 행서로 쓴 것이다.

3) 윤용의 예술가로서의 삶

윤용(尹榕, 1708-1740)의 이력을 알 수 있는 자료가 부족하고 현전하는 유작도 너무 미소하게 남아 있어 그의 회화 전반을 조망하기는 어려운 실정이다. 이 책에서는 『당악문헌』 제6책에 실린 그의 「제문(祭文)」 및 「만사(輓詞)」, 윤규상(尹奎常)의 「낙서공행장」 등의 파편적인 자료들을 모아 미약하나마 그의 삶의 자취를 추적해보고자 한다.

윤용은 1708년(숙종 34) 7월 27일에 윤덕희와 청송심씨 사이에서 차남으로 태어나 이명우(李明遇)의 딸인 성산이씨(星山李氏, 1708-1747) 사이에서 여식 하나만 두었으며, 1740년(영조 16) 3월 8일에 33세로 세상을 떠났다. 자는 군열(君悅), 호는 청고(靑皐)·유헌(萸軒)·소선(簫仙)이다. 그는 어려서부터 영특하고 재주가 있어 사람들의 칭송이 자자했다고 한다.[155] 또한 조부 윤두서와 부친 윤덕희로부터 그림 재능을 이어받아 화가로서 대성할 수 있는 뛰어난 자질을 갖추었으나 요절로 인해 미처 완성을 이루지 못했다.

어머니 청송심씨는 진사 심체원(沈體元, 1660-?)의 딸로 단정하고 엄숙하고 자애로워 명가의 규범이 있었으나 윤종과 윤용 두 아들을 낳고 윤용이 4세 때인 1711년에 세상을 떠났다. 그는 한양에서 태어났으나 6세(1713)에 조부 윤두서와 부친 윤덕희와 함께 해남으로 내려갔다. 8세 때 조부인 윤두서가 별세했지만 성장하면서 조부의 영향을 많이 받았을 것으로 보인다. 또한 아버지 밑에서 성장하면서 그림에 대해서도 일찍부터 관심을 갖게 되었다.

그는 기품이 화려하고 아름답고 성질이 맑고 개결(介潔)하며 단정한 용모와 길딩한 풍류로 이미 다른 사람으로부터 칭송을 받았다고 한다. 게다가 맑고 전륜한 재주

155 尹奎常, 「駱西公行狀」.

로서 예술계에 마음을 두고 열심히 연마하여 사람들의 이목을 놀라게 했으며, 과거공부에 더욱 매진하여 친지들이 공명할 수 있을 것으로 기대했다.[156]

24세(1731)에 한양으로 이사온 이후 과거공부에 매진하여 형제들 중 유일하게 28세(1735) 때 12명 중 2등으로 진사시에 합격하였다. 그는 진사시에 부과된 시험과목의 한 가지인 과체시(科體詩)에서 명성을 얻었다.[157] 동생 윤탁은 형 윤용의 문학적 재능에 대하여 다음과 같이 언급하였다.

그리고 세상에서 빼어난 문장과 온화한 기질로 보면 금세에서는 비교할 만한 사람이 없을 뿐만 아니라 비록 옛사람에 비교하더라도 또한 부끄럽지 않다. 시율과 사부 등과 같은 글에 이르러서도 이 아우가 본래 견문이 없어 어찌 함부로 논하랴마는 눈으로 본 것으로 말하자면 연달아 과거에 합격하여 성균관에 들어가 명성이 자자했고 연방(蓮榜)의 사류들이 놀라서 비록 평소에 모르는 사람도 한번 만나서 얼굴을 알기를 원했다. 이것은 진실로 다른 사람에게는 어려운 일이며 우리 형에게는 흔한 일이다.[158]

윤용은 시율과 사부를 잘 지어 여러 번 과시에 합격하였고 성균관에서 함께 과거에 합격한 사람들 사이에 명성이 널리 알려졌다. 그의 문학 역시 가학을 통해서 전수된 것이다. 그의 문장은 당나라의 시인 왕발(王勃, 649-676)의 재주에 이하(李賀, 790-816)의 기굴한 격을 겸하였으며, 이상은(李商隱, 812-858)의 청려한 태(態)를 얻었는데, 이 세 문호를 얻은 가장 대표적인 작품은 「완산악부(完山樂府)」, 「의장십구승(義庄十九勝)」이라고 한다.[159] 이 악부는 종가에 전해지다가 어느 시기에 망실되었다.

156 "君氣稟華美 性質淸介 容兒之端麗 風流之迭宕 固已称道於人矣 重以淸絶之才 遊心於藝苑 肆力於硏槧 荊圍白戰 雙捷庠學 芥拾蓮榜 蔚有聲華 耀人耳目 積有年矣 猶復益勵學業 孜孜不援 士友之所期待 親戚之所屬望者 以爲雲路朝暮可登功名 唾手可得.", 尹悰, 「靑臯公祭文」, 앞의 6冊 海南尹氏文獻 卷18 靑臯公條.

157 과체시는 科詩, 行詩, 東詩, 東人詩, 功令詩 등으로도 불렀는데, 우리나라에만 있는 시형식이기 때문에 동시(東詩)라고 했던 것이다. 이가원, 『朝鮮文學史』 中冊(태학사, 1997), p. 919.

158 "且以越世之文章 溫雅之氣質 非但今世之無比 雖比古人 亦不愧焉 至於詩律詞賦之類 弟本無見 何敢妄論而 以目見之 連捷升庠 名聲藉甚 芥拾蓮榜 士流聳動 雖平生所素昧之人 願欲一見 以識其面 此固他人之所難而 於吾兄則 餘事也.", 尹侂, 「靑臯公祭文」, 위의 6冊 海南尹氏文獻 卷18 靑臯公條.

159 "君之文章 以子安之才 兼長吉奇屈之格 得義山淸麗之態 實有得於三家門戶矣 若夫完山樂府義庄十九勝之詠 尤其卓然者也 洗盡鉛華 天機自鳴 壯麗之氣 悠淡之趣 二詩各有所長 竊窃比之古人巨手 亦無愧焉 至於騈儷之作 詞賦之類 比諸唐宋六朝 似亦有得乎一端矣 吾雖愚騖 素無藻鑑 粗能窺君之一班 豈虛美而道之哉

이규상(李奎象, 1727-1799)이 "윤용은 젊은 시절부터 과시(科詩)로 명성을 날렸는데, 경발한 시어가 매우 많았다. 산수를 잘 그렸으나 요절하였다"라고 평할 만큼 그는 당대에도 시화에 대한 재능을 인정받았다.[160]

그는 타고난 자질이 이미 높고 더욱 진취하기를 힘써서 손님을 만날 때나 조문하는 때가 아니면 책을 놓지 않고 열심히 노력하여 거침이 없어 장차 큰일을 할 것 같아서 친구들과 일가들이 기대한 바가 컸다고 한다.[161] 이와 같은 자질과 독서벽은 조부인 윤두서를 닮았다.

또한 그림도 20대부터 세상에서 주목하였다. 남태응은 1732년에 쓴 글에서 당시 25세인 윤용을 "윤덕희의 아들 윤용 또한 재주가 빼어나 앞으로 나아감을 아직 헤아릴 수 없을 정도다. 다만 그 성공이 어떠할까를 기다릴 뿐이다"라고 평했다.[162] 이처럼 그는 20대부터 이미 화명이 알려져 있었고 이후 화가로서 대성할 자질이 많았다.

31세(1738)에 아버지를 따라서 건덕방으로 이사와서 형 윤종, 동생 윤탁 부부와 작은아버지들과 함께 살았다. 윤종은 그가 공부하는 곳이 출운정(出雲亭) 위에 있는 녹상창(綠上牕) 밑이라고 했는데, 이곳은 아마도 건덕방에 있는 윤용의 거처를 말하고 있는 것으로 추정된다.[163]

그가 건덕방으로 이사온 이듬해인 32세(1739)부터 33세(1740) 봄 죽기 전까지 상황을 윤종, 윤탁 그리고 허경(許檠)은 다음과 같이 술회하고 있다.

① 윤종이 쓴 제문
지난해에 군이 종양을 앓을 때부터 비록 몹시 위중했으나, 그에 대한 기대가 평소에 몹시 크므로 내가 크게 걱정하지 않았다. 친구들이 오면 "내가 어찌 빨리 죽을 사람이겠는가?"라고 말했고 나도 역시 그렇게 말했다. (중략) 일찍이 걱정할 줄을 알았다

吾嘗撫卷而戱之曰 此亦足劋劕於後矣 君亦笑之.", 尹悰, 「靑臯公祭文」, 위의 책 6冊 海南尹氏文獻 卷18 靑臯公條.

160 "時有尹愹 善畫馬之德熙子 愹早擅科詩名 極多警語 善畫山水 早夭". 兪弘濬, 「李奎象의 〈一夢稿〉의 畫論史的 의의」, 『미술사학』 IV(학연문화사, 1992), 40-41; 이규상 지음, 민족문학사연구소 한문분과 옮김, 『18세기 조선 인물지 幷世才彦錄』(창작과비평사, 1997), p. 149, p. 205 참고.

161 "天姿旣高 益務進就 非對客之時 弔問之日則 手不釋卷 孜孜不掇 將大有爲 親友之期望 一家之所恃 与吾兄之自期者 豈其草草而止哉.", 尹侘, 「靑臯公祭文」, 앞의 6冊 海南尹氏文獻 卷18 靑臯公條.

162 "子愹亦有絶才 其進未可量也 姑俟其成就之如何耳.", 南泰膺, 「畫史」, 앞의 책.

163 "出雲亭上綠上牕下 君所硏磨之所也.", 尹悰, 「靑臯公祭文」, 앞의 책 6冊 海南尹氏文獻 卷18 靑臯公條.

면 내가 어찌 군으로 하여금 저술에 정신을 다하게 하고 높은 산에서 바람과 안개를 쐬게 하고 절에 올라가는 행차를 만류하지 않았겠는가? 군 또한 무엇 때문에 생사의 중요함을 가볍게 보고 자기 스스로를 아끼지 않았겠는가?[164]

② 윤탁이 쓴 제문

금년 초봄에 우리 형이 산에 올라갈 때 아우도 함께 가고 싶었으나 일이 있어서 가지 못했다. 2월 초에 뒤따라가니 그 사이에 헤어져 있은 지 열흘에 불과한데 형색이 약간 못하고 기운이 전과 달라서 한밤중에 누워 잘 때도 늘 신음을 해서 아우는 여러 날 집을 떠나 있어 자연히 고단해서 그런 것으로 생각하고 크게 걱정하지 않았다. 2월 26일 아우가 먼저 내려오고 다음날 27일 형도 집으로 돌아왔다. 아우는 그날부터 거듭 천행의 병에 걸려 자리에 누워서 앓았다. 우리 형이 아우의 병을 걱정하여 와서 병세를 물었다. 다음날 29일 우리 형이 병에 걸렸다는 것을 들었는데 증세가 가볍지 않다고 듣고 마음으로 놀라고 걱정했으나 아우의 병이 오히려 증세가 무거워 가서 문병하지 못했다. 3월 1일 병을 무릅쓰고 문병을 갔는데 형은 비록 아우가 쉽게 회복한 것을 기뻐했으나 아파서 말을 하지 못하고 손으로 가리키며 기쁨이 얼굴에 나타났다. 아우 또한 마음으로 기뻐서 "우리 형의 정신이 이와 같으니 어찌 깊이 걱정하겠는가?"라고 했다. 3월 3일과 4일에는 증세가 약간 덜하고 말이 조금 통해서 여러 친구들이 역시 와서 문병을 하고 종일토록 이야기를 하며 평소처럼 농담하고 웃었다. (중략) 초 5일 적안(이상현의 호)[165]과 허정숙(허경의 자)이 함께 문병을 왔는데 형이 적안에게 말하기를 꿈에 시 한 구절을 얻었다고 하였다. "학을 탄 선인이 구름 밖으로 멀어지네. 가을 강에 백로가 붉은 연꽃을 짝하는구나." 아우가 이 구절을 듣고 나도 모르게 마음이 싸늘해졌다. 마음속으로 생각하기를 '이 한 구절은 속세의 기운은 전혀 없고 모두 다 선적(仙的)인 말로 이루어졌는데 병중에 얻은 시가 어찌 그렇게 이상한가?'라고 생각했다. (중략) 8일 새벽에 아우의 병이 오히려 심해서 거처에서 자는데 마음은 놀랐고 몸은 떨려 잠을 자도 편하지 않았다. 갑자기 급한 소리를 듣고 급

164 "往年自君患腫 雖甚危重 惟其期望之素重 故吾不甚憂 親友至 或戲之曰 汝豈草草而死者哉 吾亦以其言爲信 (中略) 早知憂焉 吾豈忍令君竭精神於著述 觸風霧於高山 不挽上寺之行也 君亦奈何自輕於死生之機而 不自愛也.", 尹憬, 「靑皐公祭文」, 앞의 책.

165 이상현(李相顯, 1680 - ?)은 자는 중호(仲晦)이고, 호는 적안(赤岸)이다. 1726년 진사시에 합격하였다.

히 달려가보니 이미 돌아가셨다.[166]

③ 허경(許熲)이 지은 만사(輓詞)

아! 2월에 군열과 함께 화악(華嶽, 북한산)의 절에서 지냈다. 노래를 부르면 반드시
서로 주고받았고, 술을 마시면 늘 함께 시를 지었다. 혹은 달밤을 거닐거나 혹은 눈길
을 거닐 때도 함께 수석과 연하의 굴에 나란히 했다. 이것 또한 괴로운 세상의 아름다
운 일이다. 돌아오면서 꽃이 피면 다시 함께 놀러가자는 약속이 있었는데 어찌 알았
으랴? 아주 짧은 기간에 인사가 갑자기 변하여 이슬 내리는 달밤에 오직 나 혼자뿐이
고, 낙화유수도 눈에 닿으면 한을 품지 않은 것이 없으니 산림에서의 친구의 즐거움
을 조물주가 어찌 이렇게 심하게 시기했는가?[167]

위의 세 글을 종합해보면 윤용은 32세부터 종양으로 위중한 상태였으나 본인은
물론 친지들이 그다지 걱정하지 않았음을 알 수 있다. 윤용은 33세 1월 말경에 저술
에 몰두하기 위해 북한산에 있는 절에 갔다. 이때 친구인 허경도 동행하여 시를 지으
면서 보냈다. 윤탁도 2월 초에 뒤쫓아 북한산에 들어갔는데 형이 병색이 있었으나 크
게 걱정하지 않았다. 2월 26일 먼저 내려왔고, 이어서 그 다음날 윤용도 내려왔다. 윤
탁은 27일부터, 윤용은 28일부터 각각 병에 걸려 자리에 누웠다. 3월 1일 윤탁은 병
을 무릅쓰고 형에게 문병을 갔는데 형은 아파서 말을 하지 못했다. 3월 3일과 4일 증
세가 약간 회복되어 친구들이 문병을 와서 종일토록 이야기를 나누었다. 3월 5일 이
상현과 허경이 함께 문병을 왔는데 꿈에 "학을 탄 선인이 구름 밖으로 멀어지네. 가
을 강에 백로가 붉은 연꽃을 짝하는구나〔跨鶴仚人雲外遠 秋江白鷺伴紅蕖〕"라는 시 한

166 "今年首春 吾兄上山 弟欲同往 有事不果 仲春月初 追往從之 其間相別 不過一旬而 神彩少減 氣宇異前 中夜
枕席之間 時常呻吟 弟以爲 屢日爲客 自爾委憊 不爲深憂 同月廿六 弟先下來 明日廿七 兄亦歸庭 弟自其日
重得天行之病 委席而痛 吾兄憂之臨間病勢 翌日廿九 聞吾兄有病 症甚不輕 心甚驚憂而 弟疾尙重 不得進候
三月初吉 强病問候 兄雖惡弟之易差以 病不能言 以手指點 喜形于色 弟亦心喜曰 吾兄精神如此 何必深憂
三日四日症勢少減 言語稍通 親友諸人 亦來問疾 終日酬酢戱笑如平常 (中略) 初五赤岸與許正叔同來問病 兄
告赤岸曰 夢得一句曰 跨鶴仚人雲外遠 秋江白露發紅蕖 弟聞此句 不覺心寒 心語于中曰 此一句 少無塵氣
都成仙語 病中所得 何其異哉 (中略) 八日曉弟病尙繼 宿于私所而 心驚內顫 睡不能安 忽聞奔遑之聲 舋舋弁
候 已無及矣.", 尹忬, 「靑臯公祭文」, 앞의 6册 海南尹氏文獻 卷18 靑臯公條.

167 "在是仲春也 曁君悅共棲華嶽上寺 有唱必相酬 有觴每共賦 或步月或踏雪 共聯翩於水石烟霞之窟 此亦缺界
中勝事 歸來有花發 更同遊之約矣 豈料彈指頃 人事遽變 沆瀣明月 惟我獨來 落花流水 無非觸目茹恨地則
山林朋友之樂 造物何猜之甚也.", 許熲, 「靑臯公輓詞」, 위의 6册 海南尹氏文獻 卷18 靑臯公條.

구절을 얻었다고 하였다. 윤탁이 이 구절을 듣고 속세의 기운은 전혀 없고 모두 다 선적인 말로 이루어져 예감이 좋지 않음을 느꼈다. 그날 저녁에 증세가 다시 위중해져 8일 새벽에 세상을 떠났다. 그가 죽기 전에 꿈에서 얻은 시구는 절명시(絶命詩)가 되었다. "군열이 풍을 앓아서 자리에 누워 일어날 수 없었을 때"라는 허경의 언급은 윤용이 차가운 곳에 머물다가 풍으로 세상을 떴음을 알려준다.[168]

그는 이전에도 꿈에서 신선과 함께 시를 지었다는 신선 이야기가 전해지고 있다.

신선에 관한 이야기는 없으면 그만이지만 만약 있다면 그는 반드시 신선이 되었을 것이다. (중략) 군은 스스로 반드시 신선과의 인연이 있다고 믿었다. 그래서 꿈속에 항상 노닐었다. 나는 생각하기를 그의 마음이 맑고 이 아름다운 비단들이 뱃속에 가득 채워져 있어서 밖으로 발산하면 시가 되고 꿈속에서는 신선이 된다. (중략) 신선으로서 잠시 땅에 유배와서 인간의 즐거움을 오래 누리지 못하고 학을 타고 구름 밖으로 날아간다는 말을 죽기 직전에 읊었으니 과연 신선이다. (중략) 군이 늘 나를 대하고 꿈속의 일을 이야기하기를 "늘 해산에서 노는데, 앞에 해산주인이라는 자가 있어서 자기를 데려가 신선들과 함께 시를 지었다"고 하는데, 그 시는 그의 문집에 있다. 그리고 해산 경치의 아름다움을 이야기했는데 눈앞에 있는 것처럼 역력했다. 당시에 내가 그것을 듣고 기이하다고 생각해서 기(記)를 쓰고 그림을 그리라고 권한 것이 역시 군의 뜻과 맞았으나 하지 못했다.[169]

이 글은 해산주인이 윤용을 데려가서 신선들과 함께 시를 지었다는 꿈 이야기를 시로 지어 이미 문집에 실어두었으며, 윤종이 기이하다고 생각하여 윤용에게 기(記)를 쓰고 그림을 그리라고 권유를 했지만 시도하지 못하고 죽고 말았다는 내용을 담고 있다. 윤용이 꿈에서 선계에 들어가 시를 읊었던 이야기 등 몽유의 과정을 드러내고 있다. 허경이 지은 만사에서는, 윤용이 생전에 벽에 "맑은 달빛 아래 옥피리 소리, 옥 같은 꽃이 핀 골짜기〔玉蕭晴月 珠花洞天〕"라는 시를 써두고 즐거워하는 모습을 보

168 "當君悅病風 臥褥不能起.", 許繁,「靑皐公輓詞」, 앞의 책.
169 "神仙之說 無之則已 有則君必歸之矣 (中略) 君則自謂之定有仙緣 故夢寐之間常遊焉 吾則意其肺腑淸明 錦繡盈肚 故發之爲詩夢之爲仙 (中略) 以天上之物 暫謫下土 不久於人間之樂 而跨鶴雲外句 乃詠於臨歸之時 則 今果仙矣 (中略) 君常對我 說夢中之事 常游於海山 先有海山主人者 邀去且与仙人酬唱有作 其詩見在君集 仍道海山景物之勝 歷歷列於眼中 當時聞之 以謂奇異 勸之作記 重爲畫圖者 亦合於君意而 未就今卜玄堂.", 尹悰,「靑皐公祭文」, 위의 책 6冊 靑皐公條.

았는데, 이러한 시를 쓴 것은 윤용이 혼탁한 세상을 싫어하고 맑고 텅 빈 세상에서 노닐기를 원했기 때문이라고 하였다.[170] 그 밖에 신선사상이 깃든 송나라 진단(陳搏)의 고시(古詩) 「장수가(長睡歌)」를 쓴 글도 현전한다.[171] '소선'이라는 그의 호는 이와 같은 신선과의 인연에서 붙여진 것이며, 그가 남긴 〈종리권도(鍾離權圖)〉 역시 신선사상과 직접 닿아 있다[도 4-168].

윤종이 쓴 아래의 제문에서 윤용이 묻힌 곳을 파악할 수 있다.

지금 묘 자리를 잡는데 마침 남양의 이화동(경기도 화성시 우정읍 이화리)이 있어서 비록 그 산세의 회포를 견문하지 못했으나 산세가 안으로 감싸고 위치가 온자해서 풍수가들이 그것이 좋다고 칭찬하고 또 바닷가에 있어서 꿈과 맞아 떨어진다. 무덤을 하늘이 실로 정해주어서 신선이 먼저 와서 구했는데 사람이 스스로 깨닫지 못했다. 돌아가신 어머니의 옛 무덤도 역시 그곳에 옮겨서 모셨다. 아! 우리들이 어려서 어머니를 잃고 늘 하늘이 무너질 듯한 슬픔을 안고 살았다. 군이 이번에 죽어서 돌아가신 어머니 옆에 묻혔으니 다시 어머니의 슬하에서 다하지 못한 즐거움을 받을 수 있다.[172]

위의 기록을 통해 보면 그의 묘소는 풍수가가 명당으로 추천하고 그가 죽기 전에 꾸었던 꿈과도 합치된 바닷가에 위치한 남양의 이화동으로 정하고, 네 살 때 돌아가신 모친의 옛 무덤도 이곳으로 옮겨 죽어서나마 어머니 곁에 머물게 했음을 알 수 있다. 그러나 족보에는 그의 묘소가 해남군 현산면(縣山面) 공소동(孔巢洞)이고, 1747년에 별세한 성산이씨와 합조(合兆)한 것으로 기재된 점으로 볼 때 1747년에 이곳으로 이장하여 합장한 것으로 추정된다.[173]

총명하고 재질이 넘쳐 나라를 빛내고 가문을 빛낼 사람으로 생각한 집안의 기대

170 "且余嘗見君悅 向壁上大書着 玉蕭晴月 珠花洞天 八箇字嘻嘻 抑君悅倨世溷濁 樂彼淸曠 遽已驂鸞駕鶴 往來於玉蕭月珠花洞間耶.", 許檠, 「靑皐公輓詞」, 위의 책.

171 吳世昌 編輯, 『槿墨』 第5卷 信, pp. 319-320.

172 "今卜玄堂 適在於南陽之梨花洞 雖未及見聞其山勢回抱 位置稠藉 堪輿家頗稱其吉而 又濱於海 以夢驗之 萬年之宅 天實有定 神來先告而 人不自悟也 先妣舊葬 亦安於其地 嗚呼 吾輩幼失先妣 常抱終天之痛 君之此行 得葬先側 復奉膝下 未盡之歡.", 尹悰, 「靑皐公祭文」, 앞의 책 6冊 海南尹氏文獻 卷18 靑皐公條.

173 海南尹氏兵曹參議公派門中, 앞의 책 卷1, p. 66. 최근 종손 윤형식 선생은 공소동에서 윤용의 묘로 추정되는 곳을 찾았다.

를 저버리고 대를 이을 아들도 없이 그가 세상을 뜨자 아버지인 윤덕희는 물론 형제들의 슬픔은 더욱 컸다. 요절한 동생을 위로하기 위해 형은 형제들이 낳은 자식들 중 가장 현명한 아이를 택해 후사로 삼고자 했다.[174] 그가 사망한 지 25년 후에 태어난 윤지흥(尹指興, 1765-1788)을 후사로 삼았음을 족보에서 확인할 수 있다. 지흥은 윤덕희의 넷째아들 굉(恮)의 차남으로 그 또한 22세에 요절하였다.

신광수(申光洙, 1712-1775), 허경(1707-?), 신경항(申景沆, 1711-?) 등은 윤용의 절친한 시우(詩友)였다. 신광수는 막내고모부이지만 윤용보다 손아래이다. 신광수는 자는 성연(聖淵)이요 호는 석북(石北)으로 어렸을 때부터 시를 잘 지어 당시 최고의 문학가로 알려져 있으며 관서악부 108수의 군집 형태로 된 기속시(紀俗詩)로 유명하다. 조카가 죽자 애도하는 제문에 윤용의 다재다능함이 자세히 언급되어 있다.

아! 군열이여! 그림은 여가의 일이라 자네가 중시하는 것이 아닌데도 우연히 붓을 놀리면 역시 하늘이 낳은 재주라 안개와 구름 싸인 풀과 나무, 화조, 충어, 춘하추동, 깊고 엷고 쓸쓸하고 여유 있는 것들이 모여서 만 가지 변화를 이루어 신묘한 경지를 다하고 허공에 들어갔다. 포도(庖刀)는 절도에 맞고[175] 영근(郢斤)은 바람을 일으킨다.[176] 눈에 보이는 색과 형상을 초월하여 사람의 재주가 아닌 것 같다. (중략) 오호 군열이여! 자네는 기운이 청명하여 평범한 골상이 아니라서 평소에 꿈을 꾸어도 신선의 이야기가 많았다. 지금 죽어서 원래의 조화를 따라 반드시 하늘로 돌아가리라. 자궁의 향안을 담당하는 사람이 주선을 하여 만경으로서 길이 길한 것은 자네와 내가 앞뒤 일세. 난새를 타고 봉황을 타고 끝없이 왕래하며 제주를 굽어보니 안개지붕이 완전히 덮어버렸다. 우리들이 개미처럼 구름 속에서 손뼉을 쳐서 벙어리처럼 하지 않아도 그 참됨과 그 없음이 알 수가 없네. 오호! 군열이여! 태화산에 함께 올라 얼마나 많은 세월을 보냈던가? 영(營)에 가서 시를 짓고 연못에서 달을 보고 시를 짓고 웃으며 춘의를 기약하며 시를 넣어두는 주머니를 차고 서로 따랐는데 세상사가 사람을 잡아당겨 바쁘게 결별을 했네.[177]

174 "身後之事 可待兄弟之生男 擇其最賢者而爲嗣則 庶或慰生死之恨耶.", 尹悰, 「青皐公祭文」, 앞의 책 6冊 海南尹氏文獻 卷18 青皐公條.

175 포도는 백정이 소를 잡는 데 칼을 노련하게 다룬다는 말로, 기술이 신묘함을 비유함.

176 영근(郢斤)은 영(郢)땅의 목수인데 자귀를 휘둘러 코끝에 묻은 까만 칠을 감쪽같이 깎아내었다. 귀신같은 솜씨를 비유함.

177 "嗚呼君悅 丹青餘事 匪爾所重 偶然揮洒 亦自天縱 烟雲草樹 花鳥虫魚 春夏秋冬 濃淡慘舒 回薄萬變 窮神

이 글을 통해서 알 수 있듯이 신광수도 강원도 영월군과 충청북도 단양군의 경계에 위치한 태화산에서 그와 자주 시회를 가졌으며 윤용이 살아 있을 때도 신선 이야기가 많았다고 언급하였다. 그림이 여가의 일이라 중시하지 않았지만 타고난 재능이 있어 산수, 화조, 충어, 온갖 물상 등이 신묘한 경지에 이르렀다고 술회하고 있어 신광수는 윤용의 서화감상우 역할도 했을 것으로 짐작된다. 신광수는 윤용이 세상을 떠난 지 10년이 지난 어느 해 귀신사(歸信寺) 불탑(佛塔)에 윤용의 신은제명(과거시험에 합격했다는 내용을 쓴 글)이 있어서 생사에 대한 감회를 두 수의 시로 읊었다.[178]

허경은 윤용과 시를 주고받은 절친한 시우였던 것으로 파악된다. 자는 정숙(正叔)이고, 41세(1747) 때 생원시에 합격하였다. 증조부 허제(許提), 조부는 허호(許鎬), 부친은 허원(許源)이다. 허경이 지은 연작 만시(輓詩) 7수는 윤용과의 사별을 눈물겹게 그려내고 있으며 윤용의 문학을 칭송하였다. 그는 윤용과 뒤늦게 사귀었으나 속마음을 털어놓고 의기투합하여 늘 서로 허락했다고 한다.[179] 그가 죽은 윤용을 위해 지은 만사 제5수에, "태화산에서 시 짓는 자리를 함께 열었는데, 항상 시 주머니에서 빛나고 굉장한 시가 나와서 늘 깜짝 놀랐네"라는 구절로 보아 이들의 문학공간이 산이나 사찰임을 알 수 있다.[180] 허경은 남들이 한번 알기를 원했던 윤용이 자신의 가장 절친한 벗임을 자랑스럽게 여겼으며, 자신의 시는 윤용의 것에 미치지 못한다고 하였다.[181]

신경항은 윤용의 시우 중 한 사람이었다. 자는 희원(希元), 1741년 생원시에 합격하였고, 부친은 신회(申澮)이다. 윤용은 그에게 시를 지어주었다. 그는 윤용이 죽은 후에 허경의 집에 찾아가서 아름다운 정신이 옥처럼 밝고 재주와 생각이 뛰어나고 예

<hr />

入虛 庖刀合節 郢斤生風 高迢色相 不由人工 司命降禀 一性靈慧 手自攸到 儘何多藝 (中略) 嗚呼君悅 一氣清明 故非凡骨 平日有夢 居多仙說 今乘元化 必歸于天 紫宮香案 掌詰周旋 曼卿長吉 爾而後先 驂鸞跨鳳 往來無邊 俯視齊州 霧盖交凝 吾儕如蟻 奔走薨薨 拍手雲間 有不啞然 其眞其無 不可知焉 嗚呼君悅 太華同燈 曾幾日月 行營拈韻 方塘引白 笑期春圍 橐韉相從 世故擘人 訣別忽忽.", 申光洙, 「祭尹君悅愹文」, 앞의 책 卷14.

178 申光洙, 「歸信寺佛塔 有尹君悅新恩題名 感念存亡而作」, 위의 책 卷1.

179 "余於君悅晩交耳 然照肝膽而投氣味者 每相許也.", 許絜, 「靑皐公輓詞」, 앞의 책 6冊 海南尹氏文獻 卷18 靑皐公條.

180 "詞壘同開泰華山 常驚光怪錦囊.", 許絜, 「靑皐公輓詞」, 위의 책.

181 "世之希風問影者 皆顧一識其面而 幸其知之深情之熟於我最也 遊華山時 得君悅迭唱和咏於其間 甚足粧點物色 時時抽逸響 發驚語以相誇 或盛氣欲務勝 或極口借許可而 若其調鏗然 其光燁然 金春而玉憂者 余雖勞十駕而 瞠且後也.", 許絜, 「靑皐公輓詞」, 위의 책.

리하여 깨끗함이 마치 춘난과 같다고 윤용을 회고하였다. 또한 화려한 문장으로 세상에 이름을 떨친 윤용을 칭송하였다.[182]

윤탁이 쓴 제문에 따르면 "윤용은 유고 몇 권과 《취우첩(翠羽帖)》과 「의장십구승」을 남겼는데 지금은 그것을 관리할 사람이 없어 윤탁이 그것을 보관했다가 후에 양자가 들어오면 전하겠다"고 하였다.[183] 해남윤씨족보에 따르면 유고, 화첩, 「완산악부」, 「의장십구승」이 집에 소장되어 있었다고 하나 현재는 남아 있지 않다.[184] 『당악문헌』에는 "묘지(墓誌)는 없고 시집 두 권이 있다"고 기록되어 있다.[185] 화훼, 초충, 영모화로 꾸며진 《취우첩》 4권은 정약용이 강진으로 귀양갔을 때 감상하고 발문을 남긴 것으로 보아 1800년 초까지는 전해지고 있었던 것으로 보인다.

지금까지 윤두서, 윤덕희, 윤용의 예술가로서의 삶의 족적을 복원해본 결과 이들은 해남 백련동에 본거지를 두었지만 한양을 무대로 예술 활동을 펼쳤던 공통점을 지닌다. 윤두서는 붕당정치가 치열했던 격변기에 살면서 당화가 자신뿐만 아니라 가족, 친구들에게 미쳐 몸을 숨기고 은자적 삶을 살았다. 그의 생애의 굴곡은 그의 회화 창작에도 적지 않은 영향을 주었다. 제1기인 서화 입문기는 30세까지로 5·6세부터 큰 글씨와 초서를 잘 썼으며, 어린 시절에 『고씨화보』와 『당시화보』를 임모하면서 그림의 묘리를 깨우쳤다. 제2기인 서화 전념기는 30세부터 46세까지로 30세 때 이영창 사건을 계기로 관로진출을 포기하고 자아실현의 욕구를 학문과 예술로 풀어야만 했다. 이 시기에는 지금의 서울 명동인 종현에 살면서 이잠, 이서, 이만부 등 근기남인 서화가들과 학문·서화로 교류하였다. 윤두서의 서화를 애호했던 민용현, 민창연, 이사량, 이하곤 등 서인들과도 예술을 매개로 당파를 초월하여 열린 우정을 나누면서 그의 명성이 세상에 알려지게 되었다. 제3기 해남으로 낙향한 46세부터 생을 마감한 48세까지의 시기에는 화업에 전념하지 못한 편이며 「화평」을 남겼다.

182 "如風笛紫霄過 洒若春蘭清路濕 這一句卽 君悅舊贈申友希元詩也 君悅逝後 申友訪我紫閣之室 唏噓作悼亡之歎已 語余曰 君悅此詩 雖指意在我而 直君悅自畵自噫 君悅丰神玉朗 才思穎銳 洒若春蘭者卽 君悅芳彩之襲人者而 居然清露之易晞也 冷如風笛者 卽君悅詞華之鳴世者而 不過紫霄之一過耳 迸淚幽吟森然 若對我君悅坤 安得起聲畵中故人.", 許檠,「靑皐公輓詞」, 앞의 책 6冊 海南尹氏文獻 卷18 靑皐公條.

183 "吾兄手蹟 但遺稿數卷 翠羽帖 義庄十九勝而已 今無主者 弟當收之藏之 以待吾兄之有子而傳之.", 尹侂,「靑皐公祭文」, 위의 책.

184 『海南尹氏德井洞兵曹參議公派世譜』漁樵隱公派 卷1, 66.

185 "墓誌闕有詩集二卷.", 앞의 책 6冊 海南尹氏文獻 卷18 靑皐公條.

윤덕희의 82년 동안의 생애는 4시기로 구분된다. 29세(1713)까지 해당되는 초년기에는 한양에 살면서 학문과 서화에 뛰어났던 아버지와 이서의 문하에서 다양한 학문 세계를 경험했으며, 일찍부터 서화가로서의 자질을 키워나갔다. 25세(1709) 때 진경산수화를 그리고 진경을 언급하였다. 29세(1713)부터 47세(1731)에 해당하는 중년기에는 해남으로 이사가 선친의 서화유물을 정리하면서 서화를 수련하였다. 47세(1731)부터 68세(1752)에 해당되는 노년기에 다시 한양에 살면서 왕성한 작품 활동을 하여 화명을 널리 떨쳤다. 51세(1735)에 세조어진중모에 발탁되었으나 사양하였다. 63세(1747)에 금강산을 유람하면서 현장에서 금강산의 여러 경치를 사생하고 『금강유상록』을 저술하였다. 그의 인물화 실력이 알려져 64세(1748)에는 조영석과 함께 숙종어진중모에 감동으로 참여하여 2년여 동안 관직생활도 하였다. 끝으로 68세(1752)부터 82세(1766)에 해당되는 만년기에는 다시 해남으로 낙향하여 왼쪽 눈의 실명으로 인해 서화에 주력하지 못하고 생을 마감하였다.

윤덕희의 차남인 윤용은 조부와 아버지 밑에서 성장하면서 그림에 대해서도 일찍부터 관심을 갖게 되었다. 24세 때 한양으로 이사한 이후 25세 때인 1732년에 남태응은 그의 재주가 빼어남을 평했다. 28세(1735) 때 진사시에 합격하였으며, 그림에 재능이 있었으나 기량을 마음껏 펼치기도 전에 저술을 하기 위해 북한산에 있는 절에 갔다가 병을 얻어 33세의 젊은 나이로 요절하였다. 그는 문학에 뛰어난 재능을 보였으며 신선사상에 심취했다. 막내고모부인 신광수와 허경, 신경항 등은 윤용의 절친한 시우였다. 산수를 잘 그렸으며, 화훼, 초충, 영모화로 꾸며진 《취우첩》 4권과 몇 권의 유고가 있었다고 하나 현재는 망실되었다.

4. 윤두서 일가의 서화감상우와 서화수장층

18세기 전반기에 활약했던 윤두서와 윤덕희는 남인뿐만 아니라 서인들까지 다양한
서화감상우들과 서화수장층을 확보하여 그들의 화명이 널리 알려지게 되었다. 서인
들 사이에는 소극적으로나마 윤용의 서화애호층도 형성되었다.

1) 윤두서의 서화감상우와 서화수장층

윤두서는 타고난 재능에 어린 시절부터 그림을 좋아하여 여기로 그림을 그렸지만 그
림에 대한 자부심이 대단해 자신의 그림을 이해해주는 서화감상우나 친인척들에게
만 그림을 그려주었다. 이로 인해서 윤두서는 예술 활동을 함께 펼쳤던 근기남인 서
화가 그룹의 구성원, 그림에 대한 안목이 뛰어난 일부 소론계 서화감상우, 그리고 가
족·친인척·지인들에게만 그림을 그려주었다. 여기에서는 근기남인 서화가 그룹의
예술 활동에 관해서는 앞서 다루었기 때문에 생략한다.

　　그동안 조선시대 서화수장의 시기별 경향에 관한 전반적인 연구가 진행되었음에
도 불구하고 특정 국면의 현상을 밝혀줄 인물들에 관한 연구는 부족한 실정이다.[1] 지
금까지 윤두서가 교유한 서인계 인물들 가운데 18세기 전반기를 대표하는 서화비평
가였던 이하곤(李夏坤, 1677-1724)과의 교유상에 관한 연구는 상당 부분 진척되었으
며,[2] 유홍준이 남태응(南泰膺)의 『청죽화사(聽竹畵史)』 전문을 소개함으로써 윤두서가
교유한 서인계 인물들의 이름을 파악할 수 있게 되었다.[3] 그러나 이하곤의 교유상도

1　조선시대 서화수장에 관한 대표적인 연구는 朴孝銀, 「朝鮮後期 문인들의 繪畵蒐集活動 연구」(홍익대학교
　　대학원 미술사학과 석사학위논문, 1999) 同著, 『石農畵苑』을 통해 본 韓·中 繪畵後援 硏究」(홍익대학교대
　　학원 미술사학과 박사학위논문, 2013); 黃晶淵, 『조선시대 서화수장 연구』(신구문화사, 2012).

2　이하곤의 『頭陀草』의 분석을 통해서 윤두서와 교유한 사실을 조명한 선구적인 업적은 李英淑, 「恭齋 尹斗
　　緖의 繪畵 硏究」(홍익대학교대학원 미술사학과 석사학위논문, 1984); 李仙玉, 「澹軒 李夏坤의 繪畵觀」(서
　　울대학교대학원 고고미술사학과 석사학위논문, 1987) 등이다. 그 뒤로 이내옥, 앞의 책, pp. 45-48, 李相
　　周, 『澹軒 李夏坤文學의 硏究』(이화문화출판사, 2003); 同著, 「18세기 초 문인들의 우도론과 문예취향:
　　김창흡과 이하곤 등을 중심으로」, 『한문학연구』 23호(한국한문학회, 1999), pp. 197-228 등에서도 둘 사
　　이의 교유 양상에 대해 간략히 언급되었다.

3　兪弘濬, 「南泰膺의 『聽竹畵史』의 회화사적 의의」, 『美術資料』 第45號(국립중앙박물관, 1990), pp. 71-97;

문헌 자료를 보충하여 더욱 진전된 논의를 필요로 하고, 여러 문헌들을 통해서 파악된 유죽오(柳竹塢), 이사량(李師亮), 민용현(閔龍見 혹은 閔龍顯), 심제현(沈齊賢), 이명필(李明弼) 등까지 논의의 범위를 확장시켜 소론계 서화감상우들을 포괄적으로 연구해야 할 필요성이 제기된다.

윤두서는 해남에 본거지를 두었지만 어린 시절부터 46세(1713)까지 한양을 무대로 예술 활동을 펼쳤기 때문에 서화가로서 화명이 알려지게 된 데는 서인계 서화감상우들의 역할이 컸다고 판단된다. 서인으로부터 탄핵과 비방을 받아 극심한 시련을 겪으면서 출사를 포기하고 자아실현의 욕구를 학문과 예술로 풀면서 살았던 윤두서가 학문적·정치적 성향이 상반된 서인계 인물들과 예술적 취향을 향유한 사실은 숙종 연간의 정치적 상황으로는 특기할 만한 현상 중 하나이다.[4] 당색의 차이를 넘은 서화감상과 수장의 의미에 대한 접근 방식은 18세기 서화수장 양상의 일국면과 더불어 윤두서 서화애호층을 보다 폭넓게 이해하는 데 일정한 기여를 할 것으로 여겨진다.

① 18세기 초 윤두서 서화애호층의 등장

18세기 경화사족들은 중국출판물의 대량 유입으로 인한 만명기 서화고동취미 풍조의 확산과 맞물려 감식안을 겸비한 서화수장가들을 대거 등장시키기에 이른다.[5] 18세기 전반기 서화수장에 대한 관심은 이정섭(李廷燮, 1688-1744)의 아래 글에서 단적으로 확인할 수 있다.[6]

요즘 사람들은 고서화를 많이 모으는 것을 청아한 운치로 여긴다. 어떤 사람이 한 조각 비단 그림을 가지고 있다고 들으면, 반드시 수단과 방법을 가리지 않고 그것을 매

同著,「南泰膺『聽竹畵史』의 解題 및 번역」, 李泰浩·兪弘濬 編,『조선후기 그림과 글씨』(학고재, 1992), pp. 137-156.

4 주지하듯 숙종 연간에는 남인이 대거 축출된 사건인 경신대출척(1680), 남인이 재집권한 기사환국(1689), 서인이 정치권의 주도세력이 된 갑술환국(1694), 그리고 남인에 대한 처벌 문제로 인한 서인의 노소론분기(1683) 등 정치적 부침이 심했다.

5 洪善杓,「朝鮮後期 書畵愛好風潮와 鑑評活動」,『美術史論壇』제15호(시공사, 1997), pp. 119-138, 강명관,「조선후기 경화세족과 고동서화 취미」,『조선시대 문학예술의 생성공간』(소명출판, 1999), pp. 277-316.

6 이정섭은 선조의 장남 임해군(臨海君)의 후손이며, 호는 저촌(樗村)으로 생원시에 합격했지만 출사하지 않고 많은 서적과 서화, 시작(詩作)으로 자오하며 평생을 보냈다. 이정섭에 관한 논의는 黃晶淵, 앞의 책, pp. 444-445.

입하여 방안에 가득 채우고 대나무 상자를 넘치게 하여 보장(寶藏)으로 여긴다.[7]

18세기 초 서화애호가들은 먼저 조선 후기의 시발점인 1700년 무렵에 새로운 서화 경향을 견지했던 윤두서의 서화에 관심을 갖기 시작하였다. 이를 실증할 수 있는 구체적인 기록들은 적지 않게 발견된다. 먼저 윤두서의 장남 윤덕희가 증언한 내용을 살펴보면 다음과 같다.

공은 또한 옛 전체(篆體)와 팔분법(八分法)이 근세 이래 더욱 쇠멸하여 족히 볼 만한 것이 없었으므로 진한(秦漢) 이래 간행된 금석문자를 많이 수집하여 조용히 연구하고 묵묵히 완상하여 초연히 독자적인 서체를 체득했다. 붓을 운행하고 글자를 구성하는 법은 우리나라의 오랜 더러운 습속을 깨끗이 씻어버렸다. (중략) 옛 것을 좋아하는 박아한 사대부들도 감히 한마디 트집을 잡지 못하고 한 점의 글씨라도 얻으면 고이 간직하여 보물로 삼았다.[8]

이 글을 통해서 호고(好古) 취미가 있는 사대부들 사이에 이전 시기의 구태의연한 습속을 깨고 금석문자를 연구하여 독자적인 서체를 추구한 윤두서의 글씨에 대한 수장 열기가 있었음을 알 수 있다.

윤두서의 그림에 대한 수장 열기는 글씨에 비해 더욱 급증하였다. 이하곤은 "윤두서의 그림은 온 세상이 보배로 여겨, 매 한 장을 그릴 때마다 사람들이 가지고 가서 집에 남아 있는 것이 없었다"고 하였다.[9] 남태응도 "세상의 그림 모으는 사람들이 안견(安堅), 최경(崔涇)의 작품을 원하지 않아도 윤두서의 작품은 얻기를 원했는데, 그의 그림 한 폭을 얻으면 김시(金禔)의 그림 열 폭 가진 것을 부러워하지 않았으며, 집집마다 소장하고 있는 김명국의 그림은 100폭이라도 윤두서 한 폭을 당하지 못했다"고 하였다.[10] 이와 같은 기록들은 당시 서화수장가들이 이전 시기 화가들의 작품보다 윤두서 작품에 관심을 가졌음을 단적으로 대변해준다.

7 "今人以多畜古書畫爲淸致 聞人有片縑 必旁蹊曲徑 以購之 充龕溢篋 託爲寶藏.", 李廷燮, 「題李一源所藏雲間四景帖後」, 『樗村集』坤 卷4. 李相周, 앞의 책, 345.

8 부록 3 尹德熙, 「恭齋公行狀」.

9 "孝彦畫擧世寶之 每一紙出 輒爲人持去 家無存者", 李夏坤, 「南遊錄(二)」, 『頭陀草』18冊.

10 "是故世之蓄畫家 不願得安堅崔勁之跡 而願得恭齋也 得恭齋一幅 不羨醉眠之十幅 至如家藏戶置之蓮潭則 數百幅 不能當其一 其勢使之然也.", 南泰膺, 「畫史」, 앞의 책.

남태응은 윤두서가 당대에 유독 명성이 높았던 이유에 대해서 다음과 같이 지적하였다.

김명국이 나오니 이징(李澄)이 상대하였다. 두 사람이 죽자 이들을 계승할 만한 자가 없었는데 거의 백 년 만에 비로소 윤두서가 나왔다. 그런데 윤두서는 유독 상대할 자가 없어 그 명성을 나누어 가질 수 없었다. 이것이 바로 윤두서의 명성이 이전의 누구보다도 더한 까닭이다.[11]

또 윤두서는 자기 예술에 대한 긍지가 너무 지나칠 정도로 높았다. 그림을 구하는 자가 문간에 가득할 정도였는데 모두 손을 저으며 거절하였으며 간혹 부응한다 하더라도 신회(神會)가 일어난 다음에야 그렸다. 마치 열흘 걸려 물을 그리고 닷새 걸려 돌을 그리는 식이었다. 만약 조금이라도 마음에 맞지 않거나 한 획이라도 화법에 부합하지 않으면 즉시 폐기해버리면서 그동안 공들인 것을 조금도 아까워하지 않았다. 반드시 충분히 득의하고 충분히 조화롭고 공교로워야 내놓으려 했다. 그래서 윤두서의 그림은 시중에 전하는 것이 드물다. 그리고 전하는 그림들은 절묘하지 않은 것이 없으므로 그 이름을 얻은 것이 김명국이나 김시보다 더했던 것이 대개 이런 까닭이다.[12]

위의 두 글에서 보듯이 그는 윤두서가 명성을 얻게 된 가장 큰 이유로 당시 윤두서를 상대할 만한 뛰어난 화가가 없었던 점, 그림에 대한 긍지가 높아 다작을 하지 않기 때문에 그의 작품이 희소성의 가치가 높았던 점 등을 꼽았다.

서인계 소론 출신이면서 윤두서의 절친한 서화감상우였던 이사량(1660-1719)은 윤두서의 예술적 재능을 다음과 같이 평가했다.

그림 그리는 일에 이르러서는 하나의 소기(小技)인지라 형은 정말 달갑게 여기지는 않았으나 홀로 형상의 밖에서 천기(天機)의 묘를 얻어 곧장 고호두(顧虎頭, 고개지의

11 "蓮潭山而虛舟對之 二人之死 無繼之者 近百年而後 始得一恭齋 恭齋獨無對 無或有分其名者 此恭齋之得名
 尤盛於前人者也.", 南泰膺, 「畵史」, 위의 책.

12 "恭齋挾藝自高 矜持太過 求者盈門 一切揮之 間或副應 而神會興到而後作 如十日畵水 五日畵石 之爲或有
 一毫不稱意 一劃不應法 輒棄前功 而不自惜 必也十分得意 十分造功 乃肯出也 是以恭齋之畵 罕傳于世 而傳
 者無非絶妙 其得名之過於蓮潭醉眠者 蓋以此也.", 南泰膺, 「畵史」, 위의 책.

자)나 이용면(李龍眠, 이공린의 호)과 서로 대등할 정도에까지 이르렀으니 우리나라의 가도(可度, 안견의 자)나 계수(季綏, 김시의 자)와 같은 무리들로서는 함께 낄 수 없는 경지이다. 이에 세상 사람들이 작은 편폭을 얻어도 수장하여 보배로 삼지 않음이 없다. 이는 형에게 있어서는 단지 하나의 여사(餘事)에 불과하니 또한 형이 능히 하지 못하는 바가 없음을 알 수 있다.[13]

이사량은 윤두서를 우리나라 이전 시기의 유명한 화가들과 비교될 수 없으며, 중국의 고대 명화가인 고개지와 이공린 등과 비견되는 화가로 평가하였다.

그가 명성을 얻게 된 또 하나의 이유는 이전 시기의 화풍과 뚜렷한 차이를 보이는 새로운 회화를 추구한 점이다. 이러한 근거는 "문장이나 서화는 구태가 나지 않는 것을 가장 어렵게 여기는데, 오직 윤두서만이 그렇지 않을 뿐이다"라는 조귀명의 언급에서 찾아볼 수 있다.[14]

이상과 같이 18세기 초 사대부들 사이에 일어난 서화수장 열기는 당시 화단의 제1인자로 부상한 윤두서의 서화로부터 시작되었음을 알 수 있다. 윤두서의 서화애호층이 등장한 동인은 희소성의 가치가 높았던 점, 그의 예술적 재능을 뛰어넘을 만한 화가가 없어 당시 화단의 제1인자로 급부상한 점, 이전 시기의 화풍과 뚜렷한 차이를 보이는 새로운 회화를 추구한 점 등으로 요약된다.

② 소론계 서화감상우들의 인적 구성과 역할

18세기 초에 새롭게 대두된 예술문화계 현상 중 하나는 당파를 초월한 서화감상우의 출현과 서화감상 모임을 가진 점을 들 수 있다. 문인들 사이에 성행한 서화애호 취미는 18세기 예술문화를 성장시키는 데 큰 역할을 하였다.

윤두서는 이와 같은 양상이 일찍 보인다. 그는 "사람을 취하는 도는 문벌과 당색으로 구별하지 않고 오직 선택을 마음에 두었다. 남들이 경홀히 여기는 사람이라도

13 "至於繪事 一小技耳 兄固不屑 而天幾之妙 獨得於形像之外 直與虎頭龍眠相埒 而若吾東可度季綏之輩 固不數也 是以世之得片幅者 無不藏弆而爲寶 此於兄特一餘事而 亦可見兄之無所不能矣.", 李師亮, 「祭文」, 앞의 6冊 海南尹氏文獻 卷16 恭齋公條.
14 "文章書畫 不套爲最難 孝彦惟不套耳.", 趙龜命, 「題柳汝範家藏尹孝彦扇譜帖」, 앞의 책 卷6.

취하며, 여러 사람이 추천하는 사람이라도 취하지 않았다"고 한다.[15] 친구 이사량도 윤두서에 대해서 "교유하는 사람들 사이에서 명예가 자자했으며, 세상은 색목(色目, 당파)을 숭상했으나 형만이 홀로 초연하여 피차의 차별에 초연하였다"고 언급하였다.[16] 이는 윤두서의 우도론(友道論)을 단적으로 보여주는 말이다. 붕우의 기준은 당색과 신분이 아니라 마음이었다. 그가 펼친 우도론은 당색에 구애되지 않은 이하곤의 우도론[17]과 "귀천이 비록 달라도 덕이 있으면 스승으로 할 수 있으며 나이는 같지 않아도 인(仁)을 도울 만하면 벗할 수 있다"고 했던 박지원의 우도론과도 상응점이 있다.[18]

"혹 남들이 다 아는 선대(先代)의 혐오가 있더라도 사귈 만한 사람이라면 차별하지 않아 친한 사람이나 다름없이 지냈다. 식견이 얄팍한 사람들이 혹 비방할지라도 그는 마음에 두지 않았다"고 한 언급은 이하곤과의 사귐을 의미한 것으로 믿어진다.[19] 윤이후의 「일민가(逸民歌)」의 소주(小註)에 따르면, 1691년에 함평현감으로 재직 중이었던 윤두서의 생부 윤이후는 암행어사로 파견된 이하곤의 부친 이인엽(李寅燁, 1656-1710)의 과도한 감찰을 감당하지 못하고 벼슬을 그만두게 되었다.[20] 이듬해 3월 이인엽은 어사로 복명(復命)하였는데 전라도관찰사 이현기(李玄紀)의 상소로 체포되어 심문당하고 파직되었다. 윤두서는 이하곤보다 여덟 살 연상이었을 뿐만 아니라 양가 부모들 간에 악연이 있었음에도 불구하고 절친하게 지냈다.

윤두서의 대표적인 서인계 서화감상우들을 알 수 있는 기록은 아래와 같다.

윤두서는 자신의 빼어난 예술에 자부심을 갖고 있었다. 그 긍지가 너무 심하여 남의 요구에 절대로 응하지 않았으나 오직 이사량, 이하곤, 민용현만이 이 돌부처로 하여금 머리를 돌리게 할 수 있어 요구하면 즉시 응하게 하여 각각 3, 4첩을 소장하였고 장화(障畵, 가리개 그림)도 또한 많았다. 이하곤은 만마도 일족(一簇)을 갖고 있고, 내

15 부록 3 尹德熙, 「恭齋公行狀」.

16 "名譽之光 溢于交遊 (中略) 世以色目崇尙 而兄獨超然於彼此之別.", 李師亮, 「祭文」, 위의 책 6冊 恭齋公條.

17 이하곤의 우도론에 관해서는 이상주, 앞의 논문 참조.

18 "貴賤雖殊 有德則可師也 年齒不齊 輔仁則可友也.", 朴趾源, 「擬請疏通疏」, 『燕巖集』. 박수밀, 「18세기 友道論의 문학·사회적 의미」, 『한국고전연구』 8(한국고전연구학회, 2002), pp. 91-92에서는 박지원의 이 글이 18세기 개방적인 지식인이 펼친 우도론으로 파악하였다.

19 부록 3 尹德熙, 「恭齋公行狀」.

20 尹爾厚, 「逸民歌」, 『支菴日記』卷3.

조카 임모(林某) 또한 얻어 완상하였다. 세 사람은 모두 서인이다. 이 때문에 비방이 떼 지어 일어났다. 그의 친구인 문관 홍중휴(洪重休)[21]는 신랄한 얼굴로 꾸짖어 윤두서는 그것을 크게 한스러워했다.[22]

이 글에서 남태응은 서인 출신의 윤두서 서화애호가로 민용현, 이사량, 이하곤 등을 지목하였다. 이들은 모두 3책 내지 4책의 화첩과 가리개 그림들을 소장하고 있었으니 윤두서의 핵심적인 서인계 서화수장층으로 자리매김할 수 있다.

다음으로 이하곤이 유여범가(柳汝範家) 소장《윤효언선보첩(尹孝彦扇譜帖)》을 감상하고 쓴 글에는 민용현, 이사량, 이하곤 외에도 유죽오, 심제현, 이명필 등과 같은 서화감상우들이 더 거명되고 있어 주목된다.

해남 윤두서는 사람됨이 관대하고 단아하며, 전서와 예서를 잘하였는데 특히 육법(六法)에 뛰어났다. 풍류가 넓고 커서 진(晉), 당(唐)의 인물들보다 훨씬 뛰어났다. 당시의 이름 있는 선비들 중 심사중(沈思仲, 沈齊賢의 자), 이성해(李聖諧, 李明弼의 자), 이성고 (李聖顧, 李師亮의 자) 등이 모두 그와 더불어 교유했으며, 죽오(竹塢) 유공(柳公)이 또한 평생토록 가장 뜻이 맞는 친구였으니 사대부들은 이를 통해 공의 풍류가 또한 평범하지 않다는 것을 알게 되었다. 매번 날씨가 좋고 바람과 햇살이 청량할 때에 제군들이 윤두서를 방문하지 않으면, 윤두서가 제군들에게 들렀다. 어디를 가든지 술병과 잔을 서로 주거니 받거니 하였고, 어울려 웃으며 단합하였다. 흥이 오르면 붓을 놀려 뜻대로 인물과 산수, 짐승과 꽃 따위를 그렸는데, 굽이굽이 의태(意態)가 있었고 모두 뛰어난 솜씨를 발휘하였으니 제군들은 비단조각과 종이 쪼가리를 얻어도 보배처럼 간직하며 마치 큰 옥과 같이 여겼다. 그런데 죽오 유공이 앞뒤에서 얻은 것이 더욱 많다고 하였다. 그런데 얼마 지나지 않아서 공은 이 세상을 하직하였고, 윤두서 또한 죽었으니 그의 필이 더욱 귀중하게 되었다. 공의 맏아들인 여범 유세모 군이 그것이 오래되어 잃어버리게 될 것을 두려워하여 부채 그림 수십 장을 가려내어 이 첩을 만들

<hr>

21 홍중휴(洪重休, 1667-1717, 자 美仲)는 홍만조(洪萬朝)의 아들로 1705년 예조좌랑·병조좌랑을 거쳐, 1707년 부수찬, 1708년 함경도암행어사, 1714년에는 중학교수(中學教授)가 되었고, 다시 사간·정언에 임명되었다. 그 뒤 동학교수(東學教授)·수찬을 지냈다.

22 "恭齋負其絶藝 矜持太深 絶不應求人 而惟李師亮·李夏坤·閔龍顯者 能使石佛回頭 有求輒副 各藏三四帖 障畫亦多 夏坤則有萬馬圖一簇 任甥亦得賞玩 三人皆西人 以此自中訪議朋興 其友文官洪重休 竦顔誚責 斗緖大恨之.", 南泰膺, 「畫史」, 앞의 책.

고는 내가 감식안이 조금 있고, 또 윤두서를 깊이 알고 있다는 이유로 내게 제후(題後) 몇 글자를 얹을 것을 부탁하였다. 아! 아치 있는 유공과 뛰어난 예술적 재능을 가진 윤두서, 그리고 아버지의 뜻을 계승한 유세모 군의 아름다움을 모두 기록하지 않을 수 없으며 나도 이 때문에 마음속에 그윽이 느끼는 바가 있도다. 기축년(1709) 봄 나는 처음으로 윤두서 어른께 인사를 드렸는데, 처음 보았어도 마치 오랫동안 뵙던 분처럼 여겨졌다.[23]

이 글은 선친 유죽오가 윤두서로부터 받은 그림들이 오래되어 잃어버릴 것을 염려한 유세모가 부채 그림 수십 장을 가려내어 화첩을 제작하고, 감식안이 있고 윤두서와 깊이 교유했던 이하곤에게 제후를 부탁하여 써준 것이다. 이에 따르면, 윤두서는 심제현, 이명필, 이사량, 유죽오 등과 자주 모임을 갖고, 이 모임을 통해 윤두서의 그림을 얻으면 소중하게 간직하였다. 유죽오는 가장 절친한 서화감상우이자 윤두서 서화를 가장 많이 수장하였으며, 사대부들은 그를 통해서 윤두서의 풍류를 알게 되었다는 사실을 엿볼 수 있다. 조귀명도 "윤두서는 호탕한 기예가 많았는데 유죽오와 이하곤은 그의 감상우로서 그들을 위해서는 순식간에 붓을 들었으며, 품평을 하였다"고 하였다.[24]

이상의 기록들을 정리해보면, 윤두서의 서인계 서화감상우의 인적 구성은 이하곤, 유죽오, 이사량, 민용현(1668-1723), 심제현(1661-?), 이명필(1664-?) 등 6명으로 파악된다.

이들 가운데 윤두서의 서화를 가장 잘 이해하고 애호했던 인물은 이하곤이다. 그는 장서가, 고동서화수장가, 서화평론가이기도 하면서 여행을 즐겨 많은 문학작품을 남겼으며, 여기로 그림도 그렸다. 주지하듯 그의 가계는 소론계 집안이었으나 혼인과

23 "海南尹孝彦爲人博雅 工篆隸 尤妙於六法 風流弘長 絶類晉唐間人 一時知名之士 若沈思仲 李聖諧 李聖顧 輩 皆與之從游 而竹塢柳公又其平生寂得意友也 士大夫以此知公之風韵 亦自不凡也 每良辰佳節 風日淸美 諸君不過孝彦 則孝彦輒過諸君 所至壺觴交錯 諧笑團欒 而興到落筆 隨意作人物山水禽鳥花果 曲有意態 種 種臻妙 諸君得其片縑 寸紙 珍重藏弄 視若拱璧 而公之前後所得 爲尤多云 未幾公下世 孝彦亦死 其筆益可貴 重 公之亂君世範汝範恐其久而遺佚 搜得書扇數十 裝爲此帖 以余粗有鑑識 且知孝彦深 俾趨數詰于其後 噫 夫公之雅致 孝彦之絶藝 汝範堂搆之美 俱不可不書 而余於是竊有所感於中者 己丑春 余始獲拜公于孝彦座 上 一面如舊識.", 李夏坤,「題柳汝範所藏尹孝彦扇譜後 柳名時模」, 앞의 책 15冊.

24 "孝彦瀟蕩多藝 又得竹塢柳公 澹軒李子 爲鑑賞友 造次揮灑爲之 品題評贊 宛然晉宋間事.", 趙龜命,「題柳 汝範家藏尹孝彦扇譜帖 甲寅」, 위의 책 卷6.

사승관계를 통해 노론과 관련을 맺고 있었다.[25] 숙종대 영의정을 지낸 소론 출신 최석정은 고모부이며, 신정하(申靖夏, 1680-1715)는 외종이며, 윤순은 8촌동생인 삼종제(三從弟)이다.[26]

윤두서와 이하곤은 평생 포의로 생을 마감한 점, 개방적이고 진보적인 학문관, 서화감식안이 뛰어난 점, 당색에 구애되지 않은 우도론을 펼친 점, 장서가인 점[27] 등과 같은 비슷한 삶의 태도로 인해 서로 깊은 공감대를 형성한 듯하다. 윤두서와 이하곤으로부터 조선 후기에 유행했던 서화감평이 본격적으로 시작되었다.

이하곤과 윤두서의 서화감상 모임에 형제와 아들, 그리고 친척들이 함께 참여한 면모는 특기할 만하다. 이하곤은 1722년 11월 16일 해남 백련동에 있는 윤덕희의 집을 들러 윤두서의 화첩을 감상하고 그 감회를 시로 지었는데, 그 시구 가운데 "한번 종애(윤두서의 호)와 헤어진 후로부터 세상 간에 함께 다정히 회포를 풀 사람이 없네"라고 하거나, "육신을 바쳐 금란지계를 맺었으니"라는 구절에서 둘 사이의 끈끈한 우정이 감지된다.[28] 이하곤은 비록 윤두서와 짧게 교유했지만 윤두서의 식견, 호탕한 기상, 풍류, 뛰어난 예술적 재능을 흠모하였음을 아래의 글에서 확인할 수 있다.

孝彦天下士	효언은 천하의 선비.
意氣橫古今	의기는 고금에 가로놓였어라.
一物不芥滯	한 가지 물(物)에도 막힘이 없어,
洞達見胸襟	가슴 속에 품은 생각을 들여다볼 줄 알았네.
軒眉談王伯	눈썹 치켜들고 왕도와 패도를 말하니,
識者有深心	식견 있는 사람들이 깊은 관심을 표명했네.
餘事妙書畫	여기로 한 서화에도 절묘한 재주가 있어,
風流爲世欽	그 풍류 온 세상 사람들이 흠모했네.
結交雖云晩	친교를 맺은 것이 비록 늦었지만,

25 이하곤의 장인인 송상기(宋相琦, 1657-1722)와 스승인 김창협 등은 노론계 인물들이었다.

26 이선옥, 앞의 논문(1987), p. 24에서 윤순이 이하곤의 삼종제임을 밝혔다.

27 "獨酷愛書籍 見人有損衣買之 所蓄幾至萬卷 上自經史子集 下至稗官小說 醫卜釋老之書 靡不畢具.", 李錫杓, 「澹軒行狀」, 『溯源錄』.

28 "一自鍾崖分手後 世間無與好懷開 (中略) 撥棄形骸托契偏.", 李夏坤, 「綠雨堂感懷 作五絕 示主人尹敬伯 孝彦子」, 앞의 책 10冊 南行集(下).

其利庶斷金 그 철석같은 우정이 쇠붙이도 자를 만큼 단단했지.[29]

아래의 글은 이 둘 사이의 서화감상 모임이 어떻게 이루어졌는지 알 수 있는 귀중한 자료를 제공해준다.

무자년(1708) 11월 17일 밤 권환백(權桓伯), 윤효언, 남덕조(南徵의 자) 등과 함께 이태로(李台老)의 집에 모였다. 동생 재창(載昌, 李明坤의 자)과 효언의 둘째아들 중수(仲受, 윤덕겸의 자)도 함께 자리에 있었다. 때마침 눈이 개이고 달빛은 몹시 아름다웠다. 뜰에는 오래된 구기자나무 한 그루가 있었는데, 그림자가 너울너울 춤추는 게 보기에 좋았다. 화로에 둘러앉아 자유롭게 이야기를 나누었다. 장차 밤이 깊어지자 태로(台老)가 소장한 옛 서권(書卷)을 내와서 그 아래에 글을 청해서 모든 사람들이 한 장의 종이에 각자 글을 썼다. 권 머리에 효언이 또 장난삼아 붓을 들어 〈모옥관월도(茅屋觀月圖)〉를 그렸다. 지극함이 있고 풍치가 가히 볼 만하다. 이화당에서 쓰다.[30]

위의 글은 1708년 11월 17일 밤에 권환백, 윤두서의 둘째아들 윤덕겸(1687-1733), 남휘(1671-?), 이하곤의 동생 이명곤(1685-?) 등과 함께 이하곤의 집 이화당에서 가진 서화감상 모임을 기록한 것이다. 당대 최고 예술가와 감식가인 두 인물의 만남이 이루어진 이날 모임에서 이하곤은 서권을 내와서 그것을 감상하고 각자 글을 썼으며, 윤두서는 〈모옥관월도〉를 그렸다. "밝은 창가에 책상을 깨끗하게 정돈하고 향을 피워놓고 차를 달이며, 마음에 맞는 사람과 산수를 거리낌 없이 이야기하며, 법서와 명화를 품평한다. 이것이 인생에서 가장 큰 즐거움이다"라고 이하곤이 언급한 내용은 이 모임에서 잘 드러난다.[31] 이하곤이 윤두서의 풍류를 화려한 건물을 짓고 그

29 李夏坤, 「綠雨堂懷孝彦」, 앞의 책 10冊 南行集(下). 李夏坤 著, 李相周, 李洪淵 編譯, 『18세기 초 호남기행』 (이화문화출판사, 2003), pp. 147-162 참조.

30 "戊子十一月十七日夜 與權桓伯 尹孝彦 南德操 會于李台老家 舍季載昌 孝彦仲男仲受亦在座 時雪新霽 月色佳甚 庭有老枸杞一樹 疎影婆娑可愛 相與擁爐劇談 夜將二皷 台老出所藏知舊書卷 請書其下 諸人各書一紙 卷首孝彦又以戲筆 作茅屋看月圖 極有風致可觀也 小金山樵 書于梨花堂.", 李夏坤, 「書李台老知舊手筆帖後」, 앞의 책 13冊. 이 기록은 이내옥, 앞의 책, p. 308 및 박은순, 앞의 책, p. 207에서 소개된 바 있다.

31 "故明囪淨几 焚香淪茗 与意中人縱談山水 評品法書名畫 此爲人生第一至樂". 李夏坤, 「題一源爛芳焦光帖」, 앞의 책 18冊.

곳에 수천 권의 서적과 법서와 명화를 구비했던 원대의 고덕휘(顧德輝, 1310-1369)[32]에 비유한 것을 보면, 윤두서도 풍부한 재산을 기반으로 이하곤 못지않게 중국의 서화이론서, 법서, 고화 등을 상당수 수장하였을 것으로 짐작된다.[33]

그해 겨울 윤두서가 해남으로 잠시 내려가자 이하곤은 이별을 아쉬워하면서 송별시를 지어주었다.

枸杞簷前初識面	구기자가 있는 처마 앞에서 처음 마주했는데,
鍾崖席上更淪心	종애와 모임 자리에서 내 마음 흠뻑 빠졌다네.
君今南郡看梅去	군은 지금 남녘에 매화를 보러 떠나니,
我獨寒齋對雪吟	나는 홀로 추운 집에서 눈과 마주하고 시를 읊을걸세.
中歲離懷元作惡	중년의 이별의 회포란 원래 우울한 터,
深宵缺月已生陰	깊은 밤 일그러진 달은 이미 그늘 생기네.
他時倘記梨花會	때로 혹시나 이화회를 기억하여,
能復春來數寄音	봄이 오면 몇 차례 안부 전할 수 있으리오.[34]

이 글에서는 이하곤이 1708년 11월 17일에 자신의 집에서 가진 모임에서 윤두서에게 흠뻑 빠진 점을 회고하고 있다. 윤두서는 이 모임을 가진 후에 해남에 잠시 내려갔다가 그 이듬해에 돌아온 듯하다.

또한 이즈음에 당시 예원을 이끌던 윤두서와 윤덕희 부자, 이하곤, 그리고 이하곤의 삼종제이자 윤두서의 이질인 윤순(尹淳) 등이 만나 교유한 사실은 성대중(成大中, 1732-1812)의 『청성집(靑城集)』에 있는 「이기야금화기(李箕野琴畵記)」에서 확인된다.

32 고덕휘(자 仲瑛, 호 玉山)는 재산이 많았으나 재물을 가볍게 여기고 옛날의 법서(法書)와 명화(名畵)와 정이(鼎彝) 등의 비기(祕器)를 사서 모으고, 천경(茜涇)이라는 곳의 서쪽에 별장을 짓고 밤낮으로 손님과 더불어 그 안에서 술을 마시고 시를 지었다. 그래서 사방의 문학하는 선비들과 방외(方外) 인사와 당시 명사들이 모두 그의 집에 모이곤 하였다. 그 원지(園池)의 화려함과 도서(圖書)의 풍부함은 모두 당시 제일이었다. 더욱이 그의 풍류와 문아(文雅)함이 사방에 유명하였다. 고덕휘의 일화는 許筠, 「高逸」, 『閑情錄』 참조.

33 "余嘗評之曰風流似顧玉山.", 李夏坤, 「尹孝彦自寫小眞贊」, 앞의 책 17冊.

34 李夏坤, 「送人之郡湖南」, 위의 책 3冊.

신해년(1791) 섣달 초여드렛날 이기야(李昉運의 호)가 묘곡(妙谷)에 있는 우리집에 찾아왔다. 기야는 본래 거문고를 잘 타는 자라, 이에 담 너머 이씨 집에서 거문고를 타라고 주었다. 그런데 그 거문고 배 부분에 "벽력오(霹靂梧)" 세 글자가 새겨져 있으니 바로 감악산(紺岳山)에서 벼락을 맞은 나무에다 이서가 글씨를 쓴 것이었다. 이하곤이 새기고, 윤순이 글씨를 쓰고, 윤두서 및 그 아들 윤덕희가 아울러 도장을 찍고 관지를 했으니, 그 새긴 글자를 보건대 그것이 좋은 거문고임을 알 수 있었다.[35]

"벽력오"라는 이서의 글씨가 새겨진 거문고에 다시 당시 명성을 떨친 서예가 윤순이 글씨를 쓰고, 이하곤이 이를 새기고, 윤두서와 윤덕희가 낙관을 새겼으니 이 거문고야말로 당시 최고의 예술품이었을 것이다. 그러나 이 세 사람이 언제 만났는지는 파악하기 힘들다.

윤두서와 이하곤이 교유를 가진 기간은 이영창 옥사사건 이후 학문에 전념하는 1697년부터 이하곤이 진천으로 낙향한 1710년까지 약 10여 년 정도였을 것으로 보는 견해도 있다.[36] 그러나 문헌기록을 확인해보면, 이 두 사람은 1708년부터 만났음을 알 수 있다.

윤두서와 이하곤이 만나 교유했던 기간을 재점검해볼 필요가 있다. 이하곤은 1705년 충청도 진천으로 내려가 살다가 32세인 1708년에 한양으로 올라와 진사시에 장원으로 합격했으며, 그해 11월 17일 이하곤의 집에서 윤두서를 만났다.[37] 그런데 이하곤은 "기축년(1709) 봄 나는 처음으로 윤두서 어른께 인사를 드렸는데, 처음 보았어도 마치 오랫동안 뵙던 분처럼 여겨졌다"라고 언급하였다.[38] 이는 자신이 착각하여 잘못 기록한 것으로 사료된다. 윤두서와 이하곤은 1708년 만났지만 이하곤은 1711년 가솔을 이끌고 충북 진천으로, 윤두서는 1713년 해남으로 이사갔기 때문에 이들은 1708년-1710년 사이에 교유했을 것으로 추정된다.

다음으로 앞의 기록에서 알 수 있듯이 윤두서보다 일찍 세상을 떠난 유죽오는 평

35 "辛亥臘之八日 李生箕野 過余於妙谷僑居 箕野故善琴 爰借墻北李氏琴 屬之彈 琴腹刻霹靂梧三字 乃紺岳 震餘材而李溆書也 李夏坤銘 而尹淳書 尹斗緖及其子德熙 幷有印識 見其刻而琴之美可知.", 成大中, 「李箕野 琴畵記」, 『靑城集』卷8. 이 기록은 車美愛, 「駱西 尹德熙 繪畵 硏究」(홍익대학교대학원 미술사학과 석사학위논문, 2001), p. 22에서 논의된 바 있다.

36 李乃沃, 앞의 책, p. 47.

37 李相周, 앞의 책(2003), p. 22, p. 27.

38 "己丑春 余始獲拜公于孝彦座上 一面如舊識.", 李夏坤, 「題柳汝範所藏尹孝彦扇譜後」, 앞의 책 15冊.

생토록 가장 뜻이 맞는 친구였던 사대부들에게 윤두서의 풍류가 평범하지 않음을 알리는 데 지대한 역할을 한 인물이었으며, 윤두서의 서화를 가장 많이 수장했던 인물이다.

유죽오는 어떤 인물일까? 앞서 다룬 바 있는 이하곤의 「제유여범소장윤효언선보후(題柳汝範所藏尹孝彦扇譜後)」 제목 밑에는 유여범이 유시모라고 적혀 있는 데 반해, 본문에는 유죽오의 맏아들이 여범 유세모라고 각각 다르게 표기되어 있다.[39] 두 기록 중 어떤 이름이 진짜인가에 따라 그 아버지가 다르다. 유시모(1672-?)는 자는 군해(君楷)이며, 아버지는 유창(柳淐)이다. 유세모(1687-?)는 1711년에 생원진사시에 급제하였으며, 자는 여범, 아버지는 유호(柳澔)이며, 동생은 유정모(柳廷模)이다.[40] 따라서 이 화첩의 소장자는 자(字)가 일치한 유세모가 맞는 이름이므로 유죽오는 유호임이 확실하다. 유세모는 1731년부터 1760년 사이에 제릉참봉, 태릉봉사, 내자직장, 공조좌랑, 홍산현감, 돈녕도정 등의 관직을 두루 거쳤다.[41] 유세모는 노론계 인물인 한성우(韓聖佑, 1633-1710)의 장남 한배의(韓配義)의 사위이다.[42] 유호는 소론인 심제현, 이명필, 이사량, 이하곤 등과 교유가 많은 점으로 미루어 소론계 인물일 가능성이 크다.

조귀명도 1727년에 "근세에 작은 즐거움인 서화를 수장하는 사람들이 많았으나 한둘만 제외하고 모두 사라졌는데 유독 유세모 집안만큼은 서화를 대대로 잘 보존하였다"고 언급하고 있는 것을 보면, 유세모가는 당시 손꼽히는 서화수장가 집안이었음을 알 수 있다.[43] 이광사(李匡師, 1705-1777)가 유세모의 집에서 조선 전기의 서예가 김구(金絿, 1488-1534)의 글씨를 보았다는 기록도 있다.[44]

39 李夏坤, 「題柳汝範所藏尹孝彦扇譜後 柳名時模」, 앞의 책.

40 『CD-ROM 司馬榜目』(한국학중앙연구원) 참조.

41 이상은 『承政院日記』 참조.

42 "配義男師范進士 二女李弘佐, 柳世模.", 權尙夏, 「參判韓公神道碑銘」, 『寒水齋先生文集』 卷25.

43 "夫書書 微玩也 蓄之者 非以垂裕而爲子孫計也 然孝子之道 惟繼逑志事爲兢兢 小者而不能守焉 則其大者 可知 近世蓄書畫者多矣 一二傳 卽皆雲散鳥沒 而無復存 獨汝範家藏古簡諸帖最盛 而最完無缺 旣爲裝池 使 可永久 又承人序逑以信之 推是心也 其於繼逑之孝 庶幾乎.", 趙龜命, 「柳汝範 世模 家藏書帖跋 丁未」, 앞의 책 卷6.

44 李匡師, 「書訣後論」에는 "自菴(金絿)의 해서는 비루하여 볼 만한 것이 못 되는데, 큰 글씨[大字]와 행서·초서는 필법이 자못 훌륭하나 필력은 둔하고 느리다. 일찍이 홍산(鴻山) 유세모(柳世模)의 집에서 큰 글씨 한 폭을 보니 의젓하게 뛰어나서 그의 글씨도 쉽게 평론할 것이 아니었다"는 언급이 있으며, 『圓嶠筆訣』에는 "공(김구)의 해서는 볼 만한 것이 없고 큰 글씨로 된 행서와 초서는 법도가 매우 훌륭하였으나,

앞서 언급하였듯이 이사량도 윤두서의 절친한 서화감상우였다. 이사량이 망우 윤두서를 위해 쓴 제문에는 "나는 중년에 처음으로 알게 되어 대면하는 사이에 마음이 서로 통하여 20년을 하루같이 즐겁게 어울렸다. 서로 깊이 허여하고 돈독하게 서로의 마음을 알아주었으므로 윤두서를 가장 자세히 알고 있다"고 언급하고 있어 두 사람은 1690년대 후반부터 윤두서가 별세한 1715년까지 교유했을 것으로 추정된다.[45]

그동안 이사량의 행적에 대해 알려진 바 없으나 여러 문헌들을 조사한 결과 그의 본관은 전주이며, 양녕대군의 후손으로 자는 성고(聖顧)이며, 호는 의재(毅齋)이다. 도승지 이하(李夏)의 차남이며, 민창연(閔昌衍)의 장인이다.[46] 그의 형 이사상(李師尙)이 소론으로서 활동이 두드러진 인물인 점, 소론인 조태억(趙泰億, 1675-1728)이 이사량의 만사를 쓴 점을 감안해볼 때, 이사량도 소론계 인물로 여겨진다.[47] 그는 명릉참봉, 영릉봉사, 호조좌랑, 강서현령, 종부주부, 공조정랑 등을 거쳤다.[48]

윤두서와 동갑인 민용현은 이사량과 사돈지간이며, 이하곤이 그의 만사를 지어주었다.[49] 그는 윤두서와 교유할 때는 관직에 나아가지 않았으며 56세(1723)에 선공감 감역을 제수받았다.[50] 그는 민치옹(閔致雍)의 외아들로, 윤문거의 문인 이순악(李舜岳)의 딸 사이에 민창연과 민창복(閔昌福)을 두었다.[51] 민용현의 장남인 민창연은 윤두서로부터 1708년 가을에 〈신선위기도(神仙圍碁圖)〉를 받았다〔도 4-161〕.[52] 이 작품의 관기에 따르면 윤두서는 민창연을 족질이라고 하였다.[53] 민창연은 1744년에 명릉참

필력은 둔하고 느렸다. 그러나 일찍이 유세모의 집에서 대폭(大幅) 하나를 보니 뛰어난 솜씨여서, 그 또한 쉽게 말할 수 없다"는 기록이 있다. 이 두 기록은 이긍익(李肯翊)의 『燃藜室記述』卷8 중 「己卯黨籍」과 卷14 중 「筆法」에서 이광사의 글을 인용한 내용을 재인용한 것이다.

45　"予於中年 始得識荊 傾蓋之頃 心膽相照 追隨之樂 蓋卅載如一日矣 相與之深相知之篤 故於兄之所存 得之最詳.", 李師亮,「祭文」, 앞의 책 6冊 恭齋公條.

46　"毅齋 李師亮字聖顧 顯宗庚子生 肅宗朝生縣令六十全州人.",『典攷一助』(奎) 1553;『國朝人物志』;『國朝文科榜目』참조. "公諱昌衍 字世叔 驪興之閔 (中略) 孺人全州李氏 讓寧大君之後 都承旨諱夏之孫 而工曹佐郎師亮之女 禮曹判書貞簡洪公諱萬容之外孫也.", 李忠翊,「敬陵參奉閔公墓誌銘」,『椒園遺藁』冊2.

47　趙泰億,「李江西師亮輓」,『謙齋集』卷15.

48　이상은 『承政院日記』참조.

49　李夏坤,「閔監役龍見挽」, 앞의 책 冊10.

50　『承政院日記』경종(景宗) 3년(1723) 3월 25일(甲辰)

51　驪興閔氏宗親會 編,『驪興閔氏世譜』卷1 (여흥민씨종친회, 2004), p. 190.

52　吳賢淑,「18세기 회화수장가 閔昌衍」,『문헌과 해석』30 (문헌과해석사, 2005), pp. 97-102에서 윤두서가 〈신선위기도〉를 그려준 민세숙이 민창연임을 밝히고 그를 서화수장가로 조명한 바 있다.

53　그러나 해남윤씨족보에는 민창연에 대한 기록을 찾아볼 수 없으며, 집안사람 중 윤득서(尹得緒)의 사위

봉으로 제수되었으나 경릉참봉으로 바꾸었다.[54] 그는 자질들에게 사람을 사귈 때에는 당론에 구애되지 말라고 당부하였으며, 부친 민응현과 같이 열린 사귐을 한 인물이다. 또한 수장된 서화가 많았을 뿐만 아니라 감식안도 뛰어났으며, 만권서를 소장하고 있어 조용히 서실에서 온종일 시간을 보냈다고 한다.[55] 민창연의 동생 민창복은 윤덕희의 그림도 수장하였다.[56]

심제현(1661-?)은 자는 사중(思仲)이며, 이 집안은 소론의 명문가이다. 그의 아버지는 1680년 경신대출척 때 장령으로 있으면서 남인인 윤휴(尹鑴) 등의 유배를 주장했던 심유(沈濡, 1640-1684)이다. 1689년 진사 심제현은 성혼(成渾)과 이이(李珥)의 문묘 출향을 반대하는 상소를 올려 가림(嘉林)으로 귀양갔다.[57] 관직은 괴산수령과 금산수령에 그쳤으며, 수명은 60세를 넘지 못했다.[58] 그의 동생이자 강경파 소론의 영수인 심수현(沈壽賢, 1663-1736)은 영조대에 영의정까지 올랐던 인물이며, 심수현의 아들 심육(沈鋧, 1685-1753)은 정제두(鄭齊斗)의 문인으로서 강화학파의 중심인물이다. 심제현은 소론의 대표적인 인물인 조귀수, 최석정의 아들 최창대, 이종성 등과 교유가 있었다.[59] 특히 최창대 어머니의 칠촌조카인 심제현은 최창대와 어린 시절부터 친하게 지냈다.[60]

이명필은 본관은 한산, 자는 성해(聖諧)이며, 양명학을 고수한 정제두의 내종제이자 윤순의 매제인 점으로 미루어 소론계 인물로 파악된다.[61] 그는 한묵(翰墨) 취미가 있었으며, 심제현과 평생 동안 친하게 지냈다.[62] 최창대가 쓴 제문에 따르면, 그는 행의(行義)의 경계와 글씨의 아름다움이 모두 다른 사람들을 뛰어넘음이 있었으나 오로

가 민치성(閔致成)인 것만 확인될 뿐이다. 海南尹氏兵曹參議公派門中,『海南尹氏(德井洞)兵曹參議公派世譜(漁樵隱公派)』卷1(精微文化社, 1998), p. 142.

54 『承政院日記』영조 20년(1744) 8월 13일(丁巳).

55 "嘗戒子姪書曰 (中略) 無與黨論人交 (中略) 蓄書畵頗多 鑑辨精當 家藏書且萬卷 靜室縹披 竟日忘倦.", 李忠翊,「敬陵參奉閔公墓誌銘」,『椒園遺藁』2冊.

56 이에 관한 자세한 논의는 차미애, 앞의 논문(2010), p. 211 참조.

57 『숙종실록』15년(1689) 3월 17일(갑신); 崔昌大,「送沈思仲 謫嘉林」,『昆侖集』卷1.

58 "官止於墨綬 壽不及六旬.", 李宗城,「祭沈三陟文」,『梧川先生集』卷13. 沈鋧,『樗村遺稿』卷1 江湖錄에 따르면 그가 1708년에 괴산(槐山)수령을 지냈으며, 尹拯,「與子行敎」,『明齋遺稿』卷29에 따르면 그가 금산수령을 지냈음을 알 수 있다.

59 崔昌大,「祭沈思仲文」,『昆侖集』卷16.

60 "昌大少與沈思仲親善 思仲於先姚 爲七寸姪.", 崔昌大,「先姚遺事」, 위의 책 卷20.

61 鄭齊斗,「次内從李聖諧韻」,『霞谷集』卷7.

62 "翰墨渾餘事 (中略) 平生沈思仲.", 趙泰億,「李奉化明弼輓」,『謙齋集』卷14.

지 여기로 삼았다.[63] 1699년 생원시에 합격하였으며, 1703년부터 효릉참봉, 부솔, 금부도사와 호조좌랑 등을 거쳐 1714년 봉화현감으로 부임하였다.[64] 또한 박세채가 지은 이기조(李基祚, 1595-1653)의 신도비문(현 경기도 군포시 산본동)과 최창대(崔昌大, 1669-1720)가 지은 북관대첩비(北關大捷碑)의 글씨를 썼다.[65]

지금까지 살펴본 것처럼 18세기 초 윤두서 서화에 관심을 기울인 서화감상우들은 이하곤, 유호(유죽오), 이사량, 민용현, 심제현, 이명필 등이다. 이들은 서화감식안이 뛰어난 소론계 인물들로 윤두서가 한양에 살던 시기에 서화가로 부상할 수 있게 한 인물들이다. 이는 18세기 초 서화수장 및 감평 활동은 소론계 인물들이 주도했음을 시사한다. 유호, 이사량, 심제현, 이명필 등은 오랜 기간 동안 예술적 교유를 통해서 윤두서로부터 많은 서화를 구득하였다. 이하곤은 이들로부터 윤두서의 명성을 듣고 난 이후인 1708년-1710년 사이에 서화감상우로서의 인연을 맺었다. 민용현은 윤두서 집안과 인척관계였을 뿐만 아니라 윤두서와 절친한 이사량과 사돈이라는 인연으로 윤두서와 긴밀하게 교유했던 것으로 파악된다. 이처럼 어느 시대보다 혈맥과 학맥에 의해서 당파적 결집이 이루어진 시대에 적어도 예술적 교유만큼은 동일한 당색이 아닌 남인과 소론 인물들 간에도 어느 정도 소통이 이루어졌음을 알 수 있다.

③ 소론계 인물들의 윤두서 서화 수장 양상
소론계 서화감상우에게 그려준 작품은 현재 1708년 이하곤에게 그려준 〈선면수하노승도(扇面樹下老僧圖)〉(국립중앙박물관 소장)와 1708년 민창연에게 그려준 《가전보회》 중 〈신선위기도〉 두 점만 남아 있다[도 4-194, 161]. 그러나 앞서 보았듯이, 이하곤의 증언에 따르면 유호는 윤두서 서화를 가장 많이 수장한 인물이며, 남태응의 《청죽화사》에 따르면 이사량, 이하곤, 민용현은 윤두서 서화를 각각 서너 첩 이상을 수장했던 점이 확인된다. 문헌기록과 지금 전하는 작품을 중심으로 소론계 인물들이 윤두

63 "行義之筋 筆翰之美 皆有過人 猶爲餘事.", 崔昌大, 「祭李聖諧明弼」, 위의 책 卷16.
64 이상은 『承政院日記』 참조.
65 북관대첩비는 1592년 임진왜란 당시 함경북도 길주 지역 북평사(北評事) 최창대가 정문부(鄭文孚, 1565-1624)가 이끌었던 함경도 지역 의병들의 왜군 격퇴를 기념하기 위해 1708년에 함경북도 길주군 임영 지역에 세운 승전비이다. 이 비는 1905년 러일전쟁 때 일본군에 의해 일본으로 옮겨져 야스쿠니신사(靖國神社)에 방치되었다가 2005년에 한국으로 반환되었으며 2006년에 북한으로 인도되어 원래의 자리로 돌아가게 되었다.

서 그림을 수장한 사례를 정리해보면 표 2-6과 같다.

표 2-6 소론계 인물들의 윤두서 서화 수장 사례

교유인물	당색관계	수장한 작품	문헌 및 소장처
이하곤 (1677-1724)	소론	3, 4첩과 가리개 그림, 〈만마도〉	남태응, 『청죽화사』
		〈선면수하노승도〉(1708)	국립중앙박물관
		〈모옥관월도〉(1708)	이하곤, 『두타초』
		〈죽리금상도〉	이하곤, 『두타초』
		최익한으로부터 〈마도〉를 얻음	이하곤, 『두타초』
유호(유죽오) (?-1715 이전)	소론(?) 유세모 선친	《윤효언선보첩》(27폭)	이하곤, 『두타초』 조귀명, 『동계집』
		《공재선보책》(24폭)	조유수, 『후계집』
이사량 (1660-1719)	소론 민창연 장인	3, 4첩과 가리개 그림	남태응, 『청죽화사』
민용현 (1668-1723)	소론 윤두서 인척	3, 4첩과 가리개 그림	남태응, 『청죽화사』
민창연 (1686-1745)	소론 민용현 장남	《가전보회》 내 〈신선위기도〉 (1708년 가을)	녹우당
심제현 (1661-?)	소론	윤두서와 잦은 모임을 통해서 구득한 서화를 소중하게 간직함	이하곤, 『두타초』
이명필 (1664-?)	소론 윤순 매제	윤두서와 잦은 모임을 통해서 구득한 서화를 소중하게 간직함	이하곤, 『두타초』
조준명 (1677-1732)	소론	〈영모도〉를 구득함	조귀명, 『동계집』
조귀명 (1693-1737)	소론	〈탈기마〉 1폭	조귀명, 『동계집』

이하곤은 은둔을 주제로 한 산수인물도와 도석인물화, 말 그림 등을 소재로 한 그림들을 주로 소장하였다. 이하곤은 1708년에 윤두서로부터 받은 〈선면수하노승도〉〔도 4-194〕와 〈모옥관월도〉, 〈만마도(萬馬圖)〉를 소장하고 있었다.[66] 이하곤은 윤두서가 죽은 이후에도 윤두서와 절친했던 최익한(崔翊漢)이 소장한 윤두서의 화첩을 감상하였으며, 그로부터 윤두서의 말 그림을 얻어 소장하였다.[67] 그 밖에 윤두서의 〈죽리금상도(竹裡琴床圖)〉를 소장한 사실은 아래의 제시에서 확인된다.

66 "夏坤則有萬馬圖一簇 任甥亦得賞玩.", 南泰膺, 「畵史」, 앞의 책.
67 "孝彦之畫 尤妙於寫馬 其得意處 不減趙文敏父子 而此紙余得自崔君灌之.", 李夏坤, 「書尹孝彦畫馬」, 앞의 책 17冊.

山空夜寂寥	산은 비어 밤은 적요한데,
月明脩竹寒	달이 밝으니 긴 대나무가 차갑구나.
孤琴橫石床	외로운 거문고는 돌상에 놓여 있으나,
古調無人彈	옛 곡조를 타는 사람 없네.
希音本自然	희귀한 음은 본래 자연의 섭리라서,
不生指絃間	손가락과 거문고 줄 사이에서 생겨나는 것이 아니로다.
請君洗兩耳	청컨대 그대는 두 귀를 씻고,
試聽石下灘	돌 아래 흐르는 여울소리를 들어보게나.[68]

이 시는 "홀로 깊은 대숲에 앉아 거문고를 타고 긴 휘파람을 분다. 깊은 숲을 사람들은 알지 못하는데, 밝은 달만이 와서 비친다"라는 왕유(王維)의 「죽리관(竹里館)」과 흡사하다. 따라서 이 그림은 왕유의 시의도(詩意圖)로 추정된다.[69]

〈선면수하노승도〉는 나무 밑에서 어깨에 지팡이를 기댄 채 나무 등걸을 의지 삼아 앉아 흐르는 시냇물 소리를 들으면서 마음을 가만히 내려놓고 참선에 들어간 노승의 모습에서 선취(禪趣)가 물씬 풍긴다〔도 4-194〕. 선승의 긴 눈썹, 갈비뼈를 앙상하게 드러낸 야윈 체구, 볼록하게 솟아난 정수리, 온화한 눈매 등은 오랜 참선으로 인해서 번뇌망상과 집착에서 해방된 청정한 정신 상태를 대변해준다. 화면 왼쪽 상단의 제화시 맨 끝에 "공재언이 이재대를 위해 그리다〔恭齋彦爲李戴大作〕"라고 적힌 관기는 그의 서화감상우였던 이하곤에게 그려준 작품임을 알려준다. 이 그림에 쓴 제화시는 1708년경에 쓴 『두타초(頭陀草)』 13책의 「노승찬(畫僧讚)」에 실려 있는 내용과도 일치한다.[70]

> 가사는 어깨에 걸치고 긴 눈썹은 새하얗다.
> 지팡이 의지하고 앉아 흐르는 샘물 소리 듣네.
> 생각하지 않고 꾀하지 않아도 내 마음 그윽한 곳에 이른다.
> 마른나무 무딘 돌과 더불어 가히 참선할 수 있겠네.[71]

68 李夏坤,「題孝彦竹裡琴床圖」, 앞의 책 10冊.

69 "獨坐幽篁裏 彈琴復長嘯 深林人不知 明月來相照."

70 제화시 옆에는 "淸泠道人題"라고 적혀 있는데 청령도인(淸泠道人)은 이하곤의 별호로 추정된다.

71 "袈裟披肩 長眉皓然 倚杖而坐 俯聽流泉 不思不議 我心超玄 枯木頑石 可與參禪." 이선옥, 앞의 논문

위의 시는 세속에 얽매이지 않고 은일자로 사는 친불교적인 성향을 지녔던 이하곤의 삶과 잘 부합된다. 그는 석가와 노장의 서적도 구비하고 있었으며, 10대부터 불교에 뜻을 두었다. 그의 불교사상에 영향을 끼친 승려는 원경장로(圓敬長老), 흡연장로(翕然長老), 옥심상인(玉心上人), 설암추붕(雪巖秋鵬), 조영(祖瑛), 태호선사(太浩禪師) 등이다.[72]

앞서 언급했듯이 유호는 윤두서의 그림을 가장 많이 수장하였다. 유호의 장남 유세모가 소장한 윤두서 화첩들은 유호가 윤두서로부터 받은 것들이다. 유세모가 윤두서의 그림 27폭의 부채 그림을 모아 장첩한 선보첩에 대해서는 그의 벗인 조귀명이 각 폭마다 화제나 화평 등을 짤막하게 적어두어 이 화첩에 구비된 그림들의 대략을 파악할 수 있다. 이 글은 윤두서가 유세모의 선친인 유호에게 그려준 그림의 종류와 한양에서 거주할 당시 그가 다루었던 화제들을 파악할 수 있는 귀중한 자료이므로 전문을 소개하고자 한다.

제1폭 나는 용을 잡는 기술을 배웠다. 〈조오도(釣鰲圖)〉를 보니 기쁘다. 음산한 구름과 성난 바위가 모두 임공자의 기운이 있다. 제2폭 세상에서 효언은 산수에 단점이 있다고 한다. 이 폭도 그와 같아서 곧게 뻗은 풀이 어찌 이리도 평온한가? 제3폭 이것은 눈썹 긴 도인의 지상공언일 뿐으로 놀잇배에 쓰고 그린 것이다. 제4폭 붓으로 그린 이것은 화창한 경색이다. 반드시 그 흉중에 이 호탕한 풍치가 있다. 제5폭 버드나무 숲, 대나무 난간, 흐르는 물이 앞에 있다. 비록 거문고는 가지고 오지 않았지만 나는 진실로 그림 속 인물이 거문고를 타려고 하는 것을 알겠구나. 제6폭 문장이나 서화는 구태가 나지 않는 것을 가장 어렵게 여기는데, 오직 윤두서만이 그렇지 않을 뿐이다. 제7폭 백씨(조준명)가 일찍이 영모도를 얻어서 돌아가신 조부(趙相愚)께 "초료일지(鷦鷯一枝)"를 청하였는데, 돌아가신 조부께서는 잠자코 "별서부용원락용용월(別書芙蓉院落溶溶月) 유서지대담담풍(柳絮池臺淡淡風)"이라고 쓰시고는 화공으로 하여금 이것을 그리라고 하셨다. 제8폭 세 마리 말이 달리는 모습은 한결같이 천리를 달리는 기세가 있다. 말을 탄 사람은 채찍을 들고 재갈을 끌어당기고 또한 발발한 움

(1987), p. 59에서 이 시는 연대순으로 편집된 『두타초』의 순서로 보아 1708년경에 제작된 것으로 파악하였다.

72 이하곤의 불교 수용에 관해서는 유호선, 『조선후기 경화사족의 불교인식과 불교문학』(태학사, 2006), pp. 79-98.

직임이 생생하구나. 제9폭 세계가 더럽고 흐릿하니 어찌 수고로이 금은으로 장식하겠는가? 혹자는 "금은은 더럽고 흐릿하게 만들기 위한 것이니, 저 더럽고 흐릿한 본색을 도리어 지켜서 니금과 니은으로 그린다"라고 하였다. 제10폭 명승에 살면서 이것을 즐기는 이는 마음으로 즐길 뿐이다. 다만 내 마음을 이 그림 속의 인물 가운데 들여보내니 곧 내가 사는 곳에서 내가 즐기는 것이다. 제11폭 모래사장에 달빛 비추는 지름길을 방불케 한다. 이것을 대하니 담헌(이하곤)의 풍류가 다시 그리워지네. 제12폭 백암성총(栢庵性聰)이라는 자가 있는데 승려의 행실은 없으나 승려의 상호는 지녔는데, 효언은 매번 노석(老釋)을 그릴 때면 번번이 그를 불러 그렸다. 이것은 대략 증감을 가했다. 제13폭 담채가 특히 소소하여 중국 그림에 가깝다. 제14폭 임포방학의 필의가 있다. 매화 대신 대나무로 그려 같지 않다. 제15폭 이 폭은 약간 속되다. 이것은 영웅이 사람을 속이는 것이다. 제16폭 배는 정박해 있고 버드나무는 시원한 바람 일으키네. 그 자체가 맑은 경치이다. 머리를 들어 하늘 끝을 바라보니 먼 산은 더욱 유유하네. 제17폭 달빛 아래 거문고를 베개로 삼아 자고 있다. 탄금에 대한 운이 있다. 제18폭 속된 것을 제재로 그렸지만 속필로 그리지 않았다. 이는 썩은 것을 변화시켜 신묘하게 하는 것이다. 제19폭 나뭇가지를 꺾어 가히 바다를 타면서 자고 있으니 위태로워 손을 내미는데 멀기만 하다. 제20폭 이것 역시 효언의 필법임을 알겠다. 제21폭 필마다 변화가 있어 정선은 역시 미치지 못한 듯하다. 제22폭 앞산은 실로 원백(元伯, 정선의 자)이다. 지난번에 원백이 부채에 그린 〈석종산도〉를 보니, 또한 모두 이 박선석법(泊船石法)을 사용하였다. 제23폭 이 소품은 방필(放筆)이다. 김명국과 홍득구를 보여주면 스스로 아속(雅俗)이 같지 않다고 할 것이다. 제24폭 해악(海嶽)을 모방하니 곧 해악이다. 제25폭 이 그림은 득의작이 아닌 듯하고 인장이 없다. 제26폭 만약 지공으로 하여금 이 말을 보게 하면,[73] 미불이 기석(奇石)에 절한 것처럼 될 것이다. 제27폭 내 집에 공재의 〈탈기마(脫羈馬)〉 한 폭이 있는데, 어인(圉人)이 죽 통을 안고 유혹하자, 말이 주둥이를 흔들면서 다가간다.[74]

73　지공은 말을 기르기를 좋아했다.

74　"第一幅 余學屠龍者也 觀釣鰲圖而欣然 陰雲怒石 皆帶任公子氣 第二幅 世謂孝彦短於山水 如此幅 固苟何孕徐矣 第三幅 此眉道人紙上空言耳 書畫 宴嬉之舫 第四幅 筆下寫此澹蕩景色者 必其胸中 有此澹蕩風致 第五幅 柳陰竹欄 流水在前 雖不携琴 余固知畫中人之欲琴矣 第六幅 文章書畫 不套爲最難 孝彦惟不套耳 第七幅 伯氏嘗得翎毛圖 請祖考題鶬鶊一枝四字 祖考嘿然 別書芙蓉院落溶溶月 柳絮池臺淡淡風 使工畫之 第八幅 三馬騰踔 固皆有千里之勢 騎馬者 擧鞭掣鞚 又勃勃勃欲活矣 第九幅 世界垢濁 何煩金銀粧就 或曰 金銀所以爲垢濁也 還他垢濁本色 以泥金泥銀畫 第十幅 居勝區而樂之者 以心樂之耳 但以吾心 納此畫中人

조귀명은 이 제발에서 유세모가에 소장된 윤두서의《선보첩》에 조오, 산수, 신선, 노석, 니금은니, 산수인물, 기마인물, 명승, 노승, 영모, 임포방학, 고사인물, 풍속화, 도석인물, 해악, 말 등 다양한 그림들이 실려 있음을 밝혔다. 이 그림들은 현전하는 윤두서의 화첩인《윤씨가보》,《가전보회》, 국립중앙박물관 소장《가물첩》등에 실려 있는 소재들과 흡사하다. 그는 윤두서가 산수화에 단점이 있다는 세인들의 지적을 언급하였으며, 정선 그림보다 낫다는 평과 함께 윤두서만이 구태가 나지 않는다는 평을 남겼다. 이 화첩을 통해서 윤두서가 한양에 거주할 때 이미 진경산수화와 풍속화를 그렸음이 확인된다. 또한 조준명이 윤두서에게 영모도를 얻어 소장하고 있었음도 알려준다. 윤두서가 노석(老釋)을 그릴 때면 번번이 백암성총(1631-1700)을 불러 그렸다는 사실도 언급하여 주목된다. 백암성총은 서산과 쌍벽을 이룬 부휴선수(浮休善修, 1543-1615)의 문손으로 17세기 후반 호남에서 활동한 고승이다.[75]

유세모의 종질인 조유수(趙裕壽)도 유세모가 소장한 24폭의 부채 그림으로 엮어진《공재선보책》을 감상하고 이 화첩의 제1면에 있는〈조어도(釣魚圖)〉와 제24면의〈이마도(二馬圖)〉에 제를 남겼다.[76] 그런데 이 화첩은 조귀명이 보았던 유세모 소장《윤효언선보첩》에 실린 그림보다 3점이 더 적을 뿐만 아니라 맨 앞면에 있는 그림과 맨 뒷면에 있는 그림이 서로 달라 유세모가 소장한 또 다른 윤두서의 화첩으로 추정된다.

조선 후기 대표적인 소론계 서화평론가인 이하곤, 조유수, 조귀명 등이 유호가 소장한 윤두서 서화를 완상하고 감평한 글들을 남긴 점으로 볼 때 유호가의 소장품

身中 便是吾居吾樂也 第十一幅 雺嶲沙潭蘿月逕 對之 轉憶瀟軒風流也 第十二幅 有性聰者無梵行而有梵相 孝彦每畫老釋 輒召而寫之 此亦略加增減也 第十三幅 淡彩尤疎疎逼唐 第十四幅 林逋梅鶴有嫩意 故不如代梅以竹耳 第十五幅 此幅稍俗 是英雄欺人 第十六幅 泊船灘柳風 已自淸致 矯首望天際 遠山尤悠然 第十七幅 月下枕琴 韻於彈琴 第十八幅 寫俗題而無俗筆 此化腐爲神爾 第十九幅 槎而可乘於海 而以爲危而手托之 則迂矣 第二十幅 此亦望之 知爲孝彦筆也 第二十一幅 筆筆變化 元伯恐亦不及 第二十二幅 前山固元伯爾 向見元伯畵畫石鍾山 又全用此泊船石法 第二十三幅 此小品放筆耳 視蓮潭蒼谷 雅俗自不同 第二十四幅 倣海嶽 卽海嶽 第二十五幅 疑此非得意筆 不着圖章 第二十六幅 若使支公見此馬 當作元章石丈拜矣 第二十七幅 余家有恭齋脫韁馬一幅 圉人抱粥桶誘焉 馬踉踉以喙就.", 趙龜命, 「題柳汝範家藏尹孝彦扇譜帖」, 앞의 책 卷6.

75 백암성총(栢庵性聰)에 관해서는 林錫珍 編, 『(大乘禪宗 曹溪山) 松廣寺誌』(송광사, 2001), pp. 177-179; 性陀, 「栢庵의 思想」, 『崇山朴吉眞博士華甲紀念 韓國佛敎思想史』(원광대학교출판국, 1975), pp. 1-23; 조명제, 「栢庵性聰의 불전 편찬과 사상적 경향」, 『역사와 경제』 제68집(부산경남사학회, 2008), pp. 89-114.

76 "恭齋此譜 蓋從弓冶餘來也 一卷二十四箑子 (中略) 右題卷首釣魚圖 近代畫鞍馬 獨數尹孝彦 而此二疋 反倣韓幹 稍掩神駿 本色當夏閱之 (中略) 右題卷尾二馬圖.", 趙裕壽, 「題柳竹塢家恭齋扇譜冊」, 『后溪集』卷5.

은 조선 후기 화단에 윤두서의 화명과 그의 서화의 가치를 알리는 데 커다란 역할을 했음을 알 수 있다.

이사량과 민용현은 윤두서가 작품에 응해준 세 명의 서인들 중에 속한 인물이기 때문에 작품을 많이 수장하고 있었을 것으로 짐작되나 현재 그들이 소장한 윤두서 그림이 남아 있는 예가 없다. 다만《가전보회》내 〈신선위기도〉는 화면의 왼쪽에 "무자년 가을에 그려 족질 민세숙에게 준다〔戊子秋寫 贈族姪閔世叔〕"라는 관기를 통해서 1708년에 족질(族姪)이자 민용현의 아들인 민창연(閔昌衍, 1686-1745)에게 그려준 그림임을 알 수 있다〔도 4-161〕.[77] 이 그림은 깊은 산중에서 신선들이 한가로이 바둑을 두는 장면을 담은 그림이다.

윤두서가 18세기 초 화단에서 명성을 얻고 제1인자의 위치를 확보할 수 있었던 것은 감식안이 높은 소론계 서화감상우들의 역할이 컸다. 이들이 소장한 윤두서 서화는 남인계 친구들에게 그려준 그림보다 훨씬 웃도는 수준이다. 특히 이서, 이잠, 심득경 등 남인계 문사들에게는 주로 성현초상화와 초상화를 그려준 반면, 소론계 문사들에게는 다양한 화목을 다룬 그림들을 그려준 차이를 보이는데, 이는 두 계열 간에 그림 취향이 달랐기 때문이라고 여겨진다.

④ 가족, 친인척, 지인

윤두서는 자신과 절친한 근기남인의 예술인들과 소론 출신의 서인계 서화감상우에게 그림을 그려주었을 뿐만 아니라 가족, 친인척, 지인들에게도 그림을 선물하였다.

윤덕겸의 처남인 허욱(許煜, 1681-?)은 윤두서와 함께 한묵을 즐겼으며, 윤두서의 그림도 소장하였다. 허욱은 자는 광보(光甫), 호는 취남(翠南)이다. 그는 1710년 진사시에 합격하였으며, 문장이 창달하고 초서법이 무르녹고 화려하여 선비들로부터 추숭을 받았다고 한다.[78] 남태응의 『청죽화사』에 따르면 그는 윤두서가 유명해지기 전에 용과 말 그림을 소장하고 있었다.

홍득구(洪得龜, 1653-?)가 허욱이 소장한 윤두서의 말 그림과 용 그림을 보고 그

77 민용현가에 소장된 2권의《선보첩》에는 총 28점의 그림이 실려 있는데, 여기에는 윤두서의 아들과 손자인 윤덕희와 윤용의 그림이 실려 있다. 이 화첩은 兪俊英, 「奇世祿氏所藏 扇譜考」, 『美術資料』第23號(국립중앙박물관), 1978, pp. 31 42면에서 처음으로 소개 및 연구되었으며, 吳賢淑, 「《扇譜》에 수록된 觀我齋 趙榮祏 扇面畵의 硏究」, 『溫知論叢』제9집(온지학회, 2003), pp. 181-218; 同著, 앞의 논문(2005), pp. 97-102에서도 다룬 바 있다.

78 吳世昌, 東洋古典學會 譯, 앞의 책 하권, pp. 674-675; 許煜, 「祭文」, 앞의 6冊 海南尹氏文獻 卷16 恭齋公條.

솜씨에 반해 윤두서를 직접 만나 교유한 사실은 아래의 글에서 확인된다.

윤두서가 유명해지기 전에 사대부 허욱에게 용 그림과 말 그림을 그려주었다. 이것은 대개 치우쳐 잘하는 장기였던 것이다. 창곡 홍득구가 이를 보고는 크게 놀라면서 "공민왕 이후에 이런 그림이 없었다. 어디서 났느냐?"고 하니 허욱이 웃으면서 그 이름 (윤두서)을 말해주자 그를 맞이하여 만나고는 환대하기를 늘 평소에 알던 사람처럼 하였다. 대저 공재를 공민왕과 대등하다고 말한 것은 홍득구가 주장한 것이다.[79]

홍득구와의 친분으로 윤두서는 당시의 화가로서는 유일하게 홍득구의 화평을 받았다.

최익한(崔翊漢, ?-1753)은 윤두서의 그림을 상당수 수장한 인물이었으나 가문의 내력을 알 수 없다. 서원(西原)은 그의 자로 추정되며, 호는 탁지(濯之)·악우(樂愚)이다. 그는 이하곤, 윤덕희와도 교유했던 인물이다. 1715년 3월 윤두서는 최익한의 현금(玄琴)에 석양정 이정(李霆, 1541-1622)의 매죽 그림을 새겨주었고, 그해 봄 최익한에게 거문고 재료 고르는 법, 거문고 제조할 때 필요한 내용을 설명해준 글을 남겼으며, 최익한은 사후에 윤두서의 제문을 써주었다.[80]

최익한이 소장한 현전 작품은 국립중앙박물관 소장《가물첩(家物帖)》이다. 이 화첩의 마지막 면에 적힌 "갑오년 가을 언(윤두서)이 최수사 탁지를 위해 백련산방에서 그리다(甲午秋 彦爲崔秀士濯之 作於白蓮山房)"라는 윤두서의 발문을 통해서 알 수 있듯이 이 화첩은 1714년 가을 해남 백련산방에서 완성되었다. 이 화첩은 글씨 6폭, 산수화, 산수인물화, 도석인물화, 고사인물화, 여협도, 말 그림, 용 그림, 화조화, 고목죽석, 소나무 등 그림 24폭으로 구성되어 있다. 그 가운데 유일하게 〈조어산수도(釣魚山水圖)〉〔도 4-42〕와 〈설경모정도(雪景茅亭圖)〉〔도 4-60〕에만 1708년의 연기가 있어 그동안 윤두서로부터 받은 그림들을 모아 1714년 가을에 윤두서의 집에서 장첩한 것으로 추측된다.

79 "當其未甚著名也 爲士人許煜畵與龍與馬 此盖偏長之技也 蒼谷得龜見而大驚曰 恭愍以後無此作何從而得之乎 煜笑而言其名 邀與相見歡若平生 大抵謂恭齋可埒於恭愍者得龜倡之也.", 南泰膺, 「畵史」, 앞의 책.

80 "如竹之貞如 梅之潔石陽之筆 眞此雅類 其德君子之佶", 尹斗緖, 「崔濯之玄琴石陽正畵梅竹銘 乙未三月」, 앞의 책; 「答崔濯之書 乙未 春」, 같은 책; 崔翊漢, 「祭文」, 앞의 책 6册 恭齋公條; 李夏坤, 「書尹孝彦畵馬」, 앞의 책 17册.

최익한이 어떤 인물이기에 윤두서의 작품을 이렇게 많이 수장할 수 있었을까 궁금하지 않을 수 없다. 《가물첩》에는 '수사(秀士)'라는 호칭이 나오는데 조선시대 어떤 신분을 지칭한 용어인지 정확히 파악할 수 없다.[81] 다만 『승정원일기』에는 1702년 1월 11일조에 "겸인의(兼引儀) 최익한(崔翊漢)"이라는 기록과 1704년 8월 7일조에 "최익한이 예빈별제가 되다[崔翊漢爲禮賓別提]"라는 언급이 있어 그가 벼슬을 했던 사람임을 알 수 있다.[82]

한편 그에 대한 구체적인 단서는 이하곤의 『두타초』 중 최익한이 소장하고 있던 윤두서 화첩 제발에서 발견된다.

최탁지는 윤효언의 임안(任安)이다. 효언이 죽은 후에 막연히 지향하는 바가 없어서 두문불출하다가 때때로 나에게 들렀다. 아마도 내가 효언을 잘 알기 때문일 것이다. 하루는 첩 하나를 가져와서 보여주었는데 바로 효언의 그림이었다. 내가 전후로 본 효언의 그림이 몹시 많은데 이것이 제일 좋다. 탁지가 직접 손으로 그것을 표구하고 이렇게 수리를 했으니, 이를 통해서도 두 사람이 서로 위하는 마음이 몹시 돈독한 것을 볼 수 있고, 변향(최탁지를 비유함)이 남풍(윤두서를 비유함)[83]을 존경한 것과 같다.[84]

이 기록을 통해서 최익한에게는 《가물첩》 외에 이하곤의 후제가 있는 윤두서의 화첩이 더 있었음을 알 수 있다. 여기서 임안이란 한 무제 때 대장군(大將軍)으로서 흉노족을 정벌한 공을 많이 세운 위청(衛靑)의 사인(舍人)으로, 끝까지 절개를 지킨 사람이다.[85] 최익한이 윤두서와 오랫동안 우정을 지켰다는 의미로 사용한 듯하다.

81 원래 수사(秀士)는 덕행도예(德行道藝)에 우수한 선비라는 의미이며 수재(秀才)의 다른 이름이다. 명청대 수재란 현학(縣學)에 들어간 생원을 칭한다.
82 『承政院日記』 숙종 28년(1702) 1월 11일(癸巳); 숙종 30년(1704) 8월 7일(甲戌).
83 변향(辨香)은 향 한 개를 말함. 불교 선종 장로(長老)가 당(堂)을 열고 도를 강론할 때 세 개의 향을 태울 때 이 변향은 도법을 전수해준 모모(某某)법사에게 삼가 바치는 것이다. 사승관계나 어떤 사람을 앙모하는 것을 말한다. 송 진사도(陳師道)의 시 중 "向來一辨香 敬爲曾南豊"에서 나온 말이다. 여기서 나오는 증남풍은 진사도의 스승이다.
84 "崔君翊之 尹孝彦之任安也 孝彦死後 漠然無所向 杜門不出 時時或過余 蓋以余知孝彦深也 一日袖一帖來示 卽孝彦畫也 余前後見孝彦畫甚多 此當爲第一 翊之手自粧繕又如此 於此亦可見兩人相與之篤 瓣香之爲南豊.", 李夏坤, 「題崔翊漢所藏尹孝彦画帖後」, 앞의 책 16冊.
85 임안은 한(漢) 영양인(滎陽人)으로 자(字)는 소경(少卿)이다. 위청은 한(漢) 평양인(平陽人)으로 자(字)는

윤두서는 1711년에 아들 중 유일하게 여덟째아들 윤덕현(尹德顯, 1705-1772)을 위해 〈우여산수도(雨餘山水圖)〉를 그려주었다[도 4-29]. 1715년에 그는 비향에 사는 이름을 알 수 없는 사촌이 그림을 부탁하자 바쁜 틈을 타서 몇 점의 작품을 그려 화첩으로 제작하여 보내주었다.[86] 1711년에는 인천에 살던 장인 이형징의 회갑연에 참석하여 〈연유도〉를 그려 선물하였다고 한다.[87] 이형징의 회갑연에 참석한 이만부가 쓴 제시에 따르면 이 그림은 요지연도임을 알 수 있다. 이형징의 동생 이형상(李衡祥, 1653-1733)은 1706년에 윤두서로 하여금 오성도를 그리게 하여 벽감에 안치하고 때때로 분향을 했다고 한다[도 5-3~7].[88] 그는 윤두서가 이형징을 위해 그려준 시서화가 함께 실린 축(軸)이 참혹하게 손상되어 이것을 배접하여 족자로 만들었다.

> 붓글씨는 자취 없는 데서 살아나거니와
> 시는 성률이 있음으로 해서 신묘하다.
> 시, 서, 화 삼절이 긴 두루마리에 남아 있어서
> 부질없이 뒤에 죽는 사람을 슬프게 하는구나.[89]

이 시는 윤두서의 그림을 이형징과 윤두서가 죽고 난 이후에 개장하고 감상해보니 돌연 슬퍼지는 이형상의 마음을 담고 있다. 이 두루마리는 시서화 삼절로 되어 있어 이형징의 회갑연 때 그려준 그림일 가능성도 있다.

그 밖에도 그가 한양에 살았던 시절에 자신과 친분이 있는 사람들에게 준 서화는 현전하는 작품의 제발에서 확인된다. 그는 36세(1703)에 권중숙(權仲叔)에게 〈춘산고주도(春山孤舟圖)〉[도 4-40]를, 39세(1706) 겨울 민자번(閔子蕃)에게 〈획금관월도(獲

중경(仲卿)이다. 諸橋轍次, 『大漢和辭典』 卷10(東京: 大修館書店, 1982), p. 162.

86 이에 관해서는 이 책의 p. 83.

87 "右示其韻於尹郎孝彦 孝彦又感歎 而次其韻 繪其事 以爲不朽之圖.", 李衡徵, 「自跋」, 『昭城慶壽錄』(이내옥 앞의 책, 50 再引). "(上略) 毫端倏忽瑤池赤縣堂上移 淸尊酒重 生痕 忱花亞庭樹玉簇溫 彼危冠安 疑侵晚雪 陳家廣席正是佳辰 兼有編瓊陰 何苦心藏襲丁寧及雲孫蘇仙鐵 恨今無復得扶君千春.", 李萬敷, 「和瓶窩用古人壽詞各體 賀其伯徵士公壽席 三首 중 第2首 用辛幼安沁園春韻 美尹處士宴會圖及諸詩章」, 앞의 책 卷 2, 李乃沃, 앞의 책(2003), p. 50에서는 〈연유도〉와 〈노인성도〉를 그렸다는 언급이 있으나 제시한 인용문에는 〈노인성도〉가 보이지 않아 이 책에서는 이만부의 기록에 근거해서 〈연유도〉만 언급하고자 한다.

88 이에 관한 자세한 논의는 이 책의 pp. 498-500.

89 "筆由無迹活 詩以有聲神 三絶長留卷 空悲後死人.", 李衡祥, 「慘愴軸 伯氏以女婿尹斗緖所畵 粧以爲簇 故以是命之」, 앞의 책 卷3. 번역문은 『국역병와집』 I, p. 249.

琴觀月圖)〉〔도 4-106〕를, 41세 1708년 여름 윤주휘(尹洲輝)에게 〈수변누각도(水邊樓閣圖)〉〔도 4-27〕를 그려주었다. 1713년 2월에는 이도경(李道卿)에게 글씨를 써주었다.[90]

⑤ 윤두서 사후 그림의 유통

서인들 사이에 인기를 누렸던 윤두서의 그림은 그의 사후에도 상당수 유통되었다. 앞서 살펴본 바와 같이 유호가에 소장된 윤두서의《공재선보책》과《윤효언선보첩》을 조유수와 조귀명이 각각 보았으며, 조귀명은 윤두서의 〈탈기마〉 한 폭을 지니고 있었다고 한다.[91] 김창업(金昌業)의 서자인 김윤겸(金允謙, 1711-1775)은 노론임에도 불구하고 1771년에 쓴《공재화첩(恭齋畫帖)》의 발문에서 윤두서의 회화에 대해 극찬하였다.[92]

윤두서의 그림은 조선 후기 서화수장가들 사이에서도 유통되었다. 이영유(李英裕, 1734-1804) 소장《선보(扇譜)》에는 윤두서의 그림이 있다.[93] 박학다식한 노론계 출신의 학자 황윤석(黃胤錫, 1720-1791)과 교유한 정홍유(鄭弘儒, 1739-1782)[94]가 윤두서의 그림을 수장했음은 황윤석의『이재난고(頤齋亂藁)』에서 확인할 수 있다. 1767년 3월 10일 제천에 사는 정홍유와 영월에 사는 윤창이 화철석을 찾기에 황윤석이 보답을 요구하자, 정홍유가 가지고 있는 윤두서와 윤덕희의 그림으로 보답하고, 윤창은 채석(綵石)에 인장을 새겨준다고 하였다.[95] 정홍유는 1767년 3월 20일 원래 황윤석에게 윤두서와 윤덕희의 그림을 주겠다는 약속을 이행하지 않고 윤덕희 그림 2폭만 주었다.[96]

김광국(金光國, 1727-1797)의 수장품인 국립중앙박물관 소장《화원별집(畫苑別集)》에는 윤두서의『기졸』중「화평(畫評)」의 일부와 〈산경모귀도(山逕暮歸圖)〉〔도

90 이에 관해서는 이 책의 p. 73 참조.

91 趙裕壽,「題柳竹塢家恭齋扇譜冊」,『后溪集』卷5; "余家有恭齋脫羈馬一幅.", 趙龜命,「題柳汝範家藏尹孝彦扇譜帖 甲寅」, 앞의 책 卷6.

92 金克讓의「跋恭齋畫帖」에 관해서는 이 책의 pp. 227-228 참조.

93 李英裕,『雲巢謾稿』第3冊. 黃晶淵, 앞의 논문, pp. 276-280.

94 정홍유는 자는 성통(城通) 또는 사종(士宗)으로 유학(儒學)이다.

95 "鄭尹吳留餓夕飯見索火鐵石 余曰 何以贈我 鄭曰 吾有尹糸緒尹德熙兩世名畫 當以爲報也 尹曰 吾當令兒子刻綵石 作印章 以爲報也.", 黃胤錫,『頤齋亂藁』第1冊 卷8 英祖 43年 丁亥(1767), 三月初十日甲戌. 姜寬植,「소선 우기 시식인의 회화 경험과 인식『이재난고』를 통해 본 황윤석의 회화 경험과 인식을 중심으로」,『이재난고로 본 조선 지식인의 생활사』(한국학중앙연구원, 2007), p. 650 再引.

96 "聖通又贈 尹德熙畫書二幅 且曰 京中南中往來時 當過堤川邑內 但訪客舍西邊 則吾家在此 幸勿虛過也.", 黃胤錫, 앞의 第1冊 卷8 英祖 43年 丁亥(1767), 三月二日十甲申. 姜寬植, 위의 논문, p. 650.

4-2)가 실려 있다. 또한《석농화원(石農畫苑)》에 속했을 것으로 추정되는 윤두서의 〈석공도(石工圖)〉[도 5-39]가 현전한다.[97]

박사해(朴師海, 1711-1777 이후)는 윤두서의 〈욕마도(浴馬圖)〉를, 유경종은 윤두서의 〈삼마도(三馬圖)〉를 소장하였다.[98] 중국 소주인(蘇州人) 서화매매가인 호응권(胡應權)이 매입한《열상화보(洌上畫譜)》에는 윤두서의 〈임지사자도(臨池寫字圖)〉한 폭이, 정약용 집안 소장《가장화첩(家藏畫帖)》에는 윤두서의 그림이 각각 실려 있다.[99]

그 밖에 중인층 서화수장가들 사이에도 윤두서의 서화 수장열이 급증하였다. 남태응은 윤두서의 그림이 중인들에 의해서 상품으로 거래된 사실에 대해 다음과 같이 언급하였다.

> 윤두서의 진적으로 세상에서 돌아다니는 것은 사대부 집안보다 중인사회에 많았다. 수표교에 사는 최씨 성을 가진 중인이 더욱 많이 비축하여 권축을 이루었다. 그러므로 근래에 중인층이 가짜를 만들고 공재 표장을 다른 그림에 찍어 (윤두서 작품을) 혼란시켜놓았다. 혹 속아서 그것을 사가는 사람이 많았다고 한다.[100]

이처럼 수표교에 사는 중인 출신 최씨는 윤두서의 그림을 가장 많이 비축했는데, 최씨가 소장 그림들을 토대로 윤두서의 위조된 그림들이 양산되었다고 한다.

이상과 같이 18세기 초에 생성된 윤두서 서화애호취미는 감식안이 높은 소론계 인물들이 주도했음을 파악할 수 있다. 윤두서가 18세기 초 화단에서 명성을 얻고 제1인자의 위치를 확보할 수 있었던 것은 이들의 역할이 컸다. 이들이 소장한 윤두서 서화는 제2장 2절에서 살펴본 남인계 친구들에게 그려준 그림보다 훨씬 웃도는 수준이다. 특히 이잠과 심득경 등 남인계 문사들에게는 주로 성현초상화와 초상화를 그려준 반면, 소론계 문사들에게는 다양한 화목을 다룬 그림들을 그려준 차이를 보이는데,

97 朴孝銀, 앞의 논문(1999), p. 209에서는 〈석공도〉를 김광국이 모은 그림을 장첩한 구(舊)《석농화원(石農畫苑)》에 속한 작품의 하나로 추정하였다.

98 朴師海, 「題尹孝彦浴馬圖」, 『蒼岩集』卷9; 柳慶種, 「三馬圖贊」, 『海巖稿』卷4.

99 朴趾源, 「25日 辛丑」, 『燕巖集』卷12 別集 熱河日記 關內程史; 同著, 「洌上畫譜」, 같은 책 卷12 別集 熱河日記 關內程史; 丁若鏞, 「題家藏畫帖」, 앞의 책 第一集 詩文集 卷14.

100 "恭齋眞跡之行于世者 中路多於士夫家 水標橋崔某中人 尤多蓄積成卷 是以近來中路人至僞造 恭齋標章印于他畫以亂之 或多見欺而取買者云爾.", 南泰膺, 「畫史」, 앞의 책.

이는 두 계열 간에 그림 취향이 달랐기 때문이라고 여겨진다. 그의 서화애호층은 사후에도 지속되어 중인들 사이에 그의 가짜 그림까지 양산되었다.

2) 윤덕희의 서화감상우와 서화수장층

윤덕희는 윤두서와 마찬가지로 당파와 빈부귀천을 논하지 않고 그 사람의 현부(賢否)를 기준으로 사람을 사귀었다고 한다.[101] 윤덕희는 자신이 그림 그리는 것을 남에게 드러내지 않았으며, 설사 그려준다고 해도 가족, 종실과 남인계 지인들, 그리고 서인계 인물들에게 전별(餞別)이나 축수(祝壽)를 기념하기 위해 그려주는 경우가 많았다.

① 가족, 친인척, 종실 및 남인계 지인
윤덕희는 52세(1736)에 차남인 윤용에게 〈마상미인도(馬上美人圖)〉〔도 4-231〕와 〈마정상도(馬丁像圖)〉〔도 4-131〕를 그려주었으며, 친척 가운데 유일하게 사촌동생 윤덕부(尹德溥, 1687-1754)에게 '백운대(白雲臺)'를 부채에 그려주었다.[102]

　　윤덕희는 윤두서와 달리 종실 출신들의 인물들과 교유를 확대하였다. 종실 가운데 윤덕희와 가장 절친했던 친구는 남원군(南原君) 이설(李橷, 1691-?)이다. 윤덕희가 이설을 처음 만난 것은 1720년 허욱과 함께 해남을 찾아왔을 때였다. 그 후 다시 한양으로 이사와서 1735년부터 1754년까지 약 35년간 지우로 지냈다.[103] 행장에 따르면 이설은 원래 윤덕겸과 절친한 사이였는데 윤덕희를 한번 만나본 뒤 절친한 친구가 되었다. 또 원래 이설이 1725년 10월 11일에 영조로부터 하사받았던《열성어필(列聖御筆)》이 현재까지 해남 종가에 전해지고 있는 점에서도 이 둘 사이의 친밀함을 미루어 짐작할 수 있다〔도 2-16〕.[104] 이 서첩은 태조에서부터 경종에 이르기까지 역대 임금들의 친필을 음각으로 새겨 탁본하여 모아놓은 책으로 역대 임금들의 친필을 연

101 尹奎常,「駱西公行狀」.

102 尹德熙,「次伯淵題畵扇韻」,「又」, 앞의 책 上卷. 이 글은 이 책의 pp. 483-485 참조. 윤덕부는 윤두서의 셋째형 윤종서의 장남이다.

103 尹德熙,「留別許光甫兼示南原公了」, 위의 책 上卷 참조. 허욱은 윤두서와 교유했던 인물로 윤덕희와의 교유는 1707년부터 1720년 사이에 이루어진다. 『수발집』에는 이설과 관련된 시가 총30여 편에 이른다.

104 《열성어필》의 첩장 맨 앞의 「內賜記」에 "雍正三年十月十一日內賜南原君橷列聖御筆二件命除謝恩"이라는 내용이 있다.

2-16《열성어필》제1면,
탁인본, 42.3×29.4cm,
녹우당

구하는 데도 귀중한 자료가 된다.[105] 이설의 호는 수락(隨樂)·수물(隨物)·수락옹(隨樂翁)·수옹(隨翁)·수락공자(隨樂公子)·수락자(隨樂子)·수락와(隨樂窩) 등이고 봉호는 남원군이며, 남원공자(南原公子)라고 부르기도 한다. 이설은 종실로 산수지형(山水地形)의 기세를 관찰하고, 그 운기(運氣)에 따라 국운(國運)과 인명(人命)에 대한 길흉을 예측하는 감여술(堪輿術)에 능하여 주로 왕실의 능묘(陵墓)를 정하는 일에 많이 관여하였다.[106] 그의 생몰 연대는 구체적으로 알 수 없으나 윤덕희가 1751년에 이설의 회갑 때 〈수성도(壽星圖)〉를 그려주고 제시를 쓴 내용이 있어 이설이 1691년생이라는 것을 확인할 수 있는데, 윤덕희보다 여섯 살 연하인 셈이다.[107]

이설은 이서의 집에 자주 출입했던 인물이다.[108] 이서의 문집에 실린 「가전(家傳)」에는 "그는 걸출하고 학문을 좋아하는 사람이다. 이서의 도덕을 매우 흠모하여 명례동에 있는 이서의 집에 매번 찾아왔다. 이서가 죽은 후에 이서의 거문고를 빌려 절보

105 《열성어필》보다 2-3년 앞선 시기에 제작된 『열성어필』(1722-1723, 1첩 32절, 托印本, 41.9×29.2cm, 장서각 소장번호 3-755)이 현재 한국정신문화연구원 장서각에 소장되어 있다. 장서각 소장본은 문종부터 숙종까지 도합 11명의 임금의 어필을 모아놓은 책이다. 『조선왕실의 책』(한국정신문화원구원 장서각, 2002), pp. 111-114.

106 1731년(영조 7)에는 파주에 있는 인조의 능을 옮길 계획이 잡히자 봉심(능을 살피는 일)에 참여하였으며, 1748년에는 옹주의 장지로 파주의 사인 윤득성의 산을 사들여 그 장지를 그에게 살피게 한다. 그는 1752·1757년에도 왕실의 능묘를 정하는 일에 참여하였다. 『영조실록』 7년(1731) 3월 16일·3월 19일·5월 3일; 같은 책 24년(1748) 7월 3일; 같은 책 28년(1752) 3월 15일; 같은 책 33년(1757), 4월 4일·4월 18일조 참조.

107 尹德熙, 「題壽星圖爲隨樂公子回甲壽」(1751), 앞의 책 下卷.

108 李漵, 「送南原公子之慈城」, 앞의 책 卷4.

로 아끼다가 돌려보냈다"는 내용이 확인된다.[109] 또한 그는 1735년에 사신으로 연경에 다녀왔으며, 그때 윤덕희가 그림에 필요한 도구와 골동품을 사다 줄 것을 부탁하기도 하였다.[110]

「낙서공행장」에는 이설에 대해 다음과 같이 언급하고 있다.

남원군이라는 사람이 있었는데, (……) 공을 한번 만나본 뒤 서로 절친한 친구가 되었다. 대저 그 사람은 술을 좋아하고 거문고를 잘 탔으며, 일생을 살아오면서 우뚝한 기행이 많았다. 매일 공과 함께 밤이 늦도록 담소하면서 지루한 줄을 모를 정도였다. 공이 간혹 충고하는 말을 하면 즉시 굴복하여 말하기를, "장자의 가르침을 내 어찌 복종하지 아니하겠나?" 하였다. 그는 다른 사람과 말하다가 서로 맞지 않으면 아무리 지위가 높은 사람이라도 욕하며 꾸짖는 일을 조금도 거리끼지 않고 했는데, 오직 공에게만은 농담을 할 때라도 함부로 말하는 일이 없었다.

위의 기록으로 보아 남원군은 기행이 많고, 술과 거문고를 좋아하는 사람으로 윤덕희의 성품과 유사한 점이 많아 서로 절친한 사이가 되었던 것으로 생각된다.[111]『승정원일기』에 따르면, 이설은 조영석을 잘 안다는 기록이 있어 이설이 1735년경에 조영석과도 교유가 있었음을 추측해볼 수 있다.[112] 윤덕희가 65세(1749) 때 사포서별제로 재직하고 있을 때 이설에게 지어준 「차정수락와자탄지작(次呈隨樂窩自歎之作)」을 보면, "글씨를 잘 써서 왕희지를 임모하고 그림에서는 이공린을 방한다. 꽃은 계등각

109 "宗室有南原君者 傑鉅好學人也 深慕先生之道德 每造謁於明禮洞 (中略) 先生歿後 公子淸借君子琴曰 此天下絶寶也 (中略) 及病將死歎曰 玉洞調絶矣 遂送還.",「家傳」, 앞의 책 附錄.

110 尹德熙,「奉贐南原君赴燕之行」(1735), 앞의 책 上卷;『영조실록』18년(1742) 7월 4일에 지난번 남원군의 사행 때 악기에 쓸 연석(燕石)을 구해온 내용이 있다.

111 그의 직설적인 성품을 보여주는 단적인 예가『영조실록』10년(1734) 1월 5일(임오)에도 보인다. 그가 임금께 태자가 없음을 진언하자 사신은 "이설이 말한 것은 실로 당시의 급선무인데 대신(大臣)이 된 사람이 이에 감히 말을 하지 못했는데도 그 말이 이설에게서 나왔으니, 나라에 사람이 있다고 할 수 있겠는가?"라고 하였다.

112 "홍경이 말하기를, 의령현감 조영석은 사람의 상을 그리는 데 능히 핍진함을 얻었다고 합니다. 송반 숭혹 이를 대한 자가 있을 것이니 그로 하여금 물어보는 것이 어떠하올지요? 임금이 말하기를 남원군이 이를 잘 알 수 있는데 지금은 북경에 갔다[興慶曰 宜寧縣監趙榮祏 畵人之像 能得逼眞云矣 宗班中 或當有之 使之問啓何如 上曰 南原君能知之 而今赴北京矣].",『承政院日記』영조 11년(1735) 7월 28일(乙丑).

에 많고 주머니에는 아안전(鵝眼錢, 남조의 송나라 때 돈)이 드물다"라고 하였다.[113] 이 기록으로 보아 이설은 글씨와 그림에도 재능이 있었던 사람으로 추정된다.

윤덕희가 67세(1751)에 지은 「차홍릉이수재정남원군시(次弘陵李秀才呈南原君詩)」에는 이설에 대한 더욱 구체적인 내용이 언급된다.

백 년 동안 천지를 한번 살펴보니 인간 세상에 호걸스런 선비가 어찌 없겠는가? 근래에 내가 수락옹을 보니 풍류스런 기개가 우뚝 높아서 보통사람과 다르네. 사람을 사랑하여 미치거나 어리석은 손님을 내치지 않고 선비들보다 자기를 낮추어서 소인배(미천한 학자)들에게 교만하게 굴지 않네. 신릉군의 높은 뜻은 따라갈 수 있지만 한유의 가난한 귀신은 끝내 쫓아내기 어렵네. 집을 가꾸지 않아서 네 벽만 서 있고, 농사에 힘쓰지 않아서 논밭은 황무지가 되고, 입이 있으나 남의 장단을 이야기하지 않고, 다리가 있으나 시끄러운 사회에 발을 들여놓지 않네. 꽃피는 아침 달뜨는 저녁에 친구를 만나면 왼손으로는 거문고를 타고 오른손에는 술병을 들고 그래서 나와 더불어 오랫동안 노닐고 싶구나. (중략) 한밤중에 한가하게 아양곡(峨洋曲)을 뜯고 밝은 창 아래서 가만히 거북이와 말 그림을 감상하네.[114]

이 내용에서 이설에 대한 몇 가지 사실을 더 확인할 수 있다. 그는 부귀공명에 얽매이지 않고 풍류와 기개가 돋보이는 인물이었으나 가난한 생활을 하는 선비였다. 또한 그가 거북과 말 그림을 감상한 기록이 있다. 이상의 내용을 종합해보면 윤덕희와 이설은 35년간 막역지우로 지냈으며, 주로 서로의 집을 방문해 거문고를 타거나 시와 서화로 교유하였음을 알 수 있다.

윤덕희는 여주이씨가의 인물들과 지속적으로 교유하였다. 윤덕희와 교유한 여주이씨가의 대표적인 사람은 서화수장가인 이관휴(李觀休, 1692 - ?)이다.[115] 윤덕희는 이관휴의 요청을 받아 외후손 자격으로 1735년에 〈이상의초상〉을 모사해주었다(도

113 "(上略) 工書摸虎臥 臨畵倣龍眠 花富鷄藤閣 裹貧鵝眼錢 (下略)", 尹德熙, 「次呈隨樂窩自歎之作 己巳正月在司圃署時」(1749), 앞의 책 下卷.

114 "百年天地一俯仰 傑士人間何其無 邇來我見隨樂翁 風流氣岸常人殊 愛人不棄狂戇客 下士不驕小竪儒 信陵高義庶可追 韓子窮鬼終難驅 不治坦屋四壁立 不謀産業田園蕪 有口不說人長短 有脚不走紅塵途 花朝月夕逢故人 左撫瑤琴右提壺 而我幸與長周旋 (中略) 中宵閑弄峨洋曲 晴牕靜玩龜馬圖 (下略)", 尹德熙, 「次弘陵李秀才呈南原君詩」, 앞의 책 下卷,

115 丁殷鎭, 「謹齋 李觀休의 書畵收藏 考察 —성호학맥의 서화에 대한 관심」, 『성호학보』 제3호, pp. 191 - 230.

5-20). 윤선도의 셋째아들 윤예미는 이지완의 차남인 이숙진(李叔鎭)의 딸과 혼인하였기 때문에 윤덕희는 이상의의 외후손이 된다.

이익의 아들 이맹휴(李孟休, 1713-1750)와 교유한 사실도 확인할 수 있다. 안동 출신 문인으로서 경학으로 이름이 드러났던 청대(淸臺) 권상일(權相一, 1679-1759)은 1745년 4월 17일 이맹휴에게 편액 종이 19장을 보내 윤덕희에게 글씨를 써줄 것을 부탁하였다.[116]

유경종(1714-1784)은 앞서 살펴본 바와 같이 윤두서가와 유경종가의 선대부터 있었던 깊은 친분관계로 보아, 윤덕희와 서로 교유했을 것으로 짐작된다. 유경종가에는 윤두서가의 그림을 상당수 수장하고 있었음을 추찰해볼 수 있다. 그의 문집인『해암고』에 남긴 글에는 윤두서, 윤덕희, 윤용 등 해남윤문 삼대가에게 깊은 호감을 표하고 있다. 유경종은 윤두서가의 그림을 상당수 소장하였으며, 이들의 그림에 대한 높은 안목을 지니고 있었다. 그가 소장한 윤두서가의 그림들 중 상당 부분은 백부인 유모의 집에 소장한 것을 자신이 인계받았을 가능성이 많다.

그는 "조영석과 윤덕희는 인물화의 대열에 속한다"고 하였다.[117] "인각(印刻)은 첨재(忝齋, 강세황의 호)가 동방에서 당대 최고의 수준이고 선인(仙人)과 번마(蕃馬)는 윤덕희가 역시 가법을 이었다"고 하였다.[118] "윤씨가(尹氏家)에 전하는 그림은 이공린과 백중지간을 이루네. 선인이 머리카락을 움직이니, 암벽에 걸린 소나무 바람을 일으켜 긴 휘파람 소리를 내네"라는 시도 남기고 있어 윤두서가의 그림들을 잘 알고 있음을 파악할 수 있다.[119] 또한 이 시에서 언급한 화제는 그가 윤덕희의 〈노선장소송하도(老仙長嘯松下圖)〉에 남긴 제화시의 내용과 유사하여 윤덕희의 그림을 보고 쓴 내용으로 추정된다.[120] 또한 윤덕희의 말 그림을 보고 아래와 같은 두 편의 제화시를 남기고 있어 윤덕희의 〈준마도〉를 수장했던 것으로 짐작된다.

116 "食後龍如發行 客懷尤不佳 使二才隨至松坡 觀船渡安否 午後還傳無事越兩津 將宿慶安云 可幸 送書額紙 十九張于醇叟 轉請尹德熙筆 尹公是孤山之孫 其父斗緒有才 行號恭齋.", 權相一,『淸臺日記』下, 乙丑(1745, 英祖 21) 四月 十七日條. 권상일은 1745년 당시 봉상시정을 역임하였다. 그는 이황을 사숙하여 「사칠설(四七說)」을 지었다.

117 "觀我與駱西 人物亦其伍.", 柳慶種,「有感 初三日」,『海巖稿』卷4.

118 "印法忝齋得東方始煥醒 仙人與蕃馬蓮老亦趍庭.", 柳慶種,「詠懷 又十首」 중 其六, 위의 책 卷4.

119 "尹氏傳家畫 龍眠伯仲中 仙人毛髮動 長嘯碧松風.", 柳慶種,「其九十八」, 위의 책 卷1.

120 "壺中雲氣冲宵 白石上扮風盡 日閑瞪目憶割 然淸嘯滿空山.", 柳慶種,「題畵尹蓮翁德熙氏畫老仙長嘯松下」, 위의 책 卷2.

亭亭垂柳繫靑驄　우뚝 솟은 버드나무에 청총마가 매어 있고

蹀蹀霜蹄萬里風　서리를 밟으며 바삐 걸어 만리풍을 일으키네.

老子獨看眸子裡　노자가 홀로 눈동자 속을 보는데,

傍人不省畫圖中　곁에 있는 사람이 그림 중에 있음을 깨닫지 못하네.

驄馬錦連錢　총마는 아름다운 연전총(돈 무늬가 있는 말)이네.

春風綠柳邊　녹음 짙은 버드나무 가에 봄바람이 이는구나.

快意當前事　전에 일로 즐거운 마음,

浮雲萬里天　뜬구름은 하늘 만 리에 떠 있네.[121]

　　유경종의 종제(從弟)인 유경용(柳慶容, ?-1753)도 윤덕희의 그림을 소장하고 있었으며, 강세황이 이 그림을 보고 제화시를 남겼다.[122]

　　박사해(朴師海)는 윤덕희의 매제인 신광수와 교유한 인물로 윤두서의 〈욕마도(浴馬圖)〉와 윤덕희의 〈묵마도(墨馬圖)〉, 〈묵마호아도(墨馬胡兒圖)〉를 소장하였다. 자는 중함(仲涵), 호는 창암(蒼巖), 내외 청요직을 두루 거쳐 1766년 대사간을 지냈고, 1772년 동지부사가 되어 청나라에 다녀왔으며, 그림에도 조예가 깊었다.[123] 그는 우리나라 그림에 비해 중국 그림을 많이 소장한 18세기 후반의 대표적인 서화수장가이나 지금까지 연구에서는 조망되지 않은 인물이다.[124] 그는 신광수, 서명응(徐命膺, 1716-1787), 채제공(蔡濟恭) 등 당대 유명한 문사들과 시로 교유하고 있어 문학에도 조예가 있었던 인물로 사료된다. 1756년 봄에 그가 소장한 윤덕희의 〈묵마도〉에 남긴 제화시에도 자세한 평을 남겼다. 그는 윤두서와 윤덕희의 말 그림을 많이 보았는데 윤두서는 마르게 그리고 윤덕희는 살찌게 그린다고 하였다. 내구(內廐)의 말을 전신한 윤

121　柳慶種,「尹蓮翁畫馬」,「又」, 앞의 책 卷1.

122　姜世晃,「題柳有受慶容所藏尹駱西德熙畫馬圖」,『豹菴遺稿』卷2.

123　吳世昌 著, 東洋古典學會 譯, 앞의 책 하권, p. 725.

124　『창암집』에 실린 중국 화가의 그림은 장승요(張僧繇)의 〈노승도〉, 〈이공린화상(李公麟畫像)〉, 정건(鄭虔)의 〈강벽선박도(江壁船舶圖)〉, 이사훈(李思訓)과 이소도(李昭道)의 그림, 왕유의 산수도, 한간(韓幹)의 말 그림, 대숭(戴嵩)의 소 그림, 고덕겸(顧德謙)의 〈도사도〉, 이성(李成)의 〈산수도〉, 소동파의 〈묵죽〉, 진용(陳容)의 〈용도〉, 양양보(楊楊補)의 『묵보』, 소한신(蘇漢臣)의 〈미인세아도(美人洗兒圖)〉, 대문진(戴文進)의 〈기록도인도(騎鹿道人圖)〉, 진거중(陳居中)의 〈호복소년도(胡服少年圖)〉, 조맹부(趙孟頫) 그림, 마원(馬遠) 등 다수이다. 그는 윤두서, 정선, 윤덕희, 윤덕장, 이징 등의 그림, 그리고 다수의 초상화에 대한 글을 남겼다.

덕희의 말 그림은 원래 두 본을 그렸는데 한 폭은 박사해가, 다른 한 폭은 중국 사람이 좋은 비단을 주고서 사갔다고 한다.[125] 이 기록으로 보아 1750년경 윤두서와 윤덕희의 말 그림은 우리나라뿐만 아니라 중국까지 명성이 널리 알려졌음을 알 수 있다. 윤덕희의 〈묵마호아도〉는 완왕(宛王)이 한나라 황제에게 말을 헌상하여 어마(御馬)를 잘 다루는 서역의 아이가 한장궁(한나라 장안의 궁전)으로 직접 끌고 오는 모습을 그린 것이다.[126]

　　윤두서와 친분이 두터웠던 최익한(?-1753)은 윤덕희와도 교유가 이어졌다. 윤덕희와 최익한의 교유는 1707년부터 시작하여 1720·1728·1729·1743년까지 지속되었다.[127] 윤덕희가 해남에 살았던 시기인 1720년에 최익한이 잠시 내려왔다가 귀경하자 그때 지은 「차최탁지유별운귀경(次崔濯之留別韻歸京)」에는 "창원각에서 손을 잡고 마음을 토로하는 것을 슬퍼하고, 낙우당에서 옛날에 놀던 때가 생각나네. 몇 년 동안 세상 일이 서로 오래되어서 늙어갈수록 마음이 부질없이 쓸쓸하구나. 내일 한북으로 돌아가는 군을 송별하니 구름을 쳐다보면서 우두커니 밤부터 아침까지 앉아 있네"라고 읊고 있어 이 두 사람은 한양에 살 때부터 서로의 집을 오가며 절친하게 지냈음을 알 수 있다.[128] 창원각이 윤덕희의 한양집에 있는 누각을 의미한 것인지 확실하지 않지만, 낙우당(樂愚堂)은 최익한의 집이다. 또한 한양에 살면서 먼 길을 마다않고 1720년과 1728년 두 번이나 윤덕희를 방문한 것을 보면 그와의 교유가 매우 두터웠던 것으로 보인다. 윤덕희는 1728년 최익한이 해남에 들렀다가 세모에 다시 한양으로 돌아갈 때 석별의 정을 담박하게 두 수의 시로 표현하였다.

相逢本無期	서로 만나는 것이 본래 기약이 없었으니,
不惜臨歧別	헤어짐을 앞두고 섭섭해하지 않노라.
秖憐君去後	다만 군이 간 후에 아쉬워,
那忍看明月	어찌 차마 저 밝은 달을 볼까?

125　朴師海, 「題小尹駱西墨馬」, 앞의 책 卷9. 이 시의 원문과 번역문은 이 책의 p. 339 참조.

126　"宛王拜獻漢天子 選擇高蹄萬馬中 有詔胡兒能善御 牽來直入建章宮.", 朴師海, 「題小尹駱西墨馬胡兒圖」, 위의 책 卷1.

127　최익한과의 교유를 확인할 수 있는 내용은 『溲勃集』上卷, 「次崔濯之伴竹梅韻」(1707), 「次崔濯之留別韻歸京」(1720), 「送崔濯之還京」2首(1728), 「次題崔濯之壁上韻」(1729), 「促崔濯之盆景梅花」(1743) 등이다.

128　"(上略) 暢遠閣憐今握吐 樂愚堂憶舊逍遙 年來世事成悽感 老去情懷謾寂寥 明日送君歸漢北 瞻雲凡坐夜終朝.", 尹德熙, 「次崔濯之留別韻歸京」, 앞의 책 上卷.

家住海一隅	집이 바닷가에 있어,
年年送故人	해마다 친구를 보내네.
歲暮江南天	세모에 강남의 하늘 아래,
況復別吾君	하물며 자네를 이별함에 있어서랴?[129]

이 시를 통해 둘 사이가 상당히 절친한 친구 사이라는 것을 알 수 있으며, 윤덕희와 나이 차이가 크게 나지 않을 것으로 추측된다. 이와 같은 오랜 친분으로 인해서 최익한은 윤덕희의 그림도 많이 수장했을 것으로 추정되나, 현존하는 예는 〈원유고주도(遠遊孤舟圖)〉[도 4-77] 단 한 점만 남아 있다.

② 서인계 인물들

윤덕희는 윤두서의 영향으로 당파를 초월하여 열린 사귐을 가졌다. 그는 민창복(閔昌福), 조유수(趙裕壽), 유언국(兪彦國)과 유언복(兪彦復) 등 소론 출신의 서인계 인물들에게 그림을 그려주었으며, 이병연 등 노론계 인물들과도 소극적으로 문예와 그림으로 교유하였다.

민용현의 차남인 민창복은 윤덕희의 그림을 수장하였다. 《선보(扇譜)》 제2첩에 실린 윤덕희의 1731년작 〈절풍청록산수도(浙風靑綠山水圖)〉[도 4-13]는 민창복에게 그려준 그림이다. 이로써 윤두서가와 민용현가는 아들 대에도 지속적으로 세교했음을 알 수 있다.

조유수(1663-1749)는 조귀명의 오촌당숙으로 18세기 대표적인 서화수장가이다. 조유수는 윤덕희에게 부채를 보내 왕유의 납량시(納凉詩)를 소재로 한 〈망천납량도(輞川納凉圖)〉를 청했으나 이 그림 대신 후계(后溪)의 울창한 버드나무 숲 속에 있는 조유수의 모습을 그림으로 그려주었다.[130]

윤덕희는 기계유씨 집안의 유언국(1701-?, 자 君弼)과 유언복(1707-?, 자 公必) 형제들에게 그림을 그려주었다. 1735년 8월 27일 각 대신들이 영희전 세조어진중모에 참여할 화가들을 추천하는 자리에서 유언국이 가주서(假注書)로 참여하였고, 윤덕

129 尹德熙, 「送崔灈之還京」, 위의 책 上卷.
130 趙裕壽, 「蓮翁不作輞川納凉圖 而寫我后溪柳漲看余其中 故題扇尾謝之」, 앞의 책 卷5. 이에 관한 자세한 논의는 이 책의 pp. 616-617.

희도 이때 추천되었기 때문에 두 사람은 이즈음에 만난 듯하다.[131] 윤덕희가 유언국을 위해 왕양명(王陽明)의 「범해(泛海)」 중 "밤은 고요하고 바다엔 파도마저 잔잔한데, 밝은 달 아래 지팡이 짚고 천풍에 내려오네〔夜靜海濤三萬里 月明飛錫下天風〕"라는 시구를 부채그림에 그려주었으며, 조귀명은 이를 감상하고 시를 부쳤다.[132] 또한 유언국의 동생 유언복이 장차 금강산 유람을 떠나면서 윤덕희에게 그림을 청하자 경계하는 의미로서 〈팽조관정도(彭祖觀井圖)〉를 그려 가져가게 하였다. 조귀명은 팽조[133]가 나무에 몸을 매달고 우물 위에 수레바퀴를 덮고서야 우물을 바라본 그림을 가지고 간 것은 유산(遊山)에 무심(無心)해야 함을 의미한다고 하였다.[134]

최창억(崔昌億, 1679-1748)은 윤덕희의 서화수장가였다. 최창억의 자는 영숙(永叔), 호는 우암(寓庵)이다. 그는 경종 때 좌의정을 지낸 최석항(崔錫恒, 1654-1724)의 양자로 청주목사를 지냈던 인물이며, 생부는 인조 때 영의정을 지낸 최명길(崔鳴吉, 1586-1647)의 장증손인 최석진(崔陽晉, 1640-1690)이다. 그의 양부인 최석항은 이하곤의 고모부인 최석정과 친형제 간이었다. 최석정은 윤두서를 세마로 추천한 적이 있다.

간송미술관 소장 〈남극노인도(南極老人圖)〉는 "기미 12월 낙서 산포(은둔자를 의미함)가 그려 최형 영숙의 회갑에 대한 우의로 바친다〔己未復月 駱西散逋寫 奉似寓意 崔兄永叔回甲〕"라는 관기에서 알 수 있듯이 1739년 최창억의 회갑일인 12월 22일에 그려준 것이다〔도 4-182〕. 국립중앙박물관 소장 〈마도(馬圖)〉는 1742년 음력 10월에 선물한 그림임을 우측 상단에 쓰여진 "임술년 음력 10월 최형 영숙을 위해서 낙서가 그리다〔壬戌孟冬 爲崔兄永叔 作駱西〕"라는 관기에 의해서 파악할 수 있다〔도 4-153〕.

이와 같이 윤덕희는 소론 출신의 문인들 중에 유언복, 유필, 조유수, 최창억 등의 그림 구청에 응했다.

131 『承政院日記』영조 11년(1735) 8월 27일(癸巳) 참조.

132 "夜靜海濤三萬里 月明飛錫下天風 陽明襟懷灑落 氣象曠豁 此詩自其公案 非遇此境界而後 始有此詩也 卽 坐於蠻煙峒瘴劒戟鉦鼓之中 胸中之海無時不靜 胸中之月無時不明 翩翩飛錫 無日不下於天風大地 黃金長河 酥酪無儒無佛 終當許此老高着脚矣.", 趙龜命, 「題尹敬伯畵扇 爲兪君弼作」, 앞의 책 卷6.

133 은나라 대부인 팽조는 성은 전씨이고, 이름은 갱이며, 황제 전욱의 손자이자 육종씨의 셋째아들로 800여 세를 살았다. 그는 보정술(補精術)과 도인술(導引術)에 뛰어나고, 또한 단약을 복용하여 항상 젊음을 간직하였다. 劉向 지음, 김장환 옮김, 『열선전』(예문서원, 1996), pp. 98-101; 李昉 등 모음, 김장환 옮김, 『태평광기』 1(학고방, 2000), pp. 67-76 참조.

134 "兪君彥復 將遊楓嶽 倩尹敬伯 就其扇作觀井圖以存戒 遊山而持彭祖觀井圖 何異適越而資章甫 余謂但能無心 則伯昏瞀人足 二分垂在外 亦不墜 不然 雖覆輪于井 繫身以木 將目眩神慴而不自持矣 有難者曰 果無心 又奚取於遊山 余曰 又奚取於不遊山.", 趙龜命, 「題彭祖觀井圖」, 위의 책 卷6.

③ 윤덕희 그림의 유통

윤덕희와 직접적으로 교유하지 않은 인물들도 윤덕희의 그림을 수장한 사례가 있다. 그 대표적인 인물들은 노론 출신의 황윤석(黃胤錫, 1720-1791), 황윤석과 교유한 심유진(沈有鎭, 1723-1787), 이인상의 조카 이영유(李英裕, 1734-1804), 서화수장가인 김광국 등이다. 앞서 다룬 바와 같이 정홍유는 자신이 소장한 윤덕희 그림 두 폭을 황윤석에게 선물하였다. 황윤석과 절친한 사이인 심유진은 윤덕희의 그림을 소장하였고, 이를 황윤석이 감상한 기록이 있다.[135] 이영유가 소장한 《선보(扇譜)》에도 윤두서 그림뿐만 아니라 윤덕희 그림이 포함되어 있다. 김광국이 수장했던 윤덕희의 작품은 국립중앙박물관 소장《화원별집(畵苑別集)》중 〈서호방학도(西湖放鶴圖)〉와 개인소장 〈마부도(馬夫圖)〉 등이다〔도 4-208, 4-133〕.

3) 윤용의 서화수장층

윤용의 서화감상우는 그와 가장 절친했던 막내고모부인 신광수와 조귀명이다. 조귀명은 윤두서와 윤덕희의 그림도 무척 애호하여 지인들이 수장한 작품을 감상하고 평을 남겼다. 그는 윤용의 화첩인《수유헌시화첩(茱萸軒詩畵帖)》에 두 편의 서문을 쓰고 윤용에게 직접 그림을 구했다. 이러한 사실은 『동계집』에서 확인된다. 조귀명은 윤용을 위해《수유헌시화첩》의 서문을 지어주었다.

전에 이재대(李載大, 이하곤의 자)와 마주 앉아 우리나라의 관호(官號)가 중국의 제도를 따르지 않은 것에 대하여 논한 적이 있다. 이재대가 "우리나라는 일마다 중국을 모방하는 것이 많아서 가소롭지만 유독 이것(관호)만큼은 우리 나름대로 문호를 세워 강한 의지를 보일 따름이다"고 말하였다. 이재대의 이러한 견해는 일단 스스로 호방하다. 다만 그가 서화와 문사(文辭)를 몹시 좋아하여서 모든 품평을 할 때에는 반드시 중국에서 판단의 근거를 취하니 어찌 재예(才藝)의 공교함이 본래 (중국이나 조선의) 두 이치가 없다고 하면서 중국이라는 문명국을 스스로 표준의 소재로 여겨서가

135 1770년 5월 4일 황윤석은 심유진(沈有鎭)의 집에서 정선, 심사정, 윤덕희, 이인상이 그린 화첩과 족자 몇 개를 감상하였다. "謙齋鄭敾 玄齋沈師正 駱西尹德熙 及李麟祥元炅 各畵 或帖或簇子幾本.", 黃胤錫, 앞의 책 第3冊 卷14 英祖 46年 庚寅(1770), 五月初四日庚申. 姜寬植, 앞의 논문(2007), pp. 602-603 再引.

아닌가?

　　근세에 문장과 서법에서 스스로 중화(中華)의 진수를 얻었다고 (말)하는 자에 대하여 그 문장이나 서법을 정밀하게 분석해보면 모두 왕경흥(王景興)의 사음(蠟飮)과 비슷하다. 그림에 있어서는 두서너 작가가 있는데 그 잘된 곳은 거의 중국과 구별할 수 없을 정도이다. 군열의 이 첩과 같은 것이 바로 그것이다. 어찌 그 사이에 오히려 어렵고 쉬운 구분이 있겠는가? 아니면 내가 그림에 대하여 안목이 아직 미치지 못한 바가 있어서 나의 평론이 진실하지 못하여 그런 것인가?

　　그 (그림의) 밑에 쓴 시의 글씨도 소쇄하여 우리나라 사람의 집착하여 답답한 결점이 적고 장황의 방식도 더욱 중국의 방식을 그대로 따랐다. 이것은 모두 군열이 한 것이다. 다만 생각건대 사람이 이러한 재예가 있는 것은 물총새에게 있는 깃이 세상에 보배가 되는 것과 같은데 지금 군열은 혼자 만들고 혼자 소장하고 혼자 완상할 뿐이다. 물에 비친 그림자를 사랑하여 도리어 현혹됨에 가깝지 않는가? 그래서 건천자(조귀명의 호)와 같은 호사가에게 주는 것만 못하다고 생각한다. 공(조귀명)의 문방청완(文房淸玩)을 군열은 긍정하는가 긍정하지 않는가?[136]

　　이 서문의 앞쪽에는 당시 서화평, 서화단의 흐름이 중국풍에 경도된 경향에 대해 비판적인 관점을 보여주고 있다. 앞 세대의 문인인 이하곤이 서화와 문사를 품평할 때 중국을 표준으로 삼은 점, 근세의 문장과 서법이 중국 것을 모방한 점 등은 그러한 예이다. 조귀명은 윤용을 당시 화가들 가운데 중국과 구별할 수 없을 정도로 중국화풍을 따른 화가로 꼽았으며,《수유헌시화첩》을 전형적인 중국풍이라고 비판의 소리를 높였다. 이 화첩은 위에는 그림이 있고 그 밑에 시를 적은 형식이며, 중국 표구방식으로 윤용 자신이 직접 제작하였음을 알 수 있다. 다만 글씨가 소쇄하여 우리나라 사람의 집착하여 답답한 결점이 적다고 하였다. 그는 윤용의 재예가 물총새의 깃처럼 세상에 귀한 보배인데, 남에게 보여주기를 꺼려하여 혼자 만들고 혼자 소장하고 혼

136　"嘗對李載大 論我國官號之不遵華制 載大日 我國事多摸儗可笑 獨此自立門戶 爲强意爾 載大此見故自豪 顧其酷嗜書畵文辭 凡有評品 必取裁於華 豈以才藝之工 本無二致 而中國文明之區 自爲準的之所在歟 近世文辭書法 卽自命得華髓者 精覈細勘 類皆王景興蠟飮耳 若夫畵則數三作家 其得意處 殆不可辨 如君悅此帖是已 豈其間猶有難易之分邪 抑余於畵眼目有未到 揚推有未允而然邪 詩筆之附其下者亦瀟灑 少東人黏滯之陋 粧模式 尤刻畫唐製 皆君悅爲也 但念人之有是藝也 猶翠之有羽 所以爲寶於世 而今廼自作自藏自翫而已 則不幾於臨水愛影 而反致眩歟 故以爲不如界之好事如乾川子者 以公文房淸玩 君悅其肯之否乎.", 趙龜命,「茱萸軒詩畵帖序 爲尹愹作」, 앞의 책 卷1.

자 완상하고 있는 점을 몹시 애석해하였다. 윤용의 이와 같은 행위는 자아도취에 빠져 자신의 그림에 너무 현혹된 결과이며, 그림을 애호하는 조귀명 자신에게 주는 것만 못한 것이라고 지적하였다.

조귀명은 《수유헌시화첩》에 다시 한 번 글을 썼다.

지난번에 평산 신정보(申正甫, 신정하의 자)가 소동파를 사모하고 좋아하여 글을 짓거나 글씨를 쓰는데도 한결같이 모두 동파를 모방하여 그려냈다. 자신이 거처하는 방에는 소동파의 화상을 걸어놓고 동파관을 쓰고 『동파집』을 들고서 그것을(동파상을) 마주했다. 군열이 중화를 흠모하는 것도 거의 거기에 가깝다. 다만 오늘날 중화의 의관은 될 수 없다.

"동방의 풍기(風氣, 문화)의 열림은 늘 중화를 뒤따라서 조선의 문물은 겨우 송나라의 수도 변경(汴京)에 해당될 뿐"이라고 내가 일찍이 글을 지은 것이 있다. 이 설로 미루어보면, 향후 소강절이 말한 이른바 폐물(閉物, 문물이 변화가 없이 침체됨을 말함)의 시대에 (우리나라는) 홀로 오륙백 년간 계속될 것임을 보장할 수 있다. 무엇 때문이냐 하면 늦게 핀 꽃은 뒤에 시들기 때문이다. 지금 군열이 서화의 혼돈함을 힘써 천착하여 말세의 문호를 장식함으로써 억지로 오늘의 중화에 합치하려고 하는 것은 또한 무슨 마음이냐? 나는 군열의 손가락을 꺾어버리고 이 화첩을 우산(虞山)의 불더미에 넣어 태움으로써 지세보살(持世菩薩) 금륜왕(金輪王)에게 참회를 구하고자 한다.[137]

이 글은 먼저 쓴 서문에 비해 윤용의 중국 그림 흠모에 대해 훨씬 강도 높은 비판을 가하고 있다. 이는 신정하(1681-1716)가 소동파를 사모함에 가깝다고 하였다. 이 글은 도문분리(道文分離)를 제기하여 문예의 독자성을 주장하고 명말청초 문학의 담론을 비판적으로 섭취했던 조귀명이 모화적 태도를 지닌 윤용을 부정적인 시각으로 바라보고 있는 내용이다.[138] 윤용 회화에 대한 비평은 윤두서에 대해 "글씨와 그림은

137 "嚮者 平山申正甫 慕悅東坡 作文寫字 一皆摸畫 於所居室 挂東坡像 戴東坡冠 手東坡集以對之 君悅之慕中華 殆近之乎 但今日中華之衣冠 不可爲也 余嘗著說以爲東方風氣之開 常後中華 我朝文物 僅當趙宋之汴京 而已 推是說也 向後邵子所謂閉物之時 可保獨住五六百年 何則 晚榮者後悴也 今君悅强鑿書畫渾沌 粧就衰季門戶 以牽合於今之中華 抑何心也 余欲擺君悅之指 而畀此帖於虞山火聚 以求懺悔于持世金輪王.", 趙龜命, 「復題茱萸軒詩畫帖」, 앞의 책 卷6.

138 조귀명의 문예론은 박경남, 「趙龜命 道文分離論의 변화와 독자적 인식의 표현으로서의 문학」, 『국문학연

윤두서로부터 비로소 정밀하고 심오하게 탐구하여 아도(雅道)를 좇았다. 그러한 연후에 문기(文氣)가 날로 높아져 가히 중국인과 더불어 서로 선후를 다투게 되었다"는 평가는 사뭇 대조적이다.[139] 《수유헌시화첩》은 조귀명의 몰년을 감안해보면, 1737년 이전에 제작되었을 것인데, 화첩에서 다룬 소재들을 파악하기 힘들다. 그러나 《수유헌시화첩》에 대한 조귀명의 평가만으로 윤용의 회화 경향을 평가하기에는 무리가 따른다. 그의 회화에 대해서는 4장과 5장에서 본격적으로 다루고자 한다.

그럼에도 불구하고 그는 윤용의 그림을 구청하는 글을 남겼다. 아래의 글은 부채에 시를 써서 다시 윤용의 그림을 구하는 내용을 담은 것이다.

"연이은 봉우리가 수천 리(를 달리고) 수척한 대나무는 평지의 숲을 둘렀네. 띠집은 숨어 보이지 않으나 닭이 울어 사람이 있음을 아네." 이것은 고인 김원경(金遠卿)이 지어서 준 부(賦)인데 전에 군열이 그림을 그려준 것을 받았다. 안타깝게도 관강신(灌江神)이 그 부채를 낚아채어갔다. 지금 또 하나를 더 얻어서 선보(扇譜)에 넣으려고 하여 환자야(桓子野)가 이미 기꺼이 상을 폈으니 반드시 다시 붓을 놀려서 그리는 것을 아끼지 않을 것이다. 들으니 유헌첩(黃軒帖)이 다른 사람에게 갔다고 하는데 서화는 본래 일정한 주인이 없으나 안타까운 것은 다른 사람을 위하여 힘쓰고 고생하며 시집가는 의상을 만들었다는 것이다.[140]

이 글은 고인 김원경이 조귀명에게 지어서 준 부(賦)에 이전에 윤용이 그림을 그려준 적이 있는데, 그것을 다른 사람이 가져갔기 때문에 조귀명이 부채에 시를 써서 다시 윤용의 그림을 구한다는 내용을 담고 있다. 조귀명은 윤용에게 또 하나의 그림을 얻어서 《선보》에 추가시키고자 했으며 윤용이 그림을 그려줄 것이라고 기대했다.

구』제17호(국문학회, 2008), pp. 153-180; 姜玟求, 「『東谿集』을 통해 본 18세기 文藝論의 一推移 ― 道文分離論과 創新論을 중심으로―」, 『書誌學報』14 (한국서지학회, 1994), pp. 87-111. 조귀명의 서화론은 라종면, 「東谿의 文藝認識과 書畵論」, 『동방학』제5집(한서대학교 동양고전연구소, 1999), pp. 211-230; 전상모, 「東谿 趙龜命의 書畵批評에 관한 연구 ― 장자적 사유를 중심으로―」, 『동양철학연구』제68집(동양철학연구회, 2011), pp. 7-39.

139 이 글의 원문은 이 책의 p. 22/ 주 2 참소.

140 "連峰數千里 脩竹帶平林 茅茨隱不見 鷄鳴知有人 此故人金遠卿賦以相贈 而向蒙君悅寫惠者 惜乎 已爲灌江神攝去其扇 今欲又得一本 編之扇譜 桓子野旣肯踞床 必不斬更作一弄矣 聞黃軒帖 歸於他人 書畵固無常主 而所恨 爲他人勤苦作嫁衣裳爾 龜頓首君悅足下.", 趙龜命, 「題扇復求尹愹畵」, 앞의 책 卷6.

환자야는 진(晉)나라 환이(桓伊)이며, 자야는 그의 자이다. 『세설신어』에 따르면 그는 피리를 잘 불었다. 환자야는 "소선(簫仙)"이라는 호를 가진 윤용을 의미한다. 윤용이 조귀명에게 그림을 그려주었는지는 알 수 없으나 조귀명이 윤용에게 그림을 구하고자 한 것만은 사실이다. 또한 이 글을 통해서 자신이 서문을 쓴 바 있었던《유헌첩》이 결국 다른 사람이 수장하게 된 사실도 밝히고 있다. 앞서 이 화첩에 쓴 서문에서는 윤용이 자신의 그림을 혼자만 소장하고 즐긴다고 비판한 데 비해 이 글에서는 애써 그린 그림이 다른 사람을 위하여 힘쓰고 고생한 것이라고 몹시 안타깝게 여겼다.

유경종은 윤용의 그림을 애호하고 수장한 것으로 보인다. 윤용이 화훼, 초충, 화조, 미인도를 잘 그렸음을 알려주는 그의 글은 아래와 같다.

君悅獨師心	윤용만이 홀로 마음을 스승 삼으니,
或言邁乃祖	혹 초탈하여 시조가 되었다고 말하기도 하지.
或以花卉鳴	혹 꽃그림으로 목소리를 내고,
或以草虫寓	혹 풀벌레 그림으로 우의하네.
或以禽鳥名	혹 새 그림으로 이름을 알리고
或以美女布	혹 미녀그림으로 널리 퍼졌네.[141]

또한 그는 윤용 그림을 "윤씨화(尹氏畵)"라고 칭하고 "절묘한 필법이 신귀와 통하여 필법이 있고 없음을 논할 수 있는가?"라고 하였다.[142]

이상으로 윤두서 일가의 서화감상우와 서화수장층을 논의해보았다. 윤두서 일가는 해남 백련동에 본거지를 두었지만 한양을 무대로 예술 활동을 펼쳤기 때문에 이들이 서화가로서 화명이 알려지게 된 데는 한양에 거주한 서화감상우와 서화수장층의 역할이 컸다. 윤두서 일가는 당색을 초월하여 열린 사귐을 가진 점이 공통적인 특징이다.

윤두서는 근기남인 서화가 그룹, 가족 및 친인척들뿐만 아니라 당파를 초월하여 소론계 서화감상들에게 그림을 그려주고 서화감상 모임을 가지면서 그의 회화애

141 柳慶種, 「有感 初三日」, 앞의 책 卷4. 번역문은 朴芝賢, 「烟客 許佖 書畵 硏究」(서울대학교대학원 고고미술사학과 석사학위논문, 2004), p. 40 참조.

142 "蒼茫尹氏畵 殘蝶露中孤 絶筆通神鬼 何論法有無.", 柳慶種, 「觀尹君悅畵 初八日」, 위의 책 卷5.

호층이 널리 확산되었다.

　18세기 초에 새롭게 대두된 예술문화계 현상 중 하나는 당파를 초월한 서화감상우의 출현과 서화감상 모임을 가진 점을 들 수 있는데, 윤두서와 서인계 문인들의 예술적 교유가 그 선구적인 예이다. 서인으로부터 극심한 시련을 겪으면서 살았던 근기 남인에 속한 윤두서가 학문적·정치적 성향이 상반된 서인계 인물들과 예술적 취향을 향유한 사실은 어느 시대보다 혈맥과 학맥에 의해서 당파적 결집이 이루어진 숙종 연간의 정치적 상황으로는 특기할 만한 현상 중 하나이다.

　윤두서의 서인계 서화감상우의 인적 구성은 서화감식안이 높은 이하곤, 유호(유죽오), 이사량, 민용현, 심제현, 이명필 등으로 파악된다. 이들은 윤두서가 46세(1713)까지 한양에 살았던 시기에 자주 모임을 가지면서 그림을 그려준 인물들로 서인 중에서도 소론 출신이다. 이는 18세기 초 서화수장 및 감평 활동은 소론계 인물들이 주도했음을 시사한다.

　유호, 이사량, 심제현, 이명필 등은 오랜 기간 동안 예술적 교유를 통해서 윤두서로부터 많은 서화를 구득하였다. 유죽오는 지금까지 이름조차 파악하지 못했지만 그의 이름이 유호임을 밝혔다. 평생토록 가장 뜻이 맞는 친구였던 유호는 소론계 서화감상우들 가운데 윤두서의 그림을 가장 많이 수장한 인물이었으며, 사대부들은 그를 통해 윤두서의 풍류가 또한 평범하지 않음을 알게 되었다. 이사량은 윤두서와 20년 동안 교유한 서화감상우였다. 강경파 소론의 영수인 심수현의 형인 심제현과 서예를 잘했던 이명필은 단짝이었는데, 이들도 윤두서와 자주 서화감상 모임을 가졌다. 민용현과 그의 장남이자 윤두서의 족질인 민창연도 윤두서의 그림을 수장하였다. 민용현은 윤두서 집안과 인척관계였을 뿐만 아니라 이사량과 사돈이라는 인연으로 윤두서와 긴밀하게 교유했던 것으로 파악된다. 이하곤은 이들로부터 윤두서의 명성을 듣고 난 이후인 1708년–1710년 사이에 서화감상우로서의 인연을 맺었다. 이하곤과 윤두서의 서화감상 모임은 형제와 아들, 그리고 친척들이 함께 참여하여 특기할 만하다.

　문헌 기록을 근거해볼 때, 유호가 윤두서 서화를 가장 많이 소장하였으며, 이사량, 이하곤, 민용현은 윤두서 서화를 각각 서너 첩 이상 수장하고 있는 점이 확인된다.

　윤두서의 서화를 가장 잘 이해하고 애호했던 이하곤은 윤두서의 산수인물도, 노승노, 말 그림을 수로 수장하였다. 유호가는 당시 손꼽히는 서화수장가 집안이었다. 유호가 세상을 떠난 뒤 장남 유세모는 윤두서 서화를 잘 보존하여, 이하곤과 조귀명은 27폭이 실린《윤효언선보첩》을, 조유수는 24폭이 실린《공재선보책》을 완상하고 각각

제발을 남겼다. 조귀명은《윤효언선보첩》에 실린 작품에 대한 간단한 설명과 평을 남겼다. 이 글은 윤두서의 회화 경향과 한양에 살았을 당시 진경산수화와 풍속화를 그렸음을 알 수 있는 다양한 정보를 제공해준다. 조선 후기 대표적인 소론계 서화평론가인 이하곤, 조유수, 조귀명 등이 유호가 소장 윤두서 서화를 완상하고 감평한 글들을 남긴 점으로 볼 때 유호가 소장 윤두서 서화는 조선 후기 화단에 윤두서의 화명과 그의 서화의 가치를 알리는 데 커다란 역할을 했음을 알 수 있다. 이사량과 민용현은 윤두서가 그림을 그려준 세 명의 서인들 중에 속한 인물이기 때문에 작품을 많이 수장하고 있었을 것으로 짐작되나, 현재 그들이 소장한 윤두서 그림은 남아 있지 않다.

이상의 감식안이 높은 서인계 서화감상우들로 인해서 윤두서의 명성이 세상에 알려지게 되었으며, 18세기 초 화단의 제1인자 위치를 점할 수 있었다. 그의 그림을 수장한 가족 및 친인척과 지인들은 아들인 윤덕현, 장인 이형징, 처 작은아버지인 이형상, 윤덕겸의 처남인 허욱, 최익한 등이다. 그 가운데 허욱은 윤두서의 서화감상우였으며, 최익한은 윤두서의 그림을 가장 많이 수장하였다.

윤덕희는 윤두서와 같이 당색을 초월한 서화애호층을 확보하였다. 그는 아들 윤용, 사촌 윤덕부, 선친 대부터 친하게 지낸 최익한 등에게 그림을 그려주었다. 또한 윤덕희 그림의 수장가는 그와 가장 절친했던 종실인 이설, 여주이씨가 서화수장가인 이관휴, 이익의 아들인 이맹휴, 유경종, 유경용, 박사해 등이다. 그가 그림을 선물한 소론계 서인 출신 인물들은 민용현의 차남인 민창복, 조유수, 유언복과 유언국 형제, 그리고 최창억 등이다.

윤용의 서화감상우는 막내고모부인 신광수였으며, 서화수장층은 소론 출신의 조귀명과 남인 출신의 유경종이다. 조귀명은 윤두서의 그림에는 좋은 평을 남긴 데 비해 윤용의《수유헌시화첩》에 보이는 모화적 태도에 대해서는 극심한 거부감을 드러낸다. 윤용이 가장 아끼는 이 화첩은 현전하지 않지만 중국풍이 강한 새로운 형식의 화첩임을 알 수 있다. 유경종은 윤용이 화훼, 초충, 화조, 미인도를 잘 그렸으며, 필법이 절묘함을 상찬한 것으로 보아 윤용의 그림을 상당수 수장한 것으로 보인다.

III

윤두서가의 중국출판물 수용

중국서적이 민간차원에서 조선에 유입된 시기는 16세기 말·17세기 초반경이다. 뒤이어 1645년(인조 23) 입연(入燕)이 공식적으로 재개된 이후에는 대량으로 구입이 가능했고, 18세기 전반에 이르면 양적으로 급격히 증가하는 추세에 이른다.[1] 18세기에 서적의 유통 및 독서열풍과 맞물려 이름난 장서가가 다수 출현한 것은 당시 사회문화적 현상 중 한 단면이다. 이 시기 문인들은 중국출판물을 통해서 새로운 지식과 정보를 제공받았다.[2]

그동안 연구자들은 윤두서의 학문과 서화의 선구적인 경향을 막연히 실학사상과 연관시켜 논의하였지만 그가 학문과 서화에서 새로운 경향을 제시할 수 있었던 직접적인 근거를 찾지 못했다. 이 글에서는 윤두서가 중국 고금의 풍부한 지식을 넓혀간 개방적인 학문태도와 동시대의 화가들보다 새로운 회화 경향을 선도할 수 있었던 가장 큰 요인을 중국서적의 방대한 독서량에서 한 단초를 찾고자 한다. 그는 입연의 기회를 갖지 못했지만 18세기 후반 북학파(北學派)보다 더 일찍 중국출판물을 통해 적극적으로 청조의 문물을 수용하고 서양화법을 자신의 작업에 직접 활용한 경향이 뚜렷하다.

윤두서가(尹斗緖家)의 독서편력과 중국서적의 장서범위를 알 수 있는 『해남윤씨군서목록(海南尹氏群書目錄)』을 구체적으로 분석하여 이 가문의 학문 경향을 파악해보고, 방대한 양의 독서체험에 의한 지식의 집적물들이 윤두서, 윤덕희의 회화에 어떠한 영향을 미쳤는지 구체적으로 점검해볼 필요가 있다.

1 강명관, 「조선후기 서적의 수입·유통과 장서가의 출현」, 『조선시대 문학예술의 생성공간』(소명출판, 1999), pp. 253-276.

2 18세기 중국서적의 수입과 유통 및 문인들의 독서체험에 관해서는 문학사 연구에서 경화세족(京華世族)을 중심으로 논의가 이루어져 왔다. 조선 후기 서적의 유입과 장서가의 출현에 관해서는 강명관, 위의 책; 진재교, 「경화세족의 독서성향과 문화비평: 19세기 洪奭周家의 경우」, 『독서연구』 제10호(한국독서학회, 2003.12), pp. 241-274; 김영진, 「18세기 말 서울의 명청서적 유통 실태」, 『이화여대 한국문화연구원 주최 국제학술대회: 17·8세기 동아시아의 독서문화와 문화변동』(2004); 남정희, 「공안파(公安派) 서적의 도입과 독서 체험의 실상」, 『17·8세기 조선의 외국서적 수용과 독서문화』(혜안, 2006), pp. 15-49.

1. 윤두서가의 중국출판물 수장

국립중앙도서관 소장『해남윤씨군서목록』은 현재 해남종가인 녹우당에 전하는 국내외 서적 총 1512책과 함께 윤두서가의 장서 범위를 파악할 수 있는 귀중한 자료이다.『해남윤씨군서목록』(이하『군서목록』으로 약칭함)은 윤두서가의 중국서적 장서실태를 파악할 수 있는 중요한 단서가 된다.[3] 이 책의 권말기(卷末記)에 따

3-1『해남윤씨군서목록』중 권말기(卷末記) 부분,
조선사편수회 소장본의 1941년 등사본, 국립중앙도서관

르면, 이 책은 1927년(소화 2) 11월에 조선사편수회(朝鮮史編修會) 담당 수사관(修史官)이었던 이나바 이와키치(稻葉岩吉)가 해남윤씨 28대 종손인 윤정현(尹定鉉, 1882-1950)의 집에 소장된 중국서적들을 목록으로 작성하고, 이듬해인 1928년(소화 3) 5월에 정우교(鄭禹敎)가 등사하고 12월 7일 나카무라 에이코(中村榮孝)의 최종 검열을 통해 완성되었다.[4] 이 책은 필사본과 국내간행물들을 제외시키고 중국서적들만 목록으로 작성된 점이 특기할 만하다〔도 3-1〕.[5]

3 　『해남윤씨군서목록』은 1927년부터 1928년에 걸쳐서 조선총독부(朝鮮總督府) 조선사편수회에서 작성한 원본을 1941년(소화 16) 7월에 다시 등사한 책이다. 이 책의 원본은『해남윤씨장서목록(海南尹氏藏書目錄)』(1冊 寫本: 27.5×20cm)이라는 이름으로 현재 국사편찬위원회에 소장되어 있다. 이 책의 존재는 2002년 송일기 교수를 통해서 알게 되어 車美愛,「綠雨堂主 尹德熙의 文集 및 畵帖」,『海南 綠雨堂의 古文獻』제1책(太學社, 2003), pp. 5-50; 同著,「駱西 尹德熙의 繪畵 硏究」,『美術史學硏究』240호(한국미술사학회, (2003); 同著,「恭齋 尹斗緒의 중국출판물의 수용」,『美術史學硏究』263호(한국미술사학회, 2009), pp. 95-126에서 이 목록에 실린 화보류와 소설류의 서목들을 부분적으로 소개한 바 있다. 이내옥, 앞의 책, 부록 5에는 서목 전체가 실려 있을 뿐 이 서목들과 윤두서의 회화와의 관련성에 대해서는 구체적인 언급이 없었다.

4 　이나바 이와키치는 외국어학교에서 중국어를 전공하였고, 1909년 남만주철도주식회사 역사조사부에서 활동하면서 1915년까지『만주역사지리』편찬에 참가하였다. 相賀徹夫 編,『大日本百科事典』卷2(東京: 小學館, 1972).

5 　국내출간 서목으로는『동국사략(東國史略)』과 정인지(鄭麟趾)의『고려사(高麗史)』등이 있는데, 이는 분류하는 과정에서 실수로 중국책으로 구분되어 작성된 듯하다.

273면에 걸쳐 실려 있는 2,635여 종의 책들은 아쉽게도 이나바 이와키치의 조사 이후에 몇 책만 제외하고 모두 사라졌지만 1927년까지 보존된 윤두서가의 중국출판물 수장실태를 가늠할 수 있는 귀중한 자료이다. 조선사편수회가 국내에 산재된 사료적 가치가 있는 귀중한 전적을 선별하여 조사·수집하는 과정에서 해남윤씨 문중에 소장된 중국서적들만 유일하게 선택하여 중국 전문가인 이나바 이와키치로 하여금 목록으로 작성케 한 것으로 보아 이 서적들이 귀중본임을 단적으로 알 수 있다. 이 서목들은 대부분 청대 강희 연간(1662-1722) 이전에 출간된 희귀본들로 채워져 있어 수장시기의 하한(下限)을 1722년 이전으로 한정할 수 있다.[6]

특히 이 책에는 남송의 저명목록(著名目錄) 학자인 조공무(晁公武)의 『조씨독서지(晁氏讀書志)』(현전하는 가장 이른 시기의 개인장서목록집), 남송 진진손(陳振孫, 약 1186-약 1262)의 『직재서록해제(直齋書錄解題)』, 명대 양사기(楊士奇, 1365-1444) 등의 『문연각서목(文淵閣書目)』(명 황실의 장서목록), 장훤(張萱)의 『만력중편내각서목(萬曆重編內閣書目)』, 고유(高儒)의 개인장서목록인 『백천서목(百川書目)』(『백천서지』), 청대 김성탄(金聖嘆, 1608-1661)의 『좌전재자필독서(左傳才子必讀書)』와 『고문재자필독서(古文才子必讀書)』 등이 있고, 그 밖에 정확한 서지사항을 알 수 없는 『속미서목(續米書目)』, 『독서쾌편(讀書快編)』, 『독서부(讀書賦)』, 『고문필독(古文必讀)』, 『유서독(類書讀)』, 『천하서목(天下書目)』 등의 목록이 포함되어 있다. 이 목록으로 볼 때 윤두서가에서는 넉넉한 경제력을 기반으로 중국의 장서목록을 통해 전문적으로 중국서적들을 수집하였음을 알 수 있다.

해남윤씨가의 중국서적들은 크게 3단계에 걸쳐서 집중적으로 수집된 것으로 추정된다. 1차적인 구입은 윤두서의 6대조 윤구(1518년 서장관), 윤구의 차남 윤의중(1559년 동지사), 고조 윤유기(1595년 세자주청서장관) 등 명나라에 다녀온 선조들에 의해서 이루어졌을 것이며, 2차적으로 증조부인 윤선도에 의해서 추가되었을 것으로 추정된다.[7] 윤두서의 생존 시기에 중국서적의 수입이 양적으로 증가하고 독서열풍과 맞물려 장서가가 출현했던 추세를 감안해보면, 윤두서 대에 장서수집이 최고조에 달했을 것으로 여겨진다. 또한 윤덕희의 장남 윤종(尹悰, 1705-1757)으로부터 지정

6 『군서목록』 가운데 강희 연간 이후에 출간된 서목으로는 문정식(文廷式, 1856-1904)의 『원여병법(元女兵法)』, 오대징(吳大澄, 1835-1902)의 『고옥도고(古玉圖考)』(1889) 등이 있다.

7 윤선도는 51세에 지은 「낙서재」와 「석실」이라는 시에서 자신의 서재에 가득한 장서를 읊고 있으며, 보길도의 낙서재에는 다섯 수레의 서책이 있다고 소개하고 있다.

(持貞, 1731 - 1756), 종경(鍾慶, 1769 - 1810), 광호(光浩, 1805 - 1822), 주홍(柱興, 1823 - 1873), 관하(觀夏, 1841 - 1926), 재형(在衡, 1862 - 1893), 정현(定鉉, 1882 - 1950)으로 이어지기까지 뚜렷하게 이름을 떨친 학자나 화가가 없는 점도 이와 같은 추정을 뒷받침해준다. 특히 서화관련 서목들은 이 가문이 배출한 서화가이자 회화이론가였던 윤두서가 대부분 구입했을 가능성이 높다.

윤두서 집안이 여러 번 한양과 해남으로 이사를 하면서 분실된 장서의 양도 많았을 뿐만 아니라 이후 1927년까지의 긴 세월 동안에도 상당수 분실되었던 점을 감안하면 원래 해남윤씨가의 중국서적들은 1927년부터 1928년에 걸쳐서 조사된 2,635여 종의 서적들보다는 훨씬 더 많았을 것이다. 한 책이 적게는 수권에서 많게는 백 권을 넘는 책들도 포함되어 있으므로 윤두서가 생존했을 당시 장서량은 이름난 장서가의 것에 버금갔을 것으로 짐작된다.

장서목록은 경(經)·사(史)·자(子)·집(集) 순으로 정리되어 있다. 이 목록에는 경서류(역경, 서경, 시경, 예기, 춘추, 사서, 효경, 소학), 역사서, 유기서, 의약서, 병서, 금보, 척독, 금석문, 박물지, 군현지 및 지리지, 천문서, 지리서, 문집류, 소품문, 화보, 서화이론서, 백과전서, 인장서, 전후칠자(前後七子), 공안파(公安派), 경릉파(竟陵派), 양명학파(陽明學派), 종당시파(宗唐詩派), 청대 고증학파, 소품문, 소설과 희곡, 명대 해상무역사까지 백과전서식 독서 취향을 보여주고 있어 그의 학문의 경향과 상통한 점이 많다. 이 가운데 명·청대 서적들은 가장 큰 비중을 차지하는데 특히 서화가들의 문집 및 서화이론서, 그리고 화보도 상당수 보여 눈길을 끈다.

전체의 서목은 부록 5에 실려 있다. 『군서목록』에 실린 서목 중 윤두서가 보았을 것으로 추정되는 회화와 학문 관련 서책목록을 정리하면 표 3-1과 같다. 이 책의 원문에는 저자를 생략하고 책 제목만 적혀 있는 경우도 있고, 책 제목이나 저자가 잘못 표기된 경우도 있어 바로잡아 실었다.

표 3-1 『해남윤씨군서목록』에 실린 윤두서의 서화 및 학문 관련 서책목록

화보 · 백과전서 · 묵보

이공린(李公麟)의 고기도(古器圖), 왕보(王黼) 등이 편찬한 박고도(博古圖, 원제: 宣和博古圖), 방우로(方于魯)의 방씨묵보(方氏墨譜, 1588), 홍응명(洪應明)의 선불기종(仙佛奇蹤, 1602), 묵원(墨苑, 원제: 정대약(程大約)의 정씨묵원(程氏墨苑, 1606), 삼재도회(三才圖會, 1607), 양이증(楊爾曾)이 도회종이(圖會宗彝, 圖繪宗彝외 요기, 1607), 항봉지(黃鳳池)의 당시화보(唐詩畵譜, 민력 연간), 임유린(林有麟)의 소원석보(素園石譜, 1613), 장황(章潢)의 도서편(圖書編, 1613), 이립옹화보(李笠翁畵譜, 芥子園畵傳의 별칭)

화가들의 문집·화론서·회화 관련서적

당(唐)·송(宋)·원(元): 구양순(歐陽詢)의 예문유취(藝文類聚), 장순민(張舜民)의 화만록(畵墁錄), 소식(蘇軾)의 동파거사집(東坡居士集), 선화화보[宣和畵譜, 1120, 명(明) 종인걸(鍾人傑) 輯], 녹우당에 현전], 하원(夏遠)의 춘저기문(春紵紀聞), 등춘(鄧椿)의 화경[畵經, 화계(畵繼)의 오기], 공개(龔開)의 문신공집[文信公集, 송(宋) 문천상(文天祥)의 文信公集의 오기로 추정], 주밀(周密)의 운연과안록(雲煙過眼錄)·제동야어(齊東野語), 조맹부(趙孟頫)의 송설재집(松雪齋集), 하문언(夏文彦)의 도회보감(圖繪寶鑑, 1365), 예찬(倪瓚)의 청비각집(淸閟閣集)

명(明): 한앙(韓昻)의 속도회보감(續圖繪寶鑑, 원제 圖繪寶鑑續編), 도종의(陶宗儀)의 철경집(輟耕集, 원제 輟耕錄),소순(蕭洵)의 고궁도록(故宮圖錄, 원제 故宮遺錄), 왕불(王紱)의 옥사인집(玉舍人集), 주존리(朱存理)의 철강산호(鐵綱珊瑚), 이동양(李東陽)의 회록당집(懷麓堂集), 고청(顧淸)의 동강집(東江集), 문징명(文徵明)의 보전집(甫田集, '文徵明集'이라는 서목이 더 확인됨), 양신(楊愼)의 단연록(丹鉛錄)·승암집(升庵集, 1608), 이개선(李開先)의 중록화품(中麓畵品, 1545), 문팽(文彭)의 문박사집(文博士集), 하량준(何良俊)의 사우재총설(四友齋叢說, 1569), 서위(徐渭)⁸의 서문장집(徐文長集), 왕세정(王世貞)의 왕씨화원(王氏畵苑)·예원치언(藝苑卮言, 1565)·엄주산인집(弇州山人集)·왕엄주정속사부고(王弇州正續四部稿), 주지번(朱之蕃)의 애재집(艾齋集), 동기창(董其昌)의 용대집(容臺集, 1630), 하교원(何喬遠)의 명산장(名山藏), 진계유(陳繼儒)의 서화사(書畵史), 김뢰(金賚)의 화사회요(畵史會要, 주모인(朱謨垔)의 畵史會要의 오기인지 불명확함), 이일화(李日華)의 자도헌잡철(紫桃軒雜綴)·육연재필기(六硏齋筆記, 1626, 유일희서(劉日曦序)), 고기원(顧起元)의 객좌췌어(客座贅語, 1628), 원굉도(袁宏道)의 원중랑집(袁中郎集, 만력 연간), 황도주(黃道周)의 박물전휘(博物典彙), 정가수(程嘉燧)의 송원랑도집(松圓浪陶集), 종성(鍾惺)의 은수헌집(隱秀軒集), 사조제(謝肇淛)의 오잡조(五雜俎), 고렴(高濂)의 준생팔전(遵生八牋), 도융(屠隆)의 고반여사(考槃餘事)

청초(淸初): 주량공(周亮工)의 인수옥서영(因樹屋書影), 고염무(顧炎武)의 일지록(日知錄), 심자남(沈自南)의 예림휘고(藝林彙考), 이국송(李國宋)의 영은집(嬴隱集), 방이지(方以智)의 부산집(浮山集)

서론서 및 서예가의 문집

허신(許愼)의 설문해자(說文解字), 채옹(蔡邕)의 채중랑집(蔡中郎集), 강식(江式)의 논서표(論書表), 우세남(虞世南)의 서지술(書旨述), 이사진(李嗣眞)의 서후품(書後品), 장회관(張懷瓘)의 서단(書斷), 두기(竇臮)의 술서부(述書賦), 장언원(張彦遠)의 법서요록(法書要錄), 석경⁹ 동영(夢英)의 십팔체서(十八體書), 황정견(黃庭堅)의 산곡집(山谷集), 육우(陸友)의 묵사(墨史), 오징(吳澄)의 오문정공집(吳文正公集), 주백기(周伯琦)의 근광집(近光集), 양순(楊詢, 楊鉤의 오기)의 종정전운(種鼎篆韻, 鐘鼎篆韻의 오기), 도종성(陶宗成, 陶宗儀의 오기)의 서사회요(書史會要, 1376), 오관(吳寬)의 포옹가장집(鮑翁家藏集), 주지사(周之士)의 유학당묵수(游鶴堂墨藪), 축윤명(祝允明)의 구조야기(九朝野記), 자휘(字彙, 녹우당에 현전), 조함(趙崡)의 석묵전화(石墨鐫華), 조관광(趙官光)의 설문장전(說文長箋), 예원로(倪元潞)의 억초(憶草), 미만종(米萬鍾)의 작원집(勺園集)

소설 및 희곡

소설: 사대기서[수호전(水滸傳), 삼국지연의(三國志演義), 서유기(西遊記), 금병매(金瓶梅)], 염이편(艶異編), 일석화(一夕話), 전등총화(剪燈叢話), 개벽연의(開闢演義), 하적주연의(夏商周演義), 강태공봉신전(姜太公封神傳), 열국지전(列國志傳), 남한연의(南漢演義), 후칠국연의(後七國演義), 서양기(西洋記), 동서양진연의(東西兩晋演義), 정충전(精忠傳), 수당연의(隋唐演義), 한상자전(韓湘子傳), 서한연의(西漢演義), 당서연의(唐書演義), 오대잔당전(五大殘唐傳), 초사연의(樵史演義), 남북양송전(南北兩宋傳), 양무제전(梁武帝傳), 명영열전(明英列傳), 후삼국전(後三國傳), 수호전전(水滸全傳), 후서유기(後西遊記), 삼국연의(三國演義), 증도서(證道書), 전칠국연의(前七國演義), 서유기(西遊記), 동유기(東遊記), 후수호전(後水滸傳), 고금소사(古今笑史), 오재자수호(五才子水滸), 소리소(咲唎咲), 남유기(南遊記), 북유기(北遊記), 경세통언(警世通言), 성세항언(醒世恒言), 유세명언(喩世名言), 선진일사(禪眞逸史), 감응도설해(感應圖說解), 천일석화(天一夕話), 천고기문(千古奇聞), 고금열사전(古今烈士傳), 산해경(山海經), 태평광기(太平廣記), 대학연의보(大學衍義補), 습유기(拾遺記), 박안경기(拍案驚奇), 수신기(搜神記)

희곡: 원원백종곡(元元百種曲), 이원육십종곡(梨園六十種曲), 십사종곡(十四種曲), 이립옹십종곡(李笠翁十種曲), 찬화재오종곡(燦花齋五種曲), 사종전기(四種傳奇), 입암오종곡(笠菴五種曲), 취이정잡곡(醉怡情雜曲), 십소서상(十笑西廂), 재자비파(才子琵琶), 대판서상기(大板西廂記), 사합서상(四合西廂), 비파서상합각(琵琶西廂合刻), 성명잡극(盛明雜劇), 잡극삼집(雜劇三集), 옥명당사몽전기(玉茗堂四夢傳奇), 모란정환혼기(牧丹亭還魂記)

금석문

우혁정(于奕正)의 천하금석지(天下金石志), 고염무(顧炎武)의 금석문자기(金石文字記), 조용(曺溶)의 고림금석표(古林金石表), 곽사백(郭嗣伯)의 금석사(金石史)·금석운부(金石韻府), 마방휘(馬房輝)의 원중수창평현비(元重修昌平縣碑)·석고문개주(石鼓文改注), 왕도정(王道正)의 중수성조사비(重修聖祖寺碑), 풍유경(馮維經)의 중수함림사비(重修香林寺碑), 유승(劉昇)의 성은사비(聖恩寺碑), 왕해(汪諧, 명)의 숭수사비(崇壽寺碑), 석도원(釋道源, 명)의 용천사비(龍泉寺碑), 남변(南忭)의 요반산감화사비(遼盤山感化寺碑), 석원조(釋圓照)의 금감천사탑기(金甘泉寺塔記), 석원양(釋圓讓)의 원계공탑기(元戒公塔記), 장유신(張維新, 명)의 명용천사수조비(明龍泉寺修造碑), 황약(黃約)의 금탁주문묘비(金涿州文廟碑), 왕정균(王庭筠)의 금한소열제묘비(金漢昭烈帝廟碑), 채흠(蔡歆)의 원탁주공자묘비(元涿州孔子廟碑), 하이충(夏以忠)의 원소우령혜공비(元昭佑靈惠公碑), 조함(趙崡, 명)의 석묵전화(石墨鐫華)

8 『군서목록』에는 서위(徐謂)로 표기됨.

유기서

주금연(周金然)의 서산기유(西山紀遊), 고염무의 창평산수기(昌平山水記), 송계명(宋啓明)의 장안가유기(長安可游記), 신몽(愼蒙)의 명승기(名勝記), 조학지(曺學志)의 명승지(名勝志), 완민석(阮旻錫)의 연산기유(燕山紀游), 천하명산기(天下名山記)

지도 및 지리지

진(晋): 사마표(司馬彪)의 군국지(郡國志)
송·금: 세안례(稅安禮)의 역대지리지남도(歷代地理指南圖, 歷代地理指掌圖의 오기), 축목(祝穆)의 방여승람(方輿勝覽), 구양수(歐陽脩)의 여지광기(輿地廣紀), 나필(羅泌)의 국명기(國名紀), 왕존(王存)의 구역지(九域志), 지리옥척경(地理玉尺經, 진박(陳搏) 찬(撰) 옥척경(玉尺經)으로 추정), 이동(李彤)의 총묘기(冢墓記, 원제 聖賢冢墓記), 여도비고(輿圖備考)
원: 원혼일방여승람(元混一方輿勝覽), 대도궁전고(大都宮殿考)
명: 이현(李賢) 등의 명일통지(明一統志, 또는 天下一統志, 大明一統志라 함), 호송(胡松)의 광여도(廣輿圖, 1561), 진조수(陳組綬)의 직방도고(職方圖考, 1636, 皇明職方地圖로 추정), 지리파선(地理坡仙, 장명봉(張鳴鳳) 찬(撰) 地理參贊玄機仙婆集으로 추정), 서추(徐樞)의 환우분합지(寰宇分合志), 통주지(通州志), 인자수지(人子須知), 계악(桂萼, ?-1531의 여지지장(輿地指掌, 明輿地指掌圖로 추정), 고우조(顧禹祖)의 방여기요(方輿紀要), 정백일(程百一, 程百二의 오기)의 방여승략(方輿勝畧), 곽자장(郭子章, 1543-1618)의 군현석명(郡縣釋名, 1614), 신몽(愼蒙)의 명승기(名勝記), 지리현주(地理玄珠, 하세융(夏世隆) 찬(撰), 화선계(華善繼) 교(校) 1615년 序), 지리대전(地理大全, 명 이국목(李國木) 집(輯), 무림(武林) 숭선당(崇善堂) 광여기(廣輿記, 육응양(陸應陽) 찬(撰), 여정기(輿程記), 조학지(曺學志)의 명승지(名勝志, 원제 大明一統名勝志)
청: 고염무의 태평고금기(太平古今記)
편찬 시기 미확인: 황보감(皇甫鑒)의 성현성총기(聖賢城冢記), 금인강역도(金人疆域圖), 형자옹(邢子顒)의 삼군기(三郡記), 지리연의(地理演義), 지리선궤(地理仙机), 지리회통(地理會通)

지방지

당: 이길보(李吉甫)의 원화군현지(元和郡縣志)
원: 손경유(孫慶瑜)의 원풍윤현기(元豊潤縣記, 1270)
명: 최학리(崔學履)의 창평구지(昌平舊志, 가정 연간), 심응문(沈應文)의 순천부구지(順天府舊志), 완종도(阮宗道)의 동안현지(東安縣志), 대성현지(大城縣志, 숭정 연간), 패주지(覇州志, 가정 연간), 곽현지(漷縣志), 장걸(張杰)의 준화현지(遵化縣志, 1618), 황방(黃榜)의 방산현지(房山縣志, 만력 연간), 보정현지(保定縣志, 만력 연간), 석방정(石邦政)의 풍윤현지(豊潤縣志), 고안현지(固安縣志, 1564), 순천부지(順天府志, 1593, 심응문(沈應文) 담희사(譚希思) 등 찬수(纂修), 장원방(張元芳) 편(編)), 계주지(薊州志, 18권, 웅상(熊相) 찬수)
청: 이인독(李因篤)의 근성소지(芹城小志, 청초), 송락(宋犖)의 반산지(盤山志), 옥전현지(玉田縣志, 1681), 평곡현지(平谷縣志, 1667), 탁주지(涿州志, 강희 연간), 문안현지(文安縣志, 강희 연간), 밀운현지(密雲縣志, 강희 연간), 고안현지(固安縣志, 1714), 순의현지(順義縣志, 1674), 향하현지(香河縣志, 1679), 영청현지(永淸縣志)
편찬 시기 미확인: 창평주신지(昌平州新志), 현향현지(玄鄕縣志), 회국현지(懷菊縣志), 순의신지(順義新志), 변방고(邊防考), 계주신지(薊州新志), 조하고(漕河考), 대흥신지(大興新志), 성읍고(城邑考)

의서, 병서, 천문서

의서: 강관(江瓘, 명)의 명의류안(名醫類案), 왕긍당(王肯堂, 명)의 의통정맥(醫統正脉), 고금의통(古今醫統), 고금의감(古今醫鑑), 두진전서(痘珍全書), 의학강목(醫學綱目), 외과계현(外科啓玄), 외과정종(外科正宗), 의문사서(醫門四書), 백대의종(百代醫宗), 의문법률(醫門法律), 의증속엄(醫證續焰), 두진금경록(痘疹金鏡錄), 의종필독(醫宗必讀)
병서: 서종치(徐從治, 명)의 정화병략(定譁兵畧), 고우범(高佑範)의 계병잡초(薊兵雜抄), 병례(兵例), 무비지전서(武備志全書), 무비지략(武備志略)
천문서: 반소(班昭)의 한서천문지(漢書天文志), 송양조천문지(宋兩朝天文志), 유기(劉基, 명)의 청류천문분야지서(淸類天文分野之書, 24권), 대상열성렬성도(大象列星列星圖), 관상완점(觀象玩占, 녹우당 소장), 천문대성(天文大成), 석갑(石甲)의 성경(星經), 천관성(天官星), 자미두수(紫微斗數)

도교 및 노장 관련 서적

도교 관련 서적: 유향(劉向, 전한, 기원전 79-기원전 8)의 열선전(列仙傳), 위백양(魏伯陽, 후한)의 삼동계(參同契), 갈홍(葛洪, 동진, 283-343?)의 신선전(神仙傳), 갈홍의 포박자(抱朴子), 견소자(見素子, 육조)의 동선전(洞仙傳), 대부(戴孚, 당)의 광이기(廣異記, 또는 戴氏廣異記), 두광정(杜光庭, 당, 850-933)의 선전습유(仙傳拾遺) 및 용성집선록(墉城集仙錄), 장백단(張伯端, 북송, 984-1082)의 오진편(悟眞篇, 1075), 장군방(張君房, 북송)의 운급칠첨(雲笈七笺), 여원소(呂元素, 송)의 도문정제(道門定製), 이방(李昉, 송) 외 12명의 태평광기(太平廣記), 홍매(洪邁, 남송, 1123-1202)의 이견지(夷堅志), 수진십서(修眞十書), 이도겸(李道謙, 원, 1219-1296)의 감수선원록(甘水仙源錄), 조도일(趙道一, 원)의 진선통감(眞仙通鑑, 원제 歷世眞仙體道通鑑), 복수단서(福壽丹書, 1624), 도서전집(道書全集), 청계도인(淸溪道人)의 선진일사(禪眞逸史, 천계 연간), 팽호고(彭好古)의 도언내외(道言內外), 진계유(陳繼儒)의 복수전서(福壽全書), 오분완(朝文涴)의 수양송서(壽養叢書), 안상사선(韓湘子傳), 상세송(張繼宗)의 신선통감(神仙通鑑, 1700), 태상감응편징사(太上感應篇徵事), 감응도설해(感應圖說解), 백초금단(百草金丹, 원제 百草洗肺金丹金丹)
노장사상 관련 서적: 장자(莊子), 육서성(陸西星, 명)의 남화부묵(南華副墨, 원제 南華眞經副墨)

불교 관련 서적

혜교(慧皎, 양(梁))의 고승전(高僧傳), 석(釋) 도세(道世, 당)의 법원주림(法苑珠林), 석(釋) 도선(道宣, 596-667)의 광홍명집(廣弘明集, 644)과 속고승전(續高僧傳), 석(釋) 도원(道原, 송)의 전등록(傳燈錄), 영명연수(永明延壽, 북송)의 종경록(宗鏡錄), 혜명(慧明, 송) 등의 오등회원(五燈會元, 1253), 명 성조(成祖)의 신승전(神僧傳), 구여직(瞿汝稷)의 지월록(指月錄), 원정(圓淨)의 교승법수(敎乘法數), 도융(屠隆)의 불법금탕(佛法金湯), 증도서(證道書), 불문정제(佛門定制)

승려의 저술: 석(釋) 내복(來復)의 포암집(蒲菴集), 석 범기(梵琦)의 북유집(北游集), 석 진가(眞可)의 자백선사어록(紫栢禪師語錄), 석 도청(道淸)의 감산문집(憨山文集), 석 대흔(大訢)의 포실집(蒲室集)

불교경전: 범망경(梵網經), 능엄경(楞嚴經), 능엄여설(楞嚴如說), 능엄강록(楞嚴講錄), 능엄직해(楞嚴直解), 증익아함경(增益阿含經, 增壹阿含經의 오기), 연화경(蓮花經), 염구시식(燄口施食)

기타

명·청대 척독(尺牘): 척독모야집(尺牘謀野集), 소황척독(蘇黃尺牘), 척독장거집(尺牘莊去集), 척독신초(尺牘新抄), 척독이편(尺牘二編), 척독결린집(尺牘結隣集), 척독보전(尺牘寶箋), 척독신어(尺牘新語)

박물지: 곽박(郭璞)의 산해경주(山海經註), 박물지(博物志), 박물전휘(博物典彙), 역도원(酈道元)의 수경주(水經註)

금보: 진양(陳暘) 찬(撰) 악서(樂書), 전지옹(田芝翁) 집(輯) 태고유음(太古遺音), 송현금보(松絃琴譜, 嚴澂 편찬(編撰) 원제 송현관금보(松絃館琴譜)), 양륜(楊掄)의 금보합벽(琴譜合璧), 양서봉(楊西峰)의 금보대전(琴譜大全)

해상무역사와 경제: 장섭(張燮)의 동서양고(東西洋考), 황도수리고(皇都水利考), 둔정고(屯政考)

인장: 서관(徐官, 명)의 고금인사(古今印史)

· 이상의 서목들은 책 표시 생략함

위의 서적들 가운데 현재 녹우당에 소장된 책들은 『대학연의』("尹斗緖印"), 『대학연의보』("敬伯"), 『서경집주』("尹斗緖印"), 『예기집주』("尹斗緖印"), 『선화화보』, 『자휘』("孝彦之記"), 『금보대전』 등 총 7종으로 상당수는 윤두서의 장서인이 찍혀 있어 위의 책들도 윤두서가 대부분 소장했던 책으로 추정된다(부록 8).[9]

『군서목록』에 누락된 중국출판물은 『고씨화보(顧氏畵譜)』("恭齋", "道載閣藏"), 『학용(學庸)』("尹斗緖印"), 『주역(周易)』("尹斗緖印"), 『전자휘(篆字彙)』("綠雨堂印", "敬伯", "駱西"), 『이문(李文)』("尹德熙印"), 민명아(閔明我, Pilippus Maria Grimaldi, 1639-1712)의 『방성도(方星圖)』("綠雨堂印") 등이다(부록 8). 이 책들에도 대부분 윤두서의 장서인이 찍혀 있다. 그 밖에 명대 서화가 호정언(胡正言), 자는 왈종(曰從)의 『인존현람(印存玄覽)』에도 "공재(恭齋)"와 "효언(孝彦)"이라는 두 개의 관인이 찍혀 있어 윤두서가 소장한 책임을 알 수 있으나 최근에 이 책의 행방을 알 수 없게 되었다.[10]

또한 윤덕희는 중국소설에도 관심이 미쳐 무려 127종의 소설들을 탐독하였다. 윤덕희는 문집 『사집(私集)』 권4 맨 후면에 자신이 읽은 「소설경람자(小說經覽者)」 총 127종을 필사해놓았는데 이 서목을 기록한 맨 앞장 하단에 적힌 기록으로 보아 1762년에 쓴 것으로 이해된다〔도 3-2〕.[11] 그런데 이 서목 중 46종은 1744년(건륭 9)의 달

9 이상의 목록들은 송일기·노기춘 편, 『海南綠雨堂의 古文獻』第1冊(태학사, 2003).

10 이 책에 대한 소개는 李乃沃, 『공재 윤두서』(시공사, 2003), p. 329.

11 "駱西今年七十八寫此小字試目 '白日依山盡 黃河八海流 欲窮千里目 更上一層樓' 知有前期在難家此夜中

력을 이용한 낙서장 『자학세월(字學歲月)』에도 쓰여 있다.[12] 따라서 이 목록은 앞서 읽은 서목과 1745년 이후부터 1762년까지 그가 읽은 소설들을 종합해서 정리한 것으로 추정된다.

임진왜란을 거치면서 들어오기 시작한 중국소설은 영·정조 때 이르러 그 전성기를 이루었고, 정조 때 문체반정이 일어나는 한 원인이 되기도 하였다.[13] 이 서목을 통해 중국소설이 영조대에 유학자들에게까지 저변화된 한 양상을 살필 수있다. 한편 1762년에 완산이씨가 쓴 『중국소설회모본(中國小說繪模本)』(국립중앙박물관 소장) 화첩의 소서(小敍)에 실려있는 74종의 소설 중 51종이 윤덕희의서목과 일치한다. 그러나 그가 읽은 소설

3-2 윤덕희, 『사집』 권4 중 「소설경람자」 부분

들이 『중국소설회모본』에 실려 있는 총 74종의 소설보다 현저하게 많은 것은 윤덕희가 적극적으로 중국소설을 수집, 탐독했음을 입증해주는 자료로서 그 의의가 크다. 그 소설들을 종류별로 세분하여 살펴보면 표 3-2와 같다.[14]

이상에서 소개한 서화 및 학문관련 서적들은 윤두서의 학문과 회화에 직접적인 영향을 미친 것으로 파악된 목록들만 간추린 것이다. 해남 종가 소장 중국 전적의 장서인을 분석한 결과, 윤두서와 윤덕희의 인장이 장서인으로 사용되었음이 밝혀졌다. 윤두서가 장서인으로 사용한 인장 중 "도재각장(道載閣藏)", "윤두서당(尹斗緖堂)"

七十九書.

12 『자학세월』에 필사해둔 소설목록은 車美愛, 앞의 논문(2001), 부록 4 「小說經覽者」 참조.

13 중국소설 회모본과 번역본에 관한 연구로는 朴在淵, 「완산이씨 『中國小說繪模本』 解題」, 『中國小說繪模本』(강원대학교출판부, 1993), pp. 155-195; 同著 「朝鮮時代 中國 通俗小說 飜譯本의 硏究」(한국외국어대학교대학원 중국어과 박사학위논문, 1993).

14 이 분류는 『중국소설회모본』을 세분한 내용을 전적으로 참고하여 분류·정리했다. 아울러 필자가 미처파악하지 못한 소설들은 선문대학교 중국학과 박재연 교수의 도움으로 분류했음을 밝혀둔다. 도움을 주신 박재연 교수님께 감사드린다.

표 3-2 윤덕희의 「소설경람자」 127종

역사소설	삼국연의(三國衍義, 三國志演義), 개벽연역(開闢衍譯, 開闢演繹), 열국지(列國誌, 東周列國志), 오대사(五代史, 殘唐五代史演義), 남송연의(南宋衍義), 동한기(東漢記, 東漢演義), 서한기(西漢記, 西漢演義), 수당지(隋唐志, 隋唐演義), 후삼국지(後三國志), 북송연의(北宋衍義, 北宋演義), 수양염사(隋煬艷史), 한위소사(韓魏小史?)	12종
영웅소설	충의수호지(忠義水滸志, 120회본), 후수호전(後水滸傳), 선진일사(仙眞逸史, 禪眞逸史의 오기), 대명영열전(大明英烈傳, 皇明英烈傳), 정충전(精忠傳), 양육랑전(楊六郎傳)	6종
신마소설 (神魔小說)	손방연의(孫龐衍義), 봉신기(封神記, 封神演義, 西周演義), 서유기(西遊記), 동유기(東遊記), 서양기(西洋記, 三寶太監西洋記), 후서유기(後西遊記), 평요전(平妖傳), 여선외사(女仙外史)	8종
화본소설 (話本小說)	환희원가(歡喜冤家, 歡喜奇觀), 성세항언(醒世恒言), 각세명언(覺世名言), 경세통언(警世通言), 금고기관(今古奇觀), 오색석(五色石), 서호가화(西湖佳話), 탐환보(貪歡報), 인중화(人中畵), 박안경기(拍案驚奇), 유인안(留人眼), 팔동천(八洞天), 과천홍(跨天虹), 원앙영(鴛鴦影), 금의단(錦疑團), 서호이집(西湖二集), 일편정(一片情), 재구봉(再求鳳), 일침기(一枕奇), 쌍검결(雙劍雪), 금분석(金粉惜), 쾌사전(快士傳)	22종
인정소설 (人情小說)	성세인연(醒世因緣) a. 염정소설(艶情小說): 행화천(杏花天), 농정쾌사(濃情快事), 소양추사(昭陽醜史, 昭陽趣史의 오기), 금병매(金甁梅), 치파자전(痴婆子傳), 옥루춘(玉樓春), 육포단(肉蒲團), 변이채(弁而釵), 낭사(浪史), 연정인(憐情人), 무몽연(巫夢緣) b. 재자가인소설(才子佳人小說): 옥교리(玉嬌梨), 인봉소(引鳳簫), 호구전(好逑傳), 옥지기(玉支機, 玉支磯의 오기), 춘풍면(春風面, 春風眼의 오기), 교련주(巧聯珠), 육재자전(六才子傳), 춘유앵(春柳鶯), 금취교전(金翠翹傳, 金雲翹傳), 호접매(蝴蝶媒), 평산냉연(平山冷烟, 平山冷燕의 오기), 비화염생(飛花艶想), 최효몽(催曉夢), 오강설(吳江雪), 양교혼전(兩交婚傳), 회문전(迴文傳), 새화정(賽花鈴), 금향정(錦香亭), 봉황지(鳳凰池), 정정인(定情人), 귀연몽(歸蓮夢), 오봉음(五鳳吟), 화도연(畵圖緣), 경몽제(驚夢啼), 성풍류(醒風流), 정몽탁(情夢柝), 몽월루(夢月樓), 인아보(獜兒報, 獜兒報의 오기), 십이봉(十二峯)	41종
문언소설 (文言小說)	상전(商傳), 국색천향(國色天香), 고열녀전(古烈女傳), 산해경(山海經), 태평광기(太平廣記), 열선전(列仙傳), 전등신화(剪燈新話), 전등여화(剪燈餘話), 염이편(艶異篇), 문원사귤(文苑査橘, 文苑楂橘의 오기), 우초지(虞初志, 虞初新誌), 일석화(一夕話), 화진기언(花陳綺言), 정사(情史), 서호지(西湖志)	15종
공안소설 (公案小說)	용도신단(龍圖神斷, 龍圖公案)	1종
희곡	서상기(西廂記), 서루기(西樓記), 사몽기(四夢記), 속정등(續情燈)	4종
기타	a. 감계서(鑑戒書): 양정도설(養正圖說) b. 불도교서(佛道敎書): 석씨원류(釋氏源流), 적광경(寂光經), 감응도설(感應圖說), 홍서(鴻書)	5종
한국 한문소설	왕경용전(王慶龍傳), 주생전(周生傳), 남정기(南征記), 홍백화전(紅白花傳)	4종
미확인 서목	소리소(笑裡笑), 천하이기(天下異紀), 난해집(闌咳集), 기단원(奇團圓), 천고기문(千古奇聞), 인월원(人月圓), 우기연(遇奇緣), 행홍삼(杏紅衫), 하양비미(河陽嫵美)	9종

· 이상의 서목들은 책 표시 생략함.

등이 있는 것으로 볼 때 그의 집에는 장서를 보관하는 장소가 따로 있었음을 알 수 있다. 조선 후기 수장가들은 장서나 골동서화를 보관해두는 곳을 당(堂), 각(閣), 루(樓), 장(藏) 등의 글자를 끝에 붙여 표현한 예가 대부분이다. '각'이라는 용어를 사용한 대표적인 수장처는 이하곤(李夏坤)의 완위각(宛委閣), 유만주(兪晩柱, 1755-1788)의 흠영각(欽英閣), 남공철(南公轍, 1760-1840)의 고동서화각(古董書畵閣), 신작(申綽, 1760-1828), 심상규(沈象奎, 1766-1838)의 가성각(嘉聲閣) 등 주로 18세기에 집중적으로 나타난다.[15]

윤두서와 절친했던 최익한(崔翊漢)이 윤두서를 "군서(群書)에 박통했다"고 한 것

을 보면 장서벽이 있었던 것만은 사실이다.[16] 행장에 따르면 윤두서가 독서벽이 있어 손님이 방문했을 때도 손에서 서책을 떼지 않았으며, 아무리 두꺼운 책도 하루가 못 되어 다 읽었다고 한다. 윤두서와 교유했던 이하곤을 비롯한 서인계 문인들도 윤두서의 광박한 지식을 경모하였던 점을 감안하면 윤두서의 장서량은 이들보다 많으면 많았지 더 적지 않았을 것이다.

윤두서는 어떤 경로로 서적을 구입하였을까? 윤두서가 살아 있을 당시 조선에는 서적을 전문적으로 파는 서사(書肆)는 없었고 서쾌(書儈, 책거간꾼, 책장수)가 사대부 집을 돌아다니며 책을 팔았다.[17] 정상기(1678-1752)의 『농포문답』에서는 책을 주고 받을 가게를 만들어 책이 널리 보급되게 하려면 지금 조정에서 20, 30간의 다락집을 종이전 옆에 설립하여 서사를 만드는 것이 마땅하다고 주장하였다.[18] 윤두서는 김창협, 김창흡, 이의현 등과 같은 부연(赴燕)사행을 가지 못했기 때문에 전세(傳世)된 서적을 제외하고는 서쾌를 통해서 구입했을 것이다.[19] 윤두서는 부유한 경제력을 기반으로 많은 돈을 들여 서쾌를 통해 중국의 선본들을 수집한 것으로 파악된다. 이 시기에는 17세기부터 중국의 출판문화가 성행함에 따라 중국서적들이 국내로 유입되는데 크게 어려움을 겪지 않았다.

15 조선 후기 서적, 골동수서 수장처에 관해서는 黃晶淵, 앞의 책, p. 214 참조.

16 "行誼高明 尋鄒魯濂洛之淵源 探蹟聖典 絜兵農醫筭之綱領 博通群書.", 崔翊漢, 「祭文」, 앞의 6冊 海南尹氏 文獻 卷16 恭齋公條.

17 박제가의 『북학의』를 보면, "우리나라의 서쾌는 책 한 종을 옆에 끼고 사대부 집을 두루 돌아다닌다 하더라도 어떤 때는 여러 달 내내 팔지 못한다"고 하였다. 박제가 지음, 안대회 옮김, 『북학의』(돌베개, 2003), p. 129. 서쾌는 주로 18세기에 활동한 것으로 알려져 왔지만 최근 황정연은 앞의 책, p. 128에서 유희춘(柳希春, 1513-1577)의 『미암일기(眉巖日記)』를 통해 이미 16세기에도 활동하였음을 밝혔다. 『미암일기』에는 서울에 거주하던 박의석(朴義碩)과 송희정(宋希精)과 같은 책장수인 이른바 '책쾌(冊儈)'를 통해서 서적을 구입한 내용이 보인다. 柳希春, 『眉巖日記』, 「丁卯(1567) 十月十八日」; 정창권, 『홀로 벼슬하며 그대를 생각하노라』(사계절, 2003), pp. 97-98.

18 남정희, 「공안파(公安派) 서적의 도입과 독서 체험의 실상」, 『한국실학과 동아시아 세계』(경기문화재단, 2004), pp. 18-19.

19 남정희, 위의 논문, pp. 20-23에 따르면 서쾌는 새로운 외국 서적이 나오면 그것을 소개하고 서목에 대한 정보를 전달하는 역할을 하였을 뿐만 아니라 직접 판매와 유통을 겸했으며, 주요 독자층과 긴밀한 관계를 유지하고 있었다. 조선 문인들이 명·청의 수요 서적들과 신서에 접근할 수 있는 중요한 경로 중 하나는 서쾌를 통한 주문형 구입이었다고 한다. 정민, 『18세기 조선 지식인의 발견』(휴머니스트, 2007), p. 42에 따르면 이들은 연경 갔던 사신행차 편에 대량으로 들어온 서적을 유통시키는 중간상인이었으며 정치적 실각 등으로 몰락한 집안에서 흘러나온 장서들을 다른 집안에 되파는 방식으로 이문을 챙겼다.

이상과 같이 윤두서가의 독서편력과 중국서적의 장서범위를 알 수 있는 구체적인 자료는 『해남윤씨군서목록』, 해남 종가에 현전한 중국출판물, 그리고 윤덕희가 읽은 「소설경람자」 총 127종 등이다. 이와 같은 방대한 중국출판물들을 통해 습득한 새로운 지식들은 그의 남인으로서의 불우한 처지에 획기적이고 신선한 외적 자극이 되었고, 새로운 인식의 전환을 가져오게 했다. 윤두서가 중국 고금의 풍부한 지식을 넓혀간 개방적인 학문태도와 동시대의 화가들보다 새로운 회화 경향을 선도할 수 있었던 가장 큰 요인은 이와 같은 중국서적의 방대한 독서량에 있다고 보고, 이 방대한 중국출판물과 윤두서가의 학문·회화의 관련성에 대해서 구체적으로 논의해보고자 한다.

2. 중국출판물과 윤두서가의 학문

윤두서는 명도선생[북송(北宋)의 유학자 정호(程顥)]의 말을 외워 "차라리 성인을 배워서 성인의 경지에 이르지 못하는 한이 있더라도 한 가지 좋은 점으로서 이름을 이루지 않겠다"고 말하고 있는 바와 같이 다양한 학문을 추구하려는 의지를 밝혔다.[1] 윤덕희는 행장에 윤두서의 학문 경향을 집약적으로 잘 정리해두었다.

> 오직 고대의 전분(典墳)과 경전자사(經傳子史)에 전심하여 이미 모두 널리 꿰뚫고 그 극치를 추구했다. 이 밖에 읽지 않은 책이 없었으며, 백가(百家)의 여러 가지 기예를 가진 무리들에까지 모두 그 지취(志趣)를 연구했다. 상위(천문을 가리킴)는 각 지방을 두루 답사하고 밤이면 반드시 돌아다니며 관찰하여 추보(推步, 천체의 이동현상)와 점술(占術)을 보았다. 등수(等數), 도등(圖等)을 관찰하여 양천척지법(量天尺地法)을 증험했으니, 이는 유수석(劉壽錫)도 능히 따르지 못할 정도였다. 병서류의 경우 세상에 전해오는 도검[韜鈐, 고대의 병서인 육도(六韜)와 옥검편(玉鈐篇)의 병칭]의 책들을 보지 않은 것이 없으며, 변화와 합벽(闔闢)의 기틀을 마음속으로 묵묵히 운행해보며 거갑(車甲), 병인(兵刃)의 제도와 전진(戰陣), 공수(攻守)의 도구에 대하여 모두 고증했다. 공은 일찍이 정의편(正義篇)을 저술하여 장수의 도리를 자세히 논했다. (중략) 공 재공은 패관소설도 모두 읽어 지식을 넓히는 데 도움을 얻었다. 또한 중국의 지도와 우리나라의 지리는 모두 그 내용을 대강 간파하고 있으나, 우리나라의 지리에 대해서는 산천이 흐르는 추세와 도리(道里)의 멀고 가까움, 성곽의 요충지를 빠짐없이 자세히 파악했다. (공은) 이미 지도를 만들고 또 기록했으며, 지도상의 지점을 실제 다녀본 사람과 함께 책을 펴놓고 증험하면서 손바닥을 가리키듯 낱낱이 열거했다. 또한 〈일본여지〉 역시 매우 자세하다. 대저 공이 병법에 뜻이 있어서 도리와 산천을 기록하고 실재의 숙소와 각장(権場)을 글로 기록하였다.[2] 또한 여러 가지 공장(工匠)과 기교(技巧)를 모두 통달하여 그에 대한 감별(鑑別)에서는 선악과 공졸을 파악하였다. 기

1 "君稟賦厚而培養有方 待人誠而處事以義 聞人之善 必嘉賞而獎進之 聞人之過 必嗟矜而勸戒之 常誦明道先生言曰 寧學聖人而未至 不欲以一善成名.", 尹興緒, 「第四弟恭齋君墓碣銘」, 『棠岳文獻』 6冊 海南尹氏文獻 卷16 恭齋公條.

2 각장은 전매세를 내고 교역하도록 허락받은 시장을 말한다.

예를 가지고 공의 집에서 일하면서 공의 가르침을 한번 받으면 수법이 반드시 한층 진보할 수 있었다. 중국의 금슬제도를 우리나라에서는 아는 사람이 없었다. 공은 일찍이 옛 서적을 모두 조사하고 자신의 독창적인 생각을 가미하여 칠현금을 처음으로 만들었다. 그리고 나서 장악원에 소장되어 있는 당금(唐琴)과 비교해보니 체제와 양식이 조금도 다르지 않았다. 또한 공은 손으로 소노(小弩, 무기의 일종)와 망해도(望海圖)를 만들었다. 그뿐 아니라 관복, 기명(器皿) 등 옛날에는 있었지만 지금은 없어져버린 것들을 모두 연구하여 그 내용을 서술해놓았으니, 그대로 만든다면 금슬처럼 될 것이다.[3]

이상 내용과 다른 문헌 자료에서 언급된 내용을 종합해보면, 그는 고대의 전분(典墳)[4]과 경적(經籍), 맹자, 공자, 주돈이, 정호(程顥)·정이(程頤) 형제의 연원을 찾아 경전을 심오하게 탐구하고 제자백가의 설도 드나들지 않은 것이 없었다. 그리고 병법, 농법, 의학, 복서, 예학, 음악, 공장, 산수의 강령, 수학, 지리, 도수, 천문, 역법, 패관소설, 심지어 관(冠), 부인(婦人)의 복제(服制)와 머리 꾸밈장식 등까지 두루 헤아렸으며 군서에 박통했다. 만년에는 『주역』을 공부했다고 한다.[5] 이익이 "공재 윤두서가 일찍이 일본의 역사를 구득해 보았더니, 후비(后妃)를 말함에 있어서 자색이 아름답고 체격이 곱다는 것을 많이 일컬었다 하였으니, 이것이 바로 오랑캐의 습속을 면하지 못한 것이다"라고 언급한 것을 보면 윤두서가 일본 역사까지 관통했음을 짐작할 수

3 부록 3 尹德熙, 「恭齋公行狀」, 윤두서의 행장은 초본, 정서본, 당악문헌본 등 3본이 있는데, 『당악문헌』에 실린 행장에는 "又圖日本輿地亦甚該詳 蓋公留意於兵流 故道里山川之記 實寓権場文字也"가 추가되어 있다.

4 그가 읽은 전분(典墳)이란 고서를 말하는데 여러 가지 설이 있으나 공안국(孔安國)의 설을 따르면, 삼분(三墳)은 복희·신농·황제의 글이고, 오전(五典)은 소호(少昊)·전욱(顓頊)·고신(高辛)·요(堯)·순(舜)의 글이고, 팔색(八索)은 팔괘(八卦)의 설이고, 구구(九丘)는 구주(九州)의 지(志)를 가리킨다.

5 행장 이외에 윤두서의 학문 경향을 언급한 기록은 다음과 같다. "行誼高明 尋鄒魯濂洛之淵源 探賾聖典 縶兵農醫筭之綱領 博通群書.", 崔翊漢, 「祭文」, 앞의 6冊 海南尹氏文獻 卷16 恭齋公條; "上舍恭齋公 精深經學.", 丁範祖, 「泛齋遺稿序」, 『海左集』 卷20; "旣長才智過人 博識强記 於百家衆流 無不涉獵 而潛心於義理之學 不以毀譽欣戚動其心 而以一世爲己任 蓋其學詳挹乎淵源 而益彰其家聲者也 (中略) 晚而又有麗澤之樂.", 尹興緖, 「第四弟恭齋君墓碣銘」, 앞의 6冊 海南尹氏文獻 卷16 恭齋公條; "兄之才可謂奇矣 以言其淹博則 經史之外諸子百氏之說 無不从出 而貫穿象緯 韜幹諸方之術 亦皆涉獵 而闡其流 以言其藝能 則射御算數之法 篆隸八分草聖之書 岡不服習 而臻其妙.", 李師亮, 「祭文」, 앞의 6冊 海南尹氏文獻 卷16 恭齋公條; "槩其資品旣淸 志向且高 眞如菽粟之將炊 但其所務者博 故所業或不免於駁 若謂之不陷俗累則可 其於精微之理 似不可遽謂之悟透也.", 李衡祥, 「答尹孝彦」, 『瓶窩集』 卷5; 李衡祥, 「答尹進士孝彦」, 「答尹孝彦別紙」, 「答尹孝彦」, 같은 책 卷5.

있다.[6] 윤두서의 광박한 학문에 대한 관심으로 인해서 이형상은 학문하는 방법을 알려주는 답장 글에서 지향하는 바가 높아 좋은 결실을 얻을 수 있으나 너무 힘쓴 것이 많아 공부가 박잡(博雜)함을 우려하였다.[7]

이와 같은 그의 박학한 학문은 군서에 박통한 그가 다양한 서적들을 구입하여 학습한 결과로 얻어진 것이다.

그의 학문의 가장 두드러진 특징은 고대의 전적에 대한 탐구, 천문, 역법, 수학, 기술, 지도, 병법 등 실용적인 학문과 자연과학 분야에 대한 관심이다. 병서, 병법 등을 보고 거갑, 병인의 제도와 전진, 공수의 도구에 대하여 모두 고증하는 태도도 주목된다. 『군서목록』에 실린 병서들은 그가 본 책들의 일부로 추정된다. 공장과 기교에 조예가 깊어 소노(무기의 일종)와 망해도, 칠현금 등을 자신이 연구하여 직접 제작하였다. 그가 옛 서적을 조사하여 제작한 칠현금은 우리나라의 금이 아니라 당금을 새롭게 재현한 것이다.[8] 윤두서가 참고했을 것으로 추정되는 금서들은 『군서목록』에 있다. 또한 관복, 기명 등 없어져버린 기구를 모두 연구하고, 지도상의 지점을 실제 다녀본 사람과 함께 책을 펴놓고 증험하였을 뿐만 아니라 각 지방을 두루 답사하고 밤이면 반드시 돌아다니며 천체의 이동현상을 관찰하였다.

윤두서의 학문하는 방법은 독서를 통해서 스스로 터득하는 '자득(自得)'이며, 실사에 의해 증험하는 '실득(實得)'이었다. 윤두서는 제가의 서적을 연구하되 다만 문자만 강구하여 귀로 듣고 입으로 말하는 천박한 학문의 자료로 삼는 데 그치지 않았다. 반드시 정확히 연구, 조사하는 데 옛사람의 입언(立言)의 뜻을 파악하여 스스로의 몸으로 체득하고 실사(實事)에 비추어 증험했다. 그러므로 배운 바는 모두 실득이 있었다.[9]

이처럼 그의 학문은 경세적이고, 실증적이고, 고증적이다. 이러한 학문 태도는 명말청초의 경세사상가이자 청대 고증학의 개조인 고염무(顧炎武, 1613-1682)가 사

6　"尹恭齋斗緒云 嘗得日本史 其言后妃多稱色美體艶卽 不維於夷俗矣.", 李瀷, 「后妃美艶」, 『星湖僿說』卷30.

7　"槩其資品旣淸 志向且高 眞如菽粟之將炊 但其所務者博 故所業或不免於駁.", 李衡祥, 「答尹孝彦」, 앞의 책 卷5.

8　당금은 순임금 때에는 5현을 사용하였고, 문왕 때 7현을 사용하였다. 칠현금은 진(晉)나라 때 고구려에 보내서 황산악(土山岳)이 육현금으로 만든 이래 우리나라에는 육현금이 정착하게 되었다고 한다. "古人多置琴 以其能理其性情也 舜五絃 文七絃 六絃非古也 嘗聞晉以七絃送高句麗 國相王山岳增損其制 作六絃 今用之.", 金馹孫, 「書六絃背」, 『濯纓集』.

9　부록 3 尹德熙, 「恭齋公行狀」.

용한 고증의 방법인 귀납적 방법, 역사적 방법, 증험적 방법에 가깝다.[10] 『군서목록』
에는 고염무의 『일지록(日知錄)』, 『북평고금기(北平古今記)』, 『창평산수기(昌平山水記)』
(지리서), 『금석문자기(金石文字記)』(금석학) 등과 모기령(毛奇齡)의 『서하시화(西河
詩話)』, 방이지(方以智)의 『부산집(浮山集)』, 『통아(通雅)』, 모선서(毛先舒)의 『광림(匡
林)』, 전겸익(錢謙益)의 『유학집(有學集)』, 『초학집(初學集)』, 위희(魏禧)의 『위숙자문
집(魏叔子文集)』 등 청대 고증학자들의 서적이 많이 포함되어 있다. 고염무는 경학을
중심으로 하는 경세적 학문태도로 복귀할 것을 강조하였으며, 경전의 올바른 이해를
위해서는 경전에 대한 문자상의 오류가 없어야 하므로 지금까지 전해오는 경전을 고
증하였다.[11] 그는 학문이란 명도(明道)와 구세(救世)를 목적으로 한다고 보고, 이러한
학문을 수행하기 위한 방법으로서 박학을 제시하여 경학, 사학, 훈고학, 성운학, 판본
학, 문자학, 금석학, 천문과 역상, 방지학(方志學), 지리학 등의 학문에 힘을 쏟았다.[12]
그의 경세사상을 반영한 저술인 『일지록』 외에도 금석학을 통하여 보다 오자가 없는
경의 원형을 밝힐 수 있다고 주장하여 『금석문자기』라는 고증학서를 남겼으며, "구
경(九經)을 읽는 것은 문헌 고증으로부터 시작하며, 문헌 고증은 음(音)을 아는 것에
서부터 시작한다"고 보고 성운학에 관한 『음학오서(音學五書)』와 『운보정(韻譜正)』 등
과 같은 전문적인 저술을 남겼다.[13] 이러한 저술들의 방법론은 고증학에 기초를 두었
다. 윤두서가 명대의 양명학을 수용하지 않고, 이정(二程), 주희의 학문을 순수한 유
학으로 파악하였던 점도 고염무의 학문 경향과 맥을 같이한다.[14] 따라서 윤두서는 17
세기 허목을 위시한 근기남인의 박학풍의 학문태도를 더욱 확장시켜 진보적이고, 고

10 候外廬 등, 『宋明理學史』 下卷(北京: 人民出版社, 1987), pp. 885-886.

11 고염무의 실학사상에 관해서는 陳祖武, 「17世紀 中國實學」, 『韓中實學史研究』(민음사, 1998), pp. 274-
 282; 權重達, 「明末淸初의 經世思想」, 오금성, 조영록, 박원호, 권중달, 최소자 지음, 『明末·淸初社會의 照
 明』(한울아카데미, 1990), pp. 205-207; 金慶天, 「顧炎武 考證學의 性格과 意義」, 『중국어문논총』 15호
 (중국어문연구회, 1998), pp. 259-279; 同著, 「顧炎武의 學問論」, 『동양철학연구』 27집(동양철학연구회,
 2001), pp. 463-486 등이 참고가 된다.

12 "君子之爲學 吏明道也 以救世也.", 顧炎武, 「與人書二十五」, 『亭林文集』 卷4. 陳祖武, 「17世紀 中國實學」,
 『韓中實學史研究』(민음사, 1998), p. 279 再引.

13 "讀九經自考文始 考文自知音始.", 顧炎武, 「答李子德書」, 위의 책 卷4. 陳祖武, 위의 논문, p. 279 再引.

14 고염무는 이학(理學)을 '고지소위리학(古之所謂理學)'과 '금지소위리학(今之所謂理學)'으로 나누어 '금
 지소위리학'을 비판하였다. 전자는 경학적 기풍의 이학으로서 한당의 경학은 물론 경전 연구를 바탕으로
 하는 송원의 성리학을 모두 포괄하고 있다. 그는 이정(二程), 주희의 학문을 순수한 유학으로 파악하였으
 며, 그중에서도 주자를 특히 높이 평가하였다. 후자는 고염무 당시에 행해지던 선학적 기풍의 이학으로
 서 명대 양명학 계열의 학파 및 송대의 심학을 포괄하고 있다. 金慶天, 앞의 논문(2001), pp. 463-486.

증적이고, 실용적인 박학을 추구하였다는 점에
서 청대 고증학파의 학문 경향을 수용했을 것으
로 추정된다.

수학에 대한 관심으로 남송대 양휘(揚輝)가
저술한 수학서인 『양휘산법(揚輝算法)』(2책)을
필사한 책이 녹우당에 소장되어 있다. 『양휘산
법』의 표지 안쪽에 "세병술잔납전사(歲丙戌殘臘
傳寫)"라는 묵서와 "도재각장(道載閣藏)"과 "윤
두서인(尹斗緖印)" 등과 같은 윤두서의 장서인이
찍혀 있는 점으로 미루어, 이 책은 윤두서가 1706
년 12월에 필사한 책임을 알 수 있다[도 3-3].

윤두서는 이익보다 서학을 더 빨리 받아들여
서양의 천문도인 『방성도(方星圖)』를 먼저 수용
하였다. 그가 서학에 일찍부터 관심을 가졌던 데

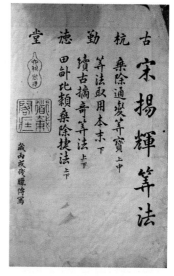

3-3 윤두서 필사, 『양휘산법』 1책 제1면,
1706년 필사, 27.8×19.5cm, 녹우당

에는 처 증조부인 이수광의 역할이 적지 않았을 것으로 보인다. 조선의 서학 유입은
1603년(선조 36) 북경에 사행한 홍문관 부제학 이광정(李光庭, 1522-1627)이 북경에
서 귀국할 때 마테오 리치[Matteo Ricci, 중국명 이마두(利瑪竇), 1552-1610]의 〈곤여
만국전도(坤輿萬國全圖)〉(원문에는 구라파곤여지도(歐羅巴坤輿地圖)로 표기됨, 1602년
간행)를 가져오면서부터 시작되었다.[15] 윤두서의 첫째 부인 전주이씨의 증조부인 이
수광은 『지봉유설(芝峰類說)』(1614)을 지어 서양의 사정과 천주교 지식을 소개하였
다. 그는 이광정이 가져온 〈곤여만국전도〉를 보고 그 상세함을 칭찬하였으며, 1611년
에 주청사로 연경에 갔을 때 예수회 소속 이탈리아 선교사 마테오 리치의 저서 『천주

15 "萬曆癸卯 余忝副提學時 赴京回還使臣李光庭權愭 以歐羅巴國輿地圖一件六幅 送于本館 盖得於京師者也
 見其圖甚精巧", 李睟光, 「諸國部」 '外國', 『芝峰類說』 卷2. 17, 8세기에 들어온 서학은 서양의 과학기술적
 인 면과 종교를 대상으로 삼을 수 있는데, 이미 국내 유수의 이 분야 전문학자들인 최석우, 조광, 박성래,
 최소자 등에 의해서 정리되었다. 朴星來, 「韓國近世의 西歐科學 受容」, 『東方學志』 20호(연세대학교 국학
 연구원, 1978), pp. 257-292; 同著, 「마테오 릿치와 한국의 西洋科學 수용」, 『동아연구』 3(서강대학교 동
 아연구소, 1983); 李元淳, 『朝鮮 西學史 硏究』(一志社, 1986), 同著, 「서양분물의 전래와 반응」, 『한국사』
 31(국사편찬위원회, 1998), pp. 303-335; 朴星來, 「韓國近世의 西歐科學 受容」, 『東方學志』 20호(연세대
 학교 국학연구원, 1978), pp. 257-292; 姜在彦, 『朝鮮의 西學史』(民音社, 1990); 崔韶子, 「17·18世紀 西歐
 文化의 流入에 관한 몇 가지 문제—中國과 朝鮮을 중심으로—」, 『中國學報』 31호(한국중국학회, 1991).

3-4 필립포 그리말디(Philippus
Maria Grimaldi, 중국명
민명아(閔明我)),『방성도(方星圖)』
내 북극지도, 청 1711년,
22.0×22.3cm

실의(天主實義)』와 『교우론(交友論)』, 마테오 리치를 소개한 초횡(焦竑)의 『속이담(續
耳譚)』 등을 가지고 돌아와 한국에 최초로 서학을 도입하였다.

윤두서는 천문과 별의 운행을 관측하고 천문역법을 연구하기 위해서 당시 최신
판 천문서와 천문역법서를 구입해서 보게 된 것으로 짐작된다. 천체의 운행을 더 과
학적으로 파악하기 위해서 구입해 본 『방성도(方星圖)』는 총 12면의 활자 인쇄본으로
1711년에 이탈리아 예수회 선교사인 필립포 그리말디(Philippus Maria Grimaldi, 중
국명 민명아(閔明我), 1639-1712)가 펴낸 것이다(도 3-4).[16] 그는 이 책을 통해서 중국
전통의 우주론인 천원지방설(天圓地方說)을 극복하고 자연과학적 우주론을 새롭게
인식해나갈 수 있었다. 이 책은 1711년 출간 즉시 윤두서가 한양에 살았던 1713년
이전에 구입한 것으로 추정되며 보존상태가 양호한 편이다. 윤두서가 소장한 이 천문
도는 "금시도이혼도위입방 안시학지리이인목거지중심(今是圖以渾圖爲立方 按視學之

16 청 흠천감의 치리역법(治理曆法)을 지낸 민명아(閔明我)는 1669년(강희 8) 입청(入淸)하여 1671년(강희
 10)즈음부터 벨지움 출신의 선교사 남회인(南懷仁, Ferdinandus Verbist, 1623-1688)과 역법을 수정하
 여 강희제에게 바쳤다. 녹우당 소장 『방성도』에는 "康熙辛卯歲 仲春에 治理曆法인 極西의 閔明我가 製하
 다"라 적혀 있다. 『방성도』에 관한 자세한 논의는 김일권, 「신법천문도 방성도(方星圖)의 자료 발굴과 국
 내 소장본 비교 고찰」, 『조선의 과학문화재』(서울역사박물관, 2004), pp. 132-169; 韓永浩, 「조선의 신법
 일의 시각의 자취」, 『대동문화연구』 47(성균관대학교 대동문화연구원, 2004), pp. 361-396. 『방성도』는
 국립민속박물관에도 한 책이 소장되어 있다.

182

理以人目居地中心)"이라고 한 바와 같이 천구를 입방(立方)으로 삼아 그린 것이다. 사람의 눈의 거리로써 시학(視學)의 이치를 중심으로 살폈다. 즉 천구를 동일한 크기와 모양으로 6등분하여, 천구의 중심에 위치한 조본(照本)으로부터 외접하는 입방체의 정방향 평면 위에 각각 조각의 천구를 투영하여 그린 것이며, 따라서 심사(心射)도법이 적용된 것임이 밝혀졌다. 정육면체가 천구에 외접하는 점이 남북 양극점과 춘하추동에 해당하는 적도 위의 네 절기점이므로 이 점들을 중심으로 육편의 방성도가 펼쳐진다.[17]

윤두서의 아들 윤덕희의 학문적 관심은 성리학은 물론 불교·도가(道家) 및 신선사상(神仙思想)·양생술(養生術)·의약(醫藥)·음악·중국소설 등에 두루 미쳤다. 그는 『천공개물(天工開物)』과 같은 최신 과학기술서를 섭렵하였다.[18]

결론적으로 윤두서는 독서를 통해서 다양한 학문적 관심을 해결했던 것으로 보인다. 특히 그의 경세적·실증적·고증적인 학문 태도는 명말청초의 경세사상가이자 청대 고증학의 개조인 고염무가 사용한 고증의 방법인 귀납적·역사적·증험적 방법에 가깝다. 따라서 윤두서는 17세기 허목을 위시한 근기남인의 박학풍의 학문태도를 더욱 확장시켜 진보적·고증적·실용적인 박학을 추구하였다는 점에서 청대 고증학파의 학문 경향을 수용했을 것으로 추정된다. 윤두서는 이익보다 서학을 더 빨리 받아들여 서양의 천문도인 『방성도』를 먼저 수용하였다.

17 이에 관해서는 韓永浩, 앞의 논문, pp. 386-387 참조함.
18 이에 관한 논의는 車美愛, 앞의 논문(2001), pp. 41-43 참조.

3. 중국출판물과 윤두서가의 서화

윤두서는 새로운 회화 경향을 선도했던 조선 후기 화단의 선구자였을 뿐만 아니라 방대한 중국출판물의 독서편력으로 신예술을 꽃피우는 데 적지 않은 영향을 미쳤다. 윤두서가 이전 시기의 화가들과 달리 다양한 제재를 다루고 남종화법을 본격적으로 구사할 수 있었던 중요한 토대는 명·청대에 출간된 화보, 백과전서, 묵보, 소설 삽화, 회화이론서의 체계적인 학습에 있었다고 본다. 『군서목록』에 실린 서화관련 서목들은 대부분 예술의 원류를 깊이 탐구하고 중국의 회화와 서화이론을 체계적으로 연구했던 윤두서가 수집한 책으로 판단된다. 여기에서는 서화 관련 서목을 면밀하게 검증하여 그의 서화와 어떠한 관련성을 가졌는지 짚어볼 것이다.

1) 서화이론서 및 명·청대 화보

『군서목록』에 실린 11종의 화보(畵譜)·백과전서(百科全書)·묵보(墨譜), 50종의 화가들의 문집·화론서·회화 관련 서적, 26종의 서론서 및 서예가들의 문집 등 방대한 양의 중국출판물들은 윤두서가 얼마만큼 서화 탐구가 깊었는지 입증해준다.

　『군서목록』에 실린 소식(蘇軾)의 『동파거사집(東坡居士集)』, 『선화화보(宣和畵譜)』, 등춘(鄧椿)의 『화계(畵繼)』, 주밀(周密)의 『운연과안록(雲煙過眼錄)』, 조맹부(趙孟頫)의 『송설재집(松雪齋集)』, 하문언(夏文彦)의 『도회보감(圖繪寶鑑)』, 예찬(倪瓚)의 『청비각집(淸閟閣集)』, 한앙(韓昻)의 『속도회보감(續圖繪寶鑑)』, 도종의(陶宗儀)의 『철경록(輟耕錄)』, 주존리(朱存理)의 『철강산호(鐵綱珊瑚)』, 문징명(文徵明)의 『보전집(甫田集)』, 이개선(李開先)의 『중록화품(中麓畵品)』, 문팽(文彭)의 『문박사집(文博士集)』, 하량준(何良俊)의 『사우재총설(四友齋叢說)』, 서위(徐渭)의 『서문장집(徐文長集)』, 왕세정(王世貞)의 『왕씨화원(王氏畵苑)』·『예원치언(藝苑卮言)』, 주지번(朱之蕃)의 『애재집(艾齋集)』, 고기원(顧起元)의 『객좌췌어(客座贅語)』, 동기창(董其昌)의 『용대집(容臺集)』, 진계유(陳繼儒)의 『서화사(書畵史)』, 이일화(李日華)의 『육연재필기(六硏齋筆記)』, 정가수(程嘉燧)의 『송원랑도집(松圓浪陶集)』, 사조제(謝肇淛)의 『오잡조(五雜組)』, 고렴(高濂)의 『준생팔전(遵生八牋)』, 도융(屠隆)의 『고반여사(考槃餘事)』, 주량공(周亮工)

의『인수옥서영(因樹屋書影)』등 중국의 역대 중요한 회화 관련 서적들은 윤두서가 중국 역대 화가들의 회화와 회화이론, 남종화를 이해하는 데 지침서 역할을 했을 것으로 추정된다. 서화 관련 개인문집들은 그들이 생존한 전후에 간행된 선본들이기 때문에 대부분 막강한 재력가이자 화론가였던 윤두서가 수집한 책으로 짐작된다. 이 목록에서 무엇보다 주목되는 점은 동기창(1555-1636)의『용대집』이 소장되어 있다는 사실이다. 이 책의 원간본은 1630년(숭정 3)에 진계유가 서문을 쓰고 손자인 동정(董庭)이 편집간행하였으며, 문집 9권, 시집 4권, 별집 4권으로 구성되어 있다. 별집에는 그의 대표적 화론서인「화지(畵旨)」가 실려 있다. 이 문집은 명 말기 엽유성(葉有聲)이 다시 교간하였는데, 윤두서가의 소장본은 이 두 가지 본 중 하나일 것이다.¹ 윤두서가 추구한 '고인(古人)의 법을 배워 스스로 변통할 줄 아는 학고지변(學古知變)' 예술정신은 동기창의 회화이론과 관련되어 있어 더욱 주목된다. 예찬(1301-1374)의『청비각집』에는 "저의 이른바 그림이라는 것은 일필(逸筆)로 대략 그려서 형사(形似)를 구하지 않고 오직 스스로 즐기는 것에 불과할 뿐이다(僕之所謂畵者 不過逸筆草草 不求形似 聊以自娛耳)"라고 밝힌 그의 대표적 회화 이론인 일필론(逸筆論)이 있다. 윤두서는 예찬의 일필론에 대한 이해가 있었다. 원대 주밀(1232-1298 또는 1308)의『운연과안록』은 1296년에 완성한 책으로 주밀 자신이 본 서화와 고기(古器)에 대해 품평한 것이며,『도회보감』은 삼국시대의 오나라로부터 원나라에 이르기까지 화가 1,500여 명에 대한 간략한 전기가 수록되어 있다.

　　고기원(1565-1628)의『객좌췌어』에는 마테오 리치가 서양 인물화에 표현된 명암법을 설명한 내용이 언급되어 있는데, 윤두서가 서양화법을 터득하는 데 참고한 것으로 추정된다. 또한 이 목록에는 만명기 서화고동취미와 관련된 사조제의『오잡조』, 고렴의『준생팔전』, 도융의『고반여사』등이 실려 있는데,『준생팔전』은 윤두서가『공재선생묵적』에서 이 책의 일부 내용을 발췌하여 필사한 바 있다. 특히 주지번의『애재집』이 있다는 것은 지금까지 어떤 문헌에도 보이지 않는데,『군서목록』을 통해서 확인할 수 있는 점도 의의로 지적할 만하다. 이하곤이 보았던 왕세정의『왕씨화원』, 진계유의『서화사』등도 포함되어 있다.²

　　『군서목록』에 있는 서예 관련 서적들도 윤두서가 수집하고 열람했던 책으로 추

1　　나카다 유지로(中田勇次郎) 著, 鄭充洛 譯,『文人畵論集』(미술문화원, 1984), pp. 132-136; 장언원 외 지음, 김기주 역주,『중국화론선집』(미술문화, 2002), p. 192.

2　　李仙玉,「澹軒 李夏坤의 繪畵觀」(서울대학교대학원 고고미술사학과 석사학위논문, 1987), p. 36.

3-5 『고씨화보』 4권 1책 중 제1권 제1면, 녹우당 소장
윤두서 수택본

정된다. 중국 고대 대표적 서도이론서인 강식(江式)의 『논서표(論書表)』, 우세남(虞世南)의 『서지술(書旨述)』, 이사진(李嗣眞)의 『서후품(書後品)』, 장언원(張彦遠)의 『법서요록(法書要錄)』과 동기창의 스승인 주지사(周之士)의 『유학당묵수(游鶴堂墨藪)』, 서도에서 명대 제1의 칭호를 들었던 인물인 축윤명(祝允明, 1460-1526)의 『구조야기(九朝野記)』, 명 말기 행초에 뛰어난 예원로(倪元潞, 1593-1644)의 『억초(憶草)』, 미불의 후예로 동기창과 더불어 남동북미(南董北米)라는 칭호를 들었던 미만종(米萬鍾, 1570-1628)의 『작원집(勺園集)』 등이 포함되어 있다.

서예 관련 이론서들도 그가 추구한 새로운 서풍을 완성하는 데 크게 영향력을 미쳤을 것으로 보인다. 행장에 따르면 윤두서는 진한(秦漢) 이래 간행된 금석문자를 많이 수집하여 조용히 연구하고 묵묵히 완상하여 초연히 독자적인 서체를 체득하였다. 또한 우임금의 문자와 주나라 선왕(宣王) 때 태사(太史)였던 주(籒)가 창작한 주문(籒文), 이사(李斯)의 소전(小篆), 예서를 창조한 정막(程邈)의 진서(眞書) 등 글씨의 원류를 터득하였다.[3]

조선 후기 평론가 남태응이 "윤두서가 어렸을 적에 『당시화보』와 『고씨화보』를 열심히 베끼면서 연습하였다"고 증언한 바와 같이, 이 두 화보는 윤두서의 회화형성에 중요한 밑거름이 되었다. 윤두서는 사숙할 스승이 없을 뿐만 아니라 중국 그림을 많이 실견할 수 없었기 때문에 화보에 의존해서 여러 화가들의 화법을 익힐 수밖에 없었다.

해남 녹우당에 소장된 『고씨화보』(4권 1책)는 윤두서의 회화 형성에 가장 영향을

3 "且緣無事 高軒岸巾握管伸紙 境與神會揮洒恣意 禹古摘蝌斯小程隷 若楷若行 能大能小 潮分芝草 各臻其妙 駸駸漢唐下逮元明文米 其餘置不欲詳.", 許煜, 「祭文」, 앞의 6冊 海南尹氏文獻 卷16 恭齋公條.

많이 미친 화보이다. 제1면 왼쪽에 윤두서가 "공재윤씨묵장(恭齋尹氏墨莊)"이라 적고, 그 위에 "공재(恭齋)"와 "도재각장(道載閣藏)" 등의 주문장서인을 날인한 것을 보아 도 이 화보가 그의 애장화보였음을 알 수 있다[도 3-5].

노종광(路從廣)의 삽화가 하나 더 추가되어 도합 107점의 삽화가 수록된 이 화보 는 1603년에 고병(顧炳)이 출간한 초간본이 아니라 후에 고삼빙(顧三聘)과 고삼석(顧 三錫) 두 아들에 의해서 발간된 교간본이다.[4] 고개지(顧愷之)의 그림을 비롯한 39점의 그림 왼쪽 상단에 윤두서가 직접 작은 글씨로 각기 그림에 상응하는 제명과 제화시 를 부기해둔 점도 특기할 만하다. 이 화보가 『군서목록』에서 누락된 이유는 각 면마 다 별지를 두껍게 대어 다시 장첩된 상태라 외관상으로 보면 화첩처럼 보였기 때문 으로 여겨진다.[5] 이 화보는 윤두서의 산수화, 산수인물화, 도석인물화, 동물화, 화조화, 풍속화 등 회화 전반에 영향을 미쳤으며, 구도, 암석법, 잡수법, 모티프에도 영향을 미 쳤다. 윤덕희의 경우 산수화와 풍속화에 영향을 미쳤다.

『고씨화보』 다음으로 윤두서의 회화형성에 중요한 밑거름이 된 화보는 『당시화 보』이다. 이 화보는 『군서목록』이 작성될 때까지는 해남 종가에 소장되어 있었으며 윤두서의 산수화, 시의도, 윤덕희의 산수화에 영향을 미쳤다.

만력(萬曆) 연간에 출간된 『당해원방고금화보(唐解元倣古今畫譜)』(淸繪齋刊)는 『군서목록』에는 보이지 않지만 『고씨화보』만큼이나 윤두서의 회화에 상당 부분 영 향을 끼친 화보이다(이하 『당해원방고금화보』는 『고금화보』로 약칭함).[6] 윤두서가 『고 금화보』를 숙독했음을 알 수 있는 결정적인 근거는 윤두서가 소장했던 『고씨화보』에 남아 있다. 윤두서는 『고씨화보』의 소조(蕭照), 문백인(文伯仁), 주정부(朱貞孚) 그림이 『고금화보』에도 실려 있는 것을 발견하고, 이 그림들 옆에 실린 제화시들을 자신이

4 이와 동일한 판본의 일부가 원주 명주사 고판화박물관에도 소장되어 있다. 고판화박물관 소장본은 4권 중 3권은 유실되고 제1권만 남아 있다. 녹우당과 명주사 고판화박물관 소장 『고씨화보』의 열람을 허락해 주신 윤형식 선생님과 한선학 관장님께 감사드린다. 이 책에서 참고한 『고씨화보』는 녹우당 소장본이다.

5 녹우당 소장 『고씨화보』 중 그림과 화가의 전기가 적힌 제발문이 바뀐 부분은 진용의 그림에 이숭의 제 발문, 마원의 그림에 진용의 제발문, 이숭의 그림에 마원의 제발문, 황공망의 그림에 상희의 제발문, 종흠 례의 그림에 황공망의 제발문, 상희의 그림에 종흠례의 제발문이 붙어 있다. 이는 이 화보를 다시 장황하 는 과정에서 순서가 서로 뒤바뀐 것으로 추정된다.

6 박은순, 「恭齋 尹斗緒의 繪畵: 尙古와 革新─海南尹氏家傳古畵帖을 중심으로」, 『海南尹氏家傳古畵帖』 第 1冊(文化體育部 文化財管理局, 1995), p. 68에서는 〈수애모정도(水涯茅亭圖)〉와 이 화보의 예찬산수도와 의 영향관계를 파악한 바 있다. 이 책에서는 『中國古畵譜集成』 卷6에 수록된 『唐解元倣古今畵譜』(濟南: 山東美術出版社, 2002)를 참고함.

표 3-3 윤두서가 『고씨화보』에 쓴 제화시와 『고금화보』에 실린 제화시 비교

윤두서가 『고씨화보』에 쓴 제화시		『고금화보』에 실린 제화시	
소조(蕭照)	竹深留客處 荷動納涼時	제84-85면	竹深留客處 荷靜納涼時
문백인(文伯仁)	春水斷橋人喚渡 柳陰撑出小船來	제46-47면	春水斷橋人喚渡 柳陰撑出小舟來
주정부(朱貞孚)	試看石上藤蘿月 已映洲前蘆荻花	제18-19면	請看石上藤蘿月 已映洲前蘆荻花

소장한 『고씨화보』의 왼쪽 상단에 동(動), 선(船), 시(試) 등 세 글자만 바꾸어 기재해 두었다(표 3-3).

윤두서가 소조의 그림에 쓴 시는 두보(杜甫)의 「배제귀공자장팔구휴기납량(陪諸 貴公子丈八溝攜妓納涼) 만제우우(晚際遇雨) 기일(其一)」의 구절이고, 문백인(文伯仁)의 그림에 쓴 시는 두보(杜甫)의 「추흥(秋興)」 8수 중 제2수의 마지막 두 구절, 그리고 주 정부의 그림에 쓴 시는 서부(徐俯)의 「춘유호(春游湖)」이다. 『고금화보』는 윤두서와 윤덕희의 남종화 계열 산수화에 영향을 미쳤다.

다음으로 1607년에 편찬된 『도회종이(圖繪宗彝)』는 이제까지 윤두서의 회화뿐만 아니라 조선의 유입과 관련되어 논의된 바 없었던 화보이다. 회화교본서로서의 『화 수』를 계승한 『도회종이』는 총 8권으로 구성되어 있으며, 1607년(만력 35)에 간행되 었다.[7] 편자는 산수판화집인 『해내기관(海內奇觀)』(1609)의 편자로 더 잘 알려진 무림 (武林) 출신의 양이증(楊爾曾)이고, 발행처는 무림의 이백당(夷白堂)이며, 삽화의 밑그 림은 채충환[蔡沖寰, 자는 여좌(汝佐)]이 그렸고, 판각은 휘파판화(徽派版畵)의 대표적 인 명공인 황덕총(黃德寵, 黃玉林)이 맡았다.[8] 전8권의 내용은 ①인물산수보(人物山水 譜, 42도) ②영모화훼초충보(翎毛花卉草蟲譜, 56도) ③매보(梅譜, 87도) ④죽보(竹譜, 63 도) ⑤난보(蘭譜, 36도) ⑥수축금어보(水畜禽魚譜, 49도) 등이며, 마지막에는 산수에서 인물에 이르는 약간의 역대 화론을 수록한 2권으로 마무리했다.[9]

7 『도회종이』에 관해서는 고바야시 히로미쓰(小林宏光), 「中國畵譜の舶載, 飜刻と和製畵譜の誕生」, 『近世日 本繪畵と畵譜繪手本展』〈II〉(町田市立國際版畵美術館, 1990), p. 112; 고바야시 히로미쓰 지음, 김명선 옮 김, 『중국의 전통판화』(시공사, 2002), pp. 116-117; 『中國美術辭典』(雄獅編輯委員會, 1988), p. 423. 이 책에서는 楊爾曾, 『圖繪宗彝』(享保乙卯 江都書肆嵩山房 須原屋新兵衛刊本)를 참고함.

8 양이증은 자는 성로(聖魯)이고, 자호는 치형산인(稚衡山人), 호는 이백지인(夷白之人)이다. 그는 1609년 『해내기관(海內奇觀)』을 편집하였고, 채충환은 『당시화보』의 밑그림을 그렸다. 황덕총은 1602년(만력 30)에 『선원기사(仙媛紀事)』의 인물을 새겼다.

9 이 화보는 여러 번 중각되었을 뿐만 아니라 에도(江戶)시대에 일본에 전해져 1701년 에도와 교토(京都) 에서 최초로 번각된 데 이어서 1722·1728·1735년 등 네 번이나 출간되었다. 현재 일본에는 1701년 교 토 도혼야키치자에몬(唐本屋吉左衛門)에서 1607년(명 만력 35) 서문이 있는 이백당(武林)간본을 번각한

이 화보는 『군서목록』에 실려 있으며, 윤두서가 소장한 『고씨화보』에 『도회종이』를 본 근거가 남아 있다(표 3-4). 『고씨화보』의 육탐미(陸探微)와 도성(陶成)의 그림 왼쪽 상단에 윤두서가 "삼교(三敎)"와 "송서(松鼠)"라고 쓴 제명은 『도회종이』 중 동일한 그림의 화면에 적힌 제명과 일치하고, 그 밖에 많은 제명들도 관련성이 있다.[10] 『도회종이』도 윤두서의 산수인물도와 도석인물화의 소재에 많은 영향을 미쳤다.

표 3-4 윤두서가 『고씨화보』에 쓴 제명과 『도회종이』 삽도의 제명 비교

윤두서가 『고씨화보』에 쓴 제명			『도회종이』 삽도의 제명	
육탐미(陸探微)	삼교(三敎)	권1 인물산수 제5도	삼교도(三敎圖)	
장승요(張僧繇)	보살복호(菩薩伏虎)	권1 인물산수 제6도	송암복호(松嵓伏虎)	
대숭(戴嵩)	수우(水牛)	권1 인물산수 제28도	경우(耕牛)	
이공린(李公麟)	쇄상(刷象)	권1 인물산수 제2도	파사세상(波斯洗象)	
임량(林良)	쌍응(雙鷹)	권2 영모화훼초충 제21도	응(鷹)	
두근(杜董)	양풍거(揚風車)	권1 인물산수 제29도	양풍미선(揚風米扇)	
심주(沈周)	잠상(蠶桑)	권6 수축충어 제10도	상수(桑樹), 잠(蠶), 상심(桑椹), 토(兎)	
도성(陶成)	송서(松鼠)	권6 수축충어 제9도	송서(松鼠), 송(松)	
주지면(周之冕)	부용노작(芙蓉蘆雀)	권2 영모화훼초충 제20도	부용(芙蓉), 부로(扶蘆), 작령(鵲鴒)	

『선불기종(仙佛奇蹤)』도 『군서목록』에 실려 있어 윤두서가 소장한 책으로 추정된다. 이 책은 18세기 전반 윤두서가에 소장되어 윤두서와 윤덕희의 도석인물화에 부분적으로 영향을 미쳤으며, 1753년작 〈선암사 33조사도〉에서만 그 영향 관계가 보인다.[11]

총 7권으로 된 번각본이 있다.

10 『고씨화보』의 육탐미(陸探微), 장승요(張僧繇), 고야왕(顧野王), 염입덕(閻立德), 오도자(吳道子), 대숭(戴嵩), 변란(邊鸞), 고종황제(高宗皇帝), 이공린(李公麟), 양보지(揚補之), 진용(陳容), 하규(夏珪), 관부인(管夫人), 노종귀(魯宗貴), 조옹(趙雍), 상희(商喜), 변경소(邊景昭), 대진(戴進), 임량(林良), 두근(杜董), 심주(沈周), 도성(陶成), 오위(吳偉), 장숭(蔣嵩), 주단(朱端), 장로(張路), 전곡(錢穀), 장진(張珍), 진괄(陳栝), 주지면(周之冕) 등의 그림들은 『도회종이』에 차용되어 실려 있다. 단 『고씨화보』의 고야왕과 오도자의 그림은 『도회종이』에는 한 화면으로 조합되어 있다.

11 『선불기종』이 윤두서가의 도석인물화에 미친 영향에 대해서는 이 책의 pp. 386-423 참조. 최정임의 「『삼재도회』와 조선후기 회화」(홍익대학교대학원 석사학위논문, 2003), p. 88에서 1753년 〈선암사 33조사도〉는 기본체제는 『삼재도회』에 맞추었으나, 일부 도상의 경우 『선불기종』의 도상을 따르고 있음을 처음으로 밝힌 바 있다.

『선불기종』은 신선과 불조(佛祖)의 전기와 삽화를 담은 판화집으로, 1602년(명말 만력 30) 홍응명(洪應明, 자는 자성(自誠)]에 의해서 편찬되었다.[12] 초판본에는 선인 63명과 불조 61명이 실려 있다. 제1권 소요허(消搖墟)에는 총 63명의 선인들이 실려 있으며, 그 끝에 제2권 장생전(長生詮)이 첨부되어 있다. 다음으로 제3권 적광경(寂光境)에는 총 61명의 불조들이 실려 있으며, 그 끝에 제4권 무생결(無生訣)이 첨부되어 있다.[13] 기타노 요시에(北野良枝)에 따르면, 이 책의 초판본은 현재 중국에는 알려진 바가 없으며, 일본에는 홍엽산본(紅葉山本)을 비롯한 여러 본이 존재하고, 재판본은 만력 연간에 출간된 북경도서관본(北京圖書館本)으로 보았다. 그는 동경대학교 동양연구소본을 삼판본으로 파악하였으며, 이 본은 중국 상해 복단대학도서관(復旦大學圖書館) 소장본과 동일하다고 지적한 바 있다. 삼판본의 간행연대는 일본에 유입된 중국도서를 기록한 『박재서목(舶載書目)』에 제3판본에 해당되는 본아장판(本衙藏板)의 『선불기종』이 기재된 것을 근거로 1712년을 삼판본의 하한으로 보았다.[14] 또한 그는 동양연구소본과 복단대본의 경우에는 불조도상은 61인으로 초간본과 동일하지만 신선도상은 초간본으로부터 5인인 태산노부(太山老父), 유해섬(劉海蟾), 황안(黃安), 부구백(浮丘伯), 장삼풍(張三豊)이 누락된 58인이며, 〈허진군〉, 〈여동빈〉, 〈장과로〉 등의 도상 교체가 이루어졌다고 보았다.

다른 하나는 8권 4책으로 내제(內題)에는 "월단당선불기종(月旦堂仙佛奇蹤)"이라 되어 있는 판본이다. 이 판본은 선인 3권, 불조 3권, 장생전 1권, 무생결 1권 등으로 되어 있는데, 이것이 바로 현존하는 『선불기종』이다. 이 책에는 소요허와 적광경의 이름이 보이지 않고 선인 55명, 불인 54명이 수록되어 있다.[15]

그 밖에도 장성용(張成龍)이 편찬한 『장백운선명공선보(張白雲選名公扇譜)』(만

12 『선불기종』의 서지 및 조선시대와 일본 에도시대에 미친 영향에 대해서는 기타노 요시에(北野良枝), 「『仙佛奇蹤』の書誌学的研究」,『駒沢大学文化』 25(2007), pp. 45-68; 이카라시 고이치(五十嵐公一), 「仙佛奇蹤と朝鮮繪畫」,『朝鮮王朝の繪畫と日本—宗達, 大雅, 若冲も学んだ隣国の美』(読売新聞社, 2008), pp. 221-225; 박도래, 「『仙佛奇蹤』揷圖 硏究」,『美術史學硏究』 269(한국미술사학회, 2011), pp. 135-154.

13 "明洪應明撰 應明字自誠 號還初道人 其里貫未詳 是編成於萬歴壬寅 前二卷記仙事 後二卷記佛事 首載老子至張三丰六十三人名曰消搖墟 末附長生詮一卷 次載西竺佛祖自釋迦牟尼至般若多羅十九人中華佛祖自菩提達摩至船子和尙四十二人曰寂光境 末附無生訣",「仙佛奇蹤四卷内府藏本」,『四庫全書總目』卷144.

14 그러나 복단대본의 영인본 목차에는 "明 萬曆刻本"이라고 명시되어 있어 삼판본도 만력 연간에 출간된 것으로 보인다. 四庫全書存目叢書編纂委員會 編,『四庫全書存目叢書 子部 第247冊』(齊魯書社, 1995)에 수록된 『선불기종』 8권은 목차에 "復旦大學圖書館藏 明萬曆刻本"이라고 적혀 있다.

15 洪自誠 著, 簫天石 主編,『洪氏仙佛奇蹤』(臺北: 自由出版社, 1988).

력 연간)를 활용한 사례는 선행 연구에서 밝혀졌다.[16] 윤덕희는 추가로 양이증이 편집한 『해내기관』(1609)과 명말청초 안휘파(安徽派) 화가 소운종(蕭雲從, 1596-1669)의 산수판화집인 『태평산수도(太平山水圖)』(1648), 안휘성 선성(宣城)의 왕씨(王氏)가 편찬한 『시여화보(詩餘畵譜)』(1612)를 더 참고하였음을 〈우중행려도(雨中行旅圖)〉[도 4-52]와 〈산수도〉[도 4-54]를 통해 확인할 수 있다.

　　현재 선학들에 의해 보고된 1679년(청 강희 18)에 금릉(金陵, 현 南京) 개자원에서 출간된 『개자원화전(芥子園畵傳)』 초집의 조선시대 유입 시기에 관해서는 18세기 전반기 설이 유력하다.[17] 초집인 『산수수석보(山水樹石譜)』는 제1책의 왕개(王槪, 1645-약 1710)의 화론을 집록한 「청재당화학천설(靑在堂畵學淺說)」과 안료와 채색에 관해 서술한 「설색법(設色法)」, 제2책의 수목묘사법과 선인들의 수법을 도해한 「수보(樹譜)」, 제3책의 산과 암석의 묘법 및 준법, 역대 명가의 암석묘법을 도해한 「산석보(山石譜)」, 제4책의 산수화의 점경에 해당되는 인물, 건축물, 조수 등의 묘법을 모은 「인물옥우보(人物屋宇譜)」, 제5책의 당나라 왕유부터 명 양문총(楊文驄)에 이르기까지 각 시대를 대표한 산수화가들의 40폭의 작품들이 실린 「모방명가화보(摹倣各家畵譜)」로 이루어져 있다. 『군서목록』에는 『개자원화전』의 별칭인 『이립옹화보(李笠翁畵譜)』가 기재되어 있어 이 화보가 1927년까지는 해남 종가에 소장되어 있었음을 알려줄 뿐만 아니라, 윤두서의 산수화에 이 화보의 초집을 참고한 예들이 남아 있는 것으로 보아 초집은 1715년에 사망한 윤두서가 가장 먼저 수용한 것으로 파악된다.[18] 이는 이 화보가 일본에 유입된 시기와 비슷하다.[19] 그는 이 화보를 통해 매화서옥도와 군조도, 남종문인화가들의 수법 및 수엽법, 점경인물을 그리는 법식 등을 체계적으로 익혔다.[20] 윤덕희도 매화서옥도와 수법, 수엽법, 점경인물을 그리는 법식 등을 이 화보

16　박은순, 앞의 책(1995), p. 47, p. 58.

17　『개자원화전』의 조선 유입 시기에 관해서는 이동주의 영조(1725-1776) 초년설, 강관식의 1708년설, 한정희의 1700년 전후설 등을 자세히 소개한 崔耕苑, 「朝鮮後期 對淸 회화교류와 淸회화양식의 수용」(홍익대학교대학원 미술사학과 석사학위논문, 1996), 주 229 참조. 김명선은 「朝鮮後期 南宗文人畵에 미친 芥子園畵傳의 영향」(이화여자대학교대학원 미술사학과 석사학위논문, 1991)에서 현존하는 화적 중 이 화보의 영향을 살필 수 있는 가장 연대가 앞선 작품은 정선의 1719년작 〈사계산수도〉로 보았다.

18　이 책에서는 大東急記念文庫 소장본을 복제한 大東急記念文庫 編, 『芥子園畵傳』初集 山水樹石譜(1679) (東京: 勉誠出版, 2009)를 참조함.

19　나카마치 케이코(仲町啓子), 「芥子園畵傳의 和刻을 めぐって」, 『別冊年報』10(實踐女子大學文藝資料研究所, 2006), p. 23에서는 문헌상으로 알려진 가장 이른 시기의 예를 林守篤의 『畵筌』(1712년 序)으로 보았다.

20　윤두서의 『개자원화전』 초집의 수용 양상에 관해서는 차미애, 「恭齋 尹斗緖의 중국출판물의 수용」, 『美術

를 통해서 익혔다. 윤두서는 1679년에 간행된 『개자원화전』 초집의 그림을 다양하게 활용하였지만 1701년(강희 40)에 출간된 2집인 『난죽매국보(蘭竹梅菊譜)』 4책, 3집인 『초충화훼보(草蟲花卉譜)』와 『영모화훼보(翎毛花卉譜)』 4책을 참고한 예는 현재까지 찾아볼 수 없어서 윤두서가 소장한 『개자원화전』은 초집으로 추정된다.[21]

2) 백과전서, 묵보, 소설 삽화

윤두서는 명·청대 화보뿐만 아니라 백과전서, 묵보, 소설 및 희곡의 삽화도 회화에 수용하였다. 『군서목록』에 실려 있는 1607년 왕기(王圻)가 간행한 백과전서인 『삼재도회』는 윤두서와 윤덕희의 회화에 영향을 미친 책이다.[22] 『삼재도회』는 특히 윤두서·윤덕희·윤용의 기물도, 성현초상화, 도석인물화 등에 적지 않은 영향을 미쳤다.

　다음으로 윤두서는 먹의 표면을 장식하는 그림들을 판화로 인쇄한 명대 문방사보(文房四寶)인 묵보(墨譜)를 열람하였다. 『군서목록』에 서목이 실린 방우로(方于魯)의 『방씨묵보(方氏墨譜)』(1588)와 정대약(程大約)의 『정씨묵원(程氏墨苑)』(1606)은 조선에 유입된 기록이 남아 있지 않으나 윤두서의 회화에 활용한 예가 있는 것을 보면 윤두서가 소장했을 것으로 추정된다.[23] 『방씨묵보』는 정운붕(丁雲鵬, 1547-1621 이후)·오좌천(吳左千)·유중강(兪仲康) 등이 그림을 그렸고, 황덕시(黃德時)와 황덕무(黃德懋)가 새겨 미음당(美蔭堂)에서 간행되었다. 『정씨묵원』은 정운붕이 그림을 그리고 휘주 출신의 황씨목각명공(黃氏木刻名工)인 황린(黃燐), 황응태(黃應泰), 황응도(黃應道) 등이 새겨 흡현(歙縣) 정씨자란당(程氏滋蘭堂)에서 간행되었다.[24] 『방씨묵보』와

　 史學硏究』 264호(한국미술사학회, 2009), pp. 106-107.

21　 『개자원화전』 3집의 조선 후기 수용 양상에 관해서는 차미애, 「『芥子園畵傳』 3집과 조선 후기 화조화」, 『미술사연구』 제26호(미술사연구회, 2012), pp. 53-86.

22　 『삼재도회』가 윤두서의 회화에 미친 영향에 대해서는 李乃沃, 앞의 책, pp. 187-191, pp. 210-242; 윤덕희의 회화에 미친 『삼재도회』의 영향에 관해서는 車美愛, 앞의 논문(2001), pp. 76-80. 이 책에서는 王圻, 『三才圖會』 6冊(臺北: 成文出版社有限公司, 1970)을 참고함.

23　 方于魯 編, 吳有祥 整理, 『方氏墨譜』(山東畵報出版社, 2004); 程大約, 『程氏墨苑』 中國古代版畵叢刊 6(上海古籍出版社, 1994).

24　 이 책의 서지사항은 方于魯 編, 吳有祥 整理, 앞의 책, p. 104; 周心慧, 『中國古版畵通史』(學苑出版社, 2000), pp. 159-161; 고바야시 히로미쓰 지음, 김명선 옮김, 『중국의 전통판화』(시공사, 2002), pp. 89-94.

『정씨묵원』이 윤두서의 말과 용 그림, 서양화법에 영향을 미친 자세한 내용은 작품론에서 다루고자 한다.

윤두서와 윤덕희는 중국출판물의 활용범위를 넓혀 소설과 희곡 삽화도 작품에 처음으로 수용하였다. 또한 윤두서는 패관소설을 모두 읽어 지식을 넓히는 데 도움을 얻었다. 『군서목록』에 실린 소설류들과 윤덕희가 자신이 보았던 소설 목록을 작성한 「소설경람자」 127종은 이를 입증해준다. 패관, 패사(稗史), 패관소설은 모두 소설을 지칭한다. 패관은 소설가 혹은 그의 저서를 뜻하고, 패사는 민간의 잡사(雜事)를 기록한 야사로서 정사와 대응되는 의미를 갖는다. 패관소설은 대덕군자(大德君子)의 고담대책(高談大策)이 되지 못하는 가담(街談)과 항설(港說)을 말한다. 명나라 진계유는 조선인은 책을 매우 좋아하여 패관소설을 가리지 않고 구입해 돌아가 조선에 도리어 이서(異書)의 소장본이 있다고 밝히고 있다.[25] 「소설경람자」는 지금까지 현존하는 중국 소설과 관련된 기록 중 가장 많은 양으로, 윤덕희가 중국 소설의 대부분을 탐독했음을 알 수 있다. 그중 일부는 조선 중기부터 유입되어 당시 국문으로 번역된 것도 있다. 그러나 많은 부분은 18세기에 새롭게 유입된 중국 소설의 종류를 파악할 수 있게 해주며, 사대부 가정에서 읽은 소설의 유형을 알려주는 귀중한 자료이다.

지금까지의 내용을 정리해보면 윤두서는 조선회화사상 최초로 화학(畫學)에 깊이 몰두하여 당시의 화가로는 유례를 찾아볼 수 없을 만큼 방대한 서화 관련 중국출판물을 섭렵한 화가로 평가된다. 『군서목록』에 실린 서화 관련 서목들 중 『동파전집』, 조맹부의 『송설재집』, 예찬의 『청비각집』, 도종의의 『철경집』, 동기창의 『용대집』, 이일화의 『육연재필기』, 고렴의 『준생팔전』, 고기원의 『객좌췌어』 등은 윤두서가 남종화를 인식하고 회화이론을 세우며 새로운 예술의 방향을 제시하는 데 중요한 지침서였을 것으로 추정된다. 이전 시기의 화가들은 『고씨화보』와 『삼재도회』를 회화에 소극적으로 수용한 반면, 윤두서가 참고했던 명·청대 화보, 백과전서, 묵보류는 『고씨화보』, 『당시화보』, 『도회종이』, 『당해원방고금화보』, 『장백운선명공선보』, 『선불기종』, 『삼재도회』, 『개자원화전』, 『방씨묵보』와 『정씨묵원』 등으로 당시로서는 유례를 찾아볼 수 없을 만큼 방대했다. 이 출판물들은 윤두서가 남종화법을 체계적으로 이해하고 다양한 소재를 발굴하는 데 적지 않은 영향을 미쳤다. 특히 윤두서가 『개자원화

25 정주동, 『고대소설론』(형설출판사, 1978), p. 44.

전』 초집을 가장 먼저 수용한 사실을 통해서 화보의 조선 유입 시기가 윤두서의 졸년인 1715년 이전으로 확정되었다. 윤덕희는 윤두서가 보았던 화보를 대부분 참고했으며, 『해내기관』, 『태평산수도』, 『시여화보』 등을 더 보았다. 윤두서가 1706년 이후에 구사한 서양화법은 마테오 리치와 접촉했던 인물들이 저술한 정대약의 『정씨묵원』과 고기원의 『객좌췌어』를 참고하여 자득한 것으로 볼 수 있다.

그뿐 아니라 윤두서와 윤덕희는 중국소설을 탐독하는 독서 취향에 힘입어 소설 및 희곡 삽화까지 회화에 선구적으로 활용한 점도 특기할 만하다. 초횡(焦竑)의 『양정도해』와 『수당연의』, 『충의수호전』, 『수신광기』, 『팔선출처동유기』, 『태평광기』와 『성명잡극』 등 소설 및 희곡 삽화들은 윤두서와 윤덕희의 여협도, 도석인물화, 고사인물화 등과 작품의 구도 등에 적지 않은 영향을 미쳤다.

그 밖에 중국의 역대 서화이론서들도 윤두서의 서화이론을 구축하는 데 적지 않은 역할을 했을 것으로 보인다. 중국출판물들이 윤두서의 회화에 미친 영향의 구체적인 예증은 그들의 회화에서 다루고자 한다.

4. 중국출판물의 필사 양상

18세기 조선 문인들 사이에는 명·청대 서적들의 독서열기와 수집 붐이 일어 미처 구입하지 못한 판본이 있으면 그것을 빌려다 필사하는 것이 자연스런 행위였다. 빌려온 책은 자신의 필요에 따라 전권을 필사하거나 책 내용을 요약하여 중요한 부분만 초록하기도 했다.[1] 윤두서가 중국출판물을 필사한 사례는 남송대 수학서인 『양휘산법(揚輝算法)』(녹우당 소장), 《공재선생묵적(恭齋先生墨蹟)》(국립중앙박물관 소장) 가운데 전여성(田汝成)의 『서호유람지여(西湖遊覽志餘)』와 고렴(高濂)의 『준생팔전(遵生八牋)』 등의 내용 중 일부를 발췌하여 필사한 사례, 청대 황정(黃鼎)이 편찬한 천문서인 『관규집요(管窺輯要)』(녹우당 소장)를 윤두서가 주축이 되어 필사한 사례 등이다.[2] 여기에서는 윤두서의 회화와 직접적으로 관련된 필사본 『관규집요』와 『공재선생묵적』을 중심으로 고찰해보고자 한다.

1) 녹우당 소장 필사본 천문서 『관규집요』

해남 녹우당에는 명말청초의 천문상수학자인 황정(黃鼎)이 편찬한 『관규집요』(23.2 ×15.2cm) 80권 25책 전권을 필사한 책이 소장되어 있다〔도 3-6〕. 『관규집요』는 중국 역대 전적(典籍) 중에서 천문 및 기상관측에 대한 이론들과 이를 통해서 상서재이(祥瑞災異)를 점치는 성점(星占)에 관한 기록을 발췌, 편집한 전통적인 천문서이다. 중국에서 간행된 80권에 달하는 방대한 분량의 천문서를 이와 같이 모두 필사한 사례는 찾아보기 힘든 것으로, 조선 후기 중국서적의 유통과 독서열풍의 양상을 엿볼 수 있는 구체적인 자료라는 점에서 연구의 대상이 된다. 특히 이 필사본에는 천문 기록에 의거하여 그려진 천재지변(天災地變)과 관련된 삽도들도 함께 모사되어 있어 주목된다. 임모된 삽도들은 현존하는 중국에서 간행된 『관규집요』 목판본의 삽도들과 비

1 남정희, 앞의 논문, pp. 37-38.

2 차종천, 「녹우당 소장 『揚輝算法』의 位相」, pp. 137-156; 朴銀順, 「恭齋 尹斗緖의 畵論: 《恭齋先生墨蹟》」 『美術資料』 第67호(국립중앙박물관, 2001), pp. 89-117; 車美愛, 「海南 綠雨堂 소장 筆寫本 『管窺輯要』의 考察」, 같은 책, pp. 31-70.

3-6 『관규집요』 80권 25책
필사본, 18세기,
23.2×15.2cm 녹우당

교해보면, 한눈에 보아도 필력이 탁월한 화가가 그렸다고 인정할 수 있을 만큼 모사
한 솜씨가 뛰어나 미술사적으로도 귀중한 자료라 생각된다.

　이 필사본을 단지 윤두서가 소장한 책으로만 보기에는 여러 가지 정황상 의문점
이 남는다. 학자이자 문인화가였던 그는 천문에 관심이 많았을 뿐만 아니라 생애 동
안 남송대(南宋代) 양휘(揚輝)가 저술한 수학서인 『양휘산법(揚輝算法)』(표제명 揚算)
을 필사한 경우도 있어, 이 필사본이 그의 필체와 화풍과의 상응점은 없는지 검토해
볼 여지가 있다.

　『관규집요』(녹우당 소장)의 장서인(藏書印)을 살펴보면, 각 책의 첫 장에는 "회심루
(會心樓)"라는 백문방인과 "윤덕희인(尹德熙印)"(@)이 날인되어 있다(부록 8). "윤덕희
인"(@)은 윤두서가 모사한 그림을 윤덕희가 화첩으로 다시 엮은 《서총대친림연회도
(瑞蔥臺親臨宴會圖)》와 역대 성현도상 총합본 『조사(照史)』(필사본) 등에도 찍혀 있다.
따라서 이 책은 1730년-1740년 이전에 윤두서 혹은 윤덕희가 필사했을 가능성을 시
사하고 있다.

　녹우당본은 전체의 내용은 물론이거니와 삽도까지 정밀하게 전사한 점, 윤두서 집
안의 명·청대 서적들의 소장실태, 윤덕희의 장서인 등을 감안해볼 때 윤두서, 윤덕희
중 천문학에 관심이 많았던 인물이 연구 목적으로 전사(傳寫)한 것으로 짐작된다.

　1652년에 목판본으로 초간(初刊)된 『관규집요』는 이후에도 여러 번 교간(校刊)
되었으며, 국내에서는 숙종 연간(肅宗年間, 1674-1720)에 고활자본(古活字本)으로 복
간(復刊)되기도 하였다. 녹우당 필사본 『관규집요』의 체제를 살펴보면, 제1책의 겉 표
제는 "관규집요(管窺輯要)"로 되어 있으며, 책머리에 황정의 서문과 구석(九錫)의 발
문이 있고, 이어서 10개 조항의 「찬례(纂例)」, 「관규집요총목(管窺輯要總目)」, 인용한
책들의 목록인 「집용서목(集用書目)」이 실려 있다. 이 필사본은 1652년에 쓴 황정의

서문과 함께 1655년에 쓴 조카 구석의 발문이 추가된 점으로 볼 때, 1652년의 초간본이 아니라 1655년에 간행된 교간본을 저본으로 필사한 것임을 알 수 있다.[3]

황정의 서문에는 그가 휴직을 한 후 이전에 수집해둔 전적을 고증하고 보충하여 80권으로 묶었으며, '작은 대롱으로 넓은 곳 즉 천문을 엿본다'는 뜻에서 '관규'라 하였다며 용어의 의미를 밝히고 있다.[4] 『관규집요』에는 천재지변과 관련 삽도들이 아래의 표 3-5와 같이 권1, 권9, 권11, 권55, 권65 중 36면에 걸쳐 59장면이 실려 있으며, 이러한 현상에 대해 언급된 전거들이 적혀 있다.

표 3-5 『관규집요』 중 천재지변과 관련된 삽도

권1	〈천지형체(天地形體)〉, 〈천색변상(天色變常)〉, 〈천상음욱우한(天上陰燠雨旱)〉, 〈천우초(天雨草), 천우우모(天雨羽毛)〉, 〈천열(天裂), 천명(天鳴)〉, 〈천고(天鼓), 천화(天火)〉, 〈천우수빙(天雨水氷), 천우박(天雨雹)〉, 〈천우금철(天雨金鐵), 천우종부(天雨螽蜉), 천우혈흑작석(天雨血黑爵錫)〉, 〈천우물(天雨肉物), 천우부증(天雨釜甑), 천우속(天雨續), 천우전(天雨錢)〉, 〈천우율(天雨栗), 천우어(天雨魚), 천우석(天雨石)〉, 〈상주항설비시(霜晝降雪非時)〉, 〈천우매사성회(天雨霾沙成灰)〉, 〈무운이우(無雲而雨)〉
권9	〈일유중광(日有重光), 양일상투(兩日相鬪)〉, 〈기여용봉포일(氣如龍鳳抱日)〉, 〈일하기여복호(日下氣如伏虎), 기여용어구(氣如龍御口)〉, 〈일하기약마조상향(日下氣若馬鳥相向)〉, 〈일하기여거마주(日下氣如車馬走)〉, 〈여용협일(如龍夾日)〉
권11	〈월체(月體)〉, 〈운여계조양시(雲如鷄鳥羊豕)〉
권55	〈천자기(天子氣)〉, 〈맹장기(猛將氣)〉, 〈군승기(軍勝氣)〉, 〈군패기(軍敗氣), 군항기(軍降氣)〉, 〈성견기(城堅氣)〉, 〈도성기(屠城氣)〉, 〈복병기(伏兵氣)〉, 〈폭병기(暴兵氣)〉, 〈전진기(戰陣氣)〉
권65	〈지토함렬(地土陷裂), 지진(地震)〉, 〈지생모(地生毛), 지성천(地成泉), 지화(地火)〉, 〈지진홍수(地震洪水), 지명산명(地鳴山鳴)〉, 〈지약토이산(地躍土而山), 지종(地從), 산붕수용(山崩水湧)〉, 〈지생전(地生錢), 지용불상(地湧佛象), 수작인언(獸作人言), 지상생충(地上生虫)〉

천색변상은 천색(天色)이 갑자기 변하여 일상(日常)이 바뀌는 것을 말하는데, 천형변색이 일어나면 낮과 밤이 어두워 낮에도 해를 볼 수 없고 밤에도 별과 달을 볼 수 없으니 내부에 음모가 있고 어느 날 내란이 일어나 장차 신하가 임금 되기를 꾀한다고 한다.[5] 천열은 양이 부족한 것인데, 천열이 일어나면 임금이 약하여 신하가 난을

3 서문의 맨 끝에는 "順治壬辰初夏 古六黃鼎玉耳題"라고 적혀 있고, 서문에 이어서 발문의 끝에는 "順治乙未長至前一日 姪男九錫百頓首跋"이라고 쓰여 있다.

4 "내가 군무를 맡는 벼슬에 있다가 휴가를 얻어 인하여 옛날에 수집해둔 책을 꺼내어 거듭 고증하고 미비한 점을 보충하고 일정하지 못한 것을 가지런히 하였다. 모아서 80권을 이루었으니 '管窺輯要'라고 이름붙였다. 작은 대롱으로 넓은 곳을 헤아리는 뜻과 절실하고 긴요함을 숭상하는 뜻을 취한 것이다(余得備員執策 沐其休暇 因出舊所裒輯之編 重加考定 補其未備 齊其未一 彙爲八十卷 名曰管窺輯要 取寸管料廣辭 尙體要之義).", 黃鼎 輯, 「序」, 『管窺輯要』.

5 "宋志曰 淸明者 天之體也 天色忽變謂之易常 如忽晝夜陰晦 晝不見日 夜不見星月 內有陰謀 一日爲內亂下將謀上.", 黃鼎 輯, 위의 책.

일으키고 땅이 갈라진다고 하며,[6] 천명이 일어나면 음기가 성(盛)하고 양기가 쇠(衰)하여 임금이 근심한다고 하였다.[7] 귀인이 장차 죽으면 얼음비가 내린다고 하며,[8] 우박〔雹〕과 싸리비〔霰〕가 내리면 오랑캐들이 넘보고 신후(臣后)들이 정권을 잡는다고 한다.[9] 천고는 하늘에서 낮에 구름이 없고 우레가 침을 말하며, 이로 인해 사나운 병난이 일어나니 해당하는 나라에는 반드시 갑병(甲兵)의 일이 있게 되고 주국(主國)은 공허해진다고 한다.[10] 땅이 갑자기 가라앉으면〔地土陷裂〕 신하가 정권을 장악하고 만민이 뿔뿔이 흩어져 역시 땅을 잃게 된다고 하며, 땅이 문득 진동〔地震〕하면 신하가 강하다고 한다.[11] 지생전, 지용불상, 수작인언, 지상생충과 관련된 내용을 살펴보면, 땅에서 문득 토전(土錢)이 생기면 임금이 악해서 궁내에 도적이 일어난다고 하고, 땅에서 문득 불신이 생겨 상이 솟아오르는 자가 보이면 천하의 주인이 바뀌고 백성이 떠나고 오곡을 적게 거두고 해충의 해를 입는다고 한다. 또 금수가 사람 말을 하면 중원에 병사가 일어나고 도적이 (안에서) 흥기하고 오랑캐가 침입하니 크게 흉하다고 하며, 지상에 벌레가 생기면 나라는 아첨하는 이를 쓴다고 한다.[12]

이상 중국의 전통 천문에 관한 내용을 총망라한 『관규집요』의 내용으로 보아 동양 천문학에는 천재지변과 같은 자연현상이 군주의 통치와 관련되어 해석되었음을 알 수 있다.[13]

이 책의 전권(全卷)을 검토해본 결과, 이 책의 대부분은 윤두서와 유사한 글씨체로 필사되어 있으나, 일부 권(卷)들에는 상이한 글씨체들도 보이기 때문에 한 사람이 아니고 몇 명의 필사자가 함께 참여한 것으로 판단된다.[14] 그러나 삽도들이 집중적으

6 "朱文公曰 天裂陽不足 君弱臣亂 而土裂.", 黃鼎 輯, 앞의 책.

7 "晉書曰 天鳴有聲 陰氣盛陽氣衰 人主憂.", 黃鼎 輯, 위의 책.

8 "朱文公曰 貴人將死也 雨水氷而介.", 黃鼎 輯, 위의 책.

9 "朱文公曰 雨雹雨霰 夷狄侮而臣后專.", 黃鼎 輯, 위의 책.

10 "京房曰 天晝無雲而雷 謂之天鼓 有暴兵作 所當之國 必有甲兵 主國空虛.", 黃鼎 輯, 위의 책.

11 "宋志曰 地忽震動是謂臣强 陰伏而不能出 陰迫而不能入 陰有餘也 若外戚擅權女妃專政 則土亂 又占其時 春則歲不昌 夏乃君憂五穀傷 秋則兵起 冬有土功(興).", 黃鼎 輯, 위의 책.

12 "宋志曰 地忽生土錢則 人主惡之 盜賊起於宮內; 宋志曰 地忽有佛神 見像湧出者 天下易主 人民流亡 五穀微收 虫蝗爲害.", 黃鼎 輯, 위의 책; "宋志曰 禽獸作人言 中原起兵 賊盜中興 夷狄來侵 大凶.", 같은 책; "朱文公曰 地上諸虫生發 國用佞人.", 같은 책.

13 김일권, 「동양 천문의 범주와 그 세계관적인 역할: 고려와 조선의 하늘 이해를 덧붙여」, 『정신문화연구』 2004 봄호(통권 94호) 제27권 제1호(한국정신문화연구원, 2004), pp. 27-60.

14 『관규집요』와 윤두서의 서풍 비교는 車美愛, 「海南 綠雨堂 소장 筆寫本 『管窺輯要』의 考察」, pp. 41-46.

로 실려 있는 각권들의 글씨가 윤두서의 서풍과 유사한 점, 삽도들이 섬세한 필치로 능숙하게 모사된 점, 그리고 그의 천문학에 대한 관심 등을 고려해보면, 삽도들의 임모는 윤두서가 전담했을 가능성이 있다.

녹우당본의 필사에는 윤두서 이외에 몇 명이 참여했으나 모사된 삽도들은 화보에서 섭렵한 다양한 수엽법들이 세밀한 필치로 구사되어 있는 점에서 윤두서가 그렸을 가능성이 높다고 생각된다. 윤덕희도 화보를 많이 섭렵하였으나 윤두서만큼 정밀한 묘사실력을 갖추지 못한 편이다. 따라서 삽도들을 임모한 화가가 윤두서인지 밝히기 위해서 그의 작품 및 그가 참고했던 화보들과 비교 검토해볼 것이다.

먼저 필사본 삽도의 화풍 분석을 위해서는 필사한 대상의 원본이 존재해야만 정확한 비교분석이 가능하나 녹우당본의 서문과 발문이 일치하는 판본은 아쉽게도 국내에 현존하는 예가 남아 있지 않다. 다만 녹우당 소장 『관규집요』(이하 녹우당본으로 표기함), 1653년에 간행된 중국 목판본인 국립중앙도서관본(고고1-60-70)과 규장각본(규중3266), 그리고 숙종대 한구자본(규중2284) 등 동일한 내용의 삽도들을 비교해보면, 녹우당본의 그림들은 국립중앙도서관본과 가장 근사함을 알 수 있다. 그 대표적인 예를 두 가지만 표 3-6으로 제시하고자 한다.[15]

〈천문전도(天文全圖)〉의 경우, 규장각본(규중3266)은 우측에 "천문전도(天文全圖)"라는 글자 대신 네 모서리에 '동서남북'이라는 방위가 적혀 있고 별자리도 녹우당본과 다르게 그려져 있다. 한구자본의 별자리는 밑그림이 훨씬 둔탁하고 정밀하지 못해 역시 비교대상이 될 수 없다. 반면 국립중앙도서관본의 것은 인쇄본의 일부가 손실된 상태이지만 정밀하게 그려진 별자리와 원의 가장자리에 일정한 간격으로 가해진 검은 먹점들까지 녹우당본의 것과 동일하다. 다만 배치가 180도로 방향이 바뀐 차이가 있다.

〈지토함렬, 지진〉의 경우, 한구자본은 삽도가 조잡한 편이며 무너진 탑, 건물, 구름, 나무 등의 세부표현이 생략된 부분이 많아 필사본의 원본으로 보기 어렵다. 반면 국립중앙도서관본은 규장각본보다 각법이 세밀할 뿐 아니라 그림도 더 자세하게 묘사되어 있어 녹우당본의 원본과 가장 근접함을 알 수 있다.[16] 다만 1655년의 간본을 원본으로 한 녹우당본과 한구자본에는 오른쪽 상단에 "지토함렬(地土陷裂)"이라 적

15 우리나라의 현전하는 『관규집요』 판본에 관해서는 車美愛, 위의 논문, pp. 37-39 참조.
16 그 밖에 녹우당본의 〈성견기(城堅氣)〉는 규장각 소장 규중3266본의 목판본에 실린 그림과는 성벽의 표현에서 차이가 있지만 국립중앙도서관본과는 거의 일치한다.

표 3-6 〈천문전도〉와 〈지토함렬, 지진〉 삽도 비교

녹우당본	국립중앙도서관본

규장각본(규중3266)	한구자본(규중2284)

녹우당본	국립중앙도서관본

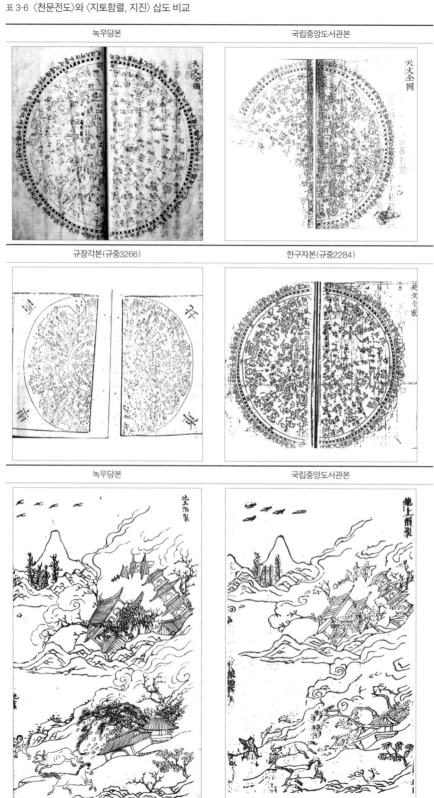

규장각본(규중3266)	한구자본(규중2284)

혀 있는 데 비해, 1633년에 발간된 국립중앙도서관본과 규장각본은 "지상함렬(地上陷裂)"로 되어 있다. 이는 1653년과 1655년 간본의 차이로 볼 수 있을 것이다.

따라서 녹우당본은 조선에서 번각된 한구자본을 저본으로 필사했다기보다는 당시 누군가가 소장한 1655년 중국에서 간행된 목판본을 빌려 필사한 것으로 판단된다. 국립중앙도서관 소장 1653년 간본은 비록 녹우당 필사본의 원본보다 2년 앞서 간행되었다 할지라도 삽도들은 녹우당본과 가장 유사하여 이 판본을 비교 삽도로 삼고자 한다.

『관규집요』에 실린 삽도들은 천문지식을 전달하는 용도로 그렸기 때문인지 조선시대 화가들이 그림 공부를 하는 데 참고했던 『고씨화보』, 『당시화보』, 『개자원화전』 등의 화보들과는 달리 묘사력이 현저하게 떨어진다. 그러나 판각본을 임모한 녹우당본의 그림들은 원작을 능가하는 솜씨를 발휘하고 있어 산수화와 인물화에 익숙한 화가가 그린 것으로 판단된다. 필사자가 붓으로 옮기는 과정에서 산과 바위, 나무와 옥우, 인물, 동물 표현의 미흡한 부분을 고쳐 그리거나 경물들을 적절한 부분에 추가하여 각 화면이 마치 남종문인화풍의 수묵산수화와 인물화를 보는 듯하다.

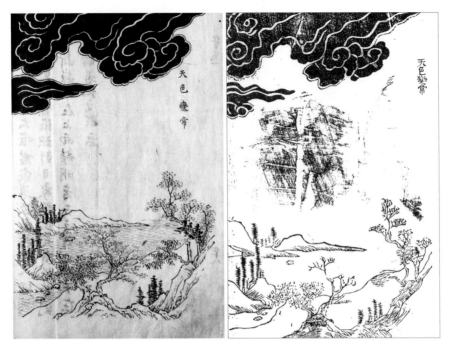

3-7 〈천색변상〉, 『관규집요』 녹우당 필사본(좌), 국립중앙도서관 소장 목판본(우)

3-8 〈천지형체〉, 『관규집요』 녹우당 필사본(좌), 국립중앙도서관 소장 목판본(우)

　　녹우당본의 〈천색변상〉은 판각본의 그림과는 달리 다양하게 변화를 준 화보풍의 수목법과 산석법을 활용하여 상단의 장식적인 구름만 없으면 한 폭의 전형적인 남종 화풍 산수화로 보아도 손색이 없을 정도이다〔도 3-7〕. 원경의 숲속에는 판각본과 달리 두 채의 누각형 집들을 추가했으며, 전경의 수면에는 잔잔한 물결을 넣어 남종화

3-9 〈월체〉 부분, 『관규집요』 녹우당 필사본(좌), 국립중앙도서관 소장 목판본(우)

3-10 〈천우매사성회〉 부분, 『관규집요』 녹우당 필사본(좌), 국립중앙도서관 소장 목판본(우)

의 분위기가 감돈다. 산기슭에 줄지어 서 있는 소수(小樹)들 및 전경의 각진 형태의
선들과 날카로운 점들로 채워진 언덕은 윤두서가 소장하고 즐겨 보았던 『고씨화보』
중 '범관(范寬)'과 '성무(盛懋)'의 그림에서 확인된다.

〈천지형체〉와 〈월체〉에서는 판각본의 도식적인 표현에서 벗어나 섬세하고 강한
필치로 산세를 더욱 확대·강조하였으며, 삼각형 점묘법으로 잎들을 표현한 원림들이
사이사이 포치되어 있어 깊은 공간감을 부여하였다[도 3-8, 9]. 산의 윤곽선은 농묵
으로 강하게 테두리 지어 험준한 산세를 표현하고 있으며, 산의 밑 부분은 피마준이
구사되어 부피감을 더해준다. 이러한 산세는 『고씨화보』 중 '범관(范寬)'의 산수표현
에서 그 필의를 얻은 것으로 여겨진다. 〈천지형체〉와 〈월체〉에 표현된 둥근 모양의 수
파들은 각 수파의 정상부분을 하얗게 처리하고 그 밑으로 균일한 세선을 여러 번 반
복해서 그렸으며, 주변에는 여의두형 물거품이 분산되어 있다.

〈천우매사성회〉의 경우 피마준으로 처리된 부드러운 산세에 맞게 과감하게 대혼

3-11 〈지명산명〉부분, 『관규집요』녹우당 필사본(좌), 국립중앙도서관 소장 목판본(우)

표 3-7 녹우당본과 국립중앙도서관 목판본 『관규집요』 삽도 비교

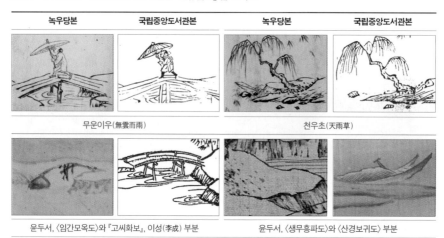

녹우당본	국립중앙도서관본	녹우당본	국립중앙도서관본
무운이우(無雲而雨)		천우초(天雨草)	
윤두서, 〈임간모옥도〉와 『고씨화보』, 이성(李成) 부분		윤두서, 〈생무흥파도〉와 〈산경보귀도〉 부분	

점을 찍은 수목을 양옆으로 포치하여 묵법과 필법이 잘 조화되어 있는데, 이는 윤두서와 같이 남종화법에 대한 깊은 이해가 없이는 시도하기 힘든 표현이라 할 수 있다〔도 3-10〕.

〈지명산명〉은 판본의 구도를 그대로 살리고 있으나〔도 3-11〕, 우모준으로 처리한 산, 호초점(胡椒點)과 삼엽점(杉葉點)으로 묘사된 언덕 주변의 잡목 및 풀 등은 윤두서의 〈망악도(望嶽圖)〉에서도 보여 윤두서가 구사했던 표현임을 확인할 수 있다〔도 4-16〕.

또한 표 3-7에서 볼 수 있듯이 필사본의 삽도는 화면의 구도상 필요한 경물을 추가시켜 한층 산수화적인 요소가 가미된 점이 주목된다. 〈무운이우〉와 〈천우초〉에는 판본에는 보이지 않는 다리 건너 오른쪽 언덕이 표현되어 있는데, 이는 윤두서의 〈임

표 3-8 『관규집요』 녹우당 필사본과 국립중앙박물관 소장 목판본의 수엽법 비교

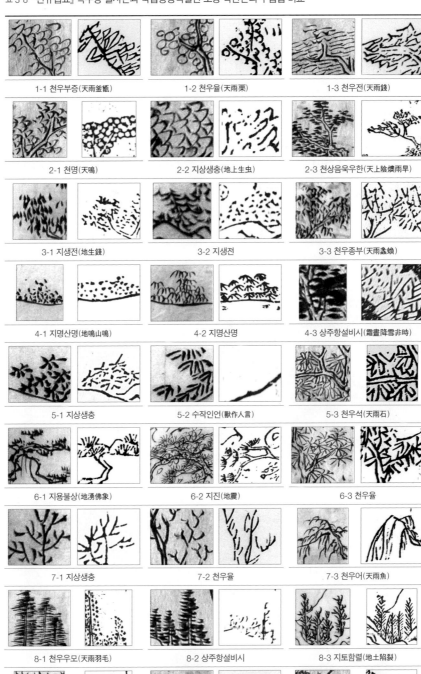

1-1 천우부증(天雨釜甑)　　1-2 천우율(天雨栗)　　1-3 천우전(天雨錢)

2-1 천명(天鳴)　　2-2 지상생충(地上生虫)　　2-3 천상음욱우한(天上陰燠雨旱)

3-1 지생전(地生錢)　　3-2 지생전　　3-3 천우종부(天雨螽蜘)

4-1 지명산명(地鳴山鳴)　　4-2 지명산명　　4-3 상주항설비시(霜晝降雪非時)

5-1 지상생충　　5-2 수작인언(獸作人言)　　5-3 천우석(天雨石)

6-1 지용불상(地湧佛象)　　6-2 지진(地震)　　6-3 천우율

7-1 지상생충　　7-2 천우율　　7-3 천우어(天雨魚)

8-1 천우우모(天雨羽毛)　　8-2 상주항설비시　　8-3 지토함렬(地土陷裂)

9-1 월체(月體)　　9-2 천우전　　9-3 천우석(天雨石)

간모옥도)와 〈생무흥파도(生霧興波圖)〉외에 다른 작품에서도 많이 볼 수 있는 전형적인 평지 표현이다. 반쯤 모습을 드러낸 빈 배는 윤두서의 〈산경모귀도(山逕暮歸圖)〉에서 발견된다.

　필사자는 임모하는 과정에서 목판본의 삽도에 표현된 수엽법을 상당 부분 수정하였다(표 3-8).

　수목들에서는 첨두점(尖頭點), 호초점(胡椒點), 개자점(介字點), 일자점(一字點), 대혼점(大混點), 조사점(藻絲點), 평두점(平頭點), 국화점, 수조점(水藻點), 삼각형점, 원형점 등이 다양하게 구사되었다. 이러한 유형들은 『개자원화전』과 『고씨화보』에 실린 그림들에서 대부분 쉽게 발견되며, 윤두서가 구사한 수엽법과도 흡사하다. 이처럼 윤두서가 참고했던 『개자원화전』과 『고씨화보』를 통해서 익힌 다양한 수엽법들이 전문적으로 구사되어 있어 그가 그린 것으로 보아도 무리가 없다고 본다.

　한편 〈천상음욱우한〉의 옥우표현(도 3-12)은 목판본과는 달리 윤두서의 〈한림서

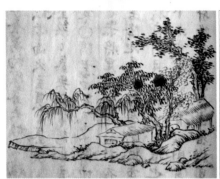

3-12 〈천상음욱우한〉 부분, 『관규집요』 녹우당 필사본(좌), 국립중앙도서관 소장 목판본(우)

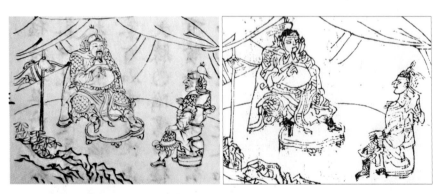

3-13 〈맹장기〉 부분, 『관규집요』 녹우당 필사본(좌), 국립중앙도서관 소장 목판본(우)

옥도(寒林書屋圖)〉〔도 4-202〕와 〈설중서옥도(雪中書屋圖)〉〔도 4-64〕에서처럼 둥근 창과 네모난 창이 있는 운치 있는 서옥으로 바뀐 점이 눈길을 끈다.

　　인물화에 뛰어난 기량을 가장 잘 보여주는 예는 〈맹장기(猛將氣)〉이다〔도 3-13〕. 갑옷과 투구를 쓴 두 인물이 앉아 있는 모습이 그려져 있는데, 왼쪽 인물이 쓴 투구는 『삼재도회』 의복(衣服) 권3의 '두무(頭鍪)'〔도 5-48〕를 참고했을 가능성이 크며, 갑옷은 윤두서가 그린 〈주례병거지도(周禮兵車之圖)〉〔도 5-46〕에 나오는 인물의 복장과 유사해 이 복장에 대한 이해가 먼저 있었던 듯하다. 특히 인물의 수염까지 세세하게 묘사한 점도 그의 인물화의 특성 중 하나이다.

　　인물들이 등장하는 삽도는 〈천열〉, 〈천명〉, 〈지생전〉, 〈지용불상〉 등이다(표 3-9). 비록 점경인물들일지라도 판각본의 인물들과 비교해보면 인물의 표정과 자세, 방향을 가리키는 손가락, 그리고 조응하는 인물들의 눈의 위치를 생생하게 표현한 점은 윤두서의 인물묘사 기량으로 볼 수 있다. 〈지진〉, 〈무운이우〉, 〈천우혈흑작석〉, 〈지명산명〉에서는 천재지변이 일어나 놀라서 도망치는 인물들이 주로 보인다. 판각본의 인물들은 세부묘사가 생략된 데 반해, 필사본의 경우는 이목구비, 표정, 옷, 신발, 달리는 자세까지 잘 묘사되어 있다. 〈천명〉의 인물들은 『고씨화보』, 『삼재도회』, 『개자원화전』에 실린 점경인물들과 비교해보아도 안면과 옷주름의 표현이 더 자연스럽게 묘사되어 있다.

　　다음으로 동물 표현을 살펴보면, 〈지토함렬(地土陷裂)〉은 달리는 말이 유일하게 표현되어 있다〔도 3-14〕. 목판본에서는 말인지 다른 동물인지 분간할 수 없지만 필사본의 말은 윤두서의 〈유하백마도〉〔도 4-139〕에서처럼 코 부분이 안쪽으로 휘

3-14 〈지토함렬〉 부분, 『관규집요』 녹우당 필사본(좌), 국립중앙도서관 소장 목판본(우)

표 3-9 녹우당본과 국립중앙도서관 목판본『관규집요』의 인물 비교

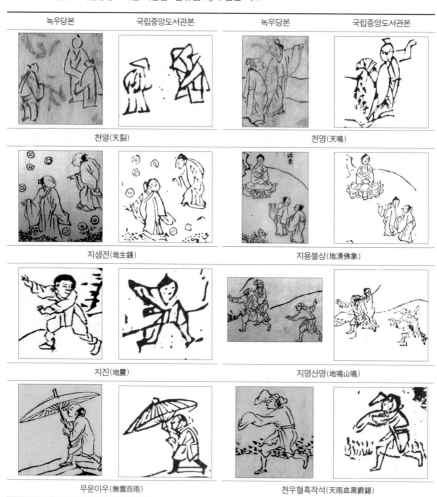

어지게 그려져 있다. 갈기와 꼬리는 짙게 강조하고 몸체와 다리는 간략하게 선묘로
처리한 점은 윤두서가 소묘풍으로 그린 〈노마와지도(老馬臥地圖)〉[도 4-143]와 유
사하다.

끝으로 〈천고(天鼓)〉에는 다섯 개의 북이 달린 연고(連鼓)에 둘러싸인 천둥의 신
인 뇌신이 그려져 있다[도 3-15]. 망치와 정을 들고 있는 뇌신은 사람의 몸에 양 어깨
에는 날개가 있고 입은 부리모양을 한 기이한 형상이다. 필사본의 뇌신은 팔과 다리
에 근육을 표현하고 있어 판각본의 뇌신에 비해 훨씬 활력이 넘친다. 뇌신은 다른 화

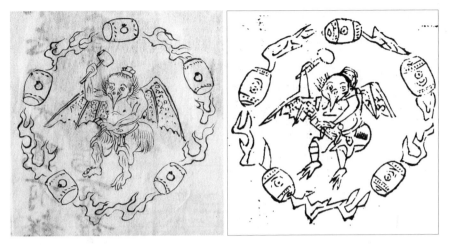

3-15 〈천고〉 부분, 『관규집요』 녹우당 필사본(좌), 국립중앙도서관 소장 목판본(우)

보에는 나오지 않고 팔상탱 수하항마도와 감로탱 등 주로 불화에서 묘사하고 있다.[17] 윤두서는 이 삽도를 그린 과정에서 뇌신 도상을 익힌 후 이 소재를 〈격호도(擊虎圖)〉 화면의 윗부분에 자세를 바꾸어 그려 넣은 것으로 추정된다[도 4-215].

이상과 같이 녹우당본의 삽도들은 화풍상으로도 윤두서의 회화적 특징이 잘 드러날 뿐만 아니라 그가 소장하였거나 작품에 활용한 『고씨화보』, 『삼재도회』, 『개자원화전』 등에 보이는 산수, 인물, 동물 표현과 상응점이 많아 윤두서가 전담해서 그린 것으로 보아도 크게 무리가 없다고 본다. 또한 삽도에 보이는 뇌신을 윤두서가 자신의 작품 소재로 활용했던 점도 이 삽도의 의의라 할 수 있다.

이 책을 필사한 시기는, 첫째 어린 시절부터 보았던 『고씨화보』 이외에도 그 이후에 참고한 『개자원화전』, 『삼재도회』 등 다양한 화보들을 통해서 익힌 수엽법, 산석법, 수파묘 등이 능숙한 솜씨로 구사된 점, 둘째, 1700년을 전후한 시기에 천문학에 관심을 가졌던 점, 셋째, 1706년에 『양휘산법』을 필사했던 점, 넷째, 필사한 대상의 원본을 구입하기 용이한 시기가 한양에 거주했던 1713년 이전이라는 점 등을 종합해볼 때 1700년 이후부터 1713년 이전으로 판단된다.

17 뇌신에 관한 연구는 한정희, 「풍신뇌신도상의 기원과 한국의 풍신뇌신도」, 『미술사연구』 10호(미술사연구회, 1996), pp. 21-49 참조.

2) 국립중앙박물관 소장《공재선생묵적》

윤두서가 중국출판물을 필사한 또 다른 사례는 국립중앙박물관 소장《공재선생묵적 (恭齋先生墨蹟)》에서 발견된다. 총 52면으로 된 이 필첩은 38면까지는 고전천자문(古 篆千字文)이 필사되어 있고, 39면부터 52면까지는 중국출판물로부터 발췌하여 필사 한 글로 구성되어 있다. 이 서첩에 관해서는 박은순 교수에 의해서 체계적으로 연구 분석한 논문이 있어 참고가 된다(표 3-10).[18]

표 3-10 윤두서 필사,《공재선생묵적》, 국립중앙박물관

예문상감	광물과 제련법	산수결
사상비결	염지작화불용교법	감상수장화폭

이 필첩의 제1면에 찍힌 "효언(孝彦)"(ⓚ)이라는 인장은 간송미술관 소장 〈기마감흥도(騎馬酣興圖)〉에도 찍혀 있어 윤두서가 직접 필사한 것임을 알 수 있다(부록 8). 선행 연구에서는 이 서첩의 뒷면 표지 안쪽에 먹으로 찍혀 있는 "윤금정인(尹琴亭印)"과 "윤종口(尹鐘口)"이라는 인장으로 보아 해남윤씨가 사람으로 추정하였다. 족보를 검토해본 결과 윤두서의 후손 중 '종(鐘)'자 돌림의 인물 중에 "금정(琴亭)"이라는 호를 가진 사람은 찾지 못했고 유일하게 '금(琴)'자가 들어간 호를 가진 사람은 윤종민(尹鍾敏)이다. 그의 호는 금양(琴陽), 행남(杏南), 석표(石瓢) 등이다. 윤종민은 윤규상(尹奎常)의 셋째아들로 윤규상의 장남인 윤종경(尹鍾慶)이 종가로 출계한 후에 형과 함께 녹우당에 살았다. 허련은 28세(1835) 때 초의선사가 거처한 대둔사 일지암(一枝庵)에 방을 빌려 거처하면서 그해 인근에 있는 윤두서의 고택인 녹우당을 방문하여 윤종민과 그 형제를 만나 교유하였다.[19] 따라서 이 서첩 뒤에 찍힌 인장의 주인은 윤종민일 가능성이 가장 유력하다. 이 서첩의 후대 소장자가 허백련(許百鍊, 1891-1977)의 제자로 호남지방에서 활동한 서화가인 구철우(具哲祐, 1904-1989)인 점으로 보아도 허련과 절친하게 지냈던 윤종민이 원소장자일 가능성이 높다고 본다.

《공재선생묵적》에는 「예문상감(藝文賞鑑)」, 광물(鑛物)과 제련법에 관한 글, 「산수결(山水訣)」, 「사상비결(寫像秘訣)」, 「염지작화불용교법(染紙作畫不用膠法)」, 「감상수장화폭(鑒賞收藏畫幅)」 등의 순으로 필사되어 있다. 이 글의 전문은 부록 6에 게재되어 있다. 《공재선생묵적》에 필사해놓은 「예문상감」, 「산수결」, 그리고 「사상비결」은 명대 전여성(田汝成)의 『서호유람지여(西湖遊覽志餘)』 권17의 「예문상감(藝文賞鑑)」에 실린 내용을 필사한 것이며, 광물과 제련법에 관한 글은 『본초강목(本草綱目)』과 여러 전거를 섭렵한 뒤 자신의 견해를 정리한 것이다. 끝으로 「염지작화불용교법」, 「감상수장화폭」은 고렴(高簾)의 『준생팔전(遵生八牋)』 제15권에 실려 있는 내용을 발췌한 것임이 선행 연구에서 밝혀졌다.

윤두서는 먼저 "예문상감"이라 표제한 뒤 그 밑에 "출서호지(出西湖志) 논송이하(論宋以下) 항전간인(杭錢間人)"이라 출처를 밝히고 『서호유람지여』 권17의 「예문상감」에 실린 화가들 중 진감여(陳鑑如), 송여지(宋汝志), 고언경(高彦敬)을 제외하고, 송(宋) 고종(高宗), 경헌태자(景獻太子), 소조(蕭照), 소한신(蘇漢臣), 마화지(馬和之), 이공소(李公炤), 임춘(林椿), 유송년(劉松年), 이숭(李嵩), 하규(夏珪), 마원(馬遠), 왕휘(王輝),

18 朴銀順, 「恭齋 尹斗緖의 畵論:《恭齋先生墨蹟》」 참조.
19 윤종민과 허련의 교유에 대해서는 이 책의 pp. 674-679 참조.

누관(樓觀), 유공(俞珙), 진청파(陳淸波), 진종훈(陳宗訓), 노종귀(魯宗貴), 마송영(馬宋英), 전선(錢選), 김응계(金應桂), 황공망(黃公望), 심추윤(沈秋潤), 왕역(王繹), 주여재(周如齋), 왕몽(王蒙), 왕연(王淵), 승 약분(若芬), 풍군도(馮君道), 대진(戴進), 심주(沈周), 장정지(張靖之), 심적중(沈積中) 등 총 32명의 서호 출신 송·원·명대 화가들의 약력을 약간의 첨삭을 가하여 필사하였다.

『서호유람지여』의 '황공망'에 실린 「산수결」과 '왕역'에 실린 「사상비결」은 별도의 표제를 달아 전문을 필사해두었다. 원대 산수화론와 초상화론을 대표하는 이 두 글은 원대 도종의의 『철경록』에 가장 먼저 실려 있다. 윤두서가의 장서목록인 『군서목록』에는 이 책이 기재되어 있다. 윤두서가 이 첩에 필사한 「산수결」 중 "사진(寫眞)"이라는 단어는 『서호유람지여』의 원문에는 "사만(寫萬)"으로 기록된 반면 『철경록』의 원문에는 "사진(寫眞)"으로 되어 있다.[20] 따라서 윤두서는 『서호유람지여』뿐만 아니라 『철경록』도 함께 참고했음을 알 수 있다.[21]

윤두서가 필사한 「산수결」은 원말사대가 황공망(黃公望, 1269-1354)의 회화이론인 「사산수결(寫山水訣)」이다. 여기에는 산수화의 나무·물·돌 그리는 법, 색을 사용하는 법, 용필법, 용묵법 등이 논술되어 있다. 아울러 그림을 그리기 전 제목을 정하는 것, 그림을 그리는 데 있어 이(理, 이치)의 중요성, 그리고 사(邪)·첨(甜)·속(俗)·뢰(賴) 등을 버리는 것이 언급되어 있다.[22]

나무 그리는 법에서는 '사면에 모두 가지와 줄기가 있어야 하고, 원숙하고 윤택해야 하고, 기울고 올려다보고 드물고 빽빽한 것들이 서로 섞여야 함'을, 돌 그리는 법에서는 '엷은 먹으로 시작하여, 점차 짙은 먹을 사용하고, 형상을 흉하지 않게 그리는 것이 중요하며, 삼면이 있어야 함'을 피력하고 있다. 또한 동원(董源)이 잘 구사했던 피마준(皮麻皴)과 돌들이 작은 무더기를 이룬 반두법(礬頭法)이 언급되어 있다.

색을 칠하는 법에서는 돌을 그릴 경우 등황수(藤黃水)에 먹을 넣은 붓을 사용하면 자연스럽고 간간이 나청(螺靑, 검푸른 빛깔)에 먹을 넣어 써도 묘하게 된다고 하였으며, 나청을 돌 위에 칠하고 등황에 먹을 넣어 나무를 그리면, 색이 아주 윤택하다고

20 "山頭要折搭轉換 山脈皆順 此活法也 衆峰如相揖遜 萬樹相從如大軍領卒 森然有不可犯之色 此寫眞山之形也.", 尹斗緖 筆寫, 『恭齋先生墨蹟』.

21 필자가 본 책에서 참고한 『서호유람지여』는 田汝成(明) 撰, 楊家駱 編, 『西湖遊覽志餘』(大陸各省文獻叢刊 第1集, 臺北: 世界書局, 1982)와 『사고전서(四庫全書)』본이며, 『철경록』은 사고전서본이다.

22 윤두서가 필사한 황공망의 「산수결」 원문은 부록 6에 게재하였으며, 번역문은 유검화 편, 김대원 역, 『중국고대화론유편 제4편 산수 2』(소명출판, 2010), pp. 67-82 참조함.

하였다. 비단 위에 백반을 칠하면, 그리기에 좋고 채색하기에 좋으며, 봄가을에는 아교와 백반을 중지하고 여름엔 아교를 많이 백반은 적게 하며, 겨울에는 백반을 많이 아교를 적게 배합해야 한다고 하였다. 그림을 그리기 좋은 비단은 물을 적셔서 돌 위에 놓고 다듬이질 하여 실오라기를 편편하게 한 것을 써야 한다고 하였다.

용필법은 근골을 서로 연결하는 것이라 정의하고, 붓이 있는 것과 먹이 있는 것으로 구분하여, 묘사하는 곳에 모호하게 돌기하는 필치를 사용하는 것을 먹이 있다고 하였으며, 수필(水筆)을 운용하는 것을 붓이 있다고 하였다. 그림을 그리는 데 먹을 사용함이 가장 어렵다고 하면서 먼저 담묵을 써서 쌓인 것이 볼만하게 된 후에, 초묵과 농묵을 써서 정해진 법칙으로 원근을 나누어 표현해야 한다고 하였다.

다음으로 원말 항주 출신의 초상화가 왕역이 1360년 전후에 지은 『사상비결』은 초상화론서로 그의 초상화 기법과 사상을 반영할 뿐만 아니라 중국 고대 초상의 형식과 상술(相術)의 내재된 관계를 반영하고 있다.[23] 도종의의 『철경록』에는 "도종의가 왕역의 아버지 왕화(王曄)와 친교를 맺어 왕역과 친구가 되었으며, 왕역이 도종의에게 「비결」과 「채화법」을 주어 그것을 기록해 그림을 좋아하는 사람에게 전한다"는 내용이 있다.[24]

윤두서는 「사상비결」 표제 밑에 『서호유람지여』(『철경록』에도 동일한 글이 수록됨)에 수록된 왕역의 간략한 전기 내용을 아래와 같이 발췌하여 기록했다.

사선(왕역의 자) 왕역은 호는 치절생(癡絶生)이고, 그의 선조는 목(睦) 사람이다. 지정 연간(1341-1367)에 이르러 항(杭)의 신문(新門)에서 살면서 취리(檇李)의 엽거중(葉居仲, 葉廣居를 말함)을 따랐으며, 12-3세 때 이미 단청에 능하고 초상화도 알았다. 일찍이 거중에게 소상을 그리게 하였는데, 얼굴 부위가 동전 크기만 하였으나 정교하고 꼭 닮게 그렸다. 후에 고주도(顧周道, 顧逸의 자)의 법을 얻어 개발하여 더욱 정미하게 되었다. 일찍이 사상비결을 세상에 행하게 하였다고 한다.[25]

23　金松, 「元代画家王绎的《写像秘诀》与肖像程式」, 『美术大观』 2005年 7期, pp. 72-73; 李娟, 「王绎《写像秘诀》研究」(南京师范大学 美術學院 碩士學位論文, 2011).

24　"爾後余復託交於尊人曰華曄 遂與思善為忘年友 (中略) 嘗授余秘訣並采繪法 今著於此 與好事者共之.", 陶宗儀, 『輟耕錄』.

25　"王思善繹 號癡絶生 其先睦人 至正間居杭之新門 從檇李葉居仲 年十二三 已能丹青 亦解寫眞 嘗為居仲作小像 面部如錢 而精采宛肖 後得顧周道開發 益造精微 嘗為寫像秘訣行於世云.", 尹斗緒 筆寫, 『恭齋先生墨蹟』.

왕역의 『사상비결』을 요약하면, 초상화를 그릴 때 '상법(相法)'을 깨달아야 함을 강조한 후에 그리고자 하는 사람의 성정(性情)을 마음으로 이해하여 붓을 대면 붓 아래 있듯이 된 연후에 그려야 한다고 하였다. 초상화는 코 좌측과 우측의 콧방울, 콧마루, 인중(코와 입술 사이), 입, 안당(콧마루 상단), 눈, 눈썹, 이마, 뺨, 머리칼의 경계, 귀, 머리털, 머리, 얼굴 윤곽 순으로 그린다. 얼굴색은 삼주(三朱, 약간 검은색을 띤 주사), 이분(膩粉, 연지와 호분), 방분(方粉, 조개가루), 등황(藤黃, 노란색 식물성 안료), 단자(檀子, 담홍색 식물성 안료), 토황(土黃, 황토색), 경묵(京墨, 푸른빛을 띤 먹) 등을 함께 섞어서 바탕을 칠하고, 윗면에는 호분으로 엷게 덮은 후에 담홍색과 먹물로 거듭 칠한다. 입가는 연지가 옅어야 한다. 눈 안에 희게 칠한 눈동자 밖은 두 가지 필치로 그린 다음 검정으로 눈동자를 찍으며, 먹으로 윤곽을 그리고, 눈초리를 약간 일으키면, 주름이 있어서 곧 웃게 된다. 입술 위는 연지로 그리고, 코 색은 붉은 연지로 옅게 덮는다. 얼굴의 주근깨는 묽은 먹으로 거듭 칠하고, 적갈색 물로 거듭 칠한다. 모든 선염하는 방법은 백지 위에 먼저 염색한 후 호분을 덮은 다음, 다시 염색하여 정돈한다. 비단일 경우에는 먼저 뒷면에 칠해야 한다. 끝으로 복식과 기용(器用)을 그리는 데 쓰이는 광물질과 식물성 물감을 배합하여 만든 배색법이 언급되어 있다.

이 글에서 '배채법'이 언급되어 있어 주목을 끈다. 윤두서가 초상화를 잘 그리게 된 비결은 이와 같이 중국 초상화론의 이해가 뒷받침되었기에 가능했다.

1591년 자서가 있는 고렴의 『준생팔전』은 의약, 양생, 음식, 상감(賞鑑), 화목(花木), 기공(氣功) 등을 다룬 소품문집이다. 이 책의 권15에 실린 「연한청상전(燕閑淸賞箋)」은 만명기 서화고동취미가 반영된 글이다. 『준생팔전』은 『군서목록』에 포함되어 있어 윤두서가 소장했던 책으로 추정된다.

윤두서가 필사한 「염지작화불용교법(染紙作畫不用膠法, 염색한 종이에 그림을 그릴 때 아교를 이용하지 않는 방법)」에는 대략 다음과 같은 내용을 담고 있다. 종이에 아교와 백반을 사용하여 그림을 그린 것은 문기가 없지만 그렇게 하지 않으면 착색(着色)할 수 없다. 개염법(開染法)은 조각(皂角, 쥐엄나무 열매를 싸고 있는 껍질)을 빻아서 하루 동안 맑은 물에 담가둔다. 이것을 탕관(湯罐)에 넣고 향(香) 하나를 태울 만한 시간 동안 끓여 깨끗이 걸러 종이에 한 번 칠을 하여 걸어서 말린다. 이렇게 한 다음 그 위에 그림을 그리면 생지(生紙)와 조금도 다름이 없다. 만약 2-3개월 두었다가 사용하면 더한층 묘하다. 오래된 표구의 두루마리 비단이나 종이를 떼어내어 그림을 그리면 매우 좋다. 그런 것이 있으면 마땅히 귀중하게 보관해둔다.

「감상수장화폭(鑒賞收藏畫幅)」에서는 수장 그림의 보존 상태에 따라 등급을 산정한 부분을 삼품으로 나누어 기술하고 있다. 비단과 종이가 온전히 갖추어져 파손되지 않고 새것처럼 깨끗하고 부착한 흔적이 없으면 상품이고, 면이 온전히 갖추어져 보이지만 부착한 부분이 많아 원작의 신운을 잃으면 중품이고, 잘게 부수어진 조각들로 이루어지고 새로운 비단에 색을 다시 보수하여 이은 것이 섞여 있으면 명화라 할지라도 격이 떨어져 하품이다.

장화지법(藏畫之法)은 다음과 같다. 삼(杉)나무 판으로 상자를 만들고, 상자 속에 기름칠이나 풀칠한 종이는 절대로 안 된다. 그것들은 오히려 곰팡이와 습기를 초래한다. 또한 사람의 기운을 가까이 접하게 하거나 혹은 통풍이 잘되는 각(閣)에 둔다. 5월에서 8월이 되기 전에 화폭을 제각각 펴서 완상하고 바람과 햇빛을 살짝 쐰 다음 거두어 갑 속에 넣고, 종이로 입을 봉하여 기(氣)가 통하지 않게 한다. 이렇게 해서 두 절후(節候)가 지난 다음 열면 곰팡이가 희게 피는 것을 모면할 수 있다. 또한 걸어둘 명화가 많으면 삼오 일 만에 한 번씩 바꾼다. 오랫동안 걸어두면 바람과 습기가 차서 그 바탕이 손상될 수 있다. 비단 그림과 같은 경우에는 더욱 오래 걸어두어서는 안 된다. 고화는 강하게 말아서는 안 된다. 비단 면이 손상될 우려가 있다.

광물과 제련법에 관련된 글에는 몇 군데에서 '본초'라는 말이 언급되어 있다. 『군서목록』에 기재된 본초와 관련된 책으로 명대 이시진(李時珍)의 『본초강목(本草綱目)』(1590), 이중립(李中立)의 『본초원시(本草原始)』(1612), 목희옹(繆希雍)의 『본초경소(本草經疏)』(1625) 등과 『본초대관(本草大觀)』(『대관본초』로 추정)이 확인된다(부록 5).[26]

필사한 내용 중 그림의 안료와 공예품의 재료에 대한 내용이 몇 가지 확인되어 주목된다. "운모 가루를 가늘게 빻은 것과 황백수를 합치면 금이 된다. 담가서 쓴 것을 사용하면 은이 된다. 일본화에 사용된다"라는 구절은 출처를 알 수 없으나 윤두서가 일본화에 사용된 안료도 파악하고 있었음을 알 수 있는 기록이다.[27] 또한 "오동은 적동과 청동 백은을 서로 혼합한 것이다. (중략) 이를 사용하여 도검을 장식하니 매우 아치가 있다"고 기록해두었다.[28] 고서화의 냄새를 제거하는 법에 대해서는 "중국 기

26 『본초대관』은 『경사증류대관본초(經史證類大觀本草)』의 간칭으로 1108년(송 대관 2)에 경의관(經醫官) 애성(艾晟) 등이 당(唐) 당신미(唐愼微)의 『경사증류비급본초(經史證類備急本草)』를 증정(增訂)한 책이다. 후대의 간본은 1302년(원 대덕 6) 종문서원간본(宗文書院刊本), 1577년(명 만력 5) 및 1610년(만력 38) 중간본 , 1940년(청 광서 30) 복각본 등이 전한다.

27 "雲母粉細硏和黃栢水爲金 用漬用爲銀 用日本畫.", 尹斗緒 筆寫, 『恭齋先生墨蹟』.

28 "烏銅 赤銅靑銅白銀相合者是 (中略) 用粧刀劍, 極有雅致.", 尹斗緒 筆寫, 『恭齋先生墨蹟』.

장 줄기의 재에서 즙을 취하여 고서화를 씻으면 고서에서 나오는 향이 새것처럼 없어진다"고 하였다.[29]

그 밖에 백반, 석담, 금설, 은설법(銀屑法), 강철과 백동 제련법 등을 소개하고 있다. 백반에 대한 글의 출처는 도홍경(陶弘景)의 『본초경집주(本草經集注)』이다.[30] 석담에 대한 글은 『본초강목』에서 인용한 부분이 있다.[31] 은설법에 대한 기록은 『본초강목』의 내용과 상당 부분 유사하다.[32]

이상과 같이 중국 천문서와 중국의 화론서를 필사한 사례를 통해서 윤두서의 학문과 예술의 학습법 일면을 고찰해보았다. 윤두서의 중국출판물 필서 사례 중 1655년에 간행된 판본을 저본으로 필사한 녹우당 소장 『관규집요』는 그동안 윤두서가 소장했던 책으로만 알려져 왔지만, 윤두서가 천문에 대한 지대한 관심으로 말미암아 1655년에 간행된 판본을 윤두서가 주축이 되어 여러 사람이 함께 전권을 필사한 것으로 추정하였다. 비록 윤두서가 이 책의 전권의 내용을 필사하지는 않았더라도 이 책에 실린 36면 59장면 삽도들은 그의 화풍과 그가 참고했던 화보들과 상관관계가 많아 윤두서가 임모한 것으로 보았다. 여기서 중요하게 여겨지는 부분은 회화적 수준이 낮은 천문에 관한 원래의 판본을 그대로 모사하지 않고 경물들을 추가 또는 삭제시켜 화면에 변화를 주었을 뿐만 아니라 수목, 인물, 동물, 옥우까지도 모두 자신의 필력으로 소화시킨 결과 각 화면이 남종화풍의 수묵산수화와 인물화로 재탄생되었다는 점이다. 따라서 이 모사본은 윤두서의 회화적 기량을 다양하게 재조명할 수 있는 새로운 회화작품의 발굴이라는 측면에서 중요하다. 아울러 윤두서가 감상용 회화뿐만 아니라 당시 중국에서 유입된 천문서를 필사했던 사례를 남긴 점에서도 윤두서의 학문을 폭넓게 이해하는 데 귀중한 자료가 된다.

29　"唐稷莖灰濟取汁 用浸洗古書畫 薰故者淨如新.", 尹斗緒 筆寫, 『恭齋先生墨蹟』.

30　"白礬 黃黑者名鷄屎礬 合熟銅 投苦酒中 用塗鐵 外雖銅色 內質不變.", 尹斗緒 筆寫, 『恭齋先生墨蹟』. "已練成絶白 蜀人又以當硝石名白礬 其黃黑者名雞屎礬 不入藥 惟堪鍍作以合熟銅 投苦酒中 塗鐵皆作銅色 外雖銅色 內質不變.", 陶弘景, 「玉石三品 上品」, 『本草經集注』.

31　"本草曰 磨鐵作銅色者眞云 石膽 石中有汁如膽 卽膽礬 能化鐵爲銅成金銀 ○出有銅處.", 尹斗緒 筆寫, 『恭齋先生墨蹟』. 이 내용 중 "磨鐵作銅色 此是眞者"와 "石膽能化鐵爲銅成金銀" 등은 李時珍의 『本草綱目』 上 중 「石膽」에 기재되어 있다.

32　"銀屑法 以文銀制末 用水銀硏令消 或用銀箔以水銀消之 入硝石及鹽硏爲粉 燒出水銀 淘去鹽石 爲粉極輕.", 尹斗緒 筆寫, 『恭齋先生墨蹟』. "弘景曰 醫方鎭心丸用之 不可正服 爲屑 當以水銀硏 令消也 恭曰: 方家用銀屑 取見成銀箔 以水銀消之爲泥 合硝石及鹽硏爲粉 燒出水銀 淘去鹽石 爲粉極細 用之乃佳 不得只磨取屑耳.", 李時珍, 「銀」, 『本草綱目』 上.

윤두서는 당시의 화가로서는 유례를 찾아볼 수 없을 만큼 중국 화보들을 다량 섭렵하여 그의 회화의 소재로 활용한 선구적인 화가였다. 당시 중국 그림의 진작(眞作)이 귀한 상황에서 그는 화보를 통해서 다양한 소재를 발굴하고 남종화풍을 익혀 당시 화가들과는 구별되는 새로운 화풍을 추구할 수 있었다. 어린 시절부터 화보를 모사했던 그의 전력이 이 필사본의 삽도를 그리는 데 도움을 주었다고 본다. 그는 다양한 화보들을 참고하였는데, 필사본 『관규집요』 삽도들에는 자신이 참고하였던 『개자원화전』, 『고씨화보』, 『삼재도회』 등을 통해서 익힌 수엽법, 산석법, 수파묘, 복장 및 동물표현 등을 가미시켰다.

《공재선생묵적》은 윤두서가 중국서적을 통해서 중국화가, 중국화론, 그림을 그리는 종이의 가공법, 서화보관법, 광물과 제련법 등을 체계적으로 익혔음을 알 수 있는 귀중한 자료이다. 그는 왕역의 「사상비결」을 통해서 초상화 그리는 법과 이론을 체계적으로 익혔으며, 황공망의 「사산수결」을 필사함으로써 동거파(董巨派)와 문인화에 대한 인식을 넓혔으며, 그림의 안료와 공예품의 재료에 대한 내용에도 관심을 가졌다. 그림 수장법을 따로 필사해둔 것은 그가 그림 수장을 많이 했음을 의미한다.

IV

전통의 계승과 발전

윤두서는 그림을 소기(小技)로 인정하여 여기(餘技)로 그림을 그렸지만 영조(英祖)가 우리나라의 명화가로 일컬었을 만큼 18세기에 중요한 위치를 점한 화가였다. 그는 산수 및 산수인물화 외에 인물화, 진경산수화, 동물화, 화조화, 고목죽석도, 풍속화, 채과를 소재로 한 사생화, 지도, 기록화 모사 등 실로 방대한 화목을 다루었다. 그가 다룬 인물화의 범위는 도석인물화, 고사인물화, 협객도, 채색인물화, 성현초상화, 초상화, 자화상, 풍속화 등이다. 그중에서도 말 그림과 인물화로 당대에 화명을 떨쳤으며, 18세기에 새롭게 유행했던 남종산수화, 풍속화, 진경산수화, 자화상, 사생화, 서양화법 및 소설 삽화의 수용 등을 선구적으로 시도하였다.

윤두서의 가짜 그림이 당대에도 유통되었다고 하며, 지금도 위작들이 상당수에 이른다.[1] 윤두서의 진작으로 간주되는 작품들은 녹우당에 소장된 《윤씨가보(尹氏家寶)》와 《가전보회(家傳寶繪)》, 국립중앙박물관에 소장된 《가물첩(家物帖)》을 비롯한 여러 소장품들, 그리고 대학박물관과 개인소장품들을 합산해보면 대략 총 140여 폭에 이른다. 윤두서의 작품 중 가장 큰 비중을 차지하는 화목은 산수화와 인물화이며, 그다음이 동물화이다. 대작은 극히 드물고 대부분 소품이며, 부채 그림도 상당수 남겼다.

문헌과 기년작을 통해서 본 윤두서의 작품 현황은 표 4-1과 같다. 어린 시절에 화보를 구입하여 모사하면서 그림을 익혔다고 하나 기록상 가장 이른 시기에 그린 〈산수도〉는 29세(1696)에 남긴 제화시에서 확인된다. 현전하는 기년작은 총 26폭으로 가장 이른 시기의 기년작은 36세(1703)에 그린 조선미술박물관 소장 〈춘산고주도(春山孤舟圖)〉이다〔도 4-40〕. 기년작이 1703년부터 1711년까지 집중되어 있어 그는 36세부터 44세까지 활발한 작품 활동을 했던 것으로 보인다. 1713년에 쓴 「화평(畫評)」 중 '자평(自評)'에 따르면 "어려서 그림을 좋아하였으나 싫어서 그만둔 지 수년이 지났다"고 하였지만, 1712년과 해남으로 낙향한 1713년에만 기년작이 없고 1714년에 세 작품을 그렸으며, 1715년에도 화첩을 제작하였다.

윤두서는 전각(篆刻)에도 조예가 깊어 현전하는 작품에는 성명인(姓名印), 자인(字印), 호인(號印), 별칭인(別稱印) 등 여러 종류의 인장을 낙관으로 사용하였다(부록 8).[2] 그러나 자신이 감상할 목적으로 그린 그림이나 절친한 친구와 지인들에게 그려

1 南泰膺, 「畫史」, 『聽竹漫錄』 別冊.
2 이 책에서는 윤두서, 윤덕희, 윤용의 작품에 찍힌 인장들을 편의상 알파벳으로 구분하여 부록 8에 작성해 두었으며, 이들의 작품에 찍힌 인장을 언급할 때는 알파벳으로 구분된 인장 명칭을 사용했음을 미리 밝혀둔다.

표 4-1 문헌과 기년작을 통해서 본 윤두서의 작품현황

연도	작품명	관인	소장처
29세(1696)	제화(題畵)		『기졸(記拙)』
36세(1703)	〈춘산고주도(春山孤舟圖)〉 권중숙(權仲叔)에게 그려줌	尹斗緖印ⓐ	조선미술박물관
37세(1704) 6월	〈석양수조도(夕陽水釣圖)〉, 《가전보회(家傳寶繪)》	孝彦ⓔ·恭齋ⓒ 靑丘子(手書印)	녹우당
37세(1704) 여름	〈유림서조도(幽林棲鳥圖)〉, 《가전보회》		녹우당
37세(1704) 6월	〈세마도(洗馬圖)〉	靑丘子ⓐ·孝彦ⓖ	녹우당
39세(1706) 여름	〈기자상(箕子像)〉, 〈주공상(周公像)〉, 〈공자상(孔子像)〉, 〈안자상(顔子像)〉, 〈주자상(朱子像)〉 오성도(五聖圖) 5폭 이형상(李衡祥)에게 그려줌		전주이씨병와공파종중
39세(1706) 9월 25일 이후	《십이성현화상첩(十二聖賢畵像帖)》 4폭 이잠(李潛)에게 그려줌		국립중앙박물관
39세(1706) 11월	〈탁목백미도(啄木百媚圖)〉, 《가전보회》	尹氏家寶·孝彦ⓔ	녹우당
39세(1706) 겨울	〈획금관월도(獲琴觀月圖)〉, 《가전보회》 민자번(閔子蕃)에게 그려줌	孝彦ⓐ	녹우당
40세(1707) 6월	〈송람망양도(松欖望洋圖)〉, 《가전보회》	孝彦ⓔ	녹우당
40세(1707) 초겨울	글씨: 《가전유묵(家傳遺墨)》 제4책 1-17면		녹우당
41세(1708)	〈모옥관월도(茅屋觀月圖)〉 이하곤(李夏坤)에게 그려줌		『두타초(頭陀草)』
41세(1708) 여름	〈수변누각도(水邊樓閣圖)〉, 《가전보회》 윤주휘(尹洲輝)에게 그려줌	孝彦ⓐ手書印	녹우당
41세(1708) 가을	〈신선위기도(神仙圍碁圖)〉, 《가전보회》 민창연(閔昌衍)에게 그려줌	孝彦ⓐ手書印	녹우당
41세(1708)	〈선면수하노승도(扇面樹下老僧圖)〉 이하곤에게 그려줌		국립중앙박물관
41세(1708) 1월	〈조어산수도(釣魚山水圖)〉, 《가물첩(家物帖)》 최익한(崔翊漢)에게 그려줌	孝彦ⓐ·孝彦ⓒ	국립중앙박물관
41세(1708) 1월	〈설경모정도(雪景茅亭圖)〉, 《가물첩》 최익한에게 그려줌	孝彦ⓐ·恭齋ⓐ	국립중앙박물관
43세(1710) 11월	〈심득경초상(沈得經肖像)〉		국립중앙박물관
44세(1711) 초가을	〈우여산수도(雨餘山水圖)〉, 《윤씨가보(尹氏家寶)》 윤덕현(尹德顯)에게 그려줌	尹斗緖印ⓐ	녹우당
44세(1711)	〈연유도(宴遊圖)〉 이형징(李衡徵)에게 그려줌		『식산집(息山集)』
46세(1713) 중춘(仲春)	글씨: 《가전유묵》 제2첩 이도경(李道卿)에게 써줌	恭齋ⓐ·尹斗緖印ⓓ	녹우당
47세(1714) 가을	〈수하휴식도(樹下休息圖)〉, 《윤씨가보》	孝彦ⓐ	녹우당
47세(1714) 가을	〈선면노승의송하관도(扇面老僧倚松遐觀圖)〉	恭齋ⓔ	유복렬 구장
47세(1714) 가을	「유화상암몽리신(留畵商岩夢裡臣)」		『기졸(記拙)』
48세(1715) 5월 12일	《화첩》 이름 불명의 사촌에게 그려줌		『근묵(槿墨)』 서간

준 작품들 중에는 인장이 없는 경우도 보인다. 기년작에 날인된 인장은 이와 동일한 인장이 찍힌 기년이 없는 작품들의 편년을 정하는 데 중요한 참고자료가 된다. 윤두서의 기년작에 날인된 인장 표 4-2와 같이 1704년작에는 "청구자(靑丘子)"(ⓐ)와 "효언(孝彦)"(ⓖ) 등의 인장이 찍혀 있다. 1704년과 1707년작에는 "공재(恭齋)"(ⓒ), 1704

년·1706년·1707년작에는 "효언(孝彦)"(ⓔ), 1708년작에는 "효언(孝彦)"(ⓒ), 1703년과 1711년작에는 "윤두서인(尹斗緖印)"(ⓐ), 1706년·1708년·1714년작에는 "효언(孝彦)"(ⓐ), 1708년과 1713년작에는 "공재(恭齋)"(ⓐ) 등이 날인되어 있다. 현전하는 작품 중 가장 많이 사용한 인장은 "효언(孝彦)"(ⓔ)(22폭)이며, 다음으로 "공재(恭齋)"(ⓒ)(18폭), "효언(孝彦)"(ⓐ)(16폭) 순이다. 그러나 현전하는 작품에는 기년이 없는 작품들에 찍힌 인장들도 상당수 포함되어 있어 인장을 기준으로 윤두서의 작품 전체를 편년하기는 힘든 실정이다.

표 4-2 윤두서의 기년작에 날인된 인장

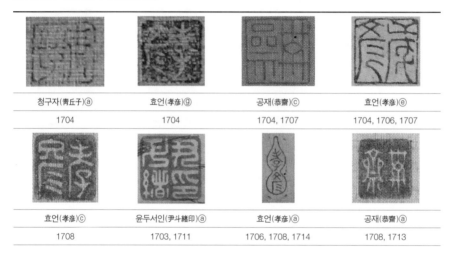

청구자(靑丘子)ⓐ	효언(孝彦)ⓖ	공재(恭齋)ⓒ	효언(孝彦)ⓔ
1704	1704	1704, 1707	1704, 1706, 1707

효언(孝彦)ⓒ	윤두서인(尹斗緖印)ⓐ	효언(孝彦)ⓐ	공재(恭齋)ⓐ
1708	1703, 1711	1706, 1708, 1714	1708, 1713

윤덕희는 부친에 비해서 필력이 떨어진 편이지만 부친이 일구어낸 화업에 힘입어 산수 및 산수인물화, 진경산수화, 동물화 외에도 도석인물화, 고사인물화, 풍속화, 초상화와 같은 인물화 등 다양한 화목을 다루었다. 그중에서도 말 그림과 신선 그림으로 당대에 화명을 떨쳤으며, 윤두서가 시도했던 남종화, 풍속화, 진경산수화, 서양화법 및 소설 삽화의 수용 등에도 관심을 보였다.

윤덕희는 기예(技藝)로써 남의 부림을 당하는 것을 꺼려하여 함부로 그림을 그리지 않았으며, '완물소기(玩物小技)'인 그림을 자손에게 전하는 것을 스스로 부끄럽게 여겼다. 그는 이러한 말예관(末藝觀)으로 인해 가족이나 교유한 인물들에게만 그림을 그려주었다. 그가 남긴 작품은 현재 산수화 77폭, 도석인물화 22폭, 풍속화 5폭, 초상화 1폭, 동물화 18폭 등 대략 123여 폭이 확인된다. 이 가운데 일부는 전칭작이 포함

되어 있다. 기년작은 총 22폭이다. 신선과 말 그림을 잘 그렸다는 당대의 화평과는 달리 그중 산수화가 유존작의 3분의 2 이상을 차지한다.

윤덕희의 기년작과 관서 분포도인 표 4-3에서 살필 수 있듯이 윤덕희의 기년작은 총 28폭으로 29세(1713)부터 79세(1763)까지 고루 분포되어 있으며, 가장 이른 시기의 기년작은 29세(1713)에 제작한 녹우당 소장《서체(書體)》제3면 〈누각산수도(樓閣山水圖)〉이다〔도 4-69〕. 특히 해남에서 한양으로 이사온 해인 47세(1731)와 48세(1732)에 제작한 작품이 총 9폭인 점으로 볼 때, 이 시기에 집중적으로 작품 활동을 했음을 알 수 있다.

기년작에 쓴 관서의 변화과정을 보면, 1731년에 "경백(敬伯)"을, 1731년 어느 시점부터 1733년경까지 "연옹(蓮翁)"을, 1736년경부터 "연포(蓮逋)"를, 그리고 1739년 어느 시점부터 1763년까지 "낙서(駱西)"를 관서로 사용하고 있어 기타 기년이 없는 작품들의 제작 연대를 추정할 수 있는 중요한 단서가 된다. 윤덕희의 회화는 기년작들에 사용한 관서를 기준으로 24세(1708)경부터 47세(1731)경까지를 초기로, 47세(1731)경부터 55세(1739)경까지 집중적으로 작품 활동을 했던 시기를 중기로, 55세(1739)경부터 82세(1766)까지를 후기로 구분할 수 있다.

윤덕희도 윤두서와 같이 성명인, 자인, 호인, 별칭인, 당호인 등을 작품의 낙관으로 사용하였다(부록 8). 아래의 표 4-3과 같이 "윤덕희인(尹德熙印)"(ⓑ)은 29세(1713)작《서체》제3면 〈누각산수도〉에만 사용되었다. "경백(敬伯)"(ⓒ)은 1731년부터 1763년까지의 기년작에 고루 찍혀 있다. 이에 반해 "덕희(德熙)"와 "연옹(蓮翁)"은 1731년부터 1732년까지의 기년작에 사용되었고, "회심루(會心樓)"는 1736년과 1746년 기년작에 보인다. 현전하는 작품 중 가장 많이 사용된 인장은 "덕희(德熙)"와 "경백(敬伯)"(ⓒ), "연옹(蓮翁)"이다(부록 8).

표 4-3 윤덕희 기년작 인장과 관서 분포도

시기	작품명	연도	도인	관서 및 관지	소장처
초기 (1폭)	누각산수도 (樓閣山水圖)	1713(29세)	尹德熙印ⓑ	癸巳孟春寫	녹우당
중기 (12폭)	동경서옥도 (冬景書屋圖)	1731(47세)	蓮翁敬伯ⓒ德熙	辛亥敬伯作	국립중앙박물관
	하경산수도 (夏景山水圖)	1731(47세)	蓮翁敬伯ⓒ德熙	辛亥敬伯作	국립중앙박물관
	절풍청록산수도 (浙風靑綠山水圖)	1731(47세)	蓮翁敬伯ⓒ德熙	辛亥八月蓮翁尹敬伯 爲閔世綏製	기세록 구장

시기	작품명	연도(나이)			소장처
중기 (12폭)	산수인물도 (山水人物圖)	1731(47세)	蓮翁敬伯ⓒ德熙	辛亥敬伯作	국립중앙박물관
	산수도(山水圖)	1731(47세)	敬伯ⓒ德熙	辛亥敬伯作	국립중앙박물관
	기려도(騎驢圖)	1731(47세)	尹德熙印ⓐ	辛亥蓮翁漫作	개인
	소림고정도 (疎林孤亭圖)	1732(48세)	敬伯ⓒ	菊秋蓮翁寫于泥峴精舍	기세록 구장
	삼소도	1732(48세)	敬伯ⓒ德熙	壬子蓮翁製	선문대박물관
	마상인물도 (馬上人物圖)	1732(48세)		壬子菊月蓮翁尹敬伯寫	국립중앙박물관
	원유고주도 (遠遊孤舟圖)	1733(49세)		癸丑冬蓮翁寫贐樂愚崔瓘之契	서울역사박물관
	마정상도(馬正像圖)	1736(52세)	會心樓敬伯ⓐ	丙辰夏白蓮翁寫與二子愭	유현재
	마상미인도 (馬上美人圖)	1736(52세)	會心樓敬伯ⓐ	丙辰夏白蓮翁寫與二子愭	국립중앙박물관
후기 (9폭)	남극노인도 (南極老人圖)	1739(55세)		己未復月駱西散通寫奉似寓意崔兄永叔回甲	간송미술관
	마도(馬圖)	1742(58세)		壬戌孟冬爲崔兄永叔作駱西	국립중앙박물관
	산수도	1745(61세)		乙丑重陽日	녹우당
	산수도	1745(61세)			녹우당
	별리산수도 (別離山水圖)	1746(62세)	會心樓敬伯ⓑ	歲丙寅流頭月 駱西愚叔作 贐第四弟叔長 南歸之行 用作千里相思面目	홍익대박물관
	노승도(老僧圖)	1763(79세)	敬伯ⓒ		녹우당
	송월롱현도 (松月弄絃圖)	1763(79세)	敬伯ⓒ	癸未駱西繪	녹우당
	도담절경도 (島潭絶景圖)	1763(79세)	敬伯ⓒ	癸未駱西繪	녹우당
	수하독서도 (樹下讀書圖)	1763(79세)	敬伯ⓒ		녹우당

　　윤덕희의 『수발집(溲勃集)』에 실린 42수의 제화시를 살펴보면(표 4-4), 그는 1705년경부터 81세(1765)까지 약 60년간 작품 활동을 했음이 확인된다. 『수발집』에 수록된 제화시는 대부분 산수화이기 때문에 윤덕희 회화를 이해하는 데 있어 산수화가 중심적인 위치를 차지하는 화목임을 알 수 있다. 초기의 작품은 1713년작 《서체》 제3면 〈누각산수도〉(도 4-69)가 유일하지만, 1731년 이전 시기까지 쓴 21수의 제화시들이 실려 있어 초기에도 꾸준히 작품 활동을 하였음이 방증된다.

　　윤덕희 차남인 윤용은 33세에 요절하였을 뿐만 아니라 남에게 그림을 잘 그려주지 않아 현전하는 작품은 약 16폭에 불과하다. 산수화는 13폭, 도석인물화 1폭, 풍속화 2폭이다.[3] 조귀명(趙龜命, 1693-1737)과 정약용이 각각 열람했던 《수유헌시화첩(茱萸軒詩畵帖)》과 《취우첩(翠羽帖)》 4권은 그가 가장 아끼는 화첩이었지만 아쉽게도 현전

표 4-4 윤덕희의『수발집』에 실린 제화시 42수

연번	제작연도 (나이)	제화시 제목	화목	연번	제작연도 (나이)	제화시 제목	화목
1	1705(21)	제화선(題畵扇)	산수	21	1732(48)	제자사화장(題自寫畵障) 제2수	인마
2	1706(22)	제화선(題畵扇)	산수	22	1736(52)	제자사화삽(題自寫畵筬)	산수
3	1708(24)	제화선증상계언 (題畵扇贈尙季言)	산수	23	1736(52)	제자사화삽	산수
4	1709(25)	차백연제화선 (次伯淵題畵扇) 2수	산수	24	1737(53)	제자사화삽	산수
5	1709(25)	제화선	산수	25	1737(53)	제화폭(題畵幅)	산수
6	1709(25)	제자사소경 (題自寫小景)	산수	26	1738(54)	우제모산도증행 (又題茅山圖贈行)	인마
7	1710(26)	만제화선(漫題畵扇)	산수	27	1738(54)	제자사화삽	산수
8	1710(26)	희제화선(戱題畵扇)	산수	28	1741(57)	제자사설경화삽(題自寫雪景畵筬)	산수
9	1710(26)	제화선 2수	산수	29	1743(59)	제노송도(題老松圖)	노송
10	1711(27)	제자사산수도 (題自寫山水圖)	산수	30	1743(59)	제자사화삽	산수
11	1711(27)	제화	산수	31	1746(62)	제자사노선도(題自寫老禪圖)	도석
12	1713(29)	태철상인구화희제기미 (太哲上人求畵戱題其尾)	산수	32	1746(62)	제자사기청백아고금도 (題自寫子期聽伯牙鼓琴圖)	인물
13	1713(29)	제화선	산수	33	1750(66)	주제자사화삽(走題自寫畵筬)	산수인물
14	1714(30)	제화선	산수	34	1750(66)	제자사빈록도(題自寫牝鹿圖)	사슴
15	1719(35)	제자사화삽 (題自寫畵筬)	산수	35	1751(67)	제수성도위수락공자회갑수 (題壽星圖爲隨樂公子回甲壽)	수성
16	1721(37)	제화삽(題畵筬)	동식물	36	1752(68)	제자작화삽(題自作畵筬)	산수
17	1721(37)	제화삽	산수	37	1753(69)	제자사장송대월도 (題自寫長松待月圖)	산수인물
18	1721(37)	제화삽	산수인물	38	1760(76)	수성도증인위수 (壽星圖贈人爲壽)	수성
19	1726(42)	제자사장송대월도 (題自寫長松待月圖)	산수인물	39	1763(79)	희제영효미선(戱題榮孝尾扇)	산수인물
20	1732(48)	제자사화장(題自寫畵障) 제1수	인마	40	1765(81)	제자사화(題自寫畵)	산수인물

표 4-5 윤용의 작품에 날인된 도인

| 유욱(尹㥽)ⓐ | 윤용(尹㥽)ⓑ | 군열(君悅)ⓐ | 군열(君悅)ⓑ | 호암초수(虎巖樵叟) |

3　『선문대학교 명품도록』 II (선문대학교박물관, 2000)의 도 3에 윤덕희의 작품으로 수록된 〈월야어주도〉는
　윤덕희의 작품으로 소개되어 있지만 작품에 '군열(君悅)'이라는 관서가 확인된 바, 윤용의 작품임을 알
　수 있다.

하지 않아 문헌에 언급된 내용에 의존할 수밖에 없다. 기년작은 1732년에 그린 조선 미술관 소장〈농부답전도(農夫踏田圖)〉이다[도 5-56]. 작품에 사용된 인장은 성명인 3종, 자인 2종, 별칭인 1종이다(표 4-5).

1. '학고지변'의 예술정신과 화도론

1) '학고지변'의 예술정신

윤두서의 예술정신을 '고인(古人)의 법을 배워 스스로 변통할 줄 아는[학고지변(學古知變)]' 능력과 '진(眞)'과 '금(今)'의 추구로 대별하여 살펴보는 것은 그의 회화적 특성을 규명할 수 있기 때문에 매우 중요하다. 여기에서는 윤두서의 '학고지변'의 예술정신과 회화이론가 및 서화감평가로서의 면면을 짚어본 다음 '학고지변'의 창작태도가 산수화, 동물화, 인물화, 화조화, 고목죽석도 등에 구현된 면모를 고찰하고자 한다.

　　윤두서는 회화와 서예에서 '학고'를 통한 '변'을 추구하여 조선 후기 서화단에 새로운 자극을 줌으로써 18세기 문인들은 윤두서를 이전 시기의 누습을 씻은 조선 후기 화단의 선구자로 인식하였다.

　　이인상(李麟祥)의 조카이자 서화수장가인 이영유(李英裕, 1734-1804)는 윤두서를 "근세의 전서(篆書)와 화가의 맹주이며, 동방의 누습을 한 번에 씻었다"고 하였다.[1] 또한 18세기 전반기 서인계 문장가이며, 수장가이자 서화비평가로 알려진 조귀명은 "글씨와 그림은 윤두서로부터 비로소 정밀하고 심오하게 탐구하여 아도(雅道)를 쫓았다. 그러한 연후에 문기(文氣)가 날로 높아져 가히 중국인과 더불어 서로 선후를 다투게 되었다"고 하였다.[2]

　　조선 후기 문인화가 김윤겸(金允謙, 1711-1775)은 1771년에 《공재화첩(恭齋畵帖)》에 쓴 발문에서 윤두서의 법고창신의 예술정신을 다음과 같이 간파하였다.[3]

1　"近世篆畵家盟主也 一洗東之陋習.", 李英裕, 『雲巢謾稿』第3冊.

2　"書畵自尹孝彦 始探精奧而趨雅道 然後彬彬質有其文 可與中州人 揖讓先後矣.", 趙龜命, 「題柳汝範家藏尹孝彦扇譜帖」, 『東谿集』卷6.

3　김극양(金克讓)의 '발공재화첩(跋恭齋畵帖)'은 『당악문헌』 6책 해남윤씨문헌 권16 공재공조에 실려 있다. 이 글의 맨 끝에 "辛卯(1771)八月下澣眞齋金克讓識"라고 쓰여 있는 관기를 근거로 지금까지 연구에서는 김극양으로만 소개되었다. 김극양은 극양이라는 자와 진재(眞宰)라는 호를 가진 김창업(金昌業, 1658-1721)의 서자인 김유겸(金允謙, 1711-1775)으로 파악된다. 여기에 적힌 "진재(眞齋)"라는 호는 "진재(眞宰)"를 오기한 것으로 보인다. 또한 이 관기와 그 밑에 이어서 쓴 "道光己亥(1839) 沃州畵士許維抄得于金正喜家莊中來"라는 내용을 종합해보면, 이 발문은 김윤겸이 노년기인 1771년 8월 하순에 자신이 소장한 《공재화첩》에 쓴 것이며, 이 화첩은 후에 김정희의 소장품이 되었고, 허련이 1839년에 김정희 집에 가서 이 화첩을 보고 발문만을 베껴 와 그와 절친했던 윤두서의 후손인 윤종민에게 건네주었고, 이후 해남윤

그림은 일대(一代)의 종(宗)이 되었다. 옛날 우리나라의 그림에는 묵만 있을 뿐 필이 없었으니 화격(畫格)이 거칠고 속되어서 수백 년을 흘러오는 동안 서로 답습했다. 안견, 김시, 이징, 김명국 등이 나라의 명수로 불렸으나 고루한 투가 한결같았다. 윤두서가 나와 능히 점점 스스로 (그림의) 변통을 알았다. 인물과 산수 그림은 정순(精純)하고 법도가 있다. (중략) 우리나라 사람의 옛 그림 배움은 효언으로부터 시작하니 예전에 볼 수 없었던 일이 처음으로 출현하였다고 할 만하다.[4]

김윤겸은 옛 그림을 배우는 것[학고화(學古畫)]은 윤두서부터 시작되었고, 오직 윤두서만이 옛것을 그대로 답습하지 않고 변통을 아는[지변(知變)] 유일한 화가임을 지적하였다. 이와 같은 지적은 윤두서가 기존의 서화 흐름을 따르지 않고 그림의 원류를 깊이 탐구하여 자기화시킨 '학고지변'을 추구한 서화가로 본 것이다. 서화에서 '학고지변'이란 옛 대가들의 서화를 단순히 겉모습만을 본뜨는 게 아니라 고인의 법을 깊이 공부하여 그들의 신운(神韻)이나 진의(眞意)를 완벽하게 체득하여 자유롭게 자신의 화풍과 서풍을 구사하는 경지에 이르는 것을 말한다. '지변'이라는 용어는 박지원(朴趾源, 1737-1805)의 다음 글에서 보인다.[5]

아아! 옛것을 모범으로 삼는 사람은 낡은 자취에 구애되는 것이 병이고, 새것을 만들어내는 사람은 상도(常道)에서 벗어나는 것이 탈이다. 참으로 옛것을 모범으로 삼되 변통할 줄 알고, 새것을 만들어내되 법도가 있게 할 수 있다면, 지금 글이 옛날 글과 같을 것이다.[6]

박지원도 법고를 하되 변을 추구하는 사람만이 진정으로 옛날의 글과 같아진다

씨 선조들의 문집들을 부분적으로 발췌·편집하여 엮은 『당악문헌』을 편찬할 때 이 글을 추가시킨 것으로 보인다.

4 "畫爲一代之宗 古者東方之畫 有墨無筆 體格粗俗 數百年來轉相踏襲 安堅金禔李澄金明國輩號稱國朝名手而其套固自若也 及至孝彦出 而能稍自知變 所畫人物山水 精純有法 (中略) 東人之學古畫 自孝彦始 其可謂破天荒也.", 金克讓, 「跋恭齋畫帖」, 앞의 책 6冊 海南尹氏文獻 卷16 恭齋公條.

5 조귀명과 박지원의 법고창신에 관한 논의는 李慶根, 「惠寰 李用休의 文藝論 硏究」(서울대학교대학원 국어국문학과 석사학위논문, 2009), pp. 110-117을 참고함.

6 "噫! 法古者病泥跡 刱新者患不經 苟能法古而知變 刱新而能典 今之文 猶古之文也.", 朴趾源, 「楚亭集序」, 『燕巖集』卷1. 번역은 李慶根, 위의 논문에서 재인용.

고 하였다.

윤두서의 '학고지변'의 작화태도는 '법고(法古)'와 '변(變)'을 동시에 중시했던 명대 동기창(董其昌, 1555-1636)의 예술정신과 일맥상통한다. 동기창은 "화가는 옛사람을 스승으로 삼는다면, 이것이 가장 좋은 것이다"고 하였다.[7] 더 나아가 "옛사람을 배우면서 변(變)을 할 수 없는 이들은 울타리를 둘러 처분되어야 할 쓰레기이다. 만일 화가가 범례들에 너무 가깝게 모방한다면 그 사람은 그 범례에서 훨씬 더 멀어지는 것이다"고 하였다.[8] 『해남윤씨군서목록』에는 동기창의 『용대집(容臺集)』이 실려 있는데, 윤두서의 '학고지변' 추구는 동기창 화론의 이해를 바탕으로 한 것으로 보인다.

윤두서의 '학고화(學古畵)'의 정신은 조선 후기 문인들의 문헌기록에서도 살필 수 있다. 황윤석(黃胤錫, 1720-1791)이 평양의 상사(上舍) 황대후(黃大厚)에게[9] 들었던 이야기에 따르면 "우리나라는 300년 만에 화법이 지금에야 융성해졌으니, 윤두서가 처음으로 중국화법으로 그리고, 심사정이 이를 더욱 대성했다."[10] 또한 윤두서의 이질인 이만부는 "오늘날에는 눈들이 어두워 도학(道學)으로부터 곡예(曲藝)에 이르기까지 모두 고(古)에 미치지 못한다. 오늘날 사람으로 능히 초연해 고를 추구하는 것은 오직 공재의 그림에서 이를 볼 뿐이다"라고 하여 윤두서만이 고를 추구하는 화가로 평했다.[11] 남태응이 "그(윤두서) 수법은 우리나라(다른 화가)와는 완전히 다르고, 화격은 중국의 뼈와 중국의 태(胎)를 빼앗아 자신의 것으로 만들 정도였다"고 진술한 것과 추사(秋史) 김정희(金正喜, 1786-1856)가 "우리나라에서 옛 그림을 배우려면 곧 공재로부터 시작해야 할 것이다"라고 언급한 것도 윤두서의 '학고적 태도'를 말하는

7 "畵爲師家以古人 已自上乘(下略).", 董其昌, 「畵旨」, 『容臺集』別集 卷6.

8 "學古人不能變 便是籬堵間物 去之轉遠 乃緣耳絕似.", 董其昌, 위의 책. 동기창의 회화이론에 관해서는 한정희, 「동기창론」, 『한국과 중국의 회화』(학고재, 1999), pp. 73-89.

9 황대후(黃大厚)는 자는 대지(戴之)로서 본래 평양의 의성에 살았으며 시문으로 윤봉구(尹鳳九, 1680-1761)에게 인정받아 윤봉구와 김원행의 문하를 드나들었던 인물이다. 姜寬植, 「조선 후기 지식인의 회화경험과 인식『이재난고』를 통해 본 황윤석의 회화 경험과 인식을 중심으로」, 『이재난고로 본 조선 지식인의 생활사』(한국학중앙연구원, 2007), p. 622.

10 "我國三百年 畵法於今爲盛 尹斗緒 始作唐畵 沈師貞(沈師正의 오기) 尤有大焉 卞尙璧(卞相璧의 오기) 雜而俗 只能模猫耳 姜世晃 雖不熟而有韻致 鄭河陽敾 亦可稱者.", 黃胤錫, 『頤齋亂稿』第1冊 卷7 英祖42年丙戌 (1766), 七月二十二日庚寅. 姜寬植, 위의 논문(2007), p. 621 재인용.

11 "今世貿貿 自道學下至曲藝 皆不及古 以今人而能超然追古者 獨於恭齋畵見之.", 李萬敷, 「尹恭齋畵評」, 『息山集』卷20.

것이다.[12]

윤두서는 26세(1693)에 이형상에게 쓴 편지에서 "평소에 망령되이 안목이 있다고 스스로 허락하여 고개지(顧愷之, 약 345 - 약 406), 조불흥(曹不興, 222 - 280), 오도자(吳道子, 약 710 - 760 활동), 곽희(郭熙, 약 1023 - 약 1085)의 그림도 일찍이 본 적이 있습니다"라고 한 것처럼 그는 일찍부터 중국 고대 화가의 그림에 대한 식견이 있음을 자부하였다.[13] 또한 윤두서의 서화감상우이자 윤덕겸의 처남인 허욱(許煜, 1681 - ?)은 "삼매(三昧)를 일찍 깨우쳐서 사물을 그리는 것을 매우 닮게 하였고, 고개지, 육탐미(陸探微, 460년대 - 6세기 초반)를 흘겨보았으며, 소식(蘇軾)과 조맹부(趙孟頫)와 자웅을 겨루었다"고 하였다.[14]

윤두서는 서예에 있어서도 육서(六書)에 모두 능통했으며, 한호체(韓濩體) 일변도의 17세기 서단의 경계를 뛰어넘어 서체의 원류를 탐구하였다. 그는 일찍부터 서도에 입문하여 종요(鍾繇)와 왕희지체(王羲之體)를 법으로 삼았으며, 당송 이하의 여러 명가와 한국의 제가(諸家) 서체의 장단점을 두루 증험한 후에 독자적인 경지를 체득하여 서도에서 일가를 이루었다. 우(禹)임금의 옛 문자와 주나라 글씨체인 주문(籀文), 이사(李斯)의 소전(小篆)과 정막(程邈)의 예서(隸書) 등 서체의 원류를 깊이 탐구하였다. 또한 전체(篆體)와 팔분법(八分法)은 진한(秦漢) 이래 간행된 금석문자를 수집·연구하고 완상함으로써 독자적인 서체를 구현하였다.

그가 서화에서 '학고'했음을 알 수 있는 근거는 『해남윤씨군서목록』에 실려 있는 서화 관련 서적들을 통해서 가늠해볼 수 있다(표 3-1). 윤두서의 서예와 회화에서 뚜렷하게 나타나는 '학고지변'의 예술정신은 고례(古禮), 고경(古經), 고문(古文), 고전(古篆)을 회복해야 한다는 의미의 '고학'을 제창한 허목(許穆)의 영향이 컸다.[15]

12 "故其手法 絶異於東方 畵格換唐之骨奪唐之胎.", 南泰膺, 「畵史」, 앞의 책; "我東之學古畵 果自恭齋始也.", 許鍊, 「夢緣錄」, 『小癡實錄』.

13 "平生妄許能有眼 顧曹吳郭嘗追攀", 尹斗緖, 「又次其韻促之」, 『記拙』.

14 "且緣無事 高軒岸巾握管伸紙 境與神會揮洒恣意 禹古籋蝌斯小程隸 若楷若行 能大能小 潮分芝草 各臻其妙 駸駸漢唐下逮元明文米 其餘置不欲評 三昧早悟 像物克肖 脾睨顧陸 伯仲蘇趙 山川草木興到則 堆堆案盈 箱綾絹素綃 人得片幅藏弄爲榮 興 撤去.", 許煜, 「祭文」, 앞의 책 6冊 海南尹氏文獻 卷16 恭齋公條.

15 허목의 학문에 있어서 상고적 태도를 관망한 논고로는 鄭玉子, 『眉叟 許穆硏究』, 『韓國史論』 5(1979), pp. 204 - 205; 韓永愚, 『許穆의 古學과 歷史意識』, 『한국학보』 40(1985), pp. 45 - 47 등이 참고가 된다. 그 밖에 허목의 서예의 상고적 태도는 金東建, 『眉叟 許穆의 書藝硏究』(홍익대학교대학원 미술사학과 석사학위논문, 1992).

2) 한국과 중국 화가들의 화평

윤두서는 '고인의 법을 배우는 것[학고]'과 국내외 서화 열람을 통해 감식안을 키워 나가며 우리나라와 중국 화가들에 대한 그림 평을 남겼다. 이하곤이 윤두서의 풍류를 화려한 건물을 짓고 그곳에 수천 권의 서적과 법서와 명화를 구비했던 원대의 고덕 휘(顧德輝)[16]에 비유한 것을 보면, 윤두서도 풍부한 재산을 기반으로 중국의 서화이론 서, 법서, 고화 등을 상당수 수장하였을 것으로 짐작된다.[17]

그의 서화감상우인 허욱은 윤두서의 감식안에 대해 "주미(麈尾)를 휘두르며 청 담(淸談)을 논할 때에 우리 추생(鯫生)은 회포를 기울여서 예포(藝圃)[18]에 관해 분명히 논하였으며 종횡으로 평가하였다. 그 일부만을 들어도 즐거움이 넉넉하였는데, 그의 비단 쪼가리와 좀먹은 책을 마침 얻게 되어 문득 증명되고 분명히 밝혀져서 진위(眞 僞)가 분변이 되고 거북과 뱀이 뚜렷이 구별되었다"라고 회고하였다.[19]

윤두서의 저술인 『기졸(記拙)』의 「화평(畵評)」에는 조선 역대화가들의 화평, 중국 화가들의 작품 평, 자평 순으로 실려 있다.[20] 「화평」 밑에 "계사(癸巳)"라고 되어 있어 이 글은 1713년에 쓴 것임을 알 수 있다. 안견에서부터 홍득구까지 총 20명의 우리나 라 화가들에 대한 평은 다음과 같다.

안견(安堅)

넓으면서 광활하지 않고, 굳세나 힘차지 않다. 산에는 기복이 없고, 나무는 앞뒤로 어

16 고덕휘는 자는 중영(仲瑛), 호는 옥산(玉山)이며, 재산이 많았으나 재물을 가볍게 여기고 옛날의 법서(法 書)와 명화(名畫)와 정이(鼎彝) 등의 비기(祕器)를 사서 모으고, 천경(茜涇)이라는 곳의 서쪽에 별장을 짓 고 밤낮으로 손님과 더불어 그 안에서 술을 마시고 시를 지었다. 그래서 사방의 문학하는 선비들과 방외 (方外)의 인사와 당시의 명사들이 모두 그의 집에 모이곤 하였다. 그 원지(園池)의 화려함과 도서의 풍부 함은 모두 당시 제일이었다. 더욱이 그의 풍류와 문아함이 사방에 유명하였다. 고덕휘의 일화는 許筠, 「高 逸」, 『閒情錄』 참조.

17 "余嘗評之曰風流似顧玉山.", 李夏坤, 「尹孝彦自寫小眞贊」, 위의 책 17冊.

18 예포(藝圃)는 학림(學林) 즉 전적(典籍)을 모아 보관하는 곳으로 인식하여 문학과 예술 세계를 의미한다.

19 "揮麈談淸時 吾鯫牛雅抱相傾 歷論藝圃評陞縱橫 得閒緒餘充然其樂 殘縑蠹簡時或有得 輒證高明眞贋是辨 玄蛇一別.", 許煜, 「祭文」, 앞의 책 6冊 海南尹氏文獻 卷16 恭齋公條.

20 李泰浩, 「恭齋 尹斗緒―그의 繪畵論에 대한 硏究―」, 『全南(湖南)地方의 人物史硏究』(전남지역개발협의 회 연구자문위원회, 1983)에서는『기졸』에 수록된 「화평」을 번역하고 이를 통해 회화관을 조명하였다. 이 책의 「화평」 번역은 이태호, 같은 논문을 참고함.

리다. 그러나 그 고고(高古)한 곳이 썰렁한 저잣거리와 같다. 낡은 집과 위태로운 다리, 나뭇가지의 찬침(橫針), 바위 주름과 안개구름, 무성하고 어두침침한 것 등은 저절로 미칠 수 없다. 동방의 거장으로 손꼽기에는 미치지 못하나 김시(金褆)에 필적할 만하다.

博而不廣 剛而不健 山無起伏 樹少面背 然其高古處 如寒墟小市 古屋危橋 樹枝橫針 石皴雲蒸 森然黯然 自不可及 殆東方之巨擘 醉眠之亞匹.

인재(仁齋) 강씨(姜氏) 〔강희안(姜希顔)〕

냉랭함이 소나무 아래 부는 바람과 같은데, 족히 사림(詞林)의 묵희라고 할 만하다.

冷冷若松下風 足稱詞林墨戲.

이불해(李不害)

해박하고 공교하고 치밀한 점이 안견에 버금가지만, 개활함은 더 나은 점이 있다.

該博工緻 亞於可度 而開濶則有勝.

이상좌(李上佐)

안견의 정밀하면서도 간략함을 얻었으나, 안견의 무성하면서도 시원스러움은 적다.

得安堅之精約 少安堅之森爽.

석경(石敬)

용의 머리는 험준한 바위와 같고 새의 깃털은 나부껴 움직이니, 자못 사생법을 터득하였다.

龍首巉岩 鳥羽飄動 頗得寫生法.

함윤덕(咸允德)

구도를 잡고 채색을 펼치는 것은 그 자체가 화원들 중에 고수이다.

布置開染 自是院中老手.

강효동(姜孝同)

산, 물, 숲, 나무 모두 안견을 따랐으나, 필법은 미치지 못한다. 다만 묵법은 너무 무거

운 편이다. 대개 안견 이후로 배우는 자들은 모두 이 병폐가 있다.

山水林木皆祖可度 而筆法不逮 且墨法太重 蓋自可度以後學者 皆有此病.

윤인걸(尹仁傑)

함윤덕의 유파이지만 필법이 나무처럼 강하고 화면 역시 협소하다. 대체로 성글고 빽빽한 법을 모르는 데에서 기인한다.

是咸允德者流 而筆法木强 局面亦窄 蓋緣不識疎疎密密之法耳.

정세광(鄭世光)

화평하고 즐겁고 단아하고 정밀함은 자못 안견의 필의를 얻었으나, 붓끝이 약간 무디고 창윤함에 미치지 못한다.

愷悌精密 頗得可度筆意 而筆鋒少滯 蒼潤不及.

이정근(李正根)

역시 안견을 배워서 필법에 기교가 넘치고 원경에 능한 점은 이불해의 선구라고 할 수 있다.

亦祖可度 而筆法贍巧 能爲退遠 可爲不害前驅.

견순손(堅順孫, 안견의 손자)

토끼라는 동물은 잘 놀래고 몸체가 날렵하며, 몸은 가벼우며 털이 무성한데, 이 사람은 이러한 의상(意象)을 아는지 모르겠지만 사생의 걸작으로 칭할 만하지 않겠는가.

兎之爲物 神驚而體趫 肉輕而毛鬆 未知此君能知此意象 否然足稱寫生佳作.

사포(司圃) 김시(金禔)

무성하면서도 여유가 있고 멀리까지 깊이감이 있으며, 낡으면서 건장하고 섬세하면서 교묘하다. 동방의 대가로서 당대의 독보라고 부를 만하다.

濃贍潤遠 老健纖巧 可謂東方大家 昭代獨步.

학림정(鶴林亭)〔이경윤(李慶胤)〕

군세면서 견고하고 우아하면서 깨끗하나 그 협소함이 한스럽다.

剛緊雅潔 而恨其狹小.

죽림수(竹林守)〔이영윤(李英胤)〕
역량은 큰형(이경윤)보다 나으나, 공부가 멎어 미치지 못함이 있다.
力量過於伯君 而工夫却有未及.

석양군(石陽君)〔이정(李霆)〕
대나무의 굳셈은 얻었지만 대나무의 윤활함이 없다. 잎사귀의 견실함은 얻었으나 잎
의 탄력이 없다. 무성하고 빼어난 뜻은 있지만 사방으로 뻗어나가는 기세가 없다. 우
뚝 솟은 기운은 있으나 아름다운 기색이 없다. 습기에 머물러 있는 것이 아닌가. 애석
하도다. 그러나 동방의 대나무 그림의 일인자로 손꼽힐 만하다.
得竹之勁 而無竹之潤 得葉之堅 而無葉之靭 有森秀之意 而無四面之勢 有亭亭之氣 而
無猗猗之色 無乃爲習氣所拘耶 惜哉 然東方畵竹 推爲第一.

이정(李楨)
소년시절에 재주가 뛰어나 스스로 일가를 이루었다. 앞 시대에서 최고였지만, 그림이
그림으로 그친 점이 애석하다.
少年才氣 自成一家 冠絶近古 而惜其畵畵耳.

이징(李澄)
가업을 번창시켜 전보다 더욱 빛냈다. 폭넓게 두루 갖추어 할 수 없는 것이 없었다.
그러나 애석하게도 흉중에 범상치 않은 기운이 없어서 화원화가에 빠진 성향을 면하
지 못하였다.
世學之昌 有光於前 該洽廣博 無所不能 而惜其胸中無一片奇氣 未免墜入於院家耳.

창강(滄江) 조씨(趙氏)〔조속(趙涑)〕
붓은 금이나 옥과 같았고, 먹은 안개구름과 같았다. 소쇄하고 초일(超逸)하여 예찬(倪
瓚, 1301-1374)에 버금간다고 할 수 있다. 그러나 생각해보건대 널리 두루 잘하는 데
는 장기가 아니다.
筆如金玉 墨如雲烟 蕭洒超逸 可以追武雲林 而顧廣博非所長耳.

김명국(金明國)

필력이 힘차고 묵법이 진하다. 배움이 축적되어 무엇이든지 잘 그려낼 수 있으니, 걸출한 대가이다. 그러나 기질이 거칠고 성기어 마침내 화원의 누습을 열었다. 이로부터 그림 공부의 이단이 출현했다.

筆力之健 墨法之濃 積學所得能爲無像之像 傑然名家 而氣質麤疎 終啓院家陋習 自是畵學異端.

홍자징(洪子澄)〔홍득구(洪得龜)〕

옛것을 스승으로 삼지 않고 스스로 이루었다. 작은 화폭에 소경을 즐겨 그렸는데, 대강 그리는 것은 역시 사림의 기호이다.

不師古而自立 喜作片幅小景 草草點綴 亦士林好奇.

이상에서 언급한 우리나라의 화가들을 신분별·시기별로 분류해보면 표 4-6과 같다.

이 화평은 화원화가 10명, 문인화가 8명, 출신불명 2명으로 구성되어 있어 화원화가와 문인화가의 비중이 비슷하다. 중기 화가는 13명으로 가장 많고, 다음으로 조선 초기 화가는 6명, 당대 화가는 1명이다. 화평의 일부는 국립중앙박물관 소장 김광국(金光國, 1727-

4-1 윤두서, 〈화평병서〉, 《화원별집》 제7면, 지본묵서, 31.5×39cm, 국립중앙박물관

1797)의 서화수장품인 《화원별집(畵苑別集)》 중 윤두서의 친필 〈화평병서(畵評幷書)〉에 포함되어 있다〔도 4-1〕. 여기에는 강희안, 이불해, 석경, 윤인걸, 함윤덕, 이정근, 이경윤, 이정, 정세광, 김명국, 홍득구 등 11명의 화평이 실려 있고, 안견, 강효동, 이상좌, 안견의 손자, 이징, 김시, 이정, 조속 등 9명의 평은 제외시켰다. 이 11명의 화평은 오세창(吳世昌)의 『근역서화징(槿域書畵徵)』에서도 「화단(畵斷)」이라는 명칭으로 인용되었다.[21]

표 4-6 『기졸』의 「화평」에 실린 화가들의 신분별·시기별 분류

구분	초기 화가	중기 화가	당대 화가
화원화가 10명	안견(安堅, 15세기) 강효동(姜孝同, 16세기) 이상좌(李上佐, 1465-?) 석경(石敬, 15세기 중반-16세기 전반)*	이정근(李正根, 1531-?)* 안견(安堅)의 손자 이정(李楨, 1578-1607)* 이징(李澄, 1581-1645) 함윤덕(咸允德, 16세기)* 김명국(金明國, 1600-1663)*	
문인화가 8명	강희안(姜希顔, 1419-1464)* 정세광(鄭世光, 15세기 말-16세기)*	김시(金禔, 1524-1593) 이경윤(李慶胤, 1545-1611)* 이영윤(李英胤, 1561-1611) 이정(李霆, 1541-1622) 조속(趙涑, 1595-1668)	홍득구(洪得龜, 1653-?)*
출신불명 2명		이불해(李不害, 1529-?)* 윤인걸(尹仁傑, 16세기)*	

* 표시는 국립중앙박물관 소장《화원별집(畵苑別集)》에 실린 윤두서의 친필〈화평병서(畵評幷書)〉와『근역서화징(槿域書畵徵)』중
「화단(畵斷)」에 실린 화가들임.

우리나라 회화비평사상 최초로 조선 초기 화가부터 당대의 홍득구까지 화가들을
연대순으로 총평한 이 화평은 서문, 제화시와 제발을 통해서 매 작품마다 감평을 했
던 이전 시기의 화평과 차원이 다르다. 이 점에서 윤두서의 화평은 중요할 뿐만 아니
라 남태응을 비롯한 후배 비평가들에게 큰 영향을 미쳤다.

화평 기준은 일기(逸氣), 사생(寫生), 기세(氣勢), 음양(陰陽)의 조화 등을 중시하였
고, 습기(習氣)를 배척하는 경향이 뚜렷하다. 그는 조선 초·중기 안견파의 계보를 세
워 안견의 화풍을 따른 화가로 이상좌, 강효동, 정세광, 이정근, 이불해 등을 꼽았다.
그러나 안견을 최고의 명수로 꼽지 않고 구도, 포치, 묵법 모두에 혹평을 가한 편이다.
이에 반해 함윤덕은 화원 중에서 구도와 채색을 가장 잘 쓰는 고수로 꼽았으며, 윤인
걸은 함윤덕의 일파로 분류하였다. 석경과 안견의 손자는 사생을 잘하는 화가로 평했
다. 17세기 최고의 화원화가인 김명국과 이징에 대해서는 화원화가의 습기를 지적하
였다.

문인화가에 대한 평을 보면 강희안은 사림(詞林)의 묵희로, 조속은 예찬에 버금
가는 화가로, 김시는 동방의 대가이자 당대의 독보적인 화가로, 이정은 동방의 대나
무의 대가로 비교적 호평을 하였다. 이영윤만 공부가 못 미친 화가로 평했다. 중종(中
宗) 때 활약한 선비화가인 정세광은 화원화가인 안견파의 계보에 들어가 있다. 그와

21 이태호, 「공재 윤두서」, 『조선 후기 회화의 사실정신』(학고재, 1996), p. 379에서는 8명으로 파악하였지만
오세창이 「화단」에서 추출하여 소개한 화가들은 총 11명이다. 吳世昌 著, 東洋古典學會 譯, 『국역 근역서
화징』 상·하권(시공사, 1998) 해당 화가조 참조.

교유가 있었던 홍득구에 대해서는 좋은 평을 남겼다. 이만부도 홍득구의 산수를 필법이 기일(奇逸)하고 때로 탄은(灘隱) 이정(李霆)을 뛰어넘는 부분이 있다고 호평하였다.[22] 이에 반해 남태응은 윤두서가 홍득구를 이정보다 낮게 평가한 것은 신분과 취향이 맞았기 때문으로 이는 공정한 평이 아니라고 비판하였다.

지금까지 연구에서는 윤두서의 「화평」과 중국화론의 상관성에 대해서 자세히 논의된 바 없다. 그러나 윤두서는 중국화론의 이해를 기반으로 화평을 한 부분이 간취되는데, 조속의 소쇄초일한 점을 원말사대가인 예찬에 비유한 것을 보면 그가 예찬의 일필론(逸筆論) 혹은 일기론(逸氣論)에 대한 이해가 있었던 것으로 여겨진다. 윤두서가에 소장된 중국출판물들을 목록으로 작성한 『군서목록』에 예찬의 『청비각집(清閟閣集)』이 포함되어 있다. 이 문집에서 예찬은 "저의 이른바 그림이라는 것은 일필(逸筆)로 대략 그려서 형사를 구하지 않고 오직 스스로 즐기는 것에 불과할 뿐이다"고 하였다.[23]

안견에 대해 "산에는 기복(起伏)이 없고, 나무는 앞뒤로 어리다"고 평한 부분은 동기창이 "먼 산이 한번 일어나고 한번 엎드리면 산의 기세가 있는 것이다. 성근 숲이 높기도 하고 낮기도 하면 정(情)이 있는 것이다. 이것이 그림의 요결이다"라고 한 내용을 파악하고 이를 기준으로 평한 것으로 보인다.[24] 또한 윤인걸의 그림에 대해 "성글고 빽빽한 법을 모르는 데에서 기인한다"고 한 것은 동기창의 소밀법(疏密法)에 관한 이해가 있었던 것으로 짐작된다. 동기창은 "허와 실을 명확히 밝혀야 한다. 허와 실이라는 것은 각 단계 중에서 필요한 붓 사용의 자세함과 생략함이다. 자세해야 할 곳이 있고 반드시 생략할 곳이 있다. 허와 실을 쓰되 소산하면 깊지 않게 해야 하고, 빽빽하면 기풍 있는 운치가 없게 해야 한다"고 하였다.[25]

윤두서의 『기졸』 중 「화평」에서는 소식(蘇軾, 1036-1101)의 〈묵죽도(墨竹圖)〉,

22 "近世畫山水 以灘隱爲首 今洪知縣得龜 雖後生而筆法奇逸 時有過處.", 李萬敷, 「洪知縣畫評」, 앞의 책 卷 20.

23 "僕之所謂畫者 不過逸筆草草 不求形似 聊以自娛耳.", 倪瓚, 「答張仲潮書」, 『清閟閣集』 卷10.

24 "遠山一起一伏則有勢 疏林或高或下則有情 此畫訣也.", 董其昌, 「畫旨」上卷, 『容臺集』 別集 卷6. 이 내용은 『화안』에도 있다. 동기창 지음, 변영섭, 안영길, 박우하, 조송식 옮김, 『董其昌의 화론 畫眼』(시공사, 2003), p. 112.

25 "須明虛實 虛實者各段中用筆之詳略也 有詳處必要有略處 虛實互用 疏則不深邃 密則不風韻 但審虛實.", 董其昌, 「畫旨」上卷, 『容臺集』 別集 卷6. 번역문은 장언원 외 지음, 김기주 역주, 『중국화론선집』(미술문화, 2002), pp. 198-199 재인용.

조맹부(趙孟頫, 1254-1322)의 〈유마도(遊馬圖)〉, 전선(錢選, 1235-?)의 〈뇌괴도(儡傀圖)〉에 평을 남겼다. 우리나라 화가들의 그림에 대해서는 종합적인 평을 한 반면, 중국 화가의 경우 개별 작품에 평을 한 것은 그만큼 중국 그림을 많이 보지 못했기 때문으로 이해된다. 이 세 화가들은 중국의 대표적인 문인화가들인 점이 주목된다. 북송대 문인화가인 소식의 〈묵죽도〉에 대한 평은 아래와 같다.

> 동파 묵죽도(東坡 墨竹圖)
> 동파의 시에 이르기를 "왕유는 형상 밖에서 화의를 얻었다"고 했다. 사람들이 말하기를 "나의 그림은 뜻으로 이루어져, 본래 법도가 없다"고 하였다. 대나무 그림이 그와 같다.
> 東坡詩曰 摩詰得之於象外 人曰 我畵意造本無法 其寫竹似之.

이 글 가운데 소식이 언급한 "왕유는 형상 밖에서 화의를 얻었다"는 구절은『동파전집(東坡全集)』권1의 「왕유오도자화(王維吳道子畵)」에서 인용한 것이다. 소동파는 이 시에서 보문사(普門寺)와 개원사(開元寺)에 있는 오도자(吳道子)의 그림과 개원사 동탑에 있는 왕유(王維)의 그림을 보고 오도자의 그림은 웅장하고 분방하고 기세가 있으며, 시인 왕유의 그림은 그의 시처럼 청아하고 돈후하다고 하였다. 그 다음의 내용에 아래와 같이 윤두서가 인용한 구절이 보인다.

> 오선생은 비록 솜씨가 절묘하나
> 아무래도 화가로 논할 일이고
> **왕마힐은 형상 밖에서 화의를 얻었으니**
> 왕치중이 신선 되어 수레의 난간을 떠난 것 같네.
> 내가 보기엔 두 분이 모두 신묘하지만
> 특히 왕유에겐 옷깃을 여미며 나무랄 말이 없네.[26]

윤두서의 글 중에 "나의 그림은 뜻으로 이루어져, 본래 법도가 없다"라는 구절은

26 "吳生雖妙絶 猶以畵工論 摩詰得之於象外 有如仙翮謝籠樊 吾觀二子皆神俊 又於維也斂衽無間言.", 蘇軾, 「王維吳道子畵」,『東坡全集』卷1. 번역문은 류종묵 역주,『완역 소식시집』1(서울대학교출판부, 2005), pp. 184-185 재인용.

『동파전집(東坡全集)』권2의 「석창서취묵당(石蒼舒醉墨堂)」에서 인용한 것이다.

내 글씨는 뜻으로 이루어져 본래 법도가 없나니
손 가는 대로 점획을 그릴 뿐 법도 따르기를 귀찮아 하는데
뭣 때문에 평판은 내게 유독 관대하여
글자 하나 종이 한 쪽도 모두 간수하는 걸까?[27]

윤두서는 글씨를 그림으로 고쳐 인용하였다. 『동파전집』은 『군서목록』에 실려 있어 윤두서가 직접 소장했음이 더욱 확실해진다.

다음으로 원대의 문인화가인 조맹부의 〈유마도〉에 대한 평은 다음과 같다.

자앙(子昻) 유마도(遊馬圖)
외형을 그리지 않고도 그 뜻(意)을 담아냈으며, 형상(象)을 그리지 않고도 그 정신(神)을 그렸다. 부드럽고 아름다운 모습을 어찌 혐오할 수 있겠는가.
不畵其形而畵其意 不畵其而象畵其神 脆軟嬌媚 何足爲嫌.

윤두서는 조맹부의 이 작품이 사의법으로 그렸다고 평했다. 조맹부의 그림을 "부드럽고 아름다운 모습"이라고 표현한 내용은 윤두서가 이미 《공재선생묵적》에서 필서한 바 있었던 책인 고렴의 『준생팔전』의 "스스로 한 종류의 온윤하고 청아한 형태를 만들어냈으니, 그림을 보고 있으면 마치 미인을 보는 듯해서 얼굴빛이 움직이지 않은 이가 없다"고 한 내용과 유사한 평이다.[28]

끝으로 원대의 문인화가인 전선의 〈뇌괴도〉를 평한 내용은 다음과 같다.

전순거(錢舜擧) 뇌괴도(儡傀圖)
진하면서 여유 있고 정밀하면서 무르익어 있다. 필법이 종횡으로 막힘이 없으니, 유송년(劉松年)의 스승이라고 할 수 있다.

27 "我書意造本無法 點畫信手煩推求 胡爲議論獨見假 隻字片紙皆藏收.", 蘇軾, 「石蒼舒醉墨堂」, 앞의 책 卷 2.
 번역문은 류종묵 역주, 앞의 책, pp. 427-429 재인용.

28 "自出一種溫潤淸雅之態 見之如見美人 無不動色.", 高濂, 「論畵」, 『遵生八牋』 卷15 燕閒淸賞牋 上卷. 번역
 문은 유검화 저, 조남권·김대원 역주, 『중국역대화론』 I 일반론 上(도서출판 다운샘, 2004), p. 327 재인용.

濃贍精熟 筆法縱橫 而自無礙滯 可謂劉松年師伯.

전선은 오흥팔준(吳興八俊) 중 한 사람으로 진사시에 합격하였으나 관직에 나가지 않고 종신토록 야인으로 살면서 시서화에 몰두하였다. 인물, 산수, 화조를 잘 그렸는데, 특히 화조절지에 능하였다. 그림이 워낙 정교해서 사람들이 화공의 그림으로 오인하였기 때문에 항상 그림에 부시(賦詩) 자서(自書)하였다고 한다.[29] 원대 사람인 전선을 그 이전 시기 화가인 송나라 유송년(劉松年, 약 1150-1225 이후)의 스승으로 삼을 수 있다는 평은 이치에 맞지 않는 듯하다. 이는 전선이 유송년보다 뛰어남을 의미한 것으로 이해된다. 또한 전선이 유송년의 화법을 배웠다는 전거는 어디에서도 찾을 수 없다. 전선은 영모는 조창(趙昌)의 화법을 배웠으며, 청록산수는 조백구(趙伯駒)의 법을 배웠다.[30] 고렴의『준생팔전』에서 전순거(錢舜擧)는 바로 황전(黃筌)이 변한 것으로 보고, 성무(盛懋)는 유송년파(劉松年派)로 보았다.[31]

3) 화도론(畫道論)

윤두서의 「자평(自評)」은 화도(畫道, 그림의 원리)에 대해 언급하고 이에 도달할 수 있는 방법을 제시하고 있다. 이 글은 화도의 정의, 화도에 이르는 과정, 그리고 자평으로 구성되어 있다.

굳셈과 유연함, 움직임과 고요함, 강함과 약함, 완만함과 급함, 단단함과 활발함, 네모짐과 둥긂, 원만함과 돌출함, 통함과 막힘, 통통함과 홀쭉함, 빠름과 느림, 가벼움과 무거움, 깊과 짧음, 거대함과 세세함 등은 필법이다. 음과 양, 펼침과 수축, 농담, 원근, 높음와 깊음, 앞과 뒤, 선염과 지파(漬破) 등은 묵법이다. 필법의 공교함과 묵법의 오묘함이 묘하게 어우러져서 신격(神格)에 이르고, 만물에 물상을 부여함은 그림의 도

29 "錢選 字舜擧 號玉潭 霅川人 宋景定間 鄕貢進士 善畫人物山水花木 (中略) 尤善作折枝 其得意者 自賦詩題之.", 夏文彦,『圖繪寶鑑』卷5.

30 "翎毛師趙昌 靑綠山水師趙千里.", 夏文彦, 위의 책.

31 "錢舜擧黃筌之變色 盛子昭乃劉松年之遺派.", 高濂,「論畫」,『遵生八牋』卷15 燕閒淸賞牋 上卷. 번역문은 유검화 저, 조남권·김대원 역주, 앞의 책, p. 327 재인용.

(道)이다.

그러므로 (그림에는) 화도가 있고, 화학(畵學)이 있고, 화식(畵識)이 있고, 화공
(畵工)이 있고, 화재(畵才)가 있다. 만물의 정(情, 본래의 모습)에 능통하고 만물의 상
(象, 형상)을 판별할 수 있으며, 삼라만상을 포괄하여 헤아릴 줄 아는 것이 '식(識)'이
다. 의상(意象)을 터득하여 도로써 안배하는 것이 '학(學)'이다. 규구(規矩, 법칙)에 맞
게 제작하는 것이 '공(工)'이다. 마음에 따라서 손이 자연스레 움직이는 것이 '재(才)'
이다. 여기에 이르면 '그림의 도'가 형성된다.

나는 어려서 그림을 좋아하였으나 정성스럽게 익히지 못하고 싫어서 그만두었
으니 또한 수년이 지났다. 이제 화첩 가운데 예전에 제작한 것을 보니 번번이 필이 약
하고 힘이 없으며 만족스럽지 않은 것이 많다. 때로 좋은 부분도 있으나 대개 도(道)
에서 보면 보잘것없다. 정말로 이를 이루기가 그리도 어려운 일인가. 공재가 자평(自
評)하다.[32]

윤두서는 화도란 필법과 묵법의 두 가지 요소가 서로 어우러져 신격에 이르고 만
물에 물상을 부여하는 것으로 보았다. 그가 필법으로 분류해놓은 강유(剛柔), 동정(動
靜), 강약(強弱), 완급(緩急), 경활(硬活), 방원(方圓), 편돌(遍突), 통체(通滯), 비수(肥瘦),
질서(疾徐), 경중(輕重), 장단(長短), 거세(巨細) 등은 모두 붓의 운용법과 관련된 것이
다. 이는 서예의 용필법(用筆法)을 응용한 것으로 파악된다. 또한 그가 묵법으로 분류
해놓은 음양(陰陽), 서참(舒慘), 농담(濃淡), 원근(遠近), 고심(高深), 면배(面背), 선염지
파(渲染漬破) 등은 동기창의 아래의 내용과 유사하다.

옛사람이 "필(筆)이 있고 묵(墨)이 있다"라고 하였다. 필묵이란 두 글자를 사람들은
많이 이해하지 못한다. 그림에 어찌 필묵이 없으랴? 다만 윤곽이 있으나 준법이 없으
면 필이 없다고 하고, 준법이 있고서도 가벼움과 무거움, 앞으로 향한 것과 뒤로 향한

32 "'自評' 剛柔 動靜 強弱 緩急 硬活 方圓 遍突 通滯 肥瘦 疾徐 輕重 長短 巨細者 筆法也 陰陽 舒慘 濃淡 遠
近 高深 面背 渲染漬破者 墨法也 筆法之工 墨法之妙 妙自而神 物而付物者 畵之道也 故有畵道焉 有畵學
焉 有畵識焉 有畵工焉 有畵才焉 能通萬物之情 能辨萬物之象 包括森羅 揣摩裁度者 識也 得其意象而配之
以道者 學也 規矩製作者 工也 匠心應手行其所無事者 才也 至此而畵之道成矣 僕少好畵 不能懇習 厭而棄
之亦數年矣 今觀帖中舊作 輒筆弱力淺 多不滿志 時有佳處 其於道盖蔑如矣 信乎行之之難若此哉 恭齋彦自
評.", 尹斗緒, 「畵評」, 앞의 책.

것, 밝음과 어두움 등이 없으면 곧 먹이 없다고 한다.[33]

동기창이 언급한 유필(有筆)은 준법을 사용하는 것을 의미하고 유묵(有墨)은 먹을 사용하여 화면의 요소요소에 원근감, 부피감, 입체감을 부여하는 것을 의미한다. 윤두서가 묵법으로 분류해놓은 요소들은 동기창이 분류한 경중(輕重), 향배(向背), 명회(明晦) 등을 더 확장시켜 열거한 것이다. 더 확장된 용어들 중 음양(陰陽)과 원근(遠近)은 『개자원화전(芥子園畫傳)』의 '화묵(和墨)'조의 "수목의 음양, 산석의 오목하고 볼록한 곳(凹凸)에는 여러 물감 중에 어두운 곳의 오목한 곳에는 모두 마땅히 묵을 가하여야 한다. 즉 겹쳐진 차례가 분명하여 원근과 향배가 있다"고 하는 내용과도 접목된다.[34] 윤두서의 화도에 대한 정의는 위의 회화이론서를 참고했을 뿐만 아니라 선행연구에서 밝혀진 것처럼 만물창생의 원리인 『주역』의 음양론에 기반을 두고 있다.[35] 윤두서는 「화평」을 쓴 만년에 『주역』을 깊이 공부했다.[36]

「자평」에서 윤두서는 화도에 이르기 위한 요건으로 식(識), 학(學), 공(工), 재(才) 네 가지를 들었다. '식'은 만물의 정, 만물의 상, 삼라만상을 파악하는 것으로, '학'은 의상(意象)을 도(道)로 안배하는 것으로, '공'은 법칙에 맞게 제작하는 것으로, '재'는 마음에 따라 손이 움직이는 것으로 규정하였다. '만물지정(萬物之情)'이라는 것은 『주역』에 나오는 말로 천도가 운행하여 드러내는 천도 자체의 실존적인 모습을 의미한다. 만물지정은 『주역』의 함괘(咸卦)와 항괘(恒卦)에 다음과 같이 나온다.

천지가 감응하면 만물이 화생하고 성인이 백성의 마음과 하나로 감응되면 천하가 화

33 "古人云 有筆有墨 筆墨二字 人多不曉 畵豈有無筆墨者 但有輪廓而無皴法 即謂之無筆 有皴法而不分輕重向
 背明晦 即謂之無墨.", 董其昌, 「畵旨」上卷, 『容臺集』別集 卷6. 이 내용은 『화안』과 『芥子園畫傳』初集, 「畵
 學淺說」, '用筆'에도 있다.

34 "樹木之陰陽 山石之凹凸處 於諸色中陰處凹處 俱宜加墨 則層次分明 有遠近向背矣.", 「靑在堂畫學淺說」,
 '和墨', 『芥子園畫傳』初集.

35 윤두서의 「자평」이 『주역』의 이론에 근간을 두고 필묵법을 설명하는 부분을 주목하고 이를 이서의 『필
 결』과 상통한 논리로 본 견해는 李乃沃, 「恭齋 尹斗緒의 學問과 繪畵」(국민대학교대학원 국사학과 박사
 학위논문, 1994), pp. 123-124; 文貞子, 「恭齋 尹斗緒의 易의 思惟와 美學槪念」, 『東洋藝術論集』 제8집
 (2004); 同著, 「恭齋 尹斗緒의 시세계에 대한 시론적 고찰」, 『한문학논집』 22호(근역한문학회, 2004), pp.
 5-30.; 崔重燮, 「恭齋 尹斗緒 書畵美學思想 硏究」(성균관대학교 유학대학원 동양사상문화학과 석사학위논
 문, 2007).

36 "晩而又有麗澤之樂.", 尹興緖, 「第四弟恭齋君墓碣銘」, 『棠岳文獻』 6冊 海南尹氏文獻 卷16 恭齋公條.

평하게 되니 그 감응하는 것을 바라보면 (인간은) 천지만물의 본래 모습을 볼 수 있으리라.[37]

천지의 도는 항구하여 그치지 않는 것이다. 이로움은 가는 것에 있으며 끝나면 다시 시작된다. 항을 바라보면 (인간은) 천지만물의 본래 모습을 볼 수 있으리라.[38]

이처럼 윤두서의 화도론은 『주역』의 원리와 일정 부분 상관관계를 맺고 있다. 윤두서가 정의한 '식'은 우주만물을 포괄하는 개념으로 "화도는 우주의 손안에 있다고 하는 것이다"고 했던 동기창의 화도론과도 같은 맥락이다.[39]

윤덕희의 회화관은 윤두서의 영향을 받은 부분이 발견된다. 윤덕희가 윤두서와 같이 "그림의 최고 수준은 만물의 모습을 다하는 것"이라고 한 것은 모든 사물을 직접 보고 익히는 자득적(自得的) 창작태도라 할 수 있다.[40] 또한 '학고'를 중시했다. 녹우당 소장 《낙서졸묵(駱西拙墨)》의 제2면에 써진 묵서의 기록에 "글씨를 잘 써서 호와(왕희지)를 임모하고, 그림에서는 용면(이공린)을 본뜬다"라고 한 바와 같이 그는 글씨에서는 왕희지를, 그림에서는 전신에 능했던 이공린(李公麟, 1054-1105)을 법으로 삼았다.[41] 윤덕희가 화가의 기준으로 삼은 이공린은 육조시대로 거슬러 올라가 고개지(顧愷之, 345?-406?)의 온화하고 부드러운 인물화풍을 추구하여 새로운 취향의 문인 인물화법을 창안했던 화가이다. 윤덕희는 문인 인물화법의 원류를 이공린으로 인식하고 있었다는 점에서 중국 서화계의 흐름을 어느 정도 간파하고 있었음을 확인할 수 있다. 이로 인해 그는 도석인물화와 말 그림에서 이공린의 화풍을 따랐다.

윤덕희가 '흉중경(胸中景)'이라는 문인화가들의 사의적 창작태도를 제시한 글은 아래의 두 제화시이다.

종이는 하늘을 모습으로 둥글게 자르고,
묵염은 조화의 무늬를 새기네.

37 "天地感而萬物化生 聖人感人心而天下和平 觀其所感而天地萬物之情可見矣.",「咸卦·象傳」,『周易』.

38 "天地之道 恒久而不已也 利有攸往 終則有始也 觀其所恒而天地萬物之情可見矣.",「恒卦·象傳」,『周易』.

39 "畫之道 所謂宇宙在乎手者.", 동기창 지음, 변영섭, 안영길, 박은하, 조송식 옮김, 앞의 책, p. 79.

40 "論其極則 盡萬物之態耳 若非明於萬物之理則 何能曲盡其情態耶 明於萬物之理則 豈特畵乎哉", 尹德熙, 「題自寫畵小序」,『溲勃集』上卷.

41 "攻書摸虎臥臨畵倣龍眠.",《駱西拙墨》제2면.

가슴속에 바위와 골짜기가 있어,

붓을 드니 연운이 생기는구나.[42]

군의 손에 있는 부채를 펴서 내 마음속의 경치를 그리니,

바위와 골짜기는 붓을 따라 꺾어지고

구름과 안개는 발묵에 따라 움직인다.[43]

"가슴속에 바위와 골짜기" 또는 "내 마음속의 경치"를 그린다는 사의적 창작태도는 원대 예찬의 '사흉중일기론(寫胸中逸氣論)'에 토대를 둔 것이다.[44]

이상과 같이 윤두서는 서화에서 '학고지변'을 추구하였다. 18세기 화가인 김윤겸은 윤두서가 옛 그림을 배우는 것(學古畵)을 중시하되 옛것을 답습하지 않고 변통을 아는(知變) 유일한 화가임을 지적하였다. 윤두서의 '학고지변'의 회화정신은 명대 동기창의 학고(學古)와 변(變)을 동시에 중시하는 예술정신의 이해를 바탕으로 한 것으로 보인다.

윤두서는 자신의 문집인 『기졸』의 「화평」에서 조선 역대화가들의 화평과 중국 화가들의 작품 평을 남겼다. 그의 화평은 우리나라 회화비평사상 최초로 조선 초기 화가로부터 홍득구까지 화가들을 연대순으로 총평한 점에서 중요한 의의를 지닌다. 또한 예찬의 『청비각집』에 언급된 일필론 혹은 일기론 및 동기창의 화론에 대한 이해를 기반으로 우리나라 화가들의 화평을 한 부분이 간취된다. 중국 문인화가들의 그림에 남긴 화평 가운데 소식의 그림에서는 『동파전집』에서 언급된 내용을 인용하여 화평을 하였다. 그는 화도란 무엇인가를 깊이 천착하고 서예의 미학, 동기창의 회화이론, 그리고 『주역』의 음양론을 접목시켜 독자적인 화도론을 펼쳤다. 윤덕희는 윤두서의 영향으로 법고를 중시하였으며, 그의 사의적 창작 태도는 예찬의 흉중일기론에 토대를 둔 것이다.

42 "紙裁天容圓 墨染造化紋 胸中巖壑在 筆底生烟雲.", 尹德熙, 「漫題畵扇」(1710), 앞의 책 上卷.

43 "展君手裡筆 寫我胸中景 岩壑隨毫折 雲霞潑墨騁.", 尹德熙, 「題畵箑」(1721), 위의 책 上卷.

44 洪善杓, 『朝鮮時代繪畵史論』(文藝出版社, 1999), pp. 346-347 참조.

2. 남종산수화

김창흡(金昌翕)의 문인인 이덕수(李德壽, 1673-1744)는 윤두서가 인물화와 동물화에 장기가 있으나 산수화에 단점이 있다고 하였으며, 18세기 평론가 조귀명도 그의 산수화를 단점으로 지적하였다.[1] 윤두서는 인물화와 동물화의 명수로 알려져 있으나 현전하는 작품은 산수화가 가장 큰 비중을 차지한다.

윤두서 산수화의 기년작은 총 8폭으로 조선미술박물관 소장 1703년작 〈춘산고주도(春山孤舟圖)〉〔도 4-40〕, 《가전보회》의 1706년작 〈획금관월도(獲琴觀月圖)〉〔도 4-106〕, 1707년작 〈송람망양도(松攬望洋圖)〉〔도 4-98〕, 1708년작 〈수변누각도(水邊樓閣圖)〉〔도 4-27〕, 《가물첩》의 1708년작 〈조어산수도(釣魚山水圖)〉〔도4-42〕, 1708년작 〈설경모정도(雪景茅亭圖)〉〔도 4-60〕, 《윤씨가보》의 1711년작 〈우여산수도(雨餘山水圖)〉〔도 4-29〕, 1714년작 〈수하휴식도(樹下休息圖)〉〔도 4-95〕 등이다. 이 8폭의 기년작들을 기준으로 산수화의 양식적 편년을 세우는 것은 쉽지 않지만, 〈수하휴식도〉를 제외하고는 한양에 살던 시절에 그린 것이다. 이로 보아 산수화의 상당 부분은 1713년 이전에 제작되었을 가능성이 높다.

윤덕희의 산수화는 1713년경부터 1763년경까지 고루 분포되어 있어 기년작 및 기년작에 사용한 관서 및 인장, 그리고 이동된 거주지를 기준으로 작품의 변천과정을 초·중·후기로 구분할 수 있다.

초기는 21세(1705)경 그림에 입문하면서부터 가전화풍을 통한 남종화법의 습득과 진경(眞景)에 대한 관심을 보이는 시기로 47세(1731)경까지 약 26년 동안이다. 중기는 47세(1731)경 상경하면서부터 55세(1739)경까지로 약 8년 동안의 짧은 기간이지만 가장 왕성한 작품 활동을 하였던 시기이다. 다양한 화보의 열람을 통해서 남종화법 연구에 몰두하였으며, 부분적으로 정통화법과 남종화법을 결합한 신구양식의 절충을 형성해나갔다. 후기는 55세(1739)경부터 몰년인 82세(1766)까지 약 27년 동안 독자적인 화풍을 완성하였던 시기이다. 현전하는 작품은 대부분 중기에 가장 많이 집중되어 있다.

1 　"近世號能畫 最稱洪金城得龜及尹上舍斗緖 然尹畫長於人物禽獸 而短於山水 洪能山水 而規模最窄 今河陽使君鄭元伯後出 而名掩前人.", 李德壽, 「題謙齋丘壑帖」, 『西堂私載』 卷4; "世謂孝彦短於山水.", 趙龜命, 「題柳汝範家藏尹孝彦扇譜帖 甲寅(1734)」, 앞의 책 卷6.

윤두서와 윤덕희가 당시에 산수보다는 인물과 말 그림을 잘 그린다는 평을 받았던 것과는 달리 윤용은 이규상으로부터 산수를 잘 그린다는 평을 받았다. 그의 산수화는 기년작이 남아 있지 않아 제작시기를 추정하기 힘들다. 남태응이 1732년에 쓴 글에서 당시 25세인 윤용을 "재주가 빼어나 앞으로 나아감을 아직 헤아릴 수 없을 정도이다"라고 언급하고 있어 24세(1731)에 아버지를 따라 한양으로 이사온 이후에 그린 작품들이 세상에 알려졌음을 알 수 있다. 조귀명이 보았던《수유헌시화첩(茱萸軒詩畵帖)》은 중국풍의 그림이 실려 있다고 하지만 이 화첩은 현재 전하지 않는다. 윤용의 현전하는 작품은 세 폭만 제외하고 산수화이다.

윤두서의 산수화 화풍 형성의 중요한 기반은 조선 초·중기 화풍의 섭렵, 다양한 화보와 화론서를 통한 남종문인화의 인식, 중국 원작품의 소극적인 이해 등 세 가지 측면이 고려될 수 있다. 이에 따라 윤두서의 산수화 경향은 크게 전통화풍의 계승, 화보(畵譜)의 방작(倣作)을 통한 남종화(南宗畵)의 추구, 독자적인 남종화의 완성, 산수인물도의 확대 등으로 대별된다. 이와 같은 윤두서의 산수화 경향은 윤덕희로 계승되어 윤두서 일가의 산수화풍으로 정착되었다.

1) 전통화풍의 계승

윤두서는 조선 초·중기 여러 화가들의 그림을 보고 그 장단점을 분석하여 「화평」을 남겼던 만큼 전통화풍에 대한 이해가 깊다. 이에 전통을 선별적으로 수용하고 남종화법을 가미하여 전통을 재해석한 산수화를 시도하였다.

안견파 화풍과 남북종 혼용된 화보풍의 양식이 보이는 예는 국립중앙박물관 소장 〈산경모귀도(山逕暮歸圖)〉이다〔도 4-2〕.[2] 김광국의 수장품인《화원별집》제45도에 실려 있는 이 작품은 화면의 왼쪽 하단과 상단의 정중앙에 찍힌 "효언(孝彦)"(ⓘ)과 "공재(恭齋)"(ⓗ)의 인장이 이 작품에만 유일하게 보여 제작시기를 가늠하기 힘들다. 화면의 중간에 경영한 주름 잡힌 언덕에 세 그루의 소나무를 포치하는 방식은 안견파(安堅派) 화풍으로 간송미술관 소장 이징(李澄)의 〈설산심매도(雪山尋梅圖)〉 전경 부분과 유사한 표현이다〔도 4-3〕. 수변 옆의 들어가고 나오는 형태를 모두 갖춘 험준

2 조선 전반기 화풍에 관한 연구는 安輝濬, 「朝鮮王朝 前半期의 山水畵」, 『朝鮮前期國寶展』(호암미술관, 1996), pp. 260-277 참조.

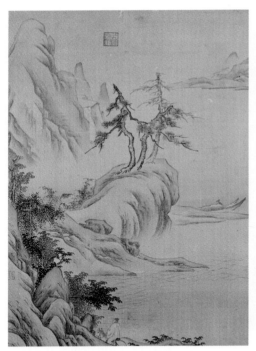

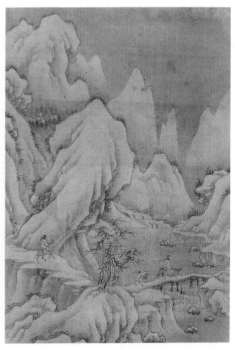

4-2 윤두서, 〈산경모귀도〉, 《화원별집》, 18세기, 견본수묵, 30.1×22.2cm, 국립중앙박물관

4-3 이징, 〈설산심매도〉, 17세기, 견본담채, 31.0×21.0cm, 간송미술관

한 산속에 포치된 화보풍의 수목들과 산 중간 부근에 위치한 평평한 분지 표현은 남종화법에 가깝지만 산봉우리와 전경의 언덕에는 소부벽준(小斧劈皴)이 구사되어 있어 남북종의 혼용양식이 보인다. 치밀한 화면 구성과 세밀한 필치에는 윤두서 특유의 개성이 발휘되어 있다. 전경의 경물들은 진한 먹을 사용하기 시작하여 후경으로 갈수록 희미하게 처리하였으며, 비탈길이 시작된 부분에는 말을 타고 가는 고사의 뒷모습을 포착하여 보는 사람으로 하여금 이 인물이 향하는 방향인 험난한 산들이 첩첩히 전개되어가는 원경으로 자연스럽게 시선을 인도한다. 인물과 말은 비록 점경으로 그렸을지라도 세부 특징까지 정밀하게 묘사하였으며, 언덕 바로 밑의 강변에 정박한 빈 거룻배 한 척은 탈속의 경지를 부각시키는 요소로 작용한다.

이에 반해 국립중앙박물관 소장 〈이금산수도(泥金山水圖)〉 두 폭은 이곽파 화풍과 남종화법을 구사한 절충양식이 보인다[도 4-4, 5]. 이 작품들은 비단에 금니로 그렸으며, 작품 크기와 화면 상단에 찍힌 "공재(恭齋)"(ⓑ) 등이 동일하여 같은 시기에 제작되었음을 살필 수 있다. 작품의 양식에 전통화풍의 잔영이 남아 있기 때문에 이

4-4 윤두서, 〈이금산수도〉, 18세기, 견본금니, 43×34.8cm, 국립중앙박물관

4-5 윤두서, 〈이금산수도〉, 18세기, 견본금니, 43×34.8cm, 국립중앙박물관

른 시기의 예로 볼 수도 있을 듯하지만 두 작품에 사용된 인장은 완숙한 경지에 이른 작품인《윤씨가보》의 〈석류매지도(石榴梅枝圖)〉와 〈채과도(菜果圖)〉, 국립중앙박물관 소장 〈노승도(老僧圖)〉에도 찍혀 있어 초기 작품으로 단정하기 힘들다(부록 8).

〈이금산수도〉는 탈속을 소재로 한 대경산수인물화로 조선 초기 안견파 화풍과 남종화법이 결합된 작품이다(도 4-4). 화면 위까지 가득 채운 험준한 주산, 주산 옆의 높은 절벽에서 떨어지는 폭포, 뾰족한 첨봉으로 처리된 원산 등은 전(傳) 안견의 〈사시팔경도(四時八景圖)〉 중 '만동(晩冬)'의 후경과 유사한 구성이다.[3] 다만 안견파 화풍의 편파구도를 탈피하여 경물을 상하좌우로 배치한 안정감 있는 구도가 돋보이며, 산 정상 부근의 원림과 다리 밑에 소용돌이치는 물결과 포말까지 매우 치밀하게 묘사된 점이 차이가 있다. 험준하고 웅장한 산으로 이어지는 위태로운 외나무다리 위에는 지팡이를 든 구부정한 노옹이 앞서 가고 거문고를 든 시동이 뒤따르는 모습이 점경인물로 포치되어 있다. 수엽법과 산석법은 화보를 통해서 익힌 요소들로 채워져 있다.

3 국립중앙박물관 소장 전 안견의 〈사시팔경도〉의 '만동'은『朝鮮前期國寶展』(호암미술관, 1996), 도 10 참조.

예컨대 주봉의 중간 부분에 평평한 분지가 보이고, 예각을 사용해 수직을 강조한 전경의 각진 언덕 표현은 『고씨화보』의 황공망(黃公望)의 산수도에 보이는 산석법에 가깝다〔도 4-48〕. 소미점, 개자점, 삼각형 등의 수엽법도 역시 화보풍이다.

이 작품과 유사한 주제를 이른 시기부터 그렸음을 확인할 수 있는 29세(1696)에 지은 제화시가 남아 있다.

하늘하늘 외나무다리
깎아지른 골짜기에 매달려 쏟아지는 폭포
산은 깊고 달은 높지 않으니
조심해서 신중하게 밟는다네.[4]

시어로 형상화된 위태로운 외나무다리를 조심스럽게 건너는 인물이라든지 골짜기 사이에서 수직으로 떨어지는 폭포는 〈이금산수도〉의 이미지와 잘 부합된다.

같은 시기에 그린 것으로 보이는 〈이금산수도〉는 어옹이 한가롭게 낚시하는 모습을 소재로 한 그림으로 은일자로 살아가는 자신의 모습을 이입시킨 듯하다〔도 4-5〕. 편파구도, 비스듬히 기울어진 주산과 전경의 언덕, 해조묘가 구사된 쌍송 등은 조선 초·중기의 안견파 화풍을 계승한 면모이다. 소나무에 구사된 능숙한 필치의 해조묘는 안견파 화가들의 도식화된 표현과 다를 뿐만 아니라 그가 곽희(郭熙)의 그림을 보았다고 언급한 기록과 윤선도가 이성(李成)의 〈산수도〉를 감상한 기록 등으로 미루어보아 이 작품은 조선에 유입된 중국의 이곽파 계열의 전칭작을 참작한 것으로 믿어진다.[5] 조선 중기의 산수화에 비해서 부수적인 경물들이 많이 정리되었으며, 강물로 흘러들어오는 계류를 화면 중경에 배치하여 안정감을 준다. 낚시하기 편리하게 만들어놓은 나무 교각, 낚싯대에 달아맨 어망, 추위를 막아주는 움막에 앉아 강물 쪽을 바라보고 사색에 잠겨 있는 점경으로 표현된 어옹, 다리 밑에 소용돌이치는 물결까지 매우 치밀하게 묘사되어 있어 고아한 문기가 풍긴다.

유두서가 중국의 이곽파(李郭派) 화풍에 대한 이해가 깊었음을 알 수 있는 또 다른 예는 《가전보회(家傳寶繪)》의 〈월야산수노(月夜山水圖)〉로 수변에 바위틈에서 뿌리를

4 "裊裊獨木橋 絶壑懸急水 山深月未高 珍重愼所履.", 尹斗緖, 「題畵」, 앞의 책. 이 시는 『공재유고』와 『대동시선(大東詩選)』 권6에도 실려 있다. 『대동시선』 2(한국인문과학원, 1999), p. 53 참조.
5 곽희(郭熙)와 이성(李成)의 그림에 대한 기록은 이 책의 p. 599, p. 32 참조.

4-6 윤두서, 〈월야산수도〉, 《가전보회》, 18세기, 지본수묵, 25.4×67.6cm, 녹우당

4-7 윤두서, 〈월야어옹귀조도〉, 《가물첩》, 18세기,
견본수묵담채, 19.8×14.0cm, 국립중앙박물관

내려 비스듬히 뻗어난 한 그루의 소나무와 앙상한 가지만을 드러낸 또 한 그루의 나무가 어우러져 있는 한적한 강변의 풍경을 달과 함께 표현하고 있다[도 4-6]. 과석(窠石)과 해조묘로 구사된 소나무를 전경에 배치한 화면 구도는 조선 초·중기의 그림에서는 찾기 힘들고, 원대 이곽파 화풍에 가깝다. 화면의 오른쪽에 찍혀 있는 "효언(孝彦)"(ⓒ)(1704, 1706, 1707 기년작)과 "공재(恭齋)"(ⓒ)(1704, 1707 기년작) 등의 인장을 참고해보면 1704년 – 1707년경에 그린 것으로 추정된다.

조선 중기의 어옹이 귀가하는 장면을 그린 귀어도의 소재를 차

4-8 윤두서, 〈어옹귀조도〉,《삼재화첩》, 18세기, 견본수묵,
20.1×19.9cm, 국립중앙도서관

4-9 이숭효, 〈귀어도〉, 16세기 후반, 저본수묵,
21.2×15.6cm, 국립중앙박물관

용한 산수인물도는 국립중앙박물관 소장《가물첩》의 〈월야어옹귀조도(月夜漁翁歸釣
圖)〉와 국립중앙도서관 소장《삼재화첩(三齋畵帖)》의 〈어옹귀조도(漁翁歸釣圖)〉이다
〔도 4-7, 8〕. 이 두 작품은 어깨에 멘 낚싯대를 오른손으로 잡고 잡은 물고기가 들어
있는 망태기를 왼손에 들고 귀가하는 어옹의 모습을 소재로 한 그림으로 소재 면에
서는 조선 중기 이숭효(李崇孝)의 〈귀어도(歸漁圖)〉 형식과 유사하지만 필법과 구도
면에서는 전통에서 탈피하여 격조 있는 문인풍 산수인물도로 전환되었다〔도 4-9〕.

　　그는 화면의 중앙부에 위치한 어부를 작게 그리고 섬세한 필치로 갈대숲이 무성
하게 우거진 강변의 풍경을 넓게 잡아 어취(漁趣)와 어은(漁隱)의 우의(寓意)를 적절
하게 소화시켜 그렸다. 〈월야어옹귀조도〉의 경우 어옹이 입고 있는 저고리와 바지에
각각 분홍과 푸른색을 담채하고, 평평하게 펼쳐진 모래톱과 달무리는 선염으로 우려
내어 산뜻한 분위기가 감돈다. 오세창의 소장품이었던《삼재화첩》의 〈어옹귀조도〉는
갈대숲에 인장이 찍힌 흔적이 있으나 너무 어두워 판독하기 힘들며,《가물첩》에 실린
그림과 유사한 구도와 필치가 보여 진품으로 여겨진다.[6] 원소장가인 오세창(吳世昌,

6　《삼재화첩》(국립중앙도서관 소장, 한貴古朝82-97)에는 윤두서, 정선(鄭敾), 심사정(沈師正)의 그림 각각 3
　　폭씩 총 9폭이 실려 있다. 이 화첩은 오세창(吳世昌)의 수장품으로 화첩 크기는 41.5×25.8cm이다. 화첩

4-10 윤덕희, 〈하경산수도〉, 1731년, 견본담채,
27.3×17.7cm, 국립중앙박물관

4-11 윤덕희, 〈한담도〉, 《연옹화첩》 제2면, 18세기, 견본수묵,
28.4×20.8cm, 국립중앙박물관

1864-1955)은 이 작품에 대해 "화면이 어두워 거의 신채를 잃었다"고 간단한 평을 남겼다.[7]

　　이상과 같이 윤두서는 안견파 화풍 또는 중국의 이곽파 화풍과 화보풍을 혼용하는 방식을 선호하였다. 또한 조선 중기 귀어도 형식을 계승한 작품도 격조 있는 산수인물도로 재해석하여 그렸다.

　　윤덕희도 부친의 영향으로 전통화풍과 화보에서 익힌 여러 화법들을 절충시킨 작품을 남겼지만 안견파 화풍을 선호한 윤두서와 달리 조선 중기 절파 화풍을 더 선호하였다. 이러한 절충 양식은 특히 한양으로 이사한 1731년과 이듬해인 1732년경

　　의 첫 장에는 오세창이 무오(戊午, 1918) 2월 19일에 쓴 「삼재화폭설(三齋畵幅說)」이 있다. 「삼재화폭설」에는 세 화가들의 약력을 소개하고 각 작품에 대한 간단한 평이 적혀 있다. 윤두서의 작품은 〈설중기마도(雪中騎馬圖)〉(도 5-35), 〈어옹귀조도(漁翁歸釣圖)〉, 〈선상인물도(船上人物圖)〉 3폭이 실려 있다.

7　　"無款一幅 畵面慘殊欠神彩.", 「三齋畵幅說」, 《三齋畵帖》.

의 작품에 두드러지는데 이
러한 양상이 보이는 대표적
인 작품은 국립중앙박물관
소장 〈하경산수도(夏景山水
圖)〉,《연옹화첩(蓮翁畵帖)》
제2면 〈한담도(閒談圖)〉와
제4면 〈산수도(山水圖)〉,《선
보(扇譜)》의 〈절풍청록산수
도(浙風靑綠山水圖)〉,《연옹
화첩(蓮翁畵帖)》제6면 〈관
폭도(觀瀑圖)〉 등이다〔도
4-10~14〕.[8]

조선 중기 절파 화풍과
화보풍의 절충 양식이 보이
는 가장 이른 시기의 기년작
은 1731년의 연기가 있는 국

4-12 윤덕희,〈산수도〉,《연옹화첩》제4면, 18세기, 견본수묵,
38×25cm, 국립중앙박물관

립중앙박물관 소장 〈하경산수도〉이다〔도 4-10〕. 이 작품은 〈동경서옥도(冬景書屋圖)〉
〔도 4-205〕와 대련형식을 취하고 있으며, 모두 화면의 상단에는 "신해경백작(辛亥敬伯
作)"이라는 관서(款署)와 그 바로 밑으로 "연옹(蓮翁)"·"경백(敬伯)"(ⓒ)·"덕희(德熙)"
등의 호·자·이름순으로 된 인장이 있다. 〈하경산수도〉는 구도·주제·묵법에서 조선
중기 절파 화풍의 영향이 두드러진다. 이 두 작품은 조선총독 데라우치 마사타케(寺內
正毅)가 1916년 조선총독부박물관에 기증한 것이다. 전체적으로 묵법에 비중을 둔 몰
골선염법이 주조를 이루고 있는데, 이는 여름 경치〔夏景〕의 습윤한 분위기를 강조하기
위한 의도로 생각된다. 한쪽으로 치우친 편파구도와 후경의 불쑥 솟아오른 잠두형 주
산과 왼편 선염의 원산 등은 전형적인 중기 절파 화풍을 계승한 것이다. 화면의 맨 앞
쪽에 놓여 있는 직사각형의 바위 무더기는『고씨화보』에 보이는 원대 황공망(黃公望)
의 석법과 유사하다〔도 4-48〕. 수묵으로 처리된 선체 분위기와 달리 전경의 우측 낮은
언덕에서부터 좌측 하단으로 이어지는 다리 위를 봇짐과 거문고를 메고 걸어가고 있

8 조선 중기 절파 화풍에 관해서는 安輝濬,「朝鮮浙派畵風의 硏究」,『美術資料』第20號(국립중앙박물관,
1977), pp. 36-47; 同著「朝鮮中期의 山水畵」,『韓國繪畵의 傳統』(문예출판사, 1988), pp. 131-142 참조.

는 시동은 붉은색과 담청색으로 선염한 옷을 입고 있어 화면에 산뜻한 분위기를 고취시킨다.

《연옹화첩》의 〈한담도〉와 〈산수도〉에 보이는 공통된 특징은 사선방향으로 기울어져 가면서 점점 경물이 작아지는 전통적인 편파구도 방식이다〔도 4-11, 12〕. 전경과 후경 사이에 연운이나 수변을 두어 확대지향적인 공간감이 엿보이며, 묵법이 강조된 편이다.[9] 〈산수도〉의 경우 묵면으로 칠하면서도 가운데를 남겨놓은 주봉과 중봉의 표현은 이흥효(李興孝)의 〈산수도〉에서 볼 수 있는 산형이나, 흑백대비가 약화되어 있다.[10] 그러나 전적으로 절파 화풍만 고수하지 않고 부분적으로 화보에서 익힌 요소들이 결합되어 있다. 〈한담도〉의 주봉에는 무수히 찍힌 미점이 보이며, 〈산수도〉의 전경에 배치된 버드나무가 있는 가옥은 『고씨화보』 중 이재(李在)의 산수화를, 다리를 건너오는 점경인물은 『개자원화전』의 '견도식(肩挑式)'을 응용한 것이다.

윤두서로부터 가전된 전통화풍과 화보풍을 절충시켜 독특한 화면을 연출한 예는 기세록 구장의《선보》제2첩에 실린 〈절풍청록산수도〉이다〔도 4-13〕. 이 작품은 "신해팔월연옹윤경백(辛亥八月蓮翁尹敬伯) 위민세수제(爲閔世綏製)"라고 관서되고, 그 밑에 "연옹(蓮翁)", "경백(敬伯)"(ⓒ), "덕희(德熙)" 순으로 인장이 찍혀 있어 1731년에 윤두서의 절친한 서인계 서화감상 친구였던 '세수(世綏)'라는 자를 가진 민용현의 차남 민창복(閔昌福)에게 그려준 그림임이 확인된다.[11] 전경의 양옆으로 주름이 잡힌 원추형의 언덕 표현은 윤두서로부터 배운 것이고 후경의 실루엣 처리된 뾰족한 절파풍의 원산은 윤두서의 〈격룡도(擊龍圖)〉〔도 4-212〕로부터 배운 것이다. 산등성이를 따라 즐비하게 늘어선 수엽까지 세심하게 그린 솔숲, 무성한 나무 밑에 위치한 빈 정자, 경물들을 중앙에 빽빽이 배치한 구도, 산뜻한 청록 색조를 사용한 점 등은 새로운 요소이다.

〈관폭도〉는 도안적인 폭포형태나 중심인물부터 언덕 위에 있는 11명의 시동에

<hr>

9　《연옹화첩》(국립중앙박물관 소장, 德3866-531)은 〈산수도〉, 〈한담도〉, 〈산수인물도〉, 〈산수도〉, 〈군선경수도〉, 〈관폭도〉, 〈죽도〉 등 총 7점의 작품들이 장첩되어 있으며, 견본담채 및 지본수묵으로 대 29.7×34.9cm, 소 23×22.1cm이다. 표지에 "연옹화첩(蓮翁畵帖)"이라는 표제가 있다. 이 표제의 서체는 윤덕희의 필체가 아닌 것으로 보아 이 화첩은 후대에 소장자가 다시 장첩했을 가능성이 크다. 이 화첩 중 〈군선경수도〉에는 유일하게 "연옹(蓮翁)"이라는 관서와 "경백(敬伯)"(ⓒ), "덕희(德熙)"(ⓐ), "연옹(蓮翁)"이라는 3개의 백문방인이 확인되어 이 작품들은 1732년-1733년 사이에 그려진 것으로 추정된다.

10　이 작품과 비교되는 이흥효(李興孝)의 〈산수도〉는 車美愛, 「駱西 尹德熙 繪畵 硏究」(홍익대학교대학원 미술사학과 석사학위논문), 도 56 참조.

11　오현숙, 「18세기 회화수장가 閔昌衒」, 『문헌과 해석』30(문헌과해석사, 2005), pp. 97-102에서 민세수가 민창복(閔昌福)의 자임을 밝혔다.

4-13 윤덕희, 〈절풍청록산수도〉, 《선보》, 1731년, 지본담채, 29.8×60cm, 기세록(奇世祿) 구장

이르기까지 비중에 따라 인물 크기를 조절한 다분히 고식적인 점, 전경 중앙에 위치한 무대 장치 같은 언덕의 배치 등 조선 중기 절파 화풍이 깃들어 있다(도 4-14). 주인공은 다른 인물들에 비해 세밀하게 묘사되어 시정에 잠긴 표정이 읽혀진다. 소나무에는 해조묘의 잔영이 보이며, 전경과 중경에 있는 호초점을 사용한 잡목들은 점묘법을 연상케 한다. 관폭도와 수하인물도가 결합된 형태로 폭포는 단지 배경 역할만 할 뿐이다. 이로 인해 주인공이 폭포를 관망하는 자세로 표현된 조선 중기의 형식과는 달리 주인공은 시선을 폭포에 두지 않고 있다. 이러한 유형은 조선 후기에 새롭게 변형된 관폭도 형식으로 정선(鄭敾)과 이인상(李麟祥)의 작품 등에서도 발견된다.

윤용의 경우 직접적으로 전통화법을 계승한 작품은 발견되지 않고 윤덕희의 〈관폭도〉를 계승한 간송미술관 소장 〈고사관폭도(高士觀瀑圖)〉가 전한다(도 4-15). 비가 막 개인 청명한 봄날 단선(團扇)을 들고 숲속의 평평한 언덕에 서서 폭포에서 떨어지는 물소리를 듣고 있는 고사와 거문고를 어깨에 메고 고사를 물끄러미 바라보고 있는 시동을 화면에 담은 그림이다. 나무 밑에 서 있는 고사, 전경 중앙 부분에 배치한 바위, 폭포 등의 구성은 윤덕희의 〈관폭도〉에서 유래된 것이지만 윤덕희는 11명의 시동을 거느린 데 반해 윤용은 한 명의 시동만 두었다. 세부 요소들을 모두 치밀하게 그

4-14 윤덕희, 〈관폭도〉, 《연옹화첩》 제6면, 18세기, 견본수묵, 42.5×27.8cm, 국립중앙박물관

4-15 윤용, 〈고사관폭도〉, 18세기, 지본수묵, 28.0×22.1cm, 간송미술관

린 점, 전경의 바위와 주변의 잡풀묘사는 윤두서의 화풍을 따른 것이다. 화면의 왼쪽 중앙에 "군열(君悅)"(ⓑ)이라는 자인(字印)이 찍혀 있으며, 별폭으로 마련된 제화시에 는 "윤용(尹愹)"(ⓐ)과 "군열(君悅)"(ⓑ) 등이 찍혀 있다. 별지에 쓰인 제화시는 그림 의 내용을 그대로 묘사하고 있다.

한바탕 비가 봄 산을 지나가니,
봄 산은 씻은 듯이 푸르도다.
아름다운 경치가 맑은 흥취를 자아내어,
아이와 함께 거문고를 들고 이르렀네.
한 걸음 한 걸음 푸른 이끼를 밟으니,
숲길은 더욱 깊어가네.

층층의 절벽에 폭포소리 새롭고,

깊은 골짜기에 아직도 구름 기운 남았구나.

맑은 바람이 멀리서 종소리 실어오니,

산 밖에 절이 있는지 알겠구나.

향기로운 풀들이 가지런히 무성하고,

이름 모를 새들이 정답게 지저귀며 노네.

어찌하면 이 산에 의탁할까?

몸과 세상을 모두 버리고.[12]

비가 개인 후 산속의 아름다운 경치를 사실적으로 묘사한 이 시는 속세를 떠나 이곳에서 살고자 하는 자신의 심회가 담겨 있다. 수직으로 내려오는 두 마리 새들, 비로 인해 거세진 물살, 언덕에 촉촉이 젖은 방초, 거대한 나무의 무성한 잎들, 골짜기에 낀 구름 등은 비갠 후 봄의 정경을 나타내는 요소들이다.

이상과 같이 윤덕희는 묵면의 강조, 비스듬히 기운 산형 등 절파 화풍을 수용하였으며, 부분적으로 윤두서의 도석인물화에서 구사된 절파풍의 도식적인 원산과 화보를 통해서 익힌 요소들을 가미시킨 작품을 부분적으로 남겼다. 이에 반해 윤용은 윤덕희의 화풍을 계승하면서 고식적인 화면 구도를 활용하였지만 필법에서는 전통 화풍의 잔영이 사라지고 윤두서의 암석법과 치밀한 묘사를 계승하여 가전화풍으로 발전시켰다.

2) 화보의 방작(倣作)을 통한 남종화의 추구

윤두서가 서화에서 추구했던 예술정신은 앞서 살펴본 바와 같이 '학고지변의 추구' 였지만 옛 대가들의 실제 작품을 다양하게 접하기에는 한계가 많았을 것으로 짐작된다. 그가 명·청대 출간된 화보들에 눈을 돌린 가장 큰 이유는 화보로부터 옛 대가의 법을 취하고자 했기 때문이다. 옛 화가들의 그림과 화법이 체계적으로 망라되어 있는 화보들은 그에게 더없이 좋은 참고자료였다. 그는 어린 시절에 『고씨화보(顧氏畫譜)』

12 "一雨過春山 春山霽空翠 佳景引淸興 共兒携琴至 步步踏綠苔 林逕轉幽邃 層崖新瀑響 深洞尙雲氣 淸風送 遠鐘 山外知有寺 芊芊芳草齊 款款幽鳥戲 何能投此山 身世兩相棄."

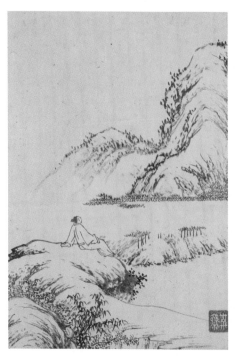

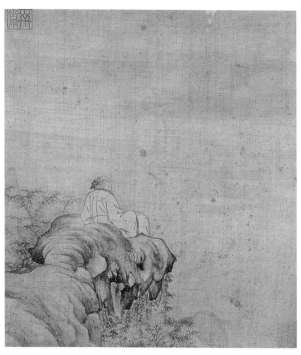

4-16 윤두서, 〈망악도〉, 《윤씨가보》, 18세기, 지본수묵, 26.6×18cm, 녹우당

4-17 윤두서, 〈의암관월도〉, 18세기, 견본수묵, 24.0×21.5cm, 간송미술관

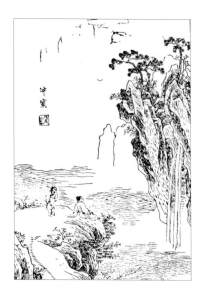

4-18 『당시화보』, 이백(李白), 「아미산월가(蛾眉山月歌)」

와 『당시화보(唐詩畵譜)』를 구하여 임모의 과정을 거쳤으며, 점차 『당해원방고금화보(唐解元倣古今畵譜)』, 『도회종이(圖繪宗彛)』, 『개자원화전(芥子園畵傳)』 초집까지 구입하여 옛 대가의 법을 익혀나갔으며, 이를 통해 이전 시기의 화가와는 차별화된 화보의 방작을 추구하는 경향이 강한 편이다. 이 화보들은 제3장에서 다룬 바와 같이 윤두서가 소장했던 화보들이다.

윤두서가 어린 시절에 본 『당시화보』는 산수인물도의 방작에 활용되었다. 《윤씨가보》의 〈망악도(望嶽圖)〉와 간송미술관 소장 〈의암관월도(倚岩觀月圖)〉는 전경의 왼쪽에

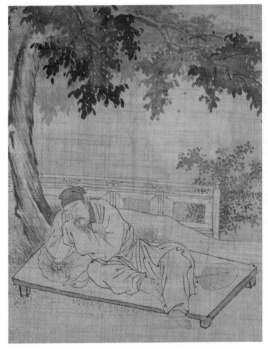

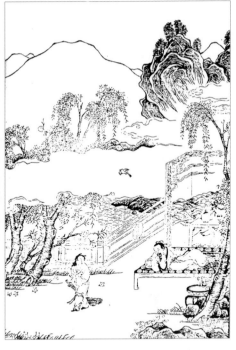

4-19 윤두서, 〈하일오수도〉, 《윤씨가보》, 18세기, 저본수묵, 32×25cm, 녹우당

4-20 『당시화보』, 왕유(王維), 「춘면(春眠)」 부분

위치한 언덕에 앉아 경치를 관망하고 있는 고사의 뒷모습을 소재로 취한 점에서 『당시화보』 내 이백(李白)의 「아미산월가(蛾眉山月歌)」〔도 4-16~18〕와 친연성을 지닌다. 〈망악도〉에서는 화보에 등장하는 폭포 대신 갈필 효과를 살린 피마준과 태점으로 형상화된 원산을 후경에 배치하고, 『개자원화전』을 통해서 익힌 곽희군송(郭熙群松)을 언덕에 포치시키고 있어 윤두서는 남종화법을 바탕으로 화보의 방작을 시도했음을 알 수 있다. 화면의 오른쪽 하단에 "공재(恭齋)"(ⓐ)(1708, 1713 기년작)가 찍혀 있는 것으로 보아 대략 1708년 이후에 제작된 것으로 보인다. 〈의암관월도〉의 바위에 기대 앉아 떠오르는 달을 보는 고사의 뒷모습은 『삼재도회(三才圖會)』 인사(人事) 4권에 실린 〈이분상(二分像)〉을 참고한 것임을 알 수 있다.

《윤씨가보》 중 〈하일오수도(夏日午睡圖)〉의 나무 그늘 아래에서 낮잠을 즐기는 선비의 모습은 『당시화보』 소재 왕유(王維)의 「춘면(春眠)」을 도해한 그림 중 목상 위에 낮잠 자는 인물 자세와 흡사하다〔도 4-19, 20〕. 베개에 몸을 기댄 모습, 왼쪽 다리를 오른쪽 다리에 포갠 자세, 평상 옆에 쳐진 목책의 형태, 그리고 휘어진 나무의 일

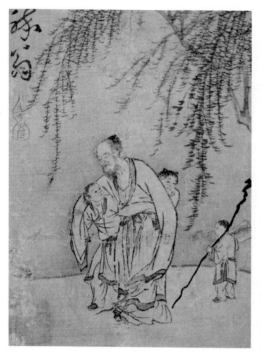

4-21 윤두서, 〈취옹도〉, 18세기, 견본수묵, 14.0×10.3cm, 선문대학교박물관

4-22 『당시화보』, 고병(高駢), 「송춘(送春)」 부분

부분이 생략된 표현 등은 화보의 그림과 상통한다. 나뭇잎을 농묵과 담묵으로 조화시킨 점은 윤두서의 전형적인 화풍상의 특징으로 이 작품 외에 선문대학교박물관 소장 〈취옹도(醉翁圖)〉〔도 4-21〕와 《윤씨가보》의 〈짚신삼기〉〔도 5-26〕 등에서도 보인다. 나무에 잎들이 무성하고 평상 위에 부채가 놓여 있어 한여름에 일어난 선비의 일상을 담았음을 알 수 있다. 유건을 쓰고 낮잠을 즐기는 인물은 이상을 펼 수 없는 현실을 잠시라도 벗어나 망아의 경지로 들어가고자 잠을 청하고 있는 자신의 모습을 은유적으로 표현한 듯하다. 화면의 왼쪽에 "언(彦)"이라는 관서만 있을 뿐 인장이 없어 제작시기를 알 수 없다.

그 밖에 술에 취한 선비의 모습을 그린 선문대학교박물관 소장 〈취옹도〉〔도 4-21〕는 이 화보 중 고병(高駢)의 「송춘(送春)」을 채여좌(蔡汝佐)가 그린 시의도〔도 4-22〕에서 필의를 얻어 새롭게 재구성한 작품이다. 주변의 경물을 더 간략하게 처리하고 인물을 부각시킨 이 작품은 몸을 가누지 못한 노인을 부축하는 시동을 한 명 더 추가시키고, 노인의 지팡이를 대신 들고 있는 나이 어린 시동까지 등장하여 만취상태

4-23 윤두서, 〈심산원후도〉,《가물첩》, 18세기, 지본수묵, 21.1×14.4cm, 국립중앙박물관

4-24 『당시화보』, 유우석(劉禹錫), 「야박상천(夜泊湘川)」 부분

의 노옹을 극적으로 표현하고 있다. 둥치는 생략하고 가지만 드러낸 버드나무에 구사된 수법은 『개자원화전』 초집에 실린 수엽법 중 '세수등점(細垂藤點)'이다. 화면의 왼쪽 상단에는 "취옹(醉翁)"이라는 제목과 "효언(孝彦)"(@)(1706, 1708, 1714 기년작)이 있다.

또한 『당시화보』 중 유우석(劉禹錫)의 「야박상천(夜泊湘川)」을 도해한 그림을 방작한 예는 《가물첩》의 〈심산원후도(深山猿猴圖)〉이다[도 4-23, 24]. 깎아지른 절벽에 걸린 넝쿨의 가지에 위태롭게 앉아 있는 원숭이는 이 화보에서 차용된 것이지만 전경에 일부만 표현된 곡선과 여백으로 표현된 계류는 윤두서가 고안한 것이다(표 4-11). 〈심산원후도〉와 유사한 소재를 다룬 《홍운당첩(烘雲堂帖)》내 〈모자원도(母子猿圖)〉는 심산 계곡의 일부만 배치하고, 원숭이 모자가 소나무 가지에 위태롭게 앉아 있는 모습을 확대시켜 그린 것이다[도 6-33].

윤두서가 화보를 방작한 남종화의 소재들은 명대 오파(吳派) 계열의 남종화풍이

4-25 윤두서, 〈누각산수도〉,《가전유묵》제3첩, 18세기, 지본수묵, 27×10.4cm, 녹우당

4-26 『고씨화보』, 고극공, 녹우당(좌), 『당시화보』, 배도(裵度), 「계거(溪居)」(우)

반영된 강변누각도, 조어산수도, 예찬의 소림모정도, 그리고 탈속을 소재로 한 잔산 잉수식(殘山剩水式) 은일도 계열이 주류를 차지한다. 남종화는『고씨화보』와『당해원 방고금화보』를 방작한 예가 많다.

강변누각도 계열의 산수화는《가전유묵(家傳遺墨)》제3첩의〈누각산수도(樓閣山 水圖)〉〔도 4-25〕,《가전보회》의〈수변누각도(水邊樓閣圖)〉〔도 4-27〕,〈정하조정도(亭 下釣艇圖)〉〔도 4-28〕, 그리고 1711년작《윤씨가보》의〈우여산수도(雨餘山水圖)〉〔도 4-29〕 등으로 윤두서가 애용했던 산수화의 한 유형이다. 이 작품들에서 공통적으로 나타나는, 한쪽에 넓은 수면을 두고 다른 한쪽의 수변에 누각을 배치한 화면 구도는 『당시화보』중 배도(裴度)의「계거(溪居)」의 시를 도해한 그림과『고씨화보』의 고극공 (高克恭) 산수도에서 동일하게 보인다〔도 4-26〕.〈누각산수도〉는 수변에 경사진 절벽 아래 위치한 누각, 넓은 수면, 그리고 원산 등으로 이루어진 화면으로 구성된 점에서 이 두 화보에 실린 그림의 구도와 유사하다〔도 4-25〕.[13]〈수변누각도〉는 "무자하종애 언위윤주휘작(戊子夏鍾崖彦爲尹洲輝作)"이라는 관서를 통해서 1708년 여름에 윤주휘 에게 그려준 그림임을 알 수 있으며,〈정하조정도〉는 "공재언희묵(恭齋彦戲墨)"이라 는 관서와 "효언(孝彦)"(ⓐ)(1706, 1708, 1714 기년작)이 찍혀 있다〔도 4-27〕.〈수변누 각도〉의 주요 화면 구성인 ㄱ자형 누각, 사선 방향으로 물러나는 사구, 수면 위의 작 은 배, 그리고 사구와 원산 사이에 드리운 연무 등은 화보에서 차용하였지만, 경물을 화면의 중심으로 이동시키고 여름의 분위기를 전달하기 위해 전반적으로 물기 많은 담묵을 사용하여 습윤한 분위기가 감돈다. 위로 솟구친 운동감 넘치는 절벽은 윤두서 의 전형적인 산석법이며, 절벽의 허리쯤에서 옆으로 솟아난 나무에는 국화점이 구사 되어 있다. 누정 옆 잡목들의 무성한 잎들은 개자점으로 처리하였으며, 원산은〈누각 산수도〉의 산형에 가깝다. 이에 반해〈정하조정도〉는〈수변누각도〉와 유사한 구성이 면서 언덕 뒤편에 포치된 평평한 평지, 전경의 언덕과 원산에 구사된 반두법,『개자원 화전』초집의 곽희수법(郭熙樹法)으로 묘사된 언덕의 나무 등 경물의 세부 표현에는 남종화법이 가미되어 있다〔도 4-28〕.

누각산수도 가운데 가장 늦은 시기에 제작된〈우여산수도〉는 학고지변의 예술 정신을 유감없이 발휘한 남종화의 득의작이다〔도 4-29〕. 수변의 ㄱ자형 누각 형태와

13 이영숙,「恭齋 尹斗緖의 繪畫 硏究」(홍익대학교대학원 미술사학과 석사학위논문, 1984), pp. 80-81에서는 《가전유묵》제3첩에 실려 있는〈누각산수도〉와〈수하필서도〉〔도 4-96〕를 윤용의 작품으로 소개한 바 있 지만 이 화첩은 윤두서의 행서와 초서로 된 묵적이 실려 있어 두 그림도 윤두서의 작품임이 확실하다.

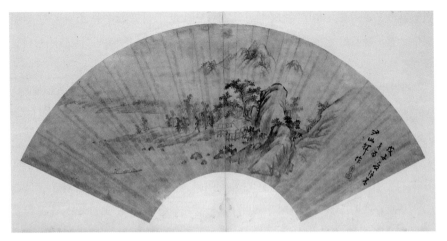

4-27 윤두서, 〈수변누각도〉, 《가전보회》, 1708년, 지본수묵, 21.6×61.4cm, 녹우당

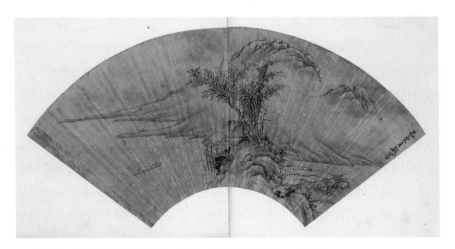

4-28 윤두서, 〈정하조정도〉, 《가전보회》, 18세기, 지본수묵, 20×51.6cm, 녹우당

물 위에 나는 두 마리 새의 포치 등은 『당시화보』 중 배도의 시를 도행한 그림의 잔영을 보여준다(도 4-26). 좌측 전경에 묵직하게 포치한 깎아지른 절벽은 수평으로 전개되는 원산과 강한 대조를 이룬다. 예각을 사용한 절벽과 요소요소에 포치된 잡목들은 황공망의 화법에서 유래된 것이다. 물기를 뺀 몽당붓으로 자연스럽게 휘두른 붓질과 초서로 쓴 자제시를 통해서 그가 추구한 사의성과 시화일치의 문인정신을 엿볼 수 있다.

상단의 여백에는 "비온 후 강물은 더욱 깊고, 푸른 절벽은 깨끗하여 깎아놓은 듯

하다. 한 마리 새가 평교를 지
나가니 먼 하늘의 해는 지려 하
네"라는 자제시에 이어서, "신
묘(1711) 초가을에 여덟째아들
덕현(德顯)에게 그려주었다"라
는 관기가 있다.[14] 이로써 44세
(1711)에 아들에게 그려준 유
일한 작품임을 알 수 있다. 그
가 지은 제화시 역시 그림의 내
용과도 잘 부합된다. 아들에게
그려준 작품인데도 그는 화면
의 왼쪽 절벽에 "윤두서인(尹斗
緖印)"(@)이라는 인장을 찍었
다.

개인소장 〈평사낙안도(平
沙落雁圖)〉〔도 4-30〕는 『고씨
화보』의 장숭(蔣嵩) 산수도〔도
4-31〕를 방작한 예로서 화보
를 통한 남종산수화의 수용을
보여주는 대표적인 작품이다.[15]
이 작품은 화면의 오른쪽 중반

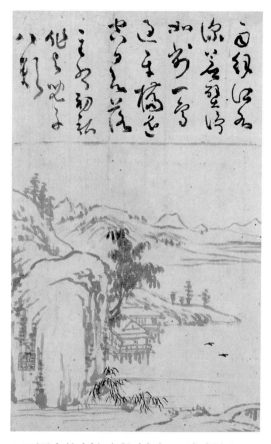

4-29 윤두서, 〈우여산수도〉,《윤씨가보》, 1711년, 지본수묵,
30.6×19cm, 녹우당

부에 찍힌 "효언(孝彦)"(@)에 근거하면 진작임이 분명하다. 전경 한쪽 강기슭의 낮은
언덕, 거룻배 한 척이 외로이 떠 있는 드넓은 강, 갈대가 무성한 모래언덕으로 줄지어
날아드는 기러기 떼, 갈대숲 뒤로 수평으로 펼쳐진 먼 산 등은 장숭의 그림과 일정한

14 "雨後江水深 蒼壁淨如削 一鳥過平橋 遙空日欲落 辛卯初秋 作與兒子八顯". 이 시는 『恭齋遺稿』와 앞의 책
 6冊 海南尹氏文獻 卷16 恭齋公條의 「遺稿」에 실려 있다.
15 〈평사낙안도〉는 박광수(朴光秀)의 소장품으로 『湖南의 傳統繪畫』(국립광주박물관, 1984), p. 41에 소개되
 었으며, 許英桓, 「고씨화보 연구」, 『성신연구논문집』 31(성신여자대학교, 1991), p. 13에서 이 작품이 『고
 씨화보』를 방작한 예로 처음 논의되었으며, 김원용·안휘준, 『한국미술의 역사』(시공사, 2003), pp. 483-
 484에서 이 작품이 『고씨화보』를 참조하여 예찬 계통의 남종화풍을 수용하면서 원경의 산에서는 조선
 중기의 화풍을 바탕으로 하고 있다고 보았다.

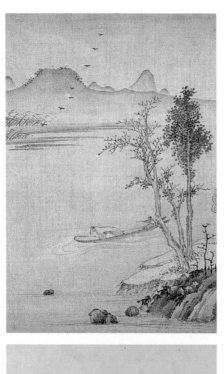
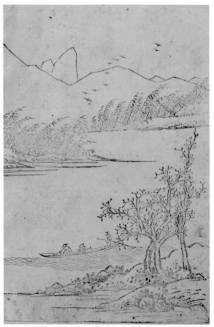
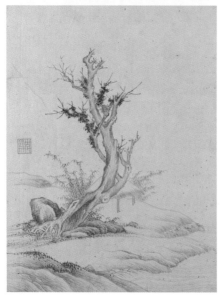
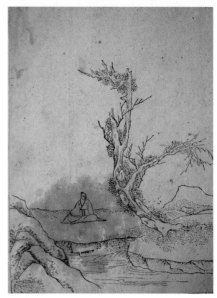

30	31
32	33

4-30 윤두서, 〈평사낙안도〉, 18세기, 견본담채, 26.5×19cm, 박광수

4-31 『고씨화보』, 장숭(蔣嵩), 녹우당

4-32 윤두서, 〈수하모정도〉,《윤씨가보》, 18세기, 지본수묵, 31.2×24.2cm, 녹우당

4-33 『고씨화보』, 문징명(文徵明), 녹우당

관련성이 있다.

　윤두서는 장승의 그림에 비해 갈대숲의 범위를 축소시키고 더 뒤로 물러나게 포치하였으며, 전경의 수목을 크고 작은 예찬식의 잡수목들로 대체하였고, 원산과 전경의 언덕에 담채의 효과를 살려 참신한 분위기의 남종화로 변모시켜 그렸다. 화면의 오른쪽에 위치한 판판한 평지는 윤두서의 작품에 자주 구사된 표현으로 예찬의 절대준(折帶皴)과 차이를 보이며『고씨화보』,『당해원방고금화보』,『장백운선명공선보』 등 여러 화보를 통해서 익힌 것임을 표 4-7에서 확인할 수 있다.

　『고씨화보』 문징명(文徵明)의 그림을 방작한 예는《윤씨가보》의 〈수하모정도(樹下茅亭圖)〉이다〔도 4-32, 33〕. 이 작품은『고씨화보』 중 문징명 그림의 고목을 소재로 한 구도를 차용함과 동시에『당해원방고금화보』 제14면 예찬 작품의 모옥과 주변의 세죽(細竹), 그리고 피마준을 활용하여 새로운 형식의 남종화로 재창조한 것이다〔도 4-37〕.

　윤두서는 원말 사대가 중에서 예찬 화풍을 선호하여 근경에 다양한 수종의 세장한 나무들과 초옥을 배치하고 중경에 넓은 수면을 두고 그리고 원경에 수평으로 이어지는 나지막한 산들로 구성된 일하양안(一河兩岸)의 예찬식 구도를 사용한 일련의 그림들을 상당수 남겼다. 이는 그가 예찬 화풍에 대해 뚜렷하게 인식했음을 알 수 있는 근거이기도 하다.

　수하모옥형(樹下茅屋型) 예찬산수도를 방작한 예는《가전보회》의 〈춘강선유도(春江船遊圖)〉,《윤씨가보》의 〈임간모옥도(林間茅屋圖)〉와 〈수애모정도(水涯茅亭圖)〉 등이다〔도 4-34~36〕. 위의 세 작품에 공통적으로 보이는 중간에 넓은 수면을 두고, 세장한 잡수목들이 있는 완만한 언덕을 전경의 한쪽구석에 배치하는 방식, 평평한 지면에 위치한 빈 정자, 그리고 언덕의 세장한 나무 표현 등은『당해원방고금화보』에 실린 3폭의 예찬계 산수도에서 필의를 얻어 나름대로 변(變)을 추구한 것으로 파악된다〔도 4-37〕. 윤두서의 작품에는 점경인물, 다리, 수면 위에 배를 배치하여 이곳이 단절된 세상이 아님을 암시해주는 듯하다. 세 작품에 보이는 빈 정자와 잡수목들은 제각기 다르게 표현되었다. 〈춘강선유도〉는 인장이 없어 제작 연대를 추정하기 힘들다. 〈임간모옥도〉의 "효언(孝彦)"(ⓔ)(1/04, 1706, 1707 기년작)과 〈수애모정도〉의 "윤두서인(尹斗緖印)"(ⓐ)(1706, 1708, 1714 기년작) 등의 인장으로 미루어보면, 〈수애모정도〉가 더 늦은 시기에 그려진 것으로 짐작된다(부록 8).

　〈춘강선유도〉는 선으로 간략하게 표현된 원산에 태점을 부분적으로 가하면서 산

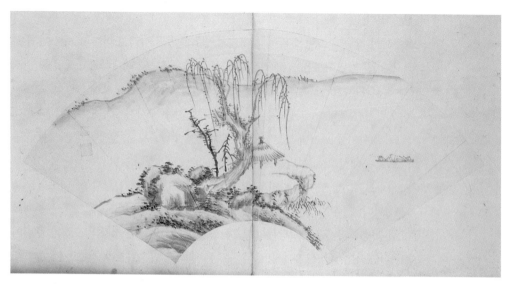

4-34 윤두서, 〈춘강선유도〉,《가전보회》, 18세기, 지본수묵, 27×67cm, 녹우당

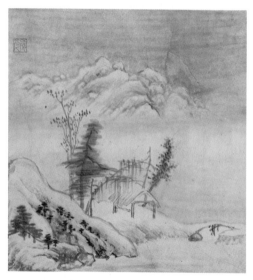

4-35 윤두서, 〈임간모옥도〉,《윤씨가보》, 18세기,
지본수묵담채, 24.6×23cm, 녹우당

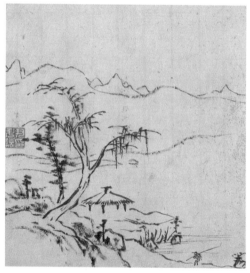

4-36 윤두서, 〈수애모정도〉,《윤씨가보》, 18세기,
지본수묵, 16.8×16cm, 녹우당

면을 연한 먹으로 우려냈으며 수면을 넓게 둠으로 인해 정자가 있는 전경의 경물이
더욱 소쇄해 보인다[도 4-34]. 빈 정자가 있는 곳에는 윤두서가 애용했던 판판한 평
지 표현이 드러난다[표 4-7]. 전경의 언덕에 표현된 아래에서부터 위로 그은 부벽준

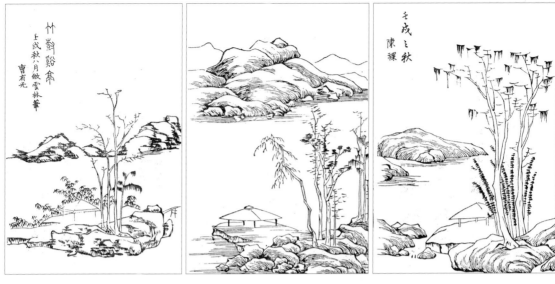

4-37 『당해원방고금화보』제14, 24, 36면

표 4-7 윤두서가 애용했던 평지 표현

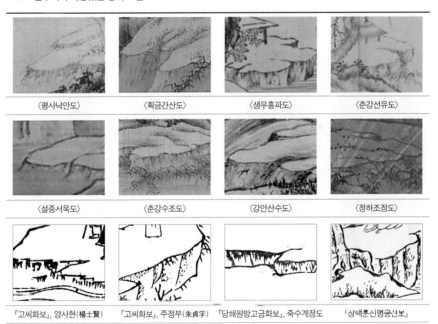

〈평사낙안도〉	〈획금간산도〉	〈생무흥파도〉	〈춘강선유도〉
〈설중서옥도〉	〈춘강수조도〉	〈강안산수도〉	〈정하조정도〉
『고씨화보』, 양사현(楊士賢)	『고씨화보』, 주정부(朱貞孚)	『당해원방고금화보』, 죽수계정도	『상백훈신명긍선보』

표 4-8 《윤씨가보》의 〈춘강선유도〉의 세부 표현

 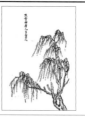

| 언덕 표현 | 『고씨화보』의 장숭(蔣嵩) | 버드나무 표현 | 『개자원화전』의 수엽법 |

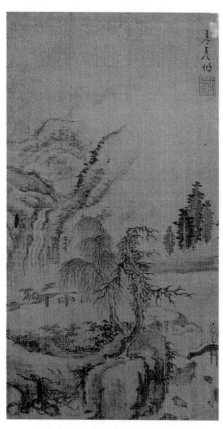

4-38 윤두서, 〈도교관폭도〉, 18세기, 견본수묵,
21.3×11.5cm, 간송미술관

4-39 『당해원방고금화보』 제66면

과 암석 위에 거칠게 빠른 속도로 찍어내린 방일한 태점은 『고씨화보』 중 장숭(蔣嵩)
의 그림으로부터 습득한 것이고, 버드나무는 『개자원화전』에서 익힌 것임을 다음의
표 4-8에서 확인할 수 있다.

〈임간모옥도〉는 원산이 실제에 가깝게 표현되고, 전경에 나지막한 산과 교각을 배치하는 등 나름대로 변화를 추구한 예이다〔도 4-35〕. 이에 반해 〈수애모정도〉는 『당해원방고금화보』의 예찬계 산수도에서 필의를 얻었다고 보이지만 한두 번의 붓질로 대략 그리는 이른바 일필초초(逸筆草草)와 갈필의 구사 등은 화보를 통해서는 배울 수 없는 것으로 당시 조선에 유입된 예찬 화풍의 그림을 참고했을 것이다〔도 4-36〕. 이와 함께 앞서 언급한 바와 같이 그는 예찬의 『청비각집』을 통해서 일기론(逸氣論)을 파악하고 있었다.

간송미술관 소장 〈도교관폭도(渡橋觀瀑圖)〉는 후경의 높은 산에 폭포를 두고 전경의

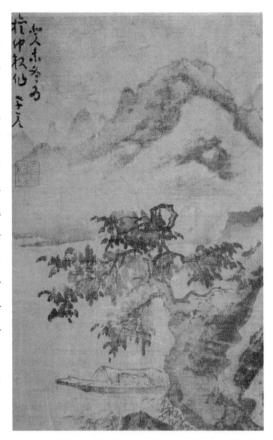

4-40 윤두서, 〈춘산고주도〉, 1703년, 21×13cm, 조선미술박물관

비스듬한 언덕에 빈 정자를 둔 속기 없는 남종화이다〔도 4-38〕. 이러한 화면 구도는 『당해원방고금화보』 제66면의 그림에서 얻어진 것이다〔도 4-39〕.[16]

조어산수도 계열인 조선미술박물관 소장 〈춘산고주도(春山孤舟圖)〉와 《가물첩》 중 〈조어산수도(釣魚山水圖)〉는 『당해원방고금화보』 중 제60면의 그림을 방작한 예이다〔도 4-40~42〕.[17] 〈춘산고주도〉는 현전하는 가장 이른 시기의 작품으로 화면의 왼쪽 상단에 "36세(1703)에 권중숙을 위해 제작하였다〔계미동 위권중숙 작효언(癸未冬 爲權仲叔 作孝彦)〕"는 관기와 "윤두서인(尹斗緖印)"(ⓐ)이 찍혀 있다〔도 4-40〕. 전경의 강물에 떠 있는 거룻배, 강물 위로 가지를 뻗어내린 언덕 중턱의 나무, 수초가 무성한

16 『澗松文華』 72호(한국민족미술연구소, 2007), 도 48.
17 이 그림 옆면에 적힌 시는 "碧江紅葉暮山秋 嘯月吟風得自由 今日釣舟醒復醉 十年身悔一封侯."

4-41 『당해원방고금화보』 제60면

4-42 윤두서, 〈조어산수도〉, 《가물첩》, 1708년, 견본수묵, 26.7×15.0cm, 국립중앙박물관

수변가의 바위 덩어리 등으로 구성된 전경은 화보의 전경과 유사하지만 전반적인 필묵법은 절파 화풍과 관련된다. 거룻배 위에서 한가롭게 낚시하는 고사를 소재로 한 《가물첩》 중 〈조어산수도〉는 전경의 언덕에 자라난 나무, 한가롭게 낚시하는 인물, 그리고 화면의 맨 앞에 몇 개의 돌출된 바위의 표현 등에서 화보를 방작한 흔적이 보인다〔도 4-41, 42〕. 화보의 그림은 나뭇잎을 삼각형으로 표현한 데 반해 윤두서는 개자점(个字點)으로 그렸다. 41세(1708) 1월에 제작된 작품임은 오른쪽 상부의 "무자맹춘언(戊子孟春彦)"이라는 묵서를 통해서 파악되며, "효언(孝彦)"(ⓐ)과 "효언(孝彦)"(ⓒ)이 찍혀 있다.

　바위에 제시를 쓰고 있는 인물을 소재로 다룬 그림은《윤씨가보》의 〈소태제시도(掃苔題詩圖)〉이다〔도 4-43〕. 〈서원아집도(西園雅集圖)〉의 미불(米芾)의 제벽(題壁)

4-43 윤두서, 〈소태제시도〉, 《윤씨가보》, 18세기, 지본수묵, 32×46cm, 녹우당

장면과 관련된 제벽도(題壁圖)는 『화수(畫藪)』(1597)의 「천형도모(天形道貌)」, 『삼재도회』, 『개자원화전』, 『도회종이』에 실려 있어 조선 후기 화가들이 애용했던 화제이다. 〈소태제시도〉는 바위에 글씨까지 표현되고 그 옆에서 벼루를 들고 있는 시동이 세 화보의 시동에 비해 더 크게 그려져 있어 『도회종이』에 실린 그림에 가깝다고 판단된다〔도 4-44〕. 화보에 보이는 절벽 대신 너럭바위를 화선지처럼 연출하거나 글씨를 감상하는 인물까지 등장시킨 이 작품은 그의 학교지변의 능력을 가늠할 수 있는 기준작이다. 이 작품에는 거륜엽으로 표현된 송엽, 인물 묘사의 핍진성, 여러 번 겹친 선과 여

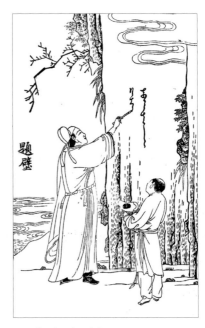

4-44 『도회종이』, 제벽(題壁)

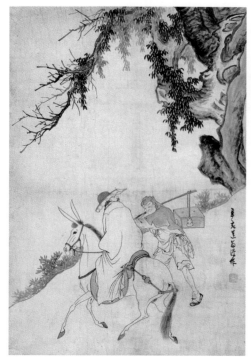

4-45 윤덕희, 〈기려도〉, 1731년, 지본수묵담채, 89×63cm, 개인

4-46 『고씨화보』, 장로(張路), 녹우당

백이 어우러진 물결 표현, 국화점으로 묘사된 잡풀, 입체감 있는 바위 표현 등과 같은 윤두서만의 특정한 회화 표현 방식들이 모두 구비되어 있다.

　이상과 같이 윤두서는 『개자원화전』을 통해서 남종화법을 체계적으로 익혔으며, 『당시화보』, 『고씨화보』, 『당해원방고금화보』, 『도회종이』에 실린 그림의 방작을 시도하면서도 모방에 빠지지 않고 화의에 맞게 격조 있는 문인화로 재구성하여 새롭게 변(變)을 추구하였다. 『고씨화보』를 제외한 나머지 네 화보들은 조선 후기 화가로는 윤두서가 처음으로 수용한 화보들이다. 산수인물도는 『당시화보』를 방작한 예가 주류를 차지하며, 남종화 계열의 그림들은 『고씨화보』와 『당해원방고금화보』의 그림을 방작한 예가 많다.

　윤덕희의 화보 방작은 한양으로 다시 이사했던 중기부터 나타나는데, 윤두서가 참고한 화보 외에 『시여화보(詩餘畫譜)』(1612)와 『태평산수도(太平山水圖)』(1648)의 그림들도 참고하였다.

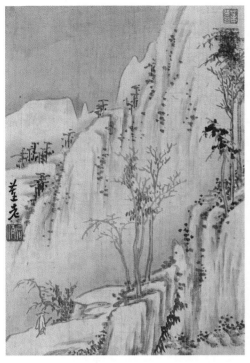
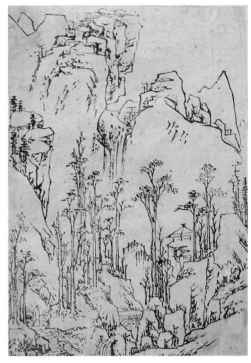

4-47 윤덕희, 〈산수도〉, 18세기, 저본수묵, 22.4×15.5cm, 서울대학교박물관

4-48 『고씨화보』, 황공망(黃公望), 녹우당

　　　1731년작 〈기려도〉는 불안정한 절벽, 사선으로 그은 지면처리, 그리고 부각된 기려인물과 시동으로 화면을 구성하고 있는데, 이는 『고씨화보』 소재 장로(張路)의 기려도에 기원을 두고 있다〔도 4-45, 46〕.[18] 전경의 나귀와 주인공은 철선묘로 간결하게 처리한 반면, 상대적으로 시동의 옷주름과 안면은 보다 사실적으로 묘사되었다. 또한 나귀를 타고 가는 주인공이 고개를 돌려 기이한 절경 쪽을 바라보는 장면을 연출하여 관자의 눈을 자연스럽게 후경으로 옮기게 하는 화가의 시선유도가 두드러진다. 후경은 수직으로 뻗은 기암과 사선으로 뻗어 내린 고목의 둥치와 가지, 그리고 그 위에 개자점(个字點)을 찍어 만든 넝쿨들이 상호 조화를 이루고 있다. 고목이 하얗게 뿌리를 드러내면서 마른 가지 위에 넝쿨을 배치하는 수지법은 명대 오파의 문징명풍(文徵

18　『고씨화보』 장로(張路)의 그림은 『당해원방고금화보』 제26도에도 실려 있다. 윤두서의 〈기려도〉와 같은 유형의 작품으로는 〈구금방우도(拘琴訪友圖)〉〔지본수묵, 85×50cm, 윤자현(尹滋顯) 소장〕가 있다. 劉復烈 編著, 『韓國繪畵大觀』(文敎院, 1969), 도 208 참조.

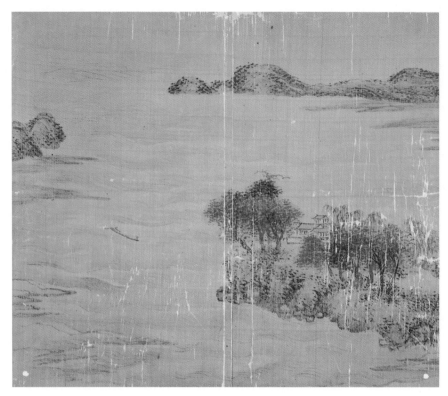

4-49 윤덕희, 〈산수도〉,《연옹화첩》제1면, 18세기, 견본수묵, 30×35cm, 국립중앙박물관

明風)이다.

　　1733년-1736년경에 제작되었을 것으로 추정되는 서울대학교박물관 소장 〈산수도〉는 『고씨화보』의 황공망(黃公望) 산수도를 참고하여 설경산수도로 그린 대표적인 예이다(도 4-47, 48).[19] 이 작품은 직선으로 뻗은 가는 줄기 위에 평두점을 찍은 산등성이의 수목들, 예각을 사용해 보다 수직을 강조한 전경의 바위언덕과 그 위에 세장한 마른 나무를 첨가하는 모티프, 지팡이를 끌고 가는 점경인물 등은 이 화보를 참고한 것으로 보인다. 뿐만 아니라 이 화면을 자세히 보면 심주(沈周, 1427-1509)가 예찬을 방(倣)한 〈책장도(策杖圖)〉와 상통하는 점이 많다.[20] 점경인물의 등장, 화면을 전

19　18세기 남종화풍으로 설경산수도를 그린 대표적인 화가로는 윤두서, 정선, 최북, 심사정 등이 있다. 『특별전 눈 그림 600년』(국립전주박물관, 1997), pp. 17-23 참조.

20　심주, 〈책장도〉, 명, 지본수묵, 159.1×72.2cm, 대북 고궁박물원 소장. 『동양의 명화』 4 중국 II: 원·명의 회화(삼성출판사, 1985), 도 72 참조.

경과 후경 2단으로 구획한 점, 바위 주변에 태점을 찍어 만든 산형 등은 심주의 작품에 가깝다.

《연옹화첩》제1면 〈산수도〉는 『당시화보』 중 '황보염(皇甫冉)의 문거계사직(問居季司直)'이라는 시의를 표현한 그림을 방(倣)한 것으로 생각된다[도 4-49, 50]. 수면 위에 경물을 지그재그식으로 세 군데로 나누어 배치하거나, 강안과 원산에 소미점을 구사한 방식은 화보

4-50 『당시화보』, 황보염(皇甫冉), 「문거계사직(問居季司直)」

의 표현과 유사하다. 이 작품은 지금까지 그의 작품 중 화보를 가장 충실하게 모방한 예이며, 다만 윤덕희는 이 화보의 구도를 횡장한 화면으로 변형시켰을 뿐이다. 화면의 도입부에 해당되는 강안에 즐비하게 서 있는 나무의 무성한 잎들은 담묵과 농묵을 함께 조절한 호초점(胡椒點)을 활용하여 한층 여름의 시정을 전달시켜준다.

사의성과 문기를 강조한 남종화를 잘 운용하고 있는 작품은 건국대학교박물관 소장 〈월야산수도(月夜山水圖)〉이다[도 4-51].[21] 전경에 두 그루의 수목과 초정(草亭)을 배치하고, 후경에 산과 산 사이의 계곡에서 떨어지는 폭포를 사선으로 기울어지게 배치한 구도는 『당해원방고금화보』의 산수도에서 차용한 것으로 보인다[도 4-39]. 이 화보의 그림은 윤두서가 〈도교관폭도〉[도 4-38]에서 이미 방작을 시도한 바 있다. 윤덕희는 달밤의 분위기를 살리려는 듯 경물들의 명암대비가 뚜렷하다. 이 작품에서는 중기의 작품에 두드러지게 나타나는 점묘법을 농담을 조절해가면서 계곡 주변의 절벽에 적용시켰다. 수지법도 『개자원화전』 초집의 점엽법을 다양하게 활용하고 있다. 예컨대 오른쪽 나무는 수엽점(垂葉點)으로, 왼쪽 나무는 약간 변형된 개자점으로, 나무 밑에 풀들은 첨두점(尖頭點)으로, 언덕 주변의 잡목들은 수조점(水藻點)으로, 원

21 화면의 우측 상단에는 "낙서작(駱西作)"이라는 관서와 판독이 불가능한 두 글자가 찍힌 직사각형의 백문인이 찍혀 있다.

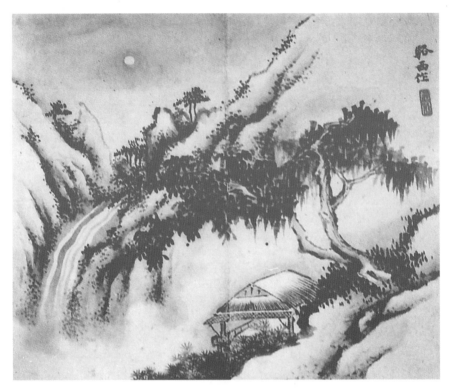

4-51 윤덕희, 〈월야산수도〉, 18세기, 지본수묵, 21×25.6cm, 건국대학교박물관

산의 듬성듬성 서 있는 나무는 『개자원화전』 초집에 실린 '곽함희매작군송(郭咸熙每作群松)'으로 묘사되었다.

　　국립중앙박물관 소장 〈우중행려도(雨中行旅圖)〉는 『시여화보(詩餘畵譜)』의 「귀일(歸日)」을 참고하였다[도 4-52, 53].[22] 언덕과 반대편 수면을 사이에 두고 시동을 거느리며 말을 타고 가는 고사를 배치한 구도는 「귀일」과 유사하지만 산수배경이 실제적이다. 말을 타고 가는 인물이나 봇짐을 들고 가는 시동은 『개자원화전』 초집의 '시사

22　이 작품은 유물번호 동원 2294로 윤덕희의 전칭작으로 전해지고 있다. 왼쪽 상단의 "연옹(蓮翁)"이라는 관서와 그 하단에 "경백(敬伯)"(ⓒ)이라는 백문방인, 그리고 오른쪽 상단에 "연옹(蓮翁)"과 "덕희(德熙)"(ⓐ)라는 백문방인 등이 있는데 1732년경에 찍힌 인장과 차이가 보여 후낙으로 보인다. 그러나 이 작품은 윤덕희의 화풍적 특성이 잘 드러나 윤덕희의 전칭작의 범주에서 다루고자 한다. 고연희, 「17·8세기, 중국의 판화서적 유통이 조선회화사에 미친 영향—산수표현 및 화조표현을 중심으로—」, 홍선표 외 지음, 『17·8세기 조선의 외국서적 수용과 독서문화』(혜안, 2006), pp. 172-173에서는 김홍도의 〈마상청앵도〉 역시 『시여화보』의 「귀일(歸日)」을 참고하였음을 지적한 바 있다.

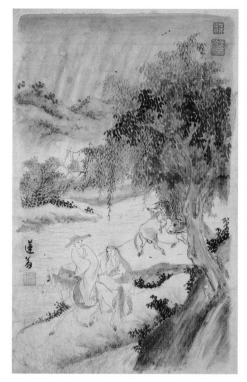

4-52 전(傳) 윤덕희, 〈우중행려도〉, 18세기, 지본담채,
30.0×20.7cm, 국립중앙박물관

4-53 『시여화보(詩餘畫譜)』, 귀일(歸日)

재패교려자배상(詩思在壩橋驢子背上)'을 응용한 것이며, 후경에 목우도를 더 추가시켰
다. 빗줄기가 퍼붓는 짙은 하늘, 무성한 잎, 물이 불어 있는 강과 고랑, 목동이 쓴 도롱
이 등은 모두 우중(雨中)임을 암시하는 요소들이다. 특히 먹장구름을 표현한 하늘에는
붓자국이 남아 있다. 또한 전경 오른쪽 언덕에는 비에 젖은 습윤한 분위기를 나타내기
위해 붓을 서로 잇대어 농묵으로 쓸어내린 적묵법에 가까운 악착준이 구사되었다.

국립중앙박물관 소장 〈산수도〉에서 보이는 방형 또는 단순한 각진 형체들의 반
복으로 구축하면서 명암의 효과를 노린 산세는 이전의 산수화에서는 볼 수 없는 대
담한 구도로, 명말청초 안휘파(安徽派) 소운종(蕭雲從, 1596-1669)의 산수판화집인
『태평산수도』의 산석법을 수용한 것으로 보인다(도 4-54, 55).[23] 평평한 바위절벽과

23 이 작품의 유물번호는 동원 2214-17로 여러 화가들의 편화를 모은 작품들 중 하나이다. 『태평산수도』에
 관해서는 박도래, 「蕭雲從(1596-1669)의 산수화와 『太平山水圖』 판화」, 『미술사학연구』 254호(한국미술
 사학회, 2007), pp. 88-98.

4-54 윤덕희, 〈산수도〉, 18세기, 견본수묵, 21.6×12.9cm,
국립중앙박물관

4-55 소운종(蕭雲從), 『태평산수도(太平山水圖)』,
경산(景山)

주름진 바위의 괴체(塊體)들 사이로 구불구불하게 난 길 주변에 호초점을 무수히 찍
어 관목들을 표현하고 있다. 점묘법에 가까운 이 기법은 〈관폭도〉(도 4-14)에도 보이
고 있듯이 자주 애용한 기법으로 자칫 평면적으로 보이기 쉬운 화면에 공간감을 불
어넣어준다. 산 중턱의 아슬아슬한 비탈길은 비교적 평탄한 코스로 심산으로 향하
는 방향감을 주고 있다. 화면 오른쪽의 "연옹(蓮翁)"이라는 관서는 1731년부터 1733
년에 사용한 것이므로 윤덕희는 이인상(李麟祥, 1710-1760)과 이윤영(李胤永, 1714-
1759)보다 약간 이른 시기에 안휘파 화풍을 수용했음을 알려준다.[24]

24 윤덕희의 〈산수도〉(동원 2214-17)에 찍힌 두 과의 백문방인은 판독이 어렵다. 이인상과 이윤영의 안휘파
 화풍의 수용에 관해서는 兪弘濬, 「凌壺觀 李麟祥의 生涯와 藝術」(홍익대학교대학원 미술사학과 석사학위
 논문, 1983); 李順美, 「丹陵 李胤永(1714-1759)의 繪畵世界」, 『미술사학연구』 242(한국미술사학회, 2004),

이상과 같이 윤덕희는 윤두서가 보았던 『고씨화보』, 『당시화보』, 『고금화보』 외에도 『시여화보』와 『태평산수도』 등 새로운 화보를 수용하여 나름대로 개성을 살린 변화를 추구하였다. 윤용의 산수도에는 화보를 방작한 작품이 보이지 않는다.

3) 독자적인 남종산수화의 완성

윤두서는 조선 후기 화가들 가운데 가장 먼저 당시의도(唐詩意圖)를 시도하였으며, 화보의 방작에서 벗어나 『개자원화전』 초집에 자세하게 소개된 남종화법의 체계적인 학습과 중국 원작의 부분적인 열람을 기반으로 미가(米家)산수, 예찬산수, 심주와 문징명의 오파 화풍을 추구한 작품과 독자적인 남종화를 추구한 설경산수도 계열의 작품들을 상당수 남겼다.

윤두서는 『당시화보』와 『고금화보』를 통해서 시의도(詩意圖)를 인식하게 되었고 그 결과 시서화삼절을 이룬 당시의도를 남겼다. 《관월첩(貫月帖)》의 〈은일도(隱逸圖)〉 〔도 4-91〕와 〈월야강촌산수도(月夜江村山水圖)〉〔도 4-56〕는 자신이 묵서한 제화시가 각각 한 폭씩 곁들여져 있는 시의도로 현재까지 확인한 바로는 시와 그림이 함께 짝한 조선 후기 당시의도 가운데 가장 이른 시기의 예이다.[25] 두 작품은 별폭을 할애하여 예서체와 해서체로 쓴 제화시가 함께 실려 있으며, 〈은일도〉의 제화시에는 "효언 (孝彦)"이라는 자필 관서가 있고, 그 밑에 "윤두서인(尹斗緖印)"(⑧)이 찍혀 있다. 그는 이 작품을 통해서 시를 조형언어로 가시화시켜 그림으로 남기려는 시도도 하였다. 왕유(701-761)의 오언고시인 「종남별업(終南別業)」을 다음과 같은 제화시로 남겼다.[26]

興來每獨往 흥이 오르면 매번 홀로 거닐며

pp. 269-273.

25 閔吉泓, 「朝鮮 後期 唐詩意圖 — 산수화를 중심으로」, 『미술사학연구』 233·234호(한국미술사학회, 2002), pp. 63-94에 따르면 당시의도는 문헌 기록상으로 조선시대 초기부터 제작되었으며 조선 후기에는 크게 유행하였다. 필자가 확인한 바로는 왕유의 「종남별업」을 그림으로 그린 우리나라의 작품으로는 윤두서의 〈은일도〉가 가장 앞서며, 이후에 정선의 〈좌간운기도(坐看雲起圖)〉, 최북의 〈관폭도〉, 김홍도의 〈산거한담도(山居閑談圖)〉, 이인문의 〈송하담소도〉(1895) 등으로 이어진다.

26 국립중앙박물관 《관월첩(貫月帖)》(德2699)은 박동보와 윤두서를 비롯한 여러 화가들의 그림 13폭과 묵서 제시 3폭 등 모두 16폭으로 구성되어 있다.

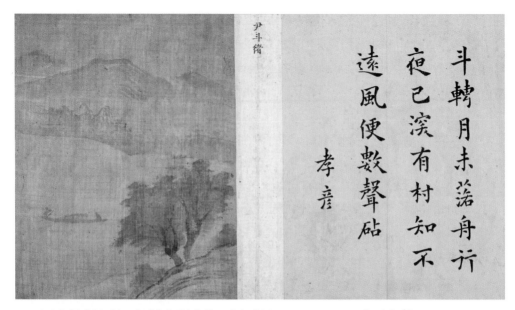

4-56 윤두서, 〈월야강촌산수도와 제화시〉, 《관월첩》, 18세기, 견본수묵, 19.1×15.2cm, 국립중앙박물관

勝事空自知	빼어난 경치 나만이 알 뿐이네.
行到水窮處	물이 끝나는 곳까지 다다라,
坐看雲起時	앉아서 바라보니 구름 이는 그때로다.

　　시와 그림을 갖춘 작품에서 시는 단순히 그림에 딸린 부속물이 아니며, 그림은 시에 딸린 회화적인 부속이 아니다. 시가 씌어진 그림을 보면 당연히 시의 언어적 구조와 그림의 회화적 구조 사이에 발생하는 독특한 상징적 울림에 주의 깊게 관심을 기울여야 한다.[27] 이미지와 관련된 언어들은 그림으로 그리는 게 매우 어려워 본래의 이미지를 손상시킬 수 있는데, 윤두서는 이 작품에서 이 시의 네 구절 중 "좌간운기시(坐看雲起時)"를 조형언어로 적절하게 풀어내었다. 윤두서는 구름을 여백으로 처리하고 군데군데 담묵으로 우려내 감상하는 인물에 중점을 두었다. 사선으로 그은 지면에도 우리가 쉽게 발견하지 못한 암시와 함축이 있다. 지면 뒤로 흐릿하게 숲을 표현하고 있어 고사가 앉아 있는 곳이 산의 정상임을 암시한다.

27　Jonathan Chaves, "Meaning Beyond the Painting: The Chinese Painter as Poet," Murck, Alfreda and Wen C. Fong eds., *Words and Image: Chinese Poetry, Calligraphy and Painting* (New York, The Metropolitan Museum of Art, 1991), pp. 431-458.

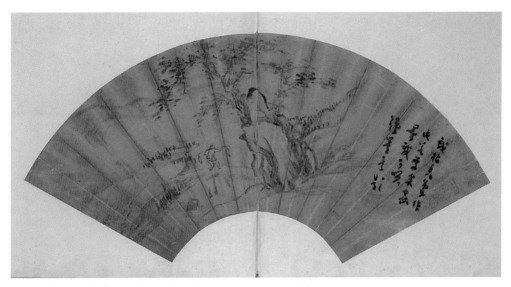

4-57 윤두서, 〈산수도〉, 《가전보회》, 18세기, 지본수묵, 21.4×68.4cm, 녹우당

〈월야강촌산수도〉에 딸린 오언절구의 시는 당나라 시인 전기(錢起, 722-780)의 「강행무제(江行無題)」 중 제9수이다.

斗轉月未落	북두성은 기울고 달은 지지 않았는데
舟行夜已深	뱃길에 밤은 이미 깊었네.
有村知不遠	멀지 않은 곳에 마을이 있음을 알겠고
風便數聲砧	바람결에 다듬이 소리 들리네.

윤두서는 이 구절의 내용에 따라 깊은 밤에 한 척의 배가 마을을 향해 들어오는 장면을 그렸다. 그가 자주 애용했던 수변누각도 계열의 산수도에서 보이는 넓은 수변과 강안에 두 그루의 나무를 배치하여 시정을 전달하고자 하였다. 몰골법으로 형체를 희미하게 그린 것은 어두컴컴하고 경물이 잘 구별되지 않는 밤의 분위기를 표현하기 위한 것이다.

미가산수(米家山水)를 추구하고자 했던 작품은 《가전보회》의 〈산수도〉이다[도 4-57]. 장대에 짐을 메고 외나무다리를 건너가는 인물을 소재로 한 이 그림의 화면 오른쪽에는 "장난삼아 몽당붓을 잡아 이것을 그렸다. 미가의 묵희를 배운 것 같지만 우습구나[戲把禿筆作此 若學米家墨戲 可笑]"라고 필서되어 있다. 이를 통해서 보면 그가

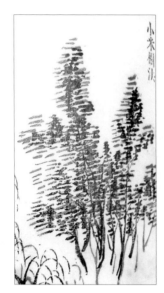

4-58 『개자원화전』 초집 권2, 「수법」
중 소미수법(小米樹法)

미법산수(米法山水)에 대해 인식하고 있었음이 분명
해진다. 미점이 구사된 나무는『개자원화전』초집(初
集)에 실린 '소미수법(小米樹法)'을 차용한 것이다〔도
4-58〕. 이 관서 밑에 찍힌 인장 "공재(恭齋)"(ⓒ)는
1704년과 1707년의 기년작이 있는 것과 같이 이 작
품 역시 비슷한 시기에 그렸을 것으로 짐작된다.

화보의 방작에서 벗어나 예찬의 산수도를 독특
한 방식으로 재해석한 작품은《윤씨가보》의 〈생무흥
파도(生霧興波圖)〉와《가물첩》의 〈설경모정도(雪景茅
亭圖)〉,《윤씨가보》의 〈강안산수도(江岸山水圖)〉이다
〔도 4-59~61〕. 〈생무흥파도〉는 나름대로 변(變)을
추구하고자 예찬식의 모정에 언덕과 소나무, 낚시를
마치고 귀가하는 도롱이를 걸친 점경의 인물, 원산
등을 추가하여 새롭게 재구성한 그림이지만 예찬의

일격풍(逸格風)에는 제대로 도달하지 못한 듯하다〔도 4-59〕. 뿐만 아니라 화면을 구
획한 바깥쪽 좁은 공간에 필서한 "산에는 아지랑이 일고, 물에는 파도 이네〔寸山生霧
尺水生波〕"라는 제화시도 그림의 내용과 잘 부합되지 않는다.[28]

이에 반해 〈설경모정도〉와 〈강안산수도〉는 예찬 화풍을 토대로 변(變)을 성공적
으로 추구한 작품이다〔도 4-60, 61〕. 〈설경모정도〉는 화면의 좌상부에 "무자동효언(戊
子冬孝彦)"이라는 관서가 있어 1708년에 제작된 것임을 알 수 있다. 예찬의 소림모정
을 활용하면서 후경에 구름에 가린 우뚝 솟은 주산과 그 옆으로 수평으로 전개되는
나지막한 산을 배열하여 독특한 형식의 설경산수도가 탄생되었다. 〈강안산수도〉는
『고씨화보』예찬 그림의 세장한 잡수목과『고금화보』제24면의 피마준, 그리고『개자
원화전』초집의 「산석보(山石譜)」중 '산파로경법(山坡路逕法)'〔도 4-62〕을 기반으로
두 마리 새를 점경으로 추가시켰다. 평담천진한 강남경을 자신의 방식으로 재해석하
여 격조 높은 남종화로 재창조한 것으로 보인다. 꼼꼼하면서 세련되게 구사한 피마준
을 통해서 남종화법을 완숙하게 이해한 면모를 엿볼 수 있다.

명대 오파화가(吳派畫家) 심주(沈周)와 문징명(文徵明)의 화풍이 반영된 예는《윤

28　이 제화시의 번역문은 박은순, 「恭齋 尹斗緖의 繪畵: 尙古와 革新 ―海南尹氏 家傳古畵帖을 중심으로―」,
『海南尹氏家傳古畵帖』第1冊(문화체육부 문화재관리국, 1995), p. 68 참조함.

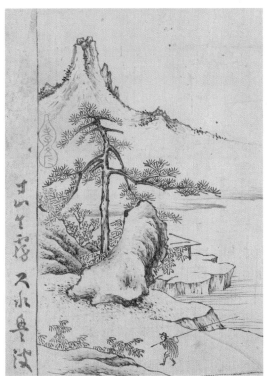

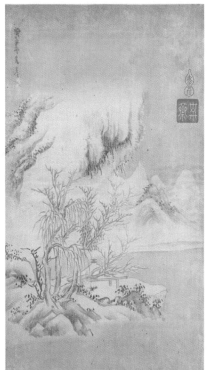

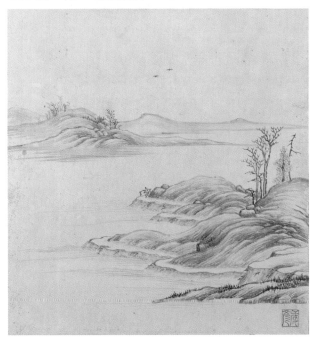

| 59 | 60 |
| 61 | 62 |

4-59 윤두서, 〈생무홍파도〉,《윤씨가보》, 18세기, 저본수묵, 13.4×9.6cm, 녹우당

4-60 윤두서, 〈설경모정도〉,《가물첩》, 1708년, 견본수묵, 26.7×15.0cm, 국립중앙박물관

4-61 윤두서, 〈강안산수도〉,《윤씨가보》, 18세기, 지본수묵, 24.4×23cm, 녹우당

4-62 『개자원화전』 초집, 「산석보」 중 산파로경법(山坡路逕法)

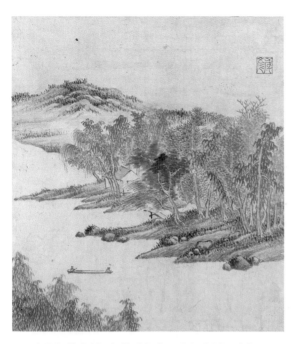

4-63 윤두서, 〈추강산수도〉,《윤씨가보》, 18세기, 지본수묵담채,
24.2×22cm, 녹우당

씨가보》의 〈추강산수도(秋江山水圖)〉이다〔도 4-63〕. 이 작품은 강촌의 가을 전경을 사선으로 기운 일하양안식(一河兩岸式) 구도에 담아내었다. 기존 작품에서 시도되지 않았던 초록색과 연갈색 맑은 담채를 가해 참신하고 개성 넘치는 오파 분위기의 작품이다. 녹음이 짙은 숲에 단풍으로 물든 나무들이 사이사이 끼어 있어 초가을 분위기를 나타내고 있으며, 하늘까지 연초록으로 우려내어 화면 전체에 생동감이 느껴진다. 토파의 군석들은 일정한 법칙에 따라 군데군데 3석 혹은 2석으로 무리지어 변화를 주고 있다. 가장 눈에 띄는 변화는 초록과 연갈색을 이용하여 다양한 수목들의 표현에 초점을 둔 점이다. 예컨대 수변의 잡풀들과 여러 종에 달한 무성한 나무들은 첨두점(尖頭點), 일자점(一字點), 삼엽점(杉葉點), 대혼점(大混點), 자송점(刺松點), 수등점(垂藤點), 호초점(胡椒點) 등 『개자원화전』 초집에 실린 각기 다른 수엽법들이 망라되어 있다(표 4-9).

윤두서의 설경산수도 계열의 그림은 특히 독자적인 남종화의 전형을 보여준다. 《윤씨가보》의 〈설중서옥도(雪中書屋圖)〉〔도 4-64〕, 〈설경산수도(雪景山水圖)〉〔도 4-66〕와 《가전보회》의 〈설경산수도〉〔도 4-67〕 등은 남종화법을 깊이 천착하여 독자적인 화풍을 완성한 예들이다. 이 작품들은 강촌의 겨울 풍경을 주제로 하여 화면의 왼쪽에 있는 하나의 거대한 덩어리로 파악한 험준한 산을 두고, 오른쪽에는 수면을 둔 점이나 대담하면서 치밀한 화면 구성, 근경에 집약된 거대한 경물, 문인화 계보에 속한 옛 대가들의 수법(樹法)들을 집중적으로 활용한 점 등이 공통된다. 〈설중서옥도〉에는 "공재언(恭齋彦)"이 관서되어 있으며, 《윤씨가보》의 〈설경산수도〉에는 "효언

표 4-9 《윤씨가보》의 〈추강산수도〉에 활용된 수업법과 『개자원화전』 초집 수업법 비교

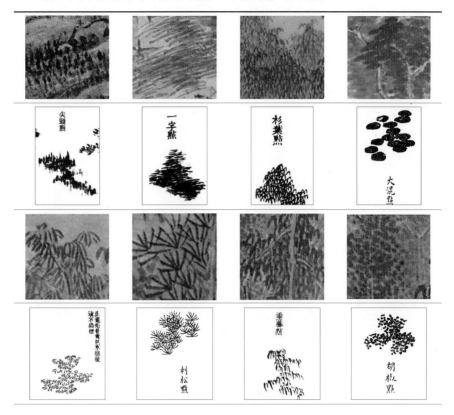

(孝彦)"(ⓐ)(1706, 1708, 1714 기년작)이 날인되어 있으며, 《가전보회》의 〈설경산수도〉에는 "효언(孝彦)"(ⓒ)(1704, 1706, 1707 기년작)과 "동해상인(東海上人)"이 찍혀 있는 것으로 보아 1706년 이후에 그렸을 것 같으나 세 작품의 제작시기를 정확하게 확단하기는 힘들다.

험준한 산과 강 사이에 있는 서옥(書屋) 주변의 풍경을 운치 있게 표현한 〈설중서옥도〉는 조선 중기의 그림이나 화보에서 찾아볼 수 없는 새로운 유형의 산수도이다〔도 4-64〕. 서옥을 소재로 한 이와 유사한 구도는 청대 정통파화가인 왕휘(王翬)의 〈한산서옥도(寒山書屋圖)〉에서 보이고 있지만 세부의 필법에서 차이가 있어 윤두서가 독자적으로 고안한 남종문인화로 볼 수 있다〔도 4-65〕. 겨울의 정취를 더욱 고조시키는 중앙의 곧게 뻗은 세장한 나무는 『고씨화보』의 동기창 그림에 보이는 것과 유사하며, 골짜기 주변의 군집된 나무들은 『개자원화전』에 제시된 동원(董源)의 원수법이다.

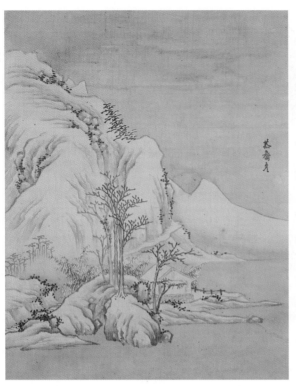

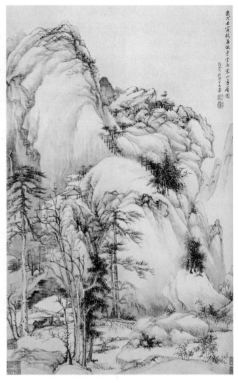

4-64 윤두서, 〈설중서옥도〉,《윤씨가보》, 18세기, 견본수묵,
28.2×22.4cm, 녹우당

4-65 왕휘, 〈한산서옥도〉, 청, 지본수묵, 61.3×38.6cm,
대북 고궁박물원

산등성에는 반두법과 군집된 일자점으로 변화감을 주고 있다. 화면을 압도하고 있는
거대한 주산은 오목한 부분에 연하고 부드러운 붓질을 반복하여 사이사이 결을 주어
산의 형세를 명료하게 드러내면서 부피감을 주고 있다.

　《윤씨가보》의 〈설경산수도〉는 경물을 전경으로 끌어당겨 주요 소재로 다루고 수
면을 후경으로 배치하였으며, 전경의 3분의 1 가량에는 계곡이 흐르는 평지를 보여준
다〔도 4-66〕. 산 중턱의 비탈길에는 짐을 들고 가는 인물의 모습을 점경으로 포치하
였으며, 선염으로 우려낸 강물에는 두 척의 돛단배가 떠 있고, 그 뒤로 사구가 보인다.
표 4-10과 같이 전경에는 『개자원화전』 초집의 대미수법(大米樹法), 운림소수법(雲林
小樹法), 북원원수(北苑遠樹) 등 남종화의 대가들이 구사한 나무들을 배치하고, 산등
성이의 요소요소에는 태점과 『개자원화전』 초집의 곽희군송(郭熙群松)을 적절히 활
용하고 있어 그가 남종화법에 깊이 천착했음을 알 수 있는 그림이다.

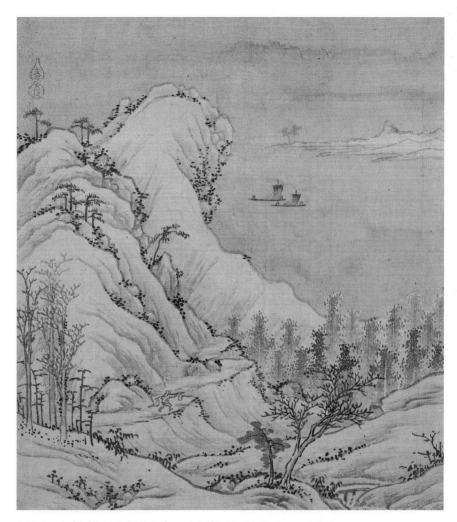

4-66 윤두서, 〈설경산수도〉, 《윤씨가보》, 18세기, 견본수묵, 24.6×21.2cm, 녹우당

《가전보회》의 〈설경산수도〉는 수많은 산들이 병풍처럼 서로 유기적으로 연결되어 하나의 덩어리로 강조한 새로운 형식이다〔도 4-67〕. 이는 명대 〈연강첩장도〉의 이해를 바탕으로 자신의 화도론을 접목시킨 그림으로 파악된다. 산 곳곳에 동원(董源)의 산석법인 반두법(礬頭法)이 구사되어 있으며, 전경의 수변 쪽에 수평으로 뻗어 있는 긴 평지에는 예찬풍의 소수(小樹)와 빈 정자를 배치하여 이곳이 탈속의 공간임을 한층 부각시켰다. 움직임과 고요함, 강약, 완만함과 급함, 통함과 막힘, 가벼움과 무거움, 거대함과 세세함, 음양, 펼침과 수축, 농담, 원근, 높음과 깊음, 앞과 뒤 등 그가 화도론에

표 4-10 《윤씨가보》의 〈설경산수도〉에 활용된 수엽법과 『개자원화전』 초집 수엽법 비교

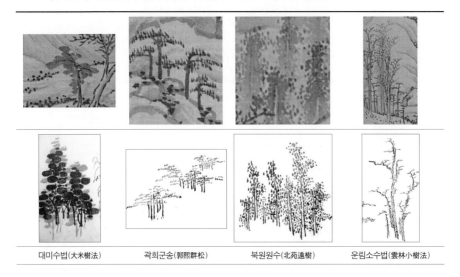

| 대미수법(大米樹法) | 곽희군송(郭熙群松) | 북원원수(北苑遠樹) | 운림소수법(雲林小樹法) |

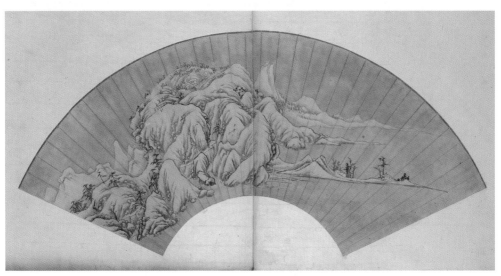

4-67 윤두서, 〈설경산수도〉, 《가전보회》, 18세기, 지본수묵, 22×63.8cm, 녹우당

서 강조했던 필법과 묵법의 다양한 요소들이 모두 적용된 득의작이다. 화면을 자세히 살펴보면 원근에 따라 크기를 달리한 곳곳의 수목들, 비탈길을 지나가는 나그네, 산 정상에 위치한 몇 채의 가옥 등 세부적인 요소들이 풍부하다. 그러면서도 세부는 모두 거대한 산을 구성하는 요소 속에 포함시켜 산수의 웅장함을 덩어리로 강조한다.

그 밖에 《윤씨가보》의 〈산수도〉는 산골의 전경을 그린 윤두서만의 특정한 회화 표현방식이 엿보이는 작품이다[도 4-68]. 물줄기와 포말, 계곡 주변의 언덕, 그리고 두 그루의 나무를 근경으로 크게 부각시켜 선명하게 묘사하고 원산을 흐릿하게 처리하는 등 원근에 따라 크기와 선명도에 차이를 두고 있다. 두 그루의 나무는 『개자원화전』 초집의 곽희수법으로 그린 나무와 태점으로 묘사된 이끼 긴 고목이 함께 어우러져 있으며, 계곡 주변의 언덕에 자라난 잡목은 국화점이 구사되었다. 그런가 하면 언덕과 계류는 먹에 푸르스름한 색을 섞어 필선을 감소시키고 면을 강조하여 입체적으로 그려 개성적인 면모가 보인다[표 4-11]. 곡선을 이루는 물줄기 표현과 포말은 그

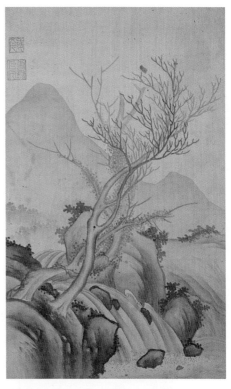

4-68 윤두서, 〈산수도〉,《윤씨가보》, 18세기, 견본수묵담채, 32×19.9cm, 녹우당

의 산수화에 자주 등장하는 경물인데, 표 4-11에서 제시한 바와 같이 대부분의 경우 곡선을 이루는 선을 여러 번 가하고 나머지는 여백으로 표현하여 물줄기의 입체감을 살리는데 반해 이 작품에 보이는 물줄기는 어두운 부분에는 선과 함께 담묵을 가하고 밝은 부분은 여백으로 처리하여 한층 입체적으로 보인다.

이처럼 윤두서는 『개자원화전』과 중국의 원작들을 통해서 체계적으로 익힌 남종

표 4-11 윤두서의 산수도에 보이는 물줄기 표현

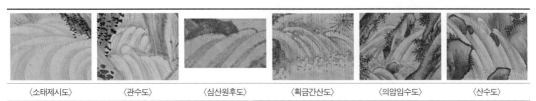

| 〈소태제시도〉 | 〈관수도〉 | 〈심산원후도〉 | 〈획금간산도〉 | 〈의암임수도〉 | 〈산수도〉 |

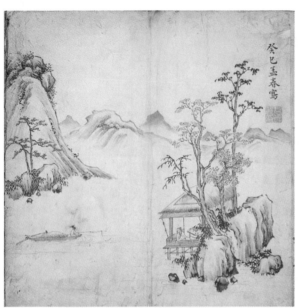

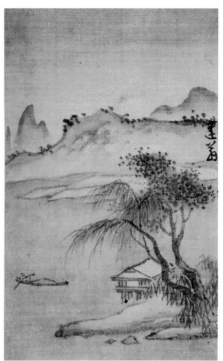

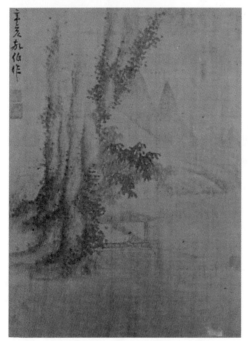

69 70

71 72

4-69 윤덕희, 〈누각산수도〉, 《서체》 제3면, 1713년, 지본수묵, 35×34.8cm, 녹우당

4-70 윤덕희, 〈누각산수도〉, 《윤덕희화첩》 제5면, 18세기, 저본수묵, 23.4×14.7cm, 국립중앙박물관

4-71 윤덕희, 〈산수인물도〉, 1731년, 견본수묵, 28×20.6cm, 국립중앙박물관

4-72 윤덕희, 〈산수도〉, 《미표구화첩》 제2면, 18세기, 견본수묵, 23.5×21cm, 국립중앙박물관

화법을 적극적으로 구사하면서 자신의 화도론을 적용시켜 완숙한 경지의 남종산수화를 그렸음을 확인할 수 있다.

윤덕희는 선조들에 대한 숭조의식이 강해, 일찍부터 윤두서로부터 남종화를 전수받아 18세기 전반경에 활약했던 화가들 중 남종화를 적극적으로 수용한 화가에 속한다. 그의 남종화는 윤두서의 누각산수도의 계승, 미법산수화, 명대 오파와 동기창, 청대 안휘파 화풍의 수용 등으로 구분하여 살펴볼 수 있다. 윤덕희의 작품에는 초기뿐만 아니라 한양으로 올라와서 본격적으로 화업에 열중했던 중기에도 윤두서의 남종화를 계승한 작품이 상당수를 차지한다. 이러한 예는 1713년작《서체(書體)》의 제3면 〈누각산수도(樓閣山水圖)〉,《윤덕희화첩(尹德熙畵帖)》제5면 〈누각산수도(樓閣山水圖)〉, 1731년작 〈산수인물도〉,《미표구화첩(未表具畵帖)》제2면 〈산수도〉 등이다〔도 4-69~72〕.

현전하는 작품 중 가장 이른 시기의 기년작인《서체》제3면의 〈누각산수도〉는 윤두서의 누각산수도 형식을 계승한 예이다〔도 4-69〕. 이 작품은 우측 상단에 "계사맹춘사(癸巳孟春寫)"라는 관서와 "윤덕희인(尹德熙印)"이라는 백문방인이 찍혀 있어, 29세(1713) 음력 정월에 그렸음을 확인할 수 있다. 그해 봄 아버지를 따라 해남으로 낙향하였으니 이 작품은 한양에 살았을 때 그린 것으로, 입문기에 윤두서를 통해서 남종화법을 익혀나가는 과정을 보여주는 귀중한 예이다. 왼쪽에 넓은 수면을 두고 오른쪽에 인물이 누각에 앉아 있는 전경의 구도, 수각(水閣), 어정(漁艇) 등은 윤두서의 수변누각도 류와 유사한 모티프이다. 누각 건너편 중경의 높은 산에는 피마준과 반두법이 구사되었으며, 산 주변에는 조밀하게 태점이 찍혀 있어 이 시기에 이미 남종화법에 대한 이해가 깊었음을 보여준다. 한편 중경과 가장 근접되어 있는 원산에는 붓을 위에서 아래로 쓸어 내려간 악착준이 실험적으로 시도되었다. 전경의 오른쪽 둥그스름한 언덕에 서 있는 나무들과 중경의 앞에 서 있는 소나무는『개자원화전』초집을 통해서 익힌 것이다. 그가 화보를 통해 남종화법을 일찍부터 공부할 수 있게 된 계기는 부친의 영향이 컸다고 본다.

《윤덕희화첩》제5면 〈누각산수도〉도 윤두서의 수변누각도 형식을 충실히 계승한 예이다〔도 4-70〕. 여기서 윤덕희는 누각 주변의 언덕을 완만하게 처리하였으며, 원산의 산 정상에 미점을 군데군데 찍어 변화를 주었다. 1731년작 〈산수인물도〉〔도 4-71〕와《미표구화첩》제2면 〈산수도〉〔도 4-72〕는 한쪽에 수면을 두고, 다른 한쪽에 높은 절벽과 누각을 포치하고 있는데, 이는 윤두서의 〈우여산수도〉〔도 4-29〕를 방작한 것

이다.[29] 〈산수인물도〉의 누각에서 직접 낚싯대를 드리우고 있는 어옹은 윤두서의 작품에는 없는 모티프로 그가 새롭게 창안한 조어도 형식이다. 절벽의 끝단은 'ㄴ'자로 겹겹이 꺾여 올라간 바위 주름과 그 주변에 작은 태점을 가해 괴량감이 두드러진다. 위로 올라갈수록 점점 괴체가 커지는 절벽 표현은 명대 오파화가인 문징명의 〈적벽부도〉에서 그 전형을 찾아볼 수 있다.

다양한 방식으로 미법산수화를 시도한 중기의 작품은 《연겸현련화첩(蓮謙玄聯畵帖)》 제5면 〈송하문동도(松下問童圖)〉, 개인소장 〈월하범주도(月下泛舟圖)〉, 서울대학교박물관 소장 〈산수도〉 등이다[도 4-73~75].

전칭작 〈송하문동도〉의 원산 산형은 『고씨화보』의 고극공 산수도에서 필의를 얻었다[도 4-73, 4-26].[30] 산의 윤곽선을 규정하고 산정과 중턱에 미점을 찍고, 산의 표

29 《미표구화첩》(德1034)은 〈공기놀이〉, 〈산수도〉 3폭, 〈운룡도〉 순으로 되어 있으며, 『국립중앙박물관한국서화유물도록』 제4집(국립중앙박물관, 1994)에 모두 소개되어 있다.

30 국립중앙박물관 소장 〈산수인물화첩〉(동원 2176)은 윤덕희의 작품 7폭, 정선의 작품 7폭, 심사정의 작품 1폭 등 총 15폭으로 꾸며져 있다. 이 화첩에는 표제가 없기 때문에 필자는 이 책에서 편의상 《연겸현련화첩(蓮謙玄聯畵帖)》으로 지칭한다. 윤덕희의 작품으로는 〈고사한거도〉(제2면), 〈송하문동도〉(제5면), 〈나한도〉(제7면), 〈송하탄금도〉(제9면), 〈제일나한존자도〉(제11면), 〈종리권도〉(제13면), 〈삼소도〉(제15면) 등이 있다. 필자의 박사학위논문인 「恭齋 尹斗緖 一家의 繪畵 硏究」, p. 131에서는 〈삼소도〉에 "임자연옹제(壬子蓮翁製)"라는 관서가 있고, 윤덕희 작품 7폭 모두 재질, 작품 크기, "연옹(蓮翁)"이라는 관서가 동일한 점으로 미루어 7폭 모두 1732년작으로 보았다. 또한 이 화첩을 근거로 윤덕희와 정선과의 교유 사실을 언급하였다. 같은 화첩 중 제6·8·12면 정선의 〈산수도〉에는 종요와 왕희지체에 능했던 서예가인 이의병(李宜炳, 1683?)이 쓴 제화시가 있다. 이의병은 윤덕희의 개인소장 〈송하보월도(松下步月圖)〉와 〈월하범주도(月下泛舟圖)〉에도 각각 제화시를 남겼다. 이와 같은 정황으로 보아 필자는 윤덕희가 1732년경 정선, 이의병 등과 서로 시서화로 교유했을 가능성이 있다고 했다. 이 작품 외에 또 하나 정선의 작품에 윤덕희가 제화시를 쓴 〈산수도〉(지본수묵, 29.5×19.4cm, 개인소장)가 현존한다. 화면의 우측 상단에 "겸재(謙齋)"라는 관서와 "정선(鄭敾)"이라는 백문방인이 있고, 화면의 왼쪽 상단에는 윤덕희가 "강남에 비가 막 그치자 산그늘에 구름은 더욱 습기를 머금었네. 연옹이 쓰다[江南雨初歇 山暗雲猶濕 蓮翁書]"라고 예서체로 시를 쓰고 그 밑에 "연옹(蓮翁)"이라는 백문방인이 찍혀 있다. 이 작품의 사진을 제공해 주신 박은순 교수님께 감사드린다.

그러나 이 화첩에 실린 〈삼소도〉와 〈수하탄금도〉는 선문대학교박물관 소장 〈삼소도〉와 국립중앙박물관 소장 〈수하탄금도〉(동원 2295)와 너무도 흡사하다. 그뿐 아니라 이 화첩에 찍힌 "연옹(蓮翁)", "덕희(德熙)"(ⓐ), "경백(敬伯)"(ⓒ) 등의 인장들은 1731년~1732년작에 찍힌 인장과 달라 후낙으로 판단된다(부록 8). 이에 반해 선문대학교박물관 소장 〈삼소도〉에 찍힌 "덕희(德熙)", "경백(敬伯)"은 진작에 사용된 인장이다(부록 8). 따라서 이 화첩에 실린 윤덕희의 작품은 후대의 모사본일 가능성이 있어 전칭작으로 보고자 한다. 또한 국립중앙박물관 소장 〈수하탄금도〉(동원2295)에 찍힌 "연옹(蓮翁)"은 진작에서 찾아보기 힘든 조잡한 인장이므로 이 작품도 전칭작으로 보고자 한다.

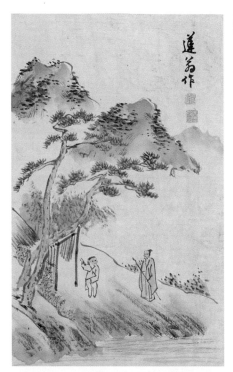

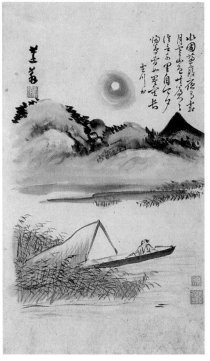

73 74

75

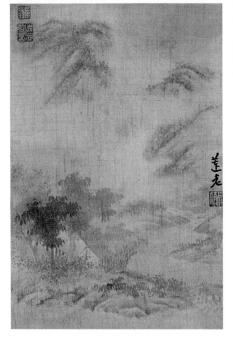

4-73 전 윤덕희, 〈송하문동도〉,《연겸현련화첩》제5면, 18세기, 지본담채, 31.5×20.0cm, 국립중앙박물관

4-74 전 윤덕희, 〈월하범주도〉, 18세기, 지본수묵담채, 23.0×17.1cm, 개인

4-75 윤덕희, 〈산수도〉, 18세기, 저본수묵, 22.1×15.3cm, 서울대학교박물관

면에 부분적으로 가는 선을 추가하는 기법은 이 화보의 영향이다. 이 작품은 당나라 시인 가도(賈島, 777-841)가 지은 「은자를 찾아갔다가 만나지 못하고〔尋隱者不遇〕」를 그림으로 그린 시의도이다.

松下問童子	소나무 밑에서 아이에게 물으니,
言師採藥去	스승은 약초를 캐러 갔다고 말하네.
只在此山中	이 산 속에 있지만
雲深不知處	구름이 깊어서 있는 곳을 알 수 없네.

이 시는 깊숙하고 한적한 은거생활의 멋이 잘 묘사되고 있으며, 한편으론 진리의 세계가 묘연하다는 의미도 함축되어 있다. 조선 중기 김명국(金明國)의 〈송하문동도〉가 현전하고 있는 것으로 보아 이 화제는 일찍부터 그려졌음을 알 수 있다. 삼성미술관 소장《만고기관첩(萬古奇觀帖)》에도 장득만(張得萬, 1684-1764)의 〈송하문동도〉가 실려 있다.[31] 윤덕희는 주요한 소재인 동자, 나그네, 소나무를 진한 먹을 사용하여 강조하였다. 두 그루가 교차하는 송수법은『개자원화전』초집의 '왕숙명송다불경의(王叔明松多不經意)'와 연관된다.

이와 함께 더욱 시원한 여백, 간결한 터치, 세련된 채색을 살린 남종풍 시의도로 발전시킨 작품은 1732년경에 제작된 〈월하범주도〉이다〔도 4-74〕.[32] 전경의 수면에 자란 갈대와 배는 갈필로 처리하고, 후경의 산은 연푸른색으로 표면을 훈염(暈染)과 초묵으로 미점을 찍어 신선한 대비를 이룬다. 화면의 상단에 "수변 갈대는 밤서리가 촉촉하게 머금고, 달빛은 차가워 산색과 함께 창창하네. 누가 천리를 오늘 저녁부터 간다고 하느냐? 돌아갈 꿈은 아득하고 변방은 길다"라고 쓴 칠언절구는 설도(薛濤)의

31 김명국, 〈송하문동도〉, 견본수묵, 14.7×21.8cm, 간송미술관 소장.《만고기관첩》에 관해서는 유미나, 「18세기 전반의 詩文 古事 繪畵帖 考察 —《萬古奇觀帖》을 중심으로」, 『강좌미술사』 24호(한국불교미술학회, 2005), pp. 123-155; 同著, 「《萬古奇觀帖》과 18세기 전반의 화원 회화」, 『강좌미술사』 28호(한국불교미술학회, 2007), pp. 177-208 참조. 장득만의 이 작품은 앞쪽에 정조의 도장이 찍혀 있어 정조가 궁중에서 친히 열람했던 작품임을 알 수 있다.『김홍도와 궁중화가』(호암미술관, 1999), 도 53 참조.

32 그림의 오른쪽 아래로는 "연옹(蓮翁)"과 "덕희(德熙)"(ⓐ)의 백문방인이 찍혀 있고, 왼쪽 상단에는 "연옹(蓮翁)"이라는 낙관과 "경백(敬伯)"(ⓒ)이라는 백문방인이 찍혀 있어 이 작품은 1732년경에 제작되었을 것으로 추정된다. 그러나 정확한 인장 판독을 하지 못했으므로 전칭작으로 분류하고자 한다.

「송우인(送友人)」으로 설천(雪川) 이의병(李宜炳, 1683 - ?)이 썼다.[33] 그는 정선의 그림에도 제화시를 쓴 바 있다. 이 작품은 다음 세대인 강세황이 즐겨 사용한 수묵담채풍의 전조를 보여준다.

1733년 - 1736년경에 그렸을 것으로 추측되는 서울대학교박물관 소장〈산수도〉는 연운이 짙게 깔린 수촌경을 윤묵의 효과를 극대화시켜 그린 개성적인 작품이다〔도 4-75〕. 전경의 나무에는 대미점을, 후경의 원산에는 소미점을 적절히 활용하여 미법산수화를 구현하였다. 정선은 진경산수화와 정형산수화에 모두 미법을 적용하였지만 윤덕희는 미법이 잘 어울리는 습윤한 강남경을 소재로 택했다.

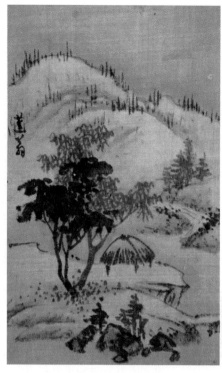

4-76 윤덕희,〈산수도〉,《윤덕희화첩》제3면, 18세기, 저본수묵, 23.4×14.7cm, 국립중앙박물관

명대 오파 화풍으로 소화된 원말 사대가 중 오진(吳鎭)과 예찬(倪瓚)의 화풍이 반영된 작품은《윤덕희화첩》제3면〈산수도〉와 1733년의 서울역사박물관 소장〈원유고주도(遠遊孤舟圖)〉이다〔도 4-76, 77〕. 이중〈산수도〉는 명대 오파풍 예찬 산수도를 방작한 예이다. 이 작품은 윤두서의 화보풍 예찬 산수도와 차이를 보인다. 중앙에 빈 누각이 있고, 후경의 산은 전경과 간격을 두지 않고 원산을 앞으로 끌어당겨 상대적으로 크게 표현하는 등 예찬 산수도를 재해석한 것이다. 윤두서는 원산을 간략한 선으로 처리하였으나 윤덕희는 완만한 원산에『개자원화전』초집의 '이리발정준(泥裡拔釘皴)'으로 처리하였다. 또한 미수법(米樹法)을 활용한 전경의 수목들은 윤두서의〈임간모옥도〉에서 차용하였다〔도 4-35〕.

윤덕희의 오진과 예찬 화풍을 따른 산수화는 윤두서와는 구도나 필묵법을 활용한 방식에서 다소 차이를 보인다. 오파화된 오진의 화풍을 따른〈원유고주도〉의 화면

33　"水國蒹葭夜有霜 月寒山色共蒼蒼 誰言千里自今夕 歸夢杳如關塞長."

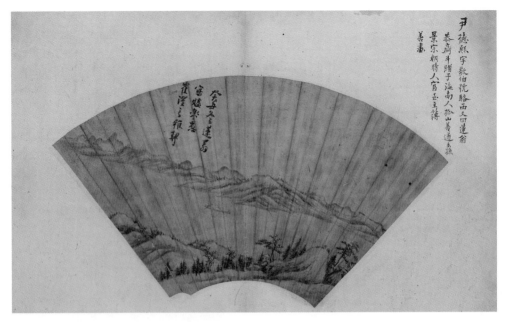

4-77 윤덕희, 〈원유고주도〉,《선보첩》, 1733년, 지본수묵, 23.1×58.7cm, 서울역사박물관

상단에는 "계축년 겨울 연옹이 악우 최탁지의 아계를 그려서 전별하다[癸丑冬蓮翁寫贐樂愚崔濯之雅契]"라는 윤덕희 자필의 관지(款識)가 적혀 있다[도 4-77]. 부자 모두 교유가 많았던 최익한에게 1733년 겨울에 그려주었음이 확인되는 귀중한 작품이다.[34] 간략한 필법으로 서로 멀리 떨어진 강기슭, 수평으로 이어지는 원산의 완만한 산세, 전경에 길게 늘어진 나지막한 언덕과 작게 그린 소림모정, 수면에 떠 있는 한 척의 배 등은 오진의 어부도 계열 작품을 응용한 오파 화풍이 반영된 요소로 보인다. 용필은 사뭇 조심스럽게 보이며, 먹색은 전경의 수림만 제외하고 매우 옅은 필묵법을 따르고

34　이 작품은 울산김씨 숭고재(崇古齋) 소장《선화첩(扇畵帖)》에 있는 것으로, 현재는 서울역사박물관에 소장되어 있다. 이 화첩에는 수장자가 고증해놓은 홍득구(1653-?)에서 김용행(金龍行, 1753-1778)까지 1700년을 전후한 문인화가들의 작품 16점이 수록되어 있다. 이 화첩에 실린 작품의 목록을 순서대로 살펴보면 다음과 같다. 운포雲浦, 〈좌간운기도(坐看雲起圖)〉, 전(傳) 홍득구(洪得龜), 〈수하비천도(樹下飛泉圖)〉, 전(傳) 김진규(金鎭圭), 〈호산범주도(湖山泛舟圖)〉, 전(傳) 윤두서, 〈의송관수도(倚松觀水圖)〉, 유덕장(柳德章), 〈황강노절도(黃岡老節圖)〉, 유덕장, 〈초안청상도(楚岸淸霜圖)〉, 정선(鄭敾), 〈의암관산도(倚岩觀山圖)〉, 정선, 〈좌간운기도(坐看雲起圖)〉, 전(傳) 이하곤(李夏坤), 〈금운한적도(琴韻閑適圖)〉, 전(傳) 김석대(金錫大), 〈호산유승도(湖山幽勝圖)〉, 윤덕희, 〈원유고주도(遠遊孤舟圖)〉(1733), 윤덕희, 〈회계산도(會稽山圖)〉, 윤덕희, 〈무송관폭도(撫松觀瀑圖)〉, 윤덕희, 〈월하노승도(月下老僧圖)〉, 윤용, 〈계산귀어도(溪山歸漁圖)〉, 전(傳) 김용행(金龍行), 〈추강모색도(秋江暮色圖)〉 등 총 16점이다.

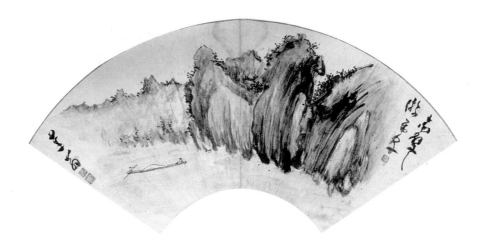

4-78 윤덕희, 〈관벽도〉,《선보》, 18세기, 지본수묵, 30×63cm, 기세록 구장

있다.

　윤덕희는 1730년대 초반이라는 비교적 이른 시기에 명대 동기창과 청대 남종화까지 수용한 점이 주목된다. 여흥민씨 소장품인 기세록 구장《선보》에 실린 〈관벽도(觀壁圖)〉는 동기창의 화풍을 수용한 예이다[도 4-78]. 윤덕희는 화면의 오른쪽에 초서체로 "적벽지유락□(赤壁之游樂□)"이라고 쓰고, 그 밑에 "연옹(蓮翁)"이라는 인장을 찍었으며, 화면의 왼쪽에는 "연옹(蓮翁)"이라 쓰고, "경백(敬伯)"(ⓒ)과 "덕희(德熙)"(ⓐ)라는 인장을 날인하였다. 이 세 인장이 동시에 찍힌 1731년의 기년작이 있어 이 작품은 1731년경에 제작한 것으로 짐작된다. 이 작품은 소동파의 적벽부를 소재로 한 그림이다. 대담한 붓질로 절벽의 밑단이 말려 올라가게 역동적으로 처리하여 마치 절벽이 수면 위에 떠오르듯이 보이는 새로운 기법은 동기창의 〈연강첩장도권(煙江疊嶂圖卷)〉에서 볼 수 있듯이 동기창의 특징적인 산석표현이다[도 4-79].[35] 이로 보아 윤덕희는 조선 후기 화가 중 동기창의 화풍을 일찍 수용한 화가로 볼 수 있다.

　뿐만 아니라 청초(淸初)의 안휘파풍의 예찬 산수도를 수용한 예는《선보(扇譜)》의 〈소림고정도(疎林孤亭圖)〉이다[도 4-80]. 이 작품은 화면의 오른쪽에 "임자국추 연

35　한정희, 「조선 후기 회화에 미친 중국의 영향」, 『미술사학연구』 206호 (한국미술사학회, 1995)에서는 아랫부분이 말려 올라간 듯한 산 처리는 명말청초 화가들에 의해서 널리 성행한 표현이며, 특히 동기창의 새로운 회화적 표현임을 지적한 바 있다.

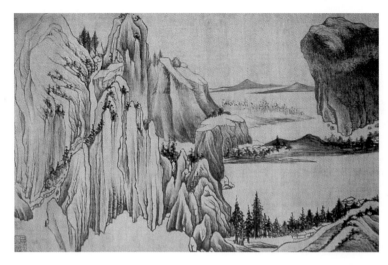

4-79 동기창(董其昌),
〈연강첩장도권〉부분, 명(明),
견본수묵, 30.5×156.4cm,
상해박물관

옹사우이현정사(壬子菊秋 蓮翁寫于泥峴精舍)"라는 관서와 인장 "경백(敬伯)"(ⓒ)에서
알 수 있듯이 1732년 9월 이현정사에서 그렸음을 알 수 있다. 예찬의 소림모정을 방
작한 이 그림은 전경의 정중앙에는 정자와 세장한 나무가 있는 언덕을 배치하고, 화
면의 왼쪽에는 다리를 건너서 정자가 있는 곳으로 향해 걸어오는 점경의 인물이 보
이고, 중경에는 한 척의 배가 있으며, 후경에는 평평한 산들이 수평으로 전개되어 있
다. 특히 정자가 있는 곳을 전경의 중앙에 배치한 점, 지팡이를 짚고 정자 쪽으로 걸
어가는 점경인물이 등장한 점 등은 청초 안휘파 화가 사사표(査士標, 1615-1698)의
〈선면책장심유도(扇面策杖尋幽圖)〉와 유사하다〔도 4-81〕. 때문에 이 작품은 청대의
예찬식 산수도를 수용한 것으로 볼 수 있다.

후기의 작품 중 윤덕희 화풍의 완성을 볼 수 있는 가장 대표적인 기년작은 홍익
대학교박물관 소장 〈별리산수도(別離山水圖)〉이다〔도 4-82〕. 이 작품은 윤두서의 원
추형 산석법을 발전시켜 자신의 화풍으로 완성시킨 예이다. 화면의 중앙 빈 공간에는
"1746년 유두달(음력 6월)에 우형 낙서가 그리다. 넷째 동생인 숙장〔윤덕후(尹德煦)의
자〕이 남쪽으로 돌아가는데 송별하여 그려서, 이로써 천리만큼 떨어져 있더라도 서
로의 얼굴을 대하는 듯하고자 함이다"라는 제발이 있다.[36] 이 산수는 깎아지른 절벽과
수면의 절묘한 결합을 통해서 문사들이 은거할 만한 산수의 이상경을 화면에 담아내
었다. 화면의 도입부에는 나지막한 구릉을 두었으며, 강을 사이에 두고 험준한 암산

36 "歲丙寅流頭月 駱西愚兄作 贐第四弟叔長 南歸之行 用作千里相思面目."

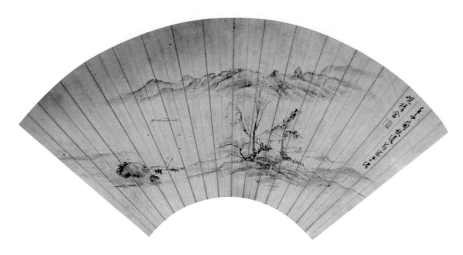

4-80 윤덕희, 〈소림고정도〉, 《선보》, 1732년, 유지수묵, 27×55cm, 기세록 구장

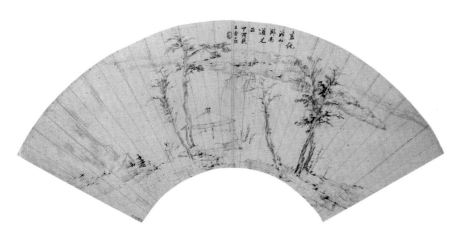

4-81 사사표, 〈선면책장심유도〉, 지본수묵, 16.8×51.5cm, 북경 고궁박물원

과 끝없이 전개된 원경의 산군이 좌우로 펼쳐져 있다. 좌측의 암석이 중첩된 산의 구불구불한 길을 따라가다 보면 우측 중간 부분 평평한 절벽 위에 정자가 있고, 그곳에서 밑을 바라보면 숲속에 가려진 산사가 있다. 사찰 안에는 지붕만 보이는 몇 채의 건물과 삼층탑이 있다. 또한 좌측의 넓은 수면에는 수파가 생략되어 분할된 화면의 복잡함을 다소 완화시키고 있다. 이 산괴는 원래 윤두서가 개발한 산석법으로 윤덕희에게 가전되었다. 밑은 넓고 위로 갈수록 좁아지는 원추형으로 산면은 바위의 주름

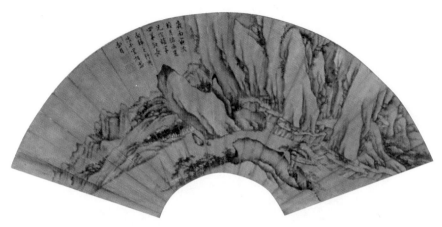

4-82 윤덕희, 〈별리산수도〉, 1746년, 지본수묵, 28×75.5cm, 홍익대학교박물관

을 넣어 입체감을 강조하고 있는 게 특징이다. 암산의 나무들은 개자점수와 호초점수 (胡椒點樹) 등이, 전경의 나무들은 『개자원화전』 초집의 곽함희매작군송(郭咸熙每作群 松) 등이 활용되었다.

윤용은 진사시에 합격했지만 관직에 나가지 않고 시간이 날 때마다 절친한 시우 (詩友)들과 함께 산에 기거하면서 시작(詩作)에 몰두하였다. 이로 말미암아 그가 남긴 산수화는 탈속적인 심미관이 반영되어 있으며, 그림 위에 제시(題詩)를 쓰거나 시화합 벽첩(詩畵合璧帖)으로 제작하여 '시중유화(詩中有畵) 화중유시(畵中有詩)'의 경지를 표 현한 시의도가 주류를 차지한다. 그의 대표적인 시화첩은 조귀명이 서문을 쓴 《수유 헌시화첩》이다. 조귀명에 따르면 이 화첩은 위에 그림이 있고 그 밑에 시를 적은 형식 의 중국식 표구 방식으로 꾸며졌으며, 그림들도 모두 중국풍이라고 한다.[37] 그가 시화 첩을 제작한 데는 문학적 재능이 많아 당시 문인들 사이에 명성이 자자했던 그의 성향 과 무관하지 않다고 생각된다. 다루는 화제들은 시작(詩作)에 몰두하기 위해 산수 간 에서 소일했던 그의 삶이 투영되었다. 그는 윤두서와 윤덕희로부터 배운 가전화풍을 계승하면서도 절파 화풍과 화보의 방작에서 벗어나 개성적인 필력을 발휘하였다.

간송미술관 소장 〈홍각춘망도(紅閣春望圖)〉〔도 4-83〕와 〈수각청천도(水閣聽泉 圖)〉〔도 4-84〕는 강변에 위치한 은거처를 전경에 바짝 끌어당겨 크게 부각시키고 그 뒤로 넓은 수면 위에 돛단배를 배치하고 수평으로 전개된 낮은 원산을 배치한 화면

37 趙龜命, 「茱萸軒詩畵帖序 爲尹愹作」, 앞의 책 卷1. 이 시의 번역문은 이 책의 pp. 158-159 참조.

4-83 윤용, 〈홍각춘망도〉, 18세기, 지본채색,
22.5×14.5cm, 간송미술관

4-84 윤용, 〈수각청천도〉, 18세기, 지본담채,
28.0×22.1cm, 간송미술관

구성이다. 이와 같은 구성은 윤두서의 화풍에 기원을 둔 것으로 윤두서의 〈설경산수
도〉에 보인다(도 4-66). 〈홍각춘망도〉는 버드나무가 즐비한 강안에 두 채의 집이 자
리하고, 강 위에 놓인 다리에는 두 명의 손님이 그 누각을 향해 가고 있는 모습을 개
성적인 필치로 담은 그림이다. 화면의 오른쪽에서 왼쪽 방향으로 사선으로 뻗어나간
강안과 근경의 수면에 한 척의 배를 포치한 구성은 윤두서의 〈추강산수도〉(도 4-63)
와 유사하다. 버드나무는 앞쪽에서 뒤로 갈수록 작게 표현되어 원근감을 강조하였으
며, 버드나무의 무성한 잎들은 빠른 속도로 찍어내려 화면에 생동감을 불어넣어준다.

〈수각청천도〉는 윤두서의 정치한 필치와 화면 구성 방식을 계승하였으나 가전된
수변누각도 형식에서 벗어난 작품이다(도 4-84). 근경에 다양한 수종의 세장한 나무
들과 누각을 배치하고, 중경에 넓은 수면을 두고 원경에 수평으로 이어지는 나지막한
원산을 눈 화면 구성은 윤두서가 선호했던 예찬계열의 산수화에서 유래된 것이다. 그
러나 계곡이 흐르는 곳에 두 채의 누각이 있는 이상적인 은거처를 더욱 확대시켜 전
경으로 바짝 끌어당김과 동시에 경물 하나하나를 매우 치밀하게 묘사한 이 산수화는

윤두서의 남종산수화보다 더 개성적인 면모를 엿볼 수 있다. 화면의 오른쪽 중반부
에는 "군열(君悅)"(ⓐ)이 찍혀 있고, 제화시에는 "윤용(尹愹)"(ⓑ)과 "군열(君悅)"(ⓑ)
등이 찍혀 있다. 별지에 쓰인 제화시는 아래와 같다.

> 해가 떨어지니 강 빛이 씻은 듯하고
> 찬 서리에 나뭇잎은 성그네.
> 절벽 그늘에 빈 난간은 차갑고
> 바람이 온화하여 먼 돛배가 느리네.
> 숲속 길은 개울가에서 사라지고
> 하늘 높아 외기러기만 남았네.
> 어떤 사람이 죽장을 짚고
> 한가하게 숲속 거처를 찾아가네.[38]

그림과 시에 묘사된 석양에 물든 강물, 서리 맞아 잎이 성근 나무, 외기러기, 그리
고 죽장을 짚고 홀로 은거처를 찾아가는 고사 등에서 계절감과 그의 탈속적 심미관
이 드러난다.

서울대학교박물관 소장 〈증산심청도(蒸山深靑圖)〉와 〈월야산수도(月夜山水圖)〉
는 산과 물이 있는 대자연의 정취를 즐기는 고사를 소재로 한 대경산수인물화이다〔도
4-85, 86〕. 〈증산심청도〉는 산수 간에 노니는 고사를 부감법으로 담아내고 있으며, 화
면의 상단에 부친 제화시는 다음과 같다.

> 연기는 나무 끝을 스쳐 담백함을 남기고
> 김이 서린 산허리에 푸르름이 짙어지네.
> 군열이 쓰다.[39]

이 시는 『개자원화전』의 「모방명가화보(摹倣名家畵譜)」 중 방미우인화(倣米友仁
畵)에 적힌 오언시 가운데 첫 구절 세 글자만 다르고 나머지는 같다.[40] 화보의 그림은

38 "落日江光� 嚴霜木葉疎 崖陰虛檻冷 風穩遠颿舒 逕邃幽溪畔 天高獨雁餘 何人携竹杖 閒輿訪林居."
39 "烟拂樹抄留淡白 氣蒸山腹出深靑 君悅寫."
40 "煙拂雲梢留淡白 氣蒸山腹出深靑 吳彦高句 寫以米友仁之法."

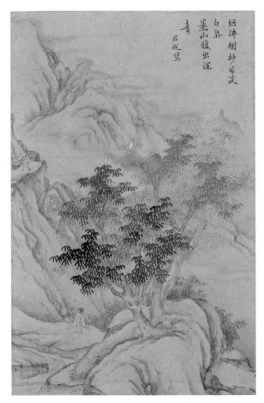
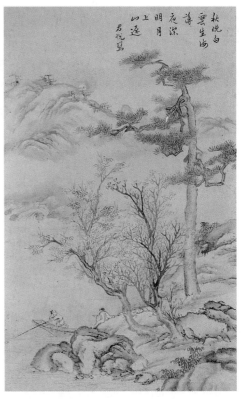

4-85 윤용, 〈증산심청도〉, 18세기, 지본수묵, 26.6×17.7cm,
서울대학교박물관

4-86 윤용, 〈월야산수도〉, 18세기, 지본수묵, 28.4×17.9cm,
서울대학교박물관

오언고(吳彦高)의 시구를 미우인법으로 그린 데 반해, 〈증산심청도〉는 이 화보에 실
린 시구만 차용했을 뿐 화보의 그림과 전혀 무관하다. 기암절벽으로 둘러싸인 깊은
산속에서 한 고사가 소요하고 있는 뒷모습을 포착하였고, 고사가 쳐다보는 곳에는 비
탈길에서 짐을 지고 내려오는 시동이 있다. 시동의 안면은 이목구비가 생략되어 있
다. 군데군데 피어오르는 운무는 여백으로 처리하고 구름의 끝 부분만 담묵으로 우려
내었다. 고사가 서 있는 평평한 바위, 전경 정중앙에 위치한 언덕, 언덕 주변의 세죽과
개자점과 삼각점으로 표현된 나뭇잎 등은 윤두서의 화풍을 계승한 것이다.

〈월야산수도〉는 〈증산심청도〉처럼 화면 상단에 제화시가 있는데, 이 시는 다음과
같다〔도 4-86〕.

늦가을 흰 구름은 바다에 엷게 일고

밤 깊어 밝은 달은 산 오름이 더디네.

군열이 쓰다.[41]

그림에서는 제화시에 표현된 늦가을 달밤의 정취를 산 너머로 떠오르는 달로 이미지화시켰다. 고사가 감상하는 자연이 화면 가득 채워져 있으며, 물가의 언덕에 걸터앉아 노를 젓는 뱃사공을 향해 손짓을 하고 있는 고사는 점경으로 표현되었다. 전경의 언덕에 수직으로 솟은 장송은 〈송암청문도(松菴淸問圖)〉〔도 4-89〕와 유사한 것으로 탈속적인 공간을 상징하는 기호적인 이미지로 등장한다. 화면 왼쪽의 수면은 연무가 자욱하게 피어 있으며, 원산의 소나무는 『개자원화전』의 곽희 원수법으로 그렸다.

윤덕희처럼 윤용도 미법산수를 선호하여 유복렬(劉復烈) 구장 〈연강우색도(煙江雨色圖)〉, 기세록 구장 《선보(扇譜)》의 〈강산제색도(江山霽色圖)〉 등에 활용하였다〔도 4-87, 88〕.

〈연강우색도〉는 화면의 상단에 "안개 밖의 수풀은 사뭇 푸르고, 산 빛은 빗속에 깊이 숨었네〔林光烟外碧 山色雨中深〕"라는 시가 있으며, "군열사(君悅寫)"라고 필서하고, "연강우색도"라는 제목까지 부기되어 있다〔도 4-87〕.[42] 여기서 그는 다리를 건너는 인물을 전경으로 바짝 끌어당긴 구도를 활용하였다. 비에 젖은 습윤한 시정에 어울리게 무성한 잎들은 대미점(大米點)과 파필점(破筆點)으로 그렸다.

여흥민씨의 소장품이었던 기세록 구장 《선보》에 실린 〈강산제색도〉는 화면의 왼쪽에 유려한 초서체로 "소산(簫山)"이 관서되어 있어 소선(簫仙)이라는 호를 사용한 윤용의 작품일 가능성이 제기된 바 있다〔도 4-88〕.[43] 윤두서의 서화감상우인 민용현가에 소장된 이 화첩 속에 윤덕희와 윤용의 작품이 포함되어 있을 뿐만 아니라 완숙하게 구사된 미점과 거침없는 붓놀림 등을 종합해보면 이 작품 역시 윤용의 그림임을 시사한다. 특히 전경의 언덕을 서예의 필획을 긋듯이 두꺼운 붓질로 테두리지은 개성적인 표현은 〈의석도(倚石圖)〉〔도 4-123〕에 표현된 것과 흡사하다. 연운이 감도는 강남경을 명대풍으로 그린 이 미법산수도는 조선 중기 이정근의 〈미법산수도〉 다음으로 수용된 비교적 이른 시기의 예이다.

41 "秋晚白雲生海薄 夜深明月上山遲 君悅寫."

42 이 작품은 유복렬 구장으로 劉復烈 編著, 앞의 책, p. 433의 도 267에 실려 있는 그림으로 『제106회 근현대 및 고미술 경매 Part II』(Seoul Auction, 2007), 도 55에도 실려 있다.

43 유준영, 「奇世祿氏所藏 扇譜考」, 『美術資料』 第23號(국립중앙박물관, 1978), pp. 40-41.

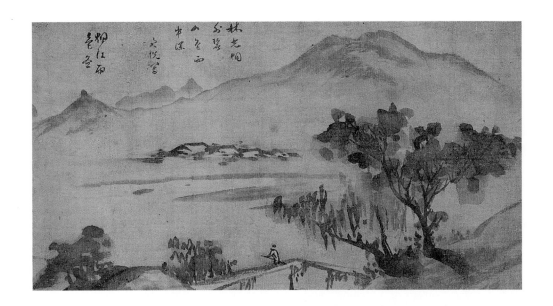

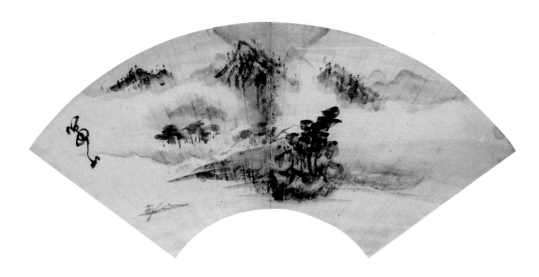

4-87 윤용, 〈연강우색도〉, 18세기, 견본수묵, 16.1×30cm, 유복렬(劉復烈) 구장

4-88 윤용, 〈강산제색도〉, 《선보》, 18세기, 유지수묵, 30×63.5cm, 기세록 구장

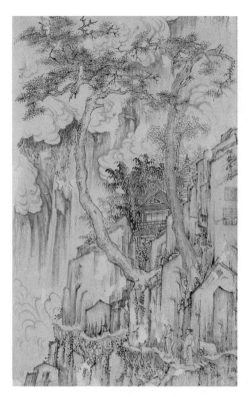

4-89 윤용, 〈송암청문도〉, 18세기, 지본수묵,
28.0×22.1cm, 간송미술관

안휘파의 각진 산석법을 수용한 예는 〈송암청문도(松菴淸問圖)〉이다[도 4-89]. 윤용의 몰년이 1740년인 점을 고려하면 윤용은 윤덕희와 같이 1730년대에 안휘파 화풍을 수용한 것으로 보인다. 화면의 오른쪽 중반부에 "송암청문(松菴淸問)"이라고 화제(畵題)를 쓰고, "윤용(尹愹)"(ⓐ)과 "군열(君悅)"(ⓐ) 등이 찍혀 있으며, 제화시에는 "군열(君悅)"(ⓑ)이 날인되어 있다. 별지에 쓰인 제화시에는 그림의 내용이 자세하게 묘사되어 있다.

선암(禪菴)이 멀리 깎아지른 봉우리 모서리에 있어
그대와 오늘 아침 지팡이를 짚고 왔도다.
바위 꼭대기에 어지러운 등나무는 쏟아지는 폭포 위에 매달려 있고
바위 허리에 비탈진 길에는 푸른 이끼가 반들거리네.
구름이 다른 골짜기로 가면 신룡이 지나가고
깎아지른 절벽 위 노송에는 백학이 돌아오네.
해가 서쪽으로 기울 때 올라서 보는 경치를 상상해보니
그 모습은 예향대에서 정채를 따던 대로네.[44]

산에 올라 절에 기거하면서 친구들과 시를 창수하며 지냈던 그의 개인적 서사가 시와 그림에 반영된 점이 읽혀진다. 깎아지른 절벽 사이로 난 비탈길에는 앞에 가는 인물이 몸을 돌려 뒷사람과 대화를 나누고 있다. 봉우리 틈 사이에 모습을 드러낸 선

44 "禪菴遙在斷峯隅 與子今朝負杖來 巖頂亂藤懸急瀑 石腰斜路滑靑苔 雲移別洞神龍過 松老丹崖白鶴回 預想日西登覽處 采將菜禮香臺."

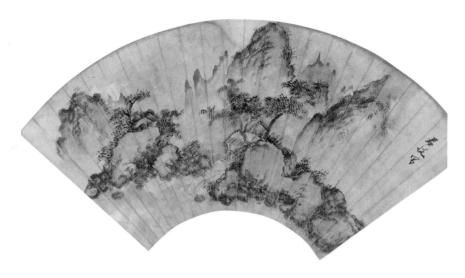

4-90 윤용, 〈임계모정도〉, 《선보》, 18세기, 유지수묵, 29×59.5cm, 기세록 구장

암은 건물의 세부 표현까지 세밀하게 묘사되어 있으며, 그 선암 뒤로 솟은 다층탑까지 빠뜨리지 않았다. 윤용의 정치한 필치는 윤두서로부터 유래한 것으로 보인다. 절벽에 뿌리를 내린 두 그루의 장송이 화면 밖으로 치솟을 듯한 기세로 뻗어 있으며, 그 사이 뭉게뭉게 피어나는 구름은 아침의 분위기를 잘 전달하고 있다. 한 마리 용은 작은 먹점으로 그린 두 눈을 구름 사이로 드러내고 있으며, 한 마리 학이 노송 가지 위로 날아들고 있다. 비록 점경으로 그린 학이지만 그의 동물화 사생 실력이 한껏 발휘되어 있다. 절벽에는 시대의 흐름에 따라 윤곽선 위주의 기하학적인 표현이 두드러지게 나타나는 모나고 각진 안휘파의 산석법이 구사되어 있다. 이를 통해 조귀명이 지적한 윤용의 중국 그림에 대한 흠모를 일부나마 엿볼 수 있다. 점경인물, 학, 용, 잡풀 등 미세한 경물까지 자세히 표현한 점, 거륜형 송엽 등은 윤두서의 화풍을 계승한 것이다.

《선보》의 〈임계모정도(臨溪茅亭圖)〉〔도 4-90〕는 "군열사(君悅寫)"라는 관서를 통해서 윤용의 그림임을 알 수 있다. 양 언덕 사이에는 계곡이 흐르고 언덕 뒤편에 반쯤 몸을 드러낸 정자를 넣어 소쇄한 분위기를 연출하였다. 몽당붓을 가로눕혀 무지르듯 잡아끌어서 칠하는 쇄찰(刷擦)을 운용하여 암벽의 윤곽선을 빠른 속도로 그려나간 후에 다시 나뭇잎과 언덕 주변에 무수한 태점을 빠른 속도로 찍어 마치 화면의 모든 물체들이 흔들리는 듯한 교묘한 효과를 노린 개성적인 필치가 엿보이는 작품이다. 이러

한 필력은 윤두서와 윤덕희를 능가하는 솜씨로, 그가 대성할 수 있는 자질을 갖춘 화가임을 증명해준다.

이상에서 살펴본 바와 같이 윤두서 일가의 산수화는 전통화풍을 계승한 작품과 다양한 화보들을 방작한 작품들 외에도『개자원화전』을 통해 익힌 남종화법을 바탕으로 중국의 원작을 부분적으로 참고한 남종화도 선보인다. 조선시대 남종화는 윤두서로부터 본격적으로 인식되고 탐구되었다고 볼 수 있으며, 윤덕희와 윤용도 남종화를 점차 발전시킨 양상을 살필 수 있었다. 윤덕희는 1730년대에 윤두서로부터 배운 남종화뿐만 아니라 명대 동기창과 청대 안휘파 화풍까지 수용하였다. 윤용은 자신이 지은 시의 이미지를 그림으로 형상화한 작품을 주로 남겼다. 또한 윤두서의 정치한 묘사와 송수법을 계승하여 나름대로의 독특한 화면 구성을 창출하였으며 윤덕희와 비슷한 시기에 안휘파 화풍을 수용하였다.

4) 산수인물화의 확대

대자연 속 은일자의 모습을 담은 탈속적인 산수인물화는 조선 중기에 크게 유행했지만 윤두서는 이 화제를 확대하여 남종풍 산수인물화로 발전시켜 그렸다. 은일(隱逸)은 관료진출이 어려웠던 남인으로서 자신이 처한 정치적 소외감과 절망감을 극복하기 위한 그의 일상(日常)이자 자오(自娛)의 수단으로 적극 활용되었다. 이로 인해 속세와 무관하게 초야에 묻혀 독서(讀書), 소요(逍遙)와 휴식(休息), 관산(觀山), 관해(觀海), 관수(觀水), 관폭(觀瀑), 관화(觀畵), 필서(筆書)와 서화(書畵), 완상(玩賞), 탄금(彈琴), 조어(釣魚) 등으로 소일하며 살아가는 자신의 삶이 투영된 은일도 계열의 그림을 상당수 남겼다.

29세(1696) 3월에 지은 시를 보면 이름을 숨기고 세상을 살아가야만 하는 자신의 심경이 잘 드러나 있다.

대은(大隱)이란 이름을 숨기는 것이지 세상에서 숨는 것이 아니니,
운림(雲林)이나 성시(城市) 모두 무방하네.
평생 책을 통하여 옛사람을 벗 삼아 천고를 생각하고,
하루라도 오상(五常: 仁, 義, 禮, 智, 信)에 마음을 두고자 하네.

이미 마음속에 세속의 티끌이 제거됨을 깨달았으니,

누가 성시 또한 선인의 처소임을 알리오?

서로 매번 만날 때마다 기쁘게 웃으니,

다만 장자(長者) 가는 길을 막는 것 아니라네.[45]

젊은 날이었지만 그는 이미 세상의 모든 욕심을 버리고 책을 벗 삼아 선인처럼 살아가면서 마음에 맞는 사람을 만나는 것이 유일한 즐거움임을 깨닫게 된다. 이와 비슷한 심경을 읽을 수 있는 시조도 한 수 전한다.

옥(玉)에 흙이 묻어 길가에 바렷이니

오는 이 가는 이 흙이라 하는고야

두어라 알 이 이실지니 흙인 듯이 잇거라.[46]

숨은 인재를 옥에 비유한 것으로 널리 알려진 이 시조는 언제 지어졌는지 알 수 없으나 포부를 마음껏 펼칠 수 없었던 자신의 처지가 담겨 있다.

고사가 나무 밑에서 휴식을 취하고 있는 모습을 함축적으로 화폭에 담은 수하인물도는 국립중앙박물관 소장《관월첩(貫月帖)》의 〈은일도(隱逸圖)〉,《윤씨가보》의 〈수하납량도(樹下納凉圖)〉, 〈거석앙조도(踞石仰鳥圖)〉,《가전보회》의 〈수하탄금도(樹下彈琴圖)〉, 1714년작《윤씨가보》의 〈수하휴식도(樹下休息圖)〉 등이다〔도 4-91~95〕.[47] 이 작품들은 윤두서의 전형적인 산수인물도 형식에 속한다. 산을 소요하다가 그늘이 있는 나무 밑에 앉아 쉬고 있는 고사의 옆모습을 그리고, 대각선 방향으로 선을 그어 지면을 표현하였으며, 그 나머지 배경은 생략한 점이 공통된다. 그의 산수인물화와 도석인물화에서 공통적으로 나타나는 이와 같은 화면구도는 조선 중기 소경산수인물화와 『삼재도회』에 실린 도석 관련 삽도들에서 흔히 발견된다. 이 구도는 『주역』의 원

45　"大隱隱名非隱世 雲林城市兩無妨 平生尙友惟千古 一日存心是五常 已覺胸襟除俗累 誰知闠闠亦仙庄 相逢每見欣然笑 不但門闌長者行.",尹斗緒,「用休徵韻 呈學官宗祖 丙子三月」,앞의 책.

46　「옥(玉)」이라는 이 시조는 윤두서의『기졸』과『공재유고』에는 실려 있지 않다. 李基文 編註,『歷代時調選』(삼성문화재단, 1973), p. 240.

47　국립중앙박물관 소장《관월첩》(德2699)은 13폭의 그림과 3폭의 제시로 구성되어 있다. 박동보의 제시와 그림, 윤두서의 제시와 그림 각기 2점, 김창석(金昌錫), 심사정(沈師正), 유천군(濡川君) 등의 화조 각기 2점, 필자 미상의 산수도, 박동보, 정서(鄭瑞), 김진여(金振餘) 등의 그림이 실려 있다.

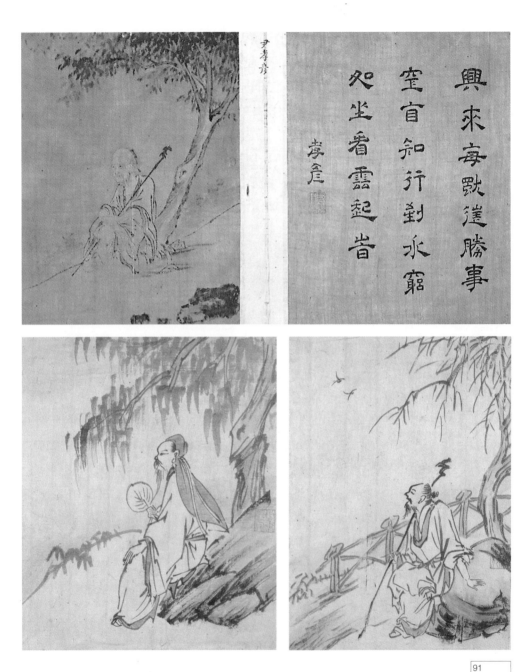

興來每獨往勝事
空自知行到水窮
處坐看雲起峕

尹孝彥

孝彥

4-91 윤두서, 〈은일도와 제화시〉,《관월첩》, 18세기, 견본수묵, 각 19.1×14.9cm, 국립중앙박물관

4-92 윤두서, 〈수하납량도〉,《윤씨가보》, 18세기, 지본수묵담채, 24×20.2cm, 녹우당

4-93 윤두서, 〈거석앙조도〉,《윤씨가보》, 18세기, 지본수묵담채, 22×16cm, 녹우당

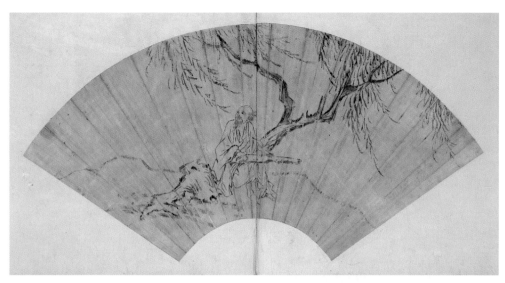

4-94 윤두서, 〈수하탄금도〉, 《가전보회》, 18세기, 지본수묵, 26.2×61.8cm, 녹우당

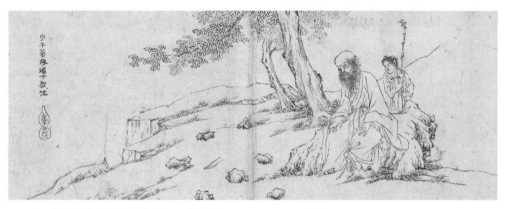

4-95 윤두서, 〈수하휴식도〉, 《윤씨가보》, 1714년, 지본수묵, 10.8×28.4cm, 녹우당

리를 바탕으로 한 음양, 허실의 조화를 강조했던 그의 화도론과도 잘 부합된다.

〈수하납량도〉와 〈거석앙조도〉는 유사한 구도와 소재를 취하고 있을 뿐만 아니라 화면의 오른쪽 바위 부분에 "동해상인(東海上人)"이라는 주문방인이 동일하게 찍혀 있어 같은 시기에 그린 것으로 추정된다[도 4-92, 93]. 인물의 복식에는 꺾임이 심한 호방한 의습선을 구사하였고 바위에도 대담한 붓질을 사용하였지만 화면 전체에 고상한 품격과 사의적인 분위기가 감돈다. 나무 밑 바위에 걸터앉아 부채를 부치면서 한가롭게 쉬고 있는 복건을 쓴 고사를 소재로 한 〈수하납량도〉의 무성한 잎들에 구사

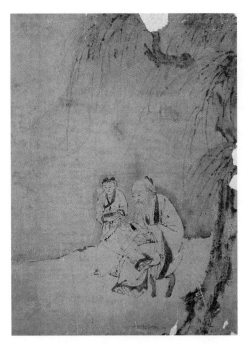

4-96 윤두서, 〈수하필서도〉,《가전유묵》제3첩, 18세기,
지본수묵, 28.2×10.5cm, 녹우당

된 파필점(破筆點), 밑에서 위로 그은 바위의 표면 처리, 그리고 속필로 그린 나무의 둥치 표현 등은 개성적인 필치이다. 바위에 반가좌를 취하며 쉬고 있는 노옹을 소재로 한 〈거석앙조도〉에 등장하는 목책과 시정을 담아내기 위한 장치로 보이는 창공을 나는 두 마리 새 등은 윤두서가 작품에 자주 애용하는 모티프이다.

이에 반해 〈수하탄금도〉와 〈수하휴식도〉는 백묘법에 가깝도록 처리된 인물 묘사와 간일하고 소쇄한 화면으로 사의적인 분위기의 남종 산수인물도화를 구현한 작품이다〔도 4-94, 95〕. 고사가 버드나무 등걸에 걸터앉아 거문고를 타다 말고 먼 하늘을 바라보고 있는 모습을 포착한 〈수하탄금도〉에서는 바람에 휘날리는 유려한 버드나무 가지의 동세와 두 개의 진한 먹점으로 처리한 고사의 눈이 향하는 방향 등으로 시정을 전달하고 있다. 바위 위에 편안한 자세로 쉬고 있는 고사를 그린 〈수하휴식도〉는 화면의 왼쪽에 "1714년 가을에 등잔 밑에서 장난삼아 그리다〔甲午菊秋 燈下戱作〕"라는 관기를 통해서 그의 만년기 작품임을 알 수 있다. 갈필의 구사, 여기저기 흩어져 있는 과석 등에서 남종화의 완숙한 경지가 엿보인다.

이상에서 다룬 수하휴식도와 유사한 구도를 보이면서 고사의 필서 장면을 소재로 그린 예는《가전유묵》제3첩에 실려 있는 〈수하필서도(樹下筆書圖)〉이다〔도 4-96〕. 버드나무 밑에 있는 의자에 앉아 두루마리를 펼쳐들고 글씨를 쓰고 있는 고사와 벼루를 들고 있는 어린 시종을 소재로 한 그림이다. 이 작품은 소품이고 화면의 일부가 손상되었긴 하나 윤두서의 산수인물화 필력을 가늠할 수 있는 귀중한 예이다. 옷주름은 정두서미를 곁들인 강한 필선을 사용하였으며, 눈은 먹점으로 처리하였다.

전망대에서 대자연을 감상하면서 휴식을 취하고 있는 고사를 그린 산수인물도

표 4-12 윤두서의 거륜형 송엽법

〈획금간산도(獲琴看山圖)〉　　〈송하납량도(松下納凉圖)〉　　〈송람망양도(松欖望洋圖)〉　　〈의암임수도(倚岩臨水圖)〉

는《윤씨가보》의 〈획금간산도(獲琴看山圖)〉, 《가전보회》의 〈송람망양도(松欖望洋圖)〉, 《윤씨가보》의 〈송하납량도(松下納凉圖)〉 등이다〔도 4-97~99〕. 〈송람망양도〉는 화면의 오른쪽에 "1707년 여름 6월 비온 날에 오랫동안 붓을 잡지 않다가 새롭게 시도하여 송람망양(松欖望洋)을 그리다〔丁亥夏六月雨中 久抛試新作松欖望洋〕"라고 쓰인 관기가 있으며, 〈획금간산도〉의 오른쪽 하단에 "효언(孝彦)"(ⓒ)(1704, 1706, 1707 기년작)이 찍혀 있는 점으로 보아 세 작품은 대략 1704년부터 1707년 사이에 제작된 것으로 추정된다. 세 작품은 전망대의 난간에 기대어 앉아 대자연을 감상하고 있는 고사들의 뒷모습을 포착한 점, 고사 옆의 언덕에 장송을 배치한 점, 송침이 사방으로 뻗어나간 거륜형 송엽법을 구사한 점, 그리고 정치한 필치를 구사한 점 등이 화풍상 공통적인 요소이다. 윤두서가 잘 구사한 거륜형 송엽법은 날카로운 필치로 송침을 바깥쪽에서 안쪽으로 여러 개의 필선을 그어 표현한 점이 특징이다(표 4-12).

〈획금간산도〉는 고사가 앉아 있는 공간과 고사가 감상하고 있는 강 건너편의 대자연을 동시에 비중 있게 다루고 있다〔도 4-97〕. 고사가 바라보는 대자연은 병풍처럼 에워싸고 있는 원산들과 뭉게구름처럼 생긴 기이한 주봉이 어우러져 신비롭고 광활한 경지가 잘 연출되어 있다. 깊은 골짜기로부터 강으로 빠른 속도로 흘러내려오는 계곡물에서 생긴 포말로 인해서 산 주변은 온통 물안개가 자욱하다. 주봉의 양옆에 구사된 반두법, 고사가 앉아 있는 평평한 평지, 그리고 그 주변의 세죽과 잡풀들은 고아한 문인 취향이 반영되어 있다. 인물, 화면 밖으로 치솟은 장송, 대나무 난간 등에서 형사(形寫)를 소홀히 하지 않은 그의 치밀한 묘사솜씨를 엿볼 수 있다.

1707년작 〈송람망양도〉는 한쪽에 바다를 두고, 무게 중심은 고사가 앉아 있는 전망대 쪽에 두었다〔도 4-98〕. 고사가 고개를 돌려 바라보는 바다 쪽에는 외로운 돛단배가 떠 있으며, 바다 건너편에는 섬이 있고, 섬의 끝자락에는 깃발이 펄럭이는 누각

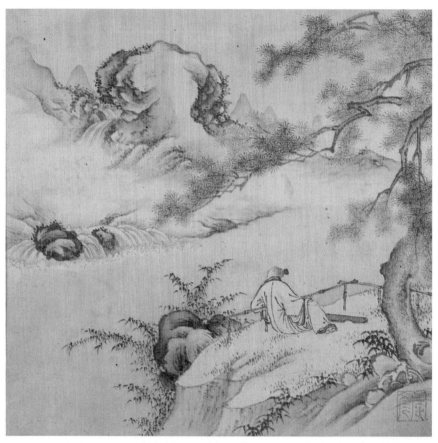

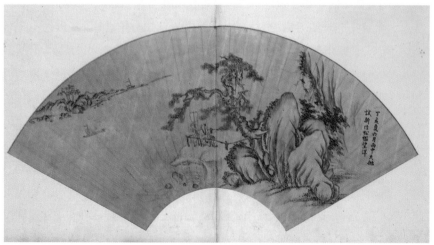

4-97 윤두서, 〈획금간산도〉, 《윤씨가보》, 18세기, 견본수묵, 18.2×19cm, 녹우당

4-98 윤두서, 〈송람망양도〉, 《가전보회》, 1707년, 지본수묵, 23×61.4cm, 녹우당

이 있다. 전망대의 난간에 기댄 고사와 부채를 들고 있는 시동은 『고씨화보』이사훈(李思訓)의 그림에서 그 모티프를 차용하였다. 절벽에 위태롭게 뿌리를 튼 소나무와 밑은 넓고 위로 갈수록 좁아지는 원추형에 바위 주름을 넣어 입체감을 강조한 산괴는 그가 자주 애용한 산석법 중 하나이다. 〈송람망양도〉와 유사한 소재를 취하면서 산뜻한 채색으로 한여름의 계절감을 살린 예는 〈송하납량도〉이다〔도 4-99〕. 두 고사가 시선을 돌

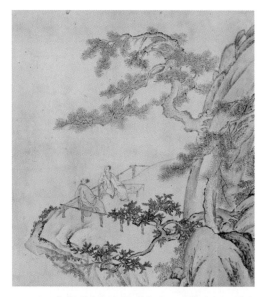

4-99 윤두서, 〈송하납량도〉, 《윤씨가보》, 18세기, 지본수묵담채, 28×26cm, 녹우당

린 곳은 여백으로 처리하였다. 한 사람은 평상에 앉아, 또 다른 한 사람은 의자에 앉아 경치를 바라보고 있으며, 평상에는 부채가 놓여 있다. 점경인물로 그린 두 고사들이 입고 있는 옷은 분홍색과 푸른색으로 선염하였다. 벼랑에 매달려 있는 구불구불한 소나무의 형태는 『고씨화보』구영(仇英)의 그림에서 유래한 것이다.

　다양한 유형으로 그린 관수도는 《윤씨가보》의 〈의암임수도(倚巖臨水圖)〉,《가전보회》의 〈안려대귀도(鞍驢待歸圖)〉,《가물첩》의 〈선상관수도(船上觀水圖)〉와 〈파초인물도(芭蕉人物圖)〉,《윤씨가보》의 〈관수도(觀水圖)〉 등이다〔도 4-100~104〕. 〈의암임수도〉와 〈안려대귀도〉는 절벽과 나무를 화면의 중앙에 배치하고 그 사이에 관수하는 고사를 점경인물로 표현한 점이 공통된다. 〈의암임수도〉는 한손으로 소나무 둥치를 끌어안고 다른 한손으로는 바위에 기댄 채 흐르는 계곡물을 관조하고 있는 고사를 소재로 한 그림이다〔도 4-100〕. "효언(孝彦)"(ⓒ)(1704, 1706, 1707 기년작)의 인장과 1707년작 〈송람망양도〉〔도 4-98〕의 절벽에 위태롭게 뿌리를 튼 소나무와 밑은 넓고 위로 갈수록 좁아지는 원추형에 바위 주름을 넣어 입체감을 강조한 산괴가 보여 1707년경에 제작된 것으로 추정된다. 이 작품은 경물을 화면 가득 채우고 있으며, 암벽 뒤에서 계곡을 관조하는 고사와 고사가 관수를 즐길 수 있도록 멀찍이 떨어져 있는 동자를 정면으로 포착한 매우 독특한 화면 구성을 취하고 있다. 바위 중간에 뿌리

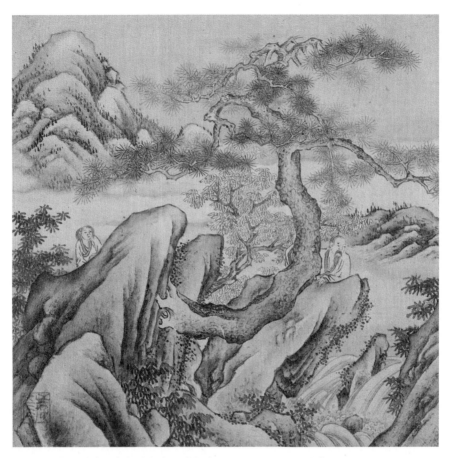

4-100 윤두서, 〈의암임수도〉,《윤씨가보》, 18세기, 견본수묵, 18.2×19cm, 녹우당

를 내린 거대한 소나무는 중앙부를 차지하며 화면을 압도하고, 송엽은 역시 거륜엽으로 묘사하였다. 암벽은 양옆으로 주름이 잡힌 원추형으로 골이 깊은 부분은 어둡게, 골이 덜 파인 부분은 그보다 더 연하게 칠해 부피감과 음영을 표현하였다. 곡선과 여백을 여러 번 반복해서 표현한 계곡의 물줄기에서는 힘찬 기운이 느껴진다. 이 작품에 보이는 원추형 암벽, 거륜엽 소나무, 물줄기 표현은 윤두서만의 특정한 회화 표현 방식으로 윤덕희와 윤용이 계승하여 가전화풍의 특성으로 자리 잡게 된다. 전경과 원경 사이를 가로지르는 연무는 여백으로 처리하고 군데군데 선염으로 우려내었다. 암벽 사이의 잡초들은 개자점과 국화점을 혼용하였다. 〈안려대귀도〉에서는 고사가 바위에 걸터앉아 계곡물을 구경하다 잠시 고개를 돌려 어딘가를 바라보고 있으며, 어린 시종은 따로 계곡 밑에서 나귀와 함께 떨어져 있다. 화면의 중앙을 차지하는 바위

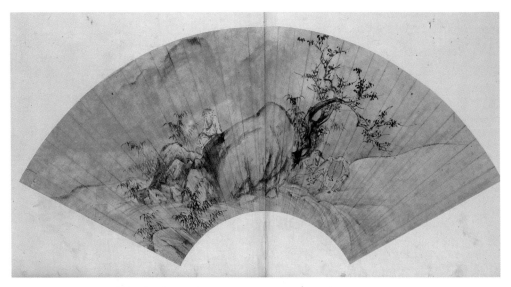

4-101 윤두서, 〈안려대귀도〉, 《가전보회》, 18세기, 지본수묵, 23.4×63.6cm, 녹우당

에는 세장한 나무와 세죽이 어우러
져 있어 인물만 제외시키면 전형
적인 고목죽석도를 연상시킨다〔도
4-101〕

독특한 유형의 관수도의 예는
《가물첩》의 〈선상관수도〉와 〈파초인
물도〉이다〔도 4-102, 103〕 〈선상관
수도〉는 배 위에서 출렁이는 물결을
바라보는 고사, 속필로 표현된 갈대,
몽당붓으로 손길 가는 대로 표현한
원산 등이 어우러져 사의적인 분위
기를 자아낸다. 〈파초인물도〉는 소
폭의 그림이지만 파초와 괴석이 있
는 전망대에서 실개천을 바라보는
고사와 선염으로 우려낸 연무 낀 들
판을 포치한 짜임새 있는 구성이다.

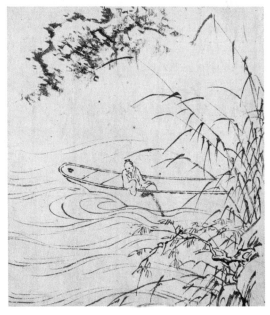

4-102 윤두서, 〈선상관수도〉, 《가물첩》, 18세기, 지본수묵,
13×11.4cm, 국립중앙박물관

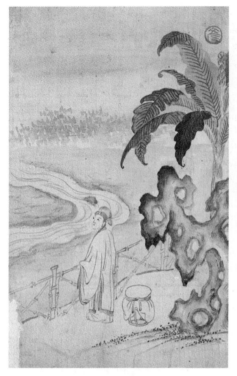
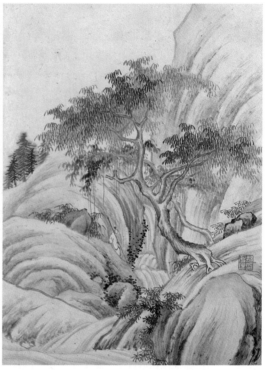

4-103 윤두서, 〈파초인물도〉,《가물첩》, 18세기, 견본수묵, 17.4×11cm, 국립중앙박물관

4-104 윤두서, 〈관수도〉,《윤씨가보》, 18세기, 지본수묵, 30.2×23cm, 녹우당

파초와 괴석, 고사가 입고 있는 옷과 두건, 의자 등이 모두 중국 취를 드러내고 있다.

관수도 작품 중 같은 소재를 남종화의 완숙한 경지로 그린 예는 〈관수도〉이다(도 4-104). 화면의 우하부에 "윤두서인(尹斗緖印)"(ⓐ)이 찍혀 있어 대략 1711년경에 그린 것으로 추정된다. 화면의 중심부에 배치한 계곡은 화면을 압도한 반면, 대자연 속에 미소한 존재임을 표현하려는 듯 물을 감상하는 고사는 매우 작게 그리면서 안면 세부도 생략되어 있다. 육중한 산이 화면을 가득 채우고 화면의 왼쪽은 약간의 여백으로 남겨두었다. 바위는 골마다 주름선을 그린 후 그 주변에 붓질을 여러 번 가해 입체감을 드러내었다. 수엽들은 개자점과 국화점이 구사되었으며, 원림들은 북원원수법(北苑遠樹法)이다.

낚시하는 장면을 그린《윤씨가보》의 〈춘강수조도(春江垂釣圖)〉는 "윤두서인(尹斗緖印)"(ⓐ)(1711 기년작)과 "효언(孝彦)"(ⓒ)(1708 기년작) 등이 찍혀 있는 것으로 보아 1708년 - 1711년경에 제작된 것으로 추정된다(도 4-105). 경사진 언덕 밑에 웅크리

고 앉아 낚싯대를 드리우고 있는 어옹을 소재로 한 이 그림은 필치가 섬세하면서도 골기가 넘치고 사실감이 화면 가득 넘친다. 점경으로 그린 어옹은 덥수룩한 수염까지 표현되었으며, 긴 대나무로 만든 낚싯대는 마디까지 섬세하게 묘사되었다. 울퉁불퉁한 언덕은 진한 먹으로 테두리를 만들고 빛이 비치는 부분은 붓질을 가하지 않고 어두운 부분은 진한 먹을 겹겹이 칠해 밝고 어두운 부분을 강조하였다. 평평한 평지 표현과 개자간쌍구법(介字間雙勾法)을 구사한 잡풀은 윤두서 화풍상의 특징 중 하나이다.

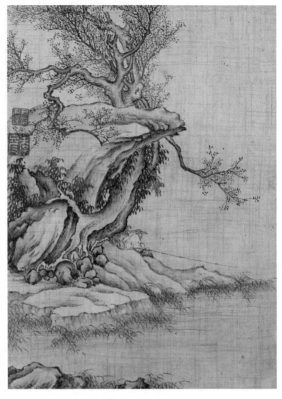

4-105 윤두서, 〈춘강수조도〉,《윤씨가보》, 18세기, 저본수묵, 29×21cm, 녹우당

서화고동취미를 반영한 산수인물도는《가전보회》의 〈획금관월도(獲琴觀月圖)〉이다[도 4-106]. 화면의 왼쪽에 "병술동위민자번작(丙戌冬爲閔子蕃作)"이라는 관기로 볼 때 1706년 자신의 지인으로 추정되는 민자번에게 그려준 그림이다. 태호석이 놓여 있는 후원에서 한 고사가 표피방석 위에 앉아 거문고를 양손으로 감싸안은 채 향을 앞에 피워놓고 달을 감상하고 있는 모습은 만명기 서화고동취미를 반영하고 있다. 향을 피워놓고 거문고를 지니고 있는 인물은『도회종이(圖繪宗彝)』권1「인물산수」에 실린 '고동(鼓桐)'과 관련지을 수 있다[도 4-107]. 반대편에서 고사를 향해 걸어오는 시동의 오른손에는 무엇인지 파악할 수는 없으나 끈으로 묶은 꾸러미가 들려 있다.

고사가 독서하는 장면은 조선 중기 그림에서는 흔히 볼 수 없는 소재로서『도회종이』, 1597년에 출간된 주이정(周履靖)의『이문광독(夷門廣牘)』총서의 일부인『화수(畫藪)』,『개자원화전』등에는 다양한 모습으로 실려 있다.《윤씨가보》의 〈고사독서도(高士讀書圖)〉는 화보의 독서 장면과는 사뭇 다르지만 그의 삶 중 가장 중요한 부분을

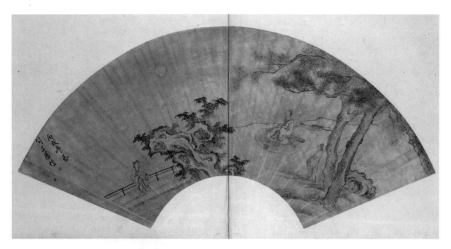

4-106 윤두서, 〈획금관월도〉,《가전보회》, 1706년, 지본수묵, 22×63cm, 녹우당

4-107 『도회종이』 권1 「인물산수」 중 인물 삽도
부분

차지했던 독서 취미가 반영된 예이다〔도 4-108〕. 목책이 둘러진 정원에 앉아 책을 읽다 말고 잠시 생각에 잠겨 있는 고사, 고사가 쓴 동파관, 책 옆에 놓여 있는 주미(麈尾), 언덕에 자라난 대나무 등으로 구성된 이 그림은 북송대 문인을 염두에 두고 그린 것으로 보인다.

이와 유사하면서 고사가 후원을 배경으로 은거하는 모습을 소재로 한 새로운 유형의 그림은《가물첩》의 〈고사한거도(高士閑居圖)〉이다〔도 4-109〕. 서책들을 한쪽 팔에 괴고 편안한 자세로 평상에 앉아 정원에 노니는 학을 바라보고 있는 고사, 정원 한쪽 구석에서 쪼그리고 앉아 차를 끓이는 시동, 목책, 장자, 괴석 등이 어우러져 선비가 은거하는 집안의 공간을 단아한 필치로 담아낸 그림이다. 학은 임포가 아니더라도 은일거사를 표현하는 상징물로 표현되었으며, 차를 끓이는 시동은 『개자원화전』에서 차용한 것이다.

이처럼 윤두서는 자신의 은자적 삶이 투영된 선비의 삶을 소재로 택해 고상함에 아취를 더해준 문인 취향의 산수인물도의 소재를 확대시켜나갔다. 윤덕희는 윤두서의 산수인물도를 계승하여 가전화풍의 일정한 틀을 구축하였다.

4-108 윤두서, 〈고사독서도〉,《윤씨가보》, 18세기, 지본수묵, 20×13.4cm, 녹우당

4-109 윤두서, 〈고사한거도〉,《가물첩》, 18세기, 지본수묵, 15.5×10.1cm, 국립중앙박물관

　　윤두서의 수하인물도식 소경산수인물도를 계승한 윤덕희의 작품은 국립중앙박물관 소장 〈송하오수도(松下午睡圖)〉와 1763년작《보장(寶藏)》제2면 〈송월롱현도(松月弄絃圖)〉이다[도 4-110, 111].[48] 전칭작인 〈송하오수도〉는 윤두서의 〈하일오수도〉[도 4-19]를 토대로 잎이 무성한 소나무 그늘 아래서 한 고사가 다리를 꼬고 비스듬히 바위에 기댄 채 낮잠을 즐기는 모습으로 발전시킨 작품이다. 나무의 굽어진 부분은 화면 밖으로 돌출되어 보이지 않고 나무의 밑 부분과 상단의 가지만으로 화면 배경이 설정되었다. 거기에 의도적으로 넝쿨을 배치해 상단의 가지와 자연스럽게 연결시켜주고

48　〈송하오수노〉는 지금까지 윤덕희의 진작으로 알려진 작품이다. 그러나 화면에 찍힌 "연옹", "경백"(ⓒ), "덕희"(ⓐ)는 후대에 찍힌 인장이므로 전칭작으로 분류된다(부록 8). 〈송월롱현도〉에는 오른쪽 상단에 "계미낙서회(癸未駱西繪)"라는 관서와 함께 "경백(敬伯)"(ⓒ)이라는 백문방인과, 그 다음 줄을 바꿔서 "산발좌송월한롱불현락(散髮坐松月閒弄不絃樂)"이라는 작품의 내용이 적혀 있다.

4-110 전 윤덕희, 〈송하오수도〉, 18세기, 지본수묵,
29.0×18.2cm, 국립중앙박물관

4-111 윤덕희, 〈송월롱현도〉,《보장》제2면, 1763년, 견본수묵,
26.7×20.7cm, 녹우당

있다. 즉 이 작품은 화면에 생략과 암시를 주면서 독특한 공간법을 보여준다. 또한 윤두서는 정두서미묘를 사용한 데 비해 윤덕희는 철선묘를 사용하였다. 편안하게 기댄 자세와 풀어헤친 옷깃에서 느껴지는 느긋함, 깊은 잠에 빠진 듯한 표정 묘사 등이 사실적이다. 〈송월롱현도〉〔도 4-111〕는 왼쪽 눈이 실명된 뒤인 79세(1763)에 그린 그림이라 그런지 먹을 다루는 솜씨가 전성기 때의 작품만 못하다. 사선으로 지면을 표현하고 그 지면 위에 수하인물도를 배치한 화면구도는 윤두서의 〈수하탄금도〉와 유사하다〔도 4-94〕. 그 밖에도 협엽법(夾葉法)을 이용한 작은 관목들, 원형에 가까운 짙은 옹이 등은 윤두서의 화풍과 차이가 없으나 부챗살 모양의 송엽은 윤두서의 거륜형과 차이를 보인다. 주변을 훈염해 만든 달은 윤덕희가 산수인물도에 자주 애용한 모티프이다.

　훈염한 달의 이미지를 부각시켜 한밤중의 풍경을 다룬 수하인물도로는 중기에 제작한《윤덕희화첩》제2면 〈탁족도(濯足圖)〉, 간송미술관 소장 〈고사관폭도(高士觀瀑圖)〉,《윤덕희화첩》제4면 〈월야관수도(月夜觀水圖)〉 등과 후기에 제작된 유복렬 구장

4-112 윤덕희, 〈탁족도〉, 《윤덕희화첩》 제2면, 18세기,
저본수묵, 23.4×14.7cm, 국립중앙박물관

4-113 윤덕희, 〈고사관폭도〉, 18세기, 견본수묵, 15×10.0cm,
간송미술관

〈월야송하관란도(月夜松下觀瀾圖)〉 등이 있다[도 4-112~115].[49] 이러한 구성은 전 시기에 걸쳐 있어서 윤덕희의 전형적인 산수인물도의 특징으로 자리 잡았음을 알 수 있다. 이 작품들 중 〈고사관폭도〉만 제외하고 모두 소나무가 등장한다. 윤덕희 작품의 소나무는 송린(松鱗)을 성글게 그린 다음 두드러지게 옹이를 강조한 기이하게 굽은 소나무 형태에 윤두서가 구사한 거륜형의 송엽법 외에 부챗살 모양의 송엽법도 함께 구사되었다.

49 윤덕희의 또 하나의 『화첩(畵帖)』(동원2199, 국립중앙박물관 소장)은 산수화 5점과 말 그림 1점으로 장첩된 것이다. 표지에는 "화첩(畵帖)"이라고 쓴 제목이 있으나 윤덕희의 서체는 아니다. 또한 표지 안쪽 면의 앞뒤로 윤덕희에 대해 여러 문헌에서 인용한 내용이 있는 점으로 보아 소장가가 쓴 것으로 생각된다. 이 화첩의 작품들에는 인장이 찍혀 있지 않아 제작연대를 알 수 없지만, 1731년부터 1733년까지 쓴 "연옹(蓮翁)"이라는 관서가 있어 이 시기의 화풍을 파악할 수 있는 중요한 작품들이다. 이 『화첩』의 내용은 제1엽 〈마도〉, 제2엽 〈탁족〉, 제3엽 〈산수〉, 제4엽 〈월야관수〉, 제5엽 〈누각산수〉, 제6엽 〈선상간학〉 등으로 구성되어 있다. 필자는 이 책에서는 이 화첩을 편의상 "윤덕희화첩"으로 지칭한다.

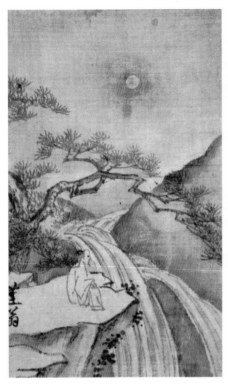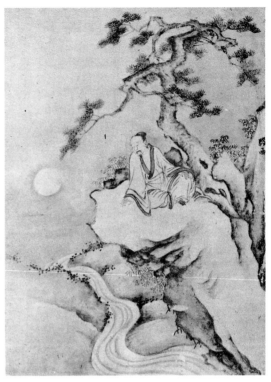

4-114 윤덕희, 〈월야관수도〉,《윤덕희화첩》제4면,
18세기, 저본수묵, 23.4×14.7cm, 국립중앙박물관

4-115 윤덕희, 〈월야송하관란도〉, 18세기, 지본수묵,
39×28cm, 유복렬 구장

　　조선 중기에 유행한 소재를 그린 〈탁족도〉는 고사의 안면을 사실적으로 묘사하
였고, 바위는 선염의 효과를 살렸으며, 달은 주변을 훈염하여 선비의 정취를 더욱 실
감나게 표현하였다[도 4-112]. 간송미술관 소장 〈고사관폭도〉는 주인공이 폭포를
관망하는 자세로 표현된 조선 중기의 형식과는 달리 윤두서의 〈관수도〉와 같이 폭
포는 단순히 배경 역할만 할 뿐 주인공의 시선이 다른 곳을 향하고 있다[도 4-113,
4-104].[50] 이러한 유형은 윤두서로부터 시작된 조선 후기의 관폭도 형식이다. 깊은 숲
속 나무 아래 한 사람이 평평한 바위에 앉아 유유자적하며 홀로 사색을 즐기는 내용
이다. 공간을 가르는 도식적인 선, 유난히 큰 달, 협엽법의 수엽 등은 윤두서로부터 계
승된 윤두서가의 전형화된 화풍이다.

　　달밤에 높은 절벽 위에 앉아 흐르는 계곡을 바라보고 있는 고사를 소재로 그린

50　화면의 좌측 하단부에 찍힌 인장은 판독하지 못했다.

〈월야관수도〉 역시 윤두서의 관수도와 맥이 닿아 있다. 일정한 간격으로 곡선을 그어 만든 물줄기의 표현과 절벽의 평평한 지면 처리 등은 윤두서로부터 배운 것이다〔도 4-114〕. 이와 유사한 형식이면서 지금까지 윤덕희가 추구해온 산수와 인물 표현의 완성을 볼 수 있는 대표작은 〈월야송하관란도〉이다〔도 4-115〕.[51] 달밤에 한 고사가 높은 절벽 위의 소나무 아래 앉아 계곡을 바라보며 홀로 사색을 즐기

4-116 『개자원화전』 초집 권4, 「인물옥우보」, 전석부장류(展席俯長流)

는 모습을 소재로 취한 이 그림은 우측에 수직으로 솟은 암석에 "낙서(駱西)"라는 관서가 쓰여 있어 1739년 이후에 제작된 것으로 보인다. 인물이 앉아 있는 절벽은 굵은 윤곽선만으로 표현하고 바위 표면을 거의 빈 공간으로 처리하였다. 화면의 인물이 취한 자세는 『개자원화전』 초집의 「인물옥우보(人物屋宇譜)」 중 '전석부장류(展席俯長流)'를 참고한 것이다〔도 4-116〕. 백묘법에 가깝게 처리한 부드러운 의습선과 흐르는 물을 바라보는 인물의 묘사가 초기에 비해 훨씬 꼼꼼해졌다.

〈월야송하관란도〉와 유사한 형식이면서 달의 이미지를 생략하고 담채와 음영법을 시도한 예는 국립중앙박물관 소장 〈수하관수도〉이다〔도 4-117〕. 화면의 오른쪽 상단에 있는 "낙서옹(駱西翁)"이라는 관서를 통해 1739년 이후에 그렸을 것으로 추정되는 이 작품은 전성기인 중기부터 부분적으로 사용했던 담채의 효과를 잘 살려 맑고 참신한 분위기의 관수장면이다. 특히 화면의 빈 공간에다 관서를 쓰지 않고 암석 표면에 관서를 쓰는 독특한 개성이 엿보인다. 계곡과 나무 아래 기대어 있는 고사를 정중앙에 배치하고, 고사의 안면은 사실적으로 그렸다. 인물의 양 볼에 붉은색 담채를 칠하여 양감을 부여하였다. 연녹색 상의와 담청색 바지도 윤곽선에 잇대어 더 진한 담채를 가하여 음영효과를 낸 흔적이 뚜렷하다. 나무의 둥치에 편안히 기대어 흐르는 물을 바라보고 있는 고사는 앞섶을 풀어헤쳐 상반신을 거의 드러내고, 배가 불

51 〈월야송하관란도〉와 매우 흡사한 윤덕희의 〈관월도〉(지본수묵, 24×57.7cm)는 이태호 엮음, 『朝鮮後期 山水畵展 옛그림에 담긴 봄 여름 가을 겨울』(동산방, 2011) 도 14 참조. 이 작품에는 "윤덕희인(尹德熙印)" (@)과 "낙서(駱西)"라는 주문방인과 백문방인이 찍혀 있다.

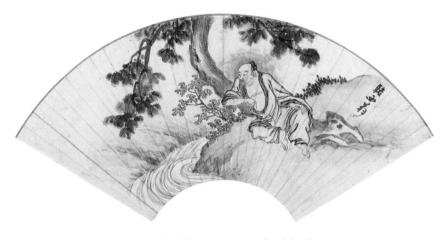

4-117 윤덕희, 〈수하관수도〉, 18세기, 지본담채, 30×61.5cm, 국립중앙박물관

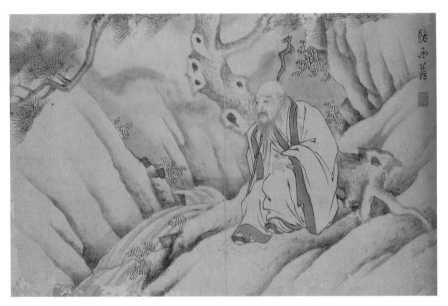

4-118 윤덕희, 〈송하관수도〉, 18세기, 지본수묵, 29.8×46.2cm, 선문대학교박물관

룩 나왔다. 주인공의 포즈와 다리 모양은 기본적으로 『개자원화전』 '전석부장류'를 참고하면서 약간 수정을 가했다[도 4-116]. 나뭇잎도 이전의 화보풍에서 탈피하여 연초록으로 선염한 다음 그 위에 다시 진한 먹으로 악센트를 가하여 녹음이 짙은 한여름의 분위기를 전달한다.

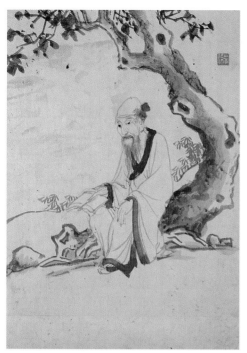

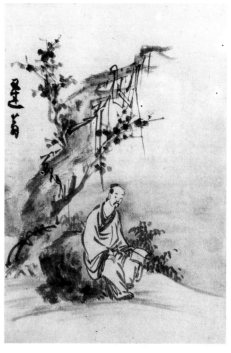

4-119 윤덕희, 〈수하독서도〉, 《보장》 제4면, 1763년,
지본수묵, 26.7×20.7cm, 녹우당

4-120 윤덕희, 〈수하독서도〉, 18세기, 지본수묵,
27.5×18.5cm, 간송미술관

　　특이한 화면 구도와 서양화법을 적용시킨 관수도는 선문대학교박물관 소장 〈송
하관수도〉로 화면에 "낙서옹(駱西翁)"이라는 관서와 "경백(敬伯)"(ⓒ)이라는 인장이
찍혀 있어 후기에 제작된 작품임을 알 수 있다〔도 4-118〕. 이 작품은 주인공과 주변
의 경물을 크게 클로즈업하여 화면을 꽉 채우는 구성을 취하고 있다. 등장인물은 터
럭 하나 주름 하나까지 세밀하게 그리는 사실적인 묘사에 치중하였으며, 산의 표현에
는 붓을 여러 번 잇대어 칠하여 필선을 배제하고 면적인 효과를 살려 입체감을 극대
화시키고 있다. 이러한 탈속적인 주제는 1743년에 그린 부채 그림에 쓴 "발길 닿는
곳에 우연히 앉으니 아름다운 경치가 기약한 듯하네. 가만히 돌아갈 줄 모르니 바로
이것이 오래 세상일을 잊는 것이다"라는 제화시의 시정과 유사하다.[52] 이로 미루어 유
사한 소재의 그림이 한 점 더 있음을 알 수 있다.

　　윤두서에게 배운 공간 처리는 《보장》 제4면 〈수하독서도〉에서도 볼 수 있다〔도

52　"行處偶爾坐 水石若有期 寂然不知歸 應是久忘機.", 尹德熙, 「題自寫畵筆」(1743), 앞의 책 上卷.

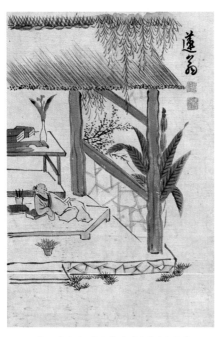

4-121 전 윤덕희, 〈고사한거도〉,《연겸현련화첩》
제2면, 1732년, 지본담채, 31.5×20.0cm,
국립중앙박물관

4-119). 나무 밑에서 도복을 입고 독서하는 늙은 도사는 해남에 살면서 속세와 인연을 끊고 적적하게 살아가는 자신의 자화상이기도 하다. 인물의 옷주름은 비수가 없는 선으로 처리되었으며, 머리가 몸체에 비해 더 크며 기이한 인상을 자아내 명말 진홍수(陳洪綬, 1599-1652)의 인물화법을 방불케 한다. 반원으로 굽어진 나무 둥치는 군데군데 옹이가 있으며 음영처리가 보인다. 수엽은 『개자원화전』 초집에 예시된 오동점(梧桐點)이 처음으로 사용되어 윤덕희가 다양한 수엽법의 적용을 계속했음을 알 수 있다. 간송미술관 소장 〈수하독서도〉는 사의적인 산수인물화로 재해석한 그림이다(도 4-120). 화면의 왼쪽 상단에 "연옹(蓮翁)"이라는

초서로 쓴 관서가 확인된 점으로 보아 1731년-1733년경에 제작한 것으로 파악된다. 바위와 나무의 까칠까칠한 면을 살리기 위해서 먼저 건조한 먹으로 칠하고 난 후에 바위의 어두운 부분을 습윤한 농묵으로 강조하고 있다.

윤덕희의 작품으로 전해지는 《연겸현련화첩》의 제2면 〈고사한거도(高士閒居圖)〉는 윤두서의 〈고사한거도〉를 발전시킨 작품으로 한가한 때를 즐기고 있는 고사를 다룬 그림이다(도 4-121, 4-109). 일부만 그린 초정 안에 고사가 평상 위에서 책 한 권을 팔에 꿰고 반쯤 드러누워 사색을 즐기고 있다. 그 옆으로 붓이 꽂혀 있는 필통이 보이며, 후면의 책상 위에는 그가 좋아하는 거문고와 책들, 꽃병 등이 놓여 있어 주인공의 문인 취향을 드러내고 있다. 점경인물의 안면을 연한 밤색으로 칠한 점, 철선묘로 처리된 옷주름, 박석(薄石)의 윤곽선 주변에 담묵을 칠해 입체감을 주는 방식, 평상 앞에 있는 화분의 한쪽 부분을 더 어둡게 그린 표현 등은 지금까지 그의 작품에서 볼 수 없는 새로운 요소들이다.

전칭작 〈송하보월도(松下步月圖)〉는 가을 달밤에 소나무 아래서 소요하는 고사의

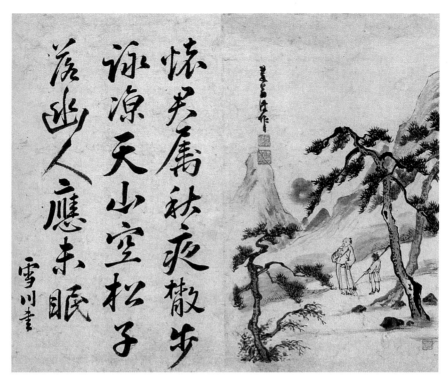

4-122 전 윤덕희, 〈송하보월도〉, 18세기, 지본수묵담채, 39×31cm, 개인

정취를 표현하고 있다(도 4-122).[53] 전체적으로 전경과 후경의 먹색과 필치에 강약의 변화가 있어 복잡한 화면 구성에도 불구하고 시원한 공간감이 느껴진다. 전경에 양분된 소나무들과 원경의 산들은 오른쪽은 크게 왼쪽은 작게 배치하고 있을 뿐만 아니라 중앙의 배를 내밀고 있는 고사와 주인 쪽을 바라보며 서 있는 동자의 자세가 화면을 짜임새 있게 한다.[54] 화면의 옆으로 설천(雪川) 이의병(李宜炳, 1683 - ?)이 쓴 당나라 위응물(韋應物, 737 - 약 786)의 오언시(五言詩) 「추야기구이십이원외(秋夜寄丘二十二員外, 가을밤에 구원외랑에게)」와 함께 합벽첩으로 되어 있다.

53 화면의 왼편 상단에 "연옹만작(蓮翁漫作)"이라는 관서와 "경백(敬伯)"(ⓒ)과 "덕희(德熙)"(ⓐ)라는 백문방인을 찍었으며, 오른편 하단에는 "연옹(蓮翁)"이라는 백문방인을 찍어 대각선으로 교차되는 균형을 이루게 했다. 이 3과의 인장은 후낙일 가능성이 있다.
54 동자의 모습은 『고씨화보』 '오진(吳鎭)의 관월도'로부터, 배를 내민 주인공은 『당시화보』의 '방마린필의(倣馬麟筆意)'의 주인공으로부터 각각 차용하였다.

4-123 윤용, 〈의석도〉, 18세기, 지본수묵,
27.5×18.5cm, 국립중앙박물관

그대를 그리워하는 때, 마침 가을밤인데
여기저기 거닐며 서늘한 공기 속에 읊
조린다.
산은 비었는데 솔방울 떨어질러니,
은거하는 이도 분명 잠 못 이루리라.[55]

이 시는 작가가 소주(蘇州)의 자
사(刺史)로 있을 때, 소주와 가까운 항
주 임평산에 은거해 있던 구단에게 지
어준 것이다. 1·2구에서는 작가의 현
상황에서 묻어나오는 그리움을 표현
하였고, 3·4구에서는 곧장 상대방의
현 상황에 대한 상상으로 이어지면서
이 그리움이 쌍방적인 것임을 내비치
고 있다.《보장》화첩 속에 윤덕희가
초서로 쓴 이 시를 남기고 있는 것으
로 보아 그가 개인적으로 애송했던 것으로 짐작된다.

윤용의 산수인물도는 국립중앙박물관 소장 〈의석도(倚石圖)〉만 전한다〔도 4-123〕.
《해동서첩(海東書帖)》중 호접첩(胡蝶帖)에 실린 이 그림은 화면의 왼쪽 상부에 "의석
(倚石)"이라는 제목이 있고, 오른쪽 상부 화면 밖에 "윤상상용(尹上庠慵)"이 적혀 있다.
이 작품은 몸체만한 바위에 몸을 기대고 사색에 잠겨 있는 고사를 속필과 파필을 운용
하여 그린 사의적인 소경산수인물도이다. 고사가 바위에 기대고 앉아 있는 모습은『개
자원화전』초집의 '적좌정음시(寂坐正吟詩)'를 참고하여 그린 것이다. 덥수룩한 수염과
눈가의 주름까지 세심하게 묘사한 안면처리, 나무와 언덕으로 간략하게 구성된 화면
배경은 윤두서의 화풍이 반영되어 있다. 미점을 반복해서 찍은 지면 선 주변의 잡수(雜
樹)들과 '〈' 모양으로 처리한 암석의 윤곽 표현 등은 개성미가 돋보인다.

지금까지 살펴본 바와 같이 윤두서 산수화풍 형성의 중요한 기반으로는 조선

55 "懷君屬秋夜 散步詠凉天 山空松子落 幽人應未眠 雪川書." 이 시의 번역은 任昌淳,『唐詩精解』(소나무,
 1999), p. 83.

초·중기 화풍의 섭렵, 다양한 화보와 중국 화론서들을 통한 남종화의 인식, 중국 원작품의 소극적인 이해 등을 꼽을 수 있다. 전통화풍의 계승, 화보의 방작을 통한 남종화 추구, 독자적인 남종화의 완성, 산수인물화의 확대 등으로 구분되는 윤두서의 산수화 경향은 윤덕희로 계승되어 윤두서 일가의 산수화풍으로 정착되었다.

전통화풍을 계승한 작품은 극히 소수에 불과하다. 윤두서는 안견파 화풍과 중국의 이곽파 화풍을 선별적으로 수용하고 여기에 남종화법을 가미하여 자신의 치밀한 필력과 간일한 구도로 모두 소화시켜 그렸다.

화보의 방작을 시도한 작품들도 옛 대가의 법을 바탕으로 화의에 맞게 격조 있는 문인화로 재구성한 면이 보인다. 『고씨화보』, 『당시화보』, 『당해원방고금화보』, 『도회종이』, 『개자원화전』 등은 그가 남종화의 새로운 소재, 구도, 필법을 익히는 데 귀중한 참고자료였다. 이 화보들은 그의 화풍을 변화시키는 데 결정적인 역할을 하였지만 그가 보았던 중국 회화이론서들도 남종화의 이해를 넓히고 남종화풍을 추구하는 데 중요한 역할을 했을 것으로 짐작된다. 산수인물도는 『당시화보』를 방작한 작품이 보이며, 남종산수도는 『고씨화보』와 『당해원방고금화보』를 방작한 예가 많았다. 특히 그는 화보의 그림 중 예찬의 소림모옥, 강변누각도, 조어산수도와 같은 간결하고 격조 높은 분위기의 남종산수화를 선호하였다.

윤두서는 당시의도(唐詩意圖)를 이른 시기에 시도하였으며, 중국의 원작을 부분적으로 참고하였을 것으로 짐작되는 독자적인 남종화를 상당수 남겼다. 맑은 담채를 가해 참신하고 개성 넘치는 오파 분위기의 남종산수화를 시도하였으며, 화보와 중국의 원작들을 통해서 체계적으로 익힌 남종화법을 총집결하여 이에 자신의 화도론을 적용시켜 완숙한 경지의 남종풍 설경산수도를 남겼다. 윤두서의 새로운 변화를 감지한 조귀명은 "윤두서의 그림은 필마다 변화가 있어 정선은 미치지 못한 듯하다"고 하였다.[56]

윤두서는 소요와 휴식, 관산과 관해, 관폭과 관수, 필서 등을 소재로 그린 은일도에도 남종화법을 가미하여 남종산수인물도를 확대·발전시켜나갔다. 특히 자신의 삶이 투영된 독서하는 고사, 필서하는 고사, 향을 피워놓고 앉아 있는 고사 등 만명기 서화고동취미가 반영된 산수인물도를 그린 점은 특기할 만하다. 부벽준은 소극적으로 구사하였지만 피마준, 반두법, 태점, 주봉의 중간 부분에 위치한 분지 표현 등 남종

56 "第二十一幅 筆筆變化 元伯恐亦不及.", 趙龜命, 「題柳汝範家藏尹孝彦扇譜帖 甲寅」, 앞의 책 卷6.

화의 준법과 산석법을 활용한 점도 상당수 확인된다. 수엽법에서는 개자점과 국화점, 거륜엽의 송수법을 애용하였으며, 그 밖에 『개자원화전』을 통해서 익힌 대미수법, 소미점, 개자점, 삼각형, 운림소수법, 북원원수, 곽희군송, 첨두점, 일자점, 삼엽점, 대혼점, 자송점, 수등점, 호초점 등 남종화의 대가들이 구사한 수엽법을 화의와 구도에 맞게 적절히 활용하고 있어 그가 남종화법에 깊이 천착했음을 알 수 있다.

윤두서의 산수화에 보이는 특정한 회화 표현방식은 정치한 필치, 편편한 평지 표현, 예각을 사용해 수직을 강조한 전경의 각진 언덕 표현, 곡선과 여백이 어우러져 입체적으로 보이는 물줄기 표현, 양옆으로 주름을 가하면서 음영을 조절한 입체감을 살린 원추형 산, 산수인물도에 많이 등장하는 지면을 표현하고 개자점이나 국화점 잡풀들을 부분적으로 곁들인 표현 등을 꼽을 수 있다. 산수인물도의 공간구성에는 이전 시기에 보이지 않은 목책의 표현이 많이 보인다. 산수화에 등장하는 인물은 세밀한 필치로 이목구비와 수염까지 정세하게 묘사되었다. 의습선은 정두서미, 백묘법에 가깝게 처리한 부드러운 선, 방일한 붓질로 각진 선 등을 화의에 맞게 적용시켰다.

윤덕희는 윤두서의 네 가지 산수화의 경향을 계승하였다. 전통화풍을 계승한 윤덕희의 산수화에서는 안견파 화풍을 선호한 윤두서와 달리 묵면을 강조하고 비스듬히 기운 산형 등과 같은 절파 화풍을 수용하였다. 부분적으로는 윤두서의 도석인물화에서 구사된 절파풍의 도식적인 원산과 화보를 통해 익힌 남종화법을 가미시킨 작품도 남겼다. 그는 윤두서가 보았던 『개자원화전』, 『고씨화보』, 『당시화보』, 『명공선보』 외에도 『태평산수도』와 『시여화보』 등 새로운 화보의 방작도 시도하였다. 중기부터 본격적으로 몰두한 남종산수화는 미법산수(米法山水), 오진(吳鎭), 예찬(倪瓚), 황공망(黃公望)의 화풍이 반영된 오파 화풍, 명대 송강파의 동기창, 그리고 청대 안휘파(安徽派) 화풍까지 다양하게 수용하였다. 그 결과 윤두서와 함께 18세기 전반기 화단에 남종문인화를 정착시키는 데 적지 않은 공헌을 한 화가로 자리매김할 수 있었다.

윤두서로부터 계승된 가전화풍은 수하인물도 계열의 산수인물도, 지면선을 표현한 구도, 입체감을 살린 원추형 산, 거륜형의 송엽법, 선과 여백으로 입체감을 살린 물줄기 표현, 인물의 정밀한 묘사 등을 꼽을 수 있다. 윤두서의 관수도를 발전시켜 달의 이미지를 부각하여 시정을 표현한 점은 윤덕희 특유의 산수인물도에서 보이는 특징이다.

윤용의 산수화에는 전통화풍과 화보의 방작을 추구한 예가 보이지 않는다. 그는 문학에 재능이 있어 대부분 시정의 표출에 주력하여 그림 위에 제시를 쓰거나 시와

그림을 짝한 시화첩으로 제작하여 문인화의 경지에 도달하고자 하였다. 시서화 합벽첩에 쓴 시는 그림의 내용과 일치하고 있어 그림에서 그려내고자 하는 뜻이 쉽게 파악된다. 시대의 흐름에 따라 안휘파 화풍과 사의성(寫意性)이 강한 남종화풍을 추구한 면이 뚜렷하다. 이 시기만 해도 남종화의 저변 확대가 본격적으로 이루어지지 않은 시대라는 점을 감안해보면 윤용의 산수화는 남종문인화를 이른 시기에 수용한 측면이 보인다.

전반적으로 그는 근경을 더욱 부각시켜 그렸으며 정밀한 필치로 그린 작품과 붓의 속도를 빨리하여 속필로 운동감이 넘치는 화면 구성을 보여주는 작품도 남겼다. 그는 윤덕희의 고식적인 화면 구도를 일부 활용하였지만 필법에서는 윤두서의 원추형 산형, 정치한 필치 등을 계승하여 가전화풍으로 발전시켰다.

3. 문인 취향의 동물화

윤두서와 윤덕희는 말, 용, 사슴 등을 소재로 한 동물화에서도 고전을 격조 높은 문인화로 재해석한 '학고지변'을 추구하였다. 윤두서와 윤덕희는 특히 말 그림의 대가로서 당대에 널리 화명을 떨쳤으며, 중국의 고전적인 말 그림을 재해석하여 그렸다. 윤용의 동물화는 현전하지 않을 뿐만 아니라 문헌 기록에도 확인되지 않으므로 여기에서는 윤두서와 윤덕희의 말 그림에 대한 당대와 후대인의 평가를 먼저 살펴보고 다음으로 그들이 그린 동물화의 특징을 조명해보고자 한다.

윤두서와 윤덕희의 말 그림을 수장하고 애호했던 당대인들의 언급은 그들의 말 그림에 대한 객관적인 정보를 제공하며 현전하는 작품을 분석하는 데 좋은 참고자료가 된다. 당대의 문인화가인 홍득구는 허욱이 소장한 윤두서의 말 그림을 보고 공민왕과 대등하다고 상찬하였다.[1] 남태응은 "윤두서의 말 그림과 용 그림은 거의 입신의 경지에 들어갔다"고 하였다.[2] 이하곤은 윤두서의 감식안을 높이 평가하여 자신이 소장한 화첩 속에 실린 원대(元代) 조맹부(趙孟頫, 1254-1322)의 말 그림에 대한 감식을 의뢰하였다.

자앙(子昻, 조맹부의 자)의 말 그림의 진필(眞筆)은 절대로 구할 수 없어, 나는 일찍이 《보회첩(寶繪帖)》 중에 자앙의 말 그림을 가짜라고 의심했다. 윤두서가 말하기를 "이는 진실로 사의법(寫意法)이다. 그 필획이 세밀하고 선명하여 백번 단련된 은실처럼 섬세하며, 물을 마시는 말 두 마리는 의태와 움직임이 살아 있는 것 같아 더욱 신묘하다"고 하였다. 대개 윤두서도 말 그림에 삼매를 얻었으니 넉넉히 자앙의 경지에 들어갈 수 있다. 이로부터 나의 의심이 자못 풀렸다. 그러나 대개 자앙의 말 그림은 우군의 난정서와 같아 비록 장인[용공(庸工)]이 그것을 모사하더라도 오히려 운치를 볼 수 있으니 이 때문에 위작이 매우 많고 쉽게 분별할 수 없는 것이 많다. 이 화폭처럼 결코 자앙의 솜씨가 아닐지라도 말들이 모두 뛰고 날며 활달하고 시원하여 쓸쓸한 구름이 바람을 쫓아가는 뜻이 있다. 양마관(養馬官)이 서로 기울여 말하더라도 정신

1 "當其未甚著名也 爲士人許煜畵與龍與馬 此盖偏長之技也 蒼谷得龜見而大驚曰 恭愍以後無此作何從而得之乎 煜笑而言其名 邀與相見歡若平生 大抵謂恭齋可埒於恭愍者得龜倡之也.", 南泰膺, 「畵史」, 앞의 책.

2 "恭齋之馬與龍殆乎入神.", 南泰膺, 「畵史」, 위의 책.

이 수염과 눈썹에 넘치니 그 묘함이 곡진하다고 할 수 있다. 그것이 모사한 솜씨일지라도 이와 같다. 하물며 자앙의 진필에 있어서랴!³

이 글은 이하곤이 이병연 소장 송원명적(宋元名蹟)들을 감상하고 각 폭마다 평을 남긴 글 중에 조맹부의 말 그림에 대해 쓴 것이다. 이하곤은 이 글의 서두에서 예전에 자신이 소장하고 있었던《보회첩》에 실린 조맹부의 말 그림에 대해 윤두서가 감평한 내용을 소개하였다. 윤두서는 조맹부의 말 그림의 진위 여부 판단기준을 '사의법(寫意法)'에 두었으며, 이하곤은 윤두서의 말 그림이 조맹부의 경지에 들어갔다고 하였다.

다음은 이하곤이 윤두서가 죽은 후에 윤두서의 그림을 많이 소장하고 있었던 최익한으로부터 윤두서의 말 그림을 얻어 소장하고 쓴 글이다.

윤두서의 그림 가운데 말 그림이 더욱 절묘하다. 그 뜻을 얻은 것은 조맹부 부자에 뒤지지 않는다. 이 그림은 내가 최익한으로부터 얻은 것인데 종류마다 의태가 곡진하고 그 절묘함이 한간(韓幹)에 가까웠다. 옛날에 수상(秀上)은 모임자리에서 이공린이 말에서 떨어진 그림에 취미가 있었다고 농담했는데, 나는 윤두서 또한 그러하다고 하였다. 오호라! 이미 구원에 있구나.⁴

이 글에서 이하곤은 윤두서가 다룬 화목들 중 말 그림을 최고로 평가하였다. 이하곤은 윤두서의 말 그림이 조맹부와 아들 조옹(趙雍, 1289-1360 이후)에 비견되며, 의태와 곡진함이 당대(唐代) 한간(韓幹, 약 720-780)에 가깝다고 평하였다. 당대(當代)의 문인화가인 김윤겸도《공재화첩》에 쓴 발문에서 "말 그림에서 공교하여 근골과 정신이 자못 조송설[조맹부]을 본보기로 했다"고 하였다.⁵ 조유수는 유호의 아들 유세

3 "子昂馬眞筆 絶不可得 余向疑寶繪帖中子昂馬爲贋 尹孝彦曰 此乃寫意法也 其筆畵精峭 如百鍊銀絲 飮水二馬 意態活動如生 尤爲神妙云 盖孝彦亦得畵馬三昧 優入子昂之室矣 自此余疑頗釋 而大抵子昂馬如右軍蘭亭 雖庸工摹之 猶有韻態可觀 以此贋筆最多 而最不易辨 如此幅決非子昂手作 而馬皆騰驤磊落 有藹雲追風之意 奚官相傾偶語 精神溢於鬚眉 可謂曲盡其妙矣 其出於摹手者亦如此 況子昂眞筆耶!「右又題子昂馬」", 李夏坤,「題一源所藏宋元名蹟」, 앞의 책 18冊, 번역문은 李仙玉,「澹軒 李夏坤의 繪畵觀」(서울대학교 대학원 고고미술사학과 석사학위논문, 1987), pp. 38-39; 나종면,「담헌 이하곤의 문예론에 관한 연구」,『溫知論叢』제6집(온지학회, 2000), p. 70 참조함.

4 "孝彦之畵 尤妙於寫馬 其得意處 不减趙文敏父子 而此紙余得目霍君灈之 種種意態 曲盡其妙 幾乎入韓幹之室矣 昔秀上座戲李伯時曰嘗墮馬趣 余謂孝彦亦然 嗚呼 九原已矣.", 李夏坤,「書尹孝彦畵馬」, 앞의 책 17冊.

5 "(上略) 尤工於馬 筋骨精神 頗規模趙松雪 (下略)", 金允謙,「跋恭齋畵帖」, 앞의 책 6冊 海南尹氏文獻 卷16

모가 소장한 윤두서의 화첩에 실린 〈이마도(二馬圖)〉를 보고 "오늘날 안장을 갖춘 말은 오직 윤두서를 꼽을 수 있다. 이 두 필의 말은 오히려 한간을 방(倣)했으나 신준함은 (한간을) 약간 뛰어넘었다"고 평가하였다.[6]

이처럼 그 당시 사람들은 윤두서의 말 그림을 한간과 조맹부의 말 그림과 대등한 위치에 놓고 평가하였다. 18세기 문인들은 윤두서와 윤덕희 부자의 말 그림을 최고로 평가하였다. 이규상(李奎象, 1727-1799)은 윤두서와 윤덕희의 말 그림이 온 나라에 이름을 떨쳤다고 하였다.[7] 심재(沈鋅, 1722-1784)도 "연옹(蓮翁)이 윤두서의 뒤를 이어서 신선과 말을 그려 쌍절로 일컬었으나 필법이 나약(懦弱)하다"고 하였다.[8]

중국 그림을 상당수 소장한 박사해(朴師海, 1711-1777 이후)는 윤두서와 윤덕희의 말 그림에 관한 구체적이고 새로운 사실들을 언급하였다.

나는 어렸을 적에 우리나라 사람 중 말을 잘 그리기로는 대윤(大尹)이 가장 뛰어난 존재이며, 중국 사람도 또한 조선의 윤아무개가 대완국(大宛國, 현 우즈베키스탄 페르가나 지방)의 말을 잘 그리니 매우 귀중하게 여긴다는 말을 들었다. 나는 생각하기를 천하에 그림을 잘 그리는 사람이 많은데 윤씨가 그린 말 그림이 우리나라에서 칭송되는 것은 그렇다고 쳐도, 중국에서 소중하게 여겨진다는 것은 믿지를 못했다. 그 뒤에 고금(古今) 중국인들의 말 그림을 두루 살펴보니, 두보(杜甫)가 뼈를 그리지 않는다고 말한 것이 꼭 한간을 두고서 한 말이 아니었다. 이것은 공통된 병통이었다. 조맹부의 〈만마도〉는 기력이 자못 뛰어나고 절도가 비할 바 없을 만큼 훌륭하지만, 윤씨의 그림에 미치지 못하는 정도가 매우 심하였다. 이 뒤에서야 나는 이전에 내가 들은 것이 거짓말이 아니라는 것을 알게 되었다. 매번 여름에 비가 그쳐 물이 불었을 때마다 귀족 집안의 건장한 노비가 눈처럼 흰 큰 말을 물속에 우뚝 세워놓고 목욕을 시키는 모습은 매우 상쾌하다. 늘 이 광경을 보고자 하여 이 그림을 마주 대하면 전율할 정도로 매우 기쁘다.[9]

恭齋公條.

6 "恭齋此譜 (中略) 近代畫鞍馬 獨數尹孝彦 而此二疋 反倣韓幹 稍掩神駿 (中略) 右題卷尾二馬圖.", 趙裕壽, 「題柳竹塢家恭齋扇譜冊」, 『后溪集』 卷5.

7 "尹士人斗緖 及其子進士德熙馬 (中略) 俱名一國.", 李奎象, 「幷世才彦錄 畫廚錄篇 趙榮祏條」, 『一夢考』.

8 이 글은 이 책의 p. 14 참조.

9 "余少時聞東人畫馬最稱大尹爲絕寶 華人亦言 朝鮮尹某 能解寫大宛馬 甚貴重之 余以爲天下多名畫 尹馬之稱於東則可 重於華則未之信也 其後 博 觀古今唐人畫馬 杜少陵不畫骨之言 不獨韓幹 是通患耳 趙子昂萬馬

나는 대윤과 소윤의 말 그림을 많이 보았다. 대윤은 마르게 그리고 소윤은 살찌게 그린다. 마르게 그리니 날쌔 보이고 살찌게 그리니 둔해 보인다. 여기가 대윤과 소윤이 갈리는 지점이다. 그러나 일찍이 내구(內廏, 궁궐 안의 마구간)를 관찰하니 임금이 타는 말은 살찌고 건장하여 기름지고 반질반질한 살이 그 뼈를 싸고 있었으며 어느 한 놈 마르고 날쌘 것이 없었다. 이처럼 살찌게 보여도 둔하지 않게 그리는 것은 진실로 내구의 말을 전신(傳神)한 것이니, 대작(大作)에서 이것을 구하더라도 절대 얻을 수 없다. 대개 일찍이 이 그림을 두 본 그렸는데, 하나는 중국으로 들어갔다. 어느 중국 사람이 "우리 대완국의 말을 조선의 윤아무개가 잘 따라 그리고 그 자식도 잘 그리지"라고 말하면서 결국 좋은 비단을 주고서 사갔다고 한다. 병자년(1756) 봄.[10]

이 두 글에서 확인할 수 있듯이 당시 사람들은 윤두서를 '대윤'으로 윤덕희는 '소윤'으로 불렀다. 윤두서가 그린 대완국의 말은 우리나라뿐만 아니라 중국 사람들도 귀하게 여겼다고 한다. 또한 중국의 말 그림 대가인 한간과 조맹부의 말 그림은 오히려 윤두서의 것에 훨씬 못 미친다고 하였다. 박사해가 소장한 윤두서의 말 그림은 귀족 집안의 노비가 백마를 세워놓고 목욕시키는 장면을 그린 〈욕마도〉이다.

또한 박사해가 1756년 봄에 윤덕희의 말 그림을 보고 쓴 글에서는 윤두서는 마른 말을, 윤덕희는 살찐 말을 주로 그렸으며, 윤덕희의 말 그림은 중국 사람들이 비싼 값을 지불하고 구입할 만큼 훌륭하였음을 확인할 수 있다.

강세황의 처남인 유경종은 "우리나라 말 그림은 윤두서가 제일이다"고 평하였다.[11] 『해동호보』에는 "윤덕희는 그림으로써 이름이 났는데, 말을 더욱 잘 그렸다"고 하였으며, 정약용도 "근세 윤두서의 인물과 낙서(駱西, 윤덕희의 호)의 말이 모두 그 묘를 떨쳤다"고 하였다.[12]

이상의 당대 및 후대인의 언급은 앞으로 다룰 윤두서와 윤덕희의 말 그림을 파

圖 氣力頗勝 節度不類 不及尹遠甚 然後知曩 聞之非虛言也 每當夏月雨止溪漲豪家壯奴引雪白大馬屹立水中浴而刷之甚爽快欲常見對此犁然可喜.", 朴師海, 「題尹孝彦浴馬圖」, 『蒼巖集』卷9.

10 "余觀大小尹墨馬多矣 大作瘦 小作肥 瘦故勁 肥故鈍 此大小之分也 然嘗觀內廏 御乘豊隆 肥澤肉包其骨 無一瘦勁者 若此作肥而不鈍 眞是內廏傳神也 求之大作 絶不可得 盖嘗作此二本 其一徃燕京 燕人以爲我大宛馬朝鮮尹某能解摹寫 其子又能之 遂以紋緞貨取云爾 丙子春.", 朴師海, 「題小尹駱西墨馬」, 위의 책 卷9.

11 "東土畵馬恭齋第一.", 柳慶種, 「二馬圖賞」, 『海巖槁』卷4.

12 『海東號譜』, "亦以畵名 尤善畵馬.", 吳世昌, 東洋古典學會 譯, 앞의 책 하권, pp. 677-678; "近世尹恭齋之人物 駱西恭齋 子 德熙之馬 皆極其妙.", 丁若鏞, 「題家藏畵帖」, 『與猶堂全書』第一集 詩文集 卷14.

악하는 데 중요한 참고자료 및 판단기준이 된다. 이를 종합해서 정리해보면 윤두서와 윤덕희는 한간과 조맹부의 말 그림에서 고의를 터득하여 '법고창신'을 성공적으로 이룬 조선 후기를 대표하는 말 그림의 대가였음을 알 수 있다. 윤두서는 조맹부의 말 그림에 대한 감식안이 뛰어났으며, 안장까지 모두 갖춘 말 그림을 잘 그렸다. 그의 말 그림은 한간, 조맹부, 조옹의 경지에 도달하였을 뿐만 아니라 오히려 조맹부보다 뛰어나다는 평을 받기도 하였다. 윤두서와 윤덕희는 우리나라뿐만 아니라 중국에까지 말 그림의 화명이 알려졌으며, 서역의 명마인 대완마를 잘 그렸다. 특히 윤두서는 야윈 말을, 윤덕희는 살찐 말을 잘 그렸다.

이하곤이 언급한 바와 같이 당시 조맹부의 말 그림의 경우 진필을 구하기 어렵다는 것은 정확한 지적일 것이다. 윤두서가 비록 조맹부의 진품은 아닐지라도 자신이 쓴 「화평」에 조맹부의 〈유마도〉에 대해서 평을 남긴 것을 보면 당시 조선에 유통된 조맹부의 말 그림을 보았음을 알 수 있다. 그렇다면 윤두서가 한간과 조맹부의 말 그림을 깊이 이해할 수 있었던 경로가 궁금한데, 아마도 『군서목록』에 실린 책들 가운데는 한간과 조맹부의 말 그림에 대해 비교적 자세히 언급된 탕후(湯垕)의 『화감(畵鑒)』,[13] 도종의(陶宗儀)의 『철경록(輟耕錄)』,[14] 이일화(李日華)의 『육연재필기(六硏齋筆記)』[15] 등이 있어서 이 책들을 통해 말 그림의 지식을 넓혀나갔을 것으로 사료된다.

윤두서가 당나라 귀족들을 소재로 한 그림을 선호하게 된 것도 탕후의 『화감』에

13 탕후(湯垕)의 『화감(畵鑒)』 중 「당화(唐畵)」에 따르면 한간은 중국의 유명한 준마들을 주로 다루었고, 당나라 귀족들의 노는 모습을 많이 그렸다고 한다. 그가 남긴 〈오릉유협도(五陵遊俠圖)〉는 수도 장안의 인근 지역에 해당되는 오릉의 고상하고 귀족적인 청년과 신사들을 소재로 다룬 당의 대표적인 주제이다. 조맹부는 한간의 말 그림을 계승한 화가로 한간의 〈오릉유협도〉를 소장하였다. Chu-Tsing Li, "Grooms and Horses by Three Members of the Chao Family.", *Words and Image*(The Metropolitan Museum of Art, 1991), p. 204 참조.

14 도종의의 『철경록』에 따르면 조맹부는 어려서부터 말 그림을 좋아하여 자못 물(物)의 본성에 접근하였으며, 조맹부의 말 그림이 조패와 한간보다 뛰어났다고 친구인 곽우지(郭祐之)가 평한 것은 과찬이고 이공린과는 겨루어 볼 수 있다고 하였다. "吾自幼好畵馬 自謂頗盡物之性 友人郭祐之嘗贈余詩云 世人但解比龍眠那 知已出曹韓上 曹韓固是過許 使龍眠無恙 當與之並驅耳", 陶宗義, 「趙魏公書畵」, 『輟耕錄』 卷七. 번역문은 葛路 著, 姜寬植 譯, 『중국회화이론사』(미진사, 1989), p. 304 참조.

15 이일화의 『육연재필기』에 따르면 "조맹부의 말 그림은 이공린을 배웠지만 그 고담함이 온통 성하고, 조맹부는 의표가 기이한 것이 없으면 자연의 물태를 실득했으며, 말의 참모습을 얻어 대개 그 성품이 아름답다. (중략) 말 그림은 어린 시절에 우연히 작은 그림을 얻어 갑자기 그린 후에 정밀함을 버리고 능히 정상으로 돌아왔다"고 하였다. "趙文敏畵馬 雖以伯時為師 而其古淡渾成 若無意標奇處 實得物態之自然 (中略) 子昻得馬之眞 蓋其性喜 畵馬少時遇片紙輒畵而後 棄去精能之極合乎.", 李日華, 『六硏齋筆記』 卷1.

서 언급한 한간의 말 그림에 대한 이해가 있었기 때문인 것으로 보인다. 또한 조맹부가 한간과 북송대 이공린(李公麟, 약 1041-1106)을 배운 사실과 조맹부의 사의법도 도종의의『철경록』과 이일화의『육연재필기』를 통해서 익힌 것으로 짐작된다.

윤두서 가문은 대대로 말을 좋아하였다. 윤두서의 6대조인 윤구는 소년시절부터 말을 보는 일〔상마(相馬)〕을 익혀 후에 신(神)의 경지에 들어갔다고 한다.[16] 윤선도가 아들 윤인미에게 편지식으로 쓴 가훈의 내용을 살펴보면 윤선도의 생부인 윤유심(尹唯深)이 마벽이 있었으며, 윤두서의 조부인 윤인미도 평생 말을 길렀음을 확인할 수 있다.[17] 행장에 따르면 윤두서도 역시 마벽이 있었으며, 항상 준마를 길렀다. 남태응은 윤두서가 장년기에 이르러 말 그림을 그리기 시작하였는데 마구간 앞에서 종일토록 관찰하고 그 참모습을 파악한 후 그림을 그렸다고 하였다.[18]

윤두서의 동물화는 총 16폭으로, 용 그림 한 폭과 사슴 그림 한 폭을 제외하고 나머지는 모두 말 그림이다. 현전하는 말 그림은 위작이 상당수 포함되어 있으며, 진작으로 볼 수 있는 작품은 14폭에 불과하다.[19] 기념작은 37세(1704)에 그린 녹우당 소장〈세마도(洗馬圖)〉이다〔도 4-124〕.

윤덕희의 동물화는 윤두서가 그린 화제와 일치한다. 윤덕희의 동물화는 총 13폭이며, 용 그림 두 폭을 제외하고 나머지 11폭은 모두 말 그림이다. 66세(1750) 때 지은「제자사빈록도(題自寫牝鹿圖)」를 통해 그가 하얀 이끼 낀 소나무가 있는 숲속에 노니는 암사슴을 그렸음을 확인할 수 있다.[20] 그는 윤두서 못지않게 당시 말 그림으로 유명하였다. 그의 말 그림은 중국에까지 유통되었다. 앞서 살펴본 바와 같이 윤덕희는 주로 서역의 대완마를 잘 그렸으며, 중국 사람들이 비싼 비단을 지불하고 사갈 정도였다고 한다. 박지원은 1780년 사은사(謝恩使)로 연경에 갔을 때 7월 25일 산해관(山海關) 영평부(永平府)에서 소주 출신의 서화매매업자인 호응권(胡應權)이 조선 상인으로부터 구입한《열상화보(冽上畵譜)》를 보았다. 이 화첩에는 윤덕희의〈심수노옥

16 "自昔少年 相馬是事 幼末得眞 喜見良姿 久乃入神 悟前日非.", 尹衢,「九方皐相馬」,『橘亭先生遺稿』; 尹斗鉉 編, 朴浩培·尹在振 옮김,『橘亭先生 遺稿』(精微文化社, 2005), p. 81.

17 윤선도가 큰아들 윤인미(1607-1674)에게 편지로 써준 가훈은 尹泳杓 編,『綠雨堂의 家寶―孤山 尹善道 古宅』(1988), pp. 87-92 참조.

18 이에 대한 내용은 이 책의 pp. 478-479.

19 이 책에서는 말 그림 14폭 중 13폭을 다루었다. 나머지 한 폭은 이태호 엮음,『500년 만의 귀향―일본에서 돌아온 조선 그림』(학고재, 2010), 도 14에 공개된〈견마도〉(지본수묵, 21×49.5cm)이다.

20 "松老艾納白 石古雲易生 呦呦求其侶 山林自在情.", 尹德熙,「題自寫牝鹿圖」, 앞의 책.

도(深樹老屋圖)〉, 〈백마도(白馬圖)〉, 〈군마도(群馬圖)〉, 〈팔준도(八駿圖)〉, 〈춘지세마도 (春池洗馬圖)〉, 〈쇄마도(刷馬圖)〉가 실려 있었다.[21] 이를 통해서도 윤덕희의 말 그림이 인기가 높아 중국에까지 유통되었음을 알 수 있다.[22]

윤덕희 말 그림의 기년작들은 1732년작 국립중앙박물관 소장 〈마상인물도(馬上人物圖)〉[도 4-130], 1736년작 국립중앙박물관 소장 〈마상미인도(馬上美人圖)〉[도 4-231], 일본 유현재(幽玄齋) 소장 〈마정상도(馬丁像圖)〉[도 4-131], 1742년작 국립중앙박물관 소장 〈마도(馬圖)〉[도 4-153] 등 4폭이다. 따라서 그는 한양으로 다시 이사 왔던 해인 1732년(48세)부터 1742년(58세)까지 10여 년간 집중적으로 말 그림을 그렸음을 알 수 있다.

윤두서와 윤덕희의 동물화는 인마도(人馬圖), 수하마도(樹下馬圖), 용 그림으로 분류하여 그 특징을 다루고자 한다.

1) 인마도

윤두서의 인마도는 5점으로 말을 씻는 장면을 그린 세마도, 말을 탄 협객(俠客)을 채색화로 그린 그림, 버드나무 아래의 기마인물상 등을 소재로 취했으며, 〈협객도〉만 제외하고 모두 백묘법으로 그린 유하인마도(柳下人馬圖) 형식이다. 등장하는 인물들은 당나라의 복식을 입고 있으며, 말들은 안장과 다래 등 마구와 장식까지 표현되어 있다.

현전하는 말 그림 중 유일한 기년작이자 가장 이른 시기의 예는 녹우당 소장 〈세

21 朴趾源, 「25日 辛丑」, 「冽上畵譜」, 『燕巖集』 卷12 別集 熱河日記 關內程史.

22 徐有榘(1764-1845)의 『林園經濟志』 卷5 怡雲志 「附 東國畵帖」에 실린 "말 그림을 잘 그려 〈춘지세마도 (春池洗馬圖)〉, 〈백마도(白馬圖)〉, 〈군마도(群馬圖)〉, 〈팔준도(八駿圖)〉, 〈쇄마도(刷馬圖)〉 등을 남기고 있는데 모두 낙서라는 도장이 찍혀 있다"는 기록은 박지원이 언급한 《열상화보》에 실린 그림과 〈심수노옥 도(深樹老屋圖)〉만 제외하고는 일치하고 있어 이 화첩이 다시 조선에 들어와 유통되고 있었음을 알 수 있다. 朴孝銀, 「朝鮮後期 문인들의 繪畵蒐集活動 연구」(홍익대학교대학원 미술사학과 석사학위논문, 1999), pp. 218-219 주 200에서 유만주(兪晩柱)의 『흠영(欽英)』 제21책 4월 23일조에서 언급한 《열상화보》가 1780년 소주인 호응권이 박지원에게 제지(題識)를 청탁한 《열상화보》와 동일본인지 의문점을 제시하면서 『임원경제지』에 실린 서유구가 보았거나 소장하고 있는 그림 가운데 호응권이 구입한 《열상화보》에 실린 그림들과 제목이 일치한 점으로 보아 이 화보가 박지원의 연행 이후 다시 조선에 유입되었을 것으로 추정하였다. 황정연, 『조선시대 서화수장 연구』(신구문화사, 2012), p. 486, p. 561에 따르면, 《열상화보》는 박지원이 다시 소장하였던 듯 1786년 4월 23일 유만주에게 이 화보를 보여주었다고 한다.

4-124 윤두서, 〈세마도〉, 1704년, 견본수묵, 46.0×75.7cm, 녹우당

마도)이다(도 4-124). 화면의 왼쪽 상단에 "갑신유월일제(甲申六月日製)"라고 쓰여 있어 37세(1704)에 제작된 것임을 알 수 있는 이 작품은 말 그림의 초기 기량을 가늠할 수 있는 기준작이다. 말을 매어두고 나무 밑에서 휴식을 취하고 있는 두 명의 관리와 강에서 말을 목욕시키는 마부를 소재로 한 이 그림은 현전하는 그의 말 그림 중 규모도 가장 크다. 오른쪽 상단에는 "공재지기(恭齋之記)"라는 주문인(朱文印)이 찍혀 있으며, 왼쪽 관서 밑에는 "청구자(靑丘子)"(ⓐ)와 "효언(孝彦)"(ⓑ)이 날인되어 있다.

하단부 중앙에 위치한 흑백대비가 뚜렷한 바위표현은 조선 중기 절파 화풍의 반영이지만 소재와 필치는 중기의 화가들이 그린 말 그림과 전혀 다른 중국풍의 세마도 유형이다. 인물은 정세하게 표현되었으며, 수엽에는 편필점, 개자점, 삼각점, 원형점 등이 다양하게 구사되어 있다. 나무 밑에서 휴식을 취하고 있는 관리와 세마 장면이 결합된 수묵풍의 말 그림은 명대(明代) 예영(倪瑛)의 〈세마도(洗馬圖)〉에서 볼 수 있다(도 4-125).[23] 그러나 명대에는 말 그림이 퇴조하는 경향이 뚜렷해 기량 면에서는 윤두서의 말 그림이 더 앞선다. 강가에서 쉬고 있는 관리들, 나무에 매어진 말들, 강에

23 예영(倪瑛, 16-17세기 활동)은 자는 백원(伯遠)이며, 호정언(胡正言)을 위해서 『십죽재서화보』에 대나무 그림을 그려주었다.

4-125 예영(倪瑛), 〈세마도〉, 명(明) 1616년, 지본수묵, 18.5×52.2cm, 대북 고궁박물원

서 마부가 말을 씻는 장면 등 세 그룹으로 따로 떨어진 요소들이 한 화면에서 자연스 럽게 통합되어 있다. 이른 시기에 시도한 말 그림임에도 불구하고 말의 근골이 잘 표 현되었다. 볼 뼈가 주머니처럼 볼록 뛰어나온 모양은 윤두서 말 그림의 전형적인 특 징 중 하나인데, 이는 『고씨화보』내 조용의 그림 중 마구간에 매어진 왼쪽 말에서 유 래한 것이다. 버드나무에 매어진 말들은 사생력이 돋보이지만 물속에 있는 말은 실수 로 몸체를 너무 크게 설정하였으며 갈기 중앙에 진하게 그어진 먹선과 앞 다리의 자 세 등이 어색하다.

말과 인물의 의태와 형사(形寫)를 잘 구사한 예는 〈협객도(俠客圖)〉이다〔도 4-126〕. 〈세마도〉에 이어 두 번째로 큰 이 작품은 화면의 오른쪽 상단에 "공재(恭齋)"(ⓒ)(1704, 1707 기년작)와 "동해상인(東海上人)" 등이 찍혀 있다. 1704년작인 〈세마도〉보다 기량 이 더 진전되었을 뿐만 아니라 그의 득의작인 〈유하백마도(柳下白馬圖)〉에도 동일한 인 장이 찍혀 있는 점으로 미루어보아 이 작품은 1707년경에 그려진 작품으로 추정된다. 먹과 채색이 마모된 부분이 있지만 말과 인물을 묘사한 붓놀림에는 정신이 깃들어 있 다. 기마상은 화면의 3분의 1 가량을 차지하는 지면선 안에 배치되었다. 고개를 숙이고 걷고 있는 준마는 몸체가 길고 체구가 튼실하며 화려한 장식이 치장되어 있다. 말은 약 간 굵고 진한 먹선으로 형태를 잡고 말의 몸체에는 연노란색 기운이 도는 채색이 가해 져 있으며, 둥글둥글한 연붉은색 동그란 점들이 찍혀 있다. 말을 그리는 솜씨는 이공린 과 조맹부의 말 그림과 비견된다. 갈기와 꼬리는 가는 세필로 털 하나하나를 정성스럽 게 그렸다. 중간 부분이 묶여 있는 꼬리의 형태는 그가 참고한 『고씨화보』의 한간의 것

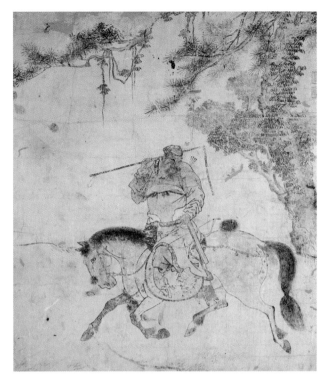

4-126 윤두서, 〈협객도〉,
18세기, 지본채색,
54.8×47cm, 국립중앙박물관

과 동일하다[도 4-140]. 말의 안면은 이마에서 콧등까지 일직선으로 내려오다가 코와 입이 만나는 지점에서 안으로 굽어지고 구불구불한 선으로 표현되어 있으며, 볼 뼈는 주머니처럼 유난히 돌출되어 있다. 이는 그의 말 그림의 전형적인 특징이다. 배경으로 그린 소나무는 우람한 둥치의 일부분만 그려져 있으며, 둥치와 가지에는 덩굴이 무성하다. 송엽은 날카로운 송침이 사방으로 뻗어나간 거륜형이다.

인물의 복장, 무기, 말의 장식 등은 철저한 고증을 바탕으로 재현한 것으로 파악된다. 장수의 복장과 무기는 중국서적들을 참고하여 복원해놓은 듯하다. 협객으로 추정되는 인물은 위용을 과시하듯 한손으로 허리에 두른 금대를 잡고 있으며, 다른 한손으로 쌍절봉을 들고 뒤쪽을 바라보고 지긋이 웃는 모습이다. 허리춤에는 칼과 활을 차고 있으며, 인물의 등뒤에 걸쳐진 화살집에는 화살이 꽂혀 있다. 머리에는 깃발처럼 생긴 작은 장식이 달려 있는 두건을 썼다. 안면 부분은 유독 마모가 심한 편인데 자세히 살펴보면 구레나룻과 수염까지 정밀하게 표현되었다. 눈은 진한 먹이 너무 생생하여 후대에 가칠한 것으로 볼 수 있을 것 같다.

말 장식을 살펴보면, 입에 물린 재갈, 재갈을 연결하는 분홍빛 끈, 화려한 물결무

늬가 수놓아져 있는 다래, 안장, 안장머리, 안장날개, 콧등, 가슴, 등 부분에 달려 있는 붉은 털 장식, 끈에 매달린 방울들까지도 빠뜨리지 않고 정교하게 표현되었다. 이는 그가 말 그림을 그릴 때도 말의 도구까지 모두 고증하여 그렸음을 알 수 있는 부분이다. 조유수는 "오늘날 안장을 갖춘 말은 오직 윤두서를 꼽을 수 있다"고 하였다. 실제이 작품을 비롯해 윤두서의 기마도 그림에는 모두 안장까지 갖추고 있어 윤두서 인마도의 특징 중 하나로 꼽을 만하다.

이 작품은 윤순(尹淳, 1680-1741)이 쓴 〈적표마가(赤驃馬歌)〉 5매와 함께 미표구 상태로 전해지고 있다. 윤순의 글씨는 당나라 시인 잠삼(岑參, 715-770)의 「위절도적 표마가(衛節度赤驃馬歌)」의 전문을 필사한 것이기 때문에 윤두서의 그림도 잠삼의 시를 도해한 시의도로 알려져 있다.[24] 윤순이 쓴 시의 끝부분에는 "우적표마가 중화위 성보사(右赤驃馬歌 仲和爲成甫寫)"라고 적혀 있어 윤순이 성보에게 써준 것임을 알 수 있다.[25] 윤순과 동시대에 살았던 성보라는 자(字)를 쓴 사람은 박문수(朴文秀, 1691-1751)이다.

만약 성보가 박문수라고 가정하면 윤두서의 그림, 윤순이 쓴 잠삼의 시, 글을 써준 박문수의 관계가 잘 부합되지 않는다. 1707년경에 윤두서와 윤순이 함께 그림과 글씨를 써서 박문수에게 주었다고 보기에는 박문수와 윤두서의 나이 차이가 너무 많이 난다. 또한 윤두서가 사용한 종이는 약간 반짝이는 은빛이 감도는 것이고, 윤순은 일반 종이를 사용하였다. 그뿐 아니라 윤두서가 그린 주제와 윤순이 쓴 시가 정확하게 일치

24 윤두서의 이 작품(德1325)은 국립중앙박물관 유물카드에는 〈출렵도(出獵圖)〉라는 이름으로 적혀 있으며, 1909년[메이지(明治) 42] 3월 9일 스즈키 케이지로(鈴木銈次郎)로부터 매입한 그림으로 윤순의 글씨 5매가 함께 있다. 『國立中央博物館韓國書畵遺物圖錄』第10輯(국립중앙박물관, 2000), pp. 102-107에는 윤두서의 그림과 윤순의 글씨가 실려 있으며, 윤순이 쓴 「적표마가(赤驃馬歌)」는 당나라 시인 잠삼(岑參, 715-770)의 「위절도적표마가(衛節度赤驃馬歌)」임을 밝혀두었다. 박은순, 『공재 윤두서 조선 후기 선비 그림의 선구자』(돌베개, 2010), pp. 215-217에서는 이 작품이 윤두서와 윤순의 시서화합작품으로 윤두서의 그림은 잠삼의 시를 그린 시의도라고 하였다.

25 君家赤驃畵不得 一團旋風桃花色 紅纓紫鞋(원문 鞾)珊瑚鞭 玉鞍錦韉黃金勒 請君鞴出看君騎 尾長窣地如 紅絲 自矜諸馬皆不及 却憶百金初(원문 新)買時 香街紫陌鳳城內 滿城見者誰不愛 揚鞭驟急白汗流 弄影行 驕碧蹄碎 紫髻胡雛金剪刀 平明剪出三□(원문 鬣)高 櫪上看時獨意氣 衆中牽出偏雄豪 騎將獵向南山口 城 南孤兎不復有 草頭一點疾如飛 却(원문 卻)使蒼鷹翻在(원문 向)後 憶昔看君朝未央 鳴珂擁蓋滿路香 始知 邊將眞富貴 可勝(원문 憐)人馬相輝光 男兒稱意得如此 駿馬長鳴北風起 待君東去埽胡塵 爲君一日行千里. 잠삼의 시 원문과 다른 부분은 괄호로 표기해두었다. 이 시는 「춘향가」 중 "日團仙風 도화색 魏節度 赤驃 馬가 이 걸음을 당할쏘냐 可憐人馬 相光輝니 滿城見子誰不愛라"라는 대사에도 들어갈 만큼 조선에서는 널리 알려져 있다.

하지 않는다. 잠삼의 「위절도적표마가」에서 적표마를 묘사한 부분은 다음과 같다.

君家赤驃畫不得	그대 집의 붉은 표마는 그릴 수 없으니
一團旋風桃花色	한순간 회오리바람으로 복사꽃 빛깔일세.
紅纓紫鞁珊瑚鞭	붉은 가슴 끈과 자줏빛 재갈, 산호 채찍
玉鞍錦韉黃金勒	옥 안장 비단 언치 황금 재갈 둘렀네.
請君鞴出看君騎	그대에게 청해 고삐 잡고 타는 모습을 보니
尾長窣地如紅絲	긴 꾀꼬리 붉은 실처럼 땅에서 솟네.

당나라 위절도사의 적표마를 칭송한 이 시에 묘사된 말은 분홍빛인데 윤두서가 그린 말은 몸체에 연노란색 기운이 도는 채색이 가해져 있으며, 둥글둥글한 연붉은색 동그란 점들이 찍혀 있다. 시에서 묘사된 복사꽃 붉은 가슴 끈과 자줏빛 재갈, 옥 안장, 비단 언치 등의 마구들은 윤두서 그림에 나타난 마구 장식과는 거리가 멀다. 시에서는 산호 채찍도 언급되어 있는데 이 그림에는 보이지 않는다. 이와 같은 정황으로 보아 이 작품은 잠삼의 시를 도해한 그림으로 보기 어려울 듯하다. 따라서 윤두서의 그림이 가장 먼저 제작되었고, 윤순이 이를 소장하고 있다가 나중에 준마를 소재로 한 잠삼의 시를 써서 성보(박문수로 추정)라는 사람에게 선물했을 가능성을 상정해볼 수 있다. 또한 이 그림에 등장한 인물은 쌍절곤, 활, 칼과 같은 무기를 갖추고 있어 당나라 군웅할거시대에 활약했던 협객으로 추정된다.[26] 윤두서는 당나라 여자 협객인 홍선(紅線)을 주인공으로 한 〈여협도〉를 남기기도 하였다[도 4-222, 223].

백묘법으로 버드나무 아래의 기마인물상을 그린 예는 《가전보회》의 〈견마도(牽馬圖)〉와 《윤씨가보》의 〈주마상춘도(走馬賞春圖)〉이다[도 4-127, 128]. 〈견마도〉는 〈주마상춘도〉와 동일한 주제이지만 주인의 손에 이끌려 고개를 숙이고 터벅터벅 걷고 있는 노쇠한 말로 표현되었다.[27] 〈주마상춘도〉는 당나라 복식을 갖춰 입은 관리가 말을 타고 봄나들이를 가는 모습을 소재로 취한 것이다. 이 작품은 〈유하백마도〉에 찍

26 이내옥, 『공재 윤두서』(시공사, 2003), pp. 166-168에서는 이 작품을 윤두서의 진작으로 보고 사냥하러 나가는 모습을 그린 '출렵도'로 보았다.

27 이태호 엮음, 『500년 만의 귀향—일본에서 돌아온 조선 그림』, 노 14에 실린 〈견마도〉는 《가선보회》의 〈견마도〉와 유사한 소재를 다루고 있다. 화면의 오른쪽 하단에 "동해상인(東海上人)"이라는 윤두서의 별칭인이 찍혀 있다.

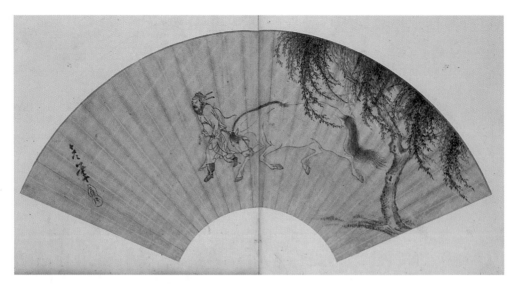

4-127 윤두서, 〈견마도〉,《가전보회》, 18세기, 지본수묵, 23×63.4cm, 녹우당

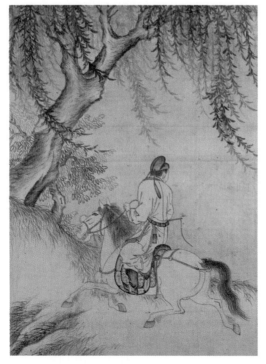

4-128 윤두서, 〈주마상춘도〉,《윤씨가보》, 18세기, 견본수묵,
29×21cm, 녹우당

힌 "효언(孝彦)"(ⓒ)(1704, 1706, 1707
기년작)이 있을 뿐만 아니라 버드나
무의 잎과 둥치를 그리는 기법 역시
〈유하백마도〉와 흡사해 1707년경에
그렸을 것으로 추정되는 작품이다. 언
덕에 묘사된 잡풀 묘사는 『고씨화보』
왕유(王維)의 그림에서 익힌 것이다.
〈유하백마도〉와 같이 말은 몸체에 비
해 두부(頭部)가 큰 편이며, 〈협객도〉
와 같이 화려한 무늬가 장식된 다래
와 안장과 안장날개까지 모두 표현되
어 있다. 인물의 뒷모습을 포착한 것
도 매우 개성적이다.

　말 그림이 완숙한 경지에 오른 그
가 더욱 자신감 있는 필력으로 인물과
말의 정신과 형사를 구사한 대표적인
작품은 〈기마감흥도(騎馬酣興圖)〉이

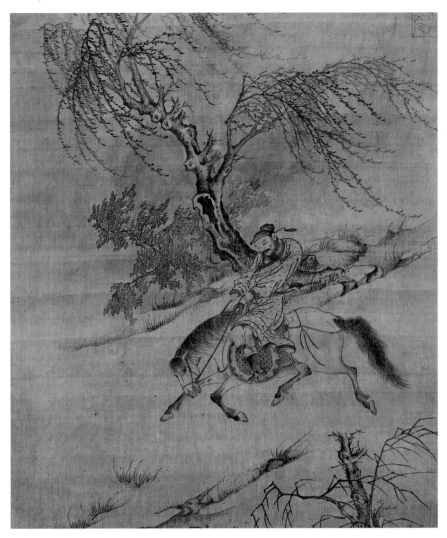

4-129 윤두서, 〈기마감흥도〉, 18세기, 견본수묵, 56.5×47.3cm, 간송미술관

다[도 4-129]. 화면의 오른쪽 상단에 찍힌 "효언(孝彦)"(ⓚ)은 제작 연대를 알 수 없는 《공재선생묵적》에만 보이고 있지만 말과 인물 묘사의 핍진함과 기운 생동한 필치로 묘사된 점으로 보아 이 작품도 1707년경에 그린 것으로 추정된다. 이 그림은 한 귀공자가 만취한 상태에서 준마를 타고 비탈길을 내려오는 장면을 포착한 것이다. 고삐를 잡고 위험하게 눈을 감은 채 태연자약하게 잠에 취해 있는 인물의 익살스런 표정, 휘날리는 수염, 화려한 무늬의 비단옷, 고개를 숙인 채 터벅터벅 걷고 있는 지친 준마, 바람에

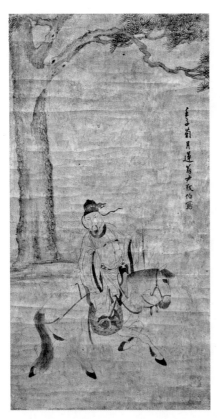

4-130 윤덕희, 〈마상인물도〉, 1732년, 지본수묵,
101×54cm, 국립중앙박물관

요동치는 버드나무 가지 등은 붓질 하나하나마다 사실적인 기운이 서려 있어 화면 전체에 신운이 감돈다. 화면은 사선구도를 활용하여 삼등분되어 있다. 전경에 위치한 잡목과 잡풀은 비탈길을 경계짓기 위한 것이며, 후경의 버드나무와 잡목은 봄 분위기를 고취시킨다. 기마 인물 뒤편의 정중앙에 버드나무를 배치한 구성은 〈유하백마도〉와 유사하다. 준마의 볼록한 볼 뼈, 등줄기 끝부분의 약간 구불구불한 선, 갈기와 꼬리의 강조, U자형으로 꺾어진 목 아래 부분 등은 윤두서의 전형적인 말 그림의 특징을 잘 보여주고 있다. 다래, 안장, 안장날개까지 자세하게 그렸다. 다래에 수놓아진 물결무늬는 〈협객도〉(도 4-126)의 것과 흡사하다.

이상과 같이 그는 37세(1704)부터 인마도를 그리기 시작하여 1707년경에는 입신의 경지에 들어가 인물과 말 등의 의태와 형사를 모두 완벽하게 구사한 탁월한 작품들을 그리게 되었다.

윤덕희는 인물과 말을 모두 잘 그렸던 탓인지 인마도를 많이 그린 편이다. 현전하는 가장 이른 시기의 인마도는 국립중앙박물관 소장 〈마상인물도〉이다(도 4-130). 오른쪽 중단의 "임자국월연옹윤경백사(壬子菊月蓮翁尹敬伯寫)"라는 관서를 통해서 이 작품이 48세(1732) 음력 9월에 제작되었음을 알 수 있다.[28] 기마 인물과 큰 둥치 위로 일부 가지를 드러낸 소나무만으로 간결하게 구성된 이 작품은 도석인물화의 화면구도를 그대로 차용하고 있다. 그는 윤두서의 말 그림에 전용된 버드나무 대신 송린이 자세하게 표현된 거대한 소나무를 그렸다. 말을 탄 인물이 정면을 응시한 자세도 개

28 이 관서의 밑에 소장가의 인장으로 추측되는 "완당(阮堂)"과 "□□" 방인이 찍혀 있다.

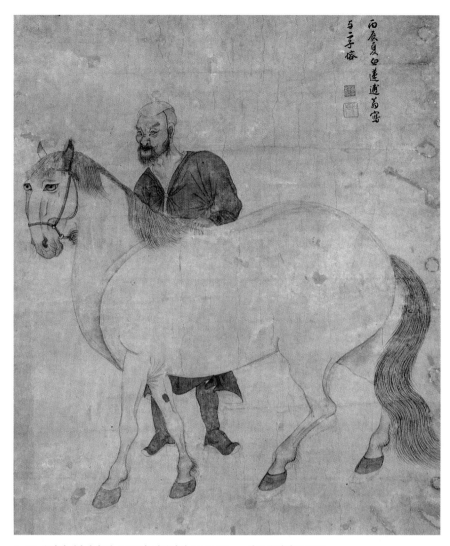

4-131 윤덕희, 〈마정상도〉, 1736년, 지본담채, 79.5×72cm, 일본 유현재(幽玄齋)

성적인 면모이다. 백묘법을 활용해 윤곽선만으로 그린 말의 자태와 정교한 세필로 표현된 갈기와 꼬리는 윤두서의 말 그림을 계승하고 있으나, 유난히 검게 칠한 눈과 말굽은 1731년작 〈기려도〉〔도 4-45〕에도 보여 1731년-1732년경 윤덕희가 즐겨 사용한 화법으로 간주된다. 그러나 인물에 비해 말을 너무 작게 그려 균형미가 떨어져 아직 완숙한 경지에 이르지 못한 한계가 드러난다.

〈마상미인도(馬上美人圖)〉〔도 4-231〕와 〈마정상도(馬丁像圖)〉〔도 4-131〕는 그의

말 그림 가운데 대표작으로 북송대 이공린풍(李公麟風)의 말 그림을 완숙하게 소화시킨 득의작이다. 두 작품 모두 화면의 상단에 "병진하 백련포옹 사여이자용(丙辰夏 白蓮逋翁 寫與二子惷)"이라는 관서가 적혀 있어 52세(1736) 여름에 둘째아들 윤용에게 그려준 것임을 알 수 있다.[29] 관서 옆에는 "경백(敬伯)"(ⓐ)과 "회심루(會心樓)"라는 인장 두 과가 찍혀 있다. 아들 중에 윤용이 처음으로 한 해 전인 1735년 진사시에 2등으로 합격하자 윤덕희가 이를 축하하는 의미로 아들이 좋아하는 말 그림을 정성 들여 제작해 선물한 것으로 추정된다.

〈마상미인도〉는 중국 미인도를 모사한 예로 중국 채색인물화의 수용에서 따로 다루기로 하고 여기서는 말 그림에 대해서만 언급하고자 한다〔도 4-231〕. 이 작품은 1732년에 이어 두 번째로 시도한 말과 미인을 주인공으로 그린 그림으로 중국의 미인도 계열에 속한다. 화면에 배경을 넣지 않고 말과 인물만 표현하는 방식은 이공린의 고전적인 양식이다. 여인이 탄 말은 진한 농묵으로 형태를 그린 다음 선 주변에 약간의 음영을 가하여 고부조의 효과를 준 구륵법을 사용하였다. 이러한 기법은 당나라 한간의 작품에서부터 연원하며, 윤두서의 〈유하백마도〉〔도 4-139〕에도 사용된 기법이다. 힘겹게 걷고 있는 말의 자세, U자형으로 굽어진 목선, 그리고 꼬리와 가까운 부분의 구불구불한 선 처리 등은 윤두서의 〈기마감흥도〉〔도 4-129〕에서 그 전형이 보여 역시 가전된 화풍임을 알 수 있다. 엷은 담묵으로 반점을 가한 말은 이공린의 〈오마도권(五馬圖卷)〉 중 첫 번째 말 '봉두총(鳳頭驄)'과 흡사하다.[30]

윤덕희의 다음 마부도 세 점은 중국 말 그림의 대가인 이공린과 조맹부의 인마도 계열을 따르고 있다. 〈마정상도〉는 한층 이공린의 화풍에 접근하고 있으며, 지금까지 표현된 말보다 더 발전하여 정밀한 묘사력이 보인다〔도 4-131〕. 우리나라의 경우 16세기 후반경 이공린의 〈마도〉가 고경명(高敬命, 1533-1592)에 의해 감상되었던

29 두 작품은 원래 같은 책자로 철(綴)해져 있다가 분리된 것임을 두 작품의 오른쪽 묶은 흔적을 통해서 확인할 수 있다. 〈마상미인도〉는 미표장 상태인 것에 비해, 〈마정상도〉는 축장(軸裝)으로 바뀔 때 조금 잘려(가로 8cm, 세로 5cm)나간 차이 외에는 지질이나 종이의 접힌 상태, 묘법이나 낙인, 인장 등이 〈마상미인도〉와 모두 일치한다. 〈마정상도〉의 표구 뒤쪽에 "隆熙 4년(1910) 해남윤씨 9세손 윤정현(尹定鉉)이 일본인 山田某에게 기증했다"는 내용의 첩지(貼紙)가 있다. 『幽玄齋選 韓國古畵圖錄』(京都: 幽玄齋, 1996), 도 63, p. 47, 도판해설, p. 46 참조.

30 이공린의 〈오마도권〉에 관해서는 스즈키 게이(鈴木敬), 『中國繪畵史』上(吉川弘文館, 1981), pp. 316-319 참조.

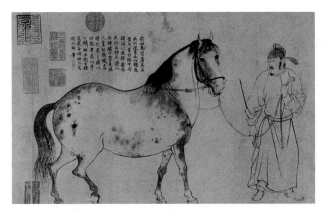

것으로 보아 일찍부터 알려져 있었던 듯하다.[31] 이공린과 조맹부에 의해 많이 그려진 마부도는 인재와 그것을 만들어내는 우수한 상사(上司)의 뜻을 담고 있다.[32] 이 마부도는 윤곽선 부근을 가볍게 선염하면서 필선의 기능을 살린 말과 초상화 기법을 활용해 정세하게 그린 서역인 마부를 제재로 한 그림이다. 마부의 옷과 백묘풍의 말 그림은 강한 대조를 이루고 있다. 가는 필선으로 윤곽선을 처리한 이 말은 송대 천사감(天駟監)에 있던 다섯 필의 서역 명마를 그린 이공린의 〈오마도〉와 유사하다. 특히 윤덕희의 〈마정상도〉에 등장하는 마부가 서역인이라는 점에서 이공린의 작품과 연결되며, 윤두서의 작품에는 현전하는 작품 중 서역인이 등장하는 예가 없다.[33] 높은 코와 긴 이마, 텁수룩한 수염이 특징적인 이 마부는 특이한 복장을 하고 있다. 이공린의 〈오마도〉 중 다섯 번째 말인 만천화(滿川花)와 비교해보면, 측면관으로 그려진 말, 두 눈을 모두 그린 점, 갈기 중간 부분의 털을 생략한 기법 등에서 흡사하다[도 4-132].[34] 이는 "그림에서는 용면을 본뜬다(臨畵倣龍眠)"라는 그의 회화 목표와 관련이 있다.[35]

31 高敬命,「戲書時伯畵好頭赤 次坡谷韻」,『霽峯集』卷2; 박효은, 앞의 논문, p. 52.

32 「元初の畫家—趙孟頫」,『世界美術大全集』第7卷 元(小學館, 1999), p. 164 참조.

33 이공린의 〈오마도〉 중 3인의 외국인 마부가 등장하는데, 이는 조맹부의 아들 조옹의 경우도 같은 양상을 보이고 있다. 조맹부, 조옹, 조린의 〈마부도〉(두루마리, 메트로폴리탄미술관)에서 조옹만이 서역인을 그린 예가 발견된다. 조씨 삼가의 인마도권에 관해서는 Chu-Tsing Li, "Grooms and Horses by Three Members of the Chao Family.", pp. 199-220 참조.

34 〈오마도〉의 말은 측면관을 하고 있으며, 인물들은 정면관, 혹은 측면관 등 다양한 양상을 보이고 있다. 또한 원대 조맹부 일가가 그린 마부도에서는 말이 반면상으로 반대편의 눈은 그려지지 않았다. 윤두서의 말 그림도 조맹부의 영향을 받아서인지 완전히 고개를 돌린 자세와 정면관을 제외하고는 반면상을 취하고 있다.

35 이에 대한 글은 이 책의 p. 243 참조.

인마도에서는 윤곽선 주변을 가볍게 선염하면서 입체감을 살린 말을 앞에 포치하고, 음영법을 활용해 정세하게 그린 서역인 마부를 뒤에 배치하는 방식으로 재구성하였다. 따라서 이 두 작품은 이공린의 진적을 대할 수 없는 당시에 이와 같이 이공린의 화법을 이해했음을 알 수 있는 예이다.

개인소장 〈마부도(馬夫圖)〉는 좌측 하단에 18세기 서화수장가 김광국(金光國)의 화평이 적혀 있어 김광국의 수장품이었음을 알 수 있다[도 4-133].[36] 이 작품은 상단에 "연포(蓮逋)"라는 관서가 있어 대략 1736년-1739년 사이에 그려졌을 것으로 추정된다. 말과 마부의 자세는 이공린과 조맹부의 마부도와 관련되어 있으나, 후경에는 윤덕희의 습관적인 화면 처리가 적용되어 있다. 인물과 말은 모두 백묘법을 주축으로 하고 있는데, 갈기와 꼬리 부분의 세밀한 필선, 구불구불한 선 처리, 주머니처럼 볼록한 볼뼈 등은 윤두서로부터 가전된 양식이다. 마부가 입고 있는 옷과 조건(皂巾)이라 일컬어지는 검은색 두건은 『고씨화보』의 '조옹(趙雍)'이 그린 마부 의상에서 차용하였다.

중국 말 그림의 대가인 이공린과 조맹부의 마부도를 참고하여 자신의 화풍을 절충시킨 또 다른 작품은 고려대학교박물관 소장 〈양마도(養馬圖)〉로 윤덕희의 말 그림 중 가장 대표적인 작품이다[도 4-134]. 이 작품은 관서가 없고 언덕 뒤에 찍힌 주문방인과 백문방인도 판독하기 힘들어 시기를 추정할 수 없으나 말과 인물, 그리고 소나무의 능숙한 필치, 음영을 가한 흔적 등으로 미루어 후기에 제작된 것으로 추정된다. 윤덕희는 이공린의 마부도 형식과 후경의 굴곡이 심한 소나무를 결합시켜 나름대로 독자적인 화면을 완성하였다. 말 그림에서 가장 중요한 관점은 격조 높은 아름다움과 사실적으로 잘 포착된 말 자체가 지니고 있는 신체적인 힘이다.[37] 이 작품은 이러한 말의 특징을 잘 그려내고 있다. 생생한 표정이나 치밀한 세부 묘사는 윤두서가 그린 〈유하백마도〉의 영향이 뚜렷하나 이 말은 윤두서에 비해 체구가 크고 비대하여 살찐 대완마를 잘 그린다고 하는 박사해의 언급과 일치한다. 말갈기와 꼬리는 더욱 섬세한 필선으로 털의 부드러운 질감을 표현하였으며, 말굽은 유난히 검은 점이 두드러져 보인다. 몸체 방향과 반대로 고개를 틀고 있는 말의 자세는 운동감이 느껴진다. 중경에 가늘게 사선으로 그은 둔덕 너머에 솟은 언덕은 부드러운 피마준을 구사하면서 윤곽선 주변은 진한 먹으로 강조하고 있다. 잎이 없는 고송과 대비된 오른쪽의 소나무는 바위 위에 비스듬히 누워 굴경이 심한 편이다.

36 『문화유산 '97 한국고미술대전』(한국고미술협회, 1997), p. 170, 도 6.

37 Chu-Tsing Li, "Grooms and Horses by Three Members of the Chao Family.", p. 199.

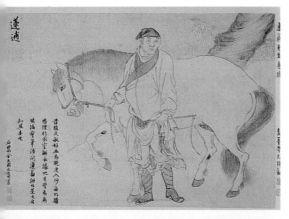

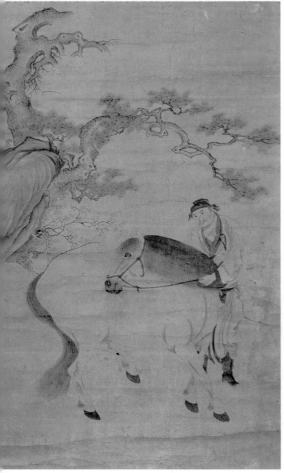

4-133 윤덕희, 〈마부도〉, 18세기, 지본수묵, 32×47cm, 개인

4-134 윤덕희, 〈양마도〉, 18세기, 지본수묵담채, 105.5×67cm,
고려대학교박물관

4-135 조맹부(趙孟頫), 〈인마도〉, 《삼세인마도권》, 1296년, 지본채색,
30.1×177.1cm, 미국 메트로폴리탄미술관

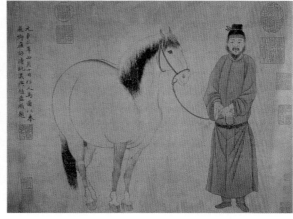

또한 이공린과 조맹부의 〈인마도〉[도 4-135]는 주로 인물이 말 옆에 서 있는 것이 통례인 데 비해, 윤덕희의 마부도는 마부가 말의 앞쪽이나 뒤쪽에 서 있다.

2) 수하마도

윤두서의 수하마도는 총 9폭으로 화보에서 소재를 택해 고전적인 말 그림으로 재해석하여 그린 작품과 조맹부의 사의법으로 그린 예로 구분할 수 있다. 화보에서 소재를 택해 고전적인 말 그림으로 재해석하여 그린 수하마도는 국립중앙박물관 소장 〈마도(馬圖)〉, 간송미술관 소장 〈유하종마도(柳下縱馬圖)〉, 〈윤씨가보〉의 〈유하백마도〉 등이다[도 4-136, 138~139].

〈마도〉는 화면의 좌상부에 네모난 인장 한 과가 찍혀 있지만 판독이 불가능해 전칭작으로 전해오다가 선행 연구에서 화면 구도와 윤두서 말 그림의 전형적인 특징을 지닌 점을 근거로 진작으로 밝혀졌다[도 4-136].[38] 윤두서의 작품은 〈자화상〉을 비롯해 상당수의 작품들에 인장이 찍혀 있지 않아 인장이 없는 작품이라 할지라도 진작인 경우가 많다. 이 작품도 그 예 중 하나인데, 말 그림의 특징, 가로와 세로의 길이 20cm 내외의 작은 화면을 사용한 점, 박사해의 지적대로 야윈 말을 그린 점, 사선구도를 활용한 수하마도 형식 등으로 보아 윤두서의 진작으로 볼 수 있다. 이 작품은 인장이 없는 상태로 전해오다가 후에 소장가가 인장이 없어 가치가 떨어진다고 생각해 일부러 인장을 만들어 찍었다가 다시 지운 것 같다.

뼈만 앙상하게 드러낸 수척한 어미 말과 어미 말의 다리 사이에서 까만 눈동자를 내보이고 기운차게 젖을 빠는 새끼 말을 백묘법으로 그린 이 그림은 『정씨묵원(程氏墨苑)』의 「물화상(物華上)」에 실린 〈백자준(百子駿)〉[도 4-137]과 『방씨묵보(方氏墨譜)』 권4의 「박물(博物)」에 실린 〈백자준〉에 등장하는 여러 말들 가운데 어미 말과 새끼 말을 차용하여 그린 듯하다.[39] 윤두서는 말의 포치는 화보에서 차용하였지만 탁월한 사생력으로 송말원초(宋末元初) 공개(龔開, 1222-1307)의 〈준골도(駿骨圖)〉와 비견될 정도로 그렸다. 이 두 책은 『군서목록』에 실려 있어 윤두서가 참고했던 책으로

38 이내옥, 앞의 책(2003), pp. 171-175.
39 이내옥, 앞의 책(2003), p. 173에서는 이 작품이 공개의 〈준골도〉와 같은 말 그림의 이해가 있었을 것으로 추정한 바 있다.

4-136 윤두서, 〈마도〉, 18세기, 지본담채, 23.9×19.4cm, 국립중앙박물관

4-137 『정씨묵원(程氏墨苑)』, 「물화상(物華上)」, 백자준(百子駿) 부분

파악된다(표 3-1). 윤두서가 이하곤에게 〈만마도〉를 그려준 것으로 보아 다양한 동작의 말 그림을 그렸음을 알 수 있다. 연푸른색을 종이에 전체적으로 펴 바른 다음 지면선을 연하게 그은 후 어미 말과 새끼 말이 화면의 반을 차지하게 앉혔다. 화면의 우상부에는 나무 둥치의 일부만 표현되었고, 상단의 왼쪽에서 중앙으로 휘어진 가지가 드리워져 있다. 어미 말의 주변에는 풀포기가 네 군데에 있는데, 어미 말은 굶주림에 지쳐서 그중 한포기에 입을 대고 있다. 이 풀포기의 표현은 〈유하백마도〉의 것과 매우 유사하다.

　　역시 백묘법으로 그린 예는 간송미술관 소장 〈유하종마도〉이다(도 4-138). 버드나무 잎 속에 숨겨져 있는 "효언부(孝彦父)"라는 주문방인은 다른 작품에는 보이지 않는다(부록 8). 한쪽 구석에 비드나무를 배치하고 사선으로 그은 지면선 아래에 한가롭게 풀을 뜯고 있는 말은 'ㄱ'자형으로 목을 튼 자세이다. 백묘법으로 처리한 말의 형태는 윤두서 말의 특징을 잘 갖추고 있다.

4-138 윤두서, 〈유하종마도〉, 18세기, 견본수묵,
24.7×18.7cm, 간송미술관

화보의 방작이지만 대상을 직접 관찰하여 그린 사생풍을 가미한 말 그림의 형식은 〈유하백마도〉이다[도 4-139]. 이 작품은 버드나무에 매어 있는 말을 직접 관찰하여 그린 듯 말 자체의 격조 높은 아름다움과 사실적인 묘사가 가장 완숙하게 표현된 득의작이다. 화면의 좌상부에는 "효언(孝彦)"(ⓒ)(1704, 1706, 1707 기년작), "동해상인(東海上人)", "공재(恭齋)"(ⓒ)(1704, 1707 기년작) 등이 세로로 나란히 찍혀 있다. "동해상인(東海上人)"과 "공재(恭齋)"(ⓒ)는 1707년에 그려진 것으로 추정되는 〈협객도〉[도 4-126]에도 동일하게 찍혀 있는 점을 감안해보면 이 작품 역시 같은 시기에 제작된 것으로 추정된다. 유하마도 형식은 『고씨화보』 소재 한간의 말 그림에서 필의를 얻었다[도 4-140]. 한쪽 뒷발을 살짝 들고 있는 모습도 한간의 말 그림과 동일하다. 그러나 이 작품에서는 정면을 응시하는 말에서 측면관으로 바뀌었고, 한쪽으로 치우친 버드나무가 중앙부 가까이로 이동하였다. 윤두서는 자신이 소장한 『고씨화보』의 한간 그림 왼쪽 상단 옆쪽 부분에 작은 글씨로 "여사월(驪四月)"이라는 제목을 자필해두었다. 한간의 그림을 보고 사월의 이미지를 표현하고자 버드나무 둥치에 묶어놓은 말을 직접 사생해본 작품이 바로 〈유하백마도〉라고 볼 수 있다. 춘풍에 흩날리는 버드나무와 완벽한 신체조건을 갖춘 명마를 통해 아름다운 사월의 생동감을 담아내고 있다.

화면 속의 백마가 살찌고 윤택한 양마(良馬)인 점으로 보아 그는 양마법에 대한 이해도 있었던 듯하다.[40] 윤두서가 그린 백마는 양마의 특징을 두루 갖추고 있어서 그

40 중국의 말 그림과 양마법(良馬法)과의 관련성을 지적한 논문으로는 Roberte Harrist Jr., "The Legacy of Bole: Physiognomy and Horses in Chinese Painting," *Artibus Asiae*, Vol. 57, No. 1/2(Ascona: Artibus Asia, 1997), pp. 135-156.

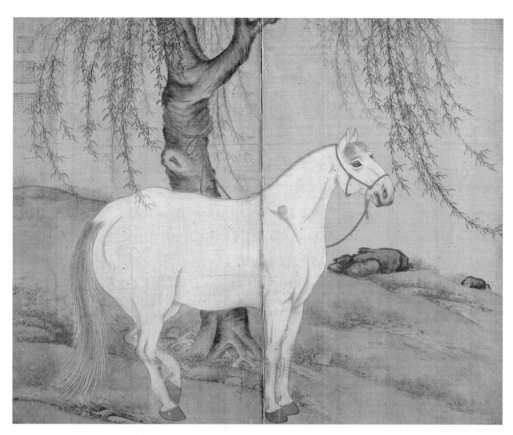

4-139 윤두서, 〈유하백마도〉,《윤씨가보》, 18세기, 견본수묵채색, 32.2×40cm, 녹우당

가 집에서 키운 말 중에 가장 우수한 품종을 모델로
세워놓고 현장에서 직접 사생한 듯하다. 관찰을 통해
서 말의 근골과 본성까지 정확하게 표현되었으며 붓
질에는 정신이 깃들어 있다. 말은 먹으로 형태를 그
리고 난 후 몸체에 호분을 발랐으며 윤곽선 주변에는
연한 먹을 덧칠하여 괴량감을 주었다. 다리는 긴 편
인 데 반해 몸체의 길이는 짧은 편이며, 목덜미에 난
갈기는 유난히 짧게 그렸다. 볼 뼈는 복주머니처럼
볼록 튀어나왔다. 콧등은 완만한 곡선을 그어 내려오
다가 콧구멍 지점에서 안으로 굽어져 있다. 꼬리는
연한 먹, 진한 먹, 호분 등을 사용하여 자연스럽게 밑

4-140 『고씨화보』, 한간(韓幹),
녹우당

으로 그어 내렸다. 버드나무의 잎사귀는 앞쪽에 있는 것을 진하게, 뒤쪽에 있는 것을 연하게 처리하여 시야의 차이를 두었다. 언덕은 왼쪽으로 지면선의 일부가 보이며, 사선으로 기울어져 있다. 언덕 주변에는 작은 바위들과 부챗살처럼 생긴 잡풀들이 군데군데 나 있다. 이 작품은 고의(古意), 사진(寫眞), 신운(神韻) 등이 모두 잘 구현되어 있어 당시 중국이나 조선 그림을 통틀어 말의 진태를 가장 잘 발휘한 진정한 의미의 '법고창신'을 구현한 그림으로 평가할 수 있다.

한편 윤두서의 그림 중에는 조맹부의 '사의법'을 바탕으로 새로운 유형의 문인 취향 말 그림의 전범을 창안한 일군의 작품들이 있다. 이 작품들에 등장하는 말은 준마 대신 작고 왜소한 우리나라 토종말인 과하마(果下馬)를 택했으며, 간일한 구도에 말의 의태(意態)를 형상화시키는 데 중점을 두었다. 또한 이 작품들은 가로의 길이가 10cm 정도 되는 소품들이다.

《윤씨가보》의 〈수하마도(樹下馬圖)〉와 〈노마와지도(老馬臥地圖)〉는 소략한 말과 사선구도를 활용한 수하마도 형식을 취하면서 배경이 되는 나무를 담묵으로 처리한 점을 특징으로 한다〔도 4-141, 143〕. 작품 크기와 "공재(恭齋)"(ⓒ)(1704, 1707 기년작)라는 인장이 동일하여 두 작품은 같은 시기에 그린 작품으로 볼 수 있다.

〈수하마도〉는 『고씨화보』 중 한간의 말 그림을 사의법으로 방작한 예이다〔도 4-141〕. 나무의 둥치에 매어 있는 말이 정면을 향하고 있는 모습은 한간의 그림과 조맹부의 〈욕마도(浴馬圖)〉에서 확인할 수 있다〔도 4-142〕. 말의 등줄기 끝에서 엉덩이로 이어지는 선은 미숙하며, 왼쪽 두꺼운 붓으로 한 번에 그은 나무 둥치의 한쪽 면은 서예적인 필법에 가깝다. 같은 시기에 그린 〈노마와지도〉의 자세도 조맹부의 〈욕마도〉 중 나무 밑에서 쉬고 있는 말의 모습과 유사한 것으로 보아 중국의 말 그림에 대한 이해도 있었음을 알 수 있다〔도 4-143, 144〕.

두 번째 유형인 《윤씨가보》의 〈군마도(群馬圖)〉와 《가물첩》의 〈유하마도(柳下馬圖)〉 등은 소략한 말, 간일한 구도에 백묘법과 갈필의 사용이 두드러진다〔도 4-145, 147〕. 《윤씨가보》의 〈군마도〉는 작은 화면에 스케치하듯이 나무 밑에서 한가롭게 노니는 세 마리의 말을 그린 그림이다. 화면의 좌하부에 "공재(恭齋)"(ⓐ)(1708, 1713 기년작)가 있어 대략 1708년 이후에 그린 것으로 추정된다. 따라서 〈유하백마도〉 단계를 거쳐서 사의법으로 그린 말 그림으로 이행해갔음을 알 수 있다. 풀밭 위로 막 앉으려는 자세를 취한 말, 풀을 뜯는 말, 그리고 그것을 물끄러미 바라보고 있는 말 등 각각 말의 행동과 자세를 관찰하고 그것을 단번에 일필(逸筆)로 스케치한 것이다. 지면

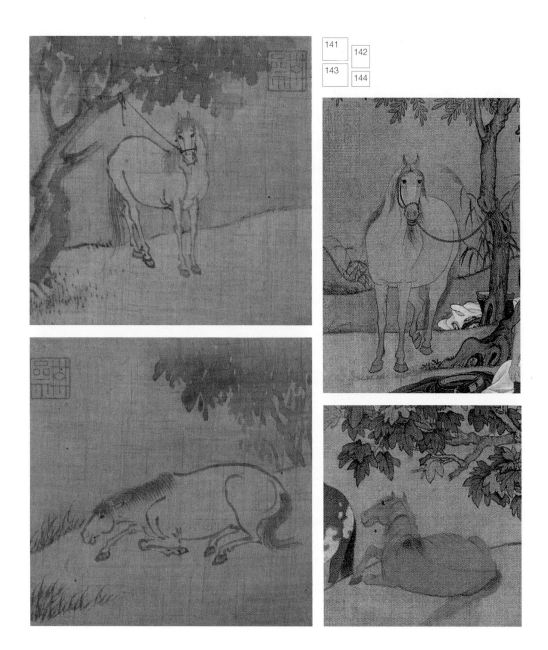

4-141 윤두서, 〈수하마도〉,《윤씨가보》, 18세기, 견본수묵, 11.4×11.4cm, 녹우당

4-142 조맹부(趙孟頫), 〈욕마도〉 부분, 원, 견본채색, 28.1×155.5cm, 북경 고궁박물원

4-143 윤두서, 〈노마와지도〉,《윤씨가보》, 18세기, 견본수묵, 11.4×11.4cm, 녹우당

4-144 조맹부(趙孟頫), 〈욕마도〉 부분

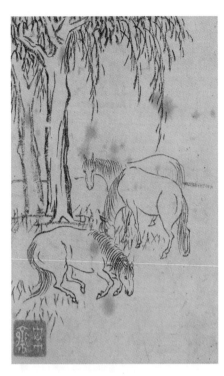

4-145 윤두서, 〈군마도〉,《윤씨가보》, 18세기,
지본수묵, 16.4×10.2cm, 녹우당

4-146 『고씨화보』, 전곡(錢穀) 부분, 녹우당

의 대부분은 여백으로 두고 지면선은 두 선을 수평으로 그어 설정하였으며 그 주변에 난 풀들도 간략하게 그렸다. 말은 그 특징만을 스케치하였다. 수직으로 뻗은 두 그루의 나무도 갈필의 흔적이 보인다. 백묘로 간략하게 처리한 말의 형태는『고씨화보』의 전곡(錢穀)〔도 4-146〕과 진거중(陳居中)에 등장하는 말을 임모하는 과정에서 익힌 것이다. 〈군마도〉와 비슷한 유형인《가물첩》의 〈유하마도〉는 버드나무 밑에 노닐고 있는 두 마리 말을 그렸는데, 〈군마도〉에 비해 필력에 신운을 담아 붓끝마다 기세가 있고 주 대상과 배경이 서로 잘 조합되어 화면에 속도감, 리듬감을 부여한 득의작이다〔도 4-147〕. 측면관을 취한 앞쪽의 말은 몇 개의 필선으로 근골을 정확하게 형상화시켰다. 꼬리가 정면으로 향한 말 뒤쪽의 가로로 누인 버드나무는 화면의 아래쪽으로부터 시작하여 정중앙 지점에서 네 가지로 뻗어 위로 올라가게 표현되어 있다. 이 버드나무 둥치는 비백체로 그렸다.

소품으로 그린《가물첩》의 〈곤마도(滾馬圖)〉는 강가의 풀밭에 수말이 누워 있는 장면을 그린 그림이다〔도 4-148〕. 몸을 뒤집어 배를 보이는 이 곤마 자세는 만마도와 백마도 같은 군마도류에 자주 등장하며, 『정씨묵원』의 백자준에서 그 모습을 확인할 수

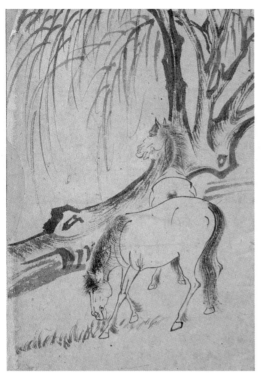

4-147 윤두서, 〈유하마도〉,《가물첩》, 18세기, 지본수묵,
20.5×14.4cm, 국립중앙박물관

4-148 윤두서, 〈곤마도〉,《가물첩》, 18세기, 견본수묵,
13.6×14.2cm, 국립중앙박물관

있다. 그 밖에『개자원화전』초집의「인물옥우보(人物屋宇譜)」에도 점경식으로 표현
된 춘교곤마도(春郊滾馬圖)가 실려 있다. 〈곤마도(滾馬圖)〉에서처럼 강가에서 말이 뒹
굴고 있는 자세를 취한 그림은『장백운선명공선보(張白雲選名公扇譜)』에서 확인할 수
있다[도 4-149]. 윤두서는 이 화보를 다른 작품에도 참고했기 때문에 이 화제 역시
여기에서 모티프를 얻어냈을 가능성이 높다. 또한 〈곤마도〉에 보이는 네 발을 하늘로
쳐들고 있는 자세, 무성한 갈기 등은『신편집성마의방(新編集成馬醫方)』(연세대학교중
앙도서관 소장본) 제삼열통기와병원가(第三熱痛起臥病源歌)의 자세와 가장 흡사해 이
책도 보았을 가능성이 높다[도 4-150]. 이 책은 조준(趙浚, 1346-1405) 등이 1399년
에 편찬한 책으로 우리나라에서 가장 이른 시기에 간행된 마의학서이다. 윤두서의 6
대조인 윤구도 양마법에 대한 조예가 있었으며, 대대로 말을 사육한 섬으로 볼 때 윤
두서의 집에는 이 책이 있었던 듯하다.

윤덕희도 수하마도를 그렸는데 윤두서의 것과는 약간 다른 구성을 취했다. 윤덕

4-149 『장백운선명공선보』,
〈마도〉

4-150 조준(趙浚) 편(編),
『신편집성마의방
(新編集成馬醫方)』(조선),
제삼열통기와병원가
(第三熱痛起臥病源歌),
연세대학교중앙도서관 소장본

희도 곤마도를 그렸음을 알 수 있는 작품은 개인소장 〈상견상애도(相見相愛圖)〉이다
〔도 4-151〕.[41] 이 작품은 좌측 하단 "연옹작(蓮翁作)"이라는 관서와 그 바로 밑에 "윤
덕희인(尹德熙印)"이라는 주문방인이 1731년작 〈기려도〉와 일치해 1731년에 제작된
것으로 추정되기 때문에 준마를 소재로 한 가장 이른 시기의 예이다. 이 작품의 우
측 상단에는 아래와 같은 제시가 적혀 있다.

고목 아래 말 두 필, 서로 보며 서로 사랑하니 마음이 스스로 즐겁네.
나는 새는 쌍쌍이 노닐고, 산중은 한가롭기만 하네. 춘파거사 씀.[42]

41 이태호 엮음, 『조선 후기 그림의 기와 세』(학고재, 2005), 도 12.
42 "古木之下馬二匹 相見相愛心自樂 飛鳥雙雙遊 山中日月長 春坡居士題."

4-151 윤덕희, 〈상견상애도〉, 18세기, 지본수묵담채, 88.0×46.0cm, 개인

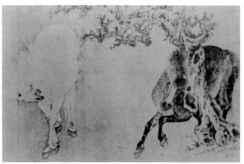

4-152 조맹부(趙孟頫), 〈고목산마도〉 부분, 원(元) 1301년, 지본수묵, 29.6×71.5cm, 대북 고궁박물원

제시를 쓴 춘파거사는 18세기 노론계 문인인 이정소(李廷熽, 1674-1736)이다.[43] 이 작품은 고목 아래 두 필의 말과 쌍쌍이 노니는 새들이 사랑을 나누는 장면을 소재로 삼았다. 화면의 전경에는 고목에 머리를 부비고 있는 암말과 나뒹구는 수말이 서로 한가롭고 정겨운 모습으로 연출되어 있다. 말갈기와 꼬리 부분의 털을 묘사함에 있어서 갈필을 사용해 털 자체의 질감을 살렸다. 또한 암말은 가늘고 진한 선묘로 형태를 만들고, 연한 붓질로 갈비뼈와 등줄기를 표현함과 동시에 바림기법으로 말 무늬를 나타내었다. 이 암말이 취한 자세는 조맹부의 〈고목산마도(古木散馬圖)〉에도 보여 이러한 유형의 그림이 이미 조선에 전래되었음을 알 수 있다(도 4-152). 특히 옹이가 크게 난 고목은 조맹부의 작품과 더욱 유사하다. 한편 수변산수를 배경으로 나뒹구는 수말을 그린 방식은 『장백운선명공선보』에 실린 말 그림의 영향으로 보인다(도 4-149).

말을 주인공으로 한 수하 말 그림 중 유일한 기년작으로 윤덕희 후기 말 그림 특

43 이정소는 자는 여장(汝章), 호는 춘파(春坡), 좌랑 이상휴(李相休)의 아들이다.

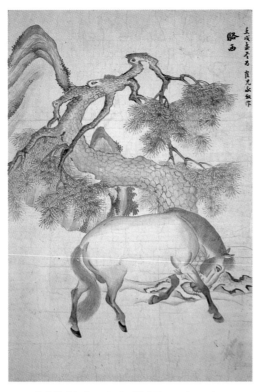

징을 살필 수 있는 작품은 국립 중앙박물관 소장 〈마도〉이다(도 4-153). 이 작품은 우측 상단에 쓰여진 "임술맹동 위최형영숙 작낙서(壬戌孟冬 爲崔兄永叔 作 駱西)"라는 관기에 의해서 1742 년 음력 10월에 최창억(崔昌億, 1679-1748)에게 그려준 그림 임을 파악할 수 있다. S자형으 로 굽어 올라간 소나무 아래 말 이 고개를 숙이고 걷고 있는 모 습은 단순히 말의 형상에 집착 하기보다는 마치 말을 의인화 시켜 상념에 잠긴 우의적인 내 용을 전달하는 듯하다. 소나무 는 절개나 장수를 상징하며, 고 개 숙인 말은 최창억의 인품을 표현한 듯하다. 체구가 그다지

4-153 윤덕희, 〈마도〉, 1742년, 지본수묵, 109.4×73.6cm, 국립중앙박물관

크지 않은 말은 살쪄 있고, 얼굴·꼬리·다리·말굽·근육 등 밑으로 향한 부분이 진한 농묵으로 처리되어 힘을 밑으로 집산시키고 있는 듯하다. 소나무는 굴경이 심하고 군 데군데 옹이가 있다. 윤두서의 말 그림은 주로 '유하마도'가 주종을 이루고 있는 데 비해 윤덕희의 말 그림은 소나무를 후경에 배치시킨 점에서 차이가 드러난다.

3) 용 그림과 기타

조선시대를 통틀어 용 그림을 그린 예는 그다지 흔하지 않다. 용 그림을 그린 화가로 는 조선 전기의 석경(石敬, 15세기 중반-16세기 전반)과 신잠(申潛, 1491-1554) 등이 있으며, 조선 후기에는 윤두서, 윤덕희, 심사정 등에 의해서 그려졌을 뿐이다. 윤두서 는 허욱과 같은 자신의 가까운 친지들에게 용 그림을 그려준 듯하다. 이서는 윤두서

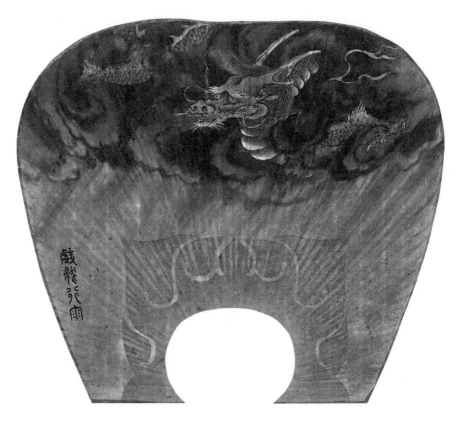

4-154 윤두서, 〈희룡행우도〉,《가전보회》, 18세기, 지본수묵진채, 29.6×25.6cm, 녹우당

가 그린 〈신룡도〉를 칭송하는 노래를 지어 불렀다. 용은 〈격룡도〉에도 등장하지만 용을 단독주제로 한 그림은《가전보회》의 〈희룡행우도(戲龍行雨圖)〉와《가물첩》의 〈용도(龍圖)〉이다(도 4-154, 156).

　　꼽장선에 그린 〈희룡행우도〉는 음양의 조화를 화면에 완벽하게 구현해낸 득의작이다(도 4-154). 이 한 작품만으로 그가 말 그림뿐만 아니라 용 그림에서도 뛰어난 재능을 발휘한 면모를 파악할 수 있다. 인장은 찍혀 있지 않고 왼쪽 하단에 예서로 "희룡행우(戲龍行雨)"라고 적혀 있다. 이는 용이 구름을 희롱하여 비를 내리게 한다는 의미이다. 부채의 테두리를 먹선으로 표현하고 상단에 용과 구름을, 하단에 비를 그려 넣었다. 손잡이를 연결하는 부분은 둥그스름하게 파져 있으며 그 안쪽으로 사각형으로 된 부분에는 당초문이 그려져 있다. 부채의 표면에는 부챗살의 흔적이 남아 있다. 먹의 번짐과 농담이 절묘하게 이루어진 음침한 먹구름은 음의 기운을 극대화시켰다.

4-155 『정씨묵원(程氏墨苑)』,
「현공하권(玄工下卷)」, 작림우(作霖雨)

구름 속에서 모습을 드러낸 용은 상상의 동물이지만 매우 정밀하게 표현되었다. 용은 머리, 오른쪽 발, 그리고 꼬리 부분만 구름 속에서 드러내고 있다. 입을 약간 벌려 사나운 이빨을 드러내고 있으며, 나무뿌리처럼 생긴 눈썹과 사슴 같은 뿔, 삼각형 모양의 코, 코와 입주변의 털 등을 갖추었다. 바람에 휘날리는 숱이 많은 긴 수염은 머리를 감싸고 올라가다가 다시 양 갈래의 뿔 사이로 타고 들어와 머리 앞쪽으로 뻗어 있어 생동감을 불어넣어준다. 발톱은 세 개가 보인다. 용의 목, 코와 입주변의 털, 눈썹, 뿔 부분에는 호분을 사용하여 하이라이트를 주고 있다.

구름과 용, 그리고 빗줄기까지 화면에 담은 새로운 도상의 연원은 우리나라의 이전 시기 용 그림에는 찾아보기 힘들고『정씨묵원(程氏墨苑)』에 실린 '작림우(作霖雨)'에서 발견된다〔도 4-155〕.『군서목록』에는 이 책이 포함되어 있어 그가 참고한 책임을 알 수 있다. 특히 바람에 휘날리는 숱 많은 수염까지 흡사하다.

용은 비와 상관관계가 많다. 비, 용 그리고 구름에 대한 상관관계를 알 수 있는 기록은 이익이 비에 대해 논한 글이 참고가 된다.

용은 순전히 양성(陽性)의 짐승이다. 두터운 구름이 감싸 음의 기운이 엉키면, 용은 반드시 싸울 것이다. 양이 안에서 빠져나오려고 분발하며 그 형세가 서로 부딪칠 것이니, 그로 인하여 많은 비가 쏟아지는 것은 이상할 것이 없다.[44]

이 글에서 알 수 있듯이 구름은 음이고 용은 양이다. 음이 극에 달하면 양이 생기는데 이것이 용으로 형상화되어 나타난다. 용 그림에서 음의 기운이 가득한 구름을 빠져나오려고 요동을 치는 모습으로 그려진 이유가 여기에 있다.

44 "彼龍者 至陽之獸 重雲擁護陰凝 必戰 陽奮於內 氣勢相搏 無怪其水澤之許多也.", 李瀷,「雨」,『星湖僿說』. 번역문 이익 지음, 최석기 옮김,『성호사설』(한길사, 1999), pp. 63-64 참조.

윤두서는 1692년 봄에 큰 비가 오기를 바라는 마음을 담아 지은 「구조도득대우 (久旱禱得大雨)」에서 "두 기운(음양) 참으로 간격이 없으니, 때가 오면 교감하여 서로 통하네"[45]라고 하였다. 즉 이 글에는 음의 기운이 다 차면 다시 양이 돌아온다는 『주역』의 원리가 담겨 있다.

그해 봄에 지은 비와 관련된 또 하나의 시에서는 "양이 땅속 깊은 곳에서 생겨, 부드러운 한 가닥 실과 같더니, 마침내 우주에 널리 퍼져, 변화하여 우레와 비를 만드네"[46]라고 읊었다. 비는 만물에 생명력을 불어넣어주는 중요한 요소이다. 윤두서는 소유한 장토가 많아 비의 중요성은 그 누구보다도 컸을 것이다. 그가 그린 용 그림에는 비가 내리기를 간절히 바라는 의미도 내포되어 있는 것 같다.

이서는 윤두서의 용 그림을 다음과 같이 칭송하였다.

(상략) 용이여! 용이여! 신묘하고도 또 신묘하네. 어떤 사람이 이와 같은 조화(造化)를 빚는 손을 가졌기에, 감히 스스로 천진(天眞)을 빼앗았는가? 내게 한번 보여주니 문득 아득하여 집 앞에 서 있다가 오랜 시간이 흐른 뒤에야 물러났다네. 내가 듣기에 잘 보는 사람은 그 자취만을 가지고서 그 사람을 알 수 있다고 하였다네. 공재여! 공재여! 나는 그대가 한 일을 알았으니 삼가 천기(天機)를 누설하지 않겠다네. 아아! 천년 뒤에 다시 보게 될 것이라고 생각하지 못하니, 진실로 용은 잠 들었구나! 아아! 나는 그 형태를 분변할 수 있지, 그 정신을 분변할 수 없다네. 넓은 하늘 바라보니 신께서는 입을 다물고 계시다네.[47]

어느 해 윤두서가 그린 〈신룡도〉를 집 앞에서 우연히 감상하고 쓴 글이다. 노래의 앞쪽은 신묘한 용에 대한 찬양이고, 뒷부분은 이렇게 신묘한 용을 그린 윤두서의 재능에 대한 찬양으로 이어진다. 감식안을 가진 사람이면 그 사람의 자취만 보아도 아는데 이 그림을 보여주니 윤두서의 뛰어난 재능을 알 수 있다고 하였다. 그러면서 이서는 윤두서가 할 일이 그림이 아니라는 것을 알고 있으니 천기를 누설하지 않겠

45　"二氣良無間 時來使感通.", 尹斗緖, 앞의 책.

46　"陽生九地底 冉冉如一縷 終然遍九宇 化作九雷雨.", 「立春日偶題 壬申春」, 尹斗緖, 앞의 책

47　"(上略) 龍乎 龍乎 神且神 何人有此造化手 敢白奪天眞 使找一見 便凜然 却立堂前 久逡巡 吾聞 善觀者 能
　　以其迹 知其人 恭齋 恭齋 吾知爾之所爲愼 莫泄天機 嗚呼 千載下 不意復見 眞龍眠 嗚呼 吾能辨形 不辨神
　　注目長天 神黯然.", 李潊, 「題恭齋尹孝彦神龍圖歌」, 『弘道先生遺稿』卷3.

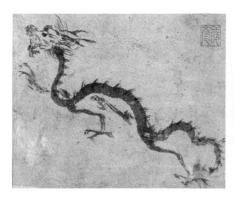

4-156 윤두서, 〈용도〉,《가물첩》, 18세기, 지본수묵,
10.8×14cm, 국립중앙박물관

4-157 윤덕희, 〈운룡도〉,《미표구화첩》제5면, 18세기,
견본수묵금니, 29.5×21.7cm, 국립중앙박물관

다고 다짐한다.

사의법(寫意法)으로 그린 용 그림은
소품으로 그린《가물첩》의 〈용도(龍圖)〉
이다〔도 4-156〕. 화면 오른쪽 상부에 찍
힌 "효언(孝彦)"(ⓒ)(1704, 1706, 1707 기
년작)을 통해서 이 작품의 제작시기를 가
늠해볼 수 있다. 배경 없이 전신(全身)을 소략하여 의태(意態)만 그린 용 그림이지만
신운이 감돈다. 두꺼운 붓으로 용의 몸체를 일필로 그린 다음 입을 벌리고 있는 용의
머리를 간략하게 묘사하고 맨 나중에 네 발을 속필로 그렸다. 머리를 위로 향하고 있
어 아마도 승천하는 용을 표현한 것으로 추정된다.

그 밖에도 〈격룡도〉에 등장하는 용은 얼굴과 등 부분은 붉은색이고 배 부분은 노
란색이다〔도 4-212〕. 이 용의 모습은 〈희룡행우도〉의 용과 비교해보면 눈썹 부분이
다르게 그려졌다. 이 용의 자세와 형태는『고씨화보』의 '진용'의 용 그림과 흡사하다.

윤덕희는 윤두서의 용 그림 재능을 전수받았다. 국립중앙박물관 소장《미표구화
첩(未表具畵帖)》제5면 〈운룡도(雲龍圖)〉는 용이 신통력으로 검은 먹구름을 몰아오는
장면을 그린 작품이다〔도 4-157〕. 머리털을 휘날리는 용의 모습과 노란 눈알에 작은
먹점을 찍어 만든 눈동자, 먹의 번짐을 활용한 구름의 표현 등은 윤두서의 〈희룡행우
도〉의 용 그림과 흡사하다〔도 4-154〕. 윤덕희는 비를 표현하지 않고 용의 역동성을
더 극적으로 표현하기 위해 입을 벌리고 있는 모습으로 표현하였다. 날카로운 발톱

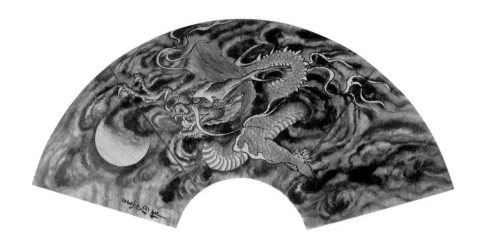

4-158 윤덕희, 〈창룡도〉,《선보》, 18세기, 지본수묵, 28×58cm, 기세록 구장

은 세 개이며, 몸의 비늘은 부채꼴 모양으로 균일하게 그렸으며 구름은 농묵과 담묵을 적절히 활용하고 있다. 이 그림은 윤두서의 것에 비해 입을 벌리고 날카로운 발톱을 드러낸 험상궂은 용을 화면 가득 담고 있어 긴장감과 함께 용의 강한 기운을 표현하고자 하는 의도가 엿보인다.

　기세록(奇世祿) 구장의《선보(扇譜)》에 실린 〈창룡도(蒼龍圖)〉는 윤두서의 〈희룡행우도〉의 용 그림을 계승하면서 더욱 개성 넘치는 득의작이다〔도 4-158〕. 이 작품은 화면의 왼쪽 하단에 "연옹작(蓮翁作)"이라는 관서와 "경백(敬伯)"(ⓒ)이라는 백문방인이, 오른쪽에 "연옹(蓮翁)"과 "덕희(德熙)"(ⓐ)가 찍혀 있어 1731년에서 1732년 사이에 제작된 것으로 보인다. 용과 먹의 바림을 적절히 운용한 환상적인 구름, 그리고 반 이상 가려진 보름달 등이 화면을 가득 채워 역동적이고 신비롭다. 이 용 그림은 아버지를 능가하는 기량이 보인다. 음을 상징하는 달을 더 추가시킨 독창적인 용 그림은 다른 화가들의 그림에서는 쉽게 발견되지 않는다. 사슴과 같은 긴 뿔, 숱이 많은 갈기, 노란 눈알에 유난히 작은 눈동자, 비늘, 뾰족한 발톱 등 하나하나를 모두 정밀하게 그려 형사를 통한 전신이 잘 구현된 작품으로 평가할 수 있다.

　신선고사를 화제로 다룬 윤덕희의 〈격룡도〉에 등장하는 용은 날개가 없는 해룡으로 몸체가 꼬리까지 거의 드러나 있으며, 한 발만 수면 위로 뻗쳐 있다〔도 4-214〕. 비늘이 있는 교룡(蛟龍)은 큰물을 일으키며, 모양은 뱀과 같다고 한다. 교룡은 뿔이

달리지 않은 작은 머리와 목을 가지고 있고, 가슴과 등엔 초록색 줄무늬가 있고, 양쪽은 노란색으로 되어 있으며, 뱀과는 달리 네 개의 다리를 갖고 있으며, 길이는 약 4미터라고 한다.[48] 윤두서의 〈격룡도〉에 그려진 용은 두 개의 뿔이 있는 것에 비해 윤덕희의 용은 얼굴이 작고, 목이 가늘고, 뿔이 없고 몸체가 긴 교룡이다. 여동빈의 교룡 잡는 고사에 근거하여 의도적으로 교룡을 그린 듯하다. 윤두서의 용 그림과 차이가 뚜렷하며 오히려 『삼재도회』의 '교룡(蛟龍)'과 유사하다.

윤두서가 사슴을 소재로 그린 유일한 예는 간송미술관 소장 〈심산지록도(深山芝鹿圖)〉이다[도 4-159]. 이는 깊은 산속에서 유유히 풀숲을 거닐고 있는 사슴을 그린 그림이다. 이 작품은 화면의 왼쪽 상단에 제화시와 함께 "효언(孝彦)"(ⓒ)(1704, 1706, 1707 기년작)과 "공재(恭齋)"(ⓒ)(1704, 1707 기년작)가 찍혀 있으며, 사슴을 핍진하게 그리고 측백나무와 풀들도 하나하나 붓질에 신운이 담겨 있어 1704년보다는 1707년경에 제작한 것으로 추정된다. 사슴이 내려오는 산비탈 옆에는 커다란 측백나무가 있고, 사슴은 대숲을 빠져나와 아래쪽을 향해 내려오고 있다. 심산임을 암시하듯 영지와 국화, 길게 자란 풀들이 어우러져 있다. 사슴의 형태는 연한 먹선으로 그리고, 몸체는 가는 붓으로 조밀하게 난 털을 표현하였다. 이러한 표현은 말 그림에서는 구사하지 않았던 새로운 방식이다. 사슴은 수명이 긴 동물로 장수를 상징하고, 영지는 불로초이며, 수(樹)는 수(壽)와 음이 같아 장수를 축원하는 의미를 내포하고 있다. 소재로 보면 장수를 축원하는 그림으로 볼 수 있으나 제화시의 내용을 읽어보면 의미심장한 우의(寓意)가 담겨 있다. 화면의 좌상부에 윤두서가 예서체로 오언절구를 쓰고 그 아래에는 학포(學圃)라는 사람이 추가하여 쓴 오언절구가 있다.

草長靈芝秀	풀은 무성하고 영지는 빼어나
深山別有春	깊은 산에는 따로 봄이 있네.
中原風雨夜	중원(中原)은 비바람이 몰아치는 밤이니
此地好藏身	이곳은 몸을 숨기기 좋구나.
孝彦	효언

| 敢入秦宮裏 | 감히 진나라 궁으로 들어가 |

48　C.A.S. 윌리암스, 이용찬 외 공역, 『중국문화 중국정신』(대원사, 1989). p. 339.

4-159 윤두서, 〈심산지록도〉, 18세기, 지본수묵, 90.5×127.0cm, 간송미술관

空令二世亡	허망하게 2세에 망하게 했네.
充宗猶折角	충종(充宗)도 오히려 뿔 분질러졌으니
斬馬在尙方	참마검(斬馬劍)이 상방(尙方)에 있었네.
學圃追題	학포(學圃)가 추가하여 쓰다.

윤두서와 학포가 쓴 두 시는 위아래로 동일하게 되어 있고 인장도 각각의 시에 두 과씩 찍혀 서로 짝을 이루고 있는 것으로 보아 윤두서가 그림을 그리고 제화시를 쓴 다음 학포가 곧바로 추제한 듯하다. 두 사람이 쓴 시는 당시의 상황을 은유적으로 표현한 글이다. 윤두서가 쓴 시에서 중원은 원래 중국을 의미하지만 여기서는 당시의 노론정국을 의미하는 것으로 보인다. 이 작품이 제작된 1707년경에는 가장 절친했던 이잠이 크게 화를 입어 세상을 떠났을 때이다. 이잠은 김춘택을 제거해야 한다는 강력한 상소를 올려 숙종의 분노를 사서 1706년 9월 25일 장살당했다. 따라서 그 일이 있고 난 후 자신의 마음을 그림으로 그린 듯하다. 깊은 심산에 숨어서 사는 사슴은 바로 어지러운 정국을 피해 은일자로 살아가는 윤두서 자신을 은유적으로 표현한 것으로 여겨진다.

학포의 시는 더욱 의미심장한 내용을 담고 있다. 학포라는 사람은 현재까지 누구인지 밝히지 못했지만 시의 내용으로 보면 윤두서, 이잠과 절친하게 지냈던 남인계 인물로 추정된다.[49] 학포의 시도 얼핏 보면 중국에 대해서 이야기하는 듯하지만 시의 내용을 자세히 음미해보면 그 안에 깊은 뜻이 내포되어 있다. 충종(充宗)은 한(漢)나라 원제(元帝) 때 오록충종(五鹿充宗)을 말한다.[50] 충종은 바로 숙종의 총애를 입으며 온갖 만행을 저지르는 김춘택을 비유한 듯하다. (주운이) 오히려 뿔을 분질렀다고 하는 것은 이서가 올린 상소사건을 말한 듯하다. 또한 이 시에서 나오는 참마검(斬馬劍)도 주운의 고사에서 유래한 것으로 이잠의 상소문을 은유적으로 표현한 것으로 추정

49 홍선표 교수는 『朝鮮時代繪畵名品圖錄』, 도 9 해설문에서 〈산수도〉(국립중앙박물관 소장)에 제화시를 쓴 "학포(學圃)"는 양팽손이 아니라 윤두서의 이 작품에 추제한 학포라는 인물과 동일하다고 보았다. 한편 『간송문화』 72(한국민족미술연구소, 2007), 강관식의 도 47 해설문에 따르면, 양팽손의 산수도로 알려진 작품에 있는 학포의 글씨와 도장이 윤두서의 〈심산지록도〉에 실려 있는 학포의 글씨나 도장과 완전히 똑같아 양팽손이 그린 것으로 알려진 〈산수도〉는 16세기 전반경 화원 그림에 조선 후기의 학포가 제시를 쓴 것으로 파악하였다.

50 『한서(漢書)』에 따르면 충종은 378

된다.[51] 이 이야기 역시 주운을 이잠으로, 임금을 숙종으로, 장우를 김춘택으로, 참마검을 이잠이 올린 상소문으로 대입시켜 보면 이 시가 내포하는 의미를 쉽게 이해할 수 있다. 즉 이서가 온갖 만행을 저지른 간사한 김춘택을 죽여야 한다고 숙종에게 상소를 올리자 숙종이 노하여 이잠을 장살한 것과 의미가 통한다. 따라서 이 그림은 이잠이 죽고 난 후 두 사람이 만나 침통한 기분을 윤두서가 그림으로 그리고, 울분을 두 사람이 시로 표현하였다고 볼 수 있다. 이와 같이 그림의 소재로만 보면 장수를 축원하는 그림으로 볼 수 있지만 이 그림 속에 담긴 우의(寓意)는 당시의 정국을 비판하는 내용이 뚜렷이 보인다.

지금까지 살펴본 바와 같이 윤두서와 윤덕희는 동물화에서도 고전을 재해석한 '학고지변'을 추구하여 이전 시기와 뚜렷하게 구별된 격조 높은 문인 취향의 동물화를 구현하였다. 윤두서와 윤덕희는 조선 후기를 대표하는 말 그림의 대가로 당대인들로부터 쌍절 혹은 대윤(大尹)과 소윤(小尹)이라고 불리었다. 윤두서와 윤덕희의 말 그림을 수장하고 애호했던 당대인들의 언급을 종합해보면 이 두 부자의 말 그림은 한간과 조맹부의 말 그림에서 고의를 터득하여 변화를 추구한 예이다. 윤두서는 조맹부의 말 그림에 대한 감식안이 뛰어났으며, 말 그림의 진위 여부를 사의법에 두었다. 그의 말 그림은 한간, 조맹부, 조옹의 경지에 도달하였을 뿐만 아니라 오히려 조맹부보다 뛰어나다는 평을 받기도 하였다. 윤두서와 윤덕희는 우리나라뿐만 아니라 중국에까지 말 그림의 화명이 알려졌으며, 서역의 명마인 대완마를 잘 그렸다. 특히 윤두서는 야윈 말을, 윤덕희는 살찐 말을 잘 그렸다. 윤두서는 비록 조맹부의 진품은 아닐지라도 자신이 쓴 「화평」에서 조맹부의 〈유마도〉에 대한 평을 남긴 것을 보면 당시 조선에 유통된 조맹부의 말 그림을 보았음을 알 수 있다. 윤두서는 『군서목록』에 실린 책들 가운데 한간과 조맹부의 말 그림에 대해 비교적 자세히 언급된 탕후의 『화감』, 도종의의 『철경록』, 이일화의 『육연재필기』 등을 통해서 한간과 조맹부의 말 그림에 대한 지식을 넓혔을 것으로 짐작된다.

총애를 믿고서 양구역(梁丘易)을 잘 안다고 으스대었는데, 주운(朱雲)이 꼼짝 못하게 제압하자 유자(儒者)들이 "오록의 높다란 뿔, 주운이 분질렀네[五鹿嶽嶽 朱雲折其角]"라고 하였다.

51 참마검에 얽힌 고사는 다음과 같다. 한나라 성제(成帝) 때 주운이 황제에게 상방(尙方) 참마검(斬馬劍)으로 아첨하는 신하 장우(張禹)를 베게 해달라고 청하였다. 이에 황제가 노해서 어사를 시켜 주운을 끌어내리니 주운이 전(殿) 난간을 꽉 붙들고 있었기 때문에 난간이 부러졌다고 한다. 이후 성제는 이 부러진 난간을 간하는 신하의 귀감으로 삼도록 하였다.

윤두서의 인마도는 5점으로 말을 씻는 장면을 그린 세마도, 말을 탄 협객을 채색화로 그린 그림, 버드나무 아래의 기마인물상 등을 소재로 취했으며, 〈협객도〉만 제외하고 모두 백묘법으로 그린 유하인마도 형식이다. 등장하는 인물들은 당나라 복식 차림이며, 말들은 안장과 다래 등 마구와 장식까지 표현되어 있다.

윤두서의 수하마도는 총 9폭으로 화보에서 소재를 택해 고전적인 말 그림으로 재해석하여 그린 작품과 조맹부의 사의법으로 그린 예로 구분할 수 있다. 수하마도의 경우 유하마도가 주류를 차지하며, 참고한 화보는 『고씨화보』, 『방씨묵보』, 『정씨묵원』, 『장백운선명공선보』, 『신편집성마의방』 등이다. 〈유하백마도〉는 『고씨화보』 중 한간의 그림에서 필의를 얻었지만 말 자체의 격조 높은 아름다움과 사실적인 묘사를 완숙하게 소화시켜 '학고지변'을 구현한 득의작으로 평가할 수 있다. 또한 조맹부의 '사의법'을 바탕으로 간일한 구도에 말의 의태를 형상화시키는 데 중점을 둔 문인 취향의 말 그림도 남겼다. 말 그림은 복주머니처럼 볼록 튀어나온 볼 뼈, 완만한 곡선을 그어 내려오다가 코 부분의 지점에서 안으로 굽어진 콧등, 가는 필선으로 말갈기와 꼬리털 촉감을 강조한 기법, 꼬리와 가까운 등줄기에 구불구불한 선 처리, 선묘로 간략하게 구름을 치고 선 주변에 약간의 음영을 넣은 점 등이 특징적이다.

윤덕희는 윤두서로부터 가전된 말 그림을 계승하면서 나름대로 자신의 화풍으로 발전시켜나갔다. 말 그림의 기년작은 1730-40년대에 집중되어 있다. 또한 그는 가족이나 친분이 있는 사람들에게 선물로 말 그림을 그려주었다. 윤덕희의 말 그림은 윤두서의 영향으로 이공린과 조맹부의 고전적인 말 그림을 추구하면서도 말이 지니고 있는 생동감이나 자연미, 그리고 말과 인물의 자연스런 조화를 구현해내고 있다. 수하마도의 경우 윤두서는 배경의 경물로 버드나무를 선호한 반면, 윤덕희는 소나무를 애용하였다. 도석인물화에서 전형화된 수직으로 뻗은 절벽 혹은 나무와 사선을 그은 지면처리와 같은 화면 구도 방식은 말 그림에도 적용된다.

윤두서는 용 그림을 통해서 음양의 조화로 비가 내리는 생성원리를 표현하고자 하였으며, 사의법으로 그린 용 그림 소품도 남겼다. 용 그림에서 참고한 화보는 『정씨묵원』과 『고씨화보』이다. 사슴을 소재로 한 그림은 장수를 축원하는 그림으로 볼 수 있으나 그림 속에는 당시의 정국을 비판하는 우의가 담겨 있다. 윤덕희도 윤두서의 영향을 받아 용 그림에 뛰어난 재능을 발휘하여 윤두서와 대등한 경지에 이르렀다.

4. 도불 취향의 인물화

도석인물화는 조선왕조 성립 이후 억불숭유적 시대흐름으로 인해 17세기 이전까지 소극적으로 명맥을 이어오다가 통신사 수행화원으로 일본에 파견되었던 김명국(金明國, 1600경-1663 이후)에 의해 활발히 제작되기 시작하여 조선 후기에 널리 유행한 화목이다. 18세기 전반기 도석인물화는 윤두서를 필두로 윤덕희와 심사정(沈師正, 1707-1769)에 의해 본격적으로 그려졌다. 윤두서는 인물을 잘 그렸으며 전신(傳神)에 뛰어난 화가로, 윤덕희는 신선을 잘 그린 화가로 명성을 떨쳤다.[1] 이들은 조선 후기 도석인물화 분야에서 새로운 전범을 만들어낸 화가들이다.[2]

윤두서, 윤덕희, 윤용이 도석인물화를 그리게 된 배경에는 당시 경화사족(京華士族)들의 도불(道佛)에 대한 관심, 증조부인 윤선도로부터 이어온 도불을 이단(異端)으로 배척하지 않은 가문의 전통, 그리고 남인(南人)으로서 소외된 삶을 극복하기 위한 방편으로 도불서적(道佛書籍)을 섭렵한 독서 취향 등이 작용한 것으로 파악된다.

왜란과 호란의 양란을 경험하고 난 17세기의 사상조류는 여전히 성리학이 주류를 차지하였지만, 불교와 도교 등 이른바 이단에 관용을 보이는 경향이 나타난다. 임진왜란 동안 승군의 활약으로 17·18세기에는 왕실과 양반들이 승역의 중요성을 인식하면서 사찰 조성의 후원세력이 되었다. 불교계에서는 양란에 소실된 사찰의 중창과 중건이 대규모로 이루어졌으며, 승려들도 강학·교학의 열풍과 함께 문집 간행이 성행하였다. 김창흡(金昌翕), 이덕수(李德壽, 1673-1744), 최석정(崔錫鼎), 최창대(崔昌大, 1669-1720), 이하곤(李夏坤), 조귀명(趙龜命) 등 당시의 대표적인 경화사족들은 당쟁의 혼란한 상황에서 초탈한 경지를 희구하면서 불교에 관심을 갖고 불경을 읽거나

1 "蓋恭齋 偏工人物.", 南泰膺, 「畫史」, 앞의 책; "今恭齋畫人則娟醜老少 毛吹精流.", 李萬敷, 「尹恭齋畫評」, 앞의 책 卷20; "蓮翁繼之 畫仙畫馬.", 沈鋅, 「評東華書畫」, 앞의 책.

2 조선시대 도석인물화를 그린 대표적인 화가로는 16-17세기의 이상좌, 이경윤, 이정(李楨), 최명룡, 김명국, 함제건, 한시각, 조세걸, 김진규, 18세기 초·중반의 윤두서, 정선, 윤덕희, 조영석, 김두량, 윤용, 심사정, 이인상, 박동보, 최북, 이성린, 김유성, 김덕성, 18세기 후반-19세기의 김홍도, 김양기, 이인문, 김득신, 김석신, 이수민, 이재관, 이의양, 이한철, 백은배, 유숙, 김승업 능을 꼽을 수 있다. 윤덕희의 도석인물화에 관해서는 車美愛, 앞의 논문(2001), pp. 131-161; 同著, 「駱西 尹德熙 繪畫 硏究」, 『미술사학연구』 240호(한국미술사학회, 2003), pp. 32-39.

승려들과 교유가 빈번해졌다.[3]

한편 도가 및 신선사상에 관심을 보이는 지식인들도 나타난다. 이수광(李睟光)이 일찍이 『지봉유설(芝峰類說)』(1614)에서 우리나라 선가들을 소개하였다. 한무외(韓無畏, 1517-1610)가 저술하고 이식(李植, 1584-1647)이 세상에 전한 『해동전도록(海東傳道錄)』(1647), 홍만종(洪萬宗, 1643-1725)의 『해동이적(海東異蹟)』(1666), 허목(許穆)의 『청사열전(淸士列傳)』(1667) 등은 조선 사회에 유불도 삼교회통을 추구한 지식인들이 나타났음을 의미한다. 특히 17세기 중·후반 허목, 윤휴(尹鑴), 유형원(柳馨遠) 등 근기남인을 대표하는 학자들은 도가 및 도교적인 취향을 보이고 있다.[4]

이와 함께 17·18세기에는 장수를 희구하는 수련도교(修鍊道敎)가 성행하였다. 18세기에는 수련도교의 지침서라고 할 수 있는 『참동계(參同契)』가 널리 통용되면서 자연스럽게 불로장생(不老長生)하는 신선들에 대한 관심도 함께 증폭되었을 것으로 여겨진다. 본래 수련도교는 의학(醫學) 내지 양생술(養生術)과 밀접하게 관련되어 있다. 17세기에 들어와 지식인들은 종교적인 수련이라기보다 건강 증진을 위한 양생법으로서 수련도교의 지침서인 『참동계』를 소개하기에 이르고, 조선 후기에는 지식인들 사이에 수련도교가 유행하여 이를 다룬 저술이 많이 나왔다.[5] 『참동계』는 동한(東漢) 환제(桓帝, 147-167) 때 위백양(魏伯陽)이 『역경(易經)』과 상수학(象數學)을 바탕으로 하여 쓴 단학경전으로, 『주역』의 사상을 기초로 하여 그것을 인체에 적용시킴으로써 불로장생을 꾀하고 선의 경지에 이르도록 하는 데 그 목적을 두고 있다.[6] 18세기 노론계의 핵심인물인 김창흡은 『참동계』 등의 저서를 보면서 직접 수련하였으며, 노

3 조선 후기 불교계의 양상과 유학자들의 불교 수용에 관해서는 정병삼, 「眞景時代 佛敎의 振興」, 『澗松文華』 제50호(한국민족미술연구소, 1996), pp. 66-78; 유호선, 『조선후기 경화사족의 불교인식과 불교문학』(태학사, 2006).

4 申炳周, 「17세기 중·후반 近畿南人 학자의 학풍―허목, 윤휴, 유형원을 중심으로―」, 『한국문화』 19호(서울대학교 한국문화연구소, 1997), pp. 157-192; 韓永愚, 「17세기 후반-18세기 초 洪萬宗의 會通思想과 歷史意識」, 『韓國文化』 12(서울대학교 한국문화연구소, 1991), pp. 375-376, pp. 386-388.

5 조선시대의 수련도교와 관련된 저록으로는 권극중(權克中, 1585-1659)의 『참동계주해(參同契註解)』(1639), 유형원(柳馨遠, 1622-1673)의 『참동계초(參同契抄)』, 남구만(南九萬, 1629-1711)의 『참동계토주(參同契吐註)』(1711, 미완성), 홍만선(洪萬選, 1643-1715)의 『산림경제(山林經濟)』, 홍만종(洪萬宗, 1643-1725)의 『해동이적(海東異蹟)』, 서명응(徐命膺, 1716-1787)의 『참동고(參同攷)』(1786), 서유구(徐有榘, 1764-1845)의 『임원십육지(林園十六志)』 중 「보양지(保養志)」와 「인제지(仁濟志)」, 강헌규(姜獻圭, 1797-1860)의 『주역참동계연설(周易參同契演說)』 등이 있다.

6 鄭在書, 『不死의 신화와 사상: 산해경, 포박자, 열선전, 신선전에 대한 탐구』(민음사, 1994), pp. 34-35; 同著, 「太平經의 성립 및 사상에 관한 시론」, 『한국도교와 도가사상』(아세아문화사, 1991), pp. 79-102.

년까지 도가양생술(道家養生術)에 계속 관심을 지니고 있었다.[7] 또 그의 제자 신돈복(辛敦復, 1692-1779)은 『단학지남(丹學指南)』, 『해동전도록증전(海東傳道錄證傳)』 등 단학에 관한 책을 펴낸 도교학자였다.[8]

윤두서가의 도불전통(道佛傳統)은 여러 세대에 걸쳐 지속되었다. 윤두서의 증조부인 윤선도는 도불을 이단시하지 않고 긍정적으로 수용하였는데, 그의 문집인 『고산유고(孤山遺稿)』에는 불교 및 신선사상과 선계에 대한 동경이 나타나 있다.[9]

해남윤씨 가문은 해남 백련동 인근에 있는 대둔사(大芚寺, 현 대흥사)와 인연이 많다. 대흥사 부도전에 있는 청허휴정(淸虛休靜, 1520-1604) 즉 서산대사(西山大師)의 탑비인 「청허당대사비(淸虛堂大師碑)」의 옆면에 "당악후학(棠岳後學) 백련유인(白蓮幽人) 윤인미서(尹仁美書)"라고 새겨져 있어 윤두서의 조부인 윤인미(尹仁美, 1607-1674)가 이 비의 글씨를 썼음을 알 수 있다〔도 4-160〕. 이 비는 대제학(大提學) 장유(張維, 1587-1638)가 1631년 찬술한 이후 16년 뒤인 1647년(인조 25)에 건립된 것이다.[10] 그런데 연담유일(蓮潭有一, 1720-1799)의 기록에 따르면, 서산대사의 비는 1778년에 허리 부분이 손상되어 다시 비를 세웠다.[11] 그러나 현재 비신의 옆면에 윤인미가 썼다고 새겨져 있는 것으로 보아 이 비신은 원형으로 추정되며 1778년에 훼손된 부분을 보수했을 것으로 추측된다. 또한 종손 윤형식 선생은 대흥사가 윤인미의 시주로 중수가 이루어졌다고 하였는데,[12] 그의 생존 시기는 1667년의 대웅전 중건 시기와 부합된다.[13]

윤두서는 32세(1692) 때 덕사(德寺)에 올라가 시를 짓기도 하였으며, 해남에서

7 李坰丘, 「金昌翕의 學風과 湖洛論爭」(서울대학교대학원 국사학과 석사학위논문, 1995), p. 16과 p. 35.

8 金侖壽, 「辛敦復의 丹學三書와 道教倫理」, 『도교의 한국적 변용』(아세아문화사, 1996), pp. 281-300.

9 윤선도 문학의 사상적 배경이 유교철학을 바탕으로 하면서 도교사상과 불교사상을 고루 수용하고 있음을 지적한 논고로는 元容文, 「尹善道 文學의 思想的 背景」, 『韓國言語文學』 제26집(한국언어문학회, 1988), pp. 135-152; 문영오, 「고산 윤선도의 한시 연구」(동국대학교대학원 박사학위논문, 1982); 同著, 「고산시가의 도교철학적 조명」, 『한국문학연구』 14집(동국대 한국문학연구소, 1992), pp. 121-136; 성기옥, 「사대부 시가에 수용된 신선모티브의 시적 기능」, 『국문학과 도교』(태학사, 1998), p. 33.

10 『大芚寺誌』 卷3에 실린 「弘文館大提學溪谷張維撰海南縣大興寺淸虛大師碑」.

11 "是冬大芚寺 送戒洪來告曰 西山之碑腰傷 不可不改入 乃發文諸道收錢.", 「蓮潭大師自譜行業」, 『蓮潭大師林下錄』 卷4(附錄)(東國大學校 韓國佛教全書編纂委員會 編, 『韓國佛教全書』 제10冊, 동국대학교출판부, 1989, p. 285 수록).

12 이내옥, 앞이 책(2003), p. 248, 주 368.

13 醉如三愚禪師, 「大芚寺大雄殿重建記」, 『大芚寺誌』 卷2, p. 149.

4-160 〈청허당대사비〉, 해남 대흥사

살던 47세(1714)에 백련동 인근에 있는 대둔산, 죽음사(竹陰寺), 포허암(飽虛庵) 등을 비롯한 여러 승경들을 읊은 시가 남아 있다.[14] 그의 개방적인 학문태도로 인해 선사들과도 교유가 있었던 것으로 보이는데 아쉽게도 그의 문집인 『기졸』에는 이와 관련된 기록이 남아 있지 않다. 다만 조귀명(趙龜命)은 윤두서가 백암성총(栢庵性聰, 1631-1700)과 교유한 사실을 언급하였다. 「제유여범가장윤효언선보첩(題柳汝範家藏尹孝彦扇譜帖)」 가운데 제12폭 그림의 평에서, "성총(性聰)이라는 자가 있는데 범행(梵行, 부처의 행동)은 없어도 범상(梵相, 부처의 형상)은 있었다. 윤두서는 매번 노석(老釋)을 그릴 때면 번번이 불러다가 그리고는 여기에 또한 증감을 가하였다"고 하였다.[15]

백암성총은 서산과 쌍벽을 이룬 부휴선수(浮休善修, 1543-1615)의 문손으로 17세기 후반 호남에서 활동한 고승이다.[16] 그는 승주(昇州) 송광사(松廣寺), 낙안(樂安) 징광사(澄光寺) 등에서 경전 강의에 주력하면서 제자들을 훈도하였으며, 1681년에 호남의 임자도(荏子島)에 좌초된 중국 배에서 발견한 경전 190여 권을 1695년에 징광사와 쌍계사를 중심으로 5,000판을 새겨 간행작업을 완수한 공적으로 사방의 학자들과 불자들로부터 종사(宗師)로 추앙받았던 인물이다. 그는 윤두서와 친척간인 유명현(柳

14 尹斗緒, 「德寺有作 春」, 「白蓮雜咏 甲午冬」 25수(德蔭巖, 振鳳山, 鷹場峯, 白沙岡, 立岩, 廣岩, 華塲, 籠岩, 杏堂, 居士泉, 書齋, 綠雨堂, 赤楡, 紫薇樹, 臺山, 蒜山, 竹陰寺, 白蓮陂, 行大山, 大屯山, 金鎖洞, 門岩, 大坪, 瘳川, 石龕), 「飽虛庵 同上」, 앞의 책.

15 "第十二幅 有性聰者無梵行而有梵相 孝彦每畵老釋輒召而寫之 此亦略加增減也.", 趙龜命, 「題柳汝範家藏尹孝彦扇譜帖 甲寅」, 앞의 책 卷6.

16 栢庵性聰에 관해서는 林錫珍 編, 『(大乘禪宗 曹溪山) 松廣寺誌』(송광사, 2001), pp. 177-179; 性陀, 「栢庵의 思想」, 『崇山朴吉眞博士華甲紀念 韓國佛教思想史』(원광대학교출판국, 1975), pp. 1-23; 조명제, 「栢庵性聰의 불전 편찬과 사상적 경향」, 『역사와 경제』 제68집(부산경남사학회, 2008), pp. 89-114.

命賢)과 이옥(李沃) 등과 같은 당대 최고의 문사들과 시문으로 교유하였다.[17] 윤두서와 동서지간인 이옥이 성총과 교유한 사실로 보아 윤두서와도 교유했을 가능성이 충분히 있다. 미국 뉴욕 메트로폴리탄박물관 소장 〈목조가섭존자상〉은 그 복장기록에 의해 1700년 전라도 해남 대둔사 성도암(成道庵)에 봉안하기 위하여 조선 후기 조각승인 색난(色難)과 그 제자들이 제작하였음이 논의된 바 있는데, 이 불상의 복장기록 중 발원문에도 성총이 포함되어 있다.[18] 성총은 1700년에 윤두서의 본거지인 해남 백련동과 가까운 대둔사 성도암과도 인연을 맺고 있어 성총과 윤두서의 접촉 가능성을 입증할 수 있다. 성총이 1700년에 입적하였으니 윤두서는 1700년 이전에 그와 교유하였음을 알 수 있다.

윤덕희는 전 생애 동안 신선사상에 경도되었을 뿐만 아니라 양생술을 실천하였으며, 해남 인근 스님들과의 교유를 통해 불교에도 관심이 많았다. 스님과의 교유 및 불교적 색채를 띤 작품은 문집에서 적지 않게 발견된다. 그는 22세(1706)에 불암사 총상인(聰上人)과도 교유하였다.[19] 그의 문집에서 보이는 최초의 불교 및 도교적 색채를 띤 글은 29세(1713)에 참상인(參上人)에게 차운한 시이다.

> 토목(土木)과 같은 모습, 수월(水月)과 같은 정신
> 군에게 지금 몇 번이나 윤회했느냐고 물으니
> 송단이 적적한데 향이 피어오르는 것을 응시하고
> 진경(眞經, 도교의 경전)을 생각하면서 백운에 앉아 있네.[20]

그는 해남 인근의 대둔사를 비롯한 여러 사찰의 스님들과 깊이 교유하면서 더욱 불가적 사유를 하게 된 것으로 생각된다. 1713년에 해남으로 귀향하여 다시 상경하

17 秀演 編, 「上柳監司命賢」, 「秋日奉陪李使君鳳徵李參議沃遊松廣寺」, 『栢庵集』上卷(奎章閣 所藏). 『백암집』은 문제(門弟)인 무용수연(無用秀演, 1651-1704)이 편집하였으며, 285편의 시로 이뤄진 상권과 70편의 문으로 이뤄진 하권으로 구성되어 있다.

18 金理那, 「朝鮮時代迦葉尊者像」, 『美術資料』第33號(국립중앙박물관, 1983), pp. 59-66. 대둔사 성도암(成道庵)에 봉안된 〈목조가섭존자상〉의 복장기록에 성총이 있다는 사실을 알려주신 김리나 교수님께 감사드린다.

19 尹德熙, 「次梧柳堂キ人韻 李僉使潤也」(1709)·「贈別李生敏錫」(1712)·「戲贈聰上人 幷序」, 앞의 책 上卷.

20 "土木形骸水月神 問君今度幾回輪 松壇寂寂凝香篆 黙念眞經坐白雲.", 尹德熙, 「敬次參上人袖中韻」, 위의 책 上卷.

는 1731년까지 그가 방문했던 사찰은 포허암(抱虛菴), 만덕사(萬德寺), 달마산(達摩山) 미황사(渼黃寺), 대둔사(大芚寺, 大興寺), 수인사(修因寺) 등이다. 삼양암산거(三養菴山居) 사애주인(沙崖主人), 대둔사의 탄상인(坦上人), 대둔사 신월암(新月菴) 상춘(賞春), 수인사 신화상(信和尙) 등과 교유하였다.[21]

윤덕희는 1713년 해남 인근 사찰의 스님으로 추정되는 태철상인(太哲上人)으로부터 그림 청탁을 받았고, 그에 응하면서 그린 그림의 제화시가 전한다.[22]

또한 『대둔사지』 권2에 실려 있는 여러 명사들의 시들 가운데 윤덕희의 것도 있다.[23] 해남으로 낙향한 만년기에 그는 더욱 불교에 심취했던 것 같다. 그가 세상을 뜨기 바로 이전의 해인 1765년에 지은 「희여아노(戲與兒奴)」는 다음과 같다.

남북으로 뛰어다니니 앉은 자리가 따뜻할 수가 없고
열 사람이 부르니 누구에게 응해야 하나?
삼두육비가 있는 불상이 아니니
공(空)을 깨닫고 몸 밖에 몸이 있다는 것을 깨우치지 못했다.[24]

이는 어린 노비가 상전의 부름에 분주하게 뛰어다니는 모습을 보면서, 공(空)에 대한 깊은 깨달음을 얻어낸 선시이다. 이어서 같은 해에 지은 「제자사화(題自寫畵)」에서는 "소나무는 높고 이끼는 희고, 돌은 오래되고 이끼는 푸르네. 바다를 가로지르면서 학이 우니, 정(情)이 없는데 정(情)이 있는 것 같구나"라고 한 바와 같이 자연을 통

21 尹德熙, 「次抱虛菴韻」(1713), 「萬德寺萬景樓夜望呼韻」(1713), 「滯雨大芚寺次坦上人軸中韻」(1719), 「留題達摩山渼黃寺小序有」(1719), 「次長弟韻寄題沙崖主人三養菴山居」(1725), 「大芚新月菴賞春」(1727), 「又用賞春韻」(1727), 「大興寺敬次 先君韻贈欣釋」(1727), 「宿大興寺書示法明禪子」(1727), 「修因寺走題信和尙詩卷」(1727), 앞의 책 上卷.

22 "長對靑山勝 何須筆墨看 他日如相見 應記舊時顔.", 尹德熙, 「太哲上人求畵戲題其尾」, 위의 책 上卷. 이 시의 번역문은 이 책의 pp. 92-93참조.

23 "길을 감고 시내를 돌아 벽봉(碧峰)이 우뚝 솟아 있고, 산다(山茶) 우거진 곳에 임궁(琳宮)이 나타나네. 방장에서 뻗어와 삼청(三淸)이 가깝고, 바다와 접하여 연제(燕齊) 만리와 통하네. 깊은 숲속에 석로(石老)는 호랑이가 엎드린 것 같고, 깊은 골짜기 구름이 오르니 용이 숨은 듯하다. 천화(天花)가 흩뿌리는 밤에 종소리 멎고, 고요한 밤에 향등이 절집마다 붉다(路轉川回聳碧峰 山茶簇處出琳宮 地連方丈三淸近 海接燕齊萬里通 石老幽林疑伏虎 雲生深壑定藏龍 天花浙瀝昏鐘罷 靜夜香燈院院紅)."

24 "南北奔忙席未煖 十人呼噢應誰人 三頭六臂非哪咤 未學悟空身外身.", 尹德熙, 「戲與兒奴」, 위의 책 下卷.

해서 선적인 경지를 맛보았음을 알 수 있다.[25]

1735년에 그의 매제 송와주인(松窩主人)이 반도(蟠桃)의 꿈을 꾸자 지어준 시를 통해서는 그가 신선사상에 심취하였음을 확인할 수 있다.

자부의 십이궁에 구름이 거치니, 빙도(신선이 먹는 복숭아)가 천년 동안 봄에 취하여 붉네. 듣자니 꿈에서 동방삭을 배웠다고 하는데 어찌 세월을 훔쳐서 나도 함께하지 않는가? 반도가 강림궁에 있다고 하는데 그 반도는 열매를 맺은 지 삼천 년 만에 비로소 붉어지고, 한번 먹으면 얼굴이 동안이 되고 머리카락은 검어져서 군에게 완조(阮肇)와 유신(劉晨)처럼 늙지 않을 것을 기약했다고 하네.[26] 금모궁에서 천도를 세 번 먹어서 천년 동안 얼굴이 홍안에서 머문다고 스스로 말하는데 지금에 동방삭은 헛되이 아무것도 없는 흙으로 돌아갔으니 신선과 범인이 같고 다른 것을 누가 알겠는가?[27]

이를 통해서 제아무리 오래 산 동방삭일지라도 인간이나 신선은 유한한 존재라는 사실은 다를 바가 없다는 그의 신선관을 보여준다.

한편 그는 양생술(養生術)을 익혀 장수하기도 하였다. 예컨대 26세(1710) 때 약을 쓰는 가위에 대해 읊은 시에는 약을 써서 양생의 효과를 얻고자 하는 내용을 담고 있다.

약도(藥刀)의 두 칼날이 떨어졌다 붙었다 하면서 묶음을 자르니,
자르는데 어찌 쓰고 신 것을 사양하겠느냐?
염제(炎帝)가 약을 맛보는 법을 전했으니,
약도로 하여금 잘라서 수민단(壽民丹)을 만들도록 맡기노라.[28]

25 "松高文納白 石老古蘚靑 橫海胎禽咳 無情似有情.", 尹德熙, 「題自寫畵」, 앞의 책 下卷.

26 완조는 유신과 함께 약을 채집하기 위해 산에 들어갔다. 두 여인이 그들을 영접하여 한 동굴로 들어가 호마(胡麻)밥을 접대하였다. 이윽고 그들이 집으로 돌아왔을 때는 그 자손이 이미 7세대 뒤였다고 한다.

27 "紫府雲開十二宮 氷桃千歲醉春紅 聞君夢學東方朔 何不偸時許我同 蟠桃云在絳林宮 結子三千年始紅 一喫面童頭黑髮 期君難老阮劉同 三食天桃金母宮 自言千載住眼紅 秕今曼倩空灰土 誰識仙凡同不同.", 尹德熙, 「次姐夫松窩主人夢蟠桃之作」, 위의 책 上卷.

28 "雙鋒離合截成團 咀嚼寧辭苦與酸 炎帝爲傳嘗藥法 任君裁製壽民丹.", 尹德熙, 「呼韻詠藥刀」, 위의 책 上卷.

또한 절친한 친구 남원군(南原君) 이설(李檍)이 윤덕희에게 지어준 다음과 같은
시를 보면 윤덕희가 도가적인 수련작법과 연단양생술에 심취했음을 알 수 있다.

> 지극한 도는 혼돈하여 끝이 없다.
> 군의 마음은 거의 도의 경지에 들었다는 것을 누가 알겠는가?
> 변함없이 복식(腹息)하여 얼굴이 시들지 않고
> 70년 동안 정력을 아껴서 머리가 아직도 검도다.
> 청랑은 선가의 비결이고
> 황석공(黃石公)이 어찌 노자의 나이와 같겠는가?
> 걱정이 없고, 구하지도 않으니 정말로 은둔한 것이도다.
> 아득한 푸른 바다에 빈 배를 띄우네.[29]

특히 "걱정이 없고 구하지도 않는다"는 표현은 고도의 도가적 정신수련을 의미
하는 것이고, 복식(腹息)을 하였다는 것은 육체적 수련을 말한다. 신선가들이 추구하
는 궁극적 목표는 불사적 존재의 경지에 도달하는 것이다. 이러한 경지는 구체적으로
정신수련[養神]과 육체수련[養形]의 두 가지 방면에서의 노력을 통하여 달성될 수 있
는 것이다.[30]

이처럼 불교·신선사상, 양생술에 대한 깊은 관심은 문학은 물론이고 도석인물화
를 그리는 계기가 되었다. 그는 남인으로서의 좌절과 절망 속에서 소외된 삶을 극복
하기 위한 정신적인 방편으로 불·도가·신선사상을 시와 그림으로 표출하였다고 볼
수 있다.

윤덕희의 차남인 윤용은 "소선(簫仙)"이라는 그의 호에서 알 수 있듯이 신선사상
에 깊은 관심을 가졌다. 앞서 다룬 바와 같이 그는 스스로 신선의 인연이 있다고 믿어
꿈속에서 항상 그곳을 노닐었으며, 그의 시는 속진의 기운이 적고 선적(仙的)인 것이
많았다.

윤두서가의 도교 관련 장서는 『해남윤씨군서목록』에 상당수 포함되어 있다(표

29 "由來至道渾無邊 誰識君心九分天 腹息尋常顔不謝 歛精七十髮猶玄 靑囊自是仙家訣 黃石何如老氏年 无憫
 不求眞晦跡 茫茫蒼海泛虛船.", 隨樂子 南原君 李檍, 「謹次玄翁韻」, 앞의 책 6冊 海南尹氏文獻 卷18 駱西公
 條.
30 鄭在書, 앞의 책(1994), p. 44.

3-1). 윤두서가의 도불서적들의 독서 취향은 남인으로서 소외된 삶을 극복하기 위한 하나의 방편으로 이해된다. 윤두서는 중국출판물을 방대하게 소장하고 탐독하면서 다양한 지식과 회화에 관한 지식을 넓혀갔다. 윤두서가 실용적인 학문을 추구한 것과 상반되게 이러한 사상과 관련된 작품을 현화시키는 것은 앞서 살펴본 바와 같이 선대부터 이어온 이 가문의 도불을 선호한 태도와 도불 관련 서적들의 섭렵이 크게 작용했을 것으로 사료된다.『해남윤씨군서목록』에는 도불관련 서적들과 도불삽화가 실려 있는『선불기종』,『삼재도회』가 포함되어 있다(표 3-1). 그 가운데『선불기종』과『삼재도회』는 윤두서와 윤덕희가 도석인물화를 그리는 데 자양분이 되었다.『선불기종』의 도상들은『삼재도회』에도 대부분 실려 있어 조선시대 화가들이 이 두 책 가운데 어떤 책을 보았는지 명확하게 구별하기 힘들 뿐더러『선불기종』이 조선에 전래된 시기가 확실하지 않음에도 불구하고 기존의 연구자들은『선불기종』의 영향으로만 파악하였다.[31] 김명국(金明國)의《도석인물화첩(道釋人物畵帖)》4폭 중 마지막 폭의 선승은『선불기종』「불인(佛引)」조의 '마하가섭존자(摩訶迦葉尊者)'와 유사한 점이 지적된 바 있다.[32] 그러나 마가가섭존자는『삼재도회』권9에도 같은 도상이 실려 있어 두 책 중 어느 책을 참고했는지 알 수 없다.『삼재도회』는 1614년 이전에 조선에 전래되었으며, 조선 중기 회화에 영향을 미친 점으로 보아 앞의 연구에서 밝혀진『선불기종』의 영향으로 파악된 작품들 가운데 상당 부분은『삼재도회』의 영향을 받았을 가능성이 크다.[33] 다만 윤두서가에는『선불기종』과『삼재도회』가『해남윤씨군서목록』에 모두 기재되어 있어 윤두서, 윤덕희, 윤용은 이 두 책을 모두 참고했음을 알 수 있다. 특히 윤덕희는 이 두 책에 실린 도상들을 작품에 많이 활용하였다.

31 『선불기종』이 신선도에 미친 영향을 언급한 논고로는 朴銀順,「17·18세기 朝鮮王朝時代의 神仙圖 硏究」(홍익대학교대학원 미술사학과 석사학위논문, 1984); 조선미,「조선시대 신선도의 유형 및 도상적 특징」, 한국미학예술학회편,『예술과 자연』(미술문화, 1997), pp. 259-318; 宋蕙丞,「朝鮮時代의 神仙圖 연구」(이화여자대학교대학원 미술사학과 석사학위논문, 1998); 金相燁,「南里 金斗樑의 繪畵硏究」(홍익대학교대학원 미술사학과 석사학위논문, 1991), pp. 36-37; 五十嵐公一,「仙佛奇踪と朝鮮繪畵」,『朝鮮王朝の繪畵と日本―宗達, 大雅, 若冲も学んだ隣国の美』(読売新聞社, 2008), pp. 221-225.『선불기종』이 인물화의 구도에 끼친 점을 밝혀낸 논고로는 李成美,「『林園經濟志』에 나타난 徐有榘의 中國繪畵 및 畵論에 대한 關心―朝鮮時代 後期 繪畵史에 미친 中國의 影響」,『미술사학연구』193호(한국미술사학회, 1992), p. 37.

32 유홍준·이태호 편, 앞의 책(1992), p. 76.

33 『삼재도회』의 유입 시기는 朴孝銀,「朝鮮後期 무인들이 繪畵蒐集活動 연구」, p. 45;『삼재도회』가 조선 화단에 미친 영향에 관해서는 崔玎妊,「『三才圖會』와 朝鮮後期 繪畵」(홍익대학교대학원 미술사학과 석사학위논문, 2003).

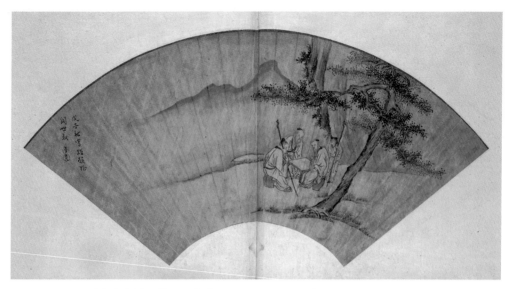

4-161 윤두서, 〈신선위기도〉,《가전보회》, 1708년, 지본수묵, 22×55cm, 녹우당

1) 신선도

윤두서가 남긴 신선도의 유형은 『삼재도회』를 참고한 소재, 독자적으로 고안한 신선도, 명대(明代) 직업화가인 구영(仇英, 1482~1559)의 신선도를 모사한 예 등으로 구분할 수 있다. 구영의 〈군선축수도(群仙祝壽圖)〉를 모사한 개인소장 〈요지연도(瑤池宴圖)〉와 〈요지군선도(瑤池群仙圖)〉는 제4장 5절에서 자세히 다루고자 한다[도 4-232, 233].

　깊은 산중에서 신선들이 한가로이 바둑을 두는 장면을 담은《가전보회》의 〈신선위기도(神仙圍碁圖)〉는 화면의 왼쪽에 "무자춘 사증족질 민세숙(戊子春 寫贈族姪 閔世叔)"이라는 관기를 통해서 1708년에 족질(族姪)이자 민용현의 아들인 민창연(閔昌衍, 1686-1745)에게 그려준 그림임을 알 수 있다[도 4-161]. 이 도상은 『삼재도회』의 〈사의도(寫意圖)〉에서 구경하는 인물만 제외하고 바둑 두는 세 인물들과 시동을 차용하여 수하인물도 형식으로 재해석한 예이다[도 4-162].[34] 선으로 지면을 처리하면서 중간 부분에 편편한 평지를 작게 표현한 점, 인물들의 정치한 세부 묘사, 나무와 절벽에

34　『삼재도회』의 〈사의도〉는 『화수(畫藪)』의 〈사의(寫意)〉에서 차용한 도상이다. 위기도에 관한 자세한 논의는 柳株姬, 「朝鮮時代 圍棋圖 硏究」(고려대학교대학원 문화재협동과정 석사학위논문, 2006).

4-162 『삼재도회』 인사 권4, 사의도

구사된 호초점(胡椒點)과 국화점 등은 윤두서가 애용한 화풍적인 요소들이다.

　다른 한편으로 윤두서는 생각이 새롭다 보니 독자적으로 새로운 소재를 고안하여 소경산수인물도 형식으로 그렸다. 《가물첩》 중 〈선인독경도(仙人讀經圖)〉와 〈이철괴도(李鐵拐圖)〉 등이 좋은 예이다〔도 4-163, 164〕. 〈선인독경도〉는 한 도복차림의 선인이 산비탈에 앉아 독서삼매에 빠져 있는 모습을 그린 것이다. 경전을 음미하는 즐거움이 선인의 익살스런 표정에서 그대로 드러난다. 〈이철괴도〉는 팔선 중 한 사람인 이철괴 혹은 철괴리(鐵拐李)를 그린 것이다. 그러나 윤두서는 『선불기종』, 『삼재도회』, 『열선전전(列仙全傳)』 등에 실린 철지팡이를 들고 있는 걸인의 형상으로 재현하지 않고, 비탈진 언덕에 앉아 호로병에서 이탈한 영혼을 상징하는 분신이 구름 모양의 기운과 함께 사라져가는 모습으로 형상화하였다.[35] 윤두서는 이철괴의 고사를 참고하여 이홍수(李洪手)가 화산에서 노군을 만나러 가기 위해서 혼만 빠져나가는 장면을 형상화한 것으로 짐작된다. 영혼을 분리시키는 영험한 능력을 보여주는 도구인 호로병을 통해서 분신이 이탈하는 장면이 표현된 그림은 동경국립박물관소장 유준(劉俊)의 〈한산습득하마철괴도(寒山拾得蝦蟆鐵拐圖)〉에서 보이지만 이철괴의 모습이 서로 달라 윤두서가 독창적으로 창안한 그림으로 볼 수 있다.

　《윤씨가보》의 〈산옹도(山翁圖)〉는 특정한 신선고사를 다루지 않고 영지바구니가 있어 선옹을 소재로 한 그림임을 알 수 있다〔도 4-165〕. 선옹은 심산계곡에서 약초를 썻고 있는데, 선옹의 곁에 있는 영지바구니는 『삼재도회』와 『선불기종』에 실려 있는

35　『열선전전(列仙全傳)』 권1 및 『선불기종』 이철괴조에 따르면, 이철괴는 이름은 이홍수(李洪手)이며 화산(華山)에서 몸은 두고 혼만 노군(老君)을 만나러 갔다가 7일 만에 돌아온다고 제자들에게 말했는데 제자들이 6일째 되던 날 몸을 없애버려 의지할 몸이 없자 굶어죽은 거지의 몸을 빌려 소생하였다.

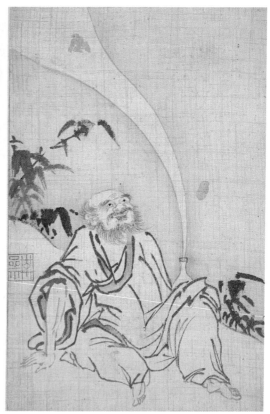

4-163 윤두서, 〈선인독경도〉,《가물첩》, 18세기, 저본수묵,
24×15.8cm, 국립중앙박물관

4-164 윤두서, 〈이철괴도〉,《가물첩》, 18세기, 저본수묵,
24×15.8cm, 국립중앙박물관

안기생(安期生)이 들고 있는 것과 유사하다. 채약(採藥)은 내단(內丹)과 관련된 용어
이기 때문에 그가 채약을 소재로 택한 것은 약물과 식물을 섭취하는 양생법에 대한
관심을 뒷받침해준다.

국립중앙박물관 소장 〈진단타려도(陳摶墮驢圖)〉는 진작으로 보는 견해와 숙종대
궁중화원이 그렸다는 견해로 나뉜다(도 4-166).[36] 화면의 왼쪽 상단에 1715년에 쓴

36 국립중앙박물관 유물카드에는 "傳尹斗緖筆落馬圖(德2022)로 1909년(메이지(明治) 42) 9월 9일에 스즈
 키 케이지로(鈴木銈次郞)로부터 구입되었다"고 기록되어 있다. 오주석,『옛그림 읽기의 즐거움』(솔출판
 사, 1999), pp. 119-130에서는 이 작품을 윤두서의 진작으로 보고 진단고사를 다루고 있다는 사실을 밝
 혔으며, 이내옥, 앞의 책(2003), pp. 260-263에서도 이 작품을 윤두서의 진작으로 보고 이 고사가『열
 선전전』에 수록된 〈진단(陳摶)〉의 삽도를 참작한 것이라는 견해를 내놓았다. 이에 반해 박은순, 앞의 책
 (2010), pp. 277-280에서는 1715년 눈이 어두운 상태에서 정세한 필묘의 채색화를 그려 임금에게 바친

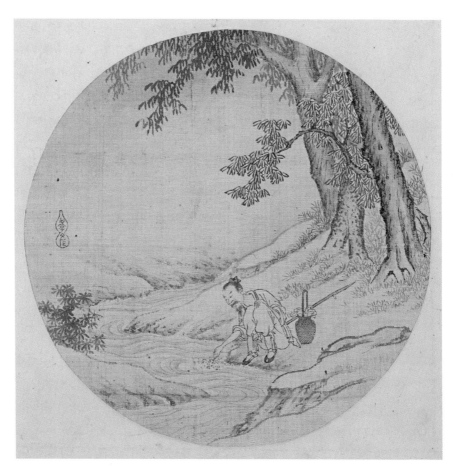

4-165 윤두서, 〈산옹도〉,《윤씨가보》, 18세기, 견본수묵, 직경 21.4cm, 녹우당

숙종의 어제시 마지막 부분에 임금의 글이라는 "신장(宸章)"이라는 주문인이 찍혀 있는 점,『열성어제(列聖御製)』12권에도 동일한 시가 실려 있는 점, 화면의 오른쪽 언덕에 흐릿하게 찍힌 "공재(恭齋)"라는 주문방인 등으로 인해 이 작품이 윤두서가 숙종임금에게 올린 어람용 그림으로 알려지게 되었다.[37] 필자도 1715년경에 활약한 화원

점, 태평성대를 도래시킨 군주라고 숙종을 칭송한 점 등이 당시 윤두서의 상황에 비추어볼 때 납득할 만한 동기를 찾기 어려울 뿐만 아니라 협엽법과 석법 등도 윤두서의 필묘와 차이가 보이고, 같은 해 제작된 왕의 어제시가 있는 청록산수화로 그린 〈사현파진백만대병도(謝玄破秦百萬大兵圖)〉와 〈어초문답도(魚樵問答圖)〉 등과 같이 정교하고 장식적인 묘사가 두드러진 점을 들어 이 작품은 숙종대에 활동한 궁중화원이 그린 것으로 보았다.

3/ "희이선생 무슨 일로 갑자기 안장에서 떨어졌나? 취함도 졸음도 아닌 또 다른 기쁨 있었다네. 협마영(夾

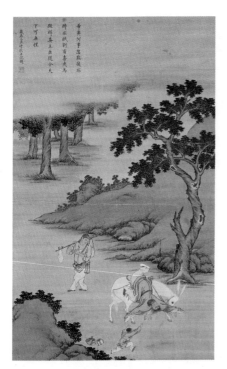

4-166 전 윤두서, 〈진단타려도〉, 18세기, 견본채색,
110.0×69.1cm, 국립중앙박물관

화가가 그린 것으로 본 박은순의 견해에 동의한다. 이 작품을 윤두서의 진작이라고 보기에는 몇 가지 의문점이 있다. 이 작품에 찍힌 "공재(恭齋)"라는 인장은 현전하는 다른 작품에는 보이지 않는 것으로, 너무도 흐릿하게 찍혀 있어 후에 날인된 것으로 추측된다. 어람용 그림 중에는 〈진단타려도〉와 같이 화가의 인장이 작품의 중간에 찍혀 있는 예가 없다. 예컨대 〈진단타려도〉와 비슷한 시기에 제작되었을 것으로 추정되는 숙종의 어제시가 있는 전(傳) 진재해(秦再奚)가 그린 1697년작 〈잠직도(蠶織圖)〉(국립중앙박물관 소장)의 경우 족자의 천(天) 부분 오른쪽 노란 표지에 해서로 "진재해 화 숙묘조어찬정감(秦再奚畵 肅廟朝御讚正鑒)"이라고 적혀 있다.[38] 또한 해남으로 낙향했던 그가 어떤 이유로 이 그림을 숙종에게 올렸을까 하는 의문점이 든다. 숙종의 어제시는 윤두서가 1715년 11월 26일에 사망하기 3개월 전인 8월 초순경에 필서된 것이다. 당시 정치권에서 완전히 소외된 남인이었던 그가 숙종의 재위 말년인 1715년(숙종 41)에 새로운 임금의 출현을 알리는 진단의 고사를 그려 임금에게 올렸다면 오해의 소지가 있어 숙청될 감이었을 것이다. 또한 현전하는 윤두서의 작품들에 비해서 작품이 너무 클 뿐만 아니라 그림 전체에 화원의 기교적인 습기가 보이는 점도 진작으로 보기에 주저되는 부분이다. 이 작품에 구사된 화풍과 윤두서의 다른 작

馬營)에 상서로운 징조 있어 참된 임금 출현하니, 이제부터 온 천하에 아무 근심 없으리라. 을미년(1715) 중추 상순에 제하다[希夷何事忽鞍徒 非醉非眠別有喜 夾馬徵祥眞主出 從今天下可無悝 歲在乙未仲秋上浣題]." 제시의 밑에는 임금의 글이라는 뜻을 담은 "신장(宸章)"이라는 주문방인이 찍혀 있다. 이 시는 『열성어제(列聖御製)』 12권에 실려 있다. 번역문은 오주석, 앞의 책 재인용.

38 진재해 작품의 진위에 관한 고증에 관해서는 鄭炳模, 「朝鮮時代 後半期의 耕織圖」, 『미술사학연구』 192호(한국미술사학회, 1991), pp. 37-38; 이혜경, 「傳 秦再奚의 丁丑年作 〈蠶織圖〉 소고」, 『國立中央博物館 韓國書畵遺物圖錄』 제14집(국립중앙박물관, 2006), pp. 193-200.

표 4-13 〈진단타려도〉와 윤두서 작품의 화풍 비교

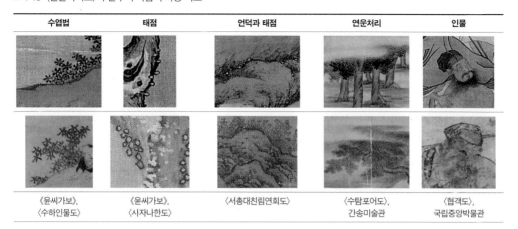

수엽법	태점	언덕과 태점	연운처리	인물
《윤씨가보》, 〈수하인물도〉	《윤씨가보》, 〈사자나한도〉	〈서총대친림연회도〉	〈수탐포어도〉, 간송미술관	〈협객도〉, 국립중앙박물관

품에 보이는 표현을 비교해보면 표 4-13과 같다.

언덕 부분의 국화점으로 표현된 잡풀묘사는《윤씨가보》〈수하인물도〉의 국화점과 비교해보면 도식적임을 확인할 수 있다. 나무둥치에 붙어 있는 이끼를 표현한 태점은 먹으로 테두리를 짓고 그 안에 청록색을 칠하고 있는데,《윤씨가보》의 〈사자나한도〉 나무에 구사된 녹색 태점에 비해서 훨씬 기교적이다. 이러한 표현은 18세기 전반 화원화가들이 그린《만고기관첩》의 청록산수화와도 양식상 서로 상통한 점이 보인다.[39] 언덕에 표현된 청록 태점도《서총대연회도첩》에 구사된 것에 비해 장식적인 면이 강한데, 이러한 표현은 당시 화원화가인 한후방과 한후량 등의 작품에서 뚜렷하게 나타난다. 연운으로 가린 원경의 나무 표현도 간송미술관 소장 〈수탐포어도〉에 구사된 것에 비해 흑백대비가 너무 강조되었다. 인물 표현은 윤두서의 〈협객도〉의 기량과 거의 흡사하다. 이와 같은 정황으로 보면 이 작품은 기량이 훌륭한 화가가 그린 것은 분명한데 화면 곳곳에 기교가 배어 있는 반면 문인의 격조를 발견할 수 없어 윤두서의 진작으로 보기 힘들다.[40]

윤덕희는 산수화와 마찬가지로 도석인물화에서도 일정 부분 부친 윤두서의 화제와 화풍을 따르고 있지만, 신선 도상에 있어서는 부친에 비해서 훨씬 다양한 소재를 다룬 점이 주목된다. 윤용은 〈종리권도(鍾離權圖)〉만 전하기 때문에 윤덕희의 도석인물화에서 함께 다루고자 한다(도 4-168).

39 유미나, 「『萬古奇觀帖』과 18세기 전반의 화원 회화」, pp. 196-199.
40 이 작품의 진위 여부에 많은 조언을 주신 박정혜 교수님께 깊이 감사드린다.

신선도는 윤덕희의 도석인물화 중 가장 많은 비중을 차지하는 화목이다. 기년작으로는 선문대학교박물관 소장 〈삼소도(三笑圖)〉〔도 4-176〕, 1739년작 간송미술관 소장 〈남극노인도(南極老人圖)〉〔도 4-182〕 등이 있다. 또한 기년이 없는 작품 대부분은 "연옹(蓮翁)"이라는 관서와 "경백(敬伯)"·"덕희(德熙)"·"연옹(蓮翁)" 등의 백문방인이 확인된 점으로 보아 1732년-1733년경에 제작되었을 것으로 추정된다. 다만 개인소장 〈남채화도(藍采和圖)〉〔도 4-170〕, 국립중앙박물관 소장 〈무후진성도(武候眞星圖)〉〔도 4-184〕, 〈선객도(仙客圖)〉〔도 4-186〕에는 각각 "낙서(駱西)"라는 백문방인, "낙서옹사(駱西翁寫)", "낙서옹회(駱西翁繪)"라는 관서가 보여 후기(1739년경-1766년경)에 속하는 작품으로 추정된다. 따라서 신선도는 1731년 상경하여 왕성하게 작품 활동을 재개한 중기(1731년경-1739년경)에 많이 제작되었음을 알 수 있다.

팔선(八仙)은 이철괴(李鐵拐, 혹은 鐵拐李)·종리권(鍾離權, 혹은 漢種離)·여동빈(呂洞賓)·장과로(張果老)·한상자(韓湘子)·조국구(曹國舅)·남채화(藍采和)·하선고(何仙姑) 등이다.[41] 원대에 처음으로 등장하여 명대 중엽 소설 오원태(吳元泰, 약 1522-1573)의 『동유기(東遊記)』와 탕현조(湯顯祖)의 희곡(戱曲) 『한단기(邯鄲記)』에서 현재에 통칭되는 팔선이 확립되었다.[42]

41 지금까지 팔선에 관한 연구는 대략 다음과 같다. Walter. Perceval Yetts, "The Eight Immortals," *The Journal of the Royal Asiatic Society of Great Britain and Ireland*(Oct., 1916), pp. 773-807; 趙景深, 「八仙傳說」, 『東方雜誌』 Vol. 30, No. 21(1933), pp. 52-63; Mary H. Fong, "The Iconography of the Popular Gods of Happiness, Emolument, and Longevity," *Artibus Asiae*, vol. 44, No. 2/3(Ascona: Artibus Asia, 1983), pp. 159-199; 龍士靖, 「"八仙"的來歷」, 『文史知識』 11期(1986); 蔡玫芬, 「中國最可愛的神仙—八仙」, 『故宮文物』 月刊 1卷 7期 7號(1972. 10), pp. 69-75; Sven Broman, "Eight Immortals Crossing the Sea," *Bulletin of The Museum of Far Eastern Antiquities, Bulletin* No. 50(Stockholm, 1978); 宗力·劉群, 『中國民間諸神』(河北人民出版社, 1987), pp. 779-835; 蘇英哲, 「八仙考」, 『近畿大學敎養部硏究紀要』 23권 1호(1991), pp. 1-40; Anning Jing, "The Eight Immortals: The Transformation of T'ang and Sung Taoist Eccentrics During the Yüan Dynasty," *Arts of the Sung and Yüan*(Department of Asian Art The Metropolitan Museum of Art, 1996), pp. 213-230; 鄭元祉, 『元代 神仙道化劇 硏究』(서울대학교대학원 중어중문학과 박사학위논문, 1993); 山曼, 『八仙信仰』(學苑出版社, 1996); 김도영, 「八仙과 全眞敎의 상호작용-」, 『도교와 자연』(동과서, 1999), pp. 289-318 참조.

42 "王弇洲集·八仙圖後云 八仙者 鍾離, 李, 呂, 張, 藍, 韓, 曹, 何也 不知其會所由起 亦不知其畵所由時 余所見仙迹及圖史亦詳矣 凡元以前無一笔.", 翟顥, 「釋道」, 『通俗編』 卷20. 대체로 원대 전진교(全眞敎)의 흥기와 신선도화극(神仙道化劇) 등이 팔선 고사의 전파에 일조하게 되었다. 팔선은 철괴이, 종리권, 여동빈, 장과로, 한상자, 조국구, 남채화, 하선고, 장사랑(張四郎), 서신옹(徐神翁) 등 열 명 가운데 여덟 사람을 말하는데, 하선고, 장사랑, 조국구, 서신옹 네 인물 간에 출입이 있었다. 그 후 오원태의 『동유기』와 탕현조의 희곡 『한단기』에서 현재에 통칭되는 팔선이 확립되기 시작했으며, 이후 청대에 이르기까지 지속되었다. 蘇

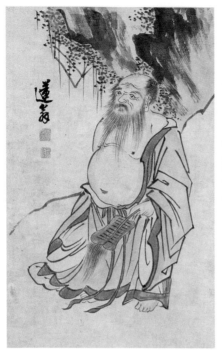 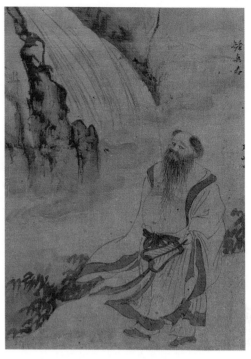

4-167 전 윤덕희, 〈종리권도〉,《연겸현련화첩》
제13면, 1732년, 지본담채, 31.5×20.0cm,
국립중앙박물관

4-168 윤용, 〈종리권도〉, 18세기, 저본수묵, 23×16.8cm,
서강대학교박물관

　　조선 후기에는 윤덕희에 의해서 팔선 도상이 다양하게 그려지게 되었다. 윤덕희
의 팔선을 제재로 한 작품으로는 국립중앙박물관 소장 1732년-1733년경으로 추정
되는《연옹화첩》제5면 〈군선경수도(群仙慶壽圖)〉〔도 4-172〕,《연겸현련화첩》제13
면 〈종리권도〉〔도 4-167〕, 1739년 이후로 추정되는 개인소장 전칭작 〈남채화도〉〔도
4-170〕 등이 전한다. 그 가운데 군집형으로 팔선을 다룬《연옹화첩》제5면 〈군선경수
도〉의 경우 이철괴·종리권·여동빈·조국구(혹은 남채화) 등 4명의 팔선과 함께 동방
삭(東方朔)·수노인(壽老人)·유자선(柳子仙) 등이 등장한다.
　　전칭작《연겸현련화첩》에 실린 〈종리권도〉와 아들 윤용의 〈종리권도〉는 우리나
라에 현존하는 종리권도 중 가장 이른 시기의 예이다〔도 4-167, 168〕.[43] 종리권은 체

　　英哲, 「八仙考」, p. 12; 鄭元祉, 앞의 논문 ; 김도영, 앞의 논문, pp. 289-318.
43　　종리권은 한대(漢代) 시럽으로 성은 종리, 이름은 권이며, 도호는 정양자(正陽子)이다. 후인들은 '한(漢)'
　　　자를 종리에 붙여 한종리라고 하였다. 종리권은 팔선의 우두머리로 여동빈의 스승이며, 원대 전진교의

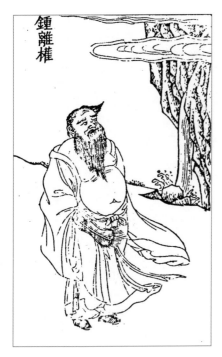

4-169 『삼재도회』 인물 권10, 종리권

구가 크고 당당하며 반쯤 벗겨진 대머리에 양쪽으로 쌍상투를 틀고 상체는 도복을 풀어헤쳐 반나체의 모습이고, 배를 앞으로 내밀고 있다. 손에는 죽은 자의 영혼을 소생시킨다는 부채(파초선)를 쥐고 있는 모습이다. 윤덕희가 그린 종리권은 종리권의 위치가 좌우로 바뀌었을 뿐 도상적으로 『삼재도회』 및 『선불기종』의 것과 거의 일치한다〔도 4-169〕. 윤덕희는 인물과 후경에 있는 절벽에 변형을 가하였다. 의습선이나 사선으로 그은 지면선은 굵고 묵직한 철선묘로 표현되어 있어 도식적인 느낌을 준다. 또한 인물이 화보에 비해 더 강조됨으로 인해 불안정한 기암절벽이 종리권의 머리를 누르는 듯해 어색함이 느껴진다. 또한 안면에 가한 주름과 부분적으로 담채로 처리된 음영처리가 적절한 조화를 이루지 못하고 있다. 이러한 미숙함은 그의 초기 도석인물화임을 보여준다.

팔선 도상은 『선불기종』과 『삼재도회』에 실린 도상이 거의 흡사하다. 『해남윤씨군서목록』에는 이 두 책이 모두 포함되어 있기 때문에 윤덕희는 두 책을 모두 보았을 것으로 추정된다. 이 책에서는 편의상 『삼재도회』에 실린 도상을 제시하고자 한다.

〈종리권도〉에 이어 팔선 중 단독 도상을 그린 또 하나의 예는 〈남채화도〉로 우리나라에 현존하는 가장 이른 시기의 도상이다〔도 4-170〕.[44] 우측 상단에는 원래의 이름

오조 중 한 사람으로 원대 잡극에서 여러 신선들을 도탈시키는 구제자로 등장하기도 하는 등 팔선 가운데 가장 중요한 인물이다. 『列仙全傳』 卷3, 「鍾離權」; 『삼재도회』, 「人物十卷」, '鍾離權' pp. 793-794; 『홍씨선불기종』, '鍾離權'; 오원태, 『동유기』(지영사, 2000), pp. 69-101.

44 『태평광기』, 『열선전전』, 『홍씨선불기종』, 『삼재도회』에 실려 있는 '남채화'에 관한 근원설화의 출전은 남당(南唐) 심분(沈汾)의 『속신선전(續神仙傳)』 권상의 내용을 근간으로 하고 있다. 남채화는 다른 신선에 비해 잘 알려지지 않았기 때문에 이해를 돕고자 윤덕희가 읽은 『태평광기』의 내용을 소개하고자 한다. 남채화는 어디 사람인지 알지 못한다. 늘 남루한 푸른 적삼을 입고 여섯 개의 혁대 단추가 달린 검은 나무로 만든 허리띠를 차고 있는데 너비가 3촌 정도였고 한 발은 신발을 신고 한 발은 맨발이었다. 여름엔 적삼 속에

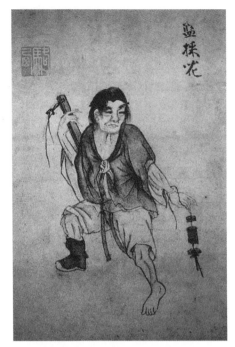

4-170 전 윤덕희, 〈남채화도〉, 18세기, 지본수묵, 26×17.5cm, 개인

4-171 『삼재도회』 인물 권11, 남채화(藍采和)

"藍采和"를 "藍採花"라고 오기한 제목이 적혀 있다. 그리고 왼쪽 상단에서 "낙서(駱西)"라는 백문방인은 후낙으로 보이지만 윤덕희 도석인물화의 범주에서 논의될 수 있는 작품이다(부록 8). 〈남채화도〉는 『삼재도회』〔도 4-171〕와 『선불기종』의 〈남채화〉를 참고했으나 나름대로 각색의 흔적이 많이 보이며, 후기에 그린 작품인 만큼 1732년작 〈종리권도〉에 비해 인물묘사에서 훨씬 발전된 기량을 볼 수 있다. 윤덕희는 원

솜을 넣고, 겨울에 눈 속에 누우면 (주위에서) 수증기가 뿜어지는 듯 나왔다. 매번 성읍에서 노래를 부르고 다니며 구걸을 하고, 큰 박판(拍板: 박자를 맞추는 악기)을 갖고 다녔는데 길이가 3척 정도였으며 늘 취하여 「답가(踏歌)」를 불렀다. (중략) 누구라도 그에게 돈을 주기만 하면 줄에 꿰어 땅에 질질 끌고 다녔다. 혹 잃어버리더라도 뒤돌아 찾질 않았다. 혹 가난한 사람을 보면 즉시 그 돈을 주거나 술집에서 탕진하며 천하를 두루 돌아다녔다. (중략) 이후 호량(濠梁)의 주점에서 「답가」를 부르다가 취한 김에 운학의 생황소리가 들려오자 갑자기 구름 속으로 가볍게 올라갔다. 그는 신발·적삼·요대·박판을 던져버리고 아련히 사라졌다(『속신선전』). 원문과 번역문은 李昉 외 모음, 김장환 옮김, 『태평광기』 1(학고방, 2000), pp. 569-570 참조. 오인데의 『동유기』에도 『속신선전』과 거의 유사한 내용이 보이며, 특히 검약, 자애, 겸양 등 세 가지 보배를 지닌 인물로 묘사하고 있다. 오원태 저, 진기환 역, 앞의 책, pp. 103-109 참조.

래의 도상에 보이는 흑목요대를 찬 옷차림 대신, 당시 조선의 걸인이 입었음직한 옷과 인물로 번안해 신선도를 풍속화 방식으로 그렸다. 더벅머리의 남채화는 그의 지물인 박판과 구걸한 동전을 실로 꿴 꾸러미를 들고 있다. 주변의 배경을 무시하고 화면에 부각시킨 주인공은 실제 모델을 보고 그린 것처럼 묘사력이 뛰어나며, 세밀한 필선을 여러 번 가해 그린 안면의 사실적인 묘사와 옷에 표현된 서양식 음영법 등이 두드러져 보인다. 윤덕희는 후기(1739년 이후)로 접어들면서 서양식 음영법에 대한 관심이 많았다. 앞서 살펴본 〈수하관수도〉가 산수인물도에서 음영법을 구사한 대표적인 예라면, 이 작품은 도석인물화의 도상에 음영법을 적용시킨 예이다〔도 4-117〕.

이러한 단독상과 더불어 팔선을 비롯한 여러 신선들이 군집해 있는 군선도도 남겼다.《연옹화첩》제5면 〈군선경수도(群仙慶壽圖)〉는 여러 신선들이 높은 곳에 위치한 수노인을 우러러보는 장면을 그린 것으로 현존하는 군선도 중 작가를 알 수 있는 가장 이른 시기의 작품이다〔도 4-172〕.[45] 윤덕희는 팔선을 주제로 한 해상군선도 형식을 새롭게 시도하였다.

팔선의 인기가 증폭되면서 팔선은 도관에서 분리되어 대중들의 환호를 받았던 수노인과 결합하여 봉래(蓬萊)라는 이상적인 신선 세계를 그린 새로운 화면형식으로 등장한다. 수노인과 결합된 군선경수도에 등장한 팔선은 생일과 장수를 기념하는 새로운 역할이 부여되었다.[46] 명대에 유행한 군선경수도는 수노인이 공중에서 학을 타고 오고, 팔선은 반도가 있는 곤륜산에서 수노인을 향해 경배하는 장면으로 그려진다. 이러한 도상은 명대 일반 회화에도 발견될 뿐만 아니라 명(明) 천계(天啓) 연간에 등지모(鄧志謨)가 엮은 『다주쟁기(茶酒爭奇)』에 실린 삽도에서도 확인된다〔도 4-173〕. 윤덕희는 명대 군선경수도와 달리 수노인을 언덕 위에 배치하고 여섯 명의 신선이 파도 위에서 절벽 위에 앉아 있는 수노인을 첨앙하고 있는 형식으로 그렸다. 주인공인 수노인과 함께 등장하는 이 신선들은 이철괴, 조국구(또는 남채화), 동방삭, 종리권, 여동빈, 유자선 등이다. 그 가운데 팔선에 속하지 않은 동방삭을 포함시킨 이유는 장수와 관련된 신선이기 때문으로 추측된다. 유자선의 등장은 『삼재도회』와 『선불기종』에 실린 '여동빈'에 함께 표현되어 있기 때문이다. 주인공인 수노인상은 사슴을 동반하고 있으며, 뒤쪽으로 수명의 장단을 기록한 장부와 엄청난 술꾼임을 알 수 있는 술

45 이 작품은《연옹화첩》중 유일하게 "연옹(蓮翁)"이라는 관서와 "경백(敬伯)"(ⓒ)과 "덕희(德熙)"(ⓐ), "연옹(蓮翁)"이라는 세 개의 백문방인이 확인되어 1732년-1733년 사이에 그린 것으로 추정된다.

46 Anning Jing, 앞의 논문, pp. 224.

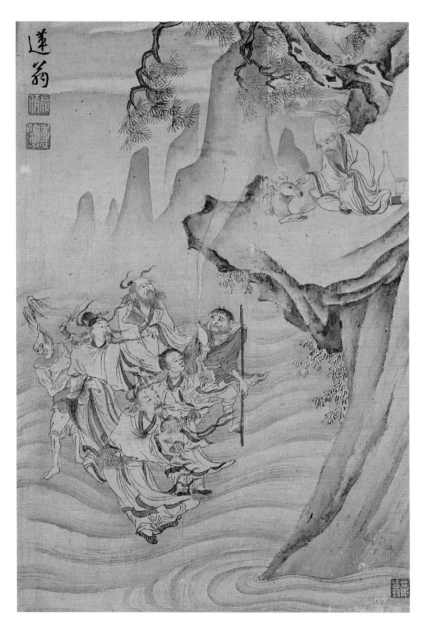

4-172 윤덕희, 〈군선경수도〉,《연옹화첩》제5면, 18세기, 견본수묵, 28.4×19.5cm, 국립중앙박물관

4-173 등지모(鄧志謨) 편(編), 『다주쟁기(茶酒爭奇)』, 명(明) 천계 연간

병과 잔이 놓여 있다. 파도 위에 3인씩 2열의 신선들이 사선으로 줄지어 서 있으며, 수노인 쪽에서 밑으로 내려다보는 부감법으로 처리되었다. 후경의 첨봉이나 전경의 높은 바위 절벽은 윤두서의 〈격룡도〉에서 차용한 것이다[도 4-212].

신선의 도상적 특징으로 보아 앞줄 위쪽부터 오른손에 호로병을 들고 왼손에 지팡이를 짚고 서 있는 이철괴와 짝짝이(혹은 박판)를 들고 있는 조국구(혹은 남채화), 복숭아를 들고 있는 동방삭이다. 뒷줄 위쪽부터 차례로 파초선을 들고 있는 종리권, 검을 차고 있는 여동빈, 그 뒤에 약간 비켜서 있는 신선은 유자선으로 여동빈을 따라다니는 신선인데 머리끝에 버드나무 가지가 돋은 괴이한 형상을 하고 있다. 작은 소품이지만 세필로 그린 신선들은 정세하게 사출되었다. 바람에 나부끼는 신선들의 옷은 이공린이 구사했던 행운류수묘(行雲流水描)로 표현되어 단순한 느낌을 준다. 이처럼 섬약한 의습선을 사용함으로 인해 심재로부터 필법이 나약하다는 평을 듣게 된다. 길고 부드러운 세필을 여러 번 겹쳐 파도를 표현하고 있는데, 앞쪽에서 뒤쪽으로 갈수록 파장이 점점 작아져 원근감이 느껴진다.

수노인상이 앉아 있는 자세나 의습은 1739년작 간송미술관 소장 〈남극노인도(南極老人圖)〉와 유사하다[도 4-182]. 수노인 위에 있는 부챗살 모양의 송침과 유난히 두드러진 옹이가 표현된 소나무는 후기 산수인물도에서 자주 보이는 윤덕희의 대표적인 송수법이다. 또한 준법을 사용하지 않고 윤곽선만으로 표현하고 그 주변을 담묵 혹은 농묵으로 덧칠하여 입체감을 주는 암석 표현은 윤두서로부터 배운 것으로, 윤덕희가 애호했던 암석법이다.

앞줄의 맨 오른쪽에 위치한 이철괴는 수노인을 쳐다보지 않고 반대쪽을 주시하고 있다. 그는 거지의 형상을 그대로 드러내고 있으며 철지팡이와 호로병을 들고 있

어 쉽게 이철괴임을 알 수 있게 해준다. 이는 『삼재도회』 및 『선불기종』의 철괴선생 (鐵拐先生)의 삽도를 모사한 것이다(표 4-14). 즉 더벅머리에 드리워진 끈과 고개를 돌린 자세, 지팡이를 의지하고 서 있는 다리의 형세, 그리고 호로병에서 나오는 서기 등이 거의 유사하다. 이철괴는 여동빈과 함께 조선 중기부터 그려진 도상으로 김명국, 윤두서, 심사정에 의해서 단독상으로 다루어졌다.

이어서 이철괴 옆에 서 있는 인물은 쌍상투를 튼 어린 모습이며, 양손에는 딱딱이 혹은 박판으로 추정되는 지물을 들고 있다. 이 인물의 도상적 특징으로는 조국구 인지 남채화인지 정확하게 구별하기 힘들다. 조국구는 팔선 중에 가장 뒤늦게 편입된 신선이다.[47] 국구는 황후나 귀비의 형제를 일컫는 말로 그는 왕족이자 배우들의 수호성자로 알려져 있다.[48] 조국구의 도상적 특징은 관복 차림에 궁궐에 드나들 수 있는 신표인 딱딱이를 쥐고 있으며,[49] 남채화는 박판을 들고 있다.

다음으로 복숭아를 들고 서 있는 동방삭 역시 『삼재도회』 및 『선불기종』에 실린 동방삭을 임모한 것으로, 현존하는 가장 이른 시기의 도상이다(표 4-14). 윤덕희는 동방삭을 장수선으로 간주하고 군선들에 편입시킨 것으로 추정된다.[50] 만일 삼천 년마

47 『동유기』와 『삼재도회』의 조국구에 관한 내용을 종합해보면 다음과 같다. 송나라 조태후(曹太后)의 동생으로 이름은 우(友)이다. 국구란 황제의 처남이란 뜻으로 하나의 호칭이다. 그는 부귀와 권세를 누렸지만 매우 진실한 군자였다. 그는 모든 재산을 털어 가난하고 어려운 빈민들을 두루 구제하였다. 그 동생인 조이(曹二)가 불법살인을 일삼음으로 인해 그는 매우 부끄럽게 여겨 적산암(跡山巖)에 은거하였다. 훗날 여동빈과 종리권을 만나 환진비술(還眞秘術)을 전수받고 팔선의 반열에 들었다.

48 Stephen Little, *Taoism and Arts of China*, Chicago(Chicago: The Art Institute of Chicago, 2000), p. 321.

49 오원태 저, 진기환 역, 앞의 책, pp. 217-222 참조.

50 동방삭은 한나라 염차인(厭次人)이다. 한나라 무제 때의 문신으로 벼슬은 상서와 금마문시중(金馬門侍中)에 이르렀으며, 항상 무제의 잘못을 풍자를 통하여 간하였으며 충신으로 인정받았다. 『한무제내전』과 『열선전전』 권1에서 '동방삭'에 관한 내용을 간단히 요약하면 다음과 같다. "전한의 무제는 불로장생에 대한 바람이 강하여 언제나 이름 있는 산이나 큰 못의 신에게 제사를 지내며 선인을 만나고자 원을 하였다. 원봉(元封) 원년(서기전 110) 7월 7일 서왕모가 찾아와 시녀에게 명하여 오리알만한 복숭아를 일곱 개 가져오게 하여 그 가운데 세 개를 자신이 먹고 네 개를 무제에게 주었다. 그 복숭아의 맛이 좋았으므로 무제는 그 종자를 심어 복숭아를 얻을 욕심으로 씨를 슬그머니 감추려 하였다. 그러자 서왕모는 '종자를 심어서 열매를 얻으려 하여도 그 복숭아는 3천 년에 한 번밖에는 열매를 맺지 않는 것이므로 헛수고에 불과할 것이오' 하고 말하며 웃는 것이었다. 그때 살짝 숨어서 엿보고 있던 동방삭을 발견한 서왕모는 '저자는 이 복숭아를 세 개나 훔쳐먹은 나쁜 녀석이야' 하고 말했다. 그러자 동방삭이 당황하여 슬금슬금 달아나 버렸다." 劉向 지음, 김장환 옮김, 『열선전』(예문서원, 1996), p. 178; 郭憲, 「東方朔傳」, 『漢語大事典』 5(上海 漢語大事典出版社, 1990), p. 356 참조.

다 꽃이 피고 삼천 년이 지나야 열매를 낸다는 전설적인 열매 반도(蟠桃)를 세 개나 훔쳐 먹었다는 신화대로라면 동방삭은 이미 1만 8000세를 넘게 산 사람이므로 '삼천 갑자(三千甲子) 동방삭'이라 불렀으며 장수신선으로도 불린다.

뒷줄 오른쪽에 서 있는 종리권은 파초선을 들고 있으며,『삼재도회』및『선불 기종』의 종리권과 일치한다(표 4-14). 그가 처음으로 그린 1732년작〈종리권도〉(도 4-167)에 비해 이 도상은 묘사력이 뛰어나다. 종리권의 옆에 있는 여동빈은『삼재도 회』및『선불기종』에 실린 도상을 그대로 모사함에 따라 유자선도 함께 대동하였다 (표 4-14).[51]

원말 환초(遷初)의『열선전』에 따르면, 여동빈의 지물은 칼이며, 그는 언제나 화 양건(華陽巾)을 쓰고 소요복(逍遙服)이라는 옷을 입고 다녔다.『선불기종』의 삽도에 나오는 여동빈은 흰색 소요복(逍遙服)과 보검을 든 잘생긴 학자의 모습으로 머리에는 순양건(純陽巾, 혹은 儒巾)을 쓰고 있으며, 그의 지물인 칼을 지니고 있으며 버드나무 정령인 유자선이 함께 등장한다. 유자선 도상의 연원은 산서성 영락궁 순양전 북벽문 동측에 그려진〈유수정도(柳樹精圖)〉에서 찾아볼 수 있으며, 버드나무 정령은 잡극에 나타나는 버드나무 이야기에서 비롯되었다. 여동빈은 인간에게 해악을 끼치는 정령 을 제압하는 능력을 가졌다고 전해진다. 마치원(馬致遠)의「악양루(岳陽樓)」에서는 제

51 여동빈은 당대(唐代) 중경에 활동했던 실재 인물로 송 이후 그에 대한 신앙은 폭발적으로 성행하여 더욱 과장되고 신비스러운 전설이 만들어졌다. 여동빈은 송대 이래로 중국 여러 문헌에서 언급되지만 그의 출 생에 관해서는 이설이 분분하다. 원대 조도일(趙道一)의『역대진선체도통감(歷世眞仙體道通鑑)』, 명대 서 도(徐道)의『역대신선통감(歷代神仙通鑑)』, 1600년『열선전전』등을 통해서 보면, 출생 연대는 차이가 있 지만 당나라 때 사람으로 이름은 암(巖)이며, 자는 동빈(洞賓), 호는 순양자(純陽子)이다. 지금의 산서성 포판현(蒲坂縣) 영락진(永樂鎭)에 있는 여씨 가문의 아들로 태어났다고 한다. 여동빈에 관한 수많은 전 기와 고사가 있다.『삼재도회』에 따르면 여동빈은 일찍이 두 차례 진사시험에 응시했으나 모두 낙방하였 다. 장안의 술집에서 노닐다 종리권을 만나 장생지술을 배우고자 했다. 종리가 소리와 색으로 열 차례에 걸쳐 시험을 보았으나 모두 마음이 흔들리는 바가 없었다. 이에 그를 데리고 종남의 학령(鶴嶺)으로 들어 가 상청비결(上淸秘訣)을 전수하고, 또 영보필법(靈寶畢法)과 몇 알의 연단을 전수하고 유유히 구름을 타 고 떠났다.『역대신선통감』에 따르면 여동빈은 과거에 낙방하여 화산에 갈 생각으로 주사(酒肆)에서 쉬 고 있던 중 종리권을 만났다. 잠깐 잠이 든 여동빈은 꿈에서 부귀영화를 누리다 말년에 유배되어 고초를 겪는 중 깨어나니 올려놓은 황량(黃粱)이 채 익지 않은 짧은 시간이었다. 이에 종리권을 따라 종남산으 로 들어가 득도하였다. 종리권은 소리와 색으로 열 차례에 걸쳐 시험을 보았는데 흔들리는 바가 없어 상 청비결을 전수해주었다. 여동빈은 득도한 후 양자강과 회수지방을 떠돌아다니며 보검을 휘둘러 교룡의 피해를 제거하여 사람들을 위험에서 벗어나게 하였다고 한다. 여동빈의 전기와 고사에 관해서는 金道榮, 「呂洞賓劇의 '純陽'指向 이미지」,『中國語文論叢』21호(중국어문연구회, 2001), pp. 305-327; 쿠보 노리 타다 지음, 정순일 역,『도교와 신선의 세계』(法仁出版社, 1993), pp. 89-90.

표 4-14 〈군선경수도〉와 『삼재도회』·『선불기종』의 도상 비교[52]

이철괴	삼재도회	선불기종	동방삭	삼재도회	선불기종
종리권	삼재도회	선불기종	여동빈	삼재도회	선불기종

도자 여동빈이 악양루에 있는 두 나무 정령을 인간으로 태어나게 하여 이들을 설득 시켜 선계로 데려간다는 내용을 담고 있다.[53]

결국 〈군선경수도〉는 조국구(혹은 남채화)를 제외하고는 모두 『삼재도회』의 각 신선도상을 차용하여 이를 독특한 방식으로 결합하여 〈군선경수도〉를 새롭게 창작해 내었다. 이 작품은 복숭아를 들고 있는 동방삭과 수노인이 등장하고 있는 것으로 보 아 장수를 염원하는 축수용(祝壽用) 그림이었던 것으로 생각된다.

윤덕희는 호계삼소(虎溪三笑), 수노인(壽老人), 유해섬(劉海蟾), 관기망초(觀碁忘 樵) 등 흔히 알려진 모티프에서부터 진무(眞武), 손등(孫登), 선인이 소요하는 장면과 같은 도석인물화에서 잘 그려지지 않은 신선들까지 화제로 다루었다. 이는 윤덕희가 그만큼 신선들에 대해 잘 알고 있었음을 의미한다. 신선을 소재로 한 작품으로는 전 칭작인 〈수하탄금도〉〔도 4-174〕, 선문대학교박물관 소장 1732년작 〈삼소도(三笑圖)〉 〔도 4-176〕, 1732년-1733년경으로 추정되는 간송미술관 소장 〈관기망초도(觀碁忘 樵圖)〉〔도 4-177〕와 국립중앙박물관 소장 〈선인소요도(仙人逍遙圖)〉〔도 4-181〕, 1739

52　필자가 참고한 『삼재도회』는 王圻, 『三才圖會』 6冊(臺北: 成文出版社有限公司, 1970)이고, 『선불기종』은
　　명 만력각본인 중국 상해 복단대학도서관(復旦大學圖書館) 소장영인본이다. 이 책은 四庫全書存目叢書編
　　纂委員會 編, 『四庫全書存目叢書 子部 第247冊』(齊魯書社, 1995)에 수록되어 있다.

53　金道榮, 앞의 논문 p. 305.

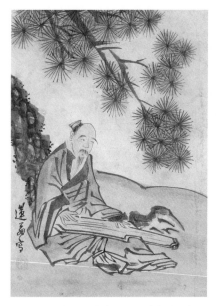

4-174 전 윤덕희, 〈수하탄금도〉, 18세기, 지본담채, 30.0×20.7cm, 국립중앙박물관

4-175 『삼재도회』인물 권11, 손등

년 간송미술관 소장 〈남극노인도〉(도 4-182), 1739년 이후작으로 추정되는 국립중앙박물관 소장 〈무후진성도(武候眞星圖)〉(도 4-184), 〈선객도〉(도 4-186) 등이 있는 것으로 보아 중기(1731년경-1739년경)부터 후기(1739 이후)까지 꾸준히 신선도를 그렸던 것으로 파악된다.

국립중앙박물관 소장 〈수하탄금도〉는 『삼재도회』 손등(孫登)의 안면 특징과 유사한 점으로 보아 손등을 그린 신선도로 파악된다(도 4-174, 175).[54] 이 작품과 유사한 예가 한 폭 더 전하고 있다.[55] 주인공의 안면은 『삼재도회』의 '손등'을 충실히 모사

54 『삼재도회』, 「인물」권11, 손등조(孫登條)에 따르면, "손등의 자는 공화(公和)이고 급군인(汲郡人)이다. 지혜가 깊고 행동이 넓어 성품이 좋고 성냄이 없었다. 선양(宣陽)에 있을 때 한 숨은 도사를 찾아 책상자를 지고 따라가 수년간 억지로 섬겼다. 그리하여 그 전수한 바를 다 얻고 다시 급군으로 돌아오니 가속이 아무도 없었다. 이에 같은 현의 소문산에 가서 여름이면 풀을 엮어 옷으로 삼고 겨울이면 머리털을 풀어헤쳐 스스로 덮었다. 그는 휘파람을 잘 불고 주역 읽기를 좋아했으며 거문고를 잘 탔다"고 전한다.

55 국립중앙박물관 소장 《연겸현련화첩》(동원 2176)에 실려 있는 윤덕희 〈송하탄금도〉(지본담채, 31.5×20.0cm, 국립중앙박물관 소장)는 "연옹작(蓮翁作)"이라는 관서와 "연옹(蓮翁)"이라는 주문방인이 확인되어 거의 비슷한 시기에 그려진 작품이 있으나 인장이 후대에 찍은 낙관으로 간주되어 전칭작으로 분류된다.

했지만 거문고를 뜯는 모습이나 후경
은 새롭게 수하인물도 형식으로 변형
을 가하고 있다. 이 그림에 보인 송수
법은 윤두서가 애용했던 송침 하나하
나를 세밀하게 그린 거륜엽이고, 둥치
의 일부분을 생략한 것은『삼재도회』
의 태상노군(太上老君)을 그린 삽도에
서 차용한 것이다. 또한 의습은 부드러
운 백묘법 대신 각이 심하고 굵은 철
선묘로 처리되어 〈종리권도〉와 유사하
다〔도 4-167〕. 또한 소매나 바지 주름
표현은 이례적으로 정두서미묘(釘頭鼠
尾描)이다.

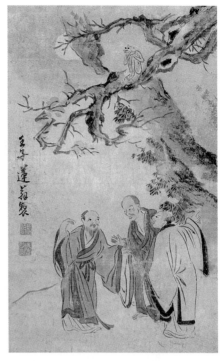

4-176 윤덕희, 〈삼소도〉, 1732년, 지본담채,
29.1×18.2cm, 선문대학교박물관

삼교일치사상으로 집약되는 '호계
삼소(虎溪三笑)'에 관한 고사를 그린 작
품은 48세(1732)에 제작된 선문대학교
박물관 소장 〈삼소도〉이다〔도 4-176〕.
《연겸현련화첩》(국립중앙박물관)에도
이 작품과 화풍상 차이가 거의 없는 작품이 실려 있다. 윤덕희는 유불도 삼교에 모두
깊은 관심을 지니고 있었기 때문에 이러한 화제를 다룰 수 있었을 것으로 생각된다.
두 작품은 거의 흡사하나, 절벽 묘사에서 하나는 담채로, 다른 하나는 갈필로 처리된
점이 다를 뿐이다. 호계삼소는 여산(廬山, 강서성(江西省) 구강현(九江縣))의 동림사(東
林寺) 승려인 혜원법사(惠遠法師, 334-416)가 손님을 전송할 때 한 번도 호계를 지나
지 않았는데 유자인 도잠(陶潛)과 도사(道士)인 육수정(陸修靜)과 함께 이야기하다가
호계를 지나자 호랑이가 울부짖으니 세 사람이 크게 웃었다는 내용으로 삼교(三敎)
사이의 경계를 초탈하고자 하는 의도로 만들어진 이야기이다.[56] 화면 중앙부에는 불

56 이제현(李齊賢, 1287-1367)의『익제집(益齊集)』권3에 실린「여산삼소(廬山三笑)」와 서거정(徐居正,
1420-1488)의『사가집(四佳集)』에 실린「호계삼소(虎溪三笑)」등의 세시가 남아 있는 것으로 보아 고려
말에서 조신 초에 그림으로 그려졌을 가능성이 있다.〈호계삼소도〉는 김명국, 윤덕희, 최북, 김두량, 이명
기 등 17·18세기 화가들에 의해서 그려졌다.

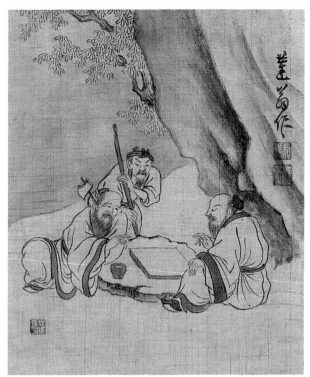
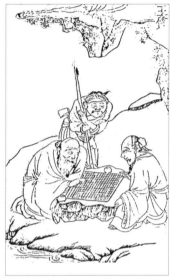

4-177 윤덕희, 〈관기망초도〉, 18세기, 저본수묵, 22.0×18.7cm, 간송미술관　　4-178 『삼재도회』 인물 권11, 왕질

자, 유자, 도사 등이 삼각형 구도를 이루면서 마주보고 서 있는데 세 인물은 서로 다른 채색과 상호로 표현하였다. 그 뒤로 불안정하게 기운 절벽과 사선으로 뻗은 고목 위에 한 마리의 원숭이가 있으며, 절벽의 정상 귀퉁이에 반쯤 가린 보름달이 걸려 있다. 세 인물과 달, 나무 위에 앉아 있는 원숭이 등이 등장한 것으로 볼 때 이 작품은 이백(李白)의 「별동림사승(別東林寺僧)」에서 "동림사 손님을 보내는 곳 달이 밝고 잔나비 우네. 여산 스님과 웃으면서 이별을 나누노니 아뿔사! 호계를 넘었구나"라는 시의를 담은 그림임을 알 수 있다.[57]

선계의 시간은 현세의 시간과 같지 않음을 나타내는 왕질(王質)의 신선 고사를 다룬 간송미술관 소장 〈관기망초도(觀碁忘樵圖)〉는 『삼재도회』 및 『선불기종』의 왕질(王質)의 삽도를 비교적 충실하게 임모한 작품이다(도 4-177, 178).[58] 윤덕희는 화면

57　"東林送客處 月出白猿啼 笑別廬山遠 何煩過虎溪.", 李白, 「別東林寺僧」.
58　왕질은 구주(衢州)인으로 진나라 초에 입산하여 벌목하다가 석실산(石室山)에 이르러 몇 아이들이 바둑

의 중앙에 위치한 인물들은 화본대로 충실히 임모하고 패턴화된 지면과 위로 올라갈
수록 넓어지는 불안정한 암벽을 기본 구도로 설정하였다.

윤덕희의 대표적인 도석인물화로 뽑히는 또 다른 작품은 국립중앙박물관 소장
〈유해섬도(劉海蟾圖)〉이다〔도 4-179〕. 명대부터 민간에 널리 알려져 점차로 길상과
재물을 상징하는 신선으로 크게 유행한 유해섬은 한국과 일본에서 단독도상으로 많
이 제작되었다.[59] 중국의 경우 원대 안휘(顏輝, 13세기 말-14세기 초 활동), 명대 조기
(趙麒), 유준(劉俊, 1500년경 활동) 등이 그린 〈하마선인도(蝦蟆仙人圖)〉가 유명하고
우리나라의 경우는 이정(李楨, 1578-1607)의 〈기섬도(騎蟾圖)〉와 같은 선례가 있으
며, 윤덕희를 이어서 심사정은 좀 더 다양한 방식으로 유해섬을 그렸다.

윤덕희의 〈유해섬도〉는 어김없이 등장하는 지면선과 나무를 배경으로 도의를 입
은 유해(劉海)가 한쪽 어깨에 두꺼비를 올려 앉히고 나무 아래에 서 있는 모습이다.
윤덕희는 『삼재도회』 중 '유현영(劉玄英)'의 두꺼비와 '마성자(馬成子)'〔도 4-180〕의
걸어가는 장면과 도복을 결합하여 새로운 도상을 만들었다. 특히 세부 주름까지 묘사
한 안면 표현은 윤덕희 도석인물화의 특징으로 굳어졌다. 세 발 달린 두꺼비가 한쪽
어깨에 매달려 있는 모습은 원대 안휘의 작품과 유사하며, 코와 입이 유난히 큰 안면

두는 것을 보고 도끼자루를 놓고 구경하였다. 한 아이가 대추씨 같은 물건을 내어 질에게 주고 삼키라 하
니 목마름을 깨닫지 못하였다. 아이가 이르되 "너는 온 지가 오래니 돌아감이 좋겠다"고 하였다. 질이 도
끼를 잡으니 도끼가 이미 다 썩었거늘 이상히 여겨 급히 돌아오니 이미 100여 년이 지나 친구들은 모두
죽고 없어 다시 입산하였다는 고사가 전한다.

59 이 신선에 대한 명칭에 관한 기존의 논란을 살펴보면 다음과 같다. 海老根聰郎, 『元代道釋人物畵』(東京:
東京國立博物館, 1977), p. 78에서는 세 발 달린 두꺼비가 나오는 신선이 갈현인지 유해섬인지 확실치 않
다는 견해를 펴면서 '하마선인' 즉 '두꺼비신선'이라고 불렀다. 李禮成, 『玄齋 沈師正 硏究』(일지사, 2000),
pp. 124-130에서는 하마선인을 갈현으로 추정하고 유해섬과 구분하고 있다. 이어서 조인수, 「道敎 神仙
劉海蟾 圖像의 形成에 대하여」, 『미술사학연구』 225·226호(한국미술사학회, 2000), pp. 127-148에서는
세 발 두꺼비와 함께 등장하는 신선에 대해서 유해섬일 가능성이 높다는 견해를 폈다. 따라서 필자는 두
꺼비신선은 유해섬으로 주장한 조인수 교수의 설에 따라 이 작품을 현재까지 사용된 〈하마선인도〉라는
제목을 사용하지 않고 〈유해섬도〉라 명명한다. 유해는 요대의 도사로 초명은 조(操)였지만 득도한 후에
이름을 현영(玄英)으로 바꿔 해섬자(海蟾子)라고 불렀다. 그는 연왕(燕王) 때 승상이 되었으나 후에 관직
을 버리고 도사가 되었다. 그 후 여동빈을 만나 금단의 비지(秘旨)를 얻고, 종남산(終南山)·태산(泰山)·화
산(華山) 사이를 왕복하며 각 지역의 신이(神異)를 저술하였다. 유해섬은 북오조(동화제군, 종리권, 여동
빈, 유해섬, 왕철) 중 제4조로서 모셔졌다. 유해는 신비스런 세 발 달린 두꺼비의 박제를 하나 가지고 있었
는데, 그가 가고 싶어 하는 곳이면 어디든지 태워다주었다고 한다. 때때로 그 생물은 근처의 샘으로 달아
났지만 유해는 금화를 낚싯줄에 매달아 그것을 도로 잡아들이곤 하였다. 세 발 달린 두꺼비는 돈을 붙게
하는 상징이다. 이상은 김도영, 앞의 논문, p. 295; 『道敎事典』(東京: 平河出版社, 1994), pp. 598-599.

4-179 윤덕희, 〈유해섬도〉, 18세기, 지본수묵,
75.7×49.5cm, 국립중앙박물관

4-180 『삼재도회』인물 권10, 마성자

과 대머리의 형태는 이정의 작품과 상응해 그는 이와 같은 도상을 이미 알고 있었던
것으로 추정된다.

한편 국립중앙박물관 소장 〈선인소요도(仙人逍遙圖)〉는 우뚝 솟은 절벽 위에 소
요하는 선인의 모습을 그린 것이다(도 4-181). 자세히 보면 어깨 뒤쪽으로 더듬이가
양 갈래 나와 있어 선인임을 알 수 있다. 휘날리는 부드러운 옷자락은 이 시기 윤덕희
가 도석인물화에 많이 사용한 고개지나 이공린의 '행운유수묘(行雲流水描)'로 구사되
었다. 여기서 양옆에 여러 겹의 사선 주름을 넣은 원추형 절벽과 그 옆에 사선으로 기
울어가는 첨두형 봉우리들은 모두 윤두서의 화풍을 따른 것이다.

후기의 가장 대표적인 신선 그림은 간송미술관 소장 〈남극노인도〉로 윤덕희의
화풍적 특성이 가장 잘 드러나 있다(도 4-182).[60] 현전하는 작품 중 가장 큰 이 작품은
왼쪽 상단에 "기미(己未) 12월 낙서 산포(은둔자를 의미함)가 그려 최형 영숙의 회갑
에 대한 우의로 바친다(己未復月 駱西散逋寫 奉似寓意崔兄永叔回甲)"고 한 자필 관서
가 있어 최창억의 회갑일인 1739년 12월 22일에 축수용으로 그려준 것임을 확인할

수 있다. 이 작품 외에도 『수발집』 하권에는 1751년에 자신의 가장 절친한 친구 남원군 이설의 회갑을 기념해서 그려준 〈수성도〉와 1760년에 어떤 사람의 장수를 기원하면서 그려준 〈수성도〉에 대한 기록이 있다.[61]

수노인은 천하가 태평할 때 나타나는데 북송(北宋) 진종(眞宗) 때 수성이 인간계에 나타나 황제까지 만난 고사로도 유명하며, 조선과 일본에서 널리 유행하는 화제였다.[62] 우리나라에는 수성을 의인화해서 고려 때부터 유행한 것으로 알려져 있으나 현존하는 작품은 없다. 다만 조선 중기 이정(李

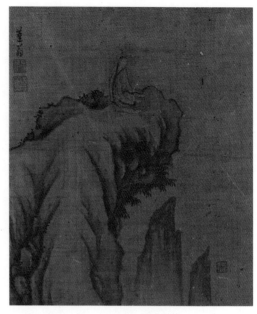

4-181 윤덕희, 〈선인소요도〉, 18세기, 견본담채, 24.5×20.3cm, 국립중앙박물관

60 『천문지(天文志)』에 노인성을 보면 수(壽)가 길어진다 하여 수성이라 불렸고 남의 부모를 위한 환갑을 축하하는 시에는 노인성을 많이 인용하여 축수의 말로 사용하였다. 인간의 수명을 관장하는 별자리인 남극성을 의인화하여 표현한 수성도(壽星圖)는 수노인도(壽老人圖) 혹은 남극노인도(南極老人圖)라고도 한다. 남극노인성(수성, 남극성)의 화신으로 고래로부터 이 별이 나타나면, 천하가 태평할 때 나타나기 때문에 사람들은 이 별에 행복과 장수를 기원하는 것이 통례였다. 李能和 著, 李鍾殷 譯, 『朝鮮道敎史』(보성문화사, 1977).

61 尹德熙, 「題壽星圖爲隨樂公子回甲壽」(1751), 「壽星圖贈人爲壽」(1760), 앞의 책 下卷 참조.

62 수노인에 관한 고사는 『事玄要言集』 天集 卷一에 있다. "주량공(周亮工)의 『인수옥서영(因樹屋書影)』 중 「탁영정기(濯纓亭記)」에 인용되기를, '송 진종 2년 별난 사람이 있는데 키가 겨우 3척에 불과하고 몸과 머리가 거의 서로 절반씩 되며 더부룩한 구레나룻이 빼어났다. 임금 수레 밑에서 빌어먹으니 어디서 왔느냐고 묻자 그는 장차 임금의 목숨을 연장할 수 있다고 말하였다. 하루는 임금이 이를 듣고 내전에 불러 친견하고 그의 장기를 신문하니 술을 좋아한다고 대답하였다. 술을 가져오라 명하니 단숨에 한 섬을 마시고 잠깐 사이에 그 사람이 사라졌다. 다음날 신하들이 아뢰기를 수성의 별자리가 제좌(帝座)와 밀접하게 연관을 맺는다고 하니 임금이 더욱 이상하게 여겨 그를 명하여 찾았으나 어디 간지 알 수 없어 그림으로 제작하도록 명령하니, 즉 지금의 수성상이라고 했다〔南極老人圖者 周亮工 因樹屋書影引 濯纓亭記 云 宋眞宗二年 有異人長才三尺 而身與首幾相半 豐髯秀耳 丐食輦下 叩其所自來 則曰 吾將益聖人壽 一日聞 於上 召見內殿 訊其能 則言嗜酒 命之飮 一擧一石 俄逸其人 翌日奏 壽星之躔 密聯帝座 上益異ㇺ 後令訪求 不可得 勅圖其形 卽今壽星像也〕.", 李圭景, 「題屛簇俗畫辨證說」, 『五洲衍文長箋散稿』 人事篇 技藝類 書畫. 번역문은 鄭炳模, 「通俗主義의 克服 ― 朝鮮後期 風俗畫論」, 『미술사학연구』 199·200호(한국미술사학회 1993), p. 34 再引.

4-182 윤덕희, 〈남극노인도〉, 1739년, 저본수묵, 160.2×69.4cm, 간송미술관

4-183 『서유기』 중 수노인 부분, 금릉세덕당간(金陵世德堂刊), 북경도서관

霆, 1541 - ?)과 김명국 등에 의해 많이 그려졌고 조선 후기까지 지속적으로 애용된 화제 중 하나이다.

윤덕희의 수노인도는 무배경에 선종화풍의 감필묘로 그린 김명국의 수노인상과 달리 수하인물상으로 변모된 양상을 보인다. 수성의 안면은 세필을 사용해 그린 반면 의습은 이공린의 백묘법이 두드러져 윤덕희의 화풍적 특징을 반영한다. 길게 뻗은 소나무 아래 앉아 있는 수노인은 장두단신으로 오른손에는 잔을 들고 있으며, 허리춤에는 호로병을 차고 있다. 용두지팡이의 앞쪽에 인명(人命)의 장단을 기록한 장부를 달고 있다. 이 작품에 등장하는 수노인은 녹(祿)을 상징하는 백록(白鹿)을 수반하지 않고 호피방석 위에 앉아 있는 모습이다. 이마에 그려진 U자형 주름, 복장, 머리에 묶은 끈 등의 도상적 특징은 그가 보았던 『서유기(西遊記)』에 등장하는 〈수노인상〉[도 4 - 183]과 유사하며 앉아 있는 모습과 영지 바구니 등은 『삼재도회』의 '마고선인(麻姑仙人)'과 유사하다.[63] 영지, 불로초가 가득 담겨 있는 바구니는 불로장생을 상징하는 지물로서 축수용으로 그린 의도를 잘 드러내고 있다. 얼굴에 세필을 가해 음영을 섬세하게 구사하고 있는 흔적이 보여 윤덕희의 인물화 특성을 그대로 드러내고 있다. 수노인 뒤에 그려진 소나무는 장수의 상징물을 의미해서인지 화보풍으로 그리지 않았다. 송린과 옹이가 있는 군세고 건강한 둥치와 부드럽게 굴절한 가지, 그리고 정성스럽게 그린 부챗살 모양의 송엽에 이르기까지 윤덕희만의 송수법이 엿보인다.

후기부터는 도식화된 화보풍에서 탈피하여 독자적인 화풍을 추구하는 경향이 뚜렷하다. 국립중앙박물관 소장 〈무후진성도(武候眞星圖)〉는 현전하는 도석인물화에서는 이와 비슷한 도상을 찾아볼 수 없다는 점에서 매우 주목된다[도 4 - 184].[64] 오른쪽

63 조선미, 앞의 논문, p. 267에서는 윤덕희의 〈수노인도〉가 『홍씨선불기종』의 '마고(麻枯)'의 일부 모티프를 차용하고 있음을 밝힌 바 있다.

64 무후제군은 진무라고도 하며, 옛날에는 현무신(玄武神)이라고 불렸는데 북극(北極), 북두성(北斗星)을 신격화한 것이다. 북방의 두(斗), 우(牛), 여(女), 허(虛), 위(危), 실(室), 벽(壁) 등의 7숙(宿)을 제사지내는 것이다. 원래는 현무로 불리었지만 송조에 조현랑(趙玄朗)을 세워서 성조로 칭했기 때문에 그 이름을 피해 진무로 불리게 되었다. 현무신은 거북과 뱀을 합친(龜蛇) 몸으로 사령(四靈)의 하나라고 하며, 『초사(楚辭)』, 『주례(周禮)』에도 그 이름이 보인다. 현무(玄武)·현천상제(玄天上帝)·우성진군(佑聖眞君)·상제야(上帝爺) 등으로도 불린다. 그 신상은 거북·뱀이 발로 밟고 있으며, 빼낸 칼을 쥐고 있다. 백운관의 진무전(眞武殿)에는 진무대제(眞武大帝)를 중심으로 좌우에 장도릉(張道陵)과 문창제군(文昌帝君)이 모셔져 있다. 무당산(武当山)은 그가 거처했던 곳이며, 도교 무파(武派)의 수호신이 되었다. 石井昌子, 「道教の神」, 『道教』第一卷 ― 道教とは何か(平河出版社, 1983), pp. 159 - 160; 『道教事典』(東京 平河出版社, 1994), p. 307; 宗力·劉群, 『中國民間諸神』(河北人民出版社, 1987), pp. 62 - 85 참조.

상단에 "진무상(眞武象)"이라는 명칭이 적혀 있으며, "낙서옹사(駱西翁寫)"라는 관서와 "덕희(德熙)"와 "경백(敬伯)"이라는 백문방인이 찍혀 있어 1739년 이후에 제작된 작품으로 추정된다. 이 진무상은 우리나라에서 현존하는 유일한 예로 윤덕희가 『삼재도회』와 지괴소설인 『수신광기(搜神廣記)』에 나오는 진무상을 참고하여 그린 예이다. 윤덕희의 진무상은 진무의 긴 머리, 위로 올라간 양 눈썹, 코와 턱 주변의 수염, 다리의 자세 등이 『수신광기』의 〈진무제군〉과 흡사하다〔도 4-185〕. 다만 그의 지물인 칼은 『삼재도회』에 실린 '진무제군(眞武帝君)'을 참고한 것으로 여겨진다. 이 두 책들은 윤덕희가 읽은 「소설경람자」에 포함되어 있어 그가 이 책을 보았음을 알 수 있다. 길게 머리를 풀어헤친 인물은 복면관을 취하고 있으며, 극세필의 얼굴 표현에서 인물의 정신까지 담아내려는 전신수법이 엿보인다. 운문이 장식된 옷은 철선묘로 표현되어 다소 경직된 감이 있으나, 〈남채화도〉에 이어서 재차 음영법이 구사되어 있다.

진무는 진무제군 혹은 현천상제(玄天上帝) 등으로 불리며, 원시천존의 화신이자 분신이다. 그는 원시천존으로부터 귀신정벌의 명령을 받아 풀어헤친 머리 위에 투구를 덮어쓰고 맨발로 황급하게 전장으로 달려나가 격렬한 싸움 끝에 거대한 거북과 뱀의 모습으로 변신한 귀신들을 발로 짓밟아 물리쳤다. 길게 늘어뜨린 머리에 검은 의복을 입고 장검을 찬 형상이며, 큰 거북과 뱀으로 변신한 귀신을 짓밟고 있는 모습으로 묘사된다.[65]

윤덕희는 후기에 이름을 알 수 없는 신선을 그리기도 하였다. 국립중앙박물관 소장 〈선객도(仙客圖)〉는 〈남극노인도〉에 이어서 두 번째로 큰 작품으로 머리 가운데 뿔이 하나 있고, 꼬리털들이 마치 불꽃처럼 위로 향해 치솟은 모양을 한 기린을 타고 가는 선객을 소재로 한 생소한 도상이다〔도 4-186〕. 화면의 왼쪽 상단에 "낙서옹회(駱西翁繪)"라는 관서와 "낙서(駱西)"와 "산야치맹(山野癡氓)"이라는 인장이 날인된 후기 작품에 속한다(부록 8). 이 두 인장은 현재 녹우당에 소장되어 있으며, "산야치맹(山野癡氓)"은 『수발집』에도 찍혀 있다. 천마를 탄 인물은 매우 매서운 인상으로 특이한 모자를 쓰고 있는데, 간보(干寶)의 『신편연상수신광기(新編連相搜神廣記)』에 등장하는 〈이거(李琚)〉의 형상과 유사하다〔도 4-187〕. 화면은 지금까지 익힌 구도와 인물묘사 방식이 잘 반영되어 있다. 수직으로 뻗은 절벽과 사선으로 뻗어내린 기형의 소나무가 배경으로 설정되어 있다. 그 아래로 안장도 없는 기린을 타고 가는 인물이 무언가에

65 마노 다카야(眞野隆也) 지음, 이만옥 옮김, 『도교의 신들』(들녘, 2001), pp. 45-49.

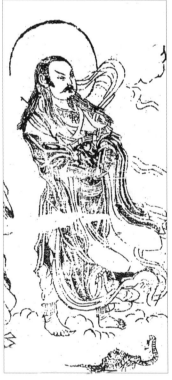

4-184 윤덕희, 〈무후진성도〉, 18세기, 지본수묵, 77×29.7cm, 국립중앙박물관

4-185 간보(干寶) 찬(撰), 『신편연상수신광기(新編連相搜神廣記)』 2집 중 진무제군(眞武帝君) 부분,
원(元) 지정 연간(약 1350) 건안간본(建安刊本)

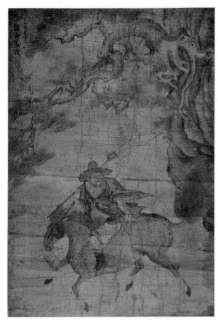 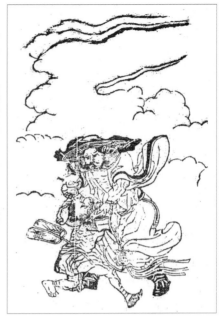

4-186 윤덕희, 〈선객도〉, 18세기, 지본수묵,
138.5×95.5cm, 국립중앙박물관

4-187 간보(干寶) 찬(撰),
『신편연상수신광기(新編連相搜神廣記)』
2집 중 이거(李琚), 원(元) 지정 연간(약 1350)
건안간본(建安刊本)

쫓기듯 불안한 눈빛으로 뒤쪽을 바라보고 있다. 유난히 크고 부리부리한 눈과 길고
큰 코에 콧구멍을 강조한 인물은 세밀한 필선으로 정밀하게 묘사되었다.

2) 불교적 제재

불교적 주제는 『고씨화보』, 『도회종이』, 『선불기종』에 실린 도불 관련 삽도들을 참고
하면서도 그대로 답습하지 않고 독창적으로 재해석하여 그린 점이 특징적이다.

 《윤씨가보》의 〈사자나한도(獅子羅漢圖)〉는 앙상한 가지를 드러낸 늙은 나무를 배
경으로 사자와 나한이 마주 앉아 있는 모습을 그린 공필채색화이다〔도 4-188〕. 이 작
품은 『고씨화보』 중 장승요(張僧繇)의 〈보살복호(菩薩伏虎)〉에서 영감을 얻은 것이지
만 화보 속의 나한과 그 옆에 엎드려 있는 호랑이를 서역승과 사자로 과감하게 변형

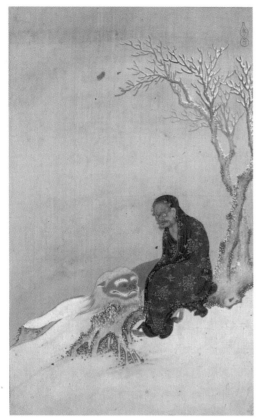

4-188 윤두서, 〈사자나한도〉, 《윤씨가보》, 18세기, 견본진채, 　　4-189 『고씨화보』, 장승요, 녹우당
32×19.9cm, 녹우당

시켜 그렸다(도 4-189).[66] 인물묘사가 정밀하고, 얼굴의 굴곡진 부분에 음영이 가해
져 전신(傳神)을 효과적으로 살리고 있는 데 반해, 의습은 일정한 굵기의 철선묘로만
표현되어 대조를 이룬다. 머리까지 덮어쓴 붉은색 복두의(覆頭衣),[67] 가무잡잡한 피부,
부릅뜬 눈, 양미간을 찌푸린 인상, 야무지게 다문 입, 구불구불한 수염과 옷 사이로 노
출된 가슴 부분에 난 털, 둥근 귀고리 등과 같은 인물의 도상적 특징은 달마를 연상시
킨다. 이전 시기의 도석인물화와 차별화된 요소는 홍, 녹, 청 등 진채를 사용하여 사찰

66　이영숙, 앞의 논문, p. 47에서 〈사자나한도〉가 『고씨화보』 소재 장승요(張僧繇)의 그림으로부터 영향을
　　받은 예임을 밝힌 바 있다.
67　"복두의"의 유래에 관해서는 朴美貞, 「17世紀 朝鮮王朝 十六羅漢像 硏究」(동국대학교대학원 미술사학과
　　석사학위논문, 2007), 주 86과 주 87.

에 봉안된 예배용 불화 기법을 실험적으로 활용한 점이다. 사자의 수염과 머리는 석록을, 안면과 몸통은 석청을, 고목에 쌓인 눈은 호분을 사용하였다. 나무에 무수히 찍힌 태점은 먹으로 둥그렇게 테두리를 만들고 그 안에 석록으로 설채하였다. 주사(朱砂)로 채색한 복두의에는 금니를 사용하여 구름과 보상화가 시문되어 있어 주인공이 불화 속의 주인공처럼 보인다. 김창업이 1712년과 1713년 사이에 자제군관 자격으로 북경에 갔을 때 정선(鄭敾), 조영석(趙榮祏), 화사 이치(李稚)가 그린 산수화와 윤두서가 그린 노승도를 가져가 중국인 마유병(馬維屛)에게 내보였을 때, 마유병은 윤두서의 그림을 보고 의문(衣紋)이 생경한 점을 단점으로 지적한 바 있다.[68] 일반적으로 감상용 회화의 경우 옷에 문양까지 그린 예는 보기 힘들어 이러한 지적을 받은 것 같다. 김창업이 가져간 〈노승도〉 역시 〈사자나한도〉와 같은 공필채색화로 그린 것일 수도 있다.

《윤씨가보》의 〈고승도해도(高僧渡海圖)〉는 자신이 참고한 화보의 여러 모티프들을 응용한 소재로 『도회종이』 권1에 실린 달마가 양자강을 건너는 그림(達磨折蘆渡江圖)에서 착안하여 갈대 잎을 생략하고 달마 대신 지팡이를 들고 강을 건너는 고승으로 개작한 것이다(도 4-190, 191). 고승이 들고 있는 지팡이와 지그재그식 물결 표현은 『고씨화보』 중 장승요 그림과 『당시화보』 중 피일휴(皮日休)의 한야주성(閒夜酒醒) 삽도를 통해서 각각 습득한 것이다.[69] 머리 깎은 고승은 실제 스님의 형상을 보고 그린 듯 매우 사실적이며, 바람에 휘날리는 가사는 정두서미와 행운유수묘를 혼용하여 개성적인 의습선을 연출하였다.

국립중앙박물관 소장 〈노승도〉는 화보의 구도를 활용하면서 현실 속 승려의 모습을 초상화 기법으로 그대로 재현한 그림으로, 그의 도석인물화 가운데 명작으로 뽑히는 작품이다(도 4-192). 사선으로 언덕을 간략하게 정의하고 주인공을 부각시킨 공간구성법이나 두꺼운 장삼을 걸친 한 노승이 지팡이를 짚고 맨발로 비탈길을 내려오는 모습 등은 『선불기종』 권7에 실린 혜원선사(慧遠禪師)와 유사하다(도 4-193).

68 "鄭生敾 趙生榮祏 畫師李稚所畫山水 尹進士斗緖人物 有所持來者 遂皆出示 維屛以鄭畫以勝 遂與之 尹畫 卽小紙畫一僧者 維屛以衣紋生短之.", 金昌業, 『稼齋燕行記』 癸未二月初八日(1713년 2월 8일)條.

69 달마(470?-536?)는 중국 선종의 시조로 남인도 향지국(香至國)의 셋째 왕자였는데, 반야다라(般若多羅)에게 불법을 배워 크게 대승선(大乘禪)을 제창하였다. 양무제 때 중국에 온 뒤, 금릉에 가서 무제와 문답했으나 기연이 맞지 않자 갈대 잎을 꺾어 타고 양자강을 건너 북위의 숭산(崇山) 소림사(少林寺)에서 9년 동안 면벽좌선(面壁坐禪)함으로써 '벽관바라문(壁觀婆羅門)'이라는 칭호를 얻었다. 『해남윤씨군서목록』 중 달마를 소개한 책은 『景德傳燈錄』 卷3; 成祖, 『神僧傳』 등이다.

4-190 윤두서, 〈고승도해도〉, 《윤씨가보》, 18세기, 저본수묵,
32×25.2cm, 녹우당

4-191 『도회종이』 권1, 달마절로도강도

화면의 왼쪽에 찍힌 "공재(恭齋)"(ⓐ)(1708, 1713 기년작)를 통해서 대략 제작시기를
가늠해볼 수 있다. 여기서 우리는 윤두서의 관찰력과 사생력에 주목해볼 필요가 있
다. 이 작품에 등장하는 스님은 매우 사실적으로 묘사되어 있어 실존 대상을 보고 그
렸음을 시사한다. 윤두서가 스님을 그릴 때면 번번이 초치하여 앞에 놓고 그렸다는
조귀명의 언급이 허언이 아님을 알 수 있다. 이에 반해 노승이 입고 있는 가사는 진하
고 두꺼운 필선으로 윤곽과 옷주름을 자유분방하게 속사(速寫)하였으나 서로 어긋나
지 않고 조화를 잘 이룬다.

　　나무 밑에서 참선에 든 선승의 모습을 소재로 택한 작품은 국립중앙박물관 소
장 〈선면수하노승도(扇面樹下老僧圖)〉와 유복렬 구장의 〈선면송하노승도(扇面松下老
僧圖)〉 등이다[도 4-194, 195]. 〈선면수하노승도〉는 나무 밑에서 어깨에 지팡이를 기
댄 채 나무 등걸을 의지 삼아 앉아 흐르는 시냇물 소리를 들으면서 마음을 가만히 내
려놓고 참선에 들어간 노승의 모습으로 선취(禪趣)가 물씬 풍긴다[도 4-194]. 선승의

4-192 윤두서, 〈노승도〉, 18세기, 은지수묵, 57.5×36.9cm, 국립중앙박물관

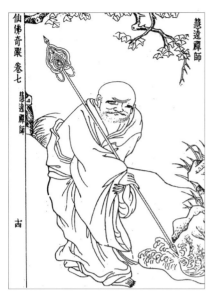

4-193『선불기종』권7, 혜원선사

4-194 윤두서, 〈선면수하노승도〉, 1708년, 유지수묵, 18.8×56.6cm, 국립중앙박물관

4-195 윤두서, 〈선면송하노승도〉, 1714년, 지본수묵, 20.9×51.5cm, 유복렬 구장

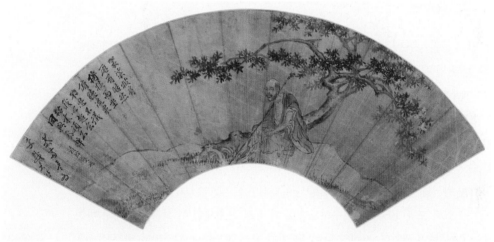

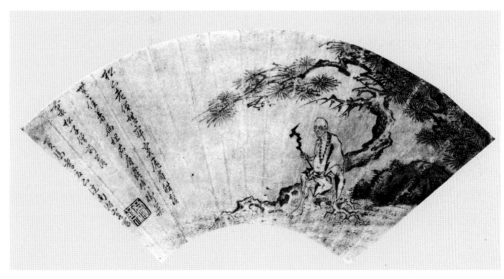

긴 눈썹, 갈비뼈를 앙상하게 드러낸 야윈 체구, 볼록하게 솟아난 정수리, 온화한 눈매 등은 오랜 참선으로 인해서 번뇌망상과 집착에서 해방된 청정한 정신 상태를 대변해 준다. 언덕의 나뭇잎은 윤두서가 습관적으로 잘 구사한 국화점으로 그렸으며, 의습선 은 굵기의 변화가 많은 편이다. 화면 왼쪽 상단의 제화시 맨 끝에 "공재언위이재대작 (恭齋彦爲李載大作)"이라고 적힌 관기는 그의 서화감상우였던 이하곤에게 그려준 작 품임을 알려준다. 이 제화시는 1708년경에 쓴 『두타초(頭陀草)』 13책의 「화승찬(畵僧 讚)」에 실려 있는 내용과도 일치한다.[70]

가사는 어깨에 걸치고 긴 눈썹은 새하얗다.
지팡이 의지하고 앉아 흐르는 샘물 소리 듣네.
생각하지 않고 꾀하지 않아도 내 마음 그윽한 곳에 이른다.
마른나무 무딘 돌과 더불어 가히 참선할 수 있겠네.[71]

위의 시는 세속에 얽매이지 않고 은일자로 사는 친불교적인 성향을 지녔던 이하 곤의 삶과 잘 부합된다. 그는 석가(釋家)와 노장(老莊)의 서적도 구비하고 있었으며, 10대 때부터 불교에 뜻을 두었다. 그의 불교사상에 영향을 끼친 승려는 원경장로(圓 敬長老), 흡연장로(翕然長老), 옥심상인(玉心上人), 설암추붕(雪巖秋鵬), 조영(祖瑛), 태호 (太浩)선사 등이다.[72]

유복렬 구장 〈선면송하노승도〉는 "황마수하하완 남호객우(黃馬秀夏下浣 南湖客 寓)"라는 관서를 통해서 해남으로 귀향한 이듬해인 47세(1714) 6월 하순에 그린 것임 을 알 수 있다〔도 4-195〕. 〈선면수하노승도〉와 유사한 소재인 이 작품은 나무가 마하 파식 소나무로 바뀌었다. 자신의 나이만큼이나 오래된 노송에 걸터앉아 있는 선승은 구불구불한 지팡이를 손에 쥐고, 옷 사이로 복부와 종아리를 드러내고 있으며 목에는 염주가 길게 둘러져 있어 현실적인 스님과 닮았다. 화면의 왼쪽 빈 공간에는 "공재(恭 齋)"라는 백문방인과 함께 아래와 같은 제화시가 있다.

70 제화시 옆에는 "청령도인제(淸泠道人題)"라고 적혀 있는데 청령도인은 이하곤의 별호로 추정된다.
71 "袈裟披肩 長眉皓然 倚杖而坐 俯聽流泉 不思不議 我心超玄 枯木頑石 可與參禪", 李仙玉, 「澹軒 李夏坤의 繪畵觀」(서울대학교대학원 고고미술사학과 석사학위논문, 1987), p. 59에서 이 시는 연대순으로 편집된 『두타초』의 순서로 보아 1708년경에 제작된 것으로 파악하였다.
72 이하곤의 불교 수용에 관해서는 유호선, 앞의 책, pp. 79-98.

소나무 아래 노승이 적막하게 쉬고 있는데,

긴 눈썹 흰 수염에 집착하는 것 없다네.

오른편 어깨 드러내고 두 발도 내놓고,

솔잎 속 솔방울 스님 앞에 떨어졌네.[73]

그림과 함께 감상자로 하여금 선심(禪心)을 자극하는 이 시는 두보(杜甫)의 「희위언쌍송도가(戱韋偃雙松圖歌)」에 나오는 구절과 거의 차이가 없기 때문에 이 작품은 두보의 시를 그림으로 창작한 두보 시의도로 볼 수 있다.[74] 선승은 세상사와 단절하고 살아가는 자신의 모습을 이입시켜 그린 듯하다.

윤덕희는 신선도에 비해 불교와 관련된 작품은 그다지 남아 있지 않다. 이런 점에서 그는 노승과 나한을 소재로 한 작품을 남긴 부친 윤두서와 차이를 보인다. 불교적 제재를 다룬 예로는 전칭작인 《연겸현련화첩》 제7면의 〈나한도(羅漢圖)〉[4-196], 제11면의 〈제일나한존자도(第一羅漢尊子圖)〉[4-198]가 있고, 79세(1763)작 《보장(寶藏)》의 제5면 〈노승도〉[4-200] 등이 있다. 윤덕희는 스님과의 교유도 많았으며, 불교적 색채를 띤 시문들이 문집에서 적지 않게 발견되는 점으로 보아 선승도를 많이 남겼을 것으로 추정되나 현존하는 예는 한 점뿐이다. 현존하는 작품은 아니지만 그 밖에 『수발집』에서 1746년에 그린 〈노선도(老禪圖)〉 한 점에 대해서 언급한 바 있다. 그의 『수발집』에 있는 〈노선도〉에 붙인 자제시(自題詩)에는 "가만히 앉아 세상일은 다 잊고, 선심은 마치 사그러진 재와 같네. 물에 담긴 달빛이 영롱하게 비치니, 한번만 스쳐도 정신이 깰 것 같네"라고 하였다.[75]

《연겸현련화첩》 중 제7면 〈나한도〉는 우측 상단에 "상하발우장심제최(床下鉢盂藏心帝崔)"라는 글과 "연옹작(蓮翁作)"이라는 관서, "덕희(德熙)"와 "경백(敬伯)"이라는 두 개의 백문방인이 찍혀 있다[도 4-196]. 여기에 찍힌 인장은 후낙으로 추정된다. 한 노승은 바리에 들어 있는 작은 용을 잡으려고 막 손을 내밀고 있다. 이 도상과 유사한 예가 『삼재도회』의 '용수존자(龍樹尊者)'에서 발견된다[도 4-197]. 『삼재도회』의

73　"松下老僧顏寂寥 厖眉皓髥無住着 眉擔右肩露雙脚 華裏松子僧前落."

74　"天下幾人畫古松 畢宏已老韋偃少 絕筆長風起纖木 滿堂動色嗟神妙 兩株慘裂苔蘚皮 屈鐵交錯迴高枝 白摧朽骨龍虎死 黑入太陰雷雨垂 松根胡僧憩寂寞 龐眉皓首無住著 偏袒右肩露雙脚 葉裡松子僧前落 韋侯韋侯數相見 我有一匹好東絹 重之不減錦繡段 已令拂拭光凌亂 請公放筆為直幹.", 杜甫, 「戱韋偃為雙松圖歌」.

75　"寂坐機事息 禪心若死灰 水月照玲瓏 一觸神光開.", 尹德熙, 「題自寫老禪圖」, 앞의 책 上卷.

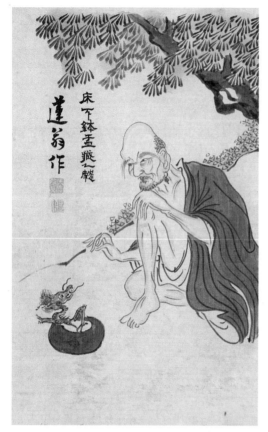

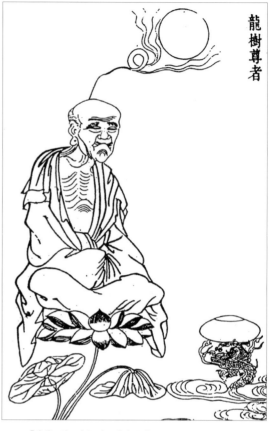

4-196 전 윤덕희, 〈나한도〉,《연겸현련화첩》제7면, 1732년,
지본담채, 31.5×20.0cm, 국립중앙박물관

4-197 『삼재도회』인물 권9, 용수존자

용수존자는 삼매에 들어간 존자 옆에 조그만 용이 바리를 받쳐들고 있는 도상인 데
비해 윤덕희는 그 바리 속에 용이 들어가 있는 모습으로 변형을 가했다. 용수존자의
인물 표현이나 의습, 그리고 자세는 다르지만 전체적으로 이 도상을 의식해 그렸다고
본다. 『삼재도회』의 용수존자는 무배경으로 처리된 데 반해 윤덕희는 사선으로 이루
어진 언덕과 나무를 습관적으로 화면에 넣었다.

　　같은 화첩의 제11면 〈제일나한존자도〉는 『삼재도회』의 〈제일나한존자〉를 그대
로 모사하면서 약간 변형을 가하였다〔도 4-198, 199〕.[76] 이 나한상은 〈무후진성도〉와

76　16나한(十六羅漢) 중 제일나한존자는 빈도라발라타사(賓度羅跋羅惰闍)라 하며 권속 천(千) 아라한과 함
　　께 서구타니주(西瞿陀尼洲)에 살고 있다. 그는 이곳에서 사부중(四部衆)을 교화하고 불법을 널리 펼쳤다
　　고 한다. 원래 발차국(跋蹉國) 구사미성 보상(輔相)의 아들로 어렸을 때 불교에 귀의하였고, 출가하여 구

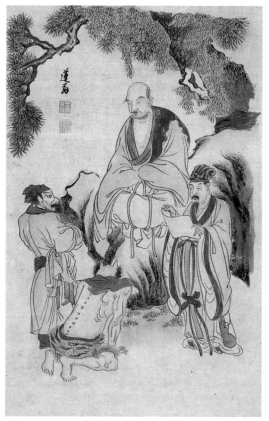

4-198 전 윤덕희, 〈제일나한존자도〉,《연겁현련화첩》제11면, 1732년, 지본담채, 31.5×20.0cm, 국립중앙박물관

4-199 『삼재도회』인물 권9, 제일나한존자

같이 『선불기종』에는 없는 도상이다. 높은 바위 위에 결가부좌하고 있는 나한은 원본의 정좌(正坐)를 피하고 팔분으로 돌아선 자세를 취하고 있다. 만노(蠻奴)가 측면에 서 있고 귀사자 계상(鬼使者 稽顙)이 앞에 꿇어 앉아 있으며 시자(侍者)는 그 기록을 얻어 읽고 있다. 인물의 안면이나 근육에 담채로 음영을 가하고 있지만 어색한 느낌이 강하다. 이처럼 이 두 나한상은 일반적으로 불화의 도상인데도 불구하고 윤덕희는 이를 담채풍으로 그려 일반 감상화로 변화시켰다.

그가 해남으로 낙향한 후 79세에 그린《보장》의 제5면 〈노승도〉는 만년기의 화풍

족계를 받고 여러 곳으로 다니며 전도하였다. 그중에서도 제1존자는 16나한의 속성을 대표하는 인물이다. 李善亨,「中國 南宋代 十六羅漢圖의 圖像研究」(홍익대학교대학원 미술사학과 석사학위논문, 1988), p. 21 참조.

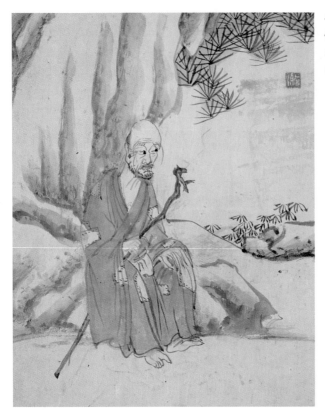

4-200 윤덕희, 〈노승도〉,
《보장》 제5면, 1763년,
지본수묵, 26.7×20.7cm,
녹우당

을 알 수 있는 귀중한 예이다(도 4-200). 수직으로 뻗은 기암(奇巖)과 사선으로 그은 지면선이 함께 어우러져 있고, 바위 위에 앉아 휴식을 취하는 노승이 지팡이를 들고 있다. 깡마른 긴 얼굴에 주걱턱과 긴 눈썹이 특징적인 노승은 『삼재도회』의 '일조마가 가섭존자(一祖摩訶迦葉尊子)'를 모델로 삼은 듯하다. 거륜형 송엽이나 바위 표현 등 전체적으로 도식화된 느낌이 강하다. 노승의 모습은 군데군데 다른 헝겊으로 기운 승복을 입고 있어 보다 현실감이 느껴진다. 이처럼 윤덕희는 중·후기에도 지속적으로 노승도를 그렸던 것으로 파악된다.

이상과 같이 윤두서가 실용적인 학문을 추구한 것과 상반되게 다양한 소재의 도석인물화를 그리게 된 배경에는 18세기 경화사족(京華士族)들의 도불에 대한 관심, 증조부인 윤선도로부터 이어온 도불을 이단으로 배척하지 않은 가문의 전통, 그리고 남인으로서 소외된 삶을 극복하기 위한 방편으로서 도불서적의 독서 취향 등이 작용

한 것으로 파악된다.『군서목록』에 수록된 다양한 도불관련 서목들은 윤두서가의 도불인식을 가늠해볼 수 있는 중요한 자료이다. 또한 조선 후기에 유행한 도석인물화의 다양한 도상과 신선 고사와 관련된 새로운 소재를 발굴하여 이 분야에 전범을 만들어낸 화가로 자리매김할 수 있었다. 윤두서의 도석인물화에서 다루어진 화제들은 위기, 선인독경, 이철괴, 사자나한, 고승도해, 고승 및 선승 등 도불적 색채가 짙은 것들이다. 그의 도석인물화에 직접적으로 영향을 미친 중국출판물은『고씨화보』,『도회종이』,『삼재도회』,『선불기종』등이다. 그는『고씨화보』,『도회종이』,『선불기종』을 참고하였지만 상투적으로 따르지 않고 자신의 독창적인 생각을 가미하여 사의성 짙은 문인 취향의 도석인물화로 재창조해냈다. 도석인물을 그릴 때 주인공을 세밀하게 표현한 점은 그의 도석인물화의 중요한 특성 중 하나이다.

윤덕희는 불교, 신선사상, 양생술에 관심이 많아 18세기 전반기 화가 중 가장 많은 도석인물화를 남겼다. 윤두서는 노승도를 선호한 데 반해 윤덕희는 신선도를 더 많이 다루었다. 1732년부터 본격적으로 그리기 시작하여 후기까지 꾸준히 제작된 도석인물화는『선불기종』및『삼재도회』로부터 차용한 도상이 가장 많으며, 그 밖에 그가 탐독한『동유기』,『서유기』,『수신광기』등과 같은 소설의 삽화에서 발굴된 도상도 보인다. 〈종리권도〉와 〈남채화도〉는 현존하는 가장 이른 시기의 단독 팔선 도상들이다. 〈남채화도〉는『삼재도회』와『선불기종』의 원본에서 탈피하여 조선의 인물로 번안하였으며, 서양식 음영법이 구사되어 있다. 〈군선경수도〉는 수노인과 함께 이철괴, 종리권, 여동빈, 조국구(또는 남채화)와 같은 팔선과 동방삭, 유자선과 같은 기타의 신선들을 결합한 독창적인 군선축수도이다. 호계삼소, 수노인, 유해섬, 관기망초 등 흔히 알려진 모티프에서부터 진무, 손등과 같은 잘 알려져 있지 않은 신선들까지 화제로 다루었다. 노승도, 용수존자, 제일나한존자와 같은 불교적 제재도 다루었다. 안면에는 세밀한 필선과 담묵으로 음영을 조절한 서양식 음영법이 적용되어 있다. 이러한 양상은 중기부터 보이기 시작하여 후기에 두드러진다. 윤덕희의 도석인물화 특징은 끝단이 있는 옷, 사선으로 그은 지면 처리, 수직으로 뻗은 절벽 혹은 나무를 포치한 점을 들 수 있다. 이는『삼재도회』의 삽화를 임모하는 과정에서 자연스럽게 익혀진 것들이다.

5. 고사인물화, 여협도, 채색인물화

1) 고사인물화

윤두서와 윤덕희는 중국의 유명한 문인들과 신선의 일화를 그린 고사인물도를 남겼다. 특히 윤두서는 상(商)나라 고종 때의 신하인 부열(傅說)에 관한 고사, 북송대 은일거사인 임포(林逋, 967-1028)와 청렴한 관리인 조변(趙抃, 1008-1084), 그리고 신선고사 등을 소재로 한 새로운 유형의 고사인물화를 시도하였다.

윤두서는 1714년 가을에 〈상암몽리신도(商岩夢裡臣圖)〉를 그렸으나 이 작품은 현전하지 않는다.[1] 이 그림은『서경(書經)』의「상서(尙書)」편 중 '열명(說命)'장에 실린 고사를 그린 것이다. 이 고사는 상나라 고종이 꿈에 훌륭한 신하인 부열(傅說)을 보고는 화가를 모아서 자신이 꿈속에서 본 얼굴을 그리게 하고, 그 초상화로 신하들이 부열이 은거했던 부암(傅巖)이라는 곳에서 그를 찾아왔다는 내용이다.

윤두서와 윤덕희는 북송대 시인이자 은일거사인 임포의 고사에 관심이 많아 '고산방학'과 조선 후기에 유행했던 '매화서옥'을 소재로 한 작품을 남겼다. 임포는 고산처사(孤山處士), 화정처사(和靖處士), 매처학자(梅妻鶴子)로도 부르며 절강성(浙江省) 항주(杭州)에 있는 서호(西湖)의 고산(孤山)에 서옥을 짓고 20년 동안 성시(城市)로 나오지 않고 은거하면서 매화를 가꾸고 학을 기르면서 독신으로 살았다.[2] 윤두서는 자신의 삶과 비슷한 임포와 동질감을 느껴서인지 임포의 고사와 얽힌 그림들을 그렸다. 윤두서가 한양에 살면서 매화를 일찍 감상하기 위해 해남으로 내려간 내용도 문헌에서 찾아진다.[3]

《가물첩》의 〈고사의매도(高士倚梅圖)〉는 설산을 배경으로 한 인물이 매화나무에 기대어 시정에 잠겨 있는 장면을 담고 있는 그림이다[도 4-201]. 화면의 오른쪽 상단에는 "언(彦)"이라는 원형인만 찍혀 있을 뿐 제작시기는 알 수 없다. 이 작품은 이화여자대학교박물관 소장 전 조세걸(曺世杰)의 〈고산방학도(孤山放鶴圖)〉와 국립중앙박물관 소장 전 홍득구(洪得龜)의 〈고사방학도(高士放鶴圖)〉와 같이 임포와 매화나

1 尹斗緖,「留畵商岩夢裡臣 甲午秋」, 앞의 책. 이 글은 이 책의 pp. 476-478 참조.
2 임포의 고사에 관해서는『宋史』卷457,「隱逸列傳」上, 林逋;『世說新語』,「棲逸」.
3 이에 관해서는 이 책의 p. 132.

무, 그리고 학을 부각시켜 그린 그림으로 정형화된 틀에서 벗어난 유형이다.[4] 윤두서는 학을 생략하고 설산을 배경으로 임포가 매화나무 둥치에 팔을 괴고 서서 매화 향기를 맡으며 시정에 잠겨 있는 모습으로 임포의 이미지를 형상화시켰다. 화면에 등장하는 임포는 복건을 쓰고 학창의를 입고 있는 전형적인 송대 문인의 모습이다. 이 작품은 여백으로 처리한 눈 쌓인 언덕과 원산, 꽃망울들을 머금고 있는 날카롭고 가녀린 성긴 매화 나뭇가지, 시상에 잠겨 있는 임포의 모습을 통해서 고고한 은일자의 삶이 반영된 고전적인 이상경을 격조 있게 표현하고 있다.

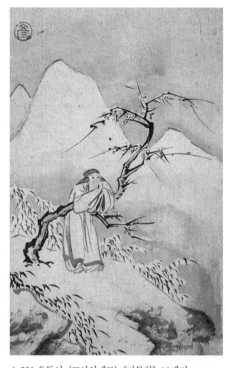

4-201 윤두서, 〈고사의매도〉,《가물첩》, 18세기, 견본수묵, 17.3×11cm, 국립중앙박물관

　　임포의 고사를 다룬 매화서옥도의 현존하는 가장 이른 시기의 예는 윤두서의 작품에서 발견된다.《윤씨가보》의 〈한림서옥도(寒林書屋圖)〉〔도 4-202〕와《가물첩》의 〈한거도(閑居圖)〉〔도 4-203〕는 『개자원화전』 초집의 「모방명가화보(模倣名家畫譜)」에 실려 있는 〈이영구매화서옥도(李營丘梅花書屋圖)〉〔도 4-204〕의 전체 화면구도를 응용한 예이다. 〈한림서옥도〉에는 화면의 오른쪽 상부에 "언(彦)"이라는 글씨와 "동해상인(東海上印)"이라는 주문방인이 찍혀 있다. 언덕과 언덕 사이의 움푹한 곳에 두 채의 서옥이 자리 잡고 있으며, 낮은 언덕에는 두 그루의 굽어진 매화나무가 서 있고, 서옥 주변에는 대숲이 둘러져 있다. 이 작품에서는 전반적으로 서옥도의 새로운 형식이 보인다.

　　〈한거도〉는 세로 7cm, 가로 7.5cm 크기의 얇은 나무 판에 수묵으로 그린 그림으로 『개자원화전』의 〈이영구매화서옥도〉에서 필의를 얻어 고사가 서재에서 책을 읽는 장면만을 부각시켜 새롭게 재구성한 작품이다〔도 4-203〕. 화보와 달리 원경을 생략

4　전 조세걸, 〈고산방학(孤山放鶴)〉, 지본담채, 40.2×30.4cm, 이화여자대학교박물관 소장; 전 홍득구, 〈고사방학(高士放鶴)〉, 74.2×37.6cm, 국립중앙박물관 소장.

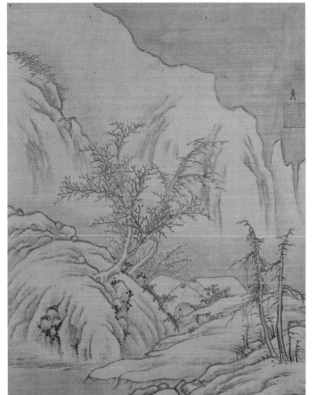

4-202 윤두서, 〈한림서옥도〉, 《윤씨가보》, 18세기, 견본수묵,
28×22cm, 녹우당

4-203 윤두서, 〈한거도〉, 《가물첩》, 18세기, 나무에 수묵,
7×7.6cm, 국립중앙박물관

4-204 『개자원화전』 초집, 「모방명가화보」,
이영구매화서옥(李營丘梅花書屋)

하고 앞쪽으로 창이 있는 서옥에서 고사가 책을 읽는 모습과 언덕에 있는 매화나무만을 부각시켜 새로운 문인 취향의 매화서옥도를 선보였다.

윤덕희도 윤두서의 영향으로 임포의 고사를 다룬 그림을 여러 점 남겼다. 매화서옥도는 윤두서의 화풍을 계승한 것이지만, 서호방학은 윤두서의 화풍에서 벗어나 새로운 유형으로 그린 것이다.

윤두서의 화풍을 계승한 매화서옥도는 국립중앙박물관 소장 〈동경서옥도(冬景書屋圖)〉이다〔도 4-205〕. 화면의 오른쪽 상단에 "신해경백작(辛亥敬伯作)"이라는 관서와 "연옹(蓮翁)", "경백(敬伯)"(ⓒ), "덕희(德熙)"라는 인장이 찍혀 있어 47세(1731) 때 그린

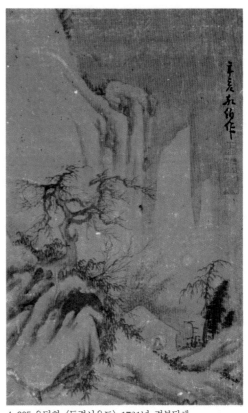

4-205 윤덕희, 〈동경서옥도〉, 1731년, 견본담채, 27.3×17.7cm, 국립중앙박물관

그림임을 알 수 있다.[5] 이 작품은 윤두서의 〈한림서옥도〉와 함께 조선 후기 새롭게 유행한 '매화서옥도'의 시원을 이룬 예이다. 전경의 약간 높지막한 언덕과 그 위의 앙상한 나무는 윤두서의 〈한림서옥도〉를 따르면서도 서옥의 인물을 약간 더 부각시켰으며 바위 표현에서도 필선을 약화시켜 괴량감 표현을 시도하고 있어 윤두서의 필법과 차이를 보인다. 또 근경 언덕 위의 해조묘 계통의 수지법을 구사한 나무와 약간의 거리를 두고 후퇴하는 원경의 산악 등에는 안견파 화풍이 보인다.[6]

5　〈동경서옥도〉와 〈하경산수도〉〔도 4-10〕는 같은 크기의 대련형식으로 화면이 한쪽으로 치우친 편파구도로 되어 있다. 주제 면에서 사계절 중 겨울과 여름을 그린 것으로 조선 전기부터 이어지는 사시팔경도 및 소상팔경도와 연관성이 보인다. 또한 두 작품은 중기 절파 화풍의 특징인 묵법을 강조한 점에서도 전통 화풍에 접근하고 있다.

6　조선 전반기 화풍에 관한 연구는 安輝濬, 「朝鮮王朝 前半期의 山水畵」, 『한국 회화의 이해』(시공사, 2000), pp. 260-277 참조.

윤두서와 달리 매화를 그리지 않고 임포가 서호에 띄운 배에 앉아 창공을 나는 학을 바라보는 모습을 담은 그림은 《윤덕희화첩》 제6면 〈선상간학도(船上看鶴圖)〉이다〔도 4-206〕. 배 위에 있는 임포가 학을 바라보는 장면을 소재로 한 그림은 『해내기관(海內奇觀)』 중 〈고산방학도〉에 보여 윤덕희가 이 화보도 참고했을 가능성을 시사한다〔도 4-207〕. 《화원별집(畵苑別集)》에 실려 있는 〈서호방학도(西湖放鶴圖)〉 역시 〈선상간학도〉와 같이 배 위에 있는 인물이 학을 바라보고 있는 그림이다〔도 4-208〕. 화면의 우중단에 "연포(蓮逋)"라는 관서와 "덕희(德熙)"라는 백문인을 사용하고 있어서 이 작품의 제작시기는 1736년-1739년경으로 추정된다. 편파구도와 원경의 실루엣풍 산은 윤두서로부터 배운 것이다. 절벽에는 갈필을 옆으로 그어가면서 바위 주름이 가해져 있다. 이 작품과 더불어 기록상으로만 보이는 1737년에 그린 부채 그림에 "산은 고요하고 달이 비춰 낮과 같은데, 소나무 우거져 시원한 골짜기에 주인은 어디로 가고 오직 학만 날아오네"라는 제화시를 통해서 학과 관련된 임화정의 은거지를 소재로 삼은 작품이 더 그려졌음을 알 수 있다.[7]

임포, 매화, 서호, 고산 등을 모두 화면에 그린 예는 국립중앙박물관 소장 〈선면고산방학도(扇面孤山放鶴圖)〉이다〔도 4-209〕. 화면의 오른쪽 상부 암벽에 "낙서옹작(駱西翁作)"이라는 관서가 있어 1739년 이후에 제작된 작품으로 보인다. 임포는 한겨울에 서호를 한눈에 바라볼 수 있는 높은 절벽에 앉아 서호 위를 나는 학을 바라보고 있으며, 임포 뒤에 거문고를 들고 서 있는 시동은 시린 손을 불고 있다. 전경의 언덕에 있는 매화나무 두 그루에는 아직 꽃이 피지 않았으며, 원경에는 원산이 파노라믹하게 전개되어 있다. 대지와 산하에 내린 눈은 여백으로 처리되었다.

윤두서는 조선시대 화가로는 유일하게 북송대 청렴한 관리인 조변의 고사를 다룬 고사인물도를 남겼다. 《가물첩》의 〈분향고천도(焚香告天圖)〉는 한 인물이 관복을 착용하고 향을 피워놓고 하늘을 향해 공수자세를 취하고 있는 모습이다〔도 4-210〕. 이 화제는 현재까지 확인된 바로는 우리나라 화가 가운데 윤두서만이 다루었다. 화면의 왼쪽 하단에 "분향고천(焚香告天)"이라는 화제가 적혀 있는 이 그림은 초횡(焦竑, 1540-1620)이 1594년에 편찬한 『양정도해(養正圖解)』 하권 제29도 '분향고천'의 삽도를 활용하여 그린 것이다〔도 4-211〕. 분향고천은 조변이 시어사(侍御史)가 되어 권신들을 거리낌 없이 탄핵하여 철면어사(鐵面御史)라는 별명을 갖게 되었으며 매일 밤

7 "山靜月如畫 松深冷堅哀 主人何處居 惟有鶴飛回.", 尹德熙, 「題自寫畫箋」, 앞의 책 上卷.

206 207

208

4-206 윤덕희, 〈선상간학도〉,《윤덕희화첩》, 저본수묵, 18세기,
23.4×14.7cm, 국립중앙박물관
4-207 『해내기관(海內奇觀)』중 고산방학(孤山放鶴)
4-208 윤덕희, 〈서호방학도〉,《화원별집》, 18세기, 견본수묵,
28.5×19.2cm, 국립중앙박물관

4-209 윤덕희, 〈선면고산방학도〉, 18세기, 유지본수묵, 33×69.7cm, 국립중앙박물관

4-210 윤두서, 〈분향고천도〉, 《가물첩》, 18세기, 저본수묵,
19.9×13.6cm, 국립중앙박물관

4-211 초횡(焦竑), 『양정도해(養正圖解)』 하권 제29도
분향고천(焚香告天), 1597년 완위별장본(玩委別藏本)

마다 반드시 의관을 갖추고 이슬의 향기를 맡으며 하늘에 고하는 것을 일로 삼았다는 고사의 내용을 담고 있다.[8]

화면의 왼쪽에 "분향고천"이 표기된 점, 복두를 쓰고 군신복 차림을 한 조변이 궤위에 향을 피워놓고 하늘을 향해 절하는 모습, 시동을 대동한 점 등을 통해서 이 작품이 『양정도해』의 삽화를 활용했음을 알 수 있다. 그러나 윤두서는 책에 있는 대로 모사하지 않았다. 윤두서는 그를 항상 따라다녔다는 학을 생략하고 배경으로 설정한 괴석과 파초 대신 나뭇가지의 일부만 그렸으며, 조변이 양손으로 쥐고 있는 홀을 허리에 찬 모습으로 변형시켰다. 주변 배경인 파초와 어우러진 태호석 대신 개자점으로 구사된 작은 잎이 달린 나무의 일부와 목책을 배치하고 삼족정 형태의 향로에는 모락모락 연기가 피어올라 한층 현실감이 느껴진다. 옷주름에는 정두서미로 표현된 부분이 보인다. 그가 특별히 조변의 고사를 선택하여 제재로 삼은 것은 당쟁의 격화로 권신들의 부패가 많았던 시대에 조변과 같은 청백리가 나오기를 기대하고 그린 듯하다.

윤두서와 윤덕희는 중국소설에 등장한 신선의 고사를 그린 작품들도 상당수 전한다. 《윤씨가보》의 〈격룡도〉는 도복차림의 늙은 노인이 높은 절벽 위에 서서 보검을 들고 수면 위로 떠오르는 용과 대치하고 있는 장면을 수묵과 채색을 가미하여 편파구도로 그린 그림이다〔도 4-212〕 화면의 오른쪽 절벽에는 "효언(孝彦)"(ⓐ)(1706, 1708, 1714 기년작)이 찍혀 있다. 용은 머리를 꼿꼿하게 세우고 노인을 위협하고 있는 데 반해, 보검을 오른손에 쥐고 용을 바라보는 도사는 전투적이지 않고 담담한 표정이다. 강 뒤편에 위치한 실루엣으로 처리한 화보풍의 연무에 싸인 두 개의 뾰족한 산봉우리는 현실적인 공간이 아님을 알려준다. 교룡이 요동침에 따라 큰 파도와 물보라를 일으킨다.

이 작품과 관련된 고사에 관해서는 학자들마다 견해 차이가 있다. 이 그림이 도룡의 고사를 그린 〈도룡도(屠龍圖)〉이고 『장자』에서 유래된 고사로, 높은 수준의 기교 또는 수준이 높지만 사용할 데가 없는 기교 혹은 영웅적인 투쟁을 의미한다고 보는 견해도 있다.[9] 결국 이 그림은 윤두서가 서화를 변화시키고자 하는 선비로서의 소

8 "趙抃字閱道 宋至和中 爲侍御史 彈劾不避貴戚 京師號爲鐵面御史 任成道以一龜一鶴自隨平生 日所爲事
 夜必衣冠露香拜告於天 若不可告者 不敢爲也.", 「焚香告天」, 焦竑, 『養正圖解』. 이 책에서 참고한 영인본은
 焦竑, 『養正圖解』(臺北: 臺灣商務印書院, 1981)이다.
9 박은순, 앞의 책(2010), p. 148. 『장자』의 「열어구(列禦寇)」에 "주평만(朱泙漫)이 용 잡는 기술을 지리익
 (支離益)에게 배우는 데 천금의 재산을 다 없애고 3년 만에 기술은 배웠으나 그 묘법을 써볼 곳이 없었
 다〔朱泙漫學屠龍於支離益 單千金之家 三年技成 而無所用其巧〕"고 한 데서 유래한 도룡은 뛰어난 재능을
 지니고도 쓸 곳이 없음을 뜻하는 말이다.

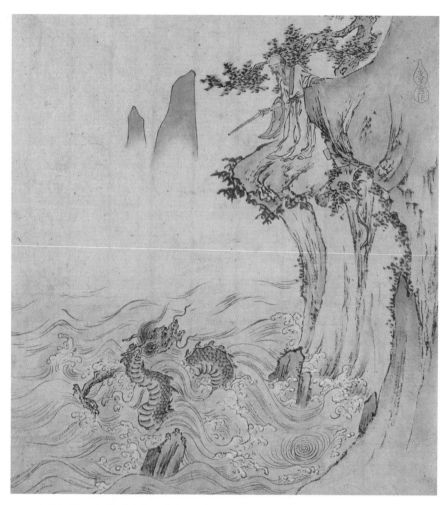

4-212 윤두서, 〈격룡도〉,《윤씨가보》, 18세기, 지본수묵담채, 21.6×19.6cm, 녹우당

임을 다하면서 그것이 현실과 관련하여 큰 용도가 없는 기술임을 풍자한 것으로 추정하였다. 이에 대한 근거로 조귀명이 윤두서의 부채 그림을 모은 화첩을 보고 지은 글 가운데 〈도룡도〉에 대한 제시가 있다고 하였다. 그러나 조귀명이 유세모가에 소장된《윤효언선보첩》을 감상하고 남긴 글 중 제1폭에는 "나는 용을 잡는 기술을 배웠다. 〈조오도(釣鰲圖)〉를 보니 기쁘다. 음산한 구름과 성난 바위가 모두 임공자(任公子)의 기운이 있다"고 썼다.[10] 이 글에 따르면 조귀명이 용을 잡는 기술을 배웠다고 언급

10 "第一幅 余學屠龍者也 觀釣鰲圖而欣然 陰雲怒石 皆帶任公子氣.", 趙龜命, 「題柳汝範家藏尹孝彥扇譜帖」, 앞의 책 卷6.

하고, 윤두서의 그림은 자라를 낚는 장면을 그린 〈조오도〉를 그렸음을 알 수 있다. 조귀명이 윤두서의 〈조오도〉를 보고 "임공자의 기운이 있다"고 한 것은 이 그림이 임공자와 비슷한 우화를 담고 있음을 의미한다.[11]

『열자(列子)』의 「탕문(湯問)」에 나오는 자라를 낚는 고사는 발해의 동쪽 바다에 큰 자라 15마리가 천제의 명에 따라 5개의 신산(神山)을 머리에 이고 있었는데 용백국(龍伯國)의 거인이 그중 6마리를 낚아가서 구워 먹었다는 내용을 담고 있다. 이 고사도 남아의 큰 기개와 원대한 포부를 의미한다.[12] 윤두서가 그린 〈조오도〉는 이와 같은 고사를 담은 것으로 장부의 큰 기개와 원대한 포부를 의미하는 그림이다. 따라서 조귀명이 본 윤두서화첩 속에 있는 도룡도에 근거하여 이 작품을 도룡도로 보는 것은 무리가 있다고 본다.

이 작품이 『삼재도회』 인물(人物) 11권에 실린 허손(許遜)의 고사를 표현한 것으로 보는 견해도 있다.[13] 『삼재도회』의 〈허손〉을 참고하여 그린 예는 김홍도의 삼성미술관 리움 소장 〈신선도(神仙圖)〉를 꼽을 수 있다.[14] 그러나 윤두서의 〈격룡도〉가 허손의 도상을 그렸을 가능성도 있긴 하지만 『삼재도회』 허손의 그림은 화면의 왼쪽에 허손을, 오른쪽에 용을 배치하였고, 양손으로 보검을 들고 용을 위협하고 있다. 이에 반해 오원태(吳元泰)의 『팔선출처동유기(八仙出處東遊記)』 중 여동빈이 교룡을 잡는 고사를 그린 〈동빈비검강회교정(洞賓飛劍江淮蛟精)〉은 화면의 오른쪽에 여동빈을, 화면의 왼쪽에 넓은 수면과 용이 있으며, 여동빈이 보검을 회수에 던지려는 포즈를 취하

11 임공자(任公子)는 『장자』의 「외물(外物)」편에 나오는 우화의 주인공이다. 선진(先秦) 때 임공자라는 사람이 큰 낚시와 굵은 낚싯줄을 만들어 50필의 불친소를 미끼로 삼아 회계산(會稽山)에 걸터앉아서 동해에 낚싯줄을 드리우고 날마다 낚시질을 하다가 산더미같이 큰 고기를 낚아 이를 건육(乾肉)으로 만든 뒤 제하(淛河, 혹은 浙河)의 동쪽과 창오(蒼梧)의 북쪽에서 모두 배부르게 먹었다고 한다. 이 고사는 큰 기개와 원대한 포부를 의미한다.

12 또한 자라를 낚는 이야기는 이백의 고사에도 나온다. 이백이 개원 연간에 한 재상을 알현하였는데 "해상조오객(海上釣鼇客)"이라 자칭하였다. 재상이 묻기를 "선생이 창해에 임하여 큰 자라를 낚으려면 무엇을 낚시와 줄로 삼겠는가?"라고 묻자 이백이 말하기를 "무지개를 낚싯줄로 삼고, 밝은 달을 낚시로 삼겠소"라고 하였다. 재상이 또 묻기를 "미끼는 무엇으로 할 것인가?"라고 물으니, 이백이 말하기를 "천하에 의기 없는 장부를 미끼로 삼겠소"라고 했다. 이에 재상이 두려워했다[白開元:中謁宰相 封一板上題云 海上釣鼇客李白 相問曰 先生臨滄海 釣巨鼇 以何物爲鉤線 曰以風浪逸其情乾坤維其志 以虹霓爲絲 明月爲鉤 又曰 以何物爲餌 曰以天下無義氣丈夫爲餌 丞相悚然].", 祝穆, 「謎無氣義」, 『古今事文類聚』 別集 卷20.

13 이내옥, 앞의 책(2003), pp. 187-191.

14 김홍도의 〈신선도〉는 『김홍도와 궁중화가』(호암미술관, 1999), 도 16 참조.

4-213 오원태(吳元泰),
『팔선출처동유기
(八仙出處東遊記)』,
〈동빈비검강회교정
(洞賓飛劍江淮蛟精)〉,
일본 나이카쿠분코(內閣文庫)

고 있는 점에서 윤두서의 그림과 더 통하는 점이 있다〔도 4-213〕.[15] 이 책은 『해남윤
씨군서목록』에 포함되어 있을 뿐만 아니라 윤덕희가 1762년에 자신이 본 총 127종
의 소설을 기록해둔 「소설경람자(小說經覽者)」에도 포함되어 있어 윤두서가 보았을
것으로 보인다.[16] 윤두서는 인물보다는 깎아지른 험준한 절벽과 용의 기세를 더 강조
하여 그렸다. 〈격룡도〉와 거의 흡사하게 그린 또 다른 예가 선문대학교박물관에 소장
되어 있다.[17] 이 작품은 채색을 사용하지 않고 여동빈이 왼쪽 손으로 절벽의 바위를
짚고 있으며 원경의 연무에 싸인 봉우리를 생략하고 여동빈 위의 나무가 소나무로
바뀐 점이 차이점이다.

　　윤두서의 〈격룡도〉를 참고하여 새롭게 재해석한 윤덕희의 작품은 국립중앙박물
관 소장 〈격룡도〉이다〔도 4-214〕.[18] 오른쪽 하단에 "연옹제(蓮翁製)"라는 관서와 "경

15　『팔선출처동유기』는 1566년경 오원태가 편찬하고 여상두(余象斗)가 간행한 소설로 팔선고사에 관련된
　　내용이 총망라되어 있다. 이 책에 따르면 여동빈은 득도한 후 안휘성 일대를 유람하였는데, 그 무렵 회수
　　지역에 요사한 교룡이 한 마리 출현하여 때로는 마을의 민가를 쓰러뜨리거나 큰 풍랑을 일으켜 왕래하는
　　배를 전복시켰다. 그곳의 지방관은 여동빈에게 요괴를 퇴치해 달라고 간청했다. 여동빈은 회수의 강가로
　　나아가 칼을 빼들고 검무를 추다가 요괴를 꾸짖으며 큰 소리와 함께 칼을 강물에 던졌다. 잠시 후 회수의
　　강물이 온통 붉어지면서 큰 교룡의 시체가 수면 위로 떠올랐다. 이 책에서 참고한 오원태의 『팔선출처동
　　유기』는 일본 나이카쿠분코(內閣文庫) 소장 영인본으로 古本小說集成編委會 編, 『古本小說集成』 120(上
　　海古籍出版社, 1990)에 실려 있는 책이다.
16　윤덕희의 「소설경람자」에 관해서는 車美愛, 「駱西 尹德熙 繪畫 硏究」(2003), pp. 11-13.
17　尹斗緒, 〈擊龍圖〉, 견본수묵, 26.2×18.0cm, 선문대학교박물관 소장. 『鮮文大學校博物館 名品圖錄』 II 繪
　　畫篇(선문대학교출판부, 2000), 도 53.
18　이 시기 문헌상으로는 南有容(1698-1773)의 『雷淵集』에 乙巳(1725) 〈搏虎圖〉에 대한 기록이 있다. 진홍
　　섭 편, 앞의 책(6), pp. 155-156 참조.

백(敬伯)", "덕희(德熙)"의 백문방
인이 있고, 왼쪽 상단에 다시 "연
옹(蓮翁)"이 찍혀 있어 대략 1732
년-1733년경에 그린 것으로 추
정된다(부록 8). 〈격룡도〉와 〈격호
도〉[도 4-218]는 데라우치 마사
타케가 1916년에 조선총독부박물
관에 기증한 작품이다. 〈격룡도〉는
윤두서의 〈격룡도〉를 개작하여 도
복차림에서 현실적인 인물상으로
바뀌었다. 인물, 용 그리고 나무 등
이 적절한 포치와 기세로 소화되
어 화면 가득 격동성과 긴장감이
배어 있다. 주인공은 윗저고리를
벗은 채 오른손에 검을 들고 왼손
은 주먹을 꽉 쥔 채 용맹성을 자랑
하고 있다. 작은 소품이긴 하나 양
미간을 찌푸리는 안면 묘사, 팔과

4-214 윤덕희, 〈격룡도〉, 18세기, 견본수묵, 28.0×20.7cm,
국립중앙박물관

다리에 힘을 줘서 생긴 근육을 표현한 점은 이 시기 그가 사실적인 묘사에 관심이 많
았음을 보여준다.

　　도복을 입은 인물이 호랑이를 잡으려는 장면을 포착한 《가전보회》의 〈격호도
(擊虎圖)〉는 윤두서가 소설 삽화를 통해서 새롭게 개발한 소재이다[도 4-215]. 비검
을 휘두르는 인물과 뇌신이 함께 등장한 그림은 『충의수호전(忠義水滸傳)』삽화 제
60회인 공손승(公孫勝)이 망석산(芒碩山)에서 마귀를 물리치는 장면에서 보인다[도
4-216]. 윤두서는 마귀 대신 호랑이를 잡는 장면으로 응용하여 그렸다.[19] 비록 소설

19 　『수호전』은 송대 송강(松江)의 반란사건을 토대로 한 양산박(梁山泊)에 모여든 108명의 호걸 이야기이다.
　　이 작품의 작자에 관해서는 논쟁이 있지만 나관중(羅貫中)과 시내암(施耐庵)으로 압축된다. 이 책은 이야
　　기를 구체적으로 기술한 번본(繁本)과 간략하게 기술한 간본(簡本)이 있다. 번본 중에는 100회본, 120회
　　본, 70회본 등이 있다. 100회본으로는 1589년『충의수호전』과 1600년 용여당(容與堂)에서 간행된『이탁
　　오선생비평충의수호전(李卓吾先生批評忠義水滸傳)』이 있다. 120회본으로는 명대 원무애(袁无涯)가 간
　　행한 것이고, 70회본으로는 김성탄(金聖歎)이 100회본을 저본으로 하면서 개작한 것이 있다. 서경호,

4-215 윤두서, 〈격호도〉, 《가전보회》, 18세기, 지본수묵, 26.2×63.6cm, 녹우당

4-216 『충의수호전(忠義水滸傳)』 제60회
〈공손승망석산항마(公孫勝芒碩山降魔)〉,
명(明) 용여당간본(容興堂刊本) 북경도서관
4-217 오원태(吳元泰), 『팔선출처동유기(八仙出處東遊記)』,
종리비검참호(鍾離飛劍斬虎), 일본 나이카쿠분코(內閣文庫)

의 삽화에서 인물의 모습을 차용했지만 다루는 내용은 다르다. 『팔선출처동유기』에
는 "종리권이 검을 날려 호랑이를 베다[鍾離飛劍斬虎]"라는 내용이 삽화와 함께 실려
있다(도 4-217). 이 장면은 종리권이 한 고을을 지나다가 사나운 호랑이가 그 고을의
주민을 헤친다는 이야기를 듣고, 청룡검법으로 칼을 날려 호랑이를 잡았다는 내용을

『중국소설사』(서울대학교출판부, 2004), p. 377. 이 책에서 참고한 『수호전』은 용여당간본(容興堂刊本)임.

436

담고 있다.[20] 또한『수호전』에는 무송(武松)이 밤중에 경양강(景陽岡) 고개를 지나가다 호랑이를 때려잡는 용맹스런 내용을 담은 '무송상령(武松上嶺)'의 장면을 그린 삽화가 실려 있다.『수호전』의 '무송상령' 삽화는 주먹으로 호랑이를 잡는 장면이지만 〈격호도〉에 등장하는 인물은 검을 들고 도복 차림을 하고 있는 것으로 보아 종리권의 고사를 다루었을 가능성이 더 많다고 본다.

부채 그림 좌우의 여백에는 자제시가 예서체로 다음과 같이 적혀 있다.

風雲交會	바람과 구름이 모이고
水火相見	물과 불이 서로 만나
一行一伏	한 번 움직이고 한 번 숨으니
嬰兒乃生	아기가 바로 태어나네.

시의 내용은『주역』의 음양 원리를 언급한 듯한데, 이 시가 그림의 내용과 어떤 관련성이 있는지는 파악하지 못했다.

윤덕희의 국립중앙박물관 소장 〈격호도〉[도 4-218]는 주제를 다루는 방식에서 윤두서의 것과 차이를 보인다. 호랑이와 싸우는 이 화제는 윤두서로부터 배운 것이나, 두 대상의 위치가 반대로 바뀌고, 인물이 도복 대신 무사복을 입고, 뇌신이 생략되는 등 좀 더 현실적인 장면으로 변모되었다. 옷과 모자, 전방의 나무들이 바람에 나부끼는 격렬한 움직임은 한층 긴장감을 더해주는 요소들이다. 바위나 나무는 한쪽 면이 짙게 선염한 음영법으로 처리된 점으로 보아 그가 일찍부터 서양식 음영법을 인식하고 있었음을 알 수 있다. 뒷다리와 허리, 꼬리를 바짝 올리고 입을 벌려 사람을 공격하려는 호랑이의 긴장된 움직임을 잘 포착하였으며, 등줄기의 터럭들이 꼿꼿이 서 있어 살기 등등한 기세가 느껴진다. 윤덕희의 이 그림과 가장 유사한 그림은『성세항언(醒世恒言)』의 소설에 실려 있는 삽도 중 한 장면이다[도 4-219]. 두 그림을 비교해보면, 산비탈을 내려오는 호랑이와 아래쪽에 무기를 든 인물이 서로 대치하고 있는 점, 화면의 위쪽에 보름달이 떠 있는 점 등이 유사하다.『성세항언』은 윤덕희가 보았던 소설목록에 포함되어 있기 때문에 이 소설의 내용을 그림으로 그렸을 가능성이 충분히 있다고 본다.

20 오원태 작, 진기환 역, 앞의 책, pp. 93-97 참조.

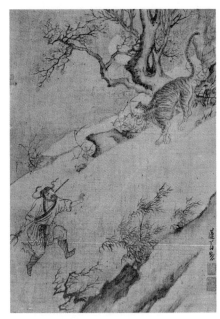

4-218 윤덕희, 〈격호도〉, 18세기, 견본수묵,
28.0×20.7cm, 국립중앙박물관

4-219 『성세항언(醒世恒言)』 천계 7년(1627)
금창엽경지간본(金閶葉敬池刊本)
일본 나이카쿠분코(內閣文庫)

　　또한 고사를 담은 그림으로 추정되는 또 다른 작품은 《가물첩》의 〈고사인물도(故
事人物圖)〉이다(도 4-220). 이 그림은 〈도룡도(屠龍圖)〉로 알려져 있다.²¹ 이 작품은 소
품일 뿐만 아니라 나무가 지닌 고유의 색깔 때문에 어떤 내용을 담고 있는 그림인지
정확하게 파악하기 힘들어 필자는 편의상 고사인물도로 지칭한다. 한 인물이 강에 바
로 접해 있는 대(臺) 위에서 큰 깃발이 펄럭이는 창으로 강물에서 무언가를 낚는 장
면이다. 무사의 복장을 하고 있는 용맹한 장수가 등장하고 강물 뒤편의 2층 누각 옆
에 수많은 깃발들이 즐비하게 있는 것으로 보아 어떤 고사의 내용을 담고 있는 것임
이 분명하다. 그런데 이 인물이 창끝으로 커다란 물체를 끄집어 올리고 있다. 강물에
는 평평하게 생긴 물체와 잔해들이 많은데 이것들이 무엇인지 육안으로 도무지 구별
할 수가 없다. 다만 확실한 것은 용의 특징을 전혀 발견할 수 없어 도룡도로 보기는
힘들다는 것이다. 아마도 중국의 장수와 얽힌 고사를 다룬 듯하며 윤두서가 수많은

21　朴銀順, 「恭齋 尹斗緒의 書畵:《家物帖》과 書論」, pp. 145-146 주 5에서 이 작품의 제목을 〈도룡도〉라고
　　한 것은 조귀명이 윤두서의 화첩을 보고 쓴 발문에 근거하여 본 것이라고 하였다. 그러나 조귀명이 윤두
　　서화첩에서 본 그림은 〈조오도〉이다.

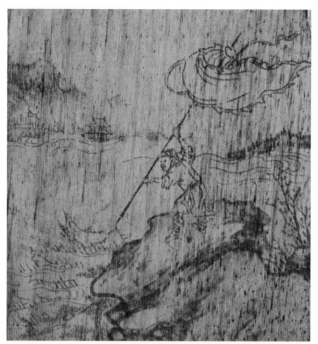

4-220 윤두서, 〈고사인물도〉,
《가물첩》, 18 세기, 나무에
수묵, 8.2×7.8cm,
국립중앙박물관

4-221 윤두서, 〈환동포구도〉, 《가전보회》, 18 세기, 지본수묵, 22.6×62.7cm, 녹우당

소설을 읽었기 때문에 소설 속의 주인공으로 보이는 건 분명한데 차후에 더 주의 깊
은 검토가 필요하다.

《가전보회》의 〈환동포구도(環童抱龜圖)〉는 멀리 구름이 가득 낀 운산을 배경으로

물가에 한 동자가 거북을 품고 서 있는 모습을 소재로 한 그림이다〔도 4-221〕. 화면의 왼쪽에는 이 내용과 일치하는 제시가 있다.

雲山迢遞	구름 낀 산 멀고
杏李滿案	살구는 상에 가득한데
環童抱龜	환동(環童)이 거북을 안았네.
水呈瑞也	물이 상서로움을 드러내리라.
勞哉之子	수고롭도다! 이 사람이여!

이 시를 통해서 상 위에 둥그렇게 생긴 물체가 살구임을 알 수 있다. 환동, 즉 늙었다가 도로 어려진 동자가 거북을 안고 있는 내용은 신선고사와 관련이 있는 것 같다. 거북을 건져낸 강물도 상서로운 곳임을 묘사하고 있다.

2) 여협도

검을 찬 여인이 공중을 나는 모습을 소재로 한 윤두서의 〈여협도〉는 두 작품이 남아 있는데 필자가 파악한 바로는 윤두서 이전에는 거의 다루어지지 않았던 소재로 새로운 회화 소재의 확보 면에서도 주목된다〔도 4-222, 223〕.

협(俠)은 협객을 가리키는 말이다. 여협은 '의협심이 있는 여성'으로 원수를 갚거나 자객 활동을 하는 등의 협행을 행한다.[22] 여협은 당대(唐代) 소설에 등장한다. 여협 소설의 창작이 활발해진 것은 당시 시대상황과 밀접한 관계가 있다. 중·만당기에 접어들면서 중앙 통치력이 약화된 반면 지방 절도사들의 세력이 점점 커져 각 지역의 절도사 군대가 할거(割據)하여 사회모순이 극에 달했으며, 사회상으로는 유협(遊俠)을 길러 해악을 덜어내려 했다.[23] 무술 능력을 바탕으로 어려운 이를 도와주는 의협심

22 강혜규, 「雪橋 安錫儆의 「劒女」 硏究 ─女俠敍事 傳統의 繼承과 變容─」, 『한국한문학연구』 제41집(한국한문학회, 2008), p. 447.

23 鄭瞥曤, 「唐代俠義小說 속의 女俠」, 『中國語文學誌』 12(중국어문학회, 2002), p. 203; 李在弘, 「羅孫本 필사본고소설자료 所載 한글번역필사본 唐傳奇에 대하여」, 『中國語文學論集』 第45號(중국어문학연구회, 2007), p. 326.

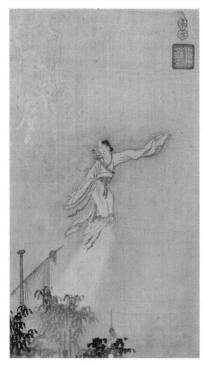
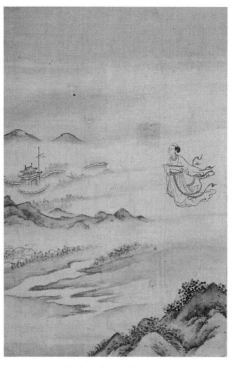

4-222 윤두서, 〈여협도〉,
《윤두서전김식퇴촌등필화집》, 18세기, 견본수묵,
23.9×13.8cm, 국립중앙박물관

4-223 윤두서, 〈여협도〉,《가물첩》, 18세기, 견본수묵,
19.9×13.6cm, 국립중앙박물관

이 강한 여인의 영웅성을 드러낸 이 그림은 조선시대 유교사상을 기반으로 한 가부
장적 사회에서 통용되기 어려운 매우 파격적인 소재이다.

　　구영이 그린 〈여협도(女俠圖)〉는 17세기 전반경에 조선으로 유입되었다. 구영의
〈여협도〉는 신익성(申翊聖, 1588-1644)이 소장하였고, 이를 이식(李植, 1584-1647),
장유(張維, 1587-1638), 이명한(李明漢, 1595-1646) 등이 감상하고 발문을 쓴 기록
이 남아 있다. 이식은 1633년에 이 그림을 감상하면서 "의기(義氣)가 없는 사내를 경
계시키기에는 충분하다"고 평했다.[24] 장유는 "협(俠)은 호협(豪俠), 절협(節俠), 선협(仙
俠) 등이 있어 모두 남자와 관련된 것인데, 구생(仇生, 구영)이 유독 여협(女俠)을 그린

24　"古之畫婦女 蓋以寓監戒 如女圖所載節義之躲 及紂醉踞妲己之類是已 仇生作女俠圖 未必有此意 要之取舍
　　不純 然亦足以警夫無義氣丈夫矣 東陽公出示此圖 其畫品絶佳 尤可寶也 崇禎癸酉臘月 南宮外史李植識.",
　　李植,「仇十洲女俠圖跋」,『澤堂集』卷9.

것은 무슨 까닭인가?"라고 의문을 표했다.[25] 이명한은 구영의 작품에 대해 다음과 같은 발문을 남겼다.

협객이 비록 때로는 법을 어기는 일이 있어도 또한 절행에 필적할 뿐이다. 남자도 여전히 어려워하는데 하물며 여자임에랴! 내가 들은 바로는 심정 섭씨의 딸이 무슨 근거로 그림 속 사람만 못하다는 것인가? 구씨가 이를 버려두고서 취하지 않은 것은 어째서인가? 그러나 그림은 정묘하니 평론은 간결하며 적당하니 기쁘다.[26]

여기서 심정 섭씨의 딸은 당 전기소설 『섭은랑』에 등장하는 섭봉의 딸 섭은랑을 지칭한 것으로 사료된다.[27] 이 기록에 근거해보면 구영은 섭은랑을 소재로 그리지 않았음을 알 수 있다. 구영의 〈여협도〉는 이상에서 언급한 세 기록만으로는 어떤 여협을 그렸는지 알 수 없어 윤두서의 여협도와의 영향관계를 파악하기 힘들다.

조선 중기에 유입된 또 하나의 여협도는 내조(來朝) 중국인 직업화가 맹영광(孟永光)이 1640년에 그린 국립중앙박물관 소장 〈패검미인도(佩劍美人圖)〉이다.[28] 호화로운 옷을 입고 있는 이 여협은 지금까지 누구인지 밝혀지지 않았지만 보검을 등 뒤로 메고 참새를 조각한 황금 비녀를 꽂은 모습을 하고 있는 도상적 특징으로 미루어

25 　"俠有豪俠節俠仙俠 皆男子事也 酒仇生獨寫女俠何哉.", 張維, 「仇十洲女俠圖跋」, 『谿谷集』 卷3.

26 　"俠雖有時犯禁 亦節行之亞耳 男子尚難 況女乎 以余所聞 深井聶氏之女 何遽不如畫中人哉 仇氏之舍而不取何也 然繪事精妙 評驚簡適 可喜也. 崇禎癸酉至日 白洲李天章爲東淮都尉 書于史閣雪中.", 李明漢, 「仇氏女俠圖跋」, 『白洲集』 卷16.

27 　전기소설의 중흥기인 당나라 때에는 「섭은랑(聶隱娘)」, 「홍선전(紅線傳)」, 「사소아전(謝小娥傳)」 등과 같은 여협을 소재로 한 작품들이 등장했다. 이 소설들은 각각 송 이방(李昉) 등이 편찬한 『태평광기』 권194, 권195, 권491에 재수록되어 있다. 당 전기 『섭은랑』의 주인공 섭은랑도 대표적인 여협이다. 섭은랑은 섭봉의 딸로 10세 되던 해에 한 여승에게 납치되어 5년 동안 심산에서 검술을 익히고, 약물을 복용하여 몸을 가볍게 하고, 새처럼 허공을 날아다니는 초인적인 온갖 무예와 도술을 전수받은 후 스승의 말에 따라 백성들을 괴롭히는 탐관오리들을 처치한다. 섭은랑은 집으로 돌아와 거울을 가는 소년을 남편으로 택한다. 그 후 위(魏) 지역의 관장이 그녀를 금백서(金帛署)를 관장하는 좌우관리로 임명하고 진허(陳許) 절도사 유창예(劉昌裔)를 암살하라고 명령 내린다. 그러나 섭은랑은 유창예의 사람됨을 알아보고 오히려 그에게 충성을 맹세하고 다른 자객들로부터 그를 보호한다. 「섭은랑전」은 김현룡 책임감수, 김종군 편역, 『중국 전기 소설선』(박이정, 2005), pp. 307-314. 중국 여협소설에 관해서는 鄭瞖瞙, 앞의 논문, pp. 201-254; 강혜규, 앞의 논문, pp. 448-449.

28 　맹영광(孟永光)의 〈패검미인도(佩劍美人圖)〉에 관해서는 안휘준, 「내조 중국인 화가 맹영광」, 『한국 회화사 연구』(시공사, 2000), pp. 634-635.

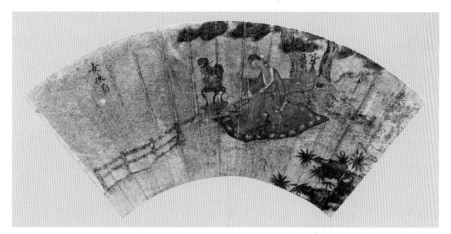

4-224 신범화, 〈선면여협도〉, 17세기, 지본채색, 15.6×41.0cm, 국립중앙박물관

보아 당나라 소설 속의 주인공인 홍선(紅線)임을 알 수 있다. 그러나 도상적으로 윤두서의 여협과는 차이가 있다. 또한 조선 중기의 문인화가 신범화(申範華, 1647 - ?)가 그린 것으로 전하는 국립중앙박물관 소장 〈선면여협도(扇面女俠圖)〉 역시 자리 위에 앉아 있는 미인의 모습으로 윤두서의 여협도와 다르다〔도 4 - 224〕.

　　윤두서의 여협도는 다양한 중국출판물의 독서 취향이 반영된 예로 볼 수 있다. 그의 작품에 등장하는 주인공은 중국 당나라 때의 여협인 홍선이며, 이 소재를 그리게 된 경로는 『해남윤씨군서목록』에 실린 『태평광기』와 『성명잡극(盛明雜劇)』으로 파악된다. 중국 당나라 때 전기소설인 「홍선전(紅線傳)」은 당 함통(咸通) 9년(868)에 원교(袁郊)가 지은 『감택요(甘澤謠)』에 들어 있는 소설 9편 중 하나로 협녀 홍선을 영웅적으로 기린 소설이다. 「홍선전」은 『태평광기』 권195 호협(豪俠) 3에 재수록되어 있다.[29] 『태평광기』는 고려시대에 이미 수용되었으며,[30] 『해남윤씨군서목록』에 서목이 실려 있어 윤두서는 이 책을 읽고 홍선의 이미지를 그려낸 듯하다.

　　「홍선전」의 줄거리는 다음과 같다. 홍선은 당 노주절도사(潞州節度使) 설숭(薛嵩)의 여종〔侍婢〕이다. 설숭이 인척관계인 위박(魏博)절도사 전승사(田承嗣)가 노주를 칠 계획을 세운다는 소식을 듣고 근심하자 홍선은 그날 밤 머리를 빗어 묶어 오만(烏蠻)

29　「홍선전」은 영조 연간에 간행된 중국 전기소설집인 『刪補文苑楂橘』 上卷에 수록되어 있어 조선 후기에 통용된 소설임을 알 수 있다. 朝鮮人選編, 朴在淵 校注, 『刪補文苑楂橘』(成和大學中文系, 1994).

30　金長煥, 朴在淵, 李來宗 譯註, 『太平廣記祥節(一)』(學古房, 2005), pp. 4 - 7에서 『태평광기』의 전래시기를 1080년 전후로 추정했다.

4-225『성명잡극삼십종(盛明雜劇三十種)』
중 양진어(梁辰魚),「홍선녀(紅線女)」,
〈홍선녀야절황금합(紅線女夜竊黃金盒)〉부분,
연세대학교 국학자료실

의 상투를 만들어 참새를 조각한 황금
비녀를 꽂고 자주색 수를 놓은 짧은
겉옷을 입고, 가슴에는 용의 무늬가
새겨진 비수를 차고 이마에 태을신(太
乙神)의 이름을 붙이고 적진으로 향했
다. 홍선은 전승사의 침전(寢殿)에 들
어가 황금상자[金盒]만 훔쳐 새벽에
다시 돌아왔다. 설숭이 새벽에 사신을
파견하여 훔쳐온 황금상자를 편지와
함께 위박성으로 보내자 전승사는 놀
라면서 인척관계에 있는 설숭을 해치
려 한 잘못을 뉘우쳤다.[31]

《윤두서전김식퇴촌등필화집(尹斗
緖傳金埴退村等筆畵集)》에 실린 〈여협도〉
의 주인공은 검을 가슴의 앞쪽에 멘 채
오른손에 황금상자를 들고 공중을 날고
있으며, 이마에 타원모양의 무언가가 붙
어 있는 점에서 「홍선전」의 내용과 부합

된다. 이 장면은 적진인 전승사의 막사에 몰래 들어가 황금상자를 훔쳐 다시 돌아오는 홍
선의 모습을 포착한 것이고, 이마에 붙은 타원모양의 상징물은 태을신의 이름을 붙인 것으
로 추정된다.

또한 윤두서가 그린 홍선은 명대 잡극을 모아놓은『성명잡극삼십종(盛明雜劇三十
種)』중 양진어(梁辰魚)의 「홍선녀(紅線女)」에 실린 삽도 중 하나인 〈홍선녀야절황금
합(紅線女夜竊黃金盒)〉의 도상과 관련성이 있다[도 4-225].[32] 양진어의 「홍선녀」에 실
린 삽도는 전승사의 막사에 몰래 잠입하여 황금상자를 훔쳐 구름을 타고 가는 홍선
과 막사에서 아무것도 모르고 자고 있는 전승사와 시종들이 화면에 보인다. 이 삽도

31 『홍선전』은 김현룡 책임감수, 김종군 편역, 앞의 책, pp. 297-304.
32 필자가 참고한 梁辰魚 編,「紅線女」는 연세대학교 국학자료실 소장『盛明雜劇三十種』崇禎己巳(1629)仲
 春 張元徵題(上海: 中國書店影印本) 卷21에 실린 것으로 권두에 두 개의 삽도가 있는데, 하나는 홍선이 황
 금상자를 훔치는 장면이고, 다른 하나는 설숭과 홍선이 대화를 나누는 장면이다.

의 오른손에 황금상자를 들고 하늘을 나는 홍선의 모습, 홍선의 발밑에 있는 깃발 등은 윤두서의 〈여협도〉와 유사하다. 『해남윤씨군서목록』에는 『성명잡극』도 실려 있기 때문에 이 책도 윤두서가 소장하고 읽은 것으로 보인다. 이 작품은 『태평광기』와 명대 잡극인 「홍선녀」를 읽으면서 여협을 접하고 이를 바탕으로 새로운 유형의 여협도를 창조해낸 것으로 볼 수 있다.

《가물첩》에 실린 〈여협도〉는 검을 찬 여인이 밤중에 공중부양하여 어디론가 향하는 모습, 멀리 성문이 보인 점, 이마 윗부분에 흰색 띠가 보인 점 등으로 보아 역시 홍선을 그린 것 같다[도 4-223]. 이 장면은 홍선이 적진인 위박성을 향해 가는 모습을 그린 것으로 짐작된다. 윤두서의 절친한 친구 이서는 〈선협롱검도(仙俠弄劍圖)〉에 쓴 제시에서 "선협이 신검을 가지고 노니 신령스런 광채가 우성과 두성의 자리를 쏘아 비추네. 눈속이 텅 비어 그 모습이 어쩜 그리 멍청한가"라고 하였는데 이 주제 역시 윤두서가 그린 것으로 추정된다.[33]

윤두서가 사망한 1715년 전후한 시기에 조선 문인들 사이에서는 여협 이야기가 크게 유행하여 이를 소재로 한 단편소설들이 등장하였다. 이러한 소설이 성행하게 된 데에는 사대부들의 중국 서사물의 독서경험과 임진왜란과 병자호란 이후 '협'에 대한 관심의 고조 등이 작용한 것이다.[34] 윤두서는 중국 문학에 나오는 수많은 검객들과 검녀들 중에 왜 홍선을 소재로 삼았을까? 윤두서가 살았던 시기에는 경신(1680), 기사(1689), 갑술(1694)환국으로 남인과 서인의 일진일퇴가 반복되면서 숙청과 보복이 속출하였다. 남인의 핵심 가문 출신이었던 그는 당쟁의 화를 입은 당사자였다. 피를 흘리지 않고 절도사들의 싸움을 중재시킨 홍선은 자신의 정치적인 입지를 지키기 위해 상대 당파의 인물을 과감하게 숙청하는 위선적 사대부와는 상반된 모습이다. 그는 홍선과 같은 현명한 인재가 등장하기를 염원하면서 이 소재를 그렸던 것으로 추측된다.[35]

33 "仙俠弄神劍 精光射斗牛 其眼中無主 其形何其愚.", 李漵, 「題仙俠弄劍圖」, 앞의 책 卷3.

34 여협에 관해서는 이명학, 「漢文短篇에 나타난 여성형상—〈劍女〉와 〈吉女〉를 중심으로—」, 『한국한문학연구』 제8집(한국한문학회, 1985), pp. 67-88; 박희병, 「조선후기 민간의 游俠崇尙과 游俠傳의 성립」, 『한국한문학연구』 제9집(한국한문학연구회, 1987), pp. 301-352; 조혜란, 「조선의 女俠, 劍女」, 『한국고전여성문학연구』 12호(한국고전여성문학회, 2006), pp. 265-287; 강혜규, 앞의 논문, pp. 445-475; 이경미, 「朝鮮後期 漢文小說 『劍女』를 통해 본 韓, 中 女俠의 세계」, 『석당논총』 40호(동아대학교 석당학술원, 2008), pp. 185-216.

35 강혜규, 앞의 논문에서 조선 후기에는 안석경(安錫儆, 1718-1774)의 『삽교만록(霅橋漫錄)』에 수록된 「검

3) 중국채색인물화의 수용

윤두서와 윤덕희는 중국채색인
물화를 수용한 사례도 보여 주목
된다. 『군서목록』에는 궁중에서
사용한 금벽산수화에 대한 언급
이 있는 소순(蕭詢)의 『고궁유록
(故宮遺錄)』(『군서목록』에는 '고
궁도록(故宮圖錄)'으로 표기됨)
이 있으며, 앞서 살펴본 《공재선
생묵적》에는 왕역(王繹)의 「사상
비결(寫像秘訣)」 가운데 채회법
(采繪法)을 필사해둔 것을 보면
윤두서는 채색인물화에 관심이
많았던 듯하다. 윤두서는 김진규
(金鎭圭, 1658-1716)의 채녀도

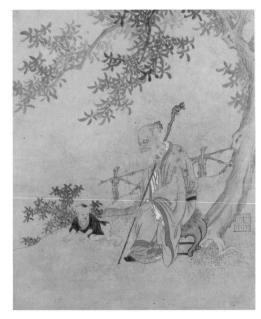

4-226 윤두서, 〈노옹관아도〉, 《윤씨가보》, 18세기,
견본수묵진채, 27.2×22.6cm, 녹우당

를 조선의 제일로 꼽았으나 현전하는 그의 작품이 남아 있지 않다.[36]

중국채색인물화를 소극적으로 수용한 예는 나무 밑 의자에 앉아 있는 노인이 뜰
에서 노는 아이를 바라보고 있는 모습을 그린 《윤씨가보》의 〈노옹관아도(老翁觀兒
圖)〉이다[도 4-226]. 화면 오른쪽 나무의 하단에 위치한 "공재(恭齋)"(ⓒ)는 1704년부
터 1707년까지의 작품에 찍혀 있어 그가 일찍부터 채색인물화에 관심이 있었음을 알

녀」를 비롯한 20편의 여협을 주인공으로 한 서사물이 보이는데, 이러한 여협서사의 작가 중 다수가 대명
의리와 북벌론을 강조했던 노론계 문인이라는 점을 지적하면서 이러한 여협서사의 성립 배경에는 대명의
리론과 북벌론이 작용한 것으로 보았다. 그러나 예외적으로 여협서사에 관심을 기울인 소론 및 남인계 문
인들이 공통적으로 당쟁을 통해 피해를 입은 인물들이라는 점을 지적하면서 당쟁의 심화로 인해 사대부
들 간에 상대 당에 대한 적개심이 고조된 상황 역시 여협서사의 성행에 영향을 끼친 것으로 추정하였다.

36 "판서(判書) 김진규(金鎭圭)는 그림의 품격이 아주 높았다. 채녀(采女)와 수선(水仙)을 잘 그렸는데, 재주
껏 그려내려고 하지 않아 열매를 맺는 경지에는 이르지 못했다. 그런데 윤두서는 그의 채녀도를 조씨 성
을 가진 자의 집에서 보고 극히 칭찬하여 선비의 그림 중에 제일가는 것으로 꼽았다[判書金鎭圭畵品 甚
高工彩女 水仙而不肯竟其才 未造落蔕之境 而尹斗緖見其彩女圖 於曹姓人 所極加獎賞 推爲儒畵中第一],
南泰膺,「畵史」, 앞의 책.

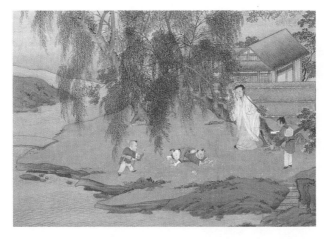

수 있다. 국화점을 구사한 나무와 잡풀, 나무 울타리, 사선으로 묘사된 지면선 등은 윤두서의 전형적인 화풍이다. 그러나 변발머리를 한 어린아이, 노인이 앉아 있는 털방석 깔린 의자 등은 중국적인 모티프들이며, 아이와 노인의 옷에는 진채와 호분이 가해져 있어 중국채색인물화를 방작한 것으로 추정되나 구체적인 전거를 찾지 못했다. 다만 정원에서 아이들이 노는 모습을 그린 유사한 소재는 구영의《인물고사도책(人物故事圖冊)》제3엽 부분에서 발견된다〔도 4 - 227〕.

그 밖에도 윤두서의 작품으로 전해지는 중국풍 채색인물화들이 현재 여러 점 유통되고 있지만, 그중에 대부분은 윤두서의 인장을 위조해서 작품에 찍어놓은 위작들이거나 필자미상의 작품들이다.[37] 그러나 개인소장 전칭작인 〈미인독서도(美人讀書圖)〉〔도 4 - 228〕, 〈요지연도〉〔도 4 - 232〕와 〈요지군선도〉〔도 4 - 233〕는 중국풍 채색인물화지만 일정 부분 윤두서의 화풍이 반영되어 있어 윤두서의 작품일 가능성에 대해서 면밀한 주의를 기울여볼 필요가 있다.

〈미인독서도〉가 보여주는 독특한 채색인물 화풍은 중국인 화가가 그린 미인도가 아닐까 의심이 들 정도이다. 이 작품과 비교될 수 있는 중국 그림은 남경박물원(南京博物院) 소장 필자미상의 〈춘정행락도(春庭行樂圖)〉이다〔도 4 - 229〕. 정원에서 한 여인이 책을 보다 말고 학을 감상하는 모습과 두 마리의 학, 괴석이 있는 화분, 그리고 탁자 위에 놓인 병에 꽂아진 화려한 공작 깃털과 붉은 산호 등은 유사한 모티프라고 할

37 윤두서의 작품으로 알려진 채색인물화는 『朝鮮時代繪畵名品展』(珍畵廊, 1988), 도 6에 실려 있는 〈미인독서도〉, 이태호 엮음, 『조선 후기 그림의 기와 세』(학고재, 2005), 도 10, 도 11에 실려 있는 개인소장 〈요지연도〉와 〈요지군선도〉 등이 있다.

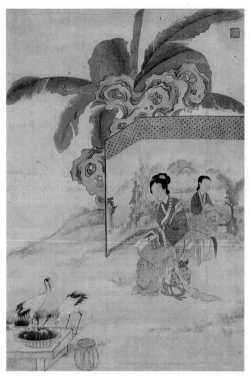

4-228 전 윤두서, 〈미인독서도〉, 18세기, 견본채색, 61×41cm, 개인

4-229 필자미상, 〈춘정행락도〉 부분, 명(明), 견본채색, 129.1×65.4cm, 남경박물원

수 있다. 미인의 갸름한 얼굴과 머리모양, 머리장식은 중국역사박물관 소장 필자미상의 〈천추절색도권(千秋絶色圖卷)〉에 나오는 장벽란(張碧蘭)에서 발견된다.[38] 목리문을 드러낸 탁자 위에 삼족정, 벼루, 책, 산호와 공작털이 꽂힌 병 등은 만명기 서화고동 취미를 잘 반영하고 있다.

비록 이 작품이 중국풍이 강할지라도 그 속에 윤두서의 화풍이 부분적으로 배어 있는 것만은 확실하다. 예컨대 화면 중간 부분에 사선으로 표현된 지면선과 지면 곳곳에 표현된 부챗살 모양의 잡풀들, 화면 속 병풍에 그려진 곽희수법으로 표현된 나무 등은 윤두서의 화풍과 관련된 요소들이다. 또한 작품 속의 중국풍 모티프인 태호석, 파초, 의자는 윤두서의 〈파초인물도〉에도 등장한다〔도 4-103〕. 윤두서의 뛰어난 모사 솜씨와 공필채색인물화의 실력은 〈사자나한도〉〔도 4-188〕에서 어느 정도 입증

38 필자미상, 〈千秋絶色圖卷〉, 명(明), 견본채색, 29.5×667.5cm, 중국역사박물관 소장. 이 작품은 『中國歷代 仕女畵集』(天津: 天津人民美術出版社, 河北敎育出版社, 1998), 도 52 참조.

된다. 남태응은 "그 수법은 우리나라 (화가)와는 전적으로 다르고, 화격은 중국의 뼈와 중국의 태(胎)를 빼앗아 자신의 것으로 만들 정도였다. 사물을 그려냄이 더욱 핍진하여 전혀 미진한 부분을 남김이 없어 더할 수 없이 정교하고 섬세하여 그 절묘함이 '묘(妙)'의 경지에 이르렀다"고 증언한 바와 같이 그는 중국의 화격을 따를 수 있는 충분한 재능을 지니고 있었다고 본다.[39] 그뿐 아니라 화면의 오른쪽 상단에 찍힌 "공재(恭齋)"(ⓐ)(1708, 1713 기년작)로 읽히는 인장은 윤두서가 작품에 자주 사용한 것이다(부록 8). 윤덕희가 그린 서울대학교박물관 소장 〈여인독서도(女人讀書圖)〉는 독서하는 여인의 자세, 뒤쪽의 병풍과 파초 등의 구성요소로 보아 〈미인독서도〉를 조선식으로 번안하여 그린 것임을 알 수 있다(도 4-230). 이 두 작품의 화면 오른쪽 상단에 찍힌 인장의 위치도 흡사하다. 따라서 이 그림은 주변 인물이 소장하고 있는 중국 미인도를 윤두서가 감상할 목적으로 모사했을 가능성이 있다고 본다.

조선 중기에는 명대(明代) 직업화가인 구영의 〈여협도〉와 맹영광의 〈패검미인도〉 등과 같은 채색인물화가 유입되었다. 17세기에 중국 명대 미인도를 모사한 사례는 국립중앙박물관 소장 신범화의 〈여협도〉에서 찾아볼 수 있다(도 4-224). 신범화는 조선 중기의 문인화가로 인물화를 잘 그렸다고 하며 구영의 〈여협도〉를 소장했던 신익성(申翊聖)의 손자이다. 이하곤은 신범화의 〈여협도〉를 보고 "붓을 쓴 것이 비범하여 족히 구영과 견줄 만하다"고 하였다.[40] 신범화의 〈여협도〉는 화면의 왼쪽 빈 공간에 "여협도(女俠圖)"라고 적혀 있다. 이 그림은 종이의 변색이 너무 심해 원래의 모습을 상실했지만 전반적으로 전형적인 명대 미인도 형식을 따르고 있어 조부가 소장한 명대 구영의 〈여협도〉를 그대로 모사한 것으로 추정된다. 여인은 소나무 아래 비단 방석을 깔고 앉아 있으며, 여인의 뒤쪽에 놓인 책상에는 붉은 산호가 꽂힌 병과 여협의 것으로 보이는 검, 사각형 모양의 그릇과 붉은색의 작은 그릇이 보인다. 또한 대나무 난간과 여협 사이에 사자모양의 청동기가 2단으로 된 받침대 위에 놓여 있다. 여인은 오른손은 들고 왼손은 아래로 내려놓고 있다. 안면은 마모가 심해 형체를 알아볼 수 없지만 갸름한 얼굴에 올린 머리를 하고 있다.

〈미인독서도〉도 신범화의 사례와 같이 조선에 전해진 중국 미인도의 원본이 되

39　"故其手法 絶異於東方 畵格換唐之骨奪唐之胎 而狀物尤逼眞 無餘蘊精微 工絶超詣妙處於.", 南泰膺, 「畵史」, 앞의 책.

40　"用筆極不草草 足可鴈行仇實父.", 李夏坤, 「申範華女俠圖」, 앞의 책 17冊. 신범화에 대한 언급은 李仙玉, 앞의 논문(1987), pp. 48-49.

4-230 윤덕희, 〈여인독서도〉, 18세기, 견본담채, 20×14.3cm, 서울대학교박물관

는 그림을 임모한 예로 보이나 아쉽게도 그 원본에 해당되는 그림을 발견하지 못했다. 다만 선행 연구에서는 〈미인독서도〉의 모본이 되었을 만한 그림은 문헌기록으로만 알 수 있는데, 신위(申緯, 1791-1847)가 보았다는 당인(唐寅)의 〈독서사녀도(讀書仕女圖)〉, 무명씨의 〈사녀권수도권(仕女倦睡圖卷)〉, 〈사녀독서도(仕女讀書圖)〉 등으로 추정하였다.[41]

이상과 같은 여러 정황을 고려해보면, 〈미인독서도〉는 윤두서가 중국 미인도 계열의 그림을 모사했을 가능성이 충분히 있다고 할 수 있다. 그러나 이 작품을 직접 실견하지 못하여 차후 더 면밀하게 검토해보고자 한다.

윤덕희도 중국 미인도의 화풍을 따른 〈마상미인도〉를 남겼다〔도 4-231〕. 이 작품도 화면의 왼쪽 상단에 "1736년에 둘째아들 윤용에게 그려주었다"는 관서만 없다면 중국 그림으로 오인할 만큼 전형적인 중국 미인도 형식이다. 미인과 말을 소재로 한 중국의 고사인물도로는 문희귀한도(文姬歸漢圖), 왕소군도(王昭君圖), 양귀비상마도(楊貴妃上馬圖) 등이 있으며,[42] 우리나라에서는 흔하지 않은 소재로 강희언(姜熙彦), 이재관(李在寬), 신윤복(申潤福) 등 윤덕희의 후배화가들에 의해서 다루어진다.

중국 미인의 전형적인 용모를 갖춘 여인은 양손으로 요염하게 고삐를 잡고 있으며, 상체를 뒤로 돌려 ꭍ면상을 취하고 있다. 〈마상미인도〉의 여주인공은 왕소군의 상징인 비파를 지니고 있지 않으며, 여인의 복식과 모자는 왕소군이나 채문희가 쓴 털모자나 복식과는 사뭇 다르지만 명대 혹은 청대의 미인도를 수용한 그림인 것만은 확실하다. 1732년에 지은 아래의 「제자사화장(題自寫畵障)」에서 언급된 마상미인도가 기생을 소재로 하고 있어 〈마상미인도〉도 기생을 형상화했을 가능성도 있다.

준마는 나는 듯이 가는데, 취하여 말고삐를 당기네.
어디서 기생과 한바탕 놀고 돌아갈까?
석양에 봄버들 가지 늘어졌네.
백설같이 흰 공골말에 옥으로 꾸민 낙두(絡頭)

41 문선주, 「조선시대 중국 仕女圖의 수용과 변화」, 『미술사학보』 제25호(미술사학연구회, 2005), p. 89.
42 〈문희귀한도〉는 한대(漢代)에 문희가 흉노족장의 부인이 되어 자식까지 낳고 살았으나 후에 모두 버리고 한(漢)나라로 돌아왔다는 내용을 담고 있다. 〈양귀비상마도〉는 말과 양귀비를 총애했던 현종의 고사로 현종과 함께 출렵하기 위해 궁녀들의 부축을 받으며 말에 오르는 장면을 그린 것이다. 〈왕소군도〉는 전한(前漢) 원제(元帝) 때의 궁녀인 왕소군이 흉노로 시집보내져 슬프고 원통하여 말 위에서 비파를 뜯으며 한을 노래했다는 고사를 그린 그림이다. 왕소군과 모연수가 얽힌 고사는 이 책의 p. 478의 각주 2 참조.

4-231 윤덕희, 〈마상미인도〉, 1736년, 지본담채, 84.5×70cm, 국립중앙박물관

미녀의 비단 치장이 돋보이네.

말은 흐르는 구름처럼 달리고

사람은 제비처럼 가볍네.[43]

이 제화시의 내용을 보면 이 작품은 어느 봄날 해질 무렵 술에 취한 인물이 준마를 타고 가고, 그 옆에 비단 치장을 한 기생이 화려한 장식을 한 공골말을 타고 가는 장면임을 알 수 있다. 이 작품은 현전하지 않지만 기생을 주인공으로 한 그림으로 당시로서는 매우 획기적이었던 듯하다.

윤용의 〈미인도〉도 문헌기록에 남아 있어 윤두서 일가는 조선 후기 미인도의 한 계보를 형성하고 있다. 유경종은 윤용이 미인도를 잘 그린 화가로 알려져 있음을 언급하였다.[44] 이후에 강희언, 신한평, 김홍도 등이 중국의 미인도를 수용하였다.[45]

축수용 군선도를 소재로 택해 공필채색화로 그린 개인소장 〈요지연도〉와 〈요지군선도〉는 윤두서가 그렸을 가능성이 큰데, 조선 후기 궁중에서 병풍으로 제작된 〈요지연도〉의 출현과 관련해서 중요한 의미를 지닐 뿐만 아니라 조선 후기에 구영의 신선도를 수용했음을 알 수 있는 작품이다〔도 4-232, 233〕.

'요지연도'는 원래 서왕모가 곤륜산의 요지에서 주(周)나라 목왕(穆王)의 방문을 받고 크게 연회를 베풀었다는 설화의 내용을 담은 그림이다.[46] 그러나 시간이 경과될

43 "鐵駿去如飛 醉挽紫遊韁 何處買笑歸 春柳暗斜陽 雪驕玉絡頭 妖姬錦裝明 馬如流雲轉 人如紫燕輕.", 尹德熙, 「題自寫畵障」, 앞의 책 上卷.

44 이에 관해서는 이 책의 p. 162 참조.

45 18세기 후반 김광국의 《석농화원(石農畵苑)》에는 김광국의 요청으로 신한평이 그린 중국 미인도 계열의 그림이 있다. 이 작품에 관해서는 박효은, 「김광국의 《석농화원》과 18세기 후반 조선화단」, 유홍준, 이태호 편, 『遊戲三昧』(학고재, 2003), pp. 150-151. 이 그림과 중국 명대 필자미상의 〈천추절염도(千秋絶艶圖)〉에 실린 미인도의 유사성을 밝힌 논고는 이홍주, 『조선시대 궁중채색인물화에 보이는 중국 원체 인물화의 영향』(홍익대학교대학원 석사학위논문, 2006), p. 70.

46 요지연도에 관해서는 학자들마다 사용하는 용어가 다르다. 박은순, 「純廟朝 〈王世子誕禊屛〉에 대한 圖像的 고찰」, 『考古美術』 174(1987), pp. 43-50에서는 서왕모의 거처에서 베풀어진 연회 장면을 위주로 그린 것을 요지연도라고 하였으며, 서왕모의 연회에 참석하기 위해 군선들이 파도를 타고 몰려오는 모습을 그린 파상군선도, 그리고 이 두 가지 소재가 다루어진 그림을 군선경수반도회도(群仙慶壽蟠桃會圖) 또는 군선반도대회도(群仙蟠桃大會圖)로 구분한 바 있다. 禹賢受, 「조선후기 瑤池宴圖에 대한 연구」(이화여자대학교대학원 미술사학과 석사학위논문, 1996), p. 1에서 "요지연도란 서왕모의 거처인 곤륜산의 요지에서 열리는 연회모습을 담은 그림이다"고 정의하면서, 중국 문학작품에서는 많은 신선들이 서왕모의 연회에 초대받아 가는 고사를 '반도회'라고 칭하고 있는데, 명대 잡극 제목 중 '반도회'라는 용어가 쓰인 경우

4-232 윤두서, 〈요지연도〉, 18세기, 견본채색, 34.9×68.3cm, 개인

수록 의미가 확장되어 반도회라는 의미를 포괄한다. 반도회를 주제로 다룬 문학작품은 원대의 희곡으로「반도회(蟠桃會)」,「중신선경상반도회(衆神仙慶賞蟠桃會)」,「축성수금모헌반도(祝聖壽金母獻蟠桃)」 등과 명초 희곡으로 「요지회팔선경수(瑤池會八仙慶壽)」, 주유돈(1379-1439)의 「군선경수반도회(群仙慶壽蟠桃會)」, 명대 소설 오원태의 『팔선출처동유기』 등에서 보인다.[47] 『팔선출처동유기』(총 58회) 중 제47회 「팔선반도대회(八仙蟠桃大會)」에서는 서왕모의 탄신 축하잔치에 옥황과 모든 부처와 수많은 신과 신선들이 모두 예물을 보내거나 축하하러 왔다는 내용이 있다.[48] 이 경우에 반도대회는 서왕모의 탄신 축하잔치를 의미한다. 또한 청초 여웅(呂熊)이 1711년에 간행한 『여선외사(女仙外史)』(총 100회) 중 제1회 「서왕모요지개연 천랑성월전구인(西王母瑤池開宴 天狼星月殿求姻)」에서는 서왕모가 선도 복숭아가 탐스럽게 익자 불보살, 도조

별칭으로 '요지(대)회', '요지연' 등으로 부른 경우가 있으므로 이들이 모두 같은 의미로 통용되었다고 주장하였다. 따라서 우리나라 여러 문헌에서 전래적으로 불리었던 '요지연도'라는 명칭을 낯선 '반도회도'로 고쳐야 할 필요가 없다는 견해를 폈다.

47 박은순, 앞의 논문(1987), pp. 47-48; 鄭元祉, 「元代 神仙道化劇 硏究」(서울대학교대학원 중어중문학과 박사학위논문, 1993), p. 66.
48 오원태 저, 진기환 역, 앞의 책, p. 229.

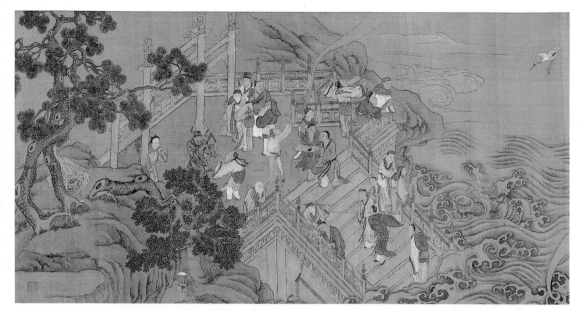

4-233 윤두서, 〈요지군선도〉, 18세기, 견본채색, 34.9×61.7cm, 개인

천존(道祖天尊), 상제(上帝) 및 각 신선들을 초대하여 연회를 베푸는 내용을 담고 있
다.[49] 이 경우에 요지연은 3000년마다 열리는 선도 복숭아가 익어 연회를 갖는 반도
회를 의미한다. 이처럼 중국 문학에서는 '요지연'과 '반도회'의 용례가 서로 혼용되어
있다. 이 두 소설은 조선 후기에 유입되어 문인들 사이에 읽혀진 책들이며,[50] 신광수
(申光洙)의 글에도 반도회가 언급되어 있어 그림으로 그려진 '요지연도'와 '반도회도'
라는 용어를 혼용해서 써도 무리가 없다고 본다. 서왕모가 있는 요지연에 팔선이 모
여드는 장면을 담은 현전하는 가장 이른 시기의 예는 필자가 확인한 바에 따르면 원
(元) 14세기 나전으로 제작된 〈팔선축수라전팔각합자(八仙祝壽螺鈿八角盒子)〉(일본 개

49 "西母于桃熟之日開宴 止請佛菩薩 道祖天尊與上帝及諸大仙眞.", 呂熊, 「西王母瑤池開宴 天狼星月殿求姻」,
 『女仙外史』上冊(北京: 中國戲劇出版社, 2000), p. 3.
50 윤덕희가 1762년에 자신이 본 총 127종의 소설을 기록해둔 「소설경람자」에『동유기』가 포함되어 있다는
 사실은 車美愛,「駱西 尹德熙 繪畫 硏究」(2003), pp. 11-13.『여선외사』의 초간본인 1711년 조황헌(釣璜
 軒)본으로 추정되는 책이 규장각에 소장되어 있다. 박재연 교수는 규장각본은 1884년 고종황제 명으로
 번역 필사한 낙선재본의 대본으로 추정하였다. 朴在淵,「낙선재본『女仙外史』에 대하여」,『國語國文學硏
 究』14호(원광대학교 인문과학대학 국어국문학과, 1991), p. 534.

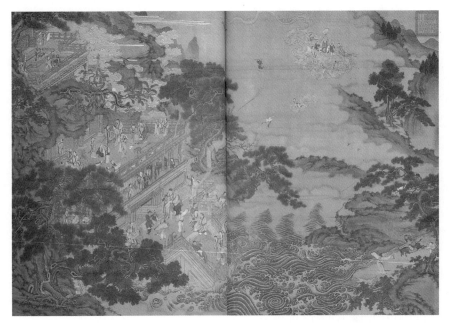

4-234 구영(仇英), 〈군선축수도〉 부분, 명(明), 견본채색, 99×148.4cm, 대북 국립고궁박물원

인소장)일 것으로 추정된다.[51]

　　개인소장 〈요지연도〉와 〈요지군선도〉는 주제 면에서 상호 연결되어 있으며 서왕
모의 탄신축하 잔치에 참석하기 위해 팔선을 비롯한 여러 군선들이 곤륜산으로 모여
드는 장면을 그린 군선축수반도회도(群仙祝壽蟠桃會圖) 계열의 그림이다. 〈요지연도〉
는 서왕모가 곤륜산 꼭대기에 위치한 궁전에 앉아 있는 모습을 담고 있다. 서왕모가
자리한 곳에는 화려한 카펫이 깔려 있고 탁자 위에는 영지가 꽂혀 있는 꽃병, 두루마
리, 그리고 네 발 달린 그릇이 놓여 있다. 탑(榻)에 앉아 있는 서왕모는 갸름한 미인의
모습으로 주변 시녀들보다 더 크게 그려졌다. 서왕모를 중심으로 좌우에 짝을 지어
악기를 연주하거나 옹기종기 모여 있는 선녀들과 깃발을 들고 있는 선동들이 있고,
난간에는 가장 먼저 도착한 세 명의 신선이 경치를 구경하고 있다. 화면의 왼쪽 높지
막한 산비탈에는 나무들이 자라고 있으며, 오른쪽에는 구름 위로 공작새 한 마리가
창공을 날고 있다. 〈요지군선도〉는 반도대회에 참석하기 위해 바다를 건너 곤륜산 입
구에 도착한 군선들을 묘사한 그림이다. 오른쪽의 거센 파도 출렁이는 약수(弱水)에

51　『吉祥―中國にこめられた意味』(東京國立博物館, 1998) p. 113, 도 89. 화면의 왼쪽에는 "유소서작(劉紹
　　緒作)"이라는 이름이 새겨져 있다.

표 4-15 윤두서의 〈요지연도〉와 구영의 〈군선축수도〉 비교

윤두서, 〈요지연도〉 부분	구영, 〈군선축수도〉 부분

는 용이 노닐며, 하늘에는 백학 한 마리가 곤륜산을 향해 날아오고 있다.

이 두 그림의 내용은 명대 직업화가인 구영의 〈군선축수도(群仙祝壽圖)〉에 모두 담겨 있어 명대 군선축수도 계열의 그림이 조선에 유입된 사실을 알려준다(도 4-234).[52] 구영의 작품과 비교해보면 이 두 작품은 조선에 유입된 구영의 〈군선축수도〉와 유사한 그림을 세 부분으로 나누어 두 부분만 그린 셈인데 원래는 중간 부분도 그렸을 가능성이 크다. 〈요지연도〉는 구영의 〈군선축수도〉의 서왕모가 있는 윗부분과, 〈요지군선도〉는 반도회에 참석하기 위해 바다를 건너 곤륜산 입구에 도착한 군선들을 묘사한 구영의 〈군선축수도〉의 하단 부분과 관련되어 있다.[53]

〈요지연도〉에는 화려한 궁전에 앉아 있는 서왕모와 주변에 시녀들이 옹기종기 모여 있는 모습이 보이는 데 비해, 구영의 그림에는 서왕모를 암시하는 자리만 있어 차이를 보인다. 그러나 양쪽으로 서 있는 남자 선동들과 난간에 서 있는 종리권, 여동빈, 이철괴로 보이는 신선들은 유사한 도상이다(표 4-15).

〈요지군선도〉와 구영의 〈군선축수도〉는 신선들의 수가 약간 차이가 나지만 계단의 왼쪽에서 두꺼비를 희롱하고 있는 유해섬과 주변의 신선들, 태극무늬 두루마리를

52 〈군선축수도〉는 "실부구영근제(實父仇英謹製)"라는 관서와 "십주(十卅)" 인장과 함께 화면 우측 상단에 건륭제의 인장이 있다.

53 구영, 〈군선축수도〉는 건륭황제의 수장인이 찍혀 있으며, 『長生的世界 道敎繪畫特別展圖錄』(臺北: 臺北 國立故宮博物院, 1996), 도 25에 실려 있다.

서로 맞잡고 있는 한산습득(寒山拾得)과 주변의 신선들, 문 입구에서 복숭아를 들고 있는 동방삭과 박판을 들고 춤을 추는 남채화,[54] 숲속에 앉아서 피리를 불고 있는 유자선 등의 신선도상들은 구영의 그림과 흡사하다(표 4-16).

〈요지연도〉와 〈요지군선도〉에 찍혀 있는 인장들은 다음의 표 4-17과 같다. 〈요지연도〉의 "윤두서인(尹斗緖印)"(ⓐ)이라는 백문방인은 화면의 어두운 부분에 찍혀 있어 식별하기 어렵지만 현재 녹우당에 전하는 윤두서의 인장과 같은 것으로 추정된다. 이 인장이 찍힌 현전하는 작품은 조선미술박물관 소장 〈춘산고주도〉(1703),《윤씨가보》의 〈우여산수도〉(1711), 〈수애모정도〉, 〈관수도〉, 〈춘강수조도〉 등이다. 〈요지군선도〉에 찍힌 "효언(孝彦)"(ⓒ)은 『근역인수(槿域印藪)』에 실린 인장과 일치하며, 현전하는 작품 중 가장 많이 사용된 인장이다(부록 8). 최근 연구에서는 이 작품에 찍힌 인장을 윤두서의 수장인으로 보고 윤두서가 소장한 중국 그림으로 보는 견해도 있지만, 이 인장은 장서인으로 사용된 바 없을 뿐만 아니라 윤두서 화풍의 반영된 요소를 언

54 윤두서의 그림과 구영의 그림에 등장하는 박판(拍板: 박자를 맞추는 악기)을 들고 춤을 추는 선인과 유사한 도상은 유준(劉俊)의 〈이선도(二仙圖)〉(德川美術館 소장), 장로(張路)의 〈팔선도병(八仙圖屛)〉(淸華大學工藝美術學院 소장), 명 장충(張翀)의 〈요지선극도(瑤池仙劇圖)〉(英國博物館 소장), 명대 15-16세기경에 그린 필자미상의 〈팔선축수도(八仙祝壽圖)〉(일본 개인소장) 등 주로 15-16세기 명대 궁정화가 및 직업화가들이 그린 작품에서 발견된다. 『吉祥―中國にこめられた意味』, p. 116, 도 93에 실려 있는 일본 개인소장 필자미상의 〈팔선축수도〉의 도판해설에서는 이 신선을 조국구로 보았다. 또한 『中國美術辭典』(臺灣: 雄獅版編輯委員會, 1988), p. 277과 노자키 세이킨(野崎誠近) 著, 변영섭, 안영길 역, 『中國吉祥圖案』(도서출판 예경, 1992), p. 47에 언급된 팔선이 지니고 있는 지물을 정리해보면, 종리권의 부채, 장과로의 어고(魚鼓), 한상자의 꽃바구니, 이철괴의 호로, 여동빈의 보검, 조국구의 옥판(玉板) 또는 음양판(어떤 사람은 남채화가 지니고 있는 물건이라고 한다), 남채화의 동소(洞簫) 또는 횡적(피리), 하선고의 연꽃 또는 조리 등이다. 이상에서 언급된 팔선이 지닌 지물의 특징으로 보면 박판을 들고 있는 이는 조국구이다. 그러나 鄭元祉, 「元代 神仙道化劇 硏究」와 蘇英哲, 「八仙考」에 따르면 1566년경 오원태의 『팔선출처동유기』와 탕현조의 희곡 『한단기』에서 현재에 통칭되는 팔선이 확립되었다. 따라서 윤두서와 구영의 그림에 등장하는 박판을 들고 춤을 추는 선인은 팔선이 확정되기 이전의 도상이다. 한편 Anning Jing, 앞의 논문, p. 220에서는 원대 영락궁 순양전 감실 배벽에 그려진 〈팔선과해도(八仙過海圖)〉(1358) 중 커다란 박판을 들고 있는 신선을 남채화로 보았으며, 같은 논문 p. 222에서는 북경 고궁박물원 소장 작자미상 〈격사군선공수도(緙絲群仙拱壽圖)〉에 등장하는 팔선 중 쇠피리를 들고 있는 신선을 서신옹으로, 박판을 들고 있는 신선을 남채화로 보았다. 『선불기종』과 『열선전전』 등에 실린 남채화도 큰 박판을 들고 있는데 이는 『태평광기』 권22에 실린 「남채화」에 근거한 것이다. 이 글에 따르면, "매번 성읍에서 노래를 부르고 다니며 구걸을 하고, 큰 박판을 갖고 다녔는데 길이가 3척 정도였으며 늘 취하여 「답가」를 불렀다." 이상의 내용을 검토해보면, 윤두서와 구영의 작품에 등장하는 박판을 든 신선은 오원태의 『팔선출처동유기』가 출간되기 이전의 도상이므로 필자는 이 신선을 남채화로 보고자 한다.

표 4-16 윤두서의 〈요지군선도〉와 구영의 〈군선축수도〉 비교

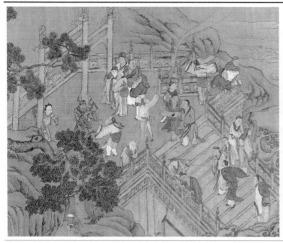
윤두서, 〈요지군선도〉 부분

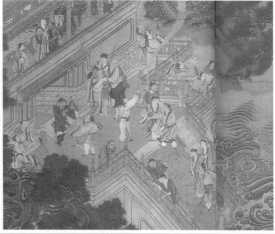
구영, 〈군선축수도〉 부분

표 4-17 〈요지연도〉와 〈요지군선도〉의 인장

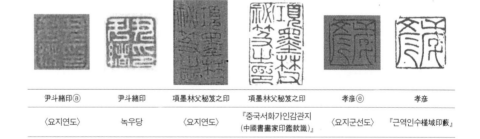

尹斗緖印ⓐ	尹斗緖印	項墨林父秘笈之印	項墨林父秘笈之印	孝彦ⓔ	孝彦
〈요지연도〉	녹우당	〈요지연도〉	『중국서화가인감관지 (中國書畫家印鑑款識)』	〈요지군선도〉	『근역인수槿域印藪』

급하지 않아 근거가 미약하다.[55]

　〈요지연도〉의 "윤두서인(尹斗緖印)" 밑에 수장인으로 추정되는 두 개의 인장이 더 찍혀 있는데 그 가운데 삼족정인(三足鼎印)의 인장주는 파악할 수 없었고, 또 다른 하나인 "항묵림부비급지인(項墨林父秘笈之印)"은 명대의 유명한 수장가인 항원변(項元汴, 1525-1590)의 인장이다. 그런데 『중국서화가인감관지(中國書畫家印鑑款識)』에 실려 있는 "항묵림부비급지인"이라는 인장과 비교해보면, 인장의 테두리가 없고 크기도 달라 윤두서가 주묵으로 수장인까지 그대로 모사한 것으로 이해된다.[56] 윤두서

55　박은순, 앞의 책(2010), p. 235.
56　上海博物館, 『中國書畫家印鑑款識』(北京: 文物出版社, 1987), p. 1110 중 인장 104번으로 《趙孟頫倪瓚蘭

는 『양휘산법』을 필사할 때도 그 책에 찍혀 있는 인장까지 그대로 모사한 사례가 있으며, 자신의 작품에도 "효언(孝彦)"(ⓐ) 모양을 그대로 그린 수서인(手書印)이 찍힌 사례도 있다(부록 8).[57] 구영은 1547년경 항원변의 집에서 기숙하면서 고화의 임모와 복제를 도맡아 했다.[58] 따라서 이 그림은 항원변이 수장한 구영의 군선축수도 계열의 그림이 조선에 유입된 사례를 알려주는 자료이다.

이상의 인장에 근거해보면 이 작품은 윤두서가 그렸을 가능성이 크다. 윤두서는 1711년에 이형징의 회갑 때 요지연을 소재로 한 〈연유도(宴遊圖)〉를 그려준 기록이 있어 그가 생전에 〈요지연도〉를 그렸음을 알 수 있다.[59] 〈요지연도〉와 〈요지군선도〉는 중국의 미인도를 모사한 개인소장 〈미인독서도〉와 같이 자신의 화풍을 소극적으로 가미하고 전반적으로 원본을 그대로 모사하려는 의도가 엿보인다[도 4-228]. 이 작품의 경우에는 원본이 있어서 더욱 비교가 가능하다. 〈요지연도〉와 〈요지군선도〉는 중국 원본의 모사를 우선으로 삼되 복잡한 화면 구성을 격식에 맞게 더 간일하게 재구성하여 그렸으며, 인물 묘사에서는 구영의 작품보다 오히려 화격(畫格)이 높은 점도 윤두서의 솜씨임을 말해준다. 청록채색은 군데군데 뭉쳐 있는 서툰 솜씨가 보여 구영의 능숙한 채색 솜씨와 비교된다.

표 4-18에서 제시한 세부 표현을 보면 구영의 작품에 보이지 않는 윤두서의 화풍이 부분적으로 가미된 요소들이 발견된다.

예컨대 〈요지연도〉와 〈요지군선도〉의 왼쪽에 있는 평지 표현은 표 4-7에서 제시한 바와 같이 윤두서가 애용했던 화풍을 보여준다. 〈요지연도〉의 반원을 옆으로 반복적으로 표현하여 만든 구름 표현은 〈서총대친림연회도〉의 것과 유사하며, 〈요지군선도〉의 여러 겹의 선들과 여백으로 구성된 수파와 게 발톱 모양의 포말은 《윤씨가보》의 〈격룡도〉의 것과 유사한 솜씨이다. 〈요지군선도〉의 기이하게 뻗은 뿌리 부분을 드러낸 모양은 《윤씨가보》의 〈관수도〉와 비교된다. 다만 이 작품에 구사된 거륜엽으로 그린 송엽법은 윤두서가 가장 애용했던 것이지만 수묵으로 그린 윤두서의 것에 비해 장식적이고 정형화되어 있어 진작으로 확정하기에는 주저되는 부분이다. 이는 원화

竹崙卷)에 찍혀 있는 수장인이다.

57 항원변의 서화수장에 관해서는 鄭銀淑, 『項元卞之書畵收藏與藝術』(臺北: 文史哲出版社, 1984).

58 그해 봄 구영은 항원변을 위해 〈倣唐人竹鳩圖〉, 〈臨崔白竹鵰圖〉, 〈摹宋元六景冊〉 등을 그렸다. 이에 관한 내용은 『明中葉人物畵四家特展』(臺北: 臺北國立故宮博物院, 2000)에 수록된 p. 160, p. 185에 수록된 「明中葉人物畵四家年表」 참조.

59 이에 관해서는 이 책의 p. 146 참조.

표 4-18 〈요지연도〉·〈요지군선도〉와 윤두서의 작품 세부 비교

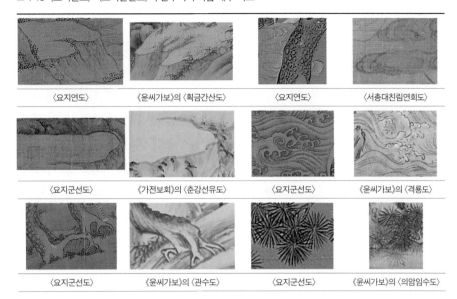

〈요지연도〉	《윤씨가보》의 〈획금간산도〉	〈요지연도〉	〈서총대친림연회도〉
〈요지군선도〉	《가전보회》의 〈춘강선유도〉	〈요지군선도〉	《윤씨가보》의 〈격룡도〉
〈요지군선도〉	《윤씨가보》의 〈관수도〉	〈요지군선도〉	《윤씨가보》의 〈의암임수도〉

가 장식성이 강한 채색인물화이기 때문에 모사하는 과정에서 일부러 장식성을 살린 것인지 판단하기 어렵다.

이상과 같이 이 두 작품은 수엽법에 보이는 정형화되고 장식적인 요소가 의문점이긴 하지만 윤두서의 인장과 윤두서의 화풍상의 특징이 반영되어 있어 잠정적으로 윤두서가 구영의 군선축수도 계열의 그림을 모사한 것으로 보고 차후 더 면밀하게 검토해보고자 한다.[60]

지금까지 윤두서가의 중국 고사인물화, 여협도, 채색인물화의 수용 양상을 살펴보았다. 윤두서와 윤덕희는 북송대 시인이자 은일거사인 임포의 고사에 관심이 많아 조선 중기부터 다루어진 '고산방학'과 조선 후기에 유행했던 '매화서옥'을 모두 시도하였다. 이들은 『개자원화전』을 가장 먼저 수용하면서 이 책에 실린 〈이영구매화서옥도〉를 처음으로 활용하였다. 윤두서는 초횡의 『양정도해』를 통해 조선시대 화가로는 유일하게 북송대 청렴한 관리인 조변의 분향고천 고사를 그렸다. 윤두서와 윤덕희가 남긴 격룡도와 윤두서이 격호도는 오원내의 『팔선출처동유기』의 여동빈이 교룡을 잡

60 이 인장이 항원변의 인장임을 알려주신 충북대학교 고고미술사학과 박은화 교수님과, 이 작품의 분석에 여러 조언을 해주신 박정혜 교수님께 깊이 감사드린다.

는 고사와 종리권이 호랑이를 잡는 고사와 관련된 것으로 믿어진다. 윤덕희의 〈격호도〉는 『성세항언』의 소설에 실려 있는 삽도 중 한 장면을 활용한 것으로 보았다.

윤두서의 〈여협도〉는 이전에는 거의 다루어지지 않았던 소재로 새로운 회화 영역의 확보 면에서도 중요하다. 〈여협도〉의 주인공은 중국 당나라 때 여협인 홍선이며, 이 소재를 그리게 된 경로는 『해남윤씨군서목록』에 실린 『태평광기』와 『성명잡극』으로 파악하였다. 중국 당대(唐代) 전기소설 「홍선전」은 『태평광기』에 재수록되어 있다. 또한 윤두서가 그린 홍선은 명대 잡극을 모아놓은 『성명잡극삼십종』 중 양진어의 「홍선녀」에 실린 삽도와도 상관성이 있다. 따라서 이 여협도는 그의 다양한 중국출판물에 대한 독서 취향을 반영한 예로 볼 수 있다.

윤두서가 조선에 유입된 명대 미인독서도 계열과 구영의 군선축수도 계열의 채색인물화를 모사했을 가능성이 있는 작품 사례들을 통해서 조선 후기에 유입된 중국화의 한 단면을 조명할 수 있었다. 〈미인독서도〉는 주변의 인물이 소장한 중국 미인도를 윤두서가 감상할 목적으로 모사했을 가능성을 제시하였다. 윤덕희도 중국 미인도를 임모한 〈마상미인도〉를 남겼을 뿐만 아니라 윤용 역시 미인도를 잘 그린 화가로 알려져 있어 윤두서 일가는 조선 후기 미인도의 한 계보를 형성하고 있다.

중국 명대 16세기 직업화가인 구영의 〈군선축수도〉를 모사한 〈요지연도〉와 〈요지군선도〉는 명대 유명한 수장가인 항원변이 소장한 구영의 그림이 조선에 유입된 사례를 알려주는 귀중한 자료이다. 이 두 작품에는 윤두서의 화풍이 반영되어 있어 윤두서가 모사했을 가능성이 크다고 보았다.

6. 화조화와 고목죽석도

윤두서는 화조, 고목죽석(枯木竹石), 소나무 등 문인 취향의 화제를 다룬 데 반해 윤덕희와 윤용은 이와 관련된 그림이 남아 있지 않다. 화조화에서 다룬 소재는 절지화조화, 군조도, 숙조도, 절벽 위에 서 있는 새 등이다. 조선 후기 영모(翎毛) 화조화의 새로운 경향은 수묵에서 담채로의 이행, 꽃과 새들의 품종에 대한 관심, 묘사의 핍진성 등이다. 다색판화로 제작된 화조화가 따로 비중 있게 독립되어 실린 『십죽재서화보』와 『개자원화전』 3집인 「초충화훼보」와 「영모화훼보」 등은 조선 후기 담채풍 화조화를 유행시키는 데 크게 기여한 화보이다. 그러나 윤두서의 화조화는 자신의 심회를 우의적으로 표현한 경향이 뚜렷하며 채색을 쓰지 않고 먹만으로 그린 수묵사의화조화(水墨寫意花鳥畵)의 취향이 강하다. 윤두서는 『개자원화전』 초집만 보았을 뿐 이 화보들을 열람한 흔적은 없으며 그림에서 취한 다양한 새의 자세는 『고씨화보』, 『도회종이』, 『장백운선명공선보』, 『개자원화전』 등 여러 화보를 통해서 익힌 것들이다.

윤두서는 절지(折枝)화조화를 가장 선호하여 《가전보회》와 《윤씨가보》에 4폭을 남겼다. 잎이 떨어진 나무에 두 마리 새가 깃들여 있는 모습을 그린 1704년작 《가전보회》의 〈유림서조도(幽林棲鳥圖)〉는 4폭의 화조화 중 가장 이른 시기의 기년작이다〔도 4-235〕. 나무에 비해 크고 통통하게 그린 두 마리 새 가운데 앞쪽의 새는 측면으로 앉아 졸고 있으며, 뒤쪽의 새는 고개를 돌려 자신의 털을 고르고 있다. 이러한 새의 포치는 『고씨화보』의 황전(黃筌) 그림에 보이는 꿩의 자세를 적절히 활용한 것이다. 잎이 다 떨어진 앙상한 가지만 드러낸 나무는 『개자원화전』 초집의 곽희수법으로 그렸으며 언덕 주변의 세죽들은 차가운 계절의 운치를 더한다. 가장 이른 시기의 화조화이지만 필력은 완숙한 편이다. 모든 경물은 화면의 왼쪽에 치우쳐 있고 오른쪽의 빈 여백에는 자신을 포함하여 절친한 친구 이잠과 이서 형제가 쓴 제화시와 자신의 후기로 채워져 시서화삼절을 이루고 있다. 윤두서가 이 그림에 남긴 후기를 보면 "갑신년(1704) 여름에 우연히 이 그림을 그렸는데 섬계(蟾溪, 이잠)가 일절을 짓고 윤두서와 옥동(玉洞, 이서)이 계속해서 화답시를 지어 써넣었다. 이것을 우연히 우리 아이가 보관하고 있어 섬옹〔이잠〕의 필획을 보니 생각이 나서 정해년(1707) 여름 종애가 쓰다"라고 하였다.[1]

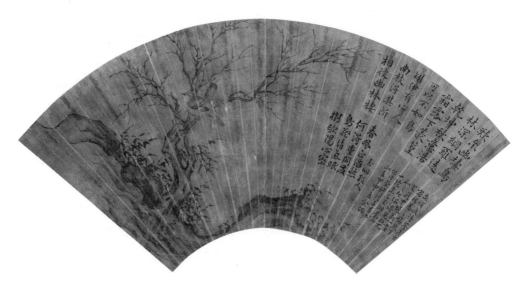

4-235 윤두서, 〈유림서조도〉, 《가전보회》, 1704년, 지본수묵, 22.8×55.6cm, 녹우당

이잠의 시

相彼幽林棲 저 그윽한 숲 자리 보아 깃들고는

南枝得其所 남쪽 가지에 자기 자리 틀었네.

矧伊有心人 하물며 저 마음 가진 사람이야

可以不如鳥 새만 못하겠는가.

윤두서의 시

霜露下叢篁 서리와 이슬이 대숲에 내리고

乾坤秋意浩 하늘과 땅에는 가을색이 완연하네.

林深網羅遠 깊은 숲은 멀리까지 망라하고

歎爾幽栖鳥 그대 항해 탄식하는 깊은 곳의 새소리.[2]

1 "向至甲申夏 余偶作此畵 蟾溪子首書一絶 余書玉洞屬書(?)和之 此偶得見吾兒業藏中 蟾翁以畵窮 我爲之懷
 然 丁亥稍夏鐘崖彦書."

2 박은순, 앞의 책(2010), p. 157에는 위에서 소개한 윤두서의 시를 섬옹의 시로 섬옹의 시를 윤두서의 시
 로 소개하였는데 윤두서의 "霜露下叢篁 乾坤秋意浩 林深網羅遠 歎爾幽栖鳥"라는 시는 『恭齋遺稿』에 「題
 自寫畵篁」라는 제목으로 실려 있다.

이서의 시

樹歛陽心密	나무는 햇빛을 거두어 속이 더욱 빽빽해지고
鳥藏淸氣眼	새는 맑은 기운을 지닌 눈을 가졌다네.
何得重開發	어떻게 〔꽃이〕 다시 필 수 있을까?
春風正浩然	봄바람이 바로 호연해서이지.[3]

　윤두서의 시에 가을색이 완연하다고 표현되어 있어 이 작품은 여름이 거의 지날 무렵에 제작된 듯하다. 그해 7월 18일 생모 전의이씨가 향년 68세로 별세한 후에 그린 이 그림에 쓴 제화시에는 돌아가신 생모에 대한 그리움이 담겨 있다. 윤두서의 시 가운데 "그대 향해 탄식하는 깊은 곳의 새소리"라는 표현은 어머니를 그리워하는 자신의 생각을 담은 듯하다. 따스한 햇빛이 지고 "어떻게 〔꽃이〕 다시 필 수 있을까"라는 표현은 영영 돌아오지 못한 곳으로 간 윤두서의 생모를 의미한 것으로 이해된다. 이잠은 새도 저렇게 두 마리가 함께 있는데 혼자 남겨진 윤두서의 외로운 심정을 글로 표현하였다. 이서는 윤두서의 부모 잃은 황량한 심회를 읊었다. 이서와 이잠은 이 시를 통해서 윤두서를 위로하고 있다.

　2년 후에 그린 《가전보회》의 〈탁목백미도(啄木百媚圖)〉는 새 한 마리가 가녀린 가지에 위태롭게 매달려 있는 모습을 담은 절지화조화로 화면의 오른쪽 하단에는 "1706년 음력 11월 11일에 제하다〔丙戌復月旬一日題〕"라고 쓰여 있다〔도 4-236〕. 관서 위아래에는 각각 "윤씨가보(尹氏家寶)"와 "효언(孝彦)"(ⓒ)이 찍혀 있다. 가지는 화면의 오른쪽 상단으로부터 왼쪽 하단 방향까지 기울어지게 포치하고, 가지에 위태롭게 매달려 꼬리를 위로 추켜세운 새의 자세는 다양한 새의 자세가 실려 있는『삼재도회』와『도회종이』등의 화보들에서는 좀처럼 보이지 않으며『장백운선명공선보』에 실린 새 그림의 자세와 가장 유사하다〔도 4-237〕.

　화면의 왼쪽 상부에 있는 행서체로 쓴 아래의 자제시에는 봄이 지나감을 아쉬워하며 울어대는 새를 묘사하고 있다.

啄啄從渠啄	탁탁 소리 내며 쪼고
虫生生樹枝	벌레는 살아 있는 나뭇가지에 생기네.

3　이 시는 李漵, 「題畵扇」, 앞의 책 卷3에도 수록됨.

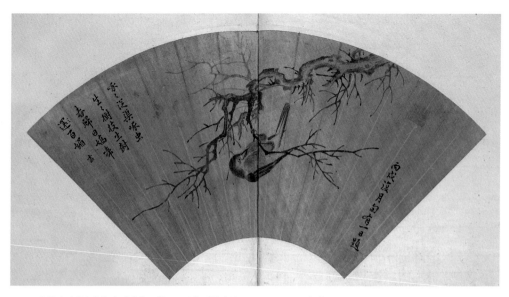

4-236 윤두서, 〈탁목백미도〉,《가전보회》, 1706년, 지본수묵, 22.4×52cm, 녹우당

4-237 『장백운선명공선보』 중

生樹春歸日　　생동하는 나무에 봄이 가니
嬌啼盡百媚　　아리따운 울음소리로 온갖 아양을 떠는구나.

그해 9월 25일 절친한 친구 이잠이 상소를 올렸다가 장살당한 한 달 반 만에 그

린 것이다. 잎은 다 지고 혼자 위태롭게 매달린 새는 친구를 잃은 자신을 은유적으로 표현한 듯하다.

《윤씨가보》의 〈화조도(花鳥圖)〉는 절지화조화로 가지가 화면의 왼쪽에서 뻗어 중앙을 가로질러 오른쪽 위로 뻗어 있고 그 가지 위에 앉아 있는 큼지막한 새가 그려져 있다〔도 4-238〕. 화면의 오른쪽 하단에는 "공재(恭齋)"(ⓒ)(1704, 1707 기년작)가 찍혀 있다.《가전보회》에 실린 세 작품과 달리 가지에는 꽃과 잎이 표현되어 있으며, 새의 모습은『도회종이』에 실린 '제청세(啼晴勢)'의 법식과 유사하다〔도 4-239〕.

윤두서는 절지화조화 외에 명대 수묵사의화조화인 임량(林良, 1415-1480)의 수묵사의화조화풍과『개자원화전』초집을 활용한 군조도를 제작하였다.《가전보회》의 〈노수군작도(老樹群鵲圖)〉는 화면의 중앙에서 왼쪽으로 뻗은 거목의 일부를 그리고 둥치에서 다시 오른쪽으로 길게 뻗어나간 가지에 일곱 마리 새가 깃들여 있는 모습을 표현한 군조도이다〔도 4-240〕. 네 마리 새는 서로 짝을 이루고 나머지 세 마리는 제각각 홀로 앉아 있다. 나무의 일부만 그리고 다양한 새들의 모습을 몰골법으로 그리는 군조도는 임량의 전형적인 화조화풍이다〔도 4-241〕.

이에 반해《가물첩》의 〈군작도(群鵲圖)〉와《윤씨가보》의 〈화지작추도(花枝鵲雛圖)〉는 나무의 일부만으로 화면을 구성하여 나무 꼭대기에 무리지어 쉬거나 나무를 향해 날아드는 점경식 새들을 묘사한 군조도로 조선 중기 화조화에서 볼 수 없는 새로운 형식이다〔도 4-242, 244〕. 〈군작도〉는 나무 꼭대기에 무리지어 쉬거나 나무를 향해 날아드는 점경식 새들의 표현에서『개자원화전』초집의 서조(栖鳥) 그리는 법식과 관련성이 있다〔도 4-243〕. 〈화지작추도〉의 경우 나뭇가지에 깃들여 있는 점경식 새들은 머리, 양 날개, 꼬리를 네 번의 붓질로 간략하게 그린 점에서 이 화보의 설아(雪鴉) 그리는 법식을 참고하였음을 알 수 있다〔도 4-245〕.

그뿐 아니라 갈대숲이 있는 가파른 언덕에서 한쪽 발을 들고 위태롭게 졸고 있는 물새의 모습을 담은《가물첩》의 〈숙조도(宿鳥圖)〉는 앙상한 나뭇가지에서 고개를 약간 숙이거나 고개를 한쪽 방향으로 돌린 채 잠자는 새의 모습을 담은 조선 중기 조속과 조지운 부자의 숙조도와는 사뭇 다른 유형이다〔도 4-246〕. 비백체로 간략하게 그린 갈대는 일취(逸趣)가 느껴져 사의적인 요소가 더욱 강조된 느낌이 든다. 또한 가파른 절벽 위에서 하늘을 바라보는 새를 그린《가물첩》의 〈암상독조도(巖上獨鳥圖)〉는 윤두서가 처음으로 시도한 신형식이다〔도 4-247〕. 새는 깃털까지 꼼꼼하게 그린 반면 가파른 절벽은 위에서 아래로 몇 번 길게 그어 바위의 질감만 표현하고, 절벽 주변

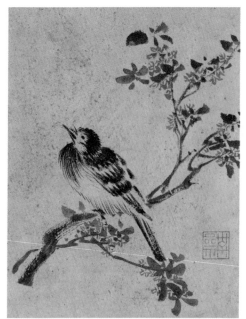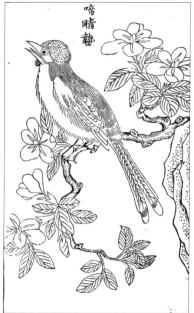

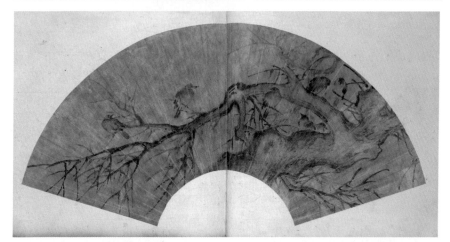

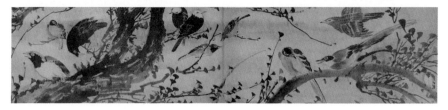

| 238 | 239 |

| 240 |

| 241 |

4-238 윤두서, 〈화조도〉, 《윤씨가보》, 18세기, 지본수묵, 10.1×13.1cm, 녹우당

4-239 『도회종이』 권3 「영모화훼」, 제청세

4-240 윤두서, 〈노수군작도〉, 《가전보회》, 18세기, 지본수묵, 24×68.6cm, 녹우당

4-241 임량(林良), 〈관목집금도〉 부분, 명(明), 지본수묵, 34×1211.2cm, 북경 고궁박물원

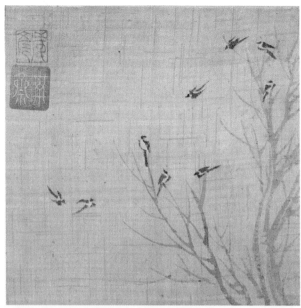

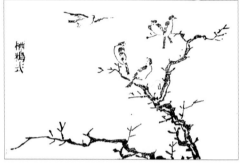

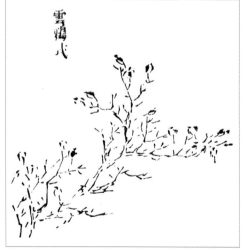

4-242 윤두서, 〈군작도〉, 《가물첩》, 18세기, 저본수묵, 11.8×12.2cm, 국립중앙박물관

4-243 『개자원화전』 초집 권4, 서조(棲鳥)

4-244 윤두서, 〈화지작추도〉, 《윤씨가보》, 18세기, 지본수묵, 17.8×14cm, 녹우당

4-245 『개자원화전』 초집 권4, 설아(雪鴉)

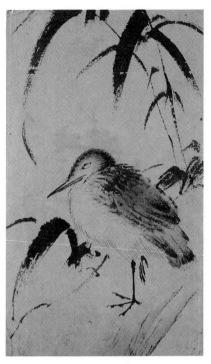

4-246 윤두서, 〈숙조도〉, 《가물첩》, 18세기,
지본수묵, 23.1×13.4cm, 국립중앙박물관

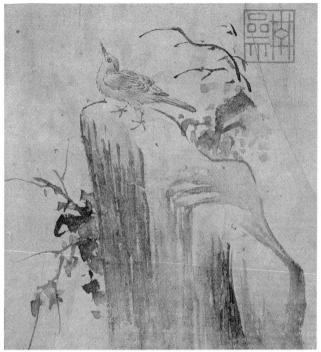

4-247 윤두서, 〈암상독조도〉, 《가물첩》, 18세기, 견본수묵, 10.5×9.9cm,
국립중앙박물관

4-248 『도회종이』권3 「영모화훼」,
답사세

에 자라난 나무도 간략하게 그 특징만을 잡아 사
의풍이 감돈다. 새의 포치는 『도회종이』의 답사
세(踏沙勢) 형식을 취한 것이다(도 4-248).

　　그 밖에 죽석도 계열의 그림도 두 폭 남겼
다. 《가물첩》의 〈죽석도(竹石圖)〉는 대나무, 돌,
나무 등으로 구성되어 있는 그림이다(도 4-249).
이 작품은 『고씨화보』 중 곽충서의 그림이나 『고
씨화보』와 동일한 그림이 실린 『당해원방고금화보』의 고목죽석도에서 그 필의를 얻
은 것이다(도 4-250). 비록 화보에서 전반적인 구도를 차용했지만 바위의 필법은 획
이 갈라지고, 먹이 반은 묻고 반은 묻지 않은 비백체를 운용하고 있어 그는 조맹부의
서화용필동법론(書畵用筆同法論)을 여러 문집들을 통해서 이해하고 있었던 듯하다.
비백체는 조선 중기 매화도에도 보이고 있지만 바위에 비백체를 써야 함은 조맹부의
서화용필동법론에서 주장하는 내용이다. 조맹부가 가구사의 묵죽도에 쓴 발문에 따

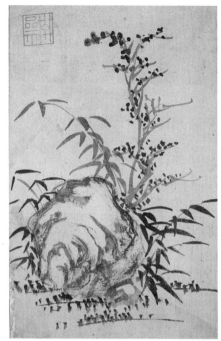

4-249 윤두서, 〈죽석도〉, 《가물첩》, 18세기, 견본수묵, 4-250 『당해원방고금화보』 66면
17.1×11cm, 국립중앙박물관

르면 "돌은 비백같이 나무는 추서(籀書)같이 하고, 대를 그릴 때는 또한 팔법에 통달해야 한다"는 내용이 언급되어 있다.[4] 동기창의 『화안』에서는 "조맹부의 바위는 서예의 필법"이 있다고 하였다.[5]

《가전보회》의 〈괴석란국죽도(怪石蘭菊竹圖)〉는 괴석과 난초, 국화, 대나무가 함께 어우러져 격조와 문기가 넘치는 새로운 유형의 괴석도의 등장을 예고하는 작품이다 〔도 4-251〕. 화면의 좌하부에 "공재(恭齋)"(ⓐ)(1708, 1713 기년작)라는 인장이 찍혀 있다. 괴석을 중앙에 배치하고 대나무와 난초를 그 좌우에 배치하는 형식은 명대 오파 화가인 문징명(文徵明)이 잘 구사한 방식이다〔도 4-252〕. 이 작품을 통해서 그가 문징명의 〈죽석도〉에 대한 이해도 있었음을 알 수 있다. 중앙에 우뚝 솟은 괴석은 필선보다는 묵면 위주로 농담을 조절하여 괴량감을 주었고, 화면의 왼쪽에 군데군데 배치한 대나무는 농묵으로 강조하였으며, 화면의 오른쪽에 배치한 국화와 난초는 연한

4 "松雪詩云 石如飛白 木如籀寫 竹應須八法 通正謂是也.", 高濂, 「畫家鑒賞眞僞雜說」, 『遵生八牋』卷15.
5 동기창 지음, 변영섭, 안영길, 박은하, 조송식 옮김, 앞의 책, p. 226.

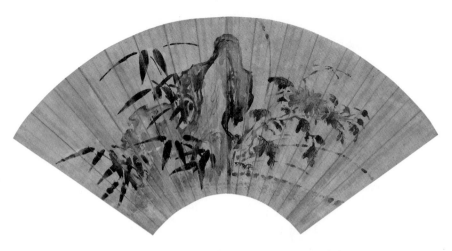

4-251 윤두서, 〈괴석난국죽도〉,《가전보회》, 18세기, 지본수묵, 22.2×55.4cm, 녹우당

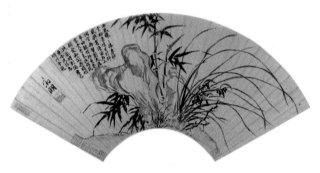

4-252 문징명(文徵明),
〈선면죽석도〉, 명(明),
금전수묵, 18×50.7cm,
북경 고궁박물원

먹으로 처리하였다. 날아오르는 제비모양처럼 생긴 대나무 잎은『고씨화보』소재 소식(蘇軾)의 대나무 그림을 연마하는 과정에서 습득한 것으로 보인다. 죽석도에 사군자 중 하나인 국화를 곁들이기 시작한 시기는 명대부터이다.

장수와 번영을 상징하는 소나무를 소재로 한 한 폭의 그림이 전한다. 소나무 그림은 심주, 문징명 등 명대 오파 화가들이 즐겨 그렸던 소재이다. 윤두서의 〈송도(松圖)〉는 배경 없이 한 그루 소나무만을 가득 채운 그림으로, 뿌리 부분은 생략하고 둥치와 가지의 일부만을 포착한 것이다〔도 4-253〕. 둥치는 두꺼운 붓으로 그리고 송린은 갈필로 그 특징만을 간략하게 잡았다. 가지의 꺾임이 심하고 가지에 넝쿨이 드리워진 소나무는『개자원화전』초집 소재 마원(馬遠)의 소나무를 응용한 듯하다〔도 4-254〕.

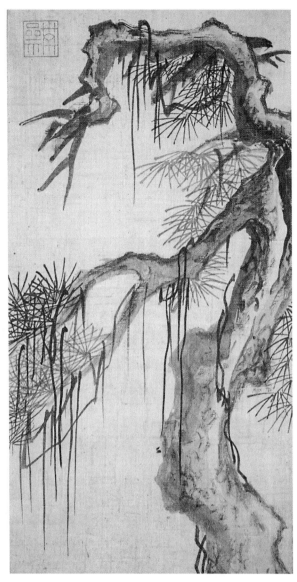

4-253 윤두서, 〈송도〉, 《가물첩》, 18세기, 저본수묵,
25.5×13cm, 국립중앙박물관
4-254 『개자원화전』 초집 권2, 마원수법

　　지금까지 윤두서의 문인 취향을 반영한 화조, 고목죽석, 소나무 등을 그린 그림을
살펴보았다. 화조화의 경우 『고씨화보』, 『장백운선명공선보』, 『도회종이』, 『개자원화
전』 등 여러 화보를 통해서 다양한 새의 지세를 익혔음을 알 수 있었다. 윤두서의 화조
화 경향은 자신의 심회를 우의적으로 표현한 점, 절지화조화, 군조도, 숙조도, 절벽 위
에 서 있는 새 등 다양한 소재를 택한 점, 채색을 쓰지 않고 먹만으로 그린 수묵사의화

조화로 그린 점 등이다. 고목죽석도는 『고씨화보』와 명대 문징명의 영향이 간취되며, 돌에 사용한 비백체는 그가 소장한 회화이론서를 통해서 익힌 것으로 사료된다.

V

'사실성'과 '현실성'의 추구,
새로운 회화 장르의 개척

1. '진'과 '금'의 예술정신

윤두서가 살았던 18세기에는 회화와 문학에서 '사실〔眞〕'과 '현실〔今〕'이 핵심개념으로 떠올랐다. 이와 관련된 예술계의 새로운 현상들은 풍속화, 진경산수화, 서양식 음영법, 사생화, 판소리, 기속시(紀俗詩), 기행문학, 속악, 한문소설 등을 꼽을 수 있다. 윤두서에게서 뚜렷하게 감지되는 예술정신은 역시 '진(眞)'과 '금(今)'의 추구이다. 이러한 예술정신은 그가 조선 후기에 풍미했던 새로운 시대 회화를 개척하는 데 크게 기여하였다.

먼저 '진'을 추구하는 예술정신은 초상화의 형사적(形似的) 전신(傳神)의 중요성을 피력하고 대상을 관찰하여 참모습을 그리는 '진형(眞形)', '진태(眞態)', 물체의 형상을 그대로 그리는 '초물(肖物)'을 중요시한 데서 비롯되었다. 윤두서는 1714년 가을에 「상암몽리신을 그린 것에 적다〔留畵商岩夢裡臣〕」라는 글을 남겼는데, 〈상암몽리신도〉는 상나라 고종이 꿈속에서 본 뛰어난 신하인 부열(傅說)의 얼굴을 화가로 하여금 그리게 하여 그 초상화로 신하들이 부열을 부암(傅巖)에서 찾아왔다는 고사를 그린 그림이다. 이 글에서도 아래와 같이 초상화에 '사진(寫眞)', '진면(眞面)'이라는 용어를 사용함과 동시에 초상화에 있어서 전신의 중요성을 피력하였으며, 전신에 능한 초상화가에 대한 옹호론을 펼쳤다.

> 왕소군(王昭君)은 모연수(毛延壽)에게 아첨하기 부끄러워
> 아름다운 자태로 흙먼지 날리는 변경으로 흘러들어갔네.
> 중국에 어찌 장부 하나 없어서
> 오랑캐 다스리려고 아녀자를 시집보낼 계책을 세웠는가?
>
> 솜씨 있는 화가(필자주: 모연수)를 잠시 죽이지 말게나.
> 부암(傅巖)에서 은거하는 현자(필자주: 부열)의 자태 그대로 그려야 하지
> 나라에 현인이 있는 것은 산에 호랑이가 있는 것과 같으니
> 자연히 위의(威儀)와 덕망(德望)이 저 먼 곳까지 이르리라.
>
> 상(商)나라의 고종(高宗)은 옛적에 좋은 신하를 얻어서

임금을 보필하게 하고 큰 계책 펴게 하였지.
배와 수레가 다니는 곳은 하늘이 덮고 있는 곳이니
성인의 교화 크게 이루어져 빈복(賓服)하지 않는 이들 없었네.

한나라 왕실은 오랑캐 다스리는 계책을 어떻게 하였기에
부질없이 혼인에 의탁해 화친을 구하는가?
궁녀를 고를 때 미녀, 추녀 가리는 일 정성스럽지 못하였으니
화공의 원통한 피 처형대에 흥건하네.

원래 인재를 쓸 때는 각각 맞는 데가 있으니
솜 타는 일을 하는 사람이 되는 것과 제후가 되는 것은 다 사람에게 달린 것이라네.
어찌하여 이 화공이 붓을 남겼는가?
모든 상나라 사람 중 단비 같은 신하(필자주: 부열)를 기대해서이지.

부침(浮沈)이 황금에 있다고 말하지 마시게
사사로운 뜻으로 어찌 공도(公道)를 펴겠는가?
진실로 삼가고 과묵하게 지내면서 현명한 신하를 그리워하면
꿈속 신하의 참된 얼굴 누가 꼭 같이 그려줄까.

뛰어난 선비를 온갖 벼슬자리에 초빙하여 앉히면
천하가 모두 어질다고 여기는 모습을 거의 볼 수 있으리라.
막남(漠南)은 이제 왕토(王土)에 속하지 않으니
낯빛을 고치고 장차 백성과 함께 새로워지리라.

현인을 구하는 큰 계책 조금도 염려하지 마시길
뭇 사람들의 신묘한 기예가 속절없이 파묻혀버리는 것이 안타깝네.
미녀의 원통한 한을 어찌 족히 논하리오.
색을 좋아하는 마음을 바꾸어 현인을 예우·히 는 깃이 그대가 귀하게 여기는 일.[1]

1 "昭君恥媚毛延壽 玉質飄飆沙塞塵 天朝豈無一丈夫 服遠謀敀兒女身 丹青好手且莫殺 傅岩賢委宜寫眞 國有
　　賢如山有虎 自然威德要荒臻 商宗昔日有良弼 左右厥辟皇猷陳 舟車所及天所覆 大化洋洋無不賓 胡爲漢家

위 글에서 윤두서는 현명한 정치를 펼친 상나라 고종을 칭송하고 그렇지 못한 한나라 원제를 비판하면서 인물화에 뛰어난 모연수에 대해 새로운 해석을 하였다.[2] 일반적으로 뇌물을 주지 않은 왕소군을 못생기게 그려준 모연수를 비판하는 데 반해 그는 문제에 대한 본질을 더 깊이 파악하여 잘못된 정책을 펼친 위정자를 질타하였다. 왕소군이 변방의 흉노에게 보내진 것은 한 원제가 혼인에 의탁해 오랑캐에게 화친을 구하는 잘못된 계책으로 빚어지게 된 것임을 지적하였다. 궁녀를 고를 때 미녀와 추녀를 가리는 일은 황제가 색을 좋아해서 생긴 일인데 결국 초상화를 잘 그린 애꿎은 화공만 원통하게 죽었다고 하였다. 아울러 모연수와 같은 솜씨 있는 화가는 죽이지 말고 부열의 모습을 그리는 데 써야 한다고 하였다. "꿈속 신하의 참된 얼굴 누가 꼭 같이 그려줄까〔夢裡眞面誰傳神〕?"라고 하여 초상화의 전신을 중시하는 태도를 보였다.

행장에 따르면 그는 물체의 형상을 그대로 그리는 것〔肖物〕을 주로 했었지만 정신과 의태가 완전히 생동했다.[3] 이는 형사를 통해 전신에 도달했음을 시사해준다.

18세기 평론가인 남태응(南泰膺)은 윤두서의 말과 인물을 그리는 회화태도에 대해 다음과 같이 비교적 상세하게 서술하였다.

말을 그릴 때에는 장년에 마구간 앞에 서서 종일토록 주목하여 무릇 말의 모양과 의태(意態)를 마음의 눈으로 꿰뚫어보아 털끝만큼도 비슷함에 의심이 없는 연후에야 붓을 들어 그렸다. 그렇게 그려본 그림을 참모습과 비교해보고서 터럭 하나라도 제대

御戎策 漫托婚媾求和親 論妍品醜亦不誠 畫工冤血刀碪津 由來用才各有適 瀟統封侯俱在人 如何留此化工(畫工의 오기로 보임)筆 待盡商家霖雨臣 低昻莫道在黃金 私意安能公道伸 誠能恭黙念哲輔 夢裡眞面誰傳神 招延俊士百像上 庶看天下咸歸仁 王庭無復漠南存 革面將與齊民新 求賢大計了莫念 衆物妙藝嗟空邅 佳人冤恨豈足論 易色賢君所珍.", 尹斗緖, 「留畫商岩夢裡臣 甲午秋」, 『記拙』.

2 장언원의 『역대명화기』에 따르면 한나라 모연수는 인물화에 뛰어난 재능이 있었는데 늙은이, 어린이, 아름다운 사람, 추한 사람 할 것 없이 모두 그 참모습을 그려냈다. 원제의 후궁이 너무 많아 이들의 모습을 그려 황제에게 올리면 황제가 그 그림을 보고 후궁을 선택하였다. 그로 인해서 여러 궁인들이 다투어 화공에게 돈과 비단을 뇌물로 주었는데 왕소군만이 그 모습이 유난히 아름다워 구차하게 화공에게 아름답게 그려달라고 요구하지 않아, 화공이 결국 (그녀를) 추한 모습으로 만들었다. 흉노가 한나라의 미녀를 요구하자, 임금은 그림을 살펴보고 왕소군을 불러 떠나도록 했다. (이때) 원제는 왕소군의 모습이 제일 뛰어남을 보고 매우 후회했다. 그러나 문서는 이미 결정되었다. 그래서 사실을 조사하여 화공을 모두 죽이고 도시 한가운데 방치했다. 그리고 집안의 재물을 조사하니 모두 엄청났다고 한다. 장언원 지음, 조송식 옮김, 『역대명화기』 하(시공사, 2008), pp. 19-21 참조.

3 "不惟肖物之爲主 精神意態宛轉活動.", 尹德熙, 「恭齋公行狀」.

로 안 됐으면 즉시 찢어버리고 반드시 참모습과 그림이 서로 분간 못할 정도에 이른 다음에야 붓을 놓았다. 동자(童子)를 그릴 때에는 머슴아이를 앞에 세워놓고서 돌아 보고 또 움직여보게 하면서 그 참모습을 얻은 후에야 비로소 붓을 들고 또 말을 그릴 때처럼 하였다. 나무를 그릴 때면 달빛 그림자 진 것을 땅 위에 본뜨며 그려보고 연습 하여 그 참모습을 얻으면 화법으로 옮겼다. 기타 모든 물체를 모두 이런 형식으로 하 였다.[4]

위의 내용과 노석(老釋)을 그릴 때면 번번이 초치하여 그렸다는 조귀명의 기록 으로 보아[5] 윤두서는 물체의 형상을 그대로 그리는 것, 즉 '초물(肖物)'에 중점을 두었 으며, 인물과 동물을 오래도록 관찰하여 참모습 즉 '진태' 혹은 '진형'을 정확하게 파 악하고 난 후에 그림을 그렸음을 알 수 있다. 그가 궁극적으로 추구한 것은 참모습 즉 '진태' 혹은 '진형'으로, 이는 대상의 형상은 물론이고 의태까지 그대로 옮긴 것을 말 한다. 이러한 창작방법론은 초상화의 '이형사신(以形寫神)'에 의한 전신사조론에 의거 하여 개진한 '형사적(形似的) 전신론(傳神論)'이라고도 한다.[6]

'이형사신'은 근기남인(近畿南人)이 추구한 예술론의 근간을 이루고 있으며, 이러 한 태도는 근기남인의 영수였던 허목(許穆, 1595 - 1682)에서부터 시작된다. 허목은 형 사를 통해서 무형의 정신을 담아낼 수 있다고 하였다.[7] 이익(李瀷, 1681 - 1763)은 윤두 서와 같이 정신을 담기 위해서는 무엇보다도 형사가 우선되어야 하다고 하였다. 그는 후대 화가들은 소동파의 시에서 언급한 "모습이 닮은 것으로 그림을 논하면 이것은 어린애의 소견과 다를 바 없다"는 내용의 참뜻을 제대로 파악하지 못하고 그림을 그 릴 적에 형체가 같지 않아도 된다고 잘못 인식한 것에 대해서 비판하였다. 결국 정신 은 형체 속에 들어 있기 때문에 형체가 같지 않으면, 그 속의 정신을 제대로 전할 수

4 "畫馬 則長年立鹿前 終日注目 凡馬之狀貌意態 了了心眼 無有毫髮疑似 然後發之於筆下 比其本於眞形 有 一毫不準者 輒扯去之 必至於眞幻相亂而後止 畫童子 則立奚奴於前 使之顧眄周旋 得其眞態而後 始下筆 亦 如畫馬然 畫樹則其就其影於月下 模畫於地 而傳習之 得其眞面 移而爲法 其他凡物亦皆如之也.", 南泰膺, 「畫史」, 『聽竹漫錄』 別冊.

5 "第十二幅 (中略) 老釋輒召而寫之.", 趙龜命, 「題柳汝範家藏尹孝彦扇譜帖 甲寅」, 『東谿集』 卷6.

6 '형사적 전신론'에 관한 자세한 논의는 洪善杓, 「朝鮮初期 繪畫의 思想的 基盤」, 『朝鮮時代繪畫史論』(文藝 出版社, 1999), pp. 192- 230.

7 "형체는 유형이나 정신은 무형이라 유형은 그려도 무형은 못 그려 형체가 잡혀야 정신이 온전해져 유형 한 것 쇠하면 무형한 것도 물러가니 형체가 다하면 정신도 떠나리[貌有形神無形 其有形者可模無形者不 可模 有形者定無形者完 有形者衰無形者謝 有形者盡無形者去].", 許穆, 「寫影自贊」, 『記言』 卷9.

없다고 하였다.[8]

그렇다면 윤두서의 사물에 대한 관찰은 어디에서 비롯된 것일까? 대상의 관찰은 전신을 제대로 구현하기 위한 중요한 방법으로, 이는 소식(蘇軾)의 「전신론(傳神論)」에서 출발한 것으로 볼 수 있다.

전신과 관찰은 같은 원리이다. 사람의 천진한 모습을 얻으려면 그 방법은 응당 여러 사람 중에서 암중 관찰해야만 한다. 지금 사람에게 의관을 모두 갖추고 앉아 한 가지 사물을 주시하도록 해 용모를 단정히 하도록 한다면 어찌 천진한 모습을 다시 볼 수 있겠는가.[9]

소식은 전신과 관찰은 같은 원리이고, 사람의 천진한 모습까지 담아내기 위해서는 관찰이 필수적인데, 이에 도달하려면 사람을 가만히 앉혀놓고 그리지 않고 다양한 동작을 관찰하고 그려야 한다고 하였다. 이는 윤두서가 시도한 관찰의 내용과 상통한다. 또한 동기창도 보는 눈이 성숙해지면 저절로 전신에 이르게 되고, 전신은 반드시 형사를 통해서 해야 한다고 주장하였다.[10] 윤두서가 추구한 진은 동기창의 형사를 통한 전신론과 맥을 같이한다.

윤두서는 실재하는 경치를 그린 그림을 초상화와 동일시하여 1693년에 김명국의 〈금강산족자(金剛山簇子)〉에 초상화를 지칭하는 '사진(寫眞)'과 '진면(眞面)'이라는 용어를 사용하였다.[11]

18세기에는 근기남인 못지않게 김창협(金昌協)의 문인들도 '진'을 추구하였다. 이하곤(李夏坤, 1677-1724)의 문학론은 '진시(眞詩)'와 '진문(眞文)'으로 요약된다.[12] 이

8 "東坡詩云 論畫以形似 見與兒童隣 賦詩必此物 定非知詩人 後世畫家 得以爲宗旨 淡墨鼺畫 與眞背馳 今若
 日 論畫形不似 賦詩非此物 其成說乎 余有家藏東坡墨竹一幅 一枝一葉 百分肯寫 乃所謂寫眞也 神在形中
 形已不似 神可得以傳耶 此云者 盖謂形似而乏精神 雖此物而無光彩也 余則曰 精神以形不似 寧似 光彩而此
 物 寧此物", 李瀷, 「論畫形似」, 『星湖僿說』 卷5 萬物門.

9 "傳神與相一道 欲得其人之天 法當於象中陰察之 今乃使人具衣冠坐 注視一物 彼方斂容自持 豈復見其天
 乎", 蘇軾, 「傳神記」, 『東坡全集』 卷38. 번역문은 李元揆, 「소식의 전신론」, 『중국문학논집』 제10호(중국어
 문학연구회, 1998), p. 99 再引.

10 "看得熟 自然傳神 傳神者必以形", 董其昌, 『畫眼』. 이 내용은 『화선실수필(畫禪室隨筆)』과 『화안(畫眼)』에
 도 동일한 내용이 있다.

11 이에 대한 자세한 논의는 이 책의 pp. 597-599 참조.

12 이하곤 문학론의 핵심개념이 '진시(眞詩)', '진문(眞文)'임을 밝힌 연구는 李相周, 『澹軒) 李夏坤文學의 硏

하곤은 1722년에 쓴 글에서 "시를 짓는 것은 화가가 초상〔寫眞〕을 그리는 것과 같다. 터럭 하나 머리카락 하나라도 똑 닮게 그리지 않음이 없게 된 뒤에야 바야흐로 그 사람을 그렸다고 말할 수 있는 것이다. 만약 털끝 하나 머리카락 하나라도 닮지 않으면, 비록 지극히 단청이 공교해도 신정(神情)이 서로 연관되지 않으니, 어찌 그 사람을 그렸다고 할 수 있겠는가?"라고 하여 시의 창작에 고개지(顧愷之)의 전신론을 활용하였다.[13] 김창흡도 역시 "초상화는 그 신정을 얻는 것이 귀한 것이니, 다만 형골(形骨)만 묘사할 뿐이라면 곧 그 사람을 제대로 묘사할 수 없다"고 하였다.[14] 형사와 신정의 조화를 강조한 이들의 논조는 명대 공안파의 원굉도(袁宏道)와 상통하며, 여기서 신정은 묘사대상에 내재한 본색과 특징은 물론이고 작가의 신정도 포함하고 있다고 한다.[15] 이처럼 근기남인들과 김창흡 문인들이 진을 추구함에 있어 형과 신을 중요시한 것은 공통되지만, 김창흡 문인들은 여기에 작가의 내면에 있는 정(情)까지 표출해내야 한다는 개념이 더 추가되어 있는 점이 근기남인의 예술론과 차이가 난다.

다음으로 '금(今)'에 대한 인식은 "현재의 나는 누구인가"라는 자신의 깊은 성찰과 '조선인〔청구자(靑丘子)〕'이라는 자각의식에서 출발한다. 18세기 지식인들의 자의식 확대는 이 시기 성행한 조선풍과도 밀접하게 연관되어 있음을 지적한 연구가 있다.[16] 자의식은 자신이 주체적 인간이라는 자각, 개별적인 존재로서의 자기 발견 속에서 싹튼다.[17] 윤두서의 〈자화상〉은 자신의 외모를 그대로 사출하였을 뿐만 아니라 그의 눈빛에는 절망적인 현실 앞에서 결코 굴하지 않는 강렬한 자의식이 투영되어 있다. 윤두서는 이른 시기의 풍속화인 1704년작 〈석양수조도(夕陽水釣圖)〉에 자신의 모습을 담은 풍속화로 자신이 조선인임을 의미하는 "청구자(靑丘子)"라는 별호를 인장으로 사용하였다〔도 5-24〕. 이 작품을 통해서 그가 1704년에 '현재의 나'와 '조선인'이라는 자각의식이 뚜렷이 자리 잡았음을 알 수 있다.

 究』(이화문화출판사, 2003), pp. 34-90.

13 "故余嘗曰作詩正如畫工之寫眞 一毛一髮 無不肖似 然後方可謂之寫其人矣 苟或一毛一髮不能肖似 則雖極丹青之工 而神情便不相關 豈可謂之寫其人乎.", 李夏坤, 「南行集序」, 『頭陀草』17冊. 이선옥, 「澹軒 李夏坤의 繪畵觀」 (서울대학교대학원 고고미술사학과 석사학위논문, 1987), pp. 81-82.

14 "寫眞貴得其神情 只以形骨而已 則便非其人 作詩亦然.", 金昌翕, 「答士敬別紙」 『三淵集』卷19.

15 이상주, 위의 책, pp. 54-55.

16 정민, 「18세기 조선 지식인의 자의식 변모와 그 방향성」, 『18세기 조선 지식인의 발견』(휴머니스트, 2007), p. 131.

17 박수밀, 「지식인의 자아의식」, 『18세기 지식인의 생각과 글쓰기 전략』(태학사, 2007), p. 68, p. 77.

자아에 대한 인식은 18세기 남인계 지식인들에게서 뚜렷하게 나타난다. 윤두서의 처 작은아버지인 이형상(李衡祥, 1653-1733)은 79세(1731)에 거울을 통해 자신의 모습을 보고 마치 자화상을 그리는 것처럼 글로써 자기를 다음과 같이 소상하게 묘사하였다.

내 나이 팔십이다. 몸은 비록 꼽추는 아니로되 습체(濕滯)와 각건증(脚蹇症) 때문에 십 년 전에 비교해서 체상(體相)이 퍽이나 줄어든 편이다. 무릇 지금의 키는 머리로부터 발밑까지 7척 1촌이요, 어깨 넓이는 1척 6촌이요, 허리둘레는 2위(圍, 양손을 맞대어 벌린 길이)요, 얼굴 길이는 1척 1촌이요, 뺨 넓이는 7촌이요, 두 귀의 거리는 1척 3촌이요, 이마와 눈썹 사이는 4촌 4분이요, 눈썹과 코 사이는 3촌 4분이요, 코와 턱 사이는 3촌 2분이니, 모습은 풍윤해서 분홍황의 안색이요, 광대뼈 아래는 원만하고, 턱은 적게 거두어들여진 편으로, 입술은 붉고 두터우며, 콧마루는 높고 반듯하며, 아래 잇몸에는 이 하나만 남았을 뿐이요, 눈썹 사이는 1촌 5분이니 '공(公)'자 모양의 주름살이 그어져 있고, 눈 넓이는 1촌 4분이니, 눈빛이 맑게 빛나고, 눈썹초리 끝이 추켜져 있고, 귀 길이는 3촌 4분이니 외곽이 자칫 뒤로 붙어 있고, 귀뿌리는 입으로 향하고 귓속 털이 나와 있고, 윗수염은 입술을 약간 가리고, 입술 밑 수염은 짧고 수가 적으며, 턱수염은 드물고도 길어 목을 지나고, 귀밑에 구레나룻이 목까지 이어져 있고, 우편 광대뼈의 검은 사마귀는 북두칠성 모양처럼 놓였는데, 큰 것이 다섯 점이고, 적은 것이 두 점인바, 다섯 점은 광대뼈 위에, 한 점은 눈초리 아래 한 점은 눈썹 곁에 각각 있고, 좌편 광대뼈의 사마귀는 삼태성같이 열좌(列座)했는데, 두 점은 입 곁에, 두 점은 광대뼈 위에, 두 점은 눈썹 아래 각각 있고, 좌수의 손금은 '원(元)'자 모양으로 그어져 있고, 좌우 두 손금 가운데엔 각각 파초잎 모양의 금이 한 쌍씩 그려져 있고, 네 손가락엔 각각 계주(桂柱)가 있어, 상문(上紋)에 이르렀고, 항상 선니관(宣尼冠, 공자가 즐겨 쓰던 관)을 쓰고, 심의에 대대(大帶)를 매었으며 오색의 편조를 버리고, 인(仁)자 모양의 신을 신고, 지팡이를 짚고 있으며, 생각건대 늙어 추하매, 다시는 소년모습으로 돌아갈 리 없으니, 안타깝기 그지없는 노릇인가 한다. 1731년(영조 7, 辛亥) 79세에 자찬(自撰)하다.[18]

18 我今八十歲矣 形雖不傴 濕滯脚蹇之故 又短於十年前 盖身長 自足至神庭 七尺(指尺)一寸 肩廣 一尺六寸 腰大 二圍(兩手拘爲一圍) 面長 一尺一寸 頰廣 七寸 兩耳相去 一尺三寸 上停 四寸四分 中停 三寸四分 下停 三寸二分 貌皆豊潤 揚色有粉紅黃 顴下圓滿 頤微收 唇紅厚 準崇直 下齦 只餘一齒 眉間 一寸五分 紋有公字 目

이형상은 거울에 비친 80세가 된 자신의 초라한 모습, 의관, 지팡이까지 가감 없이 글로써 과감하게 표출하여 자신의 존재 의미를 드러내고자 했다. 죽기 전에 자신의 모습을 남기고 싶었지만 윤두서가 세상을 떠났기 때문인지 스스로 글로써 자신의 모습을 기록한 것이다. 이 글을 쓰고 그 이듬해인 81세 10월에 과천에서 객사하였다.[19]

윤두서의 〈자화상〉은 성호가(星湖家)와 긴밀한 교유를 했던 강세황의 〈자화상〉으로 계승된다. 그뿐 아니라 18세기 남인계 지식인들 사이에는 자찬묘지명(自撰墓誌銘)을 쓰거나 당사자가 아직 살아 있을 때 자신을 잘 아는 친구에게 부탁하여 미리 지어둔 묘지명인 생지명(生誌銘)을 제작하는 풍조가 유행하였다. 이들이 자찬묘지명 혹은 생지명을 지어 정형화된 틀을 거부하고, 나름대로 자의식을 갖고 나만의 인생을 살았음을 드러내려 한 경향에 대해서는 이미 앞선 연구가 있다.[20]

이와 같이 '현재의 나는 누구인가'라는 자신의 깊은 성찰과 '조선인〔청구자〕'이라는 자각의식에서 비롯된 '금'을 추구하는 예술정신은 지금 존재하는 나, 내가 사는 집, 내 주변의 인물과 사물, 조선의 국토를 대상으로 직접 관찰하고 참모습을 그려내는 '진'과 '금'을 동시에 추구한 예술정신으로 이행되었다. 이러한 윤두서의 예술정신이 구현된 초상화, 자화상, 풍속화, 진경산수화, 지도, 사생화 등은 조선 후기를 대표하는 새로운 시대예술이라는 점에서 그가 남긴 가장 괄목할 만한 예술적 업적으로 꼽을 수 있다. 특히 그가 김명국의 〈금강산족자〉에 초상화를 지칭하는 '사진'과 '진면'이라는 용어를 사용한 점으로 볼 때 진경산수화를 초상화와 동일한 개념으로 인식하였다.

윤덕희도 '진'과 '금'을 추구한 예술정신을 펼쳤다. 그는 자신이 직접 그린 실경 그림에 실재하는 경치로서의 의미를 지닌 '진경(眞景)'이라는 용어를 사용하였다. 그는 25세(1709) 때 사촌 윤덕부〔尹德溥, 자 백연(伯淵), 윤종서(尹宗緖)의 아들〕에게 그려

廣 一寸四分 光 淸榮 微灌末聳 耳長 三寸四分 郭稍貼後 根頗向口 毫生窮前 上蹙 掩脣 中齡 小短 下須 疎朗過頷 在耳前者 連領右顴黑點 如北斗 大五小二 五在顴上 二在眥下 一在眉傍 左顴黑點 列如三台 二在顴上 二在眉下 左手掌紋 有元字 二掌中 各有蕉葉扇一雙 四指 各有桂柱 至上紋 尋常着宣尼冠 深衣大帶 去五色匪條 穿仁字級 攜載一杖 想得老醜 非收小年貌樣 堪可歎嗟, 李衡祥, 「薄相記」, 『甁窩全書』卷10(한국정신문화연구원, 1982). 번역문과 원문은 李定宰 編, 『甁窩年譜』(사단법인 淸權祠, 1979). pp. 7-8.

19 현재 9대손인 이정재(李定宰) 소장 이형상의 〈자화상〉으로 추정되는 작품이 전하고 있으나 「박상기」에서 묘사한 그의 상호와 거리가 멀어 그의 〈자화상〉으로 보기 힘들다. 이 〈자화상〉은 李定宰 編, 『甁窩年譜』및 『경향신문』 1979년 11월 7일자에 실려 있으며 1978년 11월 14일에 고 이낭 김은호 화백이 자화상으로 추정하였다.

20 안대회, 「조선 후기 자찬묘지명 연구」, 『한국한문학연구』 제31호(2003), pp. 237-266; 정민, 「18세기 우정론의 맥락에서 본 이용휴의 생지명고」, 『18세기 조선 지식인의 발견』(휴머니스트, 2007), pp. 367-398.

준 부채 그림에 대해 차운한 시에서 '진경(眞景)'과 '진상(眞像)'을 언급하였다. 이 시에서 18세기 진경산수화가 유행하기 시작한 시점에서 이미 진경(眞景)에 대해 언급하고 있을 뿐만 아니라 1747년 금강산도를 그릴 수 있는 기반이 되는 그의 진경관이 그의 『수발집』에 담겨 있다.

⊙백연(白淵)이 부채 그림에 쓴 제화시에 차운하다〔次伯淵題畵扇韻〕, 1709년
백운(白雲)을 그린 한 자 부채, 그림은 산수경(山水景)에서 나왔네. 가을 산의 낙엽은 반쯤 떨어지고, 산 구름이 흩어졌다 다시 모이네. 드높은 나무는 빽빽하고, 서리 맞은 가지들은 군세도다. 돌은 야위고 이끼의 무늬는 축축하고, 골짜기 깊어 냇물 조용히 흐르네. 서리 내린 하늘은 맑기가 비로 쓸어버린 것 같은데, 흰 달이 동산에 떠오르네. 그 가운데 조용한 곳을 찾는 이가 있어, 한가하게 가다가 또 한가하게 시를 읊조리는구나. 구름과 물이 있는 경치를 만나, 더욱 속세 밖의 선경에서 노니네. 이 경치를 오래도록 대하고 있으면 진환(眞幻)을 잊고, 사람으로 하여금 깊은 깨우침을 일으키게 하네.[21]

⊙부채 그림에 또 차운한 시
그림은 진상(眞像)을 본뜨는 것이니 선명하기가 진경(眞景)을 대하는 것 같아야 한다. 하물며 나처럼 형편없는 사람의 작품이니 감히 가지런하다고 할 수 있을까? 필담(筆淡)이 그 기세를 잃으니 어찌 호방함과 힘셈을 논할 수 있겠는가? 본래 잔재주로 그린 것인데 어찌 마음속의 깨끗함이 있겠는가? 우연히 명월의 모습을 가져다가 산 동쪽 봉우리에 그려내니 백연은 지나치게 과장해서 스스로 취해 시를 읊음에 부끄러워한다. 오늘 아침 글을 얻으니 실로 내 마음을 알아주었도다. 다시 어제의 운을 따라서 군(君)의 충고에 감사한다.[22]

위에 소개한 『수발집』에 연이어 실린 두 편의 시는 이해하기에 다소 혼동을 줄

21 "一尺白雲扇 畵出山水景 秋山落半天 列峀散復整 高樹密森森 霜落枝柯勁 石瘦苔紋溼 谷深川流淨 霜空淡
　　如埽 素月生東嶺 中有尋幽子 閑行復閑詠 會姃雲水象 優游塵外境 對久忘眞幻 令人發深警.", 尹德熙, 「次伯
　　淵題畵扇韻」(1709), 『溲勃集』 上卷.

22 "畵乃倣眞像 宣如對眞景 況我庸拙作 敢當稱齊整 筆淡失其勢 何足論豪勁 本爲技能使 有何心界淨 偶將明
　　月樣 圈墨山東嶺 伯淵太誇張 自愧醉吾咏 今朝得君書 實獲我心境 更步昨日韻 以謝吾君警.", 尹德熙, 「又」
　　(1709), 앞의 책 上卷.

수 있어 시의 내용을 정리해보면 다음과 같다. ⓛ의 시에서 "나처럼 형편없는 사람의 작품이니"라고 한 구절은 이 시에서 언급된 부채 그림이 윤덕희가 그린 것임을 알려준다. 윤덕희가 부채 그림을 그려 사촌 윤덕부에게 선물했고, 윤덕부는 이 부채 그림에 제화시를 썼다. 이어서 윤덕희는 윤덕부가 부채 그림에 쓴 제화시에 차운한 시 ⓐ을 쓰고 또 차운한 시 ⓛ을 썼다.

여기서 같은 해 삼각산 백운대를 읊은 시가 위의 두 시와 함께 『수발집』에 실려 있는 점, 이익의 삼각산팔경을 읊은 시에 '백운대백운(白雲臺白雲)'이 있는 점, 두 시에서 경물들을 사실적으로 묘사하면서 "그림은 산수경에서 나왔다", "그림은 진상을 본뜨는 것" 등이라고 한 점 등을 고려해보면, 백운을 그린 부채 그림이란 삼각산 백운대에 백운이 자욱한 풍경을 그린 그림으로 판단된다.[23]

ⓛ의 시에서 "그림은 진상을 본뜨는 것이니〔畵乃倣眞像〕, 선명하기가 진경을 대하는 것 같아야 한다〔宣如對眞景〕"라는 말은 그림은 실재의 형상〔眞像〕을 본뜨는 것이니 실재의 경치〔眞景〕를 대하는 것처럼 선명하게 그려야 한다는 의미로 파악된다. 여기서 실재하는 경치를 그릴 때는 실재하는 실경과 똑같이 그려야 한다는 그의 사실 지향적 진경관이 확립되었음을 확인할 수 있다.

이처럼 자신이 직접 그린 실경 그림에 실재하는 경치로서의 의미를 지닌 '진경'이라는 용어를 사용한 것은 현재까지 알려진 기록 중 가장 이른 시기의 예이며, 18세기 진경산수화의 유행과 함께 이 용어가 등장했다는 점에서 그 의의가 자못 크다. 조선시대의 문집에는 '진경(眞景)'이라는 용어가 수없이 등장하는데 18세기 이전에 사용된 진경은 대체적으로 '선경(仙境)' 혹은 '도교의 신성한 장소' 혹은 '도교에서 말하는 이상향의 경지' 등을 의미하는 용어로 사용되었다.[24] 진경이라는 용어에 대해서는 기존의 연구에서 자세하게 정리된 바 있지만 이익이 사용한 진경(眞境)이라는 용어부터 논의되고 윤덕희가 사용한 진경에 대한 내용은 빠져 있어서 간략하게나마 여기

23 尹德熙, 「白雲臺」(1709) 위의 책 上卷; 李瀷, 「次三角八景韻」『星湖全集』卷5에는 '白雲臺白雲', '露積峯朝日', '祥雲洞瀑流', '西巖寺盤石', '山映樓霽月', '龍巖寺烟花', '國領寺石門', '元曉菴落照' 등을 노래한 시가 있다.

24 송시열(宋時烈, 1607-1689)은 민대수에게 보낸 편지 내용 중 "와서 강에 고깃배를 띄운다고 하는 것은 실로 저의 진경(眞景)입니다. 그것을 그려서 집사에게 보여주고 싶은데 이공린만한 재주가 없어 안타깝습니다(却來江上汐漁舟 實此漢眞景 欲繪之 以誇執事 恨無龍眠耳)"고 하였다. 여기서 사용한 진경은 실재의 경치가 아니라 '마음속으로 간절히 원하는 이상적인 경치'라는 의미로 풀이된다. 宋時烈, 「與閔大受 癸丑 八月四日」, 『宋子大全拾遺』卷2.

서 정리해보고자 한다.[25]

윤덕희에 이르러 '진경(眞景)'을 실재하는 경치로 사용하였으며, 이익은 '진경(眞境)'을 실재하는 경치로 사용하였다.[26] 윤두서, 윤덕희, 이익이 사용한 '사진(寫眞)', '진경(眞景)', '진경(眞境)'이라는 용어는 이익과 절친했던 소북계 남인인 강세황도 모두 사용했던 점이 주목된다.[27] 이후 18세기 중반경에는 이 용어가 일반화된 것으로 파악된다. 예컨대 조엄(趙曮, 1719-1777)의 『해사일기(海槎日記)』 1763년 12월 21일조에는 다음과 같은 기록이 보인다.

왜선(倭船) 백여 척이 아카마가세키(赤間關)로부터 바람을 받아 불룩한 돛을 앞으로 내밀고 잠깐 사이에 수백 리를 지나가는데, 그때 저녁놀이 산으로 돌아가고 바닷물은 거울처럼 맑아서 또 한 경치를 더 보탠다. 화사(畵師)로 하여금 그리게 하였는데, 과연 이 진경(眞景)을 그려낼 수 있을지 모르겠다. 설사 진경을 그려낸다 하더라도 내 마음의 시원한 곳에 이르러서는 아마 절반도 그려내지 못할 것이다.[28]

윤덕희는 18세기 중반 이후에 널리 통행되는 진경이라는 용어를 1709년에 선구적으로 사용하였으며, 1747년에 금강산을 유람하면서 〈장안사산영루망금강산도(長安寺山映樓望金剛山圖)〉와 〈정양사헐성루망금강산도(正陽寺歇醒樓望金剛山圖)〉를 현장

25　'진경'이라는 용어의 함의의 변천에 관한 자세한 논의는 朴銀順, 『金剛山圖 硏究』(一志社, 1997), pp. 79-102; 同著, 「眞景山水畵 硏究에 대한 비판적 검토―眞景文化·眞景時代論을 중심으로―」, 『韓國思想史學』 28집(한국사상사학회, 2007), pp. 102-103.

26　이익이 사용한 '진경'이라는 용어에 관한 자세한 논의는 박은순, 위의 책, pp. 92-95.

27　강세황은 1788년에 쓴 「유금강기」에서 "정선은 평소에 익힌 필법을 제멋대로 휘둘러 바위의 기세나 산봉우리의 형태를 따지지 않고 하나같이 열마준법으로 어지럽게 그렸으니 '사진'이라고 논하기에는 부족할 듯하다[鄭則以其平生所熟習之筆法 恣意揮麗 毋論石勢峯形 一例以裂麻皴法亂寫 其於寫眞 恐不足與論也]"고 하였다. 姜世晃, 「遊金剛山記」, 『豹菴遺稿』 卷4. 강희언(姜熙彦)의 〈인왕산도〉에 쓴 화평에서는 "진경(眞景)을 그리는 사람은 매번 지도와 같을까 걱정한다"고 하였다. 39세(1751) 때 그린 〈도산도(陶山圖)〉의 발문에서는 "진경(眞境)을 그리는 것보다 더 어려운 것은 없다. 그것은 닮게 그리기가 어렵기 때문이다. 또 우리나라의 진경(眞境)을 그리는 것보다 어려운 것은 없다. 그것은 실제와 다른 것을 숨기기가 어렵기 때문이다"라고 하였다. 이에 관한 언급은 邊英燮, 『豹菴 姜世晃 繪畵 硏究』(一志社, 1988), pp. 72-73, p. 174, p. 190.

28　"倭船百餘艘 自赤間關乘風飽帆 霎時之間 已過數百里 于時夕照返山 海波如鏡 亦添一光景也 使畵師模之 果能寫得此眞箇境界否 設令畵出眞景 至於我心豁然處 想模畵半分不得也.", 趙曮, 『海槎日記』 2 1763년 12월 21일 계묘.

에서 사생하였다.[29] 18세기 후반 강세황은 '진경(眞景)'과 '진경(眞境)'이라는 용어를 사용하고 현장에서 직접 사생했다는 기록을 남기고 있어 윤덕희와 맥이 닿고 있는 점도 주목된다.

윤용도 '진'과 '금'을 동시에 추구한 예술정신을 계승·발전시켰다. 윤용의《취우첩》에 실린 꽃과 나무, 영모, 벌레 등은 모두 정밀하고 섬세하게 사생되었으며, 나비와 잠자리를 잡다가 그 수염과 분가루까지 세밀히 관찰하여 실물과 똑같이 그렸다.[30]

이상의 내용을 종합해보면 윤두서가의 화가들은 그들의 회화에서 '진'과 '금'을 추구하였음을 알 수 있다. '진'과 '금'을 추구한 윤두서의 예술정신을 다시 정리해보면, 윤두서는 먼저 초상화의 형사적 전신의 중요성을 피력하고 대상을 관찰하여 참모습을 그리는 '진형', '진태', 물체의 형상을 그대로 그리는 '초물'을 중요시하는 등 '진'을 추구한 예술정신을 확립하였다. 진경산수화를 초상화와 동일한 개념으로 보고 '사진', '진면'이라고 지칭함과 동시에 '현재의 나는 누구인가'라는 자신의 깊은 성찰과 '조선인〔청구자〕'이라는 자각의식에서 비롯된 '금'을 추구하는 예술정신은 지금 존재하는 나, 내가 사는 집, 내 주변의 인물과 사물, 조선의 국토를 대상으로 직접 관찰하고 참모습을 그려내는 '진'과 '금'을 동시에 추구한 예술정신으로 이행되었다. 이러한 윤두서의 예술정신이 구현된 초상화, 자화상, 풍속화, 진경산수화, 지도, 사생화 등은 조선 후기를 대표하는 새로운 시대예술이라는 점에서 그가 남긴 가장 괄목할 만한 예술적 업적으로 꼽을 수 있다. 이제 예술정신이 실제 작품에서 어떻게 구현되는가를 살펴보겠다.

29 이에 관한 자세한 기록은 이 책의 pp. 611-615 참조.
30 이에 관한 문헌 기록은 이 책의 p. 666 참조.

2. 초상화

윤두서는 조선 후기 문인화가 가운데 가장 뛰어난 초상화가 중 한 사람으로 손꼽힐
뿐만 아니라 조선시대 화가들 가운데 성현초상화를 가장 많이 남겼다. 지금까지 윤
두서의 성현초상화에 관한 연구에서는 윤두서 성현초상화 속의 각 인물도상이 『삼재
도회』에서 유래했음을 밝힌 바 있다.[1] 그러나 이 분야에 대한 미해결된 과제들이 남
아 있어 심층적인 연구가 필요하다. 첫째, 지금까지 필자미상으로 알려진 녹우당 소
장 중국역대군신도상화첩(中國歷代君臣圖像畵帖)인《조사(照史)》3책의 제작자에 대
한 논의가 부족한 실정이다. 둘째, 선행 연구에서는 윤두서 성현초상화 속의 각 인물
도상이 『삼재도회』에서 유래했음을 밝혔지만,《조사》및 윤두서의 성현초상화와 명대
(明代)에 출간된 중국역대인물도상 판화집과의 관계에 대해서도 면밀한 검토가 요구
된다.[2] 셋째, 이 화첩과 윤두서 초상화의 관계에 대해서 다루지 않은 점도 한계라 하
겠다. 따라서 여기에서는 이러한 문제의식 속에서 이 화첩의 도상 분석을 통해 이 화
첩에 실린 성현초상의 저본인 원도상의 출처 및 이 화첩의 제작자를 밝히고, 이어서
윤두서가 초상화의 전반적인 양상에 대해 고찰함으로써 조선시대 초상화 분야에서
윤두서의 위치를 자리매김하고자 한다.

1) 녹우당 소장 중국역대군신도상화첩《조사》

성현초상화는 공자와 그의 제자, 고대의 성제(聖帝), 후대의 명유(名儒)와 같은 역대의
성인과 현인이라 일컬어지는 인물들의 모습을 그린 일종의 유교 인물 초상화로 정의
할 수 있다.[3] 조선시대에는 성리학의 시각적 산물인 성현초상화가 '영정(影幀)', '유상
(遺像)', '진상(眞像)' 등으로 지칭된 점을 감안하여 이 책에서는 이를 '성현초상화'로
지칭할 것이며, 중국 역대 황제, 성인, 현인, 위인들의 초상과 전기 또는 화찬을 한데
묶어 편찬된 판화집을 편의상 '중국역대군신도상 판화집'이라고 지칭하고자 한다.

1 이내옥, 『공재 윤두서』(시공사, 2003), pp. 221-225.
2 이내옥, 위의 책.
3 스기하라 다쿠야(杉原たく哉), 「聖賢圖の系譜」, 『美術史研究』第36冊(早稻田大學美術史學會, 1998), p. 2.

녹우당 소장《조사》는 총3책으로 중국의 역대 제후, 명신, 성현들의 초상을 모사한 중국역대군신도상화첩이다〔도 5-1〕. 이 화첩의 크기는 세로 24.1cm, 가로 18.1cm 이다. 표지에는 "조사(照史)"라는 표제가 적혀 있으며 각 폭은 두 겹으로 된 얇은 한지 혹은 두꺼운 한지를 이용하였다. 이 모사본들과 모사본의 저본에 해당되는 명대(明代)에 출간된 중국역대군신도상 판화집들에 실린 도상들을 비교해보았을 때 정확하게 일치하지 않

5-1《조사》1책-3책 표지, 녹우당

는 것으로 미루어보아 저본을 옆에 두고 모사한 것으로 믿어진다. 우리나라 화가가 모사한 군신도상화첩은 현재《조사》를 포함하여 3본이 전한다(표 5-1).

표 5-1 현전하는 조선 후기에 제작된 역대군신도상화첩

화첩명	도상 내용	출처 및 소장처
조사(照史) 3책	총 286폭 황제-명 서계(徐階)	해남 녹우당
역대도상화첩(歷代圖像畵帖) 4책	총 222폭 중국 군현 218폭과 우리나라 군신 4폭	『그림으로 읽는 역사인물사전』소수(所收)
역대군신도상첩(歷代君臣圖像帖)	총 80폭 중국 인물 63폭, 조선 유학자 17폭	윤완식

현전하는 조선 후기에 제작된 역대군신도상화첩 중《조사》는 중국 역대 군신의 인물초상 중 286폭이나 되어 가장 많은 인물도상이 실려 있을 뿐만 아니라 모사 솜씨도 가장 뛰어난 편이다(부록 7). 중종 20년(1525)에 제작된『역대군신도상(歷代君臣圖像)』을 기초로 조선 후기에 다시 임모한《역대도상화첩(歷代圖像畵帖)》에는 중국 군현 218명과 최치원, 안향, 정몽주, 김시습 등 우리나라 군신 네 명의 인물초상모사본이 실려 있다.[4] 윤완식 소장《역대군신도상첩(歷代君臣圖像帖)》에는 중국 군현 63명과

4 《역대도상화첩》은 아주문물학회 편, 김규선 역, 『그림으로 읽는 역사인물사전』(아주문물학회, 2003)에 소개되었다. 조인수, 「조선 후기 『역대도상』 화첩의 성격과 역사적 의의」, 같은 책, pp. 262-268에 따르면, 이 모사본 화첩의 원본 도상첩은 1525년(중종 20) 중종 임금이 궁궐에 전해지고 있던 역대군신들의 초상을 기초로 인물에 대한 기록과 찬문을 보충하여 새로이 편찬하도록 명령을 내림에 따라 제작된 것이며,

5-2 《조사》1책 제1면 부분, 녹우당

조선 유학자 17명의 인물초상모사본이 실려 있다.[5]

《조사》제1책 첫 장에는 행서체로 "그 눈동자를 보면 사람이 무엇을 감추겠는가? 성인이 서로 다름이 있다〔觀其眸子人焉廋哉 聖人不相有〕"라고 적혀 있고, 이어서 전서체로 "성현도상(聖賢圖像)"이라 필서되어 있다〔도 5-2〕. 이 구절은 초상화에서 눈동자의 중요성을 표현한 말로 "정신을 전하여 인물을 그리는 것은 아도(눈동자) 가운데 있다〔傳神寫影 都在阿堵中〕"고 하는 소식의 전신론과 일맥상통한다.[6]

《조사》1책부터 3책까지 성현상들은 고대부터 명대까지 시대 순으로 배열되어 있어 우안(右顔)7분면상 혹은 8분면상→좌안(左顔)9분면상과 정면상으로 이행되는 중국 초상화의 양식적 흐름을 파악할 수 있다. 제1책에는 황제(黃帝)부터 수나라의 명장인 한금호(韓擒虎)까지 122명의 124도상이 배열되어 있으며, 공자상(孔子像)과 관운장상(關雲長像)은 각각 한 폭씩 더 추가되어 있다. 제2책에는 당나라 초기의 공신인 위징(魏徵, 580-643)부터 남송 말기의 학자인 사방득(謝枋得, 1226-1289)까지 82명의 83도상이 실려 있는데, 구양수상(歐陽脩像)은 한 폭이 더 추가되어 있다. 제3책에는 원나라 초기 공신 야율초재(耶律楚材)부터 명나라 정치가인 서계(徐階, 1494-1574)까지 79명의 도상이 포함되어 있다.

《조사》에 실린 도상들은 왕기(王圻, 생년미상-1614)가 편찬한 『삼재도회(三才圖會)』인물 1-8권에 실린 도상들과 비교해보면 『삼재도회』에 실린 도상들과 상당 부분 일치한다(부록 7). 『삼재도회』는 간본에 따라 「인물」8권에 실린 도상들의 증감이 있다. 왕기가 찬집(纂輯)하고 담빈(潭濱) 황효봉(黃曉峰)이 중교(重校)한 1607년 괴음초당장판(槐蔭草堂藏板)의 「인물」8권에는 49폭만 실려 있다.[7] 그러나 왕기가 편집하

당시 좌찬성이자 홍문관 대제학이었던 이행(李荇, 1478-1534)이 이를 주도하여 4개월 만에 책을 완성하였다. 또한 이 화첩은 1525년의 원본에 최치원, 안향, 정몽주, 김시습 등 우리나라 유학자를 추가시켜 한국적 변용이 이루어진 화첩임을 밝혔다.

5 『한국의 초상화―역사 속의 인물과 조우하다』(문화재청, 2007), pp. 489-501.

6 "傳神之難在目 顧虎頭云 傳神寫照 都在阿堵中.", 蘇軾, 「傳神記」, 『東坡全集』卷38.

7 王圻, 『三才圖會』 6冊(臺北: 成文出版社有限公司, 1970)은 1607년(명 만력 35)간본을 영인한 책이다.

고, 아들 왕사의(王思義)가 교정한 북경대학 교도서관 소장본에는 「인물」 8권 49폭과 함께 '우팔권(又八卷)' 29폭이 더 추가되어 있다.[8] 《조사》에는 북경대학교도서관 소장 『삼재도회』 '우팔권'에 실린 도상들까지 포함되어 있다. 《조사》에 표기된 인물의 명칭은 주로 이름으로 표기되어 있는 반면, 『삼재도회』에는 주로 자(字)로 표기되어 있다. 『삼재도회』에 실린 도상 중 《조사》에 누락된 도상은 총 13폭으로 주로 전설상의 인물들이 많은 편이다.[9]

《조사》 중 『삼재도회』에 실려 있지 않은 도상은 총 5폭으로 표 5-2와 같다. 기자(箕子), 노자(老子), 운장우일본(雲長又一本), 구양수(歐陽脩), 주희우일본(朱熹又一本) 등 총 5명의 도상은 명대에 출간된 중국역대인물도상 판화집과 문집에 수록된 도상을 모사한 것으로 이해된다.

〈기자상〉은 중종 20년(1525)에 우리나라에서 제작된 『역대군신도상』을 기초로 조선 후기에 다시 임모한 《역대도상화첩》과

8 그 밖에 명주사 고판화박물관 소장 『명신도상(名臣圖像)』은 『삼재도회』의 원·명대 인물도상만 모아 묶은 책이다. 이 책의 제1면에는 "담빈(潭濱) 황성동(黃晟東)"이라고 적혀 있어 『삼재도회』의 또 다른 교정본이 존재한 사실을 알 수 있다.

9 《조사》에 싣지 않은 『삼재도회』의 도상은 반고씨(班固氏), 천황씨(天皇氏), 지황씨(地皇氏), 인황씨(人皇氏), 태호복희씨(太昊伏羲氏), 염제신농씨(炎帝神農氏), 은고조(殷高祖), 후주(後周) 고소상(高祖像), 창힐상(倉頡像), 문중자(文中子), 이광필(李光弼), 안진경(顏眞卿), 장남헌(張南軒) 등이다.

표 5-2 《조사》 중 『삼재도회』에 없는 도상 총 5폭

기자(箕子)
(제1책-72도)

노자(老子)
(제1책-76도)

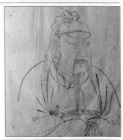

운장우일본
(雲長又一本)
(제1책-112도)

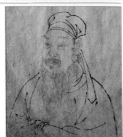

구양수(歐陽脩)
(제2책-59도)

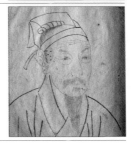

주희우일본
(朱熹又一本)
(제2책-71도)

『기자지(箕子志)』에 실려 있다(표 5-10).[10]

〈노자상〉은 중국에서 출간된『고선군신도감(古先君臣圖鑑)』을 저본으로 한 것으로 짐작된다(표 5-3).[11] 〈노자상〉은『고선군신도감』을 그대로 모사하지 않고 측면관을 정면관으로 전환시켜 그린 것이다. 정면상은『삼재도회』인물 10권에 '태상노군(太上老君)'의 인상이 반영되어 있다. 이 그림은 비록 모사본일지라도 화원화가가 그대로 모사한 그림과는 품격이 다르다. 노자의 눈이 마치 살아 있는 듯 정신이 담긴 표정이다.

표 5-3《조사》,『고선군신도감』,『삼재도회』노자상 비교

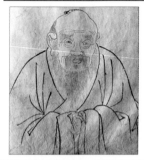

| 《조사》 | 『고선군신도감』 | 『삼재도회』인물 10권 |

촉한의 장수 관우(關羽)를 그린 〈운장상〉은 두 본이 실려 있는데, 한 본은『삼재도회』에 실린 도상을 모사한 것이다. 또 다른 한 본은 관우가 미간을 찌푸리고 있는 모습을 특징으로 그렸는데, 이 도상도『고선군신도감』을 참고하여 그린 것으로 추정된다(표 5-4).

〈구양수상(歐陽脩像)〉은 두 폭의 도상이 실려 있는데, 한 폭은『삼재도회』의 도상과 일치한다. 또 다른 한 폭은 문집에 수록된 본임을 "오른쪽은 문집과 도감본이 같

10 조선 후기에 다시 임모한《역대도상화첩》과 윤완식 소장《역대군신도상첩》의 〈기자상〉은 아주문물학회 편, 김규선 역, 앞의 책, p. 40 도 27과『한국의 초상화 ― 역사 속의 인물과 조우하다』, p. 491 참조.

11 周心慧 主编,『新編中國版畫史圖錄』6冊(北京: 学苑出版社, 2000), p. 229에 따르면, 만력 연간에 출간된『고선군신도감』은 태고(太古)에서 원(元)까지 군도(君圖) 48폭, 신도(臣圖) 100폭 반신상이 실려 있다. 그러나 이 책에서 참고한『고선군신도감』은 북경국가도서관(北京國家圖書館) 고적관선본열람실(古籍館善本閲覧室)에서 제공한 마이크로필름본으로 주심혜가 소개한 책보다 앞선 시기에 제작된 것으로 추정된다. 이『고선군신도감』은 군류유상(君類遺像) 43폭과 각각의 소전고찬(小傳古贊)이 실려 있으며, 신류유상(臣類遺像) 75폭과 각각의 소전고찬(小傳古贊)이 실려 있다.

표 5-4 《조사》, 『삼재도회』, 『고선군신도감』 관우상 비교

《조사》, 운장 『삼재도회』

《조사》, 우일본 『고선군신도감』

표 5-5 《조사》, 『삼재도회』 구양수상 비교

《조사》, 구양수 《조사》, 우일본 『삼재도회』

지 않으니 깊이 다시 살펴볼 것[右出义集與圖鑑本不同 浚更考之]"이라고 화면의 오른
쪽에 적어둔 필사자의 기록을 통해서 파악할 수 있다(표 5-5).

　　또한 〈주희상〉은 "우일본(又一本)"이라고만 적혀 있기 때문에 원래 두 본이 있었

표 5-6 《조사》, 『고선군신도상』, 『신각역대성현상찬』 주희상 비교

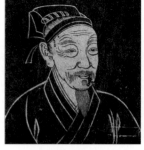
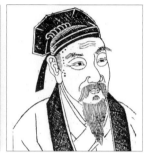

| 《조사》, 우일본 | 『고선군신도상』
(1584) | 『신각역대성현상찬』
(1593) |

을 것으로 추정되는데 한 본은 어느 시기에 결락된 것으로 보인다. "우일본(又一本)"
이라 적힌 도상은 『신각역대성현상찬(新刻歷代聖賢像贊)』에 실린 상과 비교해보면,
모자와 복식에서 다소 차이가 보이지만 우복 정경세(1563-1633) 종택 소장 『고선군
신도상(古先君臣圖像)』에 실려 있는 도상과 흡사한 것으로 보아 명대에 출간된 『고선
군신도감』을 참고한 것으로 이해된다(표 5-6).[12]

 이처럼 《조사》는 『삼재도회』, 『고선군신도감』, 『기자지』 그리고 문집에 수록된 군
신도상들을 모사한 중국역대군신도상화첩이다. 《조사》는 우리나라에 현전하는 군신
도상모사화첩 가운데 가장 많은 도상을 싣고 있어 주목된다. 이 화첩은 제작자가 명
기되어 있지 않고 각 책의 첫 번째 그림에는 "윤덕희인(尹德熙印)"(ⓐ)의 장서인이 날
인되어 있어 제작시기의 하한연대가 윤덕희의 몰년인 1766년 이전인 것으로 파악된
다(부록 8). 이 장서인은 윤두서를 주축으로 여러 사람이 필사한 것으로 추정되는 『관
규집요』에도 찍혀 있다. 인물 초상에 재능을 발휘했던 윤두서와 윤덕희가 수없이 참
고했음을 알려주듯 책을 넘긴 부분에 닳아진 흔적이 많이 보인다.

 필자미상으로 알려져온 이 화첩의 제작자를 밝히는 문제 역시 중요하다. 기존의
연구에서는 이 화첩의 제작자를 밝히지 못하고, 윤두서가 이 필자미상의 화상첩 도

12 진주정씨 우복종택 소장 전 6권으로 된 『고선군신도상』은 『고선군신도감』과 관련된 책이다. 이 책은 말미
 에 「重刊古先君臣圖鑑」이라는 1584년(만력 12) 발문이 있으며, 권두에는 「古先君臣圖鑑目錄」과 "王黃南
 道人訂正 奉委紀善臣新安藩"이라고 적혀 있는 것으로 보아 『고선군신도감』을 저본으로 다시 중간된 것임
 을 알 수 있다. 우복종택 소장 중간본은 143폭이 실려 있으며, 음각본이다. 필자가 참고한 우복종택 소장
 『고선군신도상첩』에 실린 도상들은 왕실도서관 장서각 디지털 아카이브에서 제공된 원문이미지이다.

표 5-7 《조사》와 『삼재도회』 도상 비교

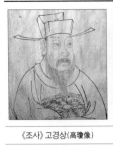 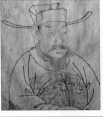

《조사》 고경상(高瓊像)　　《조사》 포증상(包拯像)　　《조사》 조열상(照烈像)　　《조사》 진덕수상(眞德秀像)

『삼재도회』 고태위상(高太尉像)　『삼재도회』 포효숙상(包孝肅像)　『삼재도회』 한조열제상　　『삼재도회』 진희원상(眞希元像)
　　　　　　　　　　　　　　　　　　　　　　　　　　　　　　(漢照烈帝像)

상을 모본으로 하여 《십이성현화상첩(十二聖賢畵像帖)》을 제작하였을 것으로 추정한
바 있다.[13] 필자는 선행 연구에서 이 화첩을 윤덕희가 인물화를 연마하는 데 참고했
던 화본으로 추정하였다.[14] 이 화첩은 비록 모사본이지만 세필로 인물의 특징을 정밀
하게 모사한 솜씨가 다른 모사본에 비해 화격이 월등히 높은 편이며, 화가 자신이 독
자적으로 인물의 부수적인 부분을 추가 또는 생략하여 원본보다 더 사실적으로 그렸
다. 이로 보아 이 화첩은 초상화에 뛰어난 재능이 있었던 윤두서 혹은 윤덕희가 직접
모사했을 가능성이 높다고 생각한다. 이러한 사례는 앞서 살펴본 바와 같이 윤두서가
모사했던 『관규집요』에서도 볼 수 있다.

　　이 모사자가 여러 도감본 외에 문집에 실린 도상까지 전문적으로 수집하여 모사
한 것을 보면, 이 화첩은 고증학적인 학문태도를 지닌 윤두서가 제작했을 가능성이
높다고 하겠다. 또한 《조사》와 『삼재도회』에서 동일한 도상의 인물 특징을 비교해보
면 모사자의 화격을 파악할 수 있다. 표 5-7에서 알 수 있는 것처럼 《조사》의 도상은
『삼재도회』의 도상에 비해 흉배와 관모 장식이 더 사실석으로 표현되었다.

13　李乃沃, 앞의 책, p. 221.
14　車美愛, 「駱西 尹德熙 繪畵 硏究」(홍익대학교대학원 미술사학과 석사학위논문, 2001), p. 70.

표 5-8 《조사》의 글씨와 윤두서의 서체 비교

〈조사〉 3책 제66도 이현상(李賢像)에 필서된 부분	《가전유묵》권2 윤두서 필적

《조사》의 〈고경상(高瓊像)〉과 〈포증상(包拯像)〉은 흉배를 추가시켜 각각 송호도와 운룡도가 세련된 필치로 묘사되어 있다. 이 호랑이와 용 그림은 윤두서가 그린 것과 흡사한 솜씨이다. 〈조열상(照烈像)〉의 경우 면류관 밑에 달려 있는 구슬들이 바람에 휘날리듯이 자연스럽게 표현되었으며, 〈진덕수상(眞德秀像)〉은 가롱건(加籠巾)에 붙어 있는 깃털과 장식품까지 사실적으로 묘사되어 있다. 그 밖에 화가가 옷주름을 더 표현하거나 생략하기도 하고, 관모를 변형시키거나 장식을 추가하는 등 원본을 그대로 따르지 않고 많은 변형을 주었다. 옷주름에도 윤두서가 초상화와 인물화에서 잘 구사했던 정두서미(釘頭鼠尾)가 뚜렷하게 보인다.

또한 각 화본마다 상단에는 이름 혹은 이름과 간단한 약력이 해서, 행서, 초서체로 정성들여 첨필되어 있는데 주로 인물의 이름이나 자만 적혀 있는 경우도 있고 이름, 자, 호, 수명, 황제일 경우 재위기간, 봉호 등이 기재되어 있다. 인물의 이름은 해서로 쓰고 약력은 초서로 썼는데, 이 초서체는 윤두서의 필체와 흡사하다(표 5-8).

윤덕희는 성현초상화를 그린 예가 한 작품도 남아 있지 않지만 윤두서는《조사》의 도상과 일치하는 성현초상화가 상당수 전한다. 대표적인 예가 이형상(李衡祥, 1653-1733), 이잠(李潛)에게 그려준 〈오성진(五聖眞)〉과《십이성현화상첩》, 그리고 《윤씨가보》의 〈소동파진(蘇東坡眞)〉이다. 이 가운데《조사》를 윤두서가 제작했을 가능성이 있음을 보여주는 확실한 예는 〈주공상〉에서 발견된다(표 5-9).《조사》와 윤두서가 그린 〈오성진〉과《십이성현화상첩》, 그리고 『삼재도회』, 『고선군신도감』, 『역대고인상찬(歷代古人像贊)』에 실린 주공상의 안면을 비교해보면 윤두서가 그린 주공상은《조사》에 실린 도상과 흡사해 한 명의 화가가 그린 것으로 이해된다.

표 5-9 주공상 도상 비교

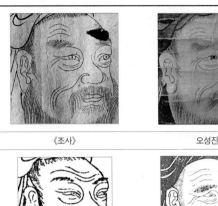
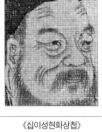
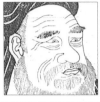
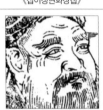

《조사》	오성진	《십이성현화상첩》

『삼재도회』	『고선군신도감』	『역대고인상찬』

《조사》와 윤두서의 주공상은 이마의 주름이 양옆으로 세 줄씩 짧게 그려져 있고, 눈가의 주름은 두 줄이며, 수염 옆 법령(法令)에 난 주름도 세 줄로 표현되어 있다. 그러나 『삼재도회』의 주공상은 이마 중앙 주름이 세 줄이며, 눈가에는 주름이 없고, 법령에도 주름 두 줄이 가해졌다. 이와 같은 특징을 갖춘 주공상은 『고선군신도감』에 실린 것과 일치한다.

이상에서 검토한 내용을 종합해보면 《조사》는 윤두서에 의해 제작되었을 것이라는 확신이 든다. 윤두서는 처 작은아버지인 이형상에게 다섯 명의 성현을 그려준 〈오성진〉과 이잠에게 그려준 《십이성현화상첩》, 〈자화상〉에도 자신의 인장을 찍지 않았는데, 하물며 자신이 참고하기 위해서 모사한 도상첩에 인장을 찍지 않은 것은 오히려 당연한 일인지도 모른다. 윤두서가 〈심득경초상〉이나 〈자화상〉과 같은 뛰어난 초상화를 그릴 수 있었던 것은 이 도상들을 모사하는 과정을 거쳤기 때문이라고 본다.

《조사》는 윤두서가 『삼재도회』를 비롯하여 『고선군신도감』에 실린 군신도상들과 문집에 실린 성현초상화상들을 수집, 모사하여 제작한 중국역대군신도상화첩이며, 이를 통해서 그의 강한 숭현의식과 고증학적 태도를 파악할 수 있다. 사당이나 영당 봉안용과 별도로 선유(先儒)의 덕행을 받들고 도학을 숭히 여긴 유학자들이 서실에서 옛 성현의 초상화를 모사해놓고 조석으로 절하며 공경하는 사례는 윤두서 주변의 인물들에게서도 찾아볼 수 있다. 이형상은 윤두서가 그린 오성진과 자신이 지은 찬을

나란히 걸어두고 새벽이나 저녁으로 바라보고, 사모하여 좌우로 조심하고 공경의 대상으로 삼았다. 윤두서의 이질이자 근기남인 서화가 그룹의 구성원이었던 이만부도 앞서 다룬 바와 같이《군신도상첩》을 취해 그 가운데 공자로부터 주자까지 〈십성현상〉을 추려 모사하여 한 권의 화첩을 만들었다고 한다.[15]

이러한 주변 인물들의 정황을 미루어보면, 윤두서도 이 화첩을 매일 보면서 여러 성현들을 공경한 듯하며, 이형상과 이서 등 가까운 친지들이 요청하면 이 도상첩을 모본으로 성현초상화를 그려준 것으로 짐작된다.

2) 성현초상화

위에서 살펴본 바와 같이 윤두서는《조사》를 바탕으로 성현초상화를 제작하였음을 알 수 있다. 현전하는 예는 기자(箕子), 주공(周公), 공자(孔子), 안자(顔子), 주자(朱子)를 각각 한 폭씩 그린 오성진(五聖眞)과 4폭이 한 화첩으로 꾸며진《십이성현화상첩》,〈소동파진(蘇東坡眞)〉1폭 등 총 10폭이다.

〈오성진〉은 현재 경상북도 영천에 있는 전주이씨 병와공파 종중에 소장되어 있는데 작품의 표구 크기는 세로 64cm, 가로 33cm이며, 작품 크기는 세로 43.5cm, 가로 21.6cm이다〔도 5-3~7〕. 이 작품의 존재는 1978년 문화재관리국의 자료조사에 의해 처음으로 알려지게 되었으나 작품에 도인이 없어 그린 화가를 확인할 수가 없었다.[16] 오성진 중 〈주공상〉과 〈안자상〉은 선행연구에 소개된 바 있으나 소장자의 요청으로 구체적인 언급을 하지 못했다.[17] 『병와연보』에는 이 작품의 제작경위, 제작연대를 알 수 있는 내용이 다음과 같이 소개되어 있다.

병술년 여름에 휴가를 청하여 집으로 돌아왔다. 이는 영구히 돌아올 계획이었다. 전라 감사는 관(官)으로 돌아오라고 누차에 촉구하였고, 암행어사는 마음속으로 미워하여 계품하여 파직시켰다. (중략) 성고(成皐) 근처에 서여점(胥餘岾), 주남평(周南坪), 방산(防山), 누항(陋巷), 한천(寒泉)이었는데, 그 이름을 가지고 감회를 거기에 붙이고,

15 이에 관한 논의는 이 책의 p. 49.
16 『瓶窩著書目錄』(문화재관리국, 1978), p. 21에는 윤두서 모사, 〈오성진상(五聖眞像)〉 5건으로 적혀 있다.
17 李乃沃, 앞의 책, pp. 210-212.

진사 윤두서에게 오성진을 그리게 하여 벽감에 안치해두고 때때로 분향하고 추모하였다.[18]

위의 「가승(家乘)」에 따르면 이형상은 54세(1706) 여름 영광군수(靈光郡守)를 사직하고 영천(永川)으로 돌아온 직후에 윤두서에게 오성진을 그리게 하여 벽감에 안치해두고 때때로 분향하고 추모하였다.

『병와연보』에 실린 「언행록(言行錄)」에 따르면 벽에 오성(기자, 주공, 공자, 안자, 주자)의 찬(贊)을 걸어두었다.[19] 이형상이 지은 「오성찬(五聖贊)」은 『병와집』에 실려 있다.

내가 들으니 강릉(江陵)에 부자(夫子)의 사당이 있고, 해주(海州)에 청성사(淸聲祠)가 있다고 한다. 그 이름을 사랑하고 그곳을 존경하는 것은 기류(氣類)가 그리된 것이다. 내가 영천(永川)의 성고(城皐)에 우거(寓居)하게 되었는데 이것이 대개 음(音)이 공(鞏)·낙(洛) 사이의 두 고을 이름과 같으므로 기(岐, 주나라의 고도임), 방산(防山, 공자의 묘가 있는 곳), 누항(陋巷, 안자가 살던 곳), 한천(寒泉, 주자가 살던 곳)의 사이를 올라가 거닐어 보기도 하였다. 선비가 천년의 뒤에 태어나 그분들의 도학(道學)을 외우고 배우는 것도 다행인데 더구나 지명(地名)까지 서로 부합됨에랴. 이것이 오찬(五贊)을 벽에 걸게 된 원인이다. 그리고 새벽이나 저녁으로 바라보고, 사모하여 좌우로 조심하고 공경을 하면 엄한 스승이 엄연히 곁에 계신 듯하다. 나는 큰 제사라도 모신 듯하노니 어찌 방구석에 부끄러움이 없게 할 뿐이리오. 이것을 마음에 이르노라.

서여점(胥餘岾, 기자): 어려운 속에 바른 길 지키시고 거북의 무늬에서 느낌을 받으셨다. 하얀 말 타고 오시지 않았으면 우리는 좌임(左袵)의 오랑캐가 됐으리라. 주남(周南, 주공): 주남은 치화(治化)를 읊조리었고 주관(周官, 周禮)은 공을 떨쳤음이라 예악 문물들이 지어졌으니 성하도다! 나는 이를 따르리라. 방선(防山, 공자): 하늘이라 사다리 놓고 오를 수 없고 바다라 헤아려 볼 수도 없도다. 만고에 일월 되어 비춰주시고 그 말씀 식량이요 의복이로다. 누항(陋巷, 안자): 사심(私心)을 이기고 예(禮)를 행하는 공부하면서 대바구니 바가지에 낙(樂)을 안고 사셨도다. 사심(私心)은 큰 화로

18 "丙戌夏 請由還家 是永歸計也 道臣 方促還官 繡衣(心忌) 啓罷 (中略) 成皐近地 有胥餘岾, 周南坪, 防山, 陋巷, 寒泉 曰(名)寓感 使井上舍斗緒 摹五聖眞 安壁龕 有時焚香 展拜.", 「家乘」, 李定宰 編纂, 『瓶窩年譜』(淸權祠, 1979), 1706년 숙종 32 병술 54세조 pp. 266-267 再引.

19 "壁上掛 五聖贊 箕子, 周公, 孔子, 顔子, 朱子.", 「言行錄」, 李定宰 編, 위의 책, p. 267.

위에 한 점의 눈발이요 춘풍(春風)의 화기 속에 자그만 흔적일래. 한천(寒泉, 주자): 전
성(前聖)의 미발명(未發明)을 확충하였고 군현(群賢)의 말씀을 집대성하였도다. 지난
성(聖)을 이으시고 내학(來學)을 계몽하느라 발을 절게 되고 눈이 어두워졌도다.[20]

이상의 내용에서 이형상은 윤두서가 그린 오성진을 벽감에 안치해 분향하고, 자
신이 지은 오성찬을 걸어두고 새벽이나 저녁으로 바라보고, 사모하여 좌우로 조심하
고 공경의 대상으로 삼았음을 알 수 있다. 조선시대 문인들이 성현초상을 모사하여
벽에 걸어두거나 화첩으로 제작하여 조석으로 배알하면서 경모한 내용은 이전 시기
에도 발견된다. 그중에 장잠(張潛, 1497-1552)은 일찍이 〈고성현유상(古聖賢遺像)〉을
그려서 중당에 걸어두고는 낮과 저녁으로 스승을 모시듯 바라보며 공경하였다는 기
록이 있다.[21] 성현화상첩을 제작하게 된 것은 주희가 일찍이 서실에 옛 성인들의 화상
을 모사해놓고 아침저녁으로 절하며 공경했다고 한 데서 유래한 듯하다.[22]

오성진은 무배경의 우안7분면상에 공자만 지물을 들고 있고 그 밖에는 공수자세
를 취하고 서 있는 단독인물상들로, 모두 심의차림을 하고 비수가 없는 부드러운 선
으로 간략하게 옷주름이 처리되어 있다. 모사자는 각 성현의 안면을 초상화의 정신을
살려 화본의 도상이 성현의 실제의 상이라 간주하고 그대로 모사하고자 하였다. 각
그림의 왼쪽 상단에는 예서체로 도상의 존명이 적혀 있다. 〈기자상〉에는 "은태사기자
(殷太師箕子)", 〈주공상〉에는 "주몽재주공(周冡宰周公)", 〈공자상〉에는 "노사구대성지
성문선왕(魯司寇大成至聖文宣王)",[23] 〈안자상〉에는 "노복성공(魯復聖公)", 〈주자상〉에
는 "송태사휘국문공(宋太師徽國文公)"이라는 이름이 각각 필서되어 있다.

오성진의 제1도인 〈기자상〉은 용모가 청수하고 머리에 후관(帿冠)을 쓰고 공수자

20 "我聞江陵有夫子廟 海州有淸聖祠 愛其名而尊其地者 亦其氣類然也 余寓永川之城皐 是繄音同於鞏洛間兩
 邑 其與岐亳泗閩 已有不遐之想 而又嘗跂步於脊餘岵 周南, 防山, 陋巷, 寒泉之間焉 士生千載後 誦法亦幸
 矧有地名之相符 此五贊所以掛壁也 若夫晨夕瞻慕 左右肅敬 則嚴師儼然旁臨 吾知大祭之如承 豈但屋 漏而
 已 是語心 脊餘岵 利艱之貞 龜文之感 微馬之白 吾其左衽 周南 周南詠化 周官奮庸 禮樂文物 郁郁吾從 防
 山 天不可階 海不可量 日月萬古 菽粟衣裳 陋巷 克復之功 簞瓢之樂 點雪洪爐 春生微跡 寒泉擴前未發 集羣
 大成 繼往開來 足跛目盲", 李衡祥,「五聖贊 幷序」,『瓶窩集』卷4. 번역문은 李衡祥,『國譯 瓶窩集』(한국정
 신문화연구원, 1990), pp. 363-364.
21 "先生嘗畫古聖賢遺像 揭于中堂 日夕參拜敬之如師.", 張潛,「言行錄」,『竹亭逸稿』, 姜始廷,「朝鮮時代 聖賢
 圖 硏究」(이화여자대학교대학원 미술사학과 석사학위논문, 2006), p. 34 再引.
22 "朱先生亦寫先聖于書室 朝夕拜敬.", 李沃,「敬書十聖賢畵像贊說序」,『博泉集』卷4.
23 공자는 법을 맡는 관원의 우두머리인 대사구(大司寇)를 지냈다.

표 5-10 윤두서의 기자상과《역대도상화첩》,『기자지』기자상 비교

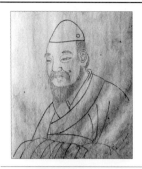
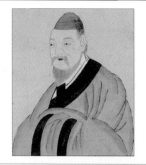
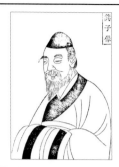
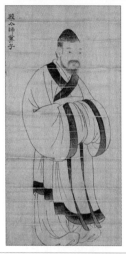
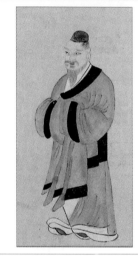
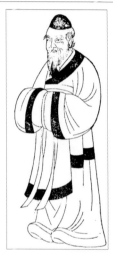

《조사》의 기자 반신상과 윤두서의 오성진 중 기자 전신상	·1525년 도상첩의 조선 후기 이모본 《역대도상화첩》중 기자 반신상과 전신상	『기자지』에 실린 기자 반신상과 전신상

세를 취한 엄숙한 모습이다(도 5 - 3). 〈기자상〉은『역대고인상찬』과『삼재도회』등과 같은 명대에 출간된 책에는 실려 있지 않고 1525년 도상첩의 조선 후기 이모본인《역대도상화첩》과『기자지』의 권두에 전신상과 반신상이 실려 있다(표 5 - 10).[24]

오성진의 기자 전신상과《조사》의 기자 반신상은《역대도상화첩》과『기자지』에 실린 도상과 거의 일치하지만 신발이 옷 속으로 감추어진 점과 옷주름의 세부 표현 등을

24 장서각 소장『기자지』는 윤두수(尹斗壽, 1533 - 1601)가 1587년에 짓고 이이(李珥)가 편한『기자지(箕子志)』와 서명응(徐命膺)이 편한『기자외기(箕子外紀)』를 저본으로 평양부 유림들이 공동으로 편집·교정·수집·선서(繕書)·감인(監印)하여 1879년(고종 16)에 중간한 것이다.『기자지』는 沈伯綱,『箕子古記錄 選編』(민족문화연구원, 2002) 영인본 참조.

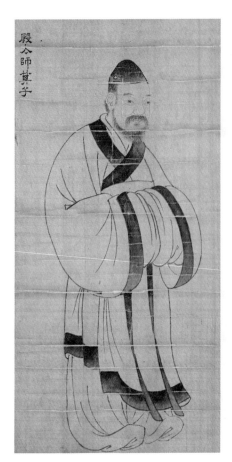

殷太師箕子

5-3 윤두서,〈기자상〉, 1706년, 견본수묵,
43.5×21.6cm, 전주이씨병와공파종중

비교해보면『기자지』에 실린 도상에 더 가깝다. 그러므로 윤두서는『기자지』의 권두에 실려 있는 반신상과 전신상을 저본으로 모사했을 가능성이 높다고 판단된다. 다만 오성진의 기자 전신상은 저본의 좌안을 우안으로 변경시켰으며, 소매 부분을 더 풍성하게 처리하고 의습선을 한층 더 유연하게 표현하였다.

기자(箕子)는 은나라 주왕(紂王)의 숙부로, 주(周)나라 초기에 예의(禮義), 정전(井田), 팔조교(八條敎) 등 은대의 문물을 전했으며, 그 이후 조선이 이속(夷俗)에서 벗어났다는 것은 당시 조선과 청의 학인들이 공통적으로 인정한 사실이었다.[25] 조선시대에는 초기부터 꾸준히 기자에 대한 인식이 있었다. 인현서원(仁賢書院)은 평양(平壤) 서성리에 있었던 서원으로, 선조 9년(1576)에 감사 김계휘(金繼輝)와 지방 유림들이 창건하여 기자의 영정을 모셨다. 또한 윤두수(尹斗壽)의『기자지(箕子志)』, 이

이(李珥)의『기자실기(箕子實記)』등 기자조선사에 관한 책들이 저술되었다. 조선 후기에는 조선의 독자적인 문화에 대한 관심이 고조되면서 근기남인은 기자에 대한 관심이 많았다. 허목의『기자세가(箕子世家)』에는 우리나라에 전하는 기자 관련 사료를 바탕으로 '은의 종실인 기자가 은이 망한 후 조선에 와서 평양에 도읍을 정하고 기자조선을 세웠으며, 928년 동안 유지되어온 기자조선은 위만에 의해서 멸망한 후에 마한(馬韓)으로 와서 200년 동안 유지되었다가 백제의 온조왕에 의해서 멸망되었다'는 내용을 기술하고 있다.[26] 이익은 기자의 명칭을 새롭게 해석하였다. 일반적으로 기자

25 金文植,「18세기 후반 서울 學人의 淸學認識과 淸 文物 도입론」,『奎章閣』17(서울대학교도서관, 1994), p. 8.
26 許穆,「東事」1 '箕子世家', 앞의 책 32卷.

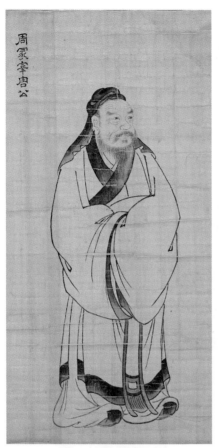

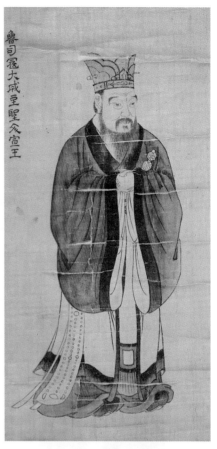

5-4 윤두서, 〈주공상〉, 1706년, 견본수묵,
43.5×21.6cm, 전주이씨병와공파종중

5-5 윤두서, 〈공자상〉, 1706년, 견본수묵,
43.5×21.6cm, 전주이씨병와공파종중

의 "자(子)"는 상대방을 존칭하는 말로 보았는데, 이익은 기(箕), 미(微), 왕(王)은 땅이름이고, 자(子)는 벼슬이름이며, 기자지역은 우리나라를 가리킨다고 하였다.[27] 즉 기자의 이름 중 기는 기나라를 의미하고, 자는 벼슬이름이라는 것이다. 자는 주나라 때 제후의 작급(爵級)인 공(公), 후(侯), 백(伯), 자(子), 남(男) 가운데 자를 말한다.

　　오성진의 제2도인 〈주공상〉은 뇌건(雷巾)을 쓰고 공수자세를 취한 모습이다[도 5-4]. 주공의 안면은 《조사》에 실린 〈주공상〉과 차이를 구별할 수 없을 정도로 흡사하며, 이 두 그림이 취한 노상은 앞서 다룬 바와 같이 명대 만력 연간에 출간된 『고선

27　"箕微王者地也 子爵也 (中略) 箕之爲國 指我東.", 李瀷, 「箕指我東」, 『星湖僿說』.

군신도감』에서 차용한 것으로 추정된다[표 5-9]. 〈주공상〉은 안면은 자세하게 그린데 반해 옷주름은 비수가 없고 간략하게 처리한 편이며, 정두서미묘가 부분적으로 발견된다. 오른쪽으로 튼 몸의 방향과 어울리지 않게 왼쪽 소매를 더 많이 보이게 처리한 부분은 불합리해 보인다.

오성진의 제3도인 〈공자상〉은 공자가 노나라 법관으로 재직했을 당시 공자의 이미지를 재현한 상이다[도 5-5].[28] 머리에는 양쪽으로 세 겹의 층을 이루고 있는 화려한 관을 쓰고, 양팔에는 천원지방(天圓地方)의 우주를 상징하는 듯한 두 개의 사각형모양이 대에 꽂혀 있는 기물을 끼고 있다. 이 상은 『삼재도회』에 실린 〈공자상〉을 이모한 예이지만 옷주름 부분에 음영이 가해져 있다. 《조사》내 〈공자상〉도 『삼재도회』에 실린 도상과 대부분 일치하지만 두 겹의 층을 이루고 있는 관은 『고선군신도감』에실린 도상에서만 보인다[표 5-11]. 따라서 공자상의 경우 윤두서가 『삼재도회』와 『고

표 5-11 오성진, 《조사》, 『삼재도회』, 『고선군신도감』의 공자상 비교

윤두서의 오성진 부분

《조사》

『삼재도회』

『고선군신도감』

28　공자의 도상에 관해서는 姜始姃, 앞의 논문, p. 11.

선군신도감』을 모두 참고한 것으로 이해할
수 있다.

오성진 제4도인 〈안회상〉은 유일하게
목에 방심곡령(方心曲領)을 착용하고 있으
며, 속발관(束髮冠)을 쓰고 있다〔도 5-6〕.
〈주공상〉과 같이 소매 부분이 어색하며 옷
주름에는 부분적으로 정두서미묘가 보인
다. 이 상과《조사》의 안회상은『삼재도회』
의 도상과 일치한다(표 5-12).

오성진의 제5도인 〈주자상〉은 주자건
을 쓴 모습으로『삼재도회』의 도상을 활용
하여 전신상을 그렸다〔도 5-7〕. 앞서 살펴
보았듯이《조사》의 주자상에는 "주희우일
본(朱熹又一本)"이라고 적혀 있어 원래 두
본의 주자상이 있었음을 알 수 있으나 한
본은 결락된 상태이다.

이잠에게 그려준 국립중앙박물관 소장
《십이성현화상첩》은 단독도상으로 그리지
않고 〈주공〉, 〈공자와 제자들〉, 〈맹자와 송
유(宋儒)〉, 〈주자와 제자들〉 등 총 4폭으로
구성되어 있다. 이 화첩에는 이익의 「십이성현화상찬서(十二聖賢畫像贊序)」가 실려 있

5-6 윤두서, 〈안회상〉, 1706년, 견본수묵,
43.5×21.6cm, 전주이씨병와공파종중

표 5-12 오성진,《조사》,『삼재도회』의 안회상 비교

		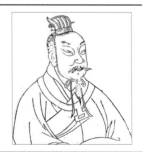
윤두서의 오성진 부분	《조사》	『삼재도회』

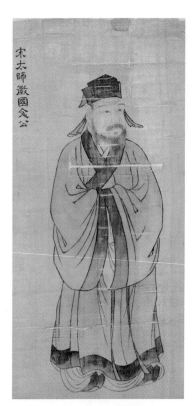

5-7 윤두서, 〈주자상〉, 1706년, 견본수묵,
43.5×21.6cm, 전주이씨병와공파종중

고, 그 끝에는 별지에 후대 사람이 써놓은 부기가 있다(도 5-8, 9).[29] 이어서 오른쪽에는 성현을 주제로 한 4폭의 그림이, 왼쪽에는 그와 관련해 이익이 쓴 총 4폭의 찬시가 짝을 이루고 있다. 이익은 서문에서 이 그림의 제작경위를 다음과 같이 밝혔다.

오늘날 육경의 문자를 읽지 않은 사람이 없다. 얕은 사람은 그 말을 얻고, 깊은 사람은 마음을 얻는다. 마음을 얻는 것도 사람을 얻을 수 있는 것에 오히려 미치지 못하였다. 그래서 도상을 얻어 생각하고 숭모한다. 이것이 바로 화첩을 제작한 까닭이다. 지난날 나의 가형(家兄) 서산공(西山公, 이잠)의 친구이자 예술로 알려진 공재 윤효언이 있었는데, (그는) 그림 그리는 것을 즐겨 절필(絶筆)이라 불렀다. 서산공은 네 폭 그림을 궁리하기를, 주공을 한 폭으로 했다. 공자가 궤에 기대고 안연과 자유가 시립하며 증자가 책(策)을 들고 앞에서 도를 강의하는 것을 합해 한 폭으로 했다. 소옹(邵雍), 정호(程顥), 정이(程頤) 세 분이 두 손을 모으고 서서 맹자상을 바라보고 있는 것을 합하여 한 폭으로 했다. 주자가 의자에 앉아 있고 황간(黃幹)과 채침(蔡沈) 두 분이 시립하고 있는 것을 합하여 한 폭으로 했다. 합하여 열두 상이다. 공재가 삼가 승낙하였다. 그림이 완성되기 전에 공(이잠)이 이미 세상을 떠났다. 얼마 뒤에 공이 말한 대로 완성하여 집으로 보냈다. 실제 모두 정밀하여 이승이나 저승에 마음으로 주어도 가히 보배로 삼을 만하다.[30]

29 별지에는 "恭齋尹斗緖 字孝彦 孤山善道孫 善書畵 能格物 此人畵"와 "星湖李瀷 梅山李夏鎭子 所著僿說 多
 經濟之策 此人題跋"이라고 쓰여 있다.
30 "今六經文字 無人不讀 淺者得其言 深者得其心 得其心 而其人可得 猶以爲未至也 於是思得繪像而羹牆焉
 此是帖之所以作也 昔我家兄西山公 有友而藝曰恭齋尹孝彦 遊戲後素 號稱絶筆 公以四幅絹命意 周公爲一
 幅 孔子凭几 顏淵子游侍 曾子執策講道於前 合爲一幅 邵程三子 拱立瞻仰于孟子眞 合爲一幅 朱子倚坐 黃
 蔡二子侍 合爲一幅 合十二像 恭齋敬諾 圖未成而公已作泉下人 俄而功訖以公言 送還家 實殫精而心睨於幽

506

5-8 이익, 〈십이성현화상찬서〉 제1-2면,《십이성현화상첩》, 국립중앙박물관

5-9 이익, 〈십이성현화상찬서〉 제3-4면,《십이성현화상첩》, 국립중앙박물관

　　위의 글에서 이익은 당시 사람들이 육경을 공부함에 있어 얕은 사람은 그 말을 얻고 깊은 사람은 그 마음을 얻는데, 사람을 얻음이 마음을 얻는 것보다 더 나아 성현

明 可寶也已.", 李瀷, 「十二聖賢畫像帖贊 幷序」, 『星湖先生全集』卷48.

의 도상을 얻어 숭모하였다는 당시의 세태를 언급하고 난 후에 윤두서가 이 그림을 그리게 된 전말을 밝혔다. 이로 보아 이 화첩은 주공→공자와 그 제자들인 안회(顔回), 자유, 증자 등 세 명→맹자→정호·정이 형제→주자와 그 제자들인 황간과 채침으로 이어지는 도통의 계보를 그림으로 나타낸 것이다. 이잠은 당시 성현초상화를 당에 걸어두고 보는 것에 만족하지 않고 자신이 직접 도통의 계보를 그림으로 어떻게 재현해야 할지 윤두서에게 구체적으로 주문했다. 이잠이 선택한 12인의 성현은 그가 지향하는 학문의 뿌리이다. 이 화첩에 등장하는 인물들을 통해서 이서를 포함한 근기 남인들은 정주학만을 신봉하는 서인들의 학풍과는 달리 허목의 학풍을 이어받아 육경 중심의 원시유학도 중시했음을 파악할 수 있다. 윤두서는 이잠이 원하는 대로 그려주기로 약속하고 작품제작에 들어갔으나 이 그림이 미처 완성되기 전에 이잠은 세상을 떠났다. 그리고 이잠이 죽은 후에 그림이 완성되어 집으로 보내졌다. 따라서 이 작품은 이잠이 사망한 1706년 9월 25일 이후에 제작했음을 알 수 있다.

오성진을 제작하고 불과 4-5개월 만에 그린 이 작품은 억울하게 죽은 친구를 애도하는 마음이 커서인지 오성진에 비해 훨씬 정성을 들여 그렸다. 각 성현들의 이목구비, 옷주름, 모자의 어두운 부분에는 음영을 가하고, 의습 표현도 자연스러워 진전된 면모가 보인다. 무엇보다도 공간 구성에서 매우 창의적인 면이 두드러진다.

《십이성현화상첩》은 제1·2도와 제3·4도가 서로 짝을 이룬다. 제1·2도의 주공과 공자, 그리고 공자의 제자들이 입은 심의는 넓은 띠가 흉대에서 늘어뜨려져 있는데 반해, 제3도와 제4도에 등장하는 송대의 신유학자가 입은 심의에는 얇은 끈이 늘어뜨려져 있다. 당(堂)이라는 공간 속에 인물들이 배치된 제3도와 제4도는 화면의 위쪽에 지붕의 일부만 보이게 처리하고 당의 왼쪽 혹은 오른쪽의 일부만을 그렸으며, 당 밖의 외부 공간에는 나무 혹은 대나무를 추가시킨 특이한 화면구성이다.

《십이성현화상첩》의 제1도는 주공의 단독도상이다[도 5-10]. 심의를 입고 머리에 뇌건(雷巾)을 쓴 주공은 신발을 벗고 향단(香壇) 위에 공수자세로 우안칠분을 취하고 앉아 있다. 주공의 뒤쪽에는 가리개가 있고, 오른쪽 협탁에는 천으로 된 칼집에 넣은 대검과 천으로 감싼 거문고로 추정되는 악기, 작은 칼, 종이가 감아져 있는 것으로 보이는 둥근 모양의 통이 있고, 그 뒤로 작은 잔과 네 자루의 붓이 꽂혀 있는 통이 가지런히 놓여 있다. 이는 주공이 평소에 즐겨 쓰던 물건으로 보인다. 탁자는 역원근법으로 처리되어 있으나 안면, 기물과 옷에는 음영이 가해져 있다. 주공상은 이미 살펴본 바와 같이 『고선군신도감』본을 참고한 것이다.

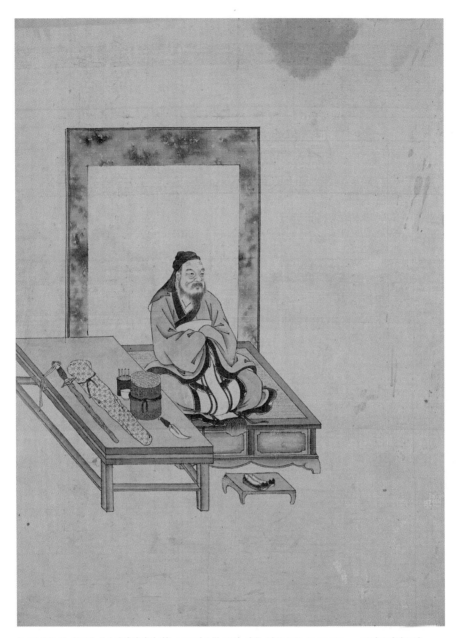

5-10 윤두서, 〈주공〉, 《십이성현화상첩》, 1706년 9월 25일 이후, 견본수묵, 31.2×43cm, 국립중앙박물관

《십이성현화상첩》의 제2도는 공자와 세 명의 제자들을 그린 것이다(도 5-11). 공자는 주공처럼 가리개를 배경으로 한 향단 위에 공수자세로 우안칠분상을 취하고 앉아 있다. 공자가 행단(杏亶)을 나타내는 사각의 상궤(床几)에 앉아 있는 전통은 이공린(李公麟)의 〈성현도석각(聖賢圖石刻)〉에서부터 보인다.[31] 공자가 앉아 있는 책상 위에는 공자가 평소에 즐겨 했던 거문고, 책 등이 배치되어 있다. 공자의 앞에는 공자의 제자 중 뛰어난 사람을 일컫는 십철(十哲) 중에 포함된 안회(顏回)와 자유(子游)가 화면의 왼편에 서 있고 증삼(曾參)은 화면의 오른편에 꿇어앉아 있다. 공자를 중심으로 세 제자들이 삼각형 구도로 배치되어 있다. 이 네 인물의 도상과 《조사》에 실린 인물상은 『삼재도회』본을 모사했음을 표 5-13에서 확인할 수 있으며, 이목구비의 어두운

표 5-13 《십이성현화상첩》과 《조사》의 도상 비교

공자	안회	자유	증삼
《십이성현화상첩》			
《조사》			
『삼재도회』			

31　스기하라 다쿠야(杉原たく哉), 앞의 논문, p. 3.

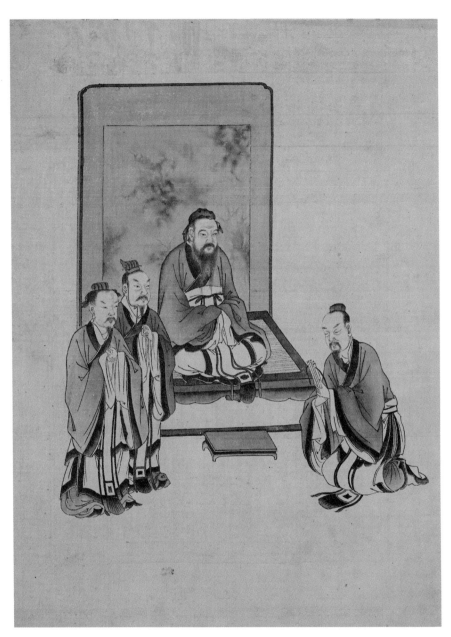

5-11 윤두서, 〈공자와 제자들〉,《십이성현화상첩》, 1706년 9월 25일 이후, 건본수묵, 31.2×43cm, 국립중앙박물관

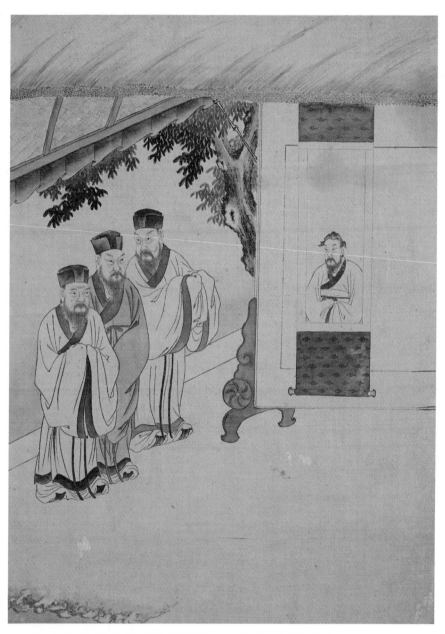

5-12 윤두서, 〈맹자와 송유(宋儒)〉, 《십이성현화상첩》, 1706년 9월 25일 이후, 견본수묵, 31.2×43cm,
국립중앙박물관

부분과 두건과 모자 부분에도 음영을 가해 입체감을 살렸다.

《십이성현화상첩》의 제3도는 벽에 걸린 〈맹자상〉을 향해 송대의 신유학자들인 소옹(邵雍), 정호(程顥), 정이(程頤) 등이 나란히 서 있는 모습을 그려서 도(道)를 전해주고 이를 전수받은 도통관계(道通關係)를 보여주는 작품이다[도 5-12].[32] 소옹과 정호·정이 형제는 맹자의 도통을 계승하고, 또한 맹자를 숭모하는 의미가 화면에 내포되어 있다. 맹자에 이은 정호·정이 형제의 도는 네 번째 그림에 등장하는 주자에게 이어진다. 이 공간의 설정은 매우 합리적이고 당시 숭모하는 성현을 걸어두는 상황을 그대로 재현한 듯하다. 실제로 윤두서가 이형상에게 그려준 오성진 역시 이와 유사한 축 형식이며, 이형상은 이것을 벽감에 걸어두고 조석으로 분향하였다고 한다[도 5-13]. 맹자와 그 제자들을 그린 그림에서는 일부만 표현된 지붕이 일직선을 이루고, 당 뒤로 나무가 있고, 안쪽 벽으로부터 사선으로 기운 공간에 인물을 배치하였는데, 이러한 공간구성 방식은 『동서양진연의(東西兩晋演義)』의 중국소설 삽화에 등장하는 구도를 응용한 것으로 추정된다[도 5-14]. 건물 밖으로 일부만 드러낸 나무는 윤두서가 가장 애용한 개자점의 수엽법이 구사되어 있다.

맹자는 치촬(緇撮)을 쓴 모습이고 나머지 인물들은 동파건을 쓰고 있는데, 네 인물의 도상은 윤두서가 제작한 《조사》에 실린 인물상과 흡사하며, 이 도상들을 그리는 데 참고했던 원본이 『삼재도회』본임을 표 5-14에서 확인할 수 있다. 이 그림에도 역시 나란히 서 있는 맹자 제자들의 안면과 동파건에는 음영이 가해져 있다.

《십이성현화상첩》제4도의 주자는 교의에 앉아 있고, 그의 오른쪽으로 황간(黃幹, 1152-1221)과 채침(蔡沈) 두 제자가 서 있다[도 5-15]. 황간은 주자의 사위이자 문인(門人)이었으며 주자와 가장 가까웠다. 그는 관직생활을 하면서 독서와 강학을 게을리 하지 않았으며, 당시의 정치현실과 민생경제에 깊은 관심을 가졌던 인물이다. 그는 주자의 도통론을 계승하여 서술한 『성현도통전수총사설(聖賢道統傳授總敍設)』에서 주자는 이정(二程)의 도를 이었다고 하였다. 또한 그가 편찬한 주자의 행장에는 주자의 학문을 격물치지(格物致知)와 거경궁리(居敬窮理)로 집약하였으며, 주자의 도는

32 성리학은 북송의 오자라고 일컬어지는 주돈이(周敦頤, 1017-1073), 소옹(邵雍, 1011-1077), 장재(張載, 1020-1077), 정호(程顥, 1032-1085), 정이(程頤, 1033-1077) 형제를 거쳐 남송의 주희(朱熹, 1130-1200)에 이르러 이론체계가 정립되었고, 그 제자들에 의해 보완되었다. 정옥자, 『조선 후기 역사의 이해』(일지사, 1993), p. 35.

5-13 윤두서, 〈안회상〉, 1706년,
전주이씨병와공파종중

5-14 『동서양진연의』 삽화, 무림(武林) 이백당주인중수
(夷白堂主人重修), 태화당주인참정
(泰和堂主人參訂) 명간본(明刊本), 북경도서관

천지와 괴리되지 않을 뿐만 아니라 성현의 도와 상응한다고 하였다.[33] 채침도 주자의
사위이자 문인이다.

　　두 제자를 제외시키면 주자상은 조선시대 초상화 중 전신교의상을 보는 듯하다.
우안(右眼)팔분면상은 당시 유행했던 좌안(左顔)팔분면상과는 다른 유형이지만 호피
가 깔린 교의에 앉아 있는 모습은 18세기 초상화의 전형이다. 주자는 주자건을 쓰고
황간과 채침은 동파건을 쓰고 있는 모습이다.

　　실내 일부분만 그린 건물의 내부에 인물들을 배치하고, 지붕과 계단 부분은 평행
사선을 이루고, 안쪽 기둥으로부터 앞쪽으로 갈수록 벽이 약간 사선으로 기울어진 화

33　池俊鎬, 「朱子門人의 道通意識」, 『동양철학연구』 35호(동양철학연구회, 2003), pp. 372-374.

표 5-14 《십이성현화상첩》과 《조사》의 도상 비교

맹자	소옹	정호	정이
		《십이성현화상첩》	
		《조사》	
		『삼재도회』	

면구성 방식을 취하고 있다. 이렇게 특이한 공간구성법은 윤두서가 『수당연의(隋唐演義)』의 삽화에서 습득한 것으로 보인다(도 5-16). 벽에 뚫린 둥근 창밖으로는 대나무가 표현되었다.

이 세 인물의 도상은 『삼재도회』에서 차용하였는데 채침은 복두 대신 동파건을 쓴 모습으로 변형시켜 그렸다(표 5-15). 《조사》에는 황간과 채침의 그림이 있으며, 주자의 도상은 두 본 중 한 본만 남아 있고 이 화첩의 도상과 일치한 상은 결락되었다.

이상의 성현초상화가 이형상과 이잠의 주문에 의해서 그려준 것이라면 윤두서는 자신이 흠모했던 북송대의 문인인 소식상을 그렸다. 《윤씨가보》의 〈소동파진〉은 현전하는 동파상 중 가장 이른 시기의 예로 학창의를 입고 동파건을 쓰고 아래쪽을 응시하는 모습이다(도 5-17). 소동파는 종이를 펼쳤으나 아직 붓을 들지 않고 작품 구상

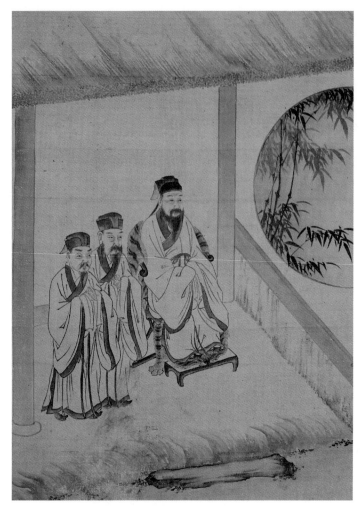

5-15 윤두서, 〈주자와 제자들〉,《십이성현화상첩》, 1706년 9월 25일 이후, 견본수묵,
31.2×43cm, 국립중앙박물관

5-16『수당연의(隋唐演義)』삽화, 만력
연간 무림서방간본(武林書房刊本)
수도도서관(首都圖書館)

을 하는 듯 상념에 잠겨 있는 모습이다. 화면의 상단에 전서로 "동파진(東坡眞)"이라
고 쓰여 있으며, 시서화 삼절로서 소동파의 면모를 드러내는 지필묵이 책상 위에 구
비되어 있다. 윤두서가『기졸』의「화평」에서 소식의 〈묵죽도〉에 대한 평을 남긴 점으
로 볼 때 시서화 삼절이고, 그의 삶과 비슷하게 유학자이면서도 불교와 도교에 심취
했던 소동파를 흠모한 것으로 여겨진다. 화면의 상단에 커튼 장식을 두고 인물이 책
상에 앉아 있는 화면 구도는 중국 원말 고명(高明)이 지은 희곡『중교비파기(重校琵琶

표 5-15 《십이성현화상첩》, 《조사》, 『삼재도회』의 도상 비교

주자	황간	채침

《십이성현화상첩》

※ 원래 도상이 있었으나 현재 결락됨

《조사》

『삼재도회』

記)』에서도 보이는 만큼, 그가 읽은 소설이 자신의 작품에 상당 부분 영향을 끼쳤음을 알 수 있다(도 5-18). 둥글게 난 창을 통해 야외의 산수 배경 일부를 보이게 한 화면 구성에서 그의 창의적인 면모가 잘 드러난다.

광대뼈가 튀어나온 마른 모습의 소식상은 《조사》에서도 동일한 모습이며, 이 두 도상은 『삼재도회』본에 실린 도상을 범본으로 삼았다(표 5-16).

이와 같이 윤두서의 숭현의식은 중국역대군신도상화첩인 《조사》와 오성진 및 《십이성현화상첩》과 같은 성현초상화 제작을 통해서 확인할 수 있다. 성현의 실재 모습을 찾기 위해서 『삼재도회』, 『고선군신도감』, 『기자지』, 그리고 문집에 수록된 각종

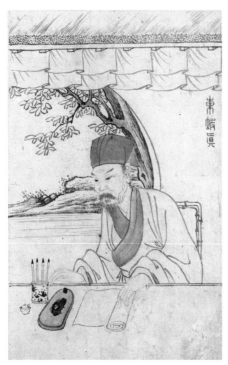

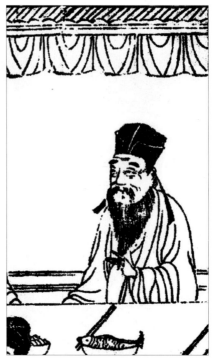

5-17 윤두서, 〈소동파진〉,《윤씨가보》, 18세기,
지본수묵, 22.4×14.2cm, 녹우당

5-18 고명(高明),『중교비파기(重校琵琶記)』,
고당칭경(高堂称慶), 명(明) 완호헌간본(玩虎軒刊本),
일본 나고야시호사분코(名古屋市蓬左文庫)

표 5-16 《윤씨가보》,《조사》,『삼재도회』의 소식상 비교

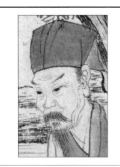		
《윤씨가보》	《조사》	『삼재도회』

성현초상화상들을 수집·모사하여 화첩으로 만들고, 동일 인물이 각각 다르게 그려진 초상이 있으면 반드시 모사하고 어떤 것이 실재의 상인지 숙고하였으며, 주변 인물이 성현초상화를 요청하여 그려줄 때도 도상첩에 실린 성현의 진형(眞形)을 변형시키지 않고 그대로 모사했던 것은 '진(眞)'을 중시한 그의 창작 태도에서 비롯된 것으로 이해할 수 있다.

3) 초상화

윤두서는《조사》에 실린 총 286명의 성현화상들을 모사하면서 초상화 실력이 크게 향상되었을 것이다. 1706년에 자신이 스승으로 섬겼던 이형상과 평생 지우인 이잠에게 성현초상화를 그려주었다면, 약 4년이 지난 1710년에는 윤두서가 가장 아끼고 함께 학문을 닦았던 재종(再從)동생이 38세의 나이로 요절하자 그를 추모하고 슬퍼하는 가족들을 위로하기 위해 초상화를 그렸다. 국립중앙박물관 소장〈심득경초상(沈得經肖像)〉(보물 제1488호)은 당시 인물의 진형을 그대로 옮긴 점에서 진과 금을 추구한 그의 예술정신이 모두 반영된 예로 볼 수 있으며, 그가 당대 인물을 주인공으로 해 남겨둔 유일한 초상화이자 조선 후기 평복 차림을 한 사대부 초상의 새로운 형식이 보이는 작품이다〔도 5-19〕.[34]

　화면의 상단에는 예서체로 "정재처사심공진(定齋處士沈公眞)"이라는 제명(題名)이 적혀 있다. 동파관을 쓰고 도포 차림을 한 심득경은 등받이가 없는 사각형 의자에 평상복 차림으로 공수자세를 취하고 단정하게 앉아 있는 모습으로 표현되었다.

　이 초상화가 17세기의 초상화와 비교해서 크게 달라진 점은 옷주름이 한층 복잡해지고 주름마다 음영이 가해졌으며, 초상화를 그리기 위해 같은 옷을 입혀 모델로 세우고 그린 점이다.[35] 세로 길이가 160.3cm인 실물크기의 그림으로 그가 남긴 그림 중 가장 큰 작품이며 결봉선은 두 개다.

　얼굴의 외곽은 갈색선을 사용하고, 수염이 난 부분은 윤곽선 없이 수염의 돌출로 안면의 형태를 잡았다. 이목구비는 갈색선으로 규정하고 오목한 부분에 은은하게 음영을 주었다. 안면은 좌안팔분면을 취하고 있다. 송충이 모양의 눈썹은 윤두서

34　〈심득경초상〉은 유물카드에 따르면 1932년 양철수(陽澈洙)에게서 구입한 것으로 적혀 있다.
35　이태호,『옛 화가들은 우리 얼굴을 어떻게 그렸나』(생각의나무, 2008), pp. 99-100.

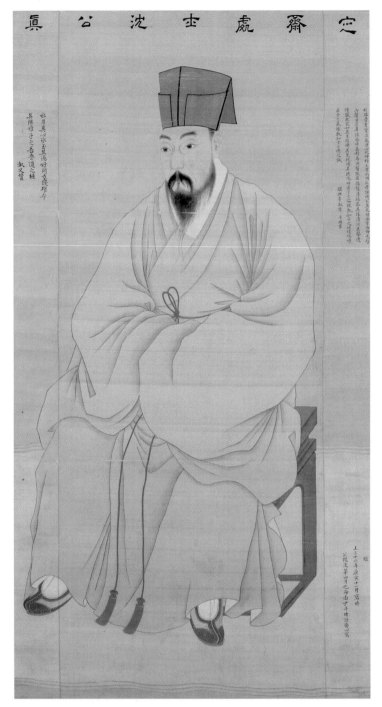

5-19 윤두서, 〈심득경초상〉, 1710년, 저본채색, 159×88cm, 국립중앙박물관
(보물 제1488호)

의 〈자화상〉과 매우 흡사하다. 콧수염 사이에 보이는 입술은 윤곽선을 규정하지 않고 선홍색으로 채색하였다. 수염은 한 가닥 한 가닥 세심하게 그렸다. 속눈썹과 귀에 난 잔털도 빠뜨리지 않고 사출하였다. 안면의 피부색은 칠하지 않아 화면의 배경색과 동일하다.

앉아 있는 자세도 실재의 대상을 놓고 그린 것처럼 매우 사실적이다. 도포는 약간 푸른색 기운이 감돌고 가슴 위에는 끝에 술이 달려 있는 녹색 세조대를 매고 있다. 가죽신을 신은 양 발은 팔자형을 취하고 있는데, 오른쪽 발이 살짝 들려 있다. 옷주름은 신체의 굴곡에 따라 자연스럽게 생긴 형태를 눈에 보이는 대로 그렸다. 주름 주변의 그늘을 표현하기 위해서 주름을 따라 연하게 선염하였다. 갈색의 동파건은 자로 재듯이 정확하게 재현했으며, 뒤로 넘어가는 부분의 안쪽은 쪽빛이다.

심득경이 1710년 8월에 38세의 나이로 죽자 이서는 9월 28일 제문을 지어 애도하였으며,[36] 윤두서는 그를 위해 초상화를 그리고 이서가 찬시 두 편을 지었다. 윤두서의 둘째 형인 윤흥서는 1717년에 묘지(墓誌)를 써주었다.[37] 화면의 오른쪽에는 이서가 지은 찬문을 윤두서가 해서체로 대필하였다.

단단하고 빼어난 골격, 담담하고 맑은 기질, 마음과 정신이 순수하여 옥처럼 맑고 얼음처럼 차갑다. 인후하고 겸손하며 공정하고 밝다. 얼굴은 반듯하고 길며, 얼굴빛은 밝고 향기롭다. 눈은 해맑고 코는 곧으며 입술은 붉고 치아는 가지런하다. 귀는 시원하고 귀밑머리는 성글며, 눈썹은 단아하고 수염은 청결하다. 거동은 바르고 공손하며, 목소리는 청아하고 윤택이 난다. 의젓한 모습의 초상화여! 완연히 살아 있어 직접 보는 것 같고 목소리가 들리는 것 같구나. 오호라, 그대의 이 용모를 보지 않고 누가 그대의 성정을 알 것이며, 그대의 기상을 보지 않고 누가 그대의 덕성을 알 것인가. 여흥 이서가 글을 짓고 윤두서가 쓰다.[38]

36 "維歲次 庚寅九月壬辰朔月二十八日己未 損友驪興李氏某痛哭于亡友定齋沈公之靈.", 李漵, 「祭定齋處士沈公得經文」, 『弘道先生遺稿』卷5.

37 尹興緒, 「定齋沈君士常墓誌」, 『棠岳文獻』6冊 海南尹氏文獻 卷17 玄坡公條.

38 "形端骨秀 質淡氣淨 心純神粹 玉潔氷洞 仁厚謙愼 公直光明 面方而脩 色晳而馨 目淡鼻端 脣赤齒精 耳凉鬢疎 眉端鬒淸 端恭其儀 淸汙其聲 遺像儼然 宛如其生 彷彿其見 怳惚其聽 嗚呼 匪子之容貌 孰知子之性情 嗚呼 匪子之氣像 孰知子之德之誠 驪興李漵贊 斗緖書". 이 찬문은 李漵, 「定齋處士沈公像贊」, 위의 책 卷5에도 실려 있다. 이 찬문의 번역문은 『조선시대 초상화』 I (국립중앙박물관, 2007) 도 2 도판설명 再引.

화면의 왼쪽에는 "물 위에 뜬 달같이 깨끗한 그 마음, 얼음같이 차고 맑은 그 덕성, 묻기를 좋아하고 힘써 실천하여 그 얼음을 확고히 했네. 그대가 나를 떠나가니 도를 잃어버린 지극한 슬픔. 이서가 글을 짓다"라는 또 하나 이서의 찬문이 행서체로 쓰여 있다. 이 글도 서체의 특징으로 보아 윤두서가 대필한 것으로 보인다.[39] 화면의 오른쪽 하단 빈 공간에는 "윤두서가 숙종 36년 경인년(1710) 11월에 그렸는데, 당시는 심득경 공이 죽은 후 4개월이 되었다. 해남의 윤두서가 삼가 재계하고 마음으로 그리다"라는 묵서가 확인된다.[40] 윤두서는 심득경이 사망한 8월 이후에 이 초상화를 그리기 시작하여 4개월 만인 11월에 완성해 심득경의 집으로 보냈다. 이 초상화가 터럭 하나 틀리지 않아 벽에 걸었더니 온 집안이 놀라 울면서 손숙오(孫叔敖)[41]가 되살아난 것 같다고 하였다.[42] 이 초상화는 심득경의 외형뿐만 아니라 인품, 성정까지 모두 담아낸 작품이다. 이 작품을 통해서 진을 추구한 그의 예술정신을 파악할 수 있다.

윤덕희도 윤두서로부터 이어받은 탄탄한 초상화 실력을 갖추어 현재 한 점의 초상화가 전한다. 그는 당대에 인물화 실력을 인정받아 1735년 세조(世祖)의 어진중모(御眞重摹)에 조영석과 함께 천거되었으나 눈이 어둡다는 이유로 사양하였다. 64세(1748) 때 숙종어진중모(肅宗御眞重模)에 감동으로 참여하였다. 윤두서가 제작한 《조사》는 윤덕희가 1748년 숙종어진중모에 감동으로 참여할 때 많이 열람했을 것으로 추정된다. 특히 전신사조가 잘 표현되어 있는 〈무후진성도(武候眞星圖)〉[도 4-184]와 같은 인물 묘사가 가능했던 것은 《조사》를 통한 연습과정에서 이루어질

39 "水月其心 氷玉其德 好問力踐 確乎其得 惟子之吾 喪道之極 漵又贊". 이 찬시는 李漵,「定齋處士沈公眞贊」, 앞의 책 卷4에도 실려 있다.

40 "維王三十六年 庚寅十一月寫 時公歿後第四月也 海南尹斗緒謹齋心寫."

41 『사기(史記)』,「골계전(滑稽傳)」에 따르면, 춘추전국시대 초(楚)나라의 정승 손숙오는 장왕(莊王)을 도와 선정을 베풀어 장왕이 결국 패업(霸業)을 달성할 수 있었다. 손숙오는 유명한 악공인 우맹(優孟)의 사람됨을 알고서 평소에 잘 대우해주고는 죽을 무렵에 아들에게 이르기를 "내가 죽으면 너는 틀림없이 가난해질 것이니 그때는 우맹을 만나 나의 자손이라고 말하여라"라고 하였다. 그 후 과연 손숙오의 자손은 가난에 시달리게 되자 우맹을 만나 그 사실을 전하니, 우맹은 곧 손숙오의 옷을 입고서 손숙오의 흉내를 연습하여 그의 모습과 똑같이 꾸미고 초 장왕에게 나아갔다. 그러자 임금이 그가 손숙오를 꼭 닮은 것에 마음이 기뻐 그를 정승으로 삼으려 하니, 우맹이 말하기를 "손숙오 같은 사람은 초나라의 패업을 이룬 정승이지만 지금 그의 처자식은 가난하고 곤궁하여 땔나무를 팔아 끼니를 연명하니 재상을 해서 무엇 하겠습니까" 하므로, 임금이 그 말뜻을 알아차리고 손숙오의 자손을 불러 땅을 봉해주었다.

42 "得經死 斗緒追作畫像 歸其家 渾舍驚立 如孫叔敖復生.", 南泰膺,「畫史」, 앞의 책.

수 있었을 것이다.

윤덕희는 1735년에 생애 처음이자 마지막으로 소릉(小陵) 이상의(李尙毅, 1560-1624)의 현손인 여주이씨 이관휴(李觀休)의 요청에 의해서 〈이상의초상(李尙毅肖像)〉을 모사하였다〔도 5-20〕. 이관휴에 의해서 1736년에 성첩된《소릉간첩(小陵束帖)》에는 3편의 〈이상의초상〉 화상찬,[43] 윤덕희가 모사한 〈이상의초상〉, 이관휴가 모은 이상의의 간찰(簡札) 16편, 그리고 이익, 이관휴, 이중환이 쓴 발문 등의 순서로 실려 있다.[44] 이 첩에 실린 이익과 이관휴의 발문은 1736년에 씌었는데 각각 "그 초상을 그려 전한 이가 외손 윤덕희이다"라고 하였으며,[45] "사문 윤덕희로 하여

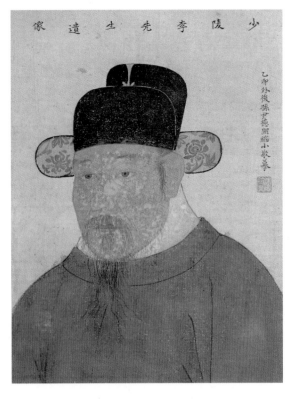

5-20 윤덕희, 〈이상의초상〉,《소릉간첩》, 1735년, 견본채색, 29.5×11.7cm, 이돈형

금 구본의 도상을 모방하여 한 폭을 묘사해 베끼게 하고 첩의 머리에 게재했다"고 하였다.[46] 이관휴가 여주이씨 후손들의 절대적인 추앙을 받았던 이상의 초상을 특별히 외후손인 윤덕희에게 모사하도록 했음을 알 수 있다.《소릉간첩》을 통해 윤덕희와

43 소릉선생화상찬은 총 3본인데 첫 번째 것은 이관휴가 쓴 것이고, 두 번째 것은 1736년에 이중환이 쓴 것이다. 이 두 화상찬은 윤덕희가 모사한 초상에 대한 찬이고, 이서우(李瑞雨)가 쓴 세 번째 화상찬은 원본에 대한 것으로 강박(姜樸)이 써서 화상 앞에 수록하였다.

44 《소릉간첩》에 관해서는『驪州李氏星湖家門 典籍』한국학자료총서 30(한국정신문화연구원, 2002), pp. 33-36; 丁殷鎭,「謹齋 李觀休의 書畵收藏 考察 ─성호학맥의 서화에 대한 관심」,『성호학보』제3호(성호학회, 2006), pp. 191-230. 황병호,「朝鮮後期 驪州 李氏家의 書畵收藏 硏究」,『동양한문학연구』27(동양한문학회, 2008), pp. 437-465.

45 "其傳描寫眞 外裔孫尹德熙.", 李瀷,「先祖少陵公簡帖跋」,『星湖先生全集』卷56.

46 "使尹斯文德熙 倣圖像舊本 描寫一幅 揭于帖首.", 李觀休,「小陵束帖」,『驪州李氏星湖家門 典籍』, p. 123.

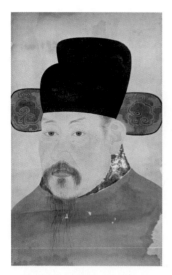

5-21 필자미상, 〈이상의상〉, 17세기 초,
지본채색, 58×36cm, 이돈형

이관휴가 직접 교유한 사실을 알 수 있을 뿐만 아니라 선조의 간독을 모은 서첩에 초상까지 게재된 유일한 예이다.

윤덕희가 모사한 〈이상의초상〉은 화면의 상단에 "소릉이선생화상(少陵李先生畵像)"이란 제목과 우측에 "을묘외후손윤덕희축소경모(乙卯外後孫尹德熙縮小敬摹)"라는 묵서로 보아 1735년에 외손 윤덕희가 작게 축소하여 경모한 그림임을 알 수 있다. 이 해는 그가 세조어진중모에 천거되었던 때이다. 원본을 축소하여 그린 이 이모본은 안면에 덧칠한 안료가 검게 변색된 상태이다.

윤덕희가 모사한 〈이상의초상〉 원본은 17세기 초에 제작된 이돈형 소장 〈이상의상(李尙毅像)〉이다[도 5-21]. 이상의가 임진왜란 당시 광해군을 호종한 공으로 위성공신(衛聖功臣)에 책록되고 여흥군(驪興君)에 봉해진 바 있기 때문에 원본은 1613년에 제작된 위성공신상의 초본으로 볼 수 있다. 전신상은 현재 남아 있지 않고 그 전신상의 초본인 반신상만 전한다. 위성공신상의 대표적인 기준작은 1613년에 제작된 〈이성윤초상(李誠胤肖像)〉이다.[47] 이 시기 위성공신상은 안면의 볼록한 부분인 볼과 코 주위에 연붉은색을 칠하는 것을 특징으로 하는데, 윤덕희가 모사한 원본도 이와 같은 특징을 지닌다. 원본 초상화에 나타난 사모의 양각이 짧고, 모정이 낮고 목 위까지 올라간 속옷 등은 17세기 전반기 전형적인 공신도상의 형식이다. 윤덕희는 원본을 충실하게 모사했으나 오사모의 양각 폭을 좁게 그리고, 관모의 정상부에 장식을 가미하고, 관복에 옷주름을 추가하였다. 윤덕희의 초상화 실력을 가늠할 수 있는 유일한 예인 〈이상의초상〉은 윤두서가 그린 〈심득경초상〉에 비해 안면의 묘사력이 떨어지고, 옷주름도 도식적이다.

47 〈이성윤초상〉은 『화폭에 담은 영혼─肖像』(국립고궁박물관, 2007), 도 3에 실려 있다.

4) 자화상

녹우당 소장 윤두서의 〈자화상〉은 탕건의 일부를 생략하고 보는 이를 압도하는 정면 상반신상의 파격적인 구도로 자신의 모습을 사실적으로 그려냄으로써 조선시대 초 상화사상 가장 독창적이고 획기적인 작품으로 손꼽혀왔다〔도 5-22〕. 1987년 12월 26 일 국보 240호로 지정된 이 그림은 현전하는 가장 이른 시기의 조선시대 자화상으로, 현재 자신의 참모습〔眞形〕을 거울에 비추어 극세필로 정밀하게 그대로 그린 점에서 역시 '진'과 '금'을 동시에 추구한 작품으로 볼 수 있다.[48] 현재 녹우당 소장 〈백동경〉 은 자화상을 그릴 때 사용했던 거울로 추정된다〔도 5-23〕.

사출된 그의 눈빛에는 재야문인으로 살아가는 절망적인 현실 앞에서 결코 굴하 지 않고 세상을 꿰뚫어 볼 수 있는 지혜와 강렬한 자의식이 투영되어 있다. 따라서 이 작품은 18세기 남인지식인들 사이에 뚜렷하게 나타난 자아에 대한 인식의 선구적인 예로서도 매우 주목되는 작품이다.

이하곤은 윤두서 사후에 이 〈자화상〉을 감상하고 찬문을 남겼다.

6척도 되지 않은 몸으로 사해를 초월한 뜻이 있다. 긴 수염이 나부끼고, 얼굴은 윤택하 고 붉어서 바라보는 사람은 그를 선인(仙人)이나 검사(劍士)로 의심하지만, 그 순순히 자신을 낮추고 겸양하는 풍모는 대개 행실이 신실한 군자와 비교해도 부끄럽지 않구 나. 내 일찍이 그를 평하여 말하기를, "풍류는 옥산(玉山) 고덕휘(顧德輝) 같고 뛰어난 기예는 승지 조맹부(趙孟頫) 같다"고 하였으니, 진실로 천년 뒤에라도 그를 알고자 하

48 자화상관련 기록으로는 고려시대 〈공민왕조경자사도(恭愍王照鏡自寫圖)〉가 허목의 『기언』에 보이며, 조
선 초기 〈김시습자화상〉도 『매월당집』에서 확인된다. 조선 후기에는 이광좌(李光佐)자화상, 강세황자화
상 등이 있다. 중국에서는 한대(漢代)에 이미 자화상이 나타났으며, 그 효시가 사대부화가인 조기(趙岐)
이다. 趙善美, 『韓國肖像畵硏究』(열화당, 1983), p. 328. 서양의 경우 가장 오래된 것은 12세기 수녀들의
자화상들로서 모두 책 가장자리에 실려 있다. 기록상 단독으로 그려진 자화상의 효시는 알베르티(1404-
1472)의 자화상이다. 이어서 독일의 대표적인 국민화가 알브레히트 뒤러(1471-1528)는 자화상의 아버
지이다. 조선미, 『화가와 자화상』(도서출판 예경, 1995) 참조. 고려시대 공민왕의 〈조경자화상(照鏡自畵
像)〉은 기록상 가장 이른 시기의 자화상이며, 조선시대 기록에 보이는 자화상의 예는 〈김시습초상〉(『매
월당집』)과 〈조희룡자화상〉(『화구암난묵』) 등이다. 조선 후기의 작품으로는 〈윤두서자화상〉, 〈이광좌자화
상〉(『조선사료집진』), 〈강세황자화상〉 여러 폭과 〈채용신자화상〉(석지유작전 사진도판) 등이 전한다. 조선
미, 『한국의 초상화, 형(形)과 영(影)의 예술』(돌베개, 2009), pp. 33-34.

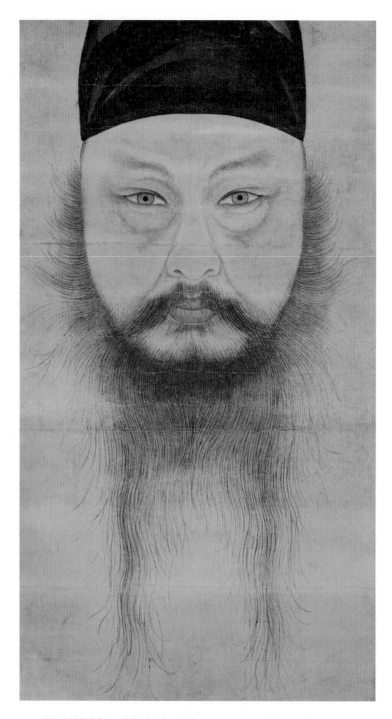

5-22 윤두서, 〈자화상〉, 18세기, 지본수묵채색, 38×20.5cm, 녹우당(국보 제240호)

는 자는 다시 먹과 채색으로 닮은
데서 찾을 필요가 없으리.[49]

이 글에서는 현재 〈자화상〉에 보
이는 모습처럼 수염이 길고 얼굴이
붉어 남들이 선인이나 검사로 오해
할 정도라고 했을 만큼 도발적인 인
상을 준다. 이 자화상은 1713년경에
그린 것으로 추정한 견해도 있다.[50]
그러나 〈자화상〉이 〈심득경초상〉보
다 기량이 더 진전된 점, 해남으로
돌아온 1713년 이후에는 마음이 메
마르고 시력도 약해져 그림에 전념
하지 못했다는 기록 등을 감안해보

5-23 〈백동경〉, 거울지름 24.2cm, 녹우당

면 이 〈자화상〉은 대략 1711년 – 1713년경에 그렸을 것으로 추정된다.[51]

얼굴은 화면의 정중앙에 배치되고 좌우대칭이며, 탕건부터 턱까지가 화면의 반
을 차지하여 정확한 비례를 계산하고 그렸다. 얼굴의 윤곽을 수염과 머리, 탕건으로
대신하여 윤곽선이 육안으로 보이지 않는다. 빽빽한 수염으로 윤곽을 대신한 부분이

49 "以不滿六尺之身 有超越四海之志 飄長髯而顔如渥丹 望之者疑其爲羽人劍士 而其恂恂退讓之風 盍亦無愧
 乎篤行之君子 余嘗評之曰風流似顧玉山 絶藝類趙承旨 苟欲識其人於千載之下者 又不必求諸粉墨之肖似.",
 李夏坤,「尹孝彦自寫小眞贊」, 앞의 책 17冊.
50 李夏坤,「尹孝彦自寫小眞贊」, 위의 책 17冊. 강관식,「윤두서상」에 따르면, 이 글 바로 앞에 1720년에 사망
 한 최창대(崔昌大)의 제문인「祭昆侖崔兄」이 있고, 자화상찬 맨 뒤에 남행록이 나온 것으로 보아 이 찬문
 은 1720년에서 1722년 사이에 쓴 것이며, 이 시기는 이하곤이 1722년 11월 16일 해남의 녹우당을 방문
 하기 이전 시기이므로 이하곤은 윤두서가 해남으로 이사하기 전인 43세(1713)경 한양에서 제작한 〈자화
 상〉을 보았을 것으로 추정하였다. 그러나 앞서 살펴본 바와 같이「書李台老知舊手筆帖後」에서는 1708년
 에 자신의 집에서 윤두서를 처음 만났다고 했다가「題柳汝範所藏尹孝彦扇譜後」에서는 1709년 윤두서를
 처음 만났다고 증언을 달리한 내용도 확인되며, 동일한 인물을 유세모라고 했다가 다시 유시모라고 쓰는
 작은 오류들이 보이고 있다. 또한 이 자화상을 보고 난 10년 후에 찬문을 쓰는 것도 잘 납득이 가지 않는
 다. 따라서 이하곤이 1722년 여행을 마치고 한양으로 돌아와 이 자화상을 본 감회를 찬문으로 썼을 가능
 성도 있다고 본다. 유홍준 교수는 윤두서가 낙향한 해인 1713년에 그린 것으로 추정하였다(유홍준,「공재
 윤두서 ─자화상 속에 어린 고뇌의 내력」,『화인열전』1(역사비평사, 2001), p. 58).
51 이 기록은 이 책의 p. 83 참조.

표 5-17 〈자화상〉의 세부 표현

확실히 드러나는데, 수염을 그린 안쪽에는 연한 먹이 덧칠해져 있다. 안면은 육리문을 사용하지 않고 갈색으로 이목구비를 그렸으며, 여러 번 붓질을 가하여 눈 주위와 눈썹 밑, 코와 볼 사이의 오목한 부분에 음영을 주고, 콧등, 양볼, 이마 등 돌출된 부위에 붉은색을 엷게 칠하여 입체감을 살렸다. 표 5-17과 같이 눈썹, 위아래 속눈썹, 콧구멍 밖으로 나온 코털, 구레나룻, 코와 턱 밑 수염 등을 가는 붓을 사용하여 치밀하게 그려넣었다. 두툼한 입술은 붉은색 선으로 윤곽을 규정하고 그 안에 붉은색으로 칠하였다. 홍채는 농묵으로 윤곽을 규정하고 눈동자의 내부는 연한 먹을 채워넣었으며, 동공은 진한 먹점을 찍었다. 눈썹과 눈 꼬리를 약간 올라가게 그려 예리하게 보인다. 귀는 연한 살색으로 테두리만 그렸다. 좌우대칭을 이룬 수염은 한 가닥 한 가닥에 신운을 불어넣어 긴장감과 함께 대담하고 도발적으로 느껴진다.

안면의 윤곽선을 긋지 않고 수염으로 얼굴의 윤곽을 처리한 방법은 윤두서가 《조사》를 제작하면서 터득한 것으로 볼 수 있다(표 5-18). 《조사》에 실린 인물들은 일관되게 수염이 난 부분에는 윤곽선을 그리지 않았다. 수염을 좌우 대칭을 이루며 위로 치켜 올라가게 그린 것도 《조사》의 한금호상(韓擒虎像)에서 보인다. 정면반신상은 《조사》에 20건(件)이나 보이며, 유복차림의 반신상에 눈과 송충이처럼 생긴 눈썹이 위로 치켜 올라간 표현은 《조사》의 등우상(鄧禹像)에서 보여 성현초상화상을 모사하면서 익힌 초상화 기법이 이 자화상에 반영되었음을 알 수 있다.

〈자화상〉의 몸체 부분에는 왼쪽과 오른쪽 깃 부분과 왼쪽 어깨에서 팔로 이어지는 부분의 옷선이 보인다. 이 그림이 세상에 알려진 초창기에 연구자들은 이 자화상이 제작될 때부터 화가의 의도로 몸체를 생략한 것으로 인식하였다.[52] 그런데 육안으로 잘 보이지 않은 몸체 부분이 1937년 『조선사료집진속(朝鮮史料集眞續)』 제3집에 실린 〈자화상〉 사진에는 뚜렷하게 보이고 있어 이를 놓고 학자들 간에 열띤 논쟁이

표 5-18 《조사》의 〈한금호상〉과 〈등우상〉

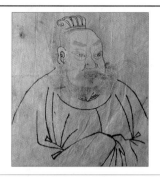

《조사》, 〈한금호상〉

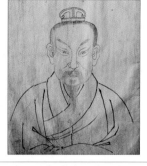

《조사》, 〈등우상〉

진행 중이다.[53]

이 〈자화상〉의 소장가이자 표구를 의뢰했던 윤형식 선생의 증언에 따르면, 이 자화상은 처음부터 몸체 부분이 보이지 않았으며,《윤씨가보》와《가전보회》의 화첩과 별도로 나무상자에 말아서 수대에 걸쳐 보관되어왔다. 박정희 전 대통령의 재임 초기인 60년대 말경에 문화재에 대한 관심이 높아지게 되자 윤형식 선생은 이 그림을 문화재로 등록할 목적으로, 해남읍에서 옛날 방식으로 표구를 하는 정씨라는 표구상 주

52 이영숙,「恭齋 尹斗緖의 繪畵 硏究」(홍익대학교대학원 미술사학과 석사학위논문, 1984), p. 37; 李乃沃,「恭齋 尹斗緖 自畵像硏究 小考」,『美術資料』第47號, 국립중앙박물관, 1991), pp. 72-89.

53 『조선사료집진속』제3집(조선총독부, 1937), p. 72 도 20. 오주석,「옛 그림 이야기」(1),『박물관신문』, 1996년 7월 1일: 同著,『옛 그림 읽기의 즐거움』(솔출판사, 1999), pp. 74-93에서는『조선사료집진속』제3집에 실린 도판을 제시하며 원래 상체의 의습이 유탄으로만 그려지고 미처 먹선을 올리지 않은 미완성 상태로 전해오다가 미숙한 표구상의 실수로 유탄이 지워져 현재 얼굴만 있는 자화상이 되었다는 의견을 제시하였다. 이태호,「〈윤두서 자화상〉의 변질 파문―기름종이의 배면선묘(背面線描) 기법의 그 비밀」,『한국고미술』10(미술저널, 1998), pp. 62-67에서는 현재의 〈자화상〉을 원형 그대로의 모습으로 보고 턱수염의 필선에 손상 부분이 없고, 그 바탕종이의 겉 표면도 의습의 먹선이나 유탄선을 지운 흔적이 없어 표구상의 실수로 보는 오주석의 견해에 반론을 제시하였다. 아울러 정면상의 얼굴만 화면의 앞면에 그렸고, 불필요하다고 생각되는 얼굴선과 옷주름 선은 유지(油紙) 뒷면에서 그리는 '배면선묘법(背面線描法)' 혹은 '배선법(背線法)'을 사용하였다는 새로운 견해를 제시했다.『조선사료집진속』에 수록된 〈자화상〉은 사진을 촬영할 때 그림의 앞면과 동시에 뒤쪽에서도 조명을 주어 촬영하였기 때문에 뒷면의 옷주름 선이 선명하게 드러나게 된 것으로 해석하였다. 최근 강관식,「윤두서상」,『한국의 국보』(문화재청 동산문화재과, 2007), pp. 30-36에서는 오주석이 제시한 '도포 증발론'의 문제는 자신이 1993년에 먼저 제시하였다고 밝혔다. 그는 배선법과 유지를 사용했다는 이태호의 주장을 반박하였다. 그는 이 자화상에 사용된 종이가 두툼한 장지라고 보고 장지는 비치지 않기 때문에 배채 효과가 거의 없다고 하였다.

인에게 보수를 맡겼다고 한다. 따라서 표구하기 이전에도 몸체가 보이지 않았기 때문에 표구상 주인의 실수로 옷선이 없어졌다고 보는 오주석과 강관식의 견해에 동의하지 않았다. 2005년 10월 28일 국립중앙박물관 보존과학실에서는 유물 손상을 막기 위해서 액자로 장황된 상태에서 앞면만 현미경, X－선 투과 촬영, 적외선, X－선 형광분석법 등 다양한 과학적 조사를 실시하여 2006년에 새로운 연구결과를 공개하였다.[54] 조사결과 도침(搗砧)가공을 한 밀도 높고 두께가 얇은 한지나 유지(油紙)를 사용하였으며, 도포의 옷깃이나 옷주름 선이 확인되었다(표 5-19).

이상의 『조선사료집진속』 제3집에 실린 사진과 국립중앙박물관에서 2005년에 찍은 적외선사진을 통해서 도포를 입고 있는 몸체가 있다는 사실은 확실하게 되었다.

윤두서 〈자화상〉의 몸체와 관련된 문제는 자화상의 뒷면조사까지 이루어져야만 확실한 결론에 도달할 수 있을 것으로 보인다. 다만 역대 성현초상화상첩인 《조사》에 사용된 종이는 표 5-20에서 제시한 바와 같이 얇은 한지와 두꺼운 한지 두 종류를 사용하였다.

위의 표에서 제시한 것처럼 두꺼운 종이에 그렸을 경우에는 뒷면에 먹의 흔적이 전혀 나타나지 않고, 얇은 종이에 그렸을 경우 앞면에 큰 차이가 나지 않을 만큼 먹선이 뚜렷하게 남아 있다. 국립중앙박물관에서 조사한 바에 따르면 〈자화상〉의 종이는 도침가공을 한 얇은 한지를 사용했다고 밝혔는데, 만약 얇은 한지에 배선법을 썼다면 앞면에 먹선의 흔적이 뚜렷하게 남아 있어야 정상이므로 〈자화상〉의 몸체 부분은 유탄으로 그렸을 가능성이 크다고 본다. 그러나 몸체 부분을 뒤쪽에서 선을 그렸는지 앞쪽에서 선을 그렸는지는 확단할 수 없다. 다만 몸체를 유탄으로 배선을 했을 경우를 가정해보면 유탄은 먹과 달리 수분이 없기 때문에 뒤에서 선을 그으면 먹만큼 선명하지 않을 것으로 짐작된다. 200년 이상을 나무 상자에 말아서 보관해두면서 뒤에서 그은 유탄자국이 점점 배접한 종이에 흡착되면서 앞면에 드러난 선이 점차 보이지 않게 되었을 것이다. 『조선사료집진속』 제3집에 실린 사진이 더 선명하고 국립중앙박물관에서 2005년에 찍은 적외선사진이 더 선명하지 않은 이유는 그 사이 표구를 할 때 뒷면에 있는 유탄가루가 약간 떨어져 나갔을 것이고 또 70년 사이에 뒤에서 그린 유탄자국이 주변으로 번지면서 덜 선명하게 보이게 되었을 가능성도 있다. 그러나 유탄을 사용하여 배선을 했다는 근거도 아직 확실치 않아 차후 과학적인 검증이 더

54 천주현, 유혜선, 박학수, 이수미, 「〈윤두서 자화상〉의 표현기법 및 안료 분석」, 『美術資料』 第74號(국립중앙박물관, 2006), pp. 81-93.

표 5-19 윤두서 〈자화상〉의 촬영사진과 현재 모습

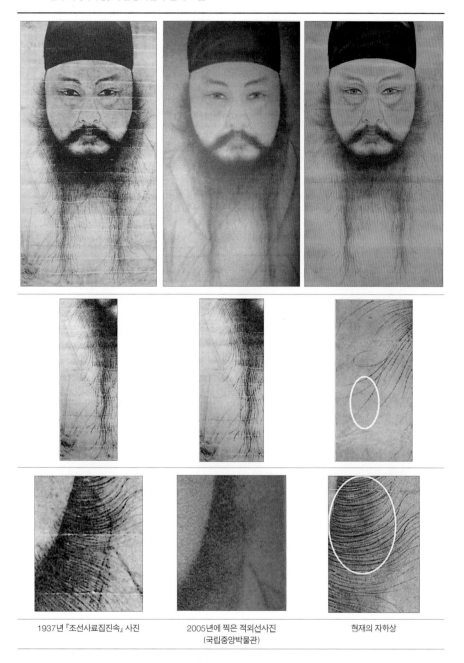

| 1937년 『조선사료집진속』 사진 | 2005년에 찍은 적외선사진
(국립중앙박물관) | 현재의 자화상 |

표 5-20 《조사》에 사용된 한지 비교

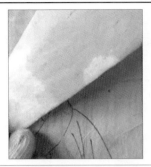
《조사》 제1책 제3도 〈고양상(高陽像)〉

《조사》 제3책 제8도 〈정문해(程文海)〉

요구된다.

기존의 연구자들은 이 〈자화상〉을 초본으로 보았으며 필자도 이에 동의한다.[55] 이 자화상은 종이에 상반신만 그린 점, 탕건의 일부를 생략하거나 귀를 자세하게 그리지 않은 점, 안면은 세밀하게 그린 반면 몸체는 간략하게 뒷면에서 유탄으로 위치만 잡은 점 등과 같이 조선시대 초상화 초본에 보이는 일반적인 특징을 구비하고 있어 자화상의 정본을 그리기 위한 초본일 가능성이 크다고 본다.[56] 〈자화상〉의 종이상태가 《조사》의 종이와 달리 《가전보회》의 유지에 그린 그림과 같이 불투명한 갈색으로 변화되어 있는 점으로 보아 이 작품은 초상화 초본을 그릴 때 대부분 사용되는 유지에 그렸을 것으로 추정된다.

지금까지 윤두서의 인물화 가운데 성현초상화, 초상화, 자화상의 '진'과 '금'의 추구에 대해 고찰해보았다. 윤두서의 강한 숭현의식은 우리나라에 현전하는 군신도상화첩 가운데 가장 많은 도상을 싣고 있는 《조사》 3책, 오성진, 《십이성현화상첩》, 《윤씨가보》의 〈소동파진〉 등과 같은 성현초상화의 제작을 통해서 엿볼 수 있었다.

필자미상으로 알려진 《조사》 3책은 윤두서에 의해 제작된 것임을 확인하게 되었

55　이태호, 앞의 논문에서는 이 〈자화상〉이 유지(油紙)에 그린 초본 형태의 소묘로 비단에 옮겨 그리거나 전신상 혹은 반신상의 정본을 제작하기 위해 밑그림으로 초안을 만들어놓은 것으로 보았다. 오주석과 강관식의 앞의 논문에서도 미완성 초본으로 보았으나 강관식은 유지초본이 아니라 두꺼운 장지에 그린 초본으로 보았다.

56　조선시대 초상화 초본에 관한 연구는 「조선시대 초상화 초본」(국립중앙박물관, 2007) 참조.

다. 그는 각 성현들의 실제 모습을 찾기 위한 노력으로 중국에서 출판된 다양한 역대 인물도상 관련 판본들인 『삼재도회』, 『고선군신도감』, 중국의 개인 문집, 조선시대 윤두수의 문집인 『기자지』에 수록된 중국의 군신 286명의 초상화들을 수집·모사하여 《조사》3책을 제작하였다.

이 화첩을 제작하는 과정에서 동일 인물의 경우라도 각각 다르게 그려진 초상이 있으면 반드시 모사하고 어떤 것이 실재의 상인지 숙고하였으며, 주변 인물이 성현초상화를 요청하여 그려줄 때도 이 도상첩에 실린 성현의 진형을 변형시키지 않고 그대로 모사했던 것은 윤두서의 고증학적 학문 태도와 '진'을 중시한 예술정신에서 비롯된 것으로 생각된다.

1706년에 이형상에게 그려준 오성진 중 〈기자상〉은 『기자지』본을, 〈주공상〉은 『고선군신도감』본을, 〈공자상〉, 〈안자상〉, 〈주자상〉은 『삼재도회』본을 이모한 것이다. 이잠이 요청하고 그가 사망한 1706년 9월 25일 이후에 완성한 《십이성현화상첩》은 주공→공자와 그 제자들→맹자→정이(程二, 정호·정이 형제)→주자와 그 제자들로 이어지는 도통의 계보를 그림으로 나타내었다. 〈주공상〉은 『고선군신도감』본을 참고한 것이고, 나머지는 모두 『삼재도회』의 도상과 일치한다. 이 작품은 오성진에 비해 인물에 음영이 표현되었을 뿐만 아니라 의습 표현도 자연스러우며, 『동서양진연의』와 『수당연의』와 같은 소설 삽화의 화면구도를 활용하는 등 진전된 면모가 보인다. 〈소동파진〉은 『삼재도회』를 모본으로 하되 중국 원말 고명이 지은 희곡 『중교비파기』에 실린 삽화의 구도를 차용한 예이다.

윤두서는 어린 시절에 『고씨화보』와 『당시화보』를 임모하면서 그림의 묘리를 깨우쳤듯이 《조사》에 실린 총 286명의 도상들을 모사하는 과정에서 초상화 실력이 크게 향상되어 〈심득경초상〉과 〈자화상〉 같은 걸작을 남길 수 있었다고 본다.

1710년에 38세로 요절한 재종동생을 위해 제작한 국립중앙박물관 소장 〈심득경초상〉은 윤두서가 남긴 유일한 초상화로, 음영을 가해 그린 조선 후기 평복 차림 사대부 초상의 새로운 형식이 보이는 작품이다. 이 상은 당시 인물의 진형을 그대로 옮긴 점에서 그의 진과 금을 추구한 예술정신이 모두 반영된 예로 볼 수 있다. 윤덕희도 이상의의 현손인 이관휴의 요청에 의해 1735년에 〈이상의초상〉을 모사하였다.

〈자화상〉은 현전하는 가장 이른 시기의 자화상으로, 자신의 참모습[진형]을 거울을 보고 극세필로 정밀하게 모습을 재현하여 재야문인으로서의 깊은 고뇌에 찬 내면세계까지 그대로 드러낸 점에서 역시 진과 금을 동시에 추구한 작품으로 볼 수 있다.

〈심득경초상〉보다 기량이 더 진전된 이 상은 대략 1711년–1713년경에 그렸을 것으로 추정하였다. 좌우 대칭을 이루며 위로 치켜 올라가게 그린 수염과 위로 치켜 올라간 송충이처럼 생긴 눈썹, 정면상과 같은 대담한 표현은《조사》의 〈한금호상〉과 〈등우상〉 등을 모사하면서 익힌 초상화 기법이 이 자화상에 반영되었음을 알 수 있다. 현재 육안으로 확인하기 힘든 자화상의 몸체 부분은 유탄으로 배선한 것으로 추정된다.

3. 풍속화

1) 조선 후기 풍속화의 용어문제 및 시대적 함의

윤두서는 조선 후기 풍속화의 개척자이다. 문인화가였던 그가 자율적으로 서민들의 생활을 화폭에 담아 감상용 회화로 제작하게 된 것은 당시 보수적인 화단의 상황에서 획기적인 일이었다. 윤두서가 개척한 풍속화는 일회성으로 끝나지 않고, 아들 윤덕희, 손자 윤용, 그리고 후배화가인 조영석(趙榮祏)에게 계승되어 뿌리를 내렸고, 이를 다시 김홍도(金弘道)가 크게 발전시켜 조선 후기 새로운 장르로 자리 잡을 수 있었다.

풍속화의 사전적인 의미는 "인간의 풍속을 그린 그림"[1] 혹은 "자연과 사회를 배경으로 이루어지는 다양한 인간사의 실제 생활의 정경과 일상적인 모습을 소재로 그린 그림"으로 정의된다.[2] 안휘준은 인간의 풍속을 그린 풍속화를 광의와 협의로 대별하고, 넓은 의미에서 풍속화의 시원을 청동기시대로 설정하였으며, 좁은 의미의 풍속화는 이른바 '속화(俗畵)'라고 하는 개념과 상통하며 그 시원은 조선 후기로 보았다.[3]

조선 후기 풍속화의 용어 문제는 학자들 간에 의견 차이를 보이고 있으므로 명확히 규명해야 한다. 따라서 조선 후기 문헌에서 언급된 속화와 풍속화를 언급한 내용을 연대순으로 종합적으로 정리하여 표 5-21로 만들어보았다.

이동주는 심재(沈鋅)의 『송천필담(松泉筆譚)』의 기록을 근거로 숙종 말부터 영조·정조대의 풍속화를 '속화(俗畵)'로 불러야 한다고 주장했다(표 5-21, ⑤-1). 또한 이 시기 속화의 '俗'이란 단순히 풍속이라는 뜻이 아니라 오히려 '저속하다' 혹은 '저급한 세속사'라는 의미로 파악하였고, 속화란 소인배에게 환영을 받던 시정잡사, 서민의 잡사, 양반의 유한(遊閑), 경직의 점경(點景), 그리고 여색이 풍기는 춘의도가 주로 취급된다고 하였다.[4]

1 　이희승, 『국어대사전』(민중서관, 1974), p. 3075.
2 　『한국민족문화대백과사전』 23 (한국정신문화연구원, 1991), p. 643.
3 　安輝濬, 「韓國風俗畵의 發達」, 安輝濬 監修, 『風俗畵』 한국의 美 19 (중앙일보·季刊美術, 1985), p. 168.
4 　李東洲, 『우리나라의 옛그림』(학고재, 1995). pp. 262-311.

유홍준은 강세황(姜世晃)의 『표암유고(豹菴遺稿)』(표 5-21, ④-2), 김려(金鑢)의 『담정유고(藫庭遺藁)』(표 5-21, ⑬), 이유원(李裕元)의 『임하필기(林下筆記)』(표 5-21, ⑮) 등에서는 '속화(俗畵)'로, 이규상(李奎象)의 『일몽고(一夢稿)』(표 5-21, ⑦-1)에서는 '속화체(俗畵體)'로, 서유구(徐有榘)의 『임원경제지(林園經濟志)』(표 5-21, ⑫)에서는 '이속화(俚俗畵)'로 부르는 점을 들어 속화라고 불러야 옳고 이 용어를 사용했을 때 그 뜻이 확실해진다고 보았다.[5]

강관식은 조선 후기에 풍속화라는 용어를 명시적으로 쓰지 않았지만 속화라는 말과 함께 조영석의 『관아재고(觀我齋稿)』에서는 '중화풍속(中華風俗)'(표 5-21, ②)과 강세황의 『표암유고』에서는 '아동인물풍속(我東人物風俗)'(표 5-21, ④-1)으로, 이덕무(李德懋)의 『청장관전서(靑莊館全書)』에서는 '동국풍속(東國風俗)'(표 5-21, ⑨)으로 부르는 등 오늘날 풍속화라는 말로 표현하는 것과 거의 동일한 의미를 지칭하는 '풍속(風俗)'이라는 말도 쓰이고 있는 점을 근거로 '풍속화'라는 용어를 사용할 것을 제안하였다.[6] 그는 조선 후기의 풍속화에는 적나라한 시정의 세속사(世俗事)뿐만 아니라 사인풍속, 사인평생도류, 궁중의궤도류 등도 포함된다고 하였다.[7]

정병모는 조선 후기에 사용한 속화가 이규경(李圭景)의 『오주연문장전산고(五洲衍文長箋散稿)』의 기록과 같이 민화의 개념에 가까운 경우도 있음을 지적하였다(표 5-21, ⑭-2).[8]

필자가 찾아낸 문헌기록에 따르면 '풍속화'라는 용어를 사용하지 않았다는 기존의 견해와는 달리 유득공(柳得恭, 1748-1807)의 『영재집(泠齋集)』(표 5-21, ⑩)과 이규경의 『오주연문장전산고』(표 5-21, ⑭-1)에서는 '풍속화'라는 용어가 발견된다. 특히 이규경은 조영석의 풍속화를 '풍속화'로 부르는 데 반해(표 5-21, ⑭-1) 〈남극노인도〉·〈팔경도〉·〈십장생도〉 등을 소재로 한 민간에서 유통된 병풍과 족자에 '속화'라는 용어를 사용하고 있어(표 5-21, ⑭-2) 19세기 전반에는 풍속화와 속화 용어의 의미 변화가 있었음이 발견된다. 따라서 조선 후기의 풍속화는 선행연구에서 밝혀진 '속화(俗畵)' 또는 '이속화(俚俗畵)'라는 용어와 함께 '풍속화'라는 용어도 사용하였으므로 현재 사용하는 '풍속화'라 불러도 무리가 없다고 본다.

5 이에 관한 자세한 논의는 兪弘濬, 「檀園 金弘道 연구노트」, 『檀園 金弘道』(국립중앙박물관, 1990).

6 姜寬植, 「朝鮮後期 美術의 思想的 基盤」, 『한국사상사대계』 5(한국정신문화연구원, 1992), p. 554.

7 강관식, 위의 논문, p. 555.

8 정병모, 「通俗主義의 克服 —朝鮮後期 風俗畵論」, 『미술사학연구』 199·200호(한국미술사학회, 1993).

지금까지의 연구에서는 윤두서의 풍속화를 당대에 어떻게 불렀고 인식했는지에 대해 밝혀진 바 없었지만 18세기 사람들이 윤두서의 풍속화를 '속제(俗題)'와 '속화'로 지칭한 기록이 발견되어 주목된다. 조귀명의 『동계집(東谿集)』에서는 '속제'라는 용어를 사용하면서 속화의 소재를 '저속하다'는 의미를 포함한 '썩은 것'이라고 하였다(표 5-21, ③). 김광국(金光國)은 윤두서의 〈석공공석도(石工攻石圖)〉를 '세속의 모습을 담은 속화'라고 칭했다(표 5-21, ⑥). 표 5-21의 문헌기록에 언급되는 풍속화가는 윤두서, 조영석, 김홍도로 한정되어 있어 이들이 조선 후기를 대표하는 3대 풍속화가임이 드러난다. 윤두서는 풍속화의 선구자로, 조영석은 계승자로, 김홍도는 완성자로 자리매김할 수 있다.

그렇다면 '풍속'이란 무엇인가의 문제를 해결하기 위해 오늘날 사전적인 의미의 풍속화 정의와 조선 후기 문헌 기록에 언급된 풍속의 정의가 어떻게 다른지 파악해볼 필요가 있다. 조선 후기에 통용된 '풍속'이라는 용어의 정의는 윤두서의 처작은아버지인 이형상(李衡祥)이 지은 『자학(字學)』에 정확히 명시되어 있다(표 5-21, ①). 이 책에서 '풍속'은 윗사람이 교화하는 것을 '풍(風)'이라 하였고, 아랫사람이 익히는 것을 '속(俗)'이라 정의하였다. 윤두서가 선구적으로 풍속화를 그린 시기에 그가 학문적 스승으로 존경했던 이형상이 풍속의 의미를 정의했다는 점에서 주의를 요한다.

이형상이 정의한 '풍속'이라는 개념은 조선 후기 풍속화란 무엇인가를 해결해줄 수 있는 중요한 단서이다. 이형상이 정의한 개념으로 풍속화의 범주를 나누어보면, 윗사람 즉 임금을 교화하기 위해 제작된 왕실용 실용화인 빈풍칠월도(豳風七月圖), 경직도(耕織圖) 등과 같은 경직도류는 '풍'에 해당된다. 아랫사람들 즉 백성들이 익히는 생활 장면을 그린 것은 '속'으로 구분된다. 따라서 '풍'과 '속'은 이 그림의 제작 목적과 감상자가 누구인가에 따라 규정된다고 볼 수 있다. 아랫사람들이 익히는 그림이 유행한 18세기에 '속화'라는 용어가 독립된 것으로 보인다. 조선 후기 속화의 범주는 백성 즉 사·농·공·상의 세속의 생활을 담은 그림으로 백성들을 위한 그림이라는 의미가 내포되어 있다고 본다.

이형상의 '풍속'이라는 정의와 풍속화의 시대적 함의를 파악할 수 있는 표 5-21의 문헌기록을 종합해보면 '풍속화'란 '임금을 교화하기 위해 그린 경직도와 사농공상 및 여인들의 세속 생활을 다룬 속화를 포괄하는 그림'으로 정의할 수 있다. 이는 지금까지 풍속화에서 다루는 소재에서 크게 위배되지 않는다. 다만 궁중의궤도류를

풍속화의 범주에 넣는 견해도 있지만 이 장르는 풍속화의 정의에 부합되지 않아 제외시키는 것이 타당하다고 본다.[9]

표 5-21 조선 후기 문헌 속의 속화와 풍속화의 용어

연번	인명	문헌기록
①	이형상(李衡祥) (1653-1733)	풍속은 윗사람이 교화하는 것을 풍(風)이라 하고 아랫사람이 익히는 것을 속(俗)이라고 한다(風俗 上所化曰風 下所習曰俗). 이형상, 『자학(字學)』.[10]
②	조영석(趙榮祏) (1686-1761)	여기에 중국의 풍속이 간직되어 있음을 볼 수 있는 것이다(可見中華風俗之所存矣). 조영석, 「청명상하도발(清明上河圖跋)」, 『관아재고(觀我齋稿)』 3.[11]
③	조귀명(趙龜命) (1693-1737)	윤두서 그림 제12폭: 속(俗)을 제재로 그렸지만 속필(俗筆)로 그리지 않았다. 이는 썩은 것을 변화시켜 신묘하게 하는 것이다(寫俗題而無俗筆 此化腐爲神爾). 조귀명, 「제류여범가장윤효언선보첩(題柳汝範家藏尹孝彦扇譜帖)」, 『동계집(東谿集)』 권6.
④	강세황(姜世晃) (1713-1791)	④-1. 김사능은 (중략) 또 우리나라의 인물과 풍속의 모사를 잘하여 공부하는 선비, 시장에 가는 장사꾼, 나그네, 규방, 농부, 누에치는 여자, 이중으로 된 가옥, 겹으로 난 문, 거친 산, 들녘의 나무에 이르기까지 그 형태를 꼭 닮게 그려서 모양이 틀리는 것이 없으니 옛적에도 이런 솜씨가 없었다(金君士能 中略 尤善於摸寫我東人物風俗 至若儒士之攻業 商賈之趨市 行旅閨闥 農夫蠶女 重房複戶 荒山野木 曲盡物態 形容不爽 此則古未嘗有也). 강세황, 「단원기(檀園記)」, 『표암유고(豹菴遺稿)』 권4.[12] ④-2. 찰방 김홍도는 또한 일상생활 중 여러 가지 말과 행동, 길거리, 나루터, 점포, 가게, 과거장면, 놀이마당 등과 같은 속태를 옮겨 그리기를 잘 하였다. 한번 붓이 떨어지면 손뼉을 치며 신기하다고 부르짖지 않는 사람이 없다. 세상에서 말하는 김홍도의 속화가 바로 이것이다(金察訪弘道 中略 尤長於移狀俗態 如人生日用百千云爲 與夫街路 津渡 店房 鋪肆 試院戲場 一下筆 人莫不拍掌叫奇 世稱金士能俗畫 是已). 강세황, 「단원기우일본(檀園記又一本)」, 『표암유고』 권4.[13]
⑤	심재(沈鋅) (1722-1784)	⑤-1. 관아재 조영석은 속화와 인물에 뛰어났다(觀我齋趙榮祏 工於俗畫人物). 심재, 『송천필담(松泉筆譚)』 권4.[14] ⑤-2. 변상벽의 고양이 그림이나 김홍도의 속화는 그 모양새가 같지 않음이 없지만 오로지 물태(物態)만 숭상하여 천취(天趣)가 없으니 마땅히 화(畫)라고 할 수 있어도 사(寫, 寫意를 나타냈다는 뜻)라고는 할 수 없다(卞相璧之畫猫 金弘道俗畫 非不酷肖 專尙物態 頓乏天趣 宜曰畫也 不可曰寫也). 심재, 『송천필담』 권4 정책(貞冊).[15]

9 강관식, 「朝鮮後期 美術의 思想的 基盤」, p. 555.

10 이 책은 본래 『갱영록(更永錄)』 권2에 수록되어 있었던 것이다. 『갱영록』, 『영양록(永陽錄)』, 『영양속록(永陽續錄)』 등과 함께 영인본 『병와전서』 7, 8책을 구성하고 있다. 그런데 『병와전서』에 실린 『갱영록』은 9권 가운데 7권(권3-9)만 수록되어 있다. 누락된 1권은 무엇인지 알 수 없고 제2권은 『자학』으로 보았다. 풍속이라는 단어는 이 책의 「방언(方言)」조에 있다. 이형상은 서두에 "방언은 세속에서 자주 쓰는 말이다. 날마다 사용하면서도 알지 못하는 것이 있고, 또 잘못 기억하여 오용하는 경우도 있다"고 하며 250여 개의 예를 들었다. 이 책의 해제 및 원문과 번역은 이형상 지음, 김언종 외 옮김, 『字學』(푸른역사, 2008) 참조함.

11 趙榮祏, 「清明上河圖跋」, 『觀我齋稿』 卷3; 姜寬植, 「朝鮮後期 美術의 思想的 基盤」, p. 554 再引.

12 원문과 번역문은 邊英燮, 「檀園記外」(豹菴遺稿中), 『檀園 金弘道』 韓國의 美 21(중앙일보사, 1985), pp. 221-222 再引.

13 원문과 번역문은 邊英燮, 위의 논문, p. 221, p. 223 再引.

14 이동주, 앞의 책, p. 270 再引.

15 兪弘濬, 「檀園 金弘道 연구노트」, 『檀園 金弘道』(국립중앙박물관, 1990) 再引.

⑥ 김광국(金光國) (1727-1797)	오른쪽의 석공이 돌 깨는 모습을 그린 그림〔석공공석도(石工攻石圖)〕은 바로 공재가 장난삼아 그린 것이다. 세속의 모습을 담았기에 '속화(俗畵)'라고 한다. 자못 형사(形似)를 터득함에서는 관아재(觀我齋)에게 한 수 사양해야 할 것이다〔右石工攻石圖 乃恭齋戲作 而俗所謂俗畵也 頗得形似視請觀我齋猶遜一籌〕. 석농(石農) 김광국.16
⑦ 이규상(李奎象) (1727-1799)	⑦-1. 김홍도는 (중략) 특히 시속(時俗)의 모양을 잘 그려내었는데 세상에서는 속화체라고 일컫고 있다〔金弘道 (中略) 尤善摸時俗貌樣 世稱俗畵體〕. 이규상, 「화주록(畵廚錄)」 김홍도조, 『일몽고(一夢稿)』17
	⑦-2. 그러나 조영석에 이르러서야 비로소 독립된 모습을 갖추게 된 것 같다고 할 수 있겠다. 또 오늘날 세속적인 형상을 그렸는데, 그 대상의 형상이 빼박은 듯이 닮아 있다. 일찍이 한 젊은 아낙이 오동나무 아래에서 다듬이질하는 모습과 또 경강에서 용산으로 가는 길목에서 전립을 쓴 사람이 땔나무 실은 말을 끌고 가는 소폭의 그림을 본 적이 있으며, 우리집에도 소폭의 (기려도)가 있는데, 당시 사람들의 모습과 복식이라든가 신운 같은 것이 터럭 하나만큼도 그 진면목을 어그러뜨림이 없었다〔至都正始似大備獨立 又描今俗物狀 酷肖之 嘗見小幅一小婦擣衣梧桐下 又京江龍山路 戰笠人驢載柴馬 又余家有小幅騎驢 時人樣服神韻 毫無爽眞神品〕. 이규상, 「화주록」 조영석조, 『일몽고』18
⑧ 유한준(兪漢雋) (1732-1811)	북쪽으로 올라가는 자. 어느 마을을 향한 것이며 남쪽으로 내려오는 자. 무슨 일일까. 대저 인생이란 백 살을 채우기 어려운 법 헤매며 사는 것이 그 반일세〔北上者向何村 南下者有甚幹 大抵人生不滿百 歧路居其半〕. 행인(行人)19
	至卑矣而事却實 至野也而意則 世價極矣 是以求諸野 사립문짜기〔織扉〕
	英雄豪傑常常喜隱 隱於網屨 隱於籮桶 或者此爐邊 有秘叔夜者也 不可知也 대장간〔爐冶〕
	楊柳之垂垂兮 蒲葦之叢叢兮 江天之淒淒兮 夕陽之瞳瞳兮 曠矣不着物則已 着則不得不一箇牛背吹篴童 소타고 피리 부는 아이〔牛背笛童〕
	饁者歸而耘者動 有人焉倚杖聽田水 余始以爲淵明也 諦視之非也 何以知其非淵明也 頭上之物俗 밭갈기 구경〔觀耘〕
	목마른 자는 이곳으로 돌아오고 굶주린 자도 여기로 달려오고 어찌 알리오. 사람을 구제하는 공이 버드나무 늘어진 시냇가 술파는 노파에게도 있다는 것을〔暍者歸兮 饑者逃焉 又孰知濟人之功 乃在垂柳溪邊當爐婆〕. 길가의 술집〔道傍股〕20
	邵城桂陽之間 地濱海産螃蟹 春夏之交 浦女拾此螃蠚入京師 易弊衣以歸 此邵城桂陽之俗也 방게 파는 여인〔賣螃女〕
	余嘗住江上 作詩贈漁者曰 漁者漁者盡物來 外患殺生多冥愆 不如釋此漁 去耕上山田 人或以之言 也爲有理 浦前 유한준, 「題俗畵八幅 辛丑(1781)」, 『자저(自著)』 권19.
⑨ 이덕무(李德懋) (1741-1793)	어떤 사람이 관아재 조영석이 그린 동국풍속을 수집하여 그대로 그린 것이 70여 첩이나 되었는데 연객(煙客) 허필(許泌)이 상말로 평했다. (중략) 문인재사로서 통속을 모르면 훌륭한 재주라고 할 수 없다. 이 두 사람은 그 묘함을 곡진하게 했으니, 만약 상것들의 통속(俚俗)이라고 물리친다면 인정(人情)이 아니다. 청나라 선비 장조(張潮)가, "문사는 능히 통속 글을 해도 속인은 능히 문사의 글을 못하고 또 통속 글에 능하지 못하다"고 했으니, 참으로 지자(知者)의 말이었다〔有人輯摹趙觀我齋榮祁所畵東國風俗 凡七十餘帖 許烟客泌 以俚諺評之 中略 文人才士 不知通俗 不可謂盡美之才也 此數子者 曲盡其妙 若以俚俗斥之 非人情也 清儒張潮有云 文士能爲通俗之文 而俗人不能爲文士之文 并不能爲通俗之文 儘知言也〕. 이덕무, 「이목구심서(耳目口心書) 5」, 『청장관전서(靑莊館全書)』 권52.21
⑩ 유득공(柳得恭) (1748-1807)	騎牛宛在亂流中 蝸鼻何村老牧童 膝斷夕陽飛鶴外 黯然消盡美人虹: 騎牛圖
	秋山一路轉廻紆 山外紅楓燒兩株 恠殺聾聲如爆竹 行逢打栖數樵夫: 樵夫圖
	慣飼黃牛不慣騎 村娘半掩綠袿衣 世間懸絶無如此 虢國夫人馬上歸: 村家圖
	搖搖小警不謀同 爾是毛公我井公 瘦絶傍人看欲肢 春秋風雨太思恩: 人物風俗
	此此秋山擁雨衣 向平應不似君肥 老僧從此忙三日 相送前溪茪鞋歸: 老僧圖
	據鞍兀兀聳吟肩 望見危橋下躍然 脚軟如蔥踏復起 回頭一笑愧驢前: 騎驢圖
	田家夫婦面微黃 大麥靑靑沒膝長 曾戒小兒看家裏 還隨午饁過魚梁: 田家風俗
	北里簥歌過牛生 誰憐衣笠轉飄零 又來回首黃油帽 十字橋頭月正明: 人物風俗
	유득공, 「風俗畵八幅」, 『영재집(泠齋集)』 권1.

16　李泰浩·兪弘濬 編, 『조선 후기 그림과 글씨』(학고재, 1992), p. 86.

17　兪弘濬, 「檀園 金弘道 연구노트」 再引.

18　유홍준, 「이규상 일몽고의 화론사적 의의」, 『미술사학』 4 (미술사학연구회, 1992), pp. 37-38 再引.

19　兪弘濬, 「檀園 金弘道 연구노트」, 再引.

20　兪弘濬, 「檀園 金弘道 연구노트」, 再引.

21　姜寬植, 「朝鮮後期 美術의 思想의 基盤」, p. 554 再引. 번역문은 李德懋, 『국역 청장관전서』 권52 이목구심서 5 (민족문화추진회, 1980), pp. 216-217 再引.

⑪	『내각일력 (內閣日曆)』 (1783)	자비대령화원이 올 11월 초하루에 녹취재를 하여 화제로서 인물, 누각, 영모, 문방, 속화를 소망하였다. (중략) 속화에 김득신의 〈헌견우공(獻犬于公)〉을 낙점하여 아래와 같이 쓴다[差備待令畵員 今十一月朔 祿取才 畵題望 人物樓閣翎毛文房俗畵 落點 (中略) 俗畵金得臣獻犬于公 書下]. 『내각일력』 제42책 정조 7년 11월 27일.[22]
⑫	서유구(徐有榘) (1764-1845)	김홍도는 민간마을(여항)에서 벌어지는 이속(俚俗, 세속)의 일을 그렸으니, 무릇 시정의 유흥가 풍경, 행장차림의 여행객, 땔나무를 팔고 오이를 파는 모습, 스님과 비구니 및 여신도, 봇짐을 지고 구걸하는 걸인 등이 형형색색으로 각기 그 공교로움을 다하여 부녀자와 어린아이들도 한번 이 화권을 펼치기만 하면 입이 딱 벌어지지 않는 이가 없으니 근래에 이와 같은 화가는 아직 없었다[金弘道畵閭巷俚俗之事 凡市井狹斜 逆旅行裝 販薪賣瓜 僧尼優婆 擔登行乞 形形色色 名盡其妙 婦孺童孩 一展卷 無不解頤 近古畵家所未有也]. 서유구, 「이속화(俚俗畵)」, 『임원경제지』 권104 이운지(怡雲志) 권6 예완감상(藝翫鑑賞) 하(下) 동국화첩(東國畵帖).[23]
⑬	김려(金鑢) (1766-1821)	단원의 속화 소병풍(檀園俗畵小屛風). 김려, 「금료장복성 시이희조(金僚長卜姓 詩以戱嘲)」, 『담정유고(薄庭遺藁)』 권12.
⑭	이규경(李圭景) (1788-?)	⑭-1. 조영석은 자는 종보 호는 관아재이며 함안인이다. 인물과 풍속화를 잘한다[趙榮祏 字宗甫 號觀我齋 咸安人 工人物及風俗畵]. 이규경, 「추사진변증설(追寫眞辨證說)」, 『오주연문장전산고(五洲衍文長箋散稿)』 인사편(人事篇) 기예류(技藝類) 서화(書畵). ⑭-2. 우리의 민간에서 병풍과 족자를 벽 위에 붙이는데, 속화는 비록 상투적이지만 역시 그 뜻이 있다. 그런데 화가가 고사를 알지 못하니 지금 간략하게 기록하여 본디 일찍이 아는 것을 어린 후학에게 보이노라. 〈남극노인도〉 (중략), 〈팔경도〉 (중략), 〈십장생도〉 (하략)[我之閭巷屛簇 壁上所黏俗畵 雖是例套 亦有其義 而畵者不解故事 今略記素嘗知者 以示兒少 南極老人圖 (中略), 八景圖 (中略), 十長生圖 (下略)]. 이규경, 「題屛簇俗畵辨證說」, 『오주연문장전산고』 인사편 기예류 서화.[24]
⑮	이유원(李裕元) (1814-1888)	가인(家人)이 일찍이 말하기를, "매일 밤 베갯머리에서 말을 모는 소리가 들리고, 또 당나귀의 방울 소리가 들렸습니다. 어떤 때는 마부가 발로 차서 잠을 깨웠으나, 그 까닭을 알 수 없습니다"라고 하였다. 하루는 막 잠들려 할 무렵에 어렴풋하게 소리가 나는 것을 들었는데, 그 소리가 병풍에서 나오는 것을 알게 되었다. 병풍은 바로 단원 김홍도가 그린 속화였다. 이상하게 여겨 옮겨놓자 아무런 소리도 나지 않았다[家人嘗言 每夜枕邊聞 勸馬聲 又聞驢子鈴機聲 時有牽夫蹴起收從馬攪眠 而無以知其所由 一日方睡之際 朧朧聽得 認其出自屛聞 乃金弘道所寫俗畵也 怪而移置 因爲寂然]. 이유원, 「명화통신(名畵通神)」, 『임하필기(林下筆記)』 권29 춘명일사(春明逸史).

2) 윤두서의 풍속화 창작 배경

조선 후기의 풍속화가 태동한 배경을 밝히는 문제는 매우 중요한 만큼 여러 선학들에 의해 다양한 관점에서 연구가 진행되었다. 이동주는 '서민경제의 발달'을, 최순우는 '현실에 눈을 돌린 서민의식의 태동'을, 안휘준은 '민족자아의식'을 들었다.[25] 홍선표는 '무일정신(無逸精神)'과 무일도, 빈풍도, 경직도 계열의 민생도가 조선시대 풍속화 발달의 기반이 되었다고 보았다.[26] 정병모도 빈풍칠월도와 무일도는 조선 후기 속

22 劉奉學, 「朝鮮後期 風俗畵 變遷의 思想史的 檢討」, 『澗松文華』 36(한국민족미술연구소, 1989) 주 34 再引. 번역문은 鄭炳模, 「通俗主義의 克服 ―朝鮮後期의 風俗畵論」, p. 30

23 劉奉學, 「朝鮮後期 風俗畵 變遷의 思想史的 檢討」 再引. 번역문은 兪弘濬, 「檀園 金弘道 연구노트」 再引.

24 鄭炳模, 「通俗主義의 克服 ―朝鮮後期의 風俗畵論」, p. 28 再引.

25 이동주, 앞의 책, p. 279; 崔淳雨, 「韓國繪畵의 흐름」, 『韓國繪畵 I』(陶山文化社, 1981), 31쪽; 安輝濬, 「韓國風俗畵의 發達」, pp. 168-181.

26 洪善杓, 「朝鮮時代 風俗畵 發達의 理念的 背景」, 『風俗畵』 韓國의 美 19(중앙일보사, 1985), pp. 182-187.

화의 효시로 보았으며, 『패문재경직도(佩文齋耕織圖)』(1696)가 1697년에 조선에 전
래되어 조선 후기 경직도(耕織圖)의 새로운 도상과 표현방식에 직접적인 영향을 주었
다고 보았다.[27] 최완수는 풍속화를 노론계 조선중화사상과 문화자존의식의 한 구현으
로 보았으며, 유봉학은 중화주의를 표방하는 문화자존의식과 함께 노론 낙론계의 '인
물성동(人物性同)', '성범심동(聖凡心同)'의 태도, 현실중시의 조선적 시문론, 당대 지
식인들의 명물도수지학(名物度數之學)적 관심, '즉물사진(卽物寫眞)'과 '득기진형(得其
眞形)'의 회화정신 등이 영향을 미쳤다고 보았다.[28] 강관식은 근기남인계 일부의 이른
바 실학사상과 노론 낙론계의 문화자존적 조선중화주의사상(朝鮮中華主義思想)에서
각각 배태되었다고 보았다.[29] 강명관은 '금(今)'을 중시하는 공안파(公安派)의 예술론'
의 영향으로 보았다.[30]

　　윤두서의 풍속화 창작배경에 대한 선학들의 견해를 검토해보면, 맹인재, 최순우,
안휘준 등은 '실학사상'을, 이영숙은 실학(實學)과 '자아의식'을, 이내옥은 개별 사물
에 대한 인식론의 변화와 하층민들과 명물도수지학의 관심을 들었다.[31] 이태호는 실
득(實得)을 중시하는 실학적인 학문경향, 평민의식과 민중에 대한 각별한 애정, 사실
주의 창작태도 등으로, 박은순은 실득을 중시한 학풍으로, 한정희는 중국의 새로운
문인화법과 중국 실학사상의 영향으로 보았다.[32]

　　이상의 견해들을 종합해보면 윤두서의 풍속화 창작배경은 실학사상과의 연관 속
에서 논의되었다. 실학을 하나의 독립된 학문사조로 인정하고 연구하는 학문 방법은

27　鄭炳模, 「佩文齋耕織圖의 受容과 展開 ─특히 朝鮮朝 後期 俗畵에 미친 영향을 중심으로─」, 한국정신문
　　화연구원 대학원 석사학위논문, 1983. 鄭炳模, 「豳風七月圖流 繪畫와 朝鮮朝 後期 俗畵」, 『考古美術』 174
　　호(한국미술사학회, 1987. 6), pp. 16-39; 同著, 「조선시대 풍속화 연구」(동국대학교 박사학위논문, 1991);
　　同著, 「朝鮮時代 後半期의 耕織圖」, 『미술사학연구』 192호(한국미술사학회, 1991), pp. 27-67.
28　崔完秀, 「謙齋眞景山水畵考」, 『澗松文華』 21·29·35호(한국민족미술연구소, 1981·1985·1988); 劉奉學,
　　「朝鮮後期 風俗畵 變遷의 思想史的 檢討」, 『澗松文華』 36호(한국민족미술연구소, 1989), pp. 44-48.
29　姜寬植, 「朝鮮後期 美術의 思想的 基盤」, pp. 553-560.
30　강명관, 「조선 후기 한시와 회화의 교섭 ─풍속화와 기속시를 중심으로」, 『한국한문학연구』 30호(한국한
　　문학회, 2002), pp. 287-317.
31　孟仁在, 「恭齋의 旋車圖」, pp. 544-545; 李東洲·崔淳雨·安輝濬, 앞의 논문, pp. 167-168; 安輝濬, 『韓國
　　繪畫史』(一志社, 1980), p. 215; 李英淑, 앞의 논문(1984), p. 48; 李乃沃, 「朝鮮後期 風俗畵의 起源 ─尹斗
　　緖를 중심으로」, 『美術資料』 제49호(국립중앙박물관, 1992), pp. 40-63.
32　이태호, 『풍속화(하나)』(대원사, 1995), pp. 29-71; 朴銀順, 「恭齋 尹斗緖의 繪畵: 尙古와 革新 海南尹氏
　　家傳古畵帖을 중심으로─」, 『미술사학연구』 232호(한국미술사학회, 2001), p. 17; 한정희, 「조선 후기 회
　　화에 미친 중국의 영향」, 『한국과 중국의 회화』(학고재, 1999), pp. 230-231.

한국만의 특징으로,[33] 현재 학계에서는 실학이라는 실체와 개념 정의에 대해 논란이 지속되고 있다.[34] 윤두서의 학풍은 앞서 살펴본 바와 같이 청대 고증학파의 경향에 더 가깝다고 본다.

필자는 윤두서가 풍속화를 그리게 된 배경을 네 가지로 파악하였다. 첫째, '진'과 '금'을 추구하는 그의 예술정신은 그의 풍속화 형성에 중요한 기반이 되었다. 둘째, 풍속화라는 장르 자체에 대한 인식이 있었다. 풍속화는 남송대부터 명·청대까지 꾸준히 다루어졌는데, 윤두서는『고씨화보』와『당해원방고금화보』에 실린 상당수의 풍속화와 조선에 유입된 주신(周臣, 약 1472-1535 활동)이 그린 명대 풍속화 등의 열람을 통해서 이 장르에 대해 인식한 것으로 보인다.[35] 셋째, 신분과 당파를 초월하여 사귐을 가졌던 개방적인 의식과 민생문제를 자신의 일처럼 생각하고 그 구제책을 만들어 주는 실천적인 삶의 태도는 그로 하여금 소재의 한계를 극복하게 하여 서민과 여속을 다룰 수 있게 되었다고 본다.[36] 넷째, 기계를 그리거나 기물(器物)을 고증하여 재현한 '기물도(器物圖)'의 성격을 지닌 그림은 공장(工匠)과 기교(技巧)에 대한 관심과 경

33 張學智,「중국 실학의 함의와 현대적 의의」,『세계화시대의 실학과 문화예술』(경기문화재단, 2003), pp. 143-177.

34 일반적으로 18세기 새로운 학문 경향을 지칭할 때 '실학'이라고 부른다. 실학의 개념이 계속 혼선이 일어난 데는 조선시대 학인들이 썼던 실학이라는 용어와 20세기 학인들이 사용한 실학이라는 용어가 개념상으로 차이가 있는 것이 원인으로 지적되었다. 실학에 대한 논쟁은 30년대부터 현재까지 70년간 실학을 주자학의 범주에 넣을 것인가 아니면 주자학에서 탈피한 학문의 범주로 설정할 것인가를 놓고 뜨거운 논쟁이 벌어졌다. 21세기에 접어든 지금 근대적 편향성에 대한 반성이 이루어지면서 다시 혼란에 빠진 실학의 개념을 재정립하려는 담론이 활발하게 진행 중이다. 이에 관한 자세한 논의는 한영우 외 6인,『다시, 실학이란 무엇인가』(푸른역사, 2007).

35 『고씨화보』중 풍속적인 소재는 염립덕(閻立德)의 새참 장면, 소한신(蘇漢臣)의 미인세아(美人洗兒), 이숭(李嵩)의 해골인형으로 다가가는 아이의 모습, 두근(杜菫)의 양풍미선(揚風米扇), 강은(姜隱)의 노승의 바느질 장면 등이다. 염립덕의 새참 장면은 조영석과 김홍도의 새참 장면과 직접적인 연관성이 있다고 본다.『당해원방고금화보』의 풍속적인 소재는 제5도 어가 휴식 장면, 제10도 아이들의 낚시와 놀이장면, 제31도 고양이들이 노는 모습을 보는 두 여인, 제41도 농부들의 논 구경, 제46도 촌부들의 음악 감상 등이다. 윤두서는 이 두 화보를 여러 화목에 자주 애용했으므로 이 화보들에 실린 서민들의 풍속 장면을 통해서 자연스럽게 풍속화의 장르 인식을 했을 것으로 짐작된다. 또는 주신의 풍속화의 인식에 관해서는 이 책의 pp. 548-549 참조.

36 尹德熙,「恭齋公行狀」에 따르면 세상은 색목을 숭상하였으나 윤두서만이 홀로 초연하였고, 아무리 미천한 사람일지라도 한 가지 예능이라도 취할 점이 있으면 반드시 사랑하고 아끼며 다정하게 대했고, 혼인을 취하는 도 역시 귀세(貴勢)를 흠모하지 않고 빈부를 따지지 않고 오직 그 집안의 가법, 성품, 행실로 선택했으며, 자신의 식솔은 물론 가난한 친인척들과 이웃들을 집에 머무르게 하고 그들의 생계를 책임졌으며, 노비의 채권문서를 불태우기도 하였다.

세적·실증적·고증적 학문 경향으로 인해 기물을 재현하고자 하는 욕구, 기물을 전문적으로 다룬『삼재도회』의 열람 등을 기반으로 제작되었다고 본다.

3) 윤두서의 풍속화

윤두서의 풍속화는 나와 주변 인물의 실제 생활 장면을 재현하고 있어 그의 '진'과 '금'을 추구한 예술정신이 모두 반영되었다고 볼 수 있다. 지금까지《윤씨가보》의 〈짚신삼기〉[도 5-26], 〈나물 캐기(採艾圖)〉[도 5-38], 〈경전목우도(耕田牧牛圖)〉[도 5-43], 〈선차도(旋車圖)〉[도 5-49], 개인소장 〈석공도(石工圖)〉[도 5-39] 등 5폭을 중심으로 논의되었다. 그러나 1704년작《가전보회》의 〈석양수조도(夕陽水釣圖)〉[도 5-24], 선문대학교박물관 소장 〈수하한일도(樹下閑日圖)〉[도 5-37], 간송미술관 소장 〈설산부시도(雪山負柴圖)〉[도 5-33]와 〈수탐포어도(手探捕漁圖)〉[도 5-30], 그리고 국립중앙도서관 소장《삼재화첩(三齋畵帖)》의 〈설중기마도(雪中騎馬圖)〉[도 5-35] 등도 풍속화의 범주에 넣을 수 있으며,《윤씨가보》의 〈선차도〉와 〈주례병거지도(周禮兵車之圖)〉[도 5-46] 등은 기계의 재현에 중점을 둔 '기물도(器物圖)'에 가깝다고 본다.[37]

　　윤두서 풍속화들의 양식변천에 대해서는 연구자들마다 각각 다른 의견을 내놓았다.[38] 윤두서의 풍속화 제작 시기는 조선 후기 풍속화의 시원과 관련하여 중요한 문제이지만 1폭의 기년작밖에 남아 있지 않아 편년을 제대로 시도하기가 힘들다. 다만 인

37　정형민·김영식,『조선 후기의 기술도』(서울대학교출판부, 2007). p. 148에서는 〈선차도〉를 '기술도'로 보았다.

38　李乃沃의「朝鮮後期 風俗畵의 起源—尹斗緖를 中心으로」, pp. 40-63에서는 〈나물 캐기〉→〈짚신삼기〉→〈선차도(목기 깎기)〉→〈돌깨기〉 등과 같이 선후관계는 화본의 영향이 강한 작품에서 창조적 면이 강한 것으로 변모되었다고 파악하였다. 이태호의『풍속화(하나)』에서는《윤씨가보》의 〈경전목우도〉와 〈낮잠(午睡圖)〉을 풍속화로 추가시키면서 6점에 대한 편년을 시도했다. 〈선차도(목기 깎기)〉는 인물 묘사와 의습선이 다른 풍속화에 비해 딱딱한 점을 들어 해남에 내려오기 전에 그린 작품으로 보고, 다른 풍속화들은 농촌의 현장을 소재로 택한 점, 담백한 수묵 선묘풍을 구사한 점을 들어 1713년 낙향한 이후 세상을 떠나기까지의 말년작으로 추정하였다. 〈낮잠〉을 풍속화로 보는 근거로는 주인공이 윤두서의 〈자화상〉 모습과 닮은 점을 들었다. 정병모의『한국의 풍속화』에서는 산수인물화에서 갓 풍속화로 전환한 〈짚신삼기〉와 경지이 장면은 산수인물화루 그린 〈경전목우도〉→산수인물화의 정형화된 구도에서 벗어나 풍속화 본연의 세계로 진입한 〈돌깨기〉→풍속화의 자율적인 형식인 〈나물 캐기〉와 〈선차도(목기 깎기)〉 순으로 윤두서 풍속화의 발전과정을 살폈으며, 〈나물 캐기〉와 〈선차도(목기 깎기)〉는 모두『고씨화보』의 영향을 받은 것으로 보았다.

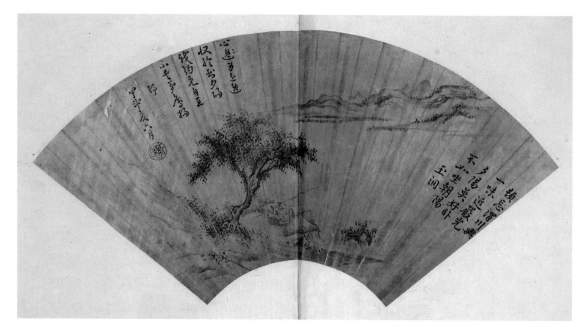

5-24 윤두서, 〈석양수조도〉, 《가전보회》, 1704년, 지본수묵, 23×55cm, 녹우당

장과 양식적인 변화를 기준으로 총 9폭인 풍속화의 편년을 부족하나마 재시도해보고
자 한다.

윤두서는 해남으로 낙향한 46세(1713) 이전부터 풍속화를 그렸다는 문헌기록이
있는데, 그 하나는 조귀명의 『동계집』에 언급되어 있다. 바로 윤두서가 한양에 살았을
때 절친한 서화감상우였던 유호의 수장품인 《윤효언선보첩(尹孝彦扇譜帖)》 속에 포함
된 한 폭의 풍속화이다(표 5-21, ③). 또한 남태응의 『청죽화사』에서도 "손바닥 만한
편폭에 종루거리를 그리는데 행인은 개미만한 크기인데도 이목구비가 모두 갖추어
져 있고 살아 있는 듯이 활동하니 묘하다면 묘한 것이다"라고 언급되어 있어 윤두서
가 한양에 살았던 1713년 이전에 한양의 성시풍속도를 그렸음을 짐작할 수 있다.[39]

한양 시절부터 풍속화를 그렸음을 증명할 수 있는 가장 이른 시기의 기년작은
《가전보회》의 〈석양수조도〉로, 화면의 왼쪽 상단에 "갑신하유월(甲申夏六月)"이라고
적힌 관서를 통해서 37세(1704) 6월에 그린 것임을 알려준다(도 5-24). 화면의 왼
쪽에는 "효언(孝彦)"(ⓒ)과 "공재(恭齋)"(ⓒ) 두 과가 찍혀 있으며 붓으로 쓴 "청구자

39 "畫鐘樓街於掌大片幅 人行如蟻 而耳目口鼻俱備 箇箇活動 妙則妙矣.", 南泰膺, 「畫史」, 앞의 책.

(靑丘子)"라는 원형의 자필(自筆) 수서인(手書印)까지 있다(부록 8). 별호인 청구자는 1704년작 〈세마도〉에 찍힌 주문방인에도 보여 1704년에 자신이 '조선인'이라는 자각 의식을 뚜렷하게 나타낸 것으로 보인다. 화면의 왼쪽에 윤두서가 쓴 자제시는 다음과 같다.

心靜身還逸　　마음이 고요하니 몸 또한 한가로워

收綸臥夕陽　　낚싯줄 거두고 석양에 누웠다.

我釣元自直　　내 낚시 본래 곧아서

不是夢鷹揚　　용맹한 장수[강태공]를 꿈꾸지는 않는다오.[40]

　　이 시에서는 나무 밑에서 자고 있는 어옹이 윤두서 자신이며, 낚싯대처럼 성품이 곧아서 강태공을 꿈꾸지 않는 사람임을 스스로 밝히고 있다.[41] 다시 말하면 관직에 나가지 않고 아무것에도 구속되지 않는 자유인으로 살고자 하는 자신의 의지를 드러낸 것이다. 화면의 오른쪽에 이서가 쓴 화답시에는 윤두서를 강태공보다는 평생 동안 관직을 사양하고 은거했던 엄광(嚴光)의 모습에 가깝다고 하였으며,[42] 차가운 데 누워 있는 친구를 걱정해주는 애정 어린 마음도 나타나 있다.[43]

　　따라서 이 작품에는 자신이 '조선인[청구자]'이라는 자각의식과 자신의 존재를 뚜렷하게 부각시키고 있어 그의 풍속화가 은일자로 살아가는 자신의 일상을 화폭에 담은 것으로부터 시작되었음을 알려줄 뿐만 아니라 풍속화의 초기에 사용된 화면 구도는 수하인물도 형식임을 확인할 수 있다.

　　나무 밑에서 긴 낚싯대를 드리운 채 짚방석에 비스듬하게 누워 팔을 베개로 삼아

40　응양(鷹揚)은 용맹을 떨쳤던 주나라 때의 강태공을 의미하며,『시경』의 「대아 대명」장에, "오직 태사 상보 (무왕이 태공망을 높여 부르는 호칭)가, 이때에 새매처럼 무용 분발해, 무왕을 도와 싸워서, 저 큰 상나라 를 이기었네[維師尙父 時維鷹揚 涼彼武王 肆伐大商]"라고 한 데서 유래된 말이다.

41　강태공이 위수(渭水)가의 반계(磻溪)에서 낚시질을 하고 있다가 문왕(文王)을 만나서 사부(師傅)로 추대 되었으며, 뒤에 무왕(武王)을 도와서 상나라를 멸망시켰다.

42　엄광은 자는 자릉(子陵)이며 후한 때의 은사이다.『후한서』권83의 「엄광열전(嚴光列傳)」에 따르면 광무 제와 같이 공부한 절친한 친구 사이였던 그는 광무제가 천자가 되어서 간의대부(諫議大夫)에 제수했으나 나가지 않고 동강(桐江) 강가에서 낚시질로 세상을 마쳤다

43　"위수(에서 낚시하는 강태공의) 흥을 잊었다 하니, 흥취가 엄광과 유사하겠구려. 석양에 눕는 것 좋아하 지 마시오, 아침 햇살에 앉는 것만 못하다오[頓忘渭川興 一味近嚴光 夕陽莫好臥 不如坐朝陽]." 이 시는 李漵,「題畵扇」, 앞의 책 卷3에도 실려 있다.

5-25 윤두서, 〈석양수조도〉 부분

배를 내놓고 한가롭게 잠을 청하고 있는 화면 속의 주인공은 구레나룻과 짙은 눈썹을 가져 그의 〈자화상〉의 모습과 유사하며(도 5-25, 22) 산수인물도의 주인공과 달리 조선의 복장인 소매가 짧은 상의와 잠방이를 입고 있다. 나무는 같은 해 그린 〈세마도〉의 수엽에도 보이는 편필점(偏筆點)을 이용하여 한여름 잎의 무성함을 자랑하고 있다. 원경에 전개된 나지막한 원산은 실제와 가깝게 묘사되었으며, 산 정상에는 첨두점(尖頭點)이 찍혀 있다.

조선 중기 수하인물도식의 화면 형식을 취하면서 여가시간을 이용해 짚신을 삼는 현실적인 인물로 주인공만 바뀐 〈짚신삼기〉 역시 비교적 이른 시기에 그린 풍속화로 추정된다(도 5-26). 화면의 왼쪽 위에 있는 나뭇잎 속에 살포시 자필한 "彦"이라는 관서는 연대를 추정할 만한 단서가 못 된다. 전면에 놓인 무대장치 같은 바위, 사선으로 가로지르는 지면 설정, 비스듬하게 기울어 있는 윗면이 잘린 나무 등은 전(傳) 이경윤(李慶胤)의 〈수하취면도(樹下醉眠圖)〉와 유사한 공간구성이다(도 5-27). 전경에 배치한 바위는 가장 이른 시기의 말 그림인 1704년작 〈세마도〉에 보이며, 인물이 깔고 있는 짚방석과 소매가 짧은 상의와 잠방이를 입은 인물은 〈석양수조도〉와 개연성이 있어 〈석양수조도〉와 비슷한 시기에 그렸을 것으로 추정되나 정확한 연대 추정은 불가능하다.

5-26 윤두서, 〈짚신삼기〉,《윤씨가보》, 18세기, 저본수묵, 32.4×20.2cm, 녹우당

5-27 전(傳) 이경윤, 〈수하취면도〉, 18세기, 견본수묵,
31.2×34.9cm, 고려대학교박물관

산수인물도의 구도를 활용하여 현장감이 반감되어 보이지만 짚신을 삼는 장면만큼은 당시 본업에 충실한 촌부의 모습을 사실적으로 재현하였다. 맨상투를 한 촌부는 유난히 큰 코, 수염, 발가락 모양, 다리에 난 털까지 생생하게 묘사되었으며, 옆트임이 있는 상의와 길이가 무릎까지 오는 잠방이의 의습선은 부드럽고 유려한 필치로 자연스럽게 사출하였다. 개자점을 구사한 나뭇잎과 국화점을 구사한 잡풀도 농묵과 담묵으로 조화시켜 화면 전체에 문인적 아취(雅趣)가 감돈다. 이러한 점으로 인해서 조귀명은 윤두서의 풍속화에 "속(俗)을 제재로 그렸지만 속필로 그리지 않았다"고 평을 남긴 듯하다. 이 작품에는 짚신 삼는 방법도 생생하게 재현되어 있다. 주인공은 양쪽 엄지발가락에 새끼를 꼰 네 개의 날줄을 걸고 양손으로 팽팽하게 잡아당기면서 짚신을 삼고 있다. 오른손바닥 밑으로 절반쯤 완성된 신바닥이 보인다. 촌부가 깔고 있는 재료는 짚으로 보이는데 직선으로 쭉쭉 뻗은 짚과는 달리 선이 얇고 완만한 곡선을 이루고 있어 미투리의 재료인 삼이나 마일 가능성도 있다. 윤두서 풍속화의 소재로 취한 짚신삼기는 김득신(金得臣, 1754-1822)과 후대 화가들에게 계승되어 이후 풍속화의 중요한 소재로 정착된다.

짚신을 삼는 인물의 동작은 명대 직업화가인 주신(周臣)이 그린 〈어락도권(漁樂圖卷)〉 화면의 오른쪽에 어부가 나무 밑에 앉아 발가락에 낚싯줄을 끼고 작업을 하고 있는 장면과 친연성이 보인다(도 5-28). 비록 다루는 소재는 다르지만 서민들의 생업 장면을 다룬 점에서도 연관성이 있다. 주신의 〈어락도〉는 1733년작 조영석의 〈방당인어선도(倣唐人漁船圖)〉와 동일한 소재를 담고 있어 이와 유사한 그림이 조선에 유입되었음을 알려준다(도 5-29). 조영석의 〈방당인어선도〉에 등장하는 낚싯줄을 발가락에 끼고 작업하는 사람, 배 위에서 그물을 정리하는 사람, 아이와 아낙 등은 주신의

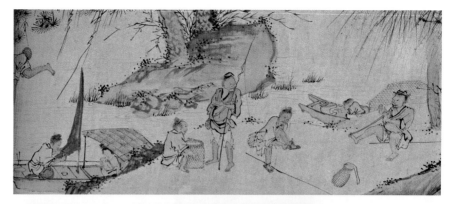

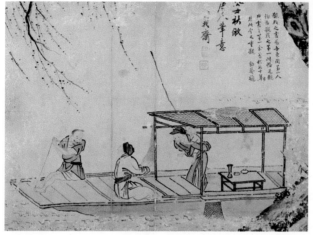

5-28 주신(周臣), 〈어락도권〉
부분, 명(明), 지본담채,
32×239cm,
북경 고궁박물원
5-29 조영석,
〈방당인어선도〉, 1733년,
지본담채, 28.5×37.1cm,
국립중앙박물관

작품에도 보인다. 따라서 풍속화의 선구자들인 윤두서와 조영석은 조선에 유입된 주신의 〈어락도〉와 같은 중국의 풍속화도 참고하면서 풍속화의 장르를 인식했던 것으로 보인다.

　간송미술관 소장 〈수탐포어도(手探捕漁圖)〉에 그려진 잡은 물고기를 갈대에 끼어 입에 물고 있는 모습은 주신의 〈어락도〉에도 등장한다〔도 5-30~32〕. 수하인물도 형식을 취한 이 작품도 전 이경윤의 〈수하취면도〉와 같이 나무 위에 걸린 장식적인 연운 표현과 흑백대비가 강한 전경의 바위 무더기 등이 보이고 있는 점으로 미루어 이른 시기에 그린 예로 추정된다. 부자(父子)가 한여름 시냇가에서 나무 밑에 옷과 모자를 벗어놓고 알몸으로 강물에 뛰어들어 물고기를 잡는 모습을 담고 있다. 대여섯 살 남짓으로 보이는 까까머리 아들은 바위틈에 숨어 있는 물고기를 잡기 위해 열심히 더듬고 있으며, 아이보다 경험이 풍부한 아버지는 이미 잡은 물고기를 나뭇가지에 끼

5-30 윤두서, 〈수탐포어도〉, 18세기, 견본담채,
27×25.5cm, 간송미술관
5-31 윤두서, 〈수탐포어도〉 부분
5-32 주신, 〈어락도권〉 부분

30

31 32

어 입에 물고 있는 모습을 산수를 배경으로 그렸다. 나무 밑에 옷과 함께 놓인 두건은
주인공이 양반신분임을 알려준다.

　　나무꾼과 마부를 소재로 한 간송미술관 소장 〈설산부시도(雪山負柴圖)〉와 국립중
앙도서관 소장 《삼재화첩》 중 〈설중기마도(雪中騎馬圖)〉 역시 산수인물도에서 풍속화
로 갓 전환된 작품으로 비정된다〔도 5-33, 35〕. 설경을 배경으로 한 점, 사선으로 표
현된 지면 처리 등의 공통점을 지닌 이 작품의 주인공은 당시의 인물이다. 〈설산부시
도〉는 조선 중기에 그려진 은일자로서의 초부(樵夫)가 아니라 나무 한 꾸러미를 지팡
이에 끼어 어깨에 멘 채 눈 덮인 산언덕을 내려오는 당시 나무꾼의 모습을 화면에 재

현하였다〔도 5-34〕. 나무꾼은 귀까지 덮인 구레나룻도 표현되어 있으며, 방한모를 쓰고, 시린 손을 소맷자락 속에 넣고 있는 모습이다. 눈길에 미끄러지지 않도록 발목부터 신발까지 새끼줄로 동여매었다. 유난히 크게 그려진 코의 표현은 〈짚신삼기〉의 주인공과 유사하다. 원산, 나무, 산언덕의 눈이 쌓인 곳은 여백으로 처리하고 눈이 쌓이지 않은 잔가지와 나무 둥치의 밑 부분에만 붓질을 가하였다.

〈설산부시도〉와 유사한 구도로 그린 〈설중기마도〉에는 그가 남긴 다른 인마도(人馬圖)의 주인공과 달리 눈 내리는 한겨울에 산비탈에서 내려오는 젊은 마부의 모습이 보인다〔도 5-36〕. 마부는 조선의 인물로 전환하여 사실에 입각하여 묘사되었다. 젊은 마부는 방한모를 썼으나 추운 겨울인데도 얇은 옷을 입었다. 한 손은 소매에 넣은 채 입김을 불고 있으며, 다른 한 손은 채찍을 들고 있다. 눈 속에 파묻혀 보이지 않는 말 발굽을 통해서 눈이 쌓인 양을 짐작하게 된다. 말은 백묘로 신체의 특징을 잘 나타내고 있으며, 안장, 다래까지 모두 표현되었다. 비탈길 양옆으로 잡목과 나무가 서 있으며, 원경에는 먼 산들이 중첩되어 있다.

〈설산부시도〉의 왼쪽 하단에 찍힌 "윤두서인(尹斗緒印)"(ⓒ)은 기년이 있는 작품에는 보이지 않아 연대를 추정할 만한 단서가 못 된다. 〈설산부시도〉에는 "효언(孝彦)"(ⓐ)(1706, 1708, 1714 기년작), "공재(恭齋)"(ⓐ)(1708), "효언(孝彦)"(ⓒ)(1704, 1706, 1707 기년작) 등이 찍혀 있어 어느 정도 참고자료가 될 것이다(부록 8). 두 작품에 공통적으로 보이는 앙상한 가지의 날렵한 표현은 1704년작 〈유림서조도〉〔도 4-235〕와 1706년작 〈탁목백미도〉〔도 4-236〕와 유사하며 〈설중기마도〉의 화면 왼쪽 귀퉁이에는 고식적인 바위 표현이 남아 있는 점, 그리고 인장을 고려해보면, 이 두 작품도 비교적 이른 시기인 1704년-1708년경에 제작된 것으로 추정된다.

이에 반해 촌부가 나무 밑에서 쉬고 있는 모습을 담은 선문대학교박물관 소장 〈수하한일도(樹下閑日圖)〉에는 조선 중기 수하인물도식 구도를 탈피하여 윤두서가 잘 구사한 판판한 평지와 하늘을 나는 두 마리 새, 그리고 수면 등으로 구성되어 있다〔도 5-37〕. 소매가 짧은 상의와 잠방이를 입고 미투리를 신은 촌부의 모습은 간략한 필선으로 특징을 잘 요약하고 있으며, 주인공의 옆에 밀짚모자가 놓여 있어 한층 현장감이 짙다. 의습선은 강하고 빠른 필치로 그린 데 비해 손과 팔의 윤곽선은 가늘고 연한 담묵으로 그렸다. 이 작품은 조선 중기의 잔영이 사라지고 남종화풍이 반영된 신수인물도식의 배경으로 바뀐 점, 화면의 오른쪽에 찍힌 "공재(恭齋)"(ⓒ)(1704, 1707 기년작) 등을 감안해보면 1707년경에 그렸을 것으로 추정된다.

5-33 윤두서, 〈설산부시도〉, 18세기, 견본수묵,
24.0×17.0cm, 간송미술관
5-34 윤두서, 〈설산부시도〉 부분

5-35 윤두서, 〈설중기마도〉,《삼재화첩》, 18세기,
견본수묵, 21.5×18.5cm, 국립중앙도서관
5-36 윤두서, 〈설중기마도〉 부분

조선 후기 문인화가인 윤제홍(尹濟弘, 1764-1840 이후)은 화면 왼쪽에 "우리 동방의 서화가 융성한 지는 다만 몇 백 년이지만 (그러나) 왕왕 고법의 것이 근체의 화풍을 넘어선 것이 있다. 이와 같은 그림도 또한 좋은 것이다. 윤경도가 쓰다"라고 윤두서의 화풍을 상찬하는 화평을 남겼다.[44]

조선회화사상 시골 아낙네들의 노동하는 삶을 과감하게 주인공으로 삼은 최초의 예는《윤씨가보》의 〈나물 캐기〉이다[도 5-38]. 사선으로 가로지르는 화면의 오른쪽 공간 안에 나물 캐는 두 여인을 넣고, 맞은편 상단의 빈 공간에 하늘을 나는 점경식 새를 배치하였다. 또 원산의 능선이 움푹 들어간 지점에서 두 여인이 서로 반대로 몸을 돌린 모습을 담은 화면 구성은 인위적으로 설정한 느낌이

5-37 윤두서, 〈수하한일도〉, 18세기, 저본수묵, 26.6×16.2cm, 선문대학교박물관

들어 처음으로 풍속화를 시도했기 때문에 야기된 한계를 여전히 드러낸다. 후경의 원산을 연한 담묵으로 희미하게 그린 것은 원근을 표현하기 위한 의도로 보인다. 여인들의 무표정한 얼굴과『고씨화보』의 두근(杜菫, 1465-1509경 활동)의 그림에서 차용한 허리를 굽힌 여인의 옆얼굴은 풍속화의 맛을 반감시킨다.[45] 또한 속필로 그리지 않고 문인풍의 필선을 사용한 점도 윤두서 풍속화의 특징이자 한계이다.

그러나 이 작품에서도 그의 독창성과 사실성이 잘 드러난다. 고개를 돌린 여인의 뒷모습은 이전 시기에는 볼 수 없었던 자세로 매우 독창적이다. 첨두점으로 표현된 풀들 사이로 이파리가 땅에 바짝 붙어 있는 나물들이 군데군데 보이고, 한 손에 망태기와 다른 손에 칼을 들고 허리를 구부린 여인과 고개를 돌린 여인의 시선이 캐고자

44 "我東書畵之盛直數百年 然往往有古法勝近體. 若此幅亦自好 尹景道書."
45 이에 관한 지적은 정병모,『한국의 풍속화』(한길아트, 2000), pp. 224-237.

5-38 윤두서, 〈나물 캐기〉,《윤씨가보》, 18세기, 저본수묵, 30.4×25cm, 녹우당

하는 나물에 꽂혀 있어 사실성을 추구하는 예술정신이 엿보인다. 이하곤의 『두타초』에는 이 작품을 다음과 같이 언급하고 있다.

> 부인은 모두 고계(高髻)를 하거나 혹 청포(靑布)로 머리를 동여맨 사람이 있다. 남속(南俗)에 대저 머릿수건을 두르는 것을 좋아하는데 영하(嶺下, 노령(蘆嶺) 이하)가 더욱 심하다. 윤효언 화권에 있는 머릿수건을 쓴 촌여인의 나물 캐는 모습이 이것과 지극히 같다. 나의 시에도 "머리에 무늬 머릿수건을 쓴 앞마을 아낙네"라는 시구가 있는데, 대개 이와 같은 호남의 풍속을 본 바를 읊은 것이다.[46]

이 글은 이하곤이 1722년에 남쪽 여행 도중 11월 16일 윤덕희의 집을 방문하여 《윤씨가보》에 실린 〈나물 캐기〉를 보고 난 후인 12월 12일에 쓴 것이다. 이 시를 통해서 나물 캐는 여인들이 쓴 머릿수건은 호남의 풍속임을 알 수 있다. 허리부분까지 내려오는 저고리는 당시의 시대성을 반영하고 있으며, 활동하기 편하게 치마폭을 걷어 올려 허리춤에 집어넣음으로써 속바지가 드러나고 상대적으로 엉덩이 부분이 풍성해 보인다. 고개를 뒤로 돌린 여인은 삼회장저고리를 입은 반가의 여성임을 알 수 있고, 허리를 굽힌 여인은 깃에만 회장 처리가 되어 있다.[47]

화면의 오른쪽 중앙에는 "공재(恭齋)"(ⓐ)와 "효언(孝彦)"(ⓒ)이 찍혀 있는데, "공재(恭齋)"(ⓐ)는 개인소장 〈미인독서도〉와 국립중앙박물관 소장 〈여협도〉 등에도 날인되어 있어 여인을 소재로 한 그림은 비슷한 시기에 그렸을 가능성이 높다. 이 인장은 1708년작 《가물첩》의 〈설중모옥도〉에, "효언(孝彦)"(ⓒ)은 같은 화첩 1708년작 〈조어산수도〉에 찍혀 있다(부록 8). 화면의 전면 오른쪽 모퉁이의 잔가지 표현은 1707년경에 제작된 것으로 추정되는 〈기마감홍도〉에 보이고, 하늘을 나는 새가 풍속화에 등장한 예는 1707년경에 제작된 것으로 추정되는 〈수하한일도〉에 보인다. 여인이 쓰고 있는 두건은 이하곤이 언급한 바와 같이 호남의 풍속이기 때문에 1708년 겨울에 매

46 "婦人皆高髻 或有以靑布帕首者 南俗大抵好帕首 嶺下尤甚 孝彦畫卷有 帕首村女挑菜狀極肖 余詩亦有斑巾帕頭前村女之語 盖以見南俗之如此.", 李夏坤, 「南遊錄(二)」12月 12日條.

47 두 여성 중 고개를 뒤로 돌린 여성은 삼회장저고리를 입고 있는 반가의 여성이고, 앞쪽 고개를 숙인 여인은 서민여성이라는 지적은 이대호, 「조선 후기 풍속화에 그려진 女俗과 여성의 美意識」, 『한국고전여성문학연구』 13호(한국고전여성문학회, 2006), p. 46. 석주선, 『한국복식사』(보진재, 1992), p. 437에 따르면 삼회장저고리는 반가 부녀자의 전유물로서 기녀와 서민 여성은 착용할 수 없었으나 간혹 기녀들은 이 원칙을 뛰어넘어 입는 경우도 종종 있었다.

5-39 윤두서, 〈석공도〉(부(附): 김광국 跋(발)), 18세기, 저본수묵, 22.9×17.7cm, 개인

화를 보기 위해서 해남에 내려갔다가 이듬해 봄까지 머물러 있었을 때 그린 것으로 짐작된다.

　　풍속화로서의 면모를 더 명확하게 드러내는 작품은 〈석공도(石工圖)〉이다(도 5-39). 큰 바위에서 채석하는 모습을 담은 새로운 소재를 그린 이 작품은 조선 중기 의 소경산수화 구도에서 탈피하여 산수배경이 한층 더 현실적이며, 인물의 세부와 심 리까지 포착하여 보는 사람으로 하여금 감상하는 재미를 배가시킨다.

　　별지에 쓴 석농(石農) 김광국(金光國, 1727-1797)의 작품 평과 짝을 이룬 이 작품 은 《석농화원(石農畫苑)》에 속한 그림이라고 한다.[48] 김광국은 윤두서의 풍속화가 조 영석에 비해 사실성이 떨어진다고 평하였다.[49]

48　이 작품은 이태호, 유홍준 편, 앞의 책(1992), 도 18에 실려 있다.

49　이 작품에 대한 화평은 이 책의 표 5-21, ⑥에 실려 있다.

왼쪽의 수염을 기른 노인은 정상부가 뾰족한 하얀 두건을 쓰고, 가죽신을 신고, 소매를 걷어올린 저고리와 바지통이 넓은 긴 바지를 착용하고 있는 데 반해, 석공은 맨상투를 하고 맨발에 잠방이만 착용하고 상의를 벗고 있어 두 사람의 신분 차이가 보인다. 노인은 바위에 뚫린 작은 구멍에 정을 대고 행여나 파편이 튈까 두려운 표정으로 상반신을 뒤로 젖히고 망치를 내리치는 장면을 애써 외면하고 있는 매우 소극적인 모습이다. 이에 반해 아래쪽 언덕에 있는 젊은 석공은 양손에 힘을 실어 쇠망치를 힘껏 뒤로 젖힌 매우 역동적인 모습이다. 격렬한 동작으로 석공의 상투가 뒤통수 아래로 넘어가 있다. 석공의 등에는 근육이 표현되어 있다.

노인 주변에는 채석을 하는 데 필요한 도구들이 구비되어 있다. 노인 옆에는 여분으로 가져온 정이 하나 더 있고, 긴 각목과 톱이 있다. 홈에 나뭇조각을 집어넣고 물을 부으면 자동으로 바위가 갈라지기 때문에 각목은 채석할 때 반드시 필요한 도구이다. 채석방식을 있는 그대로 재현한 것은 윤두서의 세심한 관찰력과 '진'을 추구하는 예술정신의 발로이다. 왼쪽 상단에 밑이 좁고 위가 넓은 불안정한 절벽의 설정은 화보풍의 요소이다. 그러나 채석이 이루어지고 있는 전경의 언덕에는 태점에 가까운 소미점이 구사됨에 따라 격조가 묻어난다.

돌 깨는 장면은 하(夏)나라 우왕의 치수장면에 등장한다.『서경(書經)』의「홍범(洪範)」에 따르면, 우왕이 오행의 법칙에 순응하여 치산치수의 대사업을 부흥시키니 하늘이 우에게 왕권을 계승하도록 홍범구주를 허락하여[50] 천하에는 드디어 인간이 인간답게 살아가는 일정하고도 보편적인 법칙이 베풀어지게 되었다.[51] 구영(仇英)의〈하우균대회향(夏禹鈞臺會享)〉에 보이는 돌 깨는 모습은 우왕의 치수장면이다〔도 5-40〕. 윤두서의〈석공도〉는 우왕치수와 무관한 것으로『본초강목』의 망치로 석탄을 캐는 장면이나,『삼재도회』의 상의를 벗고 벼 타작을 하는 인물의 모습과 친연성이 보인다〔도 5-41, 42〕.

왼쪽 하부에 찍힌 "효언(孝彦)"(ⓐ)(1706, 1708, 1714 기년작)과 돌 깨는 방법과

50 홍범은 하나라 우임금이 낙수(洛水)에서 출현한 신령스런 신귀(神龜)의 등에 적혀 있었다는 아홉 글자의 글로 천하를 다스리는 큰 법이다. 구주는 주나라 무왕이 기자(箕子)에게 선정의 방안을 물었을 때 응답한 천하를 다스리는 오행(五行), 오사(五事), 팔정(八政), 오기(五紀), 황극(皇極), 삼덕(三德), 계의(稽疑), 서징(庶徵), 오복(五福) 등 아홉 가지 큰 법이다.

51 "惟十有三祀 王訪于箕子 王乃言曰 嗚呼 箕子 惟天陰騭下民 相協厥居 我不知其彝倫攸叙 箕子乃言曰 我聞 在昔鯀陻洪水 汨陳其五行 帝乃震怒 不畀洪範九疇 彝倫攸斁 鯀則殛死 禹乃嗣興 天乃錫禹洪範九疇 彝倫攸叙.",「洪範」,『書經』.

5-40 구영(仇英), 〈하우균대회향(夏禹鈞臺會享)〉,
《화제왕도통만년도첩(畵帝王道統萬年圖帖)》제7폭 부분,
명(明), 견본채색, 32.5×32.6cm, 대북 고궁박물원
5-41 『본초강목』 권상(卷上), 석탄
5-42 『삼재도회』 기용(器用) 권11, 관도단(摜稻簞)

채석에 필요한 도구들이 자세하게 묘사된 점, 인물들의 생동감 있는 표정, 과감하게 웃통을 벗은 인물의 등장 등으로 보아 이 작품은 지금까지 다룬 풍속화 중 가장 늦은 시기에 제작된 것으로 추정된다.

그 밖에 《윤씨가보》의 〈경전목우도(耕田牧牛圖)〉는 산촌의 풍경을 화면에 가득 채우고 비탈진 밭에서 쟁기로 밭을 갈고 있는 농부와 두 마리 소를 풀어둔 채 짚방석을 깔고 낮잠을 자는 목동을 점경인물로 표현한 농촌풍속도이다[도 5-43].[52] 왼쪽 위에는 "효언(孝彦)"(ⓐ)이 찍혀 있다.

『기졸』에 실린 1715년 5월에 읊은 「청(晴)」은 자연의 보편적인 순리에 따라 살아가는 농촌의 평화로운 삶을 읊고 있다.

雨時疑無霽	비가 올 때는 개이지 않을까 의심하였더니.
晴也忽如歸	개이고 보니 문득 돌아온 것 같구나.
洗滌軋坤淨	하늘과 땅을 씻어 깨끗하게 하니,
光華日月輝	밝게 빛난 해와 달은 더욱 빛나는구나.
淸風輕賦服	맑은 바람은 땀에 젖은 옷을 가볍게 하고,
懷霧散餘霏	품은 안개는 남은 비에 흩어지네.
種割俱方便	종자를 심고 나누기에 모두 편하니,
田家喜滿眉	전가(田家)의 기쁨이 눈가에 가득하구나.[53]

비온 후 땅이 물기를 머금어 종자를 심기 좋아지자 기쁨이 가득한 농부의 마음을 읊은 시이다. 〈경전목우도〉는 농촌의 현장을 눈에 보이는 대로 가감 없이 담고 있어 민생에 대한 윤두서의 적극적인 관심을 엿볼 수 있다. 이 그림에 보이는 바와 같이 농부가 볏이 있는 쟁기를 이용해 고랑을 깊이 파는 이유는 당시 유행한 견종법(畎種法)에 의한 것이다. 고랑을 깊이 파면 발아기의 종자가 가뭄과 추위에 강하기 때문에 견종법이 유행하였다.[54] 머리에 립(패랭이)을 쓴 농부는 일하기 편하게 잠방이를 입고 맨발로 부지런히 쟁기질을 하고 있는 반면, 전경의 풀밭에 있는 목동은 립을 한쪽에

52 李乃沃, 앞의 책(2003), pp. 350-353에서는 〈경전목우도〉를 풍속화로 보지 않고 진경산수화로 파악하였다.

53 이영숙, 앞의 논문, p. 18 참조함.

54 이세영, 「진경시대의 사회경제적 변화」, 최완수 외 지음, 『진경시대』 1 사상과 문화(돌베개, 1998), p. 205.

5-43 윤두서, 〈경전목우도〉,《윤씨가보》, 18세기, 견본수묵, 25×21cm, 녹우당

5-44 윤두서, 〈경전목우도〉 부분

5-45 윤두서, 〈경전목우도〉 부분

5-46 윤두서, 〈주례병거지도〉,《윤씨가보》, 18세기, 지본수묵진채, 24.4×36.2cm, 녹우당

벗어놓고 짚방석을 깔고 한쪽 다리를 다른 쪽 다리 위에 올린 채 팔베개를 하고 편안하게 자고 있는 모습이다(도 5 - 44, 45).

자신이 살면서 체험한 전원 풍경을 소재로 택한 점, 낙향 이후 민생에 대해 깊은 관심을 가진 점, 산수를 구성하는 수지법과 준법의 원숙하고 꼼꼼한 필치, 화면에 찍힌 "효언(孝彦)"(ⓐ)(1706, 1708, 1714 기년작) 등을 감안해보면 이 작품은 낙향한 이후에 그렸을 것으로 추정된다.

풍속화의 성격에서 약간 벗어나 기물의 재현에 중점을 둔 '기물도'의 성격을 지니고 있는《윤씨가보》의 〈주례병거지도〉와 〈선차도〉는 행장에서 언급된 공장(工匠)과 기용(器用)에 대한 관심과 고증학적인 학문태도를 대변해주는 그림이다(도 5 - 46, 49). 〈선차도〉는 지금까지는 풍속도로 구분하였으나 당시 통용되는 기계의 쓰임을 재현한 '기물도'에 가깝다. 〈선차도〉의 상부에는 "공재언희작선차도(恭齋彦戲作旋車圖)"라고 표기하였으며, 〈주례병거지도〉에는 "주례병거지도(周禮兵車之圖)"라는 제목을

부기한 점을 보아도 이 두 그림은 기물의 재현에 목적이 있었음을 알 수 있다. 그 결과 부수적인 배경을 철저하게 배제시키고 재현하고자 하는 기물에 관심이 집중되어 있다. 이와 같은 그림을 그리는 데 가장 큰 자극을 준 것은 『삼재도회』의 '기용편'에 실린 기물들이다. 기용편에는 배경을 그리지 않고 기계를 작동하는 인물만 재현한 삽도들이 총망라되어 있다. 행장에 따르면 그는 "차갑(車甲), 병인(兵刃)의 제도와 전진(戰陣), 공수(攻守)의 도구에 대하여 모두 고증했다"고 하였으며, "제가의 서적을 정확히 연구·조사하여 옛사람의 입언(立言)의 뜻을 파악하여 스스로의 몸으로 체득하고 실사(實事)에 비추어 증험했다. 그러므로 배운 바는 모두 실득(實得)이 있었다"고 하였다. 기물에 대한 관심이 기물을 그리는 것으로 이어졌다고 본다.

〈주례병거지도〉는 『주례』의 「고공기(考工記)」와 『삼재도회』에 실린 병거의 모형을 고증하여 실제 사용하기 편리하도록 실용적으로 복원한 '병거설계도'로 볼 수 있다〔도 5-46〕. 전투복을 입은 인물이 병거 위에서 씩씩하고 훤칠한 네 필의 수말을 끄는 모습을 그린 그림이다. 1675년에 근기남인인 윤휴가 국방에 관심을 가져 병거라는 신무기 개발을 숙종에게 건의한 기록이 있는 것으로 보아 남인계 문인들 사이에서는 병거의 제작에 관심이 있었음을 알 수 있다.[55] 평지에서 짐을 싣는 수레를 대거(大車)라고 하는 반면 병거는 소융(小戎) 혹은 융거(戎車)라고도 하며 출정(出征)할 때 쓰는 군사용으로 제작된 수레이다. 작게 제작된 병거는 단단하고 공격하기 편리하며 높은 곳이나 낮은 습지에서 빨리 달리기에 편리한 점을 취한 것이다. 수레의 쓰임은 『주례』의 건거조(巾車條)에 기록되어 있고, 제조하는 방법은 이 책의 「고공기」에 자세하게 기록되어 있다.[56]

이 작품은 『삼재도회』에 실린 〈진소융도(秦小戎圖)〉를 모델로 삼아 병거를 새롭게 재현한 그림이다〔도 5-47〕. 네 필의 준마와 여섯 고삐를 손에 잡고 있는 갑옷 입은 인물, 고삐에 맨 쇠고리, 큰 바퀴 두 개가 있는 수레 등은 『삼재도회』의 도상과 밀접하게 연관되어 있다.[57] 여섯 고삐를 손에 잡고 있는 갑옷 입은 인물, 고삐에 맨 쇠고

55 『숙종실록』, 숙종 1년(1673) 2월 21일(己酉).

56 「고공기」에는 윤인(輪人, 수레바퀴를 만드는 기술자), 여인(輿人, 수레를 만드는 기술자), 주인(輈人, 수레의 끌채를 만드는 기술자), 함인(函人, 갑옷을 만드는 기술자), 거인(車人, 수레막대를 만드는 사람) 등에 대해 언급되어 있다.

57 『삼재도회』의 이 삽도는 송나라 주희가 찬한 『시전대전(詩傳大全)』을 명대 영락 연간(1403-1424) 출판한 책 중 「시전서설(詩傳序說)」에 나오는 도상을 차용한 것이다. 『詩傳大全』(明 永樂年間內府刊本)의 〈周元戎圖〉과 〈秦小戎圖〉는 馬文大, 陳堅 主編, 『明淸珍本版畫資料叢刊』 第1冊(學苑出版社, 2003), pp. 20-21.

5-47 『삼재도회』 기용 권5, 진소융도 5-48 『삼재도회』 의복 권3, 두무(頭鍪)

리, 큰 바퀴 두 개가 있는 수레 등은 『삼재도회』의 그림을 참고로 복원하였으나 수레의 양쪽에 꽂아진 모(矛)라는 무기는 생략하였다. 나머지 다르게 그린 것들은 『시경(詩經) 진풍(秦風)』의 소융장(小戎章)의 내용을 참고하여 새롭게 재구성한 것이다. 네 필의 준마는 『시경 진풍』의 「소융」에 근거해보면 가운데 있는 말은 청부루말과 월다말이며, 양쪽 밖에 있는 말은 몽골말과 가라말이다. 『삼재도회』 삽도에 묘사되지 않은 병거에 깔린 호랑이가죽과 바퀴를 돌리는 굴대도 『시경』 소융의 내용을 참고하여 더 추가한 것이다. 인물이 입은 갑옷은 『삼재도회』 의복 권3에 실린 '두무(頭鍪)'를 참고해서 더 자세히 그린 점으로 볼 때 실사에 비추어 증험하는 윤두서의 실득정신을 엿볼 수 있다(도 5-48). 바퀴는 크고 단단하게 만들어 안정감을 주고 바퀴살과 덧바퀴까지 정밀하게 묘사하였다.

〈선차도〉는 두 장인이 갈이틀(회전차)로 회전시켜가며 칼로 목기를 깎아내는 갈이질하는 장면을 그린 것으로, 배경을 생략하고 기계의 재현과 작동법에 관심을 집중시킨 그림이다(도 5-49). 화면 오른쪽 능을 보이고 의사에 앉아 있는 사람은 피대를 발로 돌리고 있으며, 마주 앉은 사람은 긴 칼을 양손으로 잡고 큼지막한 함지박을 깎고 있다. 『삼재도회』의 「기용(器用)」편에는 목기 깎는 기계는 실려 있지 않았지

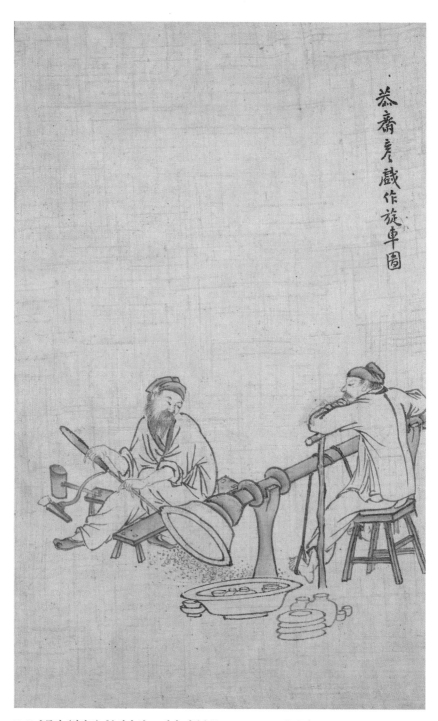

5-49 윤두서, 〈선차도〉, 《윤씨가보》, 18세기, 저본수묵, 32.4×20.2cm, 녹우당

만 이와 비슷한 구도로 그린 수많은 기계들이 소개되어 있어 이 작품도 이에 자극을 받아 그린 것으로 보인다. 화면 구성은 『삼재도회』 중 여인이 물레를 돌리는 모습을 재현한 그림과 유사하다(도 5-50).[58] 그러나 오른쪽 인물의 팔을 잘못 그려 다시 고친 흔적이 있어 실제 목기 깎는 장면을 현장에서 직접 사생했을 가능성도 있다. 조영석의 〈선반작업〉은 이 그림을 풍속화로 재현한 것이다(도 6-5).[59] 윤두서와 조영석이 같은 소재로 그린 두 작품을 비교해보면 두 사람 간 관심의 차이가 발견된다. 윤두서의 선차는 발로 피대를 돌리는 반자동식이지만 조영석의 것은 손으로 피대를

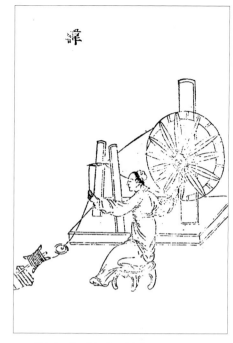

5-50 『삼재도회』 기용 권9, 위(緯)

번갈아 당기면서 돌리고 있는 수동식이다. 윤두서는 기계의 세부 부속품은 물론이고 기계 밑에 흩어져 있는 나무 부스러기까지 재현하고 있는 데 반해 조영석은 기계의 구조를 엉성하게 그렸다. 〈선차도〉에 등장하는 인물들이 입고 있는 복장은 조선의 복장과는 차이가 있다. 이에 반해 조영석의 작품에 등장하는 인물은 갈색으로 살빛을 내어 햇볕에 그을린 일꾼의 가식 없는 모습을 표현함으로써 서민의 체취를 느낄 수 있게 하였다.

58 〈선차도〉에 영향을 미친 책에 관해서는 학자들마다 다양한 의견을 내놓았다. 유홍준, 「공재 윤두서: 자화상 속에 어린 고뇌의 내력」, p. 98에서는 송응성의 『천공개물』의 삽화에서 자극을 받았다고 보았다. 朴銀順, 「恭齋 尹斗緖의 畵論: 《恭齋先生墨蹟》」, 『美術資料』 제67호(국립중앙박물관, 2001), p. 109에서는 송응성의 『천공개물』 삽화들과 관련된다고 보았다. 정병모, 앞의 책, pp. 224–237에서는 『고씨화보』의 두 근의 풍속화에서 아이디어를 얻었을 가능성이 높다고 보았다.

59 안휘준, 「韓國風俗畵의 發達」, pp. 175-176에서 조영석의 〈선반작업〉은 소재와 기구, 인물의 배치 등에서 윤두서의 〈선차도〉와 연결된다고 파악한 바 있다.

4) 윤덕희와 윤용의 풍속화

윤덕희는 독서하는 사대부가의 여인상, 오누이, 어린이 놀이 장면, 농부의 귀가 등을 소재로 '진'과 '금'을 추구하는 풍속화를 남겼다. 윤덕희의 풍속화는 총 5폭으로 개인 소장 〈귀서도(歸鋤圖)〉〔도 5-51〕, 서울대학교박물관 소장 〈여인독서도(女人讀書圖)〉〔도 4-230〕와 〈오누이도〉〔도 5-52〕, 국립중앙박물관 소장 《미표구화첩(未表具畵帖)》 제1면 〈공기놀이〉〔도 5-54〕 등이다. 이 작품들은 "연옹(蓮翁)"이라는 관서가 확인되어 1732년-1733년경에 제작되었을 것으로 추정된다. 윤덕희는 윤두서가 개척한 풍속화를 다양하게 발전시키지 못하고 부친의 작품에서 소재를 구하거나 여러 화보에서 모티프를 차용하는 등 소극적인 면이 보이지만 여인의 독서와 어린이의 놀이 장면을 풍속화로 시도한 것만큼은 풍속화의 발전에 공헌한 점이다. 윤두서의 작품에서 소재를 구한 예는 〈귀서도〉와 〈여인독서도〉이다. 〈귀서도〉는 농부가 농사일을 끝내고 해질녘에 집으로 돌아오는 장면과 늙은 농부가 지팡이를 짚고 대문 앞에 서서 아들을 맞는 장면이 결합된 정감 어린 농촌 풍경을 담은 작품이다〔도 5-51〕. 농부와 소, 화면의 왼쪽 언덕에 X자형으로 교차된 두 그루의 나무는 윤두서의 〈경전목우도〉와 유사해 마치 연결된 장면처럼 느껴진다〔도 5-43〕. 특히 산기슭에 걸려 있는 해는 이 농부가 돌아오는 시간을 말해주고 있어 세심한 배려를 엿볼 수 있다.

〈여인독서도〉는 윤두서의 작품으로 추정되는 〈미인독서도〉를 참고하여 실제 조선 사대부가 여인이 독서하는 장면

5-51 윤덕희, 〈귀서도〉, 재료·규격 미상, 개인

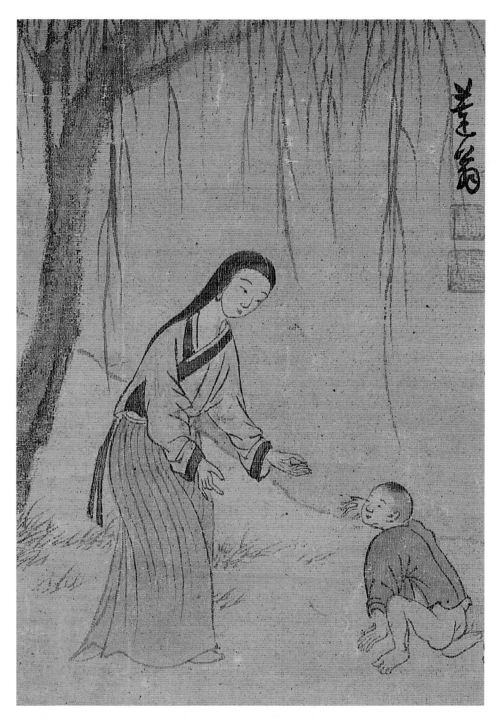

5-52 윤덕희, 〈오누이도〉, 18세기, 견본담채, 20×14.3cm, 서울대학교박물관

5-53 『고씨화보』, 이숭, 녹우당

으로 재해석한 예이다〔도 4-230, 228〕. 장병(障屛) 속의 그림을 조선문인풍의 화조화로 대체하였다. 여인이 앉아 있는 후원으로 보이는 공간은 조선시대 가옥구조와는 거리가 멀다. 비록 번안을 통해서 이루어진 풍속화이지만 독서를 통해서 지식을 쌓는 지적인 교양을 갖춘 사대부가 여인의 기품 있는 모습을 시각적으로 보여준 사례로 윤덕희의 여성관이 반영되어 있다. 윤선도 집안에 내려오는 녹우당 고문서에 따르면 17세기까지 딸에게도 시문학과 서화교육이 이루어졌다. 우리나라 회화사상 조선의 사대부가 여인이 손가락으로 짚어가며 책을 읽고 있는 모습을 처음으로 시도한 점은 높이 평가된다. 가체머리에 떡갈나무 잎과 쪽물로 염색한 감색치마와 남색의 삼회장 저고리를 입은 주인공은 당시 사대부가 여인을 사실적으로 재현한 것으로 보인다.[60]

『고씨화보』 속의 풍속화 소재를 응용하여 실제 장면으로 전환시킨 작품은 서울대학교박물관 소장 〈오누이도〉로 『고씨화보』 소재 '이숭(李嵩)' 그림 중 모자(母子)의 모티프를 차용한 것이다〔도 5-52, 53〕. 화면 배경은 수하인물도 형식으로 아이 쪽을 향해 손을 내민 여인의 모습이나 아이의 자세가 화보와 일치한다. 여인의 복식은 18세기에 유행한 평상복 차림으로 저고리에 동정이 달려 있고 아직 댕기머리를 한 것으로 보아 시집가지 않은 처녀로 아이의 누나인 듯하다. 아이는 한여름의 더위 때문인지 까까머리에 하의를 입지 않은 모습이며, 어린이의 손은 유난히 크고 길쭉하여 현실감이 떨어진다.

어린이의 놀이장면을 최초로 풍속화의 소재로 택한 〈공기놀이〉는 공기놀이를 하는 어린이와 바람개비를 들고 구경하는 어린이를 소재로 한 그림이다〔도 5-54〕. 어린이들의 인물묘사는 화보풍이지만 공중으로 높이 올라가는 돌멩이의 움직임을 그대로 따라가는 어린이들의 시선까지 생동감 있게 잘 포착되었다.

윤용은 윤두서와 윤덕희의 풍속화를 더욱 발전시킬 수 있는 기량을 갖춘 화가였

60 이태호, 「조선 후기 풍속화에 그려진 女俗과 여성의 美意識」, 『한국고전여성문학연구』 13호(한국고전여성문학회, 2006), p. 39.

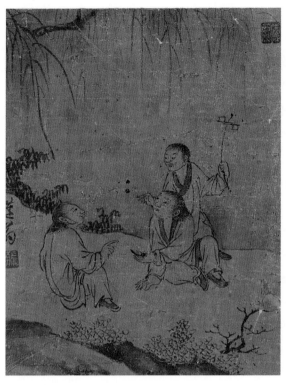

5-54 윤덕희, 〈공기놀이〉, 《미표구화첩》 제1면, 18세기, 견본수묵, 22×17.8cm, 국립중앙박물관

5-55 윤용, 〈협롱채춘도〉, 18세기, 지본담채, 27.6×21.2cm, 간송미술관

으나 요절하여 그가 남긴 풍속화는 현재 여인풍속과 전가풍속을 다룬 두 폭만 전한다. 간송미술관 소장 《집고금화첩(集古今畵帖)》 속에 있는 〈협롱채춘도(挾籠採春圖)〉는 윤두서의 〈나물 캐기〉에 등장하는 촌가의 여인 중 한 여인만 독립시켜 망태기와 호미를 들고 들녘을 바라보고 있는 뒷모습으로 재해석하여 그린 획기적인 여인 풍속화이다(도 5-55). 윤두서와 윤덕희의 풍속화에 보이는 조선 중기 산수인물도와 화보풍의 주변 배경을 과감하게 생략하고 실제의 인물을 가감 없이 표현하여 윤두서의 풍속화 가운데 진과 금을 가장 완벽하게 추구한 작품으로 평가된다. 그는 치맛자락을 걷어올려 허리춤에 끼워넣고 바지까지 걷어올려 무릎 아래에 동여매어 튼실한 종아리를 드러낸 모습이라든지 머리를 싸맨 흰 수건, 소매를 걷어올린 서고리, 그리고 짚신에 들메를 한 것까지 관찰하여 생생하게 재현하였다. 여인이 서 있는 주변에는 민들레꽃들이 여기저기 피어 있어 짙어가는 봄기운이 저절로 나타나고 있다.

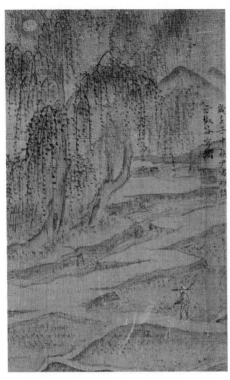

우측 하단에는 행서체로 "군열(君悅)"이라 쓰고 그 밑에 "윤용(尹愹)"(ⓐ)·"군열(君悅)"(ⓐ) 두 과가 찍혀 있다. 화폭 옆에는 자하(紫霞) 신위(申緯, 1769-1847)가 행서로 쓴 아래와 같은 제발이 붙어 있다.

雨苗風葉綠葺葺　바람에 흔들리는 나뭇잎 녹색이 영롱하고,
纖手青絲出漢宮　가냘픈 손 푸른 비단 옷을 입고 한궁(漢宮)을 떠나네.
滿眼蒼生總如此　눈에 가득한 모든 창생(蒼生)이 이와 같음을
思看塗抹畵圖中　희미한 그림 속에서 생각하며 보네.[61]
紫霞題　자하가 제하다.

5-56 윤용, 〈농부답전도〉, 1732년, 재료미상, 24×15cm, 조선미술박물관

이 제화시는 호미를 들고 있는 여인의 모습과는 전혀 다른, 한나라 궁을 떠나는 왕소군(王昭君)을 묘사한 그림을 보고 자신의 감회를 기록한 것이다.

〈농부답전도(農夫踏田圖)〉는 "세임자중추윤군열작(歲壬子中秋尹君悅作) 우초곡우거(于椒谷寓居)"라는 관기가 있어 1732년에 초곡우거(椒谷寓居)에서 그렸음을 시사해준다〔도 5-56〕.[62] 관기 밑에 찍힌 두 개의 인장 중 하나는 흐릿하게 찍혀 판독이 불가능하지만 "군열(君悅)"(ⓐ)은 〈협롱채춘도〉에도 찍혀 있어 진작으로 간주된다〔도 5-55〕. 윤덕희의 〈귀서도〉와 같이 농사일을 마치고 귀가하는 농부를 그린 전가풍속도로 인물은 점경으로 표현된 반면 논과 개울이 있는 들녘의 풍경묘사에 중점을 두고 있다. 버드나무 사이로 떠 있는 달은 농부가 귀가하는 시각을 알려준다.

61　全鎣弼, 「尹愹筆採艾圖」, 『고고미술』上, 第二卷 제4호 통권9호(1961. 4), p. 92.
62　관서 밑에는 "군열(君悅)"(ⓐ)과 희미하게 찍혀 판독할 수 없는 또 하나의 인장이 있다.

지금까지 조선 후기 풍속화의 용어문제와 시대적 함의를 검토해보고 이어서 윤두서 풍속화의 발생 배경과 윤두서가의 풍속화를 고찰해보았다. 지금까지 연구에서는 윤두서의 풍속화를 당대에 어떻게 불렀고 인식했는지에 대해 밝혀진 바 없었지만 조선 후기의 풍속화는 선행연구에서 밝혀진 '속화(俗畵)' 또는 '이속화(俚俗畵)'라는 용어와 함께 '풍속화'라는 용어도 사용하였으므로 현재 사용하는 용어로 불러도 무리가 없다고 본다. 특히 18세기 사람들이 윤두서의 풍속화를 '속제(俗題)'와 '속화'로 지칭한 기록이 발견되어 주목된다.

　　조선 후기에 통용된 '풍속'이라는 용어의 정의는 윤두서의 처 작은아버지인 이형상이 지은 『자학』에 정확히 명시되어 있다. 이 책에서 '풍속'은 윗사람이 교화하는 것을 '풍'이라 하였고, 아랫사람이 익히는 것을 '속'이라 정의하였다. 이형상의 '풍속'이라는 정의와 풍속화의 시대적 함의를 파악할 수 있는 문헌기록을 종합해보면 '풍속화'란 '임금을 교화하기 위해 그린 경직도와 사농공상 및 여인들의 세속 생활을 다룬 속화를 포괄하는 그림'으로 정의할 수 있다. 이는 지금까지 풍속화에서 다루는 소재에서 크게 위배되지 않는다. 다만 궁중의궤도류를 풍속화의 범주에 넣는 견해도 있지만 이 장르는 풍속화의 정의에 부합되지 않아 제외시키는 것이 타당할 것이다.

　　이 장에서는 윤두서가 풍속화를 그리게 된 배경을 네 가지로 파악하였다. 진과 금을 추구하는 그의 예술정신, 『고씨화보』와 『당해원방고금화보』에 실린 풍속화와 명대 주신의 풍속화 등을 통한 풍속화 장르 인식, 신분과 당파를 초월한 개방적인 의식으로 인한 소재의 한계 극복, 공장과 기용의 관심으로 인한 기물의 재현 욕구 등으로 보았다.

　　지금까지 윤두서의 풍속화는 5폭 내외로 보았지만 이 책에서는 윤두서의 풍속화를 9폭으로 보고 이 작품에 찍힌 인장과 양식적인 변화를 기준으로 편년을 재시도해보았다. 또한 〈선차도〉와 〈주례병거지도〉는 기계의 재현에 충실한 기물도의 성격을 지니고 있다. 윤두서의 풍속화는 현재의 나와 주변 인물의 실제 생활 장면을 재현하고 있어 그의 진과 금을 추구한 예술정신이 모두 반영되었다고 볼 수 있다. 윤두서의 풍속화는 〈경전목우도〉를 제외하고는 모두 한양에 살던 1713년 이전에 그린 것으로 추정하였다. 풍속화 가운데 가장 이른 시기의 기년작인 37세(1704)작 《가전보회》의 〈석양수조도〉에는 자신이 조선인이라는 인식과 자신의 존재를 뚜렷하게 부각시키고 있어 그의 풍속화는 자신의 모습을 담는 것으로부터 시삭뇌있음이 획인된디.

　　윤두서는 사인, 하층민, 부녀자의 생업 장면을 소재로 택해 격조 있는 문인풍의 풍속화를 창안하였다. 윤두서가 풍속화로 다룬 소재는 자신의 일상생활, 나무꾼, 마

부, 농민, 짚신삼기, 물고기 잡는 장면, 아낙의 나물 캐는 장면, 석공들의 돌 깨는 장면, 전가풍경 등 사인, 하층민, 부녀자의 생업 장면을 소재로 택해 격조 있는 문인풍의 풍속화를 선구적으로 창안하였다. 문헌기록에는 성시풍속도도 남긴 점이 확인된다. 구도 면에서는 조선 중기 수하인물도와 화보에서 익힌 화면구도를 활용하다가 점차 습관적인 배경 설정에서 탈피하여 〈석공도〉에서 풍속화의 완성을 보인다. 틀에 박힌 어색한 배경 설정, 무표정한 얼굴 등은 속화다운 맛을 감소시킨 요소인데 이는 조귀명의 지적처럼 속제를 속필로 그리지 않고 문기를 반영한 데 그 이유가 있는 듯하다. 표현기법에서 두드러진 특징은 인물과 의복과 기물들을 사실적으로 재현한 점이다. 그가 발굴한 풍속화 소재는 조선 후기 풍속화의 전범이 되어 아들 윤덕희와 손자 윤용, 그리고 후배화가들에게 계승되었다. 〈짚신삼기〉와 〈수탐포어도〉 등은 명대(明代)의 대표적인 풍속화가인 주신의 풍속화 소재와 관련성이 있다. 윤두서는 공장과 기용에 관심이 많아 직접 제작하였다고 한다. 기물도의 소재와 구도는 『삼재도회』의 영향을 받았다. 윤덕희와 윤용은 가법을 계승하여 풍속화를 그렸지만, 오히려 윤두서의 풍속화에 미치지 못했으며, 오히려 조영석이 윤두서의 풍속화를 계승 발전시켰다.

윤덕희의 풍속화는 5폭으로 독서하는 사대부가 여인상, 오누이, 어린이의 놀이 장면, 농부의 귀가 등을 소재로 하여 '진'과 '금'을 추구하는 풍속화를 남겼다. 현존하는 풍속화는 중기(1731년경 - 1739년경)에 집중되어 있다. 그의 풍속화는 산수인물화나 도석인물화에서 자주 애용했던 구도를 사용하여 현장감이 떨어진다. 윤덕희는 윤두서가 개척한 풍속화를 다양하게 발전시키지 못하고 부친의 작품에서 소재를 구하거나 『고씨화보』에서 모티프를 차용하는 등 소극적인 면이 보이지만 여인의 독서와 어린이의 놀이 장면을 최초로 풍속화의 소재로 택한 점만큼은 풍속화의 발전에 공헌한 것이다.

윤용은 윤두서와 윤덕희의 풍속화를 더욱 발전시킬 수 있는 기량을 갖춘 화가였으나 요절하여 그가 남긴 풍속화는 현재 여인풍속과 전가풍속을 다룬 두 폭만 전한다. 〈협롱채춘도〉는 윤두서의 〈나물 캐기〉를 재해석하여 획기적이고 개성 넘치는 여인의 풍속화를 제시한 득의작이다. 따라서 이 작품은 윤두서와 윤덕희의 풍속화에 보이는 산수인물화와 화보풍의 주변 배경을 과감하게 생략하고 실제의 인물을 가감 없이 표현하여 윤두서 일가의 풍속화 가운데 '진'과 '금'을 가장 완벽하게 추구한 작품으로 평가된다.

4. 지도 및 진경산수화와 금강산유람

1) 윤두서의 지도 제작과 진경산수화

윤두서는 자신이 살고 있는 집과 조선 국토, 그리고 주변국에 대한 관심으로 그것을 실재로 옮기고자 하였다. 그 결과 국내외 지리인식을 확대하고, 우리나라 지도 및 일본 지도, 진경산수화를 제작하였다. 윤두서의 진경산수화, 윤덕희의 금강산 기행과 진경산수화는 조선 후기 진경산수화 발달에 일정 부분 기여한 바가 크다.

① 국내외 지리인식의 확대와 지도 작성
해남윤씨 종가인 녹우당에 소장되어 있는 〈동국여지지도(東國輿地之圖)〉(보물 제481-3호)와 〈일본여도(日本輿圖)〉(보물 제481-4호)는 윤두서가 필사한 것이다(도 5-57, 68). 두 지도는 손색없는 회화적 묘사력, 지명을 쓴 부분의 배경색에 오방색을 사용하고 범례를 명기한 점 등에서 유사한 제작방식이 보인다. 〈동국여지지도〉에는 오른쪽 하단 쓰시마(對馬島) 위에, 〈일본여도〉에는 오른쪽 상단에 각각 윤두서의 장손인 윤종(尹悰, 1705-1757)의 수장인인 "윤종지인(尹悰之印)"이 찍혀 있을 뿐 윤두서의 관지(款識)나 제작시기에 대한 표기가 없다. 다만 윤두서의 장남 윤덕희가 쓴 「공재공행장(恭齋公行狀)」과 그의 외증손인 정약용의 『여유당전서(與猶堂全書)』의 기록은 이 두 지도를 윤두서가 필사했음을 입증해준다.[1] 조선과 일본 국토 전체를 그린 이 두 지도는 휴대하기 편리하도록 상하, 양 방향으로 책자 크기만 하게 여러 번 접은 형식으로 되어 있는 채색사본(彩色寫本)이다. 표지의 앞면에 각각 "동국여지지도"와 "일본여도"라는 표제가 적혀 있다(표 5-22).

　　문인화가가 왕명을 받아 지도를 그린 사례는 조선 초기부터 있었지만 개인적인 관심으로 자국과 일본의 지도를 함께 제작한 화가는 윤두서가 선구적이며, 이 지도들은 18세기 초 조선의 지식인에 의해 자국과 주변국에 대한 자각의식에서 제작된 점

1　"而我國則山川去來 道理遠近 城郭要衝 詳悉無遺 旣爲之圖 又爲之記 (中略) 又圖日本輿地亦其該詳", 尹德熙, 「恭齋公行狀」, 『棠岳文獻』 6冊 海南尹氏文獻 卷16 恭齋公; "右朝鮮地圖一幅 余外祖尹恭齋之所作也.", 丁若鏞, 「跋恭齋朝鮮圖障子」, 『與猶堂全書』 第一集 詩文集 卷14; "恭齋手摹日本地圖一部.", 同著, 「上仲氏」 辛未冬, 같은 책 第一集 詩文集 卷20.

표 5-22 윤두서의 〈동국여지지도〉와 〈일본여도〉의 표지와 수장인

동국여지지도 표지	동국여지지도 윤종지인(尹悰之印, 수장인)	일본여도 표지	일본여도 윤종지인(尹悰之印, 수장인)

에서 중요한 위치를 지니고 있음을 간과해서는 안 될 것이다.[2]

지금까지 윤두서의 이 두 지도는 조선 후기 지도사에서 비중 있는 위치를 차지하고 있음에도 불구하고 지도 제작의 동인과 자세한 분석이 간과되어서 이에 대한 심층적인 연구의 필요성이 제기된다.[3]

윤두서가 제작한 조선과 일본 지도는 18세기 초 조선 지식인이 자국을 중심으로

2　현재 알려진 윤두서 이전에 지도제작에 참여한 문인화가는 강희안이다. 강희안과 화원화가 안귀생(安貴生)은 1454년 〈경성도(京城圖)〉 제작에 참여한 바 있다. 안휘준, 「한국의 고지도와 회화」, 『문화역사지리』 7(한국문화역사지리학회, 1995), pp. 48-49; 韓永愚, 「古地圖 製作의 歷史的 背景」, 『문화역사지리』 7(한국문화역사지리학회, 1995), p. 41.

3　이내옥, 앞의 책, pp. 55-56에서는 지도 제작의 결과물이 지리 부분에 대한 관심에서 비롯된 점만을 언급하고 있다. 이태호, 「조선시대 지도의 회화성」, 『영남대학교박물관 소장 한국의 옛지도』 자료편(영남대학교박물관, 1998), pp. 140-142에서는 윤두서가 필사한 두 지도는 앞 시기의 전래지도를 모사해본 수준이지만 화가의 묘사력이 뛰어나 고지도의 아름다운 예술미를 드러내고 있으며, 〈동국여지지도〉의 산맥과 도형 표현은 조선 초·중기 지도들과 정상기(鄭尙驥)와 김정호(金正浩)의 지도에서 교량적 위치에 놓인 중요한 양식임을 지적하였다. 지리학계 선행 연구의 경우 李燦, 『韓國의 古地圖』(汎友社, 1991), p. 361에서는 윤두서의 〈동국여지지도〉는 15세기 관찬지도인 정척(鄭陟)과 양성지(梁誠之)의 동국지도(東國地圖)의 유형에 속한 지도로 분류하였으며, 이상태, 『한국고지도발달사』(혜안, 1999), p. 132; 오상학, 『옛 삶터의 모습 고지도』(국립중앙박물관, 2005), p. 14에서는 1740년대 정상기의 〈동국지도〉가 출현하기 이전 단계 동국지도의 양상을 알 수 있는 귀중한 자료로 자리매김하였다. 또한 배우성, 「정조시대 동아시아 인식과 〈해동삼국도〉」, 정옥자 외 지음, 『정조시대의 사상과 문화』(돌베개, 1999), pp. 167-200; 吳尙學, 「조선시대의 일본지도와 일본 인식」, 『대한지리학회지』 38-1(대한지리학회, 2003), pp. 39-41에서는 윤두서의 〈일본여도〉가 이시카와 류센(石川流宣)이 1687년에 제작한 〈본조도감강목(本朝圖鑑綱目)〉과 1691년 개정판인 〈일본해산조륙도(日本海山潮陸圖)〉와 같은 이른바 '류센 일본도'를 모사한 것으로 연구가 발표되었지만, 이 지도들보다 더 일치한 모본이 현전한다.

동아시아 주변국인 일본에도 관심을 두었음을 의미한다. 그가 손수 지도 제작을 수행할 수 있었던 핵심적인 기반을 탐색함에 있어 다양한 서적들을 통해서 지리적인 식견을 확산시켜나가는 면모에 주목해볼 필요가 있다.

'조선인'이라는 자각의식과 지리에 대한 관심은 1704년부터 보이기 시작한다. 그는 1704년부터 자신이 조선인임을 의미하는 "청구자"라는 별호를 작품의 수서인(手書印)으로 사용하였다.[4] 같은 해에 제주목사를 지낸 처 작은아버지인 이형상에게 편지로 탐라의 고적에 대해 묻자 이형상이 제주도의 역사, 고적, 풍속, 산물 등을 기록한 『남환박물(南宦博物)』을 저술하여 윤두서에게 보내주기도 하였다.[5]

윤두서가 동아시아에 대한 지리 정보에 해박한 지식을 가졌음은 「공재공행장」 중 "중국의 지도와 우리나라의 지리서는 모두 그 내용을 간파하고 있었다"는 언급에서 감지된다.[6] 그가 본 우리나라 지리지는 1454년에 편찬된 『세종실록』「지리지」, 1477년에 편찬된 『팔도지리지』, 16세기의 『동국여지승람(東國輿地勝覽)』과 17세기 한백겸(韓百謙)의 『동국지리지(東國地理志)』 등 관찬과 사찬 지리지였을 것으로 짐작된다. 윤두서의 중국 지리 및 지도에 대한 관심은 『해남윤씨군서목록』에 수록된 중국 지도 및 지리지, 지방지, 백과전서인 장황(章潢)의 『도서편(圖書編)』과 왕기의 『삼재도회』 등을 통해서도 가늠해 볼 수 있다(표 3-1). 표 3-1에서 제시한 중국 지리서들도 윤두서의 졸년 이전에 출간된 희귀본들로 채워져 있는 점을 감안해보면 이 가문의 인물 가운데 유일하게 지리와 지도에 관심을 기울인 윤두서가 섭렵했을 가능성이 가장 크다.

이 목록에는 남송대 축목(祝穆)의 『방여승람(方輿勝覽)』과 세안례(稅安禮)의 『역대지리지남도(歷代地理指南圖)』를 비롯하여, 원대의 지리총지인 『원혼일방여승람(元混一方輿勝覽)』, 명대의 지리책인 『명일통지(明一統志)』, 『광여도(廣興圖)』, 『직방도고(職方圖考)』, 『인자수지(人子須知)』 등 중국 역대 지리지 및 지도책들이 망라되어 있다. 그중에서도 이현(李賢), 만안(萬安) 등이 찬수하여 1461년(천순 5) 완성된 『명일통지』(대명일통지)는 『동국여지승람』의 체제 면에서 전범이 되었으며, 1564년에 조선

4 윤두서는 이른 시기에 자신의 모습을 담은 1704년작《가전보회》내〈석양수조도〉에 자신이 조선인임을 의미하는 "청구자"라는 별호를 수서인으로 사용하였다.

5 이형상은 이 책에서 "효언이 탐라의 고적에 대해 편지도 묻고 또 이르기를 널리 다른 것을 듣고자 하니, 『남환박물』 13,850여 말을 써서 주었다[孝彦書問耽羅古蹟 且曰 將以廣異問 作南宦博物一萬三千八百五十餘言書贈]"라고 밝혔다.

6 "中國輿圖及我國地理 皆所領略.", 尹德熙, 앞의 책.

에서 판각으로 간행되었다.[7] 여기에는 대명일통지도(大明一統之圖) 한 폭, 양경(兩京) 13성도(省圖) 13폭, 사이도(四夷圖) 1폭 등 총 17폭이 실려 있다.[8]『광여도』는 1553년 (가정 32)에서 1557년(가정 16) 사이에 나홍선(羅洪先)이 원대 주사본(朱思本)의『여 지도(興地圖)』를 기초로 지도를 축소하여 여러 폭으로 나누고 원·명(元明) 이래의 기 타 중요한 지도를 함께 추가하여 지도책 형태로 만든 것이다. 이 책에는 여지총도(興 地總圖) 1폭, 양직이화십삼포정사도(兩直隸和十三布政司圖) 15폭, 구변도(九邊圖)와 제 변도(諸邊圖) 16폭, 황하도(黃河圖) 3폭, 조하도(漕河圖) 3폭, 해운도(海運圖) 2폭, 최 후에 조선도(朝鮮圖), 삭막도(朔漠圖), 안남도(安南圖), 서역도(西域圖), 동남해이도(東 南海夷圖), 서남해이도(西南海夷圖) 등이 실려 있다. 이 책은 초판본 이후로 1799년까 지 중각을 거듭하여 8종의 판본이 있는데,『군서목록』에 실린『광여도』는 1561년(가 정 40)에 호송(胡松)이 증보한 책이다. 현재 하남성도서관에 소장된 호송의 증보본은 원래『광여도』총 40폭에 일본과 류큐(琉球)의 지도를 추가하여 총 42폭이 실려 있고 각 지도의 여백에 설명 부분이 증가했다.[9]『광여도』의 주요한 특징은 거리를 계산하 여 방격을 그린 계리화방(計里畫方)을 사용한 점, 체계적인 기하학적 부호를 사용하 여 지도 보기를 편리하게 한 점 등을 들 수 있다.[10] 진조수의『직방도고』는 1636년에 간행한『황명직방지도(皇明職方地圖)』로 추정되는데, 이 지도책은 나홍선의『광여도』 중 군사내용에 대해 상세하게 보충하여 작성한 것이다. 산천도, 해방도(海防圖), 태복 목마도(太僕牧馬圖) 및 약간의 변진도(邊鎭圖) 등이 새롭게 추가되었다.[11]『인자수지』 에는 감여지도(堪與地圖) 약 300폭이 실려 있으며, 중국삼대간룡총람지도(中國三大干 龍總覽之圖)와 성시(城市) 혹은 지구지도(地區地圖)인 낙읍도(洛邑圖), 옹주도(雍州圖), 연산도(燕山圖), 금릉도(金陵圖) 등이 실려 있다. 이 책은 감여가(堪與家)의 사상과 자 연·사회의 배경지식 등이 나타나 있다.[12]

　　이 목록에는 각종 지방지들도 상당수 보이는데, 오늘날 북경의 지방지에 속한

7　　박인호,『조선시기 역사가와 역사지리인식』(이회, 2003), pp. 47-53.

8　　曹婉如 外 6人 編,『中国古代地图集』명대(明代)(北京:文物出版社, 1994), 도 179 도판설명 참조.

9　　『광여도』에 관해서는 任金城,「广輿图在中国地图学史上的贡献及其影响」, 曹婉如 外 6人 編, 위의 책, pp. 73-78.

10　　이명희,「명·청 시기 중국 總圖의 계통과 유형 고찰」,『문화 역사 지리』20(한국문화역사지리학회, 2008), pp. 85-86 참조.

11　　曹婉如 外 6人 編, 위의 책, p. 141 참조.

12　　위의 책, p. 138 참조.

『순천부지』는 1593년(만력 21)에 심응문(沈應文)과 담희사(譚希思) 등이 찬수하고 장원방(張元芳)이 편찬한 지방지로 책머리에 금문도(金門圖), 기보도(畿輔圖), 경조도(京兆圖) 등 지도 3폭과 각각의 도설(圖說)이 한 편씩 실려 있다. 곽자장(1543-1618)의 『군현석명』은 1614년에 초간되었으며, 중국 지명의 연원을 상세히 기록한 책이다.

윤두서는 일본 지리와 역사에 관심이 많아 일본에 관한 지식도 독서를 통해서 자득(自得)했음을 유추해볼 수 있다. 〈동국여지지도〉 내 쓰시마(對馬島)에는 일본지에서 인용된 내용을 언급하고 있어 일본지리지까지 섭렵했음이 확인된다.[13] 이익(李瀷)이 "공재 윤두서가 일찍이 일본의 역사를 구득해보았다"고 언급한 것을 보면 윤두서가 일본 역사까지 관통했을 것으로 짐작된다.[14] 18세기 일본서적과 일본 지도가 본격적으로 조선에 유입된 대표적인 사례는 이덕무(李德懋)의 『청장관전서(靑莊館全書)』에 수록된 약 106종의 일본서적 목록과 이 책의 「청령국지(蜻蛉國志)」에 실린 일본전도와 도별도 12매 등에서 찾아볼 수 있다. 윤두서는 이에 앞서 일본의 서적들과 지도를 구입해서 본 선구적인 지식인이다. 1711년 6월 3일 일본에 파견되는 통신사 인재별천별단(人才別薦別單) 중에 유생 신분으로 윤두서의 이름이 올랐으나 끝내 낙점되지 않았던 사실도 『비변사등록(備邊司謄錄)』에서 확인된다.[15]

그뿐 아니라 서구식 세계지도와 천문도에 대한 해박한 지식도 갖추고 있는 점을 감안하면 그는 세계의 중심을 중국으로 생각하는 의식에서 벗어나 있었다고 생각할 수 있다. 윤두서가 자신의 회화 작품에 활용했던 『삼재도회』와 장황(章潢)에 의해 1577년(만력 5)에 초판된 『도서편』이 『군서목록』에 기재되어 있다. 『삼재도회』와 『도서편』에는 마테오 리치(Matteo Ricci, 利瑪竇, 1552-1610)의 세계지도인 〈산해여지전도(山海輿地全圖)〉와 〈여지산해전도(輿地山海全圖)〉가 각각 실려 있다.[16] 윤두서의 학문에 영향을 많이 미친 이형상도 마테오 리치의 세계지도를 통해서 중화적 세계 인식에서 탈피하여 자신이 있는 곳이 천하의 중심이라는 과감한 견해를 피력하기도 했다.[17]

윤두서의 지도 제작은 '사실성〔眞〕'과 '현실성〔今〕'을 추구한 그의 예술정신과도

13 이에 관한 기록은 이 책의 p. 588의 주 42 참조.

14 이에 관한 기록은 이 책의 p. 179의 주 6 참조.

15 『국역비변사등록』 숙종 37년(1711) 6월 3일고.

16 『도서편』은 이후 만력 12년(1584)에 재출간되었으며, 정식 명칭은 『논세편(論世編)』이었으나, 후에 『고금도서편』(또는 『도서편』)으로 개명되었다.

17 이형상의 세계인식에 관해서는 오상학, 『조선시대 세계지도와 세계인식』(창비, 2011), p. 208.

상관성이 있을 것이다. 윤두서는 우리나라, 중국, 일본 등 동아시아 지리 정보의 축적으로 자국과 주변국에 대한 '지(知)'의 확장을 이루었으며, 이것이 동인이 되어 자국과 주변국의 지도를 제작하게 되었다고 여겨진다.

② 동국여지지도 작성

윤두서의 〈동국여지지도〉는 윤영(尹鍈, 1611 - ?)의 〈동국지도(東國地圖)〉, 황엽(黃曄, 1666 - 1736)의 〈여지도(輿地圖)〉, 정상기(鄭尙驥, 1678 - 1752)의 〈팔도도(八道圖)〉와 〈동국지도(東國地圖)〉, 그의 아들 정항령(鄭恒齡, 1710 - 1770)의 〈동국대지도(東國大地圖)〉 등과 함께 17세기 이후 개인이 만든 사찬지도 중 우수한 예로 손꼽힌다.[18] 남인 계열에 속한 이들은 17세기경에 국가적 사업으로서의 지도 제작이 거의 이루어지지 않았던 공백기를 채워준 지도 제작자들이다.[19] 민간이 지도를 소유하는 것을 금했던 조선 전기와는 달리 이 시기에는 사대부를 중심으로 일정 정도의 지도 소유가 가능해졌고, 이를 바탕으로 민간에서도 지도 제작이 활발하게 행해질 수 있었다.[20]

　　윤두서는 지리지에 나타난 산천, 도리(道里), 성곽의 요충지 등의 사전 지식을 구비하였으며, 실지 답사를 한 사람에게 조언을 구하면서 우리나라 지도를 제작했음을 「공재공행장」을 통해서 알 수 있다.

　　우리나라의 지리에 대해서는 산천이 흐르는 추세와 도리(道里)의 멀고 가까움, 성곽의 요충지를 빠짐없이 자세히 파악했다. 공은 그때 벌써 지도를 만들고 또 기록했으며, 지도상의 지점을 실제 다녀본 사람과 함께 책을 펴놓고 증험하면서 손바닥을 가리키듯 낱낱이 열거했다.[21]

18　조선 후기 사찬지도에 관해서는 韓永愚, 앞의 논문, p. 42. 윤영과 황엽은 김정호의 〈청구도〉 범례에서 뛰어난 지도 제작자로 언급하고 있지만 이들의 지도들은 현전하지 않는다.

19　윤두서가 생존했을 당시 관방지도는 이징명(李徵明)이 1696년에 제작한 〈해서오역지도(海西五域地圖)〉, 남구만이 1697년에 그린 〈성경지도(盛景地圖)〉, 1706년 이이명(李頤命)이 제작한 〈계관방도(薊關防圖)〉 (8폭병풍) 등이다. 韓永愚, 위의 논문, pp. 42-43.

20　오상학, 「정상기의 동국대지도」, 국토해양부 · 국토지리정보원 편, 『한국지도발달사』(국토지리정보원, 2009), p. 198.

21　"而我國則山川去來 道理遠近 城郭要衡 詳悉無遺 旣爲之圖 又爲之記 與涉歷者開卷而驗之 歷歷如指掌", 尹德熙, 「恭齋公行狀」, 앞의 책.

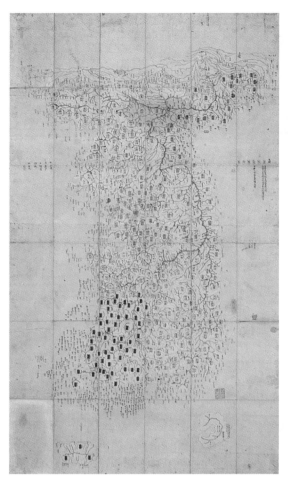

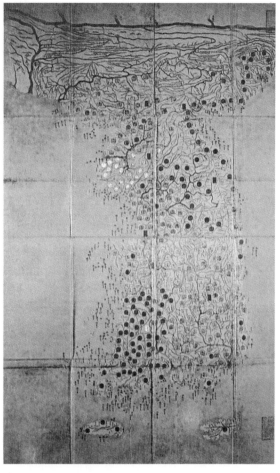

5-57 윤두서, 〈동국여지지도〉, 1712년 - 1715년경, 지본채색, 112×72.5cm, 녹우당(보물 제481-3호)

5-58 필자미상, 〈조선국회도〉, 151.5×90.9cm, 일본 나이카쿠분코(內閣文庫)

　　윤두서의 〈동국여지지도〉는 가로 72.5cm, 세로 112cm이며, 수묵담채로 산줄기, 강줄기, 교통로, 행정구역, 성, 산, 도서지방과 변방의 국경 수비지역, 찰방, 경도(京都) 까지의 일정 등 당시의 지리정보들을 총집산한 지도이다(도 5-57). 강줄기는 연푸른 색으로, 산맥은 연녹색으로, 도로는 주황색 선으로, 팔도의 주현은 그 지명을 기재한 부분의 바탕색을 여덟 가지 색으로 칠해 각각의 특징을 시각적으로 명료하게 구별할 수 있게 하였다. 함경도는 연한 먹색, 황해도는 백색, 평안도는 연파랑색, 강원도는 청색, 경기도는 황색, 전라도는 붉은색, 경상도는 연보라색, 충청도는 연분홍으로 세분 화시켰다. 이렇듯 행정구역의 구분에 북쪽은 흑색, 동쪽은 청색, 서쪽은 백색, 중앙은

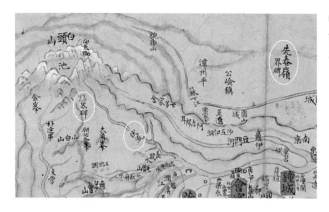

황색, 남쪽은 붉은색으로 구별하여 오방색으로 채색한 것은 전통적인 풍수지리적 관념과 맞물려 있다.[22]

윤두서의 〈동국여지도〉는 선행 연구에서 지적한 바대로 정척(鄭陟, 1390-1475)과 양성지(梁誠之, 1414-1482)가 1463년에 세조에게 바쳤던 〈동국지도〉 계열을 저본으로 하고 있지만 외형적인 면과 세부 내용면에서는 상당 부분 수정 및 보안이 이루어졌다(도 5-58).[23]

외형적인 면을 살펴보면, 윤두서의 지도는 만주지역을 화면에서 제외시킨 점, 서해, 동해, 남해와 인접한 해수면을 연푸른색으로 선염한 점 등에서 알 수 있듯이 이전 지도에 보이지 않는 새로운 요소들이 발견된다. 또한 지도의 북쪽 상단 좌측에 여러 봉우리로 둘러싸여 있는 백두산은 크게 강조되어 있으며, 천지 주변 봉우리는 아랫부분에 연푸른색을 칠한 반면 꼭대기 부분에 흰색을 덧칠해 눈이 덮여 있는 사실적인 모습으로 묘사되어 있다(도 5-59). 군봉으로 둘러싸인 중심부에는 연푸른색으로 천지를 그리고 "지(池)"라 표기되어 있다. 실제보다 크게 강조된 백두산과 대택(大澤)은 17세기 후반에 제작된 〈해동팔도봉화산악지도(海東八道烽火山岳地圖)〉와 〈팔도총도

22 지도의 풍수지리적 특성을 적용한 오방색에 관해서는 韓永愚, 앞의 논문, p. 40.

23 정척과 양성지의 〈동국지도〉는 15세기 대표적인 관찬지도로, 〈동국지도〉의 유형에 속한 현전하는 지도는 국사편찬위원회 소장 〈조선방역지도(朝鮮方域之圖)〉(1557년경)와 〈조선팔도지도(朝鮮八道地圖)〉(16세기 이전), 그리고 일본 나이카쿠분코 소장 〈조선국회도(朝鮮國繪圖)〉 등이 있는데, 윤두서의 지도는 일본 나이카쿠분코 소장본과 가장 가깝다. 이 책의 도 5-58은 개리 레드야드 지음, 장상훈 옮김, 『한국 고지도의 역사』(소나무, 2011), p. 164에서 인용함. 정척과 양성지의 〈동국지도〉에 관해서는 김상운, 「정척·양성지 동국지도」, 『세종장헌대왕실록』 24, 지리지, 별지 삽입 지도와 해설(세종대왕기념사업회, 1972); 李燦, 앞의 책, pp. 334-336.

〈八道總圖〉)를 비롯하여 조선 후기의 거의 모든 지도에 보이는 현상이다.[24] 백두산의 신성함이 지도에 강조된 점은 조선의 근본이며 마루가 되는 조종산(祖宗山)이라는 인식이 반영된 것이다.[25]

다만 윤두서의 지도에 보이는 북부지역인 압록강과 두만강이 동서 일직선상에 위치한 점, 제주도와 쓰시마를 대칭을 이루게 배치한 점, 위치가 바뀐 우산도와 울릉도의 표기 등은 이전 시기 지도의 오류를 그대로 반영한 것이다. 연녹색으로 채색한 산줄기와 연푸른색으로 채색한 수계, 교통로와 국도까지의 일정(日程)이 표기된 점 등도 이전 시기의 동국지도 계열의 전통을 따른 것이다.

정약용도 윤두서가 그린 〈조선도장자(朝鮮圖障子)〉가 정항령이 그린 《조선지도팔폭첩(朝鮮地圖八幅帖)》에 비해서 백두산과 의주가 위도상으로 그다지 차이가 없는 점을 단점으로 지적하였다.

위의 조선지도(朝鮮地圖) 한 폭(幅)은 나의 외조(外祖) 윤공재(尹恭齋)의 작품이다. 정씨본(鄭氏本, 글은 다음에 보임)에 따르면, 압록강(鴨綠江)이 서남쪽으로 의주(義州)까지 이르는데, 의주를 백두산(白頭山)과 비교해보면, 백두산이 북쪽의 튀어나온 것이 거의 3-4도(度) 차이가 난다. 그러나 지금 이 본(本)은 압록강이 서쪽으로 흐르면서 약간 남으로 나왔기 때문에 백두산과 의주가 남북으로 그다지 차이가 나지 않으니, 이것이 정씨본보다 못한 점이다.[26]

이에 반해 정약용이 본 정항령(1710-1770)의 《조선지도팔폭첩》은 그의 부친인 정상기의 〈동국지도〉와 크게 차이가 없는 것으로 알려져 있는데, 18세기 중반 정상기의 〈동국지도〉는 북방지역에 대한 지도상의 표현이 거의 완성된 모습을 보일 뿐만 아니라 백리척(百里尺)이란 축척 개념을 뚜렷이 사용하여 윤두서의 지도보다 발전적인

24 이와 같은 특성은 李燦, 앞의 책, p. 361; 이태호, 앞의 논문에서 지적한 바 있다. 〈해동팔도봉화산악지도〉 (17세기 후반, 고려대학교 중앙도서관)는 『한국의 옛지도』(문화재청, 2008), p. 213 참조. 〈팔도총도〉(1683년, 규장각)는 李燦, 위의 책, p. 89.

25 양보경, 「조선시대의 古地圖와 북방 인식」, 『지리학연구』 29(국토지리학회, 1997), p. 112.

26 "右朝鮮地圖一幅 余外祖尹恭齋之所作也 鄭氏本(又見下)鴨綠江西南至義州 義州視白頭山 北極出地幾差三四度 今此本鴨綠曲流而微南 白頭與義州不甚南北 此其有異於鄭本者也.", 丁若鏞, 앞의 책, 第一集 詩文集 卷14. 정약용이 정항령의 8폭으로 된 《조선지도첩》에도 발문을 쓴 기록은 같은 책, 第一集 詩文集 卷14 참조.

면모를 보인다.[27]

윤두서는 이전 시기의 지도를 토대로 그것이 가지고 있는 문제점을 인식하고 그것을 수정하거나 자신이 알고자 하는 지리 정보를 추가하여 현재의 조선 국토의 참모습을 손수 파악하고자 조선지도 제작을 시도하였다. 실제로 이 지도는 세부 내용을 자세히 들여다보면 이전 시기 지도보다 훨씬 정밀하고 실증적으로 제작되었으며, 군사·행정·국토 경계 등 다양한 지리적·인문적 최신 정보들이 강화된 조선 후기 지도의 특징이 반영되어 있다.

첫째, 1712년에 세운 백두산정계비와 고려시대 윤관(尹瓘)이 선춘령(先春嶺)에 세운 고려정계비로 북방의 경계선을 함께 표기한 점으로 미루어 그가 북방영토에 깊은 관심을 가졌음을 알 수 있다. 백두산정계비 이후 고려의 구(舊)강역을 지도에 표시한 것은 영토상실에 대한 아쉬움과 강렬한 고토회복의지와 연결되어 표현된 것으로 보는 견해가 있다.[28]

백두산 아래쪽에 비석 모양을 그려넣고 "계비(界碑)"라고 표기된 부분은 1712년(숙종 38) 5월 15일에 조선과 청나라가 합의하여 백두산 10리 지점에 세운 '임진정계비(壬辰定界碑)'를 말한다.[29] 이 정계비가 반영되어 있는 점을 감안하면 이 지도는 1712년에서 졸년인 1715년 사이에 제작되었음을 입증해준다.[30]

정계 당시 청나라 사신 목극등(穆克登)과 동행한 화원이 그린《여지도》내 〈백두산정계비도〉의 모사본에는 동류하는 강물은 대각봉을 지나 일정 거리를 흐르다가 "입지암류(入地暗流)"라 표기된 지점부터 복류하기 시작하며 감토봉 부근의 "수출(水出)"이라 표기된 지점부터 다시 솟아나는 것으로 되어 있다[도 5-60]. 18세기 초까지는 목극등뿐 아니라 조선인들도 두만강이 복류하는 것으로 알고 있는 경우가 많았다

27 정상기의 〈동국지도〉에 관해서는 吳尙學, 「鄭尙驥의 「동국지도」에 관한 연구―제작배경과 寫本들의 계보를 중심으로―」, 『지리학논총』 24(서울대학교사회과학대학 지리학과, 1994), pp. 133-155.

28 강석화, 『조선 후기 함경도와 북방영토의식』(경세원, 2002), p. 253.

29 1712년 청 황제가 파견한 오라총관(烏喇總管) 목극등(穆克登)은 "조선과 청은 서쪽은 압록강, 동쪽은 토문강을 경계로 한다"는 내용의 정계비를 백두산에 세웠다. 대체로 청인들은 토문과 두만을 같은 것으로 알고 있는 것으로 보이며, 조선에서도 정계를 전후한 시기에는 두만강과 토문강을 같은 것으로 이해하고 있었다. 조선 후기에 전혀 별개의 두만과 토문을 명확하게 구분하지 못한 것은 백두산 지역에 대한 지리인식의 부족에서 비롯되었다. 이에 관한 자세한 논의는 위의 책, pp. 48-73 참조.

30 李燦, 앞의 책, 361쪽에서는 1684년에 설치된 무산이 있으며, 윤두서가 1715년에 사망하였으므로 윤두서의 지도는 18세기 초에 작성된 것으로 보았다.

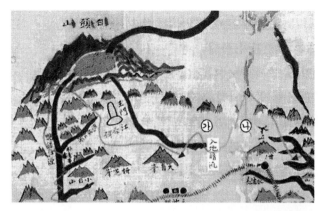

5-60 《여지도》 내
〈백두산정계비도〉 모사본
부분, 서울대학교 규장각

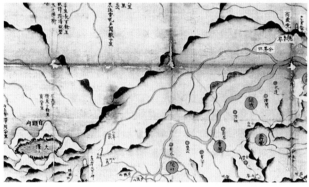

5-61 〈서북피아양계만리
일람지전도〉 부분,
1712년 – 1787년,
서울대학교 규장각

고 한다.[31] 윤두서의 지도에도 〈백두산정계비도〉와 유사한 위치에 "복류(伏流)"라고 표기되어 있다. 그러나 1712년에 그 지점에 설치한 석퇴(石堆)와 목책(木柵)은 그려 넣지 않았다.

백두산에서 약간 떨어진 동쪽에 있는 선춘령에 적힌 계비는 고려시대 윤관이 여진족을 정벌하고 국경을 표시하기 위해 세운 고려정계비(高麗定界碑, 혹은 윤관비)이다.[32] 선춘령의 위치에 대해 원래 『고려사』 지리지에는 '두만강 이북 700리'라 하였으나 『동국여지승람』이 간행된 이후로는 함경도 안에 있었던 것으로 보는 것이 통설이 되어 있었다. 그러나 18세기 이후로는 선춘령의 위치를 두만강 이북으로 보는 견해가

31 이에 관한 내용은 강석화, 앞의 책, pp. 63–65를 참고하여 정리하였으며, 도 5-60도 같은 책 p. 64에서 인용함.

32 이는 『고려사』 「지리지」에 언급된, "고려 예종 2년에 윤관 오연총이 군가를 거느리고 여진을 쳐서 쫓아내고 9성을 설치하고 공험진의 선춘령에 비를 세워 경계로 삼았다(睿宗二年 以平章事尹瓘爲元帥 知樞密院事吳延寵副之率兵擊逐女眞置九城立碑于公嶮鎭之先春嶺以爲界至)"는 내용을 근거로 한 것이다.

5-62 윤두서, 〈동국여지지도〉
내 전라도 도서 부분

5-63 정상기, 〈전라도〉 부분,
《동국지도첩》, 18세기 중기,
채색사본, 104.5×63cm,
이찬(李燦)

다시 대두되어 하나의 주류를 이루게 되었다.[33] 대체로 1712년 백두산정계비가 세워
진 이전에 제작된 지도에는 선춘령의 위치에 대한 표시가 없는 경우가 많은데, 1712
년 백두산정계 이후부터 1787년 사이에 제작된 관방지도인 〈서북피아양계만리일람
지전도(西北彼我兩界萬里一覽之全圖)〉에는 두만강 이북지역에 선춘령의 위치를 표시
하고 "고려경(高麗鏡)"이라 기록하였다[도 5-61].[34] 1712년에서 1715년 사이에 제작
된 윤두서의 지도는 선춘령을 두만강 이북으로 상정하고 고려의 구강역이었음을 강

33 한영우, 『조선 후기 사학사 연구』(일지사, 1989), p. 272.
34 강석화, 앞의 책, pp. 251-252. 도 5는 같은 책 p. 253에서 인용함. 이 지도는 1712년-1787년 사이에
 제작된 지도임.

조하는 계비를 표기한 지도 가운데 가
장 이른 시기의 예이다.

　둘째로 도서와 해상의 교통망이
대폭 확충된 점은 이후에 제작된 정상
기의 〈동국지도〉보다 더 진전된 면모
이다〔도 5-62, 63〕.[35] 도서와 도서 간,
도서와 육지 간의 교통망을 주황색 선
으로 세밀하게 담아내었다. 섬들은 삼
각형으로 표기하면서도 육지의 지명들
과 같이 색깔로 팔도를 구분하여 각각
의 섬이 어느 도에 속한지 쉽게 파악할

5-64 윤두서, 〈동국여지지도〉 내 범례 부분

수 있게 하였다. 비교적 멀리 떨어져 있
는 흑산도와 제주도 등은 수로의 거리
가 표기되어 있으며, 제주도 서쪽에 위
치한 비양(飛揚)과 동쪽에 위치한 우
도(牛島), 남쪽에 있는 아홉 개의 섬까

5-65 윤두서, 〈동국여지지도〉 내 도형과 기호 표기
부분

지 표기해두었다. 서해안과 남해안 도
서지역 섬들의 수는 이전 지도나 이후
에 제작된 정상기의 〈동국지도〉나 군현도에서도 찾아보기 힘들 정도로 세밀하게 추가
되어 있다. 윤두서의 고향이 해안 지방인 해남인 점을 감안하면 도서에 정통한 사람의
조언을 받아 섬들을 많이 추가한 것으로 보인다.

　그의 외증손인 정약용이 윤두서가 그린 〈조선도장자(朝鮮圖障子)〉와 정항령(鄭
恒齡)이 그린 《조선지도팔폭첩(朝鮮地圖八幅帖)》을 비교하여 그 장단점을 논한 글에
서도 "그러나 삼남(三南)의 도서(島嶼)에 대해서는 상세하게 그려넣어 빠뜨리지 않았
다. 그런데 정씨본에는 모두 이를 생략하였으니, 이것은 정씨본의 하자이다"라고 하
여 삼남(三南) 즉 충청도·경상도·전라도의 도서(島嶼)에 대해서는 상세하게 그려넣
은 점을 장점으로 꼽았다.[36]

35　도서지방의 확충에 대한 지적은 李燦, 앞의 책, p. 361에서 언급된 바 있다.

36　"然於三南島嶼 詳密不遺 而鄭本竝略之 此鄭本之疵也.", 丁若鏞, 「跋恭齋朝鮮圖障子」, 앞의 책 第一集 詩文
　　集 卷14.

셋째, 고을과 군사지역, 성, 찰방역 등을 11가지 도형과 기호로 세분화시켜 지도에 표기하고, 이 기호와 도형이 가리키는 내용을 지도의 좌우측 여백에 범례(凡例)로 제시함으로써 지도를 보기 편하게 함과 동시에 다양한 지리적 정보를 한층 보강한 제작자의 의도가 담겨 있다[도 5-64, 65]. 그 결과 이후에 제작된 정상기의 지도보다 행정과 군사 관련 정보들이 더 많이 수록된 점이 이 지도의 발전적인 면모이다.

범례를 통한 지도의 기호화는 김정호에 앞서 윤두서가 먼저 시도한 것이다. 범례의 사용은 윤두서의 『장서목록』에 실린 지도책 중 하나인 명대에 출간된 『광여도』와 윤두서의 〈일본여도〉의 모본인 〈신판일본도대회도(新版日本圖大繪圖)〉(1696년경에 제작)에도 보이고 있어, 이러한 지도들이 그의 범례 사용에 영향을 미쳤을 것으로 짐작된다. 그러나 윤두서처럼 방대하게 기호를 사용한 범례는 찾아보기 힘들다.

우측 중앙에 적힌 범례에는 영(營, 監營則 在州城之內 故不用此例兵營之在州城內者 同但別作小圓以附之), 목(牧), 부(府), 군(郡), 영(令), 감(監)에 따라 고을의 등급을 쉽게 파악할 수 있도록 각각 다른 도형의 형태로 구별하여 표시하였음을 밝히고 있다[도 5-64]. 범례대로 영은 타원형, 목은 네 각이 둥근 직사각형, 부는 윗부분만 둥근 사각형, 군은 네 모서리의 각이 절단된 사각형, 영은 위의 두 모서리만 각이 절단된 사각형, 감은 직사각형 등의 모양 안에 각각의 지명이 기입되어 있다. 타원형으로 구분한 영은 통영, 병영, 수영 등이다. 영에 표기한 부기에 따르면, 주성(州城) 내에 있는 군영에는 별도로 작은 원을 부기한다고 되어 있는데, 지도에는 함경도의 북청(北靑), 경성(鏡城), 평안도의 황주(黃州), 경상도의 진주 등에 이러한 표기가 있다.

지도의 왼쪽 여백에는 첨사(僉使),[37] 만호(萬戶),[38] 권관(權管),[39] 성(城), 고성(古城), 찰방(察訪) 등도 각각 해당된 곳에 따라 도형이나 기호로 구분하여 표기되어 있다[도 5-65]. 변방(邊方)의 일정한 지역의 국경 수비를 맡은 군관 지위의 이름인 첨사·만호·권관 등과 같은 변장(邊將)들이 주둔하는 곳을 별도로 표기한 것은 군사적 용도를 강화시킨 것이다.

넷째, 백두산에서 뻗어내린 산줄기를 강조하되 산봉우리의 표현을 생략하고 산의 명칭만 적음으로써 번잡함을 피하고, 산맥과 하계망이 이전 시기 지도보다 더 상

37 첨사는 병마(兵馬) 또는 수군첨절제사(水軍僉節制使)의 약칭이며, 서반(西班) 종3품인 무관으로서 각 지방 거진(巨鎭)의 진장(鎭將)이다.

38 만호는 무관직(武官職)의 하나로 조선 초에 각 도의 여러 진(鎭)에 딸린 종4품의 군직이다.

39 권관은 변경의 작은 진(鎭)에 둔 종9품 무관이다.

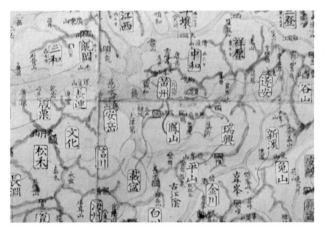

세하게 표현되어 있다[도 5-66].[40]

지도 제작에 있어 윤두서와 정항령의 산봉우리 표현에 대해 정약용은 다음과 같이 언급하였다.

또 정씨본은 모든 산에 대해, 뾰족뾰족한 산봉우리의 높고 낮은 형태를 그리는 데 있어, 모두 지면(紙面)에 따라 산봉우리를 높고 낮게 그려놓았기 때문에 산의 앞과 뒤가 분명치 않고 그 맥락(脈絡)도 산만하여 끊겼다 이어졌다 하였다. 그러나 이 본은 산맥(山脈)에 있어서 꼬불꼬불한 모양만 만들었고, 명산(名山)에 대해서는 푸른빛을 약간 더 진하게 칠했을 뿐, 모든 봉우리의 높고 낮음이 없어, 마치 공중에서 내려다본 것처럼 하였으니, 이것은 화법(畵法)에 있어서 매우 타당한 것이다. 공재의 그림 솜씨가 세상에 뛰어났으니, 이것이 바로 묘법(妙法)을 터득한 점이다.[41]

정약용은 산봉우리를 생략하고 산맥을 구불구불한 선으로 표현한 점을 윤두서 지도의 장점으로 꼽았는데, 실제로 〈동국여지지도〉에 이와 같은 특징이 보인다. 정항령 지도의 모본에 해당되는 현전하는 정상기의 〈동국지도〉에는 '∧'자 형태의 산봉우리를 연결하여 산맥을 표현하고 있다.

다섯째, 17세기 후반에 개정된 지명이 모두 반영되어 있다. 1652년에 황해도의

40 이에 대한 시직은 李燦, 앞의 책, p. 361에서 인급한 한 바 있다.

41 "又鄭本於諸山作峯巒高下之形 竝從紙面 令峯向上 故山之向背不明 而其脈絡散漫斷續 此本於山脈 只作蟠屈狀 至名山稍增蒼茂 竝無峯巒上下 有若自天俯視者然 此於畵法宜然 恭齋畵藝絶世 此所以得其法也.", 丁若鏞, 앞의 책 第一集 詩文集 卷14.

표 5-23 〈동국여지지도〉에 반영된 새로운 지명

금천군	영양현	순흥부	무산부
1652년	1682년	1683년	1684년

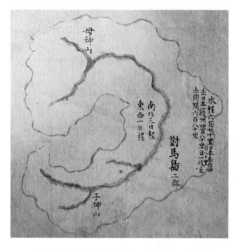

5-67 윤두서, 〈동국여지지도〉 내 쓰시마(對馬島) 부분

우봉현(牛峰縣)과 강음현(江陰縣)을 합쳐 개명한 금천군(金川郡), 1682년에 처음 설치된 경상도의 영양현(英陽縣), 1683년에 다시 부(府)로 회복된 경상도 순흥부(順興府), 1684년부터 지명으로 사용된 함경도의 무산부(茂山府) 등 바뀐 지명들이 빠짐없이 표기되어 있다(표 5-23).

여섯째, 쓰시마에는 일본에 대한 새로운 지리 정보를 기록해두었다〔도 5-67〕.[42] 지도 상의 쓰시마 영역에 '쓰시마까지는 수로로 670리인데, 『일본지(日本志)』에는 480리로 작성되어 있다'라고 표기한 것으로 볼 때 윤두서는 일본지리서도 섭렵했음을 시사한다. 또한 쓰시마에 있는 산 명칭을 17세기 지도에 공통적으로 나타나는 "천신산(天神山)"으로 표기하지 않고, 북쪽에 있는 산은 모신산(母神山)으로, 남쪽에 있는 산은 자신산(子神山)으로 표기하고 있는데, 이것도 일본지리서를 통해서 교정했을 가능성이 높다. 이 두 개의 산 이름이 표기된 지도는 조선시대 지도 중 윤두서의 것이 유일하다. 19세기 지도에는 주로 "선신산(先神山)"으로 표기되어 있다. 그 밖에 쓰시마에서 일본 이키(一岐)까지의 거리, 이키에서 아카마가세키(赤間關)까지의 거리와 동서 및 쓰시마 남북 간에 소요된 일정도 기록해두었다.

42 〈동국여지지도〉의 쓰시마에는 "水程六百七十里 日本志作四百八十里 去日本一岐州四百八十里 自一岐至赤間關六百里"라는 기록이 있다.

이상과 같이 〈동국여지지도〉는 이전 지도의 한계를 뛰어넘어 새롭게 개작한 윤두서의 고증적이고 독자적인 특성이 잘 드러난다. 그의 지도는 다양한 도형, 기호, 색채들을 동원하여 군사 및 행정지역의 소상한 정보들을 한눈에 알아볼 수 있도록 효과를 극대화시킴과 동시에 시각적인 회화적 아름다움도 갖추었다. 특히 북방의 두 정계, 즉 백두산정계비와 고려정계비를 함께 표시한 것은 조선인이라는 자각의식에서 시작된 조선 지리의 탐구가 실제 지도 제작에 반영된 것으로 볼 수 있다. 현재의 조선 국토의 모습을 보다 합리적이고 사실적으로 담으려는 의지가 담긴 그의 지도 제작법은 그의 핵심적인 예술정신 중 하나인 '사실성〔眞〕'과 '현실성〔今〕'의 추구라는 키워드와도 잘 부합된다.

③ 일본여도 작성

윤두서가 필사한 〈일본여도〉는 18세기 조선 지식인의 '타자'에 대한 인식을 보여주는 귀중한 사례이다〔도 5-68〕. 민간 지식인이 당시 최신판 일본 지도를 구입하여 모사한 사례는 윤두서가 선구적이다. 앞서 살펴본 것처럼 그는 일본 역사서와 지리서를 섭렵하였으며, 1711년 일본에 파견되는 통신사의 별천(別薦) 명단 중에 이름이 올랐을 정도로 지도 제작에 앞서 일본 지리에 대한 사전 지식도 구비하고 있었을 것으로 짐작된다.

〈일본여도〉는 커다란 크기의 종이 한 장을 이용하여 일본 국토 전체를 대상으로 그린 전도이다. 표지의 바탕에 담채로 그려진 꽃그림은 에도시대(江戶時代) 전형적인 화훼화풍을 보여주고 있어 원본의 표지까지 그대로 모사한 것으로 추측된다. 윤두서가 생존할 당시 조선에 유입된 일본 지도는 통신사들이 선물을 받거나 구입해온 사례와 수행화원이 일본에서 직접 모사해온 사례로 분류해볼 수 있는데,[43] 윤두서의 지도는 통신사들이 가져온 일본 지도를 모본으로 필사한 것으로 여겨진다. "일본여지

43 현전하는 가장 이른 시기의 일본지도는 1402년에 작성된 〈혼일강리역대국도지도(混一疆理歷代國都之圖)〉 속에 있는 것이다. 이 지도는 박돈지(朴敦之)가 1401년 일본에서 들여온 일본지도인 〈행기도(行基圖)〉로 알려져 있다. 이후 신숙주의 「해동제국기」에도 일본지도들이 삽입되어 있다. 이 지도는 신숙주가 통신사로 일본에 갔을 때 구해온 것을 우리나라에서 편집 출간한 것이다. 이상의 내용에 관해서는 李燦, 앞의 책, pp. 321-326, pp. 329-330 참조함. 화원이 직접 일본지도를 그려온 사례는 조엄의 『해사일기』에 남아 있다. 정사였던 조엄은 대마도 지도와 인쇄된 일본지도를 구하여 3기선(騎船)의 선장(船將)으로 데리고 온 동래 사람 변박(卞璞)으로 하여금 모사하게 하였다고 한다. 또한 〈일본지도〉의 개정본을 얻어 화사 김유성(金有聲)으로 하여금 그리게 하였는데 '대지도(大地圖)'라고 하는 것은 너무 번잡하여 그만두었다는 기록이 확인된다. 趙曮, 『海槎日記』 계미년(1763, 영조 39) 10월 10일(계사); 갑신년(1764, 영조 40) 정월 24일(병자) 참조.

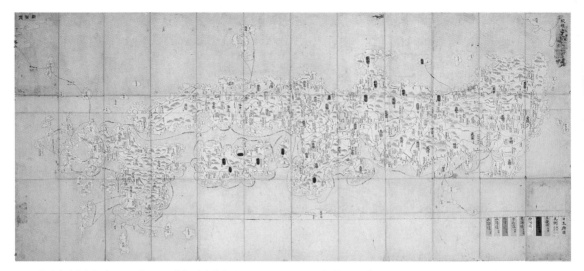

5-68 윤두서, 〈일본여도〉, 1712년 – 1715년경, 지본채색, 69.4cm × 161.0cm, 녹우당(보물 제481-4호)

역시 매우 자세하다. 대저 공이 병법에 뜻이 있어서 도리와 산천을 기록하고 실재의 숙소와 각장(権場)[44]을 글로 기록하였다"라는 행장 기록으로 보아 윤두서가 국방에 대한 관심으로 일본 지도를 제작했음을 알 수 있다.[45]

윤두서가 모사한 〈일본여도〉는 이전 시기에 들어온 〈행기도〉 형식의 일본 지도와는 비교할 수 없을 정도로 육로와 해로의 교통로, 고쿠다카(石高),[46] 각 역간의 이수(里數) 등 다양한 정보와 개선된 유형을 갖추고 있다.

정약용은 강진 유배시절인 50세(1811)에 쓴 편지에서 윤두서가 베껴놓은 일본 지도의 정밀성을 아래와 같이 언급하였다.

공재께서 손수 베꼈던 일본 지도 1부를 보면 그 나라는 동서로 5천 리이고 남북으로는 통산 1천 리에 지나지 않습니다. 지도의 너비는 거의 1장에 이르는데 군현(郡縣)의 제도와 역참(驛站)의 도리(道里), 부속 도서들, 해안과 육지가 서로 떨어진 원근, 해로

44 　전매세를 내고 교역하도록 허락받은 시장을 말한다.

45 　윤덕희의 「공재공행장」은 3본이 전하는데 『棠岳文獻』 6책에 수록된 「공재공행장」에는 "又圖日本輿地亦 甚該詳 盖公留意於兵流 故道里山川之記 實寓権場文字也"라는 내용이 추가되어 있다.

46 　고쿠다카(石高)란 근세 일본에서 석이라는 단위를 이용하여 토지의 생산성을 나타낸 수치를 말한다. 이에 의거하여 토지에 대한 과세가 이루어졌고, 여기에서 파생되어 다이묘(大名)와 하타모토(旗本)의 영지 면적을 나타내는 말이 되었다.

(海路)를 곧장 따라가는 첩경(捷徑) 등이 모두 정밀하고 상세하였습니다. 이는 반드시 임진년·정유년의 왜란 때에 왜인(倭人)들의 패전한 진터 사이에서 얻었을 것일 텐데, 비록 만금(萬金)을 주고 사고자 한들 얻을 수 있겠습니까? 삼가 1통을 옮겨 베껴놓았 는데 일본의 형세가 손바닥을 보듯 환합니다.[47]

정약용이 본 지도는 현재 녹우당에 전하는 〈일본여도〉이다. 그는 임진·정유의 왜란 때에 왜인들의 패전한 진터에서 수습된 일본 지도를 얻어 베낀 것으로 추정하 였으나 이 추론은 사실과 무관하다.[48]

또한 이 지도는 선행 연구에서는 이시카와 류센(石川流宣, 1661년경 – 1721년경) 이 1687년에 제작한 〈본조도감강목(本朝圖鑑綱目)〉과 1691년 개정판인 〈일본해산조 륙도(日本海山潮陸圖)〉와 같은 이른바 '류센 일본도'를 모사한 것으로 알려져 있다〔도 5-69, 70〕. '류센 일본도'가 통신사들을 통해서 조선에 들어온 것을 윤두서가 모사하 되 8도의 색채를 우리나라 전통의 오방색을 가해서 표현하였다고 하였다.[49]

우키요에시(浮世繪師)인 이시카와 류센은 히시카와 모로노부(菱川師宣)의 제자로 일본 지도사에 크게 기여한 인물이다. 〈본조도감강목〉에 묘사된 일본의 모습은 동북 쪽이 짧고, 해안선이 실제보다 굴곡이 심한 것이 특징이다. 류센도는 자신이 직접 고 안한 것이 아니고 3대장군(將軍) 이에미쓰(家光)와 관련되어 〈가광침병풍일본도(家光 枕屛風日本圖)〉(17세기 중반)라 부르는 일본도 등을 모본으로 하여 화려한 채색을 가 미하여 그린 것으로 알려져 있다.[50] 류센도 중에서도 〈본조도감강목〉이 외형 면에서 윤두서의 지도와 더 유사한 편이다. 그러나 〈본조도감강목〉에 기재되어 있는 출판처 인 상모옥태병위(相模屋太兵衛)와 제작자의 이름, 동서남북의 방위표시, 그리고 상단 과 하단에 빼곡히 나열된 고키시치도(五畿七道)에 속한 각국(國)의 고쿠다카(石高)와

47 "恭齋手摹日本地圖一部 其國東西五千里 南北皆不過千里 地面之廣 殆至一丈 其郡縣之制 驛站道里 島嶼附 屬 岸陸相離之遠近 海路直趨之捷徑 皆精細詳密 此必壬辰丁酉之亂 得於倭人敗壘之間者也 雖欲以萬金購 之 其可得乎 謹己移摹一通 日本形勢 瞭如指掌", 丁若鏞, 「上仲氏」辛未冬, 앞의 책 第一集 詩文集 卷20.

48 〈일본여도〉는 숙종이 임진왜란의 치욕을 설욕하고자 윤두서에게 명하여 사재(私財)로 48명의 첩자를 일 본에 보내 3년간 지리를 조사케 하여 그린 것이라는 가전된 일화가 해남 종가에 전해진다. 이 일화를 토 대로 소설까지 만들어지기도 하였다. 이 일화에 관한 언급은 尹泳杓 編, 『綠雨堂의 家寶—孤山 尹善道 古 宅』(1988), 163쪽. 가전된 일화를 소개로 한 소설은 김완식, 『일본여도』(중잉M&B, 1998).

49 吳尙學, 앞의 논문, pp. 39-41.

50 류센도에 관해서는 미요시 타다요시(三好唯義), 『圖說日本古地圖コレクション』(東京: 河出書房新社, 2004), pp. 91-96; 〈가광침병풍일본도(家光枕屛風日本圖)〉는 같은 책, p. 91에 실려 있다.

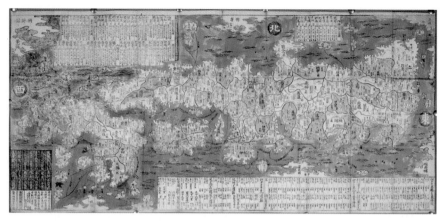

5-69 이시카와 류센(石川流宣), 〈본조도감강목〉, 1687년, 목판수채, 60.0×130.5cm, 영국 대영도서관

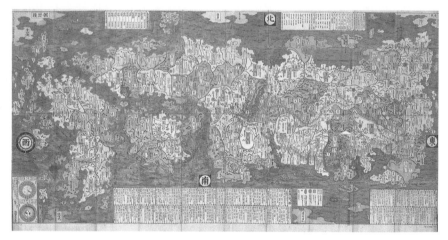

5-70 이시카와 류센(石川流宣), 〈일본해산조륙도〉, 1691년, 목판수채, 82.0×170.0cm,
일본 메이지대학도서관(明治大学圖書館)

이정(里程)의 일람표 등이 윤두서의 지도에는 보이지 않는다.

이에 반해 대영도서관 소장 〈신판일본도대회도(新版日本圖大繪圖)〉는 놀랍게도 전체적인 외형과 가로와 세로의 크기는 물론이고 세부적인 내용까지 윤두서의 〈일본여도〉와 거의 일치해 모본으로 판단된다(도 5-71).

이 지도에는 작자와 출판처의 표기가 적혀 있지 않지만 〈본조도감강목〉보다 1년

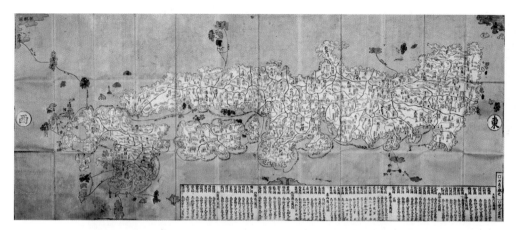

5-71 필자미상, 〈신판일본도대회도〉, 1686년경, 목판수채, 69.0×160.0cm, 영국 대영도서관

앞선 1686년〔조쿄(貞享) 3〕경에 간행된 것으로, 〈본조도감강목〉과 비교해볼 때 외형 면에서는 크게 차이가 없어 보이지만 세부 면에서는 약간의 차이가 보인다.[51] 이 지도 역시 〈가광침병풍일본도〉를 기초로 한 것으로 추정되며, 목판으로 찍어낸 다음 그 위에 채색을 입힌 지도이다. 지도의 오른쪽 상단에 있는 "마쓰마에(松前)"라는 섬의 경계 구역 안에는 나가사키(長岐) 데지마(出島) 네덜란드 상관소속의 독일인 의사이자 박물학자인 엥겔베르트 캠퍼(Engelbert Kämpfer, 1651-1716)가 쓴 글씨가 적혀 있다. 이로 보아 이 지도는 캠퍼가 1690년부터 1692년까지 일본에 체류하면서 두 번에 걸쳐 에도참부(江戶參府)를 여행할 당시에 유포된 일본도 중 하나를 입수한 것으로 추정된다. 에도에 여행했을 때 구입한 것으로 추정된 〈신찬대일본도감(新撰大日本圖鑑)〉(1678년경) 등을 기초로 캠퍼가 그린 〈일본도〉도 현전한다.[52]

　　표 5-24에서 제시한 윤두서의 〈일본여도〉, 〈신판일본도대회도〉, 〈본조도감강목〉, 〈일본해산조류도〉 등의 세부도를 보면 윤두서의 지도는 각 지역의 경계, 국과 군의 위치, 도로망, 해안선의 요철, 바다의 표현 등이 〈신판일본도대회도〉와 흡사하다.

　　윤두서의 지도와 〈신판일본도대회도〉에는 류센의 두 지도에 그려진 선박과 물결 묘사가 보이지 않고 푸른색의 선염으로 처리한 점도 동일하다. 류센도에 묘사된 오키(隱岐)섬의 오른쪽에 위치한 '한당(韓唐)'으로 표기된 섬, 성곽과 신사(神社)도 윤두서

51　〈신판일본도대회도〉의 출처는 http:record.museum.kyushu-u.ac.jpznzntop.html. 앞의 책, p. 125에 따르면 이 지도의 시기는 1686년경에 제작된 것으로 표기되어 있다.

52　캠퍼의 〈일본도〉는 앞의 책, p. 58 참조.

표 5-24 윤두서의 〈일본여도〉, 〈신판일본도대회도〉, 〈본조도감강목〉, 〈일본해산조륙도〉 세부 비교

윤두서의 〈일본여도〉 (1712년–1715년)	〈신판일본도대회도〉 (1686년경)	〈본조도감강목〉 (1687년)	〈일본해산조륙도〉 (1691년)

의 것과 〈신판일본도대회도〉에는 보이지 않는다. 동산도(東山道) 8국 중 하나인 시모쓰케(下野) 주변지역을 하나의 예로 살펴보면 류센도의 직사각형 속에 기입된 각 번(藩)의 다이묘(大名) 이름과 고쿠다카(石高) 등은 윤두서의 것과 〈신판일본도대회도〉에는 다르게 표기된 부분이 있다.

윤두서가 원본대로 모사하지 않고 더 합리적인 방식으로 수정하여 그린 부분도 발견된다. 〈신판일본도대회도〉는 판본이기 때문에 모든 선들이 검정색인 데 비해 윤두서의 것은 도로와 해로는 붉은색 선으로, 국의 경계는 노랑색 선으로 각각 색깔을 구분하여 사용하고 있다. 고키시치도(五畿七道)에 소속된 여러 나라는 〈동국여지지도〉와 같이 오방색을 활용하고 있다. 각 도에 소속된 각 나라는 타원형으로 테두리 짓고 그 배경색을 고키(五畿) 내 5국은 노랑색, 난카이도(南海島) 6국은 붉은색, 사이카이도(西海島) 9국은 백색, 도카이도(東海圖) 15국은 연파랑색, 도산도(東山道) 8국은 연파

5-72 필자미상, 〈신판일본도대회도〉 내
이테키(夷狄) 부분

5-73 윤두서, 〈일본여도〉 내 하이도(蝦蛦島) 부분

랑색, 호쿠리쿠도(北陸道) 7국은 연회색, 산요도(山陽島) 8국은 연보라색, 산인도(山陰道) 8국은 연분홍색으로 구분하여, 각국이 어느 도에 속하는지 구별할 수 있게 하였다.

〈신판일본도대회도〉의 오른쪽 최북단에 위치한 이테키(夷狄, 현 일본 북해도)라는 지명이 윤두서의 지도에는 하이도(蝦蛦島)로 변경되어 표기되어 있다〔도 5-72, 73〕. '이(蛦)'를 '이(夷)'로 대신하여 에조(蝦夷)로 표기된 지명은 『화한삼재도회(和漢三才圖會)』에 실린 지도에 보인다.[53] 조선시대 문헌에는 '이테키(夷狄)'라는 지명 대신 '하이(蝦蛦)'로 표기되어 있는 점을 감안해보면 윤두서는 우리나라에 알려진 '하이'라는 지명으로 바꿔 쓴 것으로 추정해볼 수 있다.[54]

또 다른 흥미로운 사실은 〈신판일본도대회도〉에서는 마쓰마에(松前)가 이테키 남단의 서쪽 아래 외따로 떨어진 섬으로 위치해 있는데, 윤두서의 지도에는 이를 수정하여 하이도 내 남단 서쪽에 위치시켰다. 홋카이도(北海道) 남쪽의 일부만 그린 이 지역의 경계선도 서로 차이가 난다. 현재의 지도와 비교해보면 윤두서가 고쳐 그린 마쓰마에가 더 실제에 가깝다. 이 지역만 원본과 다르게 그린 것은 윤두서가 가지고 있는 다른 일본 지도 정보를 보고 교정했을 것으로 짐작된다.

다음으로 〈신판일본도대회도〉에는 하단 여백에 고키시치도(五畿七道)에 속한 각

53　『和漢三才圖會』卷64, 「地理」 '蝦夷島圖'. 이 지도는 배우성, 「조선 후기 하이(蝦夷) 인식과 서구식 세계지
　　도의 신뢰도에 관한 연구」, 『조선시대사학보』 28(조선시대사학회, 2004), p. 134 참조.
54　'하이(蝦蛦)'라는 지명은 姜沆, 『看羊錄』, 「賊中封疏」 '東山道八國'과 '倭國地圖'; 李睟光, 『芝峯類說』 卷2,
　　「諸國部」 '外國' 등.

5-74 윤두서, 〈일본여도〉
부분

국의 고쿠다카가 적힌 일람표가 있는 데 반해 윤두서의 지도에는 생략되어 있다. 이는 지도의 해당지역에 고쿠다카의 내력이 모두 적혀 있기 때문에 따로 쓸 필요가 없다고 판단한 것으로 보인다. 다만 〈신판일본도대회도〉에는 없는 고키시치도를 색으로 구분하는 직사각형의 색표를 따로 만들어 배열하고, 그 안에 각도에 속한 국의 수만 표기하였다(도 5-74). 범례는 원본에서 제시한 대로 성(城)은 '□', 숙(宿)은 '○' 등의 도형을 사용하였다.[55] 〈동국여지지도〉의 범례에도 성은 □을, 첨사는 '○' 등의 도형을 사용하고 있다. 따라서 범례는 앞서 언급한 바와 같이 일본 지도나 중국 명대(明代)의 『광여도』 등에서 착안하여 이를 〈동국여지지도〉에 더 확대하여 활용했을 것으로 짐작된다. 〈동국여지지도〉와 〈일본여도〉의 제작에 활용한 방법은 상호 관계가 있는 점으로 미루어 이 지도들은 비슷한 시기에 제작되었을 가능성이 높다.

윤두서는 언제 어떤 경로를 통해서 이 지도를 구입했을까? 당시 일본에 관한 정보를 입수할 수 있는 주요 루트는 통신사들이다. 1686년경에 제작된 〈신판일본도대회도〉가 통신사를 통해서 입수된 것이라면, 1682년에 간 통신사는 대상이 될 수 없고 1711년에 간 통신사 조태억(趙泰億, 1675-1728), 임수간(任守幹, 1665-1721), 이방언(李邦彦, 1675-?) 등에 의해서 들어왔을 가능성이 크다. 정사였던 조태억은 윤두서의 처 작은아버지인 이형상과 매우 절친한 사이였으며, 윤두서와 교분이 두터웠던 이하곤과도 인척 관계이기 때문에 조태억을 통해 지도의 원본을 입수했을 가능성도 있으나 확단하기는 힘들다. 1711년 통신사는 이듬해인 1712년 3월 9일 귀경하였으므로 이 지도는 〈동국여지지도〉와 같이 1712년에서 1715년 사이에 제작되었을 것으로 추정된다.

이상과 같이 윤두서는 1686년경에 출판된 최신판 일본 지도를 구입하여 이것을 모사하고 자신이 지니고 있는 배경지식으로 일부 수정을 가하면서 일본의 지리정보를 터득해나갔다. 윤두서의 〈동국여지지도〉와 〈일본여도〉는 정약용의 지리 인식에 지대한 영향을 미쳤으며, 윤정기의 〈일본여도〉로 다시 태어났다.

55　숙은 숙역(宿驛)을 말한다.

④ 진경산수화

윤두서는 비록 세상사에 바빠 생전에 금강산을 유람하지 못했지만 금강산 그림을 완상하고자 하는 열의만큼은 대단했다.[56] 윤두서의 『기졸』에 수록된 두 편의 시와 이형상의 『병와집(瓶窩集)』에 실린 화답 시는 김명국의 〈금강산족자(金剛山簇子)〉에 얽힌 내용을 담고 있다. 이 상황이 전개되는 순으로 배열해보면 윤두서가 이형상에게 김명국의 〈금강산족자〉를 빌려달라고 요청하는 글, 이형상의 이에 대한 답장, 윤두서가 다시 요청한 글 순으로 진행된다. 윤두서가 이형상에게 김명국의 〈금강산족자〉를 빌려달라고 써서 보낸 칠언고시는 아래와 같다.

세상일이 잠시도 한가함을 허락하지 않아,

눈은 있으나 금강산을 알지 못했습니다.

중국 사람들이 살아서 소원이라는 것이 어찌 부질없는 말이겠습니까?

오랜 소원을 한번 이루는 것이 어찌 어렵지 않겠습니까?

무슨 수로 짐을 꾸려 즉시 떠나겠습니까?

다만 구름 속에 잠긴 금강산을 꿈에서나마 상상해봅니다.

듣자 하니 어른께서 (금강산의) 사진(寫眞)을 얻었다고 하는데,

보지 못했으나 이미 제 마음을 설레게 합니다.

만약 집의 창가에 진면(眞面)을 실제로 걸어두고,

앉아서 가만히 완상하면 직접 (금강산을) 오르는 기분을 느낄 것입니다.

제가 그림을 볼 생각이 또한 간절하니,

저에게 빌려주는 것에 어찌 인색하겠습니까?

만이천봉을 말아서 흔쾌히 보내는데,

산을 옮기는 데 시종이 피곤하다고 말하지 마십시오.[57]

윤두서는 1689년에 첫째부인 전주이씨가 별세하자 둘째부인 완산이씨(1674-

56　윤두서의 〈백포유거도(白浦幽居圖)〉와 윤두서의 김명국과 이서의 〈금강산도〉 감상에 관해서는 박은순, 「恭齋 尹斗緒의 書畵: 尙古와 革新」, 『미술사학연구』 232호(한국미술사학회, 2001), pp. 117-126에서 부분적으로 논의된 바 있다.

57　"世故未許身暫閒 有眼不識金剛山 華人願生空有語 宿眷一造諒非難 如何有脚須卽行 但費夢想烟霞間 聞道丈人得寫眞 未見已敎心界寬 如將眞面掛軒窓 坐對可以當躋攀 思看墨本我亦勤 轉借於吾君豈慳 快將萬二捲却送 移山莫道奚奴殘.", 尹斗緒, 「簡李楊州借金剛山圖」, 앞의 책.

1716)를 맞이하였는데, 위의 「간이양주차금강산도(簡李楊州借金剛山圖)」에서 이양주
는 바로 윤두서 둘째부인의 양부이자 작은아버지인 이형상을 말한다.[58] 이형상이 윤
두서의 편지에 답장한 글은 다음과 같다.

옛날 우리 선왕이 정사를 보시던 중 여가를 틈타,
화공에게 명하여 개골산을 그리게 했네.
개골산 봉우리는 일만이천이니,
대개 구상을 경영하기 어렵네.
김화사의 수법은 전신을 가장 잘하여,
일필로 휘두르니 운무가 그 사이에 이는구나.
층층으로 옥을 깎아놓은 듯 푸르스름한 남색기운이 뚝뚝 떨어지고,
곳곳의 사관에는 바람과 달이 넉넉하네.
내상에서 간직한 보배가 세상으로 나와서,
내가 지금 얻어 보니 산에 오른 듯하네.
그대 시는 동정이 원하는 바를 취하였으니,
내 마음이 어찌 하동의 고집을 부리랴.
전해 듣자니 명예가 천하에 으뜸이니,
한 폭의 그림이 내 얼굴 기쁘게 하네.[59]

효종대에 내장(內粧)되었던 김명국의 〈금강산족자〉가 민가로 흘러들어와 이형
상이 우연히 구하게 되었는데, 진사 윤두서가 보기를 청하며 고시(古詩) 한 편을 지어
보내어 붓 가는 대로 화답한 제시이다. 이 시의 내용으로 보아 김명국이 그린 〈금강산

58 이형상은 1692년 10월 양주목사로 부임되어 이듬해 파직되었다.
59 "昔我先王萬機閒 命工貌出皆皆骨山 皆骨山峯萬二千 大抵意匠經營難 金師手法最傳神 一揮雲霧生其間 層層
　　王削嵐翠滴 處處寺觀風月寬 內廂珍藏落塵寶 我今得之如登攀 君詩擬取洞庭乞 我心寧作河東慳 傳聞聲譽
　　冠天下 一幅可能怡我顏.", 李衡祥, 「偶得孝廟朝內粧金剛山簇子 是槩金鳴國所畵也 尹進士斗緒作古風一篇
　　請見 信筆和送」, 앞의 책 卷1. 이태호, 앞의 책(1996), p. 395에서 윤두서의 『기졸』중 「又次其韻促之」에
　　나오는 김사(金師)를 김명국으로 추정한 바 있다. 이어서 高蓮姬, 「조선 후기 山水紀行文學과 紀遊圖의
　　비교연구」(이화여자대학교대학원 국어국문학과 박사학위논문, 2000), pp. 39-40에서 이형상의 위의 글
　　이 소개됨으로써 김사가 김명국임이 밝혀지게 되었다. 또한 고연희는 〈금강산도〉가 1659년 이전에 그려
　　진 것으로 추정하였다.

족자〉는 구름 사이에 드러난 일만이천봉과 여러 사찰이 함께 어우러진 개골산의 저녁풍경을 그린 것임을 알 수 있다.

윤두서가 이형상에게 다시 김명국의 〈금강산족자〉를 빌려달라고 요청한 글은 다음과 같다.

> 김화사의 필법은 호방하고 여유롭다.
> 어느 해에 생각을 풀어 명산을 그렸는고?
> 마음에서 얻어 손으로 따랐으니,
> 지금 짝할 사람이 없고 옛날에도 그렇게 그리기 어려웠을 것입니다.
> 내가 그림은 보지 못하고 군의 시를 보았는데,
> 푸르고 뾰족뾰족한 모습이 입에서 살아납니다.
> 문득 배고프고 목마른 내 마음에 생기를 불어넣을 것이니,
> 내가 금강산을 보고 싶은 것이 병이 되었으니 군은 모름지기 너그러워지기 바랍니다.
> 평소에 망령되이 안목이 있다고 스스로 허락하여,
> 고개지, 조불흥, 오도자, 곽희의 그림도 일찍이 본 적이 있습니다.
> 만약 김화사가 지금 세상에 있다면,
> 그의 재주를 알아주는 사람을 만났다고 하는 데 인색하지 않을 것입니다.
> 육(六)보다 나은 시원한 기운을 반드시 보고 싶으니,
> 보내주는 데 산의 눈이 녹을 때까지 기다리지 마십시오.[60]

이형상이 김명국의 그림을 빌려주지 않자 윤두서가 앞의 시를 차운하여 다시 재촉하는 시이다. 그러나 윤두서가 이후로 김명국의 〈금강산족자〉를 감상했다는 기록이 없는 것으로 보아 그는 끝내 이 그림을 보지 못한 듯하다.

위의 세 기록에서 몇 가지 중요한 사실이 확인된다. 먼저 윤두서가 금강산도에 관심을 갖기 시작한 시기이다. 이형상이 양주목사를 재임한 시기가 1692년에서 1693년 사이인 점, 이형상이 윤진사라는 호칭을 사용하였는데 윤두서가 진사가 된 시기가 1693년인 점, 그리고 연대기 순으로 편제된 『기졸』에 실린 두 편의 시들이 1693년이

60 "金師筆法豪且閒 何年繹思畵名山 得之於心應諸手 今無與偶古亦難 我不見畵見君詩 嵐翠颯颯牙頰間 頓令饑渴生我懷 此病籍郡君須寬 平生妄許能有眼 顧曹吳郭嘗迫攀 徜使金師今在世 技逢識者應不慳 要看爽氣競勝六 送來莫待山雪殘.", 尹斗緖, 「又次其韻促之」, 앞의 책.

라는 연대가 적힌 시문과 함께 있는 점을 종합해보았을 때 이 편지를 주고받았던 시기는 윤두서가 23세인 1693년으로 파악된다.

다음으로 주목되는 것은 금강산도에 대한 윤두서의 인식이다. "앉아서 가만히 완상하면 직접 (금강산을) 오르는 기분을 느낄 것"이라는 구절에서 확인할 수 있듯이 그는 금강산도를 와유의 대상으로 삼으려 했던 것이다. 18세기 금강산도가 와유의 대상으로 널리 통용되기 바로 직전 시기인 1693년에 그는 이미 이러한 의식이 자리 잡았고 이후에도 지속적으로 금강산도를 소장하고자 하였다. 이전 시기에도 금강산도가 와유의 대상으로 인식된 사례가 간혹 보이지만 이 시기까지는 그림보다는 선인들이 남긴 산수유기들이 주로 와유의 대상이었고 18세기부터 본격적으로 금강산도가 와유의 대상이 되었다.[61] 예컨대 원경하(元景夏, 1698-1761)는 금강산을 가지 못하고 김창흡의 시와 정선의 그림을 얻어 보니 산을 오르는 수고를 하지 않고서도 누워서 금강산을 유람한 셈이라고 하였다.[62] 조유수(趙裕壽, 1663-1741)와 김시보(金時保, 1658-1734) 등도 정선의 금강산도를 와유로 삼고자 했다.[63] 강세황은 「유금강산기(遊金剛山記)」에서 "다만 그림으로 그리는 것이 만분의 일이라도 형용할 수 있어 뒷날 와유로 삼을 수 있으나 이 산이 있는 이래로 그림으로 완성한 사람이 없다"고 하였다.[64]

윤두서는 이서가 1700년에 금강산 유람을 다녀온 후에 그린 〈금강산도〉를 소장하게 되고, 1701년 가을 감식안이 뛰어난 이만부가 이 그림을 품평하였다.

윤두서가 남긴 진경산수화는 《가전보회》에 한 폭이 실려 있다[도 5-75]. 이 작품은 사면이 바다로 둘러싸인 외딴 섬에 있는 별서를 그린 것이다. 별서 앞으로 펼쳐진 바다에는 섬을 향해 오는 배가 한 척이 있으며, 화면의 앞쪽 왼쪽 귀퉁이에는 육지가 보인다. 바다 뒤쪽으로 두 무더기의 작은 섬들이 포진되어 있다. 바다와 바로 인접한 곳에는 석축이 둘러져 있다. 담장 밖에는 수풀이 우거져 있으며, 담장 안에는 수풀 사이로 안채의 지붕이 보인다. 바다에 위치한 누각은 정원과 연결되어 있다. 정원에는 대숲이 무성하다. 화면의 왼쪽에는 작은 계곡이 흐르고 계곡 옆에는 지붕만 보이는

61 이전 시기에 보이는 사례는 車美愛, 「近畿南人書畵家그룹의 金剛山紀行藝術과 駱西 尹德熙의『金剛遊賞錄』」, 주 35와 주 41 참조.

62 元景夏, 「送李士浩時中往游楓嶽序」, 『蒼霞集』卷7. 姜慧仙, 「조선 후기 金剛山圖와 金剛山詩」, 『한국한시연구』6(한국한시학회, 1998), p. 105 참조.

63 고연희, 『조선 후기 산수기행예술연구―鄭敾과 農淵 그룹을 중심으로―』(일지사, 2001), p. 195.

64 "只有繪畵一事差可形容萬一爲臥遊 而自有此山 未有畵成者也.", 姜世晃, 「遊金剛山記」, 『豹菴遺稿』卷4.

5-75 윤두서, 〈별서도〉,《가전보회》, 18세기, 유지본수묵, 25.4×74cm, 녹우당

다섯 채의 초가집이 옹기종기 모여 있다.

이 작품에는 백포실경을 그렸다는 아무런 단서가 남아 있지 않음에도 1983년 이태호는 이를 처음으로 "백포진경도(白浦眞景圖)"로 명명하였다. 이후 이내옥(李乃沃)은 "백포별서도(白浦別墅圖)"로, 박은순은 "백포유거도(白浦幽居圖)"로 칭하였다.[65] 백포는 문소동, 수정동과 함께 윤선도의 별업이었다.[66] 해남윤씨가는 선대부터 해남에 두 군데의 집이 있었는데, 한 곳은 해남읍에서 남쪽으로 약 4킬로미터 떨어진 덕음산(德陰山) 기슭에 자리한 백련동(白蓮洞)에 있고, 다른 한곳은 바닷가에 인접한 해남군 현산면 백포리에 있다. 윤두서는 1713년에 해남으로 내려와 살 때 백포는 큰 바다에 닿아 있어 풍기가 매우 좋지 않으므로, 두 곳을 왕래하기는 하나 거의 백련동에서 지냈다.[67]

65　李泰浩,「恭齋 尹斗緒─그의 繪畫論에 대한 硏究─」,『全南(湖南)地方의 人物史硏究』(전남지역개발협의회 연구자문위원회), p. 112; 李乃沃, 앞의 책(2003), pp. 353-355; 朴銀順,「恭齋 尹斗緒의 書畫: 尙古와 革新」, pp. 101-130.

66　"聞簫洞 水晶洞 白浦 皆公之別業在海南.", 앞의 책 5冊, 海南尹氏文獻 卷13 忠憲公條.

67　尹德熙,「恭齋公行狀」.

5-77 해남 백포 별장

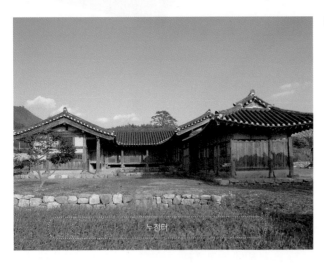

 이 실경도는 당시에는 바다와 인접되어 있는 별서를 그린 것은 분명하지만 백포의 실경과 거리가 멀다. 백포는 앞쪽이 탁 트인 바다인 데 반해 그림에는 전경 왼쪽에 육지가 있다. 또한 백포 주변 산의 형세는 백포 뒤로 백방산이 있고, 양옆으로 백방산보다 낮은 두 산들이 백포마을을 감싸안고 있는데〔도 5-76〕,[68] 이 그림에는 별서 뒤로 무리지어 있는 섬들이 멀리 물러나 있으며, 좌우로 펼쳐진 산들도 보이지 않는다. 백포는 넓은 지형으로 큰 마을이 형성되어 있는데, 이 그림에는 사방이 바다로 둘러싸

68 백방산 밑의 포구라 하여 백포 또는 백방포라 하였다.

표 5-25 《가전보회》의 〈별서도〉 세부도

| 별서 | 누정 | 초정 |

여 있는 곳에 오직 별서와 몇 채의 초가집, 그리고 두 채의 누정, 그리고 누정과 초정만 그려져 있다. 누정은 앞쪽 바다와 인접한 곳에 있으며, 초정은 뒤쪽 바다와 인접한 나즈막한 언덕에 자리하고 있다(표 5-25). 현재 백포의 가옥은 19세기에 중수된 건물이긴 하지만 그림의 가옥과 누정터도 그림의 위치와 다르며, 그림에 보이는 축대와 계곡의 흔적도 찾아볼 수 없다(도 5-77).[69]

이하곤이 1722년 호남지방을 여행하다가 11월 18일 백포를 방문하여 남긴 글에는 백포의 별업에 대해 다음과 같이 서술하였다.

18일 백포는 경백의 해안 별장이 있는 곳으로, 그 아우 덕훈(이 기록에서 德勳은 德熏의 오기인 듯함)과 덕후(德煦)가 사는 곳이다. 자못 못과 누대가 있어 볼만한 승경인데, 귤나무, 유자나무, 대나무 등으로 둘러싸여 있어, 작은 풍치가 없는 것은 아니었다. 다만 외따로 바닷가에 있기 때문에 적막하고 황량하여 부춘정, 남당호와 비교하여 당연히 그만 못한 풍취이다.[70]

백포 바닷가에 있는 별장.
외떨어진 집은 죽림에 가려져 있네.
창을 여니 달빛이 은은히 비쳐드는데
베개 베고 누워 파도소리 듣네.

69 백포 가옥은 중요민속자료 제232호로 지정되어 있으며, 현재는 안채 13칸, 곳간채 3칸, 사당과 헛간이 남아 있다. 田鳳熙, 「海南尹氏家의 住宅經營에 관한 硏究」, 『대한건축학회논문집』 12권 11호 통권97호(1996), pp. 95-105에 따르면 안채는 1871년에 중수된 것으로 밝혀졌고, 안방 부엌 옆의 곳간채와 사당 등에서도 상량기문이 발견되어 대체로 19세기 중반 이후 20세기 초에 걸쳐 계속적인 건축행위가 이루어졌다고 볼 수 있다.

70 "十八日 白浦 敬伯海庄也 其弟德勳 德煦居之 頗有池臺亭觀之勝 環以橘柚竹樹 不無少致 但僻在海陬 荒寂殊甚 比之富春亭南塘湖.", 李夏坤, 「南遊錄[二]」, 앞의 책 18冊.

바닷가라서 해산물이 풍족하고,

촌락엔 귤나무 유자나무 우거졌네.

나도 이곳에 별장 하나 짓고 속세 떠나

그대와 함께 한적하게 살고 싶네.[71]

백포 별장에는 못과 누대가 있고, 죽림에 가려진 집이 있으며, 촌락은 귤나무, 유
자나무, 대나무 등으로 둘러싸여 있다고 하였다. 이 그림에는 이하곤이 설명한 대나
무에 둘러싸인 건물을 찾아볼 수 없다. 따라서 이 작품은 백포실경으로 보기 힘들다.

그에 반해 윤두서 생부의 별장인 해남군 화산면 맹호리에 있는 죽도를 육지 쪽
에서 바라본 실경과 비교해보면 이 실경도와 유사한 구도가 잡혀, 이 그림은 죽도실
경을 그린 것일 가능성도 있다[도 5-78]. 윤이후는 함평현감을 그만두고 영암 옥천에
있는 구제(舊第)와 해남의 죽도(竹島, 해남군 화산면 맹호리)의 별도 구역에 수칸의 집
을 짓고 오가면서 살았다. 1692년 윤이후가 윤이석에게 보낸 간찰에는 죽도에 둑을
쌓는 일을 언급한 내용이 있다. 이 그림에는 바닷가를 따라 축대가 둘러져 있다. 윤두
서가 1696년에 지은 시에는 죽도에 초정(草亭), 죽림(竹林), 율원(栗園) 등을 읊은 시들
이 있다.[72] 이 그림에는 바닷가의 누정 바로 뒤에 죽림이 있으며, 담장 밖으로 즐비하
게 늘어서 있는 나무들은 밤나무 밭으로 추정된다. 또한 이서가 죽도를 읊은 시에서

71 "丙舍臨滄海 孤齋隱竹林 開恩延月色 欹枕聽潮音 浦近魚蝦足 村暄橘柚陰 卜隣吾有意 逃世共君深", 李夏
 坤, 「宿白浦 贈主人」, 위의 책 10冊 南行集[下].

72 尹斗緖, 「伏次 家君竹島詩并書 丙子夏」, 앞의 책.

는 섬 앞에 계곡이 있다고 제목 밑에 주를 달았다.[73] 이 그림의 왼쪽에는 섬 앞쪽에 바다로 흐르는 계곡이 그려져 있다. 따라서 이 그림은 백포의 별서를 그린 것이 아니라 윤두서의 생부인 윤이후가 살았던 죽도에 있는 별서를 그렸을 가능성이 있으나 차후 더 검증해야 한다.

2) 윤덕희의 『금강유상록』과 진경산수화

최근 필자는 녹우당에 소장된, 윤덕희가 저술한 『금강유상록(金剛遊賞錄)』을 발견하였다〔도 5-79〕.[74] 『금강유상록』은 앞의 내용에서 다룬 스승인 이서와 이종형인 이만부가 남긴 금강산기행문학의 전통을 이은 예로 강세황의 「유금강산기」(1788)보다 40여 년 앞선 시기인 1747년에 문인화가가 남긴 기행문이라는 점에서 자료적 가치가 크다.

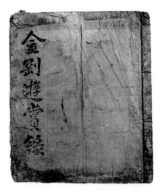

5-79 윤덕희, 『금강유상록』, 필사본, 18세기, 26.2×21.9cm, 녹우당

이 책은 표지에 '금강유상록'이라는 제목이 쓰여 있고 다음 장에 적힌 "녹우당장(綠雨堂莊)"이라는 묵서와 본문의 첫 장에 찍힌 "녹우당인(綠雨堂印)"이라는 백문방인으로 미루어 해남윤씨 가장본(家藏本)이라는 것만 확인할 수 있을 뿐 저자가 기재되어 있지 않아 지금까지 필자미상의 책으로 알려져왔다. 글의 첫 머리에는 '동유기(東遊記)'라는 제목으로 기행문이 시작된다.

이 책이 윤덕희가 저술한 기행산문임을 증명할 수 있는 몇 가지 단서들이 있다. 먼저 『금강유상록』 중 1747년 3월 22일부터 24일까지 기록된 내용과 『수발집』에 실린 「1747년 3월에 금강산 여행을 갔는데 배를 타고 한강을 거슬러 먼저 춘천에 갔다. 배가 한강을 출발할 때 순의군(順義君)과 순제군(順悌君) 형제와 함께 배를 탔다. 순제군의 시에 차운한다」라는 시의 긴 제목의 내용이 일치한다. 이 시의 내용은 다음과 같다.

73 李漵, 「述懷次尹孝彦新卜竹島韻 自註島前有溪」, 앞의 책.

74 윤덕희의 『금강유상록』에 대해서는 車美愛, 「近畿南人書畵家그룹의 金剛山紀行藝術과 駱西 尹德熙의 『金剛遊賞錄』」 참조.

挂帆初訪蓬萊路	돛을 펼치고 처음으로 금강산을 찾는 길에
逸興先飛天一臺	신나는 흥이 먼저 천일대로 날아가네.
曲曲風光無限好	굽이굽이 풍광이 그지없이 좋고,
桃花細柳逐人來	복사꽃과 수양버들이 사람을 쫓아오네.[75]

『금강유상록』3월 22일부터 24일 기록에 따르면 순제군은 윤덕희와 순의군을 배웅하러 왔다가 헤어지기 아쉬워 배를 타고 함께 이틀간 동행하다가 24일 양근 수유촌에서 이별을 하고 다시 한양으로 돌아갔다.

순의군 이훤(李烜, 1708 - ?), 순제군 이달(李炟, 생몰연대 미상) 형제는 종실 출신으로 1747년부터 1752년까지 윤덕희의 시우(詩友)로서 교유한 사실이 『수발집』에서 확인된다.[76] 이훤은 영은군(靈恩君) 이함(李涵, 1633 - ?)의 종손으로 자는 회보(晦甫), 호는 수은(睡隱)·수옹(睡翁)이다. 봉호는 순의군(順義君)이며 시에 능하고 초서를 잘 쓴 서예가로 알려진 인물이다.[77]

다음으로 『금강유상록』4월 4일 기록에서 "현성당 정양의 편액은 모두 이종형 윤백하의 필이다[顯聖正陽之額 皆姨兄尹白下之筆]"라고 한 바와 같이 윤순을 그의 이종형이라고 부르고 있어 이 기행문의 저자가 윤덕희라는 사실을 거듭 증명해준다. 따라서 이 기행록은 그의 문집인 『수발집』과 별도로 본문의 내용만 57면에 달하는 독립된 책자로 묶여 있어 또 하나의 윤덕희 문집이 발견된 셈이다.

① 『금강유상록』의 구성과 내용
『금강유상록』은 윤덕희가 63세(1747, 영조 23) 3월 22일부터 4월 27일까지 총 35일 동안 금강산, 관동, 설악산 일대를 탐승한 여정을 하루도 빠짐없이 일기형식으로 기록한 기행산문이다. 그는 47세(1731)에 해남에서 다시 한양으로 돌아오면서부터 생애 중 가장 왕성하게 작품 활동을 펼침에 따라 그의 재능이 알려져 64세(1748) 때 숙종어진모사에 조영석(趙榮祐)과 함께 감동(監董)으로 발탁되어 처음으로 관직을 얻게

75 尹德熙, 「三月作楓嶽之行 遡舟先入春川 舟發漢江 與順義君烜晦甫 其弟順悌君同舟 次順悌君韻」, 앞의 책 上卷.

76 이에 관한 자세한 언급은 車美愛, 앞의 논문(2001), pp. 45-49.

77 李奎象 著, 민족문학사연구소한문분과 옮김, 『18세기 조선인물지 幷世才彦錄』(창작과비평사, 1997), pp. 82-83; 吳世昌, 東洋古典學會 譯, 앞의 책 하권 p. 707; 金榮胤 編著, 『韓國書畵人名辭書』(藝術春秋社, 1978), p. 330; 李斗熙 외 3인, 『韓國人名字號辭典』(啓明文化社, 1988), pp. 330.

되었다. 금강산 여행은 감동으로 참여하기 한 해 전의 일이었다.

『금강유상록』은 유산기의 일반적인 형식대로 서두에서 유람 동기를 밝히고, 다음으로 유람의 실행과정을 날짜별로 일기형식으로 기록하였다. 마무리는 총평에 해당하는 부분으로 노정거리와 소요일자를 밝히는 순으로 구성되어 있다. 서두와 총평 부분은 매우 짧은 편이다.

글의 첫머리에는 금강산이 강원도 회양 땅에 위치한 산이라고 하면서 금강산 유람의 동기를 밝히고 있다.

> 온갖 모양이 갖추어지지 않은 것이 없어서 대개 우리나라 제일의 명산승지이다. 일명 개골이라 하고, 일명 풍악이라 하고, 또 일명 봉래라 한다. 어떤 사람은 말하기를 중국에서 이른바 해외 삼신산이라고 하는 것이 이 산을 가리키는 것이라고 생각한다. 그러한지 알 수 없지만 이 산의 이름은 중국에 널리 퍼져서 중국 사람이 "고려국에 태어나서 금강산을 한번 보고 싶다"고 하는 말까지 있다. 중국 사람이 (금강산을) 사모함이 이와 같으니 그 이름난 명성과 아름다운 경치를 알 수 있을 것이다. 하물며 이 동국에 태어난 사람으로서 죽을 때까지 보지 못하면 평생의 한이 어떠하겠는가? 어려서부터 금강산을 구경한 사람들의 이야기를 익히 듣고 늘 꿈속에서 생각하여 그리워하지 않은 때가 없었으나 세상일에 묶여 뜻이 있으나 이루지 못한 것이 지금 60여 년이나 되었다. 오늘 호사자들의 뒤에 붙어서 이 아름다운 유람을 하게 되었으니 또한 좋은 일이 아닐 수 없고 또한 때가 있는 것이 아니겠는가?[78]

위는 윤덕희가 어려서부터 금강산을 유람하기를 소원하였는데 마침 63세(1747, 정묘) 봄에 호사가인 순의군 이훤과 함께 유람했다는 내용이다. 윤덕희는 일찍부터 금강산 유람을 소원하여 27세(1711) 때에는 "금강산 만이천봉이 동해 머리에 있네 꿈속에서 어느 날인들 거기에 가서 놀지 않았으리. 만약 비로봉 꼭대기에서 휘파람을 한번 불 수 있다면 배에 가득 찬 근심을 깨끗이 씻을 수 있을 것"이라는 시를 읊기

78 "千形萬態 莫不畢備 盖我國第一名山勝地也 一名皆骨 一名楓嶽 又曰蓬萊 說者以爲 中華所謂海外三神山 者 指此也 未知然否 玆山之名 流播中華 中華之人有曰 願生高麗國 一見金剛山 中華之慕若此則 其名區勝 賞 可知也 況生此東國者 終身不見則 平生之恨 何如哉 自少聞之 遊賞者之說 熟矣 未嘗不夢想神馳而 爲世 故所絆 有意莫遂者 至今六十餘年矣 今日幸附好事者之後 辦此勝遊 抑莫非勝事 亦有時歟", 尹德熙, 『金剛遊賞錄』.

도 하였다.[79] 윤덕희는 어려서부터 이서에게 학문을 배우러 다니면서 이하진과 이서가 금강산을 다녀온 이야기를 익히 들었을 것이다. "중국 사람이 고려국에 태어나서 금강산을 한번 보고 싶다"는 말까지 있다는 구절은 앞서 살펴본 바와 같이 이서와 이만부, 윤두서가 모두 언급하였다. 윤덕희는 자신과 아버지의 숙원을 함께 푼 셈이다.

결말 부분은 "다닌 길은 2300여 리이고 걸린 날짜가 35일이다(周行凡二天三百餘里 費日三十五日)"라고 전체 노정의 거리와 소요일자를 적은 것으로 마무리하였다.

본론 부분에서는 여행의 모든 일정을 하루도 빠짐없이 날짜별로 자세히 기록하였다. 탐승한 주요 여정은 한강 제천정→양주→가평→춘천→양구→회양→금강내산→금강외산→해금강→관동→설악산→춘천→청평→양주→한강 순으로 되어 있다. 대개 영평, 김화, 금성 등을 거쳐 단발령을 넘어 내금강 장안사로 가는 일반적인 여정과는 달리, 한강에서 배를 타고 춘천까지 이동하였다. 이후부터는 육로로 양구와 회양을 거쳐 내금강 장안사로 가는 노정을 선택했다. 금강내산, 금강외산, 해금강, 관동, 설악산 등은 구석구석을 유람하면서 소상히 기술한 편이지만 기상악화로 외금강의 구룡연을 보지 못했다. 관동팔경 중에 청간정과 낙산사 등이 여정에 포함되어 있다. 그 세부적인 여정은 표 5-26과 같다.

서술된 내용은 현장에서 그림으로 사생한 기록, 유람한 지역의 명소, 지명, 숙소, 여행 중에 맛본 특이한 음식, 여행 도중 만난 인물, 여행 도중 발견한 백성들의 생활모습, 돌, 식물, 나무, 곳곳에 산재된 유적과 유물, 자신이 쓴 글씨와 선인들의 필적, 악공과 기생들과의 유흥, 나옹과 김동의 전설 등이 망라되어 있다. 산수자연을 사실적으로 묘사하고, 여행 도중 맛본 기이한 음식이나 에피소드와 같은 사소한 것들까지 세밀하게 기록하고, 유흥풍속을 노골적으로 묘사한 경향이 두드러진다.

『금강유상록』은 이하곤이 1714년에 쓴 「동유록(東遊錄)」이나 이만부가 1723년에 쓴 「금강산기」보다 더 자세하고 실증적인 편이다. 여행 도중에 본 식물들을 관찰하고 그 식물의 이름을 이시진(李時珍, 1518-1593)의 『본초강목(本草綱目)』(명대 출간)에 근거해 고증하는 대목에서 그의 실증적인 태도를 확인할 수 있다.

대에서 내려와서 몇 리를 가서 또 미타암에 도착했다. (중략) 탑 아래에 연꽃과 같은 풀이 있는데 중이 강연이라고 했다. 줄기는 하나고 잎은 둥글어서 어린 연꽃과 비슷

79 "萬二蓬萊東海頭 夢中何日不神遊 若能一嘯毗田盧頂 滌蕩年來滿腹愁.", 尹德熙, 「懷金剛」(1711) 앞의 책 上卷.

표 5-26 윤덕희의 금강산 탐승의 세부 여정

날짜	여정
3월 22일	한강 제천정(濟川亭) 순의군·순제군과 함께 출발→봉은사(奉恩寺)→광릉진(廣陵津)→평구역정(平丘驛亭) 숙박
3월 23일	두미탄(斗尾灘)→수종사(水鐘寺)→용진(龍津)→수유촌(水踰村) 숙박
3월 24일	양주 굴운역(窟雲驛)→황공탄(惶恐灘)→자참촌(自讒村) 숙박
3월 25일	가평 복장포(福長浦)→금기탄(琴碁灘)→초연대(迢然臺) 아래 숙박
3월 26일	안보역(安保驛)→반곡(盤谷)→문암(門岩, 春川大水口)→고정암(古靜庵)→봉황대(鳳凰臺)→춘천촌사(春川村舍) 숙박
3월 27일	문소각(聞韶閣)
3월 28일	소양정(昭陽亭)→청평→구송정(九松亭)→영지(映池)→항선루(降仙樓)→제하당(霽霞堂) 숙박
3월 29일	서천(西川)→영지→견성암(見性庵)→수인역점(水仁驛店)→양구현(楊口縣) 아전청사 숙박
4월 1일	학령(鶴嶺)→방산촌(方山村)→회양(淮陽)→웅곡(熊谷)→건파잔(乾坡棧)→회양문등창(淮陽文登倉)→민가 숙박
4월 2일	주현(舟峴)→마파대령(麽婆大嶺)→서산촌(鋤山村) 민가 숙박
4월 3일	장안동(長安洞)→장안사(長安寺) 산영루(山影樓)·범종루(泛鐘樓)·법당·사성전(四聖殿)·나한전(羅漢殿)·정묵당(靜默堂)
4월 4일	장안사 산영루→지장암(地藏庵)→옥경대(玉鏡臺)·황천강(黃泉江)→명경대(明鏡臺)→미타암(彌陀庵)·탑→백천동(百川洞)→안양암(安養庵)→삼불상→명연(鳴淵, 울소)→삼미암지(三彌庵址)→송나암(松蘿庵)→청련암(靑蓮庵)→백화암(白華菴)→삼불암(三佛岩) 삼불상→백화암 칠사도와 네 석비→함영교(涵影橋)→표훈사(表訓寺) 능파루(凌波樓)→천일대(天一臺)→정양사(正陽寺) 헐성루(歇醒樓)·법당·나옹부도·약사전·현성당(顯聖堂)→표훈사 능파루
4월 5일	삼장암(三藏菴)→보현참(普賢站)→개심대(開心臺)→천덕(天德)·지덕(地德)·묘덕암지(妙德庵址)→원통암(圓通庵)→용곡담(龍曲潭)→만폭동(萬瀑洞)→청룡담(靑龍潭)·흑룡담(黑龍潭)→비파담(琵琶潭)→운문석(雲紋石)→보덕굴(普德窟)→분설담(噴雪潭)→진주담(眞珠潭)→구담(龜潭)→선담(船潭)→화룡담(火龍潭)→암자 숙박
4월 6일	미륵대 마애불→길상폐지(吉祥廢址)→안문참(鴈門站, 內水站)→지경령(地境嶺)→은신대(隱身臺)→선암(船岩)→유참사(楡站寺) 산영루(山映樓)→방장 숙박
4월 7일	성불현(成佛峴)→박달령→불정대(佛頂臺)→학대(鶴垈)·풍혈(風穴)·빙혈(氷穴)→송림암(松林庵)·53불이 안치된 석굴→효양령(孝養嶺)→발연(鉢淵)→발연사(鉢淵寺) 숙박
4월 8일	신계사(新溪寺)→옥류동(玉流洞, 기상악화로 구룡연을 보지 못함)→신계사 숙박
4월 9일	온정(溫井) 온천
4월 10일	해산정(海山亭)
4월 11일	옹천(瓮遷)→예노현(羿奴峴)→조진관(朝珍館)→통천현(通川縣) 향사당(鄕社堂) 숙박
4월 12일	휴식
4월 13일	총석정(叢石亭)→환선정(喚仙亭)→금란굴(金爛窟)→조진(朝珍)→양진촌사(養珎村舍) 숙박
4월 14일	고성군→해산정→칠성암[해금강]→삼일포(三日浦)→단서암(丹書岩)→사선정(四仙亭)→대호정(帶湖亭)→해산정
4월 15일	명파역(明波驛)→한성군(扞城郡) 아전청사 숙박
4월 16일	선담·구암→청천역(淸汧驛)→청천정(淸汧亭)·만경루·만경대→선유담(仙遊潭)→영랑호(永娘湖)→낙산사 이화대(梨花臺)
4월 17일	이화대 일출→의상대→관음굴→신흥사(新興寺)→와선대(臥仙臺)→신흥사(新興寺) 숙박
4월 18일	한헐령(閑歇嶺)→계조굴(繼祖窟)→흔들바위→연수파(連水坡, 또는 미시령)→온정촌(溫井村)→내설악 와천촌(瓦川村) 숙박
4월 19일	대승사(大升寺) 빈터→한계(寒谿)→인제현(獜蹄縣) 등합강정(登合江亭)→아전청사 숙박
4월 20일	마로역(馬勞驛)→천감역(泉甘驛) 숙박
4월 21일	홍천현 범파정(泛波亭)→아전청사 숙박
4월 22일	원창역(原昌驛)→추천 수알정
4월 23일	춘천에 체류
4월 24일	신연강(新淵江)→봉황대→문암(門岩)→안보역촌(安保驛村) 숙박
4월 25일	청평촌사 숙박
4월 26일	평구역촌(平丘驛村) 숙박 두미담(斗尾潭)
4월 27일	한강 순의군의 집에 도착, 오후에 귀가

하나 그 꽃이 어떠한지는 모르겠다. 강연이라는 이름은 금시초문이지만『본초강목』
에서 이른바 독각선자가 아니겠는가?[80]

글에는 당시 금강산의 승려가 여행 온 문인들을 상대로 시축을 모으는 흥미로운
사례도 보이는데 윤덕희와 이훤도 승려의 요청에 응해 시를 지어주었다.

신계사의 승려 탄식이라는 자는 꽤 영리한데 여기에 따라와 한양에서 놀러왔던 사람
을 많이 알고 있었고 또 시축을 모았다. 애써 내 시를 구하기에 몇 줄의 글을 지어 남
겨서 남원공자에게 부치고 또 순의군도 사언, 오언, 칠언 시를 지어 가을 후에 남원공
자가 입산할 때에 얼굴을 보는 대신으로 삼게 남겨두고 또 탄식이 남원공자를 만날
구실로 삼도록 했다.[81]

산수유람 중에 접한 기이한 볼거리나 장관을 볼 때마다 '기절(奇絶)', '기려(奇
麗)', '가려기절(佳麗奇絶)', '기장(奇壯)', '기완(奇玩)', '기장지관(奇壯之觀)', '진제일장
관(眞弟一壯觀)', '진이관(眞異觀)' 등의 평어를 이전 시기의 기행문에 비해 훨씬 많이
썼다. 또한 '어디가 어디보다 낫다'고 하는 산수의 비교를 통한 품평도 등장한다.

『금강유상록』은 전대의 산수유기에 비해 분량이 훨씬 방대해지고 다양한 내용을
담고 있다. 비록 본문에는 중국기행문학서에 대한 언급이 없지만 윤덕희가 중국기행
문학서를 읽었을 가능성이 높다.『군서목록』에 실린 명·청대 유기서들은 이러한 가
능성을 뒷받침해 준다(표 3-1). 무엇보다도 이 목록에는 신몽(愼蒙)의『명승기(名勝
記)』, 조학지(曹學志)의『명승지(名勝志)』〔조학전(曹學佺)『대명일통명승지(大明一統名
勝志)』로 추정〕, 송계명(宋啓明)의『장안가유기(長安可游記)』, 주금연(周金然)의『서산
기유(西山紀遊)』, 왕사진(王士禛)의『천하명산기(天下名山記)』, 고염무(顧炎武)의『북평
고금기(北平古今記)』와『창평산수기(昌平山水記)』등 명·청대에 출간된 기행문학서들
이 포함되어 있어 주목된다. 이 목록에 실린 명·청대 유기문학서들은 김창협 형제들

80 "下臺行數里許 到彌陀庵 (中略) 塔底有草如蓮 僧云江蓮 單莖圓葉 與稚荷相似 而未知其花之如何 江蓮之
名 今始初聞而 抑本草所謂獨脚仙者耶",尹德熙,『金剛遊賞錄』, 4월 4일조. 이하 윤덕희의『금강유상록』의
출전은 생략한다.

81 "新溪僧誕式者 稍伶俐隨來于此 多識京中前後遊玩之人 又聚詩軸 索余詩甚勤 構數行文 留寄南原公子 順
義作三五七言 幷爲秋後南原入山時 晉面之資 又爲誕式進現之門", 4월 9일조.

이 열람했던『명산승개기(名山勝槩記)』(명대 출간)와 청대 유기작가인 서하객(徐霞客)
을 이하곤과 조귀명이 언급한 것과 함께 이 시기 조선에 유입된 명·청대의 유기문학
서의 양상을 파악하는 데 귀중한 자료가 된다.[82]

②『금강유상록』과 진경산수화

비교적 장편인 57면에 달하는 윤덕희의『금강유상록』은 화가의 눈을 통해서 본 금강
산기행 양상을 살필 수 있는 소중한 지침서로서 단순히 기행문학서로서의 가치 이상
으로 미술사적 가치가 크다. 그가 1747년에 금강산 현장에서 그림을 그렸다는 귀중
한 정보를 제공해줄 뿐만 아니라, 금강산에서 행해진 유흥풍속들을 비중 있게 다루고
있어서 풍속화가로서의 그의 면모도 확인된다. 또한 금강산에 남긴 필적은 그의 서예
자료가 되며, 선인들의 필적기록도 다른 기행문에 비해 더 많은 내용을 담고 있다.

　　그는 금강산의 여러 명소를 여행하였는데 특히 장안사 산영루, 천일대, 정양사
헐성루, 은신대, 불정대, 옹천, 총석정, 해산정, 청간정 등 눈앞에 펼쳐진 경치들을 조
망하기 좋은 곳에 올라 화가의 시야에 잡힌 봉우리, 바위, 건물들이 위치한 방향까지
꼼꼼히 기록하였다. 그가 남겨놓은 기록 중에 18세기 금강산도의 소재로 잘 알려진
명소들에 대해 쓴 네 기록만 제시해보고자 한다.

㉠ 장안사 산영루

초삼일 맑음. 밥을 먹고 길을 떠나 5리쯤에서 개울을 건넜다. 개울을 모두 아홉 번 건
너서 장안동 골짜기 입구로 들어갔다. (중략) 산영루에 올라가니 금강산의 한쪽 면이
눈앞에 펼쳐졌다. 석가봉, 지장봉, 관음봉, 장경봉 등 여러 봉우리들이 하늘 끝에 우뚝
솟아서 면면이 모습을 드러내어 이미 금강산의 반이 넘는 기상을 보여주었다. 누(樓)
에서 보는 시야가 넓고 탁 트였다. 옛날과 지금의 시를 쓴 것들이 어지럽게 걸려 있는
데 옛날과 지금의 재상들과 명사들 중 쓰지 않은 사람은 한 사람도 없었다. 앉아서 보

82　고연희는 앞의 책, pp. 65-73에서 김창협의「동유기」에 언급된 오정간(吳廷簡)의「황산유기(黃山遊記)」
　　는 육조부터 명대 말기에 이르는 산수기행시문과 관련된 1,550여 편이 실려 있는 산수유기집인『명산승
　　개기(名山勝槩記)』(만력 연간 출간)에 포함되어 있음을 밝혔다. 김수증, 김창협, 김창흡, 김창즙 등의 금강
　　산유기의 가장 두드러진 특징 중 하나는 우리나라의 진통색인 산수기행문학 전반에 대한 이해가 있었을
　　뿐만 아니라 당시 국내에 유입된『명산승개기』를 애독한 사실을 지적하였다. 이 그룹의 작품 속에는 명대
　　말기 공안파 원굉도(袁宏道)의 산수유기나 청대 초기 전겸익(錢謙益)의 유시와 연관된 현상이 나타난다
　　고 하였다.

다가 자리를 뜰 때 만폭동의 맑은 급류는 그 기세를 떨치며 넓은 바다로 돌아간다. 이미 심신이 상쾌함을 느꼈다. (중략: 경내를 두루 돌아본 기록) 구경한 여러 곳을 사승에게 상세히 묻고, 누각의 이름을 써서 걸고 붓과 벼루를 가져오게 하여 산영루 위에서 본 여러 봉우리를 대강 그렸다.[83]

ⓛ 천일대

정양사를 보기 위하여 발걸음을 재촉하여 천일대에 올랐다. 천일대 위에는 늙은 회나무 정자가 하나 있다. 정자가 그늘을 만든 곳이 가장 높아서 눈을 돌리며 사방을 바라보니 금강산 전체가 하나도 보이지 않은 것이 없었다. 남쪽으로는 영원곡, 백마봉, 차일봉, 돈도봉 등을 바라보고, 동쪽으로는 망고대, 혈망봉, 오현봉, 청학대, 금강대, 보현대를 바라본다. 동북쪽으로는 가섭봉, 소향로, 대향로, 중향성, 비로봉, 일출봉, 월출봉 등이 빙 줄을 서서 높이 솟아 있으니 정말로 이른바 "십 리가 부용이요 만장이 병풍이다"는 것이로다. 북쪽을 바라보니 수미봉이 아득히 먼 곳에 높이 찌를 듯이 솟아있다. 서쪽을 바라보면 방광대가 혼후(渾厚)하고 충만하여 금강산의 토산으로 큰 언덕이 된다. 이 대는 금강산에서 가장 전망이 좋은 곳이다. 오래 앉아서 경치를 칭찬하며 구경하는데 이대감 형제가 뒤따라와서 함께 구경하며 술 몇 잔을 마신 후 돌아와 헐성루에 앉았다.[84]

ⓒ 정양사 헐성루

돌아와 헐성루에 앉았다. (헐성루는) 천일대와 마찬가지로 전망이 아주 좋으나 모양을 드러내어 눈이 휘둥그레 되는 것은 혹 천일대만 못했다. 이것(헐성루)이 있는 땅이 약간 낮기 때문인데 촘촘하게 늘어선 것과 온자한 것은 도리어 (천일대보다) 나았다. 이대감과 함께 앉아서 평을 하며 하루 종일 구경했다. 나는 헐성루 위에서 바라본 여

83 "初三日 快晴 飯後發行 五里許渡溪 溪凡九渡 入長安洞口 (中略) 上山映樓 金剛一面 羅列眼前 有日 釋迦峯地藏峰觀音峰 長庚諸峰 簇立天末 面面呈態 已露金剛太半氣象矣 樓觀廠黁 古今題名亂掛 古今卿宰名人無一不錄 坐看移時 萬瀑淸瀨 其勢縈回汪洋 已覺心神爽豁 (中略) 與寺僧詳問所玩諸處 仍題名揭樓 索筆硯草寫山映樓上所見諸峰欛", 4월 3일조.

84 "爲觀正陽寺 促行上天一臺 臺上一老檜亭 亭成蔭處 地 最高駢 瞩四望則 金剛全體 一無不見 南望靈源谷白馬峯遮日峯頓道峯 東望高臺穴望峯五賢峯靑鶴臺金剛臺普賢臺也 東北則 伽葉峯小香爐大香爐棨香城毘盧峯日出峯月出峯 羅列峻極 振所謂十里芙蓉 萬丈屛者也 北望 須彌峯縹緲高揷 西望 放光臺渾厚磅礴 爲金剛之土山大丘者也 臺爲金剛第一大觀 久坐稱翫", 4월 4일조.

러 봉우리들을 대강 그리고〔초사(草寫)〕 오래 앉아 있으니 오후 구름이 문득 그치고 지는 해가 채색을 드러내어 중향의 여러 봉우리들이 저녁노을에 빛나 흰빛이 마치 눈과 같고 봉긋봉긋 솟은 것은 마치 옥과 같아서 하늘에 가득한 광경을 여기저기 둘러보느라 겨를이 없었다. (중략) 이리저리 노닐고 편안하게 놀면서 차마 떠나지 못했다. 비로봉 한 봉우리가 중향봉의 바깥에 아득히 멀리 바라보이는데 그것은 금강산의 제일 봉우리이다. 아래위로 사십 리 길을 가서 피곤하고 지치는 것이 위험하고 두려워서 감히 가지 못하여 일만이천봉의 거대한 배치를 요약할 수 없으니 몹시 안타깝다.[85]

ⓔ 해산정

곧바로 해산정에 올라보니 사방의 산이 구불구불하고 시내와 호수가 띠처럼 둘러 있고 좌우의 암석은 마치 거북이 모양이어서 이름하여 동구암, 서구암이라고 했다. 골짜기 밖에 바다로 통하는 문에는 흰 바위로 된 자그마한 돌섬들이 바다에서 나란히 솟은 것은 모두 일곱 개여서 칠성암이라고도 하고 해금강이라고도 했다.[86]

위의 내용에서 그는 시야에 잡힌 대표적인 경물들을 잘 포착하여 사실적으로 잘 요약하였다. 그가 장안사의 문루인 산영루(ⓐ)와 정양사 헐성루(ⓒ)에서 직접 그림을 그렸다는 사실을 알려주는 중요한 자료로, 그림은 현재 전하지 않지만 근기남인 서화가 그룹의 금강산도의 계보에서나 조선 후기 진경산수화사에서 중요한 위치를 차지하는 소재이다.

먼저 근기남인이 그린 금강산도의 계보에서 보면, 윤휴와 이서에 이어 윤덕희의 그림은 세 번째이고, 현장에서 직접 그림으로 사생했던 내용을 기록한 예는 윤휴에 이어 두 번째이다. 이들의 기행문에 나타난 현장사생기록은 강세황의 「유금강산기」에서 다시 보여 윤휴, 윤덕희, 강세황으로 이어지는 계보, 즉 금강산을 현장에서 사생

85 "還坐歇醒樓 與天一臺 同一大觀而 呈形壯矚則 或不如天一而 此則處地稍低 故排密藟籍則 還或過之 與李台同坐 評玩竟日 余草寫樓上所望峯巒 坐久晚雲旋卷 斜日呈彩 衆香諸峯掩映夕照 皚皚如雪 立立如玉 滿天光景 應接不暇 (中略) 彷徨優游 不忍離去 毘盧一峯縹緲 望見於衆香之外 此則金剛之第一峯也 上下可費四十里之後 疲薾危懷 不敢徃見 不能領畧 萬二千峯之大扺置 甚可恨也.", 4월 4일조. 윤덕희는 '歇惺樓'로 쓰지 않고 '歇醒樓'로 기록하고 있다.

86 "直上海山亭 四麓逶迤 溪湖環帶 左右岩石 宛如龜形 名曰東西龜岩 洞外海門 白石小嶼 列立海中者 凡七名曰 七星岩 亦曰海金剛.", 4월 14일조.

하는 계보가 이렇게 세워진다.[87]

조선 후기 진경산수화사의 위치에서 보자면, 정선이 그린 금강산도 기념작들과 허필(許佖, 1709-1768)의 1744년작 〈총석정도〉(삼성미술관 리움 소장) 다음으로 조선 후기 문인화가가 남긴 비교적 이른 시기의 기념작으로 거론될 수 있는 작품이다.[88] 당시에 활약했던 조영석은 금강산도를 남기지 않았을 뿐더러 심사정의 금강산도는 기념작이 없지만 연구자에 따르면 1753년 이후에서 1764년 이전에 금강산 여행이 이루어졌을 것으로 추정된다.[89]

이 그림들은 현전하지 않아 어떠한 방식으로 화면을 구성하였고 어떠한 화풍을 구사했는지 가늠할 수 없지만 현장에서 직접 사생한 점, 글의 내용상 경물들을 오랫동안 관찰하여 완전히 익힌 후에 사생을 시작한 것으로 미루어볼 때 경물들을 가감하지 않고 눈에 보이는 대로 재현한 것만큼은 확실하다. 당시 활발하게 작품 활동을 할 때라 필력 또한 좋았을 것으로 짐작된다.

〈장안사산영루망금강산도〉를 그릴 때는 산영루 위에서 여러 봉우리들을 관찰한 다음 다시 경내를 둘러보고 구경한 여러 곳을 승려에게 상세하게 묻고 난 후에야 비로소 붓을 들었다. 이 그림은 ㉠에서 서술한 것처럼 산영루 위에서 눈앞에 펼쳐진 석가봉, 지장봉, 관음봉, 장경봉 등을 그렸을 것으로 추정된다.[90] 이에 반해 정선의 1711년작 《풍악도첩》 중 〈장안사도〉에는 장안사 건너편의 두세 봉우리만 묘사되어 있다.[91] 이하곤이 정선의 〈장안사도〉가 앞에 봉우리를 다 그리지 않고 두세 봉우리만 붙여서 그 의취만을 표현하였다고 기록한 데서 정선이 금강산을 그리는 방식을 파악할 수 있다.[92] 정선은 금강산을 그릴 때 세부적인 것은 생략하고 경물을 요점적으로 그리거나 때로는 그 장소에서 눈에 보이지 않는 경물들까지도 화면에 포함시키는 등 화면

87 강세황은 헐성루에서 본 경치를 "작은 화폭에 눈에 보이는 바를 간략하게 그렸다[取片幅 略寫眼中所見]" 고 기록하였다. 姜世晃,「遊金剛山記」, 앞의 책.

88 정선의 1711, 1712, 1724, 1732, 1734, 1738, 1747, 1756년에 남긴 기념작들은 박은순, 앞의 책(1997), pp. 131-134.

89 이예성,『현재 심사정 연구』(일지사, 2000), p. 164.

90 이하곤의 「동유록」에도 산영루에서 바라본 석가봉, 관음봉, 지장봉, 장경봉이 기록되어 있다.

91 이 그림은 최완수, 앞의 책, p. 25 참조.

92 "산영루 앞에 다만 두세 봉우리가 있어, 높게 빼어나 사랑스러운데, 이 화폭은 조금 모아 쌓아놓은 듯하니, 어찌 원백(元伯)이 흥이 났을 때 팔 가는 대로 휘둘러서, 다만 그 의취를 구하고, 그 형사를 구하지 않은 것이 아니겠는가[山映樓前 只有二三峰 巉秀可愛 此幅微似攢疊 豈元伯興到時 信手揮酒 只求其趣].", 李夏坤,「題一源所藏海嶽傳神帖」, 앞의 책 卷14 중 '長安寺' 부분. 최완수, 앞의 책, p. 24 참조.

을 재구성하여 그 의취를 표현하는 데 중점을 두었다.[93]

〈헐성루망금강산도〉를 그릴 때는 먼저 천일대에 올라 금강산 전체를 보고 다시 헐성루로 이동해 하루 종일 앉아 구경을 한 후에야 붓을 들었다. 헐성루가 금강산 만 이천봉의 봉우리를 한눈에 굽어볼 수 있는 곳인 점과 "헐성루에서 바라본 여러 봉우리를 대강 그렸다"는 기록을 감안해볼 때 이 그림은 비로봉, 중향성, 일출봉, 월출봉, 향로봉, 석가봉 등 일만이천봉을 대강 사생했을 것이다. 만약 이 작품이 전해졌다면 상당히 이른 시기의 〈헐성루망금강산도〉일 것이다.[94]

그가 후에 돌아와서 사생초본을 바탕으로 다시 그렸는지는 『수발집』의 기록에도 없고 현전하는 작품도 남아 있지 않아 알 수 없다. 다만 강세황의 경우 기록에는 헐성루에서 사생한 기록만 있으나《풍악장유첩(楓嶽壯遊帖)》(국립중앙박물관 소장)을 남겼듯이 윤덕희도 초본을 바탕으로 더 많은 금강산도를 그렸을 가능성을 유추해볼 수 있다. 차후에 윤덕희의 금강산도가 발견되기를 기대한다.

윤덕희가 그린 금강산도는 당시에 활약했던 정선 화풍과 영향관계가 있을까? 윤덕희는 1731년–1732년경에 정선의 〈산수도(山水圖)〉두 점에 직접 제화시를 쓴 예가 있어 정선과의 접촉 가능성을 시사한다.[95] 그러나 윤덕희가 유람한 1747년 봄에 정선도 72세의 노구를 이끌고 금강산을 다시 유람하게 되었는데, 두 사람이 금강산에서 만났다는 기록은 보이지 않는다. 설사 윤덕희가 정선을 이전 시기에 만났다고 해도 현재 남아 있는 그들의 작품에서 서로 영향관계가 그다지 보이지 않고 진경산수화를 그리는 태도도 서로 달라 윤덕희가 정선 화풍의 영향을 받았을 가능성은 희박하다. 윤덕희는 위에서 살펴본 것처럼 실재하는 형상을 그릴 때는 마치 눈앞에 실재하는 경치처럼 그려야 한다는 진경관을 바탕으로 현장에서 눈에 보이는 대로 그렸을 것이라면, 정선은 눈에 보이는 대로 그리지 않고 세부적인 경물은 생략하고 핵심적인

93 정선은 이 대상을 핍진하게 묘사하는 데 주력한 것이 아니라 대상이 지닌 내재적 질과 천기, 또는 대상에 대한 작자의 주관적 감흥과 운치를 표현하였는데, 박은순은 이러한 성격의 진경산수화를 '천기론적 진경산수화'라고 하였다. 朴銀順, 앞의 책(1997), pp. 108-206.

94 정선은 〈단발령망금강전도〉를 주로 많이 그렸고 〈정양사망금강산도〉(개인소장) 역시 남겼지만 헐성루에서 바라본 경치를 그대로 재현하지는 못했다. 정선 이후에 헐성루에서 본 경치를 그린 대표적인 화가들의 작품으로는 허필(1709-1768)의 〈헐성루망만이천봉도〉(박창훈 구장), 최북(崔北, 1712-1786년경)의 〈헐성루망금강도〉(개인소장), 정충엽(鄭忠燁, 1725-1800 이후)의 〈헐성루망만이천봉도〉(개인소장), 김응환(金應煥, 1742-1789)의《금강산화첩》중 〈헐성루〉(개인소장), 김하종(1793?-1875 이후)의 〈헐성루망전면전경도〉 등을 꼽을 수 있다.

95 이에 관한 언급은 車美愛,「駱西 尹德熙 繪畵 硏究」(2003), p. 15.

특징만을 간추려서 그렸다.

윤덕희는 금강산을 유람하기 이전에도 진경산수화를 그렸다. 앞서 살펴본 것처
럼 25세(1709) 때 사촌인 윤덕부에게 삼각산 백운대 실경을 그려주었으며, 그 그림에
대해 쓴 글에서 실재하는 경치로서의 의미를 지닌 '진경(眞景)'이라는 용어를 사용하
였다.

또한 윤덕희는 조유수(趙裕壽, 1663-1749)에게 후계(后溪)의 울창한 버드나무 숲
속에 조유수의 모습을 담은 그림을 그려주었으며, 조유수는 이에 감사의 뜻으로 부채
끝에 제를 썼다. 그 내용은 다음과 같다.

乞畵輞川圖	망천도를 부탁했는데
乃寫后溪境	후계의 경치를 그렸다.
色色水與人	물과 사람이 형형색색하고
皆我非斤嶺	모두가 우리 근령(斤嶺)이 아니네.
后溪四時態	후계의 사계절 모습
此描秋漲景	이것은 가을 물 경치를 그렸네.
前川果變江	앞 개천 과연 강으로 변해
柳陰來舴艋	버드나무 그늘에 작은 배가 당도해 있네.
歷歷入浦帆	돛단배 들어오는 모습 역력하고
似避西風猛	서풍의 사나움을 피하려는 듯하네.
快哉扇裏人	부채 속의 사람 기뻐하고
淸颸應灑頂	시원한 바람으로 정수리가 서늘하구나.
其人非摩詰	그 사람 왕유는 아니지만
老子之分影	노자의 그림자이로다.
不分苦炎日	고통스런 더운 날 아랑곳하지 않고
渠獨飽涼冷	혼자만이 서늘함을 즐기네.
猶爲幻身謝	오히려 환신이 고맙게 되어
製者今和靖	글 짓는 사람 지금 화정이라네.[96]

96 趙裕壽, 「蓮翁不作輞川納涼圖 而寫我后溪柳漲看余其中 故題扇尾謝之」, 『后溪集』 卷5.

이 시의 내용으로 보아 윤덕희가 그린 후계의 가을 경치를 담은 그림은 실재 경치를 그대로 그리지 않고 앞 개천을 강으로 그렸으며, 버드나무 그늘 아래 한 척의 배가 있고, 서풍을 맞으며 멀리 돛단배 들어오는 정경을 그렸다. 조유수는 그림 속의 주인공을 왕유로 그리지 않고 자신의 모습으로 그려준 것을 오히려 고맙게 여겼다.

1738년에 모산(茅山, 영암군 신북면)의 실경을 그려 금성(錦城)으로 떠나는 남중거(南仲擧)에게 주었음은 다음과 같은 「우제모산도증행(又題茅山圖贈行)」이라는 시를 통해서 확인된다.

말을 모는 자는 표옹이고
하늘을 찌를 듯하는 것은 월출산인가
무성히 우거진 대숲 속에
어느 곳이 군의 집인가?[97]

79세(1763) 때 그린 녹우당 소장《보장(寶藏)》제3면 〈도담절경도(島潭絕景圖)〉는 현전하는 그의 유일한 진경산수화이다〔도 5-80〕. 이 그림은 한쪽 눈까지 실명된 79세 때 그린 작품이라 애석하게도 필력이 약하지만 김홍도의 〈도담삼봉도(島潭三峰圖)〉나 실경과 비교해보면, 실재의 경치에 거의 충실하다.[98] 우측 상단에 미숙한 서체로 "도담절경(島潭絕景)"이라고 쓴 묵서를 통해 단양팔경 중 도담삼봉을 그린 진경산수화임을 알 수 있다. 화면을 삼단으로 구분하여, 전경에는 왼쪽으로부터 구멍이 뚫린 기암이 서 있고, 수변을 따라가며 화보풍의 잡목들 사이로 누각과 지붕만 보이는 집들이 있다. 전경과 중경 사이의 넓은 수면 위에는 점경인물(點景人物)로 그린 두 사람이 평화롭게 나룻배를 타고 있다. 중경에는 우뚝 솟은 삼봉이 자리 잡고 있으며, 삼봉과 근접된 원산이 후경에 펼쳐져 있다. 이 절경은 실경과 비교해보면 거의 실제의 경치에 충실하나 윤색을 가한 흔적이 몇 군데 보인다〔도 5-81〕. 즉 실제의 경관에 비해서 도담삼봉을 수직으로 과장해 그렸으며, 주봉의 허리에 있었다는 누각을 그리지 않았고, 주봉의 바로 작은 바위무더기 위에 한 그루 화보풍 나무가 서 있다. 수직으로 길게 암봉을 그리는 방식은『장백운선명공선보(張白雲選名公扇譜)』'상악도(霜鍔

97 "策馬者豹翁 簇天月出耶 依依深竹裡 何處是君家.", 尹德熙, 「又題茅山圖贈行」, 앞의 책 上卷.
98 김홍도의 〈도담삼봉도〉는『檀園 金弘道 ―탄신 250주년 기념특별전』(삼성문화재단, 1995)의 도 79 참조;
 도담삼봉 실경 사진은 車美愛, 앞의 논문(2001), 도 126 참조.

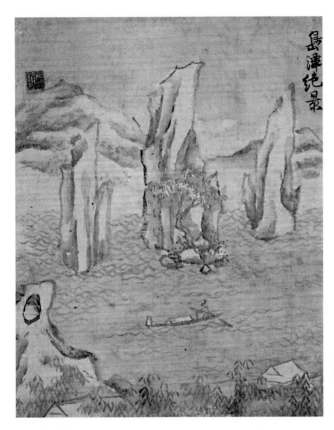

島潭絶景

5-80 윤덕희, 〈도담절경도〉,
《보장》제3면, 1763년,
견본수묵, 21.8×17.1cm,
녹우당

5-81 도담 실경

圖)'의 암봉 표현과 유사하다. 그러
나 바위주름과 원산을 처리하는 방
식은 먼저 윤곽선을 그리고 그 주변
을 군데군데 담묵으로 처리하여 괴
량감을 살리려 한 흔적이 엿보인다.
한쪽 눈이 실명된 이후에 시도한 그
림이라 필력이 약하고 전체를 연묵
으로 처리하여 화면에 강약이 전혀

없다. 수파는 당시 유행한 물결 유형에 속하며 정선의 수파묘와도 유사하다.[99]

99 정선, 〈월출장강도〉, 견본설색, 36.5×26.5cm, 『중국고서화명품선』제3집(동방화랑, 1987), 도 13 참조.

618

3) 윤용의 진경산수화

윤용은 24세경에 자신이 살고자 하는 초당 세 칸을 지을 계획을 세우고 그림으로 그려두었다. 이를 알 수 있는 다음과 같은 기록이 있다.

이 세상에서는 다시는 즐거움이 없다. 초당 세 칸을 짓겠다는 약속은 종이에 그림을 그리는 데까지 이르는 데 지금 십 년이 되었는데 아직도 그것을 이루지 못해서 끝내는 헛말로 돌아갔다. 설령 앞으로 집을 짓고 지붕을 이고 앞에 방을 내고 뒤에 헌을 붙이고 계단을 만들고 꽃을 심고 연못을 파 연꽃을 심어서 그림의 경치와 똑같이 한다고 하더라도 내가 장차 누구를 위하여 놀고 누구를 위하여 보겠는가?[100]

위의 기록으로 보면 윤용은 자신이, 꽃들이 있는 정원과 연못이 있는 초당 세칸 집을 그린 일종의 '가옥설계도'를 그려 이 그림과 똑같이 집을 지을 계획을 세웠다는 흥미로운 사실이 확인된다. 그림으로 그린 '가옥설계도'는 현재까지 다른 화가들의 사례가 발견된 바 없으며, 가옥도를 그리고 그것을 그대로 재현하여 집을 짓고자 했던 점에서 '진'을 추구한 예술로 볼 수 있다.

또한 국립중앙박물관 소장 〈강정완월도(江亭翫月圖)〉는 진경산수화로 보인다[도 5-82]. 이 작품은 《화원별집(畵苑別集)》에 실려 있으며, 화면의 오른쪽 중단에 "군열"이라 관서하고, 그 밑에 "윤용(尹愹)"(@)이 찍혀 있다. 강변의 누각에서 밤늦도록 두 인물이 담소를 나누고 있는 장면을 포착한 이 그림은 전형적인 우리나라 가옥 형태의 누각이 있고, 강 건너편 마을에는 한옥들이 밀집되어 있다. 강변 쪽으로는 성벽이 있는 점으로 보아 한강 주변의 실경을 그린 것으로 짐작된다[도 5-83].

이상으로 윤두서의 지도 및 진경산수화 제작의 선구적인 면모를 규명하고, 윤덕희와 윤용이 그린 진경산수화의 특성을 고찰하였다. 조선 후기 진경산수화의 발전에는 윤두서와 윤덕희, 윤용도 일정 부분 기여하였음을 파악할 수 있다.

지금까지 윤두서는 동아시아 지리 정보의 탐구로 인한 '지'의 확장을 토대로 '조

100 "此世無復有樂矣 草堂三間之約 至於畵紙爲圖 于今十年 迄未成焉 終歸空言 設令異時結構蒝茅 前房後軒 築墀蒔花 鑿池池種蓮 一如畵中之景 吾將誰爲而遊 誰爲而觀哉,", 尹愹, 「靑皐公祭文」, 앞의 책 6册 海南尹氏文獻 卷18 靑皐公條.

선인'이라는 자각의식과 '타자'로서의 주변국에 대한 자각이 이루어지고, 이것이 동인이 되어 〈동국여지지도〉와 〈일본여도〉를 제작했음을 살펴보았다.

윤두서가 중국 지리와 지도에 대한 관심이 방대했음은 1927년부터 1928년에 걸쳐서 조선사편수회에서 조사하고 작성한 『해남윤씨군서목록』에 수록된 중국 지리서

들을 통해 가늠해볼 수 있었다. 그는 일본 역사와 지리도 독서를 통해서 자득했으며, 1711년 일본에 파견되는 통신사 별천 명단에도 올랐을 만큼 일본에 대한 지식이 풍부했다.

윤두서의 〈동국여지지도〉는 조선 전기 정척과 양성지의 〈동국지도〉 계열의 지도를 토대로 그려 일정 부분 한계를 드러내고 있지만, 이전 지도의 문제점을 수정하거나 자신이 알고자 하는 지리 정보를 보태어 당시 조선 국토의 참모습을 손수 파악하고자 제작한 것이다. 그 결과 이 지도는 이전 시기 지도의 한계를 뛰어넘는 최신 정보가 담겨 있어 조선시대 지도사에 기여한 바가 크다. 만주지역을 제외시킨 점, 1712년에 세운 백두산정계비의 표기, 백두산으로부터 뻗어내린 산줄기 및 백두산과 천지가 강조된 점, 해안도서 및 해상 교통망과 군사정보의 대폭적인 확충, 산맥과 하계망의 보다 상세한 표현, 17세기 후반 개명된 지명들의 반영, 다양한 기호와 도형으로 세분화시킨 범례의 사용, 쓰시마에 대한 새로운 지리 정보 추가, 해수면을 연푸른색으로 선염한 점, 손색없는 회화적 묘사력 등의 새로운 면모는 조선인이라는 자각의식에서 시작된 조선 지리의 탐구가 실제 지도 제작에 반영된 것으로 파악된다.

〈동국여지지도〉에 1712년에 세운 백두산정계비와 고려시대 윤관이 선춘령에 세운 고려정계비를 함께 표시한 것은, 백두산정계 이후 변화한 북방 지역 및 고대국가의 강역에 대한 그의 높은 관심을 방증하고 있다. 또한 백두산정계비가 지도에 그려진 것을 근거로 보면 이 지도의 제작 시기는 1712년부터 1715년 사이로 좁혀 볼 수 있다.

윤두서의 〈일본여도〉는 18세기 조선 지식인의 '타자'에 대한 인식을 알 수 있는 귀중한 사례로 국방에 대한 관심에서 제작되었음을 알 수 있다. 윤두서는 최신판 일본 지도로서 1686년경에 출간된 〈신판일본도대회도〉를 구입하여 이것을 토대로 자신이 지니고 있는 배경지식으로 수정을 하면서 일본의 지리정보를 터득해나갔다. 원본인 〈신판일본도대회도〉의 오른쪽 최북단에 위치한 이테키(夷狹, 현 일본 홋카이도)라는 지명이 윤두서의 지도에는 하이도(蝦蛦島)로 변경되어 표기되어 있는 것은 우리나라에 널리 알려진 지명으로 바꿔 쓴 것으로 추정해보았다. 〈신판일본도대회도〉에서는 마쓰마에(松前)가 이테키 남단의 서쪽 아래 외따로 떨어진 섬으로 위치해 있는데, 윤두서의 지도에는 히이도 내 님단 서쪽에 붙어 있다. 현재의 지도와 비교해보면 윤두서가 고쳐 그린 마쓰마에가 실제에 가깝다. 〈일본여도〉는 1712년 이후부터 1715년 사이에 필사된 것이므로 〈동국여지지도〉의 제작시기와 차이가 없다고 보았다.

윤두서의 〈동국여지지도〉와 〈일본여도〉는 조선 후기 지도사에서 중요한 위치를 차지하고 있으며, 그의 예술정신의 중요한 요소인 '사실성[眞]'과 '현실성[今]'의 추구라는 키워드에 부합된 제작법이었다.

또한 풍속화, 서양식 음영법, 남종문인화 등 조선 후기 새로운 회화경향을 선구적으로 개척한 것과 같이 〈금강산도〉를 애호하는 분위기 또한 윤두서로부터 시작되었다. 윤두서는 세상 일이 바빠 금강산을 유람할 기회가 없었지만 금강산을 가고자 하는 열의가 높아 1683년 김명국의 〈금강산족자〉를 와유의 목적으로 감상하고자 했다. 그는 김명국의 〈금강산족자〉에 초상화를 지칭하는 '사진(寫眞)'과 '진면(眞面)'이라는 용어를 사용하였다. 이서가 1700년 금강산을 유람하고 난 후에 그린 〈금강산도〉는 윤두서가 수장하고 감상하였다. 지금까지 〈백포진경도〉로 알려진 윤두서의 진경산수화는 그의 생부 윤이후가 살았던 죽도의 별서를 그린 진경산수화로 파악하였다.

윤덕희는 25세(1709) 때 자신이 직접 그린 실경 그림에 실재하는 경치로서의 의미를 지닌 '진경(眞景)'이라는 용어를 사용하였다. 윤덕희가 실재하는 경치를 '진경'이라는 용어로 지칭한 것은 현재까지 알려진 기록 중 가장 이른 시기의 예일 뿐만 아니라 18세기 진경산수화의 유행과 함께 이 용어가 등장했다는 점에서 의의가 크다고 볼 수 있다. 윤두서, 윤덕희, 이익이 실재하는 경치라는 의미로 사용했던 '사진(寫眞)', '진경(眞景)', '진경(眞境)'이라는 용어를 강세황이 모두 사용했던 점은 특히 주목된다.

녹우당에 소장된 필자미상으로 알려진 『금강유상록』은 저자가 윤덕희임을 앞에서 밝혔다. 『금강유상록』은 윤덕희가 1747년(63세, 영조 23) 3월 22일부터 4월 27일까지 총 35일 동안 금강산, 관동, 설악산 일대를 탐승한 여정을 하루도 빠짐없이 일기 형식으로 기록한 기행산문이다. 57면에 달하는 이 책은 조선 후기 문인화가의 눈을 통해서 본 금강산기행 양상을 살필 수 있는 소중한 지침서이다. 특히 이 책에는 〈장안사산영루망금강산도〉와 〈정양사헐성루망금강산도〉를 사생하였다는 기록이 있어 윤덕희도 정선이 활동했던 시기에 금강산도를 그렸음을 알 수 있는 귀중한 정보를 제공해주었다. 현장에서 금강산 그림을 사생한 내용을 기행문에 기록으로 남긴 점은 백악사단의 기행문과 차별화된 특징이다. 근기남인인 윤휴가 1672년에 쓴 「풍악록」에는 천일대에서 본 금강산을 사생했다는 기록이 처음으로 등장하고, 윤덕희가 1747년에 쓴 『금강유상록』에도 장안사 산영루와 정양사 헐성루에서 본 금강산을 그림으로 사생했다는 내용이 언급되어 있다. 근기남인의 기행문에 나타난 현장사생기록은 이익과 절친했던 강세황이 쓴 「유금강산기」에도 보이고 있다. 기록으로 남아 있는 윤덕

희의 금강산도는 조선 후기 금강산도의 계보에서 이서, 정선, 허필이 남긴 기년작과 더불어 비교적 이른 시기의 기년작으로 거론될 수 있는 작품이다. 따라서 1709년 실재하는 경치라는 의미로서의 진경을 언급하였고, 1747년 금강산도를 그린 윤덕희도 조선 후기 진경산수화사에서 새롭게 위상이 정립되어야 한다. 그 밖에도 이 기행문에는 금강산 유흥풍속에 대해서도 이전 시기에 비해 훨씬 비중 있게 다루고 있는데, 이를 통해서 윤덕희가 지닌 풍속화가로서의 면모를 확인할 수 있다. 금강산에 자신이 직접 글씨를 쓴 기록과 더불어 사촌형 윤순, 순의군 이훤, 그리고 선인들이 남긴 필적들의 기록들은 서예사의 자료로도 가치가 크다고 볼 수 있다.

윤용은 24세(1731)경에 초당 세 칸과 정원과 연못이 있는, 자신이 미래에 살 집을 그린 일종의 '가옥설계도'를 그려 이 그림과 똑같이 집을 지을 계획을 세웠다는 흥미로운 사실이 확인된다. 그림으로 그린 '가옥설계도'는 현재까지 다른 화가들의 사례가 발견된 바 없으며, 가옥도를 그리고 그것을 그대로 재현하여 집을 짓고자 했던 점에서 '진'을 추구한 예술로 볼 수 있다. 〈강정완월도〉는 실경을 담은 그림으로 보인다.

5. 사생화와 서양화법

1) 사생화

'진'과 '금'을 추구하는 윤두서의 예술정신은 일상적인 사물을 묘사하는 단계에까지
이르고 대상을 더 사실적으로 묘사하는 방법을 더 깊이 탐구하는 계기가 되었다. 그
결과 윤두서는 사생화(寫生畵)를 선구적으로 시도하였으며, 서양식 음영법을 인식하
여 부분적으로 수용하였다. 따라서 윤두서가 서양식 음영법을 수용한 경로와 시도한
시기, 서양식 음영법의 특징뿐만 아니라 대상의 직접 관찰에 의한 사생화의 시도를
면밀하게 고찰할 필요가 있다.

주변에서 흔히 발견되는 일상적인 소재들을 사생화로 그린 중국의 화가는 명대
오파화가인 심주(沈周)가 대표적이며, 우리나라 화가로는 윤두서가 최초로 시도하였
다. 과일, 채소, 그리고 곤충을 대상으로 그린 그의 사생화는 '진'과 '금'을 추구하는
예술정신에 기반을 두고 있다.

《윤씨가보》의 〈석류매지도(石榴梅枝圖)〉와 〈채과도(菜果圖)〉는 배경을 그리지 않
고 그릇에 담겨진 채소와 과일을 놓고 그린 사생화이다[도 5-84, 85]. 두 작품은 작품
크기가 동일하며 하단에 "공재(恭齋)"(ⓑ)라는 동일한 인장이 찍혀 있어 같은 시기에
그렸을 것으로 짐작된다. 이 인장은 기년작에 찍혀 있지 않으며, 노승을 직접 관찰하고
그린 국립중앙박물관 소장 〈노승도〉에도 찍혀 있다. 두 작품을 동양적인 관점의 〈채과
도〉가 아닌 서양적인 정물화로 보는 견해도 있다.[1] 그러나 배경을 그리지 않고 그릇에
담겨 있는 과일을 그림으로 그린 예는 중국에서도 흔치 않은 소재이긴 하지만, 그가 소
장하고 작품에 활용했던 『방씨묵보(方氏墨譜)』와 명대 필자미상의 〈과도(果圖)〉에도
보이며, 윤두서가 서양의 정물화를 직접 보았다는 근거가 없어 두 작품은 서양식 음영
법을 부분적으로 적용하여 창조적으로 고안한 사생화로 보인다[도 5-86, 87].

〈석류매지도〉는 석류 세 개, 유자 두 개가 그릇에 가득 담겨 있는 것을 그린 그림
이다[도 5-84]. 유자는 싱싱한 잎이 달려 있고, 잘 익은 석류는 알맹이를 드러내고 있
으며, 과일 뒤쪽에는 만개한 매화꽃 가지가 꽂혀 있다. 이 작품은 이른바 '정물'이라는

1 李乃沃, 앞의 책(2003), pp. 132-143.

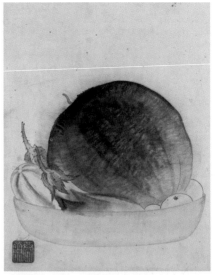

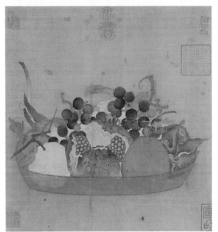

84	85
86	87

5-84 윤두서, 〈석류매지도〉,《윤씨가보》, 18세기, 지본수묵담채, 30×24.2cm, 녹우당

5-85 윤두서, 〈채과도〉,《윤씨가보》, 18세기, 지본수묵담채, 30×24.2cm, 녹우당

5-86 『방씨묵보』 권6「홍보(鴻寶)」, '영보진일지묵(靈寶眞一之墨)'

5-87 필자미상, 〈과도(果圖)〉, 명(明), 견본수묵채색, 27.7×26.0cm, 워싱턴 프리어갤러리

소재, 서양식 음영법, 외국산 그릇 등 모두 새로운 요소들이다.

석류는 가을에 수확되고, 유자는 11월 하순에서 12월 초순 정도에 수확되며, 매화는 초봄에 꽃을 피운다.[2] 세 가지 대상을 함께 놓고 그린다는 것은 현실적으로 어렵지만 유자와 석류는 전라도 지방에서 산출되는 과일이기 때문에 윤두서가 주변에서 쉽게 접할 수 있는 것들이며, 매화는 한양에 살 때도 일부러 봄이 일찍 찾아온 해남으로 내려가 매화 구경을 했을 만큼 그가 애호한 꽃이었다. 그릇은 국화형발(菊花形鉢)로, 국산품이 아니라 17세기 중국 도자에 유행하는 기형이라는 흥미로운 사실이 최근 연구에서 밝혀져 아마도 윤두서가 특별히 진귀하게 여겼던 그릇인 듯하다.[3] 게다가 그릇의 굴곡진 부분에는 음영법까지 시도되어 있다. 이로 보아 그가 애호했던 과일과 꽃, 그리고 그릇을 앞에 놓고 사생을 시도한 매우 실험적인 작품임에는 틀림없다.

〈채과도〉는 큼지막한 수박과 참외 한 개, 가지 두 개, 그리고 둥그스름한 작은 과일 세 개를 그릇에 담아놓은 것을 그린 그림이다[도 5-85]. 여름에 나오는 과일과 채소를 한데 모아놓고 직접 사생하여 그린 것으로 보인다. 수박과 가지는 꼭지와 꼭지 부분에 난 잔털까지 그대로 사출(寫出)하였다. 〈석류매지도〉와 달리 그릇의 형체만을 선으로 그리고 음영은 사용하지 않았다. 수박은 먹에 물을 많이 섞어 번짐의 효과를 살린 발묵법(潑墨法)으로 그렸다.

커다란 잎에 곤충 한 마리가 있는 모습을 사생한 예는 《윤씨가보》의 〈초충도(草蟲圖)〉로 잎 위에는 "공재(恭齋)"(@)(1708, 1713 기년작)가 찍혀 있다[도 5-88]. 이 곤충은 생태적인 특성으로 보아 실제의 메뚜기를 직접 관찰하고 그린 것으로 보인다. 긴 더듬이 두 개, 걷는 데 사용하는 짧은 앞다리와 중간다리, 뛰는 데 사용하는 긴 뒷다리의 특징이 정확히 묘사되어 있다. 특히 다리 밑에 가시 모양처럼 돋아난 돌기까지 실제와 흡사하다. 이러한 소재를 택할 수 있었던 것은 그가 『삼재도회』를 많이 참고한 결과로 보이는데, 『삼재도회』 조수(鳥獸) 권6에는 유사한 구도로 그려진 메뚜기 사생도가 있다[도 5-89].

윤용이 4권으로 된 《취우첩(翠羽帖)》을 남겼음은 정약용이 강진유배 시절에 쓴 「발취우첩(跋翠羽帖)」에서 확인된다. 이 화첩에 실린 꽃과 나무, 영모, 벌레 등을 모두

2 석류와 유자를 소재로 한 그림은 미국 보스톤미술관 소장 남송대 노종귀(魯宗貴)의 〈유자, 포도, 석류도〉에서도 보인다. 여기서 석류는 다자(多子)를 상징하고 유자는 대길(大吉)을 상징한다.

3 방병선, 「조선 후반기 도자의 대외교섭」, 『조선 후기 미술의 대외교섭 발표요지문』(한국미술사학회, 2006), p. 133.

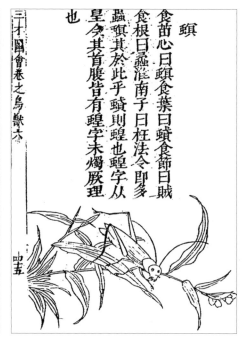

5-88 윤두서, 〈초충도〉,《윤씨가보》, 18세기,
지본수묵, 23×13.8cm, 녹우당

5-89 『삼재도회』 조수(鳥獸) 권6 황(蝗)

정밀하고 섬세하게 사생하였으며, 나비와 잠자리를 잡아다가 그 수염과 분가루까지
세밀히 관찰하고 실물과 똑같이 그린 점에서 윤용도 '진'과 '금'을 추구하는 예술정신
을 계승·발전시켰다고 볼 수 있다.[4]

2) 서양화법의 수용

조선시대 화가들에게 새롭게 비친 서양화법은 원근법과 입체감의 표현, 그리고 인물
과 동물을 생생하게 사실적으로 묘사한 것 등이다.[5] 지금까지의 연구에 따르면 서양화
법을 구사한 실례로는 〈자화상〉〔도 5-22〕에서 서구적인 입체화법이 엿보이는 치밀한

4 丁若鏞, 「跋翠羽帖」에 대해서는 이 책의 p. 666참조.
5 이에 관해서는 이성미, 『조선시대 그림 속의 서양화법』(대원사, 2000), p. 26.

세밀 묘사,《윤씨가보》의 〈유하백마도〉[도 4-139]에 보이는 입체감과 원근 개념,[6]《윤씨가보》의 〈석류매지도〉[도 5-84]와 〈선차도〉[도 5-49] 등에 보이는 서양식 음영 표현,[7]《윤씨가보》의 〈주례병거지도〉[도 5-46]에 보이는 선투시법의 관심[8] 등을 들었다. 또한 근대적 정물화와 음영법이 적용된《윤씨가보》의 〈채과도〉[도 5-85]는 이와 유사한 서양화를 보았을 가능성도 지적되었다.[9] 이상의 작품들에서 보이는 서양화법의 특징은 비록 빛에 의한 명암법을 정확하게 숙지하지는 못했지만 입체화법 즉 서양식 음영법에 대한 초보적인 이해와 정밀 묘사로 압축되며, 필자가 확인한 바에 따르면 서양식 원근 효과를 보여주는 선투시법을 시도한 작품은 발견되지 않는다. 여러 연구자들에 의해서 윤두서가 서양화법을 선구적으로 수용한 면모는 드러나게 되었지만 지금까지 서양화법을 시도한 시기와 서양화법의 수용 경로에 대한 논의는 없었다.

중국의 서구문화는 이탈리아 출신의 야소회(耶蘇會, Jesuit) 선교사인 마테오 리치[이마두(利瑪竇, 1552-1610)]의 입국에 의해서 16세기 말인 만력(萬曆) 연간(1573-1619)에 유입되었다. 명말청초의 화가들은 서양인 선교사들이 전도의 목적으로 유럽에서 가져온 동판화를 통해서 서양화법을 인식하고 작품에 부분적으로 활용하였다.[10] 최석정(崔錫鼎, 1646-1715)이 1697년 주청사로 연경에 다녀오면서 가져와 왕에게 헌

6 이태호, 앞의 논문(1983), p. 77.

7 이영숙, 앞의 논문, p. 17, p. 37, pp. 69-70.

8 박은순, 「조선 후기 서양 투시도법의 수용과 진경산수화풍의 변화」, 『美術史學』 11 (한국미술사연구회, 1997), p. 13, p. 24. 그러나 이 작품은 대각선을 이용한 전통적인 공간구도를 사용하였고 선투시도법을 적용한 예로 보는 데는 재고를 요한다.

9 李乃沃, 앞의 책(2003), p. 142. 그릇에 과일이 담겨진 정물 그림은 方于魯, 『方氏墨譜』 卷6, 「鴻寶」 중 靈寶眞一墨에도 보이고 있을 뿐만 아니라 당시에는 서양화의 전래기록이 없어 서양 정물화의 영향으로 보는 이내옥의 견해는 무리가 있다고 본다.

10 요네자와 가호(米澤嘉圃), 「中國近世繪畵と西洋畵法」 下, 『國華』 688 (1949)에서는 공현(龔賢, 1619-1689)의 작품에 서양판화의 영향이 농후하다고 지적한 바 있다. Michael Sullivan, "Some Possible Sources of European Infiuence on Late Ming and Early Ch'ing Painting," *Proceedings of the International al Symposium on Chinese Painting* (Taipei: National Palace Museum, 1970)에서는 예수회 선교사들이 유럽에서 가져온 지도와 도시 풍경을 묘사한 동판화들이 중국인 화가들에게 영향을 끼쳤다고 하였다. 『全球城色圖 Civitates Orvis Terrarum』 중 〈성 안드리안 산 Mount St. Adrian〉은 오빈(吳彬, 1568-약 1626)의 1600년작 〈영춘도권(迎春圖卷)〉의 명암대비가 심한 산이 화면을 꽉 채운 부분과 매우 흡사하다고 하였다. James Cahill, "Wu Pin and His Landscape Painting," 앞의 책에서는 명말 서양 동판화의 영향을 받은 화가로는 동기창, 오빈, 조좌(趙左), 장굉(張宏, 1577-1652 이후), 항성모 등 금릉파 화가들이라고 밝혔다. 동기창 서양화의 영향은 종래 중국 회화에서 볼 수 없었던 산수화의 참신한 구도법, 극단적인 명암대비, 청록산수화의 전통을 일신하는 극채색의 몰골화법 등을 들었다.

상한 『패문재경직도(佩文齋耕織圖)』(1696)에는 초병정(焦秉貞)이 선투시법을 적용하여 그린 삽도들이 있다.[11] 그러나 엄밀한 의미에서의 서양화 유입은 1720년 동지사행 정사였던 이의현(李宜顯, 1669-1745)의 '서양국화(西洋國畵)'의 매입으로부터 보고 있다.[12]

이때는 윤두서가 사망한 이후이므로 그는 조선에 유입된 서양화를 보지 못했을 것이다. 선행 연구에서는 윤두서가 마테오 리치의 기하학 원리와 서양화 개념 및 기법을 연구하여 서양화법을 적용한 것으로 보았다.[13] 이익은 한역서학서에 본격적으로 관심을 갖고 구입해 보면서 천문, 역학, 기하학적 원근법 등 서양과학을 연구하고 이를 적극적으로 수용하였다.[14] 그리고 이익이 본 원근법의 지침이 되는 마테오 리치의 『기하원본』과 아담 샬[Adam Schall, 탕약망(湯若望), 1591-1666]이 1626년 한문으로 편술한 『원경설(遠鏡說)』[15]과 같은 한역서학서들은 윤두서의 중국출판물 장서목록인 『해남윤씨군서목록』에 실려 있지 않을 뿐만 아니라 윤두서가 이를 보았다고 입증할 만한 문헌자료가 남아 있지 않다.[16]

11 정병모, 앞의 책, p. 133.

12 한정희, 「영·정조대의 회화의 대중교섭」, 앞의 책, p. 282; 홍선표, 앞의 책(1999), p. 292; 이성미, 『조선시대 그림 속의 서양화법』, p. 87.

13 박은순, 앞의 책(1995), p. 18, p. 76; 李乃沃, 앞의 책(2003), p. 142.

14 이익이 보았던 한역서학서는 ①역산서(曆算書): Emanuel Diaz(陽瑪諾), 『天文略』, Nicholas Longobardi(龍華民), 『治曆緣起』, Adam Schall(湯若望), 『時憲曆』(1641)·『日月蝕推步』, Sabbathin de Ursis(熊三拔), 『簡平儀誌』, Matteo Ricci譯 『幾何原本』 6권(1607) ②천문도: Philippus Maria Grimaldi(閔明我), 『方星圖』, 『西國渾天圖』, 李之藻, 『渾蓋通憲圖說』 2권 ③지리서: Matteo Ricci(利瑪竇), 『乾坤體義』 2卷, J. Alleni(艾儒略), 『職方外紀』, Ferdinand verbiest(南懷仁), 『坤輿圖說』 ④만국지도 ⑤기기서(機器書): Adam Schall(湯若望), 『遠鏡說』 ⑥수리서(水利書): Sabbathin de Ursis(熊三拔), 『泰西水法』 ⑦종교·윤리서: Matteo Ricci(利瑪竇), 『天主實義』 2권·『交友論』·『畸人十篇』·『西琴曲意』, 畢方濟의 『靈言蠡勺』, Adam Schall(湯若望), 『主制群徵』, Didacus de Pantoja(龐迪我), 『七克』 등. 이상의 내용은 하성래, 「李家煥과 西學과의 관계」, 『韓國學論集』 제35집(한양대학교 한국학연구소, 2001), pp. 5-44; 朴星來, 「韓國近世의 西歐科學 受容」, 『東方學志』 20호(연세대학교 국학연구원, 1978), p. 265; 李元淳, 『朝鮮 西學史 研究』(一志社, 1986), pp. 62-149; 姜在彦, 『朝鮮의 西學史』(民音社, 1990), pp. 100-101 참고하여 정리함.

15 홍선표, 「명청대 西學書의 視學지식과 조선 후기 회화론의 변동」, 『미술사학연구』 248(한국미술사학회, 2005), pp. 131-170, p. 141에 따르면, 이조백(李祖白)의 도움을 받아 1626년에 북경에서 한문으로 초간한 『원경설(遠鏡說)』은 시원경(視遠鏡), 천리경(千里鏡) 등으로 지칭되던 망원경의 용법과 원리, 제법(製法) 등과 목사(目司)를 보고하는 렌즈 등의 광학기구를 사용하여 천지를 보고 관측하는 이치와 기능을 자세히 설명한 광학서이다. 여기에는 카메라 옵스쿠라를 이용해 물상을 그대로 그리는 원리를 소개하고 있다고 한다. 이 책은 1631년(인조9) 진주사로 부경했던 정두원(鄭斗源)에 의해 우리나라에 처음 전래되었다.

16 이익의 서양화법에 관한 연구는 洪善杓, 「朝鮮後期의 繪畵觀—實學派의 繪畵觀을 중심으로」, 『山水畵

윤두서는 이익(李瀷)에 앞서 서학(西學)을 적극적으로 수용하여 녹우당 소장 그리말디(Philippus Maria Grimaldi, 중국명 민명아(閔明我))의 『방성도(方星圖)』를 통해서 서양의 천문학을 공부했음을 다룬 바 있다.[17] 윤두서가 서양화법을 이해한 경로 중 하나는 윤두서의 장서목록인 『해남윤씨군서목록』에 실린 정대약(程大約)의 『정씨묵원(程氏墨苑)』으로 파악된다.

윤두서의 〈마도〉[도 4-136]와 〈희룡행우도〉[도 4-154] 등은 『정씨묵원』의 삽도를 작품에 활용한 예들이기 때문에, 정대약이 마테오 리치로부터 받은 4점의 기독교 삽화들이 실린 이 책이 윤두서가 접한 유일한 서양화일 것이다.[18] 〈세비아의 성모자〉의 옷에는 빛에 의한 명암법이 뚜렷하게 보이며,[19] 〈베드로를 부르는 그리스도〉, 〈엠마오로 가는 그리스도〉, 〈소돔의 파멸〉 등 마테오 리치의 주석이 있는 나머지 세 작품에는 명암법은 보이지 않고 선원근법이 구사되어 있다(표 5-27).[20]

下 한국의 美 12(中央日報·季刊美術, 1982), pp. 221-226.

17 이 책의 pp. 181-183.

18 『정씨묵원』 권6에 실려 있는 기독교 삽화는 정대약이 1605년 말경에 남경 총독(總督)인 축석림(祝石林)의 소개장을 가지고 북경에 있는 마테오 리치를 만나서 받은 것이다. 4점의 그림 중 〈세비아의 성모자〉를 제외한 나머지 3점에는 마테오 리치의 주석이 있다. 『정씨묵원』의 기독교 삽화에 관해서는 向達, 「明淸之際中國美術所受西洋之影響」, 『東方雜誌』 第27卷 第1號(1930)(『唐代長安與西域文明』, 石家莊: 河北敎育出版社, 2001, pp. 483-529 재수록); Michael Sullivan, "Some Possible Sources of European Influence on Late Ming and Early Ch'ing Painting", pp. 606-607; Michael Sullivan, *The Meeting of Eastern and Western Art: from the sixteenth century to the present day*(London: Thames & Hudson, 1973); 小林宏光, 「明末繪畵と西洋畵法の遭遇」, 靑木茂·小林宏光 監修, 『中國の洋風畵展: 明末から淸時代の繪畵·版畵·揷繪本』(町田: 町田市立國際版畵美術館, 1995), p. 126; 조너선 D. 스펜스 저, 주원준 옮김, 『마테오 리치, 기억의 궁전』(이산, 1999), pp. 91-95, pp. 175-179, pp. 261-263; 顧衛民, 『基督敎藝術在華發展史』(上海書店出版社, 2005), pp. 121-122.

19 〈세비아의 성모자Nuestra Senora de l'Antiqua in Seville〉는 성모가 왼팔에 아기예수를 안고, 오른손에는 장미 한 송이를 들고 있으며, 아기 예수는 왼손에 포도송이를 쥐고, 무릎에는 황금빛 방울새가 날개를 활짝 펴고 있는 장면을 그린 그림인데, 포도와 황금빛 방울새는 그리스도의 수난과 죽음을 상징한다. 오른쪽 아래에는 "in Sem Japo"라고 새긴 글자가 있어 1597년 일본의 세미나리오에서 제작된 것임을 알 수 있다. 일본판의 서양원화는 비릭스(Wierix)가 스페인 세비야 대성당에 딸린 한 경당의 벽화인 〈안티구아의 성모자Virgen de la Antigua〉를 동판화로 복제한 것으로 알려져 있다. 정대약이 고용한 직공들은 일본판 원화를 보고 새 목판본을 제작하였다. 일본판 원화에는 새가 없는데, 그리스도의 무릎에 새를 그려넣은 것은 리치의 요구로 추정하고 있다. 성모의 광배에 새겨 넣은 라틴어에는 "아베 마리아, 은총이 충만하신 분Ave Maria Gratia Plena"을 잘못 새겨 "Plena"를 "Lena"로 새겼다.

20 〈베드로를 부르는 그리스도Christi and St Peter〉는 사도 베드로가 호숫가에 서 있는 그리스도를 향해 손을 내밀고 있는 장면을 묘사한 그림이다. 이 장면은 안토니 비릭스(Anton Wierix)의 〈그리스도의 수난

표 5-27 정대약의『정씨묵원』에 실린 기독교 삽화

① 세비아의 성모자　　　　　　　　　② 베드로를 부르는 그리스도

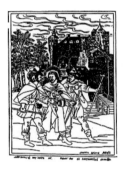

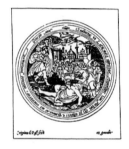

③ 엠마오로 가는 그리스도　　　　　　④ 소돔의 파멸

La Passion du Christ〉(1604) 21장면 중 19번째 그림인 그리스도가 부활한 후, 갈릴레아 호수에서 고기 잡는 제자들에게 나타났을 때 베드로가 그리스도의 존재를 알아보고 물에 뛰어드는 장면을 묘사한 그림이다. 그러나 리치는 이 그림의 내용과 전혀 다른 제목과 해설을 붙였다. 리치는 이 그림에 "믿는다면 바다 위를 걷겠지만 의심하면 가라앉으리라(信而步海, 疑而即沈)"라는 제목을 붙이고 베드로가 물위를 걷기 시작할 때 거센 파도가 일어나 마음에 의심이 들어 물에 빠지게 되자 그리스도가 손을 뻗으며 "네 믿음이 참으로 작구나. 왜 의심했느냐?"라는 해설문이 실려 있다. 이 내용과 일치하는 그림은 헤로니모 나달의『복음서하전(福音書畵傳)Evangelicae Historiae Imagines』(1593, 153점의 동판화 수록) 44번째 그림이다. 그 당시 이 책은 남창(南昌)에서 선교 활동을 하고 있는 엠마누엘 디아스에게 빌려주어 없었기 때문에 리치는 자신의 의도와 맞지 않은 이 그림이 제 역할을 할 수 있도록 해설문에서 복음서를 약간 수정하였다. 그뿐 아니라 비릭스의 원본 그림에는 그리스도의 손과 발에 있는 성흔(聖痕)과 오른쪽 옆

『군서목록』에 포함된 고기원(顧起元, 1565-1628)의 『객좌췌어(客座贅語)』(1628)에도 서양화법에 대해서 언급되어 있다. 고기원은 마테오 리치가 남경에 체류한 1599년부터 1600년경 사이에 만났는데, 그의 『객좌췌어』 중 「이마두(利瑪竇)」조에는 이마두(마테오 리치)에 대해 상당히 자세하게 기술하고 있다.[21]

이마두는 서양의 유럽인이다. 얼굴은 흰색이고, 수염은 곱슬거리고 눈은 움푹 파였으며 눈동자는 고양이처럼 노랗다. 그는 중국말을 안다. 남경에 와서 정양문 서영(西營)에 살고 있었다. 스스로 말하기를 그 나라는 천주를 우러러보는 것을 도리로 여긴다고 한다. 천주는 천지만물의 창조자이다. 그려진(그림으로 그린) 천주는 한 어린아이인데, 한 부인이 안고 있다. 이를 천모(天母)라고 한다. 이 그림은 동판화 위에 그림 물감을 칠한 것인데 그 용모는 살아 있고 동체나 팔과 손은 마치 화면에서 쑥 내밀어질 것만 같다. 정면을 보고 있는 얼굴은 요철이 있고, 진짜 인간과 다를 바가 없다. 혹자가 어떻게 이렇게 그릴 수 있느냐고 물으니 이마두가 다음과 같이 대답하였다. "중국 그림은 양(빛이 비치는 곳)만 그리고 음(그림자가 지는 곳)을 그리지 않아서 사람의 얼굴과 몸이 평면적으로 보이고 요철이 없다. 우리나라의 그림(서양화)은 음과 양을 겸비해서 그리기 때문에 얼굴에 고하(高下)가 있고, 손과 팔이 모두 둥그스름해진다. 무릇 사람의 얼굴은 정면으로 빛을 받으면 모두 밝고 하얗다. 측면으로 빛을 받으면 밝은 부분은 하얗지만 빛을 받지 않은 한쪽은 눈, 귀, 코, 입의 오목한 부분에 모두 어두운 부분이 있다. 우리나라(서양)의 초상화가는 이러한 법을 이해하고 화법을 사용하므로 능히 초상화와 진짜 인간이 다를 바가 없다"라고 하였다.[22]

구리에 로마 병사가 창으로 찌른 상처가 보이는데, 리치는 판화를 복제한 중국인 직공에게 그 구멍과 상처를 없애게 하였다. 〈엠마오로 가는 그리스도Christi on the way to Emmaus〉의 중앙에 부활한 그리스도와 양옆으로 두 제자들이 엠마오로 걸어가고 있는 장면을 도해한 그림이다. 리치는 "두 제자는 진실을 듣고 모두 헛됨을 버린다[二徒聞實, 卽舍空虛]"는 제목을 붙이고, 해설서에는 고통을 오랜 세월 견디면 더 없는 행복을 얻을 수 있다는 내용을 담고 있다. 리치는 비릭스의 목판화 중에서 그리스도의 수난과 관련된 그림 중 하나를 선택하였다. 〈소돔의 파멸The destruction of Sodom〉은 롯의 집에 밀고 들어가 거기에 숨어 있는 두 사람(사실은 천사들임)을 능욕하려고 하는 소돔의 남자들이 앞을 못 보게 되는 장면을 그린 것이다. 이 그림의 원본은 안트베르펜 사람 크리스핀 데 파스(Crispin Van de Passe)가 그린 구약성서에 나오는 롯의 일생을 그린 4장의 판화 연작 중 두 번째 그림이다. 리치는 "타락한 음욕과 비열함이 스스로에게 하늘의 불을 내리게 했다[淫色穢氣 自速天火]"라는 제목과 이해를 돕는 해설문을 붙였다.

21　韓延姃, 「마테오 리치와 交流한 漢人士大夫」, 『명청사연구』 14호(명청사학회, 2001), p. 59.

22　"利瑪竇 西洋歐邏巴人也. 面皙虯鬚深目 而睛黃如猫 通中國語 來南京 居正陽門西營中. 自言其國以崇奉天

이 글은 중국인 가운데 서양화법에 대한 언급으로는 상세한 편에 속하며,[223] 마테오 리치로부터 들은 서양의 음영법과 동판화의 정밀함, 자명종, 이마두의 저서, 이마두의 제자, 서양의 음식 등에 대해서 비교적 자세하게 소개되었다. 특히 고기원은 동판화에 채색하여 그린 아기 예수를 안고 있는 성모상이 살아 있는 듯한 생생함과 안면에 음영을 넣은 정면상임을 언급하였다. 마테오 리치는 중국인들이 그리는 인물화는 밝은 부분만 그리고 어두운 부분을 그리지 않아 평면적인 데 반해 서양의 그림은 빛이 비치는 부분과 그림자가 지는 부분을 모두 그린 점을 자세히 설명하였다. 일반적으로 서양화법의 특징은 음영법, 선투시법, 정밀성 등을 꼽는데 이 책에는 명암법과 정밀성에 대한 언급이 있다. 윤두서와 같은 뛰어난 재능이 있는 화가라면 이 책에 언급된 내용만으로도 충분히 음영법을 시도할 수 있었을 것이다.

윤두서는 고기원의 『객좌췌어』와 『정씨묵원』에서 다루어진 음영법을 깊이 탐구하여 자득(自得)한 것으로 보인다. 윤두서가 서양화법을 시도한 시기는 1706년경으로 파악된다. 윤두서가 서양화법을 시도하지 않은 초상화로부터 서양화법을 시도한 초상화로 변모하는 양상은 다음의 표 5-28과 같다.

1706년 여름경에 이형상에게 그려준 오성진 중 〈주공상(周公像)〉에는 윤곽선만으로 그렸다.[24] 이에 반해 같은 해 9월 25일 이잠이 사망한 얼마 후에 제작한 《십이성현화상첩》 중 〈주공상〉에서부터 안면과 옷주름의 어두운 부분에 음영이 가해져 있다.[25] 이 작품에는 의도적으로 어두운 부분을 나타내려는 의도가 곳곳에 보인다. 안면의 경우 눈, 귀, 코, 입, 주름 등의 오목한 부분에 모두 음영을 가하고 있다. 옷주름의 움푹 파인 부분에도 짙은 음영이 드리워져 있다. 그가 처음으로 실험적으로 시도한

主爲道 天主者 制匠天地萬物者也 所畵天主乃一小児 一婦人抱之 曰天母, 畵以銅板爲中幀, 而塗五釆於上 其貌如生, 身與臂手 儼然隱起中幀上 臉之凹凸處 正視與生人不殊, 人間畵何以致此 答曰 中國畵 但畵陽 不畵陰 故看之人面軀正平 無凹凸相 吾國畵 兼陰與陽寫之 故面有高下 而手臂皆輪圓耳, 凡人之面正迎陽 卽皆明而白 若側立 卽向明一邊者白 其不向明一邊者 眼耳鼻口凹處皆有暗相 吾國之寫像者解此法用之 故能使畵像與生人亡異也,", 顧起元, 「利瑪竇」,『客座贅語』卷6.

23　17세기 중반 『무성시사(無聲詩史)』의 저자 강소서(姜紹書, 17세기 중기 활약)는 "이마두가 가지고 온 서역 천주상에는 여인이 한 어린아이를 품고 있는데 눈과 눈썹, 옷의 문양이 맑은 거울 속에 담긴 듯하며, 저절로 움직이려는 듯, 단정하고 엄숙함, 빼어난 아름다움은 중국 화공의 손으로는 도저히 따를 수 없는 것이다"는 짤막한 언급만 했다, 車成美,『조선시대 그림 속의 서양화법』, pp. 58-59.

24　오성진 중 제1도 〈주공상〉에는 서양식 음영법이 보이지 않은 데 반해 제3도 〈공자상〉[도 5-5]의 옷에는 음영법이 보인다.

25　李瀷, 「十二聖賢畫像帖贊 幷序」,『星湖先生全集』卷48.

표 5-28 윤두서와 윤덕희의 작품에 보이는 서양식 음영법

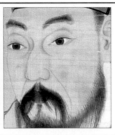

윤두서, 《십이성현화상첩》 중 〈주공상〉, 1706년 9월 25일 이후　　　　　윤두서, 〈심득경초상〉, 1710년 11월

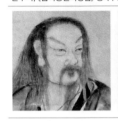

윤덕희, 〈무후진성도〉, 국립중앙박물관　　　　　　　윤덕희, 〈남극노인도〉, 1739년, 간송미술관

음영법이라 어딘지 모르게 자연스럽지 못한 부분이 있다.

　　약 4년이 지난 후인 1710년에 그린 〈심득경초상〉과 1711년–1713년경에 그렸을 것으로 추정되는 〈자화상〉에서는 이목구비와 옷주름의 윤곽선을 완화시키고 그 주변에 담묵을 은은하게 펴 발라 한결 자연스런 음영법을 구현하고 있다. 가는 붓으로 수염, 눈썹, 안면의 특징을 더 정밀하게 표현한 점도 진전된 면모이다. 사실적으로 묘사하는 형사(形似)에 관심을 갖는 윤두서의 조형태도는 살아 있는 듯 생생하게 그린다는 서양화법에 대한 인식을 통해서 보다 구체적으로 나타났다고 볼 수 있다. 인물화에 시도했던 음영법을 기물에 활용한 예는 《윤씨가보》의 〈석류매지도〉이다(도 5-84). 이 작품에서 그릇에 담겨진 유자, 석류, 매화 등은 전통적인 방식으로 그렸지만 그릇의 오목한 부분마다 담묵을 덧칠하였다. 이와 같이 서양식 음영법의 시도는 '진(眞)'을 추구한 그의 예술정신과, 그의 학문 경향인 실득정신(實得精神)이 모두 적용된 사례로 볼 수 있다.

　　윤덕희는 부친의 영향을 받아 서양화법을 습득하여 산수화, 도석인물화, 말 그림 등 여러 화목에 걸쳐 서양식 음영법을 적용시킨 사례가 많은 편이다. 〈무후진성도〉와 〈남극노인도〉 등은 세밀한 필선을 여러 번 가해 그린 안면의 사실적인 묘사와 옷과 기물에 표현된 서양식 음영법이 두드러져 보인다(표 5-28).

지금까지 살펴본 바와 같이 윤두서가 구사한 서양화법은 인물화의 안면과 옷주름, 그리고 기물에 음영을 넣는 정도였으며, 서양식 원근의 효과를 보여주는 선투시법이 적용된 작품은 발견되지 않는다. 윤두서는 마테오 리치와 접촉했던 중국인들이 저술한 『정씨묵원』과 『객좌췌어』를 참고하여 서양화법을 자득(自得)하여 1706년 이후부터 인물화와 사생화에 이것을 직접 실험한 것으로 추정된다. 서양식 음영법의 시도는 '진'을 추구한 그의 예술정신과 그의 학문 경향인 실득정신이 모두 적용된 사례로 볼 수 있다. 주변에서 흔히 발견되는 과일, 채소, 곤충 등 일상적인 소재들을 시도한 사생화는 '진'과 '금'을 추구하는 예술정신이 구현된 예로, 관찰과 서양식 음영법을 적용하여 창조적으로 고안한 그림으로 보인다.

VI

조선 후·말기 화단의 윤두서 일가 화풍 수용

조선 후기 화단의 선구자였던 윤두서는 가계의 세대 전승과 함께 그가 이룩한 회화 모델을 통해 후대 화가들에게 지대한 영향을 주었다. 그가 조선 후기 화단에 미친 영향과 윤두서의 외증손인 정약용(丁若鏞, 1762-1836)과 정약용의 외손인 윤정기(尹廷琦 1814-1879) 등의 가계적 전승, 19세기 호남 화단에 미친 영향 등의 종합적 고찰은 조선 후기 화단에서 차지하는 윤두서 일가 회화의 위상을 정립하는 데 규명되어야 할 과제일 것이다.

1. 조선 후기 화단에 미친 영향

윤두서, 윤덕희, 윤용의 그림은 당대 혹은 후대의 수장가들에 의해 유통되고 수장가와 교유하는 인물들에 의해 감상되면서 당대 및 후대의 회화에 영향을 미치는 계기가 되었다. 지금까지 연구에서는 윤두서의 선구적인 측면은 강조된 반면 그의 회화와 아들 윤덕희의 화풍이 조선 후기와 말기 화단에 미친 영향에 대해서는 본격적인 논의가 없는 실정이다. 윤두서가의 회화가 화단에 끼친 파급효과를 가늠하기 위해서 각 시기별로 화가들의 회화에 미친 영향을 정리해보고자 한다.

윤두서가 살았던 당대에 영향을 미친 가장 이른 시기의 문인화가는 김석대(金錫大, 17세기 말-18세기 전반)이다. 그는 숙종·영조 무렵의 문인으로 자는 군규(君圭), 호는 운전(雲田)·오재(悟齋)이며 그림을 잘 그린 화가로 알려져 있을 뿐이다. 그의 생몰연대는 파악하기 힘들지만 소론인 이덕수(李德壽, 1673-1744), 조태억(趙泰億, 1675-1728)과 교유한 인물인 점으로 보아 윤두서와 연배가 비슷한 화가라는 점은 확실하다.[1] 김석대와 교유한 조태억은 윤두서의 처 작은아버지인 이형상과도 교유했던 점으로 보아, 이형상이 김석대와 윤두서를 연결시켜주었던 인물로 추정된다. 그의 현전하는 작품은 소수에 불과해 구체적인 영향관계를 파악하기 힘들다. 〈수금경비도(水禽驚飛圖)〉는 우측 상단에 "군규(君圭)"라는 인장만 없다면 윤두서의 작품으로 오인될 만큼 전반적으로 윤두서의 화풍이 크게 반영되었다〔도 6-1〕. 전경의 왼편에 양 옆으로 부챗살처럼 주름을 가한 높다란 원추형 언덕, 그 위에 자라난 화보풍의 나무,

1 　李德壽, 「與徐持卿訪金君圭錫大於南谷」, 『西堂私載』卷2; 趙泰億, 「題金生君圭錫大畫簇」, 『謙齋集』卷15.

수변가의 잡풀과 작은 돌들, 평평한 너럭바위에 앉아 강 위를 나는 새를 바라보는 인물, 은은한 먹을 바림하여 표현한 강변의 토파, 우뚝 솟은 주봉 뒤로 실루엣으로 처리된 원산 등은 윤두서의 전형적인 산수구도와 묵법이다.

윤두서보다 8세 연하인 정선(鄭敾, 1676-1759)과 윤두서가 교유한 사실이 확인된 바는 없으나, 정선이 윤두서의 그림에 대해 잘 알고 있었음을 알 수 있는 기록을 남태응의 『청죽화사』에서 다음과 같이 찾아볼 수 있다.

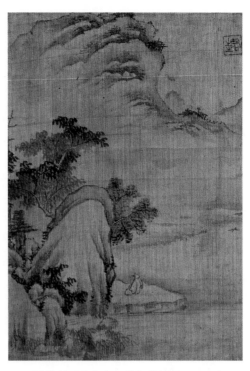

6-1 김석대, 〈수금경비도〉, 18세기, 견본수묵, 18.2×26.5cm, 간송미술관

내초(來初) 이인복(李仁復)이 나에게 말하기를 우연히 윤두서가 대충 그린 송석도를 얻었는데, 그렇게 크게 신경을 쓴 것이 아니어서 꼭 어린아이가 장난으로 그린 것 같았다. 그래서 남들은 모두 윤두서의 그림이 아니라고 생각했다. 마침 정선이 왔기에 그 이름을 숨기고서 보여주었더니 정선이 말하기를 "윤두서가 아니고서는 이렇게 그릴 수가 없다. 더듬어 찾아보면 알 수 있을 것이다"고 하였다. 이후 윤두서의 그림이라고 단정적으로 생각했다.[2]

위의 내용으로 보아 정선은 그림만 보아도 윤두서의 작품임을 알 수 있을 만큼 그의 그림에 대한 감식안이 있었다고 볼 수 있다. 정선이 활동했을 당시 이하곤, 민용현, 유호(유죽오) 등 서인계 문인들이 윤두서의 작품을 상당수 수장하였으며, 정선은 이하곤과 민용현가의 사람들과 교유가 있었기 때문에 이들이 수장한 윤두서의 작품을 접했을 것으로 짐작된다.

2 "李仁復來初語余曰 偶得尹斗緒所作草草松石圖 無甚用意有 若兒輩戲抹者 然人皆以爲非斗緒筆也 鄭敾適來 見諱其名而示之 敾曰 非恭齋不作此 摸索可知也 自後斷以爲斗緒筆.", 南泰膺, 「畫史」, 『聽竹漫錄』別冊.

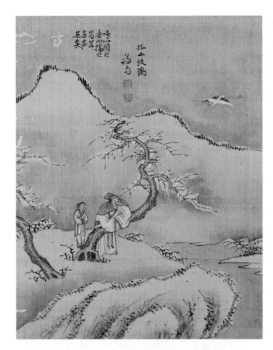

6-2 정선, 〈고산방학도〉, 18세기, 견본담채, 29.1×23.4cm,
왜관수도원(국립중앙박물관 보관)

정선의 산수인물도와 도석인물화는 윤두서의 영향이 일정 부분 감지된다. 정선의 〈고산방학도(孤山放鶴圖)〉〔도 6-2〕는 임포(林逋)가 굽어진 매화나무 등걸에 팔을 괴고 있는 모습을 소재로 삼은 점에서 윤두서의 《가물첩》 중 〈고사의매도(高士倚梅圖)〉〔도 4-201〕와 도상적으로 유사성이 있다.[3] 전경의 왼편 언덕에 매화나무 등걸에 기대고 있는 임포의 자세, 산면을 여백으로 처리한 원경의 설산, 담묵으로 바림한 하늘과 강가의 연무, 언덕 주변에 눈 쌓인 잡목 등 화면을 구성하는 방식도 두 작품의 공통점이다. 다만 세부 요소와 필치는 정선의 개성이 반영되었다. 윤두서의 작품은 수묵으로 붓을 가로 눕혀서 문지르듯 칠한 쇄찰법(刷擦法)으로 언덕을 그려 사의적인 문인화의 풍격과 필치가 잘 갖추어진 반면, 정선의 작품은 시동, 날아드는 백학, 그리고 서호 강변의 일부를 추가시키고 채색으로 주인공 인물을 강조하여 다소 번잡한 면이 없지 않다.

북송대(北宋代) 성리학자인 장재(張載, 1027-1077)가 정원에 앉아 파초의 시상을 떠올리고 있는 모습을 그린 정선의 〈횡거관초도(橫渠觀蕉圖)〉〔도 6-3〕는 야외를 배경으로 동파건을 쓴 고사가 편안한 자세로 생각에 잠겨 있다. 북송대의 문인을 주제로 한 점에서 윤두서의 〈고사독서도(高士讀書圖)〉〔도 4-108〕와 통하는 점이 있다. 따라서 이 두 작품을 통해서 북송대 문인과 정원이 결합된 새로운 유형의 산수인물도가 18세기 초에 등장했음을 알 수 있다. 윤두서의 작품에서 독서를 하다 말고 생각에 잠겨 있는 고사는 대나무가 배경으로 등장한 것으로 보아 소동파를 염두에 두고 그린 것

3 정선의 또 다른 〈고산방학도〉의 예는 『澗松文華』 54(한국민족미술연구소, 1998), 도 8.

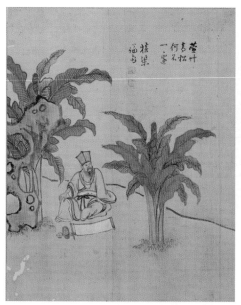

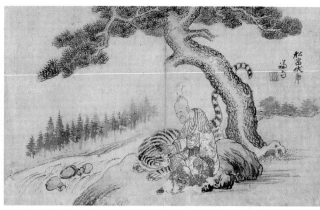

3 | 4

6-3 정선, 〈횡거관초도〉, 18세기, 견본담채, 29.0×23.4cm,
왜관수도원(국립중앙박물관 보관)
6-4 정선, 〈송암복호도〉, 18세기, 지본담채, 31.5×51.0cm, 간송미술관

으로 보이며, 정선은 지필묵(紙筆墨)을 앞에 두고 시상에 잠겨 있는 장횡거(張橫渠)의 모습으로 그렸다.⁴ 정선의 도석인물화의 대표적인 〈송암복호도(松岩伏虎圖)〉〔도 6-4〕는 『고씨화보』의 장승요 작품을 방작한 예이지만 이를 수하인물식으로 변형시킨 점은 윤두서의 〈사자나한도(獅子羅漢圖)〉〔도 4-188〕의 영향으로 추정된다.

윤두서의 '진'과 '금'을 추구하는 예술정신, 풍속화, 산수인물도 등에서 뚜렷하게 영향을 받은 점이 발견되는 화가는 조영석(趙榮祏, 1686-1761)이다. 그는 이웃에 사는 정선과 30년 동안 친밀하게 지냈음에도 불구하고 두 화가 간의 화풍상 영향관계가 거의 발견되지 않으나, 선배화가인 윤두서의 풍속화에 자극을 받아 윤두서의 풍속화에 보이는 공간구성면에서 화보의 잔영을 일소하고 현실적으로 변모하여 진정한 의미의 풍속화를 제작하여 당시에도 명성을 떨쳤다.

조영석의 《사제첩(麝臍帖)》 중 〈선반작업〉〔도 6-5〕은 앞서 언급한 것처럼 소재와 기구, 인물 배치 등에서 윤두서의 〈선차도(旋車圖)〉〔도 5-49〕로부터 직접적인 영향을

4 정선의 〈횡거관초도〉는 현재 3점이 전하는데 이에 관한 자세한 논의는 趙仁秀, 「정선의 《謙齋畵》 화첩 중 고사인물을 주제로 한 그림」, 『2010 용인대학교박물관 특별전 使人心醉』(용인대학교박물관, 2010), p. 117; 국외소재문화재재단, 『왜관수도원으로 돌아온 겸재정선화첩』(사회평론 아카데미, 2013), p. 32, pp. 182-184 참조.

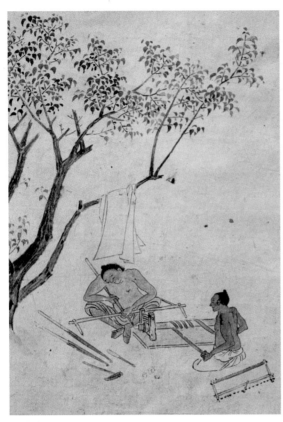

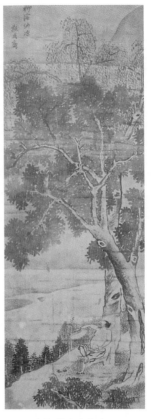

6-5 조영석, 〈선반작업〉, 《사제첩》, 18세기, 지본담채, 28×20.7cm, 개인

6-6 조영석, 〈유음납량도〉, 18세기, 견본수묵, 105.3×38.3cm, 서강대학교박물관

받은 작품이다. 윤두서와 달리 조영석은 작업장을 무성한 나무 아래 마련하고 있고 인물들이 웃통을 벗어 나무에 걸쳐놓은 점에서 무더위가 극성인 한여름임을 표현하고 있다. 인물의 형상을 보면, 윤두서의 작품에 남아 있던 중국풍의 잔영이 사라지고 조선인이 등장하여 엷은 갈색으로 살빛을 내어 햇볕에 그을린 일꾼의 가식 없는 모습을 표현함으로써 서민의 체취를 느낄 수 있게 하였다. 어설픈 듯하면서 과장이 없는 담담한 묘사, 해학적인 정취가 작품마다 넘쳐 있다. 목기를 깎는 사람은 오른팔 겨드랑이 사이로 목기를 지탱하고 작업에 열중하느라 고개가 오른쪽으로 기울어졌으며 힘이 들어간 오른팔의 근육이 더 부풀어 있다. 햇볕에 그을린 공인의 살갗과 근육은 짙은 농묵으로, 나뭇가지나 잎은 유사한 여러 색을 번갈아 사용하였다. 윤두서가 기계의 구조에 더 중점을 두었다면 조영석은 노동하는 사람에게 더 관심을 둔 점이

차이점이다. 《사제첩》은 세조어진중모 시에 파직된 50세(1735) 이후에 그려졌고,[5] 그는 풍속화를 그리기 이전에 어떤 경로를 통해서 윤두서의 풍속화를 먼저 접했을 것으로 보인다. 서강대학교박물관 소장 조영석의 〈유음납량도(柳陰納凉圖)〉[도 6-6]는 맨상투의 야인(野人)이 나무 밑에서 쉬고 있는 모습을 그린 수하인물도식 풍속화로 윤두서의 〈수하한일도(樹下閑日圖)〉[도 5-37]를 자신의 화풍으로 발전시킨 것으로 보인다.[6]

18세기 전반기 화가 중 윤두서의 회화를 능동적으로 수용한 대표적인 화가는 18세기 전반기에 활약한 화원화가 김두량(金斗樑, 1696-1763)이다. 18세기 남인계의 대표적인 문학가인 이가환(李家煥, 1742-1801)은 김두량에 대해서 "윤공재에게 그림을 배웠는데 특히 개를 잘 그렸다. 영조가 그에게 종신토록 녹을 지급하도록 하였다〔金斗樑 學畵於尹恭齋 尤善畵犬 英廟命終身給祿〕"고 하였다.[7] 실제로 김두량가는 윤두서가의 풍속화와 산수화의 영향을 받았다. 윤두서보다 28세 연하인 김두량이 윤두서에게 그림을 배운 시기는 윤두서가 한양에 거주했던 1713년 이전 시기인 18세 이전일 것이라는 가설도 제시된 바 있다.[8] 그러나 윤두서는 자식에게도 그림을 가르치려 하지 않았는데 하물며 신분이 낮은 사람에게 그림을 가르쳤다는 것은 납득이 가지 않는다. 윤두서에게 그림을 배웠다는 이가환의 언급은 윤두서의 그림을 종(宗)으로 삼았다는 의미를 내포한 것으로 판단된다. 김두량의 부친 김효강(金孝綱, 1663-1729)과 아들 김덕하(金德夏, 1722-1772)는 1748년에 숙종어진모사에 수종화사(隨從畵師)로 참여하였는데, 이때 윤덕희가 감동으로 참여하였다. 아마도 이 인연으로 김두량 가문의 화가들이 윤덕희를 통해서 윤두서의 화풍을 이해할 수 있었을 것으로 짐작된다.

김두량의 작품으로 알려진 〈목동오수도(牧童午睡圖)〉[도 6-7]는 윤두서의 〈경전

5 강관식, 「觀我齋 趙榮祏 畵學考」 下, 『美術資料』 제45호(국립중앙박물관, 1990), p. 38.

6 강관식, 위의 논문, pp. 28-29.

7 金相燁, 「南里 金斗樑의 繪畵 硏究」(홍익대학교대학원 미술사학과 석사학위논문, 1991), p. 2에서는 이가환의 『東稗洛誦續』(李佑成 編, 『東稗洛誦外五種』, 亞細亞文化史影印本, 1990, p. 165)에 기록되어 있는 것으로 소개되었다. 일본 동양문고본 『동패락송(東稗洛誦)』은 원래 노명흠(盧命欽)이 지은 책이고, 속편으로 들어가 있는 『동패락송속(東稗洛誦續)』은 이가환의 저작이다. 최근 성균관대학교 대동문화연구원에서 『근기실학연원제현집』을 편찬할 때 이 책을 『정헌쇄록(貞軒瑣錄)』이라고 명칭을 부여하였다. 이 책의 번역문은 민족문학사연구소 한문분과 역, 「李家煥의 『貞軒瑣錄』」, 『민족문학사연구』 30호, 31호(민족문학사학회, 2006), pp. 382-440, pp. 436-462에 수록되어 있다.

8 金相燁, 위의 논문, p. 19.

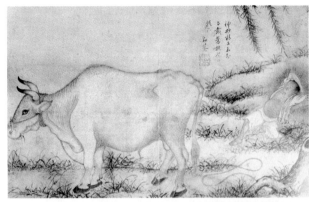

6-7 김두량(김덕하로
추정됨), 〈목동오수도〉,
18세기, 지본담채,
31×51cm,
소장처 미상

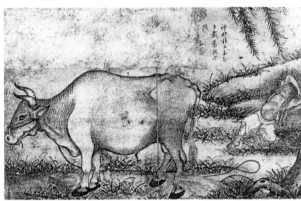

6-8 김두량, 〈목우도〉,
18세기, 『조선고적도보』
14책(경성: 조선총독부,
1934), p.5946

목우도(耕田牧牛圖)〉〔도 5-43〕에 등장하는 목동이 낮잠 자는 장면을 계승한 그림이
다.⁹ 소장처 미상으로 알려졌던 이 작품은 현재 북한 조선미술박물관에 소장되어 있
다.¹⁰ 이 작품이 가장 이른 시기에 공개된 『조선고적도보』에 실린 흑백도판에는 화면
의 왼쪽 하단에 "김덕하(金德夏)"의 관서가 있음에도 불구하고 김두량의 〈목우도(牧

9 이에 관해 가장 이른 시기에 지적한 학자는 安輝濬 監修, 『風俗畵』 한국의 美 19(중앙일보·季刊美術,
 1985), pp. 217-218의 도 69 도판해설을 쓴 이원복이다. 金相燁, 위의 논문, p. 34 및 이태호, 「조선 후기
 풍속화의 발생과 문인화가의 속화」, 앞의 책(1996), p. 159에서도 이 견해를 수용하였다.

10 安輝濬 監修, 위의 책, 도 69에서는 소장처 미상으로 소개되었고, 『사진으로 보는 북한 회화』(국립문화재
 연구소, 2007), p. 104에는 이와 일치한 그림이 실려 있다. 이 두 작품은 세로의 길이는 일치하지만 가로
 길이는 조선미술박물관 소장본이 5cm가 더 길게 표기되어 있다. 소장처 미상본은 중앙에 접혀진 흔적
 이 있는 데 반해 조선미술박물관 소장본은 접혀진 흔적이 없지만 화면 상단 우측에 적힌 "신통하고 묘하
 며 정교하고 공교함은 대숭(戴崇)과 더불어 누가 위이고 아래인지 모르겠다〔神妙精工 未知與戴崇孰高孰
 下〕"라는 강세황의 화평과 그 밑에 찍힌 인장까지 동일하다.

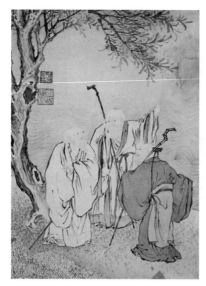
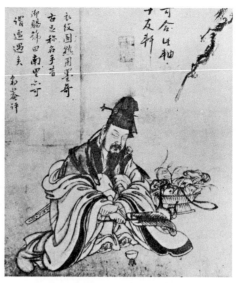

6-9 김두량, 〈삼로도〉, 18세기, 지본수묵,
30.7×22.3cm, 국립중앙박물관

6-10 김두량, 〈고사몽룡도〉, 18세기, 지본수묵,
30.6×26.1cm, 이병직(李秉直) 구장

牛圖)〉라는 제목과 이병직(李秉直) 소장으로 소개되어 있다[도 6-8].[11] 이원복은 『조선고적도보』에 실린 흑백도판을 근거로 이 그림의 작가가 김덕하일 가능성이 크다는 견해를 밝혔다.[12] 윤두서의 〈경전목우도〉에서는 낮잠 자는 목동과 두 마리의 소가 점경으로 처리된 데 반해 김덕하의 작품으로 추정되는 이 작품은 한 마리의 소와 목동을 크게 부각시켜 그렸다[도 5-45]. 버드나무 가지를 화면의 일부로 표현한 점, 소와 인물의 세부묘사에도 충실한 점 등은 윤두서 화풍의 특징이 투영된 것이다. 윤두서가 처음으로 시도한 이 모티프가 후배 화가에게 이어지게 되어 조선 후기 풍속화의 소재로 정착되어가는 과정을 살필 수 있어 주목된다.

　　김두량의 〈삼로도(三老圖)〉는 윤두서의 회화에 드러나는 몇 가지 특징이 반영되어 있다[도 6-9]. 이 작품에서는 버드나무 밑에 인물을 배치하는 수하인물도식 구도와 안면을 정밀하게 그리면서 동그랗고 작은 먹점으로 찍은 눈동자의 표현 등 윤두서의 전형적인 화풍을 구사하고 있다. 유자가 한 손을 든 자세의 유형은 윤덕희의 〈삼소도(三笑圖)〉[4-176]에서 보여 이 작품은 윤두서와 윤덕희 화풍의 영향을 동시에 받은 것으로 보인다. 김두량의 〈고사몽룡노(高士夢龍圖)〉[도 6-10]는 윤두서와 윤덕희

11　이 작품은 『朝鮮古蹟圖譜』 14冊(京城: 朝鮮總督府, 1934), 도 5946에 실려 있다.

12　安輝濬 監修, 앞의 책, pp. 217-218; 이원복, 앞의 책, pp. 107-110.

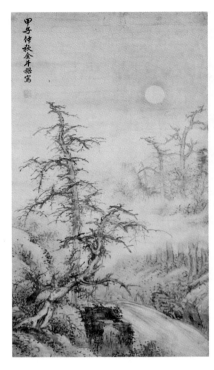
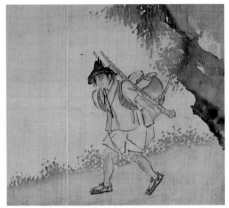

6-11 김두량, 〈월야산수도〉, 1744년, 지본담채,
49.2×81.9cm, 국립중앙박물관
6-12 오명현, 〈독나르기〉, 18세기, 견본담채, 18.7×20.8cm,
국립중앙박물관

의 도석인물화와 일치하는 주제는 아니지만 도석인물을 정세하게 그린 인물화 기법
을 활용하여 그린 점에서 윤두서의 〈노승도(老僧圖)〉〔도 4-192〕나 윤덕희의 〈무후진
성도(武候眞星圖)〉〔도 4-184〕와 접목된다.[13] 김두량의 1744년작 〈월야산수도(月夜山水
圖)〉〔도 6-11〕의 두 그루 나무에 구사한 원숙한 필치의 해조묘는 윤두서의 〈이금산수
도(泥金山水圖)〉〔도 4-5〕의 것과 유사하다.

윤두서의 풍속화는 조영석, 김두량 외에도 오명현(吳命顯, 17세기 후반–18세기
중반)의 풍속화에 영향을 미친 것으로 보인다. 오명현은 자는 도숙(道淑), 호는 기곡
(箕谷)이며, 평양출신의 화가로 인물과 산수화를 잘 그렸다는 사실밖에는 알려져 있
지 않다. 그가 남긴 풍속화 중 〈독나르기〉〔도 6-12〕에서 다루는 소재는 윤두서의 풍
속화와 일치하지 않지만 사선으로 그은 지면선 안에 인물을 배치하고 비스듬하게 기
운 언덕을 배치한 화면방식에 윤두서의 화풍이 반영되어 있다.

인물화에 능한 화원화가인 양기성(梁箕星, 1690-1756)은 1733년 영조어진, 1735

13 이 작품은 『朝鮮古蹟圖譜』 14冊, 도 5945에 실려 있다.

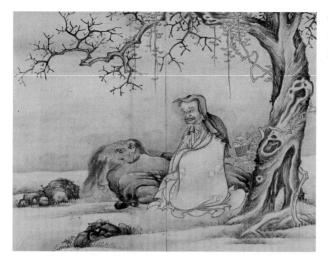

6-13 양기성, 〈사자나한도〉,
18세기, 지본수묵,
28.0×34.5cm, 간송미술관

년 세조어진모사 때 박동보·장득만 등과 함께 참여하였다. 한후량과 장득만과 더불어 《만고기관첩》을 제작하기도 하였다. 한겨울에 고목 아래 앉아 있는 나한과 사자를 그린 〈사자나한도〉(도 6-13)는 『고씨화보』 소재 호랑이와 나한의 유형과 달리 사자와 나한을 수하인물도 형식으로 그린 점에서 윤두서의 〈사자나한도〉(도 4-188)와 일맥상통한다. 양기성은 나한을 좀 더 현실적인 인물로 형상화시켰다. 정면을 응시하는 사자의 눈매에서 개성적인 면모가 엿보여 인물화에 뛰어난 그의 회화적 기량이 엿보인다.

이광사(李匡師, 1705-1777)는 윤순(尹淳, 1680-1741)의 필법을 계승한 대서예가이다.[14] 대수장가인 김광수(金光遂, 1696-?)와의 친분을 통해 그림에 대한 안목을 함양하여 산수·인물화도 잘 그렸다. 그러나 김광국이 그를 두고 "비단 서법만 당대에 뛰어났을 뿐만 아니라 그림에도 공교로웠으며 그림을 함부로 그리지 않았다"[15]고 하였듯이 현전하는 그의 작품이 많지 않다. 윤두서의 이질인 윤순과의 관계, 전라도 신지도(薪智島)에서의 유배생활, 그리고 녹우당에 걸려 있는 초서로 쓴 "정관(靜觀)"이

14 이광사에 관해서는 李完雨, 「員嶠 李匡師의 書論」, 『澗松文華』 제38호(한국민족미술연구소, 1990), pp. 59-75; 同著, 「員嶠 李匡師의 書藝」, 『美術史學硏究』 190·191호(한국미술사학회, 1991), pp. 69-124; 李源福, 「미공개 작품 지상공개 14 이광사의 桃源圖와 登高望遠」, 『韓國古美術』 통권 20호(2000), pp. 102-109.

15 "非但書法冠絶一代 亦工繪事 (中略) 然梢自矜惜 未嘗忘作." 간송미술관 소장 이광사의 〈高僧玩繪圖〉에 쓴 김광국 발문. 黃晶淵, 「朝鮮時代 書畵收藏 硏究」(한국학중앙연구원 한국학대학원 박사학위논문, 2007), p. 368.

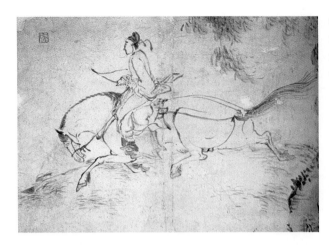

6-14 이광사, 〈기마도〉,
18세기, 지본수묵담채,
18.5×26.5cm,
일본 도쿄국립박물관

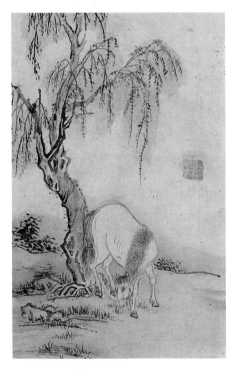

6-15 심사정, 〈유하계마도〉, 18세기, 지본담채,
39.5×27.5cm, 간송미술관

라는 현판 등을 감안해보면 그는 윤두서 집안과도 교유관계가 있었을 것으로 짐작된다.

그가 남긴 유일한 말 그림인 도쿄국립박물관 소장 〈기마도(騎馬圖)〉〔도 6-14〕는 버드나무를 배경으로 말을 타고 가는 관리를 담묵으로 그린 그림이다. 이 작품은 《가전보회》의 〈견마도(牽馬圖)〉〔도 4-127〕와 《윤씨가보》의 〈주마상춘도(走馬賞春圖)〉〔도 4-128〕 등과 관련성이 많다. 지친 기색이 역력한 머리를 숙이고 터벅터벅 걷고 있는 말의 모습, 인물이 입고 있는 관복, 말을 백묘로 처리한 점, 버드나무의 일부분을 배경으로 처리한 점 등은 윤두서의 〈견마도〉와 흡사하고, 말을 탄 인물의 자세는 〈주마상춘도〉

와 흡사하다. 당시 윤두서의 말 그림이 최고의 명성을 떨칠 때라 그 영향력이 이광사에게까지 미친 것으로 파악된다.

심사정(沈師正, 1707-1769)은 윤두서처럼 다양한 화보를 수용하여 자신의 독자

648

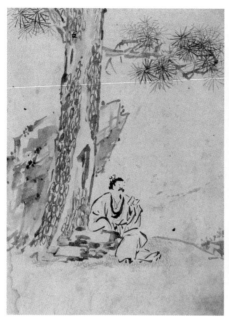
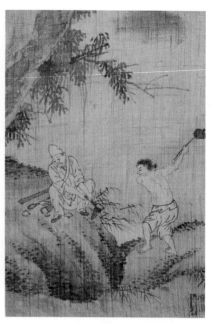

6-16 이인상, 〈송하독서도〉, 18세기, 지본담채,
28.2×40.7cm, 간송미술관

6-17 강희언, 〈석공도〉, 18세기, 견본수묵,
22.8×15.5cm, 국립중앙박물관

적인 산수화풍을 이룩한 화가이다. 산수화에서는 직접적인 영향관계가 보이지 않고
〈유하계마도(柳下繫馬圖)〉만이 윤두서의 유하마도 화풍의 영향을 받았다[도 6-15]. 이
작품은 심사정의 화취가 전혀 없고 지면선을 표현하고 그 주변에 잡풀을 묘사한 점,
유하마도의 형식 등을 보건대 윤두서 말 그림의 화풍이 강하게 반영되어 있다. 당시
윤두서 말 그림의 명성이 널리 알려졌기 때문에 그는 주문자의 요구에 따라 윤두서풍
의 말 그림을 방(倣)한 것으로 보인다.

　　이인상(李麟祥, 1710-1760)의 〈송하독서도(松下讀書圖)〉[도 6-16]는 선배화가인
윤덕희의 〈수하독서도(樹下讀書圖)〉[도 4-120]와 양식적 계보를 이루고 있다. 부수적
인 배경을 생략하여 독서하는 인물과 나무만 강조하고 지면선이 보인 점 등은 윤덕
희의 화풍을 따른 것이다. 다만 이인상의 독서하는 인물은 『개자원화전』을 그대로 답
습하였고 나무와 바위는 그의 특징적인 화풍으로 구사하였다.

　　강희언(姜熙彦, 1710 1764)은 윤두서에 이어 본격적으로 서양화법을 인식하여
회화에 구현한 화가이다. 강희언은 서양식 음영법과 원근법을 습득하여 작품에 구사
하는 등 윤두서보다 더 진전된 면이 보여, 윤두서로부터 자극을 받아 당시 유입된 서

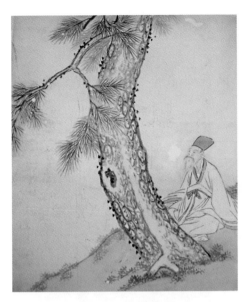

6-18 김윤겸, 〈송하인물도〉, 《사대가화묘화첩》, 18세기,
국립중앙박물관

양화를 직접 보고 그린 것으로 보인
다. 그가 윤두서의 풍속화와 윤덕희
의 말 그림을 수용한 점은 일부 작
품에서 확인된다. 《화원별집》에 실
린 〈석공도(石工圖)〉〔도 6-17〕에 적
힌 "담졸학공재석공공석도(澹拙學
恭齋石工攻石圖)"라는 제목은 윤두
서의 〈석공도〉〔도 5-39〕를 임모한
작품임을 입증해준다.[16] 정을 대고
쇠망치를 힘껏 내리쳐 바위를 깨는
순간을 포착한 장면을 그린 두 작품
의 차이는 육안으로 거의 구별이 안
될 만큼 흡사하다.

김윤겸(金允謙, 1711-1775)은
앞서 살펴본 것처럼 《공재화첩》에 발문을 쓰면서 윤두서의 회화를 높이 평가하였다.
김윤겸의 《사대가화묘화첩(四大家畵妙畵帖)》 중 〈송하인물도〉〔도 6-18〕는 전형적인
윤두서의 송하인물도 구도와 화풍을 계승한 예이다.[17] 사선으로 지면선을 그린 점,
지면 주변에 무수한 태점과 화보풍 잡풀이 구사된 점은 윤두서 화풍의 영향으로 보
인다.

호생관(毫生館) 최북(崔北, 1712-1786년경)은 그림을 팔아 생계를 유지한 중인출
신의 여항(閭巷)화가였다. 최북이 누구에게 그림을 배웠다는 기록은 없으나 선행 연
구에서는 최북 화풍이 심사정(沈師正), 강세황(姜世晃)과 영향관계가 있음이 논의되어
왔다.[18] 최북은 윤두서 가문과 친인척관계를 맺은 이익(李瀷), 이용휴(李用休), 이철환

16 李泰浩·兪弘濬 編, 『조선후기 그림과 글씨』(학고재, 1992), 도 18 및 도판해설에서 윤두서와 강희언의 작
 품은 인장만 다를 뿐, 필치, 화풍, 인물과 풍경의 배치, 모시에 그린 점, 작품 크기 등이 동일한 점을 들어
 강희언이 윤두서의 그림을 임모했을 가능성도 있다고 보았다.

17 김윤겸의 〈송하인물도〉 사진을 제공해준 이다홍 후배에게 고마운 마음을 전한다.

18 박은순, 「毫生館 崔北의 山水畵」, 『미술사연구』 제5호(미술사연구회, 1991), pp. 31-73; 전인지, 「玄齋 沈
 師正 繪畵의 樣式的 考察—山水畵와 人物畵를 中心으로」(이화여자대학교대학원 미술사학과 석사학위논
 문, 1995); 李禮成, 「玄齋 沈師正 硏究」(일지사, 2000), pp. 279-282; 金善熙, 「朝鮮後期 畵壇에 미친 玄齋
 沈師正(1707-1769) 畵風의 影響」(홍익대학교대학원 미술사학과 석사학위논문, 2002); 邊惠媛, 「毫生館 崔

6-19 최북, 〈처사가도〉, 18세기, 지본담채, 30.7×36cm, 동산방

6-20 최북, 〈공산무인도〉, 18세기, 지본수묵담채, 33.5×38.5cm, 개인

(李嘉煥, 1722-1779), 이현환(李玄煥, 1713-1772) 등 여주이씨 문인들과 강세황의 처남인 유경종(柳慶種), 그리고 윤두서의 사위인 신광수(申光洙) 등 남인계 문사들과 후원 및 교유가 긴밀하기 때문에 이들이 수장했던 윤두서와 윤덕희의 회화를 상당수 접했을 것으로 보인다.[19] 특히 남인계 문인 가운데 대표적인 서화수장가인 이관휴와 유경종이 윤두서와 윤덕희의 그림을 수장하고 있었을 뿐만 아니라 이잠과 이서가 수장한 윤두서의 그림들이 후손들에게 전승된 것을 감안해보면 최북은 윤두서와 윤덕희의 회화에 대한 인식이 있었을 게 당연하다. 최북이 성호 이익과 교류한 1740년경에 윤덕희도 한양에서 명성을 떨쳤기 때문에 이 둘 사이의 접촉도 있었을 것으로 추정된다.

최북의 산수인물도는 윤두서가의 회화 경향과 비슷한 성향을 보인다. 서옥만을 강조해서 화면을 가득 채운 최북의 〈처사가도(處士家圖)〉〔도 6-19〕의 연원은 윤두서의 《가물첩》 중 〈한거도〉〔도 4-203〕에서 찾아볼 수 있다. 이 소재는 『개자원화전』에서 차용하여 윤두서가 새롭게 재구성한 화면구도이다. 집 왼편에 한 그루의 나무가 있고 울창한 대숲이 에워싸고 있는 서옥은 두 작품에서 공통적으로 나타나는 특징이나 최북은 방일한 붓질로 표출하였다. 윤두서의 〈도교관폭도(渡橋觀瀑圖)〉〔도 4-38〕와 윤덕희의 〈월야산수도(月夜山水圖)〉〔도 4-51〕, 최북의 〈공산무인도(空山無人圖)〉〔도

北(1712-1786년경)의 生涯와 繪畵世界 硏究」(고려대학교대학원 문화재학협동과정 석사학위논문, 2007).

19　최북과 성호 가문 인물들 및 신광수와의 교유에 관해서는 丁殷鎭, 「『蟾窩雜著』 및 崔北의 새로운 모습」, 『문헌과 해석』 16호(문헌과해석사, 2001); 邊惠媛, 위의 논문 참조.

6-20)는 소재와 화면 구도 면에서 뚜렷한 개연성이 파악된다.[20] 그러나 세부적인 경물 표현에는 최북의 개성 있는 필력이 잘 나타난다.

근기남인 서화가 그룹과 계맥이 닿아 있는 강세황은 윤두서 일가의 예술정신과 화풍의 영향을 적지 않게 계승하였다. 동시대에 살았던 강세황과 윤덕희가 직접적으로 교유한 흔적은 문헌상으로 확인할 수 없고, 기존의 연구에서도 강세황의 회화와 윤두서가 회화의 관련성에 대해 구체적으로 논의된 바 없다. 그러나 앞서 다루었듯이 근기남인 서화가 그룹에 속한 성호 이익 집안과 강세황의 처남인 유경종 집안은 선대부터 윤두서 집안과 혼인관계를 통한 세교가 형성된 점, 윤덕희가 이익의 아들인 이맹휴와 교유한 점, 강세황이 윤두서의 막내사위인 신광수와 안산에서 함께 예술 활동을 펼친 점을 감안해보면 소북계(小北系) 남인(南人)인 강세황은 근기남인 서화가 그룹과 직접적으로 계맥이 닿았음을 알 수 있다.[21] 이로 보아 강세황은 유경종가, 성호가, 그리고 신광수가에 소장된 윤두서가의 그림을 많이 접하고 크게 자극을 받았을 것으로 보인다. 문헌기록상으로 유경종가에는 윤두서가의 작품이 상당수 수장되어 있었다. 유경종의 사촌동생인 유경용(柳慶容)이 집안에 소장된 윤덕희의 말 그림을 보고 다음과 같은 제화시를 남겼다.[22]

양 눈은 거울처럼 맑고 털은 눈처럼 희도다.
빼어난 풍모 언제나 부끄러움 섞여 발걸음이 둔하네.
일찍이 추풍마를 시도한 적 있던가?
다만 도(道)는 지금 재주가 부족하다.

이 제화시로 보아 윤덕희의 말 그림은 명마인 추풍마가 고개를 숙이고 가는 모습을 그린 그림임을 유추해볼 수 있다. 그 밖에도 윤두서에 이어서 자화상을 그린 점,

20 박은순, 「毫生館 崔北의 山水畵」, p. 56에서는 최북의 〈공산무인도〉의 "空山無人 水流花開"라는 구절은 왕유(王維)의 「녹시(鹿柴)」 중 "空山不見人 但聞人語響 返景入深林 復照靑苔上"이라는 오언절구의 한 구절을 따온 것이라고 언급하였다. 그러나 이 구절은 소식(蘇軾)의 『東坡全集』卷98, 「十八大阿羅漢頌」 중 "第九尊者食已 襆鉢持數珠誦咒而坐 下有童子構火具茶 又有埋筒注水蓮池中者 頌曰 飯食已畢 襆鉢而坐 童子茗供 吹籥發火 我作佛事 淵乎妙哉 空山無人 水流花開"에서 따온 것으로 믿어진다.

21 이에 관한 자세한 논의는 이 책의 pp. 55-59 참조.

22 "兩眼鏡明毛雪皚 英姿長愧混駑馬 何曾一試追風足 只道今時乏駿才.", 姜世晃, 「題柳有受慶容所藏尹駱西德熙畵馬圖」, 『豹菴遺稿』卷2(한국정신문화연구원, 1979), pp. 180-181.

윤두서 그림을 방작한 예, 화평을 하고 감식안이 뛰어난 점, 윤덕희와 이익을 계승한 진경관, 서양화법의 시도 등을 통해서 강세황이 윤두서가의 예술정신과 회화의 영향을 적지 않게 받았음을 유추해볼 수 있다. 윤덕희와 이익이 사용한 '진경(眞景)', '진경(眞境)'이라는 용어는 강세황이 모두 실재하는 경치라는 의미로 사용했다. 윤덕희의 현장사생기록은 강세황에게 영향을 미쳐 그의 「유금강산기」에서도 발견할 수 있다.

현전하는 작품 가운데 윤두서의 영향이 뚜렷한 작품은 봄날에 강에서 한가롭게 낚시하는 어옹의 모습을 담아낸 강세황의 〈방공재춘강연우도(倣恭齋春江烟雨圖)〉이다[도 6-21]. 이는 그가 남긴 방작 중 우리나라 화가의 그림을 방작한 유일한 예이다. 그가 방작한 윤두서의 그림은 유경종가와 성호의 소장품일 가능성이 크다. 간일하고 탈속적인 아취 있는 전경, 화면의 무게중심이 우측으로 치우친 구도, 화면의 오른쪽 버드나무 두 그루는 거리에 따라 농담을 달리하여 원근감을 조절한 점, 연무가 자욱한 먼 산, 절대준과 태점을 가한 전경의 토파, 낚시하는 인물 등은 윤두서의 전형적인 산수화 면모가 엿보인다. 이 작품과 가장 유사한 분위기로 그린 윤두서의 작품은 《관월첩(貫月帖)》의 〈월야강촌산수도(月夜江村山水圖)〉이다[도 4-56].

강세황의 《표암첩(豹菴帖)》 중 〈산수인물도(山水人物圖)〉[도 6-22]와 《산수죽란병풍(山水竹蘭屛風)》 중 〈송하인물도(松下人物圖)〉[도 6-23]는 윤덕희의 관수도를 계승한 것이다. 화면의 오른편 언덕에서 한 인물이 물을 바라보고 앉아 있는 모습이나, 반쯤 기운 절벽, 소나무로 공간을 설정한 방식도 윤덕희의 〈월야송하관란도〉와 비견된다[도 4-115]. 강세황의 《표암첩》 중 〈기려인물도(騎驢人物圖)〉[도 6-24]도 윤덕희의 〈기려도(騎驢圖)〉[도 4-45]와 화면을 해석하는 공산저리와 인물 구성이 상통한다.

영조 때 화원화가인 정홍래(鄭弘

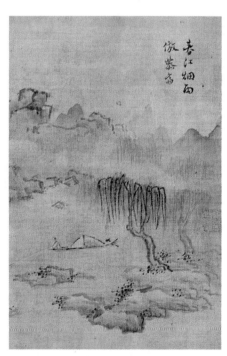

6-21 강세황, 〈방공재춘강연우도〉, 18세기, 견본수묵, 29.5×19.7cm, 개인

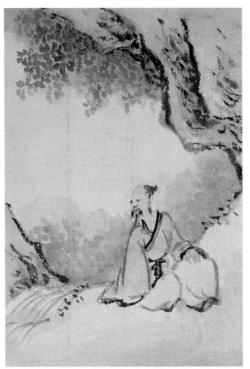
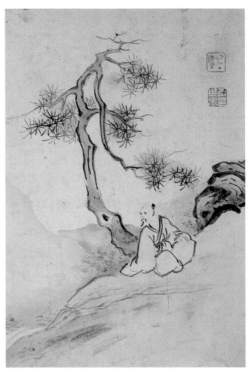
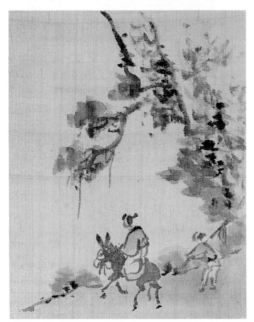

22 23
24

6-22 강세황, 〈산수인물도〉, 《표암첩》제1권 7면, 18세기,
견본수묵담채, 28.5×19.7cm, 국립중앙박물관

6-23 강세황, 〈송하인물도〉, 《산수죽란병풍》, 18세기,
지본수묵담채, 34.2×24cm, 국립중앙박물관

6-24 강세황, 〈기려인물도〉, 《표암첩》제1권 1면, 18세기,
견본수묵담채, 28.7×22.7cm, 국립중앙박물관

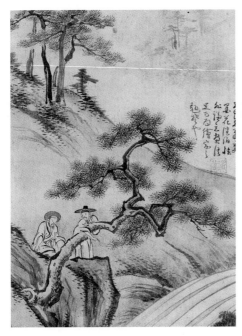
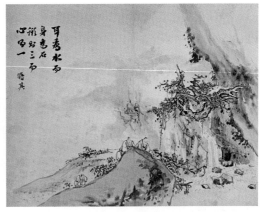

6-25 정홍래, 〈의송관수도〉, 견본담채, 30.7×22.3cm,
국립중앙박물관
6-26 박제가, 〈의암관수도〉, 18세기 후반, 지본수묵담채,
27.0×33.5cm, 개인

來, 1720-1791)는 1748년 숙종어진모사에 동참화사로 참여하여 당시 감동(監董)으로 참여한 윤덕희와도 안면이 있었던 화가이다. 그의 호는 국오(菊塢)·만향(晚香)이며, 주로 인물·산수·화훼·영모 등을 잘 그렸다. 〈의송관수도(倚松觀水圖)〉〔도 6-25〕의 화면 오른쪽에 보이는 먹을 대담하게 그어내려 시원스럽게 표현한 물살 표현은 윤두서의 〈의암임수도(倚巖臨水圖)〉〔도 4-100〕를 비롯하여 여러 작품에 보이는 윤두서의 전형적인 화풍적 요소에서 파생된 것으로 보인다. 조선 후기 대표적인 북학파 실학자인 박제가(朴齊家, 1750-1805)의 〈의암관수도(倚巖觀水圖)〉〔도 6-26〕에서 높은 바위에 의지하여 아래쪽에 유유히 흐르는 물을 바라보고 있는 고사의 포치와 일정한 간격을 둔 곳에 앉아 있는 시동은 윤두서의 〈의암임수도〉와 관련된 모티프이다. 반쯤 기운 절벽에 위태롭게 매달려 있는 나무 역시 윤두서가 잘 구사한 표현법이다. 그러나 이 작품이 윤두서와 달리 참신한 분위기가 느껴지는 것은 수묵과 담채를 적절히 사용하면서 배경을 간략하게 처리하였기 때문이다.

　윤두서의 풍속화와 여협도는 김홍도(金弘道)에게도 영향을 미친 것으로 보인다. 김홍도의 《풍속화첩(風俗畵帖)》 중 〈대장간〉〔도 6-27〕을 풍속화의 소재로 한 것도 윤두서의 〈석공도〉〔도 5-39〕의 공이 컸다고 볼 수 있다. 〈검선녀도(劍仙女圖)〉〔도 6-28〕

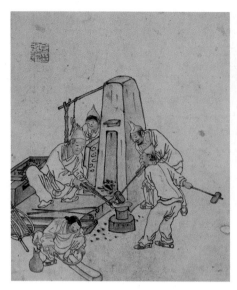

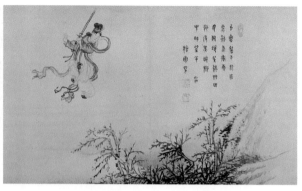

6-27 김홍도, 〈대장간〉, 《풍속화첩》, 18세기 후반, 27.0×22.7cm, 국립중앙박물관
6-28 김홍도, 〈검선녀도〉, 18세기 말-19세기 초, 지본담채, 34.4×57cm, 개인

는 윤두서의 〈여협도〉(4-222)와 같이 달밤에 검을 들고 공중을 나는 여협을 소재로 하고 있어, 두 화가는 여협도의 계맥이 형성되어 있음을 확인할 수 있다. 하늘 아래의 배경에는 전형적인 김홍도풍의 수목이 표현되어 있다.

화원화가 김득신(金得臣, 1754-1822)도 윤두서 풍속화의 소재를 계승 발전시켰다. 〈목동오수도〉(도 6-29)는 윤두서의 〈경전목우도〉(도 5-43)에 등장하는 목동 장면을 발전시킨 것이다. 〈짚신삼기〉(도 6-30)는 윤두서의 〈짚신삼기〉(도5-26)에 뿌리를 두고 있지만, 짚신 삼는 방법은 윤두서의 그림에서 재현된 것과 다르다. 그 예로 허리에 새끼를 묶어 짚신과 연결하여 더욱 팽팽하게 잡아당길 수 있게 하였으며, 두 개의 씨줄을 발바닥에 걸고 있는 모습은 윤두서의 발가락에 걸고 삼는 모습과 다르다. 작업공간도 무대장치와 같은 언덕에서 현실적인 대문 앞으로 옮기고 흥미를 유발시킬 수 있는 주변 인물과 개를 추가시켜 감상의 볼거리를 더해주는 풍속화로 변모시켰다. 이 밖에도 필자미상의 작품에서도 윤두서가 선구적으로 시도했던 짚신삼기의 소재가 조선 후기 풍속화의 주요한 소재로 정착했음을 확인할 수 있다(도 6-31).[23]

김익주(金翊胄, 18세기 후반-19세기 초)는 영·정조대의 화가로 호는 경암(鏡巖)이고, 산수를 잘 그렸다. 심산계곡 옆의 나무에 앉아 있는 원숭이를 그린 《화원별집》

23 그 밖에도 국립중앙박물관 소장 이신흠(李信欽)의 〈짚신삼기〉가 전한다. 安輝濬 監修, 앞의 책, p. 216.

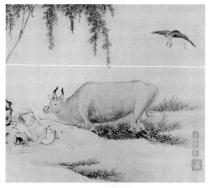

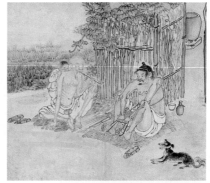

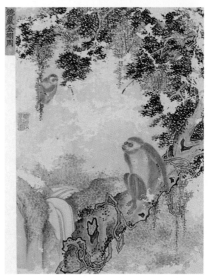

29	30
31	32
33	

6-29 김득신, 〈목동오수도〉, 18세기 말-19세기 초,
지본담채, 22.4×27cm, 간송미술관

6-30 김득신, 〈짚신삼기〉, 18세기 말-19세기 초,
지본담채, 22.4×27cm, 간송미술관

6-31 필자미상, 〈짚신삼기〉, 조선 후기, 견본,
23×17cm, 동산방

6-32 김익주, 〈노원도〉,《화원별집》, 조선 후기,
지본채색, 26.6×19cm, 국립중앙박물관

6-33 전 윤두서, 〈모자원도〉,《홍운당첩》, 18세기,
견본담채, 24.7×18.3cm, 경남대학교박물관
데라우치(寺內)문고

6-34 이재관, 〈오수도〉,
19세기, 지본담채,
122×56cm, 국립중앙박물관
6-35 이재관, 〈여협도〉,
19세기, 지본채색,
139.4×66.7cm,
국립중앙박물관

에 실려 있는 김익주의 〈노원도(老猿圖)〉〔도 6-32〕는 윤두서의 경남대학교박물관 데라우치문고 소장《홍운당첩(烘雲堂帖)》내 〈모자원도(母子猿圖)〉〔도 6-33〕구도와 매우 흡사하다.

　　이재관(李在寬, 1783-1838)은 그림을 팔아 생활한 직업화가로서 이인상, 김홍도, 윤제홍 등 선배화가들의 영향을 부분적으로 수용한 화가로 알려져왔으나 윤두서와 윤덕희 화풍을 수용한 점도 부분적으로 보인다. 윤두서와 윤덕희에 의해 그려진 고사한거도 방식을 수용한 예는 이재관의 〈오수도(午睡圖)〉〔도 6-34〕이다. 목상 위에서 책을 베고 오수를 즐기는 장면과 계단과 양옆의 석축들은 1732년작《연겸현련화첩》의 제2면 〈고사한거도(高士閑居圖)〉와 유사하다〔도 4-121〕. 정원에 노니는 학과 차 끓이는 시동은 윤두서의《가물첩》중 〈고사한거도〉에서 그 연원이 찾아진다〔도 4-109〕. 이재관의 〈여협도(女俠圖)〉〔도 6-35〕는 김홍도의 〈여협도〉와 함께 윤두서의 〈여협도〉〔도 4-222〕계보에 속한 작품이다. 하단 왼쪽 구석에 경물을 배치하고 여협이 공중에 나는 장면은 윤두서가 소설 삽화를 통해서 새롭게 고안해낸 여협도에서 유래한 것이다. 백은배(白殷培)의 〈검선도(劍仙圖)〉에 이르면 여협도가 변형되어 공중을 나는 장면에서 벗어나 앉아 있는 모습으로 재현되기도 하였다.[24]

　　윤덕희의 〈군선경수도〉〔도 4-172〕는『삼재도회』또는『선불기종』에 실린 여동빈, 유자선, 종리권 등의 신선들을 조합하여 새롭게 구성한 군선과해도(群仙過海圖) 형식

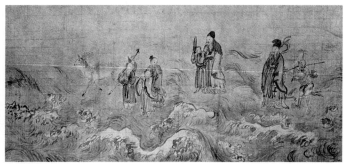

6-36 필자미상, 〈파상군선도권〉 부분,
19세기, 지본담채, 45.1×109.5cm,
국립중앙박물관

6-37 필자미상, 〈파상선인도〉, 19세기, 지본채색, 43.5×98.5cm, 동산방

으로, 이러한 형식을 계승한 군선도는 김윤겸(金允謙, 1711-1775)의 작품으로 알려져
있는 〈파상군선도권(波上群仙圖卷)〉〔도 6-36〕, 필자미상의 〈파상선인도(波上仙人圖)〉
〔도 6-37〕, 김홍도의 〈해상군선도권(海上群仙圖卷)〉이다.[25] 〈파상군선도〉의 경우 신선
을 결합하는 방식은 윤덕희의 영향이며, 인물의 표현과 옷주름은 김홍도의 화풍을 따
랐으며, 넘실대는 파도가 빗처럼 생긴 모양은 이수민(李壽民, 1783-1839)의 수파묘
형식이다. 이 작품은 김윤겸과 같은 호를 사용한 한용간(韓用幹, 1783-1829)의 작품
으로 주장하는 견해도 있다.[26] 김윤겸 이후 화풍의 경향까지 보이고 있기 때문에 김윤
겸의 작품이 아니라는 견해에는 동의한다. 그러나 김윤겸의 호는 진재(眞宰)이고, 한
용간의 호는 진재(眞齋)인데 이 작품에는 김윤겸의 호인 "진재사(眞宰寫)"라는 관서
가 적혀 있어 한용간의 작품으로 보는 것도 재고해야 한다. 두 화가는 산수화를 잘 그
린 화가들이고 도석인물화를 전문적으로 그린 화가들이 아니라는 점도 의문점이다.
필자는 이 작품에 적힌 관서는 후에 첨필되었을 가능성이 크다고 보고, 이 작품은 19
세기 전반에 제작된 필자미상의 작품으로 추정하고자 한다.

24　白殷培, 〈劍仙圖〉, 지본담채, 21.8×25.5cm, 서울 개인소장. 도판은 孟仁在 監修, 『人物畵』 한국의 美
　　20(중앙일보사, 1981), 도 40.
25　김홍도, 〈해상군선도권〉은 진준현, 『단원 김홍도 연구』(일지사, 1999), 도 180.
26　진준현, 위의 책, p. 628에서 김윤겸의 작품으로 알려져 있는 〈파상군선도〉는 김홍도의 〈해상군선도〉를
　　계승한 예로서 진재(眞齋)라는 호가 동일한 한용간(韓用幹, 1783-1829)의 작품으로 보았다.

2. 가계적 전승: 정약용과 윤정기

다산(茶山) 정약용(丁若鏞, 1762-1836)은 윤두서의 외증손이다. 자는 귀농(歸農)·미용(美庸)이며, 호는 다산(茶山)·여유당(與猶堂)·사암(俟菴)·탁옹(籜翁)·태수(苔叟)·자하도인(紫霞道人)·철마산인(鐵馬山人) 등이다.[1] 그는 광주(廣州) 초부면(草阜面) 마현리(馬峴里, 지금의 양주군 조안면 능내리)에서 정재원(丁載遠, 1730-1792)과 해남윤씨 사이에서 4남 2녀 중 넷째 아들로 태어났다. 정약용의 어머니는 윤두서의 다섯째 아들 윤덕렬(尹德烈, 1698-1745)의 차녀로 정약용이 9세(1770) 때 운명하였다. 정약용은 조선 후기 실학을 집대성한 남인시파(南人時派) 실학자로서 학문과 사상에서 이룩해낸 업적에 대한 연구가 중점적으로 이루어졌으며, 그에 대한 연구는 예술방면에까지 확대되어 문인화가로서의 면모도 조명된 바 있다.[2]

정약용의 학문과 예술은 이익과 외증조인 윤두서의 영향이 컸다. 그는 15세 (1776)에 한양으로 이거하여 이가환(李家煥)과 이승훈(李承薰)을 따라 이익(李瀷)의 유고를 보고 박학한 이익을 스승으로 높이 추앙하였다.[3] 정약용의 얼굴 모습과 수염이 외증조인 윤두서를 닮았으며, 정약용이 일찍이 문인들에게 말하기를 "나의 몸과 마음〔精分〕은 외가에서 받은 것이 많다"고 하였다.[4] 또한 윤두서가 성현의 재질과 호걸의 뜻을 지녔으나 시대를 잘못 태어나 빛을 보지 못하고 포의로 세상을 마친 것과 자손들 역시 불우한 시대를 만나 번창하지 못한 것을 한스러워했다.[5]

1 丁奎英, 「俟菴先生年譜」 참조함. 이 연보는 다산 정약용 연보 중에서 가장 잘 정리된 것으로 평가되는 것으로 宋載邵, 『茶山詩研究』(창작과비평사, 1986), pp. 193-358에 실렸으며, 다산의 현손(玄孫)인 정규영 (丁奎英)이 1921년에 작성한 것이다.

2 이태호, 「다산 정약용의 회화와 회화관」, 『다산학보』 제4집(다산학연구원, 1982)에서는 정약용의 서화가로서, 서화감식가 및 서화비평가로서의 위상을 정립한 바 있다. 그 밖에 임병규, 「다산 정약용의 회화관에 관한 연구」, 『경기향토사학』 1(전국문화원연합회, 1996); 이정원, 「정약용의 회화와 회화관」(서강대학교대학원 사학과 석사학위논문, 2004); 윤종일, 「다산 정약용 예술론의 근대성 검토」, 『한국사상과 문화』 34집 (한국사상문화학회, 2006), pp. 173-217; 김재은, 「茶山 丁若鏞의 畵論」(연세대학교대학원 사학과 석사학위논문, 2006).

3 丁若鏞, 「自撰墓誌銘 壙中本」, 앞의 책 丁若鏞 詩文集 卷16; "博學星湖老 吾從百世師.", 丁若鏞, 「博學」, 丁若鏞 詩文集 卷2; "我星湖先生天挺人豪 道德學問 超越古今.", 丁若鏞, 「貞軒墓誌銘」, 『與猶堂全書』 第一集 詩文集 卷15.

4 丁奎英, 「俟菴先生年譜」, 『다산시연구』(창작과비평사, 1986), p. 194.

5 "大抵恭齋稟聖賢之才 負豪傑之志 所作爲多此類 惜其時屈壽短 竟以布衣終身 內外子孫之得其血一點者 必

표 6-1 정약용의 서울시절과 강진 유배시절 해남윤씨 친척들과의 교유 관계

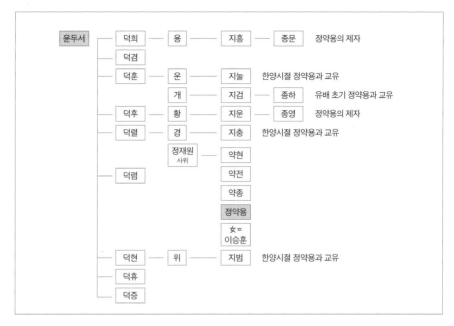

윤두서와 이익은 일찍부터 서학을 수용한 18세기 전반기 대표적인 문인지식인이었다. 이익과 외가의 학문적 기반으로 성장한 정약용은 자연스럽게 서학에 눈을 돌리게 되었으며, 천주교에도 깊은 관심을 가졌다. 사실상 우리나라 천주교 신앙을 처음으로 수용한 인물들은 정약용을 포함한 성호학통을 이은 제자들과 윤두서의 후손이었다. 정약용은 한양에 거주했던 청년기인 23세부터 30세까지 정약현(丁若鉉, 1751-1816)의 처남인 이벽(李檗, 1754-1786), 정약용의 매형인 이승훈(李承薰, 1756-1801), 이승훈의 외삼촌인 이가환(李家煥, 1742-1801), 외사촌형인 윤지충(尹持忠, 1759-1791), 외육촌인 윤지범(尹持範, 1752-1821)과 윤지눌(尹持訥, 1762-1815)과 함께 인적 네트워크를 이루어 천주학과 서학을 공부했다(표 6-1).

정약용은 35세(1796)부터 39세(1800) 8월까지 15명의 관료문인들(그중 초계문신은 9명)로 구성된 죽란시사(竹蘭詩社)를 주도했다. 윤지눌은 이 시회의 일원이었으며, 윤지범은 동인은 아니었지만 시회에 참여하였다.[6] 정약용을 포함한 이들은 윤두서와 성호 가학을 계승한 토대 위에서 서양의 과학문명을 적극적으로 수용하고자 한

有拔人之秀氣 而亦逢時不幸 不得昌熾 豈非命耶.", 丁若鏞,「上仲氏」, 위의 책 第一集 詩文集 卷20.

6 죽란시사에 관해서는 金相洪, 『茶山 丁若鏞 文學硏究』(檀大出版社, 1985), pp. 243-256.

정조시대의 대표적인 학자이자 문인지식인이었다.

1801년 신유사옥 때 당시 집권층이었던 노론(老論) 벽파(辟派)가 중심이 되어 남인 시파의 천주교 신봉을 구실 삼아 셋째 형 정약종(丁若鍾, 1760-1801)은 끝내 신앙을 고수하여 순교하였지만 둘째형인 정약전(丁若銓, 1758-1816)과 정약용은 배교(背敎)를 했음에도 불구하고 유배를 가서 오랜 기간 동안 고초를 겪어야만 했다. 그는 40세(1801) 겨울부터 57세(1818) 9월까지 18년 동안 강진에서 유배생활을 하면서 방대한 저술과 제자양성에 힘썼다.

강진 유배시절에 윤두서의 직계 후손인 윤종하(尹鍾河, 1772-1810)는 정약용을 따르고 존경하였다. 윤덕훈의 증손인 그는 윤두서의 둘째 형 윤흥서의 행장 초를 잡았으며, 정약용이 이를 완성하였다. 정약용은 1810년 39세의 나이로 요절한 윤종하를 "기미를 알아 세속에서 빼어난 것은 우리 공옹(恭翁, 윤두서)과 같다"고 하였다.[7]

정약용은 1808년 봄 윤복의 후손인 윤단(尹慱, 1744-1821)의 별장으로 거처를 옮기면서 본격적으로 제자양성을 했다.[8] 정약용이 다산초당에 거처하면서 방대한 저술을 하는 데 제자들의 도움이 절대적이었다. 강진에 사는 동안 양성한 18명의 제자들 중 해남윤씨 가문의 제자들은 10명으로 표 6-2와 같다.[9]

제자들 중 윤종문(尹鍾文, 1787-1870)과 윤종영(尹鍾英, 1792-1849)은 윤두서의 직계 후손으로 윤종문은 윤덕희의 증손자이고, 윤종영은 윤덕후(尹德煦)의 증손자이다. 정약용은 1814년에 외가의 직계 후손들인 윤종문, 윤종직(尹鍾直), 윤종민(尹鍾敏)에게 특별히 위태로운 종가를 잘 지킬 것을 당부하였으며, 높은 벼슬을 하여 문호(門戶)를 크게 열지는 못할지라도 시(詩)와 예(禮)를 배우면 때가 오고 운수가 통하면 벼슬하게 될 것이라고 충고하였다.[10]

강진 유배시절에 그는 대둔사의 스님들과 교유하였다. 혜장선사[惠藏禪師, 1772-1811, 호 아암(兒菴)]와의 인연은 1805년부터였으며, 1811년에 입적할 때까지 서로

7 丁若鏞, 「祭尹公潤鍾河文」, 앞의 책 第一集 詩文集 卷17.

8 윤단(尹慱)은 강진 귤동에 살면서 경사를 섭렵하고, 문장에 조예가 있었으며, 과거를 보지 않고 귤임천(橘林泉)에서 은거하면서 도서로 자오하고 채동(採洞)의 동암산정(東菴山亭)에서 글과 술로 여생을 보냈다.

9 이 시기 제자들 가운데 외가 쪽인 해남윤씨 인물들에 대해서는 李乙浩, 「全南 康津에 남긴 茶信契節目考」, 『湖南文化研究』 제1집(1963); 임형택, 「丁若鏞의 康津 流配時의 교육활동과 그 성과」, 『한국한문학연구』 제21집(한국한문학회, 1998), pp. 113-150.

10 丁若鏞, 「爲尹鍾文鍾直鍾敏贈言」, 앞의 책 第一集 詩文集 第17卷. 윤종직과 윤종민은 윤덕희의 증손자이다.

표 6-2 정약용의 해남윤씨 가문 제자들

윤두서의 직계손	윤종문 (尹鍾文, 1787-1870)	자 혜관(惠冠)	증조부 윤덕희, 조부 윤용, 부 윤지흥(尹持興)
	윤종영 (尹鍾英, 1792-1849)	자 배정(拜廷) 호 감암(橄菴) · 채다정(採茶亭)	증조부 윤덕후(尹德煦), 윤지운(尹持運)의 제3자, 윤황(尹愰)의 아들 윤규동(尹圭東)에게 입후됨
윤복의 후손, 윤단의 손자 〔윤복-강중(剛中)-유익(唯益)- 선각(善覺)-진미(晉美)-경 (儆)-취서(就緒)-덕심(德沈)- 단(愽, 系子)-규노(奎魯)와 규하(奎夏)〕	윤종기 (尹鍾箕, 1786-1841)	자 구보(裘甫)	행당(杏堂) 윤복의 10대 종손, 윤규노(尹奎魯, 1769-1837)의 장남
	윤종벽 (尹鍾璧, 1788-1837)	자 윤경(輪卿) 호 취록당(醉綠堂)	윤규노의 차남 족보에는 종억(鍾億)임
	윤종삼 (尹鍾參, 1798-1878)	자 기숙(旗叔) 호 성헌(星軒)	윤규노의 셋째 아들 족보에는 종수(鍾洙)임
	윤종진 (尹鍾軫, 1803-1879)	자 금계 호 순암(淳菴)	윤규노의 제4남
	윤종심 (尹鍾心, 1793-1853)	자 공목(公牧) 호 감천(紺泉)	윤규하(尹奎夏, 1772-1850)의 장남
	윤종두 (尹鍾斗, 1793-1852)	자 자건(子建)	윤규하의 차남
보암(寶岩) 율정(栗亭)에서 세거(世居)하는 해남윤씨	윤자동(尹玆東, 1791-?)	자 성교(聖郊) 호 석남(石南)	
	윤아동(尹我東, 1806-?)	자 예방(禮邦) 호 율정(栗亭)	윤자동의 동생

학문으로 교류하였으며, 혜장선사의 제자인 이성(頤性, 1777 - ?)과도 인연을 맺었다.[11] 두 스님과의 교유로 정약용과 대둔사에 있는 23세 연하인 초의선사(草衣禪師, 1786-1866)는 사제지간이 되었다.[12] 정약용은 1813년 초의선사에게 시와 역경에 대해 깊은 가르침을 주었으며, 해배된 이후 1830년에 초의선사가 정약용을 찾아가기도 하였다.[13] 이와 같은 다산과 초의의 인연으로 아들 정학연과 초의선사와도 교유가 이어졌다. 정약용은 만덕사(萬德寺)와 대둔사의 승려들과 폭넓게 교유하여 『대둔사지(大芚寺誌)』와 『만덕사지(萬德寺誌)』 편찬에 참여하였으며, 『대동선교고(大東禪敎考)』를 편술하였다.[14]

11 이상 혜장선사에 관해서는 丁若鏞,「兒巖藏公塔銘」, 앞의 책 第一集 詩文集 第17卷 참조함.

12 "從茶山承旨 受儒書觀詩道而後 精通敎理恢拓禪境 始有雲遊之奧.", 김봉호 역주,「草衣大宗師塔碑銘」,『草衣選集』(文星堂, 1977), p. 676.

13 丁若鏞,「爲草衣僧意洵贈言」, 위의 책 第一集 詩文集 第17卷;「贈草衣禪」, 같은 책 第一集 詩文集 第6卷.

14 정약용과 승려의 교유에 관해서는 金相洪,『茶山 丁若鏞 文學硏究』(檀大出版社, 1985), pp. 256 - 263. 『대둔사지』는 목활자본으로 4권 2책으로 구성되어 있으며 대둔사의 완호(玩虎) 윤우(倫佑, 1756 - 1826)와 만덕사의 아암(兒菴) 혜장(惠藏, 1772 - 1826), 그리고 이들의 제자들과 정약용이 함께 편찬하였다. 이 책의 찬술 시기는 1814년부터 다산이 강진을 떠난 1818년 이전으로 보는 설과 1823년으로 보는 설이 있

정약용과 대둔사 스님의 인연은 그의 제자이자 외가인 해남윤씨 후손들에게도 이어졌다. 1818년에 대둔사의 승려이자 혜장선사의 제자인 색성(賾性)과 윤종민(尹鍾敏), 윤종영(尹鍾英), 이기수(李基壽), 윤기호(尹箕浩), 오도림(吳道林), 윤병흠(尹秉欽) 등과 시회를 가졌으며, 그들이 지은 시는 『가련유사(迦蓮幽詞)』 권1에 실려 있다. 1819년에는 1818년에 모인 인물들과 윤종정(尹鍾晶), 윤종심(尹鍾心), 석(釋) 응언(應彦), 석(釋) 의순(意洵), 윤종삼(尹鍾參) 등이 더 추가되어 총 12명이 시회를 가졌고, 이때 지은 시는 『가련유사』 권2에 실려 있다. 윤종영은 이 책의 서두에 이 시회를 진(晉)나라 때 여산(廬山) 동림사(東林寺)의 혜원법사(慧遠法師), 도잠(陶潛), 육수정(陸修靜) 등 유불도의 3인이 서로 의기투합한 일화를 담은 '동림고사(東林故事)'에 비유했다.[15]

한양에 거주할 때부터 서화에 관심이 많았던 정약용은 1808년 귤동(橘洞) 윤문거(尹文擧)가 소장한 해남윤씨 선조들의 친필을 모은 서첩인 《현친유묵(賢親遺墨)》 2권에 발문을 써주었다. 《현친유묵》은 윤문거가 퇴계(退溪)·미수(眉叟)·고산(孤山) 세 선생의 유묵(遺墨)과 그의 선조(先祖) 윤복(尹復) 이하 7세(世)의 친필 척독(尺牘)을 모은 서첩으로 현재 윤영상이 소장하고 있다.[16] 이 서첩은 상권에는 이황(李滉), 윤선도(尹善道), 허목(許穆), 윤두서(尹斗緖), 윤덕희(尹德熙), 이광사(李匡師) 등의 간찰이 들어 있고, 하권에는 윤정립(尹貞立)의 제문, 윤진미(尹晉美, 1640-1685), 윤선각(尹善覺, 1615-1672), 윤경(尹儆, 1665-1677), 윤취서(尹就緖, 1688-1766) 등의 간찰과 정약용의 발문이 있다.

정약용은 윤두서의 직계 후손을 제자로 두었기 때문에 해남의 외가에 소장된 서화첩과 문적들을 쉽게 접할 수 있었다.[17] 윤두서의 〈조선도(朝鮮圖)〉를 보고 쓴 발문에서는 "공재의 그림 솜씨가 세상에 뛰어났다"고 호평하였다. 50세(1811)에 정약전에

는데 전자의 견해가 유력하다. 오경후, 「조선후기 『대둔사지』의 편찬」, 『한국사상사학』 제19집(한국사상사학회, 2002), pp. 351-380.

15 『迦蓮幽詞』 卷1. 박동춘 선생님이 발견한 이 자료를 제공해주신 해남윤씨 종손이신 윤형식 선생님께 깊이 감사드린다.

16 丁若鏞, 「跋賢親帖」, 앞의 책 第一集 詩文集 卷14.

17 문중양, 「19세기 호남 실학자 이청의 『井觀編』 저술과 서양 천문학의 이해」, 『韓國文化』 37호(서울대학교 규장각한국학연구원, 2002), p. 130, p. 134에서는 정약용이 강진 유배시절 집필하면서 해남 외가인 녹우당의 장서를 열람했을 것으로 추정한 바 있으며, 정약전의 흑산도 유배시절에 지은 『자산어보(玆山魚譜)』에 정약용의 제자 이청이 구체적인 문헌 자료를 고증해서 주석을 달아놓고 있는데, 이 역시 외가의 자료를 활용해 고금의 문헌을 뒤져 고증해놓은 것으로 추정한 바 있다. 또한 이청이 강진에서 활용할 수 있는 유용한 최신 천문역산서는 외가의 장서일 가능성이 크다고 보았다.

게 쓴 편지에서는 윤두서의 〈일본여도〉를 보고 그 정밀함과 상세함을 언급하면서 윤두서가 남긴 원고와 글씨 중에는 후세에 알려질 만한 것들이 많을 텐데 안방 다락에 깊이 숨겨진 채 쥐가 갉아먹고 좀이 슬어도 구제해낼 사람이 없으니 또한 슬픈 일이라고 하였다.[18]

우리나라 사람들이 늘 말하기를 "그 북쪽 지역이 우리나라 육진(六鎭)과 상대된다"고 하나 이것은 분명히 알지 못하고서 하는 말이다. 나의 외가에 〈일본지도〉가 있는데 넓이는 1장이나 되고 길이는 넓이의 절반이 약간 못 된다. 여기에 그 군국(郡國) 성숙(城宿, 숙은 역참의 종류이다)의 분포와 해안선의 굽이친 형세, 도로 관통의 현황이 아주 세밀하고 정교하게 그려져 모두 정실(情實)에 맞게 되었다. (중략) 지도에 따르면 상륙(常陸) 북쪽에 육오(陸奧)·출우(出羽)가 있는데 이것을 이름하여 동산도(東山道)라 하며, 육오의 북쪽 1백여 리에 신지현(伸地縣)이 있는데 바로 바다에 닿았고 그 대안(對岸)이 곧 하이도(蝦蛦島)이다. 그 나라가 자못 큰데도 일각(一角)만 그렸고, 신지(伸地)와 하이 사이는 바다의 넓이가 수백 리에 불과하다. 하이의 남각(南角)이 겨우 우리나라의 동래와 울산과 그 위도가 같으니, 북극의 땅에 올라온 높이도 필시 서로 같을 것이다. 하이의 남각 서쪽에 일본의 마쓰마에성(松前城)이 있는데, 생각건대 일본이 그 땅을 침략하여 바다를 건너 1군(郡)을 둔 것으로 보인다.[19]

정약용은 윤두서의 〈일본여도〉를 열람하게 되면서 일본의 국토가 동서로 길다는 것을 인식하였으며, 일본의 북쪽 지역이 우리나라 육진(六鎭)과 상대된다는 오해를 바로잡아 일본의 최북쪽에 위치한 하이도의 남단이 우리나라의 동래, 울산과 같은 위도에 있다고 여겼다. 선행 연구에 따르면 정약용은 윤두서의 〈일본여도〉에 이어서 서구식 지도인 『곤여도』를 보고 추리를 계속해 나가 결국 하이도의 위도를 조선의 북부지방으로부터 동남부에 걸치는 것으로 오해했는데, 이러한 오류는 전적으로 그가 가

18 "其殘稿遺墨 多可以表章於後世者 而深藏內樓 鼠齕蟲齘 無人救拔 不亦悲乎.", 丁若鏞, 「上仲氏辛未冬」, 앞의 책 第一集 詩文集 卷20.
19 "我邦之人 每云其北界直與我六鎭相對 此不覈之言也 余外家有日本地圖 其廣一丈 長不能半之 郡國城宿之分 宿者驛站之類 浦漵紆曲之勢 道路通貫之形 細密精巧 咸中情實 (中略) 據地圖 常陸之北有陸奧出羽 名之曰東山道 陸奧之北百餘里有伸地縣 直臨海水 其對岸卽蝦蛦島也 其國頗大 只畫一角 而伸地蝦夷之間 海闊不過數百里 蝦夷南角 僅與我東萊蔚山同其緯度 北極出地必相似也 鰕夷南角之西 有日本松前城 意者日本侵掠其地 越海置一郡也.", 丁若鏞, 「李雅亭備倭論評」, 앞의 책, 第一集 詩文集 22卷.

진 지리 정보의 한계 때문이었다. 19세기 이전에 제작된 일본지도는 하이도의 모습이 분명하게 묘사되지 않았다고 한다.[20]

또한 윤용의 《취우첩》을 보고 크게 자극받고 자세한 평을 남겼다.

위의 화첩(畫帖) 4권은 고(故) 태학생(太學生) 윤공(尹公) 군열[君悅, 이름은 용(榕)임]이 그린 것이다. 군열이 스스로 자기 그림을 사랑하는 것이 마치 물총새[翡翠]가 스스로 제 깃을 사랑하는 것과 같다고 윤공을 비웃는 자도 있다. 그 때문에 이 화첩을 '취우'라고 이름하게 된 것이다. 화첩의 작품으로 꽃과 나무·영모·벌레 등은 모두가 핍진한데 그 묘리는 정밀하고 섬세하며 생동감이 넘친다. 이러한 그의 그림은 서툰 화가들의 거친 필치인 몽당붓으로 수묵을 사용하여 기괴를 부리며 '뜻을 그리고 형을 그리지 않는다'고 자처하는 것들과 비교할 바 못 된다. 윤공은 일찍이 나비와 잠자리를 잡아다가 그 수염과 분가루 같은 미세한 것까지도 세밀히 관찰하여 그 형태를 묘사해서 기어이 실물과 똑같이 그린 후에야 붓을 놓았다고 하니, 이러한 점으로 보아 그가 정밀하고 깊이 있게 노력한 것을 알 수 있다.

　　윤씨 집안은 공재로부터 그림으로 알려졌다. 공재의 아들은 낙서[駱西, 이름은 덕희(德熙)임]이고, 낙서의 아들이 군열인데, 3대에 이르러 그 기예가 더욱 정밀해졌으니, 예술은 갑작스레 이루어질 수 없는 것이다. 공재는 나의 외증조이셔서 그의 유묵(遺墨)이 우리 집에 많이 소장되어 있는데 대체로 인물화에 특히 뛰어났다.[21]

이 글에서 그는 '취우'라는 화첩 제목의 유래를 설명하고 이 화첩에 들어 있는 화훼, 화조, 초충 등의 그림들은 치밀한 관찰에 의하여 정밀하고 섬세하게 그린 점을 높이 평가하였다. 정약용은 암자 뒤에서 아이가 나비를 그리는 섬세한 솜씨를 보고 윤용을 뛰어넘는다고 비유할 정도로 윤용의 섬세한 사생 솜씨를 인식하고 있었다.[22] 뜻

20　배우성, 「정조시대 동아시아 인식과 〈해동삼국도〉」, 정옥자 외 지음, 『정조시대의 사상과 문화』, 돌베개, 1999, pp. 187-188.

21　"右畫帖四 故太學生尹公君悅名榕之所作也 有嘲尹公者曰 君悅之自愛其畫 猶翡翠之自愛其羽 此翠羽之所爲名也 所作花木翎毛蟲豸之屬 皆逼臻 其妙森細活動 非粗夫笨生把禿筆瀋水墨 謬爲奇怪 以畫意不畫形自命者 所能磬比者也 尹公嘗取蛺蝶蜻蛉之屬 細視其鬚毛粉澤之微 而描其形 期於肖而後已 卽此而其精深刻苦可知也 尹氏自恭齋以畫名 恭齋之子曰駱西諱德熙 駱西之子曰君悅 凡三世而其藝益精 藝不可驟以成也 恭齋於余爲外祖之父 故其遺墨多在余家 蓋於人物尤長.", 丁若鏞, 「跋翠羽帖」, 앞의 책 第一集 詩文集 卷14.

22　"陳蝶菴後兒畫蝶 纖細却超靑臯翁.", 丁若鏞, 「和杜詩十二首」, 위의 책 詩文集 卷7.

을 그리고 형을 그리지 않은 화가들을 비판한 것은 이익의 회화관과 동일하다.

윤두서가 기물에 관심이 많아 그림으로 그렸듯이 정약용도 기물의 중요성을 아래와 같이 언급하였다.

우리나라에 있는 모든 공장의 기예는 모두 옛날에 배웠던 중국의 법인데, 수백 년 이후로 딱 잘라 끊듯이 다시는 중국에 가서 배워올 계획을 세우지 않고 있다. 이와 반대로 중국의 새로운 신묘한 제도(新式妙制)는 날로 증가하고 달로 많아져서 다시 수백 년 이전의 중국이 아닌데도 우리는 또한 막연하게 서로 모르는 것을 묻지도 않고 오직 예전의 것만 만족하게 여기고 있으니, 어찌 그리도 게으르단 말인가.[23]

만일 백성이 사용하는 기물(器物)을 편리하게 하고 재물(財物)을 풍부히 하여 백성의 생활을 윤택하게 하는 데 사용되는 것과, 백공(百工)의 기예의 재능은, 그 뒤에 나온 제도를 가서 배우지 않는다면 그 몽매하고 고루함을 타파하고 이익과 은택(恩澤)을 일으킬 수 없는 것이니, 이것이 국가를 도모하는 사람으로서 마땅히 강구해야 할 일이다.[24]

정약용은 외가의 혈통을 받아 문인화가로서의 잠재적인 성향을 지녔다. 그가 젊은 시절부터 서화감상 취미와 서화비평가로서의 면모를 지니고 있었음은 일일이 나열할 수 없을 만큼 많은 제화시를 통해서 확인된다. 27세(1788) 겨울 마포에 있는 권순(權純)의 백수정(百水亭)에서 채제공(蔡濟恭)과 함께 모여 허필의 그림과 강세황의 글씨를 품평한 바 있다.[25] 그는 "한가로이 옛 그림을 보며 가끔 대를 그렸다(流觀古畫 時摹竹)"고 하거나,[26] "취하면 동기창의 그림을 구경하고, 한가하면 솔경(率更)(구양순(歐陽詢))의 글씨를 써보지(醉觀玄宰畫 閒試率更書)"라든가,[27] "비 오면 준법으로 그린

23 "我邦之有百工技藝 皆舊所學中國之法 數百年來 截然不復有往學中國之計 而中國之新式妙制 日增月衍 非復數百年以前之中國 我且漠然不相問 唯舊之是安 何其懶也.", 丁若鏞, 「技藝論 一」, 앞의 책 第一集 詩文集 卷11.

24 "若夫利用厚生之所須 百工技藝之能不往求其後出之制 則未有能破蒙陋而興利澤者也 此謀國者所宜講也.", 丁若鏞, 「技藝論 三」, 위의 책 第一集 詩文集 卷11.

25 丁若鏞, 「冬日權純百水亭同諸公集」, 위의 책 第一集 詩文集 卷1.

26 丁若鏞, 「同後父飮酒」, 위의 책 第一集 詩文集 卷1.

27 丁若鏞, 「溪閣」, 위의 책 第一集 詩文集 卷3.

그림을 보고 개이면 경황에 글씨를 쓰지[雨看皴碧畫 晴試硬黃書]"[28]라는 구절 등으로 미루어보아 여가 시간을 이용해 그림을 감상하고 대나무를 그리거나 구양순체와 같은 글씨를 썼음을 알 수 있다. 눈이 밝은 여러 가지 이유 중에 하나는 서화나 옛 물건을 보고 즐기려는 것이라고 하였다.[29] 1797년 황해도 곡산부사(谷山府使) 시절인 38세(1799)경에 정약용은 「천용자가(天慵子歌)」라는 기이한 행적을 지닌 화가의 일화를 묘사한 장편고시를 썼다. 그는 상상의 동물인 용을 그렸지만 실물처럼 생생하게 그려낸 정철조(鄭喆祚, 1730-1781)의 용 그림에 좋은 평을 하였다. 그 밖에 변상벽의 〈모계영자도(母鷄領子圖)〉, 최북의 〈조룡대도(釣龍臺圖)〉 등의 그림을 보고 글을 남겼다.[30]

자신의 집에 전해오는 《가전화첩》 속에 실려 있는 윤두서와 윤덕희의 그림에 대해서 "근세에 윤공재의 인물화와 낙서〔윤덕희〕의 말 그림이 모두 그 묘함을 다하였다"고 하였으며, "영종어진(英宗御眞)은 윤낙서와 변상벽(卞尙璧)이 그린 것이다"라고 하였다. 여기에서 윤덕희가 숙종어진모사에 감동으로 참여했던 것을 영종의 어진을 그린 것으로 잘못 표기하였다.[31] 1800년경에 지은 시에서는 윤덕희만이 오직 말 그림의 묘리를 터득하였다고 하였다.[32]

강진 유배시절부터 그림을 그리게 된 계기는 외가에서 본 화적들이 크게 자극이 된 듯하다. 기록상으로만 보이는 자신의 고향인 광주군 마현(馬峴, 지금의 양주군 조안면 능내리)을 담은 〈초계도(苕溪圖)〉는 처음으로 그린 작품이다. 그는 고향의 전경을 담은 그림을 보면서 위로를 삼고자 했다. 여러 번 초본을 그려 익숙해지자 마침내 비단에 그림을 완성하여 객당(客堂)에 걸어두고 보았다고 한다.[33]

28 丁若鏞, 「竹欄遣興」, 앞의 책 第一集 詩文集 卷3.

29 丁若鏞, 「送沈奎魯校理李重蓮翰林游金剛山序」, 위의 책 第一集 詩文集 卷13.

30 丁若鏞, 「天慵子歌」, 위의 책 第一集 詩文集 卷第3; 「題鄭石痴畫龍小障子」, 같은 책 第一集 卷1; 「題卞尙璧母鷄領子圖」, 같은 책 第一集 詩文集 卷6; 「釣龍臺」, 같은 책 第一集 詩文集 卷2.

31 "近世尹恭齋之人物 駱西恭齋子德熙之馬 皆極其妙 (中略) 英宗御眞則尹駱西 卞尙璧之所寫也.", 丁若鏞, 「題家藏畫帖」, 위의 책 第一集 卷14.

32 "況復畫馬古所難 近惟駱西頗悟道.", 丁若鏞, [大陵三老學畫歌], 위의 책 第一集 詩文集 卷2. 참판(參判) 윤필병(尹弼秉, 1730-1810), 판서(判書) 채홍리(蔡弘履, 1737-1806), 판서 이정운(李鼎運, 1743-?) 등 삼노인의 관직으로 보아 이 시는 대략 1800년경에 지은 것으로 추정된다.

33 "子瞻謫南海 愈疾峩嵋圖 我今欲畫苕溪看 世無畫工將誰摸 試點水墨作粉本 墨痕狼藉如鴉塗 粉本屢更手漸熟 山形水色猶模糊 唐突移描出絹面 掛之客堂西北隅 翠麓縈廻立牧馬 奇巖矗削飛金梟 藍子洲邊芳草綠 石湖亭北明沙鋪 風帆遙識筆灘過 津艀似趁龜陰呼 黔山牛入碧雲杳 白屛逈立斜陽孤 天畔岩嶢見僧院 水鍾地勢尤相符 松檜蔭門吾亭也 梨花滿庭吾廬乎 吾廬在彼不得往 使我對此空跰䠙.", 丁若鏞, 「戲作苕溪圖」, 위의 책 第一集 詩文集 卷4.

668

53세(1813) 때인 7월 14일에 다산동암(茶山東菴)에서 큰딸에게 그려준 고려대학교박물관 소장 〈매조도(梅鳥圖)〉는 현전하는 가장 이른 시기의 기년작이다[도 6-38].[34] 그의 아내인 홍부인(1761-1838)이 보내준 해진 6폭 치마를 잘라 네 개의 첩자(帖子)를 만들어 두 아들에게 보내고, 남는 것으로 작은 장족(障簇)을 만들어 딸에게 보냈다고 한다.[35] 그림의 하단에 쓴 제화시는 딸이 시집가서 행복한 가정을 이루고 후손도 많이 낳아 행복하게 잘 살라는 부정(父情)이 담겨 있다.[36]

이 그림은 사생을 바탕으로 한 절지화조화 형식이다. 밑으로 내려뜨린 매화가지의 끝 부분만 화면에 담고 양 갈래로 찢어진 가지 위에 깃들어 있는 두 마리 새는 각각 앉아 같은 방향을 바라보며 입을 벌리고 짹짹거리는 다정한 모습이다. 가지에 맺힌 매화꽃은 만개한 꽃, 반쯤 핀 꽃, 꽃망울을 머금은 것 등 다양하다. 만개한 매화의 꽃잎은 먹으로 윤곽을 만들고 꽃술과 꽃심은 채색과 호분을 가했다. 부리가 붉고 꼬리가 긴 산새는 깃털에 녹색 물감을 칠했다. 이와 같

6-38 정약용, 〈매조도〉,
1813년, 견본수묵담채, 45.0×19cm,
고려대학교박물관

은 사생풍의 화조화는 강진에서 처음으로 접했던 윤용의 《취우첩》에서 자극을 받아 그린 것으로 추정된다.

34 이 그림에 관해서는 孟仁在, 「茶山의 梅鳥圖」, 『考古美術』 45호(考古美術同人會, 1964; 同著, 『韓國의 美術文化史 論考』, 學研文化社, 2004, pp. 27-28 재수록; 이태호, 「다산 정약용」, 앞의 책(1996), pp. 418-422에서 소개된 바 있다.

35 "嘉慶十八年 癸酉七月十四日 洌水翁書于茶山東菴 余謫居康津之越數年 洪夫人寄敝裙六幅 歲久紅渝 剪之爲四帖 以遺二子 用其餘 爲小障 以遺女兒."

36 "사뿐사뿐 새가 날아와 우리 뜨락 매화나무 가지에 앉아 쉬네. 매화꽃 향내 짙게 풍기자 꽃향기 사모하여 날아왔네. 이제부터 여기에 머물러 지내며 가정 이루고 즐겁게 살거라. 꽃도 이미 활짝 피었으니 그 열매도 주렁주렁 많으리[翩翩飛鳥 息我庭梅 有烈其芳 惠然其來 爰止爰棲 樂爾家室 華之旣榮 有蕡其實]."

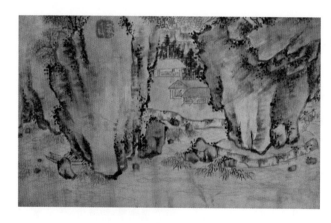

윤두서의 화풍이 간취되는 예는 서강대학교박물관 소장 〈산수도〉이다[도 6-39]. 왼쪽 암벽에 "다산(茶山)"이라는 백문인이 찍혀 있는 것으로 보아 강진 유배시절에 그린 것으로 추정된다. 깊은 심산의 은거처를 소재로 한 이 그림은 화면의 좌우에 거비파식 거대한 암산과 산과 산 사이의 깊숙한 곳에 마련된 세 채의 집, 그리고 독서하는 인물로 구성되어 있다. 전경의 수변가의 수초, 정박해 있는 빈 배, 암벽 밑에 빙 둘러진 평평하고 좁은 길 등은 윤두서의 화풍이 반영된 요소들이다.

그 밖에 지금까지 정약용의 작품으로 알려져 있는 동아대학교박물관 소장 〈산수도〉는 영명위(永明尉) 홍현주(洪顯周, 1793-1865)가 그린 것으로 파악된다. 이 작품의 오른쪽 위에는 정약용이 쓴 "연한 떡갈나무와 기름진 오동나무의 잎은 모두 피었지만 한 그루의 고목은 홀로 쓸쓸하게 서 있네. 범관(范寬)의 필의(筆意)와 서희(徐熙)의 묵법으로 잔산잉수(殘山剩水)를 펼쳤네"라는 제화시가 있다.[37] 이 시는 정약용이 홍현주가 그린 화첩에 쓴 4절구 중 마지막 절구의 내용과 일치한다.[38] 따라서 이 그림은 정약용이 그린 그림이 아니라 홍현주가 그린 그림에 정약용이 제화시를 쓴 것이며, 왼쪽 하단에 "현주사인(顯周私印)"이라는 백문방인은 수장인이 아니라 홍현주가 그렸다는 인장이다. 이 작품을 정약용의 그림으로 볼 수 없는 또 하나의 근거는 간송미술관에 소장된 홍현주의 〈산방독서도(山房讀書圖)〉이다.[39] 이 작품은 건필을 사용하여

37 "輭槲肥梧葉正舒 比株枯木獨蕭疏 范寬筆意徐熙墨 好向殘山剩水攄 洌樵."

38 "春樹紛披樹樹同 一林吹緊杏花風 當窓獨坐如何意 只在熙怡浩蕩中 碧瓦低深樹作籬 古松奇嶇倒垂枝 小橋歸路春山晩 正値詩園酒解時 紅蘿蕾像美人顋 嫩綠新芽出裔纔 折取龍孫憐不淪 園丁誰遣重栽培 輭槲肥梧葉始舒 一株枯木獨蕭疎 范寬筆意徐熙墨 好向殘山膌水攄", 丁若鏞, 「題永明尉畫帖四絶句」, 앞의 책 第一集 詩文集 卷6.

39 〈산방독서도〉는 『澗松文華』75호(한국민족미술연구소, 2008), 도 66.

경물들을 간일하게 표현한 전형적인 남종화이다. 홍현주의 작품과 동아대학교박물관 소장 〈산수도〉는 산등성이와 언덕에 듬성듬성 찍힌 먹점이 공통적으로 보이며, 그림의 크기와 가운데 접힌 부분이 거의 차이가 없고, 왼쪽 하단에 각각 "현주사인(顯周私印)"과 "해도인(海道印)"이라는 홍현주의 인장이 찍힌 점으로 보아 같은 화첩에서 분리된 것으로 짐작된다. 서강대학교박물관 소장 〈우경산수도(雨景山水圖)〉도 제화시에 적힌 "열초(洌樵)"라는 관서와 그림의 크기, 가운데 접힌 부분이 있는 점이 동아대학교박물관 소장 〈산수도〉와 동일할 뿐만 아니라 오른쪽 하단에 "현주운□□연(顯周雲□□煙)"이라는 홍현주의 인장이 찍혀 있는 점으로 보아 이 그림도 홍현주의 그림일 가능성이 높다.

그 밖에도 윤시유(尹詩有, 1780-1833)와 정약용이 함께 그렸다는 강진과 해남의 앞바다에 있는 여러 섬들을 표기한 〈고지도〉가 현전한다.[40] 50리 척을 기준으로 그린 이 지도는 바다의 수면을 푸른색으로 선염하고 각 섬과 섬을 연결하는 해로를 붉은 선으로 그리고 거리를 명확하게 표기하고 있어 윤두서의 〈동국여지지도〉를 참고한 것으로 보인다.

정약용의 외손자인 방산(舫山) 윤정기(尹廷琦, 1814-1879)는 정약용의 학통과 문학을 계승하였으며 윤두서의 〈일본여도〉를 공부한 인물이다. 그는 윤창모[尹昌模, 혹은 영희(榮喜), 1795-1856]와 정약용의 딸 사이에서 태어났으며 관직에 나아가지 않고 학문에만 전념하였다.[41] 윤두서는 윤효정의 후손인 데 반해 윤정기는 윤효정의 셋째형 윤효례(尹孝禮)의 후손이다. 그는 어려서는 박학다식한 조부 옹산(翁山) 윤서유(尹書有, 1764-1821)로부터 학문을 배웠으며, 외조부인 정약용이 1836년 75세의 나이로 서거할 때까지 정약용에게서, 정약용이 서거한 이후에는 그의 외숙인 정학연(丁學淵, 1782-?)에게서 수학하였다. 조부인 윤서유는 한양에 올라와 사간원(司諫院) 정언(正言)을 지냈으며, 이가환과 정약용 형제들과의 교유로 신유사옥 때 잡혀갔다가

40 필자는 2009년 이 지도의 소장자인 윤동욱 선생님의 도움으로 실견한 바 있다. 이 지도는 강진다산유물전시관에서 2009년 8월 8일-9월 6일에 방산 윤정기 특별전을 개최하면서 처음으로 세상에 공개되었다. 『제5회 다산 정약용선생 유물특별전: 방산 윤정기』(강진유물전시관, 2009), p. 35.

41 윤정기의 생애에 관해서는 윤정식(尹廷植)이 1935년에 지은 「尹舫山先生行狀」, 海南尹氏兵曹參議公派門中, 『海南尹氏(德井洞)兵曹參議公派世譜(漁樵隱公派)』 상권1(精微文化社, 1998), pp. 641-646, 정약용, 앞의 책, 第1集 詩文集 第16卷; 吳世昌 著, 東洋古典學會 譯, 『國譯 槿域書畵徵』 하권(시공사, 1998), p. 958; 박준호, 「방산 윤정기 시세계의 한 국면—한고시를 중심으로—」, 『한문교육연구』 13(한국한문교육학회, 1999), pp. 359-381.

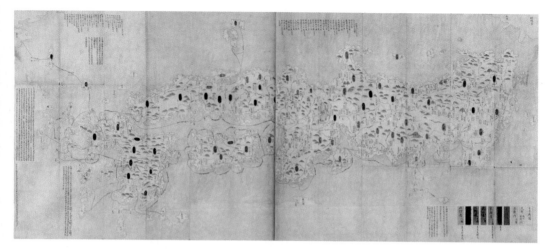

6-40 윤정기, 〈일본여도〉, 19세기, 지본담채, 65.7×160cm, 강진군청

증거가 없어 풀려났다. 정약용이 강진으로 유배오자 자주 찾아가 우정을 나누었다.

윤정기가 그림을 그리고 지도를 그린 사실은 최근 들어 강진군에 소장된 유물이 공개되면서 알려지게 되었다.[42] 강진군청 소장 윤정기의 〈일본여도(日本輿圖)〉(도 6-40)는 윤두서의 〈일본여도〉를 모사한 것이다. 이 지도는 크기와 내용 등에서 윤두서의 것과 거의 차이가 없다. 오른쪽 하단에 여러 색깔로 그려진 직사각형 안에 도와 국을 표기한 것도 윤두서의 것과 일치한다. 왼쪽 하단 빈 공간에 제시한 범례의 산인도(山陰道) 팔국(八國) 밑에는 "구본자황색(舊本柘黃色)", 호쿠리쿠도(北陸道) 칠국(七國) 밑에는 "구본회참색(舊本灰黲色)", 도카이도(東海島) 십오국(十五國) 밑에는 "구본회청색(舊本灰靑色)" 등이 표기되어 있는데, 여기서 구본이란 윤두서의 〈일본여도〉를 의미한 것으로 보인다. 그 옆에는 신유한(申維翰)의 『해유록(海遊錄)』 내용 중 일부를 인용한 글이 있다.

왼쪽 상단의 빈 공간에는 동래(東萊)에서부터 시작하여 요도우라(淀浦)까지 3,790리의 수로정기(水路程記)가 적혀 있다. 이 기록은 신유한의 『해유록』 「사행수륙로정기(使行水陸路程記)」의 내용과 비교해보면 일부만 차이가 있고 거의 일치한다. 또한 오른쪽 상단에는 요도우라에서 에도(江戶)까지 육로정기(陸路程記)를 기록해두었다. 그 아래에는 신유한의 『해유록』 내용을 참조하여 "은려도(賑艫島)는 대마도의 동

42 윤정기의 〈일본여도〉는 『第3回 茶山 丁若鏞先生 遺物特別展: 茶山學藝의 뿌리를 찾아서』(강진다산유물전시관, 2007), pp. 34-35에 소개되어 있다.

쪽에 있어 수로로 6백여 리"라고 필사해두었으며, 그 밖에도 다양한 내용을 기록해두었다. 윤정기는 47세부터 51세까지 강진 백학산(白鶴山) 아래에서 살 때 녹우당에 전한 윤두서의 〈일본여도〉를 보고 모사한 것으로 파악된다.

3. 19세기 호남화단에 미친 영향

윤두서 일가의 회화는 조선 말기에 활약한 소치(小癡) 허련(許鍊, 1808-1893)의 회화 세계에 적지 않은 영향을 미쳤다. 허련은 전라남도 진도 출신으로 어릴 적부터 그림을 좋아했지만 28세(1835) 때 해남 녹우당에 소장된 윤두서와 윤덕희의 그림을 완상하고 임모하면서 그림에 눈을 뜨게 되었다. 이후 해남 대흥사의 대선사(大禪師)인 초의선사(草衣禪師, 1786-1866)의 소개로 32세(1839)에 상경하여 김정희(金正喜, 1786-1856) 문하에서 본격적으로 남종문인화의 필법과 정신을 수련하여 사의적 남종화를 예술의 지향점으로 여긴 조선 말기의 대표적인 직업화가이다. 허련의 회화는 넷째아들 미산(米山) 허형(許瀅), 손자 남농(南農) 허건(許楗, 1908-1987) 및 족손(族孫)인 의재(毅齋) 허백련(許百鍊, 1891-1977) 등과 그들의 제자들을 통하여 계승되어, 현대 호남화단에 절대적인 영향을 미쳤다.[1]

허련의 첫 번째 스승인 초의선사는 허련을 해남윤씨 집안의 인물들과 교유하도록 연결시켜준 인물이었다. 허련은 28세(1835)에 초의선사가 거처한 대둔사 일지암(一枝庵, 혹은 寒山殿)에 방을 빌려 거처하면서 그림을 그리고, 글씨를 배웠다.[2] 그해 윤두서의 고택인 녹우당에서 윤종민(尹鍾敏, 1798-1867) 형제들을 처음으로 만나 윤두서가의 묵적을 본 기록은 60세(1867)에 쓴 「몽연록(夢緣錄)」에 자세하게 술회되어 있다.

들리는 바에 의하면 해남의 연동(蓮洞)에 대대로 소중히 보관해오고 있는 보물이 있다는 것이었습니다. 바로 세상을 진동시키었던 명화였지요. 나는 그 그림을 보기 위하여 바다를 건너 찾아갔습니다. 그 집의 현관에 "녹우당(綠雨堂)"이라고 붙어 있었는데 바로 충헌공(忠憲公) 윤고산 공의 옛집이었습니다. 석표(石瓢) 진사공 형제분들은 처음 뵈었지만 기뻐하고 사랑했습니다. 그 집안의 선대로부터 소중히 보관해오던

1 허련과 윤두서가의 인연관계 및 회화의 영향관계에 관해서는 李泰浩, 「朝鮮時代 湖南의 傳統繪畵」, 『湖南의 傳統繪畵』(국립중앙박물관, 1984), pp. 182-189; 김상엽, 「小癡 許鍊(1808~1893)의 生涯와 繪畵活動 研究」 (성균관대학교대학원 동양철학과 박사학위논문, 2002); 同著, 『소치 허련』(학연문화사, 2002); 同著, 『소치 허련』(돌베개, 2008).

2 許鍊 著, 金泳鎬 譯, 『小癡實錄』(瑞文堂, 2000), pp. 40-41, pp. 70-73.

서화첩을 모두 내어 보여주었습니다. 모두 노란색으로 장정된 그림들은 정묘(精妙)하고 화사하며 인장(印章)은 선명하고 고왔습니다. 눈이 번쩍 띄어 경탄을 금하지 못했으니, 이것들은 모두 하백(河伯)이 바다를 바라보는 것 같았다고나 할까요. 눈을 황홀하게 하는 채색은 재택(梓澤)의 정원으로 돌아가는 것과 같았고, 웅장하고 화려하고 살아 움직이는 듯함은 페르시아의 상점에 들어가는 것과 같았습니다. 일찍이 다산 정공은 이 집 삼대(三代) 화가들의 작품들을 이렇게 논평했습니다. "공재의 그림은 성스러우면서 원숙하고 낙서의 그림은 현(賢)하면서도 원숙하며, 청고(靑皐)의 그림은 신령스러우나 원숙하지 못하니, 그것은 그가 젊었을 때에 돌아갔기 때문이다"라고 하였습니다. 글씨는 역시 진체(晉體)로 쓰여 있었으며, 팔분(八分)과 전례(篆隸)가 각각 진경에 도달해 있었습니다. 나는 며칠간 보배들을 완상하면서 거의 침식도 잊어버릴 정도였습니다. 그때 나는 비로소 그림 그리는 데에 법이 있음을 알게 되었습니다. 법이 있음으로써 아(雅)하게 되고, 아하게 됨으로써 묘(妙)하게 되고, 묘하게 됨으로써 신(神)하게 되는 것을 결코 구차스럽다고 할 수는 없는 것입니다. 나는 마침내 그 그림들을 빌려 두륜산방(頭輪山房)에 들어가 몇 개의 화본을 모사했습니다. 점점 어느 경지에 도달해가고 있는 듯한 느낌이었습니다. 그러나 그것은 어디까지나 정해진 틀에 의하여 모사함에 불과한 것이었지요. 그때 모사한 그림들은 내가 처음 추사(秋史) 공을 뵈러 갈 때에 가지고 가서 드렸습니다. 지금은 어느 곳에 굴러가 있는지 알 수 없습니다. 연동은 내가 그림을 시작한 최초의 인연이었으니 죽을 때까지 어떻게 잊을 수 있겠습니까? 몇 해 동안 연동을 지날 때마다 반드시 그 집에 들어가서 인사를 드렸습니다. 경조(慶弔)에 대한 예의도 빼놓지 않았습니다. 그림들과 대대로 전해오던 보물들을 빌려달라고 하면 반드시 들어주었습니다. 지금 책상머리에 있는 『고씨화보』 4권도 바로 연동에서 빌려온 것입니다. 늘 내가 찾아가 인사드리면 진사(進士) 형제분은 정의(情誼)가 따사롭고 자상했습니다. 또 그 형제분의 후예 신진들도 물론 그러했습니다. 석표 진사공 역시 살림을 돌보지 않았습니다. 취미가 고아한 선비였지요. 문장과 풍류가 원래부터 호탕하고 뛰어났습니다. 내가 완동(完東)에 있을 때 몇 번 찾아오셨으며, 작년 내가 대둔사(大屯寺)에 있을 때에도 서너 차례 찾아오셨습니다. 만나지 못하면 할 수 없지만 만나면 문득 두루마리를 펴놓고 운자를 뽑아 시를 지었는데, 시 역시 호걸스럽고 시원했습니다. (중략) 석표공은 낚시질을 가장 좋아했으며 강호에 오랫동안 머물러 있었지요. 그래서 시가 많았고 모두가 경구(驚句)였습니다. 내 초년에 그림에 대한 요체를 얻은 것과 늙어 백발이 되어 시에 인연을 맺은

것은 진실로 숙세〔夙世, 전세(前世)〕가 다시 왔던 것으로 압니다.[3]

허련이 녹우당을 방문한 일은 그림을 시작한 최초의 인연이었으며, 이 글에서 언급된 내용으로 보아 그가 녹우당에서 본 서화첩과 화보는 윤두서의《윤씨가보》와《가전보회》화첩과《해남윤씨가전유묵》서첩, 윤덕희의 그림, 그리고 『고씨화보』등으로 파악된다. 허련은 윤두서의 화첩을 보고 그림에 법이 있음을 깨닫게 되었으며, 윤두서가의 화첩을 빌려 두륜산방에서 몇 폭의 그림을 모사함으로써 그림공부를 시작하게 되었으니 그의 그림의 출발점은 녹우당에 소장된 윤두서가의 화첩으로부터 비롯된 것임을 알 수 있다.

허련과 교유한 윤두서의 직계후손은 윤종민과 그의 형인 윤종직(尹鍾直, 1795-1878)이다. 윤종민은 「낙서공행장」을 쓴 윤규상(尹奎常)의 셋째아들이고, 윤종직은 차남이다. 윤규상의 장남 윤종경(尹鍾慶, 1769-1810)이 종가로 출계하였으나 1810년에 죽자 윤종직과 윤종민이 형을 대신하여 녹우당에 거주하면서 종가의 일을 도맡아 했던 것으로 짐작된다.[4] 초의선사는 윤종민과 교분이 두터웠던 터라 이 두 사람을 연결시켜준 것으로 보인다. 족보에는 윤종민의 자는 포참(蒲叅), 호는 금양(琴陽)으로 되어 있으나 당시 '석표'라는 또 다른 호를 사용하였음을 알 수 있다. 허련은 두 형제 중에서도 특히 윤종민과 교유가 두터워 첫 만남으로 끝나지 않고 연동을 지날 때마다 반드시 녹우당을 방문했으며, 경조에 대한 예의도 빼놓지 않았다.[5] 허련과 윤종민이 주고받은 시를 엮은 시첩인《운림묵연첩(雲林墨緣帖)》을 보아도 둘 사이의 교유가 어느 정도였는지 알 수 있다.[6] 이 둘 사이의 교유가 지속되면서 『고씨화보』와 윤덕희의 작품이 그의 노년기 작품에까지 영향을 미쳤다.

초의선사는 1839년 봄에 정약용의 장남인 정학연(丁學淵, 1783-1859)이 살던 두릉(斗陵, 경기도 남양주 능내리)으로 가는 길에 한양에 들러 허련이 윤두서의 그림을

3 許鍊 著, 金泳鎬 譯, 앞의 책, pp. 80-87.

4 윤종경, 윤종직, 윤종민은 海南尹氏兵曹參議公派門中, 앞의 책 1책, p. 66, p. 326, pp. 331-333 참조.

5 허련이 진도로 귀향하고 화실 운림산방(雲林山房)을 마련한 해인 49세(1856)에도 12월 15일에 해남 백련동에서 매화 한 그루를 얻어와 우물곁에 심고 시 한 수를 읊었으며, 51세(1858) 11월 21일에 윤종민이 진도에 찾아와 함께 시를 지었다. 53세(1860) 3월 20일에는 대흥사에서 윤종민, 김당산(金棠山)과 함께 시를 지었다. 60세(1867) 7월 7일 대둔사 일로향실에서 머물 때 윤종민이 와서 매일 시를 주고받으며 청연을 맺었다. 『남종화의 거장 소치 허련 200년』(국립중앙박물관, 2008)의 「소치 허련 연보」 참조함.

6 《운림묵연첩》의 〈윤종민과 허련의 시〉는 『남종화의 거장 소치 허련 200년』, 도 4 참조. 이 시첩의 앞쪽에 "丁卯七月十七日 大芚寺之一爐香室留住時 白蓮洞尹庠士石瓢丈來訪 連日唱和 亦一時淨界淸緣也"라는 관서가 있다.

임방(臨倣)한 몇 폭의 그림을 김정희에게 보였다.[7] 초의선사가 가지고 간 허련의 그림을 김정희가 보고 언급한 내용과 이후 허련이 김정희의 집에서 기숙할 때 김정희가 조언한 내용을 통해서 이때 가져간 그림이 어떤 그림이었는지 유추된다.

> 허치(許癡)의 그림은 과시 기재(奇才)인데 왜 데리고 오지 않았소? 그 보고들은 것이 낙서(駱西)에 지나지 않으니 만약 그로 하여금 한양으로 와 노닐게 한다면 그 진보는 헤아릴 것이 없을 것이오.[8]

> 그림의 원리[화도]라는 것은 참으로 어려운 것이라, 자네는 그림에 있어서 이미 화격을 체득했다고 생각하는가? 자네가 처음 배운 것은 바로 윤공재의 화첩인 줄 아네. 우리나라에서 옛 그림을 배우려면 곧 공재로부터 시작해야 할 것이네. 그러나 신운(神韻)의 경지는 결핍되었네. 정겸재와 심현재가 모두 이름을 떨치고 있지만, 화첩에 전하는 것은 한갓 안목만 혼란하게 할 뿐이니 결코 들춰보지 않도록 하게. 자네는 화가의 삼매에 있어서 천리 길에 겨우 세 걸음을 옮겨놓은 것과 같네.[9]

여기서 김정희에게 처음으로 보여준 그림은 윤덕희의 그림과 윤두서의 화첩을 보고 임모한 그림으로 짐작된다. 김정희는 우리나라에서 옛 그림을 배우려면 윤두서로부터 시작되어야 하나 윤두서 회화에는 고상한 운치가 결핍되어 있다고 지적하였다. 허련이 진정한 화도에 도달하기 위해서는 윤두서의 그림에서 벗어나 자신의 독특한 경지의 그림을 추구하라는 조언도 하였다.

현전하는 작품 중 윤두서의 화첩을 임모한 작품은 일본 개인소장《소치화품(小癡畵品)》에 실려 있다. 총 9폭의 그림이 실려 있는 이 화첩은 36세(1843)에 제주도 대정(大靜)에 유배중인 김정희를 두 번째로 찾아가서 그린 그림으로 현전하는 가장 이른 시기의 기년작이다.[10] 이 화첩 가운데 제8엽 〈용도(龍圖)〉는 소용돌이치는 물속에서 여의주를 물려고 용트림하는 용을 소재로 한 그림으로, 이는 윤두서의《윤씨가보》중

7 許鍊 著, 金泳鎬 譯, 앞의 책, p. 41.

8 金正喜, 「其八」, 『阮堂全集』(金正喜 저, 신호열·임정기 공역, 『국역 완당전집』②, 솔, 1996, p. 172).

9 許鍊 著, 金泳鎬 譯, 위의 책, pp. 47-48.

10 이 화첩에 관해서는 김상엽, 앞의 책(2002), pp. 115-118; 同著, 앞의 책(2008), pp. 69-75.

6-41 허련, 〈용도〉,《소치화품》, 1843년, 지본담채, 23.3×33.6cm, 일본 개인

6-42 허련, 〈석국도〉, 19세기, 지본수묵, 25.0×54.5cm, 세종화랑

〈격룡도〉의 구도를 차용하여 인물과 원산을 제외시켜 그린 것이다〔도 6-41, 4-212〕.[11] 이와 같은 영향관계는 대둔사에 경유할 때마다 해남 녹우당을 방문하여 윤두서가의 화적을 꾸준히 보았기 때문에 가능했다고 본다. 〈석국도(石菊圖)〉의 중앙에 자리한 거친 괴석, 오른쪽에 국화와 난초, 왼쪽에 대나무를 조합한 고목죽석도 형식은《윤씨가보》의 〈괴석난죽국도(怪石蘭竹菊圖)〉를 보고 방작한 것이다〔도 6-42, 4-251〕.

또한 녹우당 소장 『고씨화보』는 28세(1835) 때 녹우당에 방문하고 그림을 그릴 때부터 「몽연록」을 지은 60세(1867)까지 그의 회화에 적지 않은 영향을 미쳤다. 수변의 누각을 그린 1850년작 《산수도팔곡병풍(山水圖八曲屛風)》 중 〈산수도〉는 이 화보의 고극공 산수도를 방작한 예이다〔도 6-43, 4-26〕. 허련이 베껴 쓴 『고씨화보』 서문도 현전한다.[12] 61세(1868) 5월에 제작한《호로첩(葫蘆帖)》에는 윤덕희 그림을 임모한 작품 1폭과 『고씨화보』를 임모한 작품 12폭이 포함되어 있다.[13]《호로첩》을 완성한 그해 여름 대둔사에 있을 때 윤종민이 서너 차례 찾아와 시를 지은 사실로 보아 그가 노년기에도 윤두서가의 화적을 꾸준히 섭렵했음을 알 수 있는 귀중한 화첩이다. 60세(1867)에 쓴 「몽연록」에 "지금 책상머리에 있는 『고씨화보』 4권도 바로 연동에서 빌려온 것이다"고 언급되어 있는 것으로 보아《호로첩》의 『고씨화보』를 방작한 작품들

11　김상엽, 앞의 책(2002), pp. 42-45에서는 허련의 〈용도〉가 윤두서의 〈격룡도〉의 영향을 받은 작품이라고 언급한 바 있다.

12　『남종화의 거장 소치 허련 200년』, p. 22.

13　《호로첩》에 관해서는 김상엽, 「새자료 소개: 小癡 許鍊의 《葫蘆帖》」, 『美術史論壇』 제13호, (한국미술연구소, 2001 하반기), pp. 305-317.《호로첩》에는 정선(2), 윤덕희(1), 이광사(1), 김정희(6)의 작품이 실려 있으며, 『고씨화보』의 조맹견, 장숭, 막시룡, 문가, 문징명, 미우인, 방방호, 동기창, 곽충서, 왕몽, 예찬, 고극공 등의 그림을 임모한 12점의 작품들이 포함되어 있다.

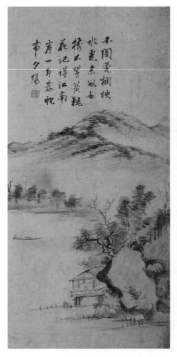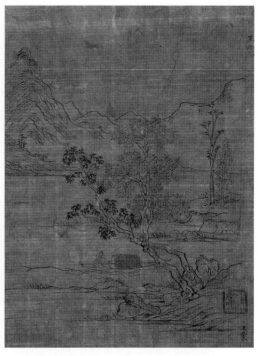

6-43 허련, 〈산수도〉,《산수도팔곡병풍》,　　6-44 허련, 〈임왕몽산수도〉,《호로첩》, 1868년, 지본수묵,
1850년, 지본담채, 61.5×31.7cm,　　　　24.9×19.2cm, 개인
순천대학교박물관

은 녹우당 소장본을 통해서 이루어졌음을 알 수 있다〔도 6-44〕.

　　〈임윤덕희송하인물도(臨尹德熙松下人物圖)〉는 계곡 옆에 있는 너럭바위에 앉아
서 거문고를 앞에 두고 정면을 응시하고 있는 고사를 소재로 삼은 산수인물도이다〔도
6-45〕. 현재 녹우당에 소장된 윤덕희의 화첩인《낙서졸묵(駱西拙墨)》과《서체(書體)》
에는 허련이 임작한 윤덕희의 작품이 없는 것으로 보아 허련이 이곳을 방문할 당시
에는 이 화첩 외에도 윤덕희의 그림들이 더 있었을 것으로 짐작된다. 윤덕희의 〈송하
인물도〉는 여러 번 방작하여 이듬해 제작한《천태첩(天台帖)》과 유사하며, 부국문화
재단 소장 〈송하인물도〉 역시 유사한 그림이다〔도 6-46, 47〕.

　　지금까지 논술한 바와 같이 조선 후기 화가들은 윤두서 및 윤덕희의 회화를 뚜렷
하게 인식하고 수용하였다. 윤두서가의 화풍은 18세기 전반기 문인화가인 김석대를
시작으로 19세기 전반의 직업화가인 이재관까지 수많은 화가들에게 영향을 미쳤다.

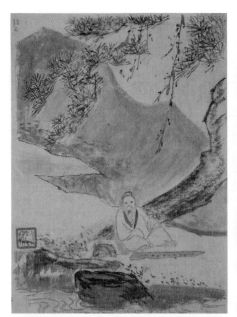

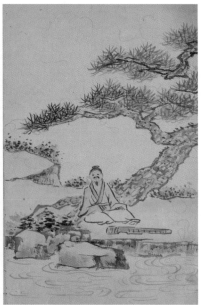

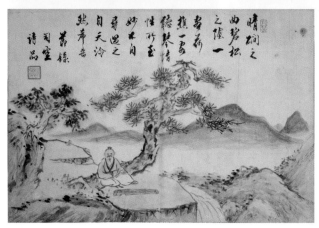

<table>
<tr><td>45</td><td>46</td></tr>
<tr><td>47</td><td></td></tr>
</table>

6-45 허련, 〈임윤덕회송하인물도〉, 《호로첩》, 1868년, 지본수묵, 25.7×19.8cm, 개인

6-46 허련, 〈송하인물도〉, 《천태첩》, 1869년, 지본담채, 26.7×34.2cm, 개인

6-47 허련, 〈송하인물도〉, 19세기, 지본담채, 27.4×40.9cm, 부국문화재단

이 가운데 김두량은 윤두서의 화파로 자리매김할 수 있었다. 윤두서의 회화를 하나의 전범으로 삼아 원작에 가깝게 '방작을 시도했던 화가들도 있는데, 그 대표적인 화가로는 조영석, 강희언, 양기성, 강세황, 김익주 등을 꼽을 수 있었다. 특히 조선 후기 예단에 중요한 위치를 차지하는 정선, 조영석, 강세황, 김홍도 등이 모두 윤두서의 화풍을 부분적으로 수용하고 있어 조선 후기 화단에서 윤두서가 차지하는 위상이 그만큼 컸음을 알려준다. 특히 윤두서 풍속화의 계승자는 조영석, 김두량, 오명현, 강희언, 김홍도, 김득신 등이다. 윤두서가 개척한 여협도도 김홍도와 이재관에게 영향을 미쳤다. 윤두서는 이와 같이 다양한 화목에서 후배화가들에게 영향을 미친 반면 동시대 화가인 정선은 진경산수화 분야에서만 화단의 영향력이 컸던 점도 차이점이다. 윤덕희의 회화는 이인상, 강세황, 최북의 산수인물도에 영향을 미쳤으며, 김홍도의 풍속화 그리고 조선 후기 군선도에도 영향을 미쳤다.

　　윤두서가의 회화는 정약용에게도 영향을 미쳤다. 그는 외증조부인 윤두서와 학문적 스승인 이익의 영향을 받아 일찍부터 서학을 수용하였다. 강진 유배시절에는 윤두서의 직계 후손들과 긴밀하게 교유한 결과 녹우당에 소장된 윤두서의 지도와 윤용의《취우첩》등을 두루 열람하였다. 강진 유배시절부터 그림을 그리게 된 데에는 외가에서 본 화적들이 크게 자극이 되었다고 본다. 윤두서의 〈동국여지지도〉와 〈일본여도〉는 정약용의 지리 인식에 지대한 영향을 미쳤다. 정약용의 외손자인 윤정기도 윤두서의 영향을 받아 윤두서의 〈일본여도〉를 모사하였다.

　　윤두서가의 회화는 허련의 화풍 형성에 절대적인 기반이 되었다. 녹우당에 소장된 윤두서와 윤덕희, 그리고『고씨화보』등은 허련의 회화 입문기부터 만년기까지 지대한 영향을 미쳤다. 따라서 19세기 호남화단의 뿌리는 윤두서가의 회화로부터라고 볼 수 있다.

VII

나오며

지금까지 숙종·경종·영조 연간에 걸치는 약 100년간 3대에 걸쳐 세가를 형성했던 윤두서 일가의 회화를 종합적으로 고찰하였다. 이 책에서는 윤두서가 조선 후기 화단의 선구자로 성장하게 된 기반과 윤두서 일가의 회화 특성, 그리고 그들의 회화가 조선 후기 화단에 미친 영향 등에 대한 문제제기로부터 논의를 출발하여 이 문제를 규명하고자 하였다.

윤두서가 '조선 후기 화단의 선구자'로서 성장할 수 있었던 원동력은 선조들의 경제적·정치적·예술적 기반, 근기남인 서화가 그룹의 예술 활동, 윤두서의 회화를 애호했던 서인계 서화감상우와의 교유, 그리고 방대한 중국출판물의 수용 등 네 가지 기반이 커다란 역할을 하였다.

붕당정치가 치열했던 격변기인 숙종 재위 연간에 살았던 윤두서는 26세(1693) 때 진사시에 합격하였으나 이듬해부터 남인이 정치적 열세에 몰리면서 발생한 일련의 사건들을 계기로 관로의 진출을 포기하고 평생 동안 재야문인으로 은자적 삶을 살면서 자아실현의 욕구를 학문과 예술로 풀었다. 27세(1694) 때 남인이 대거 축출되고 서인이 재집권하게 된 갑술환국, 29세(1696) 때 셋째 형 윤종서의 거제도 유배, 30세(1697) 때의 이영창 옥사사건 등은 그가 재야 지식인으로 살아가는 주요한 계기가 되었다. 그가 관계(官界)에 진출하지 않고도 수많은 서책과 화보들을 구입해가면서 학문과 시문서화에만 전념할 수 있었던 것은 조선 초기부터 유지해온 집안의 넉넉한 경제적 기반 때문에 가능했다.

윤두서의 직계 6세조인 윤구, 윤구의 동생 윤행, 윤두서의 증조부인 윤선도 등은 그림들을 상당수 소장하고 있었으며 서화감상 취미도 지니고 있었다. 이와 같은 선조들의 예술적 기반은 윤두서가 문인화가로 성장하는 데 일정 부분 밑거름이 되었을 것으로 여겨진다. 윤두서는 근기남인 예술동호인들과 학문적·예술적 네트워크를 형성하여 서화가로 급성장할 수 있었다. 윤두서, 이서, 이만부는 17세기 말·18세기 초 붕당정치가 난무한 시기에 살았던 남인계 재야 지식인이자 서화가였다. 윤두서를 대표로 한 해남윤씨 가문, 이서를 대표로 한 여주이씨 가문, 이만부를 대표로 한 연안이씨 가문은 선대부터 학맥·당색·혼맥으로 이어져 17세기 후반에서 18세기 초에 걸쳐 한양을 중심으로 '근기남인 서화가 그룹(이 책에서 편의상 칭함)'을 형성하여 학문과 예술 활동을 펼쳤다. 이들은 이병연, 정선, 조영석 등 이른바 '백악사단'으로 불리는 예술가들보다 약간 이른 시기에 활동하였다.

이 그룹은 붕당정치가 난무한 시기에 남인이 열세했던 정치적 상황과 맞물려 평

생 포의로 살면서 함께 모여 독서와 강학, 저술에 몰두하였으며, 여가시간에는 그림과 글씨를 즐기면서 자신들의 불행한 현실을 극복하려고 하였다. 윤두서와 이서는 서로의 자질(子姪)들을 교육시켜 두 가문 간의 결속력을 더욱 강화시켰다. 이들이 모이는 장소는 한성부 남부 명례방에 위치한 종현(현 서울 명동)에 있는 윤두서 집과 명례동에 있는 이서의 집이었다.

이들은 서예로 일가를 이루었을 뿐만 아니라 여기로 그림을 그렸으며, 조선 국토에 대한 관심이 많았던 공통점을 지닌다. 윤두서와 이만부는 지도와 진경산수화를 제작하였고, 이서와 이만부는 금강산기행문을 남겼으며, 이서는 조선 후기 화가로는 가장 이른 시기에 〈금강산도〉를 제작하였다. 서화애호 취미가 있었던 이들은 여가시간에 서로에게 그림을 그려주거나 서화 감평을 하였다.

이들의 예술 활동은 윤두서의 장남인 윤덕희와 손자인 윤용, 윤두서의 막내사위인 신광수, 이익, 강세황, 유경종으로 전승되었으며, 계속하여 윤두서의 외증손인 정약용과 정약용의 외손자인 윤정기까지 이어지게 된 점에서 중요한 시사점을 지닌다.

윤두서 일가는 해남 백련동에 본거지를 두었지만 주로 한양을 무대로 예술 활동을 펼쳤던 점이 공통된다. 윤두서는 8세-11세 사이부터 46세까지 한양에 거주하면서 예술 활동을 펼치다 46세에 낙향한 지 2년 만에 생을 마감하였다. 윤덕희는 태어나서부터 29세까지 한양에 살다가 아버지를 따라 해남으로 내려갔지만 부친 사후에 다시 상경하여 47세부터 68세까지 약 21년 동안 가장 왕성하게 작품 활동을 하였다. 윤용도 24세 때부터 33세의 나이로 요절할 때까지 한양에서 예술 활동을 하였다. 윤두서, 윤덕희, 윤용이 한양에서 서화가로서 명성이 알려지게 된 데는 서화감상우와 서화수장층의 역할이 컸다. 윤두서 일가는 당색을 초월하여 열린 사귐을 가진 점이 공통적인 특징이다.

윤두서는 근기남인 서화가 그룹, 가족 및 친인척들, 그리고 당색을 초월하여 이하곤, 유호, 이사량, 민용현과 민창연 부자, 심제현, 이명필 등 서인계 서화감상우들에게 그림을 그려주고 서화감상 모임을 가졌다. 특히 서인계 서화감상우들을 통해서 그의 회화 애호층이 널리 확산되었을 뿐만 아니라 그의 명성이 세상에 알려지게 되었다. 그 결과 18세기 초 화단의 제1인자 자리를 차지할 수 있었다. 윤덕희는 가족들 외에 종실인 이설, 여주이씨가 서화수장가인 이관휴, 이익의 아들인 이맹휴 등과 교유하면서 그림을 그려주었다. 그가 그림을 선물한 소론 출신의 인물들은 민용현의 차남인 민창복, 조유수, 유언복과 유언국, 그리고 최창억 등이다. 그는 소극적으로나마 정

선과 서화로 교유를 하였다. 윤용의 서화감상우는 막내고모부인 신광수였으며, 그의 서화수장층은 소론 출신의 조귀명과 남인 출신의 유경종이었다.

중국 고금의 풍부한 지식을 넓혀간 윤두서의 개방적인 학문태도와 그가 동시대의 화가들보다 새로운 회화경향을 선도할 수 있었던 가장 큰 원동력은 중국서적의 방대한 독서량에서 기인하였다. 윤두서가의 중국서적 장서범위는 1927년부터 1928년에 걸쳐서 조선사편수회에서 조사하고 작성한 『해남윤씨군서목록』을 통해서 상당부분 파악할 수 있다. 윤두서의 실용적인 학문과 자연과학 분야에 대한 관심은 『해남윤씨군서목록』에 실린 수많은 학문 관련 서적들을 통해서 자득했으며, 경세적·실증적·고증적인 그의 학문 태도는 청대 고증학의 개조인 고염무의 학문방법에 가깝다. 또한 서학에 관심이 많아 윤두서는 한역서학서인 『방성도(方星圖)』를 이익보다 먼저 수용하였다.

그뿐 아니라 윤두서는 조선회화사상 최초로 화학(畵學)에 깊이 몰두하여 당시의 화가로는 유례를 찾아볼 수 없을 만큼 방대한 서화 관련 중국출판물을 섭렵한 화가로 평가된다. 『해남윤씨군서목록』에 실린 11종의 화보·백과전서·묵보, 50종의 화가들의 문집·화론서·회화 관련 서적, 26종의 서론서 및 서예가들의 문집 등 방대한 양의 중국출판물들은 그가 얼마만큼 서화 탐구에 몰두하였는지 입증해준다. 이 책에 실린 중국의 역대 중요한 회화 관련 서적들은 윤두서가 중국 화가 및 남종화를 인식하고 회화이론을 세우는 데나 새로운 예술 방향을 제시하는 데 지침서 역할을 했을 것으로 생각된다.

이전 시기의 화가들이 『고씨화보』와 『삼재도회』를 회화에 소극적으로 수용한 반면, 윤두서의 중국출판물 활용범위는 당시로서는 유례를 찾아볼 수 없을 만큼 방대했다. 그는 소식의 『동파거사집』, 조맹부의 『송설재집』, 예찬의 『청비각집』, 황공망의 『사산수결』, 동기창의 『용대집』 등 중국의 대표적인 문인화가들의 문집들을 섭렵하면서 남종화를 인식하였다. 윤두서는 『고씨화보』, 『당시화보』, 『도회종이』, 『당해원방고금화보』, 『장백운선명공선보』, 『선불기종』, 『삼재도회』, 『개자원화전』, 『방씨묵보』, 『정씨묵원』 등과 같은 명·청대 화보, 백과전서, 묵보류를 적극적으로 수용하여 다양한 화제를 다룰 수 있었으며 남종화도 능숙하게 구사할 수 있게 되었다. 특히 윤두서가 『개자원화전』 초집을 가장 먼저 수용한 사실을 통해서 화보의 조선 유입 시기가 윤두서의 졸년인 1715년 이전으로 확정되었다. 윤덕희는 윤두서가 보았던 화보를 대부분 참고했으며, 『해내기관』, 『태평산수도』, 『시여화보』 등을 더 보았다.

『해남윤씨군서목록』에 실린 70종의 소설 및 희곡 목록과 윤덕희가 1762년에 자신의 문집에 수록해둔 「소설경람자」 127종 중 중국소설을 탐독하였던 윤두서와 윤덕희의 독서 취향을 예증해준다. 이들은 이와 같은 독서 취향에 힘입어 초횡의 『양정도해』, 『수당연의』, 『충의수호전』, 『수신광기』, 『팔선출처동유기』, 『태평광기』와 『성명잡극』 등에 실린 소설 및 희곡삽화들을 여협도, 도석인물화, 고사인물화 등과 작품의 구도 등에 활용하였다.

청대(淸代) 황정이 편찬한 천문서인 『관규집요』(녹우당 소장)는 1655년 간행본을 필사한 것으로, 윤두서가 천문에 대한 관심으로 말미암아 그가 주축이 되어 필사를 하면서 학습했음을 증명해주는 자료이다. 윤두서가 임모한 삽도들은 남종화법이 반영되어 있어 윤두서의 회화적 기량을 다양하게 재조명할 수 있는 새로운 회화작품의 발굴이라는 측면에서 중요하다. 또한 국립중앙박물관 소장 《공재선생묵적》에 필사한 전여성의 『서호유람지여』 중 예문상감조에 실린 황공망의 「사산수결」·왕역의 「예문상감」 등과, 고렴의 『준생팔전』의 염지작화불용교법·감수장화록·장화지법 등은 중국화가, 중국화론, 그림을 그리는 종이의 가공법, 서화보관법 등을 체계적으로 익혔음을 실증해주는 자료이다. 윤두서 회화의 예술적 특질이 무엇인지 규명하는 것은 매우 중요하다. 윤두서는 특별히 스승에게 그림을 배우지 않았을 뿐만 아니라 그림을 소기로 인정하여 여기로 그렸음에도 불구하고 48세의 짧은 생애 동안 이룩해내기에는 과도할 만큼 다양한 분야에서 괄목할 만한 업적을 남겼다.

윤두서는 서화감식안이 뛰어나 자신의 문집인 『기졸』의 「화평」에서 조선 역대화가들의 장단점을 논한 화평과 중국화가들의 작품 평을 남겼다. 그의 화평은 우리나라 회화비평사상 최초로 조선 초기 화가로부터 홍득구까지 화가들을 연대순으로 총평한 점에서 중요한 의의를 지닌다. 그는 예찬의 『청비각집』에 언급된 일필론(逸筆論) 혹은 일기론(逸氣論) 및 동기창 화론의 이해를 기반으로 우리나라 화가들에 대해 화평을 한 부분이 간취된다. 소식 그림의 경우 『동파전집』에서 언급된 내용을 인용하여 화평을 하였다. 그뿐 아니라 우리나라 화가로서는 최초로 자신의 독자적인 회화이론을 정립하여 화도(畵道)란 무엇인가를 깊이 천착하고 서예의 미학, 동기창의 회화이론, 그리고 『주역』의 음양론을 접목시켜 화도론을 펼쳤다.

윤두서는 조선 후기의 시발점인 1700년 무렵에 획일화된 중기의 화풍을 극복하고 고인(古人)의 법을 배워 스스로 변통할 줄 아는 능력을 갖춘 '학고지변(學古知變)'과 '진(眞)'과 '금(今)'을 추구하는 예술정신을 확립하였다. 이 예술정신을 기반으로

조선 후기 시대양식을 처음으로 시도한 점에서 윤두서는 '조선 후기 화단의 선구자'로 평가된다. 윤두서가 조선 후기 회화가 나아갈 방향을 정확히 제시한 선지적인 능력을 갖출 수 있었던 것은 무엇보다도 윤두서가 우리나라 이전 시기 화가들의 장단점을 정확히 파악하고 그 한계를 극복하려는 의지가 있었기 때문이라고 본다. 이와 더불어 '그림이란 무엇인가'에 대한 탐구가 넓고 깊어 당시 새로운 흐름인 국제화시대에 발맞추어 중국회화의 진적과 다양한 중국출판물 등 새로운 문물 수용에 적극적이었던 혁신적인 화가이자 진보적이고 개방적인 지식인이었기 때문에 가능했다. 이러한 점에서 그는 이전 시기의 화가들과 크게 변별성을 지닌다.

윤두서는 명대(明代) 동기창의 예술적 지향인 '법고지변(法古知變)'의 예술정신을 견지하여 남종산수화, 동물화, 고목죽석도, 화조화, 도석인물, 고사인물, 여성을 주제로 한 미인도와 여협도, 중국풍 채색인물화의 수용 등 다양한 화풍을 구현하였다. 그는 고법을 중시하되 고법의 단순한 모방에 그치지 않고 중국 고대 서화가들과 우리나라 선배화가들의 법을 깊이 탐구하여 그 장단점을 모두 증험하고 자신만의 독자적인 법을 완성시켰다.

윤두서의 산수화 화풍 형성의 중요한 기반은 조선 초·중기 화풍의 섭렵, 다양한 화보와 화론서를 통한 남종문인화의 인식, 중국 원작품의 소극적인 이해 등 세 가지 측면으로 파악된다. 이에 따라 윤두서의 산수화 경향은 크게 전통화풍의 계승, 화보의 방작을 통한 남종화의 추구, 독자적인 남종화의 완성, 산수인물화의 확대 등으로 대별된다.

그는 전통화풍을 수용한 산수화의 경우, 안견파 화풍과 중국의 이곽파 화풍을 선별적으로 계승하면서도 남종화법을 가미하여 치밀한 필력으로 새롭게 변화를 추구하였다. 방작을 시도한 산수화의 경우에도 모방에 빠지지 않고 옛 대가의 법을 바탕으로 화의에 맞게 격조 있는 문인화로 재구성한 면모가 엿보인다. 그는 화보에 실린 예찬의 소림모옥도류, 강변누각도류, 조어산수도류와 같은 간결하고 격조 높은 분위기의 남종화 방작을 선호하였다. 한편 화보의 방작에서 벗어나 남종화법과 중국의 원작을 부분적으로 참고하여 독자적인 남종화를 구현한 일군의 작품들도 상당수 전한다. 이와 같은 예들은 맑은 담채를 가한 오파 분위기의 산수도와 남종화법을 적극적으로 구사함과 동시에 자신의 화도론을 적용시켜 그린 완숙한 경지의 설경산수도류 등이다.

또한 당나라 시를 그림으로 형상화한 당시의도(唐詩意圖)를 제작하고 그 옆에 자

신의 장기였던 예서로 시를 곁들여 시서화 일치를 이른 시기에 견지했던 점도 의의로 지적될 만하다. 윤두서는 자신의 삶이 투영된 고고한 선비의 은일적 삶을 소재로 택한 문인 취향의 산수인물도를 확대시켜나갔다. 특히 자신의 독서 편력, 서화 및 서화고동취미를 반영한 개성 넘치는 산수인물도를 창안한 점은 특기할 만하다.

윤두서는 동물화에서도 고전을 격조 높은 문인화로 재해석한 '학고지변'을 추구하였다. 그는 한간, 조맹부와 같은 대가들의 말 그림에 대한 깊은 이해를 기반으로 화보에 실린 다양한 말 그림의 유형을 익혀 문인 취향의 말 그림을 추구하였다. 이로써 중국 말 그림의 대가를 뛰어넘었다는 평을 받았을 만큼 '당대 최고'의 위치를 차지하였다. 유하인마도 형식을 선호했던 그의 인마도에 보이는 두드러진 특징은 당나라의 복식을 입은 인물의 등장, 마구와 말 장식까지 자세하게 표현된 점 등을 꼽을 수 있다. 수하마도에서는 화보에서 소재를 택해 고전적인 말 그림으로 재해석하여 그린 작품과 조맹부의 사의법으로 그린 작품을 남겼다.

윤두서는 도석인물화에서도 다양한 화보를 참고하였지만 상투적으로 따르지 않고 자신의 독창적인 생각을 가미하여 문인 취향의 도석인물화로 재창조하였다. 화보를 참고하면서도 도석인물을 그릴 때 초상화의 기법을 적용한 사례는 그의 도석인물화의 중요한 특성 중 하나이다.

윤두서는 고사인물화에서도 새로운 소재를 다루어 조선 후기 인물화의 다양한 영역 확보에 크게 공헌하였다. 그는 『개자원화전』 초집을 가장 일찍 수용하였으며, 조선시대 화가로는 유일하게 초횡의 『양정도해』에 실린 북송대 청렴한 관리인 조변의 분향고천 고사를 그렸다. 그 밖에 중국 소설의 주인공인 홍선을 소재로 한 〈여협도〉, 명대 채색인물화로 그린 미인도, 그리고 명대 구영의 군선축수도 계열의 그림을 수용했을 것으로 보이는 작품들도 존재한다.

'진'과 '금'을 추구하는 예술정신은 조선 후기에 풍미했던 새로운 시대 회화를 처음으로 시도하는 데 크게 기여하였다. 윤두서는 초상화의 형사적 전신의 중요성을 피력하고 대상을 관찰하여 참모습을 그리는 '진형', '진태', 사물을 닮게 그리는 '초물(肖物)'을 중요시하는 등 '진'을 추구하는 예술정신을 확립하였다. 또한 진경산수화를 초상화와 동일한 개념으로 보고 '사진(寫眞)', '진면(眞面)'이라고 지칭하였다. 이와 동시에 '현재의 나는 누구인가'라는 깊은 성찰과 '조선인(靑丘子)'이라는 자각의식에서 비롯된 '금'의 예술정신은 지금 존재하는 나, 내가 사는 집, 내 주변의 인물과 사물, 조선의 국토를 대상으로 직접 관찰하고 참모습을 그려내는, 즉 '진'과 '금'을 동시에 추구

하는 예술정신으로 이행되었다. 이러한 윤두서의 예술정신이 구현된 초상화, 자화상, 풍속화, 기물도, 진경산수화, 지도, 사생화 등은 조선 후기를 대표하는 새로운 시대예술이라는 점에서 그가 남긴 가장 괄목할 만한 예술적 업적으로 꼽을 수 있다.

윤두서는 숭현의식이 강했으며 초상화의 중요성을 인식하여 조선시대 문인화가로는 가장 많은 성현초상화를 제작하였다. 필자미상으로 알려진 중국의 역대 제후, 명신, 성현들의 초상 286건을 모사하여 화첩으로 꾸민 녹우당 소장《조사(照史)》3책은 윤두서가 모사한 것으로 파악하였다. 이 화첩은『삼재도회』,『고선군신도감』,『기자지』, 그리고 개인 문집에 수록된 군현상 등을 수집하여 모사한 것임을 밝혔다. 윤두서가 〈심득경초상〉과 〈자화상〉과 같은 뛰어난 초상화를 그릴 수 있었던 것은 이 도상들을 모사하는 과정을 거쳤기 때문이라고 본다. 윤두서는《조사》에 실린 모사본을 바탕으로 이형상을 위해 오성진을, 이잠을 위해《십이성현화상첩》을 제작하였다.《십이성현화상첩》은 소설 삽화의 구도를 사용한 점이 주목된다. 자아에 대한 깊은 성찰로 자신의 모습을 그린 〈자화상〉은 18세기 남인계 지식인들 사이에 뚜렷하게 나타난 자아에 대한 인식의 선구적인 예로 현재의 자신의 모습을 거울을 보고 극세필로 정밀하게 재현하고 있어 '진'과 '금'을 동시에 추구한 작품으로 볼 수 있다. 정면상, 치켜 올라간 눈과 송충이처럼 생긴 눈썹, 위로 치켜 올라간 좌우 대칭의 수염 등과 같은 대담한 표현은《조사》의 〈한금호상〉과 〈등우상〉 등을 모사하면서 익힌 것으로 이해된다.

조선 후기 풍속화의 용어문제와 시대적 함의를 검토해본 결과 조선 후기의 풍속화는 선행연구에서 밝혀진 '속화(俗畵)' 또는 '이속화(俚俗畵)'라는 용어와 함께 유득공의『영재집』과 이규경의『오주연문장전산고』등에서 '풍속화'라는 용어를 사용한 점을 발견할 수 있다. 조선 후기에 통용된 '풍속'이라는 용어의 정의는 윤두서의 처작은아버지인 이형상이 지은『자학(字學)』에 정확히 명시되어 있다. 이 책에서 '풍속'은 윗사람이 교화하는 것을 '풍(風)'이라 하였고, 아랫사람이 익히는 것을 '속(俗)'이라 정의하였다. 이형상의 '풍속'이라는 정의와 풍속화의 시대적 함의를 파악할 수 있는 문헌기록을 종합해보면 '풍속화'란 '임금을 교화하기 위해 그린 경직도와 사농공상 및 여인들의 세속 생활을 다룬 속화를 포괄하는 그림'으로 정의할 수 있다. 이는 지금까지 풍속화에서 다루는 소재에서 크게 위배되지 않는다.

윤두서의 풍속화 제작 배경으로는 첫째, '진'과 '금'을 추구하는 예술정신, 둘째,『고씨화보』와『당해원방고금화보』에 실린 상당수의 풍속화와 조선에 유입된 주신이 그린 명대 풍속화 등의 열람을 통한 풍속화의 장르 인식, 셋째, 신분과 당파를 초월하

여 사귐을 가졌던 개방적인 의식과 민생문제를 자신의 일처럼 생각하고 그 구제방안을 모색한 실천적인 삶의 태도를 통해 소재의 한계를 극복한 점 등을 꼽을 수 있다. 최신식 기계를 그리거나 기물을 고증하여 재현한 기물도의 제작 배경은 공장과 기교에 대한 관심, 경세적·실증적·고증적 학문 경향으로 인해 기물을 재현하고자 하는 욕구, 기물을 전문적으로 다룬 『삼재도회』의 열람 등으로 보았다.

윤두서가 1704년에 '조선인' 그리고 '나'라는 자각의식이 뚜렷하게 보이는 자신의 일상적인 모습을 담은 그림을 제작하기 시작하여 나무꾼, 마부, 촌부, 시골 아낙네, 석공, 농부를 대상으로 그들의 일상생활 장면을 그린 '풍속화'라는 새로운 장르를 창안한 것은 그의 괄목할 업적이다. 또한 최신식 기계를 그리거나 기물을 고증하여 재현하는 기물도를 시도한 점도 선구적인 업적이다. 윤두서의 풍속화는 지금까지의 연구에서 5폭 내외로 파악했지만 이 책에서는 4점을 더 추가하여 총 9폭으로 보고, 이 작품에 찍힌 인장과 양식적인 변화를 기준으로 편년을 재시도해보았다. 윤두서의 풍속화는 〈경전목우도〉를 제외하고 모두 한양에 살았던 1713년 이전에 그린 것으로 추정된다. 《윤씨가보》의 〈주례병거지도〉와 〈선차도〉는 기물의 재현에 중점을 두고 있어 '기물도'의 성격에 가깝다.

윤두서의 〈동국여지지도〉와 〈일본여도〉는 조선 후기 지도사에서 중요한 위치를 차지하고 있으며, 그의 예술정신에서 중요한 요소인 '사실성'과 '현실성'의 추구라는 키워드에 부합된 제작법이었다. 윤두서는 조선시대 문인화가로는 이례적으로 국내는 물론 주변국인 일본의 지도까지 제작하였으며, 진경산수화도 이서와 함께 정선에 앞서 선구적으로 시도하였다.

윤두서는 조선, 중국, 일본 등 동아시아 지리 정보의 축적으로 자국과 주변국에 대한 '지(知)'의 확장을 이루었으며, 이것이 동인이 되어 자국과 주변국의 지도를 제작하게 되었을 것이다.

윤두서는 조선 전기 관찬지도인 정척과 양성지의 〈동국지도〉 계열의 지도를 토대로 그것이 지니고 있는 문제점을 수정하거나 자신이 알고자 하는 지리 정보를 추가하여 현재의 조선 국토의 참모습을 손수 파악하고자 〈동국여지지도〉의 제작을 시도하였다.

1712년에 세운 백두산정계비의 표기, 서해안과 남해안 섬들 및 군사 관련 정보의 대폭적인 확충, 17세기 후반에 개명된 지명의 반영, 기호와 도형으로 세분화시킨 범례의 사용으로 인한 다양한 지리정보의 보충 등은 조선인이라는 자각의식에서 시

작된 조선 지리의 탐구가 실제 지도 제작에 반영된 것이다. 국토관과 관련하여 특기할 만한 사실은 〈동국여지지도〉에 1712년에 세운 백두산정계비와 고려시대 윤관(尹瓘)이 선춘령에 세운 고려정계비를 함께 표시한 점이다. 이는 백두산정계 이후 변화한 북방 지역 및 고대국가의 강역에 대한 그의 높은 관심을 방증하고 있다. 백두산정계비가 지도에 그려진 것을 근거로 하면 이 지도의 제작 시기는 1712년부터 졸년인 1715년 사이이다.

〈일본여도〉는 18세기 조선 지식인의 '타자'로서의 주변국에 대한 인식을 알 수 있는 귀중한 사례로, 국방에 대한 그의 관심으로 제작되었음을 알 수 있다. 윤두서는 최신판 일본 지도인 〈신판일본도대회도〉(1686년경 출간)를 구입하여 이것을 토대로 자신이 지니고 있는 배경지식으로 수정을 하면서 일본의 지리정보를 터득해나갔다. 〈일본여도〉는 1711년 통신사가 1712년 귀경한 후에 구입했을 것으로 추측되므로 1712년 이후부터 1715년 사이에 필사된 것으로 추정된다. 또한 지금까지 〈백포진경도〉로 알려진 윤두서의 진경산수화는 현재 백포의 실경과 거리가 멀고 오히려 윤두서의 생부인 윤이후가 살았던 해남 죽도의 실경에 가까워 죽도의 별서를 그렸을 가능성도 제기해 보았다. 이 작품의 실경이 어디인지에 대해서는 추후 논의가 필요하다.

주변에서 흔히 볼 수 있는 과일, 채소, 곤충 등 일상적인 소재들을 관찰하여 그린 사생화는 '진'과 '금'을 추구하는 예술정신의 구현체로 높이 평가된다. 윤두서가 선구적으로 시도한 서양식 음영법은 '진'과 '금'을 완벽하게 표현하기 위해 중국출판물을 통해서 자득(自得)한 점에서 중요한 의의를 지닌다. 윤두서는 마테오 리치와 접촉했던 한인(漢人)들의 저술인 정대약의 『정씨묵원』과 고기원의 『객좌췌어』를 참고하여 서양식 음영법을 자득하여 1706년 이후부터 인물화와 사생화에 이것을 직접 실험한 것으로 추정된다.

윤두서의 회화에 보이는 화풍상의 특징을 요약해보면 다음과 같다. 그의 그림은 대작이 드물고 소품이 주류를 차지한 점이 한계로 지적될 수 있다. 부분적으로 고식적인 화풍이 남아 있는 점도 부인하기 어렵다. 산수인물화와 도석인물화, 그리고 말 그림의 화면 구성 요소에서는 버드나무와 소나무를 배경으로 한 수하인물도식 구도 및 개자점이나 국화점 잡풀들을 부분적으로 곁들인 사선으로 그린 지면 표현 등 다소 유형화된 화풍이 두드러진다. 산수인물도의 공간구성 요소로 목책이 자주 등장하며, 새와 달과 같은 모티프로 시정을 표현한 점도 눈에 띤다. 산석법에서는 편편한 평지 표현, 양옆으로 주름을 가하면서 음영을 조절한 입체감을 살린 원추형 산, 예각을

강조한 각진 바위 혹은 절벽, 주봉의 중간 부분에 위치한 분지 표현 등이 자주 구사되었다. 피마준, 반두법, 태점 등의 준법과 개자점과 국화점의 수엽법, 거륜엽의 송수법, 그리고 『개자원화전』을 통해서 익힌 남종화의 대가들이 구사한 각종 수법 등을 화의와 구도에 맞게 적절히 구사하고 있어 그가 이전 시기의 화가들에 비해 남종화법에 깊이 천착했음을 알 수 있다. 산수화에 자주 등장하는 계곡 물줄기는 곡선과 여백이 반복적으로 어우러져, 입체적으로 표현한 점이 두드러진다. 그 밖에 산수화에 등장하는 인물도 세밀한 필치로 이목구비와 수염까지 정세하게 묘사한 경향이 뚜렷하다. 옷 주름의 경우 정두서미, 부드러운 선의 백묘법, 방일한 붓질로 처리한 각진 선 등을 다양하게 적용시켰다.

이와 같이 윤두서의 화풍적인 요소 중 버드나무와 소나무를 소재로 한 수하인물 도식 구도, 개자점이나 국화점으로 표현된 잡풀들을 부분적으로 곁들인 사선으로 그린 지면 표현, 입체감을 살린 원추형 산, 정세한 인물 묘사, 백묘법, 거륜엽의 송수법, 입체적으로 표현한 물 줄기, 달을 활용하여 시정을 표현한 점 등은 윤덕희와 윤용이 계승하여 윤두서 일가의 화풍적 특징으로 정착된다.

윤덕희와 윤용은 윤두서만큼 다양한 화목을 다루지 못했지만 숭조의식이 강해 윤두서가 이룩한 '학고지변'과 '진'과 '금'을 추구하는 예술정신을 꾸준히 견지하여 윤두서의 회화를 윤두서 일가의 것으로 계승·발전시켜 18세기 전반기 시대양식을 이끌어내는 데 기여한 바가 컸다. 이들은 남종화, 시의도, 말 그림, 도석인물화, 고사인물화, 미인도, 소설 삽화의 수용, 초상화, 풍속화, 진경산수화, 사생화, 서양식 음영법 등과 같이 윤두서가 제시한 회화 모델을 수용하여 윤두서 일가의 화풍으로 발전시켰다.

윤덕희는 윤두서의 필력에 미치지 못했지만 조영석과 함께 18세기 초·중기 화단을 견인한 문인화가이다. 그는 윤두서의 네 가지 산수화의 경향을 계승하였다. 전통화풍을 계승한 산수화에서는 윤두서가 안견파와 중국의 이곽파 그리고 절파 화풍을 수용한 반면 윤덕희는 절파 화풍을 더 적극적으로 수용하였다. 그는 윤두서가 참고한 화보 외에 『태평산수도』, 『시여화보』, 『해내기관』 등 새로운 화보의 방작도 시도하였다. 그는 중기부터 본격적으로 남종산수화에 몰두하여 미법산수·오진·예찬·황공망 화풍이 반영된 명대 오파 화풍, 동기창, 그리고 청대 안휘파 화풍까지 다양하게 수용하였다. 그 결과 윤두서와 함께 18세기 전반기 화단에 남종화를 정착시키는 데 적지 않은 공헌을 한 화가로 자리매김할 수 있었다. 관수도 계열의 그림은 달의 이미지를 부각시켜 시정을 표현한 점이 두드러져 보인다.

윤덕희는 부친에게 전수받은 문인 취향의 말 그림을 계승·발전시켜 윤두서와 더불어 쌍절로 일컬어졌다. 윤덕희의 말 그림은 윤두서의 영향으로 이공린과 조맹부의 고전적인 말 그림을 추구하면서도 말이 지니고 있는 생동감이나 자연미, 그리고 말과 인물의 자연스런 조화를 구현해내었다. 수하마도의 경우 윤두서는 '유하준마도'를 선호한 반면, 윤덕희는 주로 소나무를 배경으로 삼은 말 그림을 애용하였다.

윤덕희는 신선사상과 양생술에 관심이 많아 『삼재도회』 및 『선불기종』에 실린 선불삽화를 적극적으로 활용하였다. 그는 18세기 전반기 화가 중 가장 많은 도석인물화를 남겨 조선 후기 도석인물화의 발전에 크게 공헌한 화가로 평가된다. 특히 해상군선도, 종리권과 남채화와 같은 단독형 팔선도를 개척하였으며, 진무제군이라는 다소 생소한 도상도 화제로 다루었다. 도석인물도 정세한 인물묘법과 서양식 음영법이 구사된 예가 많다. 윤용도 부친의 영향을 받아 비슷한 유형의 종리권도를 남겼다.

윤덕희는 18세기 진경산수화가 유행하기 시작한 시점에서 18세기 중반 이후에 널리 통용되는 실재하는 경치로서의 '진경(眞景)'이라는 용어를 1709년에 선구적으로 사용하였다. 1747년에 금강산을 유람하면서 〈장안사산영루망금강산도〉와 〈정양사헐성루망금강산도〉를 현장에서 직접 사생하여 '실재하는 경치를 재현하는 의미'로서의 진경산수화를 그린 점은 그가 남긴 커다란 공적이다.

윤용은 윤두서의 산수화, 풍속화, 도석인물화, 진경산수화, 미인도, 사생화 등을 계승 발전시켰다. 윤용의 산수화는 그림에 시를 곁들인 시의도가 대부분이다. 그의 대표적인 시서화합벽첩인 《수유헌시화첩》은 중국식 표구 방식으로 화첩을 꾸미고, 중국풍의 그림들이 실려 있다고 한다. 그는 1730년대 안휘파 화풍을 수용하여 윤덕희와 더불어 개성적인 회화세계를 구축한 인물로도 평가된다. 《취우첩》에 실린 꽃과 나무, 영모, 벌레 등을 모두 정밀하고 섬세하게 사생하였으며, 나비와 잠자리를 잡아다가 그 수염과 분가루까지 세밀히 관찰하고 실물과 똑같이 그린 점에서 그는 윤두서로부터 전수된 '진'과 '금'을 추구하는 예술정신을 계승·발전시켰다고 평가할 수 있다. 특히 풍속화에서는 조부와 부친의 기량을 뛰어넘은 개성적인 면모가 보인다.

이처럼 일정 부분 화파로서의 성격을 지닌 윤두서 일가의 화풍은 동료 및 후배화가들이 크게 자극을 받아 이를 계승·발전시켜나가면서 조선 후기 화단에도 영향력을 발휘하였다. 계속하여 정약용과 윤정기 등 그의 가문의 세대전승과 함께 호남 화단의 허련에 이르기까지 약 200년 동안 영향을 미쳤다.

윤두서 일가의 화풍은 18세기 전반기 문인화가인 김석대를 시작으로 19세기 전

반의 직업화가인 이재관까지 여러 화가들에게 영향을 미쳤다. 조선 후기 예단에 중요한 위치를 차지하는 정선, 조영석, 강세황, 김홍도 등이 모두 윤두서의 화풍을 부분적으로 수용하고 있어 조선 후기 화단에서 윤두서가 차지하는 위상이 그만큼 컸음을 알려준다. 특히 김두량은 윤두서의 화파로 자리매김할 수 있다. 윤두서가 선구적으로 시도한 풍속화는 일회성으로 그치지 않고 재능이 뛰어난 후배화가인 조영석이 전수받았으며, 김두량, 오명현, 강희언, 김득신, 그리고 조선 후기 풍속화의 대가인 김홍도에 의해서 꽃피우게 되었다. 윤두서가 개척한 여협도도 김홍도와 이재관에게 영향을 미쳤다. 조영석은 '진'과 '금'을 추구하는 윤두서의 예술정신을 계승·발전시킨 화가로 평가할 수 있다. 윤두서가 중국출판물을 통해서 자득했던 서양화법은 후배화가인 강희언, 이명기, 변상벽, 강세황 등 18세기 후반기 화가들이 더욱 발전시켰다. 윤두서가 남긴 「화평」은 남태응과 김광국이 화평을 하는 데 참고 자료가 되었다.

근기남인 서화가 그룹과 계맥이 닿았던 소북계 남인인 강세황은 윤두서의 자화상, 서양화법, 윤두서와 윤덕희의 산수화 등을 계승하였다. 윤두서, 윤덕희, 이익의 실재하는 경치를 지칭하는 '사진(寫眞)', '진경(眞景)', '진경(眞境)'이라는 용어를 모두 사용했을 뿐만 아니라 윤덕희의 현장 사생을 중시하는 진경산수화의 경향을 계승하였다.

윤두서의 외증손 정약용과 정약용의 외손자인 윤정기는 윤두서가에 전하는 회화 전적을 기반으로 그림과 지도를 제작하였다. 정약용은 외증조부인 윤두서와 학문적 스승인 이익으로부터 영향을 받아 일찍부터 서학을 수용하였다. 윤두서의 〈동국여지지도〉와 〈일본여도〉는 정약용의 지리 인식에 지대한 영향을 미쳤다. 그는 윤두서의 지도와 정항령의 지도를 비교하면서 그 장단점을 논했으며, 〈일본여도〉를 열람하면서 일본 지리정보를 익혀나갔을 정도로 두 지도의 비중을 높게 보았다.

정약용은 강진 유배시절에 윤두서의 직계 후손들과 긴밀하게 교유한 결과 해남 녹우당에 소장된 윤두서의 화첩과 윤용의 《취우첩》, 『고씨화보』 등을 두루 열람하고 이에 자극받아 그림을 그리기 시작하였다. 정약용의 외손자인 방산 윤정기가 윤두서의 〈일본여도〉를 보고 모사한 사례가 남아 있어 윤두서의 영향력이 19세기 말까지 이어졌음을 알 수 있다. 윤두서가의 회화는 조선 말기 허련의 화풍 형성에 중요한 기반이 되었다. 해남 종가에 소장된 윤두서와 윤덕희, 그리고 『고씨화보』 등은 허련의 회화 입문기부터 만년기까지 지대한 영향을 미쳤다.

이상과 같이 윤두서는 비직업적인 문인화가로서 화단을 혁신하려는 문제의식을

갖고 조선시대 회화사상 최초로 화학(畫學)에 몰두하는 확고한 예술정신을 기반으로 남종화법을 본격적으로 구사하였다. 또한 여러 화목에서 문인화로서의 다양한 조형 체험을 시도했던 점에서 우리나라 문인화가의 원류로 자리매김할 수 있다. 그뿐 아니라 자신에 대한 깊은 성찰과 조선인이라는 자각의식에서 비롯된 '진(眞)'과 '금(今)'을 추구하는 예술정신을 기반으로 조선 후기의 새로운 예술 방향을 제시한 점은 그가 남긴 괄목할 만한 업적이다. 해남윤씨 삼대 문인화가들은 일정 부분 유파성을 띠면서 정선과 조영석 등의 백악사단에 속한 화가들과 함께 남종화, 진경산수화, 풍속화, 서양화법 등 18세기 전반에 태동된 새로운 회화 경향을 개척하고 견인하는 데 중대한 역할을 하였다.

참고문헌

1. 文集·史料

姜世晃,『豹菴遺稿』, 한국정신문화연구원 영인본, 1979.

姜沆,『看羊錄』, 韓國文集叢刊 73, 民族文化推進會, 1991.

『管窺輯要』80卷 25冊, 筆寫本, 녹우당 소장.

權相一,『淸臺日記』, 國史編纂委員會, 2003.

權尙夏,『寒水齋先生文集』, 서울대학교 규장각 소장.

金正喜,『阮堂全集』(金正喜 著, 民族文化推進會 編,『국역완당전집』1-4권, 솔, 1988).

金昌業,『老稼齋燕行記』, 朝鮮古書刊行會, 大正3(1914).

金光國,『編先輩手柬』, 서울대학교 규장각 소장.

『駱西公鈔略』1冊, 筆寫本, 23.9×25.8cm, 녹우당 소장.

南九萬,『藥泉集』韓國文集叢刊 132, 民族文化推進會, 1994.

『棠岳文獻』1-6冊, 녹우당 소장, 한국학중앙연구원 마이크로필름복제본(No. 001217).

東國大學校韓國佛敎全書編纂委員會 編,『韓國佛敎全書』제10冊, 동국대학교출판부, 1989.

朴師海,『蒼岩集』, 국립중앙도서관 소장.

朴祥,『訥齋集』, 驪江出版社, 1985.

朴趾源,『燕巖集』韓國文集叢刊 252, 民族文化推進會, 2000.

『備邊司謄錄』(國譯 備邊司謄錄, 國史編纂委員會, 1982).

『司馬榜目』(CD-ROM 國譯·原典『司馬榜目』, 서울시스템주식회사, 2001).

서울대학교 규장각 편,『列聖御製』11冊, 2000-2002.

徐有榘,『林園經濟志』, 保景文化社, 1983.

成大中,『靑城集』韓國文集叢刊 248, 民族文化推進會, 2000.

秀演 編,『栢庵集』, 서울대학교 규장각 소장.

『承政院日記』(국사편찬위원회DB http://sjw.history.go.kr).

申光洙,『石北集』韓國文集叢刊 231, 民族文化推進會, 1999.

申光河 著, 文集編纂委員會 編.『震澤集』, 景仁文化社, 1999.

申維翰,『靑泉集』(권3-6에 海槎東遊錄, 권7-8에 海遊聞見雜錄 수록, 규장각 奎5053)

申潛,『高靈申氏世稿續編』, 서울대학교 규장각 소장.

申靖夏,『恕菴集』.

沈伯綱,『箕子古記錄 選編』, 民族文化硏究院, 2002.

沈彦光,『漁村集』韓國文集叢刊 24, 民族文化推進會, 1988.

沈鋿,『樗村遺稿』, 서울대학교 규장각 소장.

沈鋅,『松泉筆譚』, 서울대학교 규장각 소장.

『揚輝算法』2冊, 筆寫本, 27.8×19.5cm, 녹우당 소장.

『聯芳集』1冊: 橘亭遺稿, 2冊: 海濱遺稿, 拙齋遺稿, 杏堂遺稿, 전남대학교도서관 소장.

『宗廟修改謄錄』, 서울대학교 규장각 소장.

吳世昌 編輯, 『槿墨』第5卷 信, 성균관대학교박물관, 2009.

吳世昌 著, 東洋古典學會 譯, 『국역 근역서화징』상·하권, 시공사, 1998.

柳慶種, 『海巖稿』10冊, 개인 소장.

尹光心 編, 『幷世集』4冊(筆寫本), 28.5×18.0cm, 국립중앙도서관 소장.

尹德熙, 『金剛遊賞錄』, 筆寫本, 26.2×21.9cm, 녹우당 소장.

_____, 『溲勃集』上·下卷, 筆寫本, 29.8×20.6cm, 녹우당 소장.

_____, 『溲勃集』草稿本 제2책, 筆寫本, 25.5×16.9cm, 녹우당 소장.

_____, 『私集』卷之四(『溲勃集』草稿本 第4冊), 筆寫本, 24.3×16.6cm, 녹우당 소장.

_____, 『字學歲月』, 30.4×18.8cm, 녹우당 소장.

_____, 『家狀』2冊(「恭齋公家狀草」, 「恭齋公家狀」 수록), 筆寫本, 녹우당 소장.

尹斗緖, 『恭齋遺稿』, 녹우당 소장.

_____, 『記拙』1冊, 25×15.9cm, 녹우당 소장.

尹斗鉉 編, 朴浩培·尹在振 옮김, 『橘亭先生 遺稿』, 精微文化社, 2005.

尹善道, 『孤山遺稿』(한국고전번역DB http://db.itkc.or.kr).

尹爾厚, 『支庵日記』, 녹우당 소장.

尹惇, 『海南尹氏文獻』4冊, 개인 소장.

李奎象, 『幷世才彦錄』(민족문학사연구소 한문분과 옮김, 『18세기 조선 인물지 幷世才彦錄』, 창작과비평사, 1997).

李肯翊, 『燃藜室記述』(『국역연려실기술 별집』, 민족문화추진회, 1967년 초판, 1988년 재판).

李德懋, 『靑莊館全書』韓國文集叢刊 258, 民族文化推進會, 2000.

_____, 『국역청장관전서』, 민족문화추진회, 1980.

李德壽, 『西堂私載』韓國文集叢刊 186, 民族文化推進會, 1997.

李萬敷, 『息山集』韓國文集叢刊 178, 民族文化推進會, 1996.

李明漢, 『白洲集』韓國文集叢刊 97, 民族文化推進會, 1992.

李福休, 『漢南集』(近畿實學淵源諸賢集 5冊, 成均館大學校大東文化研究院, 2002).

李秉休, 『貞山雜著』(近畿實學淵源諸賢集 4冊, 成均館大學校大東文化研究院, 2002).

李漵, 『弘道先生遺稿』(近畿實學淵源諸賢集 1冊, 成均館大學校大東文化研究院, 2002).

李漵, 『弘道先生遺稿』, 국립중앙도서관 소장.

李植, 『澤堂集』, 韓國文集叢刊 88, 民族文化推進會, 1992.

李英裕, 『雲巢謾稿』, 서울대학교 규장각 소장.

李沃, 『博川集』, 국립중앙도서관 소장.

李佑成 編, 『東稗洛誦外五種』, 亞細亞文化社, 1990.

李裕元, 『林下筆記』(김동현·안정 역, 『국역 임하필기』, 民族文化推進會, 2000).

李元休, 『金華集』(近畿實學淵源諸賢集 2冊, 成均館大學校大東文化研究院, 2002).

李宜顯, 『陶谷集』, 韓國文集叢刊 181, 民族文化推進會, 1997.

李瀷, 『星湖僿說』(최석기 옮김, 『성호사설』, 한길사, 1999).

李瀷, 『星湖全集』, 韓國文集叢刊 199, 民族文化推進會, 1997.

李潛, 『剡溪遺稿』(近畿實學淵源諸賢集 2冊, 成均館大學校大東文化研究院, 2002).

李廷虁, 『樗村集』, 국립중앙도서관 소장.

李宗城, 『梧川先生集』, 韓國文集叢刊 214, 民族文化推進會, 1998.

李忠翊, 『椒園遺藁』 韓國文集叢刊 255, 民族文化推進會, 2000.

李夏坤, 『頭陀草』 韓國文集叢刊 191, 民族文化推進會, 1997.

李夏坤 著, 李相周·李洪淵 編譯, 『18세기 초 호남기행』, 이화문화출판사, 2003.

李瀷, 『精神錄』(近畿實學淵源諸賢集 2冊, 成均館大學校大東文化研究院, 2002).

李玄煥, 『蟾窩雜著』(近畿實學淵源諸賢集 6冊, 成均館大學校大東文化研究院, 2002).

李衡祥, 『字學』(김언종 외 옮김, 『字學』, 푸른역사, 2008).

李衡祥, 『瓶窩集』(『國譯瓶窩集』, 한국정신문화연구원, 1990).

任守幹, 『遯窩遺稿』(규장각 奎6990, 한국문집총간 180).

林錫珍 編, 『(大乘禪宗 曹溪山) 松廣寺誌』, 송광사, 2001.

張維, 『谿谷集』 韓國文集叢刊 92, 民族文化推進會, 1992.

丁範祖, 『海左集』, 羅州丁氏月軒公派宗會, 1996.

丁若鏞, 『與猶堂全書』 20책(영인본), 여강출판사, 1985(『국역 다산전집』, 민족문화추진회, 1983).

鄭齊斗, 『霞谷集』 韓國文集叢刊 160, 民族文化推進會, 1995.

趙龜命, 『東溪集』 韓國文集叢刊 215, 民族文化推進會, 1996.

『照史』 3冊, 各20.4×18.1cm, 녹우당 소장.

『朝鮮王朝實錄』(국사편찬위원회DB http://sillok.history.go.kr)

趙榮祏, 『觀我齋稿』, 韓國精神文化研究院 영인본, 1984.

趙裕壽, 『后溪集』, 서울대학교 규장각 소장.

趙泰億, 『謙齋集』(卷6-8에 『東槎錄』 수록), 서울대학교 규장각 소장.

拙齋公派宗中 編, 『拙齋遺稿』, 精微文化史, 2000.

『御容圖寫都監儀軌』, 1713년, 奎13995, 서울대학교 규장각 소장.

『中東歷代名墨』 2冊, 서울대학교 규장각 소장.

秦弘燮 編著, 『韓國美術史資料集成』(2)·(4)·(6), 一志社, 1991·1996·1998.

崔昌大, 『昆侖集』 韓國文集叢刊 183, 民族文化推進會, 1997.

한국문헌학연구소 편, 『大芚寺誌』, 아세아문화사, 1980.

許穆, 『記言』 韓國文集叢刊 98·99, 民族文化推進會, 1992(『국역미수기언』 I·II, 민족문화추진회, 1986).

許鍊, 『小癡實錄』(金泳鎬 譯, 『民族繪畫의 발굴─小癡實錄』, 瑞文堂, 1976년 초판, 2000년 4판).

黃胤錫, 『頤齋亂藁』 1-10, 한국정신문화연구원, 1994-2004.

＊韓國文集叢刊의 문집들은 한국고전번역DB(http://db.itkc.or.kr)를 이용함.

2. 畫譜 및 中國出版物

『芥子園畵傳』 初集, 이화여자대학교박물관 소장(고서759.12이73).

『芥子園畵傳』, 臺北: 文化圖書公司, 1990.

顧起元, 『客座贅語』, 北京: 中華書局, 1991.

高濂, 『遵生八牋』(電子版 文淵閣四庫全書).

高濂, 王大淳 校点, 『遵生八牋』, 成都: 巴蜀書社出版, 1992.

顧炎武, 『日知錄』, 臺南: 平平出版社, 民國64〔1975〕.

『古先君臣圖鑑』, 明, 北京國家圖書館 古籍館善本閱覽室 마이크로필름본.

『顧氏畫譜』, 4卷 1冊, 手澤本, 顧三聘·顧三錫 校刊, 35.5×22.5cm, 녹우당 소장.

『顧氏畫譜』, 北京: 文物出版社, 1983.

『唐詩畫譜』, 上海古籍出版社, 1982.

『唐解元倣古今畫譜』中國古畫譜集成 卷6, 濟南: 山東美術出版社, 2002.

大東急記念文庫 編, 『芥子園畫傳』初集 山水樹石譜(1679), 2集 蘭竹梅菊譜(1701), 3集 草虫花卉譜,
 翎毛花卉譜(1701): 大東急記念文庫藏『芥子園画伝』の複製, 東京: 勉誠出版, 2009.

陶宗儀, 『輟耕錄』, 北京: 中華書局, 1985.

董其昌, 『容臺集』四庫禁燬書叢刊 集部 138, 北京: 北京出版社, 2000.

董其昌 著, 屠友祥 校注, 『畫禪室隨筆』, 済南: 山東畫報出版社, 2007.

董其昌 著, 幡關太郎 譯註, 『畫禪室隨筆』, 東京: 春陽堂書店版, 昭和 13〔1937〕.

동기창 지음, 변영섭·안영길·박은하·조송식 옮김, 『董其昌의 화론 畫眼』, 시공사, 2003.

鄧椿, 『畫繼』, 于玉安 編輯, 『中國歷代畫史匯編』第1冊, 天津: 天津古籍出版社, 1997(影印本).

文震亨, 『長物志』(文震亨 編, 荒井健 譯注, 『長物志』, 東京: 平凡社, 1999).

『盛明雜劇三十種』崇禎己巳(1629)仲春 張元徵題, 上海: 中國書店影印本, 연세대학교 국학자료실 소장.

『完譯 芥子園畫傳』, 능성출판사, 1991.

方于魯 編, 吳有祥 整理, 『方氏墨譜』, 山東畫報出版社, 2004.

四庫全書存目叢書編纂委員會 編, 『四庫全書存目叢書 子部 第247冊』, 齊魯書社, 1995.

宋應星 지음, 崔炷 주역, 『天工開物』, 傳統文化社, 1997.

楊爾曾, 『圖繪宗彝』7卷, 享保乙卯 江都書肆嵩山房 須原屋新兵衛刊本(和刻本).

呂熊, 『女仙外史』上冊, 北京: 中國戲劇出版社, 2000.

吳元泰, 『八仙出處東遊記』古本小說集成編委會 編, 古本小說集成 120, 上海古籍出版社, 1990.

오원태 저, 진기환 역, 『東游記』, 지영사, 2000.

倪瓚, 『淸閟閣集』(影印)文淵閣四庫全書 1220, 集部 159: 別集類, 臺北: 臺灣商務印書館, 民國72〔1983〕.

王槪 編, 李元燮·洪石蒼 共譯, 『(完譯)芥子園畫傳』, 綾城出版社, 1976.

王槪 編, 鄭寅承·韓榮瑄 共譯, 『(完譯)芥子園畫傳』, 吳浩出版社, 1981.

王槪 編, 小杉放庵, 公田連太郎 註解, 『全譯芥子園畫傳』, 東京: アトリエ社, 1935-36.

王圻, 『三才圖會』6冊(明·萬曆三十五年刊本), 臺北: 成文出版社有限公司, 1970.

王圻, 『三才圖會』, 북경대학교도서관 소장

王世貞, 『列仙全傳』, 鄭振鐸 編, 中國古代版畫叢刊 3, 上海古籍出版社, 1988.

유검화 편, 김대원 역, 『중국고대화론유편』, 소명출판, 2010.

兪崑, 『中國畫論類編』上·下, 臺北: 華正書局, 民國73〔1984〕.

劉向, 『古烈女傳』(沙葉氏觀古堂藏明刊本), 上海: 商務印書館, 1967.

劉向 지음, 김장환 옮김, 『열선전』, 예문서원, 1996.

李昉 외 모음, 김장환 옮김, 『태평광기』1-21, 學古房, 2000-2005.

李日華, 『六硏齋筆記』四庫全書珍本 七集; 第157冊, 台北: 商務印書館, 民國65〔1976〕.

張白雲, 『名公扇譜』, 서울대학교중앙도서관 소장.

장언원 지음, 조송식 옮김, 『역대명화기』하, 시공사, 2008.

田汝成(明) 撰, 楊家駱 編,『西湖遊覽志餘』大陸各省文獻叢刊第1集, 臺北: 世界書局, 1982.

程大約,『程氏墨苑』中國古代版畫叢刊 6, 上海: 上海古籍出版社, 1994.

朝鮮人選編, 朴在淵 校注,『刪補文苑楂橘』, 成和大學中文系, 1994.

『中國古代版畫叢刊 —歷代古人像贊』, 上海: 上海古籍出版社, 1988.

靑木恒三郎 編,『八種畫譜』, 大阪: 靑木嵩山堂, 明治34〔1901〕.

陳繼儒,『書畫史』, 臺北: 藝文印書館,〔발행년불명〕.

焦竑,『養正圖解』, 臺北: 臺灣商務印書院, 1981.

夏文彦,『圖繪寶鑑』, 北京: 中華書局, 1985(影印本).

『海內奇觀』, 中國古代版畫總刊二編 第8集, 上海: 上海古籍出版社, 1994.

洪自誠 著, 簫天石 主編,『洪氏仙佛奇蹤』, 臺北: 自由出版社, 1988.

黃鳳池 輯,『唐詩畫譜』, 上海: 上海古籍出版社, 1982.

『畫譜』第1冊: 唐寅 編, 唐詩畫譜, 第2冊: 唐寅 編, 古今畫譜, 第3冊: 翰臣 編, 木本花鳥譜, 第4冊: 陳繼儒 編,
　　　名公扇譜, 서울대학교 규장각 소장.

黃鼎,『管窺輯要』80卷 22冊, 韓構字本, 奎中2264, 서울대학교 규장각 소장.

＿＿＿,『管窺輯要』80卷 25冊, 筆寫本, 녹우당 소장.

＿＿＿,『管窺輯要』80卷 32冊, 木版本, 奎中3266, 서울대학교 규장각 소장.

＿＿＿,『管窺輯要』80卷 36冊, 木版本, 奎中3671, 서울대학교 규장각 소장.

＿＿＿,『管窺輯要』卷2-5, 韓構字本, 일산古730-2, 국립중앙도서관 소장.

＿＿＿,『管窺輯要』80卷 30冊, 木版本, 古古1-60-7080, 국립중앙도서관 소장.

3. 辭典·族譜·資料集·目錄集

『近畿實學淵源諸賢集』全6冊, 成均館大學校大東文化硏究院, 2002.

『古文書集成 —海南尹氏 正書本—』, 韓國精神文化硏究院, 1986.

郭魯鳳,『中國書學論著解題』, 도서출판 다운샘, 2000.

金榮胤 編著,『韓國書畫人名辭書』, 藝術春秋社, 1978.

김승동,『도교사상사전』, 부산대학교 출판부, 1996.

金英淑 編著,『한국복식문화사전』, 미술문화, 1998.

朴熙永·金南碩,『韓國號大辭典』, 啓明大學校出版部, 1997.

『서울지명사전』, 서울특별시사편찬위원회, 2009.

『驪州李氏星湖家門 典籍』韓國學資料叢書 30, 한국정신문화연구원, 2002.

李暾衡 編,『驪州李氏星湖家門世乘記 —星湖家門의 世德과 學問』, 성호선생기념사업회, 2002.

李斗熙외 3인 編著,『韓國人名字號辭典』, 啓明文化社, 1988.

이성미·김정희 공저,『한국회화사용어집』, 다홀미디어, 2003.

이지관,『한국고승비문총집』, 가산불교문화연구원, 2000.

『甁窩著書目錄』, 문화재관리국, 1978.

송일기·노기춘 편,『海南綠雨堂의 古文獻』第1·2冊, 태학사, 2003.

野口鐵郎 외 3인 편,『道敎事典』, 東京: 平河出版社, 1994.

『驪州李氏 退老 雙梅堂 藏本』韓國簡札資料選集 9, 한국학중앙연구원, 2006.

연세대학교 중국문학편사전편역실 편,『中國文學辭典』1 저작편·2 작가편, 다민, 1992·1994.

吳世昌 編,『槿域印藪』, 대한민국국회도서관, 1968.

劉復烈 編著,『韓國繪畵大觀』, 文敎院, 1969.

尹柱玹·朴浩培 共譯,『孤山 尹善道文學選集』, 경미문학, 2003.

尹泳杓 編,『綠雨堂의 家寶—孤山 尹善道 古宅』, 1988.

윤형식,『해남윤씨 오백년 요람지 녹우당』, 정미문화, 2007.

李斗熙 외 3인,『韓國人名字號辭典』, 啓明文化社, 1988.

李定宰 編纂,『瓶窩年譜』, 淸權祠, 1979.

林錫珍 編,『(大乘禪宗 曹溪山) 松廣寺誌』, 송광사, 2001.

諸橋轍次,『大漢和辭典』, 東京: 大修館書店, 1985 개정판.

『朝鮮史料集眞』, 朝鮮總督府, 1937.

『朝鮮史編修會事業槪要』, 朝鮮總督府朝鮮史編修會, 1938.

朝鮮史編修會 編,『海南尹氏群書目錄』, 昭和 16년 謄寫, 국립중앙도서관 소장.

朝鮮史編修會 編,『海南尹氏群書目錄』, 筆寫本, 27.5×20cm, 국사편찬위원회 소장.

『中國小說論叢』, 중국소설연구회, 1992.

『韓國人名大事典』, 新丘文化史, 1967.

한국정신문화연구원 국학자료실 편,『驪州李氏 星湖家門 典籍』, 한국정신문화연구원, 2002.

한국정신문화연구원 국학자료실 편,『尙州 延安李氏 息山 李萬敷宗宅 I』, 한국정신문화연구원, 2004.

韓國學中央硏究院 編,『海南 蓮洞 海南尹氏 孤山(尹善道)宗宅篇』, 韓國學中央硏究院, 2008.

한글학회편,『한국 지명총람』I−서울편, 한글학회, 1978.

海南尹氏兵曹參議公派門中,『海南尹氏(德井洞)兵曹參議公派世譜(漁樵隱公派)』1−5책, 精微文化社, 1998.

『海南尹氏族譜』, 1702.

『海南尹氏族譜』, 국립도서관 소장.

4. 國文 繪畵史 論著

姜寬植,「觀我齋 趙榮祏 畵學考」上·下『美術資料』第44·45號, 國立中央博物館, 1989·1990, pp. 114-
　　149·pp. 11-70.

_____,「朝鮮後期 美術의 思想的 基盤」,『韓國思想史大系』5, 韓國精神文化硏究院, 1992, pp. 535-592.

_____,「眞景時代 後期 畵員畵의 視覺的 事實性」,『澗松文華』49, 韓國民族美術硏究所, 1995.

_____,「조선시대 초상화의 圖像과 心像: 조선후기 선비 초상화의 修己的 의미를 통해서 본 再現的 圖像의
　　實存의 의미와 기능에 대한 성찰」,『미술사학』15, 한국미술사교육학회, 2001, pp. 7-55.

_____,「털과 눈: 조선시대 초상화의 祭儀的 命題와 造型的 課題」,『미술사학연구』248호, 한국미술사학회,
　　2005, pp. 95-129.

_____,「윤두서상」,『韓國의 國寶』, 문화재청 동산문화재과, 2007, pp. 30-36.

_____,「조선후기 지식인의 회화 경험과 인식:『이재난고』를 통해 보는 황윤석의 회화 경험과 인식을
　　중심으로」,『이재난고로 본 조선 지식인의 생활사』, 한국학중앙연구원, 2007, pp. 495-675.

姜始廷, 「朝鮮時代 聖賢圖 硏究」, 이화여자대학교대학원 미술사학과 석사학위논문, 2005.

康靜潤, 「그리스도교 미술의 동아시아 유입과 전개―17·18세기 예수회를 중심으로」, 이화여자대학교대학원 미술사학과 석사학위논문, 2004.

高蓮姬, 「17C말 18C초 白岳詞壇의 明清代 繪畵 및 畵論의 受容양상」, 『東方學』 제3집, 한서대학교 동양고전연구소, 1996, pp. 279-306.

_____, 「조선후기 山水紀行文學과 紀遊圖의 비교연구」, 이화여자대학교대학원 국어국문학과 박사학위논문, 2000.

_____, 『조선후기 산수기행예술연구―鄭敾과 農淵 그룹을 중심으로―』, 일지사, 2001.

_____, 「17·8세기, 중국의 판화서적 유통이 조선회화사에 미친 영향―산수표현 및 화조표현을 중심으로―」, 홍선표 외 지음, 『17·8세기 조선의 외국서적 수용과 독서문화』, 혜안, 2006, pp. 147-177.

高裕燮, 『高裕燮全集』 4, 通文館, 1993.

關野貞, 『朝鮮美術史』, 朝鮮史學會, 1932.

_____, 沈雨晟 옮김, 『朝鮮美術史』, 동문선, 2003.

權熹耕, 『恭齋 尹斗緖와 그 一家畵帖』, 曉星女子大學校出版部, 1984.

『기졸』, 동아일보, 1982년 3월 10일.

김과정, 「나의 아버지 尹恭齋」, 『讀書新聞』 1976년 4월 25일, 5월 2일, 5월 9일, 5월 16일.

金南馨, 「朝鮮後期 近畿實學派의 藝術論 硏究―李萬敷·李瀷·丁若鏞을 中心으로―」, 고려대학교대학원 국어국문학과 박사학위논문, 1988. 12.

金理那, 「정선의 진경산수」, 鄭良謨 監修, 『謙齋鄭敾』 한국의 미 1, 중앙일보사, 1977, pp. 179-189.

_____, 「朝鮮時代迦葉尊者像」, 『美術資料』 第33號, 국립중앙박물관, 1983.

金明仙, 「『芥子園畵傳』 初集과 朝鮮 後期 南宗山水畵」, 『美術史學硏究』 210, 한국미술사학회, 1996, pp. 5-33.

金相燁, 「南里 金斗樑의 繪畵 硏究」, 홍익대학교대학원 미술사학과 석사학위논문, 1991.

_____, 「金德成의 『中國小說繪模本』과 朝鮮後期 繪畵」, 『美術史學硏究』 207, 한국미술사학회, 1995, pp. 49-71.

_____, 「새자료 소개: 小癡 許鍊의 《葫蘆帖》」, 『美術史論壇』 제13호, 한국미술사연구소, 2001 하반기, pp. 305-317.

_____, 『소치 허련』, 학연문화사, 2002.

_____, 『소치 허련』, 돌베개, 2008.

金瑢俊, 「謙玄 二齋와 三齋說에 대하여―朝鮮時代 繪畵의 中興祖」, 『新天地』, 1950.

_____, 『조선시대 회화와 화가들』 近園 金瑢俊全集 3권, 열화당, 2001.

김일근, 「신발굴자료공개(15): 恭齋 尹斗緖의 五龍圖」, 『(月刊)書藝』 통권221호, 미술문화원, 2000.

김형섭, 「南泰膺과 『聽竹畵史』」, 『한문학보』 제12집, 우리한문학회, 2005, pp. 251-274.

羅種冕, 「18世紀 詩書畵論의 美學的 志向」, 성균관대학교대학원 국어국문학과 박사학위논문, 1997.

나카타 유지로(中田勇次郎) 著, 鄭充洛 譯, 『文人畵論集』, 미술문화원, 1984.

『당악문헌』, 조선일보 1982년 3월 4일.

劉復烈, 『韓國繪畵大觀』, 文教院, 1969.

柳惠銀, 「恭齋 尹斗緖의 繪畵硏究」, 홍익대학교대학원 회화과 석사학위논문, 1979. 6.

_____, 「恭齋 尹斗緖의 繪畵硏究」, 『月刊文化財』 1982년 5월호, pp. 97-104.

孟仁在,「丁茶山의 山水畫」,『考古美術』19·20號, 考古美術同人會, 1962. 3.

_____,「恭齋의 旋車圖」,『考古美術』第47·48號, 韓國美術史學會, 1964, pp. 544-545.

_____,「茶山의 梅鳥圖」,『考古美術』45號, 考古美術同人會, 1964.4(同著,『韓國의 美術文化史 論考』,
學研文化社, 2004, pp. 27-28 재수록).

_____,『韓國의 美術文化史 論考』, 學研文化社, 2004.

문선주,「조선시대 중국 仕女圖의 수용과 변화」,『미술사학보』제25호, 美術史學研究會, 2005, pp. 71-106.

文一平,「朝鮮 畫家誌」,『조선일보』, 1937. 7. 25-12. 10.

文貞子,「東國眞體에 관한 小見」,『서예학회』창간호, 2000.

_____,「恭齋 尹斗緖의 시세계에 대한 시론적 고찰」,『한문학논집』22호, 근역한문학회, 2004, pp. 5-30.

_____,「恭齋 尹斗緖의 易의 思惟와 美學槪念」,『東洋藝術論集』제8집, 2004.

閔吉泓,「朝鮮 後期 唐詩意圖—산수화를 중심으로」,『美術史學研究』233·234호, 韓國美術史學會, 2002,
pp. 63-94.

박도래,「明末淸初期 蕭雲從(1596-1669)의 山水畫 研究」,『美術史學研究』254호, 한국미술사학회, 2007,
pp. 77-104.

_____,「『仙佛奇踪』挿圖 研究」,『美術史學研究』269, 한국미술사학회, 2011, pp. 135-154.

朴銀順,「17·18세기 朝鮮王朝時代의 神仙圖 研究」, 홍익대학교대학원 미술사학과 석사학위논문, 1984.

_____,「純廟朝〈王世子誕降稧屛〉에 대한 도상적 고찰」,『考古美術』174호, 한국미술사학회, 1987, pp. 40-
75.

_____,「恭齋 尹斗緖의 繪畫: 尙古와 革新—海南尹氏 家傳古畫帖을 중심으로—」,『海南尹氏家傳古畫帖』
第1冊, 文化體育部 文化財管理局, 1995.

_____,『金剛山圖 研究』, 일지사, 1997.

_____,「恭齋 尹斗緖의 繪畫:《家物帖》과 畫論」,『人文科學研究』6집, 덕성여자대학교 인문과학연구소,
2001, pp. 141-163.

_____,「恭齋 尹斗緖의 書畫: 尙古와 革新」,『美術史學研究』232호, 한국미술사학회, 2001, pp. 101-130.

_____,「恭齋 尹斗緖의 畫論:《恭齋先生墨蹟》」,『美術資料』第67號, 국립중앙박물관, 2001, pp. 89-117.

_____,「眞景山水畫 研究에 대한 비판적 검토—眞景文化·眞景時代論을 중심으로—」,『韓國思想史學』
28집, 한국사상사학회, 2007, pp. 71-129.

_____,「恭齋 尹斗緖의 生涯와 書畫」,『溫知論叢』제21집, 온지학회, 2009, pp. 371-422.

_____,『공재 윤두서: 조선 후기 선비 그림의 선구자』, 돌베개, 2010.

朴晶愛,「之又齋 鄭遂榮 研究」, 홍익대학교대학원 미술사학과 석사학위논문, 2000.

박정혜,『조선시대 궁중기록화 연구』, 일지사, 2000.

朴芝賢,「烟客 許佖 書畫 研究」, 서울대학교대학원 고고미술사학과 석사학위논문, 2004. 8.

朴孝銀,「朝鮮後期 문인들의 繪畫蒐集活動 연구」, 홍익대학교대학원 미술사학과 석사학위논문, 1999.

_____,「김광국의《석농화원》과 18세기 후반 조선화단」, 유홍준·이태호 편,『遊戲三昧』, 학고재, 2003, pp.
125-157.

_____,「《石農畫苑》을 통해 본 韓·中 繪畫後援 研究」, 홍익대학교 대학원 미술사학과 박사학위논문, 2013.

邊英燮,『豹菴 姜世晃 繪畫 研究』, 일지사, 1988.

邊惠媛,「毫生館 崔北(1712-1786년경)의 生涯와 繪畫世界 研究」, 고려대학교대학원 문화재학협동과정
석사학위논문, 2007.

宋惠卿,「『顧氏畫譜』와 조선후기 화단」, 홍익대학교대학원 미술사학과 석사학위논문, 2002.

宋蕙丞,「朝鮮時代의 神仙圖 연구」, 이화여자대학교대학원 미술사학과 석사학위논문, 1998.

아주문물학회 편, 김규선 역,『그림으로 읽는 역사인물사전』, 아주문물학회, 2003.

安輝濬,「朝鮮王朝後期繪畫의 新傾向」,『考古美術』134, 한국미술사학회, 1977. pp. 8-20.

_____,「朝鮮浙派畫風의 硏究」,『美術資料』第20號, 국립중앙박물관, 1977, pp. 36-47.

_____,「來朝 中國人畫家 孟永光에 對하여」,『全海宗博士華甲紀念 史學論叢』, 一潮閣, 1979.

_____,『韓國繪畫史』, 一志社, 1980.

_____,「朝鮮 後期 및 末期의 山水畫」, 安輝濬 監修,『山水畫』下 한국의 美 12, 중앙일보·계간미술, 1982, pp. 202-211.

_____,「韓國風俗畫의 發達」, 安輝濬 監修,『風俗畫』한국의 美 19, 중앙일보·季刊美術, 1985, pp. 168-181.

_____,「한국 남종산수화의 변천」,『韓國繪畫의 傳統』, 文藝出版社, 1988.

_____,「한국의 고지도와 회화」,『문화 역사 지리』제7호, 한국문화역사지리학회, 1995. 8, pp. 47-53.

_____,「朝鮮王朝 前半期의 山水畫」,『朝鮮前期國寶展』, 호암미술관, 1996, pp. 260-277.

_____,『한국 회화사연구』, 시공사, 2000.

안휘준·변영섭 편저,『장서각소장 회화자료』, 한국정신문화연구원, 1991.

오주석,「옛 그림 이야기」(1),『박물관신문』, 1996년 7월.

_____,『옛그림 읽기의 즐거움』, 솔출판사, 1999.

吳賢淑,「李嘉煥의 詩會圖」,『문헌과 해석』9, 문헌과해석사, 1999, pp. 182-185.

_____,「《扇譜》에 수록된 觀我齋 趙榮祏 扇面畫의 硏究」,『溫知論叢』제9집, 온지학회, 2003, pp. 181-218.

_____,「18세기 회화수장가 閔昌衍」,『문헌과 해석』30, 문헌과해석사, 2005, pp. 97-102.

禹賢受,「조선후기 瑤池宴圖에 대한 연구」, 이화여자대학교대학원 미술사학과 석사학위논문, 1996.

유검화 저, 조남권, 김대원 역주,『중국역대화론』I·II, 도서출판 다운샘, 2004·2005.

劉美那,「18세기 전반의 詩文 古事 繪畫帖 考察 ―《萬古奇觀》帖을 중심으로」,『강좌미술사』24호, 한국불교미술학회, 2005, pp. 123-155.

_____,「《萬古奇觀帖》과 18세기 전반의 畫員 繪畫」,『강좌미술사』28호, 한국불교미술사학회, 2007, pp. 177-208.

劉奉學,「朝鮮後期 風俗畫 變遷의 思想史的 檢討」,『澗松文華』36, 한국민족미술연구소, 1989, pp. 43-60.

柳株姬,「朝鮮時代 圍棋圖 硏究」, 고려대학교대학원 문화재협동과정 석사학위논문, 2006.

兪俊英,「奇世祿氏所藏 扇譜考」,『美術資料』第23號, 國立中央博物館, 1978, pp. 31-42.

兪弘濬,「凌壺觀 李麟祥의 生涯와 藝術」, 홍익대학교대학원 미술사학과 석사학위논문, 1983.

_____,「공재 윤두서: 조선후기 사실주의 회화의 선구」,『역사비평』계간 11호, 역사비평사, 1990, pp. 324-351.

_____,「南泰膺의『聽竹畫史』의 회화사적 의의」,『美術資料』第45號, 국립중앙박물관, 1990.6, pp. 71-97.

_____,「檀園 金弘道 연구노트」,『檀園 金弘道』, 국립중앙박물관, 1990.

_____,「南泰膺『聽竹畫史』의 解題 및 번역」, 李泰浩·兪弘濬 編,『조선후기 그림과 글씨』, 학고재, 1992, pp. 137-156.

_____,「李奎象의〈一夢稿〉의 畫論史的 의의」,『미술사학』IV, 학연문화사, 1992.

_____,「공재 윤두서 ― 자화상 속에 어린 고뇌의 내력」,『화인열전』1, 역사비평사, 2001, pp. 55-115.

이경화, 「윤두서의 〈定齋處士沈公眞〉 연구 ─ 한 남인 지식인의 초상 제작과 友道論」, 『미술사와 시각문화』 8호, 사회평론, 2009, pp. 152-193.

李乃沃, 「恭齋 尹斗緖의 交友」, 『歷史學硏究』 5호, 전남사학회, 1991.

_____, 「恭齋 尹斗緖 自畵像硏究 小考」, 『美術資料』 第47號, 국립중앙박물관, 1991, pp. 72-89.

_____, 「朝鮮後期 風俗畵의 起源 ─ 尹斗緖를 中心으로」, 『美術資料』 第49號, 국립중앙박물관, 1992, pp. 40-63.

_____, 「恭齋 尹斗緖의 학문」, 『美術資料』 第51號, 국립중앙박물관, 1993, pp. 23-37.

_____, 「恭齋 尹斗緖의 學問과 繪畵」, 국민대학교대학원 국사학과 박사학위논문, 1994.

_____, 『공재 윤두서』, 시공사, 2003.

_____, 「공재 윤두서 ─ 고뇌와 좌절 속에서 피워낸 선구적 예술세계」, 『인물로 보는 한국미술사 한국의 미술가』, 사회평론, 2006, pp. 95-121.

李東洲, 「俗畵」, 『月刊 亞細亞』 1969. 5(同著, 『우리나라의 옛그림』, 학고재, 1995, pp. 262-311 재수록).

_____, 「恭齋 尹斗緖의 繪畵」, 『韓國繪畵史論』, 열화당, 1987.

_____, 「김단원이라는 화원」·「단원 김홍도」, 『우리나라의 옛그림』, 학고재, 1995.

_____, 『우리 옛그림의 아름다움』, 시공사, 1996.

李東洲·崔淳雨·安輝濬, 「좌담: 恭齋 尹斗緖의 繪畵」, 『韓國學報』 第17輯, 一志社, 1979.겨울, pp. 167-181.

李禮成, 『玄齋 沈師正 硏究』, 일지사, 2000.

李仙玉, 「澹軒 李夏坤의 繪畵觀」, 서울대학교대학원 고고미술사학과 석사학위논문, 1987.

_____, 「息山 李萬敷(1664-1732)와 『陋巷圖』 書畵帖 硏究」, 『美術史學硏究』 227, 한국미술사학회, 2000, pp. 5-38.

_____, 「성종(成宗)의 서화 애호(愛好)」, 『조선왕실의 미술문화』, 대원사, 2005.

李成美, 「『林園經濟志』에 나타난 徐有榘의 中國繪畵 및 畵論에 대한 關心 ─ 朝鮮時代 後期 繪畵史에 미친 中國의 影響」, 『美術史學硏究』 193, 한국미술사학회, 1992, pp. 33-61.

_____, 「朝鮮時代 後期의 南宗文人畵」, 『조선시대 선비의 묵향』, 고려대학교박물관, 1996, pp. 164-176.

_____, 「서평: 우리 문화의 황금기 진경시대」, 『美術史學硏究』 227호, 한국미술사학회, 2000, pp. 105-122.

_____, 『조선시대 그림 속의 서양화법』, 대원사, 2000.

이성훈, 「숙종대 역사고사도 제작과 〈謝玄破秦百萬兵圖〉의 정치적 성격」, 『美術史學硏究』 262호, 한국미술사학회, 2009, pp. 33-68.

李順美, 「澹拙 姜熙彦의 繪畵 硏究」, 『美術史硏究』 12호, 미술사연구회, 1998, pp. 141-168.

_____, 「丹陵 李胤永(1714-1759)의 繪畵世界」, 『美術史學硏究』 242, 한국미술사학회, 2004, pp. 255-289.

李承恩, 「조선 중기 소경산수인물화의 연구」, 홍익대학교대학원 미술사학과 석사학위논문, 1992.

李英淑, 「恭齋 尹斗緖의 繪畵硏究」, 홍익대학교대학원 미술사학과 석사학위논문, 1984.

_____, 「尹斗緖의 繪畵世界」, 『美術史硏究』 創刊號, 홍익미술사연구회, 1987, pp. 65-102.

李完雨, 「員嶠 李匡師의 書藝」, 『美術史學硏究』 190·191호, 한국미술사학회, 1991, pp. 69-124.

_____, 「白下 尹淳과 中國書法」, 『美術史學硏究』 206호, 한국미술사학회, 1995, pp. 29-66.

_____, 「海南 綠雨堂 소장 書藝資料의 檢討」, 송일기·노기춘 편, 『海南綠雨堂의 古文獻』 第1冊, 태학사, 2003, pp. 257-299.

李源福, 「조선시대 말 그림의 전통과 발전」, 『月刊美術』, 중앙일보사, 1990. 2.

_____, 「홍득구의 山水人物圖(小品)―『畵苑別集』內의 3점」, 『韓國古美術』 통권 2호, 1996년 8.10, pp. 32-37.

_____, 「『畵苑別集』考」, 『美術史學研究』 215호, 한국미술사학회, 1997.

_____, 「미공개 작품 지상공개 14 이광사의 桃源圖와 登高望遠」, 『韓國古美術』 통권 20호, 2000년 9. 10, pp. 102-109.

_____, 『한국의 말그림』, 한국마사회 마사박물관, 2005.

_____, 『옛 그림의 수장과 감정』 고미술감정 교육자료집 7, 한국고미술협회, 2008.

李垠河, 「觀我齋 趙榮祏의 繪畵 연구」, 『美術史學研究』 245호, 한국미술사학회, 2005, pp. 117-155.

李乙浩, 「恭齋 尹斗緒行狀」, 『美術資料』 第14號, 국립중앙박물관, 1970, 1-5.

_____, 「海南 尹孤山 舊第所藏 古圖書」, 『文化財』 5號, 文化財管理局, 1971.

李泰浩, 「다산 정약용의 회화와 회화관」, 『다산학보』 4집, 다산학연구원, 1982.

_____, 「恭齋 尹斗緒―그의 繪畵論에 대한 研究―」, 『全南(湖南)地方의 人物史研究』, 全南地域開發協議會 研究諮問委員會, 1983. 12, pp. 71-122.

_____, 「조선회화인물사 1 공재 윤두서」, 『고미술』 제2권 1호, 한국고미술상중앙회, 1984 봄.

_____, 「朝鮮時代 湖南地方의 傳統繪畵」, 『湖南의 傳統繪畵』, 國立光州博物館, 1984, pp. 182-189.

_____, 「조선시대 동물화의 사실정신―영조·정조년간의 후기 동물화를 중심으로」, 鄭良謨 監修, 『花鳥四君子』, 한국의 美 18, 중앙일보·계간미술, 1985.

_____, 『풍속화』 하나·둘, 대원사, 1995, 1996.

_____, 「공재 윤두서」, 『조선후기회화의 사실정신』, 학고재, 1996.

_____, 「동물화」, 『조선후기회화의 사실정신』, 학고재, 1996.

_____, 「〈윤두서 자화상〉의 변질 파문―기름종이의 배면선묘(背面線描) 기법의 그 비밀」, 『한국고미술』 10, 미술저널, 1998, pp. 62-67.

_____, 「조선시대 지도의 회화성」, 『영남대학교박물관 소장 한국의 옛지도』 자료편, 영남대학교박물관, 1998, pp. 139-147.

_____, 「조선후기에 '카메라 옵스큐라'로 초상화를 그렸다'―정조 시절 정약용의 증언과 이명기의 초상화법을 중심으로」, 『제4회 다산학 학술회의 다산의 문학과 예술』, 다산학술문화재단, 2004.8, pp. 85-108(同著, 『옛 화가들은 우리 얼굴을 어떻게 그렸나』, 생각의나무, 2008, pp. 56-87에 재수록).

_____, 「조선후기 풍속화에 그려진 女俗과 여성의 美意識」, 『한국고전여성문학연구』 13호, 한국고전여성문학회, 2006, pp. 35-79.

_____, 「18세기 초상화풍의 변모와 카메라 옵스쿠라―새로 발견된 〈이기양 초상〉 초본과 이명기의 초상화 초본을 중심으로」, 『옛 화가들은 우리 얼굴을 어떻게 그렸나』, 생각의나무, 2008, pp. 90-147.

이혜경, 「傳 秦再奚의 丁丑年作 〈蠶織圖〉 소고」, 『國立中央博物館書畵遺物圖錄』 제14집, 국립중앙박물관, 2006, pp. 193-200.

張彦遠·金基珠 역, 『중국화론 선집: 주요화론 여섯 편의 번역과 주석』, 미술문화, 2002.

장진성, 「조선후기 士人風俗畵와 餘暇文化」, 『美術史論壇』 24호, 한국미술연구소, 2007, pp. 261-291.

전인지, 「玄齋 沈師正 繪畵의 樣式의 考察―山水畵와 人物畵를 中心으로」, 이화여자대학교대학원 미술사학과 석사학위논문, 1995.

全蒸弼,「尹熔 筆 採艾圖」,『考古美術』9호, 한국미술사학회, 1961, pp. 92-93.

鄭炳模,「佩文齊耕織圖의 受容과 展開 ─ 특히 朝鮮朝 後期 俗畵에 미친 영향을 중심으로─」,

　　　한국정신문화연구원대학원 석사학위논문, 1983.

＿＿,「豳風七月圖流 繪畵와 朝鮮朝 後期 俗畵」,『考古美術』174호, 한국미술사학회, 1987. 6, pp. 16-39.

＿＿,「國立中央博物館所藏〈八駿圖〉」,『美術史學研究』189호, 한국미술사학회, 1991, pp. 3-25.

＿＿,「朝鮮時代 後半期의 耕織圖」,『美術史學研究』192호, 한국미술사학회, 1991, pp. 27-63.

＿＿,「조선시대 후반기의 풍속화의 연구」, 동국대학교대학원 박사박위논문, 1992.

＿＿,「通俗主義의 克服 ─ 朝鮮後期 風俗畵論」,『美術史學研究』199·200호, 한국미술사학회, 1993, pp.

　　　21-42.

＿＿,『한국의 풍속화』, 한길아트, 2000.

정혜린,「恭齋 尹斗緒의 문인화관 연구: 남종문인화의 수용을 중심으로」,『한국실학연구』13, 한국실학회,

　　　2007, pp. 333-364.

趙善美,「朝鮮王朝時代의 功臣圖像에 관하여」,『考古美術』151, 한국미술사학회, 1981.

＿＿,『韓國肖像畵研究』, 悅話堂, 1983.

＿＿,『화가와 자화상』, 도서출판 예경, 1995.

＿＿,「조선시대 신선도의 유형 및 도상적 특징」, 한국미학예술학회편,『예술과 자연』, 미술문화, 1997,

　　　pp. 259-318.

＿＿,「孔子聖蹟圖考」,『美術資料』60호, 국립중앙박물관, 1998, pp. 1-44.

＿＿,「朝鮮 後期 中國 肖像畵의 流入과 韓國的 變用」,『美術史論壇』14, 한국미술연구소. 2002, pp. 125-

　　　154.

＿＿,「17세기 공신상에 대하여」,『다시 보는 우리 초상의 세계』, 국립문화재연구소, 2007, pp. 38-73.

＿＿,『초상화 연구 ─ 초상화와 초상화론』, 문예출판사, 2007.

＿＿,『한국의 초상화: 형(形)과 영(影)의 예술』, 돌베개, 2009.

＿＿,「한국의 어진 ─ 중국 및 일본의 군주상과의 비교」,『기획특별전 "초상화의 비밀" 기념 국제 학술

　　　심포지엄 이슈와 시각, 동아시아의 초상화와 그 인식』, 국립중앙박물관, 2011, pp. 6-27.

趙仁秀,「道敎 神仙 劉海蟾 圖像의 形成에 대하여」,『美術史學研究』225·226호, 한국미술사학회, 2000,

　　　pp. 127-148.

＿＿,「도교 신선화의 도상적 기능」,『동서양의 ICON: 의미와 기능』, 한국미술사교육연구회, 2001.

＿＿,「중국 초상화의 성격과 기능」,『위대한 얼굴』, 서울시립미술관, 2003, pp. 152-161.

＿＿,「조선 초기 태조 어진의 제작과 태조 진전의 운영 ─ 태조, 태종대를 중심으로」,『미술사와

　　　시각문화』3호, 2004, pp. 116-153.

＿＿,「초상화를 보는 또 다른 시각」,『미술사학보』29호, 2007, pp. 115-136.

＿＿,「예를 따르는 삶과 미술」, 국사편찬위원회 편,『그림에게 물은 사대부의 생활과 풍류』, 두산동아,

　　　2007, pp. 48-62.

＿＿,「정선의《謙齋畵》화첩 중 고사인물을 주제로 한 그림」,『2010 용인대학교박물관 특별전 使人心醉』,

　　　용인대학교박물관, 2010, pp. 109-129.

＿＿,「초상화와 조상숭배」,『기획특별전 "초상화의 비밀" 기념 국제 학술 심포지엄 이슈와 시각,

　　　동아시아의 초상화와 그 인식』, 국립중앙박물관, 2011, pp. 44-55.

陳準鉉,「英祖, 正祖代 御眞圖寫와 畵家들」,『서울대학교박물관연보』6, 서울대학교박물관, 1994.

_____, 『단원 김홍도연구』, 일지사, 1999.

車美愛, 「駱西 尹德熙 繪畵 硏究」, 홍익대학교대학원 미술사학과 석사학위논문, 2001.

_____, 「綠雨堂主 尹德熙의 文集 및 畵帖」, 송일기·노기춘 편, 『海南綠雨堂의 古文獻』 제1책, 太學社, 2003.

_____, 「駱西 尹德熙 繪畵 硏究」, 『美術史學硏究』 240호, 한국미술사학회, 2003, pp. 5-50.

_____, 「中國 花鳥畵譜의 類型과 系譜」, 『美術史論壇』 제22호, 한국미술연구소, 2006 상반기, pp. 131-165.

_____, 「海南 綠雨堂 소장 筆寫本 『管窺輯要』의 考察」, 『歷史學硏究』 제31집, 湖南史學會, 2007, pp. 31-70.

_____, 「近畿南人書畵家 그룹의 金剛山紀行藝術과 駱西 尹德熙의 『金剛遊賞錄』」, 『美術史論壇』 제27호, 韓國美術硏究所, 2008, pp. 173-221.

_____, 「恭齋 尹斗緖의 중국출판물의 수용」, 『美術史學硏究』 263호, 한국미술사학회, 2009, pp. 95-126.

_____, 「공재 윤두서 도석인물화의 재조명」, 『希正 崔夢龍 敎授 停年退任論叢(III) 21세기의 한국고고학 III』, 주류성, 2010, pp. 599-660.

_____, 「恭齋 尹斗緖 一家의 繪畵 硏究」, 홍익대학교대학원 미술사학과 박사학위논문, 2010.

_____, 『십죽재서화보』와 표암 강세황」, 『다산과 현대』 3호, 연세대학교 강진다산실학연구원, 2010, pp. 171-210.

_____, 「십죽재서화보와 조선후기 회화 문화의 변화」, 『연세대학교 강진다산실학연구원 제8회 학술세미나자료집: 조선후기 인쇄술의 발전, 서적의 보급 그리고 실학 지식의 소통』, 연세대학교 강진다산실학연구원, 2011, pp. 199-248.

_____, 「近畿南人 書畵家 그룹의 系譜와 藝術 活動—17C 말·18C 초 尹斗緖, 李潊, 李萬敷를 중심으로」, 『인문연구』 제61호, 영남대학교 인문과학연구소, 2011, pp. 109-150.

_____, 「18세기 초 소론계 문인들의 윤두서 회화 수장」, 『한국학연구』 제37집, 고려대학교 한국학연구소, 2011, pp. 259-293.

_____, 「공재 윤두서의 국내외 지리인식과 지도작성」, 『역사민속학』 제37호, 한국역사민속학회, 2011, pp. 312-349.

_____, 「『芥子園畵傳』 3집과 조선후기 화조화」, 『미술사연구』 제26호, 미술사연구회, 2012. pp. 53-86.

_____, 「恭齋 尹斗緖의 聖賢肖像畵 硏究」, 『溫知論叢』 제36집, 溫知學會, 2013. pp. 248-292.

_____, 「靑臯 尹愹의 문예활동과 회화 연구」, 『역사민속학』 제45호, 한국역사민속학회, 2014. pp. 359-392.

천주현, 유혜선, 박학수, 이수미, 「〈윤두서 자화상〉의 표현기법 및 안료 분석」, 『美術資料』 第74號, 국립중앙박물관, 2006, pp. 81-93.

崔耕苑, 「朝鮮後期 對淸 회화교류와 淸회화양식의 수용」, 홍익대학교대학원 미술사학과 석사학위논문, 1996.

崔完秀, 「謙齋 眞景山水畵考」, 『澗松文華』 21·29·35·45호, 한국민족미술연구소, 1981·1985·1988·1993.

_____, 『謙齋 鄭敾 眞景山水畵』, 汎友社, 1993.

_____, 「조선 왕조의 문화절정기, 진경시대」, 최완수 외, 『진경시대』 1, 돌베개, 1998, pp. 13-44.

최은주, 「17세기말-18세기초 풍속화에 나타나는 복식에 관한 연구」, 『복식문화연구』 제8권 제6호, 복식문화학회, 2000, pp. 915-929.

崔珏妊, 『三才圖會』와 朝鮮後期 繪畵」, 홍익대학교대학원 미술사학과 석사학위논문, 2003.

崔重燮, 「恭齋 尹斗緖 書畵美學思想 硏究」, 성균관대학교유학대학원 동양사상문화학과 석사학위논문, 2007.

탁현규, 「出雲 柳德章(1675-1756)의 墨竹畵 硏究」, 『美術史學硏究』 238·239, 한국미술사학회, 2003, pp.

149-181.

韓正熙,「董其昌과 朝鮮 後期畵壇」,『美術史學研究』193, 한국미술사학회, 1992, pp. 5-33.

_____,「조선후기 회화에 미친 중국의 영향」,『美術史學研究』206호, 한국미술사학회, 1995, pp. 67-97.

_____,「문인화의 개념과 한국문인화」,『美術史論壇』제4호, 한국미술연구소, 1996, pp. 41-59.

_____,「풍신뇌신도상의 기원과 한국의 풍신뇌신도」,『미술사연구』10호, 미술사연구회, 1996, pp. 21-49.

_____,「동기창론」,『한국과 중국의 회화』, 학고재, 1999, pp. 73-89.

_____,「중국의 말 그림」,『한국과 중국의 회화』, 학고재, 1999, pp. 141-169.

_____,「중국회화사에서의 복고주의」,『한국과 중국의 회화』, 학고재, 1999, pp. 10-43.

許延旭,「동아시아의 서양식 투시도법의 수용과 전개」, 홍익대학교대학원 미술사학과 석사학위논문, 2005.

許英桓,「새로 발견된 공재 윤두서의 작품들」,『畵廊』, 裕奈畵廊, 1979년 겨울, pp. 62-64.

_____,「顧氏畵譜研究」,『誠信研究論文集』제31집, 성신여자대학교, 1991. pp. 281-302.

_____,「唐詩畵譜 研究」,『美術史學』Ⅲ, 학연문화사, 1991, pp. 119-150.

_____,「朝鮮時代의 中國畵模倣作들」,『美術史學』Ⅳ, 학연문화사, 1992, pp. 7-30.

洪善杓,「朝鮮後期의 繪畵觀―實學派의 繪畵觀을 중심으로」, 安輝濬 監修,『山水畵』下 韓國의 美 12,
 중앙일보사·季刊美術, 1982, pp. 221-226.

_____,「朝鮮初期 繪畵觀」,『第3回國際學術會議論文集』, 한국정신문화연구원, 1984, pp. 597-612.

_____,「朝鮮時代 風俗畵發達의 理念的 背景」,『風俗畵』下, 安輝濬 監修,『韓國의 美』19,
 중앙일보사·季刊美術, 1985, pp. 182-187.

_____,「朝鮮後期의 西洋畵觀」,『韓國 現代美術의 흐름』石南李慶成先生古稀紀念論叢, 一志社, 1988, pp.
 154-166.

_____,「崔北의 生涯와 意識世界」,『美術史研究』5호, 美術史研究會, 1991, pp. 11-30.

_____,「朝鮮後期 書畵愛好風潮와 鑑評活動」,『美術史論壇』제15호, 시공사, 1997, pp. 119-138.

_____,「말그림의 역사」,『조선시대회화사론』, 文藝出版社, 1999, pp. 495-522.

_____,「조선후기 회화의 창작태도와 표현방법론」,『朝鮮時代繪畵史論』, 文藝出版社, 1999, pp. 255-276.

_____,「朝鮮 後期 繪畵의 새 경향」,『朝鮮時代繪畵史論』, 文藝出版社, 1999, pp. 277-323.

_____,「朝鮮初期 繪畵의 思想的 基盤」,『朝鮮時代繪畵史論』, 文藝出版社, 1999, pp. 192-230.

_____,「명청대 西學書의 視學지식과 조선후기 회화론의 변동」,『美術史學研究』248, 한국미술사학회,
 2005, pp. 131-170.

_____,『개자원화전』초집과「출판문화」,『2006년 한국문화연구원 학술대회: 고서를 통해 본 18·19세기
 조선사회』, 이화여자대학교 한국문화연구원, 2006.

_____,「상업출판 문화와 개자원화전 초집의 편찬내용」,『한국문화연구』12호, 이화여자대학교
 한국문화연구원, 2007, pp. 41-63.

_____,「鄭敾의 '倣古參今'―조선후기 倣古산수화와 實景산수화의 相補性」,『美術史學研究』257호,
 한국미술사학회, 2008, pp. 187-203.

黃晶淵,「朝鮮時代 書畵收藏 研究」, 한국학중앙연구원 한국학대학원 박사학위논문, 2007.

_____,『조선시대 서화수장 연구』, 신구문화사, 2012.

5. 國文 其他 論著

葛兆光 著, 沈揆昊 譯, 『道敎와 中國文化』, 東文選 文藝新書, 1993.

강명관, 『조선시대 문학예술의 생성공간』, 소명출판, 1999.

_____, 「조선후기 한시와 회화의 교섭─풍속화와 기속시를 중심으로」, 『한국한문학연구』30호, 한국한문학회, 2002, pp. 287-317.

_____, 『공안파와 조선후기 한문학』, 소명출판, 2007.

姜玟求, 「《東谿集》을 통해 본 18세기 文藝論의 一推移─道文分離論과 創新論을 중심으로─」, 『書誌學報』 14, 한국서지학회, 1994, pp. 87-111.

강신항, 이종묵 외 5인, 『이재난고로 본 조선 지식인의 생활사』, 한국학중앙연구원, 2007.

姜在彦, 『朝鮮의 西學史』, 民音社, 1990.

강혜규, 「雪橋 安錫儆의 「劒女」 硏究─女俠敍事 傳統의 繼承과 變容─」, 『한국한문학연구』제41집, 한국한문학회, 2008, pp. 445-475.

姜慧仙, 「17·8세기 金剛山의 문학적 형상화에 대한 연구」, 『冠嶽語文硏究』제17집, 서울대학교 국어국문학과, 1992, pp. 91-111.

_____, 「조선후기 金剛山畵와 金剛山詩」, 『한국한시연구』6, 한국한시학회, 1998, pp. 89-115.

게리 레드야드, 정상훈 옮김, 『한국 고지도의 역사』, 소나무, 2010.

具壽榮, 「尹爾厚의 '逸民歌' 硏究」, 『東岳語文論集』第7輯, 동악어문학회, 1971, pp. 209-241.

국사편찬위원회 편, 『유교적 사유와 삶의 변천』, 두산동아, 2009.

權泰乙, 「息山 李萬敷의 地行錄 硏究─그의 實心思想을 中心으로─」, 『한민족어문학』14, 한민족어문학회, 1987, pp. 111-131.

_____, 『息山 李萬敷 文學硏究』, 五成出版社, 1990.

金慶天, 「顧炎武 考證學의 性格과 意義」, 『중국어문논총』15호, 중국어문연구회, 1998, pp. 259-279.

_____, 「顧炎武의 學問論」, 『동양철학연구』27집, 동양철학연구회, 2001, pp. 463-486.

김기완, 「조선후기 사대부 초상화찬 연구」, 연세대학교대학원 국어국문학과 석사학위논문, 2009.

金文植, 「18세기 후반 서울 學人의 淸學認識과 淸 文物 도입론」, 『奎章閣』17, 서울대학교도서관, 1994, pp. 1-55.

_____, 「조선후기 모기령(毛奇齡) 경학의 수용 양상」, 『사학지』38호, 단국사학회, 2006, pp. 123-145.

金奉佐, 「해남 녹우당 소장 『恩賜帖』 고찰」, 『書誌學硏究』제33집, 2006, pp. 217-249.

김도영, 「八仙과 全眞敎의 상호작용」, 『도교와 자연』, 동과서, 1999, 289-318.

김동준, 「海巖 柳慶種의 詩文學 硏究」, 서울대학교대학원 국어국문학과 박사학위논문, 2003.

김영진, 「朝鮮後期의 명청소품의 수용과 소품문의 전개양상」, 고려대학교대학원 박사학위논문, 2003.

_____, 「18세기 말 서울의 명청서적 유통 실태」, 『이화여대 한국문화연구원 주최 국제학술대회: 17·8세기 동아시아의 독서문화와 문화변동』, 이화여자대학교 한국문화연구원, 2004.

_____, 「허필의 『烟客詩稿』」, 『문헌과 해석』 통권26호, 태학사, 2004.

_____, 「例軒 이철환의 생애와 『象山三昧』」, 『민족문학사연구』27호, 민족문학사연구회, 2005, pp. 109-145.

김일권, 「신법천문도 방성도(方星圖)의 자료 발굴과 국내 소장본 비교 고찰: 해남 녹우당과 국립민속박물관 및 서울역사박물관 소장본을 대상으로」, 『조선의 과학문화재』, 서울역사박물관,

2004, pp. 132-169.

김주부, 「息山 李萬敷의 學問形成과 交遊樣相 一考察 ―嶺南 南人系 學人을 中心으로―」, 『한문학보』 19, 한국한문학회, 2008, pp. 375-429.

김현룡 책임감수, 김종군 편역, 『중국 전기 소설선』, 박이정, 2005.

南都泳, 『韓國馬政史』, 한국마사회 마사박물관, 1996.

남정희, 「공안파(公安派) 서적의 도입과 독서 체험의 실상」, 『17·8세기 조선의 외국서적 수용과 독서문화』, 혜안, 2006, pp. 15-49.

노기춘, 「孤山 尹善道 家門의 印章 使用考」, 송일기·노기춘 편, 『海南綠雨堂의 古文獻』 1冊, pp. 301-327.

都珖淳 編, 『神仙思想과 道敎』, 범우사, 1994.

류종묵 역주, 『완역 蘇軾詩集』 1, 서울대학교출판부, 2005.

마노 다카야(眞野隆也) 지음, 이만옥 옮김, 『도교의 신들』, 들녘, 2001.

문중양, 「조선후기 서양 천문도의 전래와 신·고법 천문도의 절충」, 『한국실학과 동아시아 세계』, 경기문화재단, 2004, pp. 269-305.

박경남, 「趙龜命 道文分離論의 변화와 독자적 인식의 표현으로서의 문학」, 『국문학연구』 제17호, 국문학회, 2008, pp. 153-180.

박무영, 「일상성의 대두와 새로운 사유방식」, 『우리 한문학사의 새로운 조명』, 집문당, 1999, pp. 331-352.

朴星來, 「韓國近世의 西歐科學 受容」, 『東方學志』 20호, 연세대학교 국학연구원, 1978, pp. 257-292.

____, 「星湖僿說 속의 西洋科學」, 『震檀學報』 59, 진단학회, 1985, pp. 177-197.

박수밀, 「18세기 友道論의 문학·사회적 의미」, 『한국고전연구』 8, 한국고전연구학회, 2002, pp. 85-108.

____, 『18세기 지식인의 생각과 글쓰기 전략』, 태학사, 2007.

박용만, 「18세기 安山과 驪州李氏家의 文學活動」, 『韓國漢文學硏究』 25집, 한국한문학회, 2003, pp. 299-316.

박인호, 『조선시기 역사가와 역사지리인식』, 이회, 2003.

朴在淵, 「낙선재본 「女仙外史」에 대하여」, 『國語國文學硏究』 14호, 원광대학교 인문과학대학 국어국문학과, 1991, pp. 517-545.

____, 『中國小說 繪模本』, 江原大學校出版部, 1993.

____, 「朝鮮時代 中國 通俗小說 飜譯本의 硏究」, 한국외국어대학교대학원 중국어과 박사학위논문, 1993.

박희병, 「조선후기 민간의 游俠崇尙과 游俠傳의 성립」, 『한국한문학연구』 제9집, 한국한문학회, 1987, pp. 301-352.

배우성, 「고지도를 통해 본 조선시대의 세계 인식」, 『진단학보』 83호, 진단학회, 1997, pp. 43-83.

____, 『조선후기 국토관과 천하관의 변화』, 일지사, 1998.

____, 「정조시대 동아시아 인식의 새로운 경향」, 『한국학보』 25, 일지사, 1999, pp. 92-125.

____, 「정조시대 동아시아 인식과 〈해동삼국도〉」, 정옥자 외 지음, 『정조시대의 사상과 문화』, 돌베개, 1999, pp. 167-200.

____, 「조선후기 하이(蝦夷) 인식과 서구식 세계지도의 신뢰도에 관한 연구」, 『조선시대사학보』 28호, 조선시대사학회, 2004, pp. 121-157.

배형 저, 정범진·김낙철 편역, 『신선과 도사 이야기: 전기(傳奇)』, 까치, 1999.

性陀, 「栢庵의 思想」, 『崇山朴吉眞博士華甲紀念 韓國佛敎思想史』, 원광대학교출판국, 1975, pp. 971-998.

송영배 외 5인, 『한국실학과 동아시아 세계』, 경기문화재단, 2004.

宋容德, 「1107-1109년 고려의 葛懶甸 지역 축성과 '尹瓘 9城' 인식」, 『한국사학보』 43, 고려사학회, 2011, pp. 77-107.

신두환, 「息山 李萬敷의 敎育思想 硏究」, 『漢文敎育硏究』 29, 한국한문교육학회, 2007, pp. 409-443.

申炳周, 「17세기 중·후반 近畿南人 학자의 학풍―허목, 윤휴, 유형원을 중심으로―」, 『한국문화』 19호, 서울대학교 한국문화연구소, 1997. 6, pp. 157-192.

辛泳周, 「17세기 문인들의 趣의 구현과 서화금석에 대한 관심」, 성균관대학교대학원 한문학과 박사학위논문, 2006.

C.A.S. 윌리암스, 이용찬 외 공역, 『중국문화 중국정신』, 대원사, 1989.

沈慶昊, 「조선후기 지식인과 顧炎武」, 『한문학보』 19호, 우리한문학회, 2008, pp. 509-533.

안대회, 『18세기 한국한시사 연구』, 소명출판, 1999.

安承俊, 「16-18世紀 海南尹氏家門의 土地·奴婢所有實態와 經營―海南尹氏古文書를 中心으로」, 『淸溪史學』 6, 한국정신문화연구원 청계사학회, 1989.

안현주, 「橘亭 尹衢의 生涯와 『橘亭遺稿』에 관한 연구」, 『書誌學硏究』 第43輯, 한국서지학회, 2009, pp. 263-288.

양보경, 「조선시대의 古地圖와 북방 인식」, 『지리학연구』 29권, 국토지리학회, 1997, pp. 103-122.

_____, 「한국의 옛지도」, 『영남대학교박물관 소장 한국의 옛지도』 자료편, 영남대학교박물관, 1998, pp. 114-127.

에자와 쇼카쿠(江澤松鶴) 지음, 김종오 옮김, 『신선들의 세계』, 경인문화사, 1994.

오경후, 「조선후기 『대둔사지』의 편찬」, 『한국사상사학』 제19집, 한국사상사학회, 2002, pp. 351-380.

吳尙學, 「鄭尙驥의 「동국지도」에 관한 연구―제작배경과 寫本들의 계보를 중심으로―」, 『지리학논총』 제24호, 서울대학교 사회과학대학 지리학과, 1994, pp. 133-155.

_____, 「조선시대의 일본지도와 일본 인식」, 『대한지리학회지』 제38권 제1호, 대한지리학회, 2003, pp. 32-47.

_____, 『옛 삶터의 모습 고지도』, 국립중앙박물관, 2005.

_____, 「정상기의 동국대지도」, 국토해양부·국토지리정보원 편, 『한국지도발달사』, 국토지리정보원, 2009, pp. 195-220.

_____, 「조선시대 지도에 표현된 대마도 인식의 변천지리학연구」, 『지리학연구』 43권 제1호, 국토지리학회, 2009, pp. 203-220.

_____, 『조선시대 세계지도와 세계인식』, 창비, 2011.

元容文, 『尹善道文學硏究』, 國學資料院, 1989.

원재린, 『조선후기 星湖學派의 학풍 연구』, 혜안, 2003.

劉奉學, 『燕巖一派 北學思想硏究』, 一志社, 1995.

_____, 『조선후기 학계와 지식인』, 신구문화사, 1998.

유호선, 『조선후기 경화사족의 불교인식과 불교문학』, 태학사, 2006.

尹大植, 「『日知錄』에 내포된 중국실학의 정치적 의도와 조선으로의 유입 과정」, 『東洋學』 제36호, 난국내학교 통상학신구소, 2004, pp. 113-137.

윤사순 편, 『정약용』, 고려대학교출판부, 1990.

尹載煥, 「梅山 李夏鎭 詩文學 硏究: 星湖 家學의 成立과 關聯하여」, 성균관대학교대학원 박사학위논문, 2004.

_____, 「玉洞 李漵의 금강산 기행시문 연구: 「東遊錄」과 「東遊篇」을 중심으로」, 『대동한문학』 21,
　　　대동한문학회, 2004, pp. 203-237.

_____, 「梅山과 玉洞의 금강산 기행시문 비교 연구―「金剛途路記」와 「東遊錄」, 「東遊篇」을 중심으로」,
　　　『동양학』 38, 단국대학교 동양학연구소, 2005.

이경구, 『17세기 조선 지식인 지도 : 새로운 조선을 위하여』, 푸른역사, 2009.

李慶根, 「惠寰 李用休의 文藝論 硏究」, 서울대학교대학원 국어국문학과 석사학위논문, 2009.

이경미, 「朝鮮後期 漢文小說 『劍女』를 통해 본 韓·中 女俠의 세계」, 『석당논총』 40호, 동아대학교
　　　석당학술원, 2008, pp. 185-216.

이기봉, 『근대를 들어올린 거인, 김정호』, 새문사, 2011.

李起炫, 「石北文學硏究」, 한양대학교대학원 국어국문학과 박사학위논문, 1996.

李昹衡 編, 『驪州李氏星湖家門世乘記―星湖家門의 世德과 學問』, 성호선생기념사업회, 2002.

이명학, 「漢文短篇에 나타난 여성형상―〈劍女〉와 〈吉女〉를 중심으로―」, 『한국한문학연구』 제8집,
　　　한국한문학회, 1985, pp. 67-88.

이명희, 「명·청시기 중국 總圖의 계통과 유형 고찰」, 『문화 역사 지리』 20호, 한국문화역사지리학회, 2008,
　　　pp. 79-101.

李相周, 「澹軒 李夏坤의 文論」, 『한국한문학연구』 제16집, 한국한문학연구회, 1993, pp. 151-190.

_____, 「澹軒 李夏坤의 〈東遊錄〉」, 『韓國漢文敎育硏究』 제8호, 한국한문교육학회, 1994, pp. 180-200.

_____, 「18세기 초 문인들의 우도론과 문예취향: 김창흡과 이하곤 등을 중심으로」, 『한문학연구』 23호,
　　　한국한문학회, 1999, pp. 197-228.

_____, 『(澹軒) 李夏坤文學의 硏究』, 이화문화출판사, 2003.

이상태, 『한국고지도발달사』, 혜안, 1999.

이서행·정치영, 『고지도와 사진으로 본 백두산』, 한국학중앙연구원출판부, 2010.

李迎春, 「第一次禮訟과 尹善道의 禮論」, 『淸溪史學』 6, 한국정신문화연구원 청계사학회, 1989, pp. 107-
　　　156.

李容周, 「方以智 사상의 脫朱子學的 지향과 "質測學"의 형성―방이지에 있어 "실학"과 "서학"」,
　　　『대동문화연구』 39호, 성균관대학교 대동문화연구원, 2001, pp. 469-500.

李佑成, 「18세기 서울의 도시적 양상」, 『鄕土서울』 17호, 서울特別市史編纂委員會, 1963.

_____, 「實學派의 書畵古董論」, 『韓國의 歷史像』, 창작과비평사, 1982, pp. 106-115.

李元淳, 『朝鮮西學史硏究』, 一志社, 1986.

李燦, 『韓國의 古地圖』, 범우사, 1991.

李燦, 楊普景, 『서울의 옛지도』, 서울시립대학교 부설 서울학연구소, 1995.

李夏坤 著, 李相周·李洪淵 編譯, 『18세기 초 호남기행』, 이화문화출판사, 2003.

李夏鎭 著, 崔康賢 譯, 『매산 이하진의 금강산도로기』, 新星出版社, 2001.

이해준, 「己卯士禍와 16세기 전반의 湖南學派」, 『傳統과 現實』 2, 1991.

이현정, 「木齋 李森煥의 生涯와 詩文學 硏究」, 고려대학교대학원 석사학위논문, 2001.

李慧淳, 鄭夏英, 扈承喜, 金庚美 공저, 『조선중기 유산기 문학』, 집문당, 1997.

임형택, 「丁若鏞의 康津 流配時의 교육활동과 그 성과」, 『韓國漢文學硏究』 제21집, 한국한문학회, 1998,
　　　pp. 113-150.

전상모, 「東谿 趙龜命의 書畵批評에 관한 연구―장자적 사유를 중심으로―」, 『동양철학연구』 제68집,

동양철학연구회, 2011, pp. 7-39.

田鳳熙, 「海南尹氏家의 住宅經營에 관한 研究」, 『大韓建築學會論文集』 12권 11호 통권97호, 1996. 11, pp. 95-105.

鄭求福, 「解題」, 『古文書集成—海南尹氏篇 正書本—』, 한국정신문화연구원, 1986, pp. 3-16.

정민, 『18세기 조선 지식인의 발견』, 휴머니스트, 2007.

鄭瞥暻, 「唐代俠義小說 속의 女俠」, 『中國語文學誌』 12, 중국어문학회, 2002, pp. 201-254.

鄭玉子, 「眉叟 許穆의 學風」, 『朝鮮後期知性史』, 一志社, 1991.

鄭元祉, 「元代 神仙道化劇 研究」, 서울대학교대학원 중어중문학과 박사학위논문, 1993.

丁殷鎭, 「姜世晃의 安山生活과 文藝활동—유경종과의 교유를 중심으로—」, 『韓國漢文學研究』 25輯, 한국한문학회, 2000, pp. 367-396.

_____, 「『檀園雅集』에 대하여」, 『한문학보』 9, 한국한문학회, 2003, pp. 387-413.

_____, 「謹齋 李觀休의 書畵收藏 考察—성호학맥의 서화에 대한 관심」, 『성호학보』 제3호, 성호학회, 2006, pp. 191-230.

_____, 「『聲皐酬唱錄』을 통해 본 豹菴 姜世晃과 星湖家의 교유 양상」, 『東洋漢文學研究』 제22집, 동양한문학연구회, 2006, pp. 337-374.

鄭在書, 『不死의 신화와 사상: 산해경, 포박자, 열선전, 신선전에 대한 탐구』, 民音社, 1994.

정호훈, 「17세기 전반 京畿南人의 世界觀과 政治論」, 『東方學志』 111, 연세대학교 국학연구원, 2001, pp. 191-267.

조너선 D. 스펜스 저, 주원준 옮김, 『마테오 리치, 기억의 궁전』, 이산, 1999.

조명제, 「栢庵性聰의 불전 편찬과 사상적 경향」, 『역사와 경제』 제68집, 부산경남사학회, 2008.

차종천, 「녹우당 소장 『揚輝算法』의 位相」, 송일기·노기춘 편, 『海南綠雨堂의 古文獻』 第1冊, 태학사, 2003, pp. 137-156.

최규성, 「선춘령과 공험진비에 대한 신고찰」, 『한국사론』 34, 국사편찬위원회, 2002.

최완수 외 지음, 『진경시대』 1·2, 돌베개, 1998.

최창록 엮음, 『丹學 神仙傳』, 동화문화사, 1993.

崔昌祿, 『여동빈 이야기』, 살림, 1995.

쿠보 노리타다 지음, 정순일 역, 『도교와 신선의 세계』, 法仁出版社, 1993.

하우봉, 「조선후기 실학자들의 일본관련 문헌정리와 고학 이해」, 『한국 실학과 동아시아 세계』, 경기문화재단, 2004, pp. 183-228.

_____, 『조선시대 한국인의 일본인식』, 혜안, 2006.

韓延姃, 「마테오 리치와 交流한 漢人士大夫」, 『명청사연구』 14호, 명청사학회, 2001, pp. 33-66.

韓永愚·安輝濬·裴祐晟, 『우리 옛지도와 그 아름다움』, 효형출판사, 1999.

韓永愚, 「許穆의 古學과 歷史認識」, 『韓國學報』 40, 일지사, 1984, pp. 44-87.

_____, 「古地圖 製作의 歷史的 背景」, 『문화 역사 지리』 제7호, 한국문화역사지리학회, 1995, pp. 39-45.

하영우 외 6인, 『다시, 실학이란 무엇인가』, 한림대학교 한국학연구소, 2007.

韓㳓劤, 『星湖李瀷研究』, 서울대학교출판부, 1980.

황병호, 「朝鮮後期 驪州 李氏家의 書畵收藏 研究」, 『동양한문학연구』 27호, 동양한문학회, 2008, pp. 437-465.

홍선표 외 지음, 『17·8세기 조선의 외국서적 수용과 독서문화』, 혜안, 2006.

6. 圖錄

『澗松文華』16·17·18·25·26·29·39·42·46·49·50·54·55·61·72·73, 韓國民族美術研究所, 1979·
　　1979·1980·1983·1984·1985·1990·1992·1994·1995·1996·1998·1998·2001·2007·2007.
『강운 최승효 기증문화재 명품선』, 순천대학교박물관, 2001.
『경기도 역사와 문화』, 경기도사편찬위원회, 1997.
『경기도문화재대관』국가·도지정편, 경기도, 1999.
『경기도박물관명품선』, 경기도박물관, 2004.
『慶南大學校 데라우치文庫 所藏品圖錄』, 경남대학교박물관, 1996.
『경남대학교박물관 소장 〈데라우치문고〉 보물 시, 서, 화에 깃든 조선의 마음』, 예술의 전당 서울
　　서예박물관, 2006.
『高麗大學校博物館所藏品目錄』, 고려대학교박물관, 1989.
『공재 윤두서』공재 윤두서 서거 300주년 특별전, 국립광주박물관·광주 MBC·해남 녹우당, 2014.
『觀我齋 趙榮祏展』, 동산방, 1984.
『九人의 名家秘藏品展』, 孔畵廊, 2003.
『'97 韓國古美術大展』, 韓國古美術協會, 1997.
『國立中央博物館所藏未公開繪畵特別展 韓國繪畵』, 국립중앙박물관, 1977.
『國立中央博物館韓國書畵遺物圖錄』제2-14집, 제18집, 국립중앙박물관, 1992-2006, 2010.
국립중앙박물관 편,『우리 호랑이』, 1998.
『槿域書彙 槿域畵彙 名品選』, 서울대학교박물관, 2002.
『김홍도와 궁중화가』, 호암미술관, 1999.
『남종화의 거장 소치 허련 200년』, 국립중앙박물관, 2008.
『다시 보는 우리 초상의 세계』, 국립문화재연구소, 2007.
『都城大地圖』, 서울역사박물관, 2004.
『東垣李洪根蒐集名品選』회화편, 한국고고미술연구소, 1997.
孟仁在 監修,『人物畵』한국의 美 20, 중앙일보사, 1981.
『釜山市民 所藏 朝鮮時代繪畵名品展』, 孔昌畵廊·珍畵廊, 1990.
『釜山市民 所藏 朝鮮時代繪畵名品展』, 珍畵廊, 2004.
『사진으로 보는 북한 회화』, 국립문화재연구소, 2007.
『새천년유물전』, 국립중앙박물관, 2000.
『서강대학교박물관도록』, 서강대학교출판부, 1979.
서울대학교 규장각 編,『朝鮮地圖』, 서울대학교 규장각, 2005.
『鮮文大學校博物館 名品圖錄』II 繪畵篇, 鮮文大學校出版部, 2000.
『선비, 그 이상과 실천』, 국립민속박물관, 2009.
『선비가의 학문과 벼슬―진주정씨 우복종택』, 한국정신문화연구원 장서각, 2004.
『선인들의 풍류와 아취―문인화』, 순천대학교박물관, 2004.
『19세기 文人들의 書畵』, 열화당, 1988.
安輝濬 監修,『山水畵』上·下 한국의 美 11·12, 중앙일보·계간미술, 1980·1982.
安輝濬 監修,『風俗畵』한국의 美 19, 중앙일보·계간미술, 1985.

『幽玄齋選韓國古書畫圖錄』, 京都: 幽玄齋, 1996.

유홍준·이태호 편, 『遊戲三昧 — 선비의 예술과 선비 취미』, 학고재, 2003.

『위대한 얼굴』, 서울시립미술관, 2003.

이강칠·이미나·유희경, 『역사인물도상화대사전』, 현암사, 2003.

李燦, 楊普景, 『서울의 옛지도』, 서울시립대학교 부설 서울학연구소, 1995.

이태호 엮음, 『조선후기 그림의 기와 세』, 학고재, 2005.

_____, 『500년 만의 귀향 — 일본에서 돌아온 조선 그림』, 학고재, 2010.

_____, 『朝鮮時代 山水畫展 옛 그림에 담긴 봄 여름 가을 겨울』, 東山房, 2011.

李泰浩·兪弘濬 編, 『조선후기 그림과 글씨』, 학고재, 1992.

『인물로 보는 한국미술』, 호암미술관, 1999.

『全南大學校博物館』, 전남대학교박물관, 1982.

鄭良謨 監修, 『謙齋 鄭敾』 한국의 美 1, 중앙일보·계간미술, 1977.

鄭良謨 監修, 『檀園 金弘道』 한국의 美 21, 중앙일보·계간미술, 1985.

鄭良謨 監修, 『花鳥四君子』 한국의 美 18, 중앙일보·계간미술, 1985.

『제106회 근현대 및 고미술 경매 Part II』, Seoul Auction, 2007.

『第3回茶山丁若鏞先生遺物特別展圖錄 — 茶山學藝의 뿌리를 찾아서』, 강진다산유물전시관, 2007.

『조선시대 서화감상전 眼目과 眼福』, 공화랑, 2009.

『조선시대 선비의 묵향』, 고려대학교박물관, 1998.

『朝鮮時代 逸名繪畵 無落款 繪畵特別展』, 東山房, 1981.

『조선시대 좋은 그림전 — 회화명품에 대한 단상』, 大林畵廊, 2000.

『조선시대 초상화 초본』, 국립중앙박물관, 2007.

『조선시대 초상화』 I, 국립중앙박물관, 2007.

『朝鮮時代 風俗畵』, 국립중앙박물관, 2002.

『朝鮮時代 後期繪畫展』, 東山房, 1983.

『朝鮮時代書畫名品圖錄』, 덕원미술관, 1992.

『조선시대의 그림』, 이화여자대학교 박물관, 1979.

『朝鮮時代繪畫』, 건국대학교박물관, 1987.

『朝鮮時代繪畫46選展』, 靑麥畵廊, 1990.

『朝鮮時代繪畫名品展』, 珍畵廊, 1988.

『朝鮮時代繪畫名品集』, 珍畵廊, 1995.

『朝鮮時代繪畫展』, 大林畵廊, 1992.

『조선의 과학문화재』, 서울역사박물관, 2004.

『초상의 비밀』, 국립중앙박물관, 2011.

『특별전 눈 그림 600년』, 國立全州博物館, 1997.

『특별전 도록 우복 정경세』, 한국학중앙연구원, 2011.

『風流와 藝術이 있는 扇面展』, 大林畵廊, 1997.

『한국의 옛지도』, 문화재청, 2008.

『한국의 초상화 — 역사 속의 인물과 조우하다』, 문화재청, 2007.

『韓國傳統繪畫』, 서울대학교박물관, 1993.

『韓國畵特別展圖錄』, 고려대학교박물관, 1986.

한국학중앙연구원 장서각 고문서연구실 〔편〕, 『晉州鄭氏 愚伏宗宅 寄託典籍』, 한국학중앙연구원 장서각,
　　　2006.

『韓國繪畵―國立中央博物館所藏未公開繪畵特別展』, 국립중앙박물관, 1977.

『한중고서화명품전』 제1·3집, 동방화랑, 1977.

『海南尹氏家傳古畵帖』 3冊, 문화체육부 문화재관리국, 1995.

『海外所在韓國文化財目錄』, 문화재연구소, 1986.

『호남의 전통회화』, 국립광주박물관, 1984.

『화폭에 담긴 영혼―초상』, 국립고궁박물관, 2007.

7. 外國語 論著

〈日文論著〉

『江戸時代「古地図」総覧』, 東京: 新人物往来社, 1997.

『近世日本繪畵と畵譜·繪手本展』〈I〉〈II〉, 町田市立國際版畵美術館, 1990.

『吉祥―中國にこめられた意味』, 東京國立博物館, 1998.

『中國明淸代版畵』, 奈良: 大和文華館, 1972.

加地伸行, 『孔子画伝: 聖蹟図にみる孔子流浪の生涯と教え』, 東京: 集英社, 1991.

岡崎久司, 「『芥子園畵傳』―迷宮の傳説」, 大東急記念文庫 編, 『大東急記念文庫蔵 芥子園畵傳』三集, 東京:
　　　勉誠出版, 2009, pp. 419-435.

高木彰彦, 「モノから考える 近世の中国·朝鮮·日本に伝播した『孔子聖蹟図』」, 森平雅彦, 岩崎義則, 高山倫明
　　　編, 『東アジア世界の交流と変容』, 福岡: 九州大学出版会, 2011.

古原宏伸, 『董其昌の書畵』 全2冊, 二玄社, 1981.

橋本綾子, 「新出の『芥子園畵傳』をめぐって」, 『大和文華』64, 大和文化館, 1979, pp. 1-18.

金田章裕, 上杉和央, 『地図出版の四百年: 京都·日本·世界』, 京都: ナカニシヤ出版, 2007.

大内田 貞郎, 辻本 雅英, 「本館〔天理図書館〕所蔵「君臣図像」の版種について」, 『ビブリア 天理図書館報』,
　　　天理大学出版部, 1989, pp. 42-63.

瀧本弘之, 『中国歴史人物大図典. 歴史·文学編』, 東京: 遊子館, 2004.

劉岳兵, 森秀樹 訳, 「近代日本における孔子像」, 『人文科学』15, 東京: 大東文化大学人文科学研究所, 2010,
　　　pp. 127-151.

米澤嘉圃, 「中國近世繪畵と西洋畵法」上·中·下, 『國華』685, 687, 688, 1949. pp. 4-7.

北野良枝, 「『仙仏奇踪』の書誌学的研究」, 『駒沢大学文化』25, 2007, pp. 45-68.

北野良枝, 「狩野山雪筆「歴聖大儒像」をめぐって」, 『特集 朝鮮王朝の絵画―東アジアの視点から;
　　　絵画からみた朝鮮と日本』, 東京: 勉誠出版, 1999.

山下和正, 『江戸時代古地図をめぐる』, 東京: NTT出版, 1996.

杉原たく哉, 「聖賢図の系譜―背を向けた肖像をめぐって」, 『美術史研究』36, 東京: 早稲田大学美術史学会,
　　　1998, pp. 1-20.

三好唯義, 『圖説日本古地圖コレクション』, 東京: 河出書房新社, 2004.

相見香雨,「宗達の仙佛畫と仙佛奇踪」,『大和文華』8, 1964, pp. 27-34.

西村康彦,「明代中晚期におけるその世界」,『世界美術全集』明(小學館, 1999), pp. 325-329.

石井昌子,「道教の神々」,『道教―道教とは何か』第一卷, 平河出版社, 1983.

小林宏光,「中国人物版画試論(1): 明代伝記類の挿図にみる肖像版画考」,『美学美術史学』2,
　　　実践美学美術史学会, 1987, pp. 56-72.

＿＿＿,「中国人物版画試論(II): 丁皐編嘉慶版「芥子園画伝・四集」考」,『美学美術史学』, 実践美学美術史学会,
　　　1988, pp. 53-69.

＿＿＿,「中國畫譜の舶載, 翻刻と和製畫譜の誕生」,『近世日本繪畫と畫譜・繪手本展』〈II〉, 町田:
　　　町田市立國際版畫美術館, 1990.

＿＿＿,「中國繪畫史における版畫の意義 ―『顧氏畫譜』(1603年刊)にみる歴代名畫複製をめぐって―」,
　　　『美術史』128, 美術史學會, 1990.

＿＿＿,『中國の版畫』, 東信堂, 1995.

＿＿＿,「明末繪畫と西洋畫法の遭遇」, 青木茂・小林宏光 監修,『中國の洋風畫展:
　　　明末から淸時代の繪畫・版畫・挿繪本』, 町田: 町田市立國際版畫美術館, 1995, pp. 121-135.

＿＿＿,「中國畫譜の集大成 ―『芥子園畫傳』初集・二集・三集の全貌―」, 大東急記念文庫 編,
　　　『大東急記念文庫藏 芥子園畫傳』三集, 東京: 勉誠出版, 2009, pp. 397-417.

蘇英哲,「八仙考」,『近畿大學敎養部硏究紀要』23卷 1호, 1991.7.

五十嵐公一,「仙佛奇踪と朝鮮繪畫」,『朝鮮王朝の繪畫と日本―宗達, 大雅, 若冲も学んだ隣国の美』,
　　　読売新聞社, 2008, pp. 221-225.

垣本剛一,『永樂宮壁畫』, 中國外文出版社・美乃美, 1981.

酒井明 編,『圖說中國書道史』, 東京: 藝術新聞社, 1991.

竹村則行,「元・兪和『孔子聖蹟図』賛を踏襲した明・張楷『孔子聖蹟図』賛について」,『文学研究』107, 福岡:
　　　九州大学大学院人文科学研究院, 2010, pp. 37-68.

中田勇次郎,「八種畫譜の文人畫」,『文人畫粹編』12・池大雅, 中央公論社, 1974, pp. 129-135.

仲町啓子,「芥子園畫傳の和刻をめぐって」,『別冊年報』10, 實踐女子大學文藝資料研究所, 2006, pp. 23-47.

知切光歳,『仙人の研究』, 東京: 大陸書房, 1979.

織田武雄,『地図の歴史』, 東京: 講談社, 1973.

川村博忠,『江戸幕府の日本地圖 國繪圖・城繪圖・日本』, 東京: 吉川弘文館, 2009.

青木茂・小林宏光 監修,『中國の洋風畫展: 明末から淸時代の繪畫・版畫・挿繪本』, 町田:
　　　町田市立國際版畫美術館, 1995.

青木正兒,『青木正兒全集』第10卷, 東京: 春秋社, 1969-1975.

平川信幸,「孔子像及び四聖配像について」,『沖縄県立博物館紀要』32, 那覇: 沖縄県立博物館, 2006, pp.
　　　11-20.

鶴田武良,「『芥子園畫傳』について―その成立と江戸畫壇への影響」,『美術研究』283號, 1972, pp. 81-92.

〈中文論著〉

金松,「元代画家王绎的《写像秘诀》与肖像程式」,『美术大观』2005年 7期, pp. 72-73.

單國强,「古代仕女畫概論」,『故宮博物院刊』, 北京: 故宮博物院, 1995.

『仇英作品展圖錄』, 臺北: 臺北國立故宮博物院, 1989.

古本小說集成編委會 編,『古本小說集成』120, 上海: 上海古籍出版社, 1990.

顧衛民,『基督宗敎藝術在華發展史』, 上海: 上海書店出版社, 2005.

郭磬, 廖東〔共〕編,『中國歷代人物像傳』1-4, 濟南: 齊魯書社, 2002.

單國强,「古代仕女畫槪論」,『故宮博物院刊』, 北京: 故宮博物院, 1995.

『董其昌書畫集』, 天津: 天津人民美術出版社, 1996.

馬文大, 陳堅 主編,『明淸珍本版畫資料叢刊』第1冊, 北京: 學苑出版社, 2003.

『明代 沈周 唐寅 文徵明 仇英 四代家書畫集』, 中華民國國立歷史博物館, 1984.

『明中葉人物畫四家特展』, 臺北: 臺北國立故宮博物院, 2000.

上海博物館,『中國書畫家 印鑑款識』, 北京: 文物出版社, 1987.

首都圖書館 編輯,『古本小說四大名著版畫全編』, 北京: 綫裝書局, 1996.

呂曉,「再論王槪與《芥子園畫傳初集》」,『故宮博物院院刊』, 2010年 2期, 故宮出版社, 2010, pp. 48-65.

吳承學,『晚明小品研究』, 江蘇古籍出版社, 1998.

王伯敏,『中國版畫史』, 香港南通圖書公司, 1975.

俞剑华 編著,『中國畫論類編』, 北京: 人民美術出版社, 1986.

劉越,「『芥子園畫傳初集』考評」, 南京師範大學 博士學位論文, 2007.

_____,「『芥子園畫傳初集』刻本辨正」,『淸華大學學報』(哲學社會科學版), 2008年 第3期, 淸華大學校, 2008, pp. 94-100.

李娟,「王绎《写像秘诀》研究」, 南京师范大学 美術學院 硕士學位論文, 2011.

任金城,「广舆图在中国地图学史上的贡献及其影响」,『中国古代地图集』明代, 北京: 文物出版社, 1994, pp. 73-78.

『長生的世界 道敎繪畫特別展圖錄』, 臺北: 臺北國立故宮博物院, 1996.

傅惜華,『中國古典文學版畫選集』上·下, 上海: 上海人民美術出版社, 1978.

鄭銀淑,『項元卞之書畫收藏與藝術』, 臺北: 文史哲出版社, 1984.

曹婉如 外 6人 編,『中国古代地图集』明代, 北京: 文物出版社, 1994.

宗力·劉群,『中國民間諸神』, 河北人民出版社, 1987.

周蕪 編,『中國版畫史圖錄』上·下, 上海人民美術出版社, 1983.

周心慧,『中國古版畫通史』, 北京: 學苑出版社, 2000.

周心慧 主編,『新編中國版畫史圖錄』第5冊·第8冊, 北京: 學苑出版社, 2000.

_____,『古本小說版畫圖錄』4冊, 北京: 學苑出版社, 2000.

_____,『中國版畫史圖錄』, 1-9冊, 學苑出版社, 2000.

『中國歷代仕女畫集』, 天津: 天津人民美術出版社, 河北敎育出版社, 1998.

『中國古代小說版畫集成』1-7卷, 上海: 漢語大詞典出版社, 2002.

『中國美術辭典』, 臺灣: 雄獅版編輯委員會, 1988.

中國美術全集編輯委員會,『中國美術全集』繪畫編 6·7·8·9, 上海人民美術出版社, 1988.

『中國歷代繪畫精品』人物卷 2-5卷, 山東美術出版社, 2003.

『中華五天年文物集刊』版畫篇 1, 臺北: 中華五天年文物集刊編輯委員會, 1993.

陈辞 編著,『董其昌全集』, 石家庄: 河北敎育出版社, 2007.

何哲,「淸代西方傳敎士與中國文化」,『故宮博物院刊』1983년 第2期, pp. 17-27.

海外藏中國歷代名畫編輯委員會 編,『海外藏中國歷代名畫』, 第2卷, 湖南美術出版社, 1998.

向達,「明淸之際中國美術所受西洋之影響」,『東方雜誌』第27卷 第1號(1930)(『唐代長安與西域文明』, 石家莊: 河北教育出版社, 2001, pp. 483-529 재수록).

『畵馬名品特別展圖錄』, 臺北: 臺北國立故宮博物院, 1999.

〈英文論著〉

Barnhart, Richard. "Survival, revivals, and the Classical tradition of Chinese Figure Painting," *Proceedings of the International Symposium on Chinese painting*, Taipai: National Palace Museum, 1970, pp. 143-248.

_____. *Painters of the Great Ming: the Imperial Court and the Zhe School*, Dallas Museum of Art, 1993.

Broman, Sven. "Eight Immortals Crossing the Sea," *Bulletin of The Museum of Far Eastern Antiquities, Bulletin* No. 50, Stockholm, 1978.

Cahill, James. "Wu Pin and His Landscape Painting," *Proceedings of the International Symposium on Chinese Painting*, Taipei: National Palace Museum, 1970, pp. 637-688.

_____. *The Compelling Image: Nature and Style in Seventeenth Century Chinese Painting*, Cambridge: Harvard University Press, 1979.

_____. *The Distant Mountains*, New York & Tokyo: Weatherhill, 1982.

_____. *The lyric journey: poetic painting in China and Japan*, Cambridge, Mass: Harvard University Press, 1996.

Chaves, Jonathan. "Meaning Beyond the Painting: The Chinese Painter as Poet," Murck, Alfreda and Wen C. Fong eds., *Words and Image: Chinese Poetry, Calligraphy and Painting*, New York, The Metropolitan Museum of Art, 1991, pp. 431-458.

Chaves, Jonathan. *The Chinese painter as poet*, New York: China Institute Gallery, China Institute: Distributed by Art Media Resources, 2000.

Ch'iu, A. K'ai-ming. "The Chieh Tzu Yüan Hua Chuan(Mustard Seed Garden Painting Manual): Early Editions in American Collections," *Archives of the Chinese Art Society of America* 5, 1951, pp. 55-69.

Delbanco, Dawn Ho. Dawn Ho. *Wang Kai and the Stylistic Sources for the Mustard Seed Garden Painting Manual*, Cambridge, Mass.: Harvard University, 1976.

_____. "Review of The Mustard Seed Garden Manual of Painting translated by Mai-mai Sze", *Harvard Journal of Asiatic Studies* vol. 39, no. 1, Harvard-Yenching Institute, 1979, pp. 184-190.

_____. *Nanking and the Mustard Seed Garden painting manual*, Thesis(Ph. D.) of Harvard University, 1981.

Fong, Mary H.. "The Iconography of the Popular Gods of Happiness, Emolument, and Longevity," *Artibus Asiae*, vol. 44, No. 2/3, Ascona: Artibus Asia, 1983, pp. 159-199.

Fong, Wen. *Beyond Representation: Chinese painting and calligraphy, 8th-14th century*, New York: Metropolitan Museum of Art; New Haven: Yale University Press, 1992.

Harrist, Roberte Jr.. "The Legacy of Bole: Physiognomy and Horses in Chinese Painting," *Artibus*

Asiae, Vol. 57, No. 1/2, Ascona: Artibus Asia, 1997, pp. 135-156.

Ho, Wai-ching ed., Proceedings of the Tung Ch'i-ch'ang International Symposium, The Nelson-Atkins Museum of Art Kansas City, Missouri, 1992.

Ho, Wai-kam ed., *The Century of Tung Ch'i-ch'ang 1555-1636*, Kansas City, Mo.: Nelson-Atkins Museum of Art; Seattle: University of Washington Press, 1992.

Ho, Wai-kam, Sherman E. Lee, Laurence Sickman, Marc F. Wilson. *Eight Dynasties of Chinese Painting*, The Cleveland Museum of Art in cooperation with Indiana University Press, 1980.

Jing, Anning. "The Eight Immortals: The Transformation of T'ang and Sung Taoist Eccentrics During the Yüan Dynasty," *Arts of the Sung and Yüan*, Department of Asian Art The Metropolitan Museum of Art, 1996, pp. 213-230.

Little, Stephen. *Taoism and Arts of China*, Chicago: The Art Institute of Chicago, 2000.

Li, Chu-Tsing, "The Freer Sheep and Goat and Chao Meng-fu's Horse Paintings," *Artibus Asiae*, Vol. 30, No. 4, Ascona: Artibus Asia, 1968, pp. 279-346.

_____, "Grooms and Horses by Three Members of the Chao Family," Murck, Alfreda and Wen C. Fong eds., *Words and Image: Chinese Poetry, Calligraphy and Painting*, New York, The Metropolitan Museum of Art, 1991, pp. 199-220.

Silbergeld, Jerome. "In Praise of Government: Chao Yung's Painting, "Noble Steeds", and Late Yüan Politics," *Artibus Asiae*, Vol. 46, NO. 3, Ascona: Artibus Asia, 1985, pp. 159-202.

Sullivan, Michael. "Some Possible Sources of European Infiuence on Late Ming and Early Ch'ing Painting," *Proceedings of the International Symposium on Chinese Painting*, Taipei: National Palace Museum, 1970, pp. 595-636.

_____, *The Meeting of Eastern and Western Art: from the sixteenth century to the present day*, London: Thames & Hudson, 1973.

Tsang, Ka Bo. "Further Observasion on Wall Painter Zhu Haogu and the Relation of the Chunyang Hall Wall Painting to 'The Maitreya Paradise' at the ROM," *Artibus Asiae*, Vol. LIL, Ascona: Artibus Asia, 1992, pp. 94-118.

Yetts, Walter Perceval. "The Eight Immortals," *The Journal of the Royal Asiatic Society of Great Britain and Ireland*, Oct., 1916, pp. 773-807.

도판목록

4-40 윤두서, 〈춘산고주도〉, 1703년, 18세기, 21×13cm, 조선미술박물관

4-41 『당해원방고금화보』 제60면

4-42 윤두서, 〈조어산수도〉, 《가물첩》, 1708년, 견본수묵, 26.7×15.0cm, 국립중앙박물관

4-43 윤두서, 〈소태제시도〉, 《윤씨가보》, 18세기, 지본수묵, 32×46cm, 녹우당

4-44 『도회종이』, 제벽(題壁)

4-45 윤덕희, 〈기려도〉, 1731년, 지본수묵담채, 89×63cm, 개인

4-46 『고씨화보』, 장로(張路), 녹우당

4-47 윤덕희, 〈산수도〉, 18세기, 저본수묵, 22.4×15.5cm, 서울대학교박물관

4-48 『고씨화보』, 황공망(黃公望), 녹우당

4-49 윤덕희, 〈산수도〉, 《연옹화첩》 제1면, 18세기, 견본수묵, 30×35cm, 국립중앙박물관

4-50 『당시화보』, 황보염(皇甫冉), 「문거계사직(問居季司直)」

4-51 윤덕희, 〈월야산수도〉, 18세기, 지본수묵, 21×25.6cm, 건국대학교박물관

4-52 전(傳) 윤덕희, 〈우중행려도〉, 18세기, 지본담채, 30.0×20.7cm, 국립중앙박물관

4-53 『시여화보(詩餘畵譜)』, 귀일(歸日)

4-54 윤덕희, 〈산수도〉, 18세기, 견본수묵, 21.6×12.9cm, 국립중앙박물관

4-55 소운종(蕭雲從), 『태평산수도(太平山水圖)』, 경산(景山)

4-56 윤두서, 〈월야강촌산수도와 제화시〉, 《관월첩》, 18세기, 견본수묵, 19.1×15.2cm, 국립중앙박물관

4-57 윤두서, 〈산수도〉, 《가전보회》, 18세기, 지본수묵, 21.4×68.4cm, 녹우당

4-58 『개자원화전』 초집 권2, 「수법」 중 소미수법(小米樹法)

4-59 윤두서, 〈생무홍파도〉, 《윤씨가보》, 18세기, 저본수묵, 13.4×9.6cm, 녹우당

4-60 윤두서, 〈설경모정도〉, 《가물첩》, 1708년, 견본수묵, 26.7×15.0cm, 국립중앙박물관

4-61 윤두서, 〈강안산수도〉, 《윤씨가보》, 18세기, 지본수묵, 24.4×23cm, 녹우당

4-62 『개자원화전』 초집, 「산석보」 중 산파로경법(山坡路逕法)

4-63 윤두서, 〈추강산수도〉, 《윤씨가보》, 18세기, 지본수묵담채, 24.2×22cm, 녹우당

4-64 윤두서, 〈설중서옥도〉, 《윤씨가보》, 18세기, 견본수묵, 28.2×22.4cm, 녹우당

4-65 왕휘, 〈한산서옥도〉, 청, 지본수묵, 61.3×38.6cm, 대북 고궁박물원

4-66 윤두서, 〈설경산수도〉, 《윤씨가보》, 18세기, 견본수묵, 24.6×21.2cm, 녹우당

4-67 윤두서, 〈설경산수도〉, 《가전보회》, 18세기, 지본수묵, 22×63.8cm, 녹우당

4-68 윤두서, 〈산수도〉, 《윤씨가보》, 18세기, 견본수묵담채, 32×19.9cm, 녹우당

4-69 윤덕희, 〈누각산수도〉, 《서체》 제3면, 1713년, 지본수묵, 35×34.8cm, 녹우당

4-70 윤덕희, 〈누각산수도〉, 《윤덕희화첩》 제5면, 18세기, 저본수묵, 23.4×14.7cm, 국립중앙박물관

4-71 윤덕희, 〈산수인물도〉, 1731년, 견본수묵, 28×20.6cm, 국립중앙박물관

4-72 윤덕희, 〈산수도〉, 《미표구화첩》 제2면, 18세기, 견본수묵, 23.5×21cm, 국립중앙박물관

4-73 전 윤덕희, 〈송하문동도〉, 《연겸현련화첩》 제5면, 18세기, 지본담채, 31.5×20.0cm,
 국립중앙박물관

4-74 전 윤덕희, 〈월하범주도〉, 18세기, 지본수묵담채, 23.0×17.1cm, 개인

4-75 윤덕희, 〈산수도〉, 18세기, 저본수묵, 22.1×15.3cm, 서울대학교박물관

4-76 윤덕희, 〈산수도〉, 《윤덕희화첩》 제3면, 18세기, 저본수묵, 23.4×14.7cm, 국립중앙박물관

4-77 윤덕희, 〈원유고주도〉, 《선보첩》, 1733년, 지본수묵, 23.1×58.7cm, 서울역사박물관

4-78 윤덕희, 〈관벽도〉, 《선보》, 18세기, 지본수묵, 30×63cm, 기세록 구장

4-79 동기창(董其昌), 〈연강첩장도권〉 부분, 명(明), 견본수묵, 30.5×156.4cm, 상해박물관

4-80 윤덕희, 〈소림고정도〉, 《선보》, 1732년, 유지수묵, 27×55cm, 기세록 구장

4-81 사사표, 〈선면책장심유도〉, 지본수묵, 16.8×51.5cm, 북경 고궁박물원

4-82 윤덕희, 〈별리산수도〉, 1746년, 지본수묵, 28×75.5cm, 홍익대학교박물관

4-83 윤용, 〈홍각춘망도〉, 18세기, 지본채색, 22.5×14.5cm, 간송미술관

4-84 윤용, 〈수각청천도〉, 18세기, 지본담채, 28.0×22.1cm, 간송미술관

4-85 윤용, 〈증산심청도〉, 18세기, 지본수묵, 26.6×17.7cm, 서울대학교박물관

4-86 윤용, 〈월야산수도〉, 18세기, 지본수묵, 28.4×17.9cm, 서울대학교박물관

4-87 윤용, 〈연강우색도〉, 18세기, 견본수묵, 16.1×30cm, 유복렬(劉復烈) 구장

4-88 윤용, 〈강산제색도〉, 《선보》, 18세기, 유지수묵, 30×63.5cm, 기세록 구장

4-89 윤용, 〈송암청문도〉, 18세기, 지본수묵, 28.0×22.1cm, 간송미술관

4-90 윤용, 〈임계모정도〉, 《선보》, 18세기, 유지수묵, 29×59.5cm, 기세록 구장

4-91 윤두서, 〈은일도와 제화시〉, 《관월첩》, 18세기, 견본수묵, 각 19.1×14.9cm, 국립중앙박물관

4-92 윤두서, 〈수하납량도〉, 《윤씨가보》, 18세기, 지본수묵담채, 24×20.2cm, 녹우당

4-93 윤두서, 〈거석앙조도〉, 《윤씨가보》, 18세기, 지본수묵담채, 22×16cm, 녹우당

4-94 윤두서, 〈수하탄금도〉, 《가전보회》, 18세기, 지본수묵, 26.2×61.8cm, 녹우당

4-95 윤두서, 〈수하휴식도〉, 《윤씨가보》, 1714년, 지본수묵, 10.8×28.4cm, 녹우당

4-96 윤두서, 〈수하필서도〉, 《가전유묵》 제3첩, 18세기, 지본수묵, 28.2×10.5cm, 녹우당

4-97 윤두서, 〈획금간산도〉, 《윤씨가보》, 18세기, 견본수묵, 18.2×19cm, 녹우당

4-98 윤두서, 〈송람망양도〉, 《가전보회》, 1707년, 지본수묵, 23×61.4cm, 녹우당

4-99 윤두서, 〈송하납량도〉, 《윤씨가보》, 18세기, 지본수묵담채, 28×26cm, 녹우당

4-100 윤두서, 〈의암임수도〉, 《윤씨가보》, 18세기, 견본수묵, 18.2×19cm, 녹우당

4-101 윤두서, 〈안려대귀도〉, 《가전보회》, 18세기, 지본수묵, 23.4×63.6cm, 녹우당

4-102 윤두서, 〈선상관수도〉, 《가물첩》, 18세기, 지본수묵, 13×11.4cm, 국립중앙박물관

4-103 윤두서, 〈파초인물도〉, 《가물첩》, 18세기, 견본수묵, 17.4×11cm, 국립중앙박물관

4-104 윤두서, 〈관수도〉, 《윤씨가보》, 18세기, 지본수묵, 30.2×23cm, 녹우당

4-105 윤두서, 〈춘강수조도〉, 《윤씨가보》, 18세기, 저본수묵, 29×21cm, 녹우당

4-106 윤두서, 〈획금관월도〉, 《가전보회》, 1706년, 지본수묵, 22×63cm, 녹우당

4-107 『도회종이』 권1 「인물산수」 중 인물 삽도 부분

4-108 윤두서, 〈고사독서도〉, 《윤씨가보》, 18세기, 지본수묵, 20×13.4cm, 녹우당

4-109 윤두서, 〈고사한거도〉, 《가물첩》, 18세기, 지본수묵, 15.5×10.1cm, 국립중앙박물관

4-110 전 윤덕희, 〈송하오수도〉, 18세기, 지본수묵, 29.0×18.2cm, 국립중앙박물관

4-111 윤덕희, 〈송월롱현도〉, 《보장》 제2면, 1763년, 견본수묵, 26.7×20.7cm, 녹우당

4-112 윤덕희, 〈탁족도〉, 《윤덕희화첩》 제2면, 18세기, 저본수묵, 23.4×14.7cm, 국립중앙박물관

4-113 윤덕희, 〈고사관폭도〉, 18세기, 견본수묵, 15×10.0cm, 간송미술관

4-114 윤덕희, 〈월야관수도〉, 《윤덕희화첩》 제4면, 18세기, 저본수묵, 23.4×14.7cm, 국립중앙박물관

4-115 윤덕희, 〈월야송하관란도〉, 18세기, 지본수묵, 39×28cm, 유복렬 구장

4-116 『개자원화전』 초집 권4, 「인물옥우보」, 전석부장류(展席俯長流)

4-117 윤덕희, 〈수하관수도〉, 18세기, 지본담채, 30×61.5cm, 국립중앙박물관

4-118 윤덕희, 〈송하관수도〉, 18세기, 지본수묵, 29.8×46.2cm, 선문대학교박물관

4-119 윤덕희, 〈수하독서도〉, 《보장》 제4면, 1763년, 지본수묵, 26.7×20.7cm, 녹우당

4-120 윤덕희, 〈수하독서도〉, 18세기, 지본수묵, 27.5×18.5cm, 간송미술관

4-121 전 윤덕희, 〈고사한거도〉, 《연겸현련화첩》 제2면, 1732년, 지본담채, 31.5×20.0cm,
 국립중앙박물관

4-122 전 윤덕희, 〈송하보월도〉, 18세기, 지본수묵담채, 39×31cm, 개인

4-123 윤용, 〈의석도〉, 18세기, 지본수묵, 27.5×18.5cm, 국립중앙박물관

4-124 윤두서, 〈세마도〉, 1704년, 견본수묵, 46.0×75.7cm, 녹우당

4-125 예영(倪瑛), 〈세마도〉, 명(明) 1616년, 지본수묵, 18.5×52.2cm, 대북 고궁박물원

4-126 윤두서, 〈협객도〉, 18세기, 지본채색, 54.8×47cm, 국립중앙박물관

4-127 윤두서, 〈견마도〉, 《가전보회》, 18세기, 지본수묵, 23×63.4cm, 녹우당

4-128 윤두서, 〈주마상춘도〉, 《윤씨가보》, 18세기, 견본수묵, 29×21cm, 녹우당

4-129 윤두서, 〈기마감흥도〉, 18세기, 견본수묵, 56.5×47.3cm, 간송미술관

4-130 윤덕희, 〈마상인물도〉, 1732년, 지본수묵, 101×54cm, 국립중앙박물관

4-131 윤덕희, 〈마정상도〉, 1736년, 지본담채, 79.5×72cm, 일본 유현재(幽玄齋)

4-132 이공린(李公麟), 〈오마도〉 중 만천화(滿川花) 부분, 북송 약 1090년, 지본수묵, 29.3×225cm,
 전 일본 개인

4-133 윤덕희, 〈마부도〉, 18세기, 지본수묵, 32×47cm, 개인

4-134 윤덕희, 〈양마도〉, 18세기, 지본수묵담채, 105.5×67cm, 고려대학교박물관

4-135 조맹부(趙孟頫), 〈인마도〉, 《삼세인마도권》, 1296년, 지본채색, 30.1×177.1cm,
 미국 메트로폴리탄미술관

4-136 윤두서, 〈마도〉, 18세기, 지본담채, 23.9×19.4cm, 국립중앙박물관

4-137 『정씨묵원(程氏墨苑)』, 「물화상(物華上)」, 백자준(百子駿) 부분

4-138 윤두서, 〈유하종마도〉, 18세기, 견본수묵, 24.7×18.7cm, 간송미술관

4-139 윤두서, 〈유하백마도〉, 《윤씨가보》, 18세기, 견본수묵채색, 32.2×40cm, 녹우당

4-140 『고씨화보』, 한간(韓幹), 녹우당

4-141 윤두서, 〈수하마도〉, 《윤씨가보》, 18세기, 견본수묵, 11.4×11.4cm, 녹우당

4-142 조맹부(趙孟頫), 〈욕마도〉 부분, 원, 견본채색, 28.1×155.5cm, 북경 고궁박물원

4-143 윤두서, 〈노마와지도〉, 《윤씨가보》, 18세기, 견본수묵, 11.4×11.4cm, 녹우당

4-144 조맹부(趙孟頫), 〈욕마도〉 부분

4-145 윤두서, 〈군마도〉, 《윤씨가보》, 18세기, 지본수묵, 16.4×10.2cm, 녹우당

4-146 『고씨화보』, 전곡(錢穀) 부분, 녹우당

4-147 윤두서, 〈유하마도〉, 《가물첩》, 18세기, 지본수묵, 20.5×14.4cm, 국립중앙박물관

4-148 윤두서, 〈곤마도〉, 《가물첩》, 18세기, 견본수묵, 13.6×14.2cm, 국립중앙박물관

4-149 『장백운선명공선보』, 〈마도〉

4-150 조준(趙浚) 편(編), 『신편집성마의방(新編集成馬醫方)』 (조선),
 제삼열통기와병원가(第三熱痛起臥病源歌), 연세대학교중앙도서관 소장본

4-151 윤덕희, 〈상견상애도〉, 18세기, 지본수묵담채, 88.0×46.0cm, 개인

4-152 조맹부(趙孟頫), 〈고목산마도〉 부분, 원(元) 1301년, 지본수묵, 29.6×71.5cm, 대북 고궁박물원

4-153 윤덕희, 〈마도〉, 1742년, 지본수묵, 109.4×73.6cm, 국립중앙박물관

4-154 윤두서, 〈희룡행우도〉, 《가전보회》, 18세기, 지본수묵진채, 29.6×25.6cm, 녹우당

4-155 『정씨묵원(程氏墨苑)』, 「현공하권(玄工下卷)」, 작림우(作霖雨)

4-156 윤두서, 〈용도〉, 《가물첩》, 18세기, 지본수묵, 10.8×14cm, 국립중앙박물관

4-157 윤덕희, 〈운룡도〉, 《미표구화첩》 제5면, 18세기, 견본수묵금니, 29.5×21.7cm, 국립중앙박물관

4-158 윤덕희, 〈창룡도〉, 《선보》, 18세기, 지본수묵, 28×58cm, 기세록 구장

4-159 윤두서, 〈심산지록도〉, 18세기, 지본수묵, 90.5×127.0cm, 간송미술관

4-160 〈청허당대사비〉, 해남 대흥사

4-161 윤두서, 〈신선위기도〉, 《가전보회》, 1708년, 지본수묵, 22×55cm, 녹우당

4-162 『삼재도회』 인사 권4, 사의도

4-163 윤두서, 〈선인독경도〉, 《가물첩》, 18세기, 저본수묵, 24×15.8cm, 국립중앙박물관

4-164 윤두서, 〈이철괴도〉, 《가물첩》, 18세기, 저본수묵, 24×15.8cm, 국립중앙박물관

4-165 윤두서, 〈산옹도〉, 《윤씨가보》, 18세기, 견본수묵, 직경 21.4cm, 녹우당

4-166 전 윤두서, 〈진단타려도〉, 18세기, 견본채색, 110.0×69.1cm, 국립중앙박물관

4-167 전 윤덕희, 〈종리권도〉, 《연겸현련화첩》 제13면, 1732년, 지본담채, 31.5×20.0cm, 국립중앙박물관

4-168 윤용, 〈종리권도〉, 18세기, 저본수묵, 23×16.8cm, 서강대학교박물관

4-169 『삼재도회』 인물 권10, 종리권

4-170 전 윤덕희, 〈남채화도〉, 18세기, 지본수묵, 26×17.5cm, 개인

4-171 『삼재도회』 인물 권11, 남채화(藍采和)

4-172 윤덕희, 〈군선경수도〉, 《연옹화첩》 제5면, 18세기, 견본수묵, 28.4×19.5cm, 국립중앙박물관

4-173 등지모(鄧志謨) 편(編), 『다주쟁기(茶酒爭奇)』, 명(明) 천계 연간

4-174 전 윤덕희, 〈수하탄금도〉, 18세기, 지본담채, 30.0×20.7cm, 국립중앙박물관

4-175 『삼재도회』 인물 권11, 손등

4-176 윤덕희, 〈삼소도〉, 1732년, 지본담채, 29.1×18.2cm, 선문대학교박물관

4-177 윤덕희, 〈관기망초도〉, 18세기, 저본수묵, 22.0×18.7cm, 간송미술관

4-178 『삼재도회』 인물 권11, 왕질

4-179 윤덕희, 〈유해섬도〉, 18세기, 지본수묵, 75.7×49.5cm, 국립중앙박물관

4-180 『삼재도회』 인물 권10, 마성자

4-181 윤덕희, 〈선인소요도〉, 18세기, 견본담채, 24.5×20.3cm, 국립중앙박물관

4-182 윤덕희, 〈남극노인도〉, 1739년, 저본수묵, 160.2×69.4cm, 간송미술관

4-183 『서유기』 중 수노인 부분, 금릉세덕당간(金陵世德堂刊), 북경도서관

4-184 윤덕희, 〈무후진성도〉, 18세기, 지본수묵, 77×29.7cm, 국립중앙박물관

4-185 간보(干寶) 찬(撰), 『신편연상수신광기(新編連相搜神廣記)』 2집 중 진무제군(眞武帝君) 부분, 원(元) 지정 연간(약 1350) 건안간본(建安刊本)

4-186 윤덕희, 〈선객도〉, 18세기, 지본수묵, 138.5×95.5cm, 국립중앙박물관

4-187 간보(干寶) 찬(撰), 『신편연상수신광기(新編連相搜神廣記)』 2집 중 이거(李琚), 원(元) 지정 연간(약 1350) 건안간본(建安刊本)

4-188 윤두서, 〈사자나한도〉, 《윤씨가보》, 18세기, 견본진채, 32×19.9cm, 녹우당

4-189 『고씨화보』, 장승요, 녹우당

4-190 윤두서, 〈고승도해도〉,《윤씨가보》, 18세기, 저본수묵, 32×25.2cm, 녹우당

4-191 『도회종이』권1, 달마절로도강도

4-192 윤두서, 〈노승도〉, 18세기, 은지수묵, 57.5×36.9cm, 국립중앙박물관

4-193 『선불기종』권7, 혜원선사

4-194 윤두서, 〈선면수하노승도〉, 1708년, 유지수묵, 18.8×56.6cm, 국립중앙박물관

4-195 윤두서, 〈선면송하노승도〉, 1714년, 지본수묵, 20.9×51.5cm, 유복렬 구장

4-196 전 윤덕희, 〈나한도〉,《연겸현련화첩》제7면, 1732년, 지본담채, 31.5×20.0cm, 국립중앙박물관

4-197 『삼재도회』인물 권9, 용수존자

4-198 전 윤덕희, 〈제일나한존자도〉,《연겸현련화첩》제11면, 1732년, 지본담채, 31.5×20.0cm,
 국립중앙박물관

4-199 『삼재도회』인물 권9, 제일나한존자

4-200 윤덕희, 〈노승도〉,《보장》제5면, 1763년, 지본수묵, 26.7×20.7cm, 녹우당

4-201 윤두서, 〈고사의매도〉,《가물첩》, 18세기, 견본수묵, 17.3×11cm, 국립중앙박물관

4-202 윤두서, 〈한림서옥도〉,《윤씨가보》, 18세기, 견본수묵, 28×22cm, 녹우당

4-203 윤두서, 〈한거도〉,《가물첩》, 18세기, 나무에 수묵, 7×7.6cm, 국립중앙박물관

4-204 『개자원화전』초집, 「모방명가화보」, 이영구매화서옥(李營丘梅花書屋)

4-205 윤덕희, 〈동경서옥도〉, 1731년, 견본담채, 27.3×17.7cm, 국립중앙박물관

4-206 윤덕희, 〈선상간학도〉,《윤덕희화첩》, 18세기, 저본수묵, 23.4×14.7cm, 국립중앙박물관

4-207 『해내기관(海內奇觀)』중 고산방학(孤山放鶴)

4-208 윤덕희, 〈서호방학도〉,《화원별집》, 18세기, 견본수묵, 28.5×19.2cm, 국립중앙박물관

4-209 윤덕희, 〈선면고산방학도〉, 18세기, 유지본수묵, 33×69.7cm, 국립중앙박물관

4-210 윤두서, 〈분향고천도〉,《가물첩》, 18세기, 저본수묵, 19.9×13.6cm, 국립중앙박물관

4-211 초횡(焦竑),『양정도해(養正圖解)』하권 제29도 분향고천(焚香告天), 1597년
 완위별장본(玩委別藏本)

4-212 윤두서, 〈격룡도〉,《윤씨가보》, 18세기, 지본수묵담채, 21.6×19.6cm, 녹우당

4-213 오원태(吳元泰),『팔선출처동유기(八仙出處東遊記)』, 〈동빈비검강회교정(洞賓飛劍江淮蛟精)〉,
 일본 나이카쿠분코(內閣文庫)

4-214 윤덕희, 〈격룡도〉, 18세기, 견본수묵, 28.0×20.7cm, 국립중앙박물관

4-215 윤두서, 〈격호도〉,《가전보회》, 18세기, 지본수묵, 26.2×63.6cm, 녹우당

4-216 『충의수호전(忠義水滸傳)』제60회 〈공손승망석산항마(公孫勝芒碩山降魔)〉,
 명(明) 용여당간본(容與堂刊本) 북경도서관

4-217 오원태(吳元泰),『팔선출처동유기(八仙出處東遊記)』, 종리비검참호(鍾離飛劍斬虎),
 일본 나이카쿠분코(內閣文庫)

4 218 윤틱희, 〈격호노〉, 18세기, 견본수묵, 28.0×20.7cm, 국립중앙박물관

4-219 『성세항언(醒世恒言)』천계 7년(1627) 금창엽경지간본(金閶葉敬池刊本)
 일본 나이카쿠분코(內閣文庫)

4-220 윤두서, 〈고사인물도〉,《가물첩》, 18세기, 나무에 수묵, 8.2×7.8cm, 국립중앙박물관

4-221 윤두서, 〈환동포구도〉,《가전보회》, 18세기, 지본수묵, 22.6×62.7cm, 녹우당

4-222 윤두서, 〈여협도〉,《윤두서전김식퇴춘등필화집》, 18세기, 견본수묵, 23.9×13.8cm,
　　　 국립중앙박물관

4-223 윤두서, 〈여협도〉,《가물첩》, 18세기, 견본수묵, 19.9×13.6cm, 국립중앙박물관

4-224 신범화, 〈선면여협도〉, 17세기, 지본채색, 15.6×41.0cm, 국립중앙박물관

4-225 『성명잡극삼십종(盛明雜劇三十種)』 중 양진어(梁辰魚), 「홍선녀(紅線女)」,
　　　 〈홍선녀야절황금합(紅線女夜竊黃金盒)〉 부분, 연세대학교 국학자료실

4-226 윤두서, 〈노옹관아도〉,《윤씨가보》, 18세기, 견본수묵담채, 27.2×22.6cm, 녹우당

4-227 구영(仇英),《인물고사도책》제3엽 부분, 명(明), 지본채색, 41.2×33.7cm, 북경 고궁박물원

4-228 전 윤두서, 〈미인독서도〉, 18세기, 견본채색, 61×41cm, 개인

4-229 필자미상, 〈춘정행락도〉 부분, 명(明), 견본채색, 129.1×65.4cm, 남경박물원

4-230 윤덕희, 〈여인독서도〉, 18세기, 견본담채, 20×14.3cm, 서울대학교박물관

4-231 윤덕희, 〈마상미인도〉, 1736년, 지본담채, 84.5×70cm, 국립중앙박물관

4-232 윤두서, 〈요지연도〉, 18세기, 견본채색, 34.9×68.3cm, 개인

4-233 윤두서, 〈요지군선도〉, 18세기, 견본채색, 34.9×61.7cm, 개인

4-234 구영(仇英), 〈군선축수도〉 부분, 명(明), 견본채색, 99×148.4cm, 대북 국립고궁박물원

4-235 윤두서, 〈유림서조도〉,《가전보회》, 1704년, 지본수묵, 22.8×55.6cm, 녹우당

4-236 윤두서, 〈탁목백미도〉,《가전보회》, 1706년, 지본수묵, 22.4×52cm, 녹우당

4-237 『장백운선명공선보』 중

4-238 윤두서, 〈화조도〉,《윤씨가보》, 18세기, 지본수묵, 10.1×13.1cm, 녹우당

4-239 『도회종이』 권3 「영모화훼」, 제청세

4-240 윤두서, 〈노수군작도〉,《가전보회》, 18세기, 지본수묵, 24×68.6cm, 녹우당

4-241 임량(林良), 〈관목집금도〉 부분, 명(明), 지본수묵, 34×1211.2cm, 북경 고궁박물원

4-242 윤두서, 〈군작도〉,《가물첩》, 18세기, 저본수묵, 11.8×12.2cm, 국립중앙박물관

4-243 『개자원화전』 초집 권4, 서조(栖鳥)

4-244 윤두서, 〈화지작추도〉,《윤씨가보》, 18세기, 지본수묵, 17.8×14cm, 녹우당

4-245 『개자원화전』 초집 권4, 설아(雪鴉)

4-246 윤두서, 〈숙조도〉,《가물첩》, 18세기, 지본수묵, 23.1×13.4cm, 국립중앙박물관

4-247 윤두서, 〈암상독조도〉,《가물첩》, 18세기, 견본수묵, 10.5×9.9cm, 국립중앙박물관

4-248 『도회종이』 권3 「영모화훼」, 답사세

4-249 윤두서, 〈죽석도〉,《가물첩》, 18세기, 견본수묵, 17.1×11cm, 국립중앙박물관

4-250 『당해원방고금화보』 66면

4-251 윤두서, 〈괴석난국죽도〉,《가전보회》, 18세기, 지본수묵, 22.2×55.4cm, 녹우당

4-252 문징명(文徵明), 〈선면죽석도〉, 명(明), 금전수묵, 18×50.7cm, 북경 고궁박물원

4-253 윤두서, 〈송도〉,《가물첩》, 18세기, 저본수묵, 25.5×13cm, 국립중앙박물관

4-254 『개자원화전』 초집 권2, 마원수법

5-1 　《조사》 1책 - 3책 표지, 녹우당

5-2 　《조사》 1책 제1면, 녹우당

5-3 　윤두서, 〈기자상〉, 1706년, 견본수묵, 43.5×21.6cm, 전주이씨병와공파종중

5-4 　윤두서, 〈주공상〉, 1706년, 견본수묵, 43.5×21.6cm, 전주이씨병와공파종중

5-5 윤두서, 〈공자상〉, 1706년, 견본수묵, 43.5×21.6cm, 전주이씨병와공파종중

5-6 윤두서, 〈안회상〉, 1706년, 견본수묵, 43.5×21.6cm, 전주이씨병와공파종중

5-7 윤두서, 〈주자상〉, 1706년, 견본수묵, 43.5×21.6cm, 전주이씨병와공파종중

5-8 이익, 〈십이성현화상찬서〉 제1-2면, 《십이성현화상첩》, 국립중앙박물관

5-9 이익, 〈십이성현화상찬서〉 제3-4면, 《십이성현화상첩》, 국립중앙박물관

5-10 윤두서, 〈주공〉, 《십이성현화상첩》, 1706년 9월 25일 이후, 견본수묵, 31.2×43cm, 국립중앙박물관

5-11 윤두서, 〈공자와 제자들〉, 《십이성현화상첩》, 1706년 9월 25일 이후, 견본수묵, 31.2×43cm, 국립중앙박물관

5-12 윤두서, 〈맹자와 송유(宋儒)〉, 《십이성현화상첩》, 1706년 9월 25일 이후, 견본수묵, 31.2×43cm, 국립중앙박물관

5-13 윤두서, 〈안회상〉, 1706년, 전주이씨병와공파종중

5-14 『동서양진연의』 삽화, 무림(武林) 이백당주인중수(夷白堂主人重修), 태화당주인참정(泰和堂主人參訂) 명간본(明刊本), 북경도서관

5-15 윤두서, 〈주자와 제자들〉, 《십이성현화상첩》, 1706년 9월 25일 이후, 견본수묵, 31.2×43cm, 국립중앙박물관

5-16 『수당연의(隋唐演義)』 삽화, 만력 연간 무림서방간본(武林書房刊本) 수도도서관(首都圖書館)

5-17 윤두서, 〈소동파진〉, 《윤씨가보》, 18세기, 지본수묵, 22.4×14.2cm, 녹우당

5-18 고명(高明), 『중교비파기(重校琵琶記)』, 고당칭경(高堂稱慶), 명(明) 완호헌간본(玩虎軒刊本), 일본 나고야시호사분코(名古屋市蓬左文庫)

5-19 윤두서, 〈심득경초상〉, 1710년, 저본채색, 159×88cm, 국립중앙박물관(보물 제1488호)

5-20 윤덕희, 〈이상의초상〉, 《소릉간첩》, 1735년, 견본채색, 29.5×11.7cm, 이돈형

5-21 필자미상, 〈이상의상〉, 17세기 초, 지본채색, 58×36cm, 이돈형

5-22 윤두서, 〈자화상〉, 18세기, 지본수묵채색, 38×20.5cm, 녹우당(국보 제240호)

5-23 〈백동경〉, 거울지름 24.2cm, 녹우당

5-24 윤두서, 〈석양수조도〉, 《가전보회》, 1704년, 지본수묵, 23×55cm, 녹우당

5-25 윤두서, 〈석양수조도〉 부분

5-26 윤두서, 〈짚신삼기〉, 《윤씨가보》, 18세기, 저본수묵, 32.4×20.2cm, 녹우당

5-27 전(傳) 이경윤, 〈수하취면도〉, 18세기, 견본수묵, 31.2×34.9cm, 고려대학교박물관

5-28 주신(周臣), 〈어락도권〉 부분, 명(明), 지본담채, 32×239cm, 북경 고궁박물원

5-29 조영석, 〈방당인어선도〉, 1733년, 지본담채, 28.5×37.1cm, 국립중앙박물관

5-30 윤두서, 〈수탐포어도〉, 18세기, 견본담채, 27×25.5cm, 간송미술관

5-31 윤두서, 〈수탐포어도〉 부분

5-32 주신, 〈어락도권〉 부분

5-33 윤두서, 〈설산부시도〉, 18세기, 견본수묵, 24.0×17.0cm, 간송미술관

5-34 윤두서, 〈실산부시노〉 부분

5-35 윤두서, 〈설중기마도〉, 《삼재화첩》, 18세기, 견본수묵, 21.5×18.5cm, 국립중앙도서관

5-36 윤두서, 〈설중기마도〉 부분

5-37 윤두서, 〈수하한일도〉, 18세기, 저본수묵, 26.6×16.2cm, 선문대학교박물관

5-38 윤두서, 〈나물 캐기〉, 《윤씨가보》, 18세기, 저본수묵, 30.4×25cm, 녹우당

부록

부록 1 해남윤씨 가계도〔어초은공파(漁樵隱公派)〕

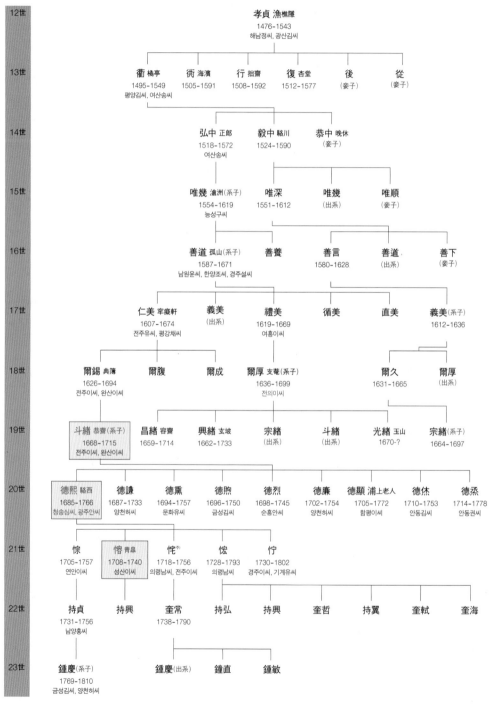

주) 海南尹氏兵曹參議公派門中,『海南尹氏(德井洞)兵曹參議公派世譜(漁樵隱公派)』卷之一 p. 66에는 尹忙로 적혀 있다. 필자는 尹忙,「祭文」,『棠岳文獻』第6冊 중 海南
尹氏文獻 卷18 靑皐公條에 준하여 尹忙이라는 이름을 사용하였다.
* 해남윤씨 가계도는 海南尹氏兵曹參議公派門中, 위의 책 卷之一(精徵文化社, 1998) 참조하여 정리함.

부록 2 윤두서·윤덕희·윤용·정약용 연보

연도	왕위	간지	나이				생애의 주요사실	비고
			윤두서	윤덕희	윤용	정약용		
1668	현종 9	戊申	1				윤두서는 5월 20일 해남 백련동(白蓮洞)에서 윤이후(尹爾厚)와 전의이씨(全義李氏)의 5남 1녀 중 넷째아들로 태어남. 증기 윤이석(尹爾錫)의 양자로 들어감. 행장 본관은 해남, 자(字) 효언(孝彦), 호(號) 공재(恭齋)·종애(鍾崖).	
1671	현종 12	辛亥	4				증조부인 윤선도(尹善道)는 6월 11일 85세로 임기로 별세함.	이서, 숙부 이주의 양자로 들어감.
1672	현종 13	壬子	5				윤두서는 5-6세에 큰 글씨(大字)와 초서(草書)를 쓰기 시작함. 이것을 보는 사람마다 얻음 모아 청함 했으며, 큰 글씨를 얻는 사람들은 가보(家寶)로 전함. 행장, 묘갈명(墓碣銘)	
1674	현종 15	甲寅	7				조부 윤인미(尹仁美)는 4월 25일 68세로 별세함. 생부 윤이후(尹爾厚)는 8월 4일 윤선도의 논례소(論禮疏) 및 예설(禮說) 2편을 선사(繕寫)해서 드리 갔다는 상소를 올렸으나 기각됨. 실록	제2차 예송(갑인예송)에서 남인이 승리하여 정권을 장악함.
1675	숙종 1	乙卯	8				윤두서는 1675년-1678년 사이에 한양으로 이사 온 것으로 추정됨. 이서는 윤두서를 '40년 지우(知友)'라고 함. 이서(李漵), 제윤공재문(祭尹恭齋文)	
1676	숙종 2	丙辰	9				윤이후 사천유생(四川儒生) 이0 허목(許穆)을 소환(召喚)할 것을 청하는 상소 올림. 실록	
1678	숙종 4	戊午	11				윤이석은 문음(門蔭)으로 종9품인 선공감역(繕工監役)으로 제수됨. 기보 윤이석은 8월 2일 조부 윤선기가 받았던 효종의 어찰(御札) 5책(冊)을 윤종에게 진상하면서 윤선도 와 부친 윤이미가 무함(誣陷)을 당한 일을 소지... 숙종은 소사(疏辭)를 인정하고 선조의 충정을 살펴보고 명하여 숙독으로 영전시켜 도를 예무 윤종(褒贈)한 것... (尼山縣監)을 제수함. 실록 윤두서는 양부를 따라 이산으로 내려감.	이하진, 윤3월 전우점검전랑장사로 청나라 예감. 이숙주자, 송시열 극형을 주청하다가 탁 남에게 몰려 북청으로 귀양갈 때 이민부 도 따라감.
1679	숙종 5	己未	12				생부 윤이후는 44세의 나이에 생원시(生員試)에 급제함. 윤이후는 허목에게 윤선도의 신도비를 지어줄 것을 청함.	
1680	숙종 6	庚申	13				윤이석은 5월 관찰사에게 면지을 청하는 소지(所志)를 올려 기을에 한양으로 다시 들어옴. 해남윤씨문중문서 중 1680년 윤이석의 소지 윤두서는 이때부터 이서와 서로의 마음을 주고받으면서 함께 학문을 연마함. 윤두서는 「이즈음 「당사화보」, 「고씨화보」 등 화본화를 보고서 그림 공부를 시작한 것으로 추정됨. 청죽화사	남인 대거 축출된 사건인 경신대출척(庚申 大黜陟) 일어남. 이하진, 2월 25일 진주목사로 강등, 운산 군으로 유배됨.
1681	숙종 7	辛酉	14				송시열 일기의 상소로 8월에 윤선도의 관직과 시호 추탈됨.	이익 출생.
1682	숙종 8	壬戌	15				윤두서는 이수광(李睟光)의 증손녀이자 이동규 전주이씨, 1623-1677)의 여식인 전주이씨(全州李氏, 1667-1689)와 결혼함. 행장	이하진, 유배지에서 별세함.
1683	숙종 9	癸亥	16				7월 3일 조모 조무 전주유씨(全州柳氏) 별세함.	

연도	왕위	간지	나이				생애의 주요사실	비고
			윤두서	윤덕휘	윤옹	정약용		
1685	숙종11	乙丑	18	1			· 윤두서의 맏아들 윤덕희(尹德熙, 1685-1766) 6월 11일 과천(果川)에서 큰외숙 이현기(李玄紀)가 근무하는 처소에서 태어남. 자(字) 경백(敬伯)이며, 호(號) 낙서(駱西), 연옹(蓮翁), 현옹(玄翁).	· 기사환국으로 남인이 6년간 재집권함. · 이만부 부친이 조정에 복귀하였으나, 한양(漢陽) 서호(西湖)에 머물며 강학(講學)에 힘씀.
1687	숙종13	丁卯	20	3			· 윤두서의 차남 윤덕겸(尹德謙, 1687-1733) 1월 15일 태어남.	
1689	숙종15	己巳	22	5			· 윤두서는 2월 13일 환수된 관직과 시호(諡號)를 다시 받고, 윤인미도 환수된 증직(贈職) 다시 받음. 실록 · 윤이후는 증광시(增廣試) 별과에 급제하고 성균관(成均館) 전적(典籍) 제수됨 · 윤이석은 2월 사복시주부 司僕寺主簿 의 제수를 시작으로 4월 한성부판관(漢城府判官), 5월 종친부 전부(宗親府典簿) 등을 거침. 기묘 · 윤흥서는 생원시에 합격함. · 윤두서의 부인 전주이씨 10월 3일 별세함(생전에 2남1녀를 둠). 행장	
1690	숙종16	庚午	23	6			· 윤이후는 5월 27일 정언(正言) 제수됨. 실록 · 윤두서는 이형징(李衡徵)의 여식 완산이씨(1674-1716)와 혼인함. 해남윤씨문중문서 중 혼서	· 이만부, 동학들과 영남(嶺南)을 유람하고 도남(道南)·팔현서원(八賢書院)에서 독서함.
1691	숙종17	辛未	24	7			· 윤종서는 생원시에 합격함. · 윤두서는 9월 장인을 대신하여 이항(李沆)의 만사를 씀. 기묘 · 윤이후는 병조정랑(兵曹正郎)을 제수받았으나 담 안에서 다시 고향 근처에서 백성을 다스리고 부모를 봉양하기 위해서 외직을 태해 전라도 함평현감(咸平縣監)으로 내려갔다가 이임(李黄, 1656-1710)의 과도로서 강원을 감당하지 못해 벼슬을 그만두고 영암군(靈巖郡) 남쪽 옥천방(玉泉坊)에 돌아옴. 지암일기, 현파공행장 · 윤이후는 죽도(竹島) 건설 시작함. · 윤후가 함평현감으로 있을 때 기골을 운종서는 양성시(釀聖試)가 있어 함평에서 윤이후와 응시하여 함께 거래 막 호명을 하려는 차에 피몸을 避身 하여 그림자만 빼어버림. 이때 운종서는 운이후와 함께 옥천정사에 거주함. 현파공행장	
1692	숙종18	壬申	25	8			· 윤두서는 실시(設試)에 합격함. 행장 · 윤두서의 장인 이형징의 내종형(內從兄) 윤지미(尹直美) 등과 모임을 가지면서 여러 편의 시를 남김. 두보와 백거이의 시에 차운한 시를 짓거나 경기도의 덕사(德寺)나 남양주군 별내면 덕송리 수락산 남옥쪽 기슭에 있는 흥국사(興國寺)와 누원(樓院)을 여행하면서 시를 짓기도 함. 기골 · 윤이후 14월 24일 윤이석에게 보낸 간찰에는 죽도(竹島)에 독을 쌓는 일, 팔마(八馬)에 읍조(揖造)하는 일 … 기골 만나 완성할 시기를 맞추었다고 함. 해남윤씨문중문서 중 간찰	· 이형상, 7월, 오위장(五衛將)이 되어 서울로 돌아왔다가 10월 양주목사(楊州牧使)로 부임됨. · (3월 이하곤의 부친 이인엽은 어사로 복명(復命)하였는데 전라도 관찰사(全羅道觀察使) 이현기(李玄紀)의 상소로 나문(拿問)당하고 파직됨.
1693	숙종19	癸酉	26	9			· 윤두서는 3월 1일 진사시(進士試)에 3등으로 합격함 시마방목, 지암일기 · 윤이후는 3월 5일 사헌부 지평을 제수받았으나 곧바로 작천에 한몸일. 실록 · 윤두서는 8월 여주 청심루에 가서 시를 지음. 기골 · 윤두서는 9월 4일 영암에서 윤이후를 뵙고, 9월 14일 연동에서 백포로 가서 별묘(別廟)를 참배하고, 19일 한양에서 윤이석이 사지 마비 증상으로 위중하다는 전갈을 받고 9월 22일 한양으로 출발함. 지암일기	· 삼득경, 진사시에 3등으로 합격함. · 이형상, 전정(田政)으로 인해 파직됨.

연도	왕위	간지		나이				생애의 주요사실	비고
			윤두서	윤덕희	윤용	정약용			
1694	숙종 20	甲戌	27	10			· 윤두서의 양부 윤이서는 1월 24일 향년 69세로 별세함. · 10월 18일 한양 향수동의 자식들이 윤이후에게 편지를 보내 희동(噲洞)에 있는 전부택(典簿宅)의 집을 팔고 제동(諸洞)에 임시로 옮겨 살게 되었다는 소식을 전함. 지암일기 · 윤두서의 셋째아들 윤덕훈(尹德熏, 1694-1757) 태어나.	· 폐비민씨(廢妃閔氏)·복위운동을 반대하던 남인(南人)이 화를 입어 실각·실권(失權)하고 소론과 노론이 재집권하게 된 갑술환국이 일어남.	
1695	숙종 21	乙亥	28	11			· 윤두서는 겨울 「遺稿論」을 지음. 기촌		
1696	숙종 22	丙子	29	12			· 윤두서의 넷째아들 윤덕후(尹德煦, 1696-1750) 태어나. · 윤두서는 3월 「용휴장운정화권룡학회조(用休藏雲亭和權龍學會組), 지음. 기촌 · 윤두서는 여름 가장 시기의 지화서를 남김. 기촌 · 이서(李溆)는 「술죽도시명서(述竹圖詩名書), 지음. 기촌. 홍도선생유고. · 윤두서의 셋째 형 윤종서(尹宗緖)는 12월 16일 거제로 유배감. · 윤두서는 겨울 부체에 아이들을 경계시키는 글을 씀. 기촌		
1697	숙종 23	丁丑	30	13			· 윤두서는 이영창(李榮昌)을 모함하여 운창서, 심득천과 함께 연루됨. 실록 · 윤종서는 4월 5일 향년 34세로 별세함. · 윤두서는 8월 상주로 이거하는 이만부에게 「기증이종사영남(寄贈李仲子嶺南), 을 지음. 기촌 · 윤두서는 윤이후를 보러 남쪽 고향으로 출발함. 해장 · 윤두서는 9월 9일 여섯 달이하와 함께 죽도에 도착하여 윤이후를 만남. 지암일기 · 윤두서는 9월 18일 연동으로 묵은 빚을 받들 받고 있으나 아들 사람들이 너무 기난하여 채권문서를 모두 불태움. 지암일기, 기촌 · 윤두서는 11월 죽산도에 유배중인 유명현을 찾아가 시를 청수함. 기촌 · 윤두서는 12월 10일 한양으로 돌아옴. 지암일기	· 이만부 상주(尙州) 노곡(魯谷) 식산(息山) 아래에 자리를 잡고 거감.	
1698	숙종 24	戊寅	31	14			· 윤두서의 다섯째아들 윤덕렬(尹德烈, 1698-1745) 출생함.	· 이만부, 부천상을 당해 경제(京第)로 돌아가 금산연상실 치름.	
1699	숙종 25	己卯	32	15			· 윤두서의 생부 윤이후 9월 13일 별세함.	· 이만부, 노곡(魯谷)으로 돌아옴.	
1700	숙종 26	庚辰	33	16			· 이서가 금강산을 유람하고 온 후에 〈금강산도〉(전해오지 않음)를 그려 윤두서에게 선물함. 건곤. · 윤두서는 노묵 노비(奴婢)에 의리를 논한 「예결진(禮節陳)」을 지음. 기촌	· 이만부, 노곡(魯谷)의 천운당(天雲堂) 건립. · 이형상, 3월 사직하고 영천(永川) 호연정(浩然亭)에 은거함.	
1701	숙종 27	辛巳	34	17			· 장남 윤덕희는 16세로 청송심씨와 혼인함. · 청송심씨는 장손 윤덕희를 혼인시킨 후에 이를 축하하기 위해 노비 5구를 별급함. 해남윤씨문중문서 · 가을 영암에 살고 있는 이만부는 윤두서의 종헌(鍾軒, 현재 영동에 있는 집을 찾아와 이사가 1700년에 금강산을 유람하고 난 후에 윤두서에게 선물함 〈금강산도〉를 품평함. 식산집	· 겨울 인현황후 승하함.	

연도	왕위		나이				생애의 주요사실	비고
	왕력	간지	윤두서	윤덕희	윤용	정약용		
1702	숙종 28	壬午	35	18			· 윤두서의 임금째아들 윤덕렴(尹德廉, 1702-1754) 출생함. · 심단(沈檀, 1645-1730)은 자신을 길러주신 외가인 은진에 보답코자 해남윤씨족보인 「임오보(壬午譜)」를 완성함. 임오보	· 이형상, 제주(濟州) 목사(牧使) 부임함.
1703	숙종 29	癸未	36	19			· 윤두서는 고조부 윤효정(尹孝貞) 윤구기(尹惟幾)의 요전(蠹田)을 마련하기 위해 소요 재물을 각출을 집안과 그 재물을 수합을 경하여 통치한 통도(通女)을 받음금. 해남윤씨문중이 중 통도(通女) · 윤두서는 겨울 권두숙(權斗叔)에게 《춘산고주도(春山孤舟圖)》《조선미술박물관》을 그려줌(현전하는 가장 이른 시기의 기년작).	· 이형상, 제주에 유배된 오시복(吳始復)을 옹호했다는 이유로 서임관직되어 영천(永川)으로 돌아감.
1704	숙종 30	甲申	37	20			· 윤두서는 1월 3일 장부 윤이석의 지석문(誌石文)을 그림. · 윤두서는 6월 〈세마도(洗馬圖)〉《녹우당》을 그림. · 윤덕희는 6월 (기전보회)의 〈석양수조도(夕陽水釣圖)〉《녹우당》을 그림. 이 그림에는 이서(李漵)가 "긍재(兢齋)"라는 호를 인장으로 사용함. · 이 제화시(題畫詩) 및 자작시(自作詩)가 있으며, · 윤두서는 생모 전의이씨는 7월 18일 향년 68세로 별세함. · 윤두서는 여름 (기전보회)의 〈유림누조도(幽林樓鳥圖)〉《녹우당》을 그림. 이 그림에는 이서, 이잠(李潜) 등이 있음. · 윤덕희는 20세 이전 이서에게 취학함. · 제주목사를 지냈던 이형상이 제주도의 역사, 고적, 풍속, 산물 등을 기록한 「남환박물(南宦博物)」을 지어 윤두서에게 줌.	· 이형상, 영광군수(靈光郡守)가 되어 당쟁(黨爭)을 타파하는 데 힘씀.
1705	숙종 31	乙酉	38	21			· 윤두서의 여덟째아들 윤덕현(尹德顯)을 낳. · 윤덕희는 6월 「가세유사(家世遺事)」를 씀. · 11월 11일 윤덕희의 장남 윤종(尹悰) 출생함. · 윤덕희는 「제호선(題湖船)」, 지음 수발집(漫物集)	
1706	숙종 32	丙戌	39	22			· 윤두서는 여름 이형상에게 《오성도(五聖圖)》(오성도(기자, 주공, 공자, 인자, 주자)) (전주이씨병와공파종중)를 그려줌. · 이잠(1659-1706)은 왕세자를 적대하는 김춘택을 제거해야 한다는 강력한 상소를 올려 숙종의 분노를 사 9월 25일 타계함. 막내 · 이잠이 사망한 엄마 후에 《십이성현화상첩(十二聖賢畫像帖)》《국립중앙박물관》을 완성하여 이잠이 집에 보냄. (孟子)와 송유(宋儒) 주자와 제자들(明儒) · 9월 남부(南部) 소사(召史) 명례동(明禮同) 군진사대부 비(婢) · 이잠(李潜)의 지속국을 자음하고 그의 문 본(本紀) · 이청(李潚)에게 청함. 「남부명례방」《남부명례동도(南部明禮同圖)》《녹우당》에 제작함. 문서집3 3, p. 97 · 윤두서는 11월 11일 (기전보회)의 〈득록백미도(得鹿百媚圖)〉《녹우당》을 그림. · 윤두서는 겨울 민치반(閔致畔)에게 (기전보회)의 《획금관월도(獲擒翫月圖)》《녹우당》을 그려 · 윤두서는 12월 남송대(南宋代) 양휘(楊輝)가 저술한 수학서인 「양휘산법(楊輝算法)」《녹우당》을 필사함. · 윤덕희는 「제화시」, 지음 수발집	· 이만부, 영의정 최석정(崔錫鼎)으로부터 하순을 천거받음. · 이형상, 여름 영광군수를 사직하고 영천(永川) 호연정으로 돌아옴.

연도	왕위	간지	윤두서	윤덕희	정약용	생애의 주요사실	비고
1707	숙종33	丁亥	40	23		·윤두서는 6월 〈기진보회〉의 〈송김영양도(送金嶺望圖)〉〈녹우당〉을 그림. ·윤두서는 초겨울 「고산유고(孤山遺稿)」권15에 실려 있는 「송정헌이강동서(送遂軒李江東序)」를 초서로 쓴 묵적을 〈기진유묵(家傳遺墨)〉 지수첩에 넣음.	·이형상, 별호를 '순옹(順翁)'이라 함.
1708	숙종34	戊子	41	24	1	·윤두서는 1월 최익인에게 〈기름첩(家物帖)〉의 〈조어산수도(釣魚山水圖)〉, 〈설경모정도(雪景茅亭圖)〉(국립중앙박물관)을 그림. 7월 27일 윤덕희의 차남 윤옥(尹愹, 1708-1740)이 출생함. 자 군언(君彦), 호 청고(靑皐), 유헌(有軒), 소선(蕭仙). ·윤두서는 여름 윤주하(尹冑夏)에게 〈기진보회〉〈녹우당〉을 그려줌. ·윤두서는 가을 민진원(閔鎭祚, 1686-1745)에게 〈기진보회〉의 〈신선우기도(神仙遇碁圖)〉〈녹우당〉을 그려줌. ·11월 17일 밤 이하곤은 권한베, 윤두서, 윤두서의 둘째아들 윤덕겸(尹德謙, 1671-?), 남취(南就, 1685-?) 등과 함께 자신의 집 이화당에서 모임을 가짐. 이 때 이하곤은 서권을 내어서 그것을 감상하고 각자 글을 썼으며, 윤두서가 〈모운관월도(摹雲觀月圖)〉(전해오지 않음)을 그림. ·윤두서는 이 무렵 이하곤에게 〈선면수하노승도(扇面樹下老僧圖)〉〈녹김중앙박물관〉을 그려줌. ·윤두서는 「제효선중상계인(題畵扇贈尙秀君)」, 지음. 수발집.	·이만부, 동국의 성리학전으로 평가되는 「도동편(道東編)」을 완성함.
1709	숙종35	己丑	42	25	2	·윤덕희의 사촌동생 윤덕부(尹德溥)에게 부채 그림을 그려줌, 이때 쓴 글에서 진상(眞像)·진경(眞景)이라는 용어를 사용함. 수발집. ·윤덕희는 「제자시소경(題自寫小景)」, 지음. 수발집. ·윤두서는 장수의 도리를 자세히 논한 「정의편(正義篇)」, 지음. 기종.	
1710	숙종36	庚寅	43	26	3	·이즈음 제상 최석정(崔錫鼎)이 세마(洗馬), 세자익위사의 정9품 잡직)로 천거하였으나 윤두서가 만류하여 취소됨. 행장 ·윤두서의 이종재이들 윤덕희에게 〈심득경조상(沈經肯像)〉을 그려줌. ·윤두서는 8월 제증동생인 심득경(沈得經)이 38세로 사망하자 11월에 〈심득경초상(沈經肯像)〉〈국립중앙박물관〉을 제작함. ·윤덕희는 「만지화선(漫題畵扇)」, 「허지화선(戱題畵扇)」, 「제효선(題畵扇)」2수, 「제자사선수도(題自寫山水圖)」 등을 지음. 수발집	·이만부, 문희(聞喜) 회음산(華陰山) 아래로 옮기어 저술의 편찬에 몰두함. ·이항상 효정민군(孝貞大君)의 사우(祠宇) 중수(重修)로 인해 상주(尙州)로 이거(移居)함.
1711	숙종37	辛卯	44	27	4	·윤두서는 6월 3일 일본에 파견함 통신사 별천(別薦) 명단 중에 윤상이나 끝내 낙점되지 않음. 빈변사 등록 ·윤두서는 초가을 여덟째아들 윤덕희에게 〈온씨가보(尹氏家譜)〉의 〈우어산수도(雨餘山水圖)〉〈녹우당〉을 그려줌. ·윤두서는 장아 이형징(李衡徵)의 회갑을 축하하기 위해 〈연우도(宴遊圖)〉를 그림. 사선집 ·윤두서는 광주(廣州)남쪽의 판교촌(板橋村)으로 이주함. 현재공원장 ·윤덕희의 부인 청송심씨 별세함.	·이만부, 이형징의 회갑연에 참석하여 시를 지음. ·이하곤은 기솔과 함께 충북 진천으로 하향(下鄕)함.

연도	왕위	간지	나이				생애의 주요사실	비고
			윤두서	윤덕희	윤용	정약용		
1712	숙종 38	壬辰	45	28	5		• 윤두서의 양모인 심씨인 6월 28일 향년 84세로 별세함. • 김항집(金項集)의 아들인 김양(金良, 1648-1722)이 1712년에 동지정사(冬至正使)로 11월 3일 청나라 연경에 갈 때 자제군관으로 따라간 김항업(金項業, 1658-1721)이 1713년 2월 18일 중국에서 정선, 조영석, 최기이 차의 산수화와 윤두서의 그림 여러 점을 미우당(米友堂)에게 내보이자 정선의 그림이 가장 뒤 아닌 데 반해 윤두서의 그림은 의문이 생성됨을 단점으로 지적함. 노가재연행일기(老稼齋燕行日記) • 윤두서는 《동국여지지도》(1712년 5월 15일에 세운 박도산정계가 표시됨)와 《일본여도》를 1712년 이후부터 1715년 사이에 제작함.	• 이맘부. 다시 상주(尙州) 노곡(魯谷)으로 돌아옴.
1713	숙종 39	癸巳	46	29	6		• 윤두서가 12월 이도경(李道卿)을 위해 전, 예서로 염구를 써줌. 이 글씨는 《가전유묵(家傳遺墨)》(녹우당) 제2첩 9-15면에 실려 있음. • 윤두서는 봄 가난으로 인해 솔가하여 해남으로 귀향함. 행장 • 윤두서는 10월 「화평(畵評)」을 씀. 기증 • 윤덕희는 10월 「상성주서(上城主書)」, 등 시간 두 편을 씀. 기증 • 윤덕희의 《서재(書齋)》제3면 《누거선수도(樓閣山水圖)》(녹우당) 그림. 윤덕희는 「제화선」, 지음. 수별집	
1714	숙종 40	甲午	47	30	7		• 윤두서의 망령 윤창서(尹昌緒, 1659-1714)는 정월 10일에 서울 사직동(社稷洞) 집에서 56세로 타계함. 족보 • 윤두서는 9월 《윤씨가보》의 《수하휴식도(樹下休息圖)》와 《선연송하노승도(扇面松下老僧圖)》(유복당)을 그림. • 윤두서는 9월 이사에게 「화첩중간구서(懷漢中觀書)」를 씀. 기증 • 윤두서는 기증 《상암몽리도(商巖夢裏圖)》(전해오지 않음)를 그리고 「유하상암몽리신(留廈商岩夢)」신(楔臨)」이라는 7언시를 남김. 기증 • 윤두서의 막내 아들 윤덕응(尹德鷹, 1714-1778) 출생함. 윤덕희는 「제화선」, 지음. 수별집	• 이맘부. 노곡정사(魯谷精舍)가 화재로 불타자 북쪽에 천운당(天雲堂)을 지음.
1715	숙종 41	乙未	48	31	8		• 윤두서는 3월 최익한의 연금(호우)에 석양정화매죽(石陽正畵梅竹)을 써냄. 기증 • 윤두서는 봄 최익한에게 거문고 자료로된 「답최탁지서(答崔濯之書)」를 씀. 기증 • 윤두서는 4월 아들 윤덕희를 광주인씨와 재혼시키고, 이를 축하하는고지 노비 3구를 별급함. • 이서는 4월에 당나라 시인 대숙륜(戴叔倫, 732-789)의 「증이당산인(贈李唐山人)」을 조서로 써서 윤두서에게 보냄. 이 글은 《가전보회》(녹우당)에 실려 있음. • 윤두서는 5월 12일 사촌네 「연몽동사(賢勞東辭, 화접을 그려 보냄. 근무 • 9월에 이흥명(李弘溟)이 70세 되던 해에 ㅅㅅ로 당흘 「조석제(朝夕祭)」라고 지어서 이에 윤두서는 변서를 지어줌. 기증 • 윤두서의 장인 이형징이 10월에 타계하여 만시를 지음. 기증 • 윤두서는 음 11월 26일 백련동(白蓮洞)에서 48세의 일기로 타계함. (현재 윤두서의 묘소: 전라남도 해남군 현산면 백포리)	• 이형상 상주(尙州)에서 다시 영천(永川)으로 돌아옴.
1716	숙종 42	丙申		32	9		• 5월 27일 윤두서의 둘째 부인 완산이씨 타계함(생전에 7남2녀를 둠). 행장	

742

연도	왕위	간지	나이			정약용	생애의 주요사실	비고
			윤두서	윤덕희	윤용			
1717	숙종 43						·윤흥서는 제종동생 심득경의 묘갈명을 지음. 당악문헌	
1718	숙종 44	戊戌		34	11		·윤덕희는 분재하고, 윤선도의 신도비(神道碑)를 세움. ·윤덕희 셋째아들 탁(侂, 1718-1756) 출생함. ·이서는 윤두서의 묘를 이장할 때 제문 지음. 행장	
1719	숙종 45	己亥		35	12		·윤덕희는 선친 윤두서의 그림을 모아 8월에 《가전보회》, 9월에 《윤씨가보》를 꾸밈.	
1721	경종 1	辛丑		37	14		·윤덕희는 「제좌선」 2수, 「제좌선(題畫蟬)」 지음. 수발집	
1722	경종 2	壬寅		38	15		·이하곤은 강진(康津)으로 귀양간 장인 송상기(宋相琦, 1657-1723)를 찾아가는 길에 호남(湖南) 지방을 유람하다가 11월 16일 해남 백련동 윤덕희의 집을 방문하여 화권을 감상하고, 11월 18일 백포를 방문함 두리초	
1726	영조 2	丙午		42	19		·윤덕희는 「제자작장송대월도(題自作長松待月圖)」 지음. 수발집	
1728	영조 4	戊申		44	21		·윤덕희 셋째아들 굉(竤, 1728-1793) 출생함.	
1729	영조 5	己酉		45	22		·봄 운중사 판교(板橋)에서 걸사하러 하여 그곳의 소녀들을 모아서 화문을 가르치고 기예를 익히게 하였는데, 이곳이 이른바 여택사(麗澤社)임. 현파공행장	
1730	영조 6	庚戌		46	23		·윤덕희는 「제자서화소서(題自寫畫小序)」, 「서첨사(書帖序)」 지음. 수발집 ·윤덕희 다섯째 아들 저(柠, 1730-1802) 출생함.	
1731	영조 7	辛亥		47	24		·윤덕희는 봄에 가족을 거느리고 한양으로 돌아옴. ·윤덕희는 〈동경서숙도(冬景書塾圖)〉, 〈하경산수도(夏景山水圖)〉(개인), 〈산수인물도(山水人物圖)〉, 〈산수도(山水圖)〉(이상 국립중앙박물관), 〈기려도(騎驪圖)〉(선보(鱗譜)) 등 제작함. ·이무렵 운룡은 자신이 후에 설 집을 직접 그림으로 그린 〈초당도〉(전해오지 않음)를 남김. 당악문헌	
1732	영조 8	壬子		48	25		·윤덕희는 음력 9월에 〈마상인물도(馬上人物圖)〉(국립중앙박물관) 그림. ·윤덕희는 마이과 맏은 소재로 다룬 「제자사화장(題自寫畫障)」 남김. 수발집 ·가을 윤덕희는 〈선보(鱗譜)〉의 〈소림고정도(疎林孤亭圖)〉(기세록 구장)를 이현정사(泥峴精舍)에서 그림. ·윤덕희, 〈삼소도(三笑圖)〉〈선문대화교박물관〉 등 제작함. ·남태응은 "윤두서의 아들 윤덕희 또한 그림을 세습하여 화명을 세상에서 얻었으나 아버지 제주의 공교함만 영볼 뿐 그 신묘함은 얻지 못하여 마치 청강 조속 부자와 같았다. 윤덕희의 아들 운용 또한 제주가 빼어나 앞으로 나아감은 아직 헤아릴 수 없을 정도다. 다만 그 성공이 어떠할까 기다릴 뿐이다"라고 평함. 청죽화사	

부록 743

연도	왕위	간지	나이				생애의 주요사실	비고
			윤두서	윤덕희	윤용	정약용		
1733	영조 9	癸丑		49	26		·윤두서 처럼 윤덕희 세상을 떠남. ·겨울 윤덕희는 사진 정부으로 죄이한(崔翊漢) 〈원유고주도(遠遊觚舟圖)〉(서울역사박물관)을 그려줌.	
1735	영조 11	乙卯		51	28		·윤덕희는 7월 세조인진종모(世祖御眞叢摹)에 추천됐으나 병을 이유로 사양함. ·윤용은 진사[에 2등으로 합격함. 과시로 명성을 날림. ·윤덕희는 〈이상의초상(李尚毅肖像)〉(이도형을 모사함.	
1736	영조 12	丙辰		52	29		·윤덕희는 동제 아들 윤용에게 〈마상미인도(馬上美人圖)〉(국립중앙박물관)와 〈마정상도(馬丁像圖)〉(일본 유현재)를 그려줌. ·윤덕희는 연포(漣浦)라는 호를 사용함. ·윤덕희는 「제자사화상(題自畵像)」2수 지음. 수발집	
1737	영조 13	丁巳		53	30		·윤덕희는 「제화죽(題畵竹)」지음. 수발집	
1738	영조 14	戊午		54	31		·한성부(漢城府)에서 윤덕희 인구현황을 기록하여 발급한 준호구(准戸口, 호적)에는 한성부 동부 건덕방에 부인 안씨(安氏), 종(婢)·용(傛)·틱(侘) 부부, 동생인 덕겸·덕증(德?) 부부와 함께 등재됨. 고문서집성 3, p.35 ·윤덕희는 「우제모산도증형(又題茅山圖贈行)」, 제자사화첩, 지음. 수발집	
1739	영조 15	乙未		55	32		·윤덕희, 최정억(崔廷億, 1679-1748)에게 〈남극노인도(南極老人圖)〉(간송미술관)그려줌.	
1740	영조 16	庚申		56	33		·윤덕희는 윤용의 모를 마련하기 위해 해남에 내려감. 행장 ·윤증(尹拯)이 지은 「청고곡제문(靑皐谷祭文)」에 의하면, 윤용의 모를 남양 이화동(경기도 화성시 우정읍 이화동)으로 정하고, 4세 때 세상을 떠난 모친 청송심씨의 옛 무덤도 이곳으로 죽어서나 마아머니 곁에 머물게 하였다고 함. 윤증, 청고곡제문 그러나 죽보에는 해남군 현산면 백포리 공소 孔澤洞으로 되어 있는 것으로 보아 1747년 그의 처인 성산이씨가 별세할 때 이곳으로 이장하여 합조한 것으로 추정됨. ·윤덕희는 해당 대흥사에 들러 제화사를 남김. 수발집	
1741	영조 17	辛酉		57			·겨울 윤덕희는 「제자사설경화상(題自畵像景畵彙」 지음. 수발집 ·선담 그림을 윤덕희의 윤두서의 행장 초본을 씀. 공재공가장초	
1742	영조 18	壬戌		58			·윤덕희는 최정억(崔廷億, 1679-1748)에게 〈미도(馬圖)〉(국립중앙박물관) 그려줌.	
1743	영조 19	癸亥		59			·윤덕희는 「제노송도(題老松圖)」, 제자사화첩, 지음. 수발집	
1744	영조 20	甲子		60			·윤덕희는 큰아들은 종이 위에 글을 은사기게 됨에 따라 사환 노비가 없음을 염려하여 5구의 노비를 증여함. 해남윤씨종문서 문제일	
1745	영조 21	乙丑		61			·윤덕희는 〈산수도〉(녹우당) 중 〈서체(書體)〉2폭을 그림. ·4월 17일 권상일一이 이익의 아들 이맹휴에게 편지를 보내 종이 19장을 윤덕희에게 글씨를 써달라고 대신 부탁을 함. 청매일기	

연도	왕위	간지	나이				생애의 주요사실	비고
			윤두서	윤덕희	윤용	정약용		
1746	영조 22	丙寅		62			·윤덕희는 셋째동생 윤덕성(尹德熙)에게「별리산수도(別離山水圖)」(종이대학교박물관) 그려줌. ·윤덕희는「제자사노선도(題自寫老僊圖)」,「제자사기경박이고고도(題自寫子期聽伯牙鼓琴圖)」, 지음. 수념집 ·윤덕희는 등 9형제가 모여 백모동(栢牟洞)이 자신에 대한 앞으로의 소유권을 중기로 귀속해야 한다는 논의함.	
1747	영조 23	丁卯		63			·윤덕희는 이흥(李興)과 함께 1747년(63세, 영조 23) 3월 22일부터 4월 27일까지 총 35일 동안 금강산, 관동, 설악산 일대를 탐승한 여정을 하루도 빠짐없이 일기형식으로 기록한 기행산문인 금강유상록(녹우당)을 남김. ·윤덕희는 이병연(李秉淵) 만나 서로 시를 나눔. 수념집, 담악문헌 ·윤용이 쳐 성산이씨 별세.	
1748	영조 24	戊辰		64			·윤덕희는 1월 숙종어진모사(肅宗御眞模寫) 감동(監董)으로 발탁됨. 목품직인 사용원주부 거처 동 부도서를 제수별치 제수 받음. 행장	
1749	영조 25	己巳		65			·봄 윤덕희는 사용원주부를 거쳐 정릉령(貞陵令) 제수하다가 겨울 병으로 사임함. 행장	
1750	영조 26	庚午		66			·윤덕희는「주제자사화상(走題自寫畫像)」,「제자사인묵도(題自寫仁默圖)」, 지음. 수념집	
1751	영조 27	辛未		67			·윤덕희는 남원군 이설의 회갑 때 (수성도)(전해오지 않음) 그려줌. 수념집	
1752	영조 28	壬申		68			·봄 윤덕희는 안씨 먼저 해남으로 보내고, 가을 한양성을 정남 종에게 맡기고 낙향함. 행장 ·윤덕희는「제자작화첩(題自作畫帖)」, 지음. 수념집	
1753	영조 29	癸酉		69			·윤덕희는「제자사장송간월도(題自寫長松看月圖)」, 지음. 수념집	
1755	영조 31	乙亥		71			·윤덕희는 중시조 광전(光琠)이 1354년 아들에게 노비를 사이를(勝輿 함께) 때의 문서를《전가고적(傳家古蹟)》(녹우당)이라는 이름으로 장첩함.	
1756	영조 32	丙子		72			·윤덕희의 아들 윤덕과 장손 윤지정(尹持貞) 사망함.	
1757	영조 33	丁丑		73			·윤덕희의 정남 윤종 사망함. ·윤덕희는 왼쪽 눈 실명함. 행장	
1758	영조 34	戊寅		74			·윤덕희 부인 안씨 별세함.	
1759	영조 35	己卯		75			·윤덕희는「제면면(題面面),「제한송일변후(題翰浩源屛後)」, 지음. 수념집 ·윤차종(윤덕휘)의 손자, 정약용의 외사촌 태어나다.	
1760	영조 36	庚辰		76			·11월 27일 윤덕희 형제 9명 별세함. ·윤덕희는「수성도증인위수(壽星圖贈人爲壽)」, 지음. 수념집	
1762	영조 38	壬午		78		1	·윤두서의 외증손 정약용, 6월 16일 광주군 초부면 마재(지금의 양주군 외부면 능내리)에서 4남 1녀 가운데 4남으로 출생함.	

연도	왕위	간지	나이 윤두서	나이 윤덕희	나이 윤용	정약용	생애의 주요사실	비고
1763	영조 39	癸未			79	2	· 윤덕희는 통정대부(通政大夫)로 승진되고 첨지중추부사에 배해짐. 행장 · 윤덕희는 《보장(寶藏)》서화첩(〈월하탄금도〉,〈도담절경도〉,〈수하독서도〉,〈노송도〉, 글씨 2폭)(노우당) 제작함. · 윤덕희는 「회제엄효미선(繪題嚴孝眉扇)」 지음. 수발집	
1765	영조 41	乙酉			81	4	· 윤덕희는 「제자사화(題自覺畵)」 지음. 수발집	
1766	영조 42	丙戌			82		· 윤덕희는 가선대부(嘉善大夫)로 승진한 데 이어 기로(耆老)로 승진됨. 행장 · 윤덕희는 선암 묘자누에 배련동도에서 82세의 나이로 별세함. 현재 윤덕희의 묘소: 전라남도 해남군 화산면 선산불	
1770	영조 46	庚寅				9	· 정약용 해남윤씨(윤덕열의 차녀) 43세로 별세함.	
1776	영조 52	丙申				15	· 정약용 풍산홍씨 화보(和輔)의 딸과 결혼함. 호조좌랑이 된 부친을 따라 서울 남촌에 거주함.	
1777	정조 1	丁酉				16	· 정약용 이익(李瀷)의 유고를 보고 사숙함. 선배 이가환이 정현 이승훈, 그리고 권철신, 체제공 등과 교제하기 시작함.	
1781	정조 5	辛丑				20	· 정약용 서울에서 과시(科試)를 익힘.	
1782	정조 6	壬寅				21	· 정약용 서울 창동에 집을 사서 기가함.	
1783	정조 7	癸卯				22	· 정약용 생원 합격, 회현방으로 이사, 재산루(在山樓)에 거주함. · 9월 12일에 큰아들 학연(學淵)이 태어남. · 정약용 남상 아래 회현방으로 이사함.	
1784	정조 8	甲辰				23	· 정약용 이벽(李檗)을 따라 배틀 타고 두미협(斗尾峽)을 내려가면서 서교(西敎)에 관한 얘기를 듣고 책 한 권을 봄.「성호사설」을 통해 상사수리(象緯數理)에 관한 책들 이외에 서양이 방작이「비유(轟油)」의「칠극(七克)」, 팡방제의「영언려작(靈言蠡勺)」, 탕약망의「주제군징(主制群徵)」의 책을 열람함. · 윤지충은 김범우(金範禹)의 집에서「천주실의」,「칠극」을 발견함.	
1786	정조 10	丙午				25	·「7월 29일, 정약용의 둘째 아들 학유(學游) 출생함.	
1788	정조 12	戊申				27	· 정약용은 겨울에 반순이 백수장에서 체제공과 함께 모여 조웅이 연객 그림 품평을 하고 표임 글씨 실 제작.	
1790	정조 14	庚戌				29	· 정약용은 한림회권(翰林會圈)에서 뽑혔고, 29일에 한림소시(翰林召試)에서 뽑혀 예문관 검열(檢閱)에 득독으로 제수. 응양이 무사과(副司果)로 승직. 사간원 정언(正言)에 제수. 9월 10일, 사헌부 지평에 제수되어 무과감대(武科監臺)에 나감.	
1791	정조 15	辛亥				30	· 윤지충은 정약전(丁若銓)으로부터 교리를 배운 후 천주교에 입교함. · 겨울 흥남에서 진산사건(珍山事件)이 일어나 윤지충 사형됨.	
1792	정조 16	壬子				31	· 정약용은 홍문관 수찬에 제수됨.	

연도	왕위	간지	나이				생애의 주요사실	비고
			윤두서	윤덕희	윤용	정약용		
1797	정조 21	丁巳				36	· 정약용은 겨울에 홍역을 치료하는 여러 가지 처방을 기록한 《마과회통(麻科會通)》 12권을 완성함.	
1799	정조 23	己未				38	· 10월 조화진과 충청감사 이태영이 이가환, 정약용과 주문모 밀입국을 보고한 한영의 부자를 서교에 탐닉하였다고 상주하였는데, 정조는 무고라고 일축함.	
1800	정조 24	庚申				39	· 정약용은 열수(洌水) 가로 돌아감. 초천(苕川)의 정자가 함께 형제가 함께 모여 날마다 경전을 강 (講)하고, 그 당(堂)에 '여유(與猶)'라는 편액을 제작함.	· 정조 승하
1801	순조 1	辛酉				40	· 정약용은 11월 강진현 강진현(康津縣)으로 유배됨.	
1805	순조 5	乙丑				44	· 정약용은 봄 해장선사와 만나 교유. 겨울에 큰아들 정학연이 찾아옴.	
1808	순조 8	戊辰				47	· 정약용은 봄에 윤단(尹慱)의 산정(山亭)인 다산(茶山)초당(강진현 萬德寺 서쪽) 이주함. · 봄 정약용의 둘째 아들 학유가 방문함.	
1813	순조 13	癸酉				52	· 정약용은 〈매조도(梅鳥圖)〉(고려대학교박물관) 제작함.	
1818	순조 18	戊寅				57	· 정약용은 8월 이태순의 상소로 해배되어 열수의 본가로 돌아옴.	
1819	순조 19	己卯				58	· 정약용은 8월 운종하(尹鍾河, 1772-1810)의 제문을 씀.	
1820	순조 20	庚辰				59	· 정약용은 겨울 운정언(尹正言)의 묘지명을 지음.	
1821	순조 21	辛巳				60	· 정약용은 겨울 운지범(尹持範)의 묘지명을 씀.	
1822	순조 22	壬午				61	· 정약용은 회갑년을 맞아 「자찬묘지명」, 지음. 운지눌(尹持訥)의 묘지명을 씀.	
1836	헌종 2	丙申				75	· 정약용 별세함.	

· 이 연보는 「공재공행장」, 「공재공묘갈명」, 「낙서공행장」, 「당악문헌」, 「기졸」, 「수발집」, 「지암일기」, 해남운씨문중문서, 「조선왕조실록」, 「사마방목」, 「다산연보」, 운두서, 운덕희, 운용 등이 교유한 인물들의 문집 등을 참조하여 정리함.

윤덕희가 1741년에 쓴 「공재공행장(恭齋公行狀)」은 윤두서의 생애, 가계 및 가법, 학문 및 독서경향, 성품과 취미, 교유, 가족관계에 관한 자세한 정보를 제공해준다. 녹우당에 소장된 「공재공행장」은 3본의 필사본이 전한다. 해남 녹우당에 소장된 『가장(家狀)』 2책(필사본)에는 「공재공가장초(恭齋公家狀草)」(초본)와 「공재공행장」(정서본)이 묶여져 있다. 초본의 표지에는 "신유제석(辛酉除夕)"이라고 적혀 있어 이 글은 윤덕희가 1741년 섣달 그믐날에 완성한 것임을 알 수 있다. 초본에는 그의 호인 종애(鍾崖)가 있지만 정서본에는 이 호가 생략되어 있다. 이을호 박사는 1970년에 『가장』에 수록된 정서본인 「공재공행장」의 원문을 최초로 학계에 소개하였다.[1] 이 정서본은 『당악문헌』 6책 해남윤씨문헌 권16 공재공조에 「공재공행장」이라는 제목으로 재수록되어 있다. 『당악문헌』에 실린 본에는 "또한 일본여지 역시 매우 자세하다. 대저 공이 병법에 뜻이 있어서 도리와 산천을 기록하고 실재의 숙소와 각장(榷場)을 글로 기록하였다"라는 내용이 더 추가되어 있다.[2]

　돌아가신 아버지의 성은 윤씨이며 이름은 두서(斗緖), 자는 효언(孝彦), 호는 공재(恭齋)이며 해남인이다. (선조에) 효정(孝貞)이란 분이 있었으니 호는 어초은(漁樵隱)이다. (어초은은) 덕행과 문장을 겸비하여 성균 진사가 되었으며 호조참판을 증직받았다. (당시는 연산군시대라) 과거공부를 하지 않고 은거하면서 후진을 교육하니 윤씨의 가업은 사실상 이분이 기초를 닦았다.

　先府君姓尹氏 諱斗緖 字孝彦 號恭齋(초본 又號鍾崖 추가) 海南縣(棠岳文獻本 縣이 삭제)人 有諱孝貞 號漁樵隱 有德行文章 擧成均進士 贈戶曹參判(棠岳文獻本 當燕山時 추가)棄擧業 隱居敎誨 尹氏之業實基於此.

　(이분이) 아들을 낳으니 이름은 구(衢)이며, 호는 귤정(橘亭)이었다. (귤정공은) 문과에 급제하여 교리로서 학행과 문장이 세상에 널리 알려졌다. 중종 때 조정암(趙靜

1　윤두서 행장의 원문은 李乙浩, 「恭齋 尹斗緖 行狀」, 『美術資料』 제14호(국립중앙박물관, 1970.12) pp. 1-5에 소개되었고, 번역문은 김과정, 「나의 아버지 尹恭齋」, 『讀書新聞』 1976년 4월 25일, 5월 2일, 5월 9일, 5월 16일 등 총 4회 연재되었다. 이 책의 윤두서 행장 번역문은 김과정의 번역본을 참고하여 재정리한 것이다.

2　"又圖日本輿地亦甚該詳 盖公留意於兵流 故道里山川之記實寓榷場文字也.", 尹德熙, 「恭齋公行狀」, 『棠岳文獻』 6冊 海南尹氏文獻 卷16 '恭齋公'條.

菴, 조광조) 등 여러 군자들과 함께 경악(經幄)³에 출입했다. 기묘사화가 일어난 뒤 조정에서 쫓겨나 시골로 돌아갔다. 뒤에 이조판서를 증직받았다.

生諱儞 號橘亭 文科校理 學行文章著於世 當中宗朝 與趙靜菴諸君子出入經幄 及己卯禍作 竄黜歸田 後贈吏曹判書.

아들 두 분이 있었는데 홍중(弘中)은 문과에 급제하여 뒤에 예조정랑인데 뒤에 예조판서를 증직받았고, 의중(毅中)은 문과에 급제하여 예조판서와 좌참찬을 지냈다. 문학으로 선조의 명경(名卿)이 되었다. 정랑공(正郎公)이 아들이 없어 참찬공의 둘째아들인 유기(唯幾)를 후사로 삼았다. (이분은) 문과에 급제하여 강원도관찰사를 지냈다. (이분) 또한 아들이 없어 백씨(伯氏)인 예빈시 부정 유심(唯深)의 둘째아들인 선도(善道)를 후사로 삼았다. 이분이 고산선생(孤山先生)이다.

有二子 諱弘中 文科禮曹正郎 後贈禮曹判書 諱毅中 文科禮曹判書左參贊 以文學爲宣廟朝名卿 正郎公無嗣 以參贊公次子諱唯幾爲後 文科江原道觀察使 亦無嗣 以伯公禮賓寺副正諱唯深次子諱善道爲後 是爲孤山先生.

(고산선생은) 문과에 급제하여 예조참의에 이르렀으며, 도의와 문장이 당대에 유명했다. 유생으로 있을 때부터 강개(慷慨)한 마음으로 시사(時事)를 말해 여러 차례 귀양살이를 했으며, 효종이 승하했을 때 송시열의 오례(誤禮)의 잘못을 논했다가 큰 화를 당할 뻔했다. 특별히 선왕(先王)의 스승이라 하여 삼수(三水)로 귀양 갔다가 다시 광양으로 귀양 갔다. 숙종이 즉위하여 특별히 이조판서로 증직했고, 충헌(忠憲)이라는 시호를 내렸다.

登文科 官至禮曹參議 道義文章爲一世偉 自在韋布 慷慨言時事 累被譴謫 及孝廟昇遐 論時烈誤禮之失 幾陷大禍 特以先王師傅竄三水 又遷光陽 肅宗卽位 特贈吏曹判書謚忠憲.

(고산선생은) 아들 셋을 두었으니, 큰아들은 인미(仁美)인데 문과에 급제했으나 아버지 때문에 관리가 될 수 있는 자격을 박탈당했다. 숙종 초기에 특별히 사간원의 헌납을 증직받았다. 그 아들 이석(爾錫)은 종친부(宗親府)의 전부(典簿)였다. (고산선생의) 둘째아들 의미(義美)는 성균 진사인데, 백부인 선언의 양자가 되어 위로 참찬공의 제사를 받들었다. (의미의) 두 아들 가운데 둘째아들인 이후(爾厚)가 사헌부지평으로서 계부인 도덕랑(道德郎) 예미(禮美)의 양자가 되었다. 모부인(母夫人)은 영인

3 왕 앞에서 경서를 강론하는 자리.

(令人)[4] 전의이씨이다. 모부인의 아버지는 예빈시의 참봉 사량(四亮)이며, 외조는 고려 태사(太師) 도(棹)의 후손인 광주 이필행(李必行)이다. 벼슬은 상례(相禮)이며 이조참판을 증직받았다. 재상인 동고(東皋, 이준경)의 5대손이다.

有三子 長諱仁美 文科坐公故廢錮 肅廟初 特贈司諫院獻納 生諱爾錫 宗親府典簿 仲諱義美 成均進士 出爲伯父學生諱善言之後 上承參贊工祀 有二子 次子諱爾厚 文科司憲府持平 出爲季父道德郎諱禮美之後 配令人全義李氏 禮賓寺參奉諱四亮之女 高麗大師棹之後相禮 贈吏曹參判 廣州李公必行之外孫 於東皋相公爲五世孫也.

공재공은 순문왕[5] 9년 무신 5월 20일 해남 백련동 옛집에서 태어났다. 공재공은 형제들 가운데 넷째이다. 전부공의 양자로 들어가 종가의 제사를 받들었다. 양어머니는 숙인(淑人)[6] 청송심씨이다. (청송심씨는) 이조참판을 증직받은 전부 심광사(沈光泗)의 딸이며 이조판서를 지낸 청송군 의헌공 액(詻)의 손자이다. 병조참판을 지냈고 영의정을 증직받은 전의 이명준(李命俊)의 외손이다. 처음 전부공이 아들이 없을 때 충헌공이 공재공 형제들이 처음 태어나자 점을 쳐보니 공재공이 가장 길하여 전부공으로 하여금 아들을 삼게 했다. 숙인 심씨가 즉시 강보에 받아와 정성스럽게 보살펴 성장시키니, 그 사랑은 자신이 낳은 아들보다 더했다. 공재공이 성장해서 양부모니 친부모니 하는 말을 일찍이 하지 않았으며, 남들이 말해도 들으려 하지 않았다. 부모를 성심껏 봉양하는 길이면 무엇이든 다했으며, 특히 부모의 뜻을 받들어 따르는 것을 위주로 했다.

寔生公於海南白蓮洞舊第 卽純文王九年戊申五月二十日 公於兄弟爲第四也 出爲典簿公後 承大宗祀 所後妣淑人靑松沈氏典簿 贈吏曹參判諱光泗之女 吏曹判書靑松君謚懿憲諱詻之孫 兵曹參判 贈領議政全義李公諱明俊之外孫也 初典簿公無嗣 忠憲公於公兄弟始生 必筮之 公最吉 遂命典簿公子之 沈淑人卽受以褓褓 段勤顧復 至于成立 慈愛怡 踰己出 公扱長 所後及私親之稱 口不曾斥言 雖他人言之 亦不欲聞之 凡所以忠養之方 靡不用極 尤以承順爲主.

어릴 때부터 문예에 뛰어났으며, 특히 필법에 고명하여 5-6세에 큰 글씨와 초서(草書)를 쓰니 보는 사람마다 입을 모아 칭찬했다. 15세에 결혼했다. 키가 훤칠하고 풍채가 좋고 어른다운 태도가 있어 사람들이 나이 어린 사람이라고 업신여기지 못했

4 종4품 문무관의 아내의 봉작(封爵).
5 필자주: 현종의 정식 시호는 顯宗昭休衍慶敦德綏成純文肅武敬仁彰孝大王이다.
6 정3품 당하관과 종3품의 종친·문무관 처의 품계.

다. 당시 전부공이 이미 늙어서 병이 많았다. 공재공이 좌우에서 백방(百方)으로 봉양하고 능히 일을 주관하는 뜻도 채득했다. (공재공은) 정성으로 제사를 받들며 종족과 손님에겐 각각 그에 합당한 도리로 대하고, 노복을 부릴 때에는 위엄으로 대하지 않고 덕기가 있는 얼굴로 대했다. 때문에 모든 사람이 사랑하고 존중했다. 나이가 들어감에 따라 학문 역시 점차 진보했으며 매일 문사(文詞)에 힘썼다, 과거시험장에 출입할 때 동료들이 모두 공재공을 추천하였다. 과연 성시(省試)[7]에 합격하여 계유년(1693)에 비로소 상상(上庠)에 오르니 사람들은 공의 출세가 너무 늦음을 한탄했다.

自在髫齡 文藝早成 筆法尤高 五六歲已能作大字草聖 見者噴噴稱賞 年十五有室 頎然有長人器度 人不敢以年少慢之 時典簿公已老 且多病 公左右就養無方 又能體幹蠱之義 奉蒸嘗以 誠遇宗族賓客各以其道 御奴僕 不威嚴 德容所接 人皆愛而敬之 年益壯 學隨而漸進 日勉爲文詞 出入場屋 儕類皆推讓焉 果中省解 癸酉始登上庠 人恨其晩.

갑술년(1694)에 전부공이 별세하자 공은 병자년(1696)에 3년간의 복을 벗었다. 당시 공재공은 경성(京城)에 있다가 정축년(1697)에 친아버지 지암공을 뵈러 남쪽 고향으로 내려왔다. 숙인 심씨가 향장(鄕庄)의 묵은 빚을 받아 오라 명했다. 공이 남으로 내려와 채권에 수록된 것을 보니 그 액수가 많아 수천 냥이나 되었다. 그러나 빚을 진 사람들이 모두 가난하여 갚을 수 없음을 긍휼히 여겨 공은 채권문서를 모두 불태워버렸다. 이 일을 들은 사람은 모두 어진 분이라고 일시에 칭찬이 자자했으며 명망을 더욱 떨쳤다.

甲戌丁典簿公憂 丙子服闋 時公在京城 丁丑爲覲私親支菴公 徃南鄕 沈淑人命徵鄕庄宿債 公既南下 見債券所錄 其數夥然 不啻數千 而負者多貧窮不能償 公憫之 取其券而焚之 聞者皆曰此仁人也 一時恰然稱誦 聲聞益藹蔚.

(공재공은) 이보다 앞서 부모의 명으로 과거공부를 했지만 그것을 좋아하지 않았다. 전부공이 이미 돌아가신 뒤 당화는 더욱 치열했다. 이해에 놀라운 일이 동기간에게까지 미쳤다. 이때부터 더욱 세상에 마음이 없어져 집안의 크고 작은 모든 일을 내버려두고 상관하지 않았다. 오직 고대의 전분(典墳)[8]과 경전자사(經傳子史)에 전심하여 이미 모두 널리 꿰뚫고 그 극치를 추구했다. 이 밖에 읽지 않은 책이 없었으며, 백가의 여러 가지 기예를 가진 무리들에게서 모두 그 지취(志趣)를 연구했다. 상위(천문을 가리킴)는 각 지방을 두루 답사하고 밤이면 반드시 돌아다니며 관찰하여 추보(천

7 원래 지방의 시험에 합격한 사람을 상서성에 모아 행하는 관리등용시험을 말함.
8 중국 오제 때 책인 오전과 삼황 때의 책인 삼분을 말함.

체의 이동현상)와 점술을 보았다. 등수(等數), 도등(圖等)을 관찰하여 양천척지법(量天尺地法)을 증험했으니, 이는 유수석(劉壽錫, 숙종대 수학자)도 능히 따르지 못할 정도였다. 병서류의 경우 세상에 전해오는 도검(韜鈐)의 책들을 보지 않은 것이 없으며, 변화와 합벽(闔闢)의 기틀을 마음속으로 묵묵히 운행해보며 거갑(車甲), 병인(兵刃)의 제도와 전진(戰陣), 공수(攻守)의 도구에 대하여 모두 고증했다. 공은 일찍이 정의편(正義篇)을 저술하여 장수의 도리를 자세히 논했다. 공은 제가의 서적을 연구하되 다만 문자만 강구하여 귀로 듣고 입으로 말하는 천박한 학문의 자료로 삼는 데 그치지 않았다. 반드시 정확히 연구, 조사하여 옛사람의 입언(立言)의 뜻을 파악하여 스스로의 몸으로 체득하고 실사(實事)에 비추어 증험했다. 그러므로 배운 바는 모두 실득(實得)이 있었다.

先是雖以親命治公車業 非其樂也 典簿公旣下世 而黨禍又益熾 乃於是年 駭機至及於同氣 自是益無當世念 家務大小亦置而不問 益肆力於墳籍經傳子史 旣皆該貫而究極焉 其外無書不讀 至於百家衆技之流 皆有以窮其志趣 如象緯則旣遍考諸方 而夜必行觀 以視其推步占驗之術 等數則按圖等 以驗夫量天尺地之法 劉壽錫之所不能難也 兵流則凡世上所傳韜鈐之書 無一不經於眼 變化闔闢之機 黙運於方寸 而車甲兵刃之制 戰陣攻守之具 皆有所考證 嘗作正義一篇 備論爲將之道 盖公於諸家書 不但講說文字爲口耳之資而已 必務精究硏覈 得古人立言之意 體之身而驗之事 故所學皆有實得也.

옥동 이선생과는 일찍부터 금란의 의를 맺었다. 서로의 사는 곳이 멀지 않아 매일 서로 만나 사귀었다. 서로 만나면 경서(經書)의 뜻을 토론하여 활달한 이야기로 회포를 풀었다. 위로는 천인성명(天人性命)의 근원, 황왕제백(皇王帝伯)의 도(道), 상수학, 예악(禮樂)의 규범, 역대의 흥망, 인물의 품평, 당시 세상의 일, 가정 일용의 자세한 것까지 서로의 지식을 털어놓아 세밀히 분석했다. 낮과 밤을 가리지 않고 열심히 하여 그칠 줄 몰랐다. 혹 서로 오랫동안 만나지 못하면 번거로움을 꺼리지 않고 편지를 왕복했다. 서로의 허락과 기대가 매우 깊어 다른 사람으로서는 감히 엿볼 수 없는 지경이었다. 역시 구차한 것을 바라지 않고 또 부화뇌동하지 않으니 서로 주고받은 이익을 엿볼 수 있었다. 이때부터 학문이 날로 광박해지고 지식이 날로 고명해져 무릇 강구하지 못하는 이치가 없었고 해명하지 못하는 바가 없게 되었다.

與玉洞李先生早托金蘭之契 所居不遠 遇從無虛日 每相見 則討論經旨之餘 開懷劇談 上自天人性命之源 皇王帝伯之道 元會運世之紀 禮樂度數之詳 以及歷代廢興 人物高下 當世事務 家庭日用之微 莫不傾囷倒廩 毫分縷析 夜以繼日 亹亹不知止 其或間闊積

久 則書疏往復不嫌煩復 盖其相許相期之深 有非他人所可窺測 亦不欲苟且雷同 麗澤之
益盖可想也 自此以後 學問日益廣溥 知識日益高明 理無所不講 無所不解矣.

어려서 글씨를 배웠는데 종요(鍾繇)와 왕희지(王羲之)의 법을 취했다. 또한 당송
(唐宋) 이하의 여러 명가와 우리나라 제가의 법을 모두 시험 삼아 배워 그 장단을 증
험했다. 또한 이선생과 함께 영자팔법(永字八法)을 연구하여 옛사람이 전해주지 않
는 뜻을 깊이 체득하여 옛날 연습했던 법을 모두 버렸다. 고법에 얽매이지 않고 일가
의 체를 스스로 완성했다. 크게는 당액(堂額), 병장(屛障)과 작게는 편지 등 콩알이나
삼씨만 한 세세한 것까지 닥치는 대로 모두 그 마땅함을 다했다. 이 때문에 세상에서
명필이라 자처하는 사람들이 눈을 부릅뜨고 놀라 쳐다보았다. 공은 또한 고전체(古篆
體)와 팔분법(八分法)이 근세 이래 더욱 쇠멸하여 족히 볼만한 것이 없었으므로 공은
진한(秦漢) 이래 간행된 금석문자를 많이 수집하여 조용히 연구하고 묵묵히 완상하
여 초연히 독자적인 서체를 체득했다. 붓을 운행하고 글자를 구성하는 법은 우리나라
의 오랜 더러운 습속을 깨끗이 씻어버렸다. 아울러 크고 작은 도장에 새기는 전체(篆
體)가 굽이굽이 묘미를 다했다. 옛것을 좋아하는 박아(博雅)한 사대부들도 감히 한마
디 트집을 잡지 못하고 한 점의 글씨라도 얻으면 고이 간직하여 보물로 삼았다. 회화
에 대해서는 공은 조촐히 여기지는 않았다. 그러나 글을 짓고 글씨를 쓰는 여가에 때
때로 내키는 대로 그림을 그렸다. 공이 그림을 그릴 때는 오직 물체의 형상을 그대로
그리는 것을 주로 했었지만 정신과 의태가 완전히 생동했다. 그 광운(曠韻)과 고치(高
致)는 학문을 많이 쌓은 사람의 능력으로 미치지 못할 점이 있었다. 그림을 평하는 사
람들은 고구려, 신라 이래 본조에 이르는 수천 수백 년 동안에 공재공의 경지에 능히
도달한 사람은 없었다고 논평했다.

小而學書 固已取法於鍾王 又傍及唐宋以下諸名公 及我東諸家之法 亦皆試學而驗其
長短焉 旣又與李先生講求永字八法 深得古人不傳之意 盡棄前日之所習 不泥於古法 自
成一家之體 大而堂額屛障之題 小而尺牘寸簡豆粒麻子之細 隨所遇而咸盡其宜 於是乎
世之以筆名家者 瞠乎風斯下矣 又以爲古篆八分之法 近世以來 益蔑裂無足觀者 遂廣搜
秦漢以來金石遺文之刊行者 潛究默玩 超然自得 凡於運筆作字之規 一洗東方千古之陋習
並與人小印章篆刻之法 而曲盡其妙 士大夫之好古博雅者 不敢措一辭瑕議 而得其點墨
則藏弄而爲寶焉 至於繪事 公固不屑 而時於翰墨之暇 隨意揮灑 不惟肖物之爲主 精神意
態宛轉活動 曠韻高致 有非積學之力所可及論者 以爲自麗羅至于本朝 數千百年之間 未
有能臻其域者也.

어진 사람을 좋아하고 선을 즐겨하는 마음은 어렸을 때부터 이미 그랬다. 아무리 미천한 사람일지라도 한 가지 예능이라도 취할 점이 있으면 반드시 사랑하고 아끼며 다정하게 대했다. 이 때문에 귀인, 천민, 현자, 우자가 모두 좋아했다. 아는 사람은 그 덕을 숭앙하여 경복(敬服)하며, 모르는 사람은 그 재능을 보고 사모하고 좋아했다. 손님이 끊이지를 않아 섬돌에는 신발이 항상 가득했다. 혹 남들이 다 아는 선대(先代)의 혐오(嫌惡)가 있더라도 사귈 만한 사람이라면 차별하지 않아 친한 사람이나 다름없이 지냈다. 식견이 얄팍한 사람들이 혹 비방할지라도 공은 마음에 두지 않았다. 대저 사람을 취하는 도는 문벌과 당색으로 구별하지 않고 오직 선택을 마음에 두었다. 남들이 경홀히 여기는 사람이라도 취하며, 여러 사람이 추천하는 사람이라도 취하지 않았다.

好賢樂善之心 自小時已然 雖至微賤之人苟有一藝一能之可取 則必愛惜而眷待焉 是以貴賤賢愚咸得其歡心 知者仰其德而敬服焉 不知者見其才而慕悅焉 賓客絡繹 戶外之屨常滿 或有人所共知之世嫌 苟其人可交 則擺脫畦畛 親厚無間 淺見之士或多疑謗 而亦不以介意也 蓋其取人之道 不以門地色目爲之區別 而權衡在心 人所輕忍而或有所取 衆所推詡而或有所不取.

혼인을 취하는 도는 귀세(貴勢)를 흠모하지 않고 빈부를 따지지 않았다. 오직 그 집안의 가법, 성품, 행실이 어떤지만 보아서 선택했다. 또한 항상 집안사람에게 말하기를 "모인(某人)은 심지(心志)가 이와 같으니 착한 사람이며, 모인은 지취(志趣)가 이와 같으니 불길한 사람이다. 장래의 성패가 이러저러할 것이다"고 했다. 뒤로 조사해 보니 과연 공이 말한 것과 조금도 틀림이 없었다. 여러 차례 세변(世變)을 겪는 동안 고가(故家)와 대족(大族)이 화망(禍網)을 면치 못한 일이 많았다. 그러나 공과 혼인한 집안은 하나도 연루된 사람이 없었다. 사람들은 비로소 공의 선견이 틀리지 않았음을 알고 모두 탄복하였다.

若夫婚取之道 則不慕貴勢 不論貧富 惟觀其家法性行之如何而取捨焉 又常私語家人曰某人心志如此 是乃善人也 某人志趣如此 是乃不吉人也 將來成敗亦當如此如此及後考之 則一如公言 如合符節 而累經世變 故家大族或多不免於禍網 獨公連姻之家 無一染汚者 人始服公之先見 果不爾也.

공은 충헌공 이래 대대로 이어온 가법을 지켜 당시의 세속과는 매우 달랐다. 또한 이선생과 함께 예의를 연구하고 옛날엔 어떠했는지 조사하고 지금에는 어떨지 증험했다. 사례(四禮, 관혼상제) 이외에 집안에서 지내는 모든 의절을 빠짐없이 모두 연

구했다. 또한 공은 여러 아들을 이선생의 문하에 보내어 취학시켰다. 반드시 먼저 소학을 배우게 했고, 많이 읽어 외운 다음 다른 경서를 배우게 했다. 공부하는 동안 걸음걸이, 대답하는 법, 기거(起居)하는 법, 절하는 법 등을 아침저녁으로 배워 익히게 했다. 부형(父兄)을 모시고 있을 때는 의관을 단정하게 하도록 하고 무릎을 꿇고 앉아 있으며 감히 떠들거나 장난하지 못하게 했다. 새벽에 일어나면 세수하고 나서 부모님에게 문안을 드리게 했고, 저녁에 잘 때도 이와 같이 하게 했다. 내기하는 도구는 감히 모으지 못하게 했으며, 시정배가 하는 상스런 말을 감히 말하지 못하게 했다. 과거를 공부하고 싶지 않은 사람을 억지로 시키지 않았다. 그러므로 공의 자제들은 말씨와 행동을 보면 누구인가 묻지 않아도 뉘 집의 자제인지 알 수 있었다. 도에 어긋나는 바르지 못한 말은 아울러 배척했다.

自忠憲公以來 世守家法 固有異於流俗 而又與李先生研究禮儀 考古而驗今 四禮之外居家凡百儀節無不講明 又遺諸子就學於其門 而必先授小學 熟讀成誦然後次及他經 使於執業請益之餘 必以步趨唯諾 起居拜揖之節 晨夕講習焉 其在父兄之側 整衣冠跪坐 無敢喧嘩戲謔 晨起盥櫛 拜見寢所 夕而凡就寢 亦如之 無敢畜蒲博之具 市井鄙俚之語無敢出口 不欲治擧業者 亦不强之 其言辭動止 不問可知爲某家子弟也 左道不經之說 一幷斥絶.

운명과 관상 등은 묻지 않을 뿐만 아니라 말하지도 않았다. 무당들이 기도하는 술(術)은 더욱 엄격히 금지했다. 우리나라 풍속에 천연두를 두려워했다. 천연두를 앓는 환자가 있는 집은 으레 상탁(床卓)에 안주와 음식을 많이 차려놓고 아침저녁 경건히 빌었다. 공은 항상 그 어리석고 사리에 밝지 못함을 가슴 아프게 여겨 「두신론(痘神論)」을 지어 깨우치게 했다. 자기 집에 천연두가 전염되었으면 반드시 상탁을 철거시키니 노비들이 놀라고 두려워했으나 천연두에 다른 일은 없었다. 공의 집에서는 이것을 법으로 삼아 지금까지 그대로 시행하고 있다. 제사 지내는 절차는 충헌공의 유법(遺法)을 한결같이 준수했다. 옛날과 지금 사이에 혹 다른 점이나 편의한 점이 하나 둘 있더라도 함부로 고치지 않았다. 집안 형편이 곤궁하여 부족할지라도 반드시 넉넉하고 깨끗하게 장만하여 정성과 공경하는 마음을 다했다. 혹 개인이 잡은 고기가 있으면 사서 쓰지 못하도록 경계했다. "조상에게 제사 지내는 물품에 금물(禁物)을 어떻게 바칠 수 있겠는가?"라고 했다.

如談命說相之類 非惟不之間 亦未嘗及於言議 巫覡祈禱之術禁抑尤嚴 東俗畏痘 痘家例設床卓 而多供肴羞 朝夕虔禱 公常慟其愚迷不曉 作痘神論以警之 及其家有痘 則必令撤去床卓 婢僕皆爲之駭且懼焉 而痘亦無他 公家遂以爲法 至今遵行焉 祭祀之節 則一

遵忠憲公遺法 雖有一二古今之異宜者 未嘗輕改 家力雖或窮匱 亦必盡其豊潔 必誠必敬 或有私屠之肉 則戒不得買用 曰享先之用豈可以禁物薦之乎.

숙인 심씨는 80세가 넘도록 오래 살았다. (공은) 어머니를 봉양하는 일에 온갖 정성을 게을리 하지 않았다. 몸을 편안케 하는 도구와 입에 맞는 음식은 빠짐없이 모두 마련했고, 그 밖에도 어머니가 원하는 바가 있으면 있는 힘을 다하여 해드렸다. 비록 공 자신은 하고 싶지 않은 일이라 할지라도 (어머니가 원하면) 그 뜻을 받들어 순종했다. 또한 금가(琴歌), 오락 등으로 (부모님) 뜻을 맞추었다.

沈淑人壽躋大耋 奉養之道益致其誠 便身之具 適口之味 無所不備 凡所意欲 竭力奉承 雖或已所不欲 曲意從之 又或以琴歌娛樂之務 以順適其意.

(공재공은) 자기 자신을 위한 일에는 풍검(豊儉)에 뜻을 두고 하는 것이라고는 없었다. 의복은 따뜻하고 두터운 것을 좋아하지 않고, 입는 것은 아주 얇은 홑옷이었다. 비록 겨울 혹한이라고 할지라도 침실에 병풍을 치지 않고, 출입할 때에는 털옷을 입지 않았다. 음식은 기름지고 맛있는 것을 취하지 않고 담박한 것을 좋아했으며, 아침저녁 두 끼니 이외에는 봄, 여름이라도 점심을 먹지 않았다. 젊을 때는 주량이 대단하여, 큰 잔을 연속으로 마셔도 주기(酒氣)가 들지 않았다. 그러나 전부공이 일찍이 공에게 술을 경계하도록 권유한 뒤에는 입에도 대지 않았다. 만년에 술을 마시더라도 몸에 맞게 마실 뿐 취해본 일은 없었다.

自奉之節 則豊儉之間元無留意而營爲者 衣服則不喜溫厚 所着極爲單薄 雖當大寒之日 寢室不設屛簇出入不着毛物 飮食則不取膏粱滋味 而惟嗜恬淡 朝晡兩時之外 雖春夏不進午飯 少時酒戶頗寬 雖連擧大爵 未見有酒氣 典簿公嘗戒之 其後一不沾唇 晩年雖飮之而適性而止 未嘗至醉.

(공재공은) 일찍부터 마벽이 있어 항상 준마를 길렀다. 그러나 공은 자제들이 교외나 먼 곳에 출입하더라도 거의 모두 말을 타고 다니지 못하게 했다. 한번은 공이 멀리 갔다 와야 할 일이 생겼는데, 마침 말이 없었으므로 할 수 없이 다른 사람에게 말을 빌려서 타고 갔다. 여행 도중에 그 말이 누구의 것이냐고 물어보고서야 비로소 역마인 줄을 알게 되었다. 공은 즉시 그 말을 주고는 줄곧 걸어서 여행을 다녀왔다. 그것은 말을 함부로 타지 않으려고 한 것일 뿐만 아니라 더구나 나라의 공물을 사사로이 이용하지 않으려는 생각에서였다.

素有馬癖 恒畜駿駒 而子弟出入雖或郊外遠地多令步行 嘗有所往而適無騎 借乘於人 至中路問之 則乃驛馬也 卽還其馬而步歸 蓋不欲濫騎也.

〔공의 가산(家産)은〕 윗대로부터 계속하여 비교적 유복한 편이었다. 사람들은 (공에게) 가산이 유족하여 행복하겠다고 부러워했지만 (공은) 조금도 손을 대어 재산을 불리지 않았다. 그러나 자질(子姪)이 점점 많아지고, 용도(用度)가 점점 넓어졌으며, 또한 시여(施與)를 좋아하여 남의 급함을 보살펴주고, 곤궁함을 불쌍히 여겨 힘이 미치지 못함을 두려워했으며, 친지 가운데 가난하여 겨울 추운 때 옷이 없으면 자신이 입고 있는 옷이라도 벗어주기를 주저하지 않았으므로 도리어 재물이 부족함을 항상 걱정하게 되었다. 그러나 공은 태연자약했다.

自上世世業頗裕 人稱有素封之樂 至于曾無尺寸調度 而子姪漸益衆盛 用度漸益浩穰 又好施與 周人之急 恤人之困 如恐不及 親知之貧者 或遇寒無衣 則雖身上所着新衣脫而 與之 無所留難 以是財穀每患不足 而公處之泰然.

광주에 사는 박태형은 반남박씨이다. 일찍이 부모를 여의어 의지할 곳 없는 고아였다. 공이 듣고 불쌍히 여기고 또한 그 사람됨에 취할 점이 있음을 보고 데려다 길렀으며, 집안 사람처럼 한결같이 잘해주었다. 그리하여 자라서 결혼한 뒤 그 부인이 공재공을 시아버지의 예(禮)로써 뵙고 부부 모두 부모처럼 공을 섬겼다. 공재공이 돌아가셨을 때는 3년 동안 상제(喪制) 노릇을 했다. 그의 자손 역시 그 아버지의 뜻을 따라 공재공의 제삿날이 되면 반드시 제수(祭需)를 보내왔으며, 평소에도 친족이나 다름없이 항상 찾아왔다. 이 사실을 듣는 사람은 모두 공의 의(義)를 높이 평가했으며, 또한 박씨가 덕을 저버리지 않았다고 감탄했다. 이하제란 사람은 종실 계림군의 아들이다. 성격이 강개하고 의기를 좋아했으나 알아주는 사람이 없었다. 공이 그를 집안에 맞아들였다. 그 사람은 빈천했지만 재물에 악착스런 사람을 보면 침을 뱉으려 했다. 그러나 공에게만은 진심으로 존경하며 복종했다. 그 밖에 공재공이 의(義)를 존모했던 풍문은 문하에 출입하는 사람들이 모두 기록하지 않았으며 더 적지 못한다.

廣州人朴泰亨潘南之裔也 早喪父母 孤乃無依 公聞而憐之 且見其人多有可取 遂取 而養之 視遇一如家人 旣長爲之娶婦 婦行見舅之禮於公 而夫婦事之如父母 及公之卒 爲 行三年之制 其子孫亦體厥考之心 遇公忌辰 必送助祭之需 常常來見 如天屬之親無異 聞 者莫不多公之義 而又歎朴生之能不負德也 李河濟者宗室桂林君之子也 慷慨好義氣 人 無知者 公延置家中 其人雖貧賤 見齷齪之人 欲唾罵之 獨於公心悅誠服 其他慕義聞風 出入門下者不可殫記.

그러나 공은 교유를 즐겨하지 않았다. 조용히 들어앉아 자수(自守)하면서 지냈다. 문상이나 문병 이외에는 밖에 나가지 않았고 손님이 방문해오는 때에도 손에서 서책

을 떼지 않았다. 그러므로 아무리 두꺼운 책이라고 할지라도 하루가 채 못 되어 남김 없이 열람할 수 있었다. 공재공은 패관소설도 모두 읽어 지식을 넓히는 데 도움을 얻 었다. 또한 중국의 지도와 우리나라의 지리는 모두 그 내용을 대강 간파하고 있었으 나, 우리나라의 지리에 대해서는 산천이 흐르는 추세와 도리(道里)의 멀고 가까움, 성 곽의 요충지를 빠짐없이 자세히 파악했다. (공은) 이미 지도를 만들고 또 기록했으며, 지도상의 지점을 실제 다녀본 사람과 함께 책을 펴놓고 증험하면서 손바닥을 가리키 듯 낱낱이 열거했다. 〔당악문헌본 "또한 일본여지 역시 매우 자세하다. 대저 공이 병법에 뜻이 있어서 도리와 산천을 기록하고 실재의 숙소와 각장(権場)[9]을 글로 기록하였다"라 는 글이 추가됨.〕

然公不喜交遊 恬靜自守 吊喪問疾之外足不出門 非客來之時則手不釋卷 雖巨編大帙 不終日而盡閱首尾 乃至稗官小說 無不涉獵 以爲多識之助 中國輿圖及我國地理 皆所領 略 而我國則山川去來 道理遠近 城郭(당악문헌본 城地)要衝 詳悉無遺 旣爲之圖 又爲之 記 與涉歷者開卷而驗之 歷歷如指掌. (당악문헌본 又圖日本輿地亦甚該詳 盖公留意於兵流 故道里山川之記實寓權場文字也 추가.)

또한 여러 가지 공장(工匠)과 기교(技巧)를 모두 통달하여 그에 대한 감별(鑑別) 에서는 선악과 공졸을 파악하였다. 기예를 가지고 공의 집에서 일하면서 공의 가르침 을 한 번 받으면 수법이 반드시 한층 진보할 수 있었다. 중국의 금슬제도(琴瑟制度)를 우리나라에서는 아는 사람이 없었다. 공은 일찍이 옛 서적을 모두 조사하고 자신의 독창적인 생각을 가미하여 칠현금을 처음으로 만들었다. 그리고 나서 장악원에 소장 되어 있는 당금(唐琴)과 비교해보니 체제와 양식이 조금도 다르지 않았다. 또한 공은 손으로 소노(小弩, 무기의 일종)와 망해도(望海圖)를 만들었다. 그뿐 아니라 관복, 기명 (器皿) 등 옛날에는 있었지만 지금은 없어져버린 것들을 모두 연구하여 그 내용을 서 술해놓았으니, 그대로 만든다면 금슬처럼 될 것이다.

凡諸工匠技巧 亦皆曉解 善惡工拙莫逃於鑑別之中 執藝而役於公家 一經指揮 則手 法必長一層 得國手之稱焉 中華琴瑟之制我國之人未有者 公嘗遍考古書 忝以己意 刱造 七絃之琴 乃以掌樂所藏唐琴校之 體樣制式不差寸分 又作手中小弩及望海圖 不特此也 凡冠服器皿之古有而無者 亦皆講究而論說 可以意造 亦當如此琴也.

공은 비록 스스로 겸허했지만 명예가 날로 퍼져 부녀자, 중들까지도 모두 칭송을

9 전매세를 내고 교역하도록 허락받은 시장을 말한다.

했다. 노인이 되지 않았는데도 사람들은 장로(長老)로 대접했으며 자신은 평민인데도 세상에선 공보(公輔, 고관)로서 기대했다. 마침 그때 요직에 있는 재상(초본에는 재상 최석정이 추가됨)이 공의 이름을 조정에 천거했다. 이어서 병조를 맡고 있는 사람이 공을 장차 세마에 임명하려고 했다. 공이 그 소식을 듣고 친한 사람을 통하여 여러 가지로 설득하여 그 계획을 중지시키니 그 일이 마침내 취소되었다.

公雖嫌虛自居 聲譽益彰 婦孺與儓皆能言之 年非耆耋 人以長老待之 身在韋布 世以公輔期之 適有時宰之當路者(초본에는 崔相錫鼎 추가됨) 以名薦聞于朝 繼有掌西銓者將擬於洗馬之窠 公聞之 因所親人 多般論止 事遂寢焉.

우리나라의 붕당의 화는 이미 고칠 수 없는 폐단이 되어버렸다. 취사(取捨), 선악을 자신의 좋아하고 싫어함에 따라 낮췄다 높였다 하여 세상에 옳고 그름이 없는지 이미 오래되었다. 충헌공이 고충직도(孤忠直道)때문에 당시 사람의 미움을 받았다. 그러므로 후세 자손이 선대(先代)를 위하여 드러내기도 어렵게 되었다. 그러나 공은 마음속에 맞고 안 맞음이 없어 동인이니 서인이니 하는 말을 입 밖에 내지 않았다. 또한 자신을 굽혀 남을 따라 세상에 아첨하지 않았다. 그러나 공을 추천하는 말이 당시 재상의 입에서 나왔으니 세상의 공론은 속일 수 없음을 여기서 볼 수 있다.

我國朋黨之禍已成錮弊 用捨臧否 隨其好惡而低昂焉 世無是非 固已久矣 忠憲公以孤忠直道 積被時人之齮齕 後嗣之爲世標榜 在所難免 公獨心無適莫 東西二字口未嘗言 亦不肯枉已循人 求媚於世 而推轂之言乃出於時宰 公論之不可誣 斯亦可見矣.

임진년(1712) 숙인 심씨가 별세했다. 공은 치상(治喪) 도구를 미리 준비해두었는데 관곽(棺槨)과 의금(衣衾)의 아름다움은 어느 점에서 보나 조금도 손색이 없었다. 경(卿), 사대부로부터 의역(醫譯), 서리에 이르기까지 앞을 다투어 조문하여 그 행렬이 거리를 메웠다. 조객이 너무나 많아 사람들은 재상의 집이라도 이보다 더할 수는 없다고 말했다. 숙인의 시신은 전부공의 묘에 합장했다.

壬辰丁沈淑人憂 送終之具 營辦有素 棺槨衣衾之美 無缺於情文 自卿士大夫以至于醫譯吏胥爭來赴吊 塡街咽巷 致客之盛雖卿宰之家未或過之云矣 遂祔葬于典簿公墓.

숙인의 대상을 마친 뒤로는 가세가 점점 기울어져 여러 식구를 먹여 살릴 계책이 없었다. 어쩔 수 없어 먹고살기 위하여 계사년(1713) 봄에 온 집안이 남쪽 해남으로 내려갔다. 연동과 백포에는 두 군데에 장(庄)이 있었다. 모두 전택(田宅)과 장호(庄戶)가 있었다. 백포는 큰 바다에 닿아 있어 풍기가 매우 좋지 않으므로, 두 곳의 장을 왕래하기는 했으나 거의 백련동에서 지냈다. 고향의 전원으로 돌아오니 친척들과 노

복들이 모두 좋아하여 공을 떠받들었다. 그러나 남부지방의 풍속이 모질고 교활하여 거느리기가 무척 힘들었다. 주민들은 비록 관리의 명령이라도 두려워하지 않았으나, 공의 말을 한번 들으면 감히 어김이 없었다. 평소에는 나이가 가장 어리고 천한 종이라고 할지라도 일찍이 이놈 저놈 하고 부르는 일이 없었고, 반드시 이름을 불렀다. 혹노비 중에 잘못을 저지르는 경우가 있더라도 함부로 꾸짖지 않았으니, 한마디의 가르침이 형벌보다 엄했다. 간혹 도저히 용서할 수 없는 경우에 비록 무거운 형벌을 주더라도 사람들은 공에게 원한을 품지 않았다.

自遭大喪 家道益滂落 百口濟活無策 不得已爲就食之計 癸巳春 遂擧室捲下于南鄉 有蓮浦二庄 皆有田宅庄戶 而白浦卽地臨大海 風氣尤不佳 故雖或往來兩庄 而多在白蓮 旣歸鄕園 親戚奴僕歡欣愛戴 而南土之俗 頑巧猾 不可敎率 雖官令或不畏戢 而一聞公言 無敢違忤 其在平居 雖僮指之最幼且賤者 未嘗斥呼爲此漢彼漢 必以名呼之 或有過誤亦 不輕加呵叱 一言之敎嚴於斧鉞 其或有不可原恕者 雖施重刑 不可懷寃.

공은 젊을 때부터 연로할 때까지 아무리 급하고 졸지에 일을 당하더라도 말을 빨리 하거나 서두르는 빛이 없었다. 말을 할 때나 웃을 때에나, 혹은 해학을 할 경우에도 집안이 떠나갈 정도로 큰 소리로 하시는 일이 없었다. 공은 밖으로 나타난 용모와 말씨가 중후하고 존엄하시어, 자연히 사람으로 하여금 존경심이 일게 했다.

自少至老 雖當急遽倉卒之際 不見其有疾言遽色 談笑諧謔之際亦不至絶倒哄堂 容 貌辭氣之驗於外 重厚尊嚴 自然使人有起敬者.

그해 마침 해일(海溢)이 일어 바닷가 각 고을은 모두 곡식이 떠내려가고, 텅 빈 들판은 벌겋게 황톳물로 물들어 있었다. 백포는 바다에 닿아 있었기 때문에 그 재해가 특히 심했다. 인심이 몹시 흉흉하게 되어 조석간에 어떻게 될지 불안한 지경이었다. 관청에서 비록 구제책을 쓰기는 했으나, 역시 실제로는 별다른 혜택이 없었다. 백포의 장에 이르는 사방의 산은 사람들의 출입이 없고, 또한 나무를 기른 지 오래된지라 나무가 꽤 무성했다. 공재공은 마을 사람들을 시켜 합동으로 나무들을 벌채하고 소금을 구워 살길을 찾도록 길을 열어주었다. 한 마을 수백 호의 주민이 이에 도움을 받아 모두 굶어죽지 않고 살아나, 떠돌아다니거나 죽는 일이 없게 되었다. 이 일은 지금까지 미담으로 전해오고 있다.

歲適大浸 沿海列邑皆成赤地 白浦以臨海之故 被災特甚 人心皇皇 莫保朝夕 官家雖 有調賑之政 而亦無實惠 浦庄四山禁養歲久 樹木頗茂 公命村人合力斫伐 以爲煮鹽資生 之道 一村數百戶人民賴此全活 不至流散死亡之境 至今傳以爲美談.

갑오년(1714) 봄에 (공재공은) 백씨(伯氏)되는 학생공〔윤창서〕이 세상을 떠났다는 부음을 들었다. 학생공이 살아 있을 때 형제라고는 단지 백씨와 중씨 두 분뿐이었다. 그러므로 공재공이 남쪽 해남으로 내려올 때 형제간에 서로 약속하기를, "몇 해를 참고 기다려서 집안 형편이 조금이라도 좋아지게 되면 바로 북쪽으로 다시 돌아가 경기도 내의 조용한 곳을 택하여 형제가 모여서 살자. 그곳에 함께 모여서 만년에는 매우 화락(和樂)하게 살아보자"고 했었다. 그러나 큰 흉년으로 농사가 잘되지 않아 헤어질 때의 계획은 성취하지 못하고 있었다. 그런데 뜻밖에 흉한 소식이 날아든 것이다. 공재공은 가슴이 찢어지는 듯한 비탄에 잠겼다. 그러나 부모 잃고 의지할 곳 없는 조카들의 형편을 깊이 생각할 때 차마 멀리 떠날 수는 없었다. 공은 편지를 보내어 궤연(几筵, 혼백을 모시는 상자)을 모시고 남쪽 해남으로 내려와 함께 살도록 했다. 그 밖에 또 서울에 있는 여러 조카들도 모두 내려와서 옥천에 있는 장사(庄舍)에서 함께 지내게 하니, 그것은 바로 옛날 선조 지암공이 거주했던 곳이다. 공재공이 살고 있던 백련동과의 거리는 20리가 되었다. 공은 조카들이 이사 내려온 옥천 장사로 달려가서 손을 부여잡고 통곡했다. 조카들이 이사를 오고 난 후로는 서로 끊임없이 오고가면서 지난날보다 더욱 다정하게 지내며 돌보아주었다.

甲午春聞伯氏學生公訃 盖公之在世 昆弟只有伯仲二公 公於南下之日 約以遲待數年 家力稍蘇 則捲以北歸 卜得畿內靜地 兄弟團聚 以爲晩年湛樂之地矣 年事大歉 計未及就 而凶音忽至 慟裂之外重念孤姪輩無依 不忍遠離 寄書使之奉凡筵南下 其餘在京諸從子 亦隨而下來 同止于玉泉庄舍卽支菴公舊居也 距白蓮二十里 公馳徃握手相慟 彼此源源來 徃 眷念撫敎 有家平昔.

공재공은 30여 세부터 이미 머리에 백발이 나타나고 있었다. 부모님께서 돌아가 상중에 있을 때 갑자기 형마저 여의게 되니, 비록 감정을 억제하고 슬픔을 참는다 할지라도 머리의 백발만은 어쩔 수 없어 거의 절반이 하얗게 되었다. 정력도 옛날에 비할 바가 안 되었다. 게다가 수질과 풍토 역시 몸에 맞지 않아 수년 동안 편하신 날이 거의 없었다. 마음의 생기가 손상됨이 아주 많았다. 공재공은 을미년(1715) 겨울에 우연히 감기를 앓다가 마침내 그해 11월 26일 백련동의 옛집에서 별세했다. 향년 48세에 불과했다. 공이 돌아가셨다는 소식이 전해지자 원근에 있는 사람들은 아는 사람이나 모르는 사람이나 모두 친척이 돌아가신 듯이 눈물을 뿌리며 슬퍼했다. 한 야노(野老)는 자기 친구에게 탄식하며 말하기를, "공이 이제 이렇게 가는 것은 우리들이 복이 없는 탓입니다"고 했다. 산에 있는 한 스님이 소식을 듣고 탄식하며 말하기를,

"속죄할 수 있다면 내 몸을 어찌 아끼겠는가?"고 했다 부음이 전해지자 서울에 있는 사우(士友)들은 서로 조상(弔喪)하며 밥을 먹지 않고 통곡해 마지않았다.

公自三十許歲 已見二毛 及此苦塊之中 繼遭重慽 雖能抑情節哀 鬢髮迨過斑白 精力非復前日之比矣 兼之以不服水土 數年之內 寧日常少 榮衛之損傷固已多矣 乙未冬偶感寒疾 遂以十一月二十六易簀于白蓮舊第 享年四十八遠近聞者知與不知齎咨流涕 如喪親戚 有一野老謂同僚曰公今至此 斯民無福 山僧聞之 歎曰如可贖也 何惜吾身 訃聞 漢師士友相吊 有廢食而哭者.

이옥동 선생이 애사(哀詞)를 지어 이렇게 말했다.

그대의 선하고 믿음성 있는 자세를 흠모했었고, 그대의 공명하고 평형(平衡)한 의지를 존경했었네. 넓고 넓은 바다에서 그대의 모범적인 마음을 알 수 있었고, 화창한 봄날씨에서 그대의 따뜻한 성정을 볼 수 있었노라. 나는 항상 그대의 충국(充國)의 지혜를 생각했었고, 그대의 영공(令公)의 정성을 양모했었다오. 그대의 절륜한 예능은 오히려 덕을 기리었고, 까닭 없이 중대한 명망을 숨기고 있었네. 슬픈 일이도다.

또한 1718년에 공재공의 묘를 이장할 때에도 옥동 선생은 제문을 지어 슬퍼했다. 그 제문의 대략은 이러했다.

슬픈 일이로다, 하늘은 이 세상을 편안하게 하고 싶지 않다는 말인가? 어찌 이다지도 빨리 공을 앗아갔단 말인가? 하늘은 이미 공에게 재상의 국량(局量)을 주고 적을 방어할 수 있는 장수의 재능을 주지 않았던가. 공의 인후하고 관홍(寬弘)한 덕과 공평하고 정직한 의지, 그리고 주통(周通)하고 민달(敏達)한 지혜, 광박(宏博)한 지식, 또한 뛰어난 예능을 지금 이 세상 어디에서 다시 찾아볼 수 있겠는가?

玉洞先生作哀詞曰欽君姿善信 敬子志公平 海闊知模範 春和見性情 常懷充國智 竊慕令公誠 絶藝還妙德 無端掩重名 又於戊戌遷窆時 操文而哭之 其略曰 嗚呼天未欲安斯世耶 何奪公之速也 天旣賦公以宰相之器 又畁公以禦敵之才 仁厚寬弘之德 公平正直之志 周通敏達之智 宏博之識 絶類之藝 不可復見於今世云云.

공재공의 약력의 대강은 다른 말을 기다리지 않고 단지 이 한 편의 글로써 족히

후세에까지 전할 수가 있다. 공재공은 평소 문사(文詞)에 능한 선비로 자처하지는 않았다. 그러나 공이 지은 시문은 비범한 것이어서, 안목이 높은 사람들이 공의 시문을 보면 감히 속유들이 미칠 수 있는 바가 아니라고 했다. 공의 시문집으로는 사고(私稿) 2권이 있다. 또한 일찍이 선대의 행적이 거의 없어지고 전하지 않기 때문에 공재공은 가정에서 보고 들은 것과 노인들이 전하는 바를 수집하고 믿을 수 있는 문적(文籍)들을 조사하고 의거하여 가승(家乘)을 만들었다. 그 밖에 선대의 유문(遺文)을 수집하여 한 권의 책을 별도로 만들어 장차 인쇄하여 영원히 세상에 전하고자 했다. 그러나 그 책을 완성하는 것은 자손들의 책임으로 넘어오게 되었다. 우리 집안은 서울과 지방으로 이사를 다니느라 문적들을 거의 잃어버렸다. 공재공의 유고 2책 중 1책과 가승도 모두 잃어버렸으니 참으로 애통한 일이다.

公之平生大略不待他言 惟此一篇 足以傳信於百代也 公平日不以詞翰自任 所著詩文 具眼者皆以爲非俗儒所可及也 有私稿二卷 又嘗以先世行蹟多泯沒不傳 採拾家庭聞見及 故老所傳 又考據文籍之可信者 作爲家乘且裒集遺文 別爲一書 將謀鋟梓 以壽其傳矣 書 未成而公已卒矣 若乃補其闕漏而續成之 是子孫之責 而京鄕遷移之際 文籍多散亡 遺稿 一卷及家乘皆遺失 痛矣痛矣.

이듬해 봄에 강진 백도면 간두리에 있는 귤정공의 묘 아래에 임시로 장사지냈다. 무술년(1718)에 가평 조종면 원통산 아래로 이장했다. 대체로 공재공의 유의(遺意)가 남부지방에 오래 머물러 있고 싶지 않았기 때문에 아들들로서는 감히 그 뜻을 저버리지 못하여 이처럼 새로 옮긴 것이다. 그 뒤에 풍수가들이 거의 모두 그 땅이 불길하다고 하기에 기유년(1729) 김포 강가 구복정으로 옮겼다. 또 손을 대는 사람이 있어 병인년(1746)에 파주 신속면 우미리 사좌 해향(亥向)되는 곳으로 옮겼다. 임신년(1752)에 종가에서 남부 1천 리 밖으로 이사하였다. 철 따라 제사도 못 지내고 벌채에 대한 금지도 마음대로 할 수 없었으며, 산에 손을 대는 사람이 많기 때문에 여러 자손이 의논하여 임인년(1782) 봄 강진 덕정동으로 옮겼다. 겨울에 족인(族人) 홍호(興豪), 상래(商來), 동도(東都) 등이 자신들의 묘에 손을 댔다고 항의하여 계묘년(1783) 봄에 연동 어초은 묘 아래 갑좌(甲坐)로 옮겼다. 그러나 그곳 또한 풍수가 좋지 않다 하여 갑진년(1784) 초여름 영암군 옥천면 죽천리 도림정 갑좌 경향으로 다시 옮겼다. 전비를 왼편에 부장하고 계비를 오른편에 부장하여 모두 같은 무덤에 부장했다. 모두 같은 무덤에 합장하였다.

明年春 權厝于康津白道面幹頭里橘亭公墓 戊戌移窆于嘉平朝宗面圓通山下 盖公遺

意 不欲久滯南土 故諸孤子不敢負之 有此新卜 其後堪輿家 多言其不吉 以己酉夏改葬于
金浦江邊龜伏亭 又有毀者 丙寅遂遷奉坡州新屬面牛尾曙巳坐亥向之原 壬申宗家大歸南
土千里外 香火未能及時 禁伐不得其宜 且多有毀之者 故諸孫共議 壬寅春移奉于康津坡
之大面德井里 冬族人興毫商來東都輩以其私墓至有撥之變 癸卯春 改窆于蓮洞漁樵隱公
墓下甲坐之原 又爲堪輿所短 甲辰初夏移葬于靈巖王泉面竹川道林亭甲坐庚向之地 前妣
祔左 繼妣祔右 皆同穴.

전비인 전주이씨는 승지 동규(同揆)의 따님이며, 좌의정 성구(聖求)의 손녀이다.
판서 수광(睟光)의 증손녀이다. 안원군 권완의 외손녀이다. (첫째부인은) 1667년에 태
어났으며 을사년(1689) 10월 3일에 별세했는데, 생전에 2남 1녀를 두었다. 비교적 일
찍 별세했기 때문에 그 행적이 자세히 전해져 오지 않았다. 처음에는 남양(南陽) 땅에
장사지냈다가 뒤에 공재공의 묘와 함께 여러 번 옮긴 뒤 한 곳으로 모셨던 것이다.

前妣全州李氏 承旨諱○○(당안문헌본 同揆)之女 左議政諱○○(당악문헌본 聖求)之
孫 判書諱○○(당악문헌본 睟光)之曾孫 安原君權○(당악문헌본 梡)之外孫 丁未生 乙巳
十月初三日卒 擧二男一女 以其早世行蹟無傳焉 初葬南陽 後與公墓累遷皆同穴.

계비인 완산이씨는 의금부 도사 형징(衡徵)의 따님이며, 진사이며 참판을 증직
받은 주하(柱廈)의 손녀이다. 현령이며 승지를 증직받은 장형(長馨)의 증손녀이며, 첨
지 김경주(金慶冑)의 외손녀이다. (둘째부인은) 갑인년(1674)에 태어났다. 자질이 청
숙(淸淑)하고 성도가 정한(貞閑)하여 숙부인 참판 병와 이형상(李衡祥)이 양녀로 삼
았다. 훌륭한 방법으로 교육시켰으며, 지극히 숙철(淑哲)하여 반드시 좋은 배필을 구
해 시집보내려 했다. 그러다가 공재공의 덕기(德器)가 보통이 아님을 보고 사위로 삼
고 드디어 윤씨 집안으로 시집보냈던 것이다. (계비는) 시부모를 섬기는 데 정성과 효
도를 다했으며, 남편을 섬기는 데 존경과 예의를 다했다. 첫째부인이 낳은 두 아들에
게 대해서는 특별히 불쌍히 여기고 사랑하여, 다른 사람이 볼 때는 자기 아들이 아닌
줄을 알지 못했다. 도의로써 자녀를 훈계하고 경과 예의로써 손님을 접대했으니 노복
까지도 모두 좋아했다. 집안에는 화평한 분위기가 무르익었다. 친척과 마을에서 모두
감탄하며 칭찬하기를 "참으로 군자의 배필이로다"라고 감탄했다. (둘째부인은) 공재
공이 별세한 다음해인 병신년(1716) 5월 27일에 별세했다. 생전에 7남 2녀를 두었다.
공재공의 묘에 첫째부인과 함께 세 분을 합장했다.

繼妣完山李氏(당악문헌본 全州李氏) 義禁府都事諱○○(당악문헌본 衡徵)之女 進
士贈叅判諱○○(당악문헌본 柱廈)之孫 縣令贈承旨諱○○(당악문헌본 長馨)之曾孫 僉

樞金○○(당악문헌본 慶胄)之外孫 甲寅生 稟賦淸淑 性度貞閑 叔父甁窩李叅判諱祥徵
養爲己女 敎訓有方 克成淑哲 必期擇耦而歸之 及見公德器出凡 仍延館 遂歸于尹氏之門
奉養舅姑 克其誠孝 承事君子 盡其敬禮(당악문헌본 禮敬) 尤於前妣二胤 篤加哀矜慈愛
以他人視之 不知其非己出也 訓子女以義方 接賓親以敬禮 至於僕御 莫不得其歡心 一門
之內和藹藹然也(당악문헌본 "然也" 생략됨) 親戚鄕黨咸嗟賞之 曰信乎君子之賢偶也(당
악문헌본 "親 …… 也" 생략됨) 逮公卒之翌年丙申五月二十七日卒 前後妣同窆公墓 擧七
男二女.

윤덕희의 행장을 쓴 윤규상(尹奎常, 1738-1811)은 윤덕희의 셋째아들 윤탁(尹悋)의
장남이다. 이 행장은『당악문헌(棠岳文獻)』6책 해남윤씨문헌(海南尹氏文獻) 권18 낙
서공조(駱西公條)에 실려 있다.[10]

　공의 성은 윤씨이며 휘는 덕희이며, 자는 경백(敬伯)이고 해남이 관향이다. 시조
의 휘는 존부(存富)이다. 그 이하 10여 대를 지나 조선시대에 이르러 휘가 효정(孝貞)
인 분이 있는데 호가 어초은이고 생원시에 합격하였지만 덕을 숨기고 벼슬을 하지
않았으며, 음덕(陰德)을 행하고 수신제가하였으니 윤씨의 세업이 실은 이분에게서 기
초한 것이다. 네 아들을 두었는데 큰아들은 휘가 구이고 호가 귤정(橘亭)으로 문장과
절행(절개를 지키는 행위)이 당대에 가장 뛰어났으며, 일찍이 등과(登科)하여 호당(湖
堂)에 뽑혔고, 조정암(趙靜庵) 등 여러 현사(賢士)들과 더불어 경연에 출입하였으므로
장차 큰 인물이 될 수 있었으나 끝내 북문(北門)의 화를 입어 유배되었다가 고향으로
돌아와 생을 마쳤다. 이 사실이 기묘록(己卯錄)에 기록되어 있다. 뒤에 이조판서, 홍문
관 대제학에 추증되었다. 두 아들을 두었는데 큰아들은 휘가 홍중(弘中)이며 문과를
거쳐 정랑에 그쳤고 뒤에 예조판서에 증직되었다. 둘째아들은 휘가 의중(毅中), 호가
낙천(駱川) 또는 이견당(理遣堂)이며 문과에 급제하고 여러 요직(부제학, 호당, 관서백
〔평안감사〕, 예조판서, 승문원 제조 등)을 거쳐서 벼슬이 좌참찬에 이르렀는데 명종과
선조 대에 명경(名卿)으로 명성이 자자했다.

　公姓尹氏 諱德熙 字敬伯 系出海南 始祖諱存富 以下十餘代至我朝 有諱孝貞 號漁樵
隱 學生員 隱德不仕 行陰德 修身齊家 尹氏之業 實基於此 有四子 長諱衢 號橘亭 文章
節行冠絶一世 早登第 選湖堂 與趙靜庵諸賢出入經幄 將大有爲 竟罹北門之禍 竄絀歸田
而卒 事在己卯錄 後贈吏判文衡 有二子 長諱弘中 文科官止正郎 後贈禮判 次諱毅中 號
駱川 又号理遣堂 亦擢文科 歷敭華顯(副提學 湖堂 關西伯 禮判 承文提調 等官) 官止左參
贊 蔚爲明宣間名卿.

　두 아들을 두었는데 큰아들은 휘가 유심(唯深)이며 음관으로 예빈시 부정(副正)
을 지냈고, 둘째아들은 휘가 유기(唯幾)로 문과에 급제하고 벼슬이 관찰사에 이르렀

10　번역문은 尹泳杓 編,『綠雨堂의 家寶』(1988), pp. 185-192에 실려 있다.

다. 정랑공〔윤홍중〕이 아들이 없어 관찰공〔윤유기〕으로 후사를 삼았는데 역시 아들을
두지 못하여 부정공〔윤유심〕의 둘째아들 휘 선도로 입후하였으니 이분이 고산선생
이다. 젊을 때 상상(성균관의 별칭)에 들어갔으나 혼조〔광해군〕를 맞아 원흉 이이첨의
처형을 상소로써 청하다가 남북으로 귀양살이를 하였다. 인조가 개옥(반정)하자 처
음에 의금부 도사로 소환되었고 얼마 되지 않아 두 대군의 사부가 되었다. 대군 중 한
분〔봉림대군〕 곧 효종이 잠저(潛邸)에 계실 때이다. 만년에 문과에 급제하였으나, 당
시 대신들에게 미움을 받아 현달하지 못하였고, 현종 초에 나라 예법의 잘못됨을 소
를 올려 논핵하다가 두 송씨〔송시열, 송준길〕에게 미움을 받아 멀리 북쪽 변방에 유배
되었다가 뒤에 남쪽 끝으로 옮겼으며, 말년에야 풀려나서 고향으로 돌아와 있다가 세
상을 마쳤다. 뒤에 이조판서로 증직되었다. 시호는 충헌이니 대개 나라의 예법을 바
로잡은 것에 대한 포상이었을 것이다. 그의 문장과 덕행은 덕을 기록한 묘비문에 상
세히 기술되어 있으며 낙서공에게 고조가 된다. 세 아들을 두었는데 큰아들의 휘는
인미(仁美)이고, 호는 뇌치헌(牢癡軒)이며 만년에 문과에 급제했으나 충헌공의 아들
이기 때문에 배척당해 기용되지 못하고 벼슬이 학유(學諭, 성균관의 종9품 벼슬)에 그
쳤다. 둘째아들 휘 의미(義美)는 진사를 하였으며, 충헌공의 맏형 학생공 휘 선언에게
출후(出後)하여 참찬공의 제사(祭祀)를 받들었다. 셋째아들 휘 예미(禮美)는 아들을
두지 못하고 죽어서 진사공〔윤의미〕의 둘째아들 휘 이후(爾厚)로 입후하였다. 벼슬이
지평에 그치고, 호는 지암이며 공에게 본생 조고(祖考)가 된다.

有二子 長諱唯深 蔭官 止禮賓副正 次諱唯幾 文科 官止觀察使 正郎公無後 以觀察
公爲嗣 亦無子 以副正公之次子諱善道爲後 是爲孤山先生 少登上庠 當昏朝時 上疏請誅
元兇爾瞻 竄逐南北 仁廟改玉 初以金吾郎召還 俄爲兩大君師傅 一大君卽孝廟潛邸時也
晚登第 以見忤於時官不顯 顯廟初 疏論邦禮之失 觸忤兩宋 遠謫北塞 後遷南裔 末年蒙
宥 歸鄉而卒 後贈吏判 謚忠憲 蓋襃正邦禮之功也 其文章德義 詳載狀德墓碑之文 於公
爲高祖 有三子 長諱仁美 號牢癡軒 晚登文科 以忠憲公子擯棄不用 官止學諭 次諱義美
進士 早卒 出後忠憲公伯氏學生諱善言 奉參贊公祀 季諱禮美 無子而卒 以進士公次子諱
爾厚爲後 官止持平 号支庵 於公爲本生祖考.

학유공이 낳은 아들 휘 이석은 음관으로 벼슬이 전부(典簿)[11]에 그쳤으며 아들을
두지 못하여 지암공의 넷째아들 휘 두서를 입후하여 대종사를 받들도록 하였는데 초

11 전부(典簿)는 조선시대 종실에 관한 일을 맡아본 종친부의 정5품 관직이다. 종친부의 다른 관직은 종친
에게만 주었던 명예직인 데 반해, 이 직은 실직(實職)이었다.

년에 진사를 하였으나 곧 과거공부를 하지 않고 궁하게 살면서 학문을 연마했기 때문에 덕행과 식견이 당시에 알려졌으며, 벼슬을 하지 않았지만 부녀자들과 하인들까지도 흠모하지 않은 이가 없었다. 나이 50을 못 채우고 세상을 뜨자 사람들이 매우 애석하게 여겼다. 호는 공재이며, 바로 공의 아버지가 된다. 부인은 전주이씨로 승지 동규(同揆)의 딸이요, 영상 성구(聖求)의 손녀이며, 완원군 권완의 외손이다. 계비도 전주이씨로 도사 형징(衡徵)의 딸이며 증참판 주하(柱廈)의 손녀인데, 공은 전부인의 소생이다. 숙종 을축(1685) 6월 16일 과천의 큰외숙 이공의 임소[과천현감의 관사]에서 태어났다. 그 당시 종가의 아들이 귀하였으므로 조비 심숙인은 공이 태어났다는 소문을 듣고 기뻐서 자신도 모르는 동안 춤을 추었다고 한다.

學諭公生子諱爾錫 以陰補官止典簿 無子 以支庵公之第四子諱斗緒爲後 奉大宗祀 早擧進士 因廢擧業窮居講學 德行才識 聞於一世 身在韋布 婦孺興儓莫不稱仰 年未五十 而卒 士林痛惜焉 號恭齋 卽公之考也 妣全州李氏 承旨同揆之女 領相聖求之孫 安原君 權之外孫也 繼妣亦全州李氏 都事衡徵之女 贈參判柱廈之孫 公前夫人出也 肅廟乙丑六月十六日 生於果川伯舅李公任所 時宗家子姓希貴 祖妣沈淑人聞公生 不覺起舞.

선비(先妣)는 기미년(1689)에 세상을 떠났고 그때 공의 나이 다섯 살이었는데, 심숙인이 직접 길렀다. 어릴 적부터 품격이 뛰어나고 기상이 훤칠하며, 자못 호방하여 얽매이지 않았지만, 공재공의 옳은 교훈으로 날마다 법도를 배웠다. 재주 또한 남보다 뛰어나 보는 사람마다 비상한 그릇이라고 말했다. 옥동 이서 선생은 공재공과 도의지교를 맺은 터였으므로 드디어 모든 자질(子姪)들을 보내서 이공에게 취학하도록 하였는데, 이때 공의 나이 아직 약관이 채 못 되었다. 경전을 익히는 것으로 일과를 삼으면서도 소학에 더욱 힘을 기울이도록 하였는데 이는 아마도 가법 때문인 듯하다. 또 나아가 대답하고 읍하고 사양하는 예절을 아침저녁으로 익혔으며, 남은 여가에는 언제나 사부를 모시고 강론을 들었으며, 성리학 외에도 천하의 모든 사물의 이치와 귀로 듣고 눈으로 보고 마음에서 얻는 것이 모두 속유들로서는 도저히 따를 수가 없는 것이었다.

先妣己巳早卒 公時年五歲 沈淑人自鞠之 自在髫齔風格俊邁 氣宇軒昂 頗豪佚不羈 以恭齋公義方之訓 日就規度 才性又絶人 見者稱其非常器矣 玉洞李先生 與恭齋公爲道義之交 遂令諸子姪就學焉 時公年未弱冠 習經傳 日有課程而 尤致力於小學 此盖家法也 又以步趨唯諾揖讓之節 朝夕講習 有餘暇則 必侍父師 聽其講論 性理之外 凡天下事物之理 耳濡目染 所得於心中者 有非俗儒之所及.

영자팔법은 글씨를 쓰는 사람들의 비법이지만 세상에 전수한 사람이 없는데 공재공이 이선생과 함께 처음으로 공에게 알려 전수하였다. 공은 선천적으로 획이 굳세고 또한 이 영자팔법을 얻고 보니 천고에 전하지 않는 비법을 열고 세속의 고루함을 초탈하여 우뚝한 명필이 되었다. 편액글씨와 왕희지 초서체에 더욱 능하였으며, 고전(古篆)과 팔분예서체와 도장전각법에 대해서도 모르는 것이 없었다. 그림에 대해서는 공재공이 가르치기를 달갑게 여기지 않았다. 그러나 가정에서 자득하여 능히 전신의 묘를 전하였으니 그림이 비록 말예이기는 하지만 또한 공의 다재다능함을 보이기엔 족하였다. 젊은 시절부터 과거공부를 하고 싶어 하지는 않았지만 일찍이 조비 심숙인의 명 때문에 과거시험에도 노력은 하였는데, 당시 과장에 때마침 혼란이 있었다. 이때부터 공은 생각을 끊고 응시하지 않았다. 공재공 또한 강요하지 않았다.

永字八法 乃書家之奧訣而 世無傳者 恭齋公與李先生首以授公 公天畫旣遒健 又得此法 闢千古不傳之秘 脫去世俗之累 卓然爲名家 尤長於扁額草聖 至如古篆八分隷書之體 圖章篆刻之法 亦皆觸類而通 如繪事則恭齋公不屑敎也而 自得於家庭 克傳其傳神之妙 此雖末藝 亦足以見公之多能也 自少不欲治公車業 嘗以祖妣沈淑人命 黽勉就試 其時科場適有亂 自此遂絶意不赴 恭齋公亦不之强也.

선조에서부터 교유하기를 일삼지 않았지만, 구차스럽게 남의 뜻에 영합하려고 하지 않는 것은 또한 공의 타고난 성품 때문이었다. 아무리 당대에 이름 있는 사람이나 선비라 하더라도 마음에 들지 않으면 끝내 깊이 사귀는 일이 없었고, 간혹 만나는 일이 있더라도 지나쳐버렸다. 참으로 취할 만한 사람이 있으면 아무리 비천한 사람일지라도 흉금을 털어놓고 허여했으며, 색목(당파)에 구애되거나 귀천을 논하지 않고 오직 그 사람의 됨됨이를 보고 취사하였다. 또 마음이 너그럽고 여유가 있어 경계가 없고 외모를 따지지 않았으며, 악착스럽게 기교를 부리는 사람을 보면 진실한 말로 물리쳐서 조금도 감싸거나 애석해하는 마음이 없었다. 늘그막에 그의 모난 성격을 고치려고 많이 노력했지만 그래도 완전히 고치지는 못했다. 이리하여 모르는 사람들은 간혹 비방하는 일이 있어도 공은 태연한 채 개의하지 않았으며, 모든 일을 자연에 맡겨둘 뿐 외물로 인해 마음이 흔들리는 일이 없었다. 재산을 증식하는 일에 있어서는 더욱 염두에 두지 않았고, 사람 중에 혹 좀스럽고 비루한 행위를 하는 자가 있으면 곧침 뱉고 더럽게 여기기를 마치 자신이 더럽혀짐과 같이 여겼기 때문에 자제들이 생업을 경영할 일이 있더라도 감히 공에게 알리지 못하였다.

自先世不事交遊而 其不欲苟合之意則 又出於公之素性也 雖當世之聞人達士 心有未

契則 終不深交 亦或望望然去之 苟有可取者則 雖賤隷下流傾心推許 不拘色目 不論貴賤
唯視其人之賢否而 爲之取捨 心且坦蕩 無畦畛 不修邊幅 見有齷齪傾巧者則 質言斥絶
小無回護顧藉之意 旣老 多務斂其圭角而 猶不能盡改 以此不知者或有訿謗而 公恬然不
以爲意 凡事任其自然 不以外物經心 凡於財利生殖之道 尤不加意 人或有細 鄙陋之事則
輒唾鄙之 若將浼己 故家人子弟欲有所營度者 不敢使公知之.

공이 부형이나 선생 곁에 있을 때면 함부로 떠들거나 농담하지 않았고 감히 기대
거나 자세를 흩트리지 않았다. 질문할 일이 있으면 단정하게 두 손을 잡고 공손하고
엄숙하게 그 대답을 들었으며, 자세하게 되풀이해서 묻고 비록 지루하더라도 말을 중
간에서 끊게 하지 않고 반드시 그 말이 끝날 때까지 기다렸다가 비로소 감히 공경스
럽게 승낙 받고 다시 자세를 바로잡았다. 매일 아침 의관을 단정히 하고 침소에 나아
가 문안을 드리고 일어나시기를 기다린 뒤에 베개와 이부자리를 거두고 물러났으며,
밤이 되어 모시고 앉아 있다가 잠자리에 드신 뒤에 절하고 물러났다. 이는 공이 일부
러 자신의 행동을 바로잡아야겠다고 마음먹어서 한 것이 아니라 아버지와 스승의 엄
격했던 교훈에 의해 저절로 습관이 된 것이다. 아직 나이 어린 여러 동생들도 공을 보
고 따라서 본을 받았으며, 여러 종형제와 동문수학자들이 날마다 한자리에 10여 명
모였지만 항상 화기애애하고 시끄러운 일이 없었으므로 보는 사람들이 모두 감탄하
였다.

其在父兄先生之則 不敢喧譁戲謔 不敢攲側失容 有所質問之事則 端拱恭肅以聽所
答 詳悉詢復 雖涉支煩 不敢勤說 必待盡其說而 始敢敬諾而更端焉 每朝整衣冠 拜於寢
所 候其起居 待其斂枕簟而後乃退 夜又侍坐 待其就寢而後 拜辭而出 此非公有意拘檢而
然也 以父師敎督之嚴而成習爲常 諸弟之在童齔者 隨以效之 凡諸從兄弟及同門學者 日日
同會 不下十數而 雝和肅敬 寂無喧鬧 見者莫不稱歎.

임진년(1712) 여름에 조비 심숙인의 상을 당해 장례를 치른 뒤, 공재공이 가산이
더욱 줄어들 것을 우려하여 계사년(1713) 봄 식구들을 거느리고 남쪽 고향으로 내려
왔다. 남쪽으로 온 뒤에도 가정교훈은 학업을 닦는 데 족했으며 간혹 인편이 있을 때
면 이선생에게 서신을 올려 학문하는 방법과 일을 처리하는 요령을 물었으며, 그 답
을 받을 때면 반드시 깊이 간직하여 두고 수시로 펼쳐보면서 심신을 닦는 자료로 삼
았다.

壬辰夏遭祖妣沈淑人喪 克襄之後 恭齋公慮其家力之益削 以癸巳春擧室捲下于南鄉
雖於落南之後 趨庭詩禮之訓 固足爲進修之業而 苟有便信 必拜書于李先生 或問爲學之

770

方 或問處事之要 得其所答則 必敬加收藏 時復披閱 以爲攝伏身心之資焉.

을미년(1715) 겨울 공재공이 세상을 떠났을 때 경향(京鄉)에서 이 소식을 들은 사람들은 서글퍼하고 부의를 보내주었다. 겨우 성복(成服)하자 집안이 온통 역병에 시달려 공도 역병을 치르게 되었으므로 제대로 예를 행하지 못하고 때때로 행하였다. 이듬해 병신년(1716) 봄 임시로 강진(현 해남군 북일면)의 간두리에 안장하였고, 5월에 계비(繼妣)가 또 세상을 떠나자 역시 임시로 백련촌 아래 우측의 산에 안장하였는데, 이때 형제들 중 장가를 든 사람은 네 명뿐이었으며 나머지는 관례를 올리고 아직 장가를 들지 않은 사람, 성동은 되었는데 아직 관례를 올리지 못한 사람이 있었고, 그 나머지는 모두 어렸다. 공은 그들을 가르치고 차례대로 혼사를 치렀는데, 오직 막내 동생만이 겨우 세 살이었다. 공은 안씨 부인과 함께 더욱 가엾게 생각하고 애써 기르는 데 정성을 다하였다. 배고프면 배불리고 추우면 따스하게 하며 힘껏 보호하여 길러서 성취를 시켰다. 전후의 두 상사(喪事)는 뜻밖에 당한 일이어서 장례의 모든 절차를 임시로 마련하였기 때문에 항상 일생의 한으로 삼았다. 만년에 자제에게 경계하기를, "나의 수의를 미리 마련하지 마라"라고 하였다. 고비(考妣)의 묘지를 잡아놓지 못한 것은 공재공의 본래의 뜻이 오래도록 남쪽 지방에 머물러 있으려 하지 않았기 때문에 공이 그 뜻을 이루고자 이선생의 명에 따라 가평에 묘지를 정하였던 것이다. 또 서울의 담군(상여를 메는 인부)을 사서 무술년(1718) 봄 고비(考妣)의 묘를 이장하여 남양(南陽) 선비(先妣)의 묘에 합장하였다. 그때가 늦은 봄이었는데 전염병이 크게 번져 피할 곳도 없었다. 담군들이 도중에 병이 들어 차례로 넘어지는 일이 있었지만, 끝내 천 리 길의 운상을 무사히 하고 대사를 치르게 되었다. 모든 복인들이 무사하게 돌아오자 모두 경탄을 금하지 못하였다.

乙未冬 恭齋公卒 京鄉聞者 莫不齎咨相弔 纔過成服 家中疫氣大熾 公亦染痛 襄禮不克 以時行焉 翌年丙申春 始權窆于康津幹頭里 五月繼妣又卒 亦權窆于白蓮村下右岡 是時兄弟之授室者只四人 或勝冠而未娶 成童而未冠 餘皆幼穉 公率敎導 次第昏嫁 惟季弟年甫三歲 公與安夫人 尤加憐念 恩勤鞠育 洞洞屬屬 適其飢飽寒溫 竭心保護 以至成立焉 前後兩喪皆出意外 送終諸節 取辦臨時 常以爲終身之憾 晩來戒子弟 無得爲營壽具 考妣葬地 不能卜吉而 恭齋本意 不欲久留南土 故公欲成其志 以李先生命 占山於嘉平地 又於京中購得擔軍 戊戌春 奉遷考妣墓 又啓南陽先妣墓合窆焉 時當暮春 沴疫大作 無處可避 擔軍在途染患 次第僵仆而 終能安稅於千里之程 克襄大事 諸棘人皆無恙而歸 人皆嗟異之.

이미 삼년상을 마치고 처음으로 분재를 하게 되었는데, 공은 형제들이 어리고 약하기 때문에 앞으로 비록 약간의 농토를 마련한다 하더라도 살림을 꾸려나가기는 반드시 어려울 것이라 생각하여, 더 비옥한 땅을 골라 우선적으로 나눠주고 자신은 황량하고 묵은 땅을 차지하였다. 막내동생을 장가보낸 뒤 토지문서를 보고 분재를 하였는데, 문서 안에 기록의 명목은 있으나 실제로는 토지가 없는 것이 많았으므로 공은 자기의 몫을 나누어서 채워주었다. 모든 집안일을 처리할 때 대원칙만 총괄하며 규범을 만들 뿐 따로 척촌(尺寸)을 지시하는 일은 없었다.

既免喪 始議析産 公以爲兄弟之穉弱者 來頭雖得若干田民 立産必難 以田土之稍沃者 先歸之 自執其荒頓者 季弟有室之後 擧其籍而畀之 籍中所錄 多名存而實無者 公以自己所執割而充與之 旣當家凡事 總其大綱 謹守成規而已 別無調度以長尺寸.

어느 날 밤 문밖을 나서는데 편지봉투 하나가 땅바닥에 떨어져 있었다. 주어서 보니 숨은 여러 노비들의 명단이 기재되어 있는데 주인은 알지 못한 것이었다. 공이 말하기를, "이것이 누구의 소행인지 알 수 없으나, 사사로운 감정이 있어 남의 손을 빌어 혐의를 만들려고 나에게 알려주는 것이다"라고 하며, 드디어 불문에 부치고 기록을 불에 태워버렸다. 그 당시 공이 시골에 산 지 오래되고, 거센 바닷바람을 견디며 오래 있기가 참으로 어렵고, 선친의 묘소와 여러 대의 선산이 모두 경기 지방에 있기 때문에 성묘도 제때 할 수 없으며, 또 혼사를 치를 때도 어려운 점이 많아 북쪽으로 돌아갈 것을 결심하고, 신해년(1731) 봄 가족을 거느리고 서울로 돌아왔다.

嘗夜出門外 有一封書在地 取視則 所錄皆隱匿奴婢 主家之所不知也 公曰 此不知何人所爲而 意必而私嫌欲爲假手修隙 故使我知之也 遂不問而 焚其錄 時公居鄕已久 海上風氣終難久處而 親塋及屢代先山 皆在圻甸 不得以時省掃 且婚嫁有妨 遂決意北歸 以辛亥春 捲還洛下.

중씨공〔윤덕겸〕이 그전에 미리 성중에 살았기 때문에, 공은 그의 집 근처로 옮기도록 한 뒤 근심을 함께 나누었다. 옛 친구들이 아직 많이 남아 있어서 수시로 모여 지난날의 이야기로 꽃을 피웠다. 남원군[12]이라는 사람이 있었는데, 멋있는 귀공자였다. 전부터 중씨공과는 서로 친밀한 사이였는데, 공을 한번 만나본 뒤 서로 절친한 친구가 되었다. 대저 그 사람은 술을 좋아하고 거문고를 잘 탔으며, 일생을 살아오면서 우뚝한 기행이 많았다. 매일 공과 함께 밤이 늦도록 담소하면서 지루한 줄을 모를 정

12 남원군은 이설(李橶, 1691 - ?)이다.

도였다. 공이 간혹 충고하는 말을 하면 즉시 굴복하여 말하기를, "장자의 가르침을 내어찌 복종하지 아니하겠나?" 하였다. 그는 다른 사람과 말하다가 서로 맞지 않으면 아무리 지위가 높은 사람이라도 욕하며 꾸짖는 일을 조금도 거리끼지 않고 했는데, 오직 공에게만은 농담을 할 때라도 함부로 말하는 일이 없었다.

仲氏公前已先住城中 公令遷其家而近之 憂樂與同 昔日知舊亦多有尙在者 時時過從開懷舒暢焉 有南原君者 翩翩佳公子也 早与仲氏公爲忘形之交 一見公 便以爲知己 盖其人喜飮酒善鼓琴 平生多卓犖奇偉之行 每与公談論 窮日夜不知倦 公或有所箴規則 輒屈伏曰 長者爲敎 吾敢不服云 其与他人言 有所不協則 雖當宰樞詬辱慢罵 不少顧藉 獨於公雖談諧之際 未或以嫚語加之.

중씨공의 행언과 재학이 사문의 추존을 받았으므로 공은 항상 좋은 벗으로 대접하였는데, 서로 만난 지 겨우 몇 해 만에 갑자기 중씨가 세상을 떠났다. 공의 애통함은 형제의 정을 넘어 실상 자신이 죽은 슬픔과 같이 여기었다. 공은 고아가 된 조카를 불쌍히 여기어 자신이 낳은 자식과 다름없이 돌보며 길렀다. 둘째아들 용은 어려서부터 영특하고 재주가 있어 사람들의 칭송이 자자했으며 입신양명이 멀지 않았다고 기대하였는데 청년시절에 요절하였다. 모든 친지들이 애통해하지 않는 이가 없었지만, 공은 자중하여서 지나치게 슬퍼하지 않았다.

仲氏公 行誼才學 最爲師門所推 公常以益友待之 會合纔數歲 遽爾捐背 公之至痛 非但爲孔懷之情 實有喪予之慟 公愍念諸孤之孤子 撫育顧念 無間己出 第二子愭 以妙年英才聲譽藉甚 立揚可朝暮期而 靑年夭折 凡在親知 莫不嗟痛而 公能以理自遣 不至過慽.

을묘년(1735) 나라에서 영희전의 영정을 이모(移摹)하는 일이 있었는데, 공의 그림 솜씨가 우수하다고 임금에게 천거한 사람이 있어서 입궐하라는 명을 받았다. 합당한 부름이 아니면 나아가는 것이 옳지 않다고 의심하는 이가 있었다. 공은 말하기를, "이 일이 얼마나 막중한 일이기에 군신의 분의로 보나 감히 앉아서 임금의 명을 어길 수 있으랴" 하고 곧 입시하여 나이가 많아 눈이 어둡다는 이유로 사양하니, 임금이 그의 실지 정상을 살펴보시고는 참여를 강요하지 않으셨다.

乙卯朝家 有永禧殿影幀移摹事 有以公明於繪事薦於上者 遂命召入 或疑 非其招招之 有不可進之意 公曰 此何等事而 分義所在 安敢坐違君命 遂入對 以年老眼昏辭之 上察其實狀 亦不强令入參焉.

무진년에 또 숙종의 어용을 다시 그리게 되었는데, 임금은 공에게 조영석과 함께 입시하라고 명하였다. 이때 사대부들 중에는 그림으로 세상에 이름을 알린 사람이 한

둘이 아니었는데, 특별히 공을 부른 것은 그의 필법의 공졸로써가 아니라 아마도 그에게 취할 만한 것이 있기 때문이었을 것이다. 도감이 조영석으로써 낭청(郎廳)을 삼을 것을 아뢰니, 임금이 이르기를, "같은 사람인데 혼자만 낭청으로 제수하는 것은 매우 공평하지 못하다"고 하시며, 드디어 낭청을 줄이고 공과 함께 군직에 부치었다. 공은 지난날과 같이 늙어서 정신이 흐리다는 이유로 사양하니 임금이 이르기를, "이는 내 집의 대사인데, 무식한 화원배에게 맡길 수 없는 일이다. 곁에서 감동(監董)하고 지휘만 해주길 바랄 뿐이지 직접 집필하라고 강요하고 싶지는 않다"고 하시니 공은 감히 사양하지 못하고 날마다 입참하였다. 보좌의 지척에서 종일토록 모시니, 임금께서 '선비의 솜씨'라고 일컬으시고 '너'라고 부르지 않으셨으며 대소범절을 하나하나 공에게 물으셨다. 간혹 한가롭게 이야기하다 술잔을 기울이게 되었는데, 공의 별호를 물으셨다. 공이 황공하여 감히 대답하지 못하자 곁에 있던 신하가 대신 사뢰었다. 이 소문을 들은 사람들은 모두 전에 볼 수 없던 특이한 예우라고 하였다. 이보다 전에 공을 부르고자 할 때에 액예(掖隸)를 시켜 밀감을 하사하시며, 입시한 뒤에는 각종 하사품을 푸짐하게 주셨다. 또 영정을 거의 다 그려갈 무렵에 어전에서 선온(宣醞)을 하사하시고 몸소 참관하셔서 연중에 하교하기를, "시험해본 뒤에 그만두라는 옛사람의 말도 있지만 오늘에야 비로소 이 사람을 알겠구나"라고 하셨다. 또 연중(筵中)에 물으시기를, "예전에 유생을 곧바로 육품직에 제수한 일이 있었느냐"라고 하셨으므로 대답하기를 "그러한 일이 있었습니다"라고 하였다. 도감이 해체되자 임금이 창경궁으로 돌아와 하교하시기를, "윤덕희를 특별히 육품직에 제수하라" 하시고, 이어 서관에게 "전지내(傳旨內)에 '전왈(傳曰)'이란 두 글자를 삭제토록 하라"라고 명하시었다. 아마도 이는 선왕의 명으로 명한 것처럼 하기 위함이었다. 이튿날 전조는 사옹원주부에 첫 번째로 주의(注擬)하여 비점을 받았으며, 공은 사은숙배를 올린 뒤 물러나왔다. 임금이 영정을 받들고 영희전으로 조심스럽게 나아갈 때 공은 차비관(差備官)으로서 어가를 수행하고 갔다 오니 해가 이미 저녁이었다. 여러 날 쌓인 피곤함으로 조금 쉬려고 옷깃을 풀고 잠자리에 막 들려 할 무렵이었는데 임금께서 부르신다고 하였다. 황급히 대궐로 달려가보니 임금께서 경현당에 납시어 양 도감의 제조 이하 관원들을 앞에 불러놓으셨다. 술상이 성대하게 차려졌는데, 조용히 몸소 영정의 봉안시를 지은 뒤, 여러 신하들에게 화답시를 올리도록 명하였다. 이때 공은 제일 늦게 도착한 것이다. 다른 신하들은 이미 글을 지어 올렸기 때문에, 임금은 공에게 입으로 부를 것을 명하였다. 공은 운(韻)에 따라 지어 올리고 물러나왔다. 그 뒤 도감에서 등서(謄書)하

여 시첩을 만들어 입시했던 제신들에게 보내왔다.

戊辰又將改摹肅廟御容 上命公與趙榮祏同入 是時士夫中以畫名世者 非止一二而 將命召公者 非以其筆法之工拙也 蓋有所取者存焉 都監以榮祏啓爲郎廳 上曰 以一體之人 獨除郎廳 甚不公也 遂命減郎廳 与公並付軍衛 公如前以老昏爲辭 上曰 此吾家大事也 不可委之於無識畫員輩欲得在 傍監董隨事指揮而已 不欲强其親自執筆也 公遂不敢辭逐日入參 咫只寶座終日眤侍 上以儒手稱之言 不稱爾 大小凡節一以問公 間或以閑話酬酢 至 問公別號 公惶恐不敢自言 筵臣從傍替白 聞者皆以爲無前異數也 先是將召公 以柑子送掖隸賜之 旣入之後 各種賜賚便蕃 又於幀事垂畢之際 宣醞於帳殿 親臨觀之 下敎筵中曰 古人之試可乃已 今乃知此人也 又問於筵中曰 古有以儒生直拜六品職者乎 對以有前例可據 及都監旣罷 上將還昌慶宮 臨軒下敎曰 尹德熙特拜六品職 又今史官傳旨中去其傳曰二字 盖若以先王之命命之者然 翌日銓曹首擬司饔院主簿 批下 公遂出肅而退 上奉影幀 祗詣永禧殿 公以差備官隨駕往來 日已夕矣 屢日勞悴之餘 且欲少休 解衣就寢 初昏聞有召命 蒼黃馳進闕內則 上方御景賢堂 召兩都監提調以下於前 盛備酒殽 從容賜顔 自題影幀奉安詩 命諸臣和進 公到最後 諸臣皆已應命製進矣 上命公口號而進之 公因依韻賡進罷退 後自都監謄書作帖 送于入侍時諸臣焉.

하루는 임금께서 시신(侍臣)에게 묻기를, "음관으로 수령을 삼을 때 그 절차가 어떠하냐"고 하였다. 대답하기를, "반드시 사송아문(詞訟衙門)을 거쳐야 비로소 수령으로 제수할 수 있습니다"고 하니, 임금은 해조(該曹)에 명을 내려 "계차(階次)에 따라, 빈자리를 채우도록 하라" 하시고 마침내 동부도사를 제수하였다. 공이 도감으로 참여하게 된 것은 처음부터 부득이한 일이었으며, 관직에 이르는 것을 달갑게 여긴 것은 아니었으나 성상의 권유를 거듭 어기다가 부득이 출사하여 공무를 수행한 지 역시 여러 날 된 뒤였다. 나이도 많고 기력도 쇠퇴하다는 이유로 여러 차례 사직소(辭職疏)를 올렸으나 전조가 끝내 체직을 허락하지 않았으므로 정문(呈文)을 올린 뒤 출사하지 않고 한가로운 세월을 보냈다. 가을에 임금이 시신(侍臣)에게 묻기를, "윤덕희의 성명을 오래도록 정목에서 볼 수 없으니 무슨 까닭인고?" 하셨으므로 대답하기를, "지난번에 이미 사직을 하였습니다"고 하였다. 겨울에 재차 또 하교하기를, "윤덕희와 조영석은 공로가 같은 사람인데, 한 사람은 이미 수령이 되었고 한 사람은 공연히 체직(遞職)되었으니 이 어찌 공도라 하겠는가? 즉시 상당한 직을 제수하라"고 하여, 전조가 사포서별제로 제배하였다. 이듬해 봄에 또 사옹원주부로 옮겼다. 6월 도목정사(일 년에 몇 번씩 정기적으로 행하는 전반적인 인사행정) 때 감찰금부도사, 사평 등

의 직을 여러 차례 주의하였으나 끝내 승낙하지 않았다. 임금의 뜻은 외임을 시키려는 데 있었던 것인데 정관들은 우러러 임금의 뜻을 본받지 못하고 끝내 말단직에 이르는 정릉령으로 주의하니 임금은 부득이 윤허하였다. 이해 겨울 공은 또 병으로 사임하고 말았는데, 과감하게 결단을 내려 물러난 것을 보고 사람들은 모두 다 탄복하였다.

一日上問侍臣曰 蔭官之爲守令者 階梯何如 對曰 必經詞訟衙門然後 始授守令矣 上令該曹 隨部窠塡差 遂拜東府都事 公之入參都監 初非得已 至於官職 尤非所樂而 重違聖眷 黽勉出肅 行公亦已多日 以年衰力瘁 累度控辭 銓曹終不許遞 遂呈狀不仕 以爲閒居之樂 秋間上問侍臣曰 尹德熙姓名久不見政目間何也 對曰 頃已解職矣 冬間下敎曰 尹德熙與趙榮祜同功之人而 一人已爲牧守 一人空然遞職 此豈公道耶 卽爲相當職除授 銓曹遂拜司圃別提 翌年春又移司饔主簿 六月當都政時 屢擬監察禁府都事司評等職而 終始斬點 上意蓋在於外任而 政官終不仰體 至末端擬貞陵令 上不得已批下 是年冬公又移 疾告辭遞 勇退之決 人皆歎服.

이로부터 수년 동안 넉넉하게 유유자적하면서 살았는데 10여 년 동안 혼사와 상례를 여러 번 치르느라 가계가 매우 어려워져, 생계를 모색하려고 임신년(1752) 봄 안부인이 먼저 고향으로 돌아오고, 그해 가을 공도 서울의 집을 큰아들에게 맡기고 모든 권솔을 거느리고 남으로 내려왔다. 이때 공의 나이 70을 바라보았고 습한 풍토와 기후가 맞지 않아 조섭(調攝)에도 방해가 될 뿐, 본래의 요통이 전보다 더욱 심하여졌으며 걸음걸이가 불편하였다. 그러나 신기(神氣)가 쇠하지 않아 심하지 않았으며, 항상 머리 빗고 씻는 일을 거르지 않았다. 병자년(1756)에 셋째아들 탁(侂)이 요절한 데다 장손인 특정(特貞)마저 서울에서 이유 없이 죽고, 이듬해 정축년(1757) 장자 종(悰)이 또 세상을 떠났다. 2년 사이에 혹화(酷禍)가 이어지면서 종사를 맡길 곳도 없게 되었다. 공이 아무리 슬픔을 참고 스스로 견디었지만 자신도 모르는 사이에 몸이 약해졌으며, 왼쪽 눈마저 실명하게 되어 몸이 더욱 약해졌다. 무인년(1758) 가을 안부인이 또 세상을 버리자 공은 더욱 쓸쓸하고 슬퍼하였다. 동짓달에 영암(지금 해남군 송지면)의 남쪽 달마산 갈두(葛頭)의 우좌로 안장하고 그 오른편을 비워서 자신의 묘지로 정하였다.

自是優游自在者數年而 自十餘年來 累經昏喪 用度益艱 欲爲就食之計 壬申春安夫人先歸 其秋公以京第付長子 擧室南下 時公年將七十 瘴土風氣 有妨調攝 素患腰痛 比前轉劇 行步不利 然神氣不衰 非甚病 未嘗廢梳洗焉 丙子第三子侂夭逝 長孫持貞在京奄

忽 翌年丁丑長子悰又逝 二年之內酷禍相仍 至於宗事無托 公雖絶哀自遣而 不知之中榮
衛暗鑠 左眼失明 衰削亦已甚矣 戊寅秋安夫人又捐世 公益抱踽踽之悲 至月安厝于靈巖
之南達摩山葛頭午坐之原 虛其右 爲身後之計焉.

　일찍이 병자년(1756)에 동궁(東宮)을 책봉한 경사로 조신(朝臣)들 중 나이 70이
넘은 신하에게 가자(加資)하는 은전(恩典)이 있었는데, 공은 멀리 있었기 때문에 해조
(該曹)에서 책록(策錄)을 하지 못하였고, 공도 자제(子弟)들을 시켜 신청하지 않았다.
이는 수직(壽職)이란 의례적이기 때문에 공이 달갑게 여기지 않은 때문일 것이다.

　　曾在丙子朝家以東朝推恩 有朝士年七十陞資之典而 公在外 故該曹不錄焉 公亦不使
子弟申請 盖循例壽職 公所不屑也.

　계미년(1763) 성상의 나이 70이 되던 해에도 추은의 은전이 있었는데, 공은 생각
하기를, "사체(事體)가 자별(自別)하니 군신의 의리상 감히 홀로 은전(恩典)에서 누락
될 수 없다"고 하고 조정에 알리도록 하니 전조가 드디어 통정대부(通政大夫)로 승진
시켜 첨지중추부사에 배해졌고, 병술년(1766)에 또 추은되어 가선대부(嘉善大夫)로
승진되었으며, 곧이어 가의(嘉儀)로 승진되었다. 만약 병자년(1756)의 은자를 받았다
면 당연히 자헌(資憲, 판서)에 올라갔을 것인데 공은 이를 개의치 않았다. 이해 섣달
몸져누워 백련의 옛집에서 세상을 떠나니 수가 82세였다. 공은 이미 종2품계에 올라
있었기 때문에 의례적으로 동추(同樞, 동지중추부사)에 배해져야 마땅한데, 해조(該
曹)에서 즉시 계품(啓稟)하지 않은 탓으로 장례를 치른 뒤에 교지가 내려졌다. 중의
(衆議)가 다 "어명이 내려진 것이 비록 사후지만 계문한 것은 생존시이기 때문에 새
로 내려진 직함(職啣)을 쓰지 않을 수 없다"고 하여, 윤처사 동규에게 문의하니 역시
그 말도 옳다고 하였다. 이듬해 안부인의 묘에 합장하였다.

　　至癸未聖壽七十 又有推恩之擧 公以爲事體自別 義不敢獨漏恩典 使之報聞 銓曹遂
陞通政階 拜僉樞 丙戌又推恩 陞嘉善階 俄陞嘉義 若受丙子恩資則 至此當爲資憲而 公
不以爲意也 是年臘月以微恙考終于白蓮舊第 壽八十二歲 公旣陞從二階 例當拜同樞而 該
曹不卽啓 葬後除旨始下 衆議皆以爲 除命之下雖在身後 啓聞則 在於無恙時 新啣不當不
用 就詢於尹處士東奎 亦以其言爲是 翌年春合葬于安夫人墓焉.

　공은 모습이 장대, 풍영하고 원기가 왕성하고 정신이 맑았으므로, 공재공이 일찍
이 말하기를, "후일에 우리 아이가 수(壽)하는 것은 내가 미칠 바가 아닐 것이다"고
하였는데, 과연 그 말이 맞았다. 마음이 넓어 남들과 다투는 일이 없었고 의리에 관한
일은 의연해서 아무도 범할 수 없었다. 평생토록 특별히 좋아하거나 특별히 싫어하는

것이 없었고 세력이나 이익 등 분잡하고 화려한 일에는 담담하였다. 붕당이나 파당의 습성은 더욱 싫어하였기 때문에 동서란 두 글자는 입으로 말한 적이 없었으며, 자녀들의 혼사에도 붕당에 구애되지 않았다. 이 때문에 남들이 비방하고 의심하는 수가 많았지만 개의하지 않았다. 주량은 매우 커서 간혹 마음에 맞는 사람을 만나면 큰 그릇에 가득 채워 많으면 십수 잔, 적어도 대여섯 잔은 해야 환담하기에 알맞았으며 주정하는 일은 없었다. 혼자 있을 때면 달을 넘도록 마시지 않았다.

公姿狀豊盈 氣旺神爽 恭齋公嘗曰 吾兒他日遐享非吾所及 果驗焉 留懷夷曠 與物無競而 義理關頭 毅然不可犯 平生無好 無長物 其於勢利芬華淡如也 尤不喜朋比之習 東西二字 口不曾言 子女昏嫁 亦不以彼此爲取舍 疑謗雖多而 非所恤也 酒戶頗寬 或遇會心之人 輒以大器引滿 多或至十數 少不下五六 以資歡適而 不至亂 端居獨處則 或閱月不飮.

초취(初娶)인 증정부인(贈貞夫人) 청송심씨는 진사 체원의 딸이고 목사 서견(瑞肩)의 손이며, 판서 엄지(嚴之)의 외손이었는데, 단정하고 엄숙하고 자애로워 명가의 규범이 있었다. 신묘년(1711)에 세상을 떠났으며 아들 형제를 두었다. 후취(後娶)인 증정부인(贈貞夫人) 광주안씨는 진사 서의의 딸이고, 군수 후익의 손이다. 처음 시집을 오자 잇달아 시부모의 상사를 당하였으므로 중궤(中饋, 주부가 부엌 안에서 하는 일)를 맡아 했으며, 공의 조상을 받들고 아랫사람들을 거느리고 여러 동생들을 잘 기른 데는 부인의 힘이 참으로 컸다. 공은 성품이 온후하고 인자한 데 비해 부인의 성격은 엄정하였으므로 내외의 구분이 엄격한 법도가 있었다. 3남 2녀를 낳았으니 모두 여덟 자녀였다.

初配贈貞夫人靑松沈氏 進士體元之女 牧使瑞肩之孫 判書嚴之外孫 端肅慈惠 有名家風範 辛卯早卒 擧二男 後配贈貞夫人廣州安氏 進士瑞儀之女 郡守後益之孫 于歸之初 連遭舅姑喪而 主中饋 公之奉先 御下 撫養諸弟之道 夫人與有力焉 公素性寬仁而 夫人濟以嚴正 內外斬斬有法 擧三男三女 凡八子女也.

易經大全	奎壁易經	易經演講	書經註疏大全
易經初談講	易經衷旨	易經集解	監本書經
易經註疏大全	高頭易經	易經直解	奎壁書經
易經說約	易經備旨	易經鴻寶	善本書經
監板易經	易經來註	易經存疑	書經集註
易經說統	易經廣義	易經去疑	書經詳節
善本易經	易經集註	易經崇道堂合籤	書經會編
易經夢引	易經口義	易文合籤	書經會編集註
閔板易經	易經格言	易經全旨	書經說約
易經嬭孁	易經集要	易經大全	書經日記
書經剛正	善本詩經	詩經合籤	閔板春秋
書經演講	高頭詩經	詩經正解	監本春秋
書經直解	集註詩經	詩經集成	春秋合籤
書經日講	詩經剛補	詩經備旨	春秋籤斷
書經翼註	詩經纂要	詩經直解	春秋說約
書經格言	詩經說約	詩經體末	春秋四傳
詩經大全	詩經鐸振	閔板詩經	春秋大全
詩經註疏大全	詩經私箋	詩經合言	春秋日是
監本詩經	詩經嬭孁	春秋大全	春秋衡庫
奎壁詩經	詩經衍義	春秋註疏大全	春秋麟旨
春秋五傳	禮記監本	禮記說約	監板六經
春秋胡傳	·禮記集註	禮記擬題	四書彙徵大全
呂氏春秋	禮記提說	周禮註疏	四書徐九一大典
晏子春秋	汲古閣禮記	儀禮註疏	四書專註大全
闃外春秋	禮記省度	詩經擬題	四書直解大全
十二國春秋	禮記提綱	書經擬題	四書崇道堂集解大全
春秋左傳	禮記提綱廣	易經擬題	四書精義或問大全
春秋擬題	禮記敬業	正經正文	四書提說
禮記大全	禮記疏意	五經旁訓	四書增補集說
禮記註疏大全	禮記籤新	陳陵六經	四書淺說
四書詳說	四書遵註正解	四書呂晩村語錄	四書會解合籤
四書集說眞本	四書鼎持直解	四書朱子語類	四書書合籤
四書蒙引	四書近言正解	四書翼註	四書演講
四書註疏直解	四書明捷解	四書人物備考	四書備旨
四書說約直解	四書規正解	四書辨志堂說約	四書新宗
四書正解	四書連城解	四書劉上玉說約	四書醒宗
四書正彙合解	四書第一明解	四書森九霞說約	四書心傳
四書正彙籤解	四書彙解	四書三張說約	四書擬題
四書正字直解	四書存疑	四書王望如說約	四書註疏大全
四書直解	四書廣矩證	四書集成	四書直解集註
四書格言	二論俗說	·大學衍義	季漢書
監本四書	二論粗說	川板文公家禮	漢書評林
善本四書	二論詳說	孔子家禮	廣漢魏叢書
奎壁四書	二論連城	性理大全	三國史
白文四書	小學從聖	性理會通	漢書抄
高頭四書	小學集註	性理綜要	前後漢書
袖珍四書	小學全丹	性理奧	陳明卿通鑑全書
四書大方大全	近思錄	性理集要	陳明卿通鑑綱目
四書集註	孝經集註	廿一史全書	陸方翁通鑑
三論圖解	文公家禮	十七史	司馬光資治通鑑

胡三省資治通鑑	綱鑑合錄	川綱鑑會纂	明朝從信錄
朱夫子通鑑綱目	皇明寶訓	玉衡綱鑑	兩朝從信錄
王鳳州綱鑑會纂	歷朝捷錄直解	大明會典	明史本末
張閣老通鑑	歷朝捷錄大成	明朝世法錄	明季遺聞
鍾伯敬綱鑑大全	王鳳州綱鑑世史類編	明朝憲章錄	史記評林
鍾伯敬通鑑纂	蘇紫溪綱鑑記要	五學編	史記索隱
王鳳州綱鑑大全	請理齋通鑑集要	大政紀	陳明卿史記
通鑑紀事本末	大方通鑑	皇明法傳錄	鍾伯史記
古今史畧	顧九成綱鑑正史約	明朝通紀	孫月峯史
古今全史	玉堂綱鑑	明季編年	原板史記

艷異編(王世貞)

茅鹿門史記	練兵諸書	天中記	文苑彙雋
北堂書抄	經濟類編	李氏正續藏書	山堂肆考
輟耕綠(陶宗儀)	藝文類聚(歐陽詢)	鶴林玉露	文體明辨
唐荊川武編	兵鏡	類書讀	漢魏百三名家
監板十三經	王弇州正續四部稿	類書纂要	陳眉公十種藏書
文獻通考	唐荊川稗編	經世八編(內有 大學衍義補 武編)	卓氏藻林
續文獻通考	潛確類書	唐荊川稗編 業用編 文編 左編 圖	初學記
明倫大全	唐類函	書編 丘濬	秘書九種
秦樂律品精義	事文類聚	·大學衍義補	王氏彙苑
文獻英華	太平廣記	漢魏叢書	翰苑新書
		說郛全書	

津逮秘書十六種	廿十一史文抄	唐宋文歸	名世文宗
葛板十三經注疏	古文奇賞正續五集會編 陳	宋朝文鑑	原板史通
王弇州史料	明卿 評	元文類	古文未曾有集
讀書快編	原板六臣文選	唐文粹	三蘇文選
函史上下編	鍾伯敬秦漢晉唐宋文版	五雅	公羊谷梁
經濟文輯 明朝書	茅鹿門八大家文抄	爾雅翼	古文鴻藻
文獻通考要綱	汲古閣昭明文選	左傳翼註	文章正宗
錦繡萬花谷	昭明文選纂註	三蘇文範	古文正宗
赤水鴻苞	昭明文選評林	古文正解	山曉閣八大家文選
劉氏鴻書	六臣文選論註	硃批韓文	左傳句解
	秦漢文歸		

左傳才子必讀書	古學鴻裁	古文玉堂	文章軌範
左傳杜林合註	古學文存	王惟夏八大家選	古今文致
古文才子必讀書	明文珠機	廬子玄八大家選	王陽明全集
才子彙稿	國策國語	硃批五代史抄	柳文全集
古文覺斯	古文必讀	四大家文選	楊升庵集
古文貫通快筆	山曉閣明文	呂東萊傳義	花閒集
韓文啓	山曉閣古文六種	古文傳燈	陳白沙全集
古文說約直解	明文奇賞	古文先賢	朱夫子全集
韓蘇文迹	古文初學辨韵	古文會編	李空同集
古文類纂	五十大家	古文折義	坡仙集

蘇子由集	徐文長集	湯睡庵集	尤大史西堂全集
眉赤水由拳集	文天祥集	李滄溟集	蘇東坡集選
王季重集	唐荊川集	錢有學集	朱子遺書初集
李卓吾集	故震川集	梅雨金鹿裘集	朱子遺書二集
鍾伯敬集	文徵明集	李義山集	王文忠公集
曾南豐集	于太保集	三異人集	韓魏公集
秦少游集	李氏焚書	李杜全集	范文正公集
世書堂集 吳國綸 著	王莉公集	歐文全集	范忠宣公集
邪子擊壞集	薛文清公集	袁中郎集	陸象山集
吳梅村全集	陶淵明集	二程全集	方孝儒全集

明十一家全集	管子	諸儒語要	漢魏樂府
陸劍南詩集	韓子	遺香堂楚辭	李于麟唐詩選
解學士集	六子全書	楚詞毛板	詩賦備體
李太白集	老莊會解	楚詞評林	樂府新編
中都四子全集	老莊合劑	楚詞聽直	耐哥詞
金體台閣集	淮南子	楚詞集註	古樂府
韓昌黎集	老子目註	古詩記	明詩觀二集
杜工部千家註集	題子奇賞	唐詩記	賈愁集
錢牧齋初學集	諸子品節	唐詩類苑	宋金元詩
三子口義	二十四剛	唐詩近體陽秋	歷朝賦諧
宋元詩永	唐詩解	五唐人詩	詩學大成
歷朝應製詩	明詩選	唐詩扶	才調集
詩聯合璧	杜詩論文	辟疆園杜詩	唐人選唐詩
說唐詩	古今詩話	中晚唐詩	杜詩分類
五代家詩抄	朱註杜詩	袖珍	詩學圓機
唐詩鏡	唐詩英華	唐詩選	陸劍南詩抄
唐文皷吹	古今詩剛	錢牧齋杜詩	唐詩十抄
唐詩類苑選	三元人詩	盛明百家詩	草堂詩餘四集
十二家唐詩	明媛詩皈	唐才子詩	草唐詩餘選
詩指全集	古唐詩皈	昭伐詩存	唐詩品彙
唐詩直解	眞草詩法	五車韻瑞	字海明珠
明七才子詩	唐詩正聲	詩韻更定	郡玉海篇
唐詩十品	女七才子詩	李笠翁詩韻	增補字彙
唐詩彙選	草字唐詩	音韻日月燈	·字彙
碑花集	詩法入門	韻府郡玉	雲霞字彙
唐詩合選	詩法初律	韻會小補	心字通
賦苑英華	詩文類函	說文長箋	玉堂字彙
西堂初集	洪武正韻	金石韻府	元享字彙
西堂二集	韻學大成	許氏說文	諧聲字彙品字箋
西堂三集	詩韻輯畧	篆隸心畫	以位字彙
太史字彙	尺牘二編	滿紙千張	四六類函
搨古遺文	捷用雲箋	四六全書	四六宙函
六書正譜	會意雲箋	四六連珠	四六初徵
尺牘謀野集	五朵雲	四六全書	四六忝語
尺書翰海	折梅箋	聽鸝堂的板	四六標準
蘇黃尺牘	雲錦新書	四六廣集	四六金聲
寫心集	翰墨新聲	四六新書	四六逢源
書束活套	振雅雲箋	四六章甫	輿圖備考
尺牘莊去集	蘇長公小品	四六類函	廣輿記
尺牘新抄	雲翰合奇	四六類函	天下一統志
殊域周咨錄 計三十八圖	仕途懸鏡	未信篇	皇明奏議 疏抄
廣皇與考	仕學大乘	資治新書 二集	清朝奏議
官制大全	輔治大成	治安文獻初集	清議畧
清律附解	洗寃錄	晋青全集 廣集 初集 二集	法家必勝
大明律	牧民要畧	海剛峯公集	行移體式
六部處分則例	治政全書	包文公文案	告示活套
中樞政考	刑政大觀	皇明公案	驚天雷
臨民寶鏡	敬刑輯要	陸宣公奏議	霹靂手
宦常政考	讀律佩觽	熙朝奏議	刑臺秦鏡
官板治譜	王貴堂律箋	歷代名臣奏議 內府綿紙板	鸞嘗遺筆

快日筆	宋名臣言行錄	啓禎野乘	一家言初集 別集
古今治平畧	帝京景物畧	知囊補	群芳譜
時務治平畧	忝等秘書	知囊全集	一夕話
博物志	七元禽通	居家必備	天一夕話
群書備考	劉向說苑	居家必用	致富奇書
博物典彙	樵書初編	居家必要	千古奇聞
博古圖	墨苑(程大約 程氏墨苑 추정)	白眉故事	古今烈士傳
五雜俎(謝肇淛)	文人爵里	黃眉故事	經世弘詞
水經註解	方氏墨譜	書言故事	萬法歸宗
名臣言行錄	聖諭像解	掌珠故事	草字辨體
世說新話補	適情雅趣	石室仙機	開闢演義
壯元策	象棋譜	松絃琴譜	夏啇周演義
世說新話	百雅心法	琴譜合璧	姜太公封神傳
事類捷錄	座隱棋譜	·琴譜大全	列國志傳
事類賦	閑情偶奇	太古遺音(田芝翁 輯)	南漢演義
古事苑	回子	燕居必記	後七國演義
讀書錄	玉局藏機	國色天香	西洋記
讀書賦	秋仙棋譜	繡谷春容	東西兩晉演義
剪燈叢話	奕墨	五朝小說	精忠傳
山海經	奕悟	燕閑四適	隨唐演義
韓湘子傳	後三國傳	古今全史	繡繃對數
西漢演義	水滸全傳	東遊記	拍案驚奇
定鼎奇聞	後西遊記	唉裡唉	會海對數
唐書演義	三國演義	南遊記	喻世名言
四大奇書	證道書	夢學全書	大備對數
五大殘唐傳	前七國演義	北遊記	型世言
樵史演義	西遊記	牛馬駝經	三台對數
南北兩宋傳	後水滸傳	警世通言	禪眞逸史
梁武帝傳	古今笑史	盆府對數	通考雜字
明英列傳	五才子水滸	醒世恒言	後史
四言雜字	金海	陽子太玄經	地理衍義
六臣文選疏解	鄭樵通志者	觀象玩占	地理仙机
羅經解	杜氏通典	天下名山記	人子須知
唐詩絕句	三才圖會	地理大全	雪心賦直解
尺牘結隣集	太乙通宗	地理玉尺經	地理玄珠
尺牘寶箋	天文大成	天機會元	地理坡仙
如面談	月令廣義	琢玉斧	地理會通
尺牘新語	月令通考	頂門針	唐詩畫譜
一家二集	蒙像管見	羅經頂門計	李笠翁畫譜
玉海	奇門五總	四彈子	宮粧繼譜
·宣和畫譜	性命圭介	莊子	佛法金湯
圖會宗彝(圖繪宗彝의 오기)	壽養叢書	南華副墨	五燈會元
王氏畫苑	遵生八賤	老莊目	傳燈錄
圖畫編	列仙傳	三經註抄	損月錄
藏子郭經	仙佛奇蹤	修眞十書	楞嚴經
一化元宗	神仙通鑑	道門定製	敎乘法數
道元一忌	福壽全書	宗鏡錄	楞嚴講錄
道書全集	福壽丹書	佛門定制	楞嚴直解
雲笈七箋	悟眞篇	弘明廣集	蓮花經
道言內外	參同契	高僧傳	燄口施食

梵網經	百將合法	武經策題會解	醫統正脉(明 王肯堂)
盂蘭經	紀效新書	武經纂書序說解	古今醫統
楞嚴如說	武經七書	武場文訣	薛氏醫案
太上感應篇徵事	武經直解	新書節委	醫書十六種
感應圖說解	武經彙解	武經撮要	山經
武備志全書	武經醒宗	藥性解	直指脉訣
武備志略	武經明捷解	藥性賦	素問
登壇必究	武經新宗	證治準繩	靈樞經
廣百將傳	武經幷宗	雷公炮製王肯堂註選	傷寒衿法
古今名將傳	武經全題彙解		原病式

玉機擬義	小兒推拿	濟陰綱目	古今醫鑑
醫門法律	傷寒全書	醫學綱目	食物本學
孫眞人千金傷急方	痘珍全書	十金翼方	張仲傷寒
千金方	頤生擬論	外科啓玄	本學綱目(本草綱目)
鍼灸大成	百代醫宗	外科正宗	醫門四書
傷寒三書	痘珍大全	丹溪心法	本學蒙筌
銅人針灸	明醫指掌	外科準繩	劉河有傷寒
醫證續焰	痘疹金鏡錄	川板外科正宗	本學原始(本草原始)
徐氏鍼灸	丹臺玉案	傷寒論	醫門四書
眼科百效	痘疹類編	外科大成	本學經疏(本草經疏)

傷寒六書	眼科龍本學	皇帝素問	醫宗必讀
太和堂本學綱目	回春善本	活人指掌	原板醫方要要
仕村三書	張景岳數註	王叔脉訣	壽世保元
本學涯	趙氏醫貫	監膏方	醫學入門
醫學辨疑	女科百效	傷寒全生集	外科百效全書
本草大觀	傷寒大成	雲林神彀	幼科捷經
醫學原流	産室百問	婦人良方	醫方捷經
萬病回春	醫學原理	寒視瑤舍	幼幼集
東垣十書	姿童百問	萬氏家抄	醫彙戒
醫學正傳	太素脉訣	銀海精徵	丹臺秘要

醫書六要	五要奇書	玉匣通書	三元正經
醫書六種	迪吉明便通書	陽宅十書	三元梭錄
醫宗說約	歷眼通書	陽宅大全	二宅一覽
醫學啓蒙	部徵通書	開門放水經	千鎭
三台通書	迪吉全書	八宅周書	百鎭
撥雲圖	造福通書	陽宅玄鑑	桃花鎭
歷理通書	時用通書	陽宅必用	陽宅必覽
發徵通書	歷法通書	陽宅必要	文武星案
易見通書	肘後神經	搜神記	七政溪口曆
迪吉錄抄	趍吉通書	宅法全書	果老命理正宗

星平會海	神相全編	萬化仙窩	出行寶鏡圖
淵海子平	柳庄相法	紫擬斗數	易林補遺
格海子平	三世相法	皇極數	卜筮全書
眞機子平	麻衣相法	集氏易林	易隱
管見子平	萬金相法	閑星老宗	易冒
川板子平	達磨相法	圖南秘訣	斷易四要
張神峯闘蓼子平	人相各鏡集	大六壬	斷易支機大全
袖裡旋璣	梅花數(黃宗羲)	太乙宗統	六壬經集
欛命玄談	河洛理數	五行精記	六壬指南
人相全編	諸葛演禽	六壬心經	六工金口訣

元元百種曲	南音三籟	九宮譜	香囊玉合
梨園六十種曲	顯林拾翠	嘯餘譜	玉玦魚藍
十四種曲	山谷清音	度曲須知	古城望雲
李笠翁十種曲	玉茗堂四夢傳奇	萬錦清音	赤松雲基
燦花齋五種曲	大板西廂記	崑平合錦	投筆玉簪
四種傳奇	四合西廂	萬花菉	金貂分金
笠菴五種曲	琵琶西廂合刻	紫蕭忠孝	靑樓躍鯉
醉怡情雜曲	綴白裘初集 二集 廣集 三集	升仙玉環	牧丹亭還魂記(湯顯祖)
十笑西廂	盛明雜劇	鶯鴻香山	筆法通宗
才子琵琶	雜劇三集	目連綵袍	筆法全書

筆法指明	(毛)詩草本鳥獸蟲魚疏 陸璣	周禮總義 易袚	汲冢周書
筆法九章	李氏詩譜	禮經會元 葉時	孟子
筆法銅稜	曹氏詩說 曹粹中	考工記	河圖括地象
筆學原本	黃氏詩解 黃穚	大戴禮記	易坤靈圖
筆學啓蒙	逸齋詩補傳	春秋穀梁傳	春秋元命苞
筆學詳明	朱子詩傳遺說	春秋正義 孔穎達	尚書刑德傚
尚書傳 孔安國	周禮	春秋外傳國語	竹書記年
尚書正義 孔穎達	周禮註 鄭康成	爾雅	春秋說題辭
禹貢論 程大昌	周禮全解 鄭鍔	爾雅註 郭璞	帝王世記
禹貢山水考 孫承澤	周禮釋義 薛季宣	爾雅註 李巡	古史考 譙周

路史 羅泌	後漢書註 唐 章懷太子	齊春秋 吳均	王氏晉書 王隱
路史注 羅苹	後漢書補註 劉昭	十六國春秋 崔鴻	晉書 房喬 等
史記 司馬遷	兩漢刊誤補遺 吳仁傑	五代春秋 尹洙	燕書 范亨
史記正義 張守節	謝氏後漢書 謝承	河洛春秋 包諝	晉紀 干寶
戰國策	續漢書 司馬彪	契丹志 葉隆禮	宋書 沈約
史記索隱 司馬貞	東觀漢記 劉珍 等	三國志 陳壽 又 裴松之	趙書 田融
漢書 班固	獻帝春秋 袁晞	故潛志 劉祁	北齊書 李百藥
漢書天文志 班昭	九州春秋 司馬彪	大金國志 宇文懋	後魏書 魏收
漢書註 顏師古	魏氏春秋 孫盛	吳書 韋曜	北史 李廷壽
後漢書 范曄	漢晉春秋 習鑿齒	魏書 王沈	後周書 令狐德棻

三國典畧 丘悅	明皇雜錄 鄭處晦	馬氏南唐書 馬令	靖康小史 河烈
南史 李廷壽	薊門紀亂 平致美	陸氏南唐書 陸游	北狩行錄 蔡絛
河洛行年紀 劉仁軌	大唐新語 劉肅	宋史 脫脫 等	燕雲錄 趙子砥
隋書 魏徵 等	國史補 李肇	東都史畧 王偁	陷燕記 賈子藏一作許採
唐書 劉向 等	國史異纂 劉餗	太平治迹統類 彭百川	金節要 張滙
新唐書紀志表 歐陽脩	唐遺事	九朝編年備要 陳均	竊憤續錄
新唐列傳 宋祁	舊五代史 薛居正	三朝北盟會編 徐夢莘	南燼紀聞
新唐書注	五代史 歐陽修	封氏編年 封有方	大事紀講義 呂中
唐曆 柳芳	五代史補 陶岳	宣政雜錄 江萬里	遼史 脫脫 等
朝野僉載 張族鳥	周太祖實錄 張昭	謀燕錄 汪藻	契丹志 葉隆禮

金史 脫脫 等	啓運錄 昭相	天順日錄 李賢	嘉隆聞見記 沈越
大金國志 宇文懋昭	路紀 頃篤壽	憲宗實錄 劉吉 等	神宗實錄 顧秉謙 等
金國文見錄	建文朝野彙編 屠叔方	孝宗實錄 李東陽 等	光宗實錄 葉向高 等
金國近錄 張師顏	建文書法 擬朱鷺	武宗實錄 費宏 等	先撥志始 文秉
歸潛志 劉祈	革除備遺錄 張芹	世宗實錄 張居正 等	熹宗實錄 溫體仁 等
元史 宋濂 等	成祖實錄 陽士奇 等	肅宗外史 范	陵工紀事 萬璟
聖武親征紀	仁宗實錄 陽士奇 等	論對錄 張孚敬	兩朝從信錄 沈國元
黑達史略 徐丙遷	英宗實錄 陳文 等	世廟識餘錄 徐學謨	國榷 談遷
宋元史質 王洙	三朝聖諭錄 陽士奇	世廟聖政紀要 陳諡典	頌天臚筆 金日升
明太祖實錄 胡廣 等	否泰錄 劉定之	穆宗實錄 張居正 等	崇禎遺錄 王世德

甲申傳信錄 錢士馨	西園聞見錄 張萱	歷代建元考 種淵暎	太平廣記 李昉 等
甲乙彙畧 許重熙	名山藏 何喬遠	明通紀 陳建	太平御覽 李昉 等
三朝野史 李遜之	續資治通鑑 薛應旂	續通典 宋白	續文獻通考 王圻
綏冠紀畧 吳偉業	國史喩疑 黃景昉	通典 杜佑	文獻通考 馬端臨
吾學編 鄭曉	戀書 蔣德璟	五代會要 王浮 等	通志畧
大政記 雷禮	資治通鑑 司馬光	唐會要 王浮	通禮義纂 盧多遜
鴻猷錄 高低	通鑑註 胡三省	明會典 李東陽 等	群書考索 章如愚
憲章錄 薛應旂	通鑑地理通釋 王應麟	元經世大全 虞集	紀纂淵海 潘白牧
憲章類編 芬埑	通鑑辨誤 胡三省	冊府元龜 王欽若 等	古今治平畧 朱健
史榮 朱國禎	朱子通鑑綱目	國朝典彙 徐學聚	圖書編 章潢
朋編大典 朱希周 等	高士傳 皇甫謐	稗史集傳 徐顯	天官星
經世挈要 張燧	文士傳 張隱	獻徵錄 焦竑(명)	宋兩朝天文志
存心錄 吳沈 等	幼童錄 劉昭	博物策會 戴璟	觀象玩占 劉基
大禮集議	孝士傳 蕭廣濟	分省人物考 過廷訓	廣古今五行志 寶鑑
陰遜甲 釋智海	文信公傳 劉岳信	畿輔人物考 孫承澤	清類天文分野之書(劉基)
武經總要 曾公亮 等	安祿山史蹟	表忠紀略 任阜臣	山海經
黃帝内傳	文信公傳 趙弼	眼忠錄	山海經註 郭璞
籌兵三十六字 青飛	元名臣事畧 蘇天爵	孤兒籲天錄 楊山松	山海經廣註 吳任臣
漢末英雄記 王粲	國學事蹟 那律有尚	萬姓通譜 凌迪知	水經 桑欽
漢武故事 王儉	考歲畧 那律有尚	星經 石甲	水經註 酈道元
魏氏土地記	元和郡縣志 李吉甫	寰宇通志 陳循 等	城邑考
晉地道紀 王隱	郡國志 司馬彪	明一統志 李賢 等	冢墓記 李彤
十三州志 闞駰	國名紀 羅泌	輿地指掌 桂萼	城冢記 皇甫鑒
九州要畧 劉之推	太平寰宇紀 樂史	廣輿圖 胡松	方輿紀要 顧祖禹
隋諧道圖經 郎蔚之	九域志 王存	寰宇分合志 徐樞	幽都記
括地志 蕭德言 等	輿地廣紀 歐陽忞	方輿勝畧 程百一	幽燕紀異
十道志 梁載言	歷代地理指南圖 稅安禮	職方圖考 陳組綬	燕北襍記 武珪
開元十道要	(歷代地理指掌圖의 오기)	郡縣釋名 郭子章	三郡記 邢子勵
道里紀	輿程記	名勝記 愼蒙	北平古今記 顧炎武
郡國縣道紀	方輿勝覽 祝穆	名勝志 曹學佺	順天府志
	元混一方輿勝覽		
大興新志	上林彙考 王象雲	行國錄 沈進	佑聖王靈應碑 韓從政
大都宮殿考	長安記 宋啓明	緇素錄 郭徵	佑聖王加封記 童梓
元掖庭記	帝景京物畧 劉鋼	香山記 李晏	佑聖王血長明燈記
禁扁 王士點	燕山叢錄 徐昌祚	燕山紀游 阮旻錫	東岳廟昭德殿碑 趙世廷
宮殿額名	舊京遺事 史翱翁	游業 區懷瑞	畫眉山龍王廟碑 明 神宗
燕史 劉若愚	客燕襍記 陸啓浤	冷然志 徐善	重建三里河橋記 周敍
金鰲退食筆記 高士奇	北京歲華記 陸啓浤	國門近游錄 劉方喆	玄郷縣志 余鏜
丘城坊巷衚衕集 張爵	春明夢餘錄 孫承澤	北游紀方 黃石家	固安縣志
燕都游覽志 孫國敉	柝津日記 周篔	黃圖襍志 繆詠	永清縣志
長安客話 蔣棻	人海記 查嗣璉	元大都城隍廟碑 任杙	東安縣志 阮宗道
香河縣志	金新達寶坻縣記 劉稀顏	元修大城元廟記 馬克忠	元房山縣學碑 魏必復
通州志	元修蘆臺聖母廟記 趙鑄	保定縣志	奧室記 錢栢岭
洛水客譚 徐貞明	元興寶聖母廟記 高明	涿州志	薊州志
洛河筆綴細字	鄰縣志	金涿州文廟碑 黃約	薊州新志
併三河驛記 李貞	覇州志	金漢昭烈帝廟碑 王庭筠	盤山志 宋犖
三河縣志	元修灞州廟草記 王恩成	涿鹿記 史恒德	玉田縣志
元三河通堂記 王約	文安縣志	元涿州孔子廟碑 蔡欽	遵化縣志 張杰
武清縣志	元修文安縣草記 尚野	元昭佑靈惠公碑 夏以忠	豐潤縣志 石邦政
寶坻縣志 藏襈	大城縣志	元涿州無訟堂記 劉麟	元豐潤縣記 孫慶瑺
寶坻新志	金修大城縣草記 劉元國	房山縣志 黃榜	平谷縣志

元越文杜鹽場記 徐世隆
平谷明倫堂記 納憐不花
盤陰雜志 梛介
昌平州新志
元重修昌平縣碑 馬房輝
元修狄梁公祠記 宋渤
昌平舊志 崔學履
昌平山水記 顧炎武
陵祀扈蹕錄 夏言
翠擬志 陳經新
芹城小志 李因篤

順義縣志
鹿松錄 潭吉璁
順州公廨記 梁宣
順義新志
元檀州文庙碑 王思誠
密雲縣志
皇都水利考
懷菊縣志
通漕類編 王在晉
水府備考 周夢暘

河渠志 吳道南
漕南圖志 王璓
漕舩志 席書
漕河考
邊防考
屯政考
四鎮三關志
備邊錄
籌遼畫「籌遼碩畫」
三鎮邊務總要 李如樟

述征記 郭緣生
全邊記畧 方孔炤
北蕃風俗記
陷蕃錄 胡嶠
使遼錄 張舞民
王沂公上契丹事
使遼行程記
奉使行程錄 許亢宗
北征紀實 蔡絛
松漠記聞 洪皓

金國得程 汪藻
金人疆域圖
攬轡錄 范成大
北轅錄 周輝
北邊備對 程大昌
塞北事實 文惟簡
東國史略
塞北小抄 高士奇
高麗史 鄭麟趾
使琉球雜錄 □楫

東西洋考 張燮
雍錄 程大昌
閩書 何喬遠
晉安逸志 陳鳴鶴
嶺南文獻 張邦翼
瀘川州去
吳舩錄 范成大
西遷註 張鳴鳳
唐六典註 張說 等
宋宰輔編年錄 徐自明

職官分紀 孫逢吉
明宣宗御製官箴
中堂事紀 王惲
翰林紀 黃佐
殿閣詞林紀 廖道南
詞林典故 張位
館閣類錄 呂本
翰池志
玉堂嘉話 王惲
玉堂漫筆 陸深

玉堂叢話 焦竑
玉堂薈記 楊士聰
吏部職掌 方九功
摭言 王定保
貢舉考 張朝瑞
登科考 俞憲
披垣人鑑 蕭彥
三垣筆記 李清
西垣筆記 孫承澤
太常記 蕭彥

明典禮記 郭定域
嘉靖祀典
光祿寺志 徐必達
悶政要覽 連橒
六館日抄 劉中柱
錦衣志 王世貞
明刑法志 姜宸英
貂璫史鑑 張世則
晁氏讀書志 晁公武
直齋書錄解題 陳振孫

文淵閣書目 楊士奇 等
萬曆重編內閣書目 張萱
百川書目
天下書目
古今詩話
方言楊雄 楊雄
釋名 劉爾(劉熙의 오기)
古今註 崔豹
經典釋文 陸德明
說文解字 許慎

篆文 何承天
通雅 方以智
論書表 江食
書旨述 虞世南
古跡記 徐浩
書後品 李嗣眞
書斷 張懷瓘
述書賦 竇息
述書賦 注 竇蒙
法書要錄 張遠彦
(張彦遠의 오기)

金石史 郭毓伯
(金石史 郭允伯의 오기)
石墨鎸華 趙崡
游鶴堂墨藪 周之士
書畫史 陳經儒(陳繼儒의 오기)
天下金石志 于奕正
金石文字記 顧炎武
古林金石表 曹溶
詩學聖蒙 孫和斗
宣和畫譜
圖繪寶鑑 夏文彥

畫經(畫繼로 추정) 鄧椿
中麓畫品 李開先
續圖繪寶鑑 韓昂
鐵網珊瑚 朱存理
雲煙過眼鑑 周密
古今印史 徐官
墨史 陸友
相貝經 朱仲
古玉圖考
泉志 洪遵

石譜 朴𥣳
奇石記 陳衍
寓經 張華
素問
茶經 陸羽
熙寧酒課 趙珣
說苑 劉向
劉向別錄
拾遺記 王嘉
志林 虞喜
語林 裵啓

述異記 在助(任昉의 오기)
渠異記 薛用弱
集異記 陸勳
獨異志 李元
隋唐嘉話 劉餗
宣室志 張讀
杜陽雜編 蘇鶚
八代談藪 陽玠松
雲仙散錄 馮贄
紀聞 牛甫

劉氏耳目記
辨疑志 陸長源
前程錄 鍾輅
叢苑
玉泉子
酉陽雜俎 段成式
瀟湘錄 梛祥一作李隱
鑑戒錄 河光遠
北夢瑣言 孫光憲
茅亭客話 黃休復

清異錄 陶穀
雞肋編 莊綽
儒林公議 用況
南都新書 錢易
東皐雜錄 孫宗鑑
丁晉公談錄
畫墁錄 張舜民
麈史 王得臣
學林新編 王定國
倦遊新錄 張師正

截江網
浩然齋視聽抄 周密
澄懷錄 周密
癸辛雜識 周密
志雅堂雜抄 周密
齊東野語 周密
貧谷筆談 邵煥
靜菴筆錄
困學齋雜抄 鮮于樞
研北雜志 陸友仁

樂全堂廣客譚
解聖語 李村
采蘭雜志
輟耕錄 陶宗義
金姬御側傳 福珍
青樓集 黃白蘘
草木子 葉世奇
霏雪錄 劉績
可齋筆記 彭時
水東日記 葉盛

九朝野祀 祝允明
馬氏日抄 馬愈
應菴隨錄 羅鶴
郊亭詩話
立齋閒錄 宋端儀
瑣綴錄 尹直
青溪暇筆 姚福
寓圃雜記 王錡
蓉塘詩話 姜南
病逸漫記 陸錢

明良記 楊儀
月山叢譚 李文鳳
西樵野記 侯甸
蘇村小纂 祝允明
瑯琊漫抄 文林
瓦釜漫記 劉世節
金臺紀聞 陸深
春風堂隨筆 陸深
畜德錄 陳沂
雙槐歲抄 黃瑜

郊外農談 張鐵
傍秋亭新記 顧淸
震澤長語 王鏊
菽園雜記 陸容
近峯聞畧 皇甫錄
蓬窗日錄 陳全之
宙載 張合
天都載 馬大壯
名河小說 張承
餘冬序錄 何孟春

說聽 陸延稜
孤樹裒談 趙可興
今言 鄭曉
尊聞錄 梁億
藝苑巵言 王世貞
宛委餘編 王世貞
鳳州筆記 王世貞
四友齋叢說 何良俊
耳談 王同軌
丹鉛錄 楊愼

景瓦編 吳安國
七修類稿 郎英
小室山房筆叢 胡應橆(胡應麟의 오기)
客滇寓筆 程式序
長水日抄 陸樹聲
彈山雜志 伍表華
獅山掌錄 吳之俊
留靑日札 田藝衡
堯山堂外紀 蔣一葵
鬱岡齋筆塵 王肯堂

野老漫錄
靑燐屑 應裴臣
慟餘雜記 史惇
玉光劍氣集 張怡
謏聞續筆 張怡
菊隱紀聞 陸元輔
日知錄 顧炎武
因樹屋書影 周亮工
白頭閒話
楮園雜記 黃吳稷

蟫窠別志 黃吳稷
函山旅話 劉芳稷
闇史摭遺 俞汝言
客窗偶譚 陳僖
艮齋筆記 李澄中
西神脞說 嚴繩孫
淥水亭雜識 成德
辛齋詩語 陸嘉淑
詠歸錄 查客
說臆 錢枋

縠城山房筆塵 于愼行
閣然堂類纂 潘士藻
筆乘 焦竑(명)
客座贅語 顧起元
紫桃軒雜(雜 오기)綴 李日華
湧幢小品 朱國禎
說儲 陳禹謨
亘史 潘之恒
槎庵小乘 來期行
五雜組 謝肇淛

暇老齋雜記 茅元儀(명)
掌紀 茅元儀(명)
廣博物志 董斯張
露書 姚旅
見只編 姚上舜
野獲編 沈德符
如水談林 胡夏客
雲谷臥餘 張習乾
憶記 吳兟
破夢閒譚

黑蝶齋小牘 沈峯登
排悶錄 陸世楷
稼堂雜抄 渚來
純獻詞話 錢芳標
炙硯錄 倪㪷
詞苑叢譚 徐釚
寄園寄所寄錄 趙吉士
改蟲齋雜疏 高層雲
查浦輯聞 查嗣瑮
竹素辨僞 陳光傳

雅坪散錄 陸菜
朔紀 沈崞日
花南老屋歲抄 李符
匡林 毛先舒
倚晴閣雜抄 魏坤
列仙傳 劉向
神仙傳 葛洪
洞仙傳 見素子
仙傳拾遺 杜光庭
眞仙通鑑

壙城集仙錄 杜光庭
甘水仙源錄 李道謙
元風慶會圖文說
長春眞人本行碑 陳時可
處順堂齋葬記 陳時可
尹宗師碑 弋釴
眞常眞人道行碑 王鶚
張眞師道行碑 孟祺
冲和眞人碑 徒筆公履
夏眞人道行碑 姬志眞

冲虛大師墓碣 李鼎
弘道眞人碑記 李鼎
順風白雲觀記 宋渤
元寶梧記 趙鑄
又李志寧
霞峯觀記 王道亨
法苑珠林 釋道世
赤肚子傳
白雲眞人道行碑 李庭
廣弘明集 釋道宣

續高僧傳 釋道宣
神僧傳
神州塔傳
冥報記
冥報拾遺 郎餘令
增盆阿含經(增壹阿含經의 오기)
傳燈錄 釋道原
指月錄 瞿汝稷
盤山祐雲寺碑 李聞宜
遼奉福寺石幢 釋眞延

遼修雲居寺記 釋智光
遼雲居寺碑 王正
遼葵舍利沸迓記 釋志愿
龍泉寺應制詩 釋重玉
元天開寺建碑 釋福珪
元天開中原碑陰 魏必復
金眞坻縣大覺寺記 張璞
遼雲居寺藏經記 釋志才
香河縣仁公塔記
元上方感化寺碑記 釋福珪

瑞像來儀記 釋紹乾
眞覺寺寶座記 明憲宗
元天開中院碑陰 魏必復
弘慈廣濟寺志 釋湛祐
廣恩寺碑記 錢安
元天開寺重建碑 釋福珪
管子
列子
墨子
荀子

韓非子
燕丹子
鶡子
呂覽 呂不韋
淮南子
淮南子註 高誘
鹽鐵論 桓寬
潛夫論 王符
論衡 王充
風俗通 應劭(한)

符子 符朗
蔡中郎集 蔡邕
陶徵士集 陶潛
陳正字集 陳子昂
李翰林集 李白
杜工部集 杜甫
孟襄集 孟浩然
高常待集 高適
韋蘇州集 韋應物
昌黎集 韓愈

柳先生集 柳宗元
長江集 賈島
李盆詩集
梨岳集 李頻
樊川集 杜牧
玉溪生詩集 李商隱
雲慕編 鄭厚
小遊仙志 曹唐
比紅兒詩 羅虯
津陽門詩 鄭嵎

咏史詩 胡全
咏史詩 江邁
甲乙集 羅隱
安陽集 韓琦
范文正公別集 范仲淹
蔡忠惠公集 蔡襄
使北錄 范鎭
宛陵集 梅聖俞
臨川集 王安石
東坡詩註 趙彥村

東坡居士集 蘇軾
東坡註 趙夔
欒城集 蘇轍
淮海集 秦觀
山谷集 黃庭堅
眉山集 唐庚
嵩山集 晁說之
西漢集 沈遘
石湖集 范成大
石湖樂府 范成大

朱子語類
吟誦集 文天祥
中齋纛 鄧剡
湖山類稿 汪元量
山林長語 劉迎
滏水集 趙秉文
遺山集 元好問
湛然居士集 耶律楚材
陵川集 郝經
許文正公集 許衡

劉靜修集 劉因
秋潤集 王惲
雪樓集 程鉅夫
松雪齋集 趙孟頫
養蒙先生集 張伯諄
天傭先生集 熊朋來
還山遺稿 楊衡
歸田類稿 張養浩
牧庵集 姚燧
石田集 馬祖常

安雅堂集 陳旅
道園學古錄集 虞集
圭齋集 歐陽原功
秋宜集 揚侯斯
雲林集 黃溍
觀光集 陳孚
薩天錫詩集 薩都剌
圭唐小稿 許有壬
樵川集 黃清老
范德機詩集 范梈

清容居士集 袁桷
至治集 宋本
玩齋集 黃師泰
燕石集 宋褧
栝栝山人集 岑義
傳與礪詩集 傳若金
金臺集 葛邏祿迺賢
五峯集 李孝光
存復齋集 朱德潤
知非堂集 何中
秋堂先生詩集 邵口

陳子上存稿 陳高
鯨背吟 朱晞顏
秋聲集 黃鎮成
嘯嚱集 宋元
吳文正公集 吳澄
黃文獻公集 黃溍
柳文肅公集 柳貫
吳禮部集 吳師道
吳淵顈集 吳萊
蛻菴集 張翥

翏南集 程文
說學集 危素
近光集 周伯琦
席帽山人集 王逢
張光弼詩集 張昱
清閟閣集 倪瓚
環水集 王克寬
東山集 趙訪
復古詩集 楊維楨
麗則遺音 楊維楨

鐵崖樂府 楊維楨
古山樂府 張埜
小山樂府 張可久
潛溪集 宋濂
誠音伯文集 劉基
翠屏集 張以寧
王文忠公集 王禕
樝翁詩集 劉麟
西隱集 宋訥
缶鳴集 高啓

寄情稿 懷秀民
在堅集 表凱
靜居集 張羽
春雨齋集 劉彥昺
遜志齋集 方孝儒
萍居稿 唐之浮
誠齋新錄 周憲王
逃虛子集 姚廣孝
柳庄集 表琪
琴軒集 陳璉

胡文穆公集 胡廣
素齋集 鄒緝
金文靖公 金幼孜
東里集 楊士奇
楊文敏公集 楊榮
毅齋集 王洪
泉坡集 王英
雙里集 周忱
古廉集 李時勉
胡祭酒集 胡儼

玉舍人集 王紱
泊庵集 梁潛
坦庵集 梁本之
頤光先生集 陸顒
表當寶集 表忠徹
綱齋集 林環
訥菴集 鄭珞
尚約集 蕭鈗
錢文肅公集 錢習禮
草窓集 劉溥

劉忠敏公集 劉球
古穰集 李賢
黃潭先生詩集 黃訓
月樓稿 倪敬
退菴集 鄧林
東井集 陳政
敬軒集 薛瑄
呂文懿公集 呂原
梅齋集 劉定之
方洲集 張寧

篠菴集 張和
商文毅公集 商輅
郭氏聯珠集 郭武 等
類博集 岳正
高文義集 高穀
東軒集 聶大年
韓襄懿公集 韓雍
思元集草 素澤
瓊臺會稿 岳濬
謙齋集 徐博

彭惠安公集 彭韶
春雨堂稿 陸錢
栢厓集 張晃
青溪謾稿 倪岳
篁墩文集 程敏政
懷麓堂集 李重陽
末軒集 黃仲昭
愧齋集 陳音一
飽翁家藏集 吳寬
楓山集 張海

木翁歸刀稿 射遷
函山集 張海
東田漫謨稿 馬中錫
東山集 劉大夏
石涼稿 楊一清
紫墟集 儲瓘
王文恪公集 王鏊
白巖集 喬宇
桃溪净稿 謝澤
半江集 趙寬

費文憲公橋稿 費宏
古厓集 葉正王
客春堂稿 邵寶
整菴集 羅欽順
博翠軒稿 王雲鳳
少石集 陸錢
熊峯集 石搖
空同集 李夢陽
戒菴集 薪貴
華泉集 邊貢

東江集 顧清
渼陂集 王九思
許黃門稿 許天錫
息園存稿 顧璘
大復仙集 何景明
東溪集 熊卓
迪功集 徐禎卿
珠樹館集 李瓚
俊菴疏議 梁村
寒松齋集 顧琛

河文定公集 河塘
南濠集 都穆
小谷集 鄭善夫
王氏家藏集 王遷相
孟有厓集 孟祥
周恭肅公集 周容
常評事集 常倫
雙溪集 杭淮
石川集 殷雲霄
南冷集 蔣山卿

思友亭集 張方奇
儼山集 陸深
韓汝慶集 韓方靖
梅國集 劉節
嵩渚集 李濂
上谷集 周金
顧文康公集 顧鼎臣
東塘集 毛伯溫
王文成公集 王守仁
前溪集 景暘

龍石集 許成名
鳥鼠山人集 胡續宗
瑞泉集 南太吉
漁石集 唐龍
白泉集 汪文盛
升庵集 楊慎
鷗汀集 頓說(頓銳의 오기)
建築疏稿 樊鵬祖
蓉泉集 簡宵
八厓集 周廷用

西原集 薛蕙
梓谿集 舒芬
人瑞翁集 林春澤
袍虛集 陳沂
夢澤集 王廷陳
西元集 馬汝驥
蒙溪集 胡侒
東麓集 汪紳
彭衡集 王軀
半洲集 蔡經

朱氏家藏集 周祚	薇花堂稿 李然	袁永之集 袁袞	端溪先生集 王崇慶
元素子集 廖道南	蘦玉樓稿 李默	遵巖集 唐中	荊川集 唐順之
泰泉集 黃佐	世經堂集 徐階	小泉集 王格	玉涵堂集 吳子孝
太華集 河棟	璠恭定公集 潘恩	菊暉堂集 屠應埈	江峯集 呂高力
愭陰小稿 楊旦	甫田集 文徵明	陸子餘集 陸粲	中麓閒居稿 李開先
龍胡集 張治	林屋集 蔡羽	中溪集 李元陽	華陽集 皇甫冲
張文忠公集 張孚敬	扰贊錄 顧夢圭	穀原集 蘇祐	少元集 皇甫孝
鈐山堂集 嚴嵩	鄖中憲集	菁陽集 范言	皇甫司勳集 皇甫防
桂州集 夏言	蘇門集 高叔嗣	午坡集 江以達	皇甫水部集 皇甫濂
桂文襄公奏議 桂萼	瑗河集 龔用卿	松溪集 程文德	步聽潭集 王廷幹
朔野山人集 尹耕	貝茨集 王立道	小洲集 馮惟訥	菊亭存稿 梁有譽
鎮山集 宋衡	清華堂稿 陳鳳	山堂彙稿 王崇古	四溟山人集 謝榛
古和稿 霌禮	袁文榮公集 袁煒	高光州集 高冕	方麓居士集 王樵
承啓堂集 錢薇	丘隅集 喬世寧	陸文定公集 陸樹聲	太岳集 張居正
自知堂集 蔡汝南	鶴泉集 王健	無聞堂稿 趙鏌	太涵集 汪道昆
西田集 樊深	王冲山詩集 王問	山帶閣集 朱日蕃	夢山集 楊巍
石城集 許轂	崇蘭館集 莫如忠	滄溟集 李攀龍	彭比部集 彭輅
槐野集 王維禎	是堂稿 僉憲	弇州山人集 王世貞	陸莊簡公集 陸光祖
天山集 何惟栢	白河集 何御	王奉常集 王世懋	崌崍集 張佳徹
兩溪集 駱文盛	靁寶集 吳維岳	甀甀洞集 吳國倫	念菴詩集 劉劾祖
脩吉堂稿 鄭伯興	青藜閣集 戚光佐	蒙龍子集 薰轂	享帚集 郭文涓
條麓堂集 張四維	蘭省稿 郭棐	小室山房集 胡應獜	斫石稿 安紹芳
李太史集 李蠡	戴司成集 戴洵	止止堂集 戚繼光	長林存稿 林希元
與鹿集 周詩	交翠軒佚稿 周子義	徐文長集 徐渭(徐渭의 오기)	蟋蟀軒集 劉士驥
定溪集 方新	震川集 啟有光(歸有光의 오기)	野橋集 林垠	萬玉華集 錢楷
錦石齋集 姚汝循	俞冲蔚詩集 俞允文	伐檀詩集 張元凱	東雩集 廖希顏
存石居士集 沈啓原	歐虞府旅燕稿 歐大任	貞素堂集 吳壙	芳潤齋集 郭佐卿
舒司冠奏議 舒化	瑤石山房集 黎民表	十岳山房集 王寅	長林片菓 魏學禮
賜間堂集 申時行	二酉園集 陳文燭	夢蕉存稿 游潛	貝葉齋集 李言恭
余文敏公集	太行集 票應宏	掃甀集 陳遅	新陽館集 劉俔
西谷集 許俒	處實堂集 張鳳翼	東湖先生集 沈懋孝	北海集 馮琦
復生子稿 陳師	止止齋集 丘雲霄	蟻衣生集 郭子章	李文節公集 李廷機
九芝集 龍膺	穀城山房集 于慎行	燕市集 王穉登	蒼霞草 葉向高
文博士集 文彭	喙鳴集 沈一貫	黃孔昭集 黃克晦	劉大司成集 劉應秋
樊氏摘稿 樊阜	許文穆公集 許國	白鶴園集 甃六夫	玉茗堂集 湯顯祖
練溪集 凌霪	田鍾台集 田一儁	蕭耳集 方問孝	德園集 虞淳熙
華萃錄 支大綸	黃宗伯集 黃鳳翔	市隱園集 費尙伊	黃離草 郭正域
農文人集 余寅	復宿山房集 王家屏	快雪堂集 馮夢禎	老槃蒼言 姜應獜
息川摘稿 魏允貞	松石齋集 趙田賢	歇菴集 陶望齡	大復山房集 朱長春
伯仲連璧集 魏允中	碧山學士集 黃洪憲	沈脩撰集 沈自邠	占星堂集 唐文獻
翁文簡公集 翁正春	荷花山房集 陳邦曠	蓟丘集 王嘉謨	董崇相集 董應舉
瀟碧堂集 袁宗道	綏山集 王衡	扣角集 王樂善	半舫集 劉榮嗣
袁中郎集 袁宏道	問次齋稿 公鼐	博望山人稿 曹履吉	勺園集 米萬鍾(鍾의 오기)
坷雪齋集 袁中道	小東園詩集 公水鼎	萍浮集 張鴻鳳	王季重集 王思任
濩園集 焦竑	蘽園遺稿 李應徵	白楡集 屠隆	景元堂集 趙道素
容臺集 董其昌	慢亭集 徐熥	訥齋集 朱維京	學相緖言數堅 婁堅
海目集 區大相	雲廬樊餘稿 趙維寰	吳文恪公集 吳道南	三易齋集 唐時升
愼軒集 黃輝	寓林集 黃汝亨	隱秀軒集 鍾惺	鏡山集 何喬遠
小草齋集 謝肇淛	鈃園集 陳萬言	妙逸堂集 馬天駿	溪堂稿 林克龢
懶眞草堂集 顧起元	柳堂遺集 胡儆鼎	清摭堂集 沈儆符	大江集 陳衍

松圓浪陶集 程嘉燧	星帶堂草集 吳天恭	初學集 錢謙益	蒲菴集 釋來復
左忠毅公集 左光斗	憶草 倪元潞 (倪元路의 오기)	稽古堂集 高承埏	北游集 釋梵琦
藏密齋公集 魏大中	水餐堂稿 范景文	梅村集 吳偉業	紫栢禪師語錄 釋眞可
李文敏公集 李國橒	六柳堂遺稿 袁繼咸	青箱堂集 王崇簡	憨山文集 釋道淸
敬事草 孔貞運	石倉文集 曹學佺	黑集 旋閏章	楚辭王逸注
候司成集 候恪	繩眞館集 陳子龍	陳檢詩集 陳維崧	風雅逸編 楊愼
澤農吟稿 陶允嘉	可經堂集 徐石獜	天啓宮詞 陳悰	未府古題要解 吳競
墨閒齋集 吳維英	陶菴集 黃淳耀	雲光集 王處一	相詩記 馮維訥
撲草 于奕正	狷石居遺稿 潭貞良	雲山集 姬志眞	古文苑 章樵注
貴趾山房集 陸啓浤	有學集 錢謙益	霞外集 馬臻	賦苑 李鳴

唐文粹 姚鉉	翰墨全書 劉應李	明音數選 黃佐	八科館課
文苑英華 宋白 等	中州集 元好問	明詩統 李騰鵬	七人聯句詩 楊循吉 等
藝文類聚 歐陽詢	元文類 蘇天爵	今雨瑤華 岳岱	嘆臬錄
文翰數選 李伯璵	元音 孫原禮	國雅 顧起綸	崇禎疏抄 曹溶
萬首唐人絶句 洪邁	皇元風雅 蔣易	海岳靈秀集 米觀燧	元草堂詩解
唐音統籤 胡震亨	十州文表 劉昌	金華詩萃 阮元參	太平樂府 楊朝蓋
本事詩 孟棨	元試體要 宋公傳	列朝詩集	中華樂章
唐詩紀事 計敏夫	玉山雅集 顧瑛	兩朝遺詩 陳濟生	樂府羣珠 李開先
宋名臣經濟奏議 趙汝愚	宋元詩㑹 陳棹	畿輔試存 王崇簡	瑤華集箋 蔣景初
唐文粹 呂祖謙	詩會箋 程仁	明疏義輯略 阮鶚	附

獵碣考異 朱茂晥	粉墨春秋	漢紀 筍悅	元崇國師碑陰
孝宗大紀	西京求舊錄 朱茂曙	後漢紀 袁宏	山中白雲詞 張炎
石門遺稿 朱茂昞	風庭掃葉錄	古哭圖 李公麟	奉使錄 張寧
介石齋集 朱國祚	兩朝識小錄 朱茂曜	禮書 陳詳道	庚己編 陸粲
五代史注	竹坨文數類	樂書 陳暘	逢軒別紀 陽循吉
東曹草疏 朱大啓	闡德錄 朱茂暘	曲洧舊聞 朱弁	珍珠船 胡侍
瀜州道古錄	續米書目	夷堅志 洪邁	棠陵集 方豪
曼寄軒集 朱大啓	廣城子傳	孔氏志怪錄	館閣護錄 張元忭
吉金貞石志	吳子	橫邊集 王炎年	杯湖遺稿 王梅
棘闈記 朱茂暉	晏子春秋	元崇國寺重建碑 釋法禎	甲乙剩言 胡應麟

冬官紀事 賀仲軾	史竊 尹守衡	浮山集 方以智	雲笈七籤 張君房
淺異志 閔文振	越章 史繼偕	字觸 周亮(周亮工의 오기)	演繁露 程大昌
考槃餘事 屠隆	識小編 周賓所	冬夜箋記 王崇簡	山齋集 陳傅良
百川集 孫樓	古今律曆考 邢雲路	歸藏	六書統 楊桓
六虛堂集 趙志臯	說文長箋 趙宧光	龍魚河圖	故宮圖錄 蕭詢
山行雜記 朱彥	贙剔譙章 胡敬辰	元女兵法 (文廷式)	畏菴集 周旋
道聽錄 (李春熙)	定譚兵畧 徐從治	文字	古穰雜錄 李賢
疆識茗	碣石叢譚 郭造卿	鶡冠子注	治世餘聞錄 陳洪謨
才鬼記 梅鼎祚	眉公見聞錄 陳繼儒	新書 賈誼	經世紀聞 陳世謨
稗史彙編 王圻	寶顏筆紀 陳繼儒	文選 梁 昭明太子	百愚集 馬錄

同野集 蕭端蒙	筑語 葛一龍	花外東風閣日記 王顯祚	大學志
天一閣集 范欽	檀雪齋集 胡敬辰	散懷錄 曹山房	爾雅注 孫炎
古今奇聞類記 旋顯卿	僧園逸記	輪光樓雜志	爾雅注 邢昺
說畧 顧起元	六街花事 馮昴	青鞵踏雪錄 蔡湘	玉海 王應麟
宛署雜記 沈榜	鶴林玉露 羅大經	兎園冊 吳范(?)	草堂詩箋 蔡夢弼
玉芝堂談㑹 徐應秋	無用㝡談 孫緒	泉南雜志 陳愁仁	擊壤集 邵二程
六研齋筆記 李日華	遼野蹕寺石幢記	明水軒日記 高道素	鷄肋集 鼎補之
蘇旋錄 李日華	茹古錄 諸九鼎	名醫類案 江瓘 (江瓘의 오기)	節孝先生集 徐積
月全廣義 馮應京	屯齋詩話 吳統指	香乘 周嘉胄	浮溪文粹 汪藻
閒廬吟 葛一龍	過日集 箋公燦	竹派 釋蓮紋	海陵集 周麟之

朱子大全
眞文忠公集 眞德秀
鷹齋十一稿 林希逸
樂軒集 陳藻
鐵菴集 方大琮
閑居叢稿 蒲道原
楊仲弘詩集 楊載
海巢集 丁鶴年
玉笥生遺集 張憲
石禮集 周霆震

東海集 張弼
藏渠遺書(莊渠遺書의 오기) 魏校
吏隱齋集 陳懿典
龍以集 孟思
山草堂集 都敬
文信公集 龔開
庚谿詩話
隆平公傳 曾鞏
思後錄 周必大
二老堂雜志 周必大

春渚紀聞 何遠
深廬偶談 方山
丹墀獨難 吳韜
字府 庚元戎
十體玉 庚元度
十八體集 釋夢英
種鼎篆韻(鐘鼎篆韻의 오기) 楊詢(楊鉤의 오기)
書史會要 陶宗成(陶宗儀의 오기)
畫史會要 金賚
名臣應諡錄 林之盛

鴻一亭筆記 高承埏
抱朴子 葛洪
丹元子步天郡歌 丁希明
文殊所說善惡宿曜經
大象列星圖
尙書考靈曜
春秋後語 水衍
廣志 郭義泰
薊兵雜抄 高佑範
唐律釋文

建炎以來朝野雜記 李心傳
傳家集 司馬光
費文通公集 費寀
元曲章
博物典彙 黃道周
長安問花記
袁舍人集 袁志學
渡灕集 卓發之
改過齋雜記 聞人洸
小化書 譚貞黙

藥齋集 卓人月
賴高堂集 周亮工
鴻雪錄 屈大均
陝志 張還
玉河紅馬記 李鎧
小丹丘容談 何維楨
楡櫊別錄 釋淨憲
筠廊偶筆 宋犖
兩蒙軒話 喬萊
讀史相夷 錢金甫

餐凝子集 岳和聲
朱文懿公奏議 朱賡
籌記 朱驥元
爲可堂集 朱一是
魏叔子文集 魏禧
苑丘集 張來
洪忠宜公行狀
裘杼樓叢記
南京太常寺志 沈若霖
讀禮通考

列皇小識 文秉
五朝奏畧 許重熙
茅齋自敍 馬桓
筆詮 歸尤甫
亡遼錄 史愿
燕雲奉使錄 趙良嗣
平燕錄
入燕錄 王安中
靖康遺錄 沈良
靖康小雅

煬王江上錄
秀水閑居錄 朱勝非
正隆事跡 上同
金圖經 張棟
名臣瑰談之集 杜大王
神麓記 苗曜
宋五百家播芳文粹
聖宗文選
越絕書
宋仁宗實錄 韓琦 等

新序 劉向
中華古今注 馬濟
伐檀集 黃庶
梁谿先生集 李綱
程史 岳琦
藥錄纂要
所安遺集 余繼登
明典故紀聞 余繼登
賜閑堂雜記 申時行
南京詹事府 志秦坊

靑來閣集 方應祥
遵生八箋 高濂
智囊 馮夢龍
說鈴 汪琬
顏山雜記 孫廷銓
皇華記聞 王士禎
舂湖一簑 周淸原
怪山談錄 王猷定
不出戶庭錄 陳忱
戴斗夜談 吳周瑾

聽雨亭稿 吳希賢
四正山居集 一居志
順天府舊志 沈應文
澹賢志
元倉子(戰國 庚桑楚)
書則
讀一得 黃訓書
藝文伐山 楊愼
三才通考 秦忬
疑耀 李贄

芳洲集 陳循
鄭端簡公年譜(鄭履淳)
羅文恭公集 羅洪先
弘藝錄 邵經邦
絅齋集 葉世及
王文肅公文草 王錫爵
掖奏稿 魏呈潤
留素堂集 蔣薰
濠寧居詩集 馬世奇
蓮說 沈長卿

帨菴樂府 張鰲
嬴隱集 李國宋
續通鑑長編 李燾
雜志 江休後
烏臺筆補 王惲
徵吾錄 鄭曉
兩京賦 金光
二京賦 盛時泰
明名臣經濟錄 陳九德
忠節錄 張朝端

張侍御問閣圖記 王瑗
萬曆武功錄 瞿九思
兵例
工部志書 劉振
后紀 楊經禮
七太子傳 陳懿典
玉堂紀實 丁紹軾
說畧 黃尊素
大事紀要 許重熙
黃忠端公集 黃尊素

大泌山房集 李維楨
新都秀運 紫王寅
昆陵人品記 毛憲
說楛 焦周
余氏辨林(余懋)
保邦十策 陳新事
偵宣鎭記 張道濬
四思堂文集 傅維鱗
群經別解 高兆
藝林彙考 沈自南
安南志畧 黎崱

召對記 金先辰
至元卜偈錄 釋祥邁
魯國忠武王行錄 張匡衍
燕史 郭造卿
海岳山房集 郭造卿
木葉山花記 釋昭永
遼幣山𭑔化寺碑 南忄
金甘泉寺塔記 釋圓照
元戒公塔記 釋圓讓
明龍泉寺修造碑 張維新

重修聖翠寺碑 王道正
重修香林寺碑 馮維經
聖恩寺碑 劉昇
崇壽寺碑 汪諧
龍泉寺碑 釋道源
吉陽集 何達
河黥集 㴑緒
東岱山房稿 李先芳
鷺池生詩集 宋登春
郁木生吟稿 朱孟震

石居士詩刪 石崑玉
靑黎館集 周如砥
艾齋集 朱之蕃
明詩正聲 盧純學
廣異記
秤史集傳, 徐顯
海運編 崔思「旦」
問名集 劉天和
宦遊記聞 張誼
暖姝田筆 徐克

明卓庶集 羅弘運
水南翰記 張袞
戒菴謾筆 李翔
自得語 朱懷吳
國朝山後考 王在晋
嘗譚沈火焰
閱世餘錄 張所望
桃灯集異 俞琬綸
燕邸紀聞 汪懷德
璵譚 高任重

溫顧記畧 陽貞觀	素園石譜 林有獜(林有麟의 오기)	樂府詩集 郭茂清(郭茂倩의 오기)	四書異同 條辨
山書 孫承澤	夢蕉詩語 游盝	菩提詩集 張士範	性理群書
使蒙日錄 鄭紳之(鄭紳之의 오기)	耳新 鄭仲夔	石鼓文改注	朱子學的二卷
海銶碎事 葉廷珪	鄱陽集 彭汝礪	水品 徐獻忠	四書章圖 二十卷
藏春詩集 劉秉忠	容川集 齊之鸞	盤洲集(宋 洪適)	張中丞訂輯十六卷
吉州人紀畧 郭景昌	溈然居士集 陳敬宗	權文公集	
蒲室集 釋大訴	簪雲樓雜說 陳尙古	燕丹客話	共一百九十二冊
交州稿 陳亨(陳孚의 오기)	硯箋陽 楊綱	西山紀遊 周金然	合二千六百三十五部
長編紀事本末 楊仲良	張南士集 張枋	附	
紅蕉集	西河詩話 毛奇齡	百草金丹	

海南尹氏群書目錄卷末記
採訪昭和二年十一月 稻葉岩吉
所藏者 全南道海南郡邑內面 尹定鉉
謄寫 昭和三年五月 鄭禹敎
校正 昭和三年五月 稻葉岩吉 溢江桂藏
檢閱 昭和三年十二月七日 中村榮孝
原本 朝鮮史編修會藏
昭和十六年七月 謄寫
朱書訂正亦照原本

· 괄호 속에 쓴 작가이름은 원문에는 없는 것으로 필자가 기재한 것임.
· 서문장집(徐文長集), 예문유취(구양수), 선화화보 등은 중복 표기됨.
· 오기가 있을 경우 필자가 바로잡아 기재함.

부록 6 《공재선생묵적》 필사 내용[13]

1. 예문상감(藝文賞鑑) 〔『서호유람지여(西湖遊覽志餘)』 권17, 「예문상감」조 필사〕

宋高宗 工書畫 人物竹石山水 自有天成之趣 上用乾卦印.[14]

　景獻太子 燕王德昭九世孫 希懌之子 工翰墨 畫竹尤佳 喜作掛屛 枝梢傍出 如簾底乍見濃墨獵獵 頗具掀舞之態 上用善雅堂印.[15]

　蕭照 獲澤人 嘗爲盜 掠得李唐 則辭賊而隨唐 盡以能授之 紹興中補 畫院待詔 其畫山水人物 異松怪石 蒼浪古野 書名于樹石間 惜用墨太多耳.[16]

　蘇漢臣 開封人 善工釋道人物 尤善嬰兒 與照(?)齊名.[17]

　馬和之 錢唐人 紹興中登第 官至工部侍郞 善人物山水 筆法飄逸 纖悉粉藻 自成一家 其承命作毛詩三百篇圖 其後有顧興裔者專師之 但設色不逮耳.[18]

　李公炤煒 錢唐人 尚仁宗女爲 善水墨石竹 其時有裵叔詠者 與之尤善 蘭竹窠木怪石 與李畫無辨 用嘉善堂印.[19]

　林椿 錢唐人 工花草翎毛瓜果 蓋師趙昌 傅色輕淡 生意藹然 其徒有彭皋.[20]

　劉松年 錢唐人 紹興間待詔畫院 師郭禮 工人物山水 意氣精神遠過矣.[21]

13　부록 6에 제시한 《공재선생묵적》에 필사한 내용은 田汝成(明) 撰, 楊家駱 編, 『西湖遊覽志餘』(大陸各省文獻叢刊第1集, 臺北: 世界書局, 1982)와 『四庫全書』 地理類 山水之屬에 수록된 田汝成, 『西湖遊覽志餘』, 그리고 朴銀順, 「恭齋 尹斗緖의 畫論: 《恭齋先生墨蹟》」을 참고하여 오기한 부분을 고쳐 정리하였다.

14　원문은 "宋高宗 雅工書畫 作人物山水竹石 自有天成之趣 上用乾卦印 (下略)."

15　원문은 "景獻太子者 燕王德昭九世孫 希懌之子也 工翰墨 畫竹尤佳 喜作掛屛 枝梢傍出 如簾底乍見濃墨獵獵 頗具掀舞之態 上用善雅堂印 (下略).

16　원문은 "蕭照 獲澤人 靖康中 流入太行爲盜 一日 掠至李唐 檢其行囊 不過粉盒畫筆而已 叩知其姓氏 照雅聞唐名 即辭賊 隨唐南渡 唐感生全之恩 盡以所能授之 紹興中 補迪功郞 畫院待詔 其畫山水人物 異松怪石 蒼浪古野 書名于樹石間 惜用墨太多耳 (下略)."

17　원문은 "其時有開封 蘇漢臣 工釋道人物 尤善嬰兒 與照齊名 (下略)."

18　원문은 "馬和之 錢唐人 紹興中登第 官至工部侍郞 善人物山水 筆法飄逸 纖悉粉藻 自成一家 高孝兩朝最重 其畫 嘗書毛詩三百篇 命和之篇畫一圖 會成巨帙 至今杭人尙有存其散逸者 其後有顧興裔者 專師和之 但設色不逮耳 (下略)."

19　원문은 "李公炤煒 錢唐人 尙仁宗女 爲駙馬都尉 善水墨竹石 尤工章草飛白 其時有裵叔詠者 與公炤友善 善蘭竹窠木怪石 雜之李畫中 無辨也 上用嘉善堂印."

20　원문은 "林椿 錢唐人 工花草翎毛瓜果 皆師趙昌 傅色輕淡 生意藹然 淳熙中待詔畫院 賜金帶 以寵之 其徒有彭皋."

21　원문은 "劉松年 錢唐人 居淸波門 俗呼暗門劉 紹興間待詔畫院 師郭禮 工人物山水 意氣精神遠過于禮 (下略)."

李嵩 錢唐人 工人物山水道釋 尤長于界畫 光寧理三朝待詔 其徒有馬永忠 豐興祖顧師顔 皆傳其法 嘗作折江觀潮圖.[22]

夏珪 禹玉 錢唐人 寧宗朝待詔 工人物山水 醞釀墨色 麗如染傳 筆法蒼老 墨汁淋漓 有朱懷瑾 學珪 而但欠瀟灑風度 珪森 亦善畫.[23]

馬遠 號欽山 其先河中人 世以畫名 後居錢唐 光寧朝待詔 畫師李唐 布景森正 工山水人物花鳥 種種臻妙 其樹多斜科偃蹇 至今園丁結法 猶稱馬遠云 兄遠子麟幷善畫 時有蘇顯祖 葉肖巖亦師之馬遠 蘇筆法下逮秦漢間 混樸未散 古質尚存 唐以下 則人文日滋 新巧雜出 所謂上古之畫 迹 簡而意淡 中古之畫 細密而精微 至唐王潑墨輩出 掃去筆墨畦畦 乃發新意 隨意形賦迹 畧加點染 不待經營而神會天然 自成一家矣 宋李唐得其不傳之緒 爲馬遠父子師 及遠又出新意 極簡淡之趣 號馬半邊 形不足而意有餘矣.[24]

王輝 錢唐人 理度朝祗候 工人物山水釋道 與李嵩同家 其時有白良玉 何青年 方椿年 亦工釋道 方又亦善著色山水 後鼎臣師輝.[25]

樓觀 錢唐人 工花鳥人物山水 得馬遠法 咸淳間祗候 後有徐道廣 工花鳥 法觀.[26]

俞珙李瓘 俱錢唐人 工人物山水 師梁楷 范彬劉朴亦善畫 其時有錢光甫者 專科畫魚 精妙如活.[27]

陳清波 錢唐人 能畫 寶祐間待詔.[28]

22 원문은 "李嵩 錢唐人 李從訓養子 工人物山水道釋 尤長于界畫 光寧理三朝待詔 其徒有馬永忠 豐興祖顧師顔 皆傳其法 嵩老倦作 多令永忠代筆也. (中略) 又跋李嵩觀潮圖云 (下略)."

23 원문은 "夏珪 禹玉 錢唐人 寧宗朝待詔 賜金帶 工人物山水 醞釀墨色 麗如染傳 筆法蒼老 墨汁淋漓 雪景學范寬 院中人物山水 自李唐而下 無出其右者 其後有朱懷瑾者 墨法全師夏珪 但欠瀟灑風度耳 珪子森 亦善畫 (下略)."

24 원문은 "馬遠 號欽山 其先河中人 世以畫名 後居錢唐 光寧朝待詔 畫師李唐 布景齊整 工山水人物花鳥 種種臻妙 獨步畫院 其樹多斜科偃蹇 至今園丁結法 猶稱馬遠云 兄遠亦善畫子麟能世家學 然不逮父 遠愛其子 多于已畫上題麟字 蓋欲其章也 其時有蘇顯祖 葉肖巖 亦師馬遠 蘇筆法稍弱 俗呼爲沒興馬遠 (中略) 下逮秦漢間 混樸未散 古質尚存 唐以下 則人文日滋 新巧雜出 所謂上古之畫 迹簡而意澹 中古之畫 細密而精微也 至唐王潑墨輩出 掃去筆墨畦疃 乃發新意 隨形賦迹 畧加點染 不待經營而神會天然 自成一家矣 宋李唐得其不傳之妙 爲馬遠父子師 及遠又出新意 極簡淡之趣 號馬半邊 (中略) 形不足而意有餘矣."

25 원문은 "王輝 錢唐人 理度朝畫院祗候 工人物山水釋道 與李嵩同家 間用左手描寫 人目爲左手王 其時有白良玉 何青年 方椿年 亦工釋道 椿年亦善著色山水 其後有鼎臣者亦師輝."

26 원문은 "樓觀 錢唐人 工花鳥人物山水 得馬遠筆法 第傳色稍欠細潤耳 咸淳間畫院祗候 其後有徐道廣者 工花鳥 法樓觀."

27 원문은 "俞珙李瓘 俱錢唐人 工人物山水 布景著色 俱師梁楷 瓘之徒范彬 劉朴亦善畫 其時有錢光甫者 專科畫魚 精妙如活."

28 원문은 "陳清波 錢唐人 多作西湖全景 工三教圖 寶祐間待詔."

陳宗訓 杭人 工釋道人物工女 蘇漢臣 描染勁硬 號鐵陳 其時有孫必達 亦師漢臣.[29]

魯宗貴 錢唐人 工花竹禽鳥窠石 描染極佳 尤長寫生 鷄雛鴨黃 甚有生意 其時有張茂 花鳥精緻 小景更妙. (원문과 동일)

馬宋英 溫州人 善畫 其時有毛信卿者 亦溫州人 善畫竹 杭人最重之 自云 大竹畫形小竹畫意 葢得法于趙牧之也.[30]

錢選 字舜擧 霅川人 宋末時人 入元 以工畫花鳥名.[31]

金應桂 字一之 號蒭壁 錢唐人 在宋爲縣令 入元隱居 書法歐陽詢 畫學李龍眠.[32]

黃公望子久 山水師董源 而晚變其法 運思落筆 氣韻流動 可入逸品 著山水訣 高鷺迪.[33]

沈秋澗麟 錢唐人 山水師郭熙 兼能寫貌 樹梢鷹爪 松葉攢針 山多盤聳 石作雲皴 頗得郭家風度. (원문과 동일)

(원문의 陳鑑如 생략)

王思善繹 號癡絶 從葉居學得 得顧周道開發 著寫像秘訣.[34]

周如齋 仁和人 山水學高房山. (원문과 동일)

王叔明蒙 其先吳興人 趙文敏公之甥 隱居 號黃鶴山樵 善詞翰 畫學王維 與吳興倪元鎮齊名.[35]

王若水淵 錢唐人 幼學丹 趙文敏公多所指授 故畫法兼綜古人 無一筆院體 山水師郭熙 花鳥師黃荃 人物師唐人 而水墨花鳥竹石尤絶品也 嘗畫寺壁作一鬼 其壁高三丈餘 難于著筆 因取紙連黏粉本以呈 劉曰好矣 其如手足長短耳 若先配定尺寸 畫爲體 然後加以

29 원문은 "陳宗訓 杭人 工釋道人物士女 師漢臣 描染勁硬 人呼爲鐵陳也 其時有孫必達 亦師漢臣."

30 원문은 "馬宋英 溫州人 至錢唐淨慈寺寫古松于壁 題云 (中略) 其時有毛信卿者 亦溫州人 善畫竹 杭人最重之 自云 大竹畫形小竹畫意 葢得法于趙牧之也."

31 원문은 "錢選 字舜擧 霅川人 宋末時人 入元 以工畫花鳥名 (下略)."

32 원문은 "金應桂 字一之 號蒭壁 錢唐人 在宋爲縣令 入元隱風篁嶺 書法歐陽率 更畫學李龍眠."

33 원문은 "黃子久公望 富陽人 聰敏絶倫 通百氏說 山水師董源 而晚變其法 運思落筆 氣韻流動 可入逸品 元至元中 湖西廉訪使徐琰辟爲書吏未幾棄去更名堅 號大癡道人 放浪江湖 年八十餘卒 所著有山水訣 (中略) 高李迪題黃大癡天池石壁圖詩 (下略)." 윤두서는 원문의 '황공망'조에 실린 「산수결(山水訣)」을 따로 필사했다. 윤두서는 원문의 "高李迪"을 "高鷺迪"으로 오기하고 이하의 내용을 생략함.

34 원문은 "王思善繹 號癡絶生 其先睦人 至正間 居杭之新門 從攜李葉居仲 年十二三 已能丹靑 亦解寫眞 嘗爲居仲作小像 面部如錢 而精采宛肖 後得顧周道開發 益造精微 嘗爲寫像秘訣 (下略)." 윤두서는 원문의 '왕역'조에 실린 「사상비결(寫像秘訣)」을 따로 필사했다.

35 원문은 "王叔明蒙 其先吳興人 趙文敏公之甥也 隱于仁和之黃鶴山 號黃鶴山樵 善詞翰 畫學王維 與吳興倪元鎮詩畫齊名 (下略)."

衣服 則不差矣 依法爲之 果善.[36]

(원문의 宋汝志 생략)

(원문의 高彦敬 생략)

僧若芬 字仲石 居上蘭 模寫雲山以寓意 歸老占詞 號玉澗 又號芙蓉峰 其時淨慈寺僧惠崇 亦號玉澗 善山水 六通寺僧蘿窻 善龍虎猿鶴蘆雁 長慶寺僧慧舟善小竹 雖千百成林 而不見冗雜 上蘭寺僧仁濟芬玉澗之甥 書學東坡 墨竹學俞子清 梅學楊補之 自謂用心四十年 作花圈稍圓耳.[37]

馮君道 錢唐人 畫花竹翎毛 酷嗜鵪鶉 每袖養之 觀其飲啄 以資畫筆. (원문과 동일)

杭人沈(杭人沈積中 항목을 필사하기 위해 세 글자만 썼다가 이 항목 맨 나중에 씀)

戴進 字文進 錢唐人 當宣德 正統時 馳名海内 山水人物翎毛花草 兼法諸家 尤長於馬夏 中年猶守師法 晚學縱逸 出畦逕 卓然一家 宣廟時入京 院畫皆 妬之一日 秋江獨釣圖 一紅袍人垂釣 紅色最難而著 獨得古法入妙 院畫體 以紅是官服鄙野耳 斥之 元時有玉澗和尚者畫西湖 但寫意而已 盖摹景則滯 離景則虛 難得佳者故稱之.[38]

沈啓南 號石田 長洲人 工畫山水人物.[39]

張靖之 工詩畫 平生鑒別名品 題跋甚多 嘗作目送飛鴻手揮五絃圖 復自序云 癸卯寓杭 戲寫 目送飛鴻手揮五絃圖 潦草爲婢子所笑 因題與女玉祥 收爲劉氏清話 我生不是丹青者 適興投情恣揮寫 等閒塗抹豈足言 便有旁觀說高下 何況嵇康妙絶倫 清談曠視能容

36 원문은 "王若水澗 錢唐人 幼學丹青 趙文敏公多所指授 故畫法兼綜古人 無一筆院體 山水師郭熙 花鳥師黃荃 人物師唐人 而水墨花鳥竹石尤絶品也 (中略) 龍翔寺兩廡壁 (中略) 壁上作一鬼 其壁高三丈餘 難于著筆 因取紙連黏粉本以呈 劉曰 好則好矣 其如手足長短何 (中略) 若先配定尺寸 畫爲髁體 然後加以衣服 則不差矣 若水受教而退 依法爲之 果善."

37 원문은 "僧若芬 字仲石 婺州曹氏子 爲上蘭寺書記 模寫雲山以寓意 (中略) 歸老家山 古澗側流蒼壁間 占勝作庵 扁曰玉澗 因以爲號 又建閣 對芙蓉峰 號芙蓉峰主 (中略) 其時有淨慈寺僧惠崇 亦號玉澗 善山水 六通寺僧蘿窻 善龍虎猿鶴蘆雁 長慶寺僧慧舟善小竹 雖千百成林 而不見冗雜 上蘭寺僧仁濟 芬玉澗之甥 書學東坡 墨竹學俞子清 梅學楊補之 自謂用心四十年 作花圈稍圓耳."

38 원문은 "戴進 字文進 錢唐人 當宣德 正統時 馳名海内 山水人物翎毛花草 兼法諸家 尤長於馬夏 中年猶守師法 晚學縱逸 出畦逕 卓然一家 文進作畫 (中略) 宣廟喜繪事 一時待詔有謝廷循 倪端石鋭李在皆有名 文進入京 衆工妬之 一日 仁智殿呈畫 文進以得意之筆上 進第一幅秋江獨釣圖 一紅袍人 垂釣水次 畫家惟紅色最難著 文進獨得古法入妙 宣廟閱之 廷循從傍春曰 此畫甚好 但恨鄙野耳 宣廟扣之 乃曰 大紅是品官服色 穿此釣魚 甚失大體 宣廟頷之 遂揮去餘幅 不復閱 古稱文人相傾 雖藝家亦爾也 (中略) 元時有玉澗和尚者 亦作西湖圖 但寫意而已 (中略) 近日於洪靜夫家 見西湖圖四幅 欵云李嵩作 寺觀峰塢 皆有標題 工巧絶倫 盖當時進御物也 (下略)."

39 원문은 "沈啟南 號石田 長洲人 工畫山水人物 嘗寓西湖寶石峰僧舍 爲求畫者所窘 (下略)."

身 玉祥繪繡 歸劉希仁題云.[40]

　　杭人沈積中 家藏進馬圖一幅 徐一夔爲之跋云 右進馬圖 一人戴皮冠 冠上懸赤丸一 大如菽 冠簪則緣文貝爲飾 穿窄袖袍 袍用文綺爲之 縷金緣欄 著烏皮靴 靴樣尖而直 製 若一字 北向拱手立 容甚恭肅 蓋主進馬者 一人拱手立于其後 容亦恭肅 袍靴同而冠不懸 丸 不緣貝 必其從者也 一人童顱辮髮而不加冠 牽一馬而前 其馬毛色皆黑 自頸至膊 墨瀋 深潤 如玄雲蒸雨 獨鼻梁隆起而白 狀若玉隴 蓋白鼻騧也 一人亦不冠 童椎結而鼻加高[41] 牽一馬隨之 其馬昂首長鳴 欲追前馬 馬滿身皆旋文 如用緵纊錢勻敷 可以枚數而貫 蓋連 錢驄也 一人大暑如前 牽一馬出其後 耳若批竹 尾若擁籌 兩蹄拏空而出 欲追前馬 牽者欲 挽之 而力不能制 面有努力容 而馬之背則微赤 自腹以下皆淺白色 蓋赭白馬也 相馬法曰 肜白雜毛曰駁 即赭白也 此三馬者 神駿之氣 有一空凡馬之意 余諦玩久之 日眩神悸 如見 所謂天廏眞龍者 云云.[42]

2. 산수결(山水訣)〔『서호유람지여』권17, 「예문상감」조 필사〕
·이하 괄호의 글은 원문과 다른 부분임

　　宋富陽黃公望子久撰散 號大癡道人 放浪江湖間八十二卒[43]

　　近代作畫 多宗董源李成二家筆法 樹石各不相似 學者當盡心焉
　　樹要四面俱有榦與枝 蓋取其圓潤
　　樹要有(원문에는 身 추가)分 畫家謂之紐子 要折搭得中 樹身各要有發生
　　樹要偃仰稀密相間 有葉樹枝軟面後 皆有仰枝
　　畫石之法 先從淡墨起 可改可救 漸用濃墨者爲上

40　원문은 "靖之 工詩畫 平生鑒別名品 題跋甚多 嘗作目送飛鴻手揮五絃圖 復自序云 癸卯寓杭 戲寫 目送飛鴻 手揮五絃圖 潦草爲婢子所笑 因題與女玉祥 收爲劉氏清話 (中略) 我生不是丹青者 適興投情态揮寫 等閒塗 抹豈足言 便有旁觀說高下 何況嵇康妙絶倫 清談曠視能容身 玉祥在室時 手自繪繡美人圖 (중략) 歸劉氏希 仁 希仁者 杭指揮使也 舉裝成軸 乞詩于靖之因題云 (下略)."

41　원문에는 '童'자 다음에 '顱'자가 있음.

42　이상은 원문과 동일하고, 원문에는 인용문이 더 이어짐.

43　이 부분은 「산수결」 내용이 아니고 「예문상감」, '황공망' 중 "黃子久公望 富陽人 聰敏絶倫 通百氏說 山水 師董源 而晚變其法 運思落筆 氣韻流動 可入逸品 元至元中 浙西廉訪使徐琰辟爲書吏 未幾棄去更名堅 號 大癡道人 放浪江湖 年八十餘卒"을 요약한 것이다.

石無十步眞 石看三面 用方圓之法 湏方多圓少

董源坡脚下多有碎石 乃畫建康山勢 董石謂之麻皮皴 坡脚先向筆畫邊皴起 然後用淡 墨破其深凹處 著色不離乎 此石著色要重

董源小山石謂之礬頭 山中有雲氣 此皆金陵山景 皴法要滲軟 下有沙地 用淡墨掃 屈曲爲之 再用淡墨破

山論三遠 從下相連不斷謂之平遠 從近隔開相對謂之濶遠 從山外遠景謂之高遠

山水中用筆法謂之筋骨相連 有筆有墨之分 用描處糊突其筆 謂之有墨 水筆不動描法謂之有筆 此畫家緊要處 山石樹木皆然(원문에는 然 생략)用此

大槩樹要塡空 小樹大樹 一偃一仰 向背濃淡 各不(원문에는 可 추가, 『철경록』에는 少 추가)相犯 繁處間踈處 須要得中 若畫得純熟 自然筆法出現

畫石之妙 用滕黃水浸入墨筆 自然潤色 不可用多 多則要滯筆 間用螺青入墨亦妙 吳粧容易入眼 使墨士氣

皮袋中置描筆在內 或于好景處 見樹有怪異 便當模寫記之 分外有發生之意 登樓望空濶處氣韻 看雲采 (원문에는 即是山頭景物 추가) 李成郭熙皆用此法 郭熙畫石如雲 古人云天開圖(원문에는 畫 추가)者是也

山水中唯水口最難畫 遠水無痕 遠人無目 水出高源 自上而下 切不可斷派要(원문에는 要 생략)取活流之源

山頭要折搭轉換 山脈皆順 此活法也 衆峰如相揖遜 萬樹相從如大軍領卒 森然有不可犯之色 此寫眞(원문에는 '眞' 대신 '萬')山之形也

山坡中可以置屋舍 水中可置小艇 從此有生氣 山腰用雲氣 見得山勢高不可測

畫石之法最要形象不惡(원문에는 石 추가)有三面 或在上 或在側 皆可爲面 臨筆之際 殆要取用

山下有水潭 謂之瀨 畫此甚有生意 四邊用樹簇之

畫一窠一石 當逸墨撇脫 有士人家風 纔多便入畫工之流矣

或畫山水一幅 先立題目 然後著筆 若無題目 便不成畫 更要記春夏秋冬景色 春則萬物發生 夏則樹木繁冗 秋則萬象蕭殺 冬則烟雲黯淡 天色糢糊 能畫此者爲上矣

李成畫坡脚須要數層 取其濕厚 米元章論李光丞(원문에는 有 추가)後代 兒孫昌盛果出爲官者最多 畫亦有風水存焉

松樹不見根 喻君子在野 雜樹喻小人峥嶸之意

夏山欲雨 要帶水筆 山上有石小塊堆在上 謂之礬頭 用水筆暈開 加淡螺青 又是一般

秀潤 畫不過意思而已

　　冬景借地爲雪 要薄粉暈山頭

　　山水之法在乎隨機應變 先記皴法不雜 布置遠近相對(원문에는 對 생략)映 大槪與寫字一般 以熟爲妙 紙上難畫 絹上礬了好著筆 好用顔色 易入眼 先命題目 此爲之上品 古人作畫 胸次寬闊

　　布景自然合古人意趣 畫法盡矣

　　好絹用水噴濕 石上搥眼匾 然後上幀子 礬法 春秋膠礬停 夏月膠多礬少 冬天礬多膠少 著色螺靑拂石上 藤黃入墨畫樹 甚色潤好且(원문에는 且 생략)看

　　作畫秖是箇理字最緊要 吳融詩云 良工善得丹靑理 作畫用墨最難 但先用淡墨 積至可觀(철경록에는 處 추가) 然後用焦墨 濃墨 分出畦徑遠近 故在生紙上有許多滋潤處 李成惜墨如金是也 作畫大要 去邪甜俗賴四箇字

3. 사상비결(寫像秘訣)〔『서호유람지여』 권17, 「예문상감」조 또는 도종의(陶宗儀),
　　『남촌철경록(南村輟耕錄)』 권11〕

王思善繹 號癡絶生 其先睦人 至正間居杭之新門 從樵李葉居仲 年十二三 已能丹靑 亦解寫眞 嘗爲居仲作小像 面部如錢 而精采宛肖 後得顧周道開發 益造精微 嘗爲寫像秘訣 行於世云[44]

　　凡寫像須通曉相法 蓋人之面貌部位 與夫五岳四瀆 各各不侔 自有相對照處 而四時氣色亦異 彼方叫嘯(원문에는 叫笑로 되어 있음)談話之間 本眞性情發見 我則靜而求之 默識於(원문에는 于로 되어 있음)心 閉目如在目前 放筆如在筆底 然後以淡墨霸定 逐漸積起 先蘭臺庭尉 次鼻準 鼻準既成 以之爲主 若山根高 取印堂一筆下來 如低 取眼堂邊一筆下來 或不高不低 在乎八九分中 則側邊一筆下來 次人中 次口 次眼堂 次眼 次眉 次額 次頰 次髮際 次耳 次髮 次頭 次打圈 打圈者面部也 必宜如此 一一對去 庶幾無纖毫遺失 近代俗工膠柱鼓瑟 不知通變(원문에는 變通으로 되어 있음)之道 必欲其整(원문에는 正으로 되어 있음)襟危坐如泥塑人 方乃傳寫 因是萬無一得 又何足怪哉(吾不可奈何矣 생략)

44　원문은 "王思善繹 號癡絶生 其先睦人 至正間 居杭之新門 從樵李葉居仲 年十二三 已能丹靑 亦解寫眞 嘗爲居仲作小像 面部如錢 而精采宛肖 後得顧周道開發 益造精微 嘗爲寫像秘訣 (下略)."

채회법(采繪法)

凡面色 先用三朱膩粉方粉藤黃檀子土黃京墨合和襯底 上面仍用(원문의 底 생략)粉薄籠 然後用檀子墨水幹染 面色白者 粉入少土黃 燕支不用 燕支(원문에는 臙脂)則三朱紅者前件色入少土朱 紫堂者 粉檀子老青入少燕支(원문에는 臙脂) 黃色(원문에는 者)粉土黃入少土朱 青黑者 粉入檀子土黃老青各一點 粉薄罩檀墨幹 已上看顏色淸濁加減用 又不可執一也

口角燕支淡 如要帶笑容 口角兩筆畧放起 眼中白染瞳子外兩筆 次用烟子點睛 墨打圈 眼梢微起 有摺便笑容(원문에는 容 생략) 口唇上燕支驀 鼻色紅燕支(원문에는 臙脂)微籠 面雀班淡墨水幹 麻檀水幹 髥色黑者依鬢髮渲 紫者檀墨間渲 黃紅者藤黃檀子渲 髮(원문에는 色 추가)先用墨染 次用烟子渲 有間渲 排渲 亂渲 當自取用 手指甲先用燕支(원문에는 臙脂)染 次用粉染根 凡染婦女面色 燕支(원문에는 臙脂)粉襯 薄粉籠 淡檀墨幹 凡染法 白紙上先染後却罩粉 然後再染提掇 絹則先襯背後

凡調合服飾器用顏色者 緋紅用銀朱紫花合 桃紅用銀朱燕支(원문에는 臙脂)合 肉紅用粉爲主 入燕支(원문에는 臙脂)合 柏枝綠用枝條綠入漆綠合 黑綠用漆綠(원문에는 綠 다음에 入 추가)螺青合 檀(원문에는 檀 생략)柳綠用枝條綠入槐花合 官綠卽枝條綠是 鴨頭綠用枝條綠入高漆綠合 月下白用粉入宗(원문에는 京)墨合 柳黃用粉入三綠標并少藤黃合 鵝黃用粉入槐花合 磚褐用粉入烟合 荊褐用粉入槐花螺青土黃標合 艾褐用粉入槐花螺青土黃檀子合 鷹背褐用粉入檀子烟墨土黃合 銀褐用粉入藤黃合 珠子褐用粉入藤黃燕支合 藕絲褐用粉入螺青燕支(원문에는 臙脂)合 露褐用粉入少土黃檀子合 茶褐用土黃爲主 入漆綠烟墨槐花合 麝香褐用土黃檀子入烟墨合 檀褐用土黃入紫花合 山谷褐用粉入土黃標合 枯竹褐用粉土黃入檀子一點合 湖水褐用粉入三綠合 葱白褐用粉入三綠標合 棠梨褐用粉入土黃銀朱合 秋茶褐用土黃入三綠槐花合 油裏黑用紫花土黃入(원문에는 入 생략)烟墨合 玉色用粉入高三綠合 (원문에는 那 추가)色用粉漆綠標墨入少土黃合(원문에는 㩲 추가)子用粉土黃檀子入墨一點合 藍青用三青入高三綠合 金黃用槐花粉入燕支(원문에는 臙脂)合 雅青用蘸青襯螺青罩 鼠毛褐用土黃粉入墨合 不老紅用紫花銀朱合 葡萄褐用粉入三綠紫花合 丁香褐用肉紅爲主 入少槐花合 杏子絨用粉墨螺青入檀子合 㩲綾用紫花底紫粉搭花樣 番皮用土黃銀朱合 鹿胎用白粉底紫花樣 水獺氈用粉土黃合 牙笏用好粉一點土黃粉凝 皂鞾用烟墨標 柘木交椅用粉檀子土黃烟墨合 金絲柘同上不入墨 紫袍用三青燕支合 其餘不能一一條載(원문에는 一一不能임) 在對物(원문에는 用色 추가)可也

凡合用顏色 細色 頭青 二青 三青 深中青 淺中青 螺青(원문에는 與 추가)蘸青 二綠

三緑 花葉緑 枝條緑 南緑 油緑 漆緑 黃丹 飛丹 三朱 土朱 銀朱(윤두서가 本草 水銀中看 이라 부기함) 枝紅 紫花 藤黃 槐花 削粉 石榴 顆綿 燕支(원문에는 臙脂) 檀子(원문에는 其 추가)檀子用銀朱淺入老墨燕支(원문에는 臙脂)合 (이상 원문 인용)

大靑(본초강목 인용) 石綠

4. 고렴(高濂), 『준생팔전(遵生八牋)』 필사

① 染紙作畫不用膠法(『遵生八牋』卷15「燕閑淸賞箋」, '染紙作畫不用膠法' 필사)

紙用膠礬作畫殊無土氣 否則不可著色 開染法以皂角搗碎 浸淸水中一日 用沙(원문에는 砂)礶重湯煮 一炷香濾浄調 勻刷紙一次 挂乾(復以明礬泡湯 加刷一次 挂乾 생략) 用以作畫 儼若生紙 若安藏三二月用更妙 拆舊裱畫卷綿紙 作畫甚佳 有之(원문에는 之 생략)則宜寶藏之(원문에는 之 대신 可也)

② 鑑賞收藏畫幅(『遵生八牋』卷15, '賞鑒收藏畫幅' 필사)[45]

(원문에는 高子曰 收蓄畫片 須看 추가)絹素紙地完整不破 淸白如新 照無貼襯(원문에는 此 추가)爲上(원문에는 品 추가) 面看完整 貼襯條多 畫神不失 此爲中品 若破碎零落 片片湊成 雜綴新絹 以色旋補 雖(원문에는 爲 추가)名畫 亦不入格 此下品也 (원문에는 完整中價之低昂 又以山水爲上 人物小者次之 花鳥竹石又次之 走獸虫魚又其下也 冊葉卷子同一論法 又如神佛圖像 其品不同 如宋元并我朝人畫佛像名家 多就山水樹石中 或坐或行或倚石凭樹 畫法不板 烟雲流潤 神氣儼臨 爲上品也 其他三尊並列 鬼從猙獰 或登寶座 諸神衛護者 止可爲侍奉香火 非流傳品也 추가) 又如假造(원문에는 佛像畫片 추가) 以絹搗熟(원문에는 以香烟瀝并竈烟屋梁挂塵 추가)煎汁 染之(원문에는 之 대신 絹) 其色雖舊 或黃或淡黑 可愚隸家 孰知古絹一種傳玩舊色 嗅之異香可掬(원문에는 豈人僞可到 추가) 其(원문에는 其 대신 古絹)碎裂 儼狀魚口 橫聯數絲再無直裂 今之僞者 再無直裂(원문에는 再無直裂 대신 不橫卽直) 乃以刀刮瓜(원문에는 瓜 대신 指)甲劃開 絲縷堅韌不斷(원문에

45 이 부분은 朴銀順,「恭齋 尹斗緒의 畫論:《恭齋先生墨蹟》」,『美術資料』 제67호(국립중앙박물관, 2001), pp. 115-116에 수록되어 있으나 오기한 부분이 있어 고쳐 정리한 것이다. 위의 논문에서는 『준생팔전』에서 발췌한 것을 염지작화불용교법(染紙作畫不用膠法), 감수장화폭(鑒收藏畫幅), 장화지법(藏畫之法)으로 구분하였으나 필자는 장화지법은 감수장화폭에 포함된 내용이라 염지작화불용교법, 감수장화폭으로 구분하였다.

는 觸目 추가)即辨

藏畫之法 以杉板作匣 匣內切勿油漆糊紙 反惹黴濕 又當嘗近人氣 或置透壁風(원문에는 壁風 대신 風空)閣 (원문에는 去地丈餘 추가)便好 (원문에는 一 추가)遇五月八月之先 將畫幅幅展玩 薇見風日 收起入匣 用紙封口 勿令通氣 過此二候方開 可免黴白 又(원문에는 若以 추가)張挂名畫(원문에는 名畫張挂)多則 三五日一換 收起 挂久 可(원문에는 可대신 恐)爲風濕侵損質地 若絹素畫尤不可以久挂 (원문에는 如前起居賤內溫閣藏畫之法甚佳 추가) 古畫不可捲緊 恐傷絹面(원문에는 面 대신 地) 이하 생략됨.

부록 7 《조사》와 『삼재도회』 인물권의 도상 목록[46]

연번	《照史》제1책	『三才圖會』	《照史》제2책	『三才圖會』	《照史》제3책	『三才圖會』
1	黃帝	黃帝軒轅氏	魏徵	魏玄成像	耶律楚材	耶律晉卿像
2	小昊	少暐金天氏	李勣	李懋功像	伯顏	伯定道像
3	高陽	顓頊高陽氏	李靖	李藥師像	劉康忠	劉仲晦像
4	高辛	帝嚳高辛氏	尉遲恭	尉遲敬德像	吳澄	吳幼淸像
5	帝堯	帝堯陶唐氏	房玄齡	房高年像	趙孟頫	趙孟頫像
6	帝舜	帝舜有虞氏	杜如晦	杜克明像	許謙	許魯齋像
7	夏禹	夏禹王	長孫無忌	長孫輔機像	姚樞	姚文獻像
8	啓	夏啓王	虞世南	虞伯施像	程文海	程鉅夫像
9	商湯	商王成湯	李守素	李守素像	廉希憲	廉善甫像
10	武丁	殷高宗	孔穎達	孔仲達像	虞集	虞伯生像
11	周文王	周文王	薛收	薛敬敏像	徐達	魏國公中山徐武寧王達
12	周武王	周武王	褚亮	褚希明像	湯和	信國公東甌湯襄武王和
13	成王	周成王	盍文達	盍文達像	沐英	西像平侯黔寧沐昭靖王
14	康王	周康王	李玄道	李元最像	李文忠	曹國公岐陽李武靖王文忠
15	秦始皇	秦始皇帝	姚思廉	姚思廉像	鄧愈	衛國公寧河鄧武順王
16	項羽	項王圖	陸元明	陸德明像	胡大海	越國胡武莊公像
17	漢高祖	漢高祖像	劉德祖	劉德祖像	常遇春	鄂國公開平常忠武王
18	文帝	漢文帝像	蔡允恭	蔡克讓像	劉基	誠意伯劉
19	景帝	漢景帝像	蘇最	蘇愼行像	宋濂	翰林學士承旨宋公
20	武帝	漢武帝像	許延族	許敬宗像	宋訥	國子祭酒宋公
21	宣帝	漢宣帝像	安箱	顏師古像	朱善	文淵閣大學士朱公
22	光帝	漢光武像	蘇一	蘇世長像	全思誠	大學士全公
23	明帝	漢明帝像	褚遂良	褚登善像	王禕	翰林待制王忠文公
24	章帝	漢章帝像	于志寧	于仲謐像	陶安	僉知政事陶公
25	照烈	漢照烈帝像	狄仁傑	狄懷英像	章三溢	御史中丞章公
26	曺操	魏太祖像	姚崇	姚元之像	方孝孺	方希直像
27	孫權	吳大帝像	宋璟	宋廣平像	陳瑄	平江伯陳恭襄公
28	晋武帝	晋武帝像	元德秀	元紫芝像	徐輝祖	太像子太傅嗣魏國公徐輝祖
29	元帝	晉元帝像	張九齡	張子壽像	楊士奇	少師楊文貞公
30	南宋武	宋武帝像	郭子儀	郭子儀像	蹇義	少師蹇忠定一公
31	文帝義隆	宋文帝像	陸贄	陸敬與像	夏原吉	少保夏忠靖公
32	齊高	齊高祖像	李晟	李良器像	黃福	少保黃忠宣公

46 이 책에서 참고한 『삼재도회』는 왕기가 편집하고, 아들 왕사의(王思義)가 교정한 북경대학교도서관 소장 본이다.

33	梁武	梁武帝像	柳宗元	柳子厚像	張輔	英國公定興張忠烈王
34	昭明太子	昭明太子像	韓愈	韓退之像	胡儼	國子祭酒胡公
35	陳武	陳武帝像	李德裕	李文饒像	顧佐	左都御史顧公
36	隨文	隨文帝像	孟郊	孟東野像	楊榮	少師楊文敏公
37	唐高祖	唐高祖像	賈島	賈良仙像	楊溥	少保楊文定公
38	唐太宗	唐太宗像	白居易	白樂天像	劉球	翰林侍講劉忠愍公
39	武后	武后像	裴度	裴中立像	陳敬宗	國子祭酒陳公
40	玄宗	唐玄宗像	李綱(絳)	李文紀像	吳訥	右副都御史吳文恪公
41	德宗	唐德宗像	張巡	張巡像	王直	少傅王文端公
42	憲宗	唐憲宗像	賀季眞	賀季眞像	于謙	于忠肅公
43	武宗	唐武宗像	杜甫	杜子美像	薛瑄	薛文清像
44	宣宗	唐宣宗像	李白	李太白像	周忱	工部尚書周文襄公
45	後梁太祖	後梁太祖像	趙善	趙則平像	李懋(時勉)	國子祭酒李文毅公
46	後唐莊宗	後唐莊宗像	曹彬	曹國華像	戴珊	戴廷珍像
47	後晉高祖	後晉高祖像	竇儀	竇儀像	王竑	兵部尚書王公
48	後漢高祖	後漢高祖像	呂蒙正	呂聖功像	魯穆	右僉都御史魯公
49	後周世宗	後周世宗像	李沆	李太初像	楊洪	昌平候潁國楊武襄公
50	李後主	李後主像	張詠	張後之像	葉盛	吏部右侍郎葉文莊公
51	閩王	閩王審知像	高瓊	高太尉像	林鶚	刑部右侍郎林公
52	宋祖	宋太祖像	范希文	范仲淹像	劉健	劉文靖公健像
53	太宗	宋太宗像	包拯	包孝肅像	鍾同	監察御史鍾恭愍公
54	眞宗	宋眞宗像	胡翼之	胡翼之像	吳寬	吳匏菴像
55	仁宗	宋仁宗像	司馬光	司馬君實像	王華	王海日像
56	高宗	宋高宗像	文彥博	文寬夫像	費宏	費鵞湖像
57	孝宗	宋孝宗像	富弼	富彥國像	山雲	都督懷遠山襄毅公
58	寧宗	宋寧宗像	歐陽脩	歐陽永叔像	楊守陳	吏部右侍郎楊文懿公
59	理宗	宋理宗像	右出文集與圖鑑本不同後更考之		楊繼宗	左僉都御史楊公
60	度宗	宋度宗像	蘇軾	蘇子瞻像	吳與弼	康齋吳先生
61	元世祖	元世祖像	徐積	徐仲車像	李東陽	李文正公東陽像
62	明太祖	太祖高皇帝像	周濂溪	周濂溪像	馬文升	馬端肅公像
63	成祖	太祖文皇帝像	程子(伯)	程明道像	劉大夏	劉忠宣公大夏像
64	世宗	世宗肅皇帝像	程子(叔)	程伊川像	楊廷和	楊介夫像
65	臯陶	臯陶像	張子	張橫渠像	許進	許襄毅松臯像
66	稷	后稷像	邵子	邵康節像	李賢	少保李文達公
67	契	司徒契像	李綱	李伯紀像	劉定之	禮部左侍郎劉文安公
68	伊尹	伊尹像	楊中立	楊龜山像	年富	戶部尚書年恭定公
69	傳說	傳說像	岳飛	岳鵬舉像	魏驥	吏部尚書魏文靖公
70	泰伯	泰伯像	朱松	朱喬年像	耿九疇	刑部尚書耿清惠公

No.	人名	像	人名	像	人名	像
71	伯夷	伯夷像	又一本(朱熹)		王皋	吏部尙書王忠肅公
72	箕子		陸九淵	陸子靜像	劉實	南雄知府劉公
73	周公	周公像	蔡季通	蔡季通像	軒輗	左都御史軒公
74	召公	召公像	蔡仲默	蔡九峯像	陳選	廣東左布政使陳公
75	太公	太公像	黃直卿	黃直卿像	羅倫	翰林修撰羅公
76	老子		呂伯恭	呂東萊像	海瑞	海忠介像
77	管仲	管夷吾像	眞德秀	眞希元像	王守仁	新建伯王文成公守仁
78	延陵季子	延陵季子像	陳亮	陳同父像	文璧(徵明)	文衡山像
79	伍員	伍子胥像	米芾	米元章像	徐階	徐文貞公像
80	子産	鄭子産像	黃魯直	黃魯直像		
81	夫子	先聖像	文天祥	文履善像		
82	又一本	先聖別像	劉凝之	劉雲莊像		
83	顔子	顔子像	謝枋得	謝君直像		
84	曾子	曾子像				
85	子游	子游像				
86	子思	子思像				
87	莊子	莊子像				
88	孟子	孟子像				
89	屈原	屈原像				
90	蕭何	蕭何像				
91	張良	張良像				
92	曹參	曹參像				
93	韓信	韓信像				
94	董江都	董仲舒像				
95	司馬遷	司馬遷像				
96	霍光	霍光像				
97	楊雄	楊雄像				
98	李膺	李膺像				
99	郭泰	郭林宗像				
100	范滂	范孟博像				
101	徐穉	徐孺子像				
102	嚴光	嚴子陵像				
103	鄧禹	鄧仲華像				
104	寇恂	寇恂像				
105	馬援	馬文淵像				
106	耿弇	耿弇像				
107	班超	班仲升像				
108	楊震	楊震像				
109	蔡邕	蔡伯喈像				

110	孔明	諸葛孔明像
111	雲長	關雲長像
112	又一本	
113	鍾繇	鍾元常像
114	司馬懿	司馬仲達像
115	周瑜	周公瑾像
116	王導	王茂弘像
117	謝安	謝安石像
118	王逸少	王逸少像
119	陶潛	陶淵明像
120	謝靈運	謝靈運像
121	檀道濟	檀道濟像
122	程靈洗	程玄滌像
123	王通	文中子像
124	韓擒虎	韓子通像

부록 8 윤두서·윤덕희·윤용 인보(印譜)

1. 윤두서의 인장(印章)

종류	인장명 크기(가로×세로×길이mm)	인 장	현전	근역 인수	장서인	작품인
별칭인 (別稱印)	상사일야발 (相思一夜發)			○		
	해남 (海南)			○		
당호인 (堂號印)	도재각장 (道載閣藏)ⓐ 34.4×34.8×42.4		○		金:觀象玩占(韓構字), 孟子大文(戊申字), 木:近思錄, 雅俗歌詞, 筆:記拙, 揚輝算法, 顧氏畵譜	
	도재각장 (道載閣藏)ⓑ 46.1×45.9×56		○			
	도재각장 (道載閣藏)ⓒ				木:二程全書	
	윤두서당 (尹斗緖堂)				筆:感二鳥賦	
호인 (號印)	공재(恭齋)ⓐ 16×17.2×20.3		○			《尹氏家寶》〈採艾(나물 캐기)〉〈群馬〉〈望嶽〉〈草蟲〉,《家傳寶繪》〈怪石蘭菊竹〉,《家物帖》〈雪景茅亭〉1708〈群鵲〉,〈미인독서도〉(개인),《三齋畵帖》〈雪中騎馬〉(중도),〈女俠〉(국박) *서예 작품:《家傳遺墨》제1첩 1713
	공재(恭齋)ⓑ 25.3×25.4×32.5		○	顧氏畵譜		《尹氏家寶》〈石榴梅枝〉〈菜果〉〈老僧〉(국박),〈泥金山水〉2폭(국박)

종류	인장명 크기(가로×세로×길이mm)	인장	현전	근역 인수	장서인	작품인
호인 (號印)	공재(恭齋)ⓒ			○		《尹氏家寶》〈老馬臥地〉〈柳下白馬〉〈老翁觀兒〉〈樹下馬〉〈花枝鵲雛〉〈花鳥〉,《家傳寶繪》〈老樹群鵲〉〈山水〉〈夕陽水釣〉1704〈鞍驪待歸〉〈月夜山水〉〈松欄望洋〉1707,《家物帖》〈仙人讀經〉〈神仙〉〈巖上獨鳥〉,〈俠客〉(국박)〈樹下閑日〉(선문대박),〈深山芝鹿〉(간송)
	공재(恭齋)ⓓ					〈倚岩觀月〉(간송)
	공재(恭齋)ⓔ					〈扇面老僧倚松避觀〉(유복렬 구장)
	공재(恭齋)ⓕ					〈渡橋觀瀑〉(간송)
	공재(恭齋)ⓖ					〈敗荷白鷺〉(간송)
	공재(恭齋)ⓗ					〈山逕暮歸〉(국박)
	공재지기(恭齋之記)					〈洗馬〉1704 (녹우당)
	종애사인(鍾崖私印) 49.4×50×31.7					

808

종류	인장명 크기(가로×세로×길이mm)	인장	현전	근역 인수	장서인	작품인
성명인 (姓名印)	윤두서인(尹斗緒印)ⓐ 12.8×13×23.1			○	木:周易	《尹氏家寶》〈雨餘山水〉1711〈水涯茅亭〉〈觀水〉〈春江垂釣〉,〈春山孤舟〉1703(조선미술관),〈요지연도〉(개인)
	윤두서인(尹斗緒印)ⓑ 38.4×39.1×67.1					金:孟子大文(戊申字), 木:近思錄, 筆:揚輝算法
	윤두서인(尹斗緒印)ⓒ 29.8×29.7×59.4			○		〈雪山負柴〉(간송)
	윤두서인(尹斗緒印)ⓓ 19.1×19.1×33			○	○	서예작품:《家傳遺墨》제1첩 1713
	윤두서인(尹斗緒印)ⓔ			○	木:大學衍義	
	윤두서인(尹斗緒印)ⓕ			○		
	윤두서인(尹斗緒印)ⓖ			○		《貫月帖》〈隱逸〉
	윤두서인(尹斗緒印)ⓗ			○	木:二程全書	
	윤두서인(尹斗緒印)ⓘ					木:書經集註, 禮記集註, 學庸(A), 筆:恩賜帖

종류	인장명 크기(가로×세로×길이mm)	인 장	현전	근역 인수	장서인	작품인
성명인 (姓名印)	윤두서인(尹斗緖印)ⓙ					《家傳寶繪》〈竹島別墅〉
	윤두서인(尹斗緖印)ⓚ					〈瑞蔥臺親臨宴會〉
	두서(斗緖) 수서인(手書印)					〈윤두서 간찰〉(개인)
자인 (字印)	효언(孝彦)ⓐ 7×21.6×44.3			○		《尹氏家寶》〈擊龍〉〈耕畓牧牛〉〈獅 子羅漢〉〈山翁弄水〉〈樹下休息〉 1714〈生霧興波〉,《家傳寶繪》〈擊 虎〉〈獲琴觀月〉1706〈亭下釣艇〉, 《家物帖》〈釣魚山水〉1708〈雪景茅 亭〉1708,〈平沙落雁〉(개인), 〈醉 翁〉(선문대박), 〈樓閣山水〉(국박기 탁), 《三齋畵帖》〈雪中騎馬〉(국립중 앙도서관), 〈石工圖〉(개인)
	효언(孝彦)ⓐ 수서인(手書印)					《家傳寶繪》〈水邊樓閣〉1708〈神仙 圍碁〉1708
	효언(孝彦)ⓐ 수서인(手書印)					《家傳寶繪》〈牽馬〉
	효언(孝彦)ⓑ 32.1×32×50.4			○		
	효언보(孝彦父)ⓒ 16.5×16.8×46.1			○		《尹氏家寶》〈春江垂釣〉〈採艾〉〈高 士讀書〉,《家物帖》〈釣魚山水〉1708
	효언(孝彦)ⓓ			○		

종류	인장명 크기(가로×세로×길이mm)	인장	현전	근역 인수	장서인	작품인
자인 (字印)	효언(孝彦)ⓔ			○		《尹氏家寶》〈山水〉〈柳下白馬〉〈倚岩臨水〉〈林間茅屋〉〈走馬賞春〉〈秋江山水〉〈獲琴看山〉〈江岸山水〉,《家傳寶繪》〈啄木百媚〉1706〈月夜山水〉〈鞍驪待歸〉〈松檻望洋〉1707〈夕陽水釣〉1704〈老樹群鵲〉〈雪景山水〉〈江風滿帆〉,《家物帖》〈群鵲〉〈龍〉,〈요지군선〉(개인),《三齋畫帖》〈雪中騎馬〉〈船上人物〉(중도),〈深山芝鹿〉(간송)
	효언(孝彦)ⓕ				木:雅俗歌詞	
	효언(孝彦)ⓖ					〈洗馬〉1704(녹우당),《家傳寶繪》〈別墅〉
	효언(孝彦)ⓘ					《家物帖》〈樵夫負柴〉,〈月夜漁翁歸釣〉(국박)
	효언(孝彦)ⓙ					〈山逕暮歸〉(국박)
	효언(孝彦)ⓚ					《恭齋先生墨蹟》(국박)〈騎馬酣興〉(간송)
	언(彦)					《家物帖》〈芭蕉人物〉〈高士倚梅〉(국박)
	효언지기(孝彦之記)				木:字彙	
	효언보(孝彦父)					〈柳下縱馬〉(간송)
	윤두서자효언 (尹斗緖字孝彦) 39.8×39.9×70.2			○		

종류	인장명 크기(가로×세로×길이mm)	인장	현전	근역 인수	장서인	작품인
별칭인 (別稱印)	청구자(靑丘子)					〈洗馬〉 1704 (녹우당)
	청구자(靑丘子) 수서인(手書印)					《家傳寶繪》〈夕陽水釣圖〉 1704 (녹우당)
	청구보로(靑丘父老) 41.4×41.3×70			○		
	동해상인 (東海上人)			○		《尹氏家寶》〈山水〉〈柳下白馬〉〈寒林書屋〉〈樹下納凉〉〈踞石仰鳥〉,《家傳寶繪》〈雪景山水〉〈江風滿帆〉,〈赤驥馬〉(국박),〈백로도〉(개인)
	윤씨자손지보 (尹氏子孫之寶) 19.7×19.5×24.5			○	筆:永慕帖	
	윤씨가보(尹氏家寶)				筆:永慕帖	《家傳寶繪》〈啄木百媚〉 1706
	사룡(師龍) 31.3×32.8×42.7				筆:記拙	
	사룡(師龍)			○		

2. 윤덕희의 인장

종류	인장명 크기(가로×세로×길이mm)	인장	현전	근역 인수	장서인	작품인
성명인 (姓名印)	윤덕희인(尹德熙印)ⓐ 20.9×21.3×24.6			○	木:成仁錄, 爾雅, 筆: 管窺輯要, 照史	〈騎驢〉1731(개인) 〈觀月〉(동산방) 〈瑞蔥臺親臨宴會帖序〉(녹우당) *판독 불명확 〈相見相愛〉(개인)
	윤덕희인(尹德熙印)ⓑ 19×18.8×18			○		〈樓閣山水〉1713(녹우당)
	윤덕희인(尹德熙印)ⓒ 26×27×30			○	木:玉堂釐正字義韻律海篇心鏡, 筆:詞壇龜鑑	
	윤덕희인(尹德熙印)ⓓ 33.8×35.1×61.3			○	木:周易傳義大全(B), 筆:五行精紀	
	윤덕희인(尹德熙印)ⓔ			○	木:唐陸宣公集, 東皐先生遺稿, 書傳大全, 心經附註釋疑, 儀禮, 儀禮經傳通解(續), 儀禮經傳通解, 儀禮, 李文, 資治通鑑綱目, 增修附註資治通鑑節要續編	
	덕희(德熙)ⓐ					〈山水〉1731〈공기놀이〉〈群仙慶壽〉〈武候眞星〉〈山水人物〉1731〈仙人逍遙〉〈西湖放鶴〉〈劉海蟾〉(국박)〈觀碁忘樵〉(간송)〈山水〉〈女人讀書〉〈오누이도〉(서울대박)〈三笑〉1732(선문대)〈養馬〉(고대박)《扇譜》〈淅風靑綠山水〉1731〈觀壁〉〈蒼龍〉(기세록구장) *판독 불명확 〈夏景山水〉1731(국박)〈冬景書屋〉1731(국박)〈松下步月〉〈月下泛舟〉(개인)
						*후낙으로 추정 《蓮謙玄聯畫帖》〈三笑〉1732〈鍾離權〉〈松下問童〉〈羅漢〉〈樹下彈琴〉〈高士閑居〉(국박)
						*후낙으로 추정 〈雨中行旅〉(국박)
						*후낙으로 추정 〈松下午睡〉(국박)

종류	인장명 크기(가로×세로×길이mm)	인 장	현전	근역 인수	장서인	작품인
	덕희(德熙)ⓑ					〈擊虎〉〈擊龍〉(국박)
	경백(敬伯)ⓐ 22.3×21.4×36.7			○		〈馬上美人〉1736(국박)〈馬丁像〉 1736(일본 유현재)《寶藏》후면(녹 우당)
	경백(敬伯)ⓑ			○	木:大學衍義補	〈武侯眞星〉(국박)〈松下觀水〉(선문 대박)〈柳下馬〉(선문대박)〈別離山 水〉1746(홍대박)
자인 (字印)					筆:寶藏	〈山水〉1731〈공기놀이〉〈群仙慶 壽〉〈武侯眞星〉〈山水人物〉1731 〈仙人逍遙〉〈西湖放鶴〉〈劉海蟾〉 (국박)〈觀碁忘楸〉(간송)〈山水〉〈女 人讀書〉〈오누이도〉(서울대박)〈三 笑〉1732(선문대)〈養馬〉(고대박) 《扇譜〉〈浙風靑綠山水〉1731〈觀壁〉 〈疏林孤亭〉1732〈蒼龍〉(기세록구 장)《寶藏》〈老僧圖〉〈松月弄絃圖〉 〈鳥潭絶景圖〉〈樹下讀書圖〉1763 *판독 불명확 〈夏景山水〉1731(국박)〈冬景書屋〉 1731(국박)〈松下步月〉〈月下泛舟〉 (개인)
	경백(敬伯)ⓒ					*후낙으로 추정 《蓮謙玄聯畵帖》〈三笑〉1732〈鍾離 權〉〈松下問童〉〈羅漢〉〈樹下彈琴〉 〈高士閑居〉(국박)
						*후낙으로 추정 〈雨中行旅〉(국박)
						*후낙으로 추정 〈松下午睡〉(국박)
	경백(敬伯)ⓓ					〈擊龍〉(국박)〈擊虎〉(국박)
	경백(敬伯)ⓔ					〈松下觀水〉(선문대)

종류	인장명 크기(가로×세로×길이mm)	인 장	현전	근역 인수	장서인	작품인
	경백(敬伯)ⓕ					〈高士觀瀑〉(간송)〈女人讀書〉(서울 대박)
	낙서(駱西) 23.7×23.6×57.6			筆:寶藏,溲勃集		〈寒林山水〉(개인)〈藍采和〉(개인) 〈觀月圖〉〈仙客〉(국박)《寶藏》후면
호인 (號印)	연옹(蓮翁)ⓐ 9×9×23.3					〈群仙慶壽〉〈劉海蟾〉〈仙人逍遙〉 〈山水人物〉1731(국박)〈女人讀書〉 (서울대박)〈觀碁忘樵〉(간송)《扇 譜》〈浙風靑綠山水〉1731〈觀壁〉 〈蒼龍〉(기세록구장), *판독 불명확 〈夏景山水〉1731〈冬景書屋〉 1731(국박)〈松下步月〉〈月下泛舟〉 (개인)
						*후낙으로 추정 〈松下午睡〉(국박)
						*후낙으로 추정 〈雨中行旅〉(국박)
						*후낙으로 추정 《蓮謙玄聯畵帖》〈三笑〉〈第一羅漢尊 者〉1732(국박)
	연옹(蓮翁)ⓑ		○	筆:溲勃集		*후낙으로 추정 〈수하탄금〉(국박)
별칭인 (別稱印)	산야치맹(山野癡氓) 40×40.1×53.4			筆:溲勃集		〈仙客〉(국박)
당호인 (堂號印)	녹우당인(綠雨堂印)ⓐ 32×32×55.7			木:方星, 筆:金剛遊賞 錄		〈瑞蕙臺親臨宴會〉(녹우당)
	회심루(會心樓)		○	筆:管窺輯要,筆:照史		〈馬上美人〉1736(국박)〈馬丁像〉 1736(일본 유현재)〈別離山水〉 1746(홍대박)

3. 윤용의 인장

종류	인장명 크기(가로×세로×길이mm)	인장	현전	근역 인수	작품인
성명인 (姓名印)	윤용(尹愹)ⓐ			○	〈挾籠採春〉(간송) 〈江亭翫月〉(국박) 〈高士觀瀑〉 제화시(간송) 〈松庵淸問〉(간송)
	윤용(尹愹)ⓑ				〈水閣聽泉〉제화시(간송)
자인 (字印)	군열(君悅)ⓐ			○	〈高士觀瀑〉및 제화시(국박) 〈挾籠採春〉(간송) 〈松庵淸問〉 (간송) 〈水閣聽泉〉(간송) 〈紅閣春望〉(간송) 〈農夫踏田〉 조선)
	군열(君悅)ⓑ				〈高士觀瀑〉및 제화시(간송) 〈松庵淸問〉제화시(간송) 〈水閣聽泉〉제화시(간송)
별칭인 (別稱印)	호암초수(虎巖樵叟)			○	

· 윤두서·윤덕희·윤용의 각 인장들의 크기와 장서인으로 사용한 인장 목록은 노기춘, 「孤山 尹善道 家門의 印章 使用考」, 송일기, 노기춘, 『海南綠雨堂의 古
文獻』 1冊 (태학사, 2003), pp. 301-327 참조함.
· 윤덕희의 인장인 "회심루", "사룡" 등의 인장 판독은 고재식 한국서화연구소 대표님의 도움을 받음.

부록 9 윤두서의 『기졸』과 『공재유고』 목록

연번	연대	기졸	공재유고 연번
1	1713.10	「上城主書 癸巳十月」	
2	1713.11	「上城主書 同年至月」	
3	1714.2.8	「夢作 甲午二月初八日」	61
4	1714.5	「雉兎同籠豢 卽二率分身法 甲午五月」	
5	1714.6	「孝烈傳 甲午六月」	
6	1714.9	「野坐 甲午九月」	62
7	1714.9	「卽事 同上」	63
8	1714.9	「有懷 甲午九月」	64
9	1714.9	「懷漢中親舊 同上」	65
10	1714.9	「寄題閑寂堂用原韻 同上」	66
11	1714.9	「飽虛庵 同上」	67
12	1714.12	「和兒輩 甲午十二月」	68
13	1714.12	「盆梅用前韻 同上」	69
14	1714.12	「聞鷄 同上」	70
15	1714.9	「觀淘魚 甲午九月」	71
16	1714.9	「晚歸 同上」	72
17	1714.12	「再從祖別將設小饌里中諸族畢集 甲午十二月」	73
18	1715.1	「次咏燈韻 乙未正月」	74
19	1715.1	「淸勝主人 金秦器居康津波山 乙未正」	
20	1715.1	「咏春雪 同月」	75
21	1715.1	「聞淸勝主人將有嶺上之行戲寄一絶 同月」	76
22	1715.1	「次安從兄印章韻 同月」(安從兄은 內從 安徽遠임)	77
23	1715.1	「春帖 乙未元日」	78
24	1715.3	「崔濯之玄琴石陽正畵梅竹銘 乙未三月」	79
25	1714.겨울	「白蓮雜咏 甲午冬」	80
26	1715.3	「挽朴僉知必中 同年三月」	81
27	1715.5	「田家書事 五月」	82
28	1715.5	「允早得雨 五月」	83
29	1715.5	「晴 五月」	84
30	1715.5	「旋雨數日不止又乍晴戲用俗諺 同月」	85
31	1715.9	「朝夕齋箴幷序 9月」	86
32	1715.9	「次李丈韻」	87
33	1715.10	「龍山宗丈晚 十月 徵男氏」	88
34	1715.여름	「全羅右水使書 乙未夏」	
35	1715.11	「吾輩丁年相別今俱哀白想往日事如在目前愴古感今意有所不已率口錄呈非以辭也 領情如何 乙未 十一月」	89
36	1715.겨울	「燕覆子 乙未冬」	90
37	1706	「我行其野六章 丙戌」	91

38	1709	「正義」(「烝民第一章」,「九軍第二章」,「常山第三章」, 「禦剛第四章」,「太極第五章」,「大小第六章」, 「極奇第七章」,「丈人第八章」,「天下第九章」)	
39	1700	「禮節傳 庚辰」	
40	1706.4.11	「善遇錄題辭 丙戌」	
41	1713년	「畵評 癸巳」	
42	1714.가을	「留畵商岩夢裡臣 甲午秋」	
43	1709	「與大丘令長書 乙丑」	
44	1696.겨울	「題便面戒兒子」	
45	1704.1.3	「先考典簿府君誌石文」	
46	1701.겨울	「國葬後行祥衻時所錄再暮前一月 辛巳冬」	
47	1702.1.5	「獻茶禮」	
48	1700	「上仲兄書 庚辰」	
49	1715.봄	「答崔濯之書 乙未春」	
50		「答人書」	
51	1691.9	「代注書舅氏挽貞陵衛李參判沆 辛未九月」	1
52	1691	「月課 代注書舅氏作」	2
53	1691.겨울	「夜景 辛未冬」	3
54	1692.봄	「立春日偶題 壬申春」	4
55	1692.봄	「敬次 嚴君韻 壬申春」	5
56	1692.봄	「又用右韻 寄人 壬申春」	6
57	1692.봄	「久旱禱得大雨 春」	7
58	1692.봄	「德寺有作 春」	8
59	1692.	「喫雲頭餠子作」	9
60	1692.여름	「雨晴卽事呼韻 夏」	10
61	1692.가을	「次學官從祖竹桂同盆韻 秋」	11
62	1692.	「又用他韻」	12
63	1692.겨울	「次從兄安徽遠甫韻詠卽事 冬」	13
64	1692	「咏冬栢示安從兄」內從 安徽遠	14
65	1692	「次杜工部 以下 四首月課代司書舅氏作」	15
66	1692	「次杜工部」	16
67	1692	「次白香山初冬卽事」	17
68	1692	「次白香山晚歲旅望」	18
69	1692	「立春日祝」	19
70	1692	「元日記所見」	20
71	1692	「夏夜」	21
72	1692	「仁王東溪偶吟」	22
73	1693.7	「次學官從祖新居韻 癸酉秋七月」	23
74	1693.8	「將訪淸心樓遇雨口占 癸酉八月」	24
75	1693.9	「浮驪江順流而下 乘月有作」	25
76	1693	「夜臥憶從附南行」	26
77	1693	「簡李楊州借金剛山圖」	27
78	1693	「又次其韻促之」	28

79	1693.가을	「南樓論父老 月課代作」	29
80	1693	「代舅舅挽人」	30
81	1693	「次古韻送附」	31
82	1692	「樓院路中作 壬申」	32
83	1695.겨울	「痘神論 乙亥 冬」	
84	1696.봄	「謾興 丙子 春」	33
85	1696.3	「次韻 丙子 三月」	34
86	1696.3	「用休徵韻 呈學官從祖 丙子三月」	35
87	1696	「挽人」	36
88	1696.봄	「覓句 丙子春」	37
89	1696.여름	「伏次 家君竹島詩幷書 丙子夏」	38
90	1696	「題畵」	39
91	1696	「述懷詠月五首」	40
92	1696	「走筆贈金晦伯南歸 丙子正月」	41
93	1697.2	「聞金晦伯受困於官司有作 丁丑二月」	42
94	1697.3.6	「出日」	43
95	1697.2	「聞有人作筆硯兩律因用其韻 丁丑二月」	44
96	1697.9	「過許樂夫郊居 日暮未能歷訪 有詩」	45
97	1697.8	「寄贈李仲舒之嶺南 同年八月」,	46
98	1697.11	「戲次兒輩栖鳥韻 丁丑至月在靈岩」	47
99	1697.11	「次安從兄卽事 上同」內從 安徽遠	48
100	1697.11	「敬次柳尙書韻送金尙甫轉之嶺南」	49
101	1697.11	「又贈」	50
102	1697.11	「奉別仲氏赴嶺南用安從兄韻 同月」	51
103	1697.11	「盆梅」	52
104	1697.11	「詠雪呈內兄」	53
105	1697	「用東坡詠雪韻呈內兄求和」	54
106	1697	「又用尖字韻」	55
107	1697	「第三用送仲氏韻贈別走草以別」	56
108	1697	「次諸姪韻以別」	57
109	1698.1	「感懷」	58
110	1698.3	「偶占」	59
111	1699.가을	「秋夜吟」	60
112	1699	「與故奴洪烈之孫謂尙和」	
113	1712.가을	顯考祖祝文	
114	1712.가을	新山古後士祝文	

『공재유고』에만 있는 시
92 「次古韻送叔 癸酉」(1693년)
93. 「休徵病裡作二聯示余是成一律 辛未」(1691년)
94. 「示蔡季範 丁丑」(1697년)
95. 「立春」
96. 「題自寫畵雉」: 霜露下叢篁 乾坤秋意浩 林深網羅遠 歡爾幽栖鳥(1704년작《家傳寶繪》,〈幽林棲鳥圖〉의 제화시임).
97. 「題自寫畵 辛未」: 雨餘江水深 蒼壁淨如削 一鳥過平橋 遙空日欲落(1711년작《尹氏家寶》,〈雨餘山水圖〉의 제화시임)

1. 윤두서의 문집

윤두서의 『기졸(記拙)』은 미정고(未定稿) 초본(草本)으로 그가 생전에 직접 써서 묶은 것인지 확실치 않다는 견해도 있으나 필체와 구성으로 보아 윤두서가 생존시 쓴 칠 필본으로 간주된다.[47] 글이 시작된 첫 장 상하에 "도재각장(道載閣藏)"(ⓐ)과 "사룡(師 龍)" 등이 찍혀 있다. "도재각장"(ⓐ)은 윤두서가 소장한 『고씨화보』와 그가 필사한 『양휘산법』에도 찍혀 있어 윤두서의 장서인으로 보인다.

이 문집은 24세 때인 1691년부터 세상을 떠난 48세 때인 1715년 겨울까지 약 25년에 걸쳐 쓴 시문 114제(題) 80면으로 이루어져 있다. 맨 앞부분에 1713년 10월 에 쓴 글부터 실려 있는 것으로 보아 그가 해남으로 이사한 후에 이 문집을 쓰기 시작 했음을 알 수 있다. 1713년부터 1715년에 걸쳐 쓴 시문들이 실려 있고, 이어서 1691 년부터 1715년까지 쓴 시문들이 연차순으로 배열되어 있지 않고 뒤죽박죽 섞여 있어 이 문집이 초고의 상태임을 알려준다. 다행히 매 시문마다 연대를 기록해두어 제작시 기를 대부분 알 수 있다. 문집의 내용은 성주에게 백성을 기근에서 구제해줄 것을 부 탁한 서간, 효열전(孝烈傳), 장수의 도리 및 병법에 대해 논한 글, 우리나라 역대 화가 와 중국 화가의 화평과 자신의 화평, 제화시, 백련동과 죽도의 산수풍광을 읊은 시, 백 성들의 궁핍한 삶을 사실적으로 읊은 기속시, 최익한·이만부·이서 등과 교유한 인물 들을 파악할 수 있는 시문, 아이들의 교육을 위해 지은 명구, 양부 윤이석(尹爾錫)의 지석문(誌石文), 두신론(痘神論), 축문(祝文) 등이다.

행장에 따르면 그는 평소 문사(文詞)에 능한 선비로 자처하지 않았으나 그가 지 은 시문은 비범한 것이어서, 안목이 높은 사람들이 그의 시문을 보면 감히 속유들이 미칠 수 있는 바가 아니라고 했다.[48] 특히 1713년에 지은 「화평」은 안견에서부터 홍득 구까지 총 19명의 화가들의 평과 소식의 〈묵죽도〉, 조맹부의 〈유마도〉, 전선의 〈뇌괴 도(儡傀圖)〉 등의 중국 그림, 그리고 자평 등이 실려 있어 윤두서의 회화관을 파악할 수 있는 귀중한 자료이다. 1693년에 지은 「간이양주차금강산도(簡李楊州借金剛山圖)」 와 「우차기운촉지(又次其韻促之)」는 처숙부인 이형상에게 김명국이 그린 금강산도를 빌려달라고 간청한 글이다. 이 기록을 통해서 그가 일찍부터 금강산도에 관심이 있었

47 이태호, 앞의 책(1996), p. 378.

48 "公平日不以詞翰自任 所著詩文 具眼者皆以爲非俗儒所可及也.", 尹德熙, 「恭齋公行狀」.

음을 알 수 있다. 1714년 가을에 지은 「유화상암몽리신(留畵商岩夢裡臣)」을 통해 그가 『서경』의 「열명」편에 나오는 고사를 그린 그림을 남겼다는 사실을 알 수 있다. 즉 상 나라 고종이 꿈에서 훌륭한 신하를 보고는 화가를 모아서 자신이 꿈에서 본 얼굴을 묘사하고 이 사람을 찾아오라 시킨 고사를 그린 것이다. 그러나 『기졸』만으로는 그의 박학한 학문 경향과 회화관 등을 자세히 파악하기 힘든 점이 아쉽다.

『공재유고』는 97제가 채워져 있는 시고집(詩稿集)이다. 1691년부터 1706년까지 연대순으로 실려 있는 92제(題)는 『기졸』에서 발췌한 시들과 일치하고, 「차고운송숙(次古韻送叔) 계유(癸酉)」(1693), 「휴징병리작이련시여시성일률(休徵病梩作二聯示余是成一律 신미(辛未)」(1691), 「시채계범(示蔡季範) 정축(丁丑)」(1697), 「입춘(立春)」, 「제자사화삽(題自寫畵篋)」, 「제자사화(題自寫畵) 신미(辛未)」(1711) 6제(題)는 추가된 시들이다. 「제자사화삽」은 《가전보회》, 〈유림서조도(幽林棲鳥圖)〉(1704)에, 「제자사화 신미」는 《윤씨가보》 중 〈우여산수도(雨餘山水圖)〉(1711)에 있는 제화시이다. 이 시집은 서문이나 발문이 없어 편집자를 확인할 수 없지만 표지에 "공재유고(恭齋遺稿)"라 표제를 달고 오른쪽에 "시(詩)", "행장(行狀)"이라는 글씨가 적혀 있어 윤두서 사후에 시들만 추려서 엮은 시집임이 확인된다. 또한 『기졸』에서 누락된 6수를 추가하여 연차순으로 다시 정서한 점, 『기졸』에 실려 있는 「백련잡영(白蓮雜咏)」의 경우 25수 중 구천(癭川)이 누락된 점, 윤덕희의 서체와 유사한 점 등으로 볼 때 이 시집은 윤덕희가 다시 정서하여 따로 묶었을 가능성이 높지만 차후 더 면밀한 고증이 필요하다.

그 밖에 윤두서는 유명한 사람들의 묘소에 관한 『자미배국(紫微排局)』 1책(녹우당 소장)을 저술하였다.

2. 윤덕희와 윤용의 문집

윤덕희의 필사본 유고로는 『수발집(溲勃集)』 상·하권 및 『수발집』의 원본 일부에 해당되는 2권의 문집과 금강산기행산문인 『금강유상록(金剛遊賞錄)』(필사본), 『낙서공초략(駱西公鈔略)』 등이 전한다. 그 밖에 그가 그림을 연습했던 낙서장 『자학세월(字學歲月)』 등이 남아 있다.[49]

윤덕희의 생애는 전남 해남 연동에 있는 종가에서 그의 필사본 유고인 『수발집』

49 『수발집』은 2001년 전남대학교 송일기·김대현 교수님이 녹우당의 전적을 조사하던 중 발견한 것으로, 이태호 교수님의 소개로 실견할 수 있어 필자의 석사학위논문인 「낙서윤덕희 회화 연구」에서 그 내용을 다루었다.

상·하권이 발견됨으로써 그 전모를 파악해볼 수 있게 되었다.『수발집』상·하권은 세로 29.8cm, 가로 20.5cm로 두꺼운 종이로 표장되어 있다. 이 책은 행서체로 씌어진 필사본이다. 이 필사본 문집은 원래 4책으로 된 초본들을 후에 다시 정서한 것으로 보인다. 이 4권의 초본 중 2권만 발견되었다. 그중 한 책에는 1715년부터 1743년까지의『수발집』내용이 수록되어 있어 두 번째 초본으로 추정되며 표제가 잘 읽혀지지 않아 이 책에서는 편의상『사집(私集)』권2라고 부른다. 또 다른 책은 1759년부터 1765년까지의『수발집』내용이 수록되어 있어 네 번째 초본에 해당되는데 이 책의 표지에는『사집(私集)』권지사(卷之四)라는 제목이 적혀 있다. 이 책의 권두에는 '낙서사고(駱西私稿)'라는 전서체(篆書體)로 부제가 있으며, 글이 시작되는 첫 장에는 "윤종지인(尹悰之印)"이라는 윤덕희 장남의 수장인이 찍혀 있다. 이 문집을 쓴 시기(1759-1765)와 윤종은 1757년의 졸년과는 차이가 있어 아마도 후손들이 임의로 찍은 인장으로 추정된다. 이 초본들의 서체는『수발집』의 서체와 일치되어 자신이 직접 필사한 책들임을 알 수 있다. 이 초본들의 내용 중 오자나 잘못된 부분들에는 붓으로 지운 흔적이 많으며,『수발집』에는 수록되지 않은 내용도 일부 포함되어 있다.『사집』권2에는 그가『천공개물』을 열람했음을 확인할 수 있는 기록이 있으며,『사집』권4에는 그가 읽은「소설경람자(小說經覽者)」총 127종의 서목이 열거되어 있는 등『수발집』에는 수록되지 않은 내용도 일부 포함되어 있어 그 자료적 가치가 크다.

『수발집』상권의 제1면에는 "낙서(駱西)"와 "산야치맹(山野癡氓)" 등의 크기가 다른 백문방인이 찍혀 있는데, '어리석은 백성〔癡氓〕'은 그가 1748년 숙종어진모사 때 감동(監董)으로 참여하고 난 후 영조에게 올린 시구에서도 나온다. 수발이란 '우수마발(牛溲馬勃)'의 준말로『고문진보(古文眞寶)』의 한유(韓愈)가 쓴「진학해(進學解)」에 나오는 '우수마발패고지피(牛溲馬勃敗鼓之皮)'에서 유래하였으며, '쓸모없는 것'이라는 뜻이다.[50] 이는 윤두서의『기졸』과 같이 자신의 글을 겸손하게 낮추어 부르는 것이다.[51]

『수발집』은 모두 2권으로 21세(1705)부터 82세(1766)까지 쓴 시(詩)·서문(序文)·만사(輓詞)·발문(跋文) 등 총 578편의 시문을 싣고 있는데, 그중 38수는 제화시

50 諸橋轍次,『大漢和辭典』卷7(東京: 大修館書店, 1985), 613쪽; 成百曉 譯註,『古文眞寶 後集』(傳統文化研究會, 1994), pp. 186-187 참조.

51 『수발집』의 초본 중『私集』권4 제1면에 '牛溲馬勃敗鼓弊惟俱並畜可謂五雜俎也'라 적어 수발이라는 용어의 출처를 밝히고 있다.

이다. 상권은 121면, 하권은 104면, 도합 225면으로 이루어져 있다. 하권의 권말에는 사집 권4에 누락된 1765년에 쓴 「제자사화(題自寫畵)」와 1766년에 쓴 「차양진당벽상운(次養眞堂壁上韻)」 「황연암기면중(黃淵庵寄勉仲)」 등이 더 있다. 대부분 시로 구성되어 있는 이 문집은 그가 서화가로서뿐만 아니라 시인으로서도 재능을 발휘했음을 알 수 있어 국문학사에서도 중요한 위치를 차지하는 자료라 할 수 있다. 『수발집』의 특성 중 상세하게 연기를 기록한 점, 시가 주종을 이룬 점, 그리고 꿈을 기록한 점은 윤두서의 『기졸』과 유사하다. 그는 고조부 윤선도의 영향을 받아 시를 통해서 성정지정(性情之正)을 기르거나 온유돈후(溫柔敦厚)한 정서 순화를 위한 수단으로 사용하였다. 이 시문들은 유선시·기행사경시·전별시·제화시, 교유한 인물들에 대해 노래한 시, 자신의 노비나 집안의 가축을 사실적으로 묘사한 시, 진경산수화를 그리면서 진경을 언급한 시 등 다양하다. 특히 이 책은 연대기로 구성되어 있어 생애·교유관계·회화관을 더욱 구체화시킬 수 있고, 제화시를 통해서 작품의 선후관계 및 현존하지 않은 작품의 내용까지도 살필 수 있는 귀중한 자료이다. 이 문집은 연대기로 되어 있어 그의 생애·교유관계·회화관을 밝히는 데 중요한 자료적 가치를 지니며, 자신이 쓴 제화시도 포함되어 있어 현존하지 않은 작품의 제목까지 파악할 수 있다.

녹우당에 소장된 『금강유상록(金剛遊賞錄)』은 윤덕희가 1747년(63세, 영조 23) 3월 22일부터 4월 27일까지 총 35일 동안 금강산, 관동, 설악산 일대를 탐승한 여정을 하루도 빠짐없이 일기형식으로 기록한 기행산문이다.[52] 표지에 '금강유상록'이라는 제목이 쓰여 있고 다음 장에 적힌 "녹우당장(綠雨堂莊)"이라는 묵서와 본문의 첫 장에 찍힌 "녹우당인(綠雨堂印)"이라는 백문방인으로 미루어 이 책은 해남윤씨 가장본(家藏本)이라는 것만 확인할 수 있을 뿐 저자가 기재되어 있지 않아 지금까지 필자미상의 책으로 알려져왔다. 글의 첫머리에는 '동유기(東遊記)'라는 제목으로 기행문이 시작된다. 따라서 이 기행록은 그의 문집인 『수발집』과 별도로 본문의 내용만 57면에 달하는 독립된 책자로 묶여 있어 또 하나의 윤덕희 문집이 발견된 셈이다.

끝으로 낙서장으로 사용한 『자학세월(字學歲月)』은 세로 30cm, 가로 18.5cm로 원래 1744년(건륭 9) 달력을 이용한 것이다. 따라서 이 책에 그려진 습작들은 다음해인 1745년 이후의 것임을 알 수 있다.

윤용은 『당악문헌』에 따르면 시집 두 권과 「완산악부(完山樂府)」 및 「의장십구승

52 윤덕희의 『금강유상록』에 관한 자세한 논의는 車美愛, 「近畿南人書畵家 그룹의 金剛山紀行藝術과 駱西 尹
德熙의 『金剛遊賞錄』」, 『美術史論壇』 제27호(한국미술연구소, 2008), pp. 173-221.

(義庄十九勝)」 등이 있다고 하나 현재까지 녹우당에서 확인하지 못하였다. 「완산악부」와 「의장십구승」 등의 악부시(樂府詩)는 천기(天機)가 저절로 울리고 장려한 기운과 조용하고 맑은 아치가 있었다고 한다. 또한 윤용의 《취우첩(翠羽帖)》도 현재 전하지 않는다. 윤두서, 윤덕희, 윤용의 문집은 더 있을 것으로 예상되나 현재는 이것으로 만족해야 한다.

3. 해남윤씨 집안 문헌: 『당악문헌(棠岳文獻)』

『당악문헌』은 해남윤씨 가문 선조들의 사적과 관련된 여러 가지 글을 수집하여 기록한 책이다.[53] 각 책은 예(禮)·악(樂)·사(射)·어(御)·서(書)·수(數)의 육예(六藝) 순서로 되어 있으며, 각 책은 다시 3권으로 구성되어 있어 총 18권에 이른다. 권1에는 좌통례부군(左通禮府君, 尹思甫)·어초은공(漁樵隱公, 尹孝貞)·귤정공(橘亭公, 尹衢)·해빈공(海濱公, 尹衛)·졸재공(拙齋公, 尹行)·행당공(杏堂公, 尹復)·귤옥(橘屋, 尹光啓), 권2에는 정랑공(正郎公, 尹弘中)·낙천공(駱川公, 尹毅中), 권3에는 부정공(副正公, 尹惟深)·창주공(滄洲公, 尹惟幾), 권4부터 권14까지에는 충헌공(忠憲公, 尹善道), 권15에는 정치헌공(定癡軒公, 尹仁美)·진사공(進士公, 尹義美)·전부공(典簿公, 尹爾錫)·학생공(學生公, 尹爾久)·지암공(支庵公, 尹爾厚), 권16에는 공재공(恭齋公, 尹斗緒), 권17에는 현파공(玄坡公, 尹興緒), 권18에는 낙서공(駱西公, 尹德熙)·청고공(青皐公, 尹愹)이 수록되어 있다.

제6책 권16 '공재공'조에 실린 글들은 윤흥서(尹興緒)의 「제사제공재군묘갈명(第四弟恭齋君墓碣銘)」, 윤덕희의 「공재공행장」, 유고(遺稿)〔『공재유고(恭齋遺稿)』에서 시 30수 발췌 수록〕, 만사(輓詞)〔이서(李漵), 홍만우(洪萬遇, 윤용의 장인), 한덕사(韓德師, 從甥)〕, 제문(祭文)〔이서, 권세정(權世鼎, 홍만우의 사촌), 심체원(沈體元, 윤덕희 장인), 이사량(李師亮, 민창연의 장인), 허의(許宜, 윤덕겸의 장인), 이홍모(李弘模), 허욱(許煜, 허의의 아들), 이익(李瀷), 이원휴(李元休, 이서의 아들), 최익한(崔翊漢), 이익희(李益熙, 처남), 민치대(閔致垈), 권태언(權台彦, 첫째 사위), 윤흥서(尹興緒), 윤덕부(尹德溥, 윤종서의 아들), 윤동미(尹東美, 庶族)〕 등이다. 부록에는 조귀명(趙龜命)의 「제류여범가장윤효언선보첩(題柳汝範家藏尹孝彦扇譜帖) 갑인(甲寅)」(『동계집(東谿集)』 권6)과 김극양(金克讓)의 「발공재화첩(跋恭齋畵帖)」 등이 실려 있다.

53 이 책은 해남 종가인 녹우당에 소장되어 있었는데 현재 후손 윤영표 선생이 보관하고 있다고 전한다. 이 책은 한국학중앙연구원에 마이크로필름(No. 001217, 총 2370면)으로 보관되어 있다.

권18 낙서공조에는 손자 윤규상(尹奎常)이 쓴 「낙서공행장」, 유고(『수발집』에서 시문 17항 발췌수록), 부록〔남원군 이설의 「근차현옹운(謹次玄翁韻)」, 이병연(李秉淵)의 「봉기낙서유거(奉寄駱西幽居)」, 이여겸(李汝謙)의 「차운연옹회갑수석시(次韻蓮翁回甲晬席詩)」〕 등이 실려 있다. '청고공(青皐公)'조 맨 앞장에는 "청고공 묘지는 없고 시집 두 권이 있다〔墓誌闕有詩集二卷〕"라고 명시하고 제문(윤종(尹悰), 윤탁(尹侂)), 만사〔허경(許檠)〕 등이 실려 있다.

『당악문헌』의 편찬 시기는 명확하지 않다. 각 책의 말미에는 원본소장자(海南 尹定鉉, 1882-1950), 원본간사별(原本刊寫別)〔사본(寫本)〕, 등사연월(謄寫年月)〔쇼와 13년 11월 24일〕, 교정자〔정계섭(鄭啓燮)〕 등의 내용을 적은 딱지가 붙어 있다. 따라서 이 책은 해남윤씨 집안에 필사본으로 되어 있던 원본이 전해지고 있었으며, 이를 1938년(쇼와 13)에 교정과 함께 다시 등사하여 펴낸 것임을 알 수 있다. 이 책의 원본의 제작 시기는 서문이나 발문은 실려 있지 않기 때문에 편찬 동기나 경위에 대해서는 알 수 없다. 다만 이 책의 내용 중 하한연대를 알 수 있는 기록은 권16 '공재공'조의 부록에 실린 김극양의 「발공재화첩」이다. 이 발문은 도광기해(道光己亥, 1839)에 옥주화사(沃州畫士) 허유(許維, 허련)가 김정희(金正喜)의 집에서 베껴왔다는 문구가 적혀 있어 적어도 1839년 이후에 이 책이 만들어진 것을 알 수 있다. 이 발문은 소치 허련(1808-1893)과 교유가 깊었던 윤종민(尹鍾敏, 자 蒲灤, 호 琴陽, 1798-1867)을 통해서 입수된 것으로 짐작된다. 허련은 1835년에 해남 대둔사 일지암에서 초의선사에게 지도를 받으면서 인근에 있는 윤두서의 고택인 녹우당을 방문하여 석표 윤종민과 그 형제를 처음으로 만나 녹우당에 소장된 해남윤씨가전고화첩을 모두 열람하고 며칠간 침식도 잊을 정도로 완상하고, 몇 달간 그림을 빌려 두륜산방에 들어가 몇 개 화본으로 모사, 이후 연동을 지날 때마다 반드시 그 집에 가서 인사를 했다. 윤종민은 윤덕희의 행장을 쓴 윤규상(1738-1790, 윤덕희의 삼남 윤탁의 장남)의 셋째아들이며, 그의 맏형인 윤종경(1769-1810)이 종가로 출계하였다. 윤종민은 맏형이 사망한 이후에도 해남 백련동에서 거주하면서 대둔사의 초의선사, 허련과 깊이 교유한 인물이다. 하한이 1839년 이후라면 아마도 이 문집의 출간에는 윤종민이 관여했을 가능성이 크지만 명확한 근거가 없어 단정하기는 어렵다. 이 문집은 종가에 전하는 선조들의 방대한 문집과 다른 문집에 실린 선조들과 관련된 기록도 채록하여 실었기 때문에 한 사람이 하기는 힘들고 여러 사람이 함께 힘을 모아 편찬하였을 것으로 짐작된다. 종손 중에는 25대 주흥(柱興, 계자, 1823-1873), 26대 관하(觀夏, 1841-1926), 27대 재

형(在衡, 1862-1893) 중 한 사람이 주축이 되었을 가능성이 있지만 차후에 이에 관한 연구가 더 진행되어야만 밝힐 수 있는 문제이다.

윤선도의 5대손인 윤위(尹愇, 1725-1756)가 편찬한 『윤씨문헌(尹氏文獻)』 4책(필사본)이 전한다. 제1책에는 어초은공(윤효정) · 귤정공(윤구) · 행당공(윤부) · 정랑공(윤홍중) · 낙천공(윤의중) · 부정공(윤유심) · 창주공(윤유기) · 충헌공(윤선도), 제2책에는 충헌공(윤선도) · 헌납공(윤인미) · 전부공(윤이석) · 지평공(윤이후)의 기록이 실려 있고, 속록(續錄)에는 여러 사람의 문집에 수록된 선조들과 관련된 기록들을 정리하였다. 제3책 속록에는 어초은공(윤효정) · 귤정공(윤구) · 행당공(윤부) · 정랑공(윤홍중) · 낙천공(윤의중) · 부정공(윤유심) · 창주공(윤유기) 등의 보유(補遺)와 헌납공(윤인미) · 진사공(윤의미) · 지평공(윤이후) · 전부공(윤이석) · 학생공(윤이구) 등의 기록과 선조들의 간찰과 여러 문집에 언급된 선조들의 관련 기록을 모은 글, 제4책에는 묘갈(墓碣), 소, 행장, 신도비, 묘지문, 제문, 가장(家狀) 등이 열거되어 있다. 이 책에 실린 내용은 대부분 『당악문헌』에 실려 있으며, 윤두서와 관련된 내용은 이서가 지은 제문만 확인된다. 윤덕현의 장남인 윤위가 쓴 이 책은 이후에 제작된 『당악문헌』에서 참고했을 가능성이 크다.

끝으로 『고문서집성(古文書集成) — 해남윤씨편 정서본(正書本)』(한국정신문화연구원, 1986)은 한국정신문화연구원에서 해남 연동 종가에 소장된 고문서를 해서(楷書)로 옮겨 인쇄하고 고문서 중 중요자료의 원문을 영인하여 두 책으로 발간한 것이다. 이 책에 소개된 자료는 총 2,861건에 이르는데, 교지(敎旨) · 완문(完文) · 시권(試券) · 간찰(簡札) · 분재기(分財記) · 토지문서 · 가옥문기(家屋文記) · 위사문기(位土文記) · 노비문기(奴婢文記) 등으로 구성되어 있어 윤두서, 윤덕희, 윤용의 생애를 복원하는 데 참고자료가 되고 있다.

찾아보기